8° G 7168 (2)

Paris
1860-68

Fétis, François-Joseph

Biographie universelle des musiciens et bibliographie générale de la musique

Tome 2

BIOGRAPHIE
UNIVERSELLE
DES MUSICIENS
ET
BIBLIOGRAPHIE GÉNÉRALE DE LA MUSIQUE

DEUXIÈME ÉDITION
ENTIÈREMENT REFONDUE ET AUGMENTÉE DE PLUS DE MOITIÉ

PAR F. J. FÉTIS
MAÎTRE DE CHAPELLE DU ROI DES BELGES
DIRECTEUR DU CONSERVATOIRE ROYAL DE MUSIQUE DE BRUXELLES, ETC.

TOME DEUXIÈME

PARIS
LIBRAIRIE DE FIRMIN DIDOT FRÈRES, FILS ET Cie
IMPRIMEURS DE L'INSTITUT, RUE JACOB, 56
1866

BIOGRAPHIE
UNIVERSELLE
DES MUSICIENS

TOME DEUXIÈME

TYPOGRAPHIE FIRMIN DIDOT. — MESNIL (EURE).

BIOGRAPHIE
UNIVERSELLE
DES MUSICIENS

ET

BIBLIOGRAPHIE GÉNÉRALE DE LA MUSIQUE

DEUXIÈME ÉDITION
ENTIÈREMENT REFONDUE ET AUGMENTÉE DE PLUS DE MOITIÉ

PAR F. J. FÉTIS
MAÎTRE DE CHAPELLE DU ROI DES BELGES
DIRECTEUR DU CONSERVATOIRE ROYAL DE MUSIQUE DE BRUXELLES, ETC.

TOME DEUXIÈME

PARIS
LIBRAIRIE DE FIRMIN DIDOT FRÈRES, FILS ET Cⁱᵉ
IMPRIMEURS DE L'INSTITUT, RUE JACOB, 56
1867

Tous droits réservés.

BIOGRAPHIE
UNIVERSELLE
DES MUSICIENS

B

BOIELDIEU (François-Adrien), compositeur dramatique, naquit à Rouen le 15 décembre 1775(1). Fils d'un secrétaire de l'archevêché, il fut placé par lui, comme enfant de chœur, à l'église métropolitaine, où les premiers éléments de la musique lui furent enseignés; puis il passa sous la direction de Broche, organiste de la cathédrale et artiste de quelque mérite. Dur envers ses élèves, comme l'étaient autrefois presque tous les maîtres de musique d'église, Broche montrait plus de sévérité pour le petit *Boiel* (c'est ainsi qu'on appelait Boieldieu dans sa jeunesse) que pour tout autre, peut-être à cause de ses heureuses dispositions, car les hommes de la trempe de cet organiste se persuadaient alors qu'une bonne éducation musicale est inséparable des mauvais traitements. On dit que Boieldieu était obligé de remplir auprès de son impitoyable maître l'office de valet de chambre, comme autrefois Haydn avec le vieux Porpora. On dit aussi que telle était l'épouvante que lui inspirait ce pédagogue farouche, qu'un jour, frappé de terreur à la vue d'une tache d'encre qu'il avait faite sur un livre du maître, il ne crut pouvoir se soustraire au danger qui le menaçait que par la fuite; qu'il partit seul, à pied, et qu'il alla à Paris. Rendu à sa famille, il reprit le cours de ses études, et Broche consentit à mettre moins de sévérité dans ses leçons.

Un talent agréable d'exécution sur le piano, d'heureuses idées mélodiques, et quelques légères notions d'harmonie, voilà ce que Boieldieu possédait à l'âge de seize ans. Déjà la passion du théâtre, qui, depuis, a décidé de la direction de son talent vers la musique dramatique, se faisait sentir en lui dans toute son énergie. Ses petites épargnes étaient employées à lui procurer les moyens d'aller au spectacle s'enivrer du plaisir d'entendre les productions de Grétry, de Dalayrac et de Méhul: souvent, à défaut d'argent, il avait recours à la ruse pour s'introduire dans la salle, s'y cachant quelquefois dès le matin, et attendant avec impatience le moment où devait commencer son bonheur. Entendre les ouvrages d'autrui ne pouvait cependant suffire longtemps à un homme né pour produire lui-même. Tourmenté de ce besoin, qui est celui de tout artiste bien organisé, il lui semblait que le comble du bonheur était de composer un opéra; mais pour en écrire un, il faut un *libretto*, ou, comme on dit en France, un *poëme*, et n'en a pas qui veut. Par hasard, il se trouva qu'à Rouen un poëte avait besoin d'un musicien comme le musicien d'un poëte; ils s'entendirent bientôt, et le fruit de leur association fut un opéra-comique qui obtint du succès au théâtre de Rouen. De dire quel était le titre et le sujet de cet ouvrage, c'est ce que je ne puis: Boieldieu ne s'en souvenait pas. Cependant ce premier essai ne fut pas d'une médiocre importance dans la vie de l'artiste, car les applaudissements qui lui furent prodigués décidèrent le jeune compositeur à retourner à Paris, où peut-être il ne se serait jamais fixé sans cet heureux début.

Aller de Rouen à Paris n'était pourtant pas chose facile pour quelqu'un qui n'avait pas d'argent; car le voyage était cher dans ce temps où la diligence employait deux jours à faire le trajet. A l'égard de la difficulté de vivre dans la grande ville, Boieldieu ne s'en inquiétait pas. N'avait-il pas dix-neuf ans, sa partition et des idées dans la tête? C'était toute une fortune que

(1) Le 16 décembre, indiqué dans le Supplément de la *Biographie Universelle* de MM. Michaud comme le jour de naissance de Boieldieu, est celui où il a été inscrit dans le registre de baptême.

cela. Le voyage donc était la seule chose qui l'embarrassât : il résolut la difficulté en disparaissant un jour de la maison paternelle, emportant sa partition sous le bras, trente francs dans sa poche, et l'espérance dans le cœur. Jeune et fort, il marchait vite; la première journée n'était pas écoulée, et déjà il était à quinze lieues de Rouen; le lendemain il entrait à Paris, crotté jusqu'à l'échine et se soutenant à peine, tant il était accablé de fatigue; mais il était à Paris, et si le présent était sombre, l'avenir était souriant.

Cependant, il y a toujours beaucoup à rabattre dans la réalisation des espérances de l'artiste qui entre dans le monde; autre chose est de donner avec succès un petit opéra dans sa ville de province ou de le faire jouer à Paris. Boieldieu n'avait pas douté qu'on n'accueillit son ouvrage à l'Opéra-Comique; mais, malgré les préventions favorables des actrices sociétaires en faveur de la belle tête et de la tournure distinguée du jeune compositeur, la société ne se soucia pas de jouer l'œuvre d'un poëte et d'un musicien inconnus. Il fallut chercher d'autres poëmes; en attendant qu'on eût trouvé ceux-ci, il fallut essayer de donner des leçons, puis, à défaut d'écoliers, il fallut se faire accordeur de pianos. C'était, comme on le voit, d'une manière assez détournée que commençait la réalisation des espérances de Boieldieu; mais sa constance n'en était point ébranlée, car il avait foi en lui-même. La maison Érard, célèbre dans toute l'Europe pour la facture des instruments, était alors (en 1794) le rendez-vous de tous les artistes. Boieldieu y fut accueilli, et les chefs de cette maison lui aplanirent, autant qu'il fut en leur pouvoir, les difficultés de la carrière qu'il avait à parcourir. Rode, Garat, Méhul, se réunissaient souvent chez eux; la fréquentation de ces artistes perfectionna son goût et lui fit comprendre la nécessité de finir des études qu'il n'avait qu'ébauchées. Trop préoccupé du désir de produire, il ne put jamais se livrer à ces études d'une manière sérieuse et suivie; mais sa rare aptitude lui faisait saisir à demi-mot le sens des observations qui lui étaient faites par Méhul ou par Cherubini; et ces observations laissaient dans sa mémoire des souvenirs qui ne s'effaçaient pas. Sa réputation commença dans les salons. Des romances charmantes, chantées par Garat avec un talent inimitable, l'avaient fait connaître, et tous les amateurs chantaient son *Ménestrel*, *S'il est vrai que d'être deux*, *O toi que j'aime*, et vingt autres aussi jolies; mais la vogue qu'obtenaient toutes ces gracieuses productions ne tournait guère au profit de la fortune du compositeur, car on n'avait point encore appris l'art de tirer beau-coup d'argent de bagatelles. Aujourd'hui l'homme à la mode reçoit d'un marchand de musique quelques centaines de francs pour une seule romance; mais Cochet, éditeur de celles de Boieldieu, m'a dit souvent qu'il n'en a payé aucune plus de *douze francs*.

La confiance qu'eut dans le talent de Boieldieu un homme d'esprit acheva de le mettre en vogue : Fiévée tira pour lui de son joli roman *La Dot de Suzette* un petit opéra en un acte, du même nom. La grâce du sujet, la fraîcheur de la musique, et le jeu fin et spirituel de Mme Saint-Aubin, procurèrent à cet ouvrage un succès qu'on aurait pu envier pour de plus grandes compositions. Ce petit opéra fut joué pour la première fois en 1795 (1). L'année suivante Boieldieu écrivit *La Famille suisse*, jolie partition où règne un style simple et naïf, d'une élégance charmante; puis, en 1797, il donna *Mombreuil et Merville*, pièce froide et peu favorable à la musique, qui ne réussit pas. Dans la même année, il improvisa un opéra de circonstance, à l'occasion du traité de Campo-Formio; cet ouvrage fut représenté au théâtre Feydeau sous le titre de *L'Heureuse nouvelle*. En 1798, Boieldieu prit une position plus élevée parmi les compositeurs par le succès de *Zoraïme et Zulnare*, drame en trois actes, dont la composition avait précédé celle des deux derniers ouvrages qui viennent d'êtres cités, mais qui avait dû attendre longtemps son tour de représentation, et qui ne l'aurait point encore obtenu, s'il n'avait fallu faire des changements à un opéra de Méhul qui était en répétition. On comptait peu au théâtre sur le succès de *Zoraïme*; l'étonnement fut grand, lorsqu'on vit l'enthousiasme du public pour cette élégante et dramatique production. Le caractère particulier du génie de Boieldieu s'était dessiné dans *Zoraïme*, et dès ce moment il fut permis de voir ce qu'il devait être dans ses ouvrages à venir. Des mélodies faciles, gracieuses et spirituelles, une instrumentation remplie de jolis détails, un sentiment juste de la scène, telles sont les qualités par où se distingue cet opéra, qu'on peut considérer comme le premier titre de Boieldieu à la renommée qu'il eut plus tard.

Boieldieu n'obtint pas seulement des succès de théâtre à cette époque; quelques productions de musique instrumentale lui en procurèrent d'un autre genre. Ces ouvrages consistaient en un concerto pour le piano, des sonates pour le même instrument (œuvres 1, 3, 4, 6, 7 et 8), quatre duos

(1) L'auteur de la notice sur Boieldieu qui se trouve dans le Supplément de la *Biographie universelle* de M. Michaud est dans l'erreur en plaçant cet opéra à la date de 1793.

pour harpe et piano, un concerto de harpe, et des trios pour piano, harpe et violoncelle. Ces dernières compositions furent accueillies avec une sorte d'enthousiasme. Le succès de ces ouvrages fit admettre leur auteur au nombre des professeurs de piano du Conservatoire, peu de temps après l'époque de son établissement. C'est là que je connus Boieldieu en 1800, y étant devenu son élève pour le piano : il avait vingt-cinq ans. Depuis lors je ne l'ai plus perdu de vue. Trop occupé de sa carrière de compositeur dramatique pour se plaire aux leçons du mécanisme d'un instrument, il était assez mauvais maître de piano ; mais sa conversation, où brillaient des aperçus très-fins sur son art, était remplie d'intérêt pour ses élèves, et n'étaient pas sans fruit pour leurs études.

Les Méprises espagnoles, espèce d'imbroglio que le public avait reçu avec indifférence, et *Beniowsky*, opéra en trois actes, succédèrent en 1798 et 1800 aux premiers ouvrages de Boieldieu. Ce dernier fut d'abord accueilli avec froideur, et l'on ne parut pas en avoir compris le mérite ; mais vingt-cinq ans après il a été repris avec un succès éclatant, justifié par des beautés réelles. Au moment où je devins son élève, Boieldieu écrivait son *Calife de Bagdad*. Souvent il nous consultait avec une modestie charmante, et la leçon de piano se passait à se grouper autour de lui pour chanter les morceaux de son nouvel opéra. Je me souviens que Dourlen et moi, tous deux fiers de notre titre de *répétiteurs* de nos classes d'harmonie, nous tranchions du puriste, et nous tourmentions fort notre maître pour quelques peccadilles harmoniques échappées dans la rapidité du travail. Grand débat s'élevait entre nous sur cela, et nous finissions d'ordinaire par nous transporter chez Méhul, l'oracle de Boieldieu et notre juge à tous. Quelquefois l'illustre compositeur se rangeait de notre avis ; alors Boieldieu se soumettait sans discussion, et jamais le moindre mouvement d'humeur ne se manifestait contre nous, malgré notre irrévérence et notre petit triomphe. Tout le monde sait le succès éclatant de cette légère, gracieuse et spirituelle partition du *Calife*; plus de sept cents représentations ont constaté ce succès sans exemple. On peut dire que c'est de ce moment que date en France la réputation de Boieldieu, bien que *Zoraïme* et *Beniowsky* soient supérieurs en mérite à cet ouvrage, sous le rapport de la force dramatique et de la nouveauté des idées. La couleur locale, parfaitement appropriée au sujet, avait séduit le public, dont l'éducation musicale, peu avancée, s'accommodait mieux de faciles mélodies que de recherches trop compliquées pour son oreille.

L'auteur de la notice sur Boieldieu insérée dans la *Biographie Universelle* de Michaud, dit qu'après le succès du *Calife*, ce compositeur avait senti l'insuffisance de son éducation musicale, et qu'il s'était fait l'élève de Cherubini. Je puis affirmer qu'il a été induit en erreur à cet égard, et que jamais Boieldieu n'ébaucha même les études de contrepoint et de fugue qu'il aurait dû faire sous la direction de Cherubini. Lui-même a toujours avoué avec ingénuité l'ignorance où il était resté à l'égard de cette partie de la science musicale. Un seul fait a pu donner lieu au bruit des leçons que Boieldieu aurait reçues de Cherubini ; c'est celui de la correction plus châtiée qu'on remarque dans la partition de l'opéra de *Ma Tante Aurore*, ouvrage donné par le compositeur en 1802, après un repos de deux années, et peut-être aussi le petit opéra intitulé *La Prisonnière*, que Cherubini et Boieldieu avaient écrit en collaboration en 1799, pour le théâtre Montansier ; mais il est certain que si Boieldieu eut un style plus pur dans sa partition de *Ma Tante Aurore*, c'est que sa sévérité pour lui-même date de l'époque où il écrivit cet ouvrage. Il employa beaucoup de temps à le revoir, à le corriger, et depuis lors il a suivi le même système pour toutes ses productions. Chose assez rare parmi les compositeurs qui ont besoin de s'observer pour écrire avec pureté, l'inspiration de Boieldieu ne paraît avoir reçu aucune atteinte de ce soin matériel apporté à l'harmonie, dans la disposition des voix et des instruments : on peut même affirmer que la partition de *Ma Tante Aurore* est une de celles où brille de l'éclat le plus vif le génie du compositeur. Cet opéra reçut un rude échec à la première représentation, par le ridicule troisième acte du livret ; mais cet acte ayant été supprimé à la seconde épreuve, le succès ne fut plus douteux, et la musique obtint une vogue égale à celle des autres productions de Boieldieu.

La même année où cet ouvrage fut représenté, le compositeur épousa, le 19 mars, la célèbre danseuse Clotilde-Augustine Mafleuroy, connue sous le nom de *Clotilde*. A peine cette union fut-elle formée, que Boieldieu comprit la faute qu'il avait faite. Ce mariage, peu convenable sous plusieurs rapports, ne le rendit point heureux ; des chagrins domestiques en furent la suite, et le besoin de s'y soustraire lui fit prêter l'oreille aux propositions qui lui étaient faites au nom de l'empereur de Russie. Ses amis, Rode et Lamare, prêts à faire le voyage de Pétersbourg, le pressaient de se joindre à eux ; il partit en effet au mois d'avril 1803. Arrivé aux frontières de l'empire russe, il reçut un message d'Alexandre, qui lui conférait le titre de son maître de chapelle. Un

traité fut conclu entre le compositeur et le directeur du théâtre impérial : Boieldieu s'engageait à écrire chaque année trois opéras dont l'empereur fournirait les poëmes. Cette dernière clause était fort difficile à exécuter, car il n'y avait pas de poëte d'opéra à Pétersbourg; aussi Boieldieu fut-il obligé de mettre en musique des pièces déjà représentées à Paris. Son premier ouvrage fut un petit opéra dont le sujet était pris d'un vaudeville français intitulé *Rien de trop, ou les Deux Paravents* : ce n'était qu'une légère bluette peu favorable à la musique expressive ; elle fut bien reçue à Pétersbourg, mais depuis lors elle a été froidement accueillie à l'Opéra-Comique de Paris. *La Jeune Femme colère*, comédie de M. Étienne, fort peu musicale, et le vaudeville *Amour et Mystère*, furent aussi transformés en opéras par Boieldieu. Il ne fallait pas moins que son talent pour triompher des froideurs de pareils sujets. De retour à Paris, le compositeur a fait jouer le premier de ces ouvrages à l'Opéra-Comique, et le public a rendu justice à la facture élégante et spirituelle de quelques morceaux, en leur prodiguant ses applaudissements. De grandes compositions succédèrent à ces légères productions : ce furent *Abderkan*, opéra en trois actes dont le livret avait été fait par Andrieux, ancien acteur du théâtre Favart passé en Russie : l'ouvrage ne réussit pas; *Calypso*, ancien opéra mis autrefois en musique par Lesueur, sous le titre de *Télémaque* et refait en six semaines par Boieldieu pour les relevailles de l'impératrice ; *Aline, reine de Golconde*, sujet de l'opéra de Berton, avec une nouvelle musique; *Les Voitures versées*, vaudeville transformé en opéra comique, et qui a été refait presque en entier par son auteur pour le théâtre Feydeau ; enfin, *Un Tour de soubrette*, ouvrage du même genre. De toutes ces productions, celle que Boieldieu estimait le plus était son opéra de *Calypso*; cependant ni cet ouvrage ni *Aline* n'ont pu être représentés à Paris, parce qu'ils auraient porté atteinte aux intérêts de leurs anciens auteurs. Boieldieu a pu seulement en tirer quelques morceaux pour les intercaler dans les opéras qu'il a écrits après son retour en France. Par exemple, un air de *Calypso* est devenu celui de la princesse de Navarre (*Quel plaisir d'être en voyage*) dans le premier acte de *Jean de Paris*. Je ne dois point oublier, dans l'énumération des productions de Boieldieu pendant son séjour en Russie, la musique des chœurs d'*Athalie*. Je n'ai entendu qu'un morceau de cet ouvrage, exécuté au piano par Boieldieu lui-même, mais il m'a donné l'opinion la plus favorable de ces chœurs, et je les considère comme une des plus belles compositions dues à son talent.

Le sort de Boieldieu et des autres artistes français avait été longtemps heureux en Russie; cependant plusieurs d'entre eux regrettaient leur patrie et n'étaient pas sans inquiétude sur la réalisation des produits de leurs travaux. Les nuages qui étaient venus obscurcir les relations amicales des gouvernements français et russe s'épaississaient chaque jour, et préparaient la rupture qui aboutit enfin à la désastreuse campagne de Moscou. Boieldieu et ses amis éprouvaient le besoin de revoir la France et d'assurer leur avenir. Toutefois le compositeur n'était pas libre; il lui fallait un congé pour s'éloigner de la capitale de l'empire russe : il l'obtint à la fin de 1810, après sept années de séjour à Pétersbourg, et se hâta d'en profiter.

De retour à Paris dans les premiers mois de 1811, il trouva le sceptre de l'Opéra-Comique placé aux mains de Nicolo Isouard, dont il avait vu l'heureux début avant son départ pour la Russie. Dalayrac avait cessé de vivre. Catel travaillait peu ; Cherubini, dégoûté d'une carrière qui, malgré son beau talent, n'avait eu pour lui que des obstacles, avait cessé d'écrire; Méhul, mécontent de l'inconstance des goûts du public, ne livrait qu'à de rares intervalles de nouveaux ouvrages à la scène; Nicolo seul paraissait infatigable, et rachetait par le mérite de la fécondité les négligences qui déparent ses ouvrages. C'était avec lui que Boieldieu était destiné à lutter désormais : son génie prit un nouvel essor dans cette rivalité.

Deux actrices se partageaient la faveur publique à l'époque où Boieldieu revint à Paris : l'une, M^{me} Duret, se distinguait par une voix étendue, égale, sonore, mais un peu lourde; par une exécution large, et par une habileté de vocalisation à laquelle il n'aurait rien manqué, si la respiration de M^{me} Duret n'eût été courte et laborieuse. La rivale de cette cantatrice était M^{lle} Regnault (depuis lors, M^{me} Lemonnier). Ses débuts à Paris, qu'avaient précédé des succès en province, avaient été brillants. Une ignorance à peu près complète de la musique et de l'art du chant, mais une voix charmante, une intelligence parfaite, une facilité merveilleuse à exécuter les choses les plus difficiles; tels étaient les défauts et les avantages de M^{lle} Regnault pour entrer en lutte avec son antagoniste. Nicolo avait tiré parti de toutes deux dans les rôles qu'il leur avait faits, pour son opéra de *Cendrillon*, et leur avait procuré à chacune un succès égal. La question de supériorité restait indécise pour le public; mais le compositeur avait fini par se décider en faveur du talent de M^{me} Duret : ce fut pour elle qu'il écrivit ses plus beaux rôles. M^{lle} Regnault se

trouvait donc exposée au danger d'être laissée à l'écart, lorsque Boieldieu vint lui prêter le puissant secours de son talent. Le combat recommença : il ne fut pas moins vif entre les cantatrices qu'entre les compositeurs.

Rien de plus dissemblable que le talent de ceux-ci : Nicolo, doué d'une facilité d'inspiration à laquelle il s'abandonnait sans réserve, écrivait souvent, comme je l'ai dit, avec négligence ; n'était point assez sévère dans le choix de ses idées, et méritait le reproche qu'on lui faisait d'être parfois commun et vulgaire dans ses mélodies. Mais à côté de ces imperfections, il y avait dans ses ouvrages des beautés réelles appropriées avec une rare sagacité aux convenances de la scène et à l'intérêt dramatique. La plupart de ses morceaux, même ceux où l'on aurait désiré plus d'élégance et de bon goût, brillaient d'un sentiment de verve et d'expansion qui réussit presque toujours dans la musique de théâtre. Travaillant avec une prodigieuse rapidité, il se consolait facilement d'une chute, parce qu'il ne tardait point à prendre sa revanche. Du reste, heureux de sa lutte avec Boieldieu, il finit par comprendre la nécessité de donner plus de soin à ses ouvrages, et montra dans ses dernières productions une correction, une élévation de pensée qu'on n'attendait pas de lui. *Jocondé* et *Jeannot et Colin* seront toujours considérés comme de fort bons opéras-comiques. Pendant que Nicolo écrivait et faisait représenter quatre opéras, Boieldieu en préparait un ; non que l'inspiration lui fût difficile, car il écrivait vite ; mais, portant peut-être à l'excès la sévérité qui manquait à son rival, il faisait quelquefois trois morceaux entièrement différents pour un seul air, pour un seul duo, ou bien il recommençait à dix reprises les corrections qu'il croyait nécessaires, et souvent il ne livrait aux copistes qu'une partition chargée de ratures, ou, pour me servir du terme technique, de *colettes*. Après avoir éprouvé de si vives jouissances à entendre les charmantes compositions qui ont vu le jour par ce procédé, avons-nous le droit de nous plaindre de la lenteur du travail ? Je ne le crois pas. Boieldieu obéissait malgré lui, en polissant incessamment ses ouvrages, aux conditions naturelles de son talent. Il était doué du goût le plus exquis : c'est surtout comme homme de goût que nous l'admirons. La nature de ses idées, où domine toujours la convenance parfaite de la scène et l'expression spirituelle de la parole, cette nature, dis-je, exigeait qu'il portât dans son travail ces soins scrupuleux qu'on lui a quelquefois reprochés. Gardons-nous surtout de croire qu'il produisait lentement parce que sa pensée aurait été pénible : rien ne sent la gêne ni la stérilité dans ses compositions ; tout y semble, au contraire, fait d'abondance ; si la réflexion nous laisse quelquefois en doute à cet égard, c'est qu'il est difficile de comprendre que tant de fini dans les détails soit le fruit d'un premier jet. On a reproché à Boieldieu d'avoir quelquefois manqué de hardiesse ; mais outre que les hardiesses ne sont pas toujours justifiées par les résultats, il faut se souvenir de l'excellence du précepte :

Ne forçons point notre talent.

Un artiste à qui la nature permet de donner une physionomie individuelle à ses ouvrages, accomplit sa mission s'il sait leur conserver toujours cette physionomie ; il est lui, et c'est ce qu'il faut être pour laisser un nom durable dans l'histoire des arts : or, personne assurément n'a su donner à sa musique, mieux que Boieldieu, une couleur particulière, un style approprié à l'objet qu'il se proposait de réaliser.

Le premier opéra qu'il écrivit après son retour à Paris, fut *Jean de Paris*. Pendant qu'il le composait, il fit jouer à l'Opéra-Comique *Rien de trop* et *La Jeune Femme colère*, qui n'étaient pas connus en France. Dans les premiers mois de 1812, *Jean de Paris* fut représenté au théâtre Feydeau, avec un succès éclatant. Tout ce que l'Opéra-Comique comptait d'artistes de talent, Ellevion, Martin, Juliet, M¹¹ᵉ Regnault, Mᵐᵉ Gavaudan, s'empressèrent à seconder le génie du compositeur, et prêtèrent à son ouvrage le charme d'une exécution parfaite en son genre. Les musiciens remarquèrent la fermeté de manière, la certitude d'effets que Boieldieu avait acquises depuis son départ pour la Russie. Si l'instruction première avait manqué dans ses études harmoniques, ses propres observations lui avaient appris ce qu'aucun maître ne lui avait enseigné ; son style avait acquis une correction remarquable ; son instrumentation était devenue plus brillante, plus sonore, plus colorée ; enfin Boieldieu n'était pas seulement un agréable et spirituel compositeur : il se montrait, dans *Jean de Paris*, digne émule de Méhul et de Catel, qu'il avait considérés longtemps comme ses maîtres.

Après *Jean de Paris* vint *Le Nouveau Seigneur de village* (joué en 1813) ; charmante production dont toutes les parties offrent, chacune en son genre, un modèle de perfection. Les circonstances fâcheuses où se trouvait la France à cette époque firent demander par le gouvernement aux différents théâtres de la capitale des pièces propres à ranimer l'amour de la patrie dans la population, et Boieldieu fut chargé d'écrire la musique de *Bayard à Mézières*, conjointement avec Cherubini, Catel et Nicolo Isouard. Cet ouvrage fut

joué vers la fin de l'année 1813, après les revers de la campagne d'Allemagne. Ce fut par une association du même genre, mais dans des circonstances différentes, que Boieldieu fit avec Kreutzer, en 1814, la musique du petit opéra, intitulé : *Les Béarnais*. En 1815, il donna sous son nom et sous celui de M^{me} Gail, un opéra en un acte, intitulé : *Angéla, ou l'Atelier de Jean Cousin :* il n'avait écrit pour cet ouvrage qu'un duo ; mais ce morceau était digne de ce qu'il a fait de mieux. C'est peut-être ici le lieu de relever l'erreur des biographes qui ont écrit que M^{me} Gail était élève de Boieldieu. A cette époque il ne songeait point encore à former d'élèves, et même il ne savait trop comment s'y prendre pour donner des leçons de composition ; lui-même l'a répété souvent. M^{me} Gail n'a jamais eu d'autre maître que l'auteur de la *Biographie universelle des Musiciens*.

Aux ouvrages qui viennent d'être cités succéda *La Fête du Village voisin*, comédie froide et peu favorable à la musique, que le talent de Boieldieu put seul soutenir et faire rester au théâtre. De tous ceux dont ce compositeur a écrit la musique, ce fut incontestablement celui qui lui offrit le plus de difficultés, et qui exigea de lui le plus d'habileté. Deux trios du premier acte, des couplets charmants, un quintetto et le délicieux cantabile (*Simple, innocente*, etc.), chanté par Martin, seront toujours considérés comme des modèles de musique spirituelle et mélodieuse. Quelque temps auparavant Boieldieu avait protégé les premiers essais d'Hérold dans la carrière du théâtre, en l'admettant comme collaborateur dans son opéra de circonstance intitulé : *Charles de France*. Le jeune artiste en a conservé pendant toute sa vie, trop courte, hélas ! une vive reconnaissance. Après la représentation de *La Fête du Village voisin*, il s'écoula près de deux années pendant lesquelles la mise en scène d'aucun ouvrage ne signala l'activité de Boieldieu. Il ne s'était pas cependant condamné au repos, car la composition de la musique du *Chaperon rouge* l'occupait presque sans relâche. Méhul avait cessé de vivre en 1817, et l'Institut avait appelé Boieldieu à remplir sa place. Celui-ci crut que l'obligation lui était imposée de justifier ce choix honorable par quelque grande composition ; il entreprit d'écrire *Le Chaperon*. Il s'agissait, comme on l'a dit, de faire de cet ouvrage un *discours de réception* ; ce fut ce qui détermina Boieldieu à y donner plus de soins qu'à aucune autre de ses productions. Le succès justifia les espérances de l'artiste et du public, et la première représentation, donnée au mois de juillet 1818, fut pour l'auteur un véritable triomphe. Bien des années se sont écoulées depuis lors, et les applaudissements de toute l'Europe ont confirmé ceux des habitués de l'Opéra-Comique. Dans *Le Chaperon rouge*, la manière de Boieldieu est plus grande ; les idées sont plus abondantes ; le coloris musical est plus varié que dans les ouvrages précédents. Une composition de cette importance avait manqué jusqu'alors à l'auteur du *Calife*, de *Ma Tante Aurore* et de *Jean de Paris* ; désormais il ne lui restait plus qu'à jouir de ses succès.

Les efforts de travail qu'avait coûtés cette production à Boieldieu lui causèrent une maladie grave qui rendit impérieusement nécessaire un long repos. Il se retira à la campagne, et y vécut quelque temps dans un oubli presque complet de la musique, uniquement occupé du soin d'orner une propriété qu'il avait récemment acquise. Ce fut vers cette époque que le titre et les fonctions de professeur de composition au Conservatoire de Paris lui furent offerts ; l'espoir de communiquer à de jeunes musiciens les lumières de son expérience les lui fit accepter ; mais il obtint l'autorisation de donner ses leçons chez lui, où ses élèves venaient chercher un utile enseignement, croyant n'assister qu'à de spirituelles causeries. Ce temps est celui du repos le plus long que Boieldieu ait pris dans sa carrière ; car, à l'exception de son ancien opéra des *Voitures versées*, qu'il retoucha, et pour lequel il écrivit quelques nouveaux morceaux, il ne donna rien d'important dans l'espace de sept années. En 1821, il écrivit, il est vrai, *Blanche de Provence, ou la Cour des Fées*, grand opéra en trois actes, en collaboration avec Kreutzer, Berton, Cherubini et Paer ; et en 1824, il fit à peu près un acte de *Pharamond* ; mais on sait que ces ouvrages de circonstance ne comptent presque point parmi les productions d'un artiste de talent. Avec la certitude qu'ils ne sont destinés qu'à avoir une courte existence, on se sent peu disposé à y donner beaucoup de soins ; le succès cause peu de plaisir, et la chute, si elle a lieu, il attriste personne.

Cependant, malgré le long silence que gardait la muse de Boieldieu, on savait que cet artiste travaillait : le titre de son opéra futur était même connu, et tout le monde parlait de *La Dame Blanche* longtemps avant que cette partition fût mise à l'étude. Boieldieu, que tant de succès n'avaient point enhardi, se méfiait de la faveur publique et craignait qu'un repos de plusieurs années ne l'eût fait oublier. Il hésitait donc à faire (comme on dit au théâtre) *sa rentrée* ; et, malgré les heureuses inspirations qui abondaient dans son œuvre nouvelle, il employait plus de temps à corriger et à refaire les morceaux de cet opéra qu'il n'en avait mis à aucun de ses ou-

vrages. Enfin, Guilbert de Pixérecourt, alors directeur de l'Opéra-Comique, parvint à le déterminer à tenter l'épreuve qu'il redoutait, et *La Dame Blanche* fut accueillie avec des transports unanimes d'admiration. Ce fut au mois de décembre 1825 qu'on donna la première représentation de cet opéra ; près d'un an après, et lorsque cent cinquante épreuves de la même pièce eurent été faites, la foule des spectateurs encombrait encore la salle Feydeau chaque fois que cet ouvrage était joué. Le succès fut le même partout ; la nouvelle musique de Boieldieu fut chantée dans tous les concerts, dans tous les salons, et ses motifs servirent de thèmes à mille arrangements divers. Le développement progressif des facultés du compositeur, qui n'avait cessé de se faire apercevoir depuis ses premiers essais de musique dramatique, n'a jamais été plus sensible que dans *La Dame Blanche*. Jamais son style n'avait été plus varié ; jamais il n'avait montré autant de force expressive ; jamais son instrumentation n'avait été si brillante ; jamais enfin il n'y avait eu autant de jeunesse et de nouveauté dans ses compositions ; cependant il était resté lui-même et n'avait rien emprunté à la musique rossinienne. Il est même remarquable qu'il ait pu varier comme il l'a fait les effets de son nouvel opéra, faisant peu d'usage de modulations, affectionnant les tons principaux de ses morceaux, et n'employant que des harmonies simples et sans recherche. Rien n'indique mieux la facilité d'invention mélodique que cette unité tonale unie à la simplicité d'harmonie.

L'effet ordinaire des grands succès obtenus par Boieldieu était de lui inspirer pour l'avenir la crainte de ne pas se soutenir à la même hauteur, et d'être dans d'autres productions inférieur à lui-même. Cette crainte n'était pas étrangère aux longs intervalles qu'il y avait eu quelquefois dans l'apparition de ses ouvrages. Après *La Dame Blanche*, elle se reproduisit plus forte qu'auparavant. Depuis longtemps un poëme d'opéra avait été livré à Boieldieu par Bouilly : c'était celui des *Deux Nuits*. Le compositeur en trouvait le sujet fort beau ; mais il y désirait de notables changements. Scribe se chargea de les faire. Cependant toutes les difficultés n'avaient pas disparu ; il en était dans cet ouvrage qui devaient faire échouer le musicien : malheureusement Boieldieu ne les aperçut pas. Tant de fois il avait sauvé de faibles pièces par son talent, qu'il crut pouvoir faire encore un miracle de ce genre : ce fut une erreur. Près de quatre années s'étaient écoulées depuis le succès de *La Dame Blanche*, lorsqu'on donna la première représentation des *Deux Nuits* (au mois de mai 1829). Ainsi qu'il arrivait à chaque ouvrage nouveau de Boieldieu, celui-ci était attendu avec une vive impatience. La partition avait été achetée à haut prix par l'éditeur de *La Dame Blanche*, avant qu'elle fût connue ; tout enfin présageait au compositeur un triomphe nouveau. Tant d'espérances ne se réalisèrent pas ; *Les Deux Nuits* n'obtinrent qu'un succès incertain. Fatal ouvrage ! Plusieurs fois Boieldieu avait été contraint de cesser d'y travailler à cause du dérangement de sa santé : après qu'il eut été représenté, il lui donna la mort. Son espoir déçu se transforma en un secret et violent chagrin. Peu de temps après se déclarèrent les premiers symptômes de la cruelle maladie qui le conduisit au tombeau.

Le besoin de repos lui avait fait demander sa retraite comme professeur du Conservatoire : l'administration de la liste civile eut égard aux services rendus à l'art par ses ouvrages, et sa pension fut convenablement réglée. Il y avait d'autant plus de justice à cela, que Boieldieu venait d'être privé d'une pension de 1200 francs qui lui avait été accordée par l'Opéra-Comique, en reconnaissance des avantages que le théâtre avait trouvés dans la représentation de ses ouvrages. Un nouvel entrepreneur avait succédé à l'ancienne société des acteurs, et n'avait pas voulu souscrire aux engagements contractés par elle. Outre la pension de retraite honorable accordée à Boieldieu comme professeur du Conservatoire, le roi lui en donna une autre sur sa cassette. Le digne artiste ne jouit pas longtemps de ces avantages ; car la révolution de Juillet ayant éclaté, non-seulement la pension de la cassette disparut avec l'ancienne royauté ; mais dans un travail de révision sur les pensions de l'Opéra et du Conservatoire, il se trouva que quelques mois lui manquaient pour avoir droit à la sienne, et une partie de son revenu lui fut enlevée. Ainsi, aux douleurs de la phthisie laryngée qui menaçait les jours de Boieldieu vinrent se joindre des inquiétudes sur son avenir. Le mal empirait chaque jour ; tous les remèdes étaient employés, sans qu'il en résultât aucune amélioration sensible dans l'état du malade. Un voyage à Pise fut conseillé ; Boieldieu le fit, et ne s'en trouva pas mieux. Il revint à Paris plus faible, plus souffrant qu'il n'en était parti, éprouvant d'ailleurs le besoin de remplacer les ressources dont il avait été privé, et contraint de demander à reprendre des fonctions de professeur qu'il n'était plus en état de remplir. On les lui rendit, et le ministre de l'intérieur lui accorda sur les fonds des beaux-arts une pension de 3,000 francs ; mais, hélas ! il n'était pas destiné à jouir longtemps des avantages de sa nouvelle position. Sa santé continuait à dépérir ; il espéra

in rétablir par l'usage des bains du midi qui lui avaient fait quelque bien autrefois, et il voulut en essayer. Cependant le voyage était difficile à faire dans l'état d'abattement où étaient ses forces ; il partit néanmoins, arriva avec peine jusqu'à Bordeaux, voulut pousser plus loin, mais fut obligé de revenir en cette ville, effrayé par les progrès du mal. Alors l'idée d'une fin prochaine vint se présenter à l'esprit de l'artiste, accompagnée du vif désir de revoir encore une fois sa maison de campagne de Jarcy, près de Grosbois, où il avait autrefois passé d'heureux jours ; sa famille éplorée l'y ramena mourant. Peu de jours après tout espoir fut perdu, et Boieldieu s'éteignit le 8 octobre 1834, dans les bras de ses amis. Ses obsèques furent célébrées dans l'église des Invalides ; tout ce qu'il y avait d'artistes et d'hommes de lettres distingués y assistèrent, et le *Requiem* de Cherubini y fut exécuté par un nombre considérable de chanteurs et d'instrumentistes.

Boieldieu avait eu le titre d'accompagnateur-adjoint de la chambre du roi, au mois de septembre 1815 ; la duchesse de Berry lui accorda celui de compositeur de sa musique au mois de janvier 1821 ; dans la même année le roi le nomma chevalier de la Légion d'honneur. Lorsqu'il en reçut la décoration (au mois de mai) il exprima le regret que Catel ne l'eût pas obtenue avant lui, et se mit à faire des démarches pour la lui faire avoir. Il réussit ; mais Catel, trop philosophe pour désirer de telles faveurs, montra plus d'étonnement que de reconnaissance en recevant celle-ci. L'auteur de la notice sur Boieldieu insérée dans la *Biographie Universelle* de Michaud, dit que depuis son divorce avec Clotilde, le compositeur avait épousé en secondes noces la sœur de M^{lle} Phillis, qui avait joué plusieurs rôles de ses opéras, tant à Paris qu'en Russie. Ce fait n'est pas exact, car il n'y a jamais eu de divorce entre Boieldieu et Clotilde. Celle-ci est morte à Paris, le 15 décembre 1825 ; et ce n'est qu'après cet événement que Boieldieu a contracté un nouveau mariage. Les principaux élèves de Boieldieu sont Zimmerman pour le piano, Adolphe Adam et Théodore Labarre pour la composition.

L'éloge de Boieldieu, par Quatremère de Quincy, a été prononcé à la séance publique de l'Académie des beaux-arts de l'Institut de France, au mois d'octobre 1835, et imprimé à Paris, chez MM. Didot, in-4°. On a publié aussi : *Procès-verbal de la cérémonie funèbre en l'honneur d'Adrien Boieldieu, qui a eu lieu le 13 octobre 1834, à Rouen, sa ville natale*, par *Joseph-Alexis Walchi* ; Rouen, 1835, in-8° ; et une notice intitulée : *Boieldieu, sa vie, ses œuvres*, par A. Rafeuvaille ; Rouen, 1836, Dubast, in-8°. Le nom véritable de l'auteur de cette notice est *André Reloi*.

BOIELDIEU (ADRIEN-L.-V.), fils du précédent, né à Paris, le 3 novembre 1816, a fait ses études musicales sous la direction de son père, qui fondait de grandes espérances sur son avenir d'artiste. Quelques romances gracieuses furent ses premiers essais. Après la mort de l'auteur de *La Dame Blanche*, le gouvernement français accorda à son fils une pension de douze cents francs. Le début du fils de Boieldieu sur la scène de l'Opéra-Comique fut une sorte de *pasticcio* dans lequel il écrivit quelques morceaux d'une assez bonne facture et arrangea plusieurs autres de son père. Cet ouvrage, intitulé *L'Opéra à la cour*, fut représenté au mois de juillet 1840. *L'Aïeule*, opéra-comique en un acte, suivit ce premier essai à une année de distance : la musique en était douce, élégante, peu émouvante, mais agréable à l'audition. *Le Bouquet de l'Infante*, opéra-comique en trois actes, représenté au mois d'avril 1847, fut bien accueilli du public, et l'on y remarqua quelques bons morceaux. *La Butte des Moulins*, opéra-comique en 3 actes, représenté au mois de janvier 1852 sur le Théâtre-Lyrique de Paris, eut quelque succès. Enfin, *La Fille invisible*, en trois actes, au même théâtre (1854), est, jusqu'à ce jour (1859), le dernier ouvrage du compositeur. Parmi ses romances, on remarque *L'Ange des premières amours*, *Te voilà roi*, et la ballade intitulée *La Barca del Beppo*.

BOILE (....), professeur de chant à Milan, s'est fait connaître par des exercices pour la voix, divisés en six livres et intitulés : *Solfeggi per mezzo soprano, per soprano e per contralto*; Milan, Ricordi.

BOILLY (ÉDOUARD), fils d'un peintre de genre qui a eu quelque célébrité, est né à Paris le 16 novembre 1799. Il étudia d'abord le dessin et la gravure ; mais son goût décidé pour la musique lui fit quitter l'exercice de ces arts ; il entra au Conservatoire de Paris, et devint, en 1821, élève de l'auteur de la *Biographie universelle des Musiciens*, qui lui enseigna le contrepoint et la fugue ; puis il passa sous la direction de Boieldieu pour ce qu'on appelait alors au Conservatoire *le style idéal*. En 1823, il se présenta au concours de l'Institut, et y obtint le premier grand prix de composition. Le sujet était la cantate de *Thisbé*. Devenu pensionnaire du gouvernement, il alla passer quelques années à Rome et à Naples, puis parcourut l'Allemagne, et revint enfin à Paris, en 1827. Depuis cette époque il a composé la musique de plusieurs opéras-comiques ; mais les fréquentes mutations de direc-

teurs et d'entrepreneurs de ce spectacle furent cause que les pièces sur lesquelles il avait écrit furent relues par les nouvelles administrations et refusées, en sorte que les travaux du musicien furent perdus. Un seul ouvrage de sa composition a été représenté au théâtre de l'Opéra-Comique le 7 mai 1844. Cet ouvrage, intitulé *Le Bal du sous-préfet*, est un opéra en un acte écrit avec élégance et qui fut applaudi. Cependant, dégoûté par tous les ennuis qu'il avait rencontrés dans sa carrière, M. Boilly a fini par renoncer à l'art auquel il avait consacré sans fruit les dix plus belles années de sa vie, et s'est livré de nouveau à celui de la gravure.

BOISGELOU (François-Paul ROUALLE de), conseiller au grand conseil, naquit à Paris le 10 avril 1697, et mourut dans cette ville le 19 janvier 1764. Il s'était appliqué à la haute analyse et à la théorie de la musique : nous ne parlerons ici que de cette dernière. L'objet de son système était de trouver entre les intervalles des rapports symétriques, en y appliquant le calcul. J.-J. Rousseau a voulu donner une analyse de ses travaux à l'article *système* de son Dictionnaire de musique; mais il a rendu inintelligible tout ce qu'il en a dit, parce qu'il ne l'entendait pas lui-même. M. Suremain de Missery a, depuis, essayé d'arriver à la solution du même problème par des voies différentes.

BOISGELOU (Paul-Louis ROUALLE de), fils du précédent, né le 27 juin 1734, a servi dans les mousquetaires noirs, avec le brevet de capitaine de cavalerie, jusqu'à la réforme de cette compagnie. Il fit ses humanités au collége de Louis-le-Grand, et y commença l'étude du violon, sur lequel il fit de si rapides progrès, qu'encore enfant, il était cité comme un prodige. C'est de lui que J.-J. Rousseau a dit : « J'ai vu, chez un « magistrat, son fils, petit bonhomme de huit « ans, qu'on mettait sur la table au dessert, comme « une statue au milieu des plateaux, jouer là « d'un violon presque aussi grand que lui, et « surprendre par son exécution les artistes « mêmes (*Émile*, liv. 2.). » M. de Boisgelou a fait graver à Paris *six duos pour deux violons*, op. 1. On lui doit aussi un travail considérable, entrepris par zèle pour l'art et d'une manière purement bénévole, sur la partie musicale de la Bibliothèque du Roi, dans laquelle est comprise la collection de Brossard, montant à près de 3,000 articles rares. Le travail de M. de Boisgelou consiste en un *Catalogue général*, par ordre alphabétique d'auteurs, formant un fort volume in-fol., et deux autres catalogues par ordre de matières, l'un pour la partie littéraire de la musique, l'autre pour les œuvres pratiques et les collections. Ces deux derniers contiennent une multitude de détails qui ne manquent pas d'intérêt, sur les auteurs, les éditions, et la nature des ouvrages. M. de Boisgelou n'avait pas assez de connaissances théoriques et historiques pour ce travail; mais il y a suppléé par beaucoup d'exactitude. Il avait entrepris, pour le compléter, un catalogue historique des auteurs; mais il n'a pas eu le temps de l'exécuter, et n'a disposé que quelques notes assez curieuses. Sa mort, arrivée le 16 mars 1806, ne lui a pas permis d'accomplir ce dessein. J'ai beaucoup profité de ses recherches. Après sa mort, la belle bibliothèque qu'il avait formée a été vendue. Plusieurs de ses ouvrages, et particulièrement deux volumes de notes manuscrites, sur des musiciens et des livres curieux, ont été acquis par Perne, et sont maintenant en ma possession.

BOISMORTIER (Joseph BODIN de), compositeur médiocre, né à Perpignan en 1691, vint à Paris de bonne heure, et mourut dans cette ville en 1765. Il a mis en musique trois opéras : 1° *Les Voyages de l'Amour*, ballet en quatre actes, représenté en 1736. — 2° *Don Quichotte chez la Duchesse*, en trois actes, 1743. — 3° *Daphnis et Chloé*, pastorale, 1747; celui-ci est, dit-on, son meilleur ouvrage. — 4° *Daphné*, 1748, ballet non représenté. Il a fait en outre graver : 1° Deux recueils de motets. — 2° Six recueils de cantates françaises. — 3° Airs à chanter et vaudevilles, œuvre 16. — 4° Trios pour deux violons et basse, œuvre 18. — 5° Sonates de violoncelle, op. 26 et 50. — 6° Sonates pour deux bassons, op. 14 et 40. — 7° Sonates pour la viole, op. 10. — 8° Pièces diverses pour la viole, op. 31. — 9° Sonates pour la flûte, op. 3, 9, 19, 35 et 44. — 10° Duos pour deux flûtes, op. 1, 2, 6, 8, 13 et 25. — 11° Trios pour flûte, violon et basse, op. 4, 7, 12, 37, 39 et 41. — 12° Concertos pour flûte, op. 15, 21 et 31. — 13° Suites de pièces pour deux musettes, op. 11, 17, 27. — †14° *Les Gentillesses*, cantatilles. — 15° *Les Amusements de la campagne*. Boismortier était fort distrait, et bien qu'il fût un des maîtres de chant de l'Opéra, il ne put jamais diriger l'exécution de sa musique; aussi disait-il aux directeurs de l'Opéra et du Concert spirituel : *Messieurs, voilà ma partition; faites-en ce que vous pourrez, car, pour moi, je n'entends pas plus à la faire valoir que le plus petit enfant de chœur.* Il avait de l'esprit, des saillies agréables et plaisantes. Malgré le peu de cas qu'on doit faire de sa musique en général, on ne peut nier qu'il ne fût bon harmoniste pour son temps, et l'on voit qu'il aurait pu mieux faire; mais il travaillait vite pour gagner de l'argent, et ses

ouvrages ne lui coûtaient que le temps de les écrire. Lui-même les estimait fort peu. Cependant, dans cette quantité prodigieuse de musique qu'il a composée, tout n'est pas à mépriser : son motet *Fugit nox* a eu longtemps de la réputation.

BOISQUET (François), littérateur, né à Nantes vers 1783, et membre de la Société des arts et des sciences de cette ville, s'est fait connaître par un ouvrage qui a pour titre : *Essais sur l'art du comédien chanteur* ; Paris, Longchamps, 1812, in-8°. Il y a quelques bonnes observations dans ce livre, dont le cadre est neuf ; mais on y trouve en général les fausses idées que la plupart des littérateurs ont données longtemps, en France, comme des théories de la musique dramatique et du chant expressif.

BOISSELOT (Xavier), fils d'un éditeur de musique et fabricant de pianos, est né à Montpellier, le 3 décembre 1811. Après avoir appris les éléments de la musique à Marseille, où sa famille s'était établie, il entra comme élève au Conservatoire de musique de Paris, et y suivit un cours d'harmonie, puis il devint élève de l'auteur de la *Biographie universelle des Musiciens*, et apprit sous sa direction le contrepoint et la fugue. Dans le même temps il suivait le cours de composition libre de Lesueur, maître de la chapelle du roi, dont il épousa la fille quelques années après. Admis au grand concours de composition de l'Institut, il y obtint le second prix en 1834 ; deux ans après, le premier prix lui fut décerné pour la cantate de *Velléda*, qui fut exécutée solennellement à l'Institut, le 8 octobre 1836. En 1838, on exécuta une ouverture de sa composition dans la séance publique de l'Académie des beaux-arts ; mais neuf années s'écoulèrent ensuite avant qu'il pût faire représenter un de ses opéras. Enfin, au mois de janvier 1847, son ouvrage intitulé : *Ne touchez pas à la reine*, en trois actes, fut joué au théâtre de l'Opéra-Comique et obtint un brillant succès. *Mosquita la Sorcière*, autre opéra en trois actes, joué au théâtre de l'Opéra national, au mois de septembre 1851, a été également bien accueilli. On connaît aussi de Boisselot quelques mélodies et romances avec accompagnement de piano. Cet artiste dirige depuis plusieurs années une grande manufacture de pianos fondée par son père à Marseille, et une maison de commerce de musique à Paris.

BOISSET (Antoine), nom défiguré par Gerber (*Neues Lexikon der Tonkunst*, t. I, p. 458). *Voyez* Boesset.

BOISSIÈRE (Claude), mathématicien français, vécut au seizième siècle. Il naquit, dans le Dauphiné, au diocèse de Grenoble. Au nombre des écrits de ce savant, dont la plupart concernent l'arithmétique, l'astronomie et la poétique, on remarque un traité qui a pour titre : *L'Art de la musique réduict et abrégé en singulier ordre et souveraine méthode* ; Paris, 1554, in-8°. Dans les *Mélanges tirés d'une grande bibliothèque*, publiés par le marquis de Paulmy (t. 30, p. 226), on trouve l'indication d'un livre sous le même nom qui aurait été imprimé à Paris, en 1554, et qui aurait pour titre : *Sur la musique prétendue pythagorique ;* mais ce livre supposé n'est qu'un chapitre de l'ouvrage qui vient d'être cité.

BOISTARD DE GLANVILLE (Guillaume-François), membre de l'Académie de Rouen, naquit dans cette ville vers 1774. Il a fait imprimer plusieurs dissertations parmi lesquelles on remarque : *Considérations sur la musique ;* Rouen, 1804, in-8°.

BOITTEUX (A.), professeur de musique à Dijon, né à Turin dans les dernières années du dix-huitième siècle, est auteur d'un *Traité complet et raisonné des principes de musique, mis à la portée de tout le monde ;* Dijon, Douillier, 1834, in-8° de 24 pages et 2 planches. Un traité complet et raisonné de *la musique en vingt-quatre pages !* C'est merveilleux.

BOIVIN (Jacques). *Voyez* Boyvin.

BOIVIN (Jean), imprimeur, éditeur de musique et libraire à Paris, dans la première moitié du dix-huitième siècle, a publié un catalogue des ouvrages de sa librairie, tant du fonds que de l'assortiment, qui peut être considéré comme la plus ancienne bibliographie musicale de la France. Cet ouvrage a pour titre : *Catalogue général des livres de musique ;* Paris, 1729, in-8°. Ce catalogue est aujourd'hui de la plus grande rareté.

BOIVIN (Louis), né le 15 avril 1814, à Couches, près d'Autun (Saône-et-Loire), s'est fixé à Paris en 1840, et y a pris part à la rédaction de plusieurs recueils biographiques et historiques, ainsi que de plusieurs journaux. Les auteurs de l'ouvrage intitulé *La Littérature contemporaine* disent que les notices biographiques de M. Boivin sont en général faites aux frais et dépens de ceux qu'elles intéressent, et même que ces personnes ne sont pas toujours restées étrangères à leur rédaction. Au nombre de ces notices se trouve celle du célèbre pianiste Kalkbrenner, publiée d'abord dans la *Revue générale, biographique, politique et littéraire*, puis tirée à part sous le simple titre : *Kalkbrenner*, sans date et sans nom de lieu (Paris), gr. in-8° de 28 pages. Cette biographie est un véritable roman.

BOKEMEIER (Henri). *Voyez* Bokemeyer.
BOKEMEYER (Henri) cantor à Wolfenbüttel qui eut la réputation d'un très-savant mu-

sicien de son temps, naquit, dans le mois de mars 1679, à Immensen, village de la principauté de Zelle. Après avoir reçu les premières instructions dans le lieu de sa naissance et à l'école de Burgdorff, il fréquenta les écoles de Saint-Martin et de Sainte-Catherine, à Brunswick, depuis 1693 jusqu'en 1699; puis il alla terminer ses études à l'université de Helmstadt. Le 2 avril 1704, il obtint le cantorat de l'église Saint-Martin à Brunswick; deux ans après il devint élève de Georges OEsterreich pour la composition. Devenu savant dans son art, il fut appelé en 1712 à Husum, dans le Schleswig-Holstein, pour y remplir les fonctions de *cantor*. Il y resta jusqu'en 1717; mais alors le désir de revoir sa patrie le ramena à Brunswick, et dans la même année il fut adjoint à Bendeler (*voy.* ce nom) comme cantor, à Wolfenbüttel. Après la mort de celui-ci, en 1720, il lui succéda comme cantor titulaire. Il mourut dans cette situation, le 7 décembre 1751. On n'a imprimé aucune composition de Bokemeyer; mais il paraît qu'il était très-habile dans l'art d'écrire des canons, car Mattheson entretint avec lui, à ce sujet, une correspondance dont il a publié une partie dans sa *Critica-musica*, t. II, p. 241-247, et il le cite comme une autorité. Dommerich (Jean-Christophe) a publié un éloge de ce musicien sous ce titre : *Memoria H. Bokemeieri posteritati tradita*; Brunswick, 1752, in-4°.

BOLAFFI (Michel), maître de chapelle à Florence, naquit dans cette ville en 1769. Il a écrit plusieurs œuvres de musique d'église qui étaient estimées en Italie au commencement du dix-neuvième siècle. Kiesewetter possédait de lui un *Miserere* à 3 voix et orchestre, composé, en 1802, sur une traduction italienne faite par Bolaffi lui-même.

BOLICIO ou BOLICIUS (Nicolas). *Voyez* WOLLICK.

BOLINO (Luc), excellent luthiste et compositeur pour son instrument, naquit à Nola vers 1560 : il vivait à Naples en 1601. Cet artiste n'est connu que par la mention qu'en a faite Cerreto (*Della prattica Musica*, p. 157).

BOLIS (Sébastien), compositeur de l'École romaine, maître de chapelle à Saint-Laurent *in Damaso*, a écrit des messes et des psaumes à huit parties réelles, qui se trouvent en manuscrit dans quelques bibliothèques de l'Italie.

BOLIS (Angelo), chanoine de l'église collégiale de Saint-Jean-Baptiste, dans la petite ville d'Oderzo, de l'État de Venise, dans la Marche-Trévisane, au commencement du dix-septième siècle. Il s'est fait connaître, comme compositeur, par une œuvre qui a pour titre : *Motecta binis et ternis vocibus descantanda cum parte ad organum*; Venetiis, sub signo Cardano, 1626, in-4°.

BOLLIOUD DE MERMET (Louis), né à Lyon le 15 février 1709, est mort dans la même ville en 1793. Sa famille était distinguée dans la magistrature. Il fut longtemps secrétaire de l'Académie des sciences et arts de Lyon. On a de lui : *De la Corruption du goût dans la musique française*; Lyon, 1746, in-12. « Cet « auteur estimable, dit M. de Boisgelou fils « (*Catalogue mss. des livres sur la musique « de la Bibliothèque du roi*), pouvait d'autant « mieux être bon juge en cette matière, que les « meilleurs organistes ne manquaient pas d'aller « l'entendre, lorsqu'il s'amusait à jouer de l'orgue « dans les églises de Paris. » On ne conçoit pas, cependant, en quoi le goût de la musique pouvait se corrompre en France en 1746. Une traduction allemande de ce petit ouvrage, avec des notes de Freytag, a paru à Altenbourg en 1750, sous ce titre : *Abhandlung von dem Verderben des Geschmacks in der franzoesischen Musik*, in-8° de 78 pages. Freytag, traducteur de cet ouvrage, était professeur au gymnase d'Altenbourg. On peut lire l'analyse de cette traduction dans *Le Musicien critique de la Sprée* (de Marpurg), p. 321. On trouve parmi les manuscrits de la bibliothèque de Lyon, sous le n° 905, in-fol., cinq mémoires lus par Bollioud à l'Académie de Lyon, dont le cinquième seulement a été publié : c'est celui dont il vient d'être parlé. Les quatre autres traitent : 1° *De la musique vocale.* — 2° *Du tempérament que les voix observent dans le chant.* — 3° *De la musique instrumentale.* — 4° *De la construction de l'orgue.* L'analyse de ces mémoires est dans l'ouvrage de Delandine intitulé : *Manuscrits de la bibliothèque de Lyon*; Paris et Lyon, 1812, 2 vol. in-8°.

BOLOGNA (Michel-Ange), sopraniste, naquit à Naples en 1756. Après avoir étudié l'art du chant pendant plusieurs années au Conservatoire *de la Pietà*, il passa à Munich comme chanteur du prince électoral de Bavière. En 1783, il fit partie de la troupe italienne de la cour. Les opéras dans lesquels il eut le plus de succès sont : 1° *L'Artemisia*, de Prati, et *Castore e Polluce* de Vogler. En 1786, il se retira du théâtre, et se fixa à Munich, où il vivait encore en 1812. Il eut la réputation d'un chanteur habile et d'un bon acteur.

BOMBELLES (Henri, marquis de), fils du maréchal de camp et ambassadeur de ce nom, qui émigra en 1789 et servit dans l'armée de Condé, entra, ainsi que son frère, au service de l'empereur d'Autriche comme officier. M. Henri de Bombelles, amateur de musique distingué, a composé plusieurs morceaux de musique d'église, et

a publié un *Ave Maria* et un *Memorare* à 4 voix avec accompagnement d'orgue; Vienne, Diabelli. Sa belle-sœur, M^{me} la comtesse de Bombelles, cantatrice d'un talent remarquable, était à Florence en 1829, et brilla dans l'exécution de quelques opéras composés par lord Burghersh, qui, plus tard, est devenu comte de Westmoreland. Le talent de la musique était naturel dans la famille de M. de Bombelles : sa tante, M^{me} la marquise de Travenet, fut l'auteur véritable des paroles et de la musique si naïve de la romance célèbre *Pauvre Jacques*, dont l'air a été attribué à Dibdin (*voy.* ce nom), parce qu'il le rendit populaire en Angleterre, au moment de l'émigration française.

BOMBET (ALEXANDRE-CÉSAR), pseudonyme. *Voyez* BEYLE.

BOMMER (WILHELM-CHRISTOPHE), virtuose sur le piano, né à Dresde en 1801, s'était fixé à Saint-Pétersbourg, où il mourut, le 29 décembre 1843. Je ne connais de sa composition que des variations (en *ré*) sur un air russe, pour piano seul ; Saint-Pétersbourg, Paez.

BOMPORTO (FRANÇOIS-ANTOINE), ou Bomporti. *Voyez* BONPORTI.

BONA (JEAN), savant cardinal, naquit à Mondovi, en Piémont, au mois d'octobre 1609. Il entra en 1625 dans l'ordre des *Feuillans*, dont il devint général en 1651. Clément IX le fit cardinal en 1669. Il mourut à Rome le 25 octobre 1674. On lui doit un livre intitulé : *De divina Psalmodia, sive psallentis ecclesiæ harmonia, Tractatus historicus, symbolicus, asceticus*; Rome, 1653, in-4°. Il y en a d'autres éditions : d'Anvers, 1677, in-4°; Paris, 1678, in-8°; Anvers, 1723, in-folio. On trouve aussi cet ouvrage dans les éditions complètes des œuvres de Bona, notamment dans celle de Turin, 1747, 4 vol. in-folio. Il contient des renseignements intéressants sur les tons de l'église, le chant des diverses parties de l'office, l'introduction des orgues et des autres instruments de musique dans l'office divin.

BONA (VALERIO), moine de l'ordre des conventuels de Saint-François ou grands Cordeliers, naquit à Brescia, dans la seconde moitié du seizième siècle, et non à Milan, comme le disent Quadrio et Picinelli. Après avoir été pendant quelque temps maître de chapelle à la cathédrale de Verceil, il passa à Mondovi, en la même qualité. Cozzando (*Libraria Bresciana*, p. 313) dit qu'il avait une très-belle voix et qu'il était un chanteur très-habile. Il paraît, par le titre d'un de ses ouvrages, qu'il était, en 1596, maître de musique à Saint-François de Milan. Bona est à la fois recommandable et comme théoricien, et comme compositeur. Les traités publiés par lui sont : I. *Regole del contrapunto e composizione bre-*vemente raccolte da diversi autori ; operetta molto facile ed utile per i scolari principianti; Casale, 1595, in-4°. — II. *Esempi delli passagi delle consonanze e dissonanze, et d'altre cose pertinente al compositore*; Milan, 1596, in-4°. On y trouve de la clarté et une simplicité de doctrine remarquable pour le temps. Parmi les compositions de Bona, on distingue : 1° *Motetti a 8 voci*; Milan, 1591. — 2° *Lamentazioni, con l'Orazione di Geremia, a 4 voci*; Venise, 1591. — 3° *Messe e Motetti a 3 voci*; Milan, 1594. — 4° *Canzoni a sei*; Venise, 1598. — 5° *Canzonette a 3 voci, lib.* 3 et 4; Milan, 1599. — 6° *Madrigali a 5 voci*; Milan, 1600. Cet ouvrage fut réimprimé dans l'année suivante, à Venise, chez Gardane, in-4°. — 7° *Madrigali a 5 voci*; Milan, 1601. — 8° *Motetti a 6 voci, lib.* 1. — 9° *Messe e Motetti a 2 cori, lib.* 2, *a 8 voci*; Venise, 1601. — 10° *Pietosi affetti e lagrime del penitente*; Venise. — 11° *Madrigali a 5 voci, lib.*3; Venezia, 1605. — 12° *Motetti a due*; Venezia, presso Bart. Magni. — 13° *Missa a 4 chori e Salmi*; Venise, 1611. Cozzando (loc. cit.) dit que Bona vivait encore en 1619. La Bibliothèque impériale de Paris possède aussi un ouvrage de ce savant musicien, intitulé : *Introitus Missarum octo Vocum omnibus festis totius anni accomodatis*; Anvers, 1639, in-4°.

BONA (PIETRO), compositeur et professeur de chant, né à Naples vers 1810, a fait ses études musicales au Conservatoire de cette ville. Au mois d'avril 1832 il a fait représenter au théâtre *Nuovo* un opéra bouffe intitulé : *Il Tutore ed il Diavolo*, qui n'a pas réussi, et dans lequel on remarqua beaucoup de réminiscences. Plus tard, Bona s'est fixé à Milan, comme professeur de chant. Son opéra *I Luna e i Perollo* fut représenté au théâtre de la Scala en 1845, et obtint quelque succès ; deux ans après il y donna l'opéra sérieux *Don Carlo*, qui fut accueilli favorablement. Riccordi, de Milan, a publié les morceaux détachés de ces deux opéras avec accompagnement de piano. Bona est auteur d'un bon ouvrage pratique pour l'art du chant, publié sous ce titre : *Nuovi Studj di perfezionamento del canto italiano, consistente in vocalizzi isolati, a due, a tre et a quattro parti, adatti a tutte le specie di voce e di qualsivoglia estensione*; Milan, Riccordi. Cet ouvrage est divisé en sept parties, et chaque partie en trois livres.

BONADIES (JEAN). *Voyez* GUTENTAG.

BONAFINI (M^{me}), fut une cantatrice distinguée dans la deuxième partie du dix-huitième siècle. Née en Italie, elle fut conduite à Dresde dans sa jeunesse et y reçut son éducation mu-

sicale. En 1780, elle voyagea en Russie, et fut admirée à la cour de Pétersbourg pour son talent et sa beauté. A l'âge de seize ans, elle s'était mariée secrètement avec un officier prussien qui fut tué en Bavière. En 1783, elle retourna en Italie, et s'y maria de nouveau secrètement avec un homme fort riche. Reichardt la rencontra à Modène, en 1790; elle était alors retirée du théâtre, passant l'été dans une belle campagne et l'hiver à Venise. Ce maître parle avec enthousiasme et de son chant expressif et des grâces de sa personne. Gorani, qui la vit deux fois à Modène, la nomme dans ses mémoires secrets sur l'Italie, *l'Aspasie de Modène*, et dit que, par son esprit, ses talents et sa beauté, elle attirait près d'elle la meilleure société de cette ville. M^{me} Bonafini mourut à Venise, vers 1800.

BONAGIONTA (JULES), musicien de la chapelle de Saint-Marc, à Venise, était né à San-Genesio, vers 1530. Il a fait imprimer de sa composition : 1° *Canzonette napoletane e venesiane a tre voci*; Venise, 1562, in-8°. — 2° *Il Desiderio, madrigali a quattro e cinque voci di diversi eccellentissimi authori; in Venesia, appresso Girolamo Scotto*, 1566, in-4°. Ce recueil intéressant est divisé en deux livres. Les auteurs dont on trouve des madrigaux dans le premier sont Cyprien de Rore, Adrien Avilla, Spirito da Reggio, Orlando di Lasso, Primavera, Jean Florio, et Madeleine Casulano. Le second renferme des pièces de Paul Animuccia, de Jules Bonagionta, d'Alexandre Striggio, de Jean Contino, de Jean Florio, Gianetto Palestina (sic), Londalito, André Gabrieli, Jacques de Nola, l'*Intrico*, H. Vidue, Joseph de Vento, et François Pertinaro. — 3° *Motetti à cinque e sei voci*; ibid., in-4°. — 4° *Misse a quattro e cinque voci*; Milan, 1583, in-4°.

BONANNI (PHILIPPE), jésuite, né à Rome le 16 janvier 1638, mourut dans la même ville le 30 mars 1725. Au nombre de ses ouvrages on trouve le suivant : *Gabinetto Armonico pieno di stromenti sonori, spiegati*; Rome, 1723, in-4° avec 177 planches. *La Biographie Universelle* indique une édition de ce livre datée de 1716; mais elle n'existe pas; ce qui le prouve, c'est qu'au titre de l'édition donnée en 1776 par l'abbé H. Cerutti, on lit : *Seconda edizione* (*Voyez* Cerutti). C'est un livre rempli d'erreurs et de désordre. La version de l'abbé Cerutti est plutôt une imitation qu'une traduction véritable.

BONANNO (AUGUSTIN), compositeur, né en Sicile, a fait ses études au conservatoire de Palerme, sous la direction de Raimondi. Son premier essai dans la musique dramatique s'est fait pendant le carnaval de 1846, à Palerme, sa ville natale, par un opéra intitulé : *Il Trovatore di Ravenna*. Les concitoyens du compositeur applaudirent chaleureusement son ouvrage. Je n'ai pas de renseignements sur la suite de sa carrière.

BONAPARTE (LOUIS), comte de Saint-Leu, ex-roi de Hollande, troisième frère de l'empereur Napoléon, naquit à Ajaccio, le 2 septembre 1778. Entré fort jeune au service, il suivit son frère en Italie et en Égypte. Ennemi des grandeurs, aimant les arts, les lettres et la philosophie, il fut fait roi malgré lui, et fut marié contre son gré à la fille de l'impératrice Joséphine, Hortense Beauharnais. Il saisit la première occasion d'abdiquer le faible pouvoir qu'on lui avait donné, et se sépara de la femme qu'on lui avait imposée et dont il croyait avoir à se plaindre. Tour à tour il se retira en Styrie, en Suisse, à Rome et enfin à Florence, où le reste de sa vie s'écoula dans des souffrances physiques et dans des jouissances morales, cultivant les lettres, pour lesquelles il était né, et faisant du bien à tout ce qui l'entourait, comme il l'avait fait sur le trône. Des romans, des poésies et des documents historiques sur l'administration de la Hollande pendant son règne, ont été publiés par lui. L'ouvrage qui lui fait donner une place dans ce Dictionnaire historique est d'un autre genre. En 1814, la seconde classe de l'Institut de France avait mis au concours cette question : *Quelles sont les difficultés réelles qui s'opposent à l'introduction du rhythme des Grecs et des Latins dans la poésie française*: cette question fut traitée par le prince, qui, lui-même, avait proposé le prix sous le voile de l'anonyme. Ce fut à propos de cette même question que Louis fit demander à l'abbé Baini la solution de seize questions auxquelles le savant directeur de la chapelle sixtine répondit par son ouvrage intitulé : *Saggio sopra l'identità de' ritmi musicale e poetico* (*voy*. BAINI), que le prince fit imprimer à ses frais, et dont il donna ensuite la traduction française sous ce titre : *Essai sur l'identité du rhythme poétique et musical, traduit de l'ouvrage italien de M. l'abbé Baini, par le comte de Saint-Leu*; Florence, Piatti, 1820, in-8°. Déjà le prince avait tiré parti de ce travail dans son *Mémoire sur la versification française*, dont la troisième édition, en 2 volumes in-8°, a été publiée à Rome, en 1825-1826. Le comte de Saint-Leu est mort à Florence en 1846. Des deux fils que lui avait donnés la reine Hortense, l'aîné est mort à Rome en 1831, le second est aujourd'hui l'empereur Napoléon III.

BONAVENTURE (Le Père), surnommé *da Brescia*, parce qu'il naquit en cette ville, dans la

seconde moitié du quinzième siècle, fut moine de l'ordre des frères mineurs, et vécut au couvent de sa ville natale. On a de lui : I. *Breviloquium musicale;* Venise, 1497. Il y en a deux autres éditions datées de la même ville, 1511 et 1523, in-4°. — II. *Regula Musice plane;* Venise, par Jacq. de Penci da Lecho, in-4°, sans date. J'en possède un exemplaire petit in-4°, où se trouve la date de 1500, ainsi exprimée à la dernière page : *Accuratissime impressum per magistrum Leonardum Pachel ad impensas magistri de Legnano, sub die X septembris Mccccc.* Lipenius en indique une édition de Venise, 1501, in-4°; Cozzando (librar. Bresc. p. 69), une autre de la même ville, 1523, in-8°; La Borde, une quatrième de 1545, in-8°; Gruber, dans sa Littérature de la musique (*Beytræge zur Litter. der Musik*), en cite trois de Nuremberg datées de 1580, 1583 et 1591 ; enfin, dans la Théorie générale des beaux-arts de Sulzer, article *Choral*, on trouve l'indication d'une traduction italienne de cet ouvrage, sous ce titre : *Regole della musica piana o canto fermo*; Venise, 1570. Le *Breviloquium musicale* est le même ouvrage que celui qui a pour titre : *Regulæ musicæ planæ*, car à la fin de l'édition de celui-ci publiée en 1511, on lit : *Explicit Breviloquium musicale: editum a fratre Bonaventura de Brixia ordinis minorum in conventu nostro sancti Francisci de Brixia; impresso in Venetia p. Jacomo de Penzi da Lecho nel anno del ñro Signore 1511 adi 20 di marzo.* Dans l'épître dédicatoire à Fra Marco de Duchis, l'auteur dit : *Ho composto questo picolo opusculeto de canto fermo, il quale p. la sua brevita ho intitulato, Breviloquium musicale.* Une autre édition est ainsi terminée : *E cosi fazo fine del mio picolino breviloquio, etc.; Impresso in Venetia per Jo. Francisco et Jo. Antonio de Rusconi fratelli, nelli anni del signore 1524 a di X octobris.* Enfin, une autre édition porte à la fin : *Explicit Breviloquium musicale idest regulæ musicæ planæ; Stampato in Venetia per Ioan Antonio et fratelli de Sabio;* 1533, in-12 Ce traité du plain-chant est écrit en un mélange des langues latine et italienne; il est divisé en quarante-deux chapitres. — III. *Brevis collectio artis musicæ, quæ dicitur ventura*, resté en manuscrit, et daté de 1489. Le père Martini en possédait une copie. Les ouvrages de Bonaventure de Brescia doivent leurs nombreuses réimpressions, moins au mérite de leur rédaction, qu'à celui de leur brièveté. Comme théoricien, cet auteur est inférieur aux bons écrivains de son temps, et surtout à Gaforio.

BONAZZI (ANTOINE), un des plus habiles violonistes de l'Italie, était né à Crémone. Il est mort à Mantoue, en 1802, laissant à ses héritiers une collection d'environ mille concertos, quintetti, quartetti, etc., pour violon ou flûte, parmi lesquels il s'en trouvait un assez grand nombre de sa composition. Il possédait, en outre, quarante-deux violons de Guarnerius, d'Amati, de Stradivarius et d'autres grands maîtres, lesquels étaient estimés plus de 6,500 ducats.

BONAZZI (FERDINAND), premier organiste de la cathédrale de Milan, naquit en cette ville en 1764. Il reçut les premiers principes de son père, et passa ensuite sous la direction de François Pogliani. En quelques années il devint un des premiers organistes de l'Italie. Il vivait encore en 1819. On a de lui des *toccates* pour l'orgue qui n'ont point été gravées.

BONDINERI (MICHEL), né à Florence vers 1750, s'est fait connaître comme compositeur dramatique, dès 1784, par l'intermède intitulé : *La Serva in contesa*, à Florence; tous ses autres ouvrages ont été écrits pour la même ville. Les plus connus sont : *Il Matrimonio in cantina*, 1785; *La Locandiera*, 1786; *Le Spose provensale*, 1787; *La finta nobile*, 1787; *L'Autunno*, 1788; *Il Maestro perseguitato*, 1788; *Ogni disuguaglianza amore uguaglia*, 1788; *Il vecchio Spezziale deluso in amore*, 1791.

BONDIOLI (GIACINTO), dominicain, né à Quinzano, près de Brescia, vers la fin du seizième siècle, a fait imprimer de sa composition : 1° *Misse e Litanie a quattro voci*. — 2° *Complete, Litanie ed Antifone a quattro voci*; Venise. — 3° *Salmi intieri brevemente concertati a cappella a quattro voci con l'organo*, op. 4²; Venise, 1622, in-4°. — 4° *Salmi a otto voci con ripieni*; Venise, 1628. — 5° *Salmi a tre voci*; Venise, 1643. — 6° *Soavi fiori colti nell' ameno Giardino de sacrate Laudi, Motetti, Magnificat, e canzoni concertati a 2 voci, in Venetia*, 1622, in-4°.

BONDOUX (HYACINTHE), chantre de la cathédrale de Rouen, né dans les dernières années du dix-huitième siècle, a publié un *Recueil de faux-bourdons ou quatuors de la métropole, à l'usage du diocèse de Rouen, publié par H. Bondoux, vérifié et augmenté par M. A. Godefroy*; Rouen, De Larabossière, 1837-1840, 4 vol. in-8°.

BONEFONT (S. SIMON DE), chanoine et maître des enfants de chœur de l'église cathédrale de Clermont en Auvergne, vers le milieu du seizième siècle, s'est fait connaître comme compositeur par une messe des morts à cinq voix qui se trouve dans un volume de messes de divers auteurs intitulé : *Missarum musicalium certa*

vocum varietate secundum varios quos referunt modulos et cantiones distinctarum liber secundus, ex diversis iisdemque peritissimis auctoribus collectus; Parisiis, ex typographia Nicolai du Chemin, 1556, in-fol. max.

BONELLI. (AURÉLIEN), peintre et musicien, né à Bologne en 1569, vivait à Milan en 1600. Il a fait imprimer à Venise, en 1596, le premier livre de ses *Villanelle* à trois voix.

BONESI (BENOIT), né à Bergame vers le milieu du dix-huitième siècle, eut pour maître de chant Aug. Cantoni, élève de Bernacchi. Il étudia aussi la composition pendant dix années sous la direction d'André Fioroni, élève de Leo, et maître de chapelle de la cathédrale de Milan. En 1779, Bonesi vint à Paris, et fut employé, comme maître de chant, au théâtre de la Comédie italienne. Le 16 décembre 1780, il donna à ce théâtre *Pygmalion*, duodrame en un acte. L'année suivante il fit entendre au concert spirituel l'oratorio de *Judith*, qui fut trouvé froid, et qui eut peu de succès. Dans le même temps, il fit représenter au théâtre des Beaujolais le petit opéra intitulé : *La Magie à la mode*, qui fut suivi du *Rosier*, et de quelques autres ouvrages du même genre. Ce fut aussi pour le même théâtre qu'il écrivit, en 1788, le ballet d'*Amasis*. La meilleure production de Bonesi est un livre qui a pour titre : *Traité de la mesure et de la division du temps dans la musique et dans la poésie*; Paris, 1806, in-8°. Les exemples de musique de cet ouvrage sont imprimés avec les caractères de Godefroy. Il y a du savoir, et surtout un savoir d'érudition dans ce livre; mais comme la plupart des auteurs qui ont traité ce sujet délicat, Bonesi s'est perdu dans une fausse identité de la mesure musicale avec la division du temps dans la poésie. La meilleure partie de son ouvrage est la deuxième, qui est relative au rhythme poétique : il y a profité des idées du P. Giov. Sacchi sur la même matière, quoiqu'il le critique quelquefois. Quant aux principes du mécanisme de la mesure musicale, Bonesi ne les a connus que d'une manière fort imparfaite. Le P. Augustin Pisa a donné sur ces principes des idées bien plus justes et plus profondes dans son ouvrage intitulé : *Battuta della musica dichiarata* (*voy.* PISA). Bonesi est mort à Paris au commencement de 1812. Il enseigna l'harmonie à Choron.

BONFI (JULES), guitariste italien du dix-septième siècle, a publié un traité élémentaire intitulé : *Il Maestro di chitarra*; Milan, 1653.

BONFICHI (PAUL), compositeur, naquit à Livraga, dans la province de Lodi (Lombardie), le 16 octobre 1769. Dès son enfance il s'appliqua à l'étude de la musique, et y fit de rapides progrès. Il entra fort jeune dans l'ordre des Mineurs conventuels, et ses talents lui firent obtenir plusieurs charges dans son ordre. A la suppression de son couvent, il se retira à Milan, où il était encore en 1812. Depuis lors il s'est rendu à Rome, où il a séjourné plusieurs années. Il est mort à Lodi, le 29 décembre 1840, après avoir été maître de chapelle à la *Santa-Casa* de Lorette. Ses meilleures compositions sont pour l'église; il a cependant écrit plusieurs morceaux de musique de chambre, vocale et instrumentale, et des symphonies à grand orchestre. On connaît un opéra bouffe intitulé *Lauretta*, et le drame sérieux *Abradata e Dircea*, représenté à Turin en 1817, dont la musique est d'un compositeur nommé *Bonfichi*. J'ignore si c'est le même que celui qui est l'objet de cet article. Les ouvrages qui ont fait particulièrement la réputation de ce compositeur sont des oratorios qui ont été exécutés avec succès en Italie, et en dernier lieu au couvent de Saint-Philippe de Néri, à Rome. Parmi ces oratorios on remarque : 1° *La Morte d'Adamo*. — 2° *La Nuvoletta d'Elia*. — 3° *Il Figliuol prodigo*. — 4° *Il Passagio del mar Rosso*. — 5° *La Scinda di Giesu Cristo al Limbo*. Celui-ci est le dernier ouvrage de Bonfichi; il a été exécuté pour la première fois à Rome, en 1827. En 1828, ce compositeur a été au nombre des candidats pour la place de maître de chapelle de Saint-Pétrone, à Bologne, et pour succéder au P. Mattei comme professeur de composition à l'Institut de cette ville; mais il n'a point obtenu sa nomination à ces places.

BONFIGLI (ANTOINE), chanteur, né à Lucques, le 26 décembre 1794, n'était âgé que de dix-huit ans lorsqu'il parut pour la première fois sur le théâtre. En 1812, il chanta à Milan au petit théâtre *Re*, parcourut ensuite l'Italie, retourna à Milan en 1823, au théâtre *Carcano*, puis fut engagé comme chanteur à l'Opéra italien de Dresde, et comme membre de la chapelle. Il s'est fait connaître comme compositeur par six ariettes italiennes avec accompagnement de piano, Dresde, Mœser, et par six chansons allemandes, Ibid.

BONFIGLI (LAURENT), ténor distingué, commença sa carrière théâtrale en 1827. Il chanta avec succès sur toutes les grandes scènes de l'Italie, à Vienne, et dans les villes principales de l'Espagne. En 1847, il était à Palerme. Là s'arrêtent les renseignements sur sa personne. Il est vraisemblable qu'il s'est retiré du théâtre peu de temps après.

BONHOMME (L'abbé JULES) ecclésiastique, de Paris, sur qui je n'ai pas de renseignements, est auteur d'un écrit intitulé : *Simple réponse*

à la brochure du P. Lambillote intitulée quelques mots sur la restauration du chant liturgique ; Paris, Jacques Lecoffre et Cⁱᵉ, 1855, gr. in-8° de 48 pages. Dans sa brochure, le P. Lambillote (*voy.* ce nom) avait critiqué amèrement (particulièrement page 35) les éditions du graduel et de l'antiphonaire publiées à Paris, en 1852 et 1853, par une commission d'ecclésiastiques de Reims, Cambrai et Paris, dans le but de préconiser celles qu'il préparait lui-même. L'écrit de M. L'abbé Bonhomme a pour but de réfuter les attaques du R. P., jésuite.

BONHOMIUS (PIERRE), chanoine de l'église de Sainte-Croix à Liége, au commencement du dix-septième siècle, s'est fait connaître par la publication de deux ouvrages intitulés : 1° *Melodiæ sacræ quas vulgo mutetas appellant jam noviter 5-9 vocibus*, etc.; Francfort-sur-le-Mein, 1603, in-4°. — 2ª *Missæ 12 voc.*; Anvers, 1617, in-4°.

BONHOURE père (M.), né à Toulouse, chantre de la cathédrale et professeur de plain-chant dans cette ville, est auteur d'un traité en dialogue, qui a pour titre : *Méthode théorique et pratique de plain-chant, publiée sous les auspices et avec l'approbation de Mgʳ l'archevêque de Toulouse* ; Toulouse, 1840, un vol. in-8° de 223 pages.

BONI (GABRIEL), né à Saint-Flour, fut maître des enfants de chœur à Saint-Étienne de Toulouse, dans le seizième siècle. Il a mis en musique à quatre parties les sonnets de Pierre Ronsard; Paris, Adrien Le Roy et Robert Ballard, 1579, in-4°. On a aussi de lui : *Les quatrains du sieur de Pibrac, mis en musique à trois, quatre, cinq et six parties*; Paris, Adrien Le Roy, 1582; et *Psalmi Davidici novis concentibus sex vocibus modulati, cum oratione regia 12 voc. contexta*; Paris, Adrien Le Roy, 1582.

BONI (GAETANO): on connaît un compositeur de ce nom dont un opéra intitulé *Tito Manlio* a été représenté à Rome en 1720.

BONI (F. DE), sous ce nom d'un auteur sur qui l'on n'a pas de renseignements, on a publié un livre qui a pour titre : *Biografia degli Artisti, ovvero Dizionario della vita e delle opere dei Pittori, degli Scultori, degl' Intagliatori, dei Tipografi e dei Musici di ogni nazione, che fiorirono dai tempi più remoti sino a nostri giorni* ; Venezia, Santini e Figlio, in-8°, en 20 livraisons.

BONIFACIO (JEAN), littérateur, historien et jurisconsulte, naquit à Rovigo, le 6 septembre 1545, et mourut à Padoue, le 23 juin 1635. Au nombre de ses ouvrages se trouve le suivant : *Le Arti liberali e meccaniche come sieno state dagli animali irrasionali agli uomini dimostrati*; Rovigo, 1624, in-4°. Il entreprend d'y démontrer que l'invention de la musique est due au chant des oiseaux. C'est en quelque sorte une paraphrase des beaux vers de Lucrèce sur le même sujet.

BONIFACIO (BALTHAZAR), jurisconsulte, né à Rovigo le 5 janvier 1586, devint directeur de l'Académie de Padoue en 1630. Il a publié un ouvrage intitulé : *Historiæ Ludicræ*, etc. Les huitième et neuvième chapitres traitent : *De Musica hydraulica et muta.*

BONINI (PIERRE-MARIE), né à Florence vers la fin du quinzième siècle, est auteur d'une dissertation intitulée : *Acutissimæ observationes nobilis disciplinarum omnium musices* ; Florence, 1520, in-8°. J'ignore quelle est la nature de cet ouvrage.

BONINI (D. LÉONARD), ecclésiastique vénitien, né dans la seconde moitié du seizième siècle, est connu par un ouvrage qui a pour titre : *Madrigali e cansonetti da Chrisostomo Talenti posti in Musica per voce sola da*, etc.; Venezia, presso Raverij, 1608, in-4°.

BONINI (SÉVÈRE), moine de Vallombrose, né à Florence, et compositeur au commencement du dix-septième siècle, a publié : 1° *Il primo libro de' Motteti a 3 voci, con il basso continuato*; Venezia, Raverio, 1609, in-4°. — 2° *Lamento d'Arianna*, cantata; Venise, 1613. — 3° *Serena celeste, o Motteti a 1, 2 e 3 voci*; Venise, 1615. — 4° *Affetti spirituali a 2 voci, op. VII*; in Venezia, Bart. Magni, 1615, in-4°.

BONIS (JEAN-BAPTISTE DE), facteur de clavecins à Cortone, en Toscane, vivait dans la première moitié du dix-septième siècle. Le P. Mersenne dit, dans le *Traité des instruments à cordes* de son *Harmonie universelle* (p. 215), que cet artiste construisait des clavecins excellents à touches brisées, qu'on pouvait accorder dans une justesse parfaite, suivant les proportions mathématiques des intervalles.

BONIVENTI (JOSEPH), compositeur dramatique, né à Venise, a vécu vers la fin du dix-septième siècle et dans la première moitié du dix-huitième. Les opéras de sa composition dont je connais les titres sont: 1° *Il gran Macedone*, 1690. — 2° *L'Almerinda*, 1691. — 3° *L'Almira*, 1691. — 4° *La Vittoria nella Costanza*, 1702. — 5° *L'Endimione*, 1709. — 6° *Circe delusa*, 1711. — 7° *Armida al Campo*, 1707. — 8° *La virtù fra i nemici*, 1718. — 9° *Arianna abbandonata*, 1719. — 10° *L'Inganno fortunato*, 1721. — 11° *Il Vinceslao*; à Turin, 1721. — 12° *Peytarido, re de' Longobardi*, 1727.

BONJOUR (CHARLES), musicien, né à Paris,

devint organiste de l'École militaire en 1786 ; il vivait encore en 1804. On connait de lui : 1° *Trios pour piano et violon*, op. 1. — 2° *Sonates pour piano*, op. 2. — 3° *Idem*, op. 6. — 4° *Distractions musicales*, ou préludes pour piano, op. 8. Il a aussi publié : *Nouveaux principes de musique, abrégés et détaillés d'une manière claire et facile*, etc.; Paris, 1800, in-4°.

Un autre musicien du même nom a publié trois quatuors pour deux violons, alto et basse ; Mayence, Schott.

BONLINI (Jean-Charles), amateur de musique, né à Venise, vécut dans la première moitié du dix-huitième siècle : il a publié, sous le voile de l'anonyme, une sorte d'Almanach des théâtres de Venise, intitulé : *Le glorie della poesia e della musica contenute nella esatta notitia de teatri della città di Venezia, e nel catalogo purgatissimo dei drami musicali quivi finora rappresentati, con gl' autori della poesia e della musica e con le annotationi a suoi luoghi proprij*; Venezia, Bonarigo, 1730, in-12. Antoine *Groppo* autre amateur vénitien, a donné une nouvelle édition de ce livre, avec la continuation de la liste des opéras et de celle des auteurs, sous ce titre : *Catalogo di tutti i drammi musicali rappresentati ne' gli teatri della città di Venezia*, etc.; Venezia, 1745, in-12 (V. *Dizion. di opere anonime e pseudonime di scritt. ital.*, t. I, p. 405).

BONMARCHÉ (Jean), compositeur belge, naquit à Ypres, selon quelques auteurs, et selon d'autres, à Valenciennes, vers 1520. Je dois à l'obligeance de M. Gachard, archiviste du royaume de Belgique, des renseignements positifs sur ce musicien et sur plusieurs artistes belges. Dans les archives de Simancas, en Espagne, qu'il a explorées pendant un long séjour, il a trouvé une correspondance entre le roi Philippe II et la duchesse de Parme, gouvernante des Pays-Bas, dans laquelle est une lettre de ce monarque à la duchesse, datée du 7 octobre 1564, où il est dit que le maître de la chapelle royale étant mort, le roi désire le remplacer par quelque musicien habile. Ce n'est qu'en Flandre qu'il espère le trouver. On lui a parlé de Chastelain, chanoine et maître de chapelle à Soignies, comme étant le meilleur qu'il pût choisir. Philippe prie la duchesse de faire appeler ce maître et de lui proposer la position vacante dans laquelle il trouvera honneur et profit. Elle peut lui donner l'assurance qu'il sera bien reçu, et traité généreusement. Le 30 novembre, la duchesse répond au roi qu'elle a fait appeler le chanoine Chastelain, et qu'il lui a proposé d'aller servir Sa Majesté en qualité de maître de chapelle ; mais il s'est excusé sur son grand âge et sur le mauvais état de sa santé, bien qu'il ait paru pénétré de reconnaissance pour l'honneur que daignait lui faire son souverain. Ne pouvant vaincre sa résolution, la duchesse s'est informée d'autres personnes qui fussent aptes à remplir l'emploi vacant : elle dit qu'on lui a désigné maître Jean Bonmarché, chanoine et maître des enfants de chœur de l'église de Cambrai. C'est, dit-elle, un des hommes les plus habiles en fait de musique qu'il y ait dans les Pays-Bas. Suivant ce qu'on lui a dit, il est grand compositeur ; mais il n'a pas de voix : *il est petit et de peu d'apparence, parce qu'il n'a pas de barbe, bien qu'il soit âgé de plus de quarante ans.* Par une autre lettre du 20 décembre suivant, la duchesse de Parme annonce au roi qu'elle a fait venir Jean Bonmarché, et qu'il a accepté les honorables fonctions qui lui étaient offertes. De son côté Philippe II l'admit pour diriger sa chapelle. Il paraît que Bonmarché ne trouva pas cette chapelle suffisamment fournie de voix de dessus ; car, par une lettre en date du 8 février 1568, le roi informe le duc d'Albe qu'il manque d'enfants de chœur *pour sa chapelle flamande*. Son maître de chapelle est d'avis qu'on en choisisse huit, et qu'Adrien, l'un de ses chantres, aille les chercher. Le duc d'Albe est chargé de donner à celui-ci les instructions nécessaires. Les enfants de chœur, qui chantaient la partie de dessus de la musique écrite dans la notation très-difficile de ce temps, devaient être habiles musiciens. La difficulté d'en trouver qui fussent suffisamment instruits décida le gouverneur des Pays-Bas à les demander au chapitre de l'église Sainte-Marie d'Anvers, d'où sont sortis tous les grands musiciens des quinzième et seizième siècles. Il existe dans les archives de cette église des pièces très-curieuses à ce sujet, parmi lesquelles est une lettre autographe du duc d'Albe, et une résolution du chapitre, qui ne craint pas de refuser au terrible lieutenant de Philippe II l'objet de sa demande.

Des renseignements qui précèdent il résulte que Jean Bonmarché naquit vers 1520, comme il a été dit précédemment ; qu'il fut chanoine et maître des enfants de chœur à l'église de Cambrai ; qu'il était alors considéré comme un des habiles musiciens et des compositeurs les plus distingués des Pays-Bas ; et, enfin, qu'il entra au service du roi d'Espagne Philippe II, comme maître de chapelle, au commencement de 1565. D'après des renseignements nouveaux qui me sont parvenus d'Espagne, il existe en manuscrit dans la bibliothèque de *l'Escorial* plusieurs messes et motets de ce maître. Il paraît que Bonmarché s'est retiré à Valenciennes dans sa vieil-

lesse, car Pierre Maillart (*voy.* ce nom) fut son élève, lorsqu'il était dans cette ville. Le même Maillart nous apprend que ce maître avait écrit un traité de musique qu'il avait donné à son élève et qui n'a pas été imprimé (Voyez *Les Tons de Pierre Maillart*, p. 340). Je ne connais jusqu'à ce jour qu'un seul morceau imprimé de Jean Bonmarché : c'est un motet à 8 voix sur les paroles *Constitues eos principes*. Ce morceau se trouve dans la collection publiée par Clément Stéphan, d'Eger, sous ce titre : *Cantiones triginta selectissimæ, quinque, sex, septem, octo, duodecim et plurimum vocum, sub quatuor tantum, artificiose, musicis numeris à præstantissimis hujus artis artificibus ornatæ*; Norimbergæ, in officina Ulrici Neuberi, 1568, in-4°. Ce morceau est le n° 12 du recueil ; le nom de l'auteur est écrit *Bonmarchié*.

BONN (HERMANN), en latin *Bonnus*, professeur de théologie à Greifswalde, puis à Wittenberg, naquit à Osnabrück en 1504, et mourut à Lubeck le 12 février 1548. Il eut de la célébrité dans son temps pour ses disputes théologiques avec Luther. Parmi ses nombreux ouvrages, on remarque l'édition du chant des hymnes et des proses qu'il a publiée sous ce titre : *Hymni et sequentiæ, tam de tempore quam de sanctis, cum suis melodiis, sicut vim sunt cantata in Ecclesia Dei, et jam passim correcta per M. Herm. Bonnum, in usum christianæ juventutis scholasticæ, fideliter congesta et evulgata*. Lubecæ, 1541, in-4°. Ce recueil fut réimprimé dans la même ville en 1559, in-4°.

BONNAY (FRANÇOIS), violoniste à l'orchestre de l'Opéra de Paris, en 1787, a fait représenter au théâtre des Beaujolais les petits opéras dont les titres suivent : 1° *Les Deux Jaloux*. — 2° *Les Curieux punis*. — 3° *La Fête de l'Arquebuse*. Les ouvertures de ces opéras ont été gravées.

BONNET (PIERRE), médecin de la duchesse de Bourgogne et de la Faculté de Paris, naquit dans cette ville en 1638, et mourut à Versailles le 19 décembre 1708. L'abbé Bourdelot, son oncle, lui légua sa bibliothèque, à condition qu'il prendrait son nom, et qu'il achèverait l'histoire de la musique et de la danse, qu'ils avaient commencée ensemble. Bonnet se fit, en effet, appeler *Bonnet-Bourdelot*, et continua ses recherches pour l'histoire de la musique ; mais il n'eut pas le temps de publier son livre.

BONNET (JACQUES), frère du précédent, payeur des gages du parlement, naquit à Paris, vers 1644, et mourut en 1724, âgé d'environ quatre-vingts ans. C'était un homme instruit ; mais, fort épris des chimères de la cabale, il croyait avoir un génie familier qui lui disait ce qu'il devait faire et ce qui devait lui arriver. Sa croyance était si bien établie à cet égard, qu'étant au moment de mourir, il refusait de se confesser, disant qu'il n'était pas encore temps et que son génie ne l'avait pas averti. L'abbé Richard, son ami, parvint cependant à lui démontrer sa folie. J. Bonnet a achevé et publié l'histoire de la musique commencée par l'abbé Bourdelot, son oncle, et continuée par Pierre Bonnet, son frère ; la première édition parut sous ce titre : *Histoire de la musique et de ses effets, depuis son origine jusqu'à présent*, Paris, in-12, 1715. La seconde édition a été publiée chez Jeannin, à Amsterdam, sans date, en 4 vol. in-12. Le premier tome contient l'ouvrage, tel qu'il fut imprimé en 1715, et les trois autres, la *Comparaison de la musique italienne et de la musique française*, par *Le Cerf de la Vieville de Fréneuse* (voyez ce nom). En 1725, une autre édition parut à Amsterdam, chez Le Cène, 4 vol. in-12 ; enfin on en connaît une dernière sous ce titre : *Histoire de la Musique depuis son origine, les progrès successifs de cet art jusqu'à présent, et la comparaison de la musique italienne et de la musique française*, par *M. Bourdelot*; La Haye et Francfort-sur-le-Mein, 1743, 4 vol. in-12. Cet ouvrage contient des détails intéressants sur Lulli et ses contemporains ; mais tout le reste est au-dessous du médiocre.

Bonnet a aussi fait imprimer une *Histoire de la Danse sacrée et profane* (Paris, d'Houry fils, 1723, in-12) ; ouvrage faible dans lequel on trouve quelques passages relatifs à la musique.

BONNET (JEAN-BAPTISTE), violoniste et compositeur, est né à Montauban, le 23 avril 1763. Élève de Jarnowick et de Mestrino, il acquit en peu d'années une habileté remarquable, et peut-être aurait-il été compté parmi les virtuoses sur son instrument, s'il se fût fixé à Paris; mais tour à tour attaché comme premier violon aux théâtres de Brest et de Nantes, il ne pût éviter les inconvénients de la vie d'artiste dans la province, et devenu le premier dans le petit cercle où il s'était renfermé, il ne songea plus à en sortir. Vers 1802, Bonnet s'est retiré dans sa ville natale, et y a été nommé organiste de la cathédrale. Cet artiste a beaucoup écrit ; on connaît de lui : 1° Six duos pour deux violons, op. 1 ; Paris, Pleyel. — 2° Symphonie concertante pour deux violons, op. 2 ; ibid. — 3° Six duos pour deux violons, deuxième livre de duos; ibid. — 4° Premier concerto pour le violon, op. 4 ; ibid. — 5° Six duos, op. 6 ; ibid. — 6° Deuxième concerto pour le violon, op. 7 ; ibid. — 7° Deuxième symphonie concertante pour deux violons, op. 8; ibid. —

8° Six duos pour deux violons, op. 9, divisés en deux livres; Paris, Sieber. — 9° Six idem, op. 10; ibid. En 1810, Bonnet avait dans son portefeuille huit symphonies concertantes pour deux violons, six concertos, douze divertissements à grand orchestre, six quatuors pour deux violons, alto et basse, six trios pour deux violons et violoncelle. La musique de cet artiste a eu quelque succès. On ignore l'époque de sa mort.

BONNET-DE-TREYCHES (JOSEPH-BALTHASAR), ancien membre du Corps législatif, né vers 1750, devint directeur de l'Opéra en 1797, et dut quitter cette position après le 18 brumaire, à cause de quelques imprudences relatives à l'avènement du premier consul Bonaparte. Quelques désordres de son administration de l'Opéra servirent de prétexte à sa retraite, qui fut exigée. C'était d'ailleurs un homme ferme et capable. En quittant l'Opéra, il publia avec De Vismes (voy. ce nom) une brochure assez curieuse, intitulée : *Considérations sur les motifs qui ont servi de base à la réorganisation du théâtre de la République et des Arts* (l'Opéra); Paris, 1800, in-4°. Les nouveaux directeurs (Francœur et Denesle) répondirent à cet écrit (voy. Francœur). Deux ans après, Bonnet fut rappelé à la direction de l'Opéra : il publia une sorte de compte-rendu de la situation de ce théâtre dans un mémoire qui a pour titre : *De l'Opéra en l'an XII*; Paris, 1804, 94 pages in-4°.

BONNEVAL (RENÉ DE), littérateur médiocre, né au Mans à la fin du dix-septième siècle, meurut à Paris au mois de janvier 1760. Il a publié : *Apologie de la Musique et des Musiciens français, contre les assertions peu mélodieuses, peu mesurées et mal fondées du sieur J.-J. Rousseau, ci-devant citoyen de Genève*; Paris, 1754; in-8°. Cette brochure n'est pas une des moins bonnes qui ont été publiées dans la discussion élevée par la lettre de J.-J. Rousseau sur la musique française. Grimm traite De Bonneval avec beaucoup de mépris dans sa correspondance littéraire. Les autres ouvrages de ce littérateur n'ayant point de rapport avec la musique, on n'en parlera pas ici.

BONNEVIN (JEAN), compositeur français, né vers la fin du quinzième siècle, fut chantre de la chapelle pontificale à Rome, et se distingua par son savoir dans le contrepoint.

BONO (JOSEPH) ou BONNO, maître de la chapelle impériale et compositeur de la chambre, né à Vienne en 1710, y est mort en 1788. On connaît de lui plusieurs opéras : 1° *Ezio*. — 2° *Il vero omaggio*, 1750. — 3° *Natale di Giove*, 1740. — 4° *Danae*, 1744. — 5° *Il Re pastore*, 1751. — 6° *l'Eroe Cinese*, 1752. — 7° *l'Isola disabitata*, Vienne, 1752. — 8° *Alenaide*, Vienne, 1762; et deux oratorios intitulés : *Isacco* et *San Paolo in Atene*. Bono écrivait bien pour l'Église. On trouve à la bibliothèque impériale de Vienne, dans le fonds de Kiesewetter, les psaumes des vêpres à 4 voix et orchestre de sa composition : 1° *Confitebor*. — 2° *Credidi propter quod*, etc. — 3° *Beati omnes qui timent Dominum*. — 4° *Lauda Jerusalem*; suivis du *Pange lingua*, et d'un *Magnificat*. Gerber dit que Bono fut très-habile maître de chant, et qu'il a formé plusieurs bons élèves, parmi lesquels on remarque Thérèse *Triber*.

BONOLDI (CLAUDE), ténor, né à Plaisance, en 1783, fut dirigé dans ses études par *Carcani* et *Gherardi*, ses compatriotes. Il a eu des succès sur les principaux théâtres d'Italie, notamment à Reggio, en 1811, et à Parme, dans *gli Orazzi e Curiazzi* de Cimarosa. En 1823, il a débuté à Paris sur le théâtre de la rue de Louvois; mais il y a été froidement accueilli : cependant il avait du talent. En 1828, il s'est retiré à Milan, où il a succédé à Banderali comme professeur de chant. Il est mort à Milan, au mois de février 1846, à l'âge de 62 ans et quelques mois. Bonoldi a un fils (François Bonoldi), compositeur, qui a été élève du Conservatoire de Milan, et qui s'est fait connaître par quelques ouvrages parmi lesquels on remarque : 1° Plusieurs ouvertures et symphonies lesquelles ont été exécutées dans des concerts publics. — 2° Des pots-pourris pour le piano sur des motifs de divers opéras, et particulièrement de *Giulietta e Romeo*, de Vaccai; Milan, Ricordi. — 3° Des variations pour le même instrument sur des thèmes de la *Camilla* de Paer et de Mayor; ibid. — 4° Des valses pour le même instrument; ibid. — 5° Des variations sur un thème original ; ibid., et des canzonettes. François Bonoldi a fait représenter à Trieste, en 1831, l'opéra semi-seria *Il Mauro*.

BONOMETTI (JEAN-BAPTISTE), compositeur, né à Bergame vers la fin du seizième siècle, était en 1615 au service de l'archiduc Ferdinand d'Autriche. Il a publié une collection volumineuse de motets et de psaumes de divers auteurs, sous ce titre : *Parnassus musicus Ferdinandæus, in quo musici nobilissimi, qua suavitate, qua arte prorsus admirabili et divina ludunt*, 1-5 *vocum, etc.*; Venise, 1615. Les compositeurs dont les ouvrages se trouvent dans cette collection sont : Guil. Arnoni, Raim. Balestra, Bart. Barbarini, J.-Ph. Biumi, Al. Bontempo, Crs. Borgo, Jacq. Brignoli, Fr. Casati, J. Cavaccio, Bart. Cesana, And. Cima, J.-B. Cocciola, Feder. Coda, N.-N. Corradini, Flam. Comanedo, J.-C. Gabutio, J. Ghizzolo, Cl. Monteverdo,

Hor. Nanterni, Jules Osculati, J. Pasti, Vinc. Pelegrini, G. Poss, J. Pruli, Ben. Re, Dom. Rognoni, Mich.-Ang. Rizzi, J. Sansoni, Gal. Sirena, Al. Tadei, F. Turini et J. Valentini. On a aussi de cet auteur un œuvre de trios pour deux violes et basse, publié à Vienne, en 1623.

BONOMI (Pierre), compositeur de l'École romaine, et chapelain-chantre de la chapelle pontificale, naquit dans la seconde moitié du seizième siècle. En 1607, il a publié un recueil de motets à huit voix réelles, et plus tard un livre de psaumes, également à huit voix. L'abbé Santini, de Rome, possède en manuscrit toutes les prophéties mises en musique à 8 parties réelles par ce maître.

BONONCINI, famille d'artistes célèbres, née à Modène, sur laquelle Tiraboschi, bien qu'il ait écrit dans cette ville sa *Biblioteca Modenese*, à la source de documents authentiques, n'a cependant pas eu tous les renseignements nécessaires pour les notices biographiques de ses membres. Nous avons tâché d'éviter la confusion qui règne entre eux.

BONONCINI (Jean-Marie), souche de cette famille, compositeur renommé et théoricien distingué, naquit à Modène en 1640, et mourut dans cette ville le 19 novembre 1678, âgé seulement de trente-huit ans, suivant les registres publics des décès (*Voy.* Tiraboschi, *Bibliot. Modenese*, t. vi, p. 576). J'ai dit dans la première édition de livre qu'il fit ses études musicales à Bologne, chez le maître de chapelle Jean-Paul Colonna; mais c'est une erreur, car Colonna était né précisément dans la même année que Bononcini. On ignore le nom du maître qui instruisit celui-ci dans son art. Il entra assez jeune au service du duc de Modène, François II, en qualité de musicien du concert des instruments, et fut maître de chapelle de l'église de Saint-Jean *in Monte*. L'Académie des philharmoniques de Bologne le reçut au nombre de ses membres. L'ouvrage le plus connu de Bononcini est un traité élémentaire de composition intitulé : *Musico pratico, che brevemente dimostra il modo di giungere alla perfetta cognizione di tutte quelle cose che concorrono alla composizione dei canti, e di cio ch' all' arte del contrappunto si ricerca,* opera ottava; Bologne, 1673, in-4°. L'épître dédicatoire à l'empereur Léopold est curieuse par son style autant que par les idées. L'auteur félicite son musicien d'avoir, par sa grande expérience, pu *réunir* le *soprano* d'une si auguste protection avec la *basse* de ses petits talents; mais, ne pouvant trouver l'*unisson* des grandes qualités de l'empereur, il veut du moins monter jusqu'au *ton* du profond respect avec lequel il a l'honneur d'être, etc. Tout cela ne promet pas beaucoup de jugement; cependant l'ouvrage, écrit d'un style clair et concis, a été fort utile en son temps, bien que certains passages d'harmonie qu'on y trouve ne soient pas irréprochables sous le rapport de la correction. Une deuxième édition de ce livre a été publiée, après la mort de l'auteur, par Marino Silvani, à Bologne, chez Jacques Monti, en 1688, in-4° de 156 pages. Mazzuchelli attribue à Jean-Marie Bononcini un traité sur le contrepoint qui aurait été publié *in Brescia per Ludovico Britanico*, 1533, in-4° (1), c'est-à-dire *cent sept ans* avant la naissance de l'artiste qui est l'objet de cette notice. S'il n'y a pas erreur de nom, il y a donc eu deux musiciens italiens du nom de *Bononcini* (*Jean-Marie*)? Une traduction allemande du *Musico pratico* a été publiée sous ce titre : *Musicus practicus, welcher in kurze weiset die Art, wie man zu vollkommener Erkænntniss aller derjenigen Sachen, welche bey Setzung eines Gesangs, unterlauffen, und was die Kunst des Contrapuntes erfordet,* gelangen kann; Stuttgard, 1701, in-4°. Le catalogue des compositions de J.-M. Bononcini renferme les ouvrages dont voici les titres : 1° *Primi frutti del giardino musicale a 2 violini*; Venezia, Bart. Magni, 1666, in-4°. — 2° *Varj fiori del Giardino musicale: Sonate da camera a 2, 3, 4, col Basso continuo, e con alcuni Canoni, opera terza*; Bologna, 1669. — 3° *Arie, Correnti, Sarabande, etc., a 2 violini et violone, opera quarta*; Bologne, Monti, 1674. C'est une réimpression ou un changement de frontispice. — 4° *Sinfonie, Allemande, Correnti, etc., a cinque voci : opera quinta*; Bologne, Monti, 1671, in-4°. — 5° *Sonate a 2 violini coll' organo*, opera sesta; ibid., 1677. — 6° *Ariette, Correnti, Gighe, Allemande, etc. a violino solo e 2 violini di concerto, opera settima*; Ibid., 1677, in-4°. Le *Musico pratico* est l'œuvre huitième. — 7° *Trattenimenti musicali a tre o quattro stromenti, opera nona*; ibid., 1675. — 8° *Cantate a voce sola, opera decima*; ibid., 1677, in-4°. — 9° *Partitura de' madrigali a cinque voci, etc., opera undecima*; ibid., 1678, in-4°. — 10° *Arie correnti a tre stromenti, opera duodecima*; ibid., 1678. — 11° *Libro secondo delle cantate, opera decima terza*; ibid., 1678. On trouve dans les archives ducales de Modène un écrit de Bononcini dont le titre seul fait voir que son mérite était contesté et qu'on l'accusait de plagiat; cet écrit a pour titre : *Discorso musicale sopra una composizione a 3 datagli per aggiungervi il basso, et in difesa*

(1) Scritt. Ital , t. II, part. III, p. 1686.

della terza sua opera uscita gia dalle stampe, e giudicata non di lui ma tolta e rubata in buona parte da altri autori. Tiraboschi assure (*loc. cit.*) qu'il existait de son temps beaucoup d'autres œuvres de Jean-Marie Bononcini, en manuscrit, dans les archives ducales de Modène, et qu'elles méritaient d'être publiées.

BONONCINI (JEAN), ou **BUONONCINI,** comme il écrivait ordinairement son nom, fils du précédent, naquit à Modène en 1672, suivant l'opinion de la plupart des biographes, mais vraisemblablement quatre ou cinq ans plus tôt; car son deuxième œuvre, consistant en symphonies à 5, 6, 7 et 8 instruments, a été publié à Bologne en 1685; or, il n'eût été âgé alors que de treize ans. Sa première éducation musicale fut faite dans la maison de son père; mais, l'ayant perdu en 1678, c'est-à-dire dans sa dixième ou onzième année, en supposant qu'il fût né en 1667 ou 1668, il fut envoyé à Bologne dans l'école fondée par Jean-Paul Colonna (*voy.* ce nom), dont il devint un des meilleurs élèves. Ses premiers ouvrages, consistant en musique instrumentale, messes à 8 voix, et duos avec accompagnement de basse continue, au nombre de huit œuvres, furent publiés à Bologne depuis 1684 jusqu'en 1691. Parvenu à l'âge de vingt-deux ou vingt-trois ans, il se rendit à Vienne, où l'empereur Léopold l'admit dans sa musique, en qualité de violoncelliste. Le nom d'Alexandre Scarlatti brillait alors de l'éclat le plus vif. L'opéra de *Laodicea e Berenice* de ce grand homme, que Bononcini eut occasion d'entendre, lui révéla son talent. La composition devint son occupation incessante, et bientôt son opéra de *Camilla* fut en état d'être représenté. Le succès de cet ouvrage fut extraordinaire; jamais opéra n'avait reçu à Vienne autant d'applaudissements : il ne fut pas accueilli avec moins de faveur en Italie et à Londres. Il fut représenté dans cette ville au théâtre de Hay-Market, sur des paroles anglaises, et la musique de Bononcini plut tant aux Anglais, que, pendant plus de quatre ans, les directeurs de spectacles furent obligés d'introduire quelques morceaux de la *Camilla* dans tous leurs opéras. En 1694, Bononcini fut appelé à Rome, où il écrivit *Tullio Ostilio*, qui fut suivi de *Serse*, dans la même année. On le retrouve à Vienne en 1699, où il donna *La Fede pubblica*; en 1701 il y fit représenter un drame musical intitulé *Affetti più grandi vinti dal più giusto.* Deux ans plus tard il était à Berlin, où il écrivit le *Polifemo*. Il paraît que Bononcini était attaché à cette époque, comme compositeur, à l'opéra italien que le roi de Prusse, Frédéric I^{er}, avait établi à sa cour à la sollicitation de sa première femme; car Frédéric II, dit positivement (1) : « La reine « (Sophie-Charlotte de Hanovre) entretenait « un opéra italien dont le fameux Bononcini était « compositeur; nous eûmes dès lors de bons « musiciens. » Cette reine mourut le 1^{er} février 1705, et sans doute l'opéra fut alors supprimé, car Bononcini se retrouve l'année suivante dans la capitale de l'Autriche. De retour à Vienne pour la troisième fois, il y fit représenter *Endimione*, en 1706; *Mario fugitivo*, en 1708, *Tamiride*, dans la même année; *Abdalonimo*, en 1709, et *Muzio Scevola*, en 1710. Dans les intervalles, il allait écrire dans diverses villes d'Italie, particulièrement à Rome, à Padoue et à Parme. Le théâtre du roi ayant été fondé à Londres vers 1716, Bononcini, qui était alors à Rome, fut invité à y venir composer. D'après l'arrangement qui fut conclu entre lui et les directeurs, il se rendit dans la capitale de l'Angleterre, où il écrivit *Astarto*, en 1720; *Crispo*, en 1722; *Griselda*, en 1722; *Farnace*, en 1723; *Erminia* en 1723; *Calfurnia*, en 1724, et *Astianax*, en 1727. L'arrivée de Bononcini en Angleterre fit naître entre lui et Hændel une rivalité violente, à laquelle toute la noblesse prit part. Chacun protégeait son favori : Hændel avait l'appui de la famille électorale, et Bononcini celui du duc de Marlborough; en sorte que, par un hasard singulier, Hændel avait les *torys* pour protecteurs, et Bononcini les *whigs*. La querelle devint si vive, que l'on fut obligé de convenir, pour y mettre un terme, que Hændel, Bononcini, et Attilio Ariosti, qui avait aussi ses partisans, composeraient un opéra, dont ils feraient un acte chacun. On choisit *Muzio Scevola* : Ariosti fit le premier acte, Bononcini le second et Hændel le troisième. La victoire resta à celui-ci; non que le chant de Bononcini ne fût plus suave, plus gracieux que celui de Hændel; mais l'un n'était qu'un imitateur de la manière de Scarlatti, et l'autre avait un génie créateur. Le triomphe de Hændel ne laissa cependant point son rival sans considération, car ses ouvrages continuèrent à être applaudis, et le duc de Marlborough lui conserva sa protection. Malheureusement, il perdit ce Mécène peu de temps après. On le chargea de composer l'Antienne pour les funérailles du duc, ce qu'il exécuta sur les paroles « *When Saul was king over Israel.* » Ce morceau a été gravé en partition sous ce titre : *Funeral Anthem for John Duke of Marlborough*; Londres, 1722.

La comtesse de Godolphin, qui, après la mort de son père, devint duchesse de Marlborough, prit

(1) Œuvres complètes, nouvelle édition, Berlin, 1846, tom. II, p. 232. *Mœurs et coutumes des princes de la dynastie des Hohenzollern.*

Bononcini dans sa maison, lui fit une pension de 500 livres sterling, et donna chez elle des concerts où l'on n'exécutait que de la musique de son maître favori. Bononcini eut alors tout le loisir nécessaire pour suivre ses travaux, et ce fut chez la duchesse de Marlborough qu'il composa tous ses opéras ainsi qu'un recueil de trios pour deux violons et basse, qu'il publia sous ce titre : *Twelve sonatas or chamber airs for two violins and a bass*; Londres, 1732. Il avait précédemment fait imprimer deux recueils intitulés : — 1° *Cantate e Duetti, dedicati alla sacra Maestà di Giorgio re della Gran Britagna*; Londres, 1721, in-4°, obl. Toutes les pièces contenues dans ce recueil sont du meilleur style, et peuvent soutenir la comparaison avec les duos de Hœndel. — 2° *Divertimenti di camera, tradotti pel cembalo da quelli composti pel violino, o flauto, dedicati all' eccellenza del duca di Rutland*; Londres, 1722. Bononcini avait vécu dans l'aisance au milieu de la famille de la duchesse de Marlborough, qui lui conservait toujours ses bontés, malgré son caractère hautain et impérieux; mais une circonstance imprévue et peu honorable pour lui le priva de cette illustre protection. Au commencement de 1731, un des membres de l'académie de la musique ancienne reçut de Venise une collection de madrigaux et de cantates, imprimée sous le nom d'Antoine Lotti. Un de ces morceaux, qui fut exécuté, avait été produit, quatre ans auparavant, comme une composition de Bononcini. Celui-ci ayant été informé de cet incident, écrivit aux membres de l'académie, accusant Lotti de plagiat, et affirmant qu'il avait composé ce morceau trente ans auparavant par ordre de l'empereur Léopold. D'après cette lettre, le secrétaire de l'académie envoya à Lotti la réclamation de Bononcini, afin d'avoir des éclaircissements sur cette affaire. La réponse de Lotti contenait une déclaration formelle que l'ouvrage dont il s'agissait était réellement de sa composition. Il ajoutait qu'il en avait remis une copie à Ziani, maître de chapelle de l'empereur, longtemps avant qu'il eût été publié, et qu'il ne comprenait pas que Bononcini, si riche de son propre fonds, voulût s'approprier son ouvrage. Il joignit à sa lettre une attestation de l'abbé Pariati, auteur des paroles. D'autres renseignements, venus de Vienne, confirmèrent l'assertion de Lotti, et couvrirent de honte son antagoniste. L'affaire fut rendue publique par l'impression des pièces de cette dispute sous ce titre: *Letters from the Academy of ancient Music in London, to Signor Antonio Lotti of Venice, with his answers and testimonies*; Londres, 1732, in-8°, et Bononcini perdit par là une grande partie de la considération dont il jouissait. Ses affaires commençaient à se déranger, lorsqu'en 1733, un intrigant, connu dans le monde sous le nom de comte Ughi, lui persuada qu'il avait le secret de faire de l'or. Bononcini consentit à s'associer à la fortune de cet imposteur, et quitta l'Angleterre avec lui. Mais l'illusion fut de courte durée, et notre compositeur, quoique déjà vieux, fut obligé d'avoir recours à son talent pour subsister. Peu d'années après son départ de l'Angleterre, il vint à Paris, et composa pour la chapelle royale un motet, dans lequel se trouve un accompagnement de violoncelle qu'il joua lui-même devant le roi. Après le traité de paix d'Aix-la-Chapelle, il fut appelé à Vienne par l'empereur, afin de composer la musique pour les fêtes qui eurent lieu à cette occasion : il reçut pour récompense un cadeau de 800 ducats des mains de l'empereur. Ceci se passait en 1748 : il avait alors soixante-seize ans. Bientôt après, il partit pour Venise, avec Monticelli, ancien chanteur de l'Opéra de Londres. Il y fut employé comme compositeur du théâtre, et y travaillait encore à l'âge de quatre-vingts ans. On ignore l'époque de sa mort. Son portrait a été gravé à Londres, in-folio, par Simpson; Hawkins en a donné une copie dans le 5° volume de son Histoire de la musique, p. 274. Outre les compositions gravées dont il a été parlé ci-dessus, on a aussi de lui le motet composé pour la chapelle du roi, avec accompagnement de violoncelle; Paris, 1740. Parmi les premières compositions de Bononcini qui précédèrent son départ de Bologne, on remarque : 1° *Sinfonie a 5, 6, 7 e 8 stromenti con alcune a una e due trombe servendo ancora per Violini, op. 2*; Bologne, 1685. — 2° *Sinfonie a tre stromenti col'basso per organo, op. 3*; ibid., 1686. — 3° *Sinfonie a più stromenti, op. 5*; ibid., 1687. — 4° *Sinfonie a due stromenti, Violino e Violoncello, op. 6*; ibid. 1687. — 5° *Missa brevis octo vocibus, op. 7*; ibid., 1688. — 6° *Misse IV a otto voci, op. 8*; ibid. — 7° *Duetti da camera, op. 9*; ibid., 1691.

On a imprimé de cet artiste, outre les ouvrages cités précédemment : 1° Suites de pièces pour le clavecin; Londres (s. d.). — 2° *Most celebrated airs in the Opéra of Astianax*; ibid. — 3° *Astarte*, opéra, en partition. — 4° *Griselda*, opéra, en partition. — 5° *Songs in the opéra of Camilla*, ibid. Parmi les manuscrits de musique de la Bibliothèque ducale de Modène, on trouve l'oratorio intitulé *Il Giosuè*, dédié par Bononcini au duc François II en 1688, *Il Pastor disperato*, cantate, et XII *Trattenimenti da camera*. Je possède une copie ancienne de l'oratorio de *Josué*.

BONONCINI (ANTOINE), nommé aussi quelquefois *Marc-Antoine*, frère du précédent et com-

positeur distingué, naquit à Modène vers 1675. Il entra au service de son prince au mois de décembre 1721, en qualité de maître de chapelle de la cour, et mourut le 8 juillet 1726, ainsi qu'on le voit dans les livres des archives de la chambre ducale. Pendant plus de quinze ans il écrivit pour les théâtres de l'Italie. En 1706, il donna à Venise *La Regina creduta Re*, qui obtint un brillant succès. Ses autres opéras connus sont *l'Etéocléo*; *Il Turno Aricino*; *Il Cajo Gracco*; *Il Tigrane Re d'Aromenia*, *L'Astianatte*, et *La Griselda*, dont la partition est à la bibliothèque royale de Berlin, sous le nom de *Marc-Antoine Bononcini*. On connaît aussi de ce compositeur *La Decollazione di S. Giambattista*, et une cantate pour la Nativité. Le P. Martini avait la plus grande estime pour cet artiste, et a dit de lui : *Il fit entendre dans ses compositions un style si élevé, si distingué par l'art et l'agrément, qu'il s'est placé au-dessus de la plupart des compositeurs au commencement de ce siècle, où abondent cependant les hommes de mérite* (1).

BONONCINI (Dominique), musicien italien, vivait à la cour de Lisbonne en 1737 : il avait alors quatre-vingt-cinq ans. Il était vraisemblablement de la même famille, et peut-être frère de Jean-Marie.

BONORA (Ferdinand-Wilhelm), amateur et compositeur de musique, né en 1775 à Weideman, dans la Silésie autrichienne, entra fort jeune dans l'administration de la guerre, à Vienne. En 1818, il fut nommé secrétaire du gouverneur militaire, référendaire et directeur de la chancellerie du royaume Lombardo-Vénitien, à Padoue. Il mourut dans cette ville, après une courte maladie, le 20 mars 1825, à l'âge de cinquante ans. Élève de Dittersdorf, Bonora cultiva avec succès la composition dans la musique instrumentale, dans le style religieux, et composa même trois opéras (*Les Écuyers de Roland*; *La Lettre à soi-même*, et *La Fée de la montagne de Neige*, qui n'ont pas été représentés. Au nombre de ses ouvrages, on remarque une messe solennelle avec orchestre, dont le *Kyrie* est à la bibliothèque impériale de Vienne, dans le fonds de Kiesewetter, ainsi que six psaumes pour voix de basse sur la traduction de Moses Mendelssohn, et six autres pour ténor et basse.

BONPORTI (François-Antoine), amateur de musique et conseiller aulique de l'empereur d'Autriche, naquit à Trente, vers 1660. Son premier œuvre, composé de sonates pour deux violons et basse, a paru à Venise, en 1696, in-4°. Il a été suivi de : 2° *Sei sonate a due violini*, *violoncello e continuo*, op. 2. — 3° *Sei motetti a soprano solo, con due violini*, op. 3; Venise, 1702. — 4° *Sonate da camera a tre*, op. 4. — 5° *Idem.*, op. 6. — 6° *X Partite a violino solo e continuo*, op. 7. — 7° *Le Triomphe de la grande Alliance*, consistant en 100 menuets pour violon et basse, op. 8. — 8° *Balletti a violino solo e continuo*, op. 9. — 9° *Invenzioni, o Dieci partite a violino e continuo*, op. 10; Trente, 1714. — 10° *Concerti a quattro, due violini, viola e basso, con violone di rinforzo*, op. 11; Trente. — 11° *Dodici concertini e serenate, con arie variate, Siciliane, Recitativi e chiuse a violino e violoncello o cembalo*; Augsbourg, 1741. C'est une réimpression. Gerber a fait mal à propos deux articles de Bonporti et de Buonporti.

BONTEMPI ou **BONTEMPO** (Alexandre), compositeur italien qui vivait vers la fin du seizième siècle, ou au commencement du dix-septième, est connu par la collection publiée par J.-B. Bonometti, sous le titre de *Parnassus musicus Ferdinandæus*; Venise, 1615. On y trouve quelques motets de cet Alex. Bontempi.

BONTEMPI (Jean-André), surnommé *Angelini*, fut chanteur, compositeur et écrivain didactique sur la musique. Il naquit à Pérouse, vers 1630, et fut élève de Virgile Mazzocchi, maître de la chapelle du pape. Ses études étant terminées, il obtint une place de maître de chapelle dans une des églises de Rome, sous le pontificat d'Urbain VIII. De là, il alla à Venise, où il remplit les mêmes fonctions pendant quelque temps, et enfin il passa au service de Chrétien Ernest, margrave de Brandebourg, et composa, pour les noces de ce prince, *Il Paride* (1662), le premier opéra qui ait été entendu dans ce pays. Il devint ensuite directeur de la musique de l'électeur de Saxe, Jean-Georges II, et occupa cette place pendant plus de trente ans. Outre ses talents en musique, il possédait beaucoup d'instruction, et écrivait purement en latin et dans sa langue. Il publia en 1672 un livre intitulé : *Istoria della Ribellione d'Unghgria*, in-12, qu'il présenta à l'électeur, et dont ce prince fut si satisfait, qu'il le chargea d'écrire l'histoire de l'origine de la maison de Saxe en italien; mais l'électeur mourut avant que le livre fût achevé, et Bontempi retourna à Pérouse en 1694. Il y vivait encore en 1697. Les ouvrages les plus connus de ce maître sont : — 1° *Nova quatuor vocibus componendi methodus, qua musicæ planæ nescius ad compositionem accedere potest*; Dresde, 1660, in-4°. Cet ouvrage est une

(1) Fece sentire nelle sue composizioni uno stilo così elevato, così artifizioso e dilettevole, che si rese distinto sopra la maggior parte de' compositori sul principio del presente secolo, tutto che abbondava d'uomini insigni.

méthode abrégée de composition par une sorte de procédé mécanique. — 2° Il Paride, opera musicale, dedicata alle ser. Altezze Christiano Ernesto, Margr. di Brandoburgo, e Erdmude Sofia, Principessa di Sassonia, nella celebrazione dolle loro Nozze, Dresde, 1662, in-fol., 194 pages. On voit par la préface que Bontempi en avait fait les paroles et la musique. Mattheson a fait l'éloge de cet opéra dans sa Critica Musica, t. I, p. 20. — 3° Oratorio sur l'histoire et le martyre de St-Émilien, évêque de Trèves. — 4° Tractatus in quo demonstrantur occultæ convenientiæ sonorum systematis participati; Bologne, 1690. Cet ouvrage a été inconnu à tous les bibliographes : l'abbé Baini est le premier qui l'ait cité dans ses Mémoires historiques sur Jean Pierluigi de Palestrina (note 497). — 5° Istoria musica nella quale si ha piena cognizione della teoria e della prattica antica della musica armonica; Pérouse, 1695, in-folio. C'est un livre intéressant pour de certaines choses relatives à la musique du temps où l'auteur écrivait. Bontempi y examine cette question, si souvent controversée, si les anciens ont connu et pratiqué l'harmonie; il se prononce pour la négative (1). Son histoire de l'origine des Saxons a paru à Pérouse en 1697, in-12.

BONTEMPO (J.-D.), habile pianiste, né à Lisbonne en 1781, vint s'établir à Paris vers 1806, et se livra à l'enseignement du piano. Quelques années après, il quitta cette ville pour se rendre à Londres; mais le climat de l'Angleterre ne convenait point à sa santé, il revint à Paris en 1818, et s'y fit entendre dans quelques concerts. Deux ans après il quitta définitivement la France pour retourner en Portugal, où il s'est fixé. En 1820, il avait écrit vingt-deux œuvres pour son instrument, parmi lesquels on remarque deux concertos avec orchestre, des sonates, œuvres 1 et 5, plusieurs fantaisies et airs variés. Ses variations sur le *fandango* ont eu beaucoup de succès. Il a publié aussi une *Messe de Requiem* à quatre voix, avec orchestre, œuvre 23; Paris, Leduc, 1819. C'est un ouvrage bien fait. De retour à Lisbonne, Bontempo s'est livré à l'enseignement du piano. Il y a écrit beaucoup de musique d'église, dans laquelle on remarque ses *Matines* et *Répons* des morts qui furent exécutés, le 21 mars 1822, dans l'église des Dominicains, à Lisbonne, en commémoration de la mort de la reine, mère de Don Pedro, décédée à *Rio de Janeiro*, en 1816. Précédemment il avait aussi fait exécuter dans la même église (juillet 1821)

(1) Voyez mon *Mémoire sur l'harmonie simultanée des sons chez les Grecs et les Romains*, etc. Paris, Aubry, 1858, 1 vol. in-4°.

une messe solennelle de sa composition, avec chœur et orchestre, pour la fête inaugurale de la constitution. Après l'entrée triomphante de don Pedro à Lisbonne, Bontempo fut nommé maître de chapelle de la cour. Il est mort dans cette position, en 1847.

BOOM (Jean Van), flûtiste distingué et compositeur pour son instrument, est né à Rotterdam, en 1773. Les renseignements que j'ai pu me procurer sur la vie de cet artiste se réduisent à peu de chose. Je sais seulement qu'à l'époque où le frère de l'empereur Napoléon devint roi de Hollande, Boom fut nommé membre de la chapelle royale, et qu'il conserva cette place jusqu'à l'époque de la réunion de la Hollande à la France. Il se fixa alors à Utrecht; puis il fit un voyage en Allemagne pendant les années 1809 et 1810; partout il recueillit des témoignages d'admiration pour son talent. Le nombre de morceaux pour son instrument qu'il a publiés s'élève à près de quarante œuvres. Le premier de ses ouvrages est une sonate pour piano et flûte qui parut chez Plattner à Rotterdam. Parmi ses autres compositions, on remarque : — 1° Polonaise pour flûte et orchestre, op. 4; Rotterdam, Plattner. — 2° Romance (Partant pour la Syrie), idem., op. 11; ibid. — 3° Air Tyrolien (*Wann i in der Fruh*) varié, op. 16; ibid. — 4° Fantaisie et variations (Le Borysthène), op. 33; Mayence, Schott. — 5° Air varié avec quatuor ou guitare, op. 5; Rotterdam, Plattner. — 6° Duos pour deux flûtes, œuvres 6, 17; ibid. — 7° Airs variés pour deux flûtes concertantes, op. 34; Mayence, Schott. — 8° Trois Rondeaux pour deux flûtes; Amsterdam, Steup. — 9° Plusieurs thèmes variés pour flûte et guitare, op. 2, 12 et 19. — 10° Andante varié pour flûte et piano, op. 3.

BOOM (Jean Van), fils du précédent, compositeur et pianiste, né à Utrecht, en 1808, a fait un voyage en Danemark et en Suède pendant les années 1846 et 1847, puis s'est établi à Hambourg, où il a publié la plupart de ses ouvrages. Ses compositions les plus importantes sont : 1° Quatuor pour piano, violon, alto et violoncelle, op. 6; Hambourg, Schuberth. — 2° 1er Grand Trio pour piano, violon, et violoncelle, op. 14; ibid. — 3° Introduction et variations sur un thème original pour piano seul, op. 7; ibid. — 4° Fantaisie de couronnement sur des airs suédois; ibid. Van Boom a publié aussi beaucoup de compositions légères, des polkas de salon, etc.

BOQUET (Jacques) ou **BOUCQUET**, fut à la fois organiste de Marguerite d'Autriche, gouvernante des Pays-Bas, et de la chapelle de Charles-Quint (suivant le registre n° 1805 de la

Chambre des Comptes, aux archives du royaume de Belgique). Il vivait en 1530. On lit aussi au registre F 214 de la Chambre des Comptes (Archives du département du Nord, à Lille) : « A « maistre Jaques Boquet, organiste de la chap- « pelle de l'Empereur, XVIIJ livres, pour le « portaige des orgues de la chappelle, de Gand « à Malines, de la court au dict Malines à l'é- « glise Saint-Pierre, par plusieurs fois, de Malines « à Anvers, pour les remectre à point (les ré- « parer); d'Anvers à Bruxelles ; de là à Cambray, « et de Cambray à Bruxelles (janvier 1529 — 1530, n. st.). » On voit par là que les orgues étaient rares au commencement du seizième siècle, et que celles de la cour des Pays-Bas devaient être fort petites, pour être ainsi et si fréquemment transportées à de longues distances. Beaucoup d'églises en étaient alors dépourvues.

On ne connaît pas de compositions de Boquet; cependant il a dû en écrire, puisqu'il avait le titre de *Maistre*, c'est-à-dire *maître-ès-arts*, qui ne se donnait aux musiciens qu'après avoir fait ce qu'on appelait le *chef-d'œuvre*, lequel consistait en une messe ou un motet à 4, 5, 6 ou 8 voix, sur un chant donné ; enfin, il dut être artiste de mérite, puisqu'il fut organiste de la cour des Pays-Bas à une époque où vivaient dans ce pays beaucoup de musiciens de premier ordre.

BORACCHI (CHARLES-ANTOINE), timbalier du théâtre de *La Scala*, à Milan, est né à Monza, près de cette ville, dans les premières années du dix-neuvième siècle. Cet artiste s'est fait connaître par l'invention d'une timbale mécanique destinée à changer de ton avec une rapidité égale à une seconde environ : il a donné la description de cette timbale dans un petit ouvrage qu'il a publié sous ce titre : *Manuale del Timpanista*; Milan, Pirola, 1842, gr. in-12 de 25 pages avec des exemples notés et la figure de l'instrument. Le mécanisme de la timbale de Boracchi est extérieur : il a pour objet de changer l'accord par une seule opération, laquelle consiste à serrer ou relâcher les cercles de la timbale, pour tendre ou relâcher la peau, par le moyen d'un levier placé à la partie inférieure de l'appareil, et qui communique aux cercles par des barres latérales, lesquelles s'abaissent ou remontent sous l'influence de la vis qui fait agir le levier. Cette innovation n'a pas eu plus de succès que beaucoup d'autres essais faits en France, en Allemagne et en Hollande pour le même but, ou pour donner instantanément aux timbales l'échelle chromatique. (*Voy.* DARCHE, GAUTROT, LABBAYE, EIBLINGER, HUDLER, STUMPFF et TEMPELN.)

BORCHGREVINCK (MELCHIOR), organiste de la cour du roi de Danemark, et compositeur estimé, vivait au commencement du dix-septième siècle. Il a publié une ample collection de madrigaux à cinq voix de divers auteurs et de sa composition, sous ce titre : *Giardino nuovo bellissimo di vari fiori musicali scelltissimi, il primo libro de madrigali a cinque voci* ; Copenhague, 1605, in-4°. — *Il secondo libro* ; ibid., 1606, in-4°. Les auteurs dont on trouve des pièces dans ce recueil sont : Cl. Monteverde, Leo-Leoni, Civ. Casati, Christ. Rubiconi, Sal. Rossi, Marsil. Santini, Sim. Molinaro, Giaches de Wert, Gio. Croce, Gio. Bern. Colombi, Gab. Fattorini, Franc. Bianciardi, Melch. Borchgrevinck, Gio. Le Sueur, Ben. Pallavicino, Gio. Vinc. Palma, D. Piet. Mar. Marsolo, Gio. Fontana, Agost. Agresta, Fr. Spongia, P.-P. Quartiero, Hipp. Sabino. Curt. Valcampi, Nic. Giston, Curt. Mancini, Gio. Piet. Gallo.

BORDE (JEAN-BATISTE LA), jésuite, qui, à la suppression de son ordre en France, devint curé de la Collancelle en Nivernais, où il mourut en 1777. Il a publié : *Le clavecin électrique, avec une nouvelle théorie du mécanisme et des phénomènes de l'électricité* ; Paris, 1761, in-12, 176 pages. C'est la description d'un instrument de son invention, composé d'un clavier, dont chaque touche a un timbre correspondant ; le clavier fait mouvoir des verges qui ne frappent les timbres qu'au moyen de la communication du fluide électrique. C'est une rêverie sans utilité. Voyez le *Journal des Savants*, 1759, p. 193, et octobre, p. 432.

BORDE (JEAN-BENJAMIN DE LA), né à Paris, le 5 septembre 1734, d'une famille très-riche, reçut une éducation plus brillante que solide. Il eut Dauvergne pour maître de violon, et Rameau lui enseigna la composition. Destiné à la finance, il préféra d'abord de s'attacher à la cour ; il devint premier valet de chambre de Louis XV, et son favori. Par la faveur de son maître, il entra dans la compagnie des fermiers généraux ; mais, par suite de ses prodigalités, de ses fréquents voyages et de sa facilité à se jeter dans les entreprises les plus hasardeuses, il fut plus d'une fois sur le point d'être ruiné ; cependant la faveur du roi et son génie fécond en ressources parvinrent toujours à le soutenir. « Plus j'ai d'af- « faires, disait-il, et plus je suis à mon aise. Je « me suis couché plusieurs fois n'ayant rien pour « payer le montant énorme des billets qui de- « vaient m'être présentés le lendemain ; il me « venait, avant de m'endormir, ou même pen- « dant mon sommeil, une idée qui me frappait ; « je sortais le lendemain de grand matin, et mes « billets se trouvaient acquittés dans le jour. » A la mort de Louis XV, il quitta la cour, se maria,

et trouvant le bonheur auprès de la femme qu'il avait épousée, il prit un genre de vie plus tranquille et plus réglé. Il rentra dans la compagnie des fermiers généraux, qu'il avait quittée quelque temps auparavant, et se livra à des études de plusieurs espèces. La révolution ayant anéanti une partie de sa fortune, il se retira en Normandie pour y vivre avec économie, et se soustraire aux poursuites des révolutionnaires ; mais sa retraite ayant été découverte, il fut arrêté, ramené à Paris, et mis en prison. Malgré les conseils de ses amis, il eut l'imprudence de presser son jugement, et périt sur l'échafaud le 4 thermidor an II (22 juillet 1794), cinq jours avant la chute de Robespierre.

La Borde débuta dans la carrière des arts par la musique de quelques opéras-comiques ; le premier fut : *Gilles garçon peintre*, représenté en 1758 ; il fut suivi des *Trois Déesses rivales* ; d'*Isméne et Isménias, ou la Fête de Jupiter*, pastorale en trois actes, de Laujon, en 1763 et 1770 ; d'*Annette et Lubin*, de Marmontel ; d'*Amphion*, de *La Cinquantaine*, de l'*Amadis*, de Quinault, et de beaucoup d'autres moins connus. Il a fait en société avec Berton la musique d'*Adèle de Ponthieu*, de Saint-Marc, qui, quelques années après, fit refaire la musique de cet opéra par Piccinni. Par suite d'un défi, La Borde mit un jour en musique un privilège de libraire ; ce morceau singulier a été gravé. La Borde aimait beaucoup sa musique, et avouait naïvement qu'aucune autre ne lui faisait autant de plaisir : elle est cependant fort médiocre, et aussi mal écrite que tout ce qu'on faisait alors en France. Cependant il a fait quelques chansons qui ont du naturel ; on remarque entre autres celle qui commence par ces mots : *Vois-tu ces coteaux se noircir?* celle qui a pour refrain *L'Amour me fait, belle brunette*, et *Jupiter un jour en fureur*. La Borde a publié avec beaucoup de luxe un *Choix de Chansons mises en musique à quatre parties* ; Paris, 1773, 4 v. in-8°. L'harmonie en est fort mauvaise. On y trouve un grand nombre de gravures, dont l'exécution est aussi belle que le goût en est faux. Grimm a saisi toutes les occasions de maltraiter la musique de La Borde, dans sa correspondance littéraire ; elle est, en effet, bien plate et bien maussade.

L'ouvrage par lequel La Borde s'est fait connaître aux musiciens est son *Essai sur la Musique ancienne et moderne*; Paris, 1780, 4 vol. in-4°. Ce livre, établi avec des frais énormes, est un chef-d'œuvre d'ignorance, de désordre et d'incurie. L'auteur employa pour faire cette compilation, où l'on a réuni les éléments les plus hétérogènes, des jeunes gens de peu d'instruction, au nombre desquels étaient un des frères Bêche, qui lui a fourni les meilleures notes, ou des pédants à faux systèmes, tels que l'abbé Roussier, à qui l'on attribue tout ce qui s'y trouve sur la théorie. La Borde fit succéder à cet essai un *Mémoire sur les proportions musicales, le genre enharmonique des Grecs et celui des modernes, avec les observations de M. Vandermonde, et des remarques de l'abbé Roussier, supplément à l'Essai sur la Musique*; Paris, 1781, in-4° de 70 pages. Enfin, on connaît encore de cet auteur : *Mémoires historiques sur Raoul de Coucy, avec un recueil de ses chansons en vieux langage, et la traduction de l'ancienne musique*; Paris, 1781, un vol. in-8° ou 2 vol. in-18. Le travail publié sur ce sujet par M. Francisque Michel et par Perne est bien préférable. De La Borde est aussi auteur ou compilateur de beaucoup d'autres livres qui ne concernent pas la musique, et sur lesquels on peut consulter les Biographies générales, ainsi qu'une *Notice sur J.-B. de La Borde, par C. Mellinet*; Nantes, 1839, in-8°.

BORDENAVE (Jean de), chanoine de Lescars, et grand vicaire d'Auch, vivait vers le milieu du dix-huitième siècle. Il a publié un livre intitulé : *Des Églises cathédrales et collégiales*, 1643, in-8°. On y trouve (p. 534) un chapitre intéressant sur les orgues, sur la musique des enfants de chœur, et sur d'autres points relatifs à la musique dans les églises de France.

BORDENAVE (M. de) ancien garde du corps, puis officier dans l'armée de Condé pendant les guerres de la Révolution, naquit à Orthez, dans le Béarn. Rentré en France sous le consulat de Bonaparte, il se retira dans une petite terre qu'il possédait sur les frontières de l'Espagne, et mit la dernière main à un poëme sur la musique qu'il avait commencé en 1798, ainsi qu'il nous l'apprend lui-même. Cet ouvrage a été publié sous ce titre : *La Musique, poëme en quatre chants*; Paris, Lenormant, 1811, in-8°. L'auteur a gardé l'anonyme ; mais Barbier a découvert son nom et l'a indiqué dans la deuxième édition de son *Dictionnaire des Anonymes* (T. II, p. 432). Sur cette indication, j'ai obtenu de M. Lenormant, imprimeur-libraire, les renseignements qu'on vient de lire.

Le premier chant du poëme de Bordenave a pour objet la musique en général et les jouissances morales qu'elle procure. Le second chant concerne la mélodie et l'harmonie ; le troisième, les instruments ; le quatrième, l'Opéra. Les souvenirs de l'auteur, au temps de sa jeunesse, débordent dans ses vers. Il avait été témoin des querelles des Gluckistes et des Piccinnistes. Gluck

est son dieu et Rameau sa loi. Toutes ses opinions sont exprimées par ces deux vers :

Lis, médite longtemps les écrits de Rameau ;
Prends Gluck pour ton modèle, et pour juge Rousseau.

BORDÈSE (Louis), compositeur, né à Naples en 1815, a fait ses études musicales au Conservatoire de cette ville. Après quelques essais peu importants pour les petits théâtres napolitains, il écrivit pour Turin, en 1834, *Zelimo e Zoraide ossia il Califo riconosciuto*, opéra bouffe qui eut peu de succès. Arrivé à Paris dans la même année, il s'y livra à l'enseignement du chant. Son premier essai pour la scène française fut le petit opéra de *La Mantille*, joué à l'Opéra-Comique en 1837, et que la protection de la cour n'empêcha pas de tomber. En 1840, il fit représenter à l'Opéra-Comique *L'Automate de Vaucanson*, petit opéra en un acte dont la musique parut faible. Dans la même année il donna au même théâtre avec Monpou (*voy.* ce nom) *Jeanne de Naples*, en trois actes. En 1841, il alla écrire à Turin un opéra qui tomba, et dont le titre est ignoré. En 1842, il écrivit à Naples *I Quindici*, opéra représenté au théâtre Saint-Charles, mais qui ne put se soutenir, quoiqu'il fût chanté par Fraschini, Colini et M^{lle} Italica. De retour à Paris, il a donné à l'Opéra-Comique, en 1847, *Le Sultan Saladin*, autre faible production qui disparut bientôt du théâtre. Enfin, le 4 novembre 1848, il a fait jouer un acte intitulé *Les Deux Bambins*, dont l'existence n'a pas été plus longue. Telle est la triste histoire des travaux de M. Bordèse.

BORDET (....), flûtiste qui vivait à Paris vers le milieu du dix-huitième siècle, a publié un traité élémentaire de musique, sous ce titre : *Méthode raisonnée pour apprendre la musique d'une façon plus claire et plus précise, à laquelle on a joint l'étendue de la flûte traversière, du violon, du pardessus de viole, de la vielle et de la musette*, etc.; Paris, 1755, in-4°. Liv. 1, 2 et 3. On a aussi de sa composition deux grands concertos pour flûte.

BORDIER (Louis-Charles), abbé, maître de musique des Innocents, à Paris, est mort en 1764. Il s'est fait connaître par la publication d'une *Nouvelle Méthode de Musique pratique, à l'usage de ceux qui veulent chanter et lire la musique comme elle est écrite*; Paris, 1760. Une nouvelle édition a paru, en 1781, sous le titre de : *Méthode pour la Voix*; Paris, Deslauriers, édition gravée. Cet ouvrage était estimé de son temps. On a imprimé après la mort de Bordier un *Traité de Composition*; Huet, 1770, in-4°, gravé, de 86 pages. Ce livre est basé sur les principes de la basse fondamentale, que l'auteur ne paraît pas avoir bien compris.

BORDOGNI (Marc), chanteur et professeur de chant, né à Bergame en 1788, mort à Paris le 31 juillet 1856, a fait ses études musicales sous la direction du maître de chapelle Simon Mayr. En 1813, il chanta au théâtre Ré de Milan, avec Caroline Bassi (Milanaise) dans le *Tancredi* de Rossini; cet ouvrage était alors dans sa nouveauté. Il reparut ensuite dans la même ville, pendant plusieurs saisons, au théâtre Carcano, dans les années 1814 et 1815. Après avoir parcouru quelques autres villes d'Italie, Bordogni fut engagé au théâtre italien de Paris en 1819, comme premier ténor : depuis cette époque, il ne s'est plus éloigné de la capitale de la France. En 1833, il a quitté le théâtre pour se livrer à l'enseignement. La voix de cet artiste n'était pas d'un volume considérable; son action dramatique était dépourvue de verve et de force; mais sa vocalisation était fort bonne, et il chantait avec goût la musique de demi-caractère. Comme professeur de chant, il a tenu à Paris une place distinguée. Admis au Conservatoire en cette qualité dans l'année 1820, les fatigues du théâtre l'obligèrent à demander sa retraite en 1823; mais quelques années après il rentra dans cette école, où il a continué son enseignement pendant plus de trente ans. Il était chevalier de la Légion d'honneur et de plusieurs autres ordres.

Bordogni a publié à Paris : 1° Trente-six vocalises pour voix de soprano ou de ténor, première et deuxième suites. Il a été publié plusieurs éditions de cet ouvrage utile, à Paris, Milan, Berlin et à Leipsick. — 2° trente-six vocalises pour basse; ibid.— 3° douze vocalises pour bariton, composées dans le goût moderne; premier et deuxième livres; ibid. — 4° douze nouvelles vocalises pour contralto ou mezzo-soprano, idem; 4^{me} livre de vocalises en 2 suites; ibid. — 5° douze nouvelles vocalises, dont six avec paroles italiennes; ibid. — 6° douze nouvelles vocalises à deux voix pour soprano et mezzo soprano; ibid.

M^{lle} Louise Bordogni, fille de l'artiste dont il vient d'être parlé, épousa le bassoniste Willent (*voy.* ce nom), et chanta avec succès à New-York en 1834, à Messine et à Naples, pendant les années 1836 et 1837, puis fut professeur de chant à Bruxelles jusqu'en 1848. Elle est morte en Italie vers 1855.

BORDONI (Faustine). Voy. Hasse (M^{me}).

BORETTI (Jean-André), maître de chapelle de la cour de Parme, et compositeur dramatique, naquit à Rome vers 1640. On a de lui quelques opéras sérieux, entre autres : — 1° *Zenobia*, en 1666. — 2° *Alessandro amante*, en 1667. —

3° *Eliogabale*, 1668. — 6° *Marcello in Siracusa*, 1670. — 5° *Ercole in Tebe*, 1671. — 6° *Claudio Cesare*, 1672. — 7° *Domiziano*, 1673. — 8° *Dario in Babilonia*, 1674.

BORGATTA (EMMANUEL), compositeur et pianiste, né à Gênes vers 1810, commença à se faire connaître par des concerts qu'il donna dans sa ville natale en 1832, puis à Milan au mois de mai 1833. Ses premières compositions furent : — 1° Une sonate pour piano seul ; Milan, Ricordi. — 2° Une cadence capricieuse (en *mi*) pour le même instrument ; ibid.— 3° Des variations sur les thèmes de la *Straniera* et de *Lucrèce Borgia* ; ibid. — 4° Des romances italiennes ; ibid. M. Borgatta s'est établi à Gênes, comme professeur de piano. Au mois de novembre 1835, il y a fait représenter l'opéra de sa composition intitulé : *Il Quadromaniaco* ; en 1837, il y a donné *Francesca di Rimini*, drame lyrique en trois actes. Ces ouvrages furent chaleureusement applaudis par les concitoyens du compositeur.

BORGHÈSE (ANTOINE D. R.), compositeur, né à Rome, vint à Paris vers 1777, et y fit imprimer, en 1780, un recueil de sonates de piano avec accompagnement de violon obligé, op. 2, et des duos de violon. En 1787, il fit représenter au théâtre des Beaujolais un petit opéra intitulé : *La Bazoche*. On a joué aussi sur les théâtres d'Allemagne un autre opéra en un acte sous ce titre : *Der unvermuthete glückliche Augenblick* (Le bonheur imprévu). *Le Calendrier musical universel* pour l'année 1788 attribue au même artiste un *Traité de composition*, mais sans en indiquer le titre exactement, et sans faire connaître s'il est imprimé. Enfin, on a de lui *L'Art musical ramené à ses vrais principes, ou Lettre de D. R. Borghèse à Julie*, Paris, 1786, in-8°.

BORGHI (JEAN-BAPTISTE), né à Orviette, vers 1740, fut maître de chapelle à Notre-Dame de Lorette en 1770. On connaît de lui les opéras dont les titres suivent : — 1° *Ciro riconosciuto*, qui tomba à Venise, en 1771. Il avait donné précédemment : — 2° *Alessandro in Armenia*, 1768. En 1773, il écrivit : — 3° *Ricimero*. — 4° *La Donna instabile*, 1776. — 5° *Artaserse*, 1776. — 6° *Eumene*, 1778. — 7° *Piramo e Tisbe*, à Florence, en 1783. — 8° *L'Olimpiade*, à Florence, en 1785. — 9° *La morte di Semiramide*, à Milan, en 1791. La musique de ce compositeur était estimée de son temps. Il a écrit aussi pour l'église, et l'on connaît de sa composition en ce genre : — 1° Deux messes à quatre voix avec orchestre. — 2° *Dixit* à quatre voix. — 3° *Laudate* à 5. — 4° *Domine* à 5. — 5° *Lamentazione per il Giovedi Santo*, pour voix de basse et orchestre. — 6° Deux litanies à quatre voix, une autre à 2 chœurs avec orchestre. En 1797, Borghi fit un voyage à Vienne, s'y arrêta pendant près d'une année pour faire représenter sa *Semiramide*, puis se rendit en Russie, d'où il revint dans sa patrie en 1800. Après cette époque, les renseignements manquent sur sa personne et ses travaux.

BORGHI (LOUIS), habile violoniste et compositeur, fut élève de Pugnani, et s'établit à Londres, vers 1780. Il était premier des seconds violons à la célèbre exécution des oratorios qui eut lieu à Londres, en 1784, en commémoration de Hændel. Ses ouvrages consistent en *Six sonates pour le violon, avec basse*, op. 1 ; Paris, in-fol. — 2° *Trois concertos pour le violon, avec accompagnement*, op. 2 ; Berlin, in-fol. — 3° *Six solos pour le violon*, op. 3 ; Amsterdam, in-fol. — 4° *Six duos pour deux violons*, op. 4. — 5° *Six idem*, op. 5. — 6° *Six idem pour violon et alto*, op. 6 ; Berlin. — 7° *Six idem pour violon et violoncelle*, op. 7 ; Amsterdam. — 8° *Six simphonies à grand et petit orchestre* ; Paris, Imbault. — 9° *Six concertos pour violon principal* ; Paris, Imbault. — 10° *Italian cansonets* ; Londres, Broderip.

BORGIA (GRÉGOIRE), organiste à Novarre, dans la seconde moitié du seizième siècle, a fait imprimer de sa composition : *Canzoni spirituali. Libro primo à 3, 4 e 5 voci* ; Torino, appresso Bevilagno, 1580, in-4°.

BORGIANI (DOMINIQUE), compositeur de l'École romaine, vécut vers le milieu du dix-septième siècle. On a imprimé de sa composition : *Sacri Concentus a bina usque quina voces, cum basso generali* ; Romæ, Typis Ludov. Grignani, 1646.

BORGO (CÉSAR), d'abord organiste à Gessate (Lombardie) puis maître de chapelle de la cathédrale de Milan, naquit dans cette ville, vers le milieu du seizième siècle. Il a fait imprimer de sa composition : — 1° *Canzonette a tre voci* ; Venise, Ricciardo Amadino, 1584, in-4°. — 2° *Messe a otto voci* ; Milan, 1588. — 3° *Canzoni alla Francese a quattro voci*, lib. 2 ; Venise, 1599. — 4° *Messe a otto voci* ; Milan, 1614. Bonometti a placé quelques pièces de Borgo dans son *Parnassus musicus Ferdinandæus*.

BORGO (DOMINIQUE), de Vérone, fut maître de chapelle à *Santa-Maria-Antica*, de cette ville, vers 1620. On a imprimé de sa composition un recueil de pièces pour la semaine sainte, intitulé : *Lamentationi, Miserere et improperii a quattro voci pari, con il basso per l'organo* ; in *Venetia, Aless. Vincenti*, 1622, in-4°.

BORGOGNINI (D. BERNARD), compositeur dramatique qui vivait à Venise au commence-

ment du dix-huitième siècle, a donné au théâtre de cette ville, en 1700, *La Nicopoli*.

BORGONDIO (M^{me} GENTILE), cantatrice, née à Brescia, en 1780, est issue d'une famille noble. Son début dans la carrière théâtrale eut lieu à Modène. En 1815, elle passa à Munich, et y fit entendre, pour la première fois, le *Tancredi* de Rossini, et l'*Italiana in Algeri* du même maître. Elle alla ensuite à Vienne, où elle fut fort applaudie : elle y chanta pendant trois ans. De Vienne, elle se rendit à Moscou et à Saint-Pétersbourg. Elle se fit entendre dans cette capitale six fois devant l'empereur, et reçut de ses mains de riches présents; mais il paraît que le climat de ce pays altéra son organe; car elle chanta depuis lors à Paris et à Londres, et toujours sans succès. Au reste, il se peut que l'âge seul ait influé sur sa voix. En 1824, M^{me} Borgondio était à Londres; en 1830, elle chanta encore à Milan; mais depuis lors elle n'a plus paru en public, et l'on ignore où elle s'est retirée.

BORIN (....). On a sous ce nom un livre intitulé : *La Musique théorique et pratique dans son ordre naturel avec l'art de la Danse*, Paris, 1746. J'ignore quelle est la nature de cet ouvrage.

BORJON (CHARLES-EMMANUEL.), avocat au parlement de Paris, amateur de musique et habile joueur de musette, naquit en 1633 à Pont-de-Vaux, en Bresse. Il mourut à Paris le 4 mai 1691. Borjon a publié beaucoup de livres de droit et de jurisprudence dont on peut voir les titres et le contenu dans la *Biographie universelle* de MM. Michaud. Il excellait à faire des découpures sur vélin : Louis XIV en conservait plusieurs avec soin. On a de Borjon un livre qui a pour titre : *Traité de la Musette, avec une nouvelle méthode pour apprendre de soy-mesme à jouer de cet instrument facilement et en peu de temps*; Lyon, Jean Girin, 1672, in-fol., avec des planches qui représentent les détails de l'instrument, la tablature et les airs recueillis par Borjon dans les diverses provinces de France. C'est un très-bon ouvrage en son genre. L'auteur de l'article *Borjon* de la *Biographie universelle de* MM. Michaud s'est trompé en indiquant 1674 pour la date de l'impression de cet ouvrage. La Borde, le *Dictionnaire historique des Musiciens* (Paris, 1810-1811), Forkel, Ferd. Becker, et Lichtenthal ont dénaturé le nom de ce musicien en l'écrivant *Bourgeon*.

BORLASCA (BERNARDIN), noble génois; de la famille des Gavio, vécut au commencement du dix-septième siècle. On connaît de sa composition — 1° *Scherzi musicali ecclesiastici sopra la cantica a 3 voci;* Venise, Alex. Raverio, 1609, in-4°. — 2° *Canzonette a 3 voci per cantar nel Chitarone, Lira doppia, etc. Libro secondo;* Venezia, Aless. Vincenti, 1611. — 3° *Fioretti musicali leggiadri a tre voci;* Venezia, 1631.

BORNACINI (JOSEPH), compositeur, né à Ancône vers 1810, a fait représenter à Venise, en 1833, au théâtre S. Crisostomo, un opéra bouffe intitulé : *Aver moglie e poco; guidarla è molto*. En 1834, il donna dans la même ville *Ida, opera giocosa*, et enfin, dans la même année : *I due Incogniti*. On a publié aussi du même artiste des romances italiennes avec piano; Milan, Ricordi; et une introduction avec des variations pour le piano sur un thème de la *Zelmira* de Rossini.

BORNEMANN (WILHELM), membre de l'Académie de chant à Berlin, a publié une description de l'organisation de cette société, de son origine, de sa fondation et de ses progrès, sous ce titre: *Die Zeltersche Liedertafel in Berlin, ihre Entstehung, Stehung und Fortgan, nebst einer Auswahl von Liedertafel-Gesängen und Liedern;* Berlin, Decker, in-12.

BORNET aîné, violoniste à l'Opéra, de 1768 à 1790, a publié à Paris, en 1788, une *Méthode de violon et de musique, dans laquelle on a observé toutes les gradations nécessaires pour apprendre les deux arts ensemble, suivie de nouveaux airs d'opéras*. Bornet a fait aussi paraître un journal de violon, commencé en 1784, et continué pendant les années 1785-1788. En 1765, il écrivit, pour la Comédie-Italienne, le ballet de *Daphnis et Florise*. Son frère, violoniste comme lui, connu sous le nom de *Bornet le Jeune*, se trouvait en 1797 à l'orchestre du *Théâtre de la Pantomime nationale*, et passa ensuite à celui de l'*Opéra Buffa*, où il était encore en 1807.

BORNHARDT (J.-H.-C.), professeur de musique à Brunswick, est né dans cette ville, en 1774. Également connu comme pianiste et comme guitariste, cet artiste est considéré en Allemagne comme un des compositeurs les plus laborieux de son temps : il doit surtout sa réputation à son talent dans le genre de la romance et de la chanson. Parmi les ouvrages qu'il a publiés, on remarque : — 1° Plusieurs suites de duos pour deux violons; Bonn, Simrock, et Hambourg, Cranz. — 2° Des divertissemens, pots-pourris, et airs variés en trios pour guitare et divers instruments, œuvres 53, 130, 140, etc. — 3° Plusieurs œuvres de duos pour la guitare. — 4° Un grand nombre de thèmes variés pour guitare seule. — 5° Des sonates pour piano avec flûte. — 6° De petites sonates et des pièces détachées pour piano à quatre mains. — 7° Des sonatines pour piano seul, œuvres 6 et 137. —

8° Des exercices pour le même instrument. — 9° Des variations, idem. — 10° Des écossaises, des anglaises et des valses, idem.— 11° Deux méthodes pour la guitare. — 12° Une méthode pour le piano. — 13° Environ vingt recueils de canons à plusieurs voix et de duos avec accompagnement de piano. — 14° Les airs et ouvertures de plusieurs mélodrames et vaudevilles, entre autres de *Arnold de Halden* et de *La Laitière de Bercy*.— 15° Une très-grande quantité de romances, de chansons, et de cantates à voix seule avec accompagnement de piano. Plusieurs de ces morceaux ont obtenu un brillant succès en Allemagne. Parmi ces productions, on cite particulièrement, *La Lyre et l'Épée*, de Korner, *Ode à l'Innocence*, *L'Homme*, de Schiller, *L'Adieu* (*Amanda, du weinest!*), qu'on a comparé à l'*Adélaïde* de Beethoven.

BORONI (ANTOINE). *Voy.* BURONI.

BORONO (OTTAVIANO), né à Parme vers 1596, fut organiste de l'église principale de la communauté de Sassuolo. Il a fait imprimer de sa composition : *Motletti concertati a 1, 2, 3, e 4 voci per cantare nell' organo, libro 1°; in Venetia, App. Giac. Vincenti*, 1617, 4 vol, in-4°.

BOROSINI (FRANÇOIS), ténor excellent, né à Bologne vers 1695, fut un des premiers chanteurs au grand Opéra de Prague, en 1723.

BOROSINI (ÉLÉONORE), née *d'Ambreville*, épouse du précédent et cantatrice remarquable, se trouvait, en 1714, à la cour Palatine, et fut appelée à Prague, en 1723, pour y chanter au grand Opéra de cette ville.

BORRONI (ANTOINE), compositeur de l'École romaine, vers le milieu du dix-septième siècle, se distingua parmi les maîtres qui substituèrent à l'ancien style *osservato* de Palestrina et de ses contemporains, le style orné qui a fait la réputation de Benevoli, de Barnabei et de Bencini. On cite surtout comme un chef-d'œuvre en ce genre le motet *Dirupisti vincula mea* de Borroni. Les ouvrages de ce compositeur sont restés en manuscrit.

BORRONI ou BORONI (PIERRE-PAUL) célèbre luthiste du seizième siècle, naquit à Milan. Il est quelquefois désigné dans les recueils du temps sous le nom de *Pierre-Paul Milanais*. On trouve des pièces de sa composition dans les collections intitulées : 1° *Intabolatura de Leuto di diversi autori novamente stampata, et con diligentia revista; stampata nella città de Milano per Jo. Antonio Castellono*, 1536, petit in-4° obl. — 2° *Carminum pro Testudine liber III, in quo continentur excellentissima carmina, dicta Paduana et Galiarda, composita per Franciscum Mediolanensem, et Petrum Paulum Mediolanensem, et alius artifices in hac arte præstantissimos. Lovanii apud Petrum Phalesium Bibliopolam juratum. Anno Domini* 1546. — 3° *Hortus Musarum, in quo tanquam flosculi quidam selectissimarum carminum collecti sunt ex optimis quibusque auctoribus, et primo ordine continentur automata, quæ Fantasiæ dicuntur. Deinde cantica quatuor vocum. Post carmina graviora quæ mutetta appellantur, eaque quatuor, quinque et sex vocum. Demum addita sunt carmina longe elegantissima duabus testudinibus canenda hactenus nunquam impressa. Collectore Petro Phalesio. Lovanii, apud Phalesium bibliopolam juratum*, 1552.

BORSA (MATTEO), docteur en droit, né à Mantoue vers 1741, a fait insérer dans le recueil des *Opusculi scelti di Milano* (tom. IV, 1781, p. 195-224) *Saggio filosofico sopra la musica imitativa teatrale, in due lettere*, dont Arteaga vante l'esprit et la philosophie.

BORSARO, ou BORSARI (ARCHANGE), compositeur, né à Reggio vers 1570, fut moine du tiers-ordre de S. François. Bordoni (1) et Quadrio (2), qui le mentionnent, ne donnent aucun autre renseignement sur lui. Ses ouvrages connus sont : 1° *Magnificat super omnes tonos*; Venise, Ang. Gardane, 1591. — 2° Sept livres de *Concerti ecclesiastici* à 3, 4 et 5 voix publiés depuis 1593 jusqu'en 1606; ibid., et Venise, Ric. Amadino. — 3° *Vespertina psalmodia octo vocibus*; ibid., 1602. — 4° *Novo Giardino de concerti a quattro voci per cantare a due cori con 2 voci, et 2 tromboni e altri stromenti o voci, seconda la commodita de' cantori, con il basso principale per l'organo*, op. XI; Venetia, Ricc. Amadino, 1611, in-4°. — 5° *Secondo libro degl'odoranti fiori, concerti diversi a 1,2,3,4 voci con organo, op. XIII*; ibid., 1615, in-4°. — 6° Six livres de motets à 3 voix avec l'orgue, sous le titre *Affectibus pietosis*; ibid., 1615 et années suivantes. — 7° *Canzonnelle spirituali a 4 voci*; ibid., 1616, in-8°. — 8° trois livres de musique d'église de tout genre publiés sous le titre : *Diversorum conceptuum musicalium libri tres* ibid., 1616 et années suivantes.

BORSCHITZKI (FRANÇOIS), membre de la chapelle royale de Vienne, est né en 1794 à Reisernarckt, seigneurie dépendante de l'abbaye de Sainte-Croix (Heiligen Kreutz), dans la Basse Autriche, où son père était instituteur. Après avoir appris les premiers éléments de la musique dans la maison paternelle, il entra à l'âge de dix ans dans la même abbaye comme enfant de

(1) *Chronologia FF., etc., Soc. Tertii Ord. S. Franc.*, p. 830.
(2) *Della Ragione e Stor. d'ogni poesia*, tom. III, p. 331

chœur, et y passa cinq années; puis on l'envoya au gymnase de Wiener-Neustadt, pour y faire ses humanités. Il y resta jusqu'à l'âge de vingt et un ans. En 1816, il se rendit à Vienne, où il fut d'abord engagé comme basse dans le chœur de l'Opéra de la cour. Les occasions fréquentes qu'il eut alors d'entendre les meilleurs chanteurs italiens lui inspirèrent le dessein de se livrer à des études sérieuses sur l'art du chant, et ses progrès furent tels, qu'en 1822 il fut appelé à Pesth pour y chanter les premiers rôles de basse. Plus tard il accepta le même emploi au théâtre Kaerntnerthor de Vienne. La mort de Weinmüller ayant laissé, en 1829, une place de basse chantante vacante à la chapelle impériale, Borschitzki se mit au rang des prétendants à cette place, et l'obtint au concours. Depuis 1832, il a chanté au théâtre de Josephstadt.

BORTNIANSKY (DMITRI STEPANOVITCH), né en 1751 dans la ville de Gloukoff, gouvernement de Tchernigoff, en Russie, et non à Moscou, comme il est dit dans la Nouvelle-Encyclopédie de la musique de Schilling, révéla de bonne heure ses heureuses dispositions pour la musique. Il venait d'accomplir sa septième année, lorsque sa belle voix de soprano le fit admettre au nombre des chantres de la chapelle impériale. L'Impératrice Élisabeth, ayant bientôt remarqué sa belle organisation, confia son éducation musicale à Galuppi, alors maître de chapelle à Saint-Pétersbourg. Le départ de ce compositeur pour l'Italie, après quelques années, interrompit tout à coup les études de Bortniansky; mais l'impératrice Catherine II, dont le génie pressentait celui de ceux qui l'approchaient, voulut que le jeune artiste achevât de développer son talent, et lui fournit les moyens d'aller retrouver son maître. Bortniansky rejoignit Galuppi à Venise, en 1768. Il était alors âgé de dix-sept ans. Par les conseils de son maître, il alla ensuite étudier à Bologne, à Rome et à Naples, pour y saisir l'art dans les diverses directions de cette époque. Il écrivit alors beaucoup de musique d'église dans la manière des maîtres italiens, des sonates pour le clavecin, des pièces détachées de genres différents, et même, dit-on, des opéras. Je possède des motets de sa composition qui appartiennent à cette période de sa vie : ils n'ont rien de remarquable, si ce n'est la pureté d'harmonie des maîtres de la bonne école. On a écrit qu'il était à Milan en 1780, et qu'il y était considéré comme un des meilleurs compositeurs d'opéras de cette époque : je crois que les biographes ont été induits en erreur à cet égard, car j'ai examiné tous les almanachs des théâtres de l'Italie depuis 1770, et je n'y ai pas trouvé une seule indication de pièce dont Bortniansky aurait composé la musique. Les compositeurs étrangers connus en Italie vers 1780 étaient Rust, Misliweseck, Mozart et Gassmann ; Hasse y était déjà oublié. Quoi qu'il en soit, Bortniansky retourna en Russie en 1779, et son mérite le fit bientôt choisir comme directeur du chœur de la cour. En 1796, ce chœur reçut le titre de *Chapelle impériale*, et Bortniansky en conserva la direction. Dans tout ce qu'il avait produit jusqu'à son retour en Russie, il s'était inspiré de la musique italienne de son temps; ce ne fut qu'à Saint-Pétersbourg que son génie se révéla dans ce qui constituait son originalité. Le chœur qu'il était appelé à diriger avait été organisé sous le règne du tsar Alexis Mikaïlovitsch ; mais, quoique déjà ancien, il laissait beaucoup à désirer pour la qualité des voix et pour le fini de l'exécution. Bortniansky fit venir des chanteurs de l'Ukraine et des diverses provinces de l'empire, choisissant les voix les plus belles, et les dirigeant par degrés vers une exécution parfaite dont on ne prévoyait pas même la possibilité avant lui. C'est par les soins de cet artiste remarquable que la chapelle impériale de Russie est parvenue à l'excellence qui est aujourd'hui l'objet de l'admiration de tous les artistes étrangers. C'est pour ce chœur incomparable que Bortniansky a écrit 45 psaumes complets à 4 et à 8 parties dont les inspirations et le caractère sont d'une originalité saisissante. On lui doit aussi une messe grecque à trois parties et beaucoup de pièces diverses. Toutes ces compositions sont d'ailleurs écrites dans une harmonie pure et correcte. Il avait senti la nécessité de mettre en ordre les anciens chants de l'Église moscovite qui se chantaient en harmonie par tradition, et dont les successions d'accords étaient souvent peu satisfaisantes pour l'oreille; mais il n'eut pas le temps de réaliser ce projet de réforme, qui a reçu son exécution par le travail et les soins d'un de ses successeurs, M. Alexis de Lvoff (*voy.* ce nom), conseiller intime et directeur général de la chapelle impériale. Après s'être fait des titres à l'admiration de la postérité, Bortniansky mourut le 28 septembre (9 octobre) 1825, à l'âge de soixante-quatorze ans. On a publié dans ces derniers temps à Saint-Pétersbourg un choix des compositions de Bortniansky à l'usage des Églises grecques de Russie.

BORTOLAZZI (BARTHOLOMÉ), virtuose sur la mandoline et compositeur pour cet instrument, naquit à Venise en 1773. La mandoline était à peu près oubliée quand cet artiste entreprit de la faire revivre à force de talent. Au lieu du son grêle et sec qu'on en avait tiré jusqu'à lui, il sut lui en faire produire de diverses nuances qui don-

naient à son jeu un charme d'expression dont on n'aurait pas cru susceptible un instrument si petit et si borné. En 1803, Bortolazzi se rendit en Allemagne, donna des concerts à Dresde, Leipsick, Brunswick, Berlin, et finit par se fixer à Vienne. Partout il fit admirer son habileté. Vers 1801, il se livra à l'étude de la guitare, sur laquelle il acquit aussi un talent distingué. Ses meilleurs ouvrages sont : — 1° Méthode pour apprendre sans maître à jouer de la mandoline ; 1805, in-4°, Leipsick, Breikopf et Hærtel : elle a pour titre : *Anweisung die Mandoline von selbst unterricht nebst Ubungstücken.*— 2° *Nuova ed esatta scala per la chitarra, ridotta ad un metodo il più semplice, ed il più chiaro* (en italien et en allemand) ; Vienne, Haslinger. Cette méthode a eu beaucoup de succès ; il en a été publié huit éditions jusqu'en 1833, toutes corrigées et augmentées. — 3° Beaucoup de variations, rondeaux et fantaisies pour guitare seule, ou guitare, violon, piano et mandoline ; Vienne, Berlin et Leipsick. — 4° Six variations pour mandoline ou violon et guitare, op. 8 ; 1804. — 5° Sonate pour piano et mandoline ou violon, op. 9. — 6° Six thèmes variés pour mandoline ou violon et guitare, deux suites, op. 10. — 7° Six variations pour guitare et violon obligé, op. 13. — 8° Sonate pour guitare et piano. — 9° Deux recueils de chansons italiennes et allemandes, avec accompagnement de piano ou guitare. — 10° Six romances françaises, idem, op. 20.

BORZIO (Charles), maître de chapelle à Lodi, vers la fin du dix-septième siècle, a composé beaucoup de musique d'église qu'on estimait de son temps. Il a écrit aussi pour le théâtre et a fait représenter l'opéra de *Narciso* à Lodi, en 1676, ainsi qu'une pastorale qui fut exécutée à Bologne en 1694.

BOS (Lambert), savant helléniste, né à Workum, dans la Frise, le 25 novembre 1670, fit ses études dans l'université de Franeker, et devint professeur de grec dans cette université en 1703. Il mourut à l'âge de quarante-sept ans, le 6 janvier 1717. Dans ses *Antiquitatum græcarum præcipue atticarum Descriptio brevis* (Franeker, 1714, in-12), il traite, part. II, ch. VII, *De Musica*; ch. VIII, *De Cithara*; ch. IX, *De Tibia et Fistula*. La meilleure édition de cet ouvrage est celle de Leipsick, 1767, in-8° avec les notes de Leisner.

BOSCHETTI (Jérôme), maître de chapelle de la *Madona de' Monti*, à Rome, naquit à Mantoue, et vécut dans la seconde moitié du seizième siècle. Il a fait imprimer de sa composition : 1° *Il primo libro di Madrigali a 4 voci; in Venezia*, app. Ang. Gardano, 1591, in-4°. — 2° *Il secondo libro di Madrigali a 4 voci, et due a 6 voci con un echo nel fine a otto voci*; ibid, 1593, in-4°.

BOSCOWICH (Roger-Joseph), jésuite, né à Raguse le 18 mai 1711, est considéré comme un géomètre et un physicien distingué. Après la suppression de son ordre, il fut nommé par le grand-duc de Toscane professeur à l'université de Pavie. Il est mort à Milan le 12 février 1787. Ce savant n'est cité ici que pour relever une erreur de Gerber, qui, dans son nouveau Lexique des musiciens, lui attribue l'écrit du P. Draghetti (voy. ce nom), intitulé : *Delle legge di continuità nella scala musica* (Milan, de la typographie de Joseph Marelli, 1771, in-2°). Gerber a confondu cet écrit avec le traité de mathématiques du P. Boscowich, qui a pour titre : *De continuitatis lege*, etc.; Rome, 1754, in-4°. Il est assez remarquable que cet ouvrage important sur les séries, qui fixa l'attention des savants sur le mérite du P. Boscowich avant la publication de ses autres ouvrages, ait été oublié dans la Biographie générale de MM. Didot.

BOSE (George-Mathias), professeur de physique à Wittenberg, né à Leipsick le 22 septembre 1710, mourut à Magdebourg le 17 septembre 1761. On a de lui : *Hypothesis soni Perraultiana ac in eam meditationes;* Leipsick, 1735, in-4°, cinquante pages. Cette dissertation a pour objet l'examen de l'opinion de Perrault émise dans sa traduction de Vitruve concernant la formation du son dans les orgues hydrauliques de l'antiquité.

BOSELLO (Anna). *Voyez* Monichelli (M^{me}).

BOSSELET (Charles), professeur d'harmonie au Conservatoire royal de musique de Bruxelles, et second chef d'orchestre du théâtre royal, est né à Lyon le 27 juillet 1812. Fils d'un ancien acteur, il suivit sa famille en différentes villes, et arriva à Bruxelles, où son père fut engagé pour la comédie. C'est dans cette ville qu'il a appris les éléments de la musique. Admis à l'école royale qui avait été instituée en 1824, il y fit quelques études préparatoires d'harmonie, que la révolution de 1830 vint interrompre. Après cet événement, il fut attaché pendant quelque temps au théâtre de Boulogne-sur-Mer, en qualité de chef d'orchestre ; puis il revint à Bruxelles. Lorsque le Conservatoire royal fut réorganisé, sous la direction de l'auteur de cette notice, Bosselet devint élève de celui-ci, et fit des études complètes d'harmonie, de contrepoint et de composition. En 1836, le premier prix lui fut décerné, et à cette occasion l'orchestre et le chœur du Conservatoire exécutèrent, au concert de la distribution des prix, un *Laudate Dominum* de sa composition. Bientôt

après il se fit connaître avantageusement par des chants à 4 parties, pour voix d'hommes, dont plusieurs sont devenus populaires, et parmi lesquels on remarque : *Notre-Dame de la Garde; Le Carillon de la Samaritaine; La Valse des étudiants d'Insprück; Les Mineurs; Les Moissonneurs; Le Retour au village; Le Rendez-vous de chasse; la Sérénade,* et *Les Chasseurs égarés*. Tous ont été publiés dans des journaux, tels que *Le Choriste,* ou chez les éditeurs Lahou et Katto, à Bruxelles. Bosselet a écrit aussi des messes et des motets qui ont été exécutés dans diverses églises, ainsi que la musique de plusieurs ballets représentés au Théâtre Royal. Le 16 décembre 1853 il a fait exécuter au même théâtre une grande cantate écrite pour l'anniversaire de la naissance du roi Léopold. Depuis 1835 il remplit les fonctions de second chef d'orchestre au théâtre royal. En 1840, il a été nommé professeur titulaire d'harmonie au Conservatoire et y a formé un grand nombre d'élèves distingués. Parmi ses travaux figurent beaucoup de leçons d'harmonie à quatre parties, qui forment un cours complet. En 1852, l'Académie royale des sciences, des lettres et des beaux-arts de Belgique l'a nommé l'un de ses membres correspondants : il est aussi membre du jury du grand concours de composition institué par le gouvernement belge.

BOSSI (Lucio), compositeur vénitien, qui vivait au commencement du dix-septième siècle, n'est connu que par un ouvrage qui a pour titre : *Motettorum sex vocum liber primus;* Venetiis ap. Vincentinum, 1606, in-4°.

BOSSI (.....), né à Ferrare en 1773, a composé pour l'Opéra de Londres la musique de plusieurs ballets, notamment de ceux-ci : *Little Peggy's love; L'Amant Statue,* 1797; *Acis and Galatea.* Le catalogue de Lavenu indique aussi des sonates pour piano de la composition de Bossi. Il est mort à Londres, dans la prison du roi, au mois de septembre 1802, laissant sa femme et deux enfants dans une profonde misère.

BOSSIUS (Jérôme), professeur de théologie à Milan, né à Pavie vers la fin du seizième siècle, a publié un petit écrit intitulé : *Libellus de Sistris;* Milan, 1612, in-12. Sallengre l'a inséré dans son *Thesaur. Antiquit. Roman.,* t. II, p. 1373, sous le titre *De Isiacis, sive de Sistro opusc.*

BOSSLER (Henri-Philippe-Charles), conseiller du prince de Brandebourg-Onolzbach, et éditeur de musique à Spire, dans la seconde moitié du dix-huitième siècle, est auteur d'un traité élémentaire de musique en dialogues intitulé : *Elementarbuch der Tonkunst zum Unterricht beim Klavier für Lehrende und Lernende mit praktischen Beispielen.* Spire, 1782-1789, 2 vol. in-8° et un vol. in-4° d'exemples. Cet ouvrage parut par livraisons de mois en mois, sous la forme d'un recueil périodique. L'objet principal du livre est l'étude du clavecin; mais l'auteur y traite aussi de l'harmonie, de la composition, et même de la musique des Hébreux. Bossler a été aussi éditeur et rédacteur principal d'une gazette de musique (*Musikalische Realzeitung*), qui a paru à Spire depuis le mois de juillet 1788 jusqu'à la fin de juin 1790, en 4 volumes in-4°, avec 4 volumes de morceaux et d'exemples de musique publiés sous le titre d'*Anthologie musicale* (*Musikalische Anthologie*). Les six derniers mois de la gazette (juillet-décembre 1790) ont paru sous le titre de *Correspondance musicale.* En 1792, Bossler transporta son établissement à Darmstadt, et plus tard à Leipsick. Les journaux de 1809 ont annoncé qu'il était décédé à Mannheim le 9 décembre 1808; mais M. Ch.-Ferd. Becker dit qu'il est mort le 9 décembre 1812, à Leipsick.

BOSSNIS (Henri), magister et diacre à l'église des récollets d'Augsbourg, a publié en cette ville, en 1618, le cent-vingt-huitième psaume à six voix, in-4°.

BOST (M^{me} Louise), amateur de musique, née à Würzbourg vers 1810, s'est fait connaître par un écrit intitulé : *Cæcilia. Betrachtungen über Kunst und Musik* (Réflexions sur l'art et sur la musique). Würzbourg, 1839, 1 vol. in-12.

BOTENLAUBEN (Othon de), comte de Henneberg, trouvère (Minnesinger) allemand, naquit vers la fin du douzième siècle. Il tirait son nom de Botenlauben, bourg de la Bavière, où vraisemblablement ses ancêtres possédaient un château, et était seigneur de Henneberg en Franconie. Il se croisa avec son père et son frère en 1217. De retour de la Terre sainte, il se maria; et sa femme, Béatrix, qui était de haute naissance, lui donna plusieurs fils. La mort de Béatrix, peu avant 1244, décida le comte de Henneberg à se retirer dans le cloître de Frauenrode, aux environs de Würzbourg, où il mourut le 4 octobre 1254. On voit cette inscription sur sa tombe :

Nobilis Otto comes de Bodenlaubeque dives,
Princeps famosus, sapiens, fortis, generosus,
Strenuus et justus, præclarus et ingeniosus;
Hic jacet occultus nunc cœli lumine fultus.

Les manuscrits ont conservé quatorze chansons d'Othon de Botenlauben, que M. Fr. Henri de Hagen a publiées dans sa grande collection des *Minnesingers,* t. 1, p. 27-32. On peut consulter sur ce trouvère l'ouvrage de M. de Hagen, quatrième partie, 14. p. 62, et la monographie

de M. Bechstein intitulée : *Geschichte und Gedichte des Minnesängers Otto von Botenlauben, Grafen von Henneberg*; Leipsick, 1845, in-4°.

BOTT (Antoine), bon violoniste à Cassel, est né en 1790, à Gross-Steinheim, petite ville sur le Mein. Pendant les années 1838-1842, il a dirigé à Cassel une société de musique instrumentale. On a de cet artiste deux suites de caprices pour le violon, dans la manière de Paganini, avec une préface instructive pour l'exécution de cette musique, en allemand et en français.

BOTT (Jean-Joseph), fils aîné du précédent, né le 9 mars 1820, à Cassel, a reçu de son père les premières leçons de violon et de piano. Ses rares dispositions pour la musique lui firent faire de si rapides progrès, que, dès l'âge de huit ans, il put se faire entendre dans quelques concerts et s'y faire applaudir. Charmé par son heureuse organisation, Spohr le prit comme élève, et cultiva son talent naissant avec tant de soin, que Bott entreprit, dès l'âge de quatorze ans, un voyage, et donna des concerts à Francfort, à Breslau et dans plusieurs autres villes, avec le plus brillant succès. De retour à Cassel, il se livra à l'étude de l'harmonie, sous la direction de Hauptmann (*voy.* ce nom). Après le départ de ce savant professeur pour Leipsick, Bott continua ses études de composition près de Spohr. Ayant entrepris un second voyage quelques années après, il visita Hanovre, Brunswick, Leipsick, Oldenbourg, Brême et Hambourg, donnant partout des concerts, et recueillant des applaudissements. En 1849, il fut nommé maître des concerts de la cour, quoiqu'il ne fût âgé que de vingt-trois ans. Trois ans après, le roi de Hanovre lui ayant fait offrir la place de maître de chapelle de sa cour, le grand duc de Hesse le retint à Cassel en lui accordant la place de second maître de sa chapelle et du théâtre de la cour. Depuis lors, Bott a été chargé de conduire les opéras conjointement avec Spohr. Il a fait preuve d'une rare habileté dans la direction d'un orchestre. Un si rapide avancement ne put empêcher que le jeune artiste ne fût saisi d'un profond sentiment de mélancolie. Dans un accès de ce mal, il se précipita dans la Fulda : heureusement il en fut tiré avant d'être submergé. On a gravé de lui : Plusieurs quatuors pour le violon; — Quatre morceaux de salon pour violon et piano, op. 1; Hambourg, Schubert. — Un premier concertino pour violon et orchestre, op. 2; ibid. — *Andante Cantabile* pour violon et orchestre, op. 9; Cassel, Lueck. — Quelques morceaux détachés pour le piano. ibid.; six Lieder pour ténor avec piano, op. 8. ibid. — Des romances pour piano; etc. Des ouvertures de sa composition ont été exécutées dans les concerts de Cassel, en 1843 et 1848; enfin, il a fait représenter à Cassel, en 1854, un opéra intitulé l'*Inconnue*, qui a obtenu du succès.

BOTT (Jacques), frère puîné du précédent, est aussi violoniste à la chapelle du grand-duc de Hesse-Cassel. La sœur de ces deux artistes, Catherine Bott, pianiste distinguée, s'est fait connaître par son talent en Allemagne, à Paris et à Londres, dans les années 1838, 39 et 40. Elle est née à Cassel en 1824.

BOTTA (Charles-Joseph-Guillaume), historien et médecin, né le 6 novembre 1766, à Saint-Georges, dans le Piémont, est mort le 10 août 1837. La vie politique et les écrits historiques ou littéraires de cet homme distingué n'appartiennent pas à notre ouvrage : il n'est cité ici que pour son mémoire *Sur la nature des sons et des tons*, inséré dans les *Mémoires de l'Académie de Turin*, année 1803, et dont il a été tiré quelques exemplaires à part.

BOTTACIO (Paul), maître de chapelle à Como, au commencement du dix-septième siècle, est auteur d'un recueil de madrigaux intitulé : *I Sospiri con altri madrigali a cinque et otto voci. Libro primo. In Venetia, appresso Angelo Gardano e fratelli*, 1609, in-4°. L'épître dédicatoire est datée de Como, le 20 juin 1609.

BOTTE (Adolphe-Achille), pianiste et compositeur, est né le 26 septembre 1823 à Pavilly (Seine-Inférieure). Admis comme élève au Conservatoire de Paris, au mois de janvier 1837, il y a fait des études de solfége et est devenu élève de Zimmerman pour le piano. On a publié de sa composition des pièces légères de différents genres pour son instrument. Critique distingué, M. Botte est attaché à la *Gazette musicale de Paris*, et y a publié de fort bons articles.

BOTTÉE DE TOULMON (Auguste), amateur de musique et bibliothécaire du Conservatoire de Paris, naquit dans cette ville, le 15 mai 1797. Son père, administrateur des poudres et salpêtres, lui fit faire des études spéciales pour entrer à l'école Polytechnique; mais, après sa mort, Bottée de Toulmon renonça à la culture des sciences mathématiques pour lesquelles il ne se sentait pas de vocation, et se livra à l'étude du droit. Il obtint son diplôme d'avocat en 1823; mais, indépendant par sa fortune, il n'exerça jamais cette profession, préférant suivre son penchant pour la musique, dont il avait appris les éléments dans son enfance. Il jouait un peu du violoncelle, ce qui le fit admettre dans la société d'amateurs qui donna des concerts au Wauxhall pendant les années 1825 et 1826. Desvignes, maître de chapelle de la cathédrale de Paris, avait

été son maître d'harmonie : il prit ensuite quelques leçons de Reicha. Pendant plusieurs années il avait fait d'assez grandes dépenses pour rassembler une collection de partitions des maîtres les plus célèbres, lorsque la publication de la *Revue musicale*, en 1827, tourna ses vues vers la littérature de la musique et vers son histoire, comme elle a fait de beaucoup d'autres en France : bientôt cette fantaisie devint en lui une passion ardente. Il lui manquait, pour y faire d'utiles travaux, une instruction fondamentale dans les diverses branches de l'art et de la science : il lui manquait surtout des vues, des idées, de la philosophie, et le grand art de généraliser, par lequel on rattache les faits particuliers à des causes primordiales et universelles. Rien de tout cela n'existait pour lui ; mais il était doué de patience et de ténacité. S'il n'est point parvenu à produire par lui-même quelque chose de nouveau et d'une valeur réelle, il s'est du moins instruit des travaux de ses devanciers, et a su s'en servir avec assez d'adresse pour se faire une certaine réputation de musicien érudit près des gens du monde. Pour satisfaire son goût de recherches, il offrit au gouvernement de remplir gratuitement les fonctions de bibliothécaire au Conservatoire : ses propositions furent acceptées, et il reçut sa nomination au mois d'août 1831. La Société des Antiquaires de France l'avait admis au nombre de ses membres : il fit aussi partie du comité historique institué au ministère de l'intérieur, et reçut sa nomination de membre de plusieurs sociétés savantes. Les événements révolutionnaires de février 1848 ayant fait sur son esprit une vive impression, sa tête se dérangea, et dans la dernière année de sa vie il ne sortit plus de chez lui. Une attaque d'apoplexie mit fin à son existence végétative, le 22 mars 1850. On a imprimé de Bottée de Toulmon : 1° *Discours sur la question :* Faire l'histoire de l'art musical depuis l'ère chrétienne jusqu'à nos jours, *prononcé au congrès historique, au mois de novembre 1835;* morceau à la fois pédant et superficiel, inséré dans la *Gazette musicale* de Paris, et imprimé séparément. Paris, imprimerie de Grégoire, 1836, in-8° de 16 pages. — 2° *De la Chanson en France au moyen âge*, dans l'Annuaire historique de 1836, tiré à part; Paris, Crapelet, 1836, in-12 de 12 pages. Ce vaste sujet est à peine ébauché dans le travail de Bottée de Toulmon. — 3° *Notice biographique sur les travaux de Guido d'Arezzo*, dans les *Mémoires de la Société des Antiquaires de France* (1837, tome III). — 4° *Des puys de Palinods au moyen âge*, dans la Revue française (juin 1836). L'objet de ce mémoire est le poëme de diverses formes qu'on chantait autrefois dans quelques provinces en l'honneur de l'Immaculée Conception de la Vierge : ce poëme s'appelait *Palinod*, d'où est venu *palinodie*. — 5° *Des instruments de musique en usage au moyen âge*, dans l'Annuaire historique de 1838, tiré à part; Paris, Crapelet, in-12 de 18 pages. Bottée de Toulmon a étendu ensuite et refondu son travail dans une *Dissertation sur les instruments de musique employés au moyen âge*, dans les mémoires de la Société de l'Histoire de France (VII° vol. 2° série, 1844). Bottée de Toulmon a fait tirer à part cet écrit, à Paris, chez E. Duverger, 1844, in-8° de 109 pages, avec 2 planches. Cette seconde rédaction est encore bien imparfaite. — 6° *Instruction du Comité historique des arts et monuments*, dans la *Collection de documents inédits sur l'histoire de France, publiés par ordre du roi et par les soins du Ministère de l'instruction publique*, in-4° de 13 pages, avec 7 planches (de l'imprimerie royale, s. d.). Cette instruction a pour objet la recherche des monuments de l'histoire de la musique, particulièrement des manuscrits et des fragments de notations anciennes : elle fourmille d'erreurs et de nonsens. — 7° *Observations sur les moyens de restaurer la musique religieuse dans les églises de Paris*; Paris, Paul Dupont, 1841, in-8°. — 8° *Notice des manuscrits autographes de la musique composée par feu M. L.-C.-Z.-S. Cherubini, ex-surintendant de la musique du roi, directeur du Conservatoire de musique*, etc. Paris, 1843, in-8° de 30 pages. Bottée de Toulmon a donné aussi dans l'*Encyclopédie catholique* l'article *Adam de la Halle*; cette notice a été réimprimée dans le *Théâtre-français du moyen âge*, publié par MM. Monmerqué et Francisque Michel; Paris, 1839, gr. in-8° (pages 49-54). Bottée de Toulmon a laissé en manuscrit une traduction française de l'histoire de la musique moderne en Europe, de Kiesewetter (*voy*. ce nom). Comme bibliothécaire du Conservatoire, il a fait une chose très-utile, en faisant copier 95 manuscrits précieux de la bibliothèque royale de Munich, lesquels contiennent les compositions d'Isaak, de Senfel, de Brumel et de beaucoup d'autres musiciens célèbres des quinzième et seizième siècles. Ces ouvrages sont, à la vérité, en parties séparées; mais ils offrent aux musiciens instruits les moyens de les mettre en partition et de faire connaître des monuments intéressants de l'histoire de l'art. Lui-même avait conçu le projet de la publication d'un *Recueil de documents inédits de l'art musical, depuis le treizième jusqu'au dix-septième siècle*, lequel aurait renfermé toutes les messes in-

titulées de *l'Homme armé* et de *Beata Virgine;* mais il n'a pu réaliser cette entreprise trop gigantesque pour ses connaissances. M. Vincent, de l'Institut de France, a publié une *Notice sur la vie et les travaux de M. Bottée de Toulmon, membre résident de la Société des Antiquaires de France;* Paris, 1851, in-8º.

BOTTEGARI (COSIMO), musicien italien, fut attaché au service du duc de Bavière, dans la seconde moitié du seizième siècle. Il a publié un recueil, en deux livres, de madrigaux composés par les plus célèbres artistes de cette chapelle et par lui-même, sous ce titre : *Il primo ed il secondo libro de' madrigali a cinque voci con, uno a dieci de' floridi virtuosi del serenissimo ducca di Baviera, cioè : Orlando di Lasso, Giuseppe Guami, Ivo de Vento, Francesco da Lucca, Antonio Morari, Giovanni ed Andrea Gabrielli, Antonio Gosvino, Francesco Lacidis, Fileno Cornazzani, Francesco Mosto, Josquino Sale, Cosimo Bottegari. Venezia, appresso l'herede di Girolamo Scotto*, 1575, in-4º.

BOTTEONI (JEAN-BAPTISTE), chanoine de Segna, petite ville de la Croatie, fit ses études à Venise. Il est connu comme compositeur par la musique de l'opéra intitulé : *L'Odio placato*, exécuté par la noblesse de Gorice, en 1696.

BOTTESINI (GIOVANNI), virtuose sur la contrebasse et compositeur, est né à Crema (Lombardie), le 24 décembre 1823. Il commença l'étude de la musique et du violon dans sa ville natale; et, lorsqu'il eut atteint l'âge de treize ans, il entra au Conservatoire de Milan. Il y devint élève de Rossi pour la contrebasse, et François Basili lui enseigna l'harmonie et le contrepoint. Après le départ de ce maitre pour Rome, son successeur, Vaccaj, termina l'éducation musicale de Bottesini. Vers 1840, ce jeune artiste, âgé seulement de dix-sept ans, sortit du Conservatoire et parcourut toute l'Italie, en donnant des concerts jusqu'en 1846. Parvenu alors à l'âge de vingt-trois ans, il reçut la proposition d'un engagement en qualité de chef d'orchestre au théâtre de la Havane, et l'accepta. Pendant son séjour dans cette colonie, il écrivit la musique d'un petit opéra espagnol, intitulé *Cristophe Colomb*, qui fut représenté avec succès. Depuis lors, et à diverses époques, Bottesini a fait des voyages en Amérique, parcourant les États-Unis, le Mexique et les autres parties méridionales du nouveau monde. Il était à Mexico au moment de la mort de Mᵐᵉ Sontag, comtesse de Rossi (juin 1854). De retour en Europe, le virtuose trouva en Angleterre le succès d'étonnement et d'enthousiasme que son prodigieux talent lui avait fait rencontrer partout. A diverses reprises, il en parcourut les provinces ainsi que l'Écosse et l'Irlande.

Engagé comme chef d'orchestre du théâtre italien de Paris, il prit possession de cette place le 2 octobre 1855, et en continua le service pendant deux années. Il y fit preuve des qualités nécessaires dans un emploi de cette nature, et y montra autant d'intelligence que d'aplomb. Le 23 février 1856, il fit représenter au même théâtre l'opéra de sa composition qui avait pour titre : *L'Assedio di Firenze*. On y remarqua quelques bons morceaux, et les journaux de musique rendirent justice à la distinction et à la facture de l'ouvrage. Avant de quitter la direction de l'orchestre du théâtre italien de Paris, Bottesini reçut un témoignage flatteur de l'estime des artistes qui le composaient : ils lui offrirent un bâton de mesure orné d'une inscription honorable. Pendant les années 1857 et 1858, il parcourut l'Allemagne, la Hollande, la Belgique, la France et l'Angleterre, donnant partout des concerts qui étaient autant de triomphes pour son talent. En 1859, il retourna en Italie, et fit représenter, au théâtre *Santa-Radegonda*, le petit opéra bouffe intitulé *Il Diavolo della notte*, qui fut accueilli avec beaucoup de faveur. Peu de temps après il retourna en Angleterre, où il était engagé pour de nouvelles excursions de concerts. Au moment où cette notice est écrite (1860), il est de retour à Paris.

De tous les artistes qui se sont fait une réputation de virtuose sur la contrebasse, Bottesini est celui dont le talent a pris l'essor le plus élevé. La beauté de son qu'il tire de l'instrument ingrat auquel il s'est adonné; sa dextérité merveilleuse dans les traits les plus difficiles; sa manière de chanter, la délicatesse et la grâce de ses ornements, composent le talent le plus complet qu'il soit possible d'imaginer. Par son adresse à saisir les sons harmoniques dans toutes les positions, Bottesini peut lutter sans désavantage avec les violonistes les plus habiles; c'est ainsi que, dans un duo de sa composition pour violon et contrebasse concertants, qu'il a souvent exécuté à Londres avec Sivori, et à Paris avec Sighicelli, il a toujours fait éprouver à l'auditoire autant d'admiration que de plaisir. Rien de plus étonnant que cette lutte de deux instruments si différents de moyens et de caractère; il faut y avoir entendu Bottesini pour croire à la possibilité que le géant des instruments à cordes ne soit jamais vaincu sous le rapport de la sonorité comme sous ceux de la justesse et de la légèreté. Dragonetti, Dall'Oglio, Müller de Darmstadt, ont été des artistes d'exception sur la contrebasse : ils ont ex-

cité l'étonnement de leurs contemporains par des qualités d'autant plus remarquables, qu'ils étaient en même temps excellents contrebassistes d'orchestre; mais aucun d'eux n'a possédé le brillant et la sûreté d'exécution qui brillent au plus haut degré dans le talent de Bottesini. A sa première apparition dans Paris, il joua à une des séances de la société des concerts du Conservatoire, et y fit naître un enthousiasme difficile à décrire. Cette société lui décerna par acclamation une médaille d'honneur.

Bottesini a écrit un grand nombre de morceaux pour son instrument, tels que solos, airs variés, fantaisies et concertos. On a surtout applaudi à Paris sa fantaisie sur *la Sonnanbula*, ses variations sur le *Carnaval de Venise*, et le duo dont il a été parlé précédemment. Tous ces morceaux sont restés en manuscrit jusqu'à ce jour. Nonobstant l'admiration inspirée par le talent prodigieux de l'artiste qui est l'objet de cette notice, il n'est pas moins regrettable que de si grandes facultés soient employées en quelque sorte en pure perte à triompher de difficultés inséparables d'un instrument dont la destination n'est pas de charmer. Le résultat des merveilles opérées par un talent tout exceptionnel n'est et ne peut être que de l'étonnement, de la stupéfaction, mais non ce plaisir pur et suave que produit un instrument joué avec perfection dans sa destination naturelle.

BOTTIGER (CHARLES-AUGUSTE). *Voy.* BOETTICHER.

BOTTOMBY (JOSEPH), né à Halifax, dans le duché d'York, en 1780, manifesta de bonne heure du goût pour la musique. A l'âge de huit ans, il jouait déjà des concertos de violon et touchait le piano. A douze, il fut placé sous la direction de Grimshaw, organiste de Saint-Jean à Manchester, et de Watts, directeur des concerts. Il a reçu, depuis lors, des leçons de violon de Yanewitz et Woelfl fut son maître pour le piano. En 1807, il fut nommé organiste de l'église paroissiale de Bradford; il quitta ensuite cette place pour une semblable à Halifax. Depuis 1820, il est fixé à Sheffield, où il se livre à l'enseignement. Il a publié les ouvrages suivants : — 1° Six exercices pour piano. — 2° Douze sonatines. — 3° Deux divertissements avec accompagnement de flûte. — 4° Douze valses. — 5° Huit rondos. — 6° Dix airs variés. — 7° Duo pour deux pianos. — 8° Un petit dictionnaire de musique qui a paru à Londres, en 1816, sous ce titre : *A Dictionary of Music*, in-8°. (Voy. *Biblioth. Britann.* de M. Robert Watt, Part. I, 138 *a.*)

BOTTRIGARI (HERCULE), chevalier de la milice dorée du pape, naquit à Bologne, au mois d'août 1531, d'une famille noble et ancienne de cette ville. Il reçut une brillante éducation, et cultiva les lettres et les sciences avec succès. Il était surtout bon musicien, et avait fait une étude sérieuse de la musique des anciens. Partisan déclaré de la doctrine d'Aristoxène, et adversaire des proportions mathématiques des intervalles des sons enseignées par les pythagoriciens, il fit de ses idées à ce sujet l'objet d'une partie de ses travaux. Il mourut dans son palais de Saint-Albert, à Bologne, le 30 septembre 1612. Une médaille a été frappée en son honneur : elle représente d'un côté son buste orné du collier de Saint-Jean-de-Latran, avec ces mots : *Hercules Buttrigarius sacr. Later. Au. Mil. Aur.* Au revers, on voit sur cette médaille un luth, une équerre, un compas, une palette et cet exergue : *Nec has quæsivisse satis*. On n'a point à s'occuper ici de quelques livres de Bottrigari qui concernent les sciences. Ses ouvrages imprimés sur la musique sont : — 1° *Il Patrizio, ovvero de' tetracordi armonici di Aristosseno, parere e vera dimostrazione;* Bologne, 1593, in-4°. Patrizzi, dont la haine ardente contre la philosophie d'Aristote et de ses sectateurs saisissait toutes les occasions de l'attaquer, avait fait, avec raison, une critique amère de la fausse théorie d'Aristoxène concernant la division du ton en deux parties parfaitement égales, et de la formation des tétracordes, conformément à cette théorie. Cette critique avait paru dans la seconde partie (*Deca disputata*) du livre du philosophe platonicien intitulé *Della poetica;* Ferrare, 1586, 2 vol. in-4°. C'est pour la combattre que Bottrigari écrivit son ouvrage, dans lequel il se montre aristoxénien convaincu et passionné; mais la vérité était ici du côté de Patrizzi. — 2° *Il Desiderio ovvero de' concerti di varii stromenti musicali, Dialogo nel quale anco si ragiona della participazione di essi stromenti, e di molte altre cose pertinenti alla musica, da Alemanno Benelli;* in Venezia, Ricciardo Amadino, 1594, in-4° (1). Ce nom d'Alemanno Benelli est l'anagramme d'*Annibale Melone* (voy. *Melone*), élève et ami de Bottrigari, parce que celui-ci avait désiré rester inconnu; mais, blessé de ce que Melone se donnait pour l'auteur du livre, il le fit réimprimer sous son nom, en 1599, à Bologne, un vol. in-4°.

(1) J'ai dit, dans la première édition de cette Biographie, que la première édition de ce livre a été publiée à Bologne, en 1590, *per il Bellagamba*, et qu'il en existait un exemplaire chargé des notes de Bottrigari dans la Bibliothèque du P. Martini, à Bologne. J'étais mal renseigné à cet égard, car j'ai vu en 1841 les exemplaires qui ont appartenu au P. Martini dans la bibliothèque du Lycée musical de Bologne, et ce sont ceux des éditions de Venise, 1594, et Bologne 1599. L'édition supposée de 1590 n'existe pas.

De son coté Melone soutint sa prétention en faisant reparaître le livre sous son propre nom, à Milan, en 1601. Cette édition de Milan n'est autre que le reste des exemplaires de celle qui avait été publiée à Venise, en 1594, avec un nouveau frontispice. Néanmoins les deux amis se réconcilièrent par la suite, ainsi qu'on le voit par l'article suivant : — 3° *Il Melone, discorso armonico, ed il Melone secondo, considerazioni musicali del medesimo sopra un discorso di M. Gandolfo Sigonio intorno a' madrigali ed a' libri dell' Antica musica ridotta alla moderna prattica, di D. Nicola Vincentino, e nel fine esso discorso del Sigonio*; Ferrare, 1602, in-4°. Annibal Melone avait écrit une lettre à Bottrigari sur ce sujet : *Se le canzoni musicali moderne communemente dette madrigali, o motetti, si possono ragionevolmente nominare di uno de' tre puri e semplici generi armonici, e quali debbono esserle veramente tali*. C'est pour répondre à cette lettre que Bottrigari a composé la première partie du *Melone*. Il partage les idées émises longtemps auparavant sur ce sujet par Nicolas Vicentino (*voy.* ce nom), et croit à la possibilité des genres chromatique et enharmonique des Grecs, appliqués à l'ancienne tonalité et à l'harmonie consonnante; mais il croit que cette application ne peut se faire que dans le système mixte et tempéré appelé par les Italiens du seizième siècle *participato* (voyez *Il Melone*, p. 10 et suiv.). Jean-Baptiste Doni est tombé dans les mêmes erreurs (*Aggiunta al compendio del Trattato de' generi e de' modi della musica*, p. 120 et suiv.); mais toutes ces opinions sont des non-sens dont Artusi a fait justice dans son livre *Delle imperfettioni della moderna musica* (p. 28 et suiv.). Indépendamment de ces ouvrages imprimés, Bottrigari a laissé les suivants en manuscrit : 1° *I cinque libri di musica di Anit. Manl. Sever. Boethio, tradotti in parlare italiano*, 1579. (*Voy.* Martini , *Stor. della mus.*, t. I, p. 451.) — 2° *Il trimerone de' fondamenti armonici*, dans lequel il est traité des tons, des tropes, ou modes anciens et modernes, ainsi que de la notation à diverses époques. (*Voy.* Martini, *Ibid.*, t. I, p. 451.) — 3° Une traduction du Commentaire de Macrobe sur la partie du *Songe de Scipion* (*V.* Cicéron et Macrobe) qui concerne l'harmonie des sphères célestes ; — 4° Une traduction du traité de musique de Cassiodore. Bottrigari a aussi traduit en italien les traités d'Euclide, l'abrégé de Psellus, le dialogue sur la musique de Plutarque, les ouvrages d'Alypius, de Censorin, de Bède et de Fogliani (*Voy.* ces noms). Tous ses ouvrages existent dans la Bibliothèque du Lycée musical de Bologne. — 5° Enfin, le père Martini possédait un exemplaire de la traduction d'Aristoxène et de Ptolémée par Gogavin, chargé de corrections de la main de Bottrigari, et accompagné d'une traduction italienne, dont il était l'auteur.

Gerber, dans l'article *Martini* (Jean-Baptiste) de son ancien lexique des musiciens, est tombé dans une singulière méprise : il dit, en parlant de ce savant musicien, que *son ami Bottrigari* lui avait laissé sa riche bibliothèque musicale. Or Bottrigari était mort quatre-vingt-quatorze ans avant la naissance du P. Martini ; ce qui n'a pas empêché Choron et Fayolle de copier cette bizarre erreur, dans leur Dictionnaire des musiciens. L'abbé Bertini n'a pas fait cette faute dans le *Dizionario storico-critico degli scrittori di musica*. C'est un descendant de Bottrigari, lequel était abbé, qui a laissé par testament au P. Martini les livres de musique provenant de l'ancienne bibliothèque de cet écrivain.

BOUCHER (Hector), dit *L'Enfant*, eut de la réputation comme compositeur au seizième siècle. Suivant un compte de dépenses de la cour de François 1er, dressé en 1532 (Mss. de la Bibliothèque du Roi, F. 1506 du supplément), on voit qu'il était haute-contre de la chapelle de ce prince et qu'il avait trois cent soixante livres de gages. Il fut aussi chanoine de la Sainte-Chapelle du palais. Un nombre assez considérable de motets et de chansons à quatre, cinq et six parties, composés par l'Enfant, se trouve dans les recueils publiés par Nicolas Du Chemin et Adrian Le Roy. La plus ancienne publication de ce genre est un motet du même musicien, inséré par Pierre Attaignant dans le deuxième livre de ses motets de divers auteurs qui a paru sous ce titre : *Passiones Dominicæ in ramis palmarum, Veneris sanctæ, nec non lectiones feriarum, quinte, sexte, ac sabbati hebdomadæ sanctæ*. Ce motet est un *in-pace*. (*Voyez* Infantis).

BOUCHER (Alexandre-Jean), né à Paris le 11 avril 1770, s'adonna de bonne heure à l'étude de la musique et du violon sous la direction de Navoigille aîné. Il avait à peine atteint sa sixième année lorsqu'il joua à la cour, et dans sa huitième, il se fit entendre au concert spirituel. A l'âge de quatorze ans, Boucher fut le soutien de sa famille ; à dix-sept, il partit pour l'Espagne, où il entra au service de Charles IV, en qualité de violon solo. Après un long séjour dans ce pays, sa santé s'altéra, et il obtint un congé, dont il profita pour revenir en France. De retour à Paris, il se fit entendre aux concerts de Mme Catalani donnés à l'Opéra, en 1806, et à ceux de Mmes Grassini et Giacomelli, au mois de mai 1808. On trouva sa manière extraordinaire : les uns l'ac-

cusaient de manquer de savoir dans le mécanisme de l'archet ; les autres, de s'abandonner trop à de certaines saillies qui ressemblaient à du charlatanisme ; mais tous étaient obligés d'avouer qu'il ne copiait personne, et qu'il n'avait de modèle que lui-même. Lorsque Napoléon retint Charles IV prisonnier à Fontainebleau, Boucher donna à ce prince infortuné une preuve d'attachement en se rendant auprès de lui ; dévouement auquel le monarque fut sensible. Après la restauration, Boucher a passé plusieurs années à Paris ; vers 1820, il s'est mis à voyager en Allemagne et dans les Pays-Bas, et partout il a excité l'étonnement. Il a souvent conté cette anecdote de son voyage : en 1814 il arriva en Angleterre, et son violon n'ayant pas été déclaré à la douane de Douvres, fut saisi. Il s'en empara aussitôt, joua des variations improvisées sur l'air *God save the King*, et séduisit par son jeu les douaniers, qui lui rendirent son instrument. De retour à Paris, Boucher s'est livré à l'enseignement et a joué dans quelques concerts ; mais, mécontent de sa position, il s'est éloigné de nouveau de la capitale de la France, a traversé l'Allemagne, la Pologne, et s'est rendu en Russie. En 1844, il était à Francfort, où il se fit entendre ; puis il retourna à Paris. Depuis lors il s'est fixé près d'Orléans. Au moment où cette notice est revue, Boucher vient d'arriver à Paris : il est âgé de quatre-ving-dix-ans ; néanmoins il s'est fait encore entendre en présence de quelques artistes (1860). On remarque dans les traits de ce Nestor des violonistes une ressemblance sensible avec ceux de Napoléon Bonaparte. Il s'est souvent amusé lui-même de cette similitude, et s'est coiffé de la même manière que le conquérant. On connaît de cet artiste : 1° Premier concerto pour violon et orchestre ; Paris, Pleyel. — 2° *Mon caprice*, deuxième concerto idem ; Bruxelles, Weissenbruck. La femme de Boucher (M^{me} Céleste Gallyot) s'est fait entendre avec succès, comme harpiste, dans les concerts de Feydeau en 1794. Elle est morte à Paris dans le mois de février 1841.

BOUCHERON (RAIMOND), maître de chapelle à Vigevano, dans la province de Novare, en Piémont, est né dans le royaume de Sardaigne, au commencement du dix-neuvième siècle. Cet artiste a beaucoup écrit pour l'Église et a fait exécuter à Vigevano, les 5, 6 et 7 octobre 1840, deux messes et un *Requiem* de sa composition. Il a publié un Pater noster (*Orazione dominicale*) pour un chœur à quatre voix, à Milan, chez Ricordi, et quelques chants à voix seule, chez le même. L'ouvrage le plus important de M. Boucheron est un livre qui a pour titre *Filosofia della musica, o Estetica applicata a quest' arte* ; Milan, Ricordi, 1842, un vol. gr. in-8° de 160 pages. Bien que l'auteur de ce livre n'ait ni la profondeur de vues, ni l'étendue de connaissances nécessaires pour un tel ouvrage, on y trouve néanmoins des aperçus qui ne manquent pas de justesse. Après avoir traité du beau en général dans l'introduction, M. Boucheron développe, en douze chapitres, la théorie du beau en particulier dans la musique, et traite du caractère des instruments, des voix, de la tonalité, de quelques ressources du contrepoint, de la peinture musicale, de la variété des caractères, de la musique à l'église, au théâtre et dans le style instrumental, etc. M. Boucheron a participé à la rédaction de la *Gazzetta musicale di Milano* pendant plusieurs années. Le 8 septembre 1851, il a fait exécuter à la cathédrale de Milan une messe solennelle de sa composition. Le style en était un peu sec ; mais on y remarquait du savoir.

BOUCHET (CHARLES), professeur de piano et compositeur (!), né à Marseille, s'est fixé dans sa ville natale. Il a publié de sa composition la cantate de *Circé* (de J.-B. Rousseau), avec accompagnement de piano, une nouvelle invitation à la valse, dédiée à la mémoire de Weber, un rondeau brillant pour le piano et un grand final brillant pour le même instrument, à Marseille, chez Boisselot. Blanchard a fait une analyse plaisante de toute cette musique pire que médiocre, dans la *Gazette musicale de Paris* (1837, p. 471 et suiv).

BOUDIER (GERMAIN LE), maître des enfants de chœur de Notre-Dame de Nantes, né vers le milieu du seizième siècle, obtint au concours du *Puy de musique* d'Évreux, en 1581, le prix du luth d'argent, pour la composition de la chanson française à plusieurs voix : *Et la fleur vole*.

BOUDIN (JEAN), en latin *Boudinius*, né à Furnes, petite ville de la Flandre, fut président du conseil de cette ville. Le catalogue des livres de M. de Peralta indique sous ce nom un ouvrage intitulé : *De Præstantia musicæ veteris* ; Florentiæ, 1647, in-4°. Il n'est pas douteux que cette indication est une erreur, et que ce traité n'est autre que celui que Doni a publié la même année, dans la même ville et sous le même titre.

BOUELLES, BOUILLES, ou **BOUVELLES** (CHARLES), en latin *Bovillus*, né à Sancourt, village de Picardie, vers 1470, étudia les mathématiques, et particulièrement la géométrie sous Lefèvre d'Étaples. Après avoir voyagé en Espagne et en Italie, il obtint un canonicat à Noyon, où il enseigna la théologie. Il est mort vers 1553. Parmi ses ouvrages, on lui attribue ceux-ci : I. *De cons-*

titutione et utilitate artium humanarum; Paris, Jehan Petit, sans date, in-4°. — II. *Rudimenta musicæ figuratæ*, 1512, in-8°. Ce dernier livre a été cité par Gesner, dans sa Bibliothèque universelle (lib. 7, tit. 3), et c'est d'après lui que Forkel et Lichtenthal en ont parlé; mais je suis bien tenté de croire qu'il y a dans cette citation une de ces nombreuses méprises où Gesner s'est laissé entraîner, et que l'ouvrage dont il s'agit n'est autre que celui de Wollick (*voy.* ce nom), dont la seconde partie, contenant le livre cinquième, qui traite de la musique mesurée, et le sixième, relatif au contrepoint, a été séparée des quatre livres de la première (qui ne traitent que du chant ecclésiastique), et a été publiée en 1512, in-4° par François Regnault, sous le titre de *Enchiridion musicæ figuratæ*. Le même imprimeur a donné, en 1521, la cinquième édition du livre complet de Wollick. Lipenius a cité l'édition de 1512 (*in Bibliolh.*, p. 977, c. 2), sous le titre de : *Nicolai Wollici Enchiridion musices*. Or, remarquez que le nom de Wollick a été souvent cité sous la forme latine de *Bolicius*. Il est vraisemblable que ce nom aura été mal écrit par quelque copiste, ou mal lu par Gesner, et qu'on en aura fait *Bovillus*, car je n'ai vu citer par aucun auteur de livre sur la musique sous ce dernier nom. Au reste il n'est pas inutile de remarquer que Gesner semble s'être corrigé lui-même dans l'abrégé de sa bibliothèque (*Bibliot. in epitom. red.*, p. 635); car il y indique, sous la date de 1512, l'*Enchiridion musices* de Wollick.

BOUFFET (JEAN-BAPTISTE), compositeur et professeur de chant, naquit à Amiens, le 3 octobre 1770, et fit ses études musicales comme enfant de chœur à l'église cathédrale de cette ville. Arrivé à Paris en 1791, il devint élève de Tomeoni pour le chant. Il était doué d'une belle voix de ténor élevé, appelée en France *haute-contre* : cet avantage le fit rechercher dans le monde, et bientôt il devint un des professeurs de chant à la mode. En 1806 Lesueur le fit admettre comme ténor dans la chapelle de l'empereur Napoléon : il conserva la même position dans la chapelle du roi, après la restauration. Ses romances, chansons, rondeaux et nocturnes eurent un succès de vogue au commencement de ce siècle : il en publia environ quatre-vingts à Paris, chez Naderman. En 1794, il fit jouer au théâtre Montansier un opéra en un acte de sa composition intitulé *L'Heureux Prétexte* : cet ouvrage fut bien accueilli par le public. Il a laissé en manuscrit deux messes à quatre voix, dont une avec orchestre; trois psaumes; trois *Magnificat*; deux *Salve Regina*, et un *Stabat* à 4 voix, chœur et orchestre. Frappé d'une paralysie du cerveau, qui le priva de la mémoire et de la parole, en 1830, Bouffet eut pendant quelques années une existence végétative : il mourut à Paris le 19 janvier 1835. Un de ses amis, M. Jules Lardin, a publié une *Notice sur J.-B. Bouffet, compositeur et professeur de chant*; Paris, 1835, imprimerie de Cosson, in-8° de 16 pages.

BOUFIL (JACQUES-JULES), né le 14 mai 1783, entra le 6 prairial an XI au Conservatoire de musique, où il prit des leçons de Xavier Lefebre pour la clarinette. Ses progrès furent rapides, et aux concours de cette école, il obtint d'une manière brillante le premier prix de son instrument. En 1807 il entra comme seconde clarinette au théâtre de l'Opéra-Comique : dans la suite il partagea l'emploi de première avec Duvernoy; et enfin il resta chef de cet emploi en 1821. M. Boufil s'est fait entendre avec succès dans plusieurs concerts. Parmi ses compositions on remarque : 1° Ouverture; six airs variés, et pot-pourri d'airs nationaux pour flûte, deux clarinettes, deux cors et deux bassons, liv. 1 et 2; Paris, Gambaro. — 2° Duos pour deux clarinettes, œuvres 2, 3 et 5, Paris, Jouve et Gaveaux. — 3° Duo pour piano et clarinette, Paris, Garaudé. — 4° Trois trios pour trois clarinettes, op. 7; Paris, A. Petit. — 5° Idem, op. 8; ibid.; — 6° Trios pour deux clarinettes et basson; ibid.

BOUGEANT (GUILLAUME-HYACINTHE), jésuite, né à Quimper, le 4 novembre 1690, professa successivement les humanités et l'éloquence dans plusieurs collèges de sa société. Son ingénieux ouvrage intitulé : *Amusements philosophiques sur le langage des bêtes* lui causa des persécutions et des chagrins; il fut exilé à la Flèche. Après sa rétractation, il lui fut permis de revenir à Paris, où il est mort, le 7 janvier 1743, âgé de cinquante-trois ans. Le P. Bougeant a publié : I. Une dissertation intitulée : *Nouvelles conjectures sur la musique des Grecs et des Latins*, dans les mémoires de Trévoux, juillet 1725, tom. XLIX. Il entreprend d'y réfuter la dissertation de Burette sur la symphonie des anciens, en ce qui concerne l'usage que les Grecs et les Romains auraient fait de l'harmonie simultanée des sons. Il ne pense pas qu'ils y aient admis des suites de tierces, par la raison que cet intervalle était considéré par eux comme une dissonance, au même degré que la seconde. Cette dissertation a été insérée dans la *Bibliothèque française* de Camusat, tome 7, p. 111 à 139. — II. *Dissertation sur la récitation ou le chant des anciennes tragédies des Grecs et des Romains*, dans les mémoires de Trévoux, février

1735, tom. LXVIII, p. 248-279; travail beaucoup trop concis pour la nature du sujet.

BOUILLAUD (ISMAEL), en latin *Bullialdus*, naquit à Loudun, le 28 septembre 1605. Après avoir étudié la théologie, l'histoire sacrée et profane, les mathématiques et particulièrement l'astronomie, il voyagea en Italie, en Allemagne, en Pologne et au Levant. Il abjura la religion protestante, dans laquelle il était né, pour se faire catholique romain, et se retira à l'abbaye de Saint-Victor, où il mourut le 25 novembre 1694. Bouillaud a donné la première édition de ce qui reste de *Théon* de Smyrne, avec une traduction latine et des notes, sous ce titre : *Theonis Smyrnæi Platonici earum quæ in Mathematicis ad Platonis lectionem utilia sunt, expositio. E bibliotheca Thuana. Opus nunc primum editum, latina versione, ac notis illustratum*; Paris, 1644, in-4º (voy. THÉON DE SMYRNE). Cette édition est fort bonne. Les notes de Bouillaud éclaircissent la partie spéculative de la musique contenue dans 61 chapitres de l'ouvrage de l'auteur ancien.

BOUIN (FRANÇOIS), professeur de vielle, au commencement du dix-huitième siècle, a publié à Paris, 1º *La vielleuse habile, méthode pour apprendre à jouer de la vielle*, in-fol. — 2º *Sonates pour la vielle*, op. 2. — 3º *Les amusements d'une heure et demie, airs variés pour la vielle*.

BOULANGER (MARIE-JULIE HALLIGNER, connue sous le nom de M^{me}), est née à Paris, le 29 janvier 1786. Admise comme élève pour le solfége au Conservatoire de musique, le 20 mars 1806, elle eut ensuite Plantade pour maître de chant, et devint élève de Garat au mois de janvier 1807. Douée d'une fort belle voix, et possédant une exécution vocale brillante et facile, elle obtint de beaux succès dans les concerts où elle se fit entendre. Le 16 mars 1811 elle débuta à l'Opéra-Comique dans *L'Ami de maison* et le *Concert interrompu*. Rappelée à grands cris après la représentation, elle fut ramenée sur la scène par Elleviou pour recevoir les bruyants témoignages de la satisfaction du public. Tel fut l'empressement des habitants de Paris à l'entendre, que l'administration du théâtre prolongea ses débuts pendant une année entière. Au charme de son chant se joignait un jeu naturel et plein de verve comique. Un heureux mélange de gaîté, de sensibilité et de finesse, donnait à son talent dramatique un caractère particulier. Elle jouait surtout fort bien les rôles de soubrette et de servante, et les habitués du théâtre Feydeau ont gardé longtemps le souvenir de son talent dans les personnages si différents de la soubrette des *Événements imprévus*, et de la servante des *Rendez-vous bourgeois*. Après avoir conservé la faveur du public pendant plus de dix-huit ans, M^{me} Boulanger a éprouvé tout à coup une altération sensible dans l'organe vocal, et les dernières années qu'elle a passées au théâtre n'ont plus été pour elle qu'un temps de regret. Elle s'est retirée au mois d'avril 1845, avec la pension acquise pendant que l'Opéra-Comique était administré par la société des acteurs. La rupture d'un anévrisme la fit mourir subitement, le 23 juillet 1850, à l'âge de soixante-quatre ans.

BOULANGER (ERNEST-HENRI-ALEXANDRE), fils de la précédente et d'un professeur de violoncelle attaché à la chapelle du roi, est né à Paris, le 16 septembre 1815. Admis comme élève au Conservatoire, le 18 janvier 1830, il y reçut des leçons de Valentin Alkan pour le solfége, puis de Halévy pour le contrepoint, et enfin de Lesueur pour le style dramatique. En 1835, le premier grand prix de composition lui fut décerné au concours de l'Institut de France, pour une cantate intitulée *Achille*. Au mois de décembre de la même année, il partit pour l'Italie avec le titre de pensionnaire du gouvernement. De retour à Paris vers la fin de 1839, il se mit, comme tant d'autres lauréats des grands concours, à la recherche d'un poëme d'opéra : il l'obtint de Scribe, qui lui donna les rognures de *Robert le diable*, dans un acte intitulé *Le Diable à l'école*. Cet ouvrage représenté au mois de janvier 1842, fut un début heureux, car on y remarqua plusieurs jolis morceaux de bonne facture où le jeune musicien avait fait preuve de sentiment dramatique. *Les Deux Bergères*, autre opéra-comique représenté en janvier 1843, confirma les espérances données par le premier ouvrage. *Une Voix*, opéra-comique en un acte, joué au mois de mai 1845, et *La Cachette*, en trois actes (août 1847), sont les derniers ouvrages écrits par Ernest Boulanger, qui semble avoir désespéré de lui-même.

BOULENGER (JULES-CÉSAR), né à Loudun en 1558, entra chez les jésuites en 1582. Après douze ans de séjour dans leur société, il obtint de ses supérieurs la permission d'en sortir pour soigner l'éducation de ses neveux. Il professa les belles-lettres à Paris, à Toulouse et à Pise, puis rentra chez les jésuites, après vingt ans d'absence, et mourut à Cahors, au mois d'août 1628. Il a publié un traité *de Theatro*, divisé en deux livres (Troyes, 1603, in-8º). Au second, il traite *de Ludis musicis et scenicis, ubi multa de musica antiquorum, corumdem tibiis amplissimi, organis, citharis, aliis instrumentis musicis*, etc. C'est un fort bon ouvrage,

on le trouve parmi les œuvres imprimées de Boulenger à Lyon, en 1621, 2 tom. in-fol. Grœvius l'a inséré dans son *Thesaurus Ant. Roman.*, tom. 9.

BOURDELOT (PIERRE), médecin, naquit à Sens, en 1610. Son nom véritable était *Michon*; celui de *Bourdelot* lui fut donné par un de ses oncles maternels qui avait dirigé ses études. Il fut reçu docteur en médecine et médecin du roi en 1642. Appelé à Stockholm, en 1651, près de la reine Christine, qui était dangereusement malade, il la guérit, et mérita la bienveillance de cette princesse par sa conversation instructive et amusante. Revenu en France, il obtint l'abbaye de *Macé*, quoiqu'il ne fût pas dans les ordres : de là lui est venu le nom d'*abbé Bourdelot*. Il mourut le 9 février 1685, dans sa soixante-seizième année. Ce fut sur ses manuscrits que Bonnet, son neveu, écrivit *L'histoire de la musique et de ses effets* (*voy.* BONNET). Bourdelot avait dès longtemps préparé les matériaux de ce faible ouvrage.

BOURET (...), lieutenant général du bailliage de Gisors, vers le milieu du dix-huitième siècle, est auteur d'un petit poëme intitulé : *Les progrès de la musique sous le règne de Louis-le-Grand*; Mantes, 1735, in-4°.

BOURGEOIS (LOUIS), né à Paris, au commencement du seizième siècle, s'attacha à Calvin, et le suivit à Genève lorsque le réformateur rentra dans cette ville, en 1541. Le consistoire le choisit pour remplir les fonctions de chantre à l'église de Genève; mais n'ayant pu s'entendre dans la suite avec les chefs de cette église, sur l'usage qu'il voulait y introduire des psaumes harmonisés à plusieurs parties, il retourna à Paris en 1557. Il s'y trouvait encore en 1561; mais on ne sait ce qu'il est devenu depuis lors. Bourgeois est auteur d'un livre qui a paru sous ce titre: *Le droict chemin de musique, composé par Loys Bourgeois avec la manière de chanter les psaumes par usage ou ruse, comme on cognoistra au 34, de nouveau mis en chant, et aussi le cantique de Siméon*; Genève, 1550, in-8°. Il y a des exemplaires de ce livre qui portent la date de Lyon, 1550 : ils sont de la même édition que ceux de Genève; le frontispice seul a été changé. C'est donc à tort que Forkel, Lichtenthal, Choron et Fayolle ont indiqué cette édition sous le format in-4°. Ils n'ont point parlé de l'édition de Genève, qui a pourtant été citée par Walther dans son Lexique de musique. Au reste, aucun de ces écrivains n'a lu le livre de Bourgeois. Cet ouvrage est le premier où l'on a proposé d'abandonner la méthode de la main musicale attribuée à Gui d'Arezzo, et d'apprendre la musique par l'usage du solfége. Bourgeois avait remarqué que la désignation des notes de l'échelle générale, telle qu'on l'avait faite dans les siècles précédents, et telle qu'elle existait encore de son temps, avait l'inconvénient grave de mêler les trois genres par bémol, par bécarre et par nature. Il proposa de faire cette désignation de manière que l'arrangement des syllabes indiquât le nom de chaque note dans chaque gamme par bémol, par nature et par bécarre, et selon un ordre uniforme et régulier. Ainsi, on disait autrefois F *fa ut*, G *sol ré ut*, A *la mi ré*, B *fa mi*, C *sol fa ut*, D *la sol ré*, et E *la mi*, en sorte que les trois premières syllabes des trois premières désignations étaient les noms des trois premières notes de la gamme par nature, les trois suivantes appartenaient à la gamme par bémol, et la dernière à la gamme par bécarre. De là résultait une grande confusion dans le nom réel des notes de chaque gamme. A ces appellations irrationnelles, Bourgeois substitua les suivantes, où la première syllabe est toujours le nom de la note de la gamme par bémol, la seconde appartient à la gamme par nature, et la troisième à la gamme par bécarre : F *ut fa*, G *ré sol ut*, A *mi la ré*, B *fa* B *mi*, C *sol ut fa*, D *la ré sol*, et A *mi la*. Les écoles de musique d'Italie continuèrent de faire usage des anciennes désignations ; mais les protestants de France adoptèrent celles de Bourgeois, et l'usage s'en répandit insensiblement dans toutes les écoles françaises de musique. Ce qu'il y eut de singulier, c'est qu'après l'introduction de la septième syllabe (*si*) dans la gamme, on continua à se servir de ces désignations F *ut fa*, G *ré sol*, A *mi la*, etc., qui ne signifiaient plus rien, puisqu'il n'y avait plus qu'une gamme; on disait seulement b *fa si* au lieu de *fa mi*; l'usage de ces appellations n'a cessé en France que vers 1800.

Bourgeois a fort bien démontré l'inconvénient des muances multipliées, dans un chapitre spécial de son livre sur cette matière (*De l'abus des muances*); mais il n'a point aperçu la possibilité de faire disparaître cette absurde difficulté, par le moyen de l'addition d'une septième syllabe.

On a aussi de ce musicien : *Psaulmes cinquante de David Roy et Prophète, traduicts en vers françois par Clément Marot, et mis en musique par Loys Bourgeoys à quatre parties, à voix de contrepoinct égal consonnante au verbe. Touiours mord envie.* Imprimé à Lyon, chez Godefroy et Marcelin Beringen, à la rue Mercière à l'enseigne de la Foy, 1547, petit in-4° obl. Dans la même année, Bourgeois avait déjà fait paraître *Le premier livre de psaumes de David contenant XXIV psaulmes à quatre parties*; Lyon, chez les mêmes libraires, in-4° oblong. Plus tard il a publié : *Quatre-vingt-trois psalmes de David en musique*

(fort convenable aux instrumens), à quatre, cinq et six parties, tant à voix pareilles qu'autrement; dont la basse-contre tient le sujet, afin que ceux qui voudront chanter avec elle à l'unisson ou à l'octave, accordent aux autres parties diminuées; plus le cantique de Siméon, les commandements de Dieu, les prières devant et après les repas, et un canon à quatre ou cinq parties, et un autre à huit; Paris, 1561, in-8°, obl.

BOURGEOIS (LOUIS-THOMAS), né à Fontaine-l'Évêque dans le Hainaut, en 1676, entra à l'Opéra de Paris comme haute-contre, en 1708, et quitta le théâtre en 1711. Deux ans après il y fit représenter *Les Amours déguisés*, et en 1715, *Les Plaisirs de la Paix*. On a aussi de lui : 1° Deux livres de cantates françaises, Paris; in-fol. — 2° *Cantates Anacréontiques*, in-4°, obl. — 3° *L'Amour prisonnier de la beauté*, cantate. — 4° *Beatus vir*, motet à grand chœur; Paris, Ballard. Vers 1716, Bourgeois quitta Paris pour se rendre à Toul, où il venait d'être nommé maître de chapelle; de là il passa à Strasbourg en la même qualité; mais son inconstance et son désir de voyager lui firent encore quitter ce poste. Il est mort à Paris, au mois de janvier 1750, dans une situation voisine de l'indigence. Il avait écrit pour les divertissements de la cour divers ballets et cantates dont n'ont point été représentés à l'Opéra ; ce sont : 1° *Les Nuits de Sceaux*, 1714. — 2° *Diane*, divertissement, 1721, avec Aubert. — 3° *Divertissement pour la naissance du Dauphin*, à Dijon, en 1729. — 4° *Idyle de Rambouillet*, 1735. — 5° *Les peines et les plaisirs de l'Amour*. — 6° *Zéphire et Flore*, cantate, 1715. — 7° *Psyché*, id., 1718. — 8° *Céphale et l'Aurore*, idem. — 9° *Phèdre et Hippolyte*, idem. — 10° *La Lyre d'Anacréon*. — 11° *Dédale*, id. — 12° *Don Quichotte*, id.

BOURGEOIS (PIERRE-AUGUSTE LE). *Voyez* LEBOURGEOIS.

BOURGEON (CHARLES) : *Voy.* BORJON.

BOURGES (JEAN-MAURICE), compositeur, littérateur et critique distingué, né à Bordeaux, le 2 décembre 1812, a fait de bonnes études littéraires au collège de sa ville natale. Doué d'heureuses dispositions pour la musique, il les cultiva de bonne heure, et, arrivé à Paris, il se livra à l'étude de la composition sous la direction de Barbereau. Ce fut d'abord comme critique que M. Bourges se fit connaître, en s'associant, dès 1839, à la rédaction de la *Gazette musicale de Paris*. Un bon sentiment de l'art, un goût fin et délicat, beaucoup de politesse et de bienveillance, enfin une forme littéraire élégante et facile, distinguent les nombreux articles qu'il a fournis à cette revue périodique. Il ne s'était révélé comme compositeur que par quelques jolies romances, lorsqu'il fit représenter, au mois de septembre 1846, sur le théâtre de l'Opéra-Comique, *Sultana*, ouvrage élégamment écrit, dans lequel on fut étonné de trouver autant de verve et de gaieté que de distinction dans les idées ; car le caractère grave de la critique de M. Bourges pouvait faire croire que son penchant le portait aux choses mélancoliques. Il est regrettable que cet heureux essai n'ait pas été suivi d'ouvrages plus importants. On doit à M. Bourges une très-bonne traduction française de l'Oratorio de Mendelssohn, *Élie*. Malheureusement, le mauvais état de la santé de M. Bourges nuit à l'activité de ses travaux.

BOURGOING (Le P. FRANÇOIS), de la congrégation de l'Oratoire, et directeur du chœur de la maison de Paris, naquit à Bourges dans les dernières années du seizième siècle. Des soupçons graves sur sa conduite morale le firent exclure de l'Oratoire; néanmoins il ne fut pas interdit. Bien qu'il ne soit pas l'auteur du chant de l'office des oratoriens, comme on l'a dit, il l'a mis en ordre et en a fait une bonne exposition dans le livre qui a pour titre : *Brevis Psalmodix ratio, ad usum Presbiterorum congregationis Oratorii, Domini Nostri Jesu-Christi instituta, in qua, quid, quore modo tum celebranti, tum choristis, aut cuilibet à choro psallendum sit, subjectis regulis declaretur*; Parisiis, *ex officina Petri Ballardi*, 1634, in-8°. Il y a une traduction française de cet ouvrage sous ce titre : *Le David français, ou Traité de la sainte psalmodie*; Paris, Ballard, 1641, in-8°.

BOURNONVILLE (JEAN-VALENTIN), né à Noyon, vers 1585, fut d'abord maître de chapelle à Rouen, puis à Évreux. En 1615, il devint maître de musique de la collégiale de Saint-Quentin; trois ans après, il passa à Abbeville, et enfin, en 1620, il fut appelé à la cathédrale d'Amiens. On a de sa composition : 1° Treize messes à quatre parties imprimées chez Ballard, depuis 1618 jusqu'en 1630. — 2° *Octo cantica Beat. Mar. Virg.*; Paris, Ballard. Bournonville peut-être considéré comme un des meilleurs organistes et compositeurs français qui ont vécu sous le règne de Louis XIII. Il avait fondé une école de musique d'où sont sortis quelques artistes distingués, entre autres Arthur Auxcousteaux. Il a eu un fils qui fut organiste de la cathédrale d'Amiens, et qui a laissé en manuscrit des pièces d'orgue dont je possède une copie : elles ne sont pas sans mérite.

BOURNONVILLE (JACQUES), petit-fils du précédent, né à Amiens vers 1676, est mort,

en 1758, à l'âge de plus de quatre-vingts ans. Il avait été élève de Bernier. On a de sa composition un livre de motets; Paris, Ballard, in-4°. Ce musicien a eu de la réputation, et Rameau l'estimait. La Borde s'est trompé complètement dans la généalogie de cette famille, en faisant de *Jean-Valentin* deux artistes différents, et de *Jacques*, le fils de Valentin (qu'il appelle *Valentiny*), au lieu de son petit-fils.

BOUSQUET (GEORGES), compositeur et critique, naquit à Perpignan, le 12 mars 1818. Son père, employé des postes, avait un goût passionné pour la musique et saisissait toutes les occasions où il pouvait en entendre, soit à l'église, soit au théâtre. Il se faisait accompagner par le jeune Bousquet, dont les heureuses dispositions se développèrent rapidement par les impressions fréquentes que l'art faisait sur lui. Dès l'âge de huit ans il était enfant de chœur à la cathédrale, et jouait assez bien du violon. A dix ans il entra au collège où il fit des études souvent entravées par sa passion pour la musique. Enfin il se décida à se rendre à Paris en 1833, dans l'espoir d'être admis au Conservatoire comme élève violoniste. Cependant il fallait trouver des moyens d'existence, et Bousquet n'était pas sans inquiétude à ce sujet. Elles furent bientôt dissipées, car une place d'*alto* était vacante dans les concerts de Jullien, au Jardin-Turc; on la lui offrit, et il se hâta de l'accepter. Cet emploi ne lui donnait guère que du pain; mais du pain et l'espoir dans l'avenir sont la fortune d'un jeune artiste. Trois mois après, sa situation devint meilleure par son admission à l'orchestre du Théâtre-Italien comme second violon. Pendant cinq ans il conserva cette position où se fit en réalité son éducation musicale, par les occasions fréquentes qu'il eut d'entendre les beaux talents de Lablache, Rubini, Tamburini, la Grisi, la Unger et la Persiani dans les œuvres de Mozart, Cimarosa, Rossini, Bellini et Donizetti. Le trésor des merveilles de l'art s'était ouvert pour lui et le transportait d'admiration; mais lorsqu'il lui fallait descendre des hauteurs où le plaçait son enthousiasme pour rentrer dans les réalités arides et sèches du mécanisme de l'instrument qu'on lui enseignait au Conservatoire, tout changeait d'aspect. Ses progrès étaient si lents dans cette partie, matérielle de l'art, qu'il fut jugé incapable par le jury d'examen, et rayé du nombre des élèves. Un an après, Bousquet rentra dans la même école pour y étudier l'harmonie sous la direction de Collet et d'Elwart; puis, en 1836, il devint élève de Leborne pour le contrepoint et la fugue, et de Berton pour le style dramatique. En 1838, il se présenta comme candidat au grand concours de composition de l'Institut de France, y fut admis, et remporta le premier prix. Sa cantate à deux voix, *La Vendetta*, fut exécutée dans la séance publique de l'Académie des beaux-arts, et sa partition fut gravée à Paris chez Meissonnier. Devenu pensionnaire du gouvernement comme lauréat de ce concours, il partit pour l'Italie, et passa deux années à Rome, dans l'hôtel de l'Académie de France. Il y écrivit deux messes; la première, pour des voix seules, fut chantée à l'église Saint-Louis-des-Français, le 1er mai 1839; l'autre, avec orchestre, fut exécutée dans la même église le 1er mai 1840. Dans cette dernière année, il composa aussi un *Miserere* à 8 voix avec orchestre, qui fut l'objet d'un rapport honorable lu à la séance de l'Académie des beaux-arts de l'Institut, au mois d'octobre 1841. La sensation qu'avaient produite à Rome les deux messes de Bousquet le fit nommer, sans l'avoir sollicité, membre de l'Académie de Sainte-Cécile, et de celle des Philharmoniques-romains. Deux actes d'un *Opéra seria*, des fragments d'un opéra bouffe italien et quelques morceaux d'un opéra-comique français, remplirent, avec les ouvrages dont il vient d'être parlé, le temps que le jeune compositeur demeura en Italie. Pendant l'année 1841, que Bousquet passa tout entière en Allemagne, il écrivit trois quatuors pour deux violons, alto et violoncelle, dont le troisième, ouvrage très-distingué, a paru chez Brandus, à Paris. De ses travaux en 1842, les seuls qui aient été connus sont un quintette pour deux violons, alto, violoncelle et contre-basse qui produisit un effet satisfaisant dans quelques concerts où il fut entendu, et une ouverture pour l'orchestre, qui fut exécutée dans la séance publique de l'Académie des beaux-arts de la même année.

De retour à Paris, après cinq années de bien être, de rêves heureux et de travaux d'art faits avec joie, Bousquet se trouva, comme tant d'autres, aux prises avec les difficultés de la vie réelle. Il les supportait avec courage parce qu'il avait encore les illusions de l'avenir. Au mois de mai 1844, il fit jouer au Conservatoire, par les élèves, un petit opéra en un acte intitulé l'*Hôtesse de Lyon*. Frappé de la grâce et de la fraîcheur qu'il y avait trouvées, Crosnier, alors directeur de l'Opéra-Comique confia au jeune compositeur le *libretto* d'une pièce en un acte pour son théâtre. L'ouvrage, dont le titre était *Le Mousquetaire*, fut joué au mois d'octobre de la même année, ne réussit pas, et n'eut que trois représentations. Évincé du théâtre comme compositeur, Bousquet y rentra comme chef d'orchestre de l'Opéra National en 1847; puis il passa au Théâtre-Italien en la même qualité, et con-

servu cette position pendant les saisons 1849 à 1851. Au mois de décembre 1852 il fit représenter au théâtre lyrique *Tabarin*, en deux actes, ouvrage frais, élégant et bien senti pour la scène, dont le succès ranima les espérances de l'auteur, et dont la partition a été publiée par Grus, à Paris. Depuis le mois de mars 1846 jusqu'en février 1847, Bousquet avait été chargé de la rédaction du feuilleton musical du journal *Le Commerce*; mais il quitta cette position pour écrire la *Chronique musicale* du journal hebdomadaire l'*Illustration*. Il a fourni aussi quelques articles à la *Gazette musicale de Paris*. Sa situation commençait à s'améliorer : il était connu, estimé comme écrivain et comme artiste. En 1852, il avait été nommé membre de la commission de surveillance pour l'enseignement du chant dans les écoles communales de Paris, puis membre du comité des études au Conservatoire de Paris; deux poëmes d'opéras, l'un en quatre actes, l'autre en deux, lui avaient été confiés pour en écrire la musique, et il travaillait avec ardeur à ces deux ouvrages; mais il était évident pour ses amis que le principe de la vie avait été altéré en lui par les chagrins de l'artiste, et par les inquiétudes qui le minaient pour l'existence matérielle de sa femme et de ses enfants. Sa poitrine était attaquée; le mal fit de rapides progrès, et Bousquet expira le 15 juin 1854, dans une maison de campagne à Saint-Cloud, près de Paris. Ainsi finit, à l'âge de trente-six ans, un compositeur dont le talent grandissait et n'attendait qu'une occasion favorable pour se produire avec éclat.

BOUSSAC (M. DE), né à Paris dans les premières années du dix-huitième siècle, brilla comme virtuose sur la viole, vers 1740. Il a fait graver un livre de pièces pour cet instrument.

BOUSSET (JEAN-BAPTISTE DROUART DE), naquit à Anières, village à une lieue de Dijon, en 1662. Son nom véritable était *Drouart*, auquel il ajouta celui de *Bousset* : Il fit ses études au collège des Jésuites de Dijon, et eut pour maître de musique Jacques Farjonel, chanoine de la Sainte-Chapelle de cette ville. Bousset a été maître de musique du Louvre pendant plusieurs années. Le *Mercure* de 1721, pag. 187, lui donne les titres de compositeur de musique de l'Académie française, de celle des belles-lettres et des sciences. Il épousa la fille de Ballard, dont il eut deux fils. Il est mort le 3 octobre 1725. Bousset a fait imprimer de sa composition : 1° *Cantates françaises*; Paris, Ballard, in-4° obl. — 2° *Églogues bachiques*, in-4°. — 3° Vingt et un livres d'airs à chanter; Paris, Ballard, in-4° obl. Il a composé aussi beaucoup de motets qui sont restés en manuscrits. On en trouve quelques-uns à la Bibliothèque impériale de Paris.

BOUSSET (RENÉ DROUART DE), fils du précédent, naquit à Paris, le 11 septembre 1703. Il se livra d'abord à l'étude de la peinture, mais il la quitta pour la musique, et passa dans l'école de Bernier. Il reçut ensuite des leçons d'accompagnement de Calvière, qui le décida à se livrer à l'étude de l'orgue. Bousset devint l'un des meilleurs organistes français. Le dimanche 18 mai 1760, il joua l'orgue de Notre-Dame avec une vivacité qui ne lui était pas ordinaire : *Jamais*, dit-il, *je ne me suis senti tant en verve qu'aujourd'hui*. A l'*Agnus Dei*; il se trouva mal, une paralysie se déclara, et le lendemain il mourut. Les ouvrages qu'on a imprimés de lui sont : 1° *Huit odes de J. B. Rousseau, mises en musique*. — 2° *Cantates spirituelles*, 1er et 2e liv. — 3° *Airs à chanter*, 1er et 2e recueils, gravés in-4°. obl. Bousset fut un des plus ardents convulsionnaires et des plus zélés partisans des miracles du diacre Pâris. Les scrupules religieux qui lui vinrent alors le décidèrent à faire casser les planches de ses recueils de chansons, devenus fort rares.

BOUTEILLER (COLARD LE), poëte et musicien, était contemporain de saint Louis. Il était ami de Guillaume Le Vinier, autre poëte et musicien. On croit qu'il était de la maison des Bouteillers de Senlis. Il a laissé seize chansons notées de sa composition : les manuscrits 7222, 65 et 66 (fonds de Cangé) de la Bibliothèque impériale en contiennent plusieurs.

BOUTEILLER (LOUIS), maître de musique de la cathédrale du Mans, naquit à Moncé-en-Rain, dans la province du Maine, en 1648. Il n'avait que quinze ans lorsque, d'enfant de chœur il devint maître de la cathédrale, où il a passé toute sa vie; mais ce succès inespéré et cette précocité presque sans exemple ne l'empêchèrent point de travailler avec ardeur pour perfectionner son talent : aussi remporta-t-il successivement dix-sept prix de composition aux divers concours qui s'ouvraient alors dans les cathédrales de France. Il est auteur d'un grand nombre de messes, de motets, d'hymnes et d'antiennes, que les chanoines du Mans ont fait déposer dans le trésor de leur église pour servir de modèles aux successeurs de cet habile musicien. Quelques-unes de ces pièces furent exécutées devant Louis XIV, et plurent tant à ce prince qu'il les redemanda souvent. Bouteiller mourut au Mans en 1724.

BOUTEILLER (aîné), fut maître de musique de la cathédrale de Châlons-sur-Marne. La Bibliothèque impériale possède un motet manuscrit

de sa composition sur les paroles du psaume *ad te, Domine, clamabo*.

BOUTEILLER (le jeune), a été maître de musique de la cathédrale de Meaux. La Bibliothèque impériale possède treize motets manuscrits de cet auteur. On ignore si ces deux musiciens étaient frères, et le temps où ils vécurent.

BOUTEILLER (GUILLAUME), né à Paris, en 1788, a eu pour maître de composition Tarchi. Ses heureuses dispositions et les leçons de ce maître lui firent faire de rapides progrès. En 1806, il se présenta au concours de l'Institut, et y obtint le grand prix de composition musicale pour sa cantate de *Héro et Léandre*, qui fut exécutée à grand orchestre dans la séance publique de l'Académie des beaux-arts, le 4 octobre de la même année. Ce succès donnait à M. Bouteiller le droit d'aller passer cinq années en Italie comme pensionnaire du gouvernement ; mais il n'en profita pas, et parut ne vouloir cultiver la musique qu'en amateur, ayant accepté un emploi dans l'administration des droits réunis. Depuis lors il n'a cessé de remplir des fonctions administratives à Paris. Cependant M. Bouteiller n'a pas abandonné la musique sans retour, car le 26 mai 1817 il a fait représenter au théâtre Feydeau un opéra-comique intitulé *Le Trompeur sans le savoir*, pièce de MM. Roger et Creuzé de Lesser, qui fut mal accueillie et qu'on n'acheva pas. Depuis ce temps, aucun ouvrage de ce compositeur n'a paru. La partition de sa cantate *Héro et Léandre* a été gravée à Paris, chez Naderman.

BOUTELOU (....) célèbre haute-contre de la chapelle de Louis XIV, avait une conduite si extravagante, que, de temps en temps, on le mettait en prison. Néanmoins, la bonté du roi était si grande pour lui, qu'on lui servait toujours une table de six couverts, et qu'on finissait par lui payer ses dettes, tant il avait l'art d'émouvoir la sensibilité de ce prince, qui avouait que la voix de Boutelou lui arrachait des larmes.

BOUTERWECK (FRÉDÉRIC), professeur de philosophie à Goettingue, et penseur distingué, naquit à Goslar, le 15 avril 1766. Après avoir achevé ses études à Goettingue, il se livra avec ardeur à l'étude des sciences et de la philosophie, et s'attacha d'abord à la doctrine de Kant, dont il présenta une exposition nouvelle dans ses *Aphorismes offerts aux amis de la Critique de la raison* ; Goettingue, 1793, in-8° (en allemand). Plus tard il abandonna cette théorie, et trouvant que l'idéalisme de Fichte était trop exclusif pour constituer la véritable *théorie de la science*, qui selon lui, ne peut se passer de la certitude réelle, ou de l'absolu, il exposa ses nouvelles idées sur cette matière dans son *Aperçu d'une Apodictique universelle*; Goettingue, 1799, deux parties in-8°. Dans la suite il modifia encore son système de philosophie dans beaucoup d'ouvrages où se fait remarquer un profond savoir, mais où règne une finesse qui dégénère parfois en une obscure subtilité, malgré la clarté habituelle de son style. Bouterweck n'est cité ici que pour son *Æsthétique*, qui parut en deux parties à Leipsick, en 1806, et dont il donna un supplément sous le titre d'*Idées sur la métaphysique du beau*, en quatre dissertations ; Leipsick, 1807, in-8°. Ces dissertations ont été refondues ensuite dans une nouvelle édition de son *Æsthétique*, ouvrage qui renferme des idées neuves sur le beau en musique. Bouterweck réunissait à sa qualité de professeur à Goettingue celle de conseiller du duc de Saxe-Weimar. Il est mort à Goettingue le 9 septembre 1828.

BOUTMI (LÉONARD), né à Bruxelles en 1725, fut d'abord professeur de musique à la Haye, et ensuite organiste de la cour de Portugal à Lisbonne. Il a fini ses jours à Clèves. On a de lui : 1° *Traité abrégé sur la basse continue* ; La Haye, 1760. — 2° *Premier et second livres de pièces de clavecin* ; La Haye, in-fol. obl. ; — 3° *Trois concertos pour clavecin*, in-fol.

BOUTMY (LAURENT), né à Bruxelles en 1751, y apprit les principes de la musique, le piano et l'harmonie. Après avoir donné des leçons de piano pendant quelques années dans sa ville natale, il se rendit à Paris, puis se retira à Ermenonville, où il vécut paisiblement. Les troubles de la révolution l'ayant chassé de cette retraite, il partit pour l'Angleterre, se maria à Londres, où il demeura plus de vingt ans, comme professeur de piano et d'harmonie. De retour dans sa patrie, il a été nommé en 1810, maître de piano de la princesse Marianne, fille du roi des Pays-Bas. En récompense de ses services, le roi Guillaume lui avait accordé une pension de 400 florins, mais il l'a perdue à la révolution du mois de septembre 1830. Boutmy est mort à Bruxelles, au mois de mars 1837, à l'âge de quatre-vingt-six ans. Il a publié à Londres des sonates de piano, et avait dans son portefeuille un opéra, des ouvertures et quelques autres compositions. L'ouvrage le plus considérable sorti de sa plume est un livre qui a pour titre : *Principes généraux de musique, comprenant la mélodie, l'unisson et l'harmonie, suivi de la théorie démonstrative de l'octave, et de son harmonie*; Bruxelles, 1823, in-fol. obl., 16 pages de texte, et 47 pages d'exemples gravés. Cela est obscur dans les idées et plus obscur encore par le style.

BOUTON (ERNEST), professeur de piano à

Valenciennes, est né à Bordeaux en 1826. Fils d'un marchand de vin de cette ville qui vint s'établir à Bruxelles en 1843, il entra au Conservatoire de musique de cette ville, le 18 avril 1844, et y devint élève de Michelot pour le piano. Après le Concours de 1845, il partit pour Valenciennes, où il s'établit comme professeur de piano. Il y publia dans la même année une *Esquisse biographique et bibliographique sur Claude Le jeune*, in-8°, laquelle est empruntée à la *Biographie universelle des Musiciens*. M. Bouton n'avait, lorsqu'il a fait paraître cet écrit, ni le savoir nécessaire ni l'esprit de recherches indispensable pour des travaux de ce genre.

BOUTROY (Zosime), musicien à Paris, vers la fin du dix-huitième siècle, a publié un *Planisphère ou Boussole harmonique, avec un imprimé servant à l'expliquer*; Paris, 1785. Sa brochure, jointe au tableau, a pour titre: *Clef du planisphère ou Boussole harmonique*; Paris, 1787, in 8°. On a aussi de lui: 1° *Symphonie à huit instruments, la basse étant chiffrée selon les principes du Planisphère ou Boussole harmonique*; Paris 1786. — 2° *Six duos faciles et agréables pour violon et violoncelle*; ibid., 1786. — 3° *Romances avec accompagnement de clavecin ou harpe*; Paris, 1787.

BOUTRY (Innocent) maître de musique de la cathédrale de Noyon, vers le milieu du dix septième siècle, a publié: 1° *Missa quatuor vocum ad imitationem moduli* Speciosa facta est; Paris, Ballard, 1661 — 2° *Missa quatuor vocum ad imitationem moduli* Magnus et mirabilis; Paris, Ballard, 1661.

BOUVARD (François), né à Paris vers 1670, était originaire de Lyon. Dans son enfance, il entra à l'Opéra pour chanter les rôles de dessus, ayant la voix la plus belle et la plus étendue; mais il la perdit à l'âge de seize ans, après que la mue se fut déclarée. Il s'adonna alors à l'étude de la composition, et en 1702, il fit représenter à l'Opéra *Méduse*, en trois actes. Quatre ans après, il donna *Cassandre*, en société avec Bertin. Il a écrit pour la cour: *Ariane et Bacchus*, en 1729; *Le triomphe de l'Amour et de l'Hymen*, divertissement, en 1729; *Diane et l'Amour*, idylle, en 1730; *L'École de Mars*, en 1733. On a aussi de lui: 1° Cantates françaises. — 2° Quatre recueils d'airs à chanter avec accompagnement de flûte, in-4°, obl. — 3° Sonates de violon, premier livre, in-fol. — 4° *Idylle sur la naissance de Jésus-Christ*, 1748 — 5° Paraphrase du psaume *Usquequo Domine*, écrit dans le style des oratorios italiens. Bouvard avait beaucoup voyagé, et avait demeuré longtemps à Rome. Le roi de Portugal le fit chevalier de l'ordre du Christ. Il fut marié deux fois, et épousa en premières noces la veuve de Noël Coypel, ancien directeur de l'Académie de peinture.

BOUVIER (Marie-Joseph), violoniste, naquit à Colorno, petite ville à quatre milles de Rome. A l'âge de sept ans, il eut pour maître de violon Antoine Richer de Versailles, l'un des premiers violons du duc de Parme. Lui-même fut admis à l'orchestre de ce prince à l'âge de douze ans. Plus tard il reçut des leçons de Pugnani, qui le recommanda à Vioth lorsqu'il vint à Paris; celui-ci le fit débuter au Concert spirituel, en 1785. Après y avoir été entendu plusieurs fois, il entra à l'orchestre de la Comédie italienne, dont il n'a cessé de faire partie jusqu'à sa mort, arrivée en 1823. Il a fait graver, de sa composition, six sonates pour le violon et quelques recueils de romances.

Jenny Bouvier, qui débuta dans l'opéra-comique au théâtre Favart, en 1797, était fille de cet artiste. Elle avait de la sensibilité, de l'intelligence, et chantait avec goût, mais le timbre de sa voix avait peu d'intensité. Cette agréable cantatrice est morte d'une maladie de poitrine, vers la fin de 1801.

BOVERY (Antoine-Nicolas-Joseph-Bovy, connu sous le nom de Jules), chef d'orchestre du théâtre de Gand et compositeur, est né à Liége, le 21 octobre 1808. Il faisait ses études au collége de cette ville lorsque son penchant décidé pour la musique les lui fit abandonner et partir pour Paris, où, sans autre ressource qu'une ferme volonté, sans le secours des leçons d'un professeur, et sans aucune direction que son instinct, il parvint à une connaissance technique suffisante pour la carrière qu'il a remplie. La mort de son père et d'un frère l'ayant laissé sans moyens d'existence, il accepta une place de choriste au théâtre de Lille, à laquelle il réunit les fonctions de troisième chef d'orchestre. Il y fit preuve d'assez d'intelligence pour être appelé à Douai l'année suivante, en qualité de premier chef. Ce fut là que, sans avoir jamais reçu de leçons d'harmonie ni de composition, il écrivit la musique de *Mathieu Laensberg*, opéra-comique en deux actes, qui eut quelques succès, puis *Paul I*er en trois actes, en société avec M. Luce, amateur de cette ville, et Victor Lefebvre, lauréat du Conservatoire de Paris. En quittant Douai, Bovery alla à Lyon comme premier chef d'orchestre, puis remplit le même emploi à Amsterdam, à Anvers, à Rouen, et partout écrivit des opéras ou des ballets. De retour à Paris, il y demeura une année entière, et y fit jouer aux théâtres de la banlieue *Charles II*, opéra en un acte. En 1843 il reçut sa nomination de chef d'orchestre du théâ-

tre de Gand, en remplacement de Charles-Louis Hanssens, qui venait de se fixer à Bruxelles. Le 27 décembre de l'année suivante, il y fit représenter *Jacques d'Arteveld*, grand opéra en trois actes, accueilli avec enthousiasme par les habitants de cette ville, à cause de la nationalité du sujet, mais dans lequel il y avait plus de réminiscences que d'idées, et qui était assez mal écrit. Les autres ouvrages de cet artiste sont *Le Giaour*, opéra en trois actes, joué avec succès à Lyon, Amsterdam et Anvers; *La Tour de Rouen*, épisode lyrique en un acte, et le ballet intitulé *Isoline*, qui fut représenté à Lyon.

BOVICELLI (JEAN-BAPTISTE), né à Assise près de Spolette, dans le seizième siècle, est auteur des deux ouvrages suivants : 1° *Regole di Musica*; Venise, 1594, in-4°. — 2° *Madrigali e mottetti passeggiati*; Venise, 1594, in-4°. Cette dernière production fait connaître le style des ornements qu'on introduisait dans le chant d'église à la fin du seizième siècle.

BOVILLUS. *Voy.* BOUELLES.

BOWLES (JEAN), savant anglais, avocat à Londres, et commissaire des banqueroutes, vécut dans la seconde moitié du dix-huitième siècle et au commencement du dix-neuvième. Appartenant par ses opinions au parti ministériel, il a écrit une très-grande quantité de pamphlets politiques contre la France et contre l'opposition. Parmi ses ouvrages on trouve une dissertation qui a pour titre : *Remarks on some ancient musical instruments mentioned in the Roman de la Rose* (Remarques sur quelques anciens instruments mentionnés dans le Roman de la Rose). Cette dissertation est insérée dans le recueil intitulé : *Archæologia, or Miscellaneous tracts relating to Antiquity*; Londres, tom. 7, page 214.

BOXBERG (CHRÉTIEN-LOUIS), compositeur et organiste de l'église de Saint-Paul et Saint-Pierre à Gorlitz, naquit à Sondershausen, le 24 avril 1670. En 1682, on l'envoya à l'école de Saint-Thomas à Leipsick. Deux ans après il entra à l'université; en 1686, il en sortit pour se livrer entièrement aux études musicales. En 1692, il était organiste dans la petite ville de Grossenhaym. Ayant eu occasion d'entendre l'opéra de Wolfenbuttel, il se sentit entraîné vers le genre de la musique dramatique. En 1694 et 1695, il fut appelé dans cette ville pour y écrire des opéras; en 1697 et 1698, il alla à Anspach; en 1700, à Hesse Cassel, et enfin, en 1702, il se retira à Gorlitz pour y prendre possession de la place d'organiste. Depuis ce temps on l'a perdu de vue, et l'on manque de renseignements sur le reste de sa vie. Adelung lui attribue les opéras dont les titres suivent : 1° *Orion*, dont le livret a été publié à Læipsick en 1697. — 2° *La Foi gardée*, opérette, à Onolzbach, en 1698. — 3° *Sardanapale*, à Onolzbach, en 1698. — 4° Concert à quatre voix de soprano, violon, hautbois, basse de viole et orgue. — 5° *Beschreibung der Gœrlitzer Orgel* (Description de l'orgue de Gorlitz); Gorlitz, 1704, in-4°. Cette description, qui forme trois feuilles d'impression, précède le discours d'inauguration du pasteur Godefroi Kretschmar, où se trouvent des détails intéressants sur l'histoire des orgues.

BOYCE (WILLIAM), compositeur et docteur en musique, ne naquit pas en 1695, comme le dit Gerber (*Neues Lexikon der Tonkünstler*), mais vit le jour à Londres en 1710, suivant la date de sa mort et son âge donnés par son épitaphe. Son père, simple artisan, ayant remarqué son penchant pour la musique, le confia aux soins de Charles King, maître des enfants de chœur de la cathédrale de Saint-Paul. Il fut attaché au chœur de cette église jusqu'à l'époque de la mue de sa voix, qui l'obligea à se retirer. Devenu alors élève du docteur Maurice Grune, organiste de Saint-Paul, il apprit de lui le mécanisme du clavier et la pratique du service choral. Lorsque ses études furent terminées avec ce maître, il se présenta au concours pour une place d'organiste à Saint-Michel (Corn-Hill), avec Froud, Young, J. Worgan et Kelway; mais quoique ce dernier eût fort peu de talent, ce fut lui qui obtint l'emploi. Boyce trouva la compensation de cet échec dans la place d'organiste d'Oxford, chapelle près de *Cavendisch Square*. Ce fut alors qu'il commença à se livrer à l'enseignement du clavecin dans les pensionnats. Cependant il comprenait que son éducation musicale n'avait pas été complète; car Grune, bon organiste et doué d'instinct pour la composition, était peu versé dans la théorie de l'harmonie et ne l'avait pas enseignée à son élève. A cette époque, Pepusch était le plus savant harmoniste de l'Angleterre; ce fut lui que Boyce choisit pour son maître : il se livra avec ardeur, sous sa direction, à l'étude du contrepoint, et apprit à faire l'analyse des œuvres des grands maîtres de toutes les écoles. Ses premiers essais dans la composition furent le *Thétis et Pélée* de lord Landsdowne, sorte de pièce appelée *masque* en Angleterre. Cet ouvrage fut exécuté avec succès en 1734 dans une ancienne société appelée *philharmonique*; dans la même année, il donna aussi à la Société d'Apollon la complainte de David sur la mort de Saül et de Jonathan.

Peu après avoir terminé ses études, Boyce avait éprouvé une altération sensible dans l'organe de l'ouïe : le mal fit de rapides progrès, et

en peu de temps il devint presque complétement sourd. Privé par cet accident du plaisir qu'il trouvait à entendre de bonne musique, et en quelque sorte obligé de se renfermer en lui-même, il n'en devint que plus studieux. Ses propres productions et la lecture des belles œuvres de l'art résumèrent par la suite toute son existence. En 1736, Kelway ayant abandonné l'orgue de Saint-Michel pour celui de Saint-Martin *in the Fields*, sa place fut donnée à Boyce, et, dans la même année, la mort de John Wildon ayant laissé vacante une des places de compositeur de la chapelle royale, ce fut aussi Boyce qui l'obtint. Il écrivit pour cette chapelle de bonne musique religieuse, qui est encore très-estimée en Angleterre, et qu'on exécute presque chaque année dans certaines circonstances solennelles. Un des ouvrages qui lui firent le plus d'honneur fut la musique qu'il composa sur une version du Cantique des Cantiques, et qu'il publia en 1743 sous le titre : *Salomon serenata*. Plusieurs morceaux de cette œuvre ont eu beaucoup de célébrité, particulièrement l'air *Softly rise*, et le duo, *Together let us range the fields*. En 1747 il publia aussi douze sonates en trios pour deux violons et basse, qui eurent un brillant succès. Deux ans après il mit en musique l'ode de Dryden pour l'installation du duc de Newcastle, successeur du duc de Sommerset comme chancelier de l'université de Cambridge, ainsi qu'une antienne qui fut exécutée dans la même circonstance. L'ode et l'antienne ont été publiées par lui avec une dédicace au duc de Newcastle. Dans la même année, par une faveur spéciale, l'université lui conféra simultanément les grades de bachelier et de docteur en musique. En 1749, Boyce donna au théâtre de Drury-Lane le drame musical intitulé *The Chaplet* (La Guirlande), et en 1752, au même théâtre, *The Shepherd's Lottery* (La Loterie du Berger). Ces deux ouvrages furent suivis de l'ode séculaire de Dryden, qui fut exécutée au même théâtre. Dans la même année (1752), Boyce succéda à Green comme chef d'orchestre de la musique du roi, ce qui l'obligeait à diriger à Saint-Paul l'exécution annuelle au bénéfice des fils du clergé, et la réunion triennale des trois chœurs de Worcester, Hereford et Gloucester. Pour ces circonstances il écrivit deux nouvelles antiennes, et ajouta l'instrumentation au *Te Deum* de Purcell. Après la mort de John Travers, en 1758, Boyce lui succéda dans l'emploi d'un des organistes de la chapelle royale. Parvenu à l'âge de 50 ans, il cessa de se livrer à l'enseignement, et se retira à Kensington, où la composition et les travaux de cabinet devinrent son unique application. Ce fut alors qu'il s'occupa d'une grande et belle publication de musique religieuse des compositeurs les plus célèbres de l'Angleterre, depuis les temps les plus anciens jusqu'au milieu du dix-huitième siècle. Le premier volume de cette précieuse collection parut en 1760, sous ce titre : *Cathedral Music, being a Collection in score of the most valuable and useful compositions for that service, by the several English Masters*. Boyce trouva peu d'appui dans la haute société anglaise pour son entreprise, et le nombre des souscripteurs fut très-minime ; ce nombre était peu augmenté lorsque le deuxième volume fut publié ; le troisième accrut un peu la liste ; mais après avoir employé douze années au travail nécessaire pour cette publication, et avoir fait les avances pour la gravure, le papier et l'impression, il put à peine être remboursé de ses dépenses. Une nouvelle édition de la collection de Boyce a été publiée il y a quelques années à Londres chez MM. Robert Cocks et Cie, par les soins de M. Joseph Warren, qui y a ajouté des notices très-bien faites, très-détaillées et pleines d'intérêt, sur la vie et les ouvrages des artistes dont on trouve des compositions dans la collection de Boyce. Cette édition, publiée avec un grand luxe typographique, fait le plus grand honneur à l'éditeur. Les derniers ouvrages de Boyce qui ont vu le jour sont : *Anthems for three voices* (Antiennes à trois voix); Londres, 1768. — *Eight symphonies for violins and other instruments*; Londres, 1765. — *Lyra Britannica : being a collection of Songs, Duetts and Cantatas on various subjects, composed by Mr. Boyce*; Londres (sans date), in-fol. — Dix pièces d'orgue sous le titre : *Ten voluntaries for the Organ.*; Londres (sans date). La belle antienne de ce compositeur, *Blessed is he that considereth the Poor*, avec orchestre, est exécutée tous les ans, à la fête des fils du clergé. Boyce a cessé de vivre le 7 février 1779, à l'âge de soixante-neuf ans, et a été inhumé dans l'église de Saint-Paul, à Londres.

BOYE (JEAN), professeur de philosophie à Copenhague, est né en Danemarck en 1756. Pendant plusieurs années il avait été recteur de l'université Fridericia dans le Jutland ; mais le désir de se livrer à ses travaux scientifiques le détermina ensuite à quitter cette place pour prendre celle de professeur à Copenhague. Il est mort dans cette ville en 1830, à l'âge de soixante-quatorze ans. Il a publié plusieurs livres estimés sur la philosophie, contre les principes de Kant, sur l'économie politique et sociale, sur l'art d'écrire l'histoire et sur divers autres sujets plus ou moins importants. L'ouvrage pour lequel il est cité ici est un petit écrit qui a pour titre : *Musikens og*

angens bidrag til menneskets Forædling (De l'influence de la musique et du chant sur l'amélioration de l'homme); Copenhague, 1824, 80 pages in-8°. L'idée développée par M. Boye dans cette brochure est celle que Cicéron a exprimée dans ce passage : « Assentior enim Platoni, nihil « tam facile in animos teneros atque molles in- « fluere, quam varios canendi sonos; quorum dici « vix potest quanta sit vis in utramque partem ; « namque et incitat languentes, et languefacit « excitatos, et tum remittit animos, tum con- « trahit. Civitatumque hoc multarum in Græcia « interfuit, antiquum vocum servare modum. » Boye n'élève point de doute sur les effets merveilleux attribués à la musique par les anciens ; mais il prend aussi quelques-uns de ses exemples dans les temps modernes. Son ouvrage est terminé par l'ode de Dryden sur le pouvoir de la musique.

BOYÉ (....). On a sous ce nom un petit écrit assez piquant intitulé : *L'expression musicale mise au rang des chimères;* Amsterdam (Paris), 1779, brochure in-8° de 47 pages. M. Le Febvre a donné une réfutation de cet ouvrage dans un livre qui a pour titre : *Bévues, erreurs et méprises de différents auteurs en matière musicale* (voy. LE FEBVRE). M. Quérard s'est trompé (*France littéraire*, t. 1. p., 487) en attribuant l'écrit de Boyé à Pascal Boyer (*voyez* ce nom).

BOYER (PHILIBERT), musicien, né en Bourgogne, vers le milieu du dix-septième siècle, fut maître de chapelle à Beaune. Une messe à cinq voix de sa composition a été publiée à Paris chez Ballard, en 1692, in-fol.

BOYER (PASCAL), né en 1743, à Tarascon, en Provence, succéda en 1759 à l'abbé Gauzargues dans la place de maître de chapelle de l'église cathédrale de Nîmes : il l'occupa pendant six ans. Au bout de ce temps il se détermina à venir à Paris, et débuta par la publication d'une *Lettre à Monsieur Diderot sur le projet de l'unité de clef dans la musique et la réforme des mesures, proposées par M. l'abbé de La Cassagne, dans ses éléments du chant;* Paris, 1767, in-8°. Cette lettre est remplie d'excellentes remarques sur le projet peu sensé de l'abbé de La Cassagne. On a aussi de Boyer : 1° *La Soirée perdue à l'Opéra;* Paris, 1776, in-8°. Cette pièce est relative aux discussions qui se sont élevées à l'occasion des opéras français de Gluck, et aux querelles des Gluckistes et des Piccinnistes. Une deuxième édition a paru à Paris, en 1781, in-8°. — 2° *Notice sur la vie et les ouvrages de Pergolèse,* dans le *Mercure de France* juillet, 1772, page 191. Boyer a écrit quelques morceaux qui ont été ajoutés à des opéras.

On trouve sous le nom de Boyer (P.), trois sonates pour piano avec accompagnement de flûte ou violon et de violoncelle; Paris, Gaveaux.

BOYLE ou **BOJLE** (FRANÇOIS), professeur de chant et compositeur dramatique, naquit à Plaisance en 1787. Dans sa jeunesse, il se fixa à Milan, et écrivit pour le théâtre Re l'opéra intitulé *Il Carnevale di Venezia,* qui fut représenté en 1812. Il était alors connu comme pianiste de talent. Il était occupé de la composition de *la Selvaggia,* opéra destiné au théâtre Carcano, lorsqu'il fut atteint d'une maladie grave qui le priva de la vue pour le reste de ses jours. Obligé de renoncer alors au travail pour la scène, il chercha des ressources dans l'enseignement du chant, et se distingua comme professeur de cet art. Au nombre de ses meilleurs élèves on remarque les ténors Bolognesi et Reina. Boyle est mort à Milan, le 27 novembre 1844, à l'âge de soixante et un ans. On a de cet artiste infortuné quatre livres de solfèges ou vocalises pour *mezzo-soprano,* imprimés à Milan, chez Ricordi. Le même éditeur a publié quelques morceaux pour le piano de la composition de Boyle.

BOYLEAU (SIMON), compositeur français qui paraît avoir vécu en Italie vers la moitié du seizième siècle, a publié de sa composition : 1° *Motetti a quattro voci;* Venise, 1544. — 2° *Madrigali a quattro voci;* Venise, 1546. Gesner (*Bibl. Univ.,* lib. VI, tit. 3, f. 82) dit que Boyleau a écrit un livre sur la musique ; mais il n'en indique pas le titre.

BOYVIN (JEAN), basse-taille de la chapelle du duc d'Orléans, en 1539, suivant un état des finances de ce prince qui se trouve aux archives de l'État, à Paris (Liasse R 7 — 2). Boyvin paraît comme compositeur dans *Le XV° Livre, contenant XXX chansons nouvelles à 4 parties. Imprimé par Pierre Attaingnant et Robert Juillet,* à Paris, 1542, petit in-4°. obl.

BOYVIN (JACQUES), organiste de l'église cathédrale de Rouen, obtint cette position en 1674, après un concours où il trouva un rival redoutable dans un organiste nommé *Maréchal.* Ce concours eut lieu dans la Bibliothèque du chapitre, en présence d'une commission de chanoines. Les candidats se donnèrent réciproquement un sujet de fugue à traiter, sans le secours d'un instrument. Dumont, maître de chapelle du roi, à qui les compositions furent soumises, décida en faveur de Boyvin, qui conserva sa place pendant trente-deux ans, et mourut en 1706 (*voy. Revue des maîtres de chapelle et musiciens de la métropole de Rouen,* par M. l'abbé Langlois, p. 20). Boyvin a publié : 1° *Premier livre d'orgue,*

contenant les huit tons à l'usage ordinaire de l'Église ; Paris, Christophe Ballard, 1700, in-4°, obl. — 2° Second livre d'orgue contenant les huit tons à l'usage ordinaire de l'Église ; ibid., 1700, in-4° obl. Ce deuxième recueil est précédé d'un Traité abrégé de l'Accompagnement pour l'orgue et pour le clavecin, où les règles principales de l'accompagnement de la basse chiffrée sont présentées avec assez de clarté, d'après l'ancienne méthode italienne. Dans l'avertissement de ce petit ouvrage, Boyvin dit qu'il n'a voulu y donner que ce qu'il y a de plus nécessaire, parce qu'il travaillait à un traité de composition dans lequel il avait dessein d'expliquer toutes les règles plus au long. Ce travail plus étendu n'a pas paru. Le petit traité d'accompagnement a été publié ensuite sans date à Amsterdam et séparé des pièces d'orgue ; Ballard a donné aussi séparément une édition du même ouvrage. Les pièces d'orgue de Boyvin consistent en préludes, fugues, duos et trios à plusieurs claviers. L'harmonie en est très-pure, et le style, quoique vieux, y est supérieur à celui de toutes les pièces d'orgues qui ont été publiées plus tard en France. Les mélodies sont dans le goût de Lulli ; mais l'harmonie est remplie de ligatures et de cadences d'*inganno* d'un fort bon effet. La fugue est la seule partie faible de ces pièces ; Boyvin n'en connaissait pas le mécanisme.

BOZAN (JEAN-JOSEPH), bon musicien et pasteur à Chraustowicz en Bohême, a publié un beau livre de chants d'église, avec de belles mélodies en langue bohémienne, sous ce titre : *Slawicek Bogsky-To gest Kancyonal, a nebo kniha pjsebnj. Wytissteny w Hradcy Krà lewé nad Labem. Wacvalwa Ty belly*, 1719. L'auteur était fort âgé quand cet ouvrage a paru.

BOZIO (PAUL), compositeur de l'école romaine, vécut dans la seconde moitié du seizième siècle. Il fut un des maîtres qui dédièrent à Palestrina, en 1592, un recueil de psaumes à cinq voix, de leur composition.

BRACCINI (LOUIS), maître de chapelle, né à Florence en 1754, mort en 1791, fut élève du P. Martini. On cite de lui un *Miserere* à quatre voix *a cappella*, et un *Victimæ paschali*, comme des morceaux de premier ordre dans le genre scientifique. Il a aussi composé des Trios pour deux soprani et tenore. Aucune de ces compositions n'a été gravée. L'abbé Santini, de Rome, possède aussi quelques autres compositions de ce maître, en manuscrit.

BRACCINO DA TODI (ANTOINE), pseudonyme sous lequel a été publié un discours qui contient une critique acerbe des inventions harmoniques de Claude Monteverde. Jules-César Monteverde, frère du compositeur fit une réponse à cette critique, dans une lettre placée à la fin des *Scherzi musicali a tre voci* qui furent publiés à Venise, en 1607. On y voit que le nom de Braccino était supposé. Une réponse à cette lettre parut ensuite sous le même pseudonyme avec le titre : *Discorso secondo musicale di D. Antonio Braccino da Todi per la dichiaratione della lettera posta ne' scherzi musicali del Sig. Claudio Monteverde. In Venezia, appresso Giacomo Vincenti*, 1608, in-4° de 8 feuillets. M. Gaspari, artiste et savant distingué de Bologne, qui a fait beaucoup de recherches pour se procurer le premier discours, n'a pu le découvrir. Il conjecture que Jean-Marie Artusi est l'auteur de ces deux écrits ; ce qui est assez vraisemblable.

BRACK (CHARLES DE), ancien administrateur des douanes, naquit à Valenciennes vers 1770. Nommé administrateur des douanes à Marseille, en 1801, il a publié dans les mémoires de l'Académie de cette ville (t. II, 1804) : *Fragment d'un ouvrage anglais sur l'état présent de la musique en Europe*. Ce fragment était extrait de sa traduction française des voyages musicaux de Burney. Ayant été envoyé à Gênes pour y remplir les fonctions de directeur des douanes, il y publia cet ouvrage, en 1809 et 1810, sous le titre : *De l'état présent de la musique en France, en Italie, dans les Pays-Bas, en Hollande et en Allemagne, ou Journal de voyages faits dans ces différents pays avec l'intention d'y recueillir des matériaux pour servir à l'histoire générale de la musique*, 3 vol in-8°. Cette traduction est fort mauvaise : pour la faire, M. de Brack ne savait pas assez bien la musique. Il est évident d'ailleurs qu'il n'avait qu'une connaissance imparfaite de la langue anglaise, et qu'en beaucoup d'endroits il n'a pas saisi le sens de son auteur. En 1812, il a aussi donné une traduction de la dissertation d'Augustin Perotti (*voy.* ce nom) sur l'état de la musique en Italie. Retiré des emplois publics, M. de Brack vint à Paris, où il s'occupait de la traduction française de l'histoire générale de la musique de Burney. Il était chevalier de la Légion d'honneur, membre des Académies de Marseille et de Nîmes, et de la Société royale des sciences de Gœttingue. Il est mort en 1841.

BRADE (GUILLAUME), musicien anglais, se fixa à Hambourg au commencement du dix-septième siècle. Il paraît que son instrument était la viole, car il se donne la qualification de violiste, aux titres de ses ouvrages. On connaît des recueils de pièces instrumentales à quatre, cinq et six parties, sous les titres suivants : 1° *Neue ausserlesene Paduanen, Galliarden*,

Canzonetten, etc.; Hambourg, 1609, in-4°. — 2° *Neue auserlesene Paduanen und Gagliarden mit 6 Stimmen*; ibid. 1614, in-4°. — 3° *Neue lustige Volten, Couranten, Balletten, Paduanen, Galliarden*, etc., *mit 5 Stimmen*; Francfort-sur-l'Oder, 1621, in-4°.

BRAETTEL (ULRIC), contrepointiste et secrétaire du duc de Wurtemberg, vécut dans la première moitié du seizième siècle. Un livre de ses motets a été publié à Augsbourg en 1540. On trouve aussi des pièces de sa composition dans les recueils dont voici les titres : 1° *Selectissimæ nec non familiarissimæ cantiones ultracentum vario idiomate vocum, tum multiplicium quam etiam paucarum. Fugæ quoque ut vocantur, a sex usque ad duas voces,* etc.; *Augustæ Vindelicorum, Melchior Kriestein excudebat*, 1540. — 2° *Concentus octo, sex, quinque et quatuor vocum omnium jucundissimi nuspiam antea sic xditi; Augustæ Vindelicorum, Philippus Uhlhardus excudebat*, 1545, petit in-4° obl. — 3° *Tomus secundus psalmorum selectorum quatuor et quinque vocum*; Norimbergæ, apud Jo. Petreium, 1539.

BRAEUER (CHARLES), né à Francfort-sur-le-Mein, était en 1830 *cantor* à Werdau. Il dirigea la fête musicale de Zwickau, en 1836. On connaît de sa composition le psaume XV, pour 4 voix et orchestre, Leipsick, Breitkopf et Hærtel, et le psaume XXIII, idem., ibid. Braeuer est aussi auteur d'un traité élémentaire de chant à l'usage des écoles, intitulé : *Leitfaden beim ersten Unterricht im Singen nach Noten* (Guide pour l'enseignement du chant d'après les notes, etc., Altenbourg, Helbig, 1837. Cette édition est la deuxième : je ne connais pas la date de la première.

BRAEUNICH (JEAN-MICHEL), ou BREUNICH, maître de chapelle à Mayence, dans la première moitié du dix-huitième siècle, a composé et fait imprimer en 1736, six messes à quatre voix, avec accompagnement de deux violons, viole, deux trompettes et basso continuo, in-fol. En 1723, il avait été invité à se rendre à Prague, pour assister à la représentation de l'opéra *Costanza e Fortezza*, qui fut joué à l'occasion du couronnement du roi de Bohème. Ce fut pour cette ville qu'il écrivit son oratorio intitulé : *Pœnitentia secunda post naufragium tabula*, etc., qui fut exécuté en 1735. Deux ans après il fut engagé comme maître de chapelle au service de l'électeur de Saxe, roi de Pologne. En 1748, il fit représenter à Varsovie son opéra *Moderazione nella gloria*. Depuis cette époque, on ignore quel a été le sort de Braeunich.

BRAGANTI (FRANÇOIS), célèbre chanteur, né à Forli, brilla sur les théâtres d'Italie depuis 1700 jusqu'en 1720.

BRAHAM (JEAN), célèbre chanteur, dont le nom véritable est *Abraham*, est né à Londres, vers 1774, d'une famille israélite. Orphelin dès ses premières années, il fut confié aux soins de Leoni, habile chanteur italien, qui lui fit faire des études de solfége. A l'âge de dix ans, il fit son premier début au théâtre royal, dans un rôle d'enfant : sa voix avait tant d'étendue et de sonorité, qu'il pouvait chanter avec facilité plusieurs airs de bravoure qui avaient été composés pour M^{me} Mara. Mais l'époque du changement de voix arriva et l'empêcha de continuer ses débuts : malheureusement ce fut précisément au moment où Leoni fut forcé de s'éloigner de l'Angleterre à cause du mauvais état de ses affaires. Braham se trouva donc une seconde fois dans l'abandon. Son talent et sa bonne conduite lui procurèrent un asile dans la famille de Goldsmidt. Protégé par cette maison respectable, il devint professeur de piano. Sa voix commençait à reprendre du timbre lorsqu'il rencontra le célèbre flûtiste Ashe, dans une réunion musicale : celui-ci lui conseilla d'accepter un engagement pour la saison suivante à Bath; Braham y consentit, se rendit dans cette ville, et y fit son début, en 1794, dans les concerts dirigés par Rauzzini. Ce grand musicien connut bientôt tout ce que présentait de ressources une voix et une intelligence musicale telles que celles de Braham; il se chargea de lui donner des leçons, les continua pendant trois ans, et vit ses soins couronnés par le plus grand succès.

Au printemps de 1796, Braham fut engagé par Storace pour le théâtre de Drury-Lane; il y chanta dans l'opéra de *Mahmoud*, et reçut du public les applaudissements les plus mérités. Dans la saison suivante il parut au théâtre italien : ses succès prirent chaque jour plus d'éclat. Mais peu satisfait de lui-même, tant qu'il lui restait quelque chose à apprendre, il se détermina à voyager en Italie, pour se perfectionner dans l'art du chant. Arrivé à Paris, il s'y arrêta pendant environ huit mois, et y donna des concerts qui eurent une vogue extraordinaire, malgré le prix élevé des billets. Le premier engagement qu'il accepta en Italie fut à Florence. De là, il alla à Milan et à Gênes. Il séjourna quelque temps dans cette dernière ville, et étudia la composition sous la direction d'Isola. Pendant qu'il était à Gênes, il reçut plusieurs propositions de la part des directeurs du théâtre de Saint-Charles à Naples; mais l'état de trouble où était alors ce royaume les lui fit toutes rejeter.

Il se dirigea vers Livourne, Venise, Trieste, et enfin se rendit à Hambourg.

Sollicité vivement de retourner dans sa patrie, il rompit les engagements qu'il avait à Milan et à Vienne, et débuta, en 1801, au théâtre de Covent-Garden dans l'opéra *The Chains of the Heart*, de Reeve et Mazzinghi. Depuis cette époque il a toujours continué à occuper le premier rang parmi les chanteurs anglais : nul n'a jamais chanté aussi bien que lui la musique de Hændel, et particulièrement l'air *Deeper and deeper still*, dans lequel il arrachait des larmes de tous les auditeurs. Il a joué au théâtre du Roi depuis 1806 jusqu'en 1816, avec M^{mes} Billington, Grassini et Fodor. En 1809, il fut engagé au théâtre royal de Dublin, avec des avantages qui n'avaient été accordés à personne (deux mille livres sterling pour quinze représentations). Cependant, le directeur fut si content de son marché, qu'à son expiration il en contracta un autre pour trente-six représentations, au même taux.

Après qu'il eut perdu sa voix, Braham conserva longtemps encore la faveur du public, parce qu'il représentait presque seul tout le chant de l'Angleterre, et parce que les Anglais sont fidèles à leurs vieilles admirations : de là vient que les directeurs de Drury-Lane et de Covent-Garden engageaient souvent ce chanteur, et lui accordaient des appointements très-élevés, bien qu'il chantât d'une manière ridicule dans les derniers temps. Il ne chantait plus qu'avec de pénibles efforts quand je l'entendis à Londres, en 1829 ; néanmoins il était encore engagé aux festivals de Manchester et de York, en 1835 et 1836. Braham est cité comme compositeur agréable : il a écrit beaucoup d'airs fort jolis; sa *Death of Nelson* (La mort de Nelson) est devenue populaire. Il a écrit aussi plusieurs opéras parmi lesquels on remarque : 1° *The Cabinet*. — 2° *The English Fleet*. — 3° *Thirty Thousand*. — 4° *Out of place*. — 5° *Family Quarrels*. — 6° *The Paragraph : Kaes*. —7° *Americans*. — 8° *The Devil's Bridge*. — 9° *False Alarms*.—10° *Zuma*.—11° *Navensky*, etc. Braham est mort à Londres, le 17 février 1856, à l'âge de quatre-vingts ans. Son décès avait été annoncé plus de vingt ans auparavant dans les journaux, et j'avais copié cette erreur dans la première édition de ce livre.

BRAHMS (JEAN), fils d'un contrebassiste du théâtre de Hambourg, est né dans cette ville le 7 mars 1833. Après avoir employé ses premières années à l'étude élémentaire de la musique, il devint élève de Marxsen (*voy*. ce nom) à l'âge de douze ans. Ses progrès sur le piano furent si rapides, que dès 1847 il put donner des concerts et s'y faire applaudir dans les morceaux les plus difficiles des artistes contemporains, ainsi que dans les œuvres classiques des grands maîtres. Ses rares dispositions pour la composition se manifestèrent bientôt après par la publication d'un grand nombre de morceaux de piano, au nombre desquels on remarque plusieurs grandes sonates, trois trios, deux quatuors, un grand *Scherzo* et un recueil de romances avec accompagnement de piano, ouvrages qui ont paru à Hambourg et dans plusieurs autres villes de l'Allemagne. En 1853 il entreprit un voyage avec le violoniste hongrois Riminzy; mais il ne tarda pas heureusement à se séparer de cette espèce de vagabond, dont le talent est fort extraordinaire, mais dont les habitudes ne pouvaient plaire à un jeune artiste bien né. Toutefois, les occasions que Brahms eut de se faire entendre en public et de faire connaître ses productions, dans cette excursion, lui donnèrent une célébrité hâtive. Liszt, Joachim, et d'autres artistes renommés exprimèrent l'étonnement qu'il leur avait inspiré en termes admiratifs, et Robert Schumann, dans un excès d'enthousiasme qui sans doute était le précurseur du dérangement de sa raison, écrivit dans le 18^{me} numéro du 39^e volume de la nouvelle gazette musicale de Leipsick (*Neue Zeitschrift für Musik*), un article extravagant dans lequel il affirmait que Brahms est le Mozart du dix-neuvième siècle. De pareilles appréciations, à l'aurore de la vie d'un artiste, sont toujours sans valeur; il faut que la carrière ait été remplie pour que la critique ait la mesure du talent et du génie. Ce qui peut être dit de Brahms aujourd'hui, c'est que ses premières productions ont de la fantaisie et qu'elles indiquent chez leur auteur une rare intelligence musicale.

BRAMBILLA (PAUL), compositeur dramatique, est né à Milan, suivant l'almanach théâtral de cette ville, intitulé : *Serie chronologica delle rappresentazioni dramatico-pantomimiche*, etc.; mais, si je suis bien informé, cet artiste est fils d'un médecin italien au service de l'empereur d'Autriche; il est né à Vienne et a suivi son père à Milan, lorsque celui-ci a perdu ses emplois. Quoiqu'il en soit, il a fait représenter au théâtre *Re* de cette ville, en 1816, un opéra qui avait pour titre : *Il Barone burlato*, et qui fut suivi de l'*Idolo Birmanno*. Précédemment il avait écrit *L'Apparenza inganna*, opéra-bouffe qui obtint quelque succès. Ricordi en a publié l'ouverture pour le piano. En 1819 il donna à Turin *Il Carnevale di Venezia*, qui réussit. Cet artiste a écrit aussi la musique de plusieurs ballets pour le théâtre de *La Scala* et autres, ainsi

que des divertissements pour le *Casino des nobles* et la société *del Giardino*. Enfin, on connaît de lui : 1° Six ariettes italiennes, op. 1 ; Vienne, Artaria. — 2° Romances avec accompagnement de piano, op. 2, 3 et 4 ; ibid. — 3° Cinq ariettes italiennes, op. 5 ; ibid. — 4° Romances avec accompagnement de piano, op. 6 et 7 ; ib. — 5° Romances, id., op. 9 ; Vienne, Mechetti. Brambilla fut le père d'une famille d'artistes. Sa fille aînée (Amalia), qui devint la femme du ténor Verger, eut quelque talent comme cantatrice. En 1830, elle était à Vérone. Deux ans après, elle obtint des succès au théâtre *Carignano*, à Turin ; puis elle se rendit en Espagne, et chanta au théâtre de Barcelone en 1835. Elle s'est retirée de la scène en 1842. La deuxième fille de Brambilla (Émilie) suivit aussi la carrière dramatique, mais ne s'éleva pas au-dessus du médiocre. Elle s'est aussi retirée du théâtre en 1842. La plus jeune des trois sœurs (Erminie) fut la plus remarquable par le talent. Elle possédait une belle voix de mezzo-soprano et chantait avec expression. Elle chanta avec succès sur plusieurs grands théâtres, particulièrement à Florence, à Milan, et plus tard à Palerme, où elle se trouvait en 1847. Annibal Brambilla, fils aîné de Paul, fut un ténor de second ordre : il chanta à Ancône en 1838, à Milan dans la même année, à Plaisance et à Rome en 1839, à Barcelone pendant quatre ans, puis retourna en Italie. Ulysse, son frère, fut basse-chantante et ne parut que sur de petits théâtres avant qu'il se rendît en Espagne, où il fut attaché au théâtre de Valence. Il épousa la cantatrice Gaziello.

BRAMBILLA. Cinq sœurs de ce nom, qui n'appartiennent pas à la famille précédente, ont brillé comme cantatrices depuis 1830. Elles sont nées à *Cassano-sopra-l'Adda*, bourg à six lieues de Milan. L'aînée (*Marietta*), grande musicienne et artiste née, possédait une très-belle voix de *contralto*, et chantait avec une expression touchante. Elle débuta dans la carrière dramatique à Novarre en 1828, à l'âge d'environ 21 ans. En 1829, elle succéda à la célèbre cantatrice Judith Pasta au théâtre *Carcano*, de Milan, et y commença sa renommée. Depuis lors elle a brillé sur les scènes principales de l'Italie, à Milan particulièrement, où elle fut rappelée en 1833, 1834, 1837, 1839 et 1842 ; à Vienne, où elle chanta pendant quatre années consécutives (1837 à 1841), à Paris, où elle obtint de grands succès en 1835 et 1845, et à Londres en 1844. Mariette Brambilla se distingua aussi comme professeur de chant, et a publié des exercices et vocalises pour voix de soprano, en deux livres, qui sont très-estimables ; Ricordi les a publiées à Milan. On a aussi de sa composition un recueil de cinq ariettes, un petit duo avec accompagnement de piano, Milan, Ricordi, et un autre recueil de mélodies italiennes intitulé *Souvenirs des Alpes*, ibid.

Thérèse Brambilla, sœur de Mariette, s'est fait aussi la réputation de cantatrice distinguée. Elle commença sa carrière dramatique en 1831 sur quelques petits théâtres. En 1833 elle chanta avec succès à Milan, où elle fut rappelée en 1838 et en 1840. En 1837 elle était à Turin, et dès lors elle fut recherchée par tous les entrepreneurs de théâtres d'Italie. Venise, Florence, Livourne, Lucques, Rome, Naples, l'applaudirent tour à tour. A Rome l'estime qu'on avait pour son talent la fit nommer membre de l'Académie de Sainte-Cécile. Après un séjour de deux années en Espagne, elle chanta avec succès à Paris, en 1846 ; puis elle retourna en Italie.

Annette, sœur des précédentes, s'est fait aussi applaudir sur les théâtres de quelques grandes villes, telles que Milan, où elle chanta dans les années 1833 et 1837, Venise, Turin, Florence et Barcelone.

Joséphine Brambilla, quatrième sœur de cette famille, a débuté à Trieste, en 1841, puis a chanté à Rome, et enfin à Barcelone dans les années 1842, 43 et 44. Postérieurement, on n'a plus de renseignements sur sa personne.

La plus jeune des cinq sœurs (Laure), a chanté au théâtre de Pise en 1844. C'est tout ce que je sais sur elle.

BRAMINI (Jacques), né à Rome vers 1640, eut pour maître de chant et de contrepoint Horace Benevoli. Après avoir terminé ses études musicales, il obtint la place de maître de chapelle à Sainte-Marie *della consolazione*, dans sa ville natale. Sa santé déplorable, qui était la suite de sa constitution difforme (il était monstrueusement bossu), le tint dans un état de continuelles souffrances, qui ne cessa qu'à sa mort, en 1674. Bramini s'est distingué comme son maître par des compositions à 8, 12 et 16 voix. Elles se conservent en manuscrit dans les archives de plusieurs églises de Rome.

BRANCACCIO (Antoine), compositeur, né à Naples en 1819, a fait ses études musicales au Conservatoire de cette ville. Il est au nombre de ces jeunes artistes italiens de l'époque actuelle qui produisent avec rapidité des opéras de peu de valeur, lesquels disparaissent de la scène avec non moins de célérité. Son début se fit au carnaval de 1843 par l'opéra *I Panduri*, qui fut représenté au théâtre *Nuovo*, à Naples. Peu de temps après il donna au même théâtre l'opéra bouffe intitulé *Il Morto ed il Vivo*. En 1844, son opéra *l'Assedio di Constantina* fut joué au

petit théâtre de polichinelle appelé *La Fenice. Il Puntiglione*, opéra bouffe, qu'il donna en 1845, au théâtre Nuovo, eut une chute complète, mais le compositeur fut plus heureux avec *L'Incognita, ossia dopo 15 anni*, qui fut joué au théâtre *Fenice* en 1846. Postérieurement il a fait jouer *Rosmunda, Le Sarte calabresi*, l'opéra en dialecte napolitain *I duje vastasi di porto, Lilla, Francesca di Rimini*, etc.

BRANCHE (CHARLES-ANTOINE), né à Vernon-sur-Seine, en 1722, a été premier violon de la Comédie italienne pendant trente ans. Il a fait graver à Paris *six sonates pour violon seul*, liv. 1er, lesquelles ont paru en 1749.

BRANCHU (ALEXANDRINE-CAROLINE), connue d'abord sous le nom de Mlle *Chevalier*, parce qu'elle était de la famille des *Chevalier de Lavit*, naquit au cap Français, le 2 novembre 1780 (1). Conduite à Paris dans sa jeunesse, elle fut admise comme élève au Conservatoire, au mois de juin 1796. Deux ans après, elle y remporta le premier prix de chant, et le premier prix de déclamation lyrique lui fut décerné en 1799. Ses études terminées, elle entra au théâtre Feydeau ; mais le caractère de son talent ayant plus d'analogie avec le grand opéra, elle rompit son premier engagement, et débuta à l'Académie royale de musique, en 1801, par le rôle de *Didon* : son triomphe fut complet. Toutes les qualités se trouvaient réunies en elle pour le genre qu'elle venait d'adopter : la puissance, l'étendue de la voix, un large et beau mécanisme du chant, un sentiment expressif et dramatique; enfin, un jeu de physionomie intelligent et passionné, tels étaient les avantages par lesquels elle conquit tout d'abord la faveur du public. L'impression qu'elle produisait était irrésistible dans son rôle de début, dans ceux d'*Alceste*, de *La Vestale*, d'Ipermnestre dans les *Danaïdes*, etc. Quels que fussent ses succès, elle ne les considéra jamais que comme des engagements pris envers le public : ses études ne se ralentirent pas, et jusqu'à la fin de sa carrière théâtrale, elle reçut des conseils de Garat, qui lui avait transmis ses belles traditions. Admise à la retraite au mois de mars 1826, elle joua pour la dernière fois le rôle de Statira à la première représentation de la reprise d'*Olympie*, ouvrage de Spontini, le 27 février de la même année. Elle avait épousé le danseur Branchu, qui mourut aliéné. En 1830, elle se retira à Orléans et y vécut pendant plusieurs années;

(1) C'est par erreur qu'on a fait naître Mme Branchu à Paris en 1782, dans la *Biographie portative des contemporains*. J'ai tiré mes renseignements des registres de l'ancien conservatoire de Paris.

plus tard elle revint dans son ancienne maison de Passy, près de Paris, où elle est décédée le 14 octobre 1850. Mal informés, les journaux avaient annoncé sa mort au mois de mai 1846.

BRANCI (JEAN), compositeur, né à Argenta, au territoire de Ferrare, vers la fin du seizième siècle, est auteur d'un œuvre qui a pour titre : *Primo libro de' sacri concenti a 2, 3, 4 e 5 voci, con le litanie della Beata Virgine a 4, 5 et 6 voci* Venise, Bart. Magni, 1619, in-4°.

BRANCIARDI (FRANÇOIS), maître de chapelle de la cathédrale de Sienne, dans les premières années du dix-septième siècle, s'est fait connaître par un ouvrage qui a pour titre : *Missarum 4 et 8 vocibus liber primus; Venetiis, apud Angelum Gardanum*, 1609, in-4°.

BRANCIFORTE (JÉRÔME), comte de Camerata, et chevalier de l'ordre d'Alcantara, naquit à Palerme, vers le milieu du dix-septième siècle. Il cultiva la poésie et la musique comme amateur, et publia un recueil de ses compositions sous ce titre : *Infidi lumi, Madrigali a cinque voci*; Palerme, 1693, in-4° (voy. Mongitori, *Bibl. Sic.*, t. I, p. 274).

BRAND (GOTTLOB-FRÉDÉRIC), né à Arnstadt, le 8 mai 1705, fut un virtuose d'une habileté extraordinaire sur la trompette. Il brillait surtout par la douceur de son jeu dans l'accompagnement du chant. Après avoir été au service de plusieurs princes d'Allemagne, il se fixa à la cour du duc de Saxe-Meiningen.

BRAND (JEAN-JACQUES), directeur de musique à Sarrebrouck, a publié en 1755, à Nuremberg, trois suites de pièces de clavecin, in-4°. Un autre musicien de ce nom, dont les prénoms ont pour initiales les lettres A. C., a fait paraître à Vienne, en 1793, *Cavatina con variazioni dell' opera Axur, per il clavicembalo*.

BRAND. Trois guitaristes de ce nom sont connus. Le premier (Alexandre) a publié des valses pour une guitare seule, et un quatuor brillant pour violon principal, chez le même éditeur. C'est probablement le même à qui l'on doit trois duos pour deux violons, Offenbach, André, et trois sonates faciles et brillantes pour le même instrument, livre 1er, Mayence, Schott. Le deuxième (J. P. de Brand) est auteur d'une sonate pour guitare et violon, Leipsick, Breitkopf et Hæstel. Le dernier (Frédéric) a fait paraître des thèmes variés pour guitare seule, œuvres 3, 7 et 8, Paris, Pacini, et Mayence, Schott; des pièces faciles et des valses pour cet instrument, ibid., et quatre recueils de chansons allemandes, avec accompagnement de guitare. Celui-ci s'est aussi fait connaître comme compositeur pour le piano par une cavatine variée, Manheim et Francfort. Il avait épousé

M^{lle} Danzi, de Manheim, et vivait à Francfort en 1816. J'ignore quel est celui de ces trois artistes qui a publié à Leipsick une méthode pour la guitare sous le titre de *Guitarschule*.

BRAND (Noxor), né à Wasserbourg, entra dans l'ordre des Bénédictins à Tegernsée, en Bavière, après avoir fait de bonnes études littéraires et musicales. Son talent sur l'orgue, dans la manière de Bach, était très-remarquable. Il fut nommé organiste de son couvent. On connait des messes et des chansons à quatre voix de sa composition dans lesquelles on remarque de l'expression et un chant gracieux. Il passa la plus grande partie de sa vie à enseigner la musique et la littérature dans l'école de son couvent. Ayant passé de là à Freising, il y mourut d'apoplexie, en 1793.

BRAND (WALTHER), violoniste distingué, est né en 1811, à Rudolstadt, où son père était musicien de chambre du prince régnant. Après avoir fait ses études comme violoniste sous la direction de Spohr, dont il a adopté le style d'exécution, il est entré dans la chapelle de Rudolstadt, en 1831. Quelques années plus tard, il a fait plusieurs voyages avec le violoncelliste De Roda. De retour à Rudolstadt, il y a été chargé de la direction de la Société de chant, pour laquelle il a écrit des *Lieder* à plusieurs voix. Ses compositions, dans le genre romantique, n'ont pas été publiées jusqu'au moment où cette notice est écrite.

BRAND (M. GOTTLIEB), directeur de la *Liedertafel* (Société de chant) à Würzbourg, est né en Bavière, vers 1816. Il a fait exécuter à Würzbourg une ouverture à grand orchestre de sa composition, et a publié un trio pour piano, violon et violoncelle, op. 1; Vienne, Haslinger.

BRANDAU ou **BRANDOW** (JEAN-GEORGES), musicien allemand, qui florissait dans la seconde moitié du dix-septième siècle, a fait imprimer une collection de psaumes sous ce titre : *Psalmodia Davidis, worin alle Psalmen Davids nach fransœsischer Melodey gesetzt, nebst Mart. Luthers und anderer Psalmen und Gesænge in Zweystimmige richtige Partitur und zulæssige Transposition gebracht*: Cassel, 1674, in-4°. La prem. édit. de cet ouvrage était intitulée : *Davids-Harfe*; Cassel, 1665.

BRANDEL (JEAN). *Voy.* BRANDL.

BRANDENBURG (FERDINAND), violoniste et compositeur, né à Erfurt, s'est fixé à Leipsick vers 1838. Il y a fait représenter, en 1847, un opéra sous ce titre : *Die Belagerung von Soloturn* (Le Siége de la Tour isolée). Il y a fait exécuter aussi, en 1844, une sorte de symphonie dramatique intitulée : *Die Mähr von den Drey Inseln* (La Mer des Trois Iles). On connait de lui divers morceaux pour violon, entre autres une *Rêverie* pour violon et piano, op. 9; Mayence, Schott ; une collection de pots-pourris, divertissements, fantaisies et rondeaux sur des thèmes d'opéras pour piano, en deux suites composées chacune de 6 livraisons, et des *Lieder*.

BRANDENSTEIN (CHARLOTTE DE), d'une famille noble de l'empire, naquit à Ludwigsburg, vers le milieu du dix-huitième siècle. Elle fut élève de Vogler, qui a inséré dans la septième livraison de son Journal de Musique une sonate avec accompagnement de violon, qu'elle a composée en 1780. Cette sonate a été aussi publiée séparément.

BRANDES (CHARLOTTE-GUILHELMINE-FRANÇOISE), fille du célèbre acteur de ce nom, naquit à Berlin, le 21 mai 1765. Elle brillait au théâtre de Hambourg comme première cantatrice, en 1782, sous le nom de *Mirsna*, et recueillait aussi des applaudissements comme virtuose sur le piano, dans les concerts publics et particuliers. Tous les journaux allemands de ce temps célèbrent ses talens. Elle est morte à la fleur de l'âge, à Hambourg, le 13 juin 1788. Hérold a publié dans la même année un recueil de ses compositions : elles consistent en ariettes italiennes et allemandes pour clavecin et quelques autres pièces pour cet instrument. On trouve la vie de cette cantatrice dans les *Annales des Théâtres* de 1788, 3° livraison, p. 33.

BRANDISS (MARC-DIETRICHT), écrivain du dix-septième siècle, a publié un traité de la tablature sous ce titre : *Musica Signatoria ;* Leipsick, 1631, in-8°.

BRANDL ou **BRANDEL** (CHRÉTIEN), excellent ténor, né à Carlsbad en Bohême, brillait au théâtre national de Berlin en 1790. En 1770, il fut engagé comme chanteur à l'église de Sainte-Croix, à Prague ; il occupa cette position jusqu'en 1783, où il entra dans la carrière du théâtre. En 1793, il quitta Berlin, et se rendit à Hambourg, où il obtint des succès. Depuis ce temps, on manque de renseignements sur sa personne et sur sa vie d'artiste.

BRANDL (JEAN), directeur de musique à Carlsruhe, naquit en Bavière, dans le territoire de l'abbaye de Rohr, près de Ratisbonne, le 14 novembre 1764. A l'âge de six ans, on lui fit apprendre le chant, le violon et le piano. Il montrait peu de goût pour ce dernier instrument, et l'on était obligé d'employer la violence pour le contraindre à l'étudier, parce que son penchant l'entraînait vers le violon. Dans la suite il reconnut l'utilité du piano pour la composition. A dix ans, il fut admis comme élève au séminaire de Munich ; il y resta pendant quatre années. Ses dispositions pour la musique s'y développèrent, et son goût

pour cet art était si vif, qu'il négligea ses autres études pour s'y livrer sans obstacle. Il en fut de même lorsqu'on l'envoya au gymnase de Neubourg sur le Danube. Déjà il éprouvait le besoin de composer, quoiqu'il n'eût aucune connaissance des procédés de l'art d'écrire. Heureusement pour lui, Feldmayer et Schubauer se chargèrent du soin de lui enseigner les règles de l'harmonie, et il composa sous leur direction un *Miserere* qui fut exécuté dans l'église des Jésuites. Il était alors dans sa seizième année. Le succès de ce morceau excita l'intérêt de l'abbé Gallus en faveur de Brandl, et ce digne moine paya les dépenses nécessaires pour que le jeune artiste pût aller étudier, à Eichstadt, le contrepoint dans l'école de Schlecht. Il ne jouit pas longtemps de cet avantage, car le maître mourut, après quelques mois, d'une attaque d'apoplexie. Cependant, aidé par Ruhm, musicien de la cour, Brandl continua de se livrer à la composition. Il était destiné à la vie monacale; mais Ruhm parvint à lui démontrer qu'il n'était pas né pour s'ensevelir dans un cloître. Il suivit le conseil qu'on lui donna d'aller étudier à Fribourg; mais la difficulté d'y vivre le ramena au couvent de Saint-Trudbert, où il donna des leçons de chant à quelques jeunes gens du pays. Insensiblement sa réputation de violoniste et de compositeur s'étendit, et, après quelques petits voyages, il obtint le titre de maître de chapelle du prince de Hohenlohe Bartenstein. Il resta dans cette position pendant trois ans, puis il fut appelé à Bruchsal et enfin à Spire, par l'archevêque, en qualité de directeur de musique. Il jouissait des avantages de cette position honorable quand le pays fut envahi par les armées françaises. Brandl perdit sa place, et tomba dans une profonde misère. Retiré d'abord à Stuttgard vers 1793, il y vécut jusqu'en 1805, époque où il s'est retiré à Bruchsal. Depuis lors il est revenu à Carlsruhe, où il est mort le 26 mai 1837. Ses compositions les plus importantes sont : 1° Symphonie à grand orchestre (en *ré*); Spire, 1790. — 2° Sérénade pour violon obligé, deux flûtes, deux altos, deux cors et contrebasse, op. 4; Heilbronn, 1792. — 3° Grande sérénade pour violon, hautbois, violoncelle et basson obligés, deux violons, deux cors, et basse d'accompagnement, op. 7; Heilbronn, 1796. — 4° Six quatuors pour deux violons, alto et basse, op. 8; ibid., 1796. — 5° Six quintetti pour deux violons, deux altos et basse, op. 10; ibid. — 6° Six quintetti, idem, op. 11, liv. 1 et 2; Offenbach, 1797. — 7° Symphonie à grand orchestre (en *mi* bémol), op. 12; ibid. — 8° Quintetto pour piano, violon, alto, basson et violoncelle, op. 13; ibid., 1798. — 9° Quintetto pour violon, deux altos, basson et violoncelle, op. 14; ibid. — 10° Quatuor pour flûte, violon, alto et violoncelle, op. 15; ibid. — 11° Sextuor (en *ut*) pour violon obligé, basson, cor, deux altos et violoncelle, op. 16; ibid., 1799. — 12° Six quatuors pour deux violons, alto et basse, op. 17, liv. 1 et 2, dédiés à Haydn; Heilbronn, 1799. — 13° Grand quatuor (en *ré* mineur), op. 18; Offenbach, 1799. — 14° Nocturne, pour deux violons et violoncelle, op. 19; ibid., 1800. — 15° Symphonie concertante pour violon, violoncelle et orchestre, op. 20; ibid., 1801. — 16° *Germania*, opéra en trois actes, 1800, inédit. — 17° Trois quatuors pour deux violons, alto et violoncelle concertants, op. 23; Augsbourg, 1803. — 18° Poésies de Schütz mises en musique; Leipsick, Kühnel. — 19° Symphonie à grand orchestre (en *ré*), op. 25; Leipsick. — 20° Six airs avec accompagnement de piano; ibid. Brandl a écrit un opéra intitulé *Hermann* et le monodrame de *Hero*, qui ont été représentés au théâtre de Carlsruhe. Parmi ses compositions, on compte aussi plusieurs oratorios, quelques messes, dont une pour quatre voix d'hommes, qui a obtenu des éloges dans une analyse de la Gazette musicale de Leipsick (1828, pag. 188), des concertos pour le basson, des sextuors et quintettes pour cet instrument et le hautbois, des quatuors pour le basson et pour la flûte, des recueils de chansons allemandes à plusieurs voix et à voix seule, avec accompagnement de piano, et plusieurs autres ouvrages de différents genres. Les cahiers de *Lieder* publiés par Brandl à Spire, chez Bossier, sont remarquables par la beauté des mélodies.

BRANDT (Jean), poëte et musicien, né à Posen, en Pologne, vers 1540, fit ses premières études dans sa patrie, et se rendit ensuite à Rome, où il acheva de s'instruire dans les lettres et dans les arts libéraux. En 1571, il entra chez les jésuites, retourna ensuite en Pologne, et se livra à la culture de la poésie et de la musique. Ses compatriotes estiment beaucoup le recueil de mélodies qu'il publia à Varsovie en 1586, sous ce titre : *Piesni latinskie i polskie = notani muzycznemi* (Chants latins et polonais mis en musique). La plupart des pièces de ce recueil sont encore chantées par les paysans de la Pologne. On trouve quelques mélodies de Brandt dans le recueil qui a pour titre : *Pedagogus ostendens qua ratione prima artium initia pueris quam facillime tradi possint*; Bâle, 1582, in-8°.

BRANDT (Georges-Frédéric), célèbre bassoniste, naquit à Spandau, le 18 octobre 1773. Il fut élevé à l'école de musique militaire de Potsdam, et eut pour maître de basson Antoni, artiste distingué de cette époque. Après trois années d'é-

tudes dans cette école, Brandt fut placé comme bassoniste dans un régiment de la garde royale, à Berlin. Là il se lia d'amitié avec Ritter, musicien de la cour, qui perfectionna son talent par ses conseils. Ses nouvelles études furent interrompues peu de temps après par la guerre avec la France, et il dut entrer en campagne avec la garde royale, en 1792. Après une absence de trois ans, Brandt rentra à Berlin, et reprit ses études, sous la direction de Ritter. Le roi Frédéric-Guillaume II, ayant voulu l'entendre, fut si satisfait de son talent, qu'il lui donna l'assurance d'une place dans sa musique; mais la mort du roi anéantit tout à coup les espérances de l'artiste. Il entreprit alors un voyage, et se rendit à Ludwigslust, où le duc de Mecklembourg-Schwerin lui proposa un engagement qu'il accepta, après avoir obtenu son congé en Prusse, le 6 mars 1798. En 1800 il voyagea de nouveau, visita Stettin, Berlin, Breslau, Dresde et enfin Munich, où il fut placé à l'orchestre de la cour, en 1806. Les dernières mentions qui sont faites de Brandt remontent à 1813. A cette époque il parcourut l'Allemagne, et brilla dans les concerts à Vienne et à Prague. On connaît en manuscrit quelques solos pour le basson composés par cet artiste.

BRASPERNIUS (BALTHAZAR). *Voyez* PRASPERG.

BRANIERI (CLAUDE), organiste et compositeur, né en Italie vers la fin du seizième siècle, fut attaché au service de l'archiduc Ferdinand (qui fut roi de Bohême sous le nom de Ferdinand II) comme organiste, et vécut à Prague en cette qualité. Dans les comptes de l'archiduc Ernest, tenus à Prague par Blaise Hutter, son secrétaire intime, on trouve cet article : « à Claude « Branieri, organiste de son altesse impériale « l'archiduc Ferdinand, pour la partition d'une « messe offerte au gracieux prince, 24 florins. » (Archives du royaume de Belgique, liasse C. 4-D.).

BRASSAC (RENÉ DE BEARN, marquis DE) amateur distingué que Voltaire a célébré dans son Temple du Goût, fut d'abord officier de carabiniers, puis brigadier des armées du roi, et enfin maréchal de camp, en 1769. Il a composé la musique de deux opéras qui ont eu du succès : 1° *L'Empire de l'Amour*, 1733. — 2° *Léandre et Héro*, 1750. Le marquis de Brassac a fait graver à Paris un livre de cantates à voix seule.

BRASSART ou BRASART, contrepointiste, vraisemblablement né en Belgique, paraît avoir vécu dans la première moitié du quinzième siècle, et avoir été contemporain de Faugues, de Régis, d'Éloy, de Cousin, et de quelques autres musiciens qui furent les successeurs immédiats de Dufay, de Binchois et de Dunstaple. Toutefois le nom de cet artiste n'est cité que d'une manière vague, et les renseignements sur sa vie, son mérite et ses ouvrages nous manquent. Dans la voie de découvertes où l'on est entré depuis quelques années, il est peut-être permis d'espérer que des manuscrits encore inconnus fourniront un jour des documents satisfaisants sur ces anciens compositeurs, particulièrement sur celui qui est l'objet de cet article. Tinctoris, Glaréan, Hermann Fink et Ornithoparcus ne parlent pas de Brassart : Gafori le cite dans un passage du troisième livre de son ouvrage intitulé : *Musica utriusque Cantus practica* : « complures tamen discordantem hujus « modi minimam atque semibrevem admittebant, « ut Dunstable (sic), Binchoys et Dufay, atque « Brasart. »

BRASSART (OLIVIER), autre musicien belge, vécut environ cent ans après le précédent. Il n'est connu jusqu'à ce jour que par un œuvre qui a pour titre : *Il primo libro de Madrigali a quattro voci*; Roma, per Antonio Barré, 1564, in-4°.

BRASSICANUS (JEAN), musicien allemand du dix-septième siècle, était chantre à Linz vers 1630. Daniel Hintzler a inséré quelques pièces de sa composition dans le recueil intitulé : *Musikalisch-figurirte Melodien der Kirchen-gesaenge*, etc.; Strasbourg, 1634, in-12.

BRASSOLINI (DOMINIQUE), maître de chapelle à Pistoie, au commencement du dix-huitième siècle, a composé la musique d'un opéra intitulé *Il Trionfo dell' umiltà*, qui a été représenté à Modène, en 1707.

BRAUCHLE (JOSEPH-XAVIER), compositeur, né en Bavière dans les dernières années du dix-huitième siècle, vécut à Vienne vers 1820, puis se fixa à Munich, et s'y maria. Il y était encore en 1830. Sa femme, harpiste de quelque talent, s'est fait entendre avec succès à Strasbourg en 1839, et à Augsbourg en 1846. On connaît de Brauchle : 1° Six chants à voix seule avec accompagnement de piano, op. 1 ; Vienne, Haslinger ; — 2° Bagatelles pour le piano, op. 2 ; ibid. — 3° Grande sonate pour piano, violon et violoncelle, op. 3 ; ibid. — 4° Grand duo pour piano et violon, op. 4 ; ibid. — 5° Grande sonate pour piano seul, op. 5 ; ibid. — 6° Polonaise, romance et rondo pour le piano, op. 6 ; ibid. — 7° Deux quatuors pour deux violons, alto et basse, op 7 ; ibid. — 8° Un quatuor, idem, op. 8 ; Leipsick, Breitkopf et Hærtel. Brauchle fut un des compositeurs qui mirent en musique les poésies du roi Louis de Bavière, pour le recueil de chants exécutés par les membres de la Liederkranz de Munich, le 25 mai 1829 et publiés dans cette ville chez Falter.

BRAUER (...), pianiste de Vienne, vivait dans

cette ville vers 1825. On a imprimé de lui quelques compositions pour le piano, parmi lesquelles on remarque : 1° Variations brillantes pour le piano sur un thème hongrois, avec accompagnement de quatuor; Vienne, Pennauer. — 2° Ouverture pour le piano à quatre mains; Vienne, Artaria. — 3° Première polonaise brillante pour le piano (en *fa*); Vienne, Diabelli.

BRAUER (CHRÉTIEN), a été d'abord professeur de musique à Altenbourg, en Saxe, puis est devenu directeur de musique de la société de chant, à Chemnitz. Il a publié un très grand nombre de recueils de chants pour 2 et 3 voix, à l'usage des écoles, à Grimma, Altenbourg et Chemnitz. Son ouvrage 211me, consistant en un hymne (*Freue euch des Herrn*), pour 2 chœurs d'hommes avec 4 voix solo, a paru en 1845 à Chemnitz, chez Häcker. On a aussi de Brauer un petit traité élémentaire de musique intitulé : *Leitfaden beim ersten Unterrichte im Singen nach Noten* (Guide pour la première instruction du chant d'après les notes); Altenbourg, Heibig. Ce petit ouvrage est une sorte de protestation contre l'enseignement élémentaire de Natorp par les chiffres, qui a été définitivement abandonné en Allemagne depuis environ 1840.

BRAUER (FRÉDÉRIC-WILHELM), organiste à Weissenfels, né à Naumbourg, en Prusse, vers 1810, fut d'abord maître d'école à Stoessen, près de cette ville. On a de lui des préludes (*Vorspiele*) d'orgue pour le livre choral de Hentschel; Weissenfels, Meusel. Koerner, d'Erfurt, a publié de sa composition un prélude et fugue pour l'orgue (en *fa*), et une conclusion (pièce de sortie) en *ut*.

BRAUN (JEAN-GEORGES), né à Ubthal, village de la Bohème, dans la première moitié du dix-septième siècle, fut directeur du chœur de l'église Saint-Nicolas à Éger ou Égra, vers 1660. Il avait écrit un livre de chant pour l'usage de cette église. La deuxième édition de ce recueil parut sous ce titre : *Echo hymnodiæ celestis* (Echo de chants célestes, ou chants anciens et nouvaux de l'Église catholique, pour les grandes solennités et les fêtes de l'année, etc.), Éger; Abraham Lichtenthaler, 1675, in-12. Dans l'épître dédicatoire de cette édition, on voit que la première avait paru en 1664; car Braun dit : « Le livre de « chant que j'ai fait imprimer il y a onze ans « ayant été épuisé, je l'ai fait réimprimer pour « satisfaire au désir de plusieurs âmes pieuses. » Ce livre est rare : un exemplaire bien conservé se trouvait en 1818 au couvent de Strahow, près de Prague. On a aussi de Braun : *Odæ sacræ 1 et 2 vocibus cum 1 et 2 violinis modulatæ et compositæ*; Œniponti, typis Mich. Wagneri, 1668, in-4°. A l'époque où parut cet ouvrage l'auteur était déjà directeur du chœur à Éger.

BRAUN (JEAN GEORGES), poëte allemand du dix-septième siècle, fut *cantor* à l'église luthérienne de Hanau. Il a publié un traité élémentaire de musique en dialogue, sous ce titre : *Kurze Anleitung zur edlen Musikkunst in Fragen und Antworten*; Hanau, 1681, in-8° On a aussi de Braun un recueil de psaumes intitulé : *Cithara Davidico-Evangelica, oder Davidische Evangelische Harpfen aus prophetischen Psalm-Sprüchen über die Sonn-und Feyer-Taegliche Evangelia, in Kurze heutiger Sing-Art üblicke, Verse gebracht, nun in leichter Composition, mit Sing und Instrumental Stimmen, beneben einem Generalbass*, etc.; Giessen, 1683, in-4°. Wolffgang Charles Briegel, maître de chapelle du duc de Hesse-Darmstadt a été l'éditeur de ce recueil.

BRAUN (...), musicien allemand, s'établit à Paris en 1741, et y vivait encore en 1754, époque où le P. Caffiaux écrivait son Histoire de la musique (voyez CAFFIAUX). Cet historien en parle avec éloge. Braun était considéré comme un flûtiste de mérite. Il fit graver à Paris les ouvrages dont les titres suivent : 1° Sonates à flûte seule, premier livre. — 2° Livre de duos pour les musettes et les vielles. — 3° Trios pour 2 flûtes et basse. — 4° Sonates en duos pour 2 flûtes. — 5° Sonates à flûte seule, deuxième livre. — 6° Sonates pour le basson. — 7° Pièces pour flûte seule, sans basse. — 8°. Trios pour flûte, violon et basse. — 9°. Concertos pour la flûte, op. 9. — 10° idem, op. 10. — 11° Sonates en duos pour 2 flûtes, livre deuxième. L'auteur de toutes ces productions était connu sous le nom de *Braun le Cadet* : il avait un frère ainé, flûtiste comme lui, qui a publié deux livres de Trios pour 2 flûtes et basse.

BRAUN (ANTOINE), violoniste de la chapelle du landgrave de Hesse-Cassel, né le 6 février 1729, fut le père des virtuoses de ce nom (Jean, Jean-Frédéric, Maurice, Daniel), et de Mlle Braun, cantatrice distinguée.

BRAUN (JEAN), violoniste de la chapelle du landgrave de Hesse, naquit à Cassel, le 28 août 1758. Il reçut de son père les premières leçons de violon et de musique, et se rendit ensuite à Brunswick, pour y étudier la composition sous Schwanenberg, et le violon sous Prosch. De retour à Cassel, il fut admis dans la chapelle du prince, alors la plus célèbre de l'Allemagne; mais cette même réunion d'artistes les plus distingués ayant été congédiée en 1786, Braun alla à Berlin, où il devint maître des concerts de la reine. Il occupait encore cette place en 1797. On a gravé de sa composi-

tion trois œuvres de trios pour deux violons et basse, et deux concertos de violoncelle; Berlin, Hummel, 1792. Il avait en outre en manuscrit vingt concertos pour violon, onze symphonies concertantes pour deux cors ; deux concertos pour second cor ; un idem pour premier ; deux idem pour basson ; un idem , pour flûte, et un, idem, pour violoncelle. Cet artiste a écrit aussi la musique d'un ballet intitulé : *Les Bergers de Cythère.*

BRAUN (JEAN-FRÉDÉRIC), frère du précédent et deuxième fils d'Antoine, naquit à Cassel, le 15 septembre 1759. Il étudia le hautbois sous la direction de Barth, et devint un des plus habiles artistes de l'Allemagne sur cet instrument. Il excellait surtout dans l'exécution de l'adagio. Le landgrave de Hesse-Cassel ayant remarqué les heureuses dispositions de ce jeune artiste et les progrès qu'il avait faits en peu de temps, l'envoya à Dresde pour y perfectionner son talent sous la direction de Besozzi. Après avoir suivi pendant un an les conseils de ce maître célèbre, Braun quitta Dresde, et entra dans la chapelle du duc de Mecklembourg-Schwerin, en 1782. Le style de Besozzi, comme celui des meilleurs hautboïstes de son temps, consistait en un jeu brillant et orné ; Braun s'en fit un autre, dont l'expression et la belle manière de chanter formaient la base. C'est par ces qualités que Braun mérita d'être considéré comme le chef d'une nouvelle école de hautbois. Il a écrit une grande quantité de concertos, de trios et de quatuors pour son instrument, qui sont restés en manuscrit dans les archives de la chapelle du duc de Mecklembourg-Schwerin. Braun est mort à Ludwigslust, le 15 septembre 1824, dans la matinée de l'anniversaire de sa naissance, à l'âge de soixante-cinq ans. Parmi ses meilleurs élèves, on compte ses deux fils.

BRAUN (MAURICE), frère des précédents et troisième fils d'Antoine, né le 1er mai 1765, entra vers 1790 dans la chapelle du prince évêque de Würzbourg, en qualité de bassoniste. Il était compté comme un des plus habiles de son temps pour son instrument. Cependant il était inférieur à ses frères.

BRAUN (DANIEL), quatrième fils d'Antoine, violoncelliste et élève de Duport l'aîné, naquit à Cassel, le 24 juillet 1767. Il était déjà musicien de la chapelle du roi de Prusse en 1792. Il a été considéré comme un artiste distingué, et son maître avait beaucoup d'estime pour son talent.

BRAUN (Mlle), sœur des précédents, naquit à Cassel le 22 octobre 1762. Elle brillait également comme cantatrice et comme virtuose sur la mandoline et le piano. Elle était, en 1797, femme de chambre de la duchesse de Gotha et avait épousé le conseiller Hamberger.

BRAUN (Mme), femme de Jean-Frédéric, fut une cantatrice distinguée. Son nom de famille était *Kunzen* ; elle était sœur du compositeur de ce nom, maître de chapelle du roi de Danemarck. Elle fut attachée pendant plus de vingt ans au service de la chapelle du duc de Mecklembourg-Schwerin, à Ludwigslust.

BRAUN (GEORGES), comédien allemand, né à Eichstaedt dans la seconde moitié du dix-huitième siècle, a composé la musique de trois opéras représentés au théâtre de Gotha, depuis 1789 jusqu'en 1790. Ils avaient pour titres : 1° *Julie*. — 2° *Der neue Herr* (le Nouveau Seigneur) ; — 3° *Die Jubel-Hochzeit* (le Jubilé de Mariage).

BRAUN (ANDRÉ), tromboniste de l'opéra de Paris, d'origine allemande, entra à l'orchestre de ce théâtre en 1797, après avoir été, pendant quelques années, attaché à celui du théâtre Feydeau. Il mourut à Paris en 1806. On a de lui : *Méthode pour les trombone basse, ténor et alto* ; Paris, Sieber. Il a été publié une édition française et allemande de cet ouvrage, à Offenbach, chez André. Braun avait été professeur au Conservatoire de Paris à l'origine de cet établissement, lorsqu'on y formait des corps de musique militaire pour les armées de la République française : il fut réformé en 1802.

BRAUN (CATHERINE), dont le nom de famille était *Brouwer*, naquit à La Haye, le 7 mars 1778. Son père, riche négociant, la plaça, à cause de sa belle voix, chez le maître de chapelle Graaf, pour qu'elle y fît son éducation musicale. En peu d'années elle acquit une grande habileté comme cantatrice. En 1796, elle fit, avec son maître, un voyage à Hambourg et à Berlin. Ses succès dans ces deux villes surpassèrent son attente ; son talent y excita l'enthousiasme du public. Engagée au théâtre royal de Berlin, elle y prit des leçons de Hurka. Les conseils de ce maître achevèrent de développer les avantages de sa voix, une des plus belles qu'on eût jamais entendues en Allemagne. A une étendue de trois octaves, véritable phénomène vocal, Mlle Brouwer joignait le don d'une qualité de son moelleuse, pure et touchante. En 1798 elle entreprit un voyage en Allemagne, visita Leipsick, Dresde, Vienne, Munich, Hambourg, et ne revint à Berlin qu'en 1803. Ce fut à cette époque qu'elle épousa le violoncelliste Daniel Braun. Elle se retira du théâtre vers 1811.

BRAUN (CHARLES-ANTOINE-PHILIPPE), fils de Jean-Frédéric, est né en 1788 à Ludwigslust, dans le Mecklembourg. Son père lui enseigna à jouer du hautbois, et fut son maître de composition.

Il entra, en 1807, à la chapelle du roi de Danemarck, comme premier hautboïste. On le considère comme un artiste distingué en son genre. C'est d'ailleurs un homme instruit. Comme compositeur, il a publié : 1° Symphonie à grand orchestre (en *ré*); Leipsick, Breitkopf et Hærtel. — 2° Ouverture (en *ut* mineur) ; ibid. — 3° Concerto pour la flûte (en *fa*), œuvre deuxième ; Leipsick, Peters. — 4° Quatuor pour deux flûtes et deux cors, op. 1; ibid. — 5° Quatuors pour flûte, violon, alto et basse, op. 6 ; Leipsick, Hofmeister ; — 6° Deux quatuors pour flûte, hautbois, cor et basson; Leipsick, Br. et Hærtel. — 7° Duos pour deux flûtes; Copenhague, Lose. — 8° Duos pour deux hautbois, op. 3 ; Leipsick, Peters. — 9° Duo pour hautbois et basson ; Augsbourg, Gombart. — 10° Pot-pourri pour hautbois et piano; Leipsick, Hofmeister. — 11° Sonate pour piano et hautbois ; Leipsick, Br. et Hærtel. — 12° Six variations faciles pour piano ; Copenhague, Lose; — 13° Six chansonnettes avec acc. de piano; Stockholm.

BRAUN (GUILLAUME), deuxième fils de Jean-Frédéric, est né à Ludwigslust, en 1791. Élève de son père, il lui a succédé dans la place de premier hautbois de la chapelle du duc de Mecklembourg-Schwerin, en 1825. Avant de prendre cette position, il avait été attaché à la musique particulière du roi de Prusse, à Berlin. Artiste éclairé, il a donné dans la *Gazette musicale* de Leipsick (1823, n° 11, p. 165) un bon article sous ce titre : *Bemerkungen ueber die richtige Behandlung und Blas Art der Oboe* (Observations sur la bonne manière de traiter et de jouer du Hautbois). Braun est considéré aujourd'hui comme un des meilleurs hautboïstes de l'Allemagne. Il est connu comme compositeur par de nombreux ouvrages parmi lesquels on remarque : 1° Divertissement pour hautbois et orchestre, op. 3; Berlin. — 2° Concerte pour hautbois, op. 12; Leipsick, Peters. — 3° Six duos pour deux hautbois, op. 1, ibid. — 4° Grand duo pour deux hautbois, op. 23, n° 1, Leipsick; Breitkopf et Hærtel. — 5° Deux quatuors pour deux violons, alto et basse, op. 13 ; ibid Hofmeister.— 6° Divertissement pour flûte et quatuor, op. 27; Hambourg, Bœhme. — 7° Sonate pour piano, op. 17; Hambourg, Lübbers. — 8° Introduction et polonaise pour piano, op. 26 ; Hambourg, Cranz. — 9° *Der Trost*, cantate pour soprano; avec accompagnement de piano, op 22 ; Berlin, Trautwein.

BRAUN (CATINKA), fille de Maurice, et femme de Guillaume ou Wilhelm, naquit à Würzbourg, le 24 mars 1799. Douée des plus heureuses dispositions pour la musique, elle fit dans cet art de si rapides progrès, qu'à l'âge de douze ans elle exécuta divers morceaux de piano dans des concerts, de manière à mériter les applaudissements des connaisseurs. Plus tard, sa voix ayant acquis du timbre, de l'étendue et du volume, elle fut confiée aux soins de Seyfert, directeur du chœur à Würzbourg, qui se chargea de terminer son éducation vocale. En 1815, elle débuta au théâtre de Hanovre, où son père l'avait accompagnée; le succès qu'elle y obtint fut complet, et bientôt sa réputation s'étendit dans toute l'Allemagne septentrionale. Des invitations lui furent envoyées pour qu'elle se rendît à Francfort et dans d'autres grandes villes. En 1817, elle chanta au théâtre de Hambourg, et produisit une vive impression parmi les habitants de cette ville. Après y avoir fait un séjour de trois ans, elle fit, en 1821, un voyage à Copenhague, et n'y eut pas moins de succès. De retour en Allemagne, elle fut engagée, en 1822, à Cassel, en qualité de *prima donna*; dans l'année suivante elle alla à Berlin, et y devint la femme de son cousin, Guillaume Braun. Sa carrière théâtrale s'y termina par les rôles de *Fanchon* (dans l'opéra de Himmel), et d'*Agathe* dans *Freyschütz*, qu'elle chanta sur le théâtre de la cour. En 1825 elle suivit son époux à Ludwigslust, et y mourut, le 8 juin 1832, dans sa trente-troisième année, regrettée de tous ceux qui connaissaient son talent et les qualités de son cœur.

BRAUN. Sous ce nom, on trouve indiqué dans le catalogue de Günther (5ᵐᵉ supplément, p. 33 et 44), un ouvrage manuscrit intitulé : *Leichter und ganz Kurzgefasster Generalbass für die Anfaenger im Klavier* (Méthode courte et très-facile d'harmonie pour ceux qui commencent l'étude du piano).

BRAUN (JOSEPH), habile pianiste et violoncelliste, est né en 1787, à Ratisbonne, où son père était organiste. Après avoir terminé ses études de musique, il se fit directeur de musique de plusieurs troupes d'opéra à Kœnigsberg, Dantzick, Brême, Lubeck et autres lieux. En 1825, il était à Kœnigsberg, où il fit représenter l'Opéra féerie *Dei Wünsche oder der Prüfungstraum* (Les souhaits, ou l'épreuve en songe), dont il avait composé la musique. A la même époque il donna aussi dans la même ville l'opéra-comique *Die lange Nase* (Les longs Nez), et *Le Cosaque et le Volontaire*. Ce dernier ouvrage fut aussi représenté à Brême quelques années après. En 1826, Braun se fit entendre à Berlin comme violoncelliste; puis il fut appelé à Philadelphie pour y diriger l'opéra. Sa femme, cantatrice de quelque mérite, qui avait chanté à Kœnigsberg et à Dantzick, l'y suivit en qualité de *prima*

donna. Braun y mit en scène plusieurs opéras italiens, allemands et anglais; mais l'ignorance des Américains en ce qui concernait la musique, à cette époque, lui inspira bientôt le désir de quitter le pays. En 1828, il donna sa démission; puis il visita New-York, Baltimore, et quelques autres villes pour y donner des concerts. De retour en Europe, Braun se fixa à Brême, et y fit représenter quelques-uns de ses opéras. On connaît de cet artiste plusieurs compositions pour le piano et pour le violoncelle.

BRAUN (Charles), compositeur, né à Berlin vers 1819, a fait son éducation musicale dans cette ville, et a été l'un des membres dévoués de l'Académie de chant. Il est aujourd'hui musicien de la chambre du roi de Prusse. Ce jeune artiste a débuté de la manière la plus heureuse comme compositeur, en 1842, par des œuvres vocales en chœur où se fait remarquer l'originalité des idées. Plusieurs de ses morceaux ont été exécutés avec succès dans les concerts de Berlin, en 1843 et 1844.

BRAUN (Albert), chef d'orchestre du théâtre de Lemberg, actuellement vivant (1854), n'est connu que par un *Entr'acte caractéristique pour la comédie de Korzeniowski, intitulée : les Juifs*, arrangé pour piano; Lemberg, Millikowski.

BRAUNE (Frédéric-Wilhelm-Othon), organiste à Berlin, s'est fait connaître comme un artiste habile depuis 1830. Vers 1845, il a été nommé directeur de la société de chant connue sous le nom de *Cæcilia*. Cet artiste a publié environ quarante œuvres de musique d'église, chants à plusieurs voix et à voix seule avec piano.

BRAYSSINGAR (Guillaume de), né en Allemagne, au commencement du seizième siècle, ou dans les dernières années du quinzième, fut organiste à Lyon. On a de lui un recueil, de *ricercari*, variations et fantaisies sur des thèmes des plus célèbres compositeurs de ce temps, sous le titre de *Tablature d'Epinette*; Lyon, Jacques Moderne, 1536, in-4°.

BRECHTEL (François-Joachim), musicien allemand, qui vivait vers la fin du seizième siècle, a fait imprimer des chansons gaillardes, à trois, quatre et cinq voix, de sa composition, sous ce titre : *Kurz-weilige deutsche Liedlein mit vier und funf Stimmen*; Nuremberg, Catherine Gerlach, 1588, 1590 et 1594, in-4° obl.

BRECNEO (Luis de), guitariste espagnol, contemporain de Mersenne, qui en parle avec éloge dans le Traité des instruments de son *Harmonie universelle*. On a sous son nom une méthode pour apprendre à jouer de la guitare à la manière espagnole; elle a pour titre : *Melodó muy facillima para aprender a tañer la gui-* *tarra a lo Español*; Paris, Pierre Ballard, 1626, in-8° obl.

BREDAL (Niels-Knog), poëte et compositeur danois, fut d'abord vice-bourgmestre à Drontheim, en Norwége, et quitta cet emploi pour aller s'établir à Copenhague, où il est mort en 1778, à l'âge de quarante-six ans. Ses compositions les plus connues consistent en pièces de chant imprimées à Copenhague en 1758, et intitulées : 1° *Le Berger irrésolu.* — 2° *Le Solitaire.* — 3° *Le Recruteur heureux*.

BREDAL (J.), chef d'orchestre du théâtre de Copenhague, né dans cette ville vers 1800, y a fait représenter, en 1833, l'opéra de sa composition intitulé : *La Fiancée de Lammermoor*, et en 1836, *Les Guérillas*. Il a publié des pot-pourris pour le piano sur les thèmes de ces opéras, à Copenhague, chez Lose.

BREDE (Samuel-Frédéric), d'abord sous-recteur à Perleberg, devint ensuite cantor et directeur de musique à Stettin, où il mourut en 1796. Il a publié à Offenbach, en 1784, six sonates pour le clavecin, dont trois avec accompagnement de violon; et en 1786, des chansons et des ariettes avec accompagnement de clavecin, et avec une préface; à Leipsick, chez Breitkopf.

BREDENIERS (Henri), né vraisemblablement à Lierre (province d'Anvers), dans la seconde moitié du dix-septième siècle, comme on le verra plus loin, était, en 1505, organiste de Philippe le Beau (1) qu'il accompagna en Espagne, conjointement avec Alexandre Agricola et d'autres musiciens belges. Après la mort du roi de Castille, en 1506, Brédeniers retourna dans les Pays-Bas (2) et eut le titre d'organiste et maître de la chapelle de l'archiduc d'Autriche (Charles, fils de Philippe le Beau, plus tard empereur Charles-Quint). Jusqu'à la fin de l'année 1521, on lui voit continuer son service près de ce prince; mais après cette date il disparaît des registres des comptes de finances de la cour; ce qui indique ou sa retraite, ou son décès. Au mois de mai 1508, il reçoit une gratification pour l'entretien et l'éducation de quatre enfants de chœur (3). En 1509, il est récompensé « des paynes qu'il

(1) Registre n° F 191 de la Chambre des Comptes aux Archives du département du Nord (à Lille).

(2) Brédeniers se fait rembourser, en 1509 et 1510, de la somme qu'il a payée pour le transport, de l'Espagne à Anvers, d'un coffre qui contenait les livres de chant et les missels de la chapelle de Philippe le Beau, lesquels avaient été portés à Valladolid lorsque ce prince s'y rendit pour la seconde fois. (*Acquits de la recette générale des finances*, aux Archives du royaume de Belgique.)

(3) « A Henry Brédeniers, organiste et maistre des enffants de la chapelle de l'archiduc, pour l'entretenement de quatre jeusnes enffans que par ordonnance de Monseigneur il « a gardez, monstrez et enseignez la musique pour chan-

« prend journellement à apprendre à jouer sur
« le *manicordion* Monseigneur (Charles) et mes-
« dames ses sœurs (1). » Il fait, en 1514, un
voyage en Hollande pour les affaires des archi-
ducs Charles et Ferdinand (2). Charles, devenu
roi d'Espagne et souverain des Pays-Bas, lui ac-
corde, par lettres patentes de 1516, une pension
annuelle de 100 livres *en considération de ses
services* (3). Dans la même année, le roi donne
encore à Brederiers 50 livres pour le récompen-
ser de son dévouement, et afin qu'il pût conti-
nuer l'achèvement d'une maison qu'il se faisait
bâtir à Lierre (4). Le choix qu'il avait fait de cette
petite ville pour sa retraite est un indice qu'il
y avait vu le jour. Dans l'année 1520, Brederiers
accompagna Charles-Quint en Angleterre : on
voit, par un acte authentique, qu'il donna à ses
frais un banquet aux chantres de la chapelle du
roi Henri VIII, à Cantorbéry (5). Enfin, Charles-
Quint le gratifia d'une nouvelle somme de 50 li-
vres, au mois de septembre 1521 (6). Après cette
époque, son nom disparaît des comptes de la cour;
ce qui fait présumer qu'il se retira alors dans sa
maison de Lierre, et qu'il y mourût oublié.

Il reste peu de compositions de Brederiers au-
jourd'hui; je n'en connais que le motet à cinq
voix *Misit me Pater*, dans les *Ecclesiasticæ
cantiones sex, quinque et quatuor vocum*, pu-
bliés à Anvers, chez Plantin, en 1529, petit in-4°,
obl., et une messe à quatre voix, *Ave Regina
cœlorum*, dans un manuscrit de la Bibliothèque
royale de Belgique.

BREE (JEAN-BERNARD VAN), directeur de
musique et chef d'orchestre de la société mu-
sicale *Felix-Meritis*, d'Amsterdam, violoniste
et compositeur, naquit dans cette ville le 29 jan-
vier 1801, et y est mort le 14 février 1857, à l'âge
de cinquante-six ans. Doué de l'organisation la plus
heureuse pour la musique, il ne dut qu'à lui-
même et à ses efforts le talent qui l'a placé
à un rang honorable dans l'art. Son père, musi-
cien médiocre, lui enseigna les premiers éléments
du violon, et Bertelmann (*voy.* ce nom) lui donna
un petit nombre de leçons de composition. Toute
son éducation musicale consista dans ses faibles
ressources; cependant il parvint, dans son pays,
à la réputation de violoniste habile, particuliè-
rement dans l'exécution des quatuors; il eut le
talent de diriger les masses vocales et instrumen-
tales, et ses compositions lui ont acquis l'estime
des connaisseurs. Dans son enfance, sa famille
s'était établie à Leeuwarden, dans la Frise, qui
ne lui offrait aucune ressource pour l'art; néan-
moins, c'est dans cette même ville que ses facul-
tés se développèrent rapidement. A l'âge de dix-
huit ans il retourna à Amsterdam, où ses progrès
se firent remarquer chaque année. D'abord placé
comme second ou premier violon du Théâtre-
Français, il devint chef d'attaque et premier violon
solo, après la retraite de Kleine, artiste de talent,
qui mourut jeune d'une maladie de langueur. Le
début de Van-Bree comme violoniste se fit au mois
d'avril 1821 dans un concert de *Felix-Meritis* :
le jeune artiste fut chaleureusement applaudi.
Bientôt il devint l'âme de la musique dans sa
ville natale, et la place de chef de la musique
de la Société étant devenue vacante, en 1829, il fut
choisi pour la remplir. Pendant près de trente
ans il contribua par ses soins actifs à la prospérité
de cette belle institution. Bienveillant et ser-
viable, il aidait de ses conseils et de son in-
fluence tous les jeunes artistes qui avaient besoin
de ses services. Van Bree s'est fait connaître
comme compositeur par les ouvrages suivants, qui
ont été publiés : 1° Symphonie à grand orchestre;
Amsterdam, Theune et Cie. — 2° Ouverture de
concert; ibid. — 3° Ouverture de fête avec chœur,
exécutée à la grande fête musicale d'Amsterdam
en 1836 ; ibid. — 4° 1er quatuor pour 2 violons
alto et basse (en *la* mineur); Bonn, Simrock.
— 5° 2me quatuor idem; Amsterdam, Theune et
Cie. — 6° 3me quatuor idem; ibid. — 7° Grande
messe solennelle à 4 voix et orchestre, publiée
par la Société pour l'encouragement de la mu-
sique, à Rotterdam. — 8° 1re, 2me 3me et 4me
Messes à 3 voix avec orgue; Amsterdam, Theune et
Cie. — 9° *Requiem : missa pro defunctis tribus
vocibus humanis comitante organo concinenda*;
ibid., 1848. — 10° Le 48me psaume pour voix solo,
chœur et orchestre, arrangé avec acc. de piano ;
ibid., 1851. — 11° *Adolphe au Tombeau de Marie*,

« ter en ladite chapelle, etc. » (Registre F. 196 de la Cham-
bre des comptes, à Lille).

(2) *Acquits de la recette générale des finances*, aux
Archives du royaume de Belgique.

(2) Registre F 200 de la Chambre des Comptes, à Lille.

(3) Registre F 201, *ibid.*

(4) « A Maistre Henry Bredeniers, organiste, L livres
« que le roi, par lettres patentes du XIX aoust XVCxvj
« lui a accordé, en considération de bons et aggréables ser-
« vices qu'il lui avoit par cy-devant faiz et faisoit lors chas-
« cun jour audict estat d'organiste, et aultrement, en di-
« verses manières, mesmement pour l'avancement des
« ouvraiges de sa maison à Lyere, et pour une verrière
« armoyée des armes dudict seigneur roy, qu'il promet-
« tait mettre au chef-lieu de sa dicte maison, etc. » (Regis-
tre n° F. 198, *ibid.*)

(5) « A Maistre Henry Bredeniers, organiste de la chap-
« pelle domestique du roy, la somme de xvllj livres xv
« solz, pour don gratuyt que le roy lui a fait en considera-
« tion de la despence qu'il avoit soustenue à un banquet
« par lui fait aux chantres de la chappelle du roy d'An-
« gleterre à Canterbye, au voyage que le roy y avoit lors
« fait (Registre n° 1227 de la Chambre des Comptes, aux
« Archives du royaume de Belgique). »

(6) Registre F. 207, aux Archives de Lille.

ballade pour voix de ténor et piano (texte hollandais); ibid. Ce morceau distingué, d'un style expressif et sentimental, a obtenu beaucoup de succès. On en a publié des traductions allemandes à Berlin, Hambourg, Hanovre, et une édition en hollandais, allemand et français, à Mayence, chez Schott, sous le titre de *Marie*. On a dit que cette ballade est une imitation de l'*Adélaïde* de Beethoven : cette critique ne me paraît pas fondée. — 12° *Colomb, ou la Découverte de l'Amérique*, sur le poëme de Vos, cantate à voix de baryton et chœur d'hommes; Amsterdam, Theune et C^{ie}. — 13° *Lord Byron*, cantate de Mayer, à voix seule. Van Bree a écrit aussi pour la scène, et a fait représenter au Théâtre Français de La Haye, *Le Bandit* ; au Théâtre-Hollandais d'Amsterdam : *Sapho*, drame lyrique, qui a obtenu un brillant succès; *L'Homme aux quatre époques de la vie*, mélodramme hollandais, et *La Mort héroïque de Speick*, ouvrage du même genre ; le petit opéra allemand *Nimm dich in Acht* (Prends garde à toi). Enfin, on connaît de Van Bree beaucoup de chansons populaires remarquables et des chœurs d'hommes d'un bel effet. Le Roi des Pays-Bas a récompensé les travaux de cet artiste par la décoration du Lion-Néerlandais; il était membre de la Société royale de Rotterdam pour l'encouragement de la musique, et de la Société de Sainte-Cécile de Rome.

BREIDENDICH. *Voyez* BREITENDICH.

BREIDENSTEIN (JEAN-PHILIPPE), organiste de l'église réformée de Hanau, naquit à Windeken, dans la Vetteravie, le 9 avril 1724. De 1777 à 1782, il fut professeur d'économie politique à Giessen, où il mourut le 18 janvier 1785. On a de sa composition : 1° Deux sonates pour le clavecin ; Nuremberg, in-folio. — 2° Vingt-quatre chansons de Gleim, avec accompagnement de clavecin ; Leipsick, 1770. On a aussi de lui un dialogue sur la timbale et sur son usage chez les Hébreux, sous ce titre : *Gespraech von der Pauke und der alten strafe des Paukens aus Ebræer* (sans nom de lieu); 1769, in-8°.

BREIDENSTEIN (HENRI-CHARLES), docteur en philosophie, né en 1796 à Steinau, dans la Hesse-Electorale, étudia la philosophie et la jurisprudence à Berlin et à Heidelberg, puis se livra à l'étude de la théorie et de la pratique de la musique. En 1821, il s'établit à Cologne en qualité de professeur de musique, et deux ans après on lui confia la place de directeur de musique à l'université de Bonn. En 1823, il obtint la place de professeur de musique dans la faculté de philosophie de cette université. Il occupe encore aujourd'hui (1855) la même position. M. Breidenstein a publié les ouvrages suivants :

1° *Practische Singschule* (Méthode pratique de chant); Bonn, 1835-1838, 4 parties in-4°. Il a été fait trois éditions de cet ouvrage. — 2° *Festgabe zu der am 12 August 1845 Stattfindenden Inauguration des Beethovens Monuments* (Description des fêtes qui ont eu lieu pour l'inauguration du monument de Beethoven, le 12 août 1845) ; Bonn, Habicht, 1845, in-8°. Comme compositeur M. Breidenstein s'est fait connaître par une cantate avec chœur et orchestre pour l'inauguration de la statue de Beethoven, exécutée à cette solennité ; des romances et des *Lieder* avec accompagnement de piano, en 2 suites, publiées à Francfort, chez Fischer ; d'autres chants séparés avec piano, à Cologne, chez Dunst, et à Bonn, chez Simrock; et six chants pour quatre voix d'hommes, à Leipsick, chez Breitkopf et Hærtel.

BREITENDICH (CHRÉTIEN-FRÉDÉRIC), organiste du roi de Danemarck, au palais de Christiansbourg, vers le milieu du dix-huitième siècle, est cité par les écrivains danois comme un des plus habiles compositeurs et théoriciens de son temps. On ne connaît de lui que les ouvrages suivants : 1° *Et lidet Forsag paa at Kunde laeresig selv at Synge en Choral efter Noder* (Essai abrégé pour acquérir soi-même en peu de temps la pratique du chant choral d'après les notes); Copenhague, 1766, in-4°. — 2° *Underviisning, hvorledes man e kan laeresig selvat saatte harmonien til sammen efter de over Noderne saatte Ziffere* (Instruction sur la manière d'apprendre soi-même l'harmonie conjointement par les notes et par les chiffres); Copenhague, 1766, in-4°.

BREITENGASSER (GUILLAUME), contrepointiste allemand, vécut dans la première moitié du seizième siècle. On trouve, de sa composition, la messe à quatre voix (*Dominicale*) dans la précieuse collection intitulée : *Liber quindecim Missarum a præstantibus musicis compositarum, quarum nomina una cum suis autoribus sequens pagina commonstrant*; Norimbergæ, apud Joh. Petreium, 1539, petit in-4° obl. La messe de Breitengasser est la douzième du recueil. Des hymnes de sa composition sont aussi contenues dans la collection qui a pour titre: *Sacrorum hymnorum Liber primus. Centum et triginta quatuor Hymnes continens, ex optimis quibusque Authoribus musicis collectus, inter quos primi artifices in hac editione sunt, Thomas Stölzer, Henricus Finck, Arnoldus de Bruck, et alii quidam* ; Vitebergæ, apud Georgium Rhav., 1542, in-4° obl. Le *Cantionale* manuscrit de Jean Walther, qui se conserve dans la bibliothèque des ducs de Saxe-Cobourg, contient quelques motets de Breiten-

gasser. Ce musicien partage avec Isaak, L. Sentel, Jean Walther, Thomas Stœlzer, Henri Finck, Dietricht et quelques autres, la gloire d'avoir fondé l'école des compositeurs allemands qui commença à briller vers la fin du quinzième siècle et au commencement du seizième.

BREITKOPF (Jean-Gottlob-Emmanuel), fondeur en caractères, imprimeur et libraire, naquit à Leipsick le 23 novembre 1719. Destiné par son père, libraire lui-même, à lui succéder dans son commerce, il montra d'abord beaucoup d'éloignement pour son état, entraîné qu'il était par son goût pour les sciences. Cependant il entreprit en 1745 de diriger l'imprimerie, qu'il porta, dans la suite, à un haut degré de prospérité. Il s'attacha surtout à améliorer les procédés de l'impression de la musique par les caractères mobiles. Ce genre d'impression, inventé par Petrucci de Fossombrone, et mis en œuvre dans les premières années du seizième siècle (*voy.* Petrucci), puis imité et modifié de diverses manières (*voy.* Le Bé, Briard, Hautin, Granjon, Junte, Oglin et Schœffer), fut longtemps le seul mode de publication de la musique. La transformation du système de la notation, dans la seconde moitié du dix-septième siècle, ayant rendu inutiles tous les anciens caractères, on ne chercha pas à les remplacer. En France, la gravure fut substituée à l'impression par les caractères mobiles; en Italie, toute la musique, sauf de rares exceptions resta en manuscrit; il en fut de même d'un très-grand nombre d'ouvrages en Allemagne; pour d'autres, on eut un système d'impression en caractères mobiles affreux, et pour d'autres encore on employa la gravure à l'eau forte sur des planches de cuivre. Telle était la situation des choses, lorsque Breitkopf entreprit de faire revivre l'ancienne typographie de la musique. Son premier essai en ce genre parut en 1755; c'était un sonnet de l'opéra de la princesse électorale de Saxe, intitulé *Il Trionfo della Fedelta*. L'année suivante il imprima l'opéra entier, et il s'y donna le titre de *inventore di questa nuova maniera di stampare la musica, con caratteri separabili e mutabili*. Il imprima encore en, 1765, l'autre opéra de la même princesse, intitulé *Talestri, regina delle Amazoni*. A peine la découverte de Breitkopf fut-elle connue, qu'on s'empressa de l'imiter de toutes parts. Fournier le jeune donna, en 1756, son *Essai d'un nouveau caractère de fonte pour l'impression de la musique*; mais il resta fort loin de son modèle. Il eut du moins l'honnêteté d'accorder à Breitkopf la priorité d'invention. Gando, autre fondeur de caractères, à Paris; Giacomo Falconi, à Venise; Ronsart, à Bruxelles; Enschedo et Fleischmann, à Harlem; enfin Fought, imprimeur suédois établi à Londres, firent tous des essais d'imitation plus ou moins heureux; mais, soit que les circonstances ne les favorisassent pas, soit que leurs procédés fussent moins perfectionnés, la seule entreprise de Breitkopf prospéra. Un nombre immense d'ouvrages importants fut imprimé au moyen de presses qu'il avait établies; sa maison a continué longtemps à multiplier par ce procédé les chefs-d'œuvre de la musique, et les caractères de Breitkopf se sont répandus dans toute l'Allemagne. C'est surtout pour l'impression des livres théoriques et historiques relatifs à la musique que cette invention est recommandable : on peut s'en convaincre par la comparaison des livres allemands avec ceux qu'on a longtemps publiés en France avec le texte gravé. Les procédés inventés par E. Duverger, typographe de Paris, en 1828, procédés employés par d'autres typographes français, donnent à la musique imprimée un aspect plus satisfaisant que celui du système de Breitkopf, à cause de la non interruption des filets de la portée; mais le procédé de Duverger a l'inconvénient d'être d'un prix de fabrication trop élevé. Dans ces derniers temps, on a perfectionné la forme des caractères, en conservant le système de Breitkopf, et l'on imprime de la musique d'un fort bel aspect en Allemagne. Cependant l'usage de la gravure s'y est beaucoup étendu depuis 1810, et l'impression de la musique par les caractères mobiles y est presque entièrement renfermée dans la littérature musicale.

Vers 1760, Breitkopf établit dans sa maison un magasin de musique manuscrite des plus grands maîtres anciens et modernes, dont il a publié un catalogue, sous ce titre : *Verzeichniss musikalischer Bücher, sowohl zur Theorie als Praxis*, etc. Il y joignait aussi celui des livres imprimés. Chacun d'eux a eu quatre éditions depuis 1760 jusqu'en 1780. Enfin, il a publié un autre catalogue thématique de toute la musique de son fonds et de l'assortiment, auquel il a ajouté successivement quinze suppléments. La grande maison qu'il a fondée subsiste encore avec une réputation européenne, sous le nom de *Breitkopf et Hærtel*. Le docteur Burney, qui vit Breitkopf en 1773, dit que c'était un homme singulier, d'un caractère brusque et taciturne. Il mourut à Leipsick, le 28 janvier 1794. Sa biographie a été écrite par un de ses amis (Hausius), et publiée à Leipsick en 1794, in-8°.

BREITKOPF (Bernard-Théodore), fils du précédent, né à Leipsick, en 1749, s'est fait connaître, en 1768, comme habile musicien sur le clavecin et plusieurs autres instruments. Vers la

même époque, il a publié des menuets, des polonaises pour le clavecin et des chansons avec mélodie qui ont eu beaucoup de succès. En 1775, il a fait paraître des divertissements pour clavecin, qui ont été bien accueillis. Peu de temps après, il partit pour Saint-Pétersbourg, où il est devenu directeur de l'imprimerie du sénat, en 1780.

BREITKOPF (Christophe-Gottlob), fils puîné de Jean-Gottob-Emmanuel, né à Leipsick en 1750, se livra de bonne heure à l'étude de la musique, et forma son goût par l'étude des beaux ouvrages que renfermait la collection de son père, par ses voyages, et surtout par les séjours qu'il fit à Dresde et à Vienne en 1786 et 1787. Il jouait bien du clavecin et de l'*harmonica*. Les publications de sa *Danse d'Oberon* et de sa *Terpsichore*, qui ont paru en partition et en extraits pour le clavecin de 1788 à 1790, l'ont fait connaître avantageusement.

BREITSCHOEDEL (J.-N.), pianiste et compositeur de Vienne. Cet artiste ne m'est connu que par ses ouvrages. Voici ceux qui sont indiqués dans le *Manuel de la littérature musicale* de Whistling : 1° Sonates faciles en trios pour piano, violon et violoncelle, op. 1; Vienne, Cappi. — 2° Idem, op. 2; ibid — 3° Idem, op. 3; Vienne, Czerny. — 5° Vingt-quatre cadences modernes, op. 14; Vienne, Mechetti. —4° Danses allemandes pour le piano; ibid. — 6° *Versuch einer theoretisch praktischen Klavierschule mit Uebungsstücken zum selbstunterricht* (Essai d'une méthode théorique et pratique de piano avec des exercices pour s'instruire soi-même); Vienne, Mechetti.

BREITUNG (Charles), organiste et professeur de musique de l'école des filles à Sangerhausen, près d'Eisleben, en Saxe, occupait cette position en 1835. Dans cette même année, il publia un ouvrage élémentaire intitulé : *Der erste Klavier - Lehrer, eine methodisch - katechetische Anleitung den ersten Klavier Unterricht schon mit Kindern von 4-6 Jahren zu beginnen und auf eine gründliche bildente und ansiehende Weise zu betreiben* (Le premier professeur de piano, instruction méthodique pour bien commencer l'enseignement du piano avec les enfants de quatre à six ans, etc.); Eisleben, G. Reichardt (sans date), in-4° de 71 pages.

BREREL (Jean), ecclésiastique anglais, de Liverpool, a prononcé un discours d'inauguration pour l'orgue de l'église de Saint-Pierre de cette ville, et l'a fait imprimer sous ce titre : *Opening an Organ at St-Peter's. Liverpool, on Job XXI, 12*; Liverpool, 1768, in-8°.

BRELIN (Nicolas), facteur d'instruments et docteur en théologie, né à Grum en 1690, dans le Vermeland en Suède, fit ses études à l'université d'Upsal, et s'attacha d'abord à la jurisprudence ; fut notaire à Carlstadt, puis s'engagea comme soldat au service de Prusse, déserta, et voyagea en Italie à la suite d'un gentilhomme allemand. Son protecteur étant mort à Padoue, il fut obligé de faire usage de ses talents en mécanique pour subsister, et il se détermina pour la profession de luthier. Il alla s'établir quelques temps en Lorraine; de là passa en France et en Hollande, d'où il revint en Suède pour y étudier la théologie à Lunden, Upsal et Wittemberg. Son humeur inconstante le porta à quitter encore sa patrie pour voyager ; mais ayant fait naufrage et ayant été dépouillé par des voleurs, il revint enfin en Suède, où il prit le bonnet de docteur. Il fut fait pasteur de Volstadt près de Carlstadt, et y mourut le 5 juillet 1753. L'Académie des sciences de Stockholm le reçut au nombre de ses membres. Dans les mémoires de cette société, il a inséré trois dissertations sur le perfectionnement des instruments à clavier. Le premier, qui se trouve dans le volume de 1739, p. 81, est intitulé : *At œka Clawers och Cymbalers godhet* (De la manière d'ajouter à la bonté des clavecins). Le second mémoire, qui contient une suite du premier, se trouve dans l'année 1757, p. 36, et le troisième intitulé : *Hwad œndring desse Clawers och andre instrumenter undergæ i Stark kœld*, etc. (Quelles altérations se manifestent dans les clavecins et autres instruments par l'effet du froid), est inséré dans l'année 1760, p. 317. Les deux derniers morceaux n'ont été publiés qu'après la mort de l'auteur. Un des moyens proposés par Brelin pour le perfectionnement des clavecins consistait à remplacer les plumes de corbeau des sauteraux par de petits ressorts en os disposés dans la languette d'une manière particulière; l'autre, à fixer les cordes à des hauteurs uniformes, de manière qu'elles ne fussent point appuyées sur le chevalet, mais qu'elles le touchassent seulement avec légèreté, et que le point d'intersection de ces cordes par le chevalet fût calculé de telle sorte que les parties placées en deçà ou au delà fussent en longueurs correspondantes, afin que l'une étant mise en vibration, l'autre résonnât aussi comme un écho. Hulphers a donné un extrait du premier mémoire de Brelin et une analyse des autres dans son livre intitulé : *Historisk afhandling om Musik* (Traité historique sur la musique, p. 81). Forkel s'est trompé lorsqu'il a dit que Marpurg a donné une traduction allemande du premier mémoire dans ses *Essais historiques* (*V. Allgem. Litter. der Musik*, p. 263); c'est l'extrait donné par Hul-

phers que le savant Marpurg a traduit (*Historisch-kritiche Beytrage*, etc., t. II, p. 322). Lichtenthal, qui a copié Forkel (*Bibliog. della Mus.*, t. IV, p. 67), a changé le nom de Bretin en celui de Berlin.

BREMNER (Robert), professeur et marchand de musique à Édimbourg, vers le milieu du dix-huitième siècle, quitta ensuite cette ville pour aller s'établir à Londres, où il vivait encore vers 1800. Les ouvrages qui l'ont fait connaître sont : 1° *Rudiments of Music, or a short and easy treatise of that subject* (Rudiments de la musique, ou traité court et facile sur cet art); Édimbourg, 1756, in-12. La deuxième édition de ce livre, avec des additions sur le chant et une collection d'antiennes (*Church-Tunes*), a paru à Édimbourg et Londres en 1762, in-8°. Le troisième a pour titre : *Rudiments of music with Psalmody*; Londres, 1763, in-8° — 2° *Some thoughts on the performance of concert Music* (Pensées sur l'exécution de la musique de concert); Londres 1777, in-folio. Ce morceau est placé à la tête d'une œuvre de six quatuors pour deux violons, alto et basse, composé par J. G. C. Schotky. Il a été traduit en allemand par Cramer dans son Magasin de musique, 1re année, p. 1213-1225. — 3° *Instruction for the Guittar*. Bremner a publié aussi des chansons, des glees, des duos, et d'autres pièces légères de sa composition.

Forkel et Lichtenthal citent un ouvrage d'un auteur nommé *James Bremner*, sous ce titre : *Instructions for the sticcado pastorale, with a collection of airs*; Londres, in-4° (sans date). Je n'ai trouvé ni ce nom, ni l'ouvrage dans les catalogues anglais.

BRENDEL (Adam), docteur en médecine, et professeur d'anatomie et de botanique à l'université de Wittenberg, a publié : *De curatione morborum per carmina et cantus musicos*; Wittenberg, 1706, in-4°. Cette dissertation est une des meilleures qu'on ait écrites sur ce sujet.

BRENDEL (Charles-François), écrivain sur la musique et professeur d'esthétique musicale au conservatoire de Leipsick, est né le 26 novembre 1811 à Stollberg, dans le Harz, où son père était ingénieur des mines. Plus tard, sa famille fut transférée à Freyberg, où il suivit les cours du gymnase (collége). Il y reçut des leçons de musique d'Anaker (*voy.* ce nom) et fréquenta les séances, concerts et soirées musicales du cercle fondé par son maître. Les écrits de Rochlitz et la *Cæcilia* dirigée par Gottfried Weber, qui lui tombèrent sous la main, éveillèrent son goût pour la critique relative à l'art et aux artistes. En 1832, Brendel se rendit à l'université de Leipsick : il fit, dans cette ville, la connaissance de plusieurs artistes, particulièrement de Fr. Wieck, dont il prit des leçons de piano, et de Robert Schumann. Ces relations donnèrent d'abord plus d'activité à son penchant pour la musique ; mais les leçons du professeur Weise sur la philosophie hégélienne, qu'il fréquentait à l'université, lui ayant inspiré une vive admiration pour cette détermination de la science, il suspendit ses travaux relatifs à l'art pour aller à Berlin puiser à la source de cette philosophie qui comptait alors beaucoup de partisans enthousiastes. Il y étudia deux ans ; puis il fut rappelé par sa famille à Freyberg pour y suivre les cours de l'école des mines. Soit qu'il n'eût point de vocation pour la carrière qu'on voulait lui faire suivre, soit que quelque circonstance imprévue se fût opposée aux vœux de ses parents, Brendel revint d'une manière décidée à son penchant pour l'art, et se fit connaître dans le monde musical par un cours d'histoire et d'esthétique de la musique qu'il fit à Freyberg en 1841. Dans l'année suivante il fit un cours semblable à Dresde, et il en ouvrit un troisième à Leipsick en 1844. Le succès qu'il y obtint le fit choisir dans la même année pour succéder à Robert Schumann dans la direction de la Nouvelle Gazette musicale de Leipsick (*Neue Zeitschrift für Musik*). On sait que cet écrit périodique avait été fondé en 1834 par un parti qui se croyait novateur, et qui voulait faire triompher de nouvelles tendances de l'art, en opposition à l'art ancien. C'était une tribune ouverte aux intérêts du romantisme musical. Nul n'avait plus que Brendel les qualités nécessaires pour continuer l'œuvre de ses prédécesseurs et lui donner un caractère tranché d'opposition, une allure décidée de réformation. De nouveaux cours qu'il fit dans les années suivantes groupèrent autour de lui un certain nombre d'adhérents, et firent rattacher son enseignement au conservatoire de Leipsick. Le parti dont il est un des chefs se désigne modestement par le nom d'*intelligent* : on pourra vérifier plus tard ses titres à cette prétention. Comme intelligent, Brendel s'est fait le plus ardent admirateur et prôneur de l'entreprise révolutionnaire de Richard Wagner (*voy.* ce nom) pour le bouleversement de l'art. La Nouvelle Gazette musicale semble n'avoir plus entre ses mains d'autre but que le triomphe de cette tentative folle. A l'époque de son premier cours, Brendel a publié un petit écrit qui en est le résumé, sous le titre : *Grundzüge der Geschichte der Musik*(Faits principaux de l'Histoire de la Musique), dont il a paru trois éditions à Leipsick, chez Hinze. En 1850, Brendel a fait un nouveau cours en 22 leçons, qu'il a publié sous le

5.

titre : *Geschichte der Musik in Italien, Deutschland und Frankreich, von den ersten christlichen Zeiten bis auf die Gegenwart* (Histoire de la Musique en Italie, en Allemagne et en France, depuis les premiers temps du christianisme jusqu'à présent); Leipsick, 1852, 1 vol. in-8° de 546 pages. Une deuxième édition de ce livre a paru en 1856. Au point de vue des recherches et des développements de l'art dans ses principes et dans ses formes, cet ouvrage est de peu de valeur : à vrai dire, ce n'est qu'un résumé de ce qui a été écrit antérieurement sur le même sujet; mais les huit dernières leçons peuvent être considérées comme le manifeste des opinions du professeur concernant les transformations de la musique, depuis le milieu du dix-huitième siècle jusqu'au milieu du dix-neuvième. Dans un écrit intitulé : *Die Musik der Gegenwart und die Gesammtkunst der Zukunst* (La Musique du présent et l'Art complet de l'avenir), Leipsick, 1854, Brendel devint le prophète fanatique du wagnerisme. Le style nébuleux de cet écrivain semble calculé pour couvrir l'insuffisance de ses connaissances techniques et pratiques dans l'art dont il parle. Sa phrase est vague, torturée; les termes dont il se sert sont pris souvent dans une acception mal définie; enfin ses vues et l'objet de sa critique sont à chaque instant étrangers à la musique considérée en elle-même. En 1856, il a commencé, en collaboration avec Richard Pohl, de Dresde, la publication d'un écrit semi-périodique intitulé : *Auregungen für Kunst, Leben und Wissenschaft* (Incitations pour l'art, la vie et la science) : au moment où cette notice est écrite (1857), les livraisons du quatrième volume paraissent.

M^{me} Brendel (née Élisabeth Tautmann, à Pétersbourg), est distinguée par son talent sur le piano. En 1845 elle s'est fait entendre avec succès dans les concerts de Leipsick. Élève de Field et de Louis Berger, elle propage leurs principes dans son enseignement.

BRENDLER(...), compositeur suédois, mort à la fleur de l'âge, à Stockholm, en 1845, annonçait un génie original dans ses premières œuvres, lesquelles consistent dans la musique qu'il écrivit pour les drames : *La mort de Spatara*, et *Edmand et Clara*. Son opéra inédit et posthume intitulé *Ryno*, a été estimé comme une œuvre de haute valeur par les artistes qui ont pris connaissance de la partition.

BRENNTNER (Joseph), bon compositeur de musique d'église, naquit en Bohême vers la fin du dix-septième siècle. Il a fait imprimer à Prague divers ouvrages de sa composition dont les titres sont : 1° *Laudes matutinæ. Pragæ in magno collegio Carolino; Typis Georgio Labann.* — 2° Offertoires à quatre voix; *ibid.* — 3° *Horæ pomeridianæ, seu concerti camerales sex, opus IV; ibid.*, 1720.

BRESCIANELLO (Joseph-Antoine), compositeur italien, devint, en 1716, conseiller et maître de chapelle du duc de Würtemberg, et occupait encore ces places en 1757. Il a fait imprimer douze concertos ou symphonies pour deux violons, alto et basse, Amsterdam, 1733. On connaît aussi différentes pièces de musique vocale composées par lui.

BRESCIANI (Benoît), bibliothécaire du grand duc de Toscane, habile mathématicien et musicien, naquit à Florence en 1658, et mourut dans la même ville en 1740. Parmi les ouvrages qu'il a laissés, on trouve en manuscrit : 1° *De systemate harmonico, tractatus, quo instrumentum omnichordum et omnes ejus usus explicantur.* — 2° *Libellus de musicâ veterum.*

BRESCIANI (Pierre), compositeur, né à Brescia vers 1806, n'est connu que par quelques opéras qu'il a fait représenter : les circonstances de sa vie sont ignorées. Son premier ouvrage, *La Fiera di Frascati*, a été représenté avec peu de succès au théâtre S. Benedetto, à Venise, dans le mois de mars 1830. Dans la même année il fit exécuter une cantate de sa composition sur le théâtre de Brescia, à la louange du célèbre chanteur Veluti. En 1832, il donna à Trieste *L'Albero di Diana*, qui ne réussit pas; mais en 1833 il écrivit pour le théâtre de Padoue *I Promessi Sposi*, dont le succès fut complet. L'ouverture, l'introduction, un quatuor et un trio du finale du premier acte, enfin un duo et un trio du second acte, ont été considérés comme de bons morceaux, empreints de sentiment dramatique. La plupart de ces morceaux ont été gravés avec accompagnement de piano, à Milan, chez Ricordi. On connaît aussi de Bresciani le chant de *Medore*, du *Corsaire* de Lord Byron, pour soprano avec piano.

BRESCIONI (François de), pianiste italien, s'est fait connaître depuis 1844 par la publication de plusieurs ouvrages pour son instrument, parmi lesquels on remarque des *Mélodies sans paroles*, op. 10, Milan, Ricordi, et une Fantaisie sur des motifs de la *Sémiramis* de Rossini, op. 12, ibid.

BRESY (Hugues de), ou de Bercy, ou de Brecy, poète et musicien, fut contemporain d'Hélinand, et vécut sous Philippe-Auguste. La Croix du Maine en fait un chevalier; mais Pasquier pense qu'il était moine de Cluny. Il se fonde

probablement sur ces deux vers de Bresy :

« Y a plus de douze ans passé,
« Qu'en noirs drapa suis enveloppé. »

Le même auteur croit aussi que Bresy était auteur de la *Bible Guyot*, satire mordante contre les vices de son siècle. On trouve dans les manuscrits de la Bibliothèque impériale (cotés 7222, 65 et 66, fonds de Cangé) six chansons notées de sa composition.

BRETAGNE (F. P.), neveu du P. Claude Bretagne, religieux de la congrégation de S. Maur, naquit à Semur, en 1666. Après avoir achevé ses études à Dijon, il se rendit à Paris, et y obtint une place de secrétaire à la chancellerie d'État. C'était un homme instruit, qui cultivait les lettres avec ardeur et se livrait aux travaux d'érudition. Il a publié, sous le voile de l'anonyme, un livre intitulé : *Tractatus de excellentia musicæ antiquæ Hebræorum et eorum instrumentis, ex S. Scriptura, SS. Patribus et antiquis authoribus illustratus;* Parisiis, 1707, 1 vol. in-12. Ce bon ouvrage a été réimprimé à Munich, chez J. Remy, en 1718, in-4º.

BRETON (Mahoni LE), violoniste du théâtre italien, à Paris, en 1760, a publié plusieurs œuvres de trios pour violon et de duos pour flûte, etc.

BRETON (Joachim LE), né à Saint-Meen, en Bretagne, le 7 avril 1760, était fils d'un maréchal-ferrant qui, chargé d'une nombreuse famille, ne pouvait faire autre chose pour son fils que de le mettre en état de lui succéder comme ouvrier. Cependant le jeune Le Breton annonçait d'heureuses dispositions pour les sciences et les lettres; il trouva des protecteurs qui obtinrent pour lui une bourse dans un collége, et justifia ce bienfait par ses rapides progrès. De brillantes études attirèrent sur lui l'attention des Théatins, qui cherchaient à faire entrer dans leur ordre des sujets distingués. Ils le déterminèrent à se destiner à l'état ecclésiastique, et l'envoyèrent, à peine âgé de dix-neuf ans, professer la rhétorique dans un de leurs colléges à Tulle. Le Breton allait recevoir les ordres, quand la révolution éclata; ce grand événement changea la direction de sa vie. Il se rendit à Paris, s'y maria, et remplit sous le gouvernement du Directoire et sous le Consulat, la place de chef du bureau des beaux-arts au ministère de l'intérieur. Nommé membre du Tribunat, il y prit peu de part aux discussions politiques. Lors de la formation de l'Institut, il y fut appelé comme membre de la troisième classe (littérature et histoire ancienne), et comme secrétaire de la classe des beaux-arts. Il conserva cette position jusqu'au mois d'octobre 1815. Compris alors dans l'ordonnance d'expulsion de l'Institut d'un certain nombre de savants et de littérateurs, Le Breton partit pour le Brésil avec plusieurs artistes, dans l'intention d'y fonder une sorte de colonie; mais il n'eut pas le temps de réaliser ses projets, car il mourut à Rio-Janeiro, le 9 juin 1819. Parmi ses ouvrages, on remarque : 1º *Rapport sur l'état des Beaux-Arts;* Paris 1810, in-4º. Ce rapport avait été demandé pour le concours des prix décennaux; la situation de l'art musical en France depuis 1795 y est examinée avec étendue. — 2º *Notice sur la vie et les ouvrages de Grétry;* Paris, 1814, in-4º. Cette notice, qui avait été lue à la séance publique de la classe des Beaux-Arts, au mois d'octobre 1814, a été insérée dans le cinquième volume du *Magasin encyclopédique* (1814), p. 273. — 3º *Notice historique sur la vie et les ouvrages de Joseph Haydn, membre associé de l'Institut de France, et d'un grand nombre d'académies; lue dans la séance publique du 6 octobre;* Paris, Baudouin, 1810, in-4º. Cette notice est tirée presque tout entière de celle que Griesinger avait publiée dans la onzième année de la *Gazette musicale de Leipsick*. Elle a été traduite en portugais par le conseiller royal De Silva-Lisboa, qui l'a augmentée d'anecdotes sur Haydn fournies par Neukomm, et publiée à Rio-Janeiro, 1820, in-8º de 84 pages.

BRETON DE LOS HERREROS, amateur de musique et poëte à Madrid, est auteur d'un poëme intitulé : *Satira contra el furore filarmonico, ó mas bien contra los que deprecian el teatro Español;* Madrid, 1847, in-8º. Cet écrit est dirigé contre l'engouement des habitants de Madrid pour l'opéra italien.

BREUER (Bernard), violoncelliste et compositeur, est né à Cologne en 1808. Il entra fort jeune au gymnase communal de cette ville, pour y faire ses études littéraires, et, dans le même temps, son grand-père, bon violoncelliste et professeur de théorie, lui donna des leçons de musique. Déjà Breuer s'était fait connaître par quelques compositions, lorsqu'il se rendit à Berlin en 1828, pour y perfectionner ses connaissances dans l'art d'écrire, sous la direction de Bernard Klein. L'organiste Wilhelm Bach lui donna aussi des leçons pour son instrument. De retour à Cologne, il se livra à l'enseignement, et entra comme violoncelliste à l'orchestre du théâtre. En 1830 il fit à Paris un séjour de quelques mois, puis retourna à Cologne pour y mettre en scène son opéra *Die Rosenmädchen* (Les Rosières), qui ne réussit pas. Breuer fut plus heureux dans ses autres compositions instrumentales et vocales, parmi lesquelles on remarque quatre quatuors pour deux violons, alto et violoncelle, un trio pour piano, violon

et violoncelle; duos pour 2 violons, op. 2, des chants et *Lieder* à voix seule avec piano, d'autres à 4 voix d'hommes, composés pour la *Liedertafel* de Cologne. Il a écrit aussi plusieurs psaumes pour des voix d'hommes, dans le style de Klein, trois messes solennelles avec orchestre, une messe de *requiem*, un *Te Deum*, plusieurs psaumes avec orchestre, deux oratorios (*Lazare*, et *La descente du Saint-Esprit*), deux symphonies et cinq ouvertures pour l'orchestre. Ces ouvrages sont travaillés avec soin; mais ils manquent de la qualité vitale, à savoir, l'originalité des idées. Breuer s'est rendu recommandable par la formation d'un bon quatuor d'instruments à cordes pour l'exécution des ouvrages des grands maîtres. Il s'est marié en 1840 avec la fille du violoncelliste Knecht, d'Aix-la-Chapelle.

BREULL (HENRI-AUGUSTE), né à Lindenhart, près de Bayreuth, en 1742, entra en 1765, au service du margrave d'Anspach, comme violon, et, dans la suite, passa comme organiste à Erlang, où il mourut en 1785. Il eut la réputation d'un claveciniste habile, et a laissé plusieurs morceaux de musique instrumentale en manuscrit. On a aussi publié quelques pièces de sa composition dans l'Anthologie musicale de Nuremberg, et dans les recueils de piano de 1782.

BREUNIG (ÉDOUARD), né à Francfort-sur-le-Mein, vers 1808, s'est fait connaître comme inventeur du *piano-harmonica*. En 1843 il a fait entendre cet instrument à Bruxelles, sans y produire de sensation. Quelques années après on le retrouve à Vienne où son invention n'est pas beaucoup plus heureuse; puis à Darmstadt et à Francfort. Depuis 1848 le *piano-harmonica* est tombé dans l'oubli.

BRÉVAL (JEAN-BAPTISTE), violoncelliste et compositeur, né dans le département de l'Aisne en 1756, étudia son instrument sous la direction de Cupis. Ses progrès furent rapides, et fort jeune encore, il obtint de brillants succès au Concert spirituel, où il fit entendre ses premiers concertos. Admis à l'orchestre de l'Opéra en 1781, il y resta jusqu'en 1806; il obtint alors la pension de retraite. En 1795, il fut nommé professeur de violoncelle au Conservatoire de musique de Paris, qui venait d'être organisé; mais il perdit cette place en 1802, époque où beaucoup de membres de cette école furent réformés, le nombre des professeurs étant trop considérable pour celui des élèves. Après sa retraite, Bréval vécut quelques années à Paris et à Versailles; puis il se retira à Chamouille, village situé près de Laon. En 1824 Perne, son ami, alla habiter le même lieu; mais ils ne jouirent pas longtemps des agréments de cette réunion, car Bréval mourut vers la fin de l'année 1825. Le talent de cet artiste était agréable; son jeu avait de la justesse, de la précision et du fini; mais son style manquait de vigueur et d'élévation. Comme compositeur, il a eu des succès, et sa musique a longtemps composé le répertoire des violoncellistes : ses concertos sont maintenant tombés dans un profond oubli. Ses premières compositions parurent en 1778. Parmi ses nombreux ouvrages, on remarque : 1° Sept concertos pour violoncelle et orchestre; Paris, Imbault (Janet et Cotelle). — 2° Symphonie concertante pour deux violons et alto, œuvre 4°; ibid. — 3° Symphonie concertante pour deux violons et violoncelle; ibid. — 4° Quatuors pour deux violons alto et basse, op. 6; Paris, La Chevardière. — 5° Trios pour deux violons et violoncelle, op. 9. — 6° Trio pour violoncelle, violon et basse, op. 39; Paris, Janet. — 7° Duos pour deux violoncelles, op. 2, 19, 21, 25, 41; Paris, Sieber, Janet. — 8° Six sonates pour violoncelle et basse, op. 12, 28, 40; ibid. — 9° Airs variés pour violoncelle, n°s 1 à 12; ibid. — 10° Méthode raisonnée de violoncelle; Paris, 1804. Cette méthode a été traduite en anglais par J. Pelle, sous ce titre : *New instruction for the violoncello, being a complete Key of the Knowledge of that Instrument*; Londres, 1810, in-fol.

Bréval eut un frère cadet, violoncelliste comme lui, mais moins habile. Celui-ci a été aussi attaché à l'orchestre de l'Opéra. Il a publié des compositions pour divers instruments.

BREVI (JEAN-BAPTISTE), maître de chapelle de Saint-François à Milan, de l'église *del Carmine* et de celle de *San-Fedele*, était, en 1673, organiste de la cathédrale de Bergame. Plus tard, il obtint la place de maître de chapelle de cette église, suivant le titre de son recueil de motets à voix seule publié en 1699. On connaît de sa composition : 1° *Bizzarie armoniche ovvero Sonate da camera a tre stromenti col basso continuo*, op. 3°; Bologne, 1693, in-4°. — 2° *La Catena d'oro, arietta da camera a voce sola*, op. 6°; Modène, 1696, in-4°, obl. — 3° *La divozione canora, o XI motetti a voce sola e continuo*, op. 7; Modène, 1699. — 4° *Deliri d'amor divino; o cantate a voce sola e continuo*, op. 8, lib. 1°; Venise, 1705. La première édition de cet œuvre a paru à Modène, en 1695. On a aussi de Brevi des éléments de musique intitulés : *Primi elementi di musica per li principianti con alquanti Solfeggi facili*; Venise, Ant. Bortoli, 1699, in-4°.

BREWER (THOMAS), compositeur anglais et virtuose sur la viole, florissait vers le milieu du dix-septième siècle. Il fut élevé à l'hôpital du Christ,

à Londres. Plusieurs fantaisies, canons et autres pièces de sa composition ont été insérées dans la collection de Hilton, Londres, 1652. On trouve aussi dans le *Musical Companion* (Londres, 1673) un air à deux voix qu'il a composé sur ces paroles : *Turn Amarillys to thy swain*, etc.

BREWSTER (Henri). On trouve sous ce nom dans le catalogue de Clementi (Londres, 1797) un livre didactique intitulé : *Concise Method of playing Thorough bass* (Méthode abrégée d'accompagnement) in-fol. Tel est le véritable titre de l'ouvrage, au lieu de celui qui se trouve dans la première édition de ce livre, où le nom de l'auteur est aussi mal indiqué.

BRIAN (Albert), compositeur anglais, florissait à Londres dans le dix-septième siècle. Le docteur Boyce a inséré quelques morceaux de sa composition dans son recueil intitulé : *Cathedral Music*.

BRIANT (Denis), musicien français qui vivait au commencement du seizième siècle. On trouve des motets de sa composition dans les recueils publiés par Pierre Attaignant, de 1529 à 1537 (Paris, in-4° obl. gothique), et notamment dans le neuvième livre de chansons.

BRIARD (Étienne), graveur et fondeur en caractères, né à Bar-le-Duc (Meuse), dans les dernières années du quinzième siècle, s'établit à Avignon vers 1530. C'est à cette époque, ou peu auparavant, qu'il grava un caractère de musique très-différent de la notation alors en usage ; car, non-seulement il abandonna les formes carrées et en losange des longues, brèves, semi-brèves et minimes, pour leur en substituer d'arrondies ; mais il remplaça le système proportionnel des ligatures de toute espèce qui n'était, depuis le onzième siècle, qu'une énigme embarrassante et inutile pour l'art, par une notation simple et rationnelle qui représente la valeur réelle des sons mesurés. Briard précéda-t-il Granjon (*voy*. ce nom) dans cette heureuse réforme, ou celui-ci eut-il l'antériorité, si, comme le dit Peignot (*Diction. rais. de bibliologie*, suppl. p. 140), il exerçait déjà dès 1525 ? C'est ce qui serait difficile à éclaircir aujourd'hui ; mais il est certain que l'usage des caractères de Briard précéda de vingt-sept ans le plus ancien ouvrage connu dont l'impression fût faite avec les caractères de musique du typographe parisien ; car ce fut en 1532 que Jean de Channay, imprimeur à Avignon, fit usage de ceux de Briard pour les œuvres du célèbre musicien Éléazar Genet, surnommé *Carpentras* (*Voy.* Genet). Les caractères de Briard étaient d'ailleurs préférables à ceux de Granjon, étant beaucoup plus gros et conséquemment plus lisibles.

Quant à la réforme du système, nul doute que ce ne soient pas des graveurs et fondeurs de caractères qui ont imaginé une chose de cette importance, et qu'un musicien instruit et de bons sens a dû leur en suggérer l'idée. Il est d'ailleurs à remarquer que ces mêmes caractères simples et non proportionnels, ont dû être connus et employés par les harmonistes à une époque très-ancienne pour écrire leurs combinaisons de chansons et de motets ; car il leur eût été impossible de faire leurs partitions avec le système des ligatures et des mesures proportionnelles. Ce n'est qu'après avoir écrit leurs ouvrages, à l'aide d'une tablature de notation simple, qu'ils imaginaient la notation de chaque partie dans les combinaisons les plus énigmatiques et les plus embarrassantes, afin de donner une haute idée de leur habileté ; mais souvent il leur arrivait de se tromper eux-mêmes dans les signes dont ils se servaient pour traduire leur pensée première, ainsi qu'on le voit dans les ouvrages de *Tinctoris*, de *Gafori*, d'*Aaron* et de *Zacconi*. Antoine Hondremare, de Péronne, professeur au collège d'Avignon et contemporain de Briard, a fait l'éloge de l'invention de ce typographe et de la beauté de ses caractères, dans les deux quatrains latins que voici ;

1.

Tuque Briarde tu nunquam privavere laude,
Hactenus invisos qui facis arte typos.
Quam variis secreta modis sunt dona tonantis,
Hic valet musis, pollet at hic calamo.

2.

Quam tibi bella manus, perdocte Briarde videtur,
Hactenus ignotas qui facis arte typos.
Cujusvis generis pingens elementa notasque,
Quicquid habes, monstras cudere calcographia.

On peut voir, dans l'excellent livre de M. Schmid sur Octave Petrucci, un fac-simile des caractères de musique de Briard (fig. 4).

BRIARD (Jean-Baptiste), de la même famille que le précédent, violoniste et compositeur, est né le 15 mai 1823, à Carpentras (Vaucluse). Admis comme élève au Conservatoire de Paris au mois d'octobre 1837, il y reçut des leçons de Clavel pour le violon, puis devint élève de Baillot, et, après la mort de cet artiste célèbre, passa sous la direction de Habeneck. Le second prix de violon lui a été décerné au concours, en 1843, et dans l'année suivante, il obtint le premier prix. On a publié de sa composition quelques airs variés pour le violon et des duos pour cet instrument.

BRICCI (Théodore), compositeur italien, vivait vers le milieu du seizième siècle. On a imprimé de sa composition : 1° *Il primo libro de' madrigali a 5 voci* ; Venise, in-8°. — 2° *Madrigali a 6-12 voci* ; Venise, 1567, in-4°.

BRICCIALDI (Jules), flûtiste et compo-

siteur, est né à Terni, dans les États romains, le 1er mars 1818. Son père, Jean-Baptiste, fut le seul instituteur qu'il eut pour la flûte : plus tard il travailla seul, et forma son talent par l'audition de quelques bons chanteurs. Arrivé à Rome fort jeune, il entra comme flûtiste dans un théâtre de cette ville. Dans le même temps il reçut des leçons de composition de Ravagli, chantre de la chapelle du Vatican. A l'âge de dix-sept ans il commença sa carrière d'artiste, et fut nommé professeur de flûte par l'Académie de Sainte-Cécile, à Rome. Arrivé à Naples en 1836, il fut choisi dans l'année suivante pour enseigner à jouer de la flûte au comte de Syracuse, frère du roi. En 1839, il partit pour la haute Italie, et s'arrêta à Milan pendant près de quinze mois. Arrivé à Vienne dans le mois de mai 1841, il s'y fit entendre avec succès, puis fréquenta les bains de la Bohême, et retourna à Vienne par Linz, où il s'arrêta pour donner des concerts. Je crois que Briccialdi est retourné en Italie et s'est fixé à Milan. Les œuvres principales de cet artiste sont : 1er Concerto pour flûte et orchestre ; Milan, Ricordi. — 2me Idem ; Brunswick, Meyer. — Fantaisie pour flûte et orch. sur des motifs de *Linda de Chamouny* ; Milan, Ricordi. — *Ballabile di concerto* pour flûte et orchestre, op. 15 ; Hanovre, Bachmann. — Fantaisie sur la *Fille du régiment* pour flûte et orchestre ; Mayence, Schott.— Des fantaisies pour flûte et piano sur des motifs d'Opéra, op. 17, 18, 24, 25, 27 ; Milan, Ricordi ; Brunswick, Meyer ; Hanovre, Bachmann. — Des morceaux de salon pour les mêmes instruments, op. 3, 16, 21, 28, 30, 32 ; ibid.—Des variations, etc.

BRICCIO (Jean), l'un des écrivains les plus féconds de l'Italie, naquit à Rome en 1581, et mourut dans la même ville en 1646. Son père, simple matelassier, le destinait à sa profession, mais le jeune Briccio donnait à la lecture tous les moments qu'il pouvait dérober à son travail, et il apprit ainsi seul la théologie, le droit civil et canonique, la grammaire, la rhétorique, la géométrie, la physique, l'astronomie, la musique et la philosophie. Il fut, pour la peinture, élève de Frédéric Zucchari. Il a publié des canons énigmatiques à deux, trois, quatre et six voix. Walther cite de lui un livre intitulé : *Della Musica*, qui est resté manuscrit.

BRIDI (Joseph-Antoine), banquier à Roveredo, ville du Tyrol italien, est né en 1776. Amateur passionné de musique, il fit élever dans son jardin un temple dédié à l'harmonie, et y mit les bustes de Sacchini, de Gluck, de Haendel, de Jomelli, de Haydn, de Palestrina et de Mozart, avec des inscriptions latines, composées par J. B. Beltramo, prêtre de Roveredo. Bridi a donné, la description de ce temple, avec des biographies abrégées des artistes célèbres dont les images s'y trouvent, dans un écrit qui a pour titre : *Breve Notizie intorno ad alcuni celebri compositori di musica, e cenni sullo stato presente del canto italiano* ; Roveredo, Marchesani, 1827, in-8°.

BRIEGEL (Wolfgang-Charles), né en Allemagne, en 1626, fut d'abord organiste à Stettin. Appelé à Gotha, vers 1651, pour y remplir les fonctions de *cantor*, il y passa vingt ans, et n'en sortit que vers la fin de 1670, pour aller à Darmstadt, où il avait été nommé maître de chapelle. Il vivait encore en 1709, et était âgé de quatre-vingt-trois ans. On peut croire qu'il était fort gros, d'après son portrait qui a été gravé lorsqu'il avait soixante-cinq ans. Il a beaucoup écrit de musique pour l'église protestante, et de pièces instrumentales. Voici la liste de ses principaux ouvrages : 1° *Geistliche Arien und Concerten* (Concerts et airs spirituels) ; Erfurt, 1652, in-4°. — 2° *X Paduanen, X Balleten ; und X Couranten von 3 und 4 Instrumenten* ; Erfurt, 1652, in-4°. — 3° *Geistlichen Musikalischer Rosengarten von 1, 2, 3, 4 und 5 Stimmen, nebst darzu gehœrigen Instrumenten* (Jardin de roses musicales à 1-5 voix, etc.) ; Gotha, 1658, in-fol. — 4° *Geistliche Arien*, 1tes *Zehen, von 1 und 2 Singstimmen nebst beygefügten Ritournellen mit zwey und mehr Violen sammt dem B. C.*, Gotha, 1660, in-fol. — 5° *Evangelische Gespræche auf die Sonn und Haupt-Festtage von Advent bis Sexagesimæ mit 5 bis 10 Stimmen* (Paroles évangéliques pour les jours de fête depuis l'Avent jusqu'à sexagésime, à 5-10 voix) ; Mühlhausen, 1660, in-fol., première partie. — 6° Idem, deuxième partie ; ibid., 1661. — 7° *Geistliche Arien, etc.*, deuxième partie ; ibid., 1661. — 8° *Dank-Lob und Bet-Lieder* (Cantiques de remercîments et de louanges) ; Mühlhausen, 1663, in-4°. — 9° *Buss und Trost-Gesænge* (Cantiques de repentir et de consolation) ; Gotha, 1664, in-4°. — 10° *Evangelischer Blumen-Garten, von 4 Stimmen, auf madrigalische Art 1, 2, 3 und 4 Theile* (Parterre évangélique à quatre voix, etc.) ; Gotha, 1666-1668 in-4°. — 11° *Intraden und Sonaten von 4 und 5 Stimmen, auf Cornetten und Trombonen zu gebrauchen* ; Leipsick, 1669, in-4°, et Erfurt, 1669, in-4°. — 12° *Heilige Liederlust* ; Erfurt, 1669, in-4°. — 13° *XII madrigalische Trost-Gesænge, mit 5 und 6 Stimmen, etc.* (Cantiques madrigalesques de consolations, à cinq et six voix, etc.) ; Gotha, 1671, in-4°. — 14° *Musikalisches Tafel-confect, bestehend in lustigen Gespræchen und Concerten* (Confitures musicales de table, etc.) ; Francfort-sur-le-Mein, 1672,

in-4°. — 15° *Geistliche Concerten von 4 und 5 Stimmen* (Concerts spirituels à quatre et cinq voix); ibid., in-4°. — 16° *Joh. Sam. Kriegsmann evangelisches Hosanna, mit 5 vocal Stimmen auch mit und ohne Instrumente in Musik gezetzt*; ibid., 1678, in-4°. — 17° *Evangelisch Gesprach-Musik, oder musikalische Trost-Quelle, aus den Sonn-und Festtags-evangelien Gespræchsweise geleitet, mit 4 vocal und 5 Instrumental-Stimmen und dem Generalbass* (Dialogues spirituels en musique, etc., à quatre voix et cinq instruments, avec basse continue); ibid., 1679, in-4°. — 18° *Musikalische Erquickstunden sonderbar lustige Capricien mit 4 Stimmen, als 1 Violin, 2 Violen, dem Violon nebst B. C.* (Récréations musicales ou caprices choisis à quatre voix, avec un violon, deux violes, basse et B. C.); Darmstadt, 1680, in-4°. — 19° *Musikalischer Lebens-Brunnen, von 4 vocal und 4 Instrumental-Stimmen* (Fontaine de vie musicale à quatre voix et quatre instruments); ibid., 1688. Il y a une première édition du même ouvrage publiée aussi à Darmstadt, en 1680, in-4°. — 20° *Christian Rehfelds evangelischer Palmzweig, von 1-4 Singstimmen, nebst 2-4 Instrumenten* (Palmes évangéliques de Christian Rehfeld, à 1-4 voix et 2-4 instruments); Darmstadt et Francfort, 1684, in-4°. — 21° *Joh. Brauns Davidische-evangelische Harfe in Musikgebracht* (La Harpe évangélique davidique de J. Braun mise en musique); Francfort, 1685, in-4°. — 22° *Evangelisches Hosanna in geistlichen Liedern, aus den Sonnund führnehmsten Festtags-Evangelien erschallend in leichter Composition, nach belieben mit 1-5 Singstimmen, nebs 2 Instrumenten, mit einem Anhange von 6 Communion, 6 Hochzeit und 6 Begrabniss-Liedern* (Cantiques de joie évangélique, contenant les évangiles des dimanches et principaux jours de fêtes en musique facile, etc.); Giessen, 1690, in-4°. — 23° *Kœnig David 7 Buss-Psalmen, nebs etlichen Bussgespræchen in Concerten von 4 vocal und 2 instrumental-Stimmen, etc.* (Les sept psaumes de la pénitence du roi David, etc., à 4 voix et 2 instruments; Giessen, 1690, in-4°. — 24° *Geistliche Lebens-Quelle mit 4 vocal und 2 bis 4 instrumental Stimmen, etc.* (Les sources de la vie spirituelle, à 4 voix et 2-4 instruments); Darmstadt, in-4°. — 25° *Letzter Schwanengesang bestehend in XX Trauergesang, mit 4 bis 5 Stimmen* (Les derniers chants du cygne, consistant en 20 cantiques funèbres à 4-5 voix); Giessen, 1709, in-4°.

BRIGHENTI (PIERRE), avocat, né à Bologne vers 1780, est auteur d'un éloge du chanteur Babini, qui a pour titre : *Elogio di Matteo Babini letto al Liceo filarmonico di Bologna, nella solenne distribuzione de' premi musicali il 9 luglio*; Bologna, per le stampe d'Annesio Nobile, 1822, in-4°. On a aussi sous le même nom un opuscule intitulé : *Della musica Rossiniana e del suo autore*; Bologne, 1830, in-8° de 33 pages. Brighenti était membre de l'Académie des Philharmoniques de Bologne et de plusieurs académies italiennes.

BRIGHENTI ou RIGHETTI (M^{me} MARIE GIORGI), cantatrice de talent, née à Bologne, vers 1792, reçut dès son enfance une excellente éducation musicale. Sa mère, M^{me} Giorgi, pianiste distinguée et remarquable par son esprit, donnait chez elle chaque semaine des concerts d'amateurs auxquels assistait la meilleure société de Bologne : ce fut dans ces réunions que se forma le goût de la jeune cantatrice. Du même âge que Rossini, qu'elle voyait souvent chez sa mère, elle eut pour lui une amitié sincère qui ne se démentit jamais. Son début au théâtre eut lieu à Bologne en 1814 : Dans la même année, elle épousa M. Brighenti. En 1816, elle créa le rôle de *Rosine* dans le *Barbier de Séville*, que Rossini avait écrit pour Rome. Ce fut pour elle aussi qu'il écrivit la *Cenerentola*. Venise, Gênes, Livourne et Bologne furent les scènes sur lesquelles M^{me} Brighenti brilla à diverses reprises. Elle termina sa carrière théâtrale à Vicence en 1836, et se retira à Bologne. Ce n'est pas seulement comme cantatrice qu'elle mérite d'être citée ici, mais comme auteur très-spirituel d'un écrit sur la vie de Rossini, intitulé : *Cenni di una Donna già cantante sopra il maestro Rossini, in risposta a ciò che ne scrisse, nella state dell'anno 1822, il giornalista inglese in Parigi, e fu riportato in una gazzetta di Milano dello stesso anno* (Renseignements d'une cantatrice sur le maître Rossini, en réponse à ce qu'en a écrit un journaliste anglais à Paris dans l'été de 1822, et qui a été rapporté dans une Gazette de Milan de la même année); Bologne, 1823, in-8°. M^{me} Brighenti relève dans cet écrit beaucoup d'anecdotes mensongères répandues sur l'illustre maître, et fournit des renseignements remplis d'intérêt sur sa personne et ses ouvrages. J'ai donné une analyse de ce joli ouvrage dans la *Gazette musicale de Paris* (année 1850, n. 20).

BRIGNOLI (JACQUES), compositeur italien, vivait vers la fin du seizième siècle. Jean-Baptiste Bonometti, surnommé *il Bergameno*, a inséré quelques pièces de sa composition dans le *Parnasso musico Fernandeo* qu'il a publié à Venise, en 1615.

BRIJON (E. R.), professeur de musique, né à Lyon, vers 1720, et qui vécut dans cette ville, a pu

blié : 1° *Réflexions sur la musique et sur la vraie manière de l'exécuter sur le violon;* Paris, 1763, in-4°; — 2° *L'Apollon moderne, ou développement intellectuel par les sons de la musique; nouvelle découverte de première culture, aisée et certaine pour parvenir à la réussite dans les sciences, et nouveau moyen d'apprendre facilement la musique;* Paris et Lyon, 1781. Ce titre n'annonce pas un homme de trop bon sens ; cependant, quoique le style en soit fort mauvais, le livre contient quelques bonnes choses. Brijon avait remarqué la difficulté de fixer l'attention des commençants, dans l'étude de la musique, sur la division des valeurs de temps et sur la justesse des intonations ; il est, je crois, le premier auteur qui ait proposé d'écarter cette difficulté au moyen du solfége parlé. On trouve dans son livre des leçons écrites pour cet usage. M. Quérard s'est trompé en donnant à ce musicien le nom de *Brigon* (*France Littér.*, t. 1, page 514).

BRILLE (JOACHIM), chantre à la cathédrale de Soissons, vers le milieu du dix-septième siècle, est connu par une messe à quatre parties, *Ad imitationem moduli* Nigra sum ; Paris, Robert Ballard, 1668, in-fol.

BRILLON DE JOUY (M^{me}), amateur de musique de la plus grande distinction, vivait à Passy, près de Paris, dans la seconde moitié du dix-huitième siècle. Burney, qui l'entendit en 1770, en parle en ces termes dans son *Voyage musical en France et en Italie* : « Elle est une des meil-
« leures clavecinistes de l'Europe. Cette dame,
« non-seulement joue les morceaux les plus dif-
« ficiles avec beaucoup de sentiment, de goût et
« de précision, mais elle exécute à vue avec la
« plus grande facilité. Je pus m'en convaincre
« lorsque je l'entendis jouer plusieurs morceaux
« de ma musique, que j'avais eu l'honneur de lui
« présenter. Elle compose aussi : elle eut la
« bonté d'exécuter pour moi plusieurs de ses so-
« nates sur le clavecin ou le *forte-piano*, avec
« accompagnement de violon joué par M. Pagin
« (*voyez* ce nom). » Plusieurs compositeurs célèbres, au nombre desquels on distingue Schobert et Boccherini, ont dédié leurs ouvrages à M^{me} Brillon de Jouy.

BRIOCHI (.....), compositeur italien, vivait vers 1770. Il avait déjà publié, à cette époque, dix-huit symphonies, sept trios pour violon, des concertos et d'autres pièces de musique instrumentale.

BRITO (ESTEVAN DE), musicien espagnol, vivait vers 1625. Il fut d'abord maître de chapelle à l'église cathédrale de Badajoz et ensuite à Malaga. On trouvait autrefois, dans la bibliothèque du roi de Portugal, les ouvrages suivants de sa composition : 1° *Tratado de musica*, Mss, n. 513. — 2° *Motetes a* 4, 5, 6, *voses*, n. 569. — 3° *Motete : Exurge Domine*, 4 voc., n. 809. — 4° *Vilhancicos de Natividad*, n. 697.

BRITTON (THOMAS), marchand de charbon à Londres, fut un des hommes les plus singuliers de son temps. Né près de Higham-Ferrers, dans le comté de Northampton, en 1657, il se rendit à Londres fort jeune, et fut mis en apprentissage chez un marchand de charbon. Après avoir fini son temps d'épreuves, il s'établit marchand pour son compte, loua une espèce d'écurie dans *Aylesbury street*, *Clerkenwell*, et la convertit en une habitation. Peu de temps après, il commença à se lier avec des savants et des artistes, et se livra à l'étude de la chimie et de la musique. Ses dispositions étaient telles, qu'en peu de temps il acquit de grandes connaissances dans la théorie et dans la pratique de cet art. Après avoir parcouru la ville, vêtu d'une blouse bleue et son sac de charbon sur le dos, il rentrait chez lui pour se livrer à l'étude, ou se rendait à la boutique d'un libraire nommé Christophe Bateman, dans laquelle se rassemblaient beaucoup de savants et de gens de qualité.

Britton fut le premier qui conçut le projet d'établir un concert public à Londres, et qui l'exécuta. Ses concerts eurent lieu d'abord dans sa propre maison. Le magasin de charbon était au rez-de-chaussée, et la salle de concerts au-dessus. Celle-ci était longue et étroite, et le plafond en était si bas, qu'un homme d'une taille élevée aurait eu de la peine à s'y tenir debout. L'escalier de cette salle était en dehors, et ne permettait guère d'y arriver qu'en se traînant. La maison elle-même était si petite, si vieille et si laide, qu'elle semblait ne convenir qu'à un homme de la dernière classe. Néanmoins, tel était l'attrait des séances de Britton, que la plus brillante société de Londres s'y rassemblait. Il paraît que l'entrée fut gratuite pendant quelque temps ; mais on finit par établir une souscription de dix schellings par an, pour laquelle il fut stipulé que l'on aurait le privilége de prendre du café à un sou la tasse. Les principaux exécutants de ces concerts étaient le docteur Pepusch, Hændel, Banister, Henry Needler, John Hughes, Wollaston le peintre, Philippe Hart, Henry Abell, Whichello, etc. Le fameux violoniste Mathieu Dubourg y joua, encore enfant, son premier solo. Parmi les auditeurs habituels se trouvaient les comtes d'Oxford, de Pembroke et de Sunderland.

Britton avait rassemblé une collection précieuse de livres de musique et d'instruments, qui fut vendue fort cher après sa mort. Il avait copié lui-même une si grande quantité de musique ancienne, que cette seule partie de sa col-

lection fut vendue 100 livres sterling, somme considérable pour ce temps. Il composait aussi et jouait fort bien du clavecin. La singularité de sa vie, ses études et ses liaisons firent penser qu'il n'était pas ce qu'il paraissait être. Quelques personnes supposaient que ses assemblées musicales n'étaient qu'un prétexte pour couvrir des rassemblements séditieux ; d'autres l'accusaient de magie ; enfin il passait auprès de certaines personnes tantôt pour un athée, tantôt pour un presbytérien et même pour un jésuite. Les circonstances de sa mort ne furent pas moins extraordinaires que celles de sa vie. Un forgeron, nommé Honeyman, était ventriloque : M. Robe, magistrat de Middlesex, qui faisait souvent partie des réunions du charbonnier, y introduisit Honeyman, dans l'intention de s'amuser en effrayant Britton. Il n'y réussit que trop bien. Ce pauvre homme, à l'audition d'une voix qui paraissait surnaturelle et qui lui annonçait sa fin prochaine, s'il ne se jetait à genoux pour réciter ses prières, tomba en effet dans cette position, mais sa frayeur fut si grande, qu'il ne put proférer une parole, et qu'il mourut quelques jours après (en 1714), dans la soixantième année de son âge. Tous les artistes et beaucoup de grands seigneurs assistèrent à ses funérailles. Deux portraits de Britton ont été peints par Wollaston ; l'un en blouse et l'autre au clavecin : ils ont été gravés tous deux.

BRIVIO (Joseph-Ferdinand), fonda à Milan, vers 1730, une école d'où sont sortis des chanteurs célèbres. Il a composé divers opéras parmi lesquels on remarque : l'*Incostanza deluza*, Milan, 1739, et *Gianguir*, Londres, 1742. On n'a pas d'autre renseignement sur cet artiste.

BRIXI (François-Xavier), né à Prague en 1732, apprit la musique chez Pierre-Simon Brixi, organiste à Kosmonos, qui n'était pas son père, comme le dit Gerber, mais son parent. Occupé de l'étude des lettres en même temps que de celle de son art, il fit ses humanités à Kosmonos, et après avoir achevé son cours de philosophie, il accepta la place d'organiste à l'église de S. Gallus, à Prague, puis il obtint l'orgue de Saint-Nicolas. Ayant été nommé directeur du chœur à l'église Saint-Martin, il occupa cette position pendant plusieurs années. De là il passa en qualité de maître de chapelle à la métropole de Prague. Il mourut célibataire à l'âge de 39 ans, chez les frères de la charité, le 14 octobre 1771. Cet artiste était renommé comme organiste et comme compositeur ; cependant la fécondité est la qualité la plus remarquable de ses productions. Il a laissé en manuscrit cinquante messes solennelles, vingt-cinq messes brèves, une innombrable quantité de vêpres, litanies, offertoires, graduels, et plusieurs oratorios, parmi lesquels on remarque celui qu'il a écrit pour le jubilé du moine bénédictin *Friederich*, de Sainte-Marguerite : cet ouvrage renferme plus de 400 feuilles. Une telle activité de production de la part d'un artiste mort à 39 ans tient du prodige. Malheureusement, le style de toute cette musique n'a point la majesté qui convient à l'Église ; les idées en sont petites, triviales même ; leur valeur peut être appréciée par un mot de Léopold Kozeluch, bon juge et compositeur de mérite. Ce musicien se trouvait un jour avec Brixi chez un ami commun, et le maître de chapelle de la métropole dit en riant à Kozeluch : « Quand je passe « devant une église où l'on exécute une de vos « messes, il me semble que j'entends un opéra « sérieux. — Moi, répondit Kozeluch, lorsque « j'entends une des vôtres, je crois être dans une « guinguette. » Il est d'autant plus singulier que Brixi ait adopté une manière si peu conforme à la nature de ces ouvrages, qu'il était, dit-on, de la plus grande force dans le style fugué sur l'orgue. Il a laissé en manuscrit un assez grand nombre de pièces pour cet instrument : elles sont encore considérées comme de fort bons ouvrages.

BRIXI (Victorin), excellent organiste, naquit à Pilsen, dans la Bohême, en 1717. A l'âge de sept ans il fut envoyé chez Victorin Zadolsky, frère de sa mère, et pasteur à Kalsko. Là, Brixi apprit la musique ; ensuite il alla à Altwasser, où il entra au chœur comme soprano. L'année d'après il alla à Kosmonos, y acheva ses études de musique, puis il occupa pendant deux ans la place d'organiste. Ce fut à cette époque qu'il écrivit ses premiers ouvrages, lesquels consistaient en morceaux détachés pour les comédies qu'on représentait au collège. Appelé à Reihenberg pour y diriger l'éducation musicale de quatre jeunes gens de haute naissance, il se fatigua bientôt d'un travail qui ne lui laissait pas le temps nécessaire pour composer, et en 1737 il accepta la place d'organiste à Podiebrad. Il occupa cette position pendant dix ans, puis, en 1747, il fut nommé recteur du collège de cette ville. Sa renommée comme organiste était telle à cette époque, que l'empereur François 1er voulut l'entendre lorsqu'il visita la Bohême. Étonné de son habileté, ce prince lui offrit la place de claveciniste de la cour ; mais Brixi refusa les avantages qu'on voulait lui faire, par amour pour sa patrie. Vers le même temps, son parent, François Benda, lui écrivit de Berlin pour l'engager à entrer au service du roi de Prusse ; mais il resta ferme dans la résolution de ne pas s'éloigner de la Bohême. Après une longue et honorable carrière, Brixi

mourut, le 10 avril 1803, à l'âge de quatre-vingt-six ans. On connaît de sa composition des sonates de piano, beaucoup de messes, des vêpres, des litanies, et d'autres productions du même genre.

BRIZZI (ANTOINE), habile ténor, naquit à Bologne, en 1774. Il se livra de bonne heure à l'étude de la musique, et prit des leçons de chant d'Anastase Masso, chanteur habile de cette époque. A l'âge de vingt-quatre ans, il chanta pour la première fois en public à Mantoue, où il eut beaucoup de succès. Il se fit entendre sur les principaux théâtres de l'Italie, et se fit bientôt une brillante réputation par sa méthode excellente et la beauté extraordinaire de sa voix, qui, pleine et sonore dans toute son étendue, embrassait plus de deux octaves. Il joignait à ces avantages ceux d'un bel extérieur et d'un sentiment juste de l'expression musicale. Toutes ces qualités le firent rechercher avec empressement par les principales cours de l'Europe. Après avoir chanté quelque temps à Vienne, il fut appelé à Paris, pour jouer sur le théâtre de la cour de l'empereur Napoléon; mais après deux ans de séjour dans cette ville, s'apercevant que le climat de la France nuisait à sa santé et à la qualité de sa voix, il demanda et obtint son congé. Il se rendit à Munich, où il chanta sur le théâtre de la cour, et obtint le plus grand succès. Depuis que Brizzi s'était retiré du théâtre avec une pension de la cour, il s'occupait de l'éducation musicale de quelques jeunes gens, et habitait tantôt à Munich, tantôt à Tegernsée. Les derniers renseignements sur cet artiste ne vont pas au delà de 1830.

Un autre chanteur de la même famille, Louis Brizzi, né à Bologne en 1765, fut professeur de chant au lycée communal de cette ville, et mourut le 29 août 1837, à l'âge de soixante-douze ans.

BRIZIO (PETRUCCI), compositeur, naquit à Mosca Lombarda, au territoire de Ferrare, le 12 juin 1737. Dans sa jeunesse il étudia au séminaire d'Imola, puis il se rendit, en 1750, à Ferrare, où il suivit les cours de droit. En 1758, il obtint le doctorat en cette science; mais, plein d'enthousiasme pour la musique, il ne voulut plus avoir d'autre occupation que celle de cet art. Dirigé dans ses études musicales par le professeur Pietro Peretta, il fit de rapides progrès, et devint bientôt un maître distingué, tant pour la musique d'église que pour les œuvres dramatiques. Au nombre des opéras sérieux et bouffes qu'il produisit à la scène, on distingua particulièrement son *Ciro riconosciuto*, et *I passi improvisati*, qui furent représentés à Ferrare : son goût toutefois le portait vers le style religieux. En 1784, il fut nommé maître de chapelle de la cathédrale de Ferrare. Il écrivit peu de temps après une messe solennelle et un *Te Deum* qui furent exécutés à Fusignano, à l'occasion de la promotion du cardinal Calcagnini, et en 1793 il composa une autre messe qui fut chantée à l'église Saint-Paul de Ferrare. Ses psaumes, particulièrement le *Dixit*, le *Confitebor* et le *Laudate pueri*, à grand orchestre, ont eu une brillante renommée dans toute la haute Italie. Par une exception bien rare, il put écrire encore en 1822, c'est-à-dire, à l'âge de quatre-vingt-cinq ans, une messe de *requiem* qui a été considérée comme un très-bon ouvrage. Brizio est mort à Ferrare, le 23 juin 1825, à l'âge de quatre-vingt-huit ans. Son portrait a été gravé par Gaetan Dominichini. La plupart de ses ouvrages pour l'église sont en manuscrit dans les archives de la cathédrale de Ferrare ; on y trouve plusieurs messes à 4 voix et orchestre, sans *Credo*; différents versets du *gloria* à 4 voix et orchestre ; *Kyrie* idem ; *Credo* (en *fa*) idem ; autre *Credo* (en *si* bémol) idem; l'hymne *Ave maris Stella*, à 4 voix, 2 violons, alto et basse; *Stabat Mater* à 2 voix et orchestre; *Memento Domine David*, à 8 voix sans accompagnement; Hymne de Saint-Augustin, à 4 voix et orgue ; *Salve Regina*, à 4 voix et quatuor ; *Te deum* à 4 voix et orchestre ; les psaumes *Dixit*, *Confitebor* et *Laudate pueri* ; *Magnificat* à 4 voix avec orchestre ; *Tantum ergo*, à 2 voix et orgue; *Veni Creator* à 3 voix et orchestre ; Litanies à 4 voix et orgue ; Messe pastorale et *Credo* pour la fête de Noël, à grand orchestre.

BROADWARI (RICHARD), a composé à Londres, en 1745, un oratorio intitulé *Salomon's Temple*. C'est tout ce qu'on sait de ce musicien.

BROADWOOD (JOHN,) fondateur de la célèbre maison de facteurs de piano connue sous ce nom, naquit en Écosse vers 1740. Arrivé à Londres à l'âge d'environ vingt-trois ans, il entra comme ouvrier chez Burckhardt Tschudy, fabricant de clavecins, *Great Pultney Street*, 33. Il y fit preuve de tant d'intelligence et d'habileté dans son art, que Tschudy le choisit pour gendre, et lui céda son établissement. C'est cette même maison qui est encore aujourd'hui le siége de la grande fabrique de MM. Henri et Walter Broadwood, petits-fils de John. Les petits pianos carrés fabriqués à cette époque avaient le son faible, en comparaison des grands clavecins, inconvénient qui nuisait à leur succès. Pour remédier à ce défaut, Americ Backers, facteur allemand fixé à Londres, entreprit, en 1766, d'appliquer le mécanisme du petit piano à de grands instruments en forme de clavecin. Avec l'aide de Broadwood et de Stodart (1), il fit beaucoup d'essais et d'expériences

(1) Ce Stodart, élève de John Broadwood, fut le grand-père

pour la réalisation de son projet. Déjà un Irlandais qui travaillait chez Longman, prédécesseur de Clementi et Collard, avait imaginé le mécanisme sauteur ou boiteux, auquel on a donné longtemps le nom d'*échappement irlandais*; mais cette invention était trop grossière pour satisfaire de véritables mécaniciens. Enfin, après beaucoup de travaux et de dépenses, le mécanisme du grand piano-forté fut trouvé par Backers, Broadwood et Stodart, et définitivement fixé. C'est ce même système qui a été appelé depuis lors *mécanisme anglais*, et qu'on pourrait désigner avec précision par le nom de *mécanisme à action directe*. C'est encore celui qui est mis en usage par les descendants de John Broadwood et de Stodart; MM. Broadwood l'ont seulement modifié par un moyen très-simple pour répéter les notes sans être obligé de relever les doigts des touches. Les qualités de ce mécanisme consistent dans la simplicité, d'où résulte nécessairement la solidité.

La fabrique de pianos de la maison Broadwood commença à se faire connaître en 1771, sous le nom qu'elle porte encore. Les grands instruments en forme de clavecins qui ont fait sa réputation datent de 1781. Depuis lors, jusqu'en 1856, le nombre total des instruments sortis de ses ateliers s'est élevé au chiffre énorme de *cent vingt-trois mille sept cent cinquante*. Depuis 1824 jusqu'en 1850 inclusivement le nombre moyen des instruments fabriqués chaque année a été de 2,236 environ, ce qui donne la prodigieuse quantité de 43 pianos de tout genre pour chaque semaine.

BROCHARD (ÉVELINA), née *Flein*, naquit le 24 août 1752, à Landshut, en Bavière. A l'âge de huit ans elle entra dans la troupe de comédiens dirigée par Sebastiani, à Augsbourg, et débuta par le rôle de *Flametta* dans le petit opéra de *la Gouvernante*. Après quelques années de travail, elle obtint des succès flatteurs, autant par le naturel de son jeu que par son chant agréable et par les charmes de sa figure. En 1768 elle épousa à Manheim G.-P. Brochard, maître de ballets de la troupe de Sebastiani. Peu de temps après elle fut placée comme cantatrice à la cour de l'électeur palatin. En 1778 elle fut engagée comme première chanteuse de l'Opéra allemand de Munich. Lorsqu'elle parut pour la première fois sur le théâtre de cette ville, elle fut accueillie par de vifs applaudissements comme cantatrice et comme actrice. Les ouvrages dans lesquels on aimait surtout à l'entendre étaient *Pâris et Hélène*, de P. Winter, *Bellérophon*, du même auteur, et *Le*

des facteurs du même nom qui travaillent encore au moment où cette notice est écrite.

Triomphe de la Fidélité, de F. Danzi. Dans un âge plus avancé, elle abandonna le chant, et se livra exclusivement à la comédie, où elle excella. En 1811 elle vivait encore à Munich, mais retirée du théâtre, et tourmentée depuis longtemps par une maladie douloureuse.

BROCHARD (PIERRE), fils d'Évelina Brochard, naquit à Munich le 4 août 1779. En 1787, il commença l'étude du piano avec le professeur Kleinheinz, et la continua sous la direction de Streicher. En 1792, il prit des leçons de violon de Held, musicien de la cour, et se perfectionna sur cet instrument avec Frédéric Eck. Cinq ans après, il fut reçu comme surnuméraire à l'orchestre du théâtre de Munich, d'où il passa en 1798 à celui de Manheim; mais il fut rappelé par sa cour l'année suivante. En 1802, il s'engagea pour deux ans à l'orchestre de la cour de Stuttgard, et à l'expiration de ce terme il revint à Munich, où il se trouvait en 1811. Brochard eut pour maître de composition Schlecht. On connaît plusieurs œuvres de sonates de sa composition, des variations, des ariettes, des cantates, etc. Il a composé aussi la musique de plusieurs ballets pour le théâtre royal de Munich; on y découvre du goût, de jolis chants, un bon emploi des instruments, et de la vérité dans l'expression dramatique. Ces ballets sont : 1° *Der Tempel des Tugen* (Le Temple de la vertu), pour la fête de la reine, au mois de janvier 1800. — 2° *Der Dorf Jarhmarkt* (La Foire de village), au mois d'avril 1800. — 3° *Die zwei Wilden* (Les Deux Sauvages), juin 1800. — 4° *Der Mechaniker* (Le Mécanicien), août 1800. — 5° *Der danckbare Sohn* (Le Fils reconnaissant), en 1807.

BROCHARD (MARIE-JEANNE), sœur du précédent, naquit à Mayence le 13 janvier 1775. En 1781 elle prit des leçons de piano du musicien de la cour Moosmayr, à Munich, et sa mère lui enseigna l'art de la déclamation. Elle débuta en 1782 par des rôles d'enfant. Le directeur de spectacle, Théobald Marchand, remarqua ses heureuses dispositions, et prédit qu'elle serait un jour une actrice distinguée. Ses parents résolurent de lui faire étudier sérieusement la musique et le chant et la confièrent aux soins de Léopold Mozart, vice-maître de chapelle à Salzbourg, chez qui elle se rendit au mois de mars 1783. Le 22 août 1790 elle débuta à Munich sur le théâtre de la cour par le rôle de *Carolina*, comédie de Wechsel, où elle fut bien accueillie. Le 8 avril 1791, elle chanta pour la première fois le rôle d'*Asemia*, dans l'opéra de Dalaysac; une voix pure et sonore, une belle vocalisation, unies à beaucoup de grâce, lui méritèrent de nombreux applaudissements. En 1792 elle épousa le danseur français

Renner, et peu de temps après elle fit un voyage à Berlin, où elle eut des succès. Revenue à Munich vers la fin de la même année, elle en partit de nouveau quelques mois après, pour se rendre à Manheim, où elle était engagée dans la troupe de l'électeur. Parmi les rôles qu'elle chanta avec succès, on cite surtout celui de *Zerline*, dans l'opéra de *Don Juan*, de Mozart. Lorsque Maximilien Joseph monta sur le trône de Bavière, M^{me} Renner passa à Munich avec les meilleurs acteurs de la troupe de Mannheim; de là elle se rendit à Vienne, et enfin, en 1809, elle passa au théâtre de Bamberg, où elle se trouvait encore en 1811. Depuis cette époque, les renseignements s'arrêtent sur sa carrière dramatique.

BROCHE (....), organiste de l'église Notre-Dame, à Rouen, naquit dans cette ville le 20 février 1752. Son premier instituteur dans son art fut Desmazures, organiste de la cathédrale. A l'âge de vingt ans, il vint à Paris; mais il n'y fit pas un long séjour, ayant été nommé organiste à Lyon. Dans le peu de temps qu'il occupa cette dernière place, il se convainquit de la nécessité de compléter son instruction, et il prit la résolution de se rendre en Italie pour y faire des études sérieuses. Arrivé à Bologne, il fut présenté au P. Martini par le sénateur Bianchi, à qui il avait été recommandé. Ce grand maître initia le jeune organiste à la connaissance du contrepoint et de la fugue, et eut lieu d'être satisfait de ses progrès. Avant que Broche quittât Bologne, il le fit recevoir au nombre des académiens philharmoniques, ce qui n'était point alors un vain titre comme aujourd'hui. Au sortir de Bologne, Broche visita Rome et Naples, puis revint à Lyon, où il séjourna quelque temps. Enfin il arriva à Rouen dans le moment où l'on mettait au concours la place d'organiste de la cathédrale, devenue vacante par la retraite de Desmazures. Il se mit sur les rangs des candidats et fut vainqueur dans cette lutte, quoiqu'il eût pour concurrents deux hommes de talent : Monteau et Morisset. Son nom ne tarda point à acquérir de la célébrité. Broche se lia d'amitié avec Couperin, Balbâtre et Séjan, et entretint avec eux une correspondance active. Couperin surtout lui montrait la plus haute estime : on en peut juger par ce passage d'une lettre qu'il lui écrivait au mois d'octobre 1782. « J'ai eu bien « du plaisir, il y a quinze jours, de rencontrer « quelqu'un à Versailles. C'est M. Platel, su- « perbe basse-taille de la chapelle, qui arrivait « de Rouen encore plein du plaisir qu'il venait « de goûter avec vous. Il m'a parlé d'un *Invio- « lata* que vous avez touché pour lui. Où « étais-je? » Le duc de Bouillon donna le titre de son claveciniste à Broche, et voulut lui faire une pension, à la condition que l'artiste se rendrait à Navarre toutes les fois qu'il y serait appelé; mais Broche refusa ces avantages, dans la crainte d'engager sa liberté. On a de cet habile organiste trois œuvres de sonates, l'un dédié au cardinal de Frankemberg, le second au duc de Bouillon, et le troisième à M^{me} la Couteulx de Canteleu. Parmi les élèves qu'il a formés, on remarque surtout Boieldieu. Sa manière d'enseigner était celle de beaucoup de maîtres de chapelle français de son temps : Il était dur, brusque, et prenait plaisir à paraître le tyran de ses élèves plutôt que leur instituteur; mais il rachetait ce défaut par la lucidité de ses leçons. Broche est mort à Rouen, le 28 septembre 1803. M. Guibert a publié une notice sur sur sa vie (*voy*. Guibert).

BROCKLAND (CORNEILLE DE), né à Montfort, en Hollande, exerça la médecine à Saint-Amour, en Bourgogne, vers le milieu du seizième siècle. Les autres circonstances de la vie de cet écrivain sont ignorées; mais il y a lieu de croire qu'il abandonna la médecine pour la musique, et qu'il se fixa à Lyon. Il a publié : 1° *Instruction fort facile pour apprendre la musique pratique, sans aucune gamme ou la main, et ce en seize chapitres*; Lyon, 1573, in-8°. La deuxième édition de ce livre est sous ce titre : *Instruction méthodique pour apprendre la musique, revue et corrigée par Corneille de Montfort, dit de Brockland*; Lyon, de Tournes, 1587, in-8°. Forkel (*Allgem. Litter. der Musik*) cite cet ouvrage sous le titre latin *Instructio methodica et facilis ad discend. musicam praticam* : il a pris ce titre dans le Lexique de Walther qui lui-même l'avait copié dans la bibliothèque classique de Draudius. On sait que celui-ci a souvent traduit en latin les titres originaux des livres, dans les citations qu'il en a faites. Brockland conseille dans son livre d'abandonner la vieille méthode de la main musicale attribuée à Guido d'Arezzo, et de la remplacer par l'étude pratique du solfége. Ce livre est, en quelque sorte, un corollaire de celui de Louis Bourgeois (*voy*. ce nom). — 2° *Le second jardinet de musique, contenant plusieurs belles chansons françaises à quatre parties*; Lyon, Jean de Tournes, 1579, in-8°. Le titre de cet ouvrage ferait présumer que Corneille de Brockland avait précédemment publié un recueil sous le titre de *Premier Jardinet*.

BROD (HENRI), né à Paris, le 13 juin 1799, fut admis au Conservatoire de musique de cette ville, le 18 août 1811, dans une classe de solfége, et devint ensuite élève de Vogt pour le hautbois. Ses rares dispositions lui firent faire de ra-

pides progrès, et le concours où le premier prix de cet instrument lui fut décerné fut pour lui un véritable triomphe. Le son qu'il tirait du hautbois était plus doux, plus moëlleux et moins puissant que celui de son maître; sa manière de phraser était élégante, gracieuse; son exécution dans les traits, vive et brillante. Membre de la société des concerts du Conservatoire, Brod y partagea avec Vogt, ainsi qu'à l'Opéra, la place de premier hautbois. Dans tous les concerts où il s'est fait entendre à Paris et dans ses voyages, il a obtenu les plus brillants succès. Il s'est fait connaître aussi comme compositeur par un grand nombre de productions, parmi lesquelles on remarque : 1° Trois pas redoublés et une marche en harmonie; Paris, Frère. — 2° Trois quintetti pour flûte, hautbois, clarinette, cor et basson, Paris, Pacini. — 3° Grande fantaisie pour hautbois et orchestre ou piano; Paris, A. Petit. — 4° Airs en quatuor pour hautbois, clarinette, cor et basson, livre 1; Paris, Pleyel. — 5° Air varié avec quatuor, op. 4; Paris, Pacini. — 6° *La savoyarde*, variée pour hautbois et orchestre, op. 7; Paris, Dufaut et Dubois. — 7° Boléro précédé d'un adagio pour hautbois et orchestre, op. 9; ibid. — 8° Première fantaisie pour hautbois et piano, op. 10; Paris, Pleyel. — 9° Deuxième fantaisie idem; ibid. — 10° Nocturne concertant sur des motifs du *Siége de Corinthe*, pour hautbois et piano, op. 16; Paris, Troupenas. — 11° Troisième fantaisie sur le *Crociato* pour piano, hautbois et basson, op. 17; Milan, Ricordi. — 12° Trio pour piano hautbois ou clarinette et basson. — 13° Grande méthode complète pour le hautbois, divisée en deux parties; Paris, Dufaut et Dubois.

Brod s'est occupé sérieusement du perfectionnement de son instrument par des principes d'acoustique et de division rationnelle du tube. Le premier, il a compris que le meilleur moyen d'ôter aux sons graves du hautbois l'âpreté désagréable qu'on y remarque, était de le faire descendre plus bas, et conséquemment d'alonger l'instrument, afin que les notes *mi*, *ré*, *ut*, ne se prissent pas près du pavillon: c'est pour cela principalement qu'il a fait descendre ses hautbois jusqu'au *la*. La position de quelques clefs a été aussi changée par lui. Dans les derniers temps il était devenu possesseur des calibres de perce du hautbois du célèbre facteur d'instruments Delusse, considérés comme les meilleurs et les mieux calculés par les artistes les plus habiles; en sorte que les instruments construits par Brod réunissent toutes les conditions désirables, sans altérer la qualité naturelle des sons. Après lui, Boehm a refait la construction du hautbois et a obtenu plus de justesse, plus d'égalité, ainsi qu'un doigter plus facile. Brod s'est occupé aussi du perfectionnement du cor anglais, et y a introduit de notables améliorations, ainsi que dans son analogue appelé *le bariton*, ancien instrument qui était abandonné depuis la première partie du dix-huitième siècle. Brod est mort à Paris, le 5 avril 1839.

BRODEAU (Jean), en latin *Brodæus*, fils d'un valet de chambre de Louis XII, né en 1500, fut un des meilleurs littérateurs de son temps. Il mourut chanoine de Saint-Martin de Tours, en 1563. On a de lui des *mélanges*, Bâle, 1555, in-8°, dans lesquels il traite, lib. II, c. 13, *de Pithaule et Salpista*; c. 14, *de Trigono, Nablo et Pandura*; lib. IV, c. 31, *an musicis cantibus sanentur ischiadici*; lib. V, c. 32, *Tibiis paribus et imparibus*. Ces mélanges ont été insérés par Jean Gruter dans son recueil intitulé *Lampas, seu fax artium*, Francfort, 1604, 6 vol. in-8°.

BRODECZKY (Jean-Théodore), violoniste et claveciniste, né en Bohême, voyagea en Allemagne et dans les Pays-Bas, vers 1770, et se fixa à Bruxelles en 1774. Il y fut attaché à la musique particulière de l'archiduchesse d'Autriche, gouvernante des Pays-Bas. On a de lui trois œuvres de sonates pour le piano, gravés dans cette ville, en 1782, un œuvre de quatuors pour clavecin, violon, alto et basse, et un œuvre de trios pour piano, violon et violoncelle. Ce musicien a laissé aussi en manuscrit six symphonies, des études pour le violon, et quelques pièces pour le violoncelle.

BRODERIP (.....), pianiste, machand de musique et fabricant d'instruments à Londres en 1799, est connu par les compositions suivantes : 1° Sonates pour le piano, op. 1. — 2° idem, op. 2. — 3° Psalms for 1, 2, 3 and 4 voices. — 4° English songs, op. 4. — 5° Voluntaries for the organ, op. 5. — 6° Instructions for the piano forte, with progressive lessons, op. 6. — 7° Concerto for the piano, op. 7. — 8° Un recueil de glees et de chansons.

BROER (Ernest), professeur de musique et violoncelliste à Breslau, connu depuis 1838 par ses compositions, est né dans cette ville. Il a publié : 1° quatre *O Salutaris hostia* à 4 voix, op. 1; Breslau, Grosser. — 2° 3 graduels à 4 voix op. 2; Breslau, Leuckart. — 3° Vêpres à 4 voix, 2 violons, alto, orgue, 2 hautbois et 2 cors *ad libitum*, op. 3; Breslau, Grosser. — 4° 4 *Hymni Vespertini*, pour un chœur d'hommes, op. 4; ibid. — 5° *Litaniæ B. Virginis Mariæ* à 4 voix, 2 violons, basse et orgue, op. 5; Vienne, Haslinger. — 6° *Litaniæ S, S. Nomine Jesu* à 4 voix, 2 violons, orgue (et 2 cors *ad lib.*); ibid. Broer est aussi auteur d'un traité élémentaire de mu-

sique intitulé *Gesang-Lehre für Gymnasien*; Breslau, Scheffler.

BROES (M^{lle}), pianiste distinguée, née à Amsterdam en 1791, apprit les éléments de la musique dans sa ville natale, puis accompagna son père à Paris, et y devint élève de l'auteur de la *Biographie universelle des Musiciens*, en 1805. Ses progrès dans l'harmonie et sur le piano furent rapides. En 1810, elle passa sous la direction de Klengel, qui, plus tard, fut organiste de la chapelle royale à Dresde. Les événements de 1814 ayant affranchi la Hollande de la domination française, M^{lle} Broes retourna dans sa patrie, et s'y livra à l'enseignement du piano. Elle a été considérée comme un des meilleurs professeurs d'Amsterdam pour cet instrument. Elle s'est fait connaître aussi comme compositeur par quelques productions pour le piano; ses ouvrages les plus connus sont : 1° Rondo pour piano avec violoncelle obligé ; Mayence, Schott. — 2° Variations sur un thème original ; Paris, G. Gaveaux. — 3° Variations sur la romance de l'aveugle ; Paris, Henri Lemoine. — 4° Variations sur l'air anglais : *God save the King*; Amsterdam, Steup. — 5° Variations sur la romance : *A voyager passant sa vie*; ibid. — 6° Contredanses pour le piano ; Paris, Gaveaux aîné.

BROESTEDT (JEAN-CHRÉTIEN), co-recteur au gymnase de Lunebourg, a publié à Gœttingue, en 1739, une dissertation de trois feuilles in-4° sous ce titre : *Conjectanea philologica de hymnopœorum apud hebrœos signo sela dicto, quo initia carminum repetenda esse indicabant.*

BROGNONICO (HORACE), compositeur né à Faenza, vers 1580, fut membre de l'académie des *Filomusi*. On a de lui : *Il primo libro de' Madrigali à 5 voci*; Venezia, presso Giac. Vincenti, 1608, in-4°. Le second livre de ces madrigaux a paru en 1613, et le troisième en 1615, chez le même éditeur.

BROIER (....), compositeur français, fut chantre de la chapelle du pape, sous le pontificat de Léon X. Théophile Folengo, connu sous le pseudonyme de *Merlin Coccaie*, a célébré cet artiste dans ses vers macaroniques (*Macaron. lib.* 25, *prophet.*) On peut voir ces vers à l'article *Bidon*.

BROKELSBY (RICHARD), médecin, né en 1722, dans le comté de Sommerset, étudia successivement à Édimbourg et à Leyde, sous le célèbre Gaubius. Il fut reçu docteur en 1745, et mourut à Londres en 1797, après avoir acquis une grande fortune et beaucoup de considération dans la pratique de son art. On a de lui : *Reflections on ancient and modern Musick, with the application to the cure of diseases, to which is subjoined an Essay to solve the question, wherein consisted the difference of ancient Musick from that of modern time* (Réflexions sur la musique ancienne et moderne, avec son application à la guérison des maladies, suivies d'un essai sur la solution de cette question : en quoi consiste la différence entre la musique des anciens et celle des modernes); Londres, 1749, in-8°, 82 pages. Le conseiller de cour Kæstner a donné un extrait en allemand de cet ouvrage, avec des notes, dans le Magasin de Hambourg, t. 9, p. 87. On le trouve aussi dans les *Beytr. hist. krit.* de Marpurg, t. 2, p. 10-37. Brokelsby a donné dans les *Transactions philosophiques* (t. '45), un autre mémoire sur la musique des anciens.

BROMLEY (ROBERT-ANTOINE), ecclésiastique anglais, né en 1747, fut bachelier en théologie. Il mourut à Londres en 1806. On a de lui un sermon composé à l'occasion de l'ouverture d'une nouvelle église dans cette ville, et sur l'orgue qui y avait été placé. Ce discours a été publié sous le titre suivant : *On opening Church and Organ. Sermon on psalm* 122; Londres 1771, in-4°.

BRONNER (GEORGES), organiste de l'église du Saint-Esprit à Hambourg, naquit dans le Holstein, en 1666. Mattheson, qui aurait pu nous fournir des renseignements sur la vie de cet artiste, son contemporain, n'en parle que d'une manière indirecte dans son livre intitulé *Grundlage einer Ehren-Pforte* (p. 220 et 283). Une note de Moller m'a indiqué la date de sa naissance, mais c'est tout ce que j'ai trouvé sur Bronner. Il paraît qu'il mourut en 1724. On voit par les Annales du théâtre de Hambourg, qu'après y avoir donné plusieurs opéras, il en prit la direction en 1699. Les ouvrages dramatiques de ce compositeur sont : 1° *Écho et Narcisse*, à Hambourg, 1693. — 2° *Vénus*, ibid., 1694. — 3° *Céphale et Procris*, ibid., 1701. — 4° *Philippe, duc de Milan*. Cet ouvrage était prêt à être joué en 1701, mais l'ambassadeur de l'empereur s'opposa à la représentation. — 5° *Bérénice*, Hambourg, 1702. — 6° *Victor*. La musique du troisième acte de cet opéra a été composée par Bronner; cet ouvrage a été joué à Hambourg en 1702. — 7° *Le duc de Normandie*, ibid., 1703. — 8° *La mort du grand Pan*. En 1690, Bronner a publié un recueil de cantates à voix seule. Enfin on a de cet artiste un livre de chorals arrangés pour l'orgue, qui a pour titre : *Vollstændiges musikalisches Choral-Buch nach dem Hamburgischen Kirchen-Gesængbuche ein-*

perichtet nach allen Melodeyen in 3 Stimmen componirt, wie auch mit einem Choral und obligaten Orgel-bass versehen; Hambourg, 1710, in-4°. La deuxième édition de cet ouvrage a été publiée en 1720.

BROOK (JAMES), recteur de Hill-Crome et vicaire du château de Hanley, dans le duché de Worcester, vivait au commencement du dix-huitième siècle. Il a publié un ouvrage intitulé : *The duty and advantage of singing of the Lord* (De la nécessité et de l'utilité du chant religieux); Londres, 1728, in-8°.

BROOKBANCK (JOSEPH), écrivain anglais qui vivait vers le milieu du dix-septième siècle ; il paraît avoir été dans les ordres. On a de cet auteur une dissertation sur la discussion élevée sous le règne de Cromwell relativement aux orgues et à la musique dans le service divin. Les presbytériens voulaient les en exclure, et les autres catholiques réformés prétendaient qu'on devait les y conserver. La dissertation de Brookbank est intitulée : *The well tuned Organ, whether or no instrumental and organical Musick be lawful in holy publick assemblies* (L'orgue bien accordé, ou examen de cette question : si la musique des instruments et des orgues est admissible dans les assemblées pieuses) ; Londres, 1660, in-4°. Une multitude de pamphlets anonymes furent publiés dans la querelle dont il s'agit. J'ai recueilli les titres de quelques-uns ; les voici : 1° *Organ's Echo* (L'Écho de l'Orgue) ; Londres, 1641, in-fol. — 2° *The Organ's Funeral* (Les Funérailles de l'Orgue) ; Londres, 1642 ; in-4°. — 3° *The holy Harmony ; or a plea for the abolishing of Organs and other Musick in Churches* (L'Harmonie sacrée, ou plaidoyer pour l'abolition des orgues et de toute autre musique dans les églises); Londres, 1643, in-4°. — 4° *Gospel Musick, by N. H.* (La musique évangélique, etc.); Londres, 1644, in-4°. Le parlement intervint dans cette affaire, et rendit deux ordonnances qui furent imprimées sous le titre : *Two ordinances of both houses for demolishing of Organs and Images*; Londres, 1644, in-4°.

BROOKER (DANIEL), vicaire de l'église de Saint-Pierre et chanoine de Worcester, a prononcé un discours sur la musique d'église, à l'occasion de l'oratorio d'*Athalie*, de Hændel, exécuté dans l'église de Worcester en 1743. Ce discours a été imprimé sous ce titre : *Music at Worcester, a Sermon on Ps. XXXIII 1-3*; Londres, 1743, in-4°.

BROOMANN (LOUIS), musicien belge, qui était né aveugle, en 1518, est cité par Swertius (1) et par Vossius (1) comme un des artistes les plus célèbres de son temps ; cette célébrité est aujourd'hui fort oubliée. Il mourut à Bruxelles en 1587, à l'âge de 69 ans, et fut inhumé dans l'église des Franciscains de cette ville. C'était, dit Vossius, un docteur dans les arts libéraux, un licencié en droit, *et le prince de la musique* (Artium liberalium doctor, Juris candidatus, et musicæ princeps). J'ai bien peur que ce savant n'ait point d'autre garant du mérite de ce Broomann que son épitaphe, ainsi conçue :

<div align="center">

D. O. M.
LODOVICO BROOMANNO
JACOBI ET CORNELIÆ VERHOYLE WECHEN F.
A NATIVITATE CÆCO
ARTIUM LIBERALIUM DOCTORI
JURISPRUD. CANDIDATO MUSICESQUE PRINCIPI :
GERTRUDIS KEYSERS
JODOCI EX MARIA CLEERHAGHEN F.
MARITO B. M. SIBIQUE POS.
VIXIT ANNOS LXIX
OBIIT VIII. JANU. M. D. XCVII.

</div>

BROS (D. JUAN), maître de chapelle et compositeur espagnol, naquit à Tortose, en 1776. Après avoir été enfant de chœur dans la cathédrale de cette ville, il se rendit à Barcelone pour étudier la composition sous la direction de Quarelt et d'autres maîtres. Ses heureuses dispositions le mirent bientôt en état de remplir les fonctions de second maître de la chapelle de *Santa-Maria del Mar*, ainsi que celle d'organiste de l'église S. Sévère, dans la même ville. En 1807, Bros obtint au concours la place de maître de chapelle de la cathédrale de Malaga, et l'emporta sur dix-neuf concurrents. En 1815 la direction de la chapelle d'Oviédo étant devenue vacante, par la mort de D. Juan Perez, ce fut D. Juan Bros qui fut désigné comme son successeur ; mais il n'accepta pas cette place et renonça également à celle qu'il occupait à Malaga, pour satisfaire sa famille, laquelle désirait qu'il prit la position de maître de chapelle à Léon. Il l'occupa jusqu'en 1823, époque où il fut compromis dans les affaires politiques, qui le firent mettre en arrestation ; mais il fut acquitté par un arrêt de la cour suprême de la Rota. Retiré alors à Oviédo, il y épousa une dame de famille distinguée nommée *Dona Maria de los Dolores consul Villar*. En 1834, Bros fut appelé de nouveau à la place de maître de chapelle de la cathédrale de cette ville : il l'occupa jusqu'à sa mort, arrivée le 12 mars 1852, à l'âge de soixante-seize ans. Ses œuvres innombrables de musique d'église sont répandues dans toutes les

(1) Selectas Christianis orbis delicias, p. 473.

BIOGR. UNIV. DES MUSICIENS. T. — II.

(1) Lib. 1, De natura Artium, c. 4.

chapelles de l'Espagne : on cite comme les meilleures, trois *miserere* avec les lamentations, composées à Léon ; un *Te Deum*, un office des morts et d'autres *miserere* écrits à Oviédo, outre une infinité de messes et de psaumes composés pour le service des églises diverses auxquelles Bros fut attaché dans sa longue carrière.

BROSCHARD (ÉVELINA). *Voyez* BROCHARD.

BROSCHI (CHARLES), connu sous le nom de *Farinelli*, fut le plus étonnant des chanteurs du dix-huitième siècle, bien qu'il ait été contemporain de plusieurs virtuoses de premier ordre. On ne s'accorde pas sur le lieu de sa naissance. Si l'on croit le P. Giovenale Sacchi, à qui l'on doit une biographie de cet artiste célèbre (1), il était né à Andria ; cependant Farinelli lui-même dit à Burney, lorsque celui-ci le vit à Bologne en 1770, qu'il était de Naples. Quoi qu'il en soit, il est certain qu'il vit le jour le 24 janvier 1705. Son origine a fait naître aussi des discussions. On a dit que son nom de *Farinelli* venait de *farina*, parce que le père du chanteur, *Salvator Broschi*, avait été meunier, d'autres disent marchand de farine ; mais il paraît certain que son nom lui fut donné parce qu'il eut pour protecteurs et pour patrons, au commencement de sa carrière, trois frères nommés *Farina*, qui tenaient le premier rang parmi les amateurs les plus distingués de Naples. Le P. Sacchi assure qu'il a vu entre les mains de Farinelli les preuves de noblesse qu'il avait fallu fournir lorsque la faveur sans bornes dont il jouissait auprès du roi d'Espagne lui fit obtenir son admission dans les ordres de Calatrava et de St-Jacques. Il serait peut-être difficile de concilier la naissance distinguée des parents de l'artiste avec l'infâme trafic qu'ils firent de sa virilité, dans l'espoir d'assurer leur fortune ; mais en Italie, et surtout dans le royaume de Naples, on n'était jamais embarrassé pour cacher ces sortes de spéculations sous le prétexte d'un accident quelconque. Une blessure, disait-on, survenue au jeune Broschi à la suite d'une chute de cheval, n'avait été jugée guérissable par le chirurgien qu'au moyen de la castration. Il n'y avait pas un castrat italien qui n'eût à conter sa petite histoire toute semblable. La mutilation ne produisait pas toujours les effets qu'on en avait espérés : beaucoup d'infortunés perdaient la qualité d'homme, sans acquérir la voix d'un chanteur. Farinelli fut du moins plus heureux, car il posséda la plus admirable voix de *soprano* qu'on ait peut-être jamais entendue.

(1) Vita del Cav. Don Carlo Broschi, detto Farinelli ; Venezia, nella stamperia Colletti, 1784, in-8°.

Son père lui enseigna les premiers éléments de la musique, puis il passa dans l'école de Porpora, dont il fut le premier et le plus illustre élève. Après avoir appris sous cet habile maître le mécanisme de l'art du chant, tel qu'il existait dans la méthode parfaite des chanteurs de ce temps, il commença à se faire entendre dans quelques cercles d'artistes et d'amateurs, particulièrement chez les frères Farina. Sa voix merveilleuse, la pureté des sons qu'il en tirait, sa facile et brillante exécution, causèrent la plus vive sensation, et dès lors on prévit l'éclat qu'auraient ses débuts sur la scène. On a écrit qu'à l'âge de quinze ans (en 1720) il se fit entendre pour la première fois en public dans l'*Angelica et Medoro* de Métastase, premier opéra de ce poëte illustre, qui n'avait alors que dix-huit ans, et que la singularité de ce double début fit naître entre Métastase et Farinelli une amitié qui dura autant que leur vie. Tout cela est dénué de fondement. Métastase n'était point à Naples en 1720, car il ne quitta Rome qu'au mois de juin 1721, pour fuir ses créanciers ; il n'avait pas alors dix-huit ans, mais bien vingt-deux ans et quelques mois, étant né à Rome le 3 janvier 1698 ; *Angelica e Medoro* n'était pas son début, car il n'avait que quatorze ans quand il donna son *Giustino* ; enfin *Angelica e Medoro* ne date point de 1720, mais de 1722 (1). Ce qui est plus certain, c'est que dans cette même année 1722 Farinelli, alors âgé de dix-sept ans, accompagna à Rome son maître, Porpora, qui était engagé pour écrire au théâtre Aliberti de cette ville l'opéra intitulé *Eomene*. C'est dans cet ouvrage que Farinelli, déjà célèbre dans l'Italie méridionale sous le nom de *il ragazzo* (l'enfant), fit son début à Rome. Un trompette allemand, dont le talent tenait du prodige, excitait alors l'admiration des Romains. Les entrepreneurs du théâtre prièrent Porpora d'écrire un air pour son élève, avec un accompagnement de trompette obligée ; le compositeur souscrivit à leur demande, et dès ce moment une lutte fut engagée entre le chanteur et le virtuose étranger. L'air commençait par une note tenue en point d'orgue, et tout le trait de la ritournelle était ensuite répété dans la partie de chant. Le trompette prit cette note avec tant de douceur ; il en développa l'intensité jusqu'au degré de force le plus considérable par une progression si insensible, et la diminua avec tant d'art ; enfin, il tint cette note si longtemps, qu'il excita des transports universels d'enthousiasme, et qu'on se per-

(1) Farinelli lui-même a donné lieu à cette erreur, dans une conversation avec Burney ; mais on peut affirmer que ses souvenirs le trompaient, et qu'il ne connut Métastase que peu de temps avant son départ pour Rome.

suada que le jeune Farinelli ne pourrait lutter avec un artiste dont le talent était si parfait. Mais quand vint le tour du chanteur, lui que la nature et l'art avaient doué de la mise de voix la plus admirable qu'on ait jamais entendue, lui, dis-je, sans s'effrayer de ce qu'il venait d'entendre, prit cette note tenue avec une douceur, une pureté inouïe jusqu'alors, en développa la force avec un art infini, et la tint si longtemps qu'il ne paraissait pas possible qu'un pareil effet fût obtenu par des moyens naturels. Une explosion d'applaudissements et de cris d'admiration accueillirent ce phénomène : l'interruption dura près de cinq minutes. Le chanteur dit ensuite la phrase de mélodie, en y introduisant de brillants trilles qu'aucun autre artiste n'a exécutés comme lui. Quelle que fût l'habileté du trompette, il fut ébranlé par le talent de son adversaire ; toutefois il ne se découragea pas. Suivant l'usage et la coupe des airs de ce temps, après la deuxième partie de l'air, le premier motif revenait en entier ; l'artiste étranger rassembla toutes ses forces, recommença la tenue avec plus de perfection que la première fois et la soutint si longtemps, qu'il sembla balancer le succès de Farinelli ; mais celui-ci, sans rien perdre de la durée de la note, telle qu'il l'avait fait entendre la première fois, parvint à lui donner un tel éclat, une telle vibration, que la salle entière fut remplie de ce son immense, et dans la mélodie suivante, il introduisit des traits si brillants, et fit entendre une voix si étendue, si égale et si pure, que l'enthousiasme du public alla jusqu'à la frénésie, et que l'instrumentiste fut obligé de s'avouer vaincu. Il y a lieu de croire que Porpora avait aidé au triomphe de son élève, et que les traits qui parurent improvisés avaient été préparés par lui et travaillés d'avance. Quoi qu'il en soit, le public attendit en masse le chanteur à la porte du théâtre, et l'accompagna jusque chez lui, en poussant des *viva* et d'unanimes acclamations (1).

Ici se présente une de ces erreurs et de ces contradictions assez fréquentes dans la vie de cet artiste, et qu'on ne peut expliquer. Burney dit, dans son voyage musical en Italie (pag. 214), qu'en quittant Rome, Farinelli alla à Bologne où il entendit le célèbre Bernacchi ; mais Bernacchi n'était point à Bologne en 1722. Choron et Fayolle ont ajouté à ce que dit Burney, que ce fut alors que Farinelli demanda des leçons au chef de l'école de Bologne. Cependant Burney avoue que ce chanteur resta sous la direction de Porpora jusqu'en 1724 (1), époque où il fit avec lui son premier voyage de Vienne ; or il est certain que son maître, renommé dans toute l'Italie pour l'enseignement du chant, n'aurait pas permis que son élève lui fît l'injure de prendre des leçons d'un autre professeur quel qu'il fût. Il est hors de doute d'ailleurs que Farinelli n'avait jamais entendu Bernacchi avant 1727, et que ce n'est qu'après avoir été vaincu par lui dans un opéra d'Orlandini, qu'il reconnut ce qui lui manquait sous le rapport de l'art, et qu'il se décida à demander des conseils à celui dont il avouait la supériorité.

On manque de renseignements sur l'effet que produisit Farinelli à Vienne, lorsqu'il y fit son premier voyage, en 1724. L'année suivante il chanta à Venise dans la *Didone abbandonata* de Métastase, mise en musique par Albinoni. Puis il retourna à Naples, où il excita la plus vive admiration dans une sérénade dramatique de Hasse, où il chanta avec la célèbre cantatrice Tesi. En 1726 il joua à Milan dans le *Ciro*, opéra de François Ciampi ; puis il alla à Rome, où il était attendu avec une vive impatience. En 1727 il se rendit à Bologne : il y devait chanter avec Bernacchi. Fier de tant de succès, confiant dans l'incomparable beauté de sa voix et dans la prodigieuse facilité d'exécution qui ne l'avait jamais trahi, il redoutait peu l'épreuve qu'il allait subir. L'habileté de Bernacchi était telle, à la vérité, qu'elle l'avait fait appeler *Le roi des chanteurs* ; mais sa voix n'était pas belle, et ce n'était qu'à force d'art que Bernacchi avait triomphé de ses défauts. Ne doutant pas d'une victoire semblable à celle qu'il avait obtenue à Rome cinq ans auparavant, l'élève de Porpora prodigua dans le duo qu'il chantait avec Bernacchi tous les trésors de son bel organe, tous les traits qui avaient fait sa gloire. L'auditoire, dans le délire, prodigua des applaudissements frénétiques à ce qu'il venait d'entendre. Bernacchi, sans être ému du prodige et de l'effet qu'il avait produit, commença à son tour la phrase qu'il devait répéter, et redisant tous les traits du jeune chanteur, sans en oublier un seul, mit dans tous les détails une perfection si merveilleuse, que Farinelli fut obligé de reconnaître son maître dans son rival. Alors, au lieu de se renfermer dans un orgueil blessé, comme n'aurait pas manqué de faire un artiste ordinaire, il avoua sa défaite et demanda des conseils à Bernacchi, qui se plut à donner la dernière perfection au talent du chanteur le plus extraordinaire du dix-huitième siècle.

(1) Les détails qu'on vient de lire diffèrent en plusieurs points de ceux qui ont été donnés par Burney (*The present state of Music in France and Italy*, p. 213 et 214) ; mais ils ont été recueillis avec beaucoup de soin et d'exactitude par Kandler dans des mémoires manuscrits dont il a bien voulu m'envoyer une copie, avec d'autres sur Alexandre Scarlatti.

(1) *A general history of Music*, t. 4, p. 378.

C'est quelque chose de beau et de digne, que ce double exemple de la conscience d'artiste qui écarte des deux côtés les considérations d'amour-propre et d'intérêt personnel, pour ne songer qu'aux progrès de l'art.

Après avoir fait un second voyage à Vienne en 1728, Farinelli visita plusieurs fois Venise, Rome, Naples, Plaisance et Parme, et, dans les années 1728 à 1730, s'y mesura avec quelques-uns des plus célèbres chanteurs de ce temps, tels que Gizzi, Nicolini, la Faustina et la Cuzzoni, fut partout le vainqueur de ces virtuoses, et fut comblé d'honneurs et de richesses. En 1731, il fit un troisième voyage à Vienne. Jusqu'alors, le genre de son talent avait été basé sur l'improvisation et l'exécution des difficultés. Le trille, les groupes de toute espèce, les longs passages en tierces, ascendants et descendants, se reproduisaient sans cesse dans son chant ; en un mot, Farinelli était un chanteur de bravoure (1). C'est après ce voyage à Vienne, qu'il commença à modifier sa manière, et qu'à son exécution prodigieuse il ajouta le mérite de bien chanter dans le style pathétique et simple. Les conseils de l'empereur Charles VI le dirigèrent vers cette réforme. Ce prince l'accompagnait un jour au clavecin ; tout à coup, il s'arrêta et dit à l'artiste qu'aucun autre chanteur ne pouvait être mis en parallèle avec lui ; que sa voix et son chant ne semblaient point appartenir à un simple mortel, mais bien à un être surnaturel. « Ces gigantesques traits (lui dit-« il), ces longs passages qui ne finissent pas, « ces hardiesses de votre exécution excitent l'é-« tonnement et l'admiration, mais ne touchent « point le cœur ; faire naître l'émotion vous serait « si facile, si vous vouliez être quelquefois plus « simple et plus expressif ! » Ces paroles d'un véritable connaisseur, d'un ami de l'art ne furent point perdues. Avant qu'elles eussent été dites, Farinelli n'avait pas songé à l'art de chanter avec simplicité, bien que la nature lui eût départi tous les dons qui pouvaient lui assurer une incontestable supériorité en cela comme en toutes les autres parties du chant ; mais il ne faut pas oublier qu'à l'époque où il entra dans la carrière du chant théâtral, toute l'Italie raffolait du chant de bravoure que Bernacchi avait mis en vogue ; avide de succès, comme l'est tout artiste, il s'était livré sans réserve à ce genre dans lequel nul ne pouvait l'égaler. Mais après avoir reçu les conseils de l'empereur, il comprit ce qui lui restait à faire pour être un chanteur complet, et il eut le courage de renoncer quelquefois aux applaudissements de la multitude, pour être vrai, simple, dramatique, et satisfaire quelques connaisseurs. Ainsi que l'avait prévu Charles VI, il fut, dès qu'il le voulut, le chanteur le plus pathétique comme il était le plus brillant. On verra plus loin que ce progrès ne fut pas seulement utile à sa renommée, mais qu'il fut la cause principale de sa haute fortune.

De retour en Italie, Farinelli chanta avec des succès toujours croissants à Venise, à Rome, à Ferrare, à Lucques, à Turin. Comblé d'honneurs et de richesses, il quitta enfin le continent en 1734, pour passer en Angleterre. Peu de temps auparavant, la noblesse anglaise, irritée contre Hændel (*voyez* ce nom) qui montrait peu d'égard pour elle, avait résolu de ruiner son entreprise du théâtre de Hay-Market, et, pour réaliser ce dessein, avait fait venir Porpora à Londres, afin qu'il dirigeât un Opéra au théâtre de Lincoln's-Inn Fields. Incapable de rien ménager quand il croyait avoir à se plaindre de quelqu'un, Hændel venait de se brouiller avec Senesino, contralto parfait qui passa au théâtre de son rival ; mais malgré cet échec et l'animadversion de la haute société, le génie du grand artiste luttait encore avec avantage contre l'entreprise de ses antagonistes, et ceux-ci avaient un arriéré de 19 mille livres sterling qui les menaçait d'une ruine presque inévitable. Porpora comprit que les prodiges du talent de Farinelli pouvaient seuls les tirer d'une position si périlleuse. L'événement prouva qu'il ne s'était pas trompé. Il le fit entendre pour la première fois dans l'*Artaxercès* de Hasse, où son frère, Richard Broschi, avait ajouté un air d'entrée qui décida en sa faveur une vogue qui tenait du délire. Cet air commençait par une note tenue comme celui d'*Eomene*, écrit douze ans auparavant à Rome par Porpora. Farinelli voulut y reproduire l'effet qu'il avait obtenu dans sa lutte avec le trompette et par le même moyen. Prenant une abondante respiration, et appuyant sa main droite sur sa poitrine, il fit entendre un son pur et doux qui alla imperceptiblement jusqu'au plus haut degré de force, puis diminua de la même manière jusqu'à la plus parfaite ténuité, et la durée de ce son fut à peu près cinq fois plus longue que ne serait une tenue du même genre faite par un bon chanteur ordinaire. Ce son extraordinaire plongea toute l'assemblée dans une ivresse qu'il est plus facile d'imaginer que de peindre. Tout le reste de la soirée se passa dans des sensations du même genre, et dès lors il n'y eut d'admiration que pour Farinelli ; on ne voulut entendre que Farinelli, et l'enthousiasme fut tel, qu'une

(1) Il ne faut pas oublier, d'ailleurs, que Porpora, maître de Farinelli, avait une véritable passion pour les trilles, les groupes et les *mordents* ; sa musique en était remplie. On peut voir à ce sujet une anecdote plaisante à l'article *Porpora*.

dame de la cour s'écria de sa loge, *il n'y a qu'un Dieu et qu'un Farinelli*. Cependant, parmi les chanteurs qui l'entouraient, il y en avait deux de premier ordre : c'était Senesino et la Cuzzoni. La partie était trop forte; il était impossible que Hændel ne la perdît pas. Après avoir lutté en vain pendant l'année 1734, il comprit que l'exécution de ses admirables oratorios était la seule chose qui pouvait le sauver; mais Hay-Market était trop petit pour l'effet de ces grands ouvrages; il le quitta pour aller s'établir à Covent-Garden, et ses adversaires s'emparèrent de Hay-Market (1). Les succès de Farinelli avaient produit des sommes suffisantes pour toutes les dépenses, et les 19 mille livres sterling d'arriéré étaient payées. A l'égard de ce chanteur, l'engouement dont il fut l'objet ne saurait se décrire. Sa faveur avait commencé par une soirée au palais de Saint-James, où il chanta devant le roi, accompagné par la princesse royale, qui depuis fut princesse d'Orange. Ce fut à qui ferait au chanteur les présents les plus magnifiques, et la mode s'en établit d'autant mieux que, par ostentation, la noblesse faisait annoncer par les journaux les cadeaux qu'elle lui envoyait. L'exemple du prince de Galles qui lui avait donné une tabatière d'or enrichie de diamants et contenant des billets de banque, avait été imité par beaucoup de personnes. Farinelli n'avait que quinze cents livres sterling d'appointements au théâtre; cependant son revenu, pendant chacune des années 1734, 35 et 36, où il demeura en Angleterre, ne s'éleva pas à moins de cinq mille livres sterling (environ 125 mille francs).

Vers la fin de 1736, Farinelli partit pour l'Espagne, en prenant sa route par la France, où il s'arrêta pendant quelques mois; il y produisit une vive sensation qu'on n'avait pas lieu d'attendre de l'ignorance où l'on était alors dans ce pays de la bonne musique et de l'art du chant. Louis XV l'entendit dans l'appartement de la reine, et l'applaudit avec des expressions qui étonnèrent toute la cour, dit Riccoboni. C'était en effet quelque chose d'assez singulier que de voir Louis XV goûter un vif plaisir à entendre un chanteur, lui qui n'aimait pas la musique, et qui aimait moins l'italienne que toute autre. On dit qu'il fit présent au chanteur de son portrait enrichi de diamants et de cinq cents louis. Farinelli n'avait voulu faire qu'un voyage en Espagne, et se proposait de retourner en Angleterre, où il avait des engagements avec les entrepreneurs de l'Opéra; mais le sort en décida autrement, et le pays qu'il n'avait voulu que visiter, le retint près de vingt-cinq ans. On rapporte que Philippe V, roi d'Espagne, dans un de ses accès d'abattement et de mélancolie, assez fréquents depuis la mort de son fils, négligeait les affaires de l'État et refusait de présider le conseil, malgré les instances de la reine, Élisabeth de Ferrare. Ce fut dans ces circonstances que Farinelli arriva à Madrid. La reine, informée de sa présence en Espagne, voulut essayer sur l'esprit du roi le pouvoir de la musique, qu'il aimait beaucoup. Elle fit disposer un concert dans l'appartement du roi, et demanda au virtuose de chanter quelques airs d'un caractère tendre et doux. Dès que la voix du chanteur se fit entendre, Philippe parut frappé; puis l'émotion s'empara de son cœur; à la fin du second air, il fit entrer Farinelli, l'accabla d'éloges, et lui demanda un troisième morceau, où le célèbre artiste déploya tout le charme, toute la magie de sa voix et de son habileté. Transporté de plaisir, le roi lui demanda quelle récompense il voulait, jurant de lui tout accorder : Farinelli pria le roi de faire quelques efforts pour sortir de l'abattement où il était plongé, et de chercher des distractions dans les affaires du royaume; il ajouta que s'il voyait le prince heureux, ce serait sa plus douce récompense. Philippe prit en effet la résolution de s'affranchir de sa mélancolie; il se fit faire la barbe, assista au conseil, et dut sa guérison au talent du chanteur.

La reine avait compris quelle pourrait être l'influence de celui-ci sur la santé du roi; elle lui fit des propositions qui furent acceptées; ses appointements fixes furent réglés à 50,000 fr., et le chant de Farinelli fut réservé pour le roi seul. Dès ce moment, on peut dire qu'il fut perdu pour l'art. Devenu favori de Philippe, il eut l'immense pouvoir dont jouissent ceux qui occupent de pareilles positions près des rois, et sa fortune s'en ressentit; mais son cœur fut désormais fermé aux émotions de l'artiste. Espèce de bouffon de cour, il était là pour dire, seul avec le roi, des airs comme Triboulet faisait des grimaces et lançait des sarcasmes à François 1er. Qu'on juge du dégoût qu'il dut éprouver : il dit à Burney que pendant les dix premières années de sa résidence à la cour d'Espagne et jusqu'à la mort de Philippe V, il chanta chaque soir à ce prince quatre airs qui ne varièrent jamais. Deux de ces morceaux étaient de Hasse, *Pallido il sole*, et *Per questo dolce amplesso*; le troisième était un menuet sur lequel le chanteur improvisait des variations. Ainsi Farinelli redit pendant ces dix années environ 3,600 fois les mêmes morceaux et jamais autre chose : c'était payer trop cher le pouvoir et la fortune.

(1) Tout cela a été rapporté avec beaucoup d'inexactitude dans quelques biographies de Farinelli.

La Borde dit que Farinelli devint premier ministre de Philippe et de Ferdinand VI, son successeur; le même fait a été répété par Gerber, Choron et Fayolle, par M. Grossi (*Biografia degli uomini illustri del regno di Napoli*), et par moi-même dans la Revue musicale. Bocous (*voyez ce nom*), qui dit avoir reçu ses renseignements du neveu de Farinelli, a présenté une autre version dans un article de la *Biographie Universelle* de Michaud. Selon lui, ce ne serait pas de Philippe, mais de Ferdinand VI que Farinelli aurait eu, non le titre de premier ministre, car il paraît certain qu'il ne l'eut jamais, mais le pouvoir et l'influence d'un favori supérieur au ministre lui-même. Voici comme s'exprime Bocous : « Le « bon et sage Ferdinand VI avait hérité des in- « firmités de son père. Dans le commencement « de son règne, surtout, il fut tourmenté d'une « profonde mélancolie dont rien ne pouvait le gué- « rir. Seul, enfermé dans sa chambre, à peine il « y recevait la reine; et pendant plus d'un mois, « malgré les instances de celle-ci et les prières de « ses courtisans, il s'était refusé à changer de « linge et à se laisser raser. Ayant inutilement « épuisé tous les moyens possibles, on eut recours « au talent de Farinelli. Farinelli chanta, le « charme fut complet. Le roi ému, touché par « les sons mélodieux de sa voix, consentit sans « peine à ce qu'on voulut exiger de lui. La reine « alors, se faisant apporter une croix de Calatrava, « après en avoir obtenu la permission du mo- « narque, l'attacha de sa propre main à l'habit « de Farinelli. C'est de cette époque que date « son influence à la cour d'Espagne, et ce fut « depuis ce moment qu'il devint presque le seul « canal par où coulaient toutes les grâces. Il faut « cependant avouer qu'il ne les accorda qu'au « mérite, qu'elles n'étaient pas pour lui l'objet « d'une spéculation pécuniaire, et qu'il n'abusa « jamais de son pouvoir. Ayant observé l'effet « qu'avait produit la musique sur l'esprit du roi, « il lui persuada aisément d'établir un spectacle « italien dans le palais de Buen-Retiro, où il « appela les plus habiles artistes de l'Italie. Il en « fut nommé directeur; mais ses fonctions ne se « bornaient pas là. Outre la grande prépondé- « rance qu'il continuait à exercer sur le roi et la « reine, Farinelli était souvent employé dans les « affaires politiques; il avait de fréquentes con- « férences avec le ministre La Ensenada, et était « plus particulièrement considéré comme l'agent « des ministres de différentes cours de l'Europe « qui étaient intéressées à ce que le roi catho- « lique n'effectuât pas le traité de famille que la « France lui proposait, etc. »

Farinelli était doué de la prudence, de l'adresse et de l'esprit de conduite qui distinguent les hommes de sa nation. Sa position était délicate, car la faveur sans borne dont il jouissait près des rois d'Espagne le mettait sans cesse en contact avec une haute noblesse fière et jalouse. Il se montrait si humble avec elle, il abusait si peu de son pouvoir, il mit tant de discernement dans le choix de ses protégés, que pendant son long règne de faveur, il ne se fit que peu d'ennemis. On rapporte sur lui quelques anecdotes qui peuvent donner une juste idée de la manière dont il usait de son crédit. Allant un jour à l'appartement du roi, où il avait le droit d'entrer à toute heure, il entendit un officier des gardes dire à un autre qui attendait le lever : *Les honneurs pleuvent sur un misérable histrion, et moi, qui sers depuis trente ans, je suis sans récompense.* Farinelli se plaignit au roi de ce qu'il négligeait les hommes dévoués à son service, lui fit signer un brevet, et le remit à l'officier lorsqu'il sortit, en lui disant : *Je viens de vous entendre dire que vous serviez depuis trente ans, mais vous avez eu tort d'ajouter que ce fût sans récompense.* Une autre fois, il sollicitait en faveur d'un grand seigneur une ambassade que celui-ci désirait : *Mais ne savez-vous pas* (lui dit le roi) *qu'il n'est pas de vos amis, et qu'il parle mal de vous ? — Sire,* répondit Farinelli, *c'est ainsi que je désire me venger.* Il avait, d'ailleurs, de la noblesse et de la générosité dans le caractère; l'anecdote qui suit en est la preuve; elle est fort connue : on en a fait le sujet d'un opéra. Farinelli avait commandé un habit magnifique : quand le tailleur qui l'avait fait le lui porta, l'artiste lui demanda son mémoire. — *Je n'en ai point fait,* dit le tailleur. — *Comment? — Non, et je n'en ferai pas. Pour tout payement,* reprit-il en tremblant, *je n'ai qu'une grâce à vous demander. Je sais que ce que je désire est d'un prix inestimable, et que c'est un bien réservé aux monarques; mais puisque j'ai eu le bonheur de travailler pour un homme dont on ne parle qu'avec enthousiasme, je ne veux d'autre payement que de lui entendre chanter un air.* En vain Farinelli essaya-t-il de faire changer de résolution à cet homme; en vain voulut-il lui faire accepter de l'argent; le tailleur fut inébranlable. Enfin, après beaucoup de débats, Farinelli s'enferma avec lui, et déploya devant ce mélomane toute la puissance de son talent. Quand il eut fini, le tailleur, enivré de plaisir, lui exprima sa reconnaissance; il se disposait à se retirer : *Non,* lui dit Farinelli, *j'ai l'âme sensible et fière, et ce n'est que par là que j'ai acquis quelque avantage sur la plupart des autres chanteurs. Je vous ai*

cédé, il est juste que vous cédiez à votre tour. En même temps il tira sa bourse et força le tailleur à recevoir environ le double de ce que son habit pouvait valoir.

Gerber, Choron et Fayolle, M. Grossi, et d'autres encore, ont écrit que lorsque Charles III assura à Farinelli la continuation des appointements dont il avait joui, il ajouta : *Je le fais d'autant plus volontiers que Farinelli n'a jamais abusé de la bienveillance ni de la munificence de mes prédécesseurs.* Cependant il n'en faut pas conclure, comme le font ces écrivains, qu'il demeura au service de ce prince. Charles III, peu de temps après son avénement au trône, fit donner au favori de Philippe et de Ferdinand l'ordre de sortir d'Espagne; circonstance qui peut être expliquée par la résolution que prit ce roi de signer le pacte de famille avec les cours de France et de Naples. On sait que Farinelli avait toujours été opposé à ce traité, et qu'il avait employé toute son influence à l'empêcher sous le règne précédent. Farinelli conserva son traitement, mais sous la condition de s'établir à Bologne et non à Naples comme il en avait eu le dessein. C'est ce qu'il fit entendre à Burney dans une conversation (1).

Quand Farinelli revint en Italie, après une absence de près de vingt-huit ans, tous ses anciens amis avaient disparu; les uns avaient cessé de vivre, les autres avaient quitté le pays; il lui fallut songer à se créer des amitiés nouvelles, où le charme de la jeunesse ne pouvait plus se trouver. Farinelli avait cinquante-sept ans ; ce n'est plus l'âge des liaisons intimes : alors il dut sentir le vide de l'âme d'un artiste qui n'a point rempli sa mission. De ses grandeurs passées, il ne lui restait que des richesses qui n'adoucissaient point ses regrets. A peine parlait-il quelquefois de ses talents et de la gloire qu'ils lui avaient procurée dans sa jeunesse, tandis que sa mémoire incessamment assiégée de son rôle de favori, de ses missions diplomatiques et de sa croix de Calatrava, lui fournissait des multitudes d'anecdotes qu'il contait à tout venant. Le grand chanteur semblait avoir cessé de vivre depuis longtemps : le courtisan seul restait pour déplorer la perte de ses hochets. Dans le palais qu'il s'était fait bâtir à un mille de Bologne, et qu'il avait décoré avec autant de goût que de somptuosité, il passait souvent une grande partie du jour à contempler les portraits de Philippe V, d'Élisabeth et de Ferdinand VI, gardant un morne silence, ou répandant des larmes. Les visites des étrangers pouvaient seules le distraire ; il les recevait avec affabilité, et rien ne lui faisait plus de plaisir que lorsqu'on lui demandait des détails sur sa position à la cour d'Espagne. Pendant les vingt dernières années de sa vie, il ne s'éloigna qu'une seule fois de Bologne pour un court voyage qu'il fit à Rome. Il obtint une audience du pape (Lambertini), et lui parla avec emphase des honneurs dont il avait joui à Madrid et des richesses qu'il y avait amassées. Le saint père lui répondit avec un sourire plein d'ironie : *Avete fatta tanta fortuna costà, perche vi avete trovato le gioie, che avete perduto in quà.* Je prie le lecteur de me dispenser de traduire et surtout d'expliquer ces gaillardes paroles.

Lorsque Burney vit Farinelli (en 1771) à sa maison de campagne près de Bologne, il y avait longtemps qu'il ne chantait plus ; mais il jouait de la viole d'amour, du clavecin, et composait des morceaux pour ces instruments. Il possédait une collection de pianos et de clavecins qu'il aimait beaucoup. Celui qu'il préférait était un piano construit à Florence en 1730 ; il lui avait donné le nom de *Raphaël d'Urbino*. Le deuxième était un clavecin qui lui avait été donné par la reine d'Espagne ; il l'appelait *le Corrége*, d'autres avaient les noms du *Titien*, du *Guide*, etc. Une très-grande salle de son palais contenait de beaux tableaux de Murillo et de Ximenès. Il y avait aussi fait placer les portraits de tous les princes qui avaient été ses patrons ; on y voyait deux empereurs, une impératrice, trois rois d'Espagne, un prince de Savoie, un roi de Naples, une princesse des Asturies, deux reines d'Espagne, et le pape Benoît XIV. Il avait plusieurs portraits de lui-même, dont un peint par son ami Amiconi, et celui de la fameuse cantatrice Faustina.

On a écrit que ce fut lui qui engagea le P. Martini à travailler à son *Histoire de la Musique* ; cela est peu vraisemblable, car il paraît que ses relations avec ce savant homme ne commencèrent qu'en 1761, lorsqu'il retourna en Italie et se fixa à Bologne ; or, le premier volume de l'*Histoire de la Musique* de Martini avait paru en 1757. Il paraît mieux démontré qu'il lui donna une belle collection de livres et de musique qu'il avait rapportée d'Espagne. Ces deux hommes célèbres conservèrent de douces relations entre eux pendant le reste de leur vie. Farinelli mourut le 15 juillet 1782, à l'âge de soixante-dix-sept ans et quelques mois, et non le 15 septembre, à l'âge de quatre-vingts ans, comme le disent Choron et Fayolle.

Martinelli s'est exprimé ainsi sur cet artiste dans ses lettres familières : « Ce chanteur avait « de plus que les voix ordinaires sept ou huit « notes parfaitement sonores, égales et claires ; il « possédait d'ailleurs la science musicale au plus

(1) V. *The Present state of music in France and Italy*, p. 221.

« haut degré, et se montrait en tout un digne « élève de Porpora. » Mancini, grand maître dans l'art du chant, et qui, comme Farinelli, avait reçu des leçons de Bernacchi, fait de notre grand chanteur un éloge plus magnifique encore : « La « voix de Farinelli (dit-il) était considérée comme « une merveille, parce qu'elle était si parfaite, si « puissante, si sonore, et si riche par son étendue, « tant au grave qu'à l'aigu, que de notre temps « on n'en a point entendu de semblable. Il était « d'ailleurs doué d'un génie créateur qui lui ins- « pirait des traits étonnants et si nouveaux, que « personne n'était en état de les imiter. L'art de « conserver et de reprendre la respiration avec « tant de douceur et de facilité, que personne « ne s'en apercevait, a commencé et fini en lui. « L'égalité de la voix, et l'art d'en étendre le son, « le *portamento*, l'union des registres, l'agilité « surprenante, le chant pathétique ou gracieux, « et un trille admirable autant que rare, furent « les qualités par lesquelles il se distingua. Il n'y a « point de genre dans l'art qu'il n'ait porté à une « perfection si sublime, qu'il s'est rendu inimitable. « A peine le bruit de son mérite fut-il répandu, « que les villes les plus importantes de l'Italie se « le disputèrent pour leurs théâtres; et partout « où il chanta, les applaudissements lui furent « donnés avec tant d'enthousiasme, que chacun « voulut l'entendre encore à la saison suivante. Il « fut également désiré, demandé, apprécié et ap- « plaudi dans les principales cours de l'Europe. « Ces succès, si bien mérités, furent obtenus par lui « dans sa jeunesse; néanmoins ce grand artiste « ne cessa jamais d'étudier, et il s'appliqua avec « tant de persévérance, qu'il parvint à changer en « grande partie sa manière, et à en acquérir une « meilleure, lorsque son nom était déjà célèbre et « que sa fortune était brillante (1). »

Tel fut donc cet artiste dont le nom est encore célèbre, et qui eut autant de supériorité sur les grands chanteurs de son temps, que ceux-ci en avaient sur la plupart des chanteurs de notre époque.

BROSCHI (RICHARD), frère du célèbre chanteur *Farinelli*, lui donna des leçons de musique. Richard était compositeur. Son opéra, *l'Isola d'Alcina*, fut joué à Rome en 1728. Deux ans après, il accompagna son frère à Venise, et y écrivit l'opéra d'*Idaspe*, dans lequel on entendit Farinelli, Nicolini et la Cuzzoni. Ce fut Richard Broschi qui écrivit pour son frère le fameux air *Son qual Nave*, dans lequel le chanteur excita partout la plus vive admiration. — Farinelli, oncle,

(1) V. *The Present state of Music in France and Italy*, p. 221.

dit-on, de Charles et de Richard, compositeur de Georges I^{er}, électeur de Hanovre, et son résident à Venise, fut anobli par le roi de Danemark en 1684. C'est lui qui a fait d'après d'anciennes mélodies l'air si connu des *Folies d'Espagne*, sur lequel Corelli a composé vingt-quatre variations, à la fin de son œuvre V^e. La parenté de ce compositeur avec le célèbre chanteur Farinelli paraît douteuse; elle ne pourrait s'expliquer qu'en supposant qu'il avait été adopté par la famille des Farinelli de Naples, comme le fut plus tard celui qu'on dit avoir été son neveu.

BROSIG (MAURICE), premier organiste de la cathédrale de Breslau, est né le 15 octobre 1815, au village de Fuchwinkel en Autriche, où son père était possesseur viager d'un bien seigneurial. Devenue veuve en 1818, la mère de Brosig alla s'établir à Breslau, où il suivit les cours du gymnase Saint-Mathias, dès 1826. Il a eu pour maître en son art Ernest Köhler, organiste et compositeur, mort dans les premiers jours de 1848. Brosig reçut aussi des leçons d'orgue et de composition de Joseph Wolff, directeur de musique et organiste de la cathédrale. Au mois de décembre 1842, il a obtenu sa nomination d'organiste de cette même église. Quelques ouvrages publiés par Brosig, indiquent un talent de bonne école; on y remarque : 1° 3 préludes et fugues ; Breslau, Hainauer. — 2° Cinq pièces d'orgue pour les fêtes solennelles; Breslau, Leuckart. — 3° cinq préludes pour des chorals; *ibid.* — 4° Requiem pour 4 voix avec accompagnement d'orgue et contrebasse, ou 2 violons, alto, basse et 2 cors ; Breslau, Leuckart. — 5° Fantaisie pour l'orgue sur le choral *Christ ist erstan den* ! op. 6 ; Breslau, Leuckart. — 6° Trois préludes et deux conclusions (*Postludien*) pour l'orgue, op. 11 ; *ibid.* — 7° Messe pour 4 voix et orchestre, op. 7. ; *ibid.* Quelques pièces de Brosig pour l'orgue ont été publiées à Erfurt par Kœrner.

BROSKY (JEAN), en latin BROSCIUS, mathématicien célèbre en Pologne, naquit à Kurzelow en 1581. Il fut professeur de philosophie à Cracovie, membre de l'Académie des sciences de cette ville, et mourut à la fin de l'année 1652. Ce savant a fait des recherches sur la possibilité de composer une gamme musicale, dont l'octave serait divisée en sept intervalles égaux. Il a publié son système dans un écrit qui a pour titre : *An Diapason salvo harmonico concentu, an per æqualia septem intervalla dividi possit* ; Cracovie, 1641. On a aussi de lui un autre ouvrage qui a pour titre : *Musica Choralis in alma univ.*; Cracovie, 1652, in-8°. J'ignore quelle est la nature de ce livre.

BROSSARD (SÉBASTIEN DE), prêtre, né en

1660, fut d'abord prébendé, député du grand chœur, et maître de chapelle de la cathédrale de Strasbourg. Il obtint cette place le 21 mai 1689. (Voyez l'écrit de J. F. Lobstein intitulé : *Beiträge zur Geschichte der Musik im Elsass und besonders in Strassburg*, p. 30). On ignore en quel lieu il fit ses études littéraires et musicales, mais il y a lieu de croire, d'après le style de ses compositions, que ce fut à Paris ou dans quelque ville de l'ancienne France; car sa manière est semblable à celle des musiciens français de son temps. Quoi qu'il en soit, il paraît qu'il était jeune lorsqu'il se rendit en Alsace, car il apprit la langue allemande, et la sut bien, ce qui était rare parmi les Français de son temps. Il possédait encore ses emplois à Strasbourg en 1698, lorsque le deuxième livre de ses motets fut publié. En 1700, il fut appelé à Meaux, en qualité de grand chapelain et de maître de musique de la cathédrale. Le reste de sa vie se passa dans cette ville; il y mourut le 10 août 1730, à l'âge de soixante-dix ans. Brossard doit sa renommée à son *Dictionnaire de musique*; il en publia la première édition (devenue très-rare) sous ce titre : *Dictionnaire de musique, contenant une explication des termes grecs, latins, italiens et français les plus usités dans la musique ; à l'occasion desquels on rapporte ce qu'il y a de plus curieux, et de plus nécessaire à savoir, tant pour l'histoire et la théorie, que pour la composition et la pratique ancienne et moderne de la musique vocale, instrumentale, plaine, simple, figurée, etc. Ensemble une table alphabétique des termes français qui sont dans le corps de l'ouvrage, sous les titres grecs, latins et italiens, pour servir de supplément. Un Traité de la manière de bien prononcer, surtout en chantant, les termes italiens, latins et français ; et un catalogue de plus de 900 auteurs qui ont écrit sur la musique, en toutes sortes de temps, de pays et de langues*; Paris, Christophe Ballard, 1703, in-folio. Cette première édition est dédiée à Bossuet. La deuxième est de 1705 ; Paris, 1 vol. in-8°. L'édition de 1707, citée par M. Quérard (*France littéraire*, t. I, p. 526) n'existe pas. On lit dans le *Dictionnaire des Musiciens* de Choron et Fayolle, et dans l'article *Brossard* de la *Biographie universelle* de Michaud, que la sixième édition a été publiée sans date à Amsterdam, chez Roger ; c'est une erreur ; l'édition sans date dont il s'agit est la troisième, comme l'indique le titre, et c'est la dernière. Lichtenthal, qui cite cette édition, dit que la première a été publiée à Paris en 1730 ; c'est une faute d'impression résultant de la transposition du zéro.

Le premier essai du dictionnaire de Brossard fut placé au commencement de la première partie de son recueil de motets. L'auteur ne songeait point alors à en faire un ouvrage plus étendu. Plus tard, et lorsqu'il préparait la deuxième édition de ces motets, il voulut ajouter l'explication de quelques termes italiens à ce premier essai, mais son travail s'étendit insensiblement, et devint tel qu'il fut imprimé en 1703. Cette édition in-folio avait été faite pour être placée en tête du *Prodromus Musicalis*, qui avait paru l'année précédente, et l'on trouve, en effet, quelques exemplaires de ce recueil de motets où le dictionnaire est relié ; mais il manque au plus grand nombre. Cette destination du livre explique la rareté des exemplaires du dictionnaire isolé.

Malgré les imperfections qui fourmillent dans ce livre, l'auteur n'en est pas moins digne d'estime, car les difficultés à vaincre ont dû être considérables dans un tel ouvrage, où l'auteur ne pouvait prendre pour guide aucun livre du même genre. Il est vrai que dès le quinzième siècle, Tinctor avait composé un recueil de définitions des termes de musique en usage de son temps ; il est vrai encore que le bohême Janowka avait publié à Prague un lexique de musique en latin, deux ans avant que Brossard donnât son dictionnaire ; mais le *Definitorium* de Tinctor était d'une excessive rareté et n'était pas plus parvenu jusqu'à Brossard que le lexique de Janowka, ainsi qu'on peut le voir dans le catalogue des livres qu'il avait lus. C'est donc un livre neuf, un livre original qu'il a fait ; et si les écrivains venus après lui ont mieux rempli les conditions d'un dictionnaire de musique, ils n'en sont pas moins redevables à Brossard, qui a été leur guide. La plupart de ses articles prouvent qu'il avait de la science, surtout dans l'ancienne musique et dans l'ancienne notation. Son plan est défectueux en ce que dans un livre français, il ne donne que de très-courtes définitions de quelques termes de la langue dans laquelle il écrivait, tandis que la plus grande partie de son ouvrage est employée à l'explication de mots grecs, latins, italiens, etc. ; mais, enfin, c'était son plan, et il l'a exécuté convenablement. J.-J. Rousseau, qui a censuré avec amertume le travail de Brossard, en a tiré presque tout ce qu'il a écrit sur la musique des anciens et celle du moyen âge. On a dit que le dictionnaire anglais de Grassineau était en grande partie traduit de celui de Brossard ; cela n'est pas exact. Grassineau a traduit la plupart des articles du dictionnaire français, mais il y en a ajouté beaucoup d'autres d'une étendue plus considérable que ceux de Brossard.

Brossard fut le premier en France qui s'occupa

de la littérature de la musique, et qui en fit une étude sérieuse. Sa proximité de l'Allemagne, pendant son séjour à Strasbourg, lui avait fourni les moyens de se procurer les livres et les œuvres de musique considérés comme les meilleurs de son temps, et sa bibliothèque était devenue considérable. Plus tard il en fit don à Louis XIV, qui, en l'acceptant, fit remettre à Brossard le brevet d'une pension de 1,200 francs sur un bénéfice, et lui en accorda une autre de même somme sur le trésor royal; celle-ci était reversible sur la tête de sa nièce. La collection dont il s'agit a passé dans la Bibliothèque Impériale de Paris. Elle compose une grande partie de la portion de musique qui y est rassemblée. Van Praet, conservateur de ce dépôt littéraire et scientifique, s'exprime en ces termes dans un mémoire manuscrit sur la collection de Brossard : « Ce cabinet est des plus « nombreux et des mieux assortis qu'on con« naisse. Pendant plus de cinquante années, le « possesseur n'a épargné ni soins ni dépenses « pour en faire le recueil le plus complet qu'il « soit possible de tout ce qu'il y a de meilleur « et de rare en musique, soit imprimé, soit ma« nuscrit. La première partie du recueil contient « les auteurs anciens et modernes, tant imprimés « que manuscrits, qui ont écrit sur la musique « en général; la seconde partie renferme les pra« ticiens; elle consiste en un grand nombre de « volumes ou de pièces, la plupart inédits. C'est « une réunion de tous les genres de musique sa« crée et profane, vocale et instrumentale, où « tout est disposé avec ordre, ainsi qu'on peut « s'en assurer par le catalogue que Brossard a « remis à la bibliothèque de Sa Majesté. » Brossard avait lu presque tous ses livres et en avait fait des extraits renfermés en plusieurs portefeuilles in-4°, où y avait ajouté des notes. Il avait même entrepris la traduction française de quelques-uns, entre autres de l'histoire de la musique de Prinz: Le manuscrit de cette traduction a été en la possession de Fayolle, vers 1811. L'objet qu'il se proposait dans ces travaux n'était pas seulement de s'instruire de l'art en lui-même, mais de travailler à son histoire littéraire. Il annonça son projet dans son dictionnaire de musique, en publiant à la fin de cet ouvrage un *catalogue des auteurs qui ont écrit en toutes sortes de langues, de temps et de pays, soit de la musique en général, soit en particulier de la musique théorique, pratique,* etc. Il expose en ces termes son projet dans la préface de ce catalogue. « Il y a plus de dix ans que je tra« vaille à recueillir des mémoires, pour donner « un catalogue non-seulement des auteurs qui ont « écrit touchant la musique, mais aussi de ceux « qui ont donné leurs compositions au public, « et enfin de ceux qui n'ont été illustres que dans « l'exécution et dans la pratique; catalogue his« torique et raisonné, dans lequel on puisse trouver « exactement, non-seulement les noms et les « surnoms de ces illustres, leurs vies, leur siècle, « leurs principaux emplois, mais aussi les titres « de leurs ouvrages, les langues dans lesquelles « ils ont écrit originalement, les traductions et « les diverses éditions qui en ont été faites; les « lieux, les années, les imprimeurs et la forme de « ces éditions; les lieux mêmes, c'est-à-dire les « cabinets et les bibliothèques où l'on peut les « trouver soit manuscrits, soit imprimés; et même « (ce qui me paraît le plus difficile, quoique le « plus nécessaire et le plus important) les bons « ou les mauvais jugements que les critiques les « plus judicieux en ont portés, soit de vive voix, « soit par écrit. Mais il faut que je l'avoue, malgré « tout mon travail, mes mémoires ne suffisent pas « pour exécuter, avec l'exactitude que je souhai« terais, un projet de cette nature. Car enfin *non* « *omnia possumus omnes*, et un homme seul « ne peut parcourir tous les pays et toutes les « bibliothèques, ni lire tous les livres, ni puiser « par conséquent dans toutes les sources qui lui « pourraient faciliter ce travail. C'est ce qui m'o« blige d'implorer le secours des savants, et sur« tout de messieurs les bibliothécaires, et de les « supplier de me faire part de ce que leurs lec« tures, leurs recueils, leurs catalogues, etc., pour« ront leur fournir sur cette manière. C'est pour « leur en faciliter les moyens que je me suis ré« solu, en attendant l'ouvrage entier, de donner « comme un essai de la première partie de ce « vaste projet, en publiant un catalogue des noms « simplement des auteurs qui sont parvenus jus« ques icy à ma connaissance; par lequel il leur « sera bien aisé de voir ce qui me manque, et ce « que je souhaite et espère de leur honnêteté. »

Ce passage, et toute la troisième partie de l'ouvrage de Brossard démontrent qu'il a précédé tous les autres écrivains dans la pensée d'une bibliographie spéciale de la musique et d'une biographie des musiciens; car les plus anciens livres de ce genre, généraux ou particuliers, c'est-à-dire ceux de Witisch, d'Adami, de Müller, puis de Heumann, de Sievers, de Walther, de Mattheson et d'autres n'ont paru que longtemps après le programme de Brossard, et ce programme n'a été publié que plus de dix ans après que cet écrivain eut commencé à recueillir des notes et des mémoires pour l'exécution de son projet; en sorte que la première idée de son livre a dû naître vers 1692. Les matériaux qu'il avait rassemblés pour la composition de son ouvrage ont passé

dans la Bibliothèque impériale de Paris, avec la collection de ses livres et de sa musique. Ils sont contenus et disposés par ordre alphabétique dans un certain nombre de portefeuilles in-8°. Malheureusement à l'époque où il écrivait, le public, les savants, et les musiciens eux-mêmes, ne comprenaient point encore l'utilité d'un tel ouvrage ; personne ne répondit à l'appel que faisait le savant et laborieux écrivain, et ses préparatifs furent infructueux. Peut-être est-il permis de conjecturer que le dépit et le dégoût qu'il en ressentit ne furent point étrangers à sa résolution de donner sa bibliothèque au roi ; car s'il n'eût point abandonné, faute de secours, le plan qu'il s'était tracé, il n'aurait jamais pu se séparer d'une collection qu'il aurait dû consulter chaque jour.

Un repos de vingt-six années suivit la publication du dictionnaire de musique, et, circonstance singulière, il paraît que dans ce long espace de temps, Brossard écrivit peu de musique pour l'église. Ce ne fut que peu de temps avant sa mort, et lorsqu'il touchait à sa soixante-dixième année qu'il sembla se réveiller d'un long sommeil par la publication d'une brochure écrite à l'occasion du système de notation de Demotz ; elle parut sous ce titre : *Lettre en forme de dissertation à M. Demotz, sur sa nouvelle méthode d'écrire le plain-chant et la musique* ; Paris, Ballard 1729, in-4° de 37 pages. Dans cet opuscule, Brossard prouve que le système de Demotz a plus d'inconvénients que d'utilité.

Comme compositeur, Brossard s'est fait connaître par les ouvrages dont les titres suivent : 1° *Élévations et motets à voix seule avec la basse continue* ; Paris, Ballard, 1695, in-fol. La deuxième partie, dédiée au roi, est intitulée : *Élévations et motets à 2 et 3 voix et à voix seule, deux dessus de violon ou deux flûtes, avec la basse continue* ; Paris, 1698, in-fol. Il y a des exemplaires de cette deuxième partie qui portent la date de 1699 ; ceux-là ont des cartons où l'on a corrigé quelques fautes d'impression. La deuxième édition des deux parties réunies des motets de Brossard a paru sous le titre de *Prodromus musicalis* ; Paris, 1702, in-fol. Titon du Tillet (*Parnasse français*), La Borde (*Essai sur la musique*), le dictionnaire des musiciens de Choron et Fayolle, et la *Biographie universelle* des frères Michaud indiquent les motets comme un ouvrage différent du *Prodromus*. — 2° *Neuf leçons des Ténèbres* ; Paris, Ballard, in-fol. — 3° *Recueil d'airs à chanter* ; ibid., in-4°. — 4° *Lamentations de Jérémie, selon l'usage romain, pour voix seule et basse continue* ; Paris, Christophe Ballard, 1721, in-fol. La bibliothèque impériale possède les manuscrits originaux des ouvrages du même auteur dont les titres suivent : 1° *Cantate Domino* à grand chœur, composé pour une prise d'habit au couvent de l'Assomption. — 2° *Dialogus pœnitentis animæ cum Deo*, à 2 voix, 2 violons, basson obligé et orgue. — 3° *Nisi Dominus ædificaverit domum*, à 3 voix, 2 violons, basson et orgue. — 4° *Miserere* à 5 voix, 2 violons, viole, basson et orgue (daté de 1689). — 5° *Canticum in honorem sanctæ Cæciliæ*, à voix seule et orgue (21 novembre 1704). — 6° Cantique à l'honneur de sainte Cécile, à 4 et 5 voix (1705). — 7° *Canticum in honorem S. Pii*, à voix seule et orgue (25 avril 1713). — 8° *Elevatio pro die Purificationis*, à 3 voix et orgue (1er février 1700). — 9° *Beati immaculati in via*, à 2 voix et orgue (17 février 1704). — 10° *Missa 4 vocum pro tempore Nativitatis* (décembre 1700). La bibliothèque du Conservatoire de Paris possède aussi un motet manuscrit de Brossard, *In convertendo domino*, à 5 voix, 2 violons, 2 violes et basse continue. Le portrait de ce musicien a été gravé par Landry.

BROSSARD (NOEL-MATTHIEU), docteur en droit, aujourd'hui (1853) juge au tribunal de Châlon-sur-Saône, est né en cette ville, le 25 décembre 1789. Il occupa d'abord le poste de substitut du procureur du roi à Beaune, et s'y lia d'une étroite amitié avec Suremain-de-Missery, qui lui communiqua ses nouveaux travaux sur la théorie mathématique des intervalles musicaux. Indépendamment de plusieurs ouvrages relatifs à la science du droit et à la jurisprudence, M. Brossard a écrit sur la musique ceux dont voici les titres : 1° *Synopsie des gammes ; théorie de l'armure des clefs et de la transposition des tons mise sous les yeux, et rendue à toute la simplicité de son origine* ; tableau synoptique en une feuille grand-aigle ; Châlon-sur-Saône, Jamin père, 1843, 2me édition ; Paris, Bachelier, 1847. — 2° *Manière d'enseigner le tableau intitulé* : Synopsie des gammes ; Châlon-sur-Saône, Jamin père, 1844, in-4° de 44 pages. — 3° *Théorie des sons musicaux* ; Paris, Bachelier, 1847, 1 vol. gr. in-4° de 265 pages, avec un grand tableau. Ce dernier ouvrage, puisé dans un grand travail inédit de Suremain-de-Missery, et présenté sous une forme élégante qui appartient à M. Brossard, est un essai de réforme de la théorie mathématique des intervalles des sons et de la valeur numérique de ceux-ci, très-digne d'intérêt. Sortant de l'ornière où sont restés les acousticiens, Suremain-de-Missery a reconnu que l'intonation des sons n'est point invariable, et qu'au contraire elle varie incessamment dans la modulation : il en a conclu que ces différences doivent être déterminées par le calcul, et ses recherches l'ont con-

duit à constater l'existence de quarante-huit sons appréciables dans l'étendue de la gamme. C'est cette doctrine, dont les formules algébriques sont fort élégantes, que M. Brossard expose dans son livre. Bien que ce livre n'ait pas eu, dans sa nouveauté, le retentissement auquel l'auteur pouvait prétendre, il est vraisemblable que la nouvelle théorie qu'on y trouve sera quelque jour l'objet de l'attention des savants et de quelques artistes d'élite.

BROUCK (JACQUES DE), musicien batave du seizième siècle, tirait vraisemblablement le nom sous lequel il est connu du lieu de sa naissance, et conséquemment était né en Hollande, où il y a trois beaux villages appelés *Broek*, situés tous trois à une petite distance d'Amsterdam. Jacques de Brouck paraît avoir été attaché à la chapelle des empereurs Ferdinand I et Maximilien II, car Pierre Joanelli a placé deux motets à six voix, de sa composition, dans la grande collection intitulée : *Novus Thesaurus musicus* (Venise, Antoine Gardane, 1568), laquelle contient principalement des ouvrages écrits par les compositeurs et chantres de cette chapelle. Il y a lieu de croire que Jacques de Brouck alla se fixer à Anvers après la mort de Maximilien (le 12 octobre 1576), car il fit imprimer dans cette ville, en 1579, l'ouvrage le plus important connu sous son nom, lequel a pour titre : *Cantiones tum sacræ profanæ, quinque, sex et octo vocum recens in lucem editæ; Antwerpiæ, ex officina Christophori Plantini*, 1579, in-4° obl. Ce recueil contient dix motets latins à 4 voix, et huit à 5 voix, neuf chansons françaises à 4 voix, six à 5 voix, quatre à 8 voix, et une chanson flamande à 4 voix.

BROUNCKER ou BROUNKER (GUILLAUME), né au château de Lyons en Irlande, en 1620, reçut une brillante éducation, et montra de bonne heure une rare aptitude pour les mathématiques, dans lesquelles il se distingua. Il fut un des adhérents de Charles I^{er}, et signa la fameuse déclaration de 1660, avec plusieurs autres membres de la noblesse. Après le rétablissement de la royauté, on lui confia, en récompense de ses services, les places de chancelier de la reine Catherine, de garde du grand sceau, de commissaire de la marine et de directeur de l'hôpital de Sainte-Catherine. Brouncker fut au nombre des savants qui se réunirent pour fonder la société royale de Londres : Charles II le nomma président de cette société, et des élections successives le maintinrent dans cette dignité pendant quinze ans. Aux faveurs dont il avait été l'objet à la Restauration, le roi d'Angleterre ajouta celle de l'érection de Castle-Lyons en vicomté. Brouncker mourut à Westminster, le 5 avril 1684. Au nombre des écrits qu'il a publiés se trouve une traduction anglaise du Traité de musique de Descartes, sous ce titre : *A Translation of the Treatise of Descartes intitled* : Musicæ Compendium; Londres, 1653.

BROWN (JEAN), ministre anglican, né le 5 novembre 1715 à Rothbury, dans le Northumberland, fit ses études à Cambridge, et fut reçu docteur de musique à Oxford. Dans la rébellion de 1745, il prit les armes pour défendre la cause royale, quoiqu'il occupât déjà un poste dans l'église, et se trouva au siége de Carlisle, où il montra beaucoup d'intrépidité. L'année suivante il devint chapelain d'Oibaldiston, évêque de Carlisle, et lord Hardwick le nomma, en 1754, ministre de Great-Horkeley, dans le comté d'Essex. Ce fut dans ce temps qu'il publia son ouvrage intitulé : *Appréciation des mœurs et des principes du temps* (en anglais), Londres, 1757, in-8°, qui le rendit célèbre, en tirant la nation anglaise de l'apathie où elle était alors, et en lui imprimant une activité qui devint funeste à ses voisins. Ayant résigné sa cure du comté d'Essex en 1758, il obtint celle de Saint-Nicolas de Newcastle sur la Tyne. Un penchant invincible à la mélancolie le porta à se couper la gorge avec un rasoir, le 23 septembre 1766 : il mourut le même jour. Brown fut grand admirateur et ami de Hændel, qui lui confiait ordinairement la direction de ses oratorios. Il a publié l'ouvrage suivant : *A Dissertation on the union and power, the progressions, separations and corruptions of poetry and music*; Londres, 1763, in-4°. Ce livre fut critiqué dans un petit écrit intitulé : *Some observations on doctor Brown's Dissertation on the rise, etc., in a letter to doctor B***, 1763, in-4° (Quelques observations sur la dissertation du docteur Brown, concernant l'origine, les progrès, etc.) Brown répondit par des Remarques sur les observations (*Remarks on some observations on doctor Brown's Dissertation; in a letter to the author of the observations*, Londres, 1764, in-8°). Il publia une seconde édition de son livre sous le titre de *The history of the rise and progress of poetry, through its several species*; Londres, 1764, in-8°. Une traduction française de cet ouvrage a paru sous ce titre : *Histoire de l'origine et des progrès de la poésie, dans ses différents genres, traduite de l'anglais, par M. E.* (Eidous) *et augmentée de notes historiques et critiques*; Paris, 1768, in-8°. Eschenburg, conseiller de cour et professeur de belles-lettres au collége de Saint-Charles à Brunswick, en a donné une traduction allemande (*Doctor Brown's Betrachtungen über die Poesie und Musick nach ihrem Ursprunge, etc.*), à Leipsick, en 1769,

in-8°. Enfin il y a une traduction italienne de ce livre intitulée : *Dell'origine, unionee forza, progressi, separazione e corruzzione della poesia e della musica, tradotta, etc., ed accresciuta di note dal dottor Pietro Crocchi, Senese, accademico fisiocritico* ; Florence, 1772, in-8°. La dissertation du docteur Brown est remplie de vues fines et d'observations très-judicieuses ; c'est l'ouvrage d'un homme de l'art ; il ne ressemble en rien à tous ceux du même genre qui ne sont que des déclamations sans utilité. Le docteur Brown était aussi compositeur ; parmi ses productions on remarque l'oratorio *The cure of Saul*. Les biographes anglais lui donnent des éloges pour ses talents dans la poésie et dans l'art d'écrire ; ce n'est point ici le lieu d'examiner ses ouvrages littéraires.

BROWN (JEAN), peintre écossais, né à Édimbourg en 1752, voyagea longtemps en Italie et demeura plusieurs années à Rome et en Sicile, attaché comme dessinateur à sir Williams Young et à M. Townley. En 1786, il se fixa à Londres, où il cultiva le genre du portrait avec succès. Il mourut l'année suivante, 1787, âgé de trente-cinq ans. Brown est connu principalement par ses *Lettres sur la poésie et la musique de l'opéra italien* (Letters on the Poetry and Music of the italian opera), qui furent publiées après sa mort (Londres, 1789, in-12), par lord Monboddo, à qui elles étaient adressées.

BROWN (ARTHUR), membre de la société des antiquaires d'Écosse, a donné, dans les mémoires ou transactions de cette société (t. VIII, p. 11), une dissertation sur d'anciennes trompettes trouvées près d'Armagh, sous ce titre : *An account of some ancient trumpets dug up in a bag near Armagh*.

BROWN (JULIENNE), née à Brunswick en 1760, s'adonna, dès son enfance, à l'étude de la musique et de l'art théâtral. Son maître de chant fut Jean Schwanenberg, compositeur qui jouissait alors de quelque réputation. En 1783, Mlle Brown débuta à Prague, où elle obtint assez de succès pour être reçue peu de temps après comme première chanteuse. En 1786 elle épousa Ignace Walter, directeur du spectacle de cette ville, qui se rendit avec elle à Mayence, en 1789. Elle y fut bientôt engagée pour la cour de l'électeur, et y joua pendant plusieurs années. Dans la suite elle se rendit à Munich, où elle chantait encore vers 1810.

BROWNE (RICHARD), apothicaire à Oakham, en Angleterre, alla s'établir à Londres au commencement du dix-huitième siècle, et y publia, en 1729, un traité de 125 pages in-8°, sous ce titre : *Medicina Musica, or a mechanical Essay on the effects of Singing Music and Dancing on human bodies, etc.* (Médecine musicale, ou essai mécanique sur les effets du chant, de la musique et de la danse sur le corps humain, etc.) Une traduction latine de cet ouvrage a paru à Londres, en 1735, sous le titre de *Musica nova*.

BRUAND (ANNE-JOSEPH), membre de la Société royale des antiquaires de France, de l'Académie des sciences et belles-lettres de Toulouse, et de plusieurs autres sociétés savantes, naquit à Besançon, le 20 janvier 1787, et mourut à Dehey, dont il était sous-préfet, le 19 avril 1820. On a de cet écrivain : *Essais sur les effets réels de la musique chez les anciens et les modernes* ; Tours, 1815, in-8°.

BRUCÆUS (HENRI), né à Alost (Flandre orientale), en 1531, enseigna les mathématiques à Rome pendant quelque temps, et ensuite la médecine à Rostock jusqu'à sa mort, arrivée le 4 janvier 1593. On a de lui un livre intitulé : *Musica mathematica* ; Rostock, 1578, in-4°. Il y a une édition postérieure de cet ouvrage donnée par Joachim Burmeister, sous ce titre : *Musica theorica Henrici Brucæi artium et medecinæ doctoris, edita opera et impensis M. H. Rostochii, typis Ruesnerianis, anno 1609*, in-4° de 51 pages.

BRUCE (JACQUES), célèbre voyageur, naquit le 14 décembre 1730, à Kinnaird dans le comté de Stirling, en Écosse, d'une famille noble et ancienne. Ayant épousé la fille d'un riche négociant de Londres, il entra dans la carrière du commerce, et sa fortune s'accrut rapidement ; mais la perte de sa femme le fit renoncer aux spéculations de ce genre. Il se livra à l'étude et voyagea en Europe pour se distraire. De retour d'un voyage qu'il avait fait en Espagne, lord Halifax lui proposa d'aller à la recherche des sources du Nil. Bruce, ayant accepté, fut nommé consul à Alger en 1763. Il partit au mois de juin 1768, pour l'Abyssinie, et employa plusieurs années à ce voyage. Revenu en Angleterre, il se remaria ; mais ayant eu le malheur de perdre un fils qu'il avait eu de ce mariage, il se retira du monde et alla dans sa terre de Kinnaird se livrer à la rédaction de son voyage, dont la relation parut en 1790. Bruce mourut des suites d'une chute, à la fin d'avril 1794. Le docteur Burney lui ayant demandé des renseignements sur la musique des Égyptiens et des Abyssins, Bruce lui écrivit une longue lettre à ce sujet, que le docteur Burney a insérée dans le premier volume de son *Histoire de la Musique*, et que le docteur Forkel a traduite en allemand dans la sienne, tom. Ier, p. 85. Tous les détails qu'elle renferme ont paru dans la relation de son voyage

intitulée : *Travels to discover the sources of the Nile, in the years* 1768, 69, 70, 71 et 72 ; Édimbourg, 1790, 5 vol. in-4°, fig. Elle a été traduite en français, par J. Castera ; Paris, 1790 et 91, 5 vol. in-4°. On ne doit pas accorder beaucoup de confiance à ce que dit Bruce concernant les instruments de musique des anciens Égyptiens ; les figures qu'il a données de deux harpes antiques des tombeaux de Thèbes sont inexactes ; elles ont été publiées avec beaucoup plus de soin dans la grande *Description de l'Égypte*, et autres ouvrages postérieurs, et les conjectures de Bruce n'ont plus aucune valeur, depuis que Villoteau a publié sur le même sujet les recherches d'un musicien instruit.

BRUCHTING (Auguste), pasteur et prédicateur à Halle a publié : *Lob der Musik* (Éloge de la musique); Halle, 1682.

BRUCK (Arnold de). *V.* Arnold de Bruck.

BRUCKMANN (François-Ernest), docteur en philosophie et en médecine, né à Marienthal, près de Helmstædt, le 27 septembre 1697, fit ses études à Iéna et à Helmstædt, exerça la médecine avec succès à Brunswick, à Helmstædt, à Wolfenbuttel, et mourut dans cette dernière ville, le 21 mars 1753. Il a publié : 1° *Observatio de epileptico singulis sub paroxismis Cantante*, dans les Actes des Curieux de la nature, tom. V. — 2° *Singende Epilepsie* (Épilepsie chantante), dans les annonces littéraires de Hambourg, année 1735. — 3° *Abhandlung von einem selbstmusicirenden nachts Instrumente* (Dissertation sur un instrument de musique qui joue de lui-même pendant la nuit), dans l'Histoire des arts et de la nature de Breslau (*Bressl. Kunst und Naturgeschichten*).

BRUCKNER (Wolfgang), compositeur et recteur de l'école de Rastenberg, dans le duché de Weimar, florissait vers le milieu du dix-septième siècle. On a imprimé de sa composition : *XX Deutsche Concerten von 4, 5, 6, 7, und 8 Stimmen auf die Sonn und Fest-Tags-Evangelia gesetzt*; Erfurt, 1656, in-4°.

BRUCKNER (Chrétien-Daniel), sacristain de l'église Saint-Pierre et Saint-Paul à Gœrlitz, a publié une Notice historique, d'une feuille et demie d'impression, sur l'orgue de cette église, sous ce titre : *Historische Nachricht von denen Orgeln der SS. Petri und Pauli Kirche in der Churf. Sächsischen Sechsstadt Gœrlitz, besonders der anno 1688 erbaueten und 1691 in Feuer verzehrten, dann der 1703 fertig gewordenen und noch stehenden berühmten Orgel ertheilt, beym Ausgange des 1766sten Jahres, etc.* ; Gœrlitz, 1766, in-4°.

BRUGGER (Le Dr. J. D. C.), né à Fribourg en Brisgau, le 23 octobre 1796, fut d'abord enfant de chœur à la cathédrale de cette ville et y apprit la musique, puis étudia le violon sous la direction de Weiland et de Moor, considérés alors comme de bons maîtres. Cependant Brugger fut détourné pendant quelques années de l'étude sérieuse de la musique, par la fréquentation assidue du collége, puis de l'université, où il suivait des cours de philosophie, de médecine et de théologie. Plus tard, après avoir entendu Spohr, Lafont et Boucher, il revint à son étude favorite du violon. La lecture de la théorie de Godefried Weber, et surtout celle des partitions de Mozart, furent ses seuls moyens d'instruction pour la composition. Devenu professeur du collége de Fribourg, il n'a pas cessé de cultiver la musique. Parmi ses productions principales, on remarque : 1° Les chants patriotiques allemands qu'il a écrits en 1819 sur des poésies de Schiller, de Seume, d'Arndt, de Jacobi et d'autres. Ces chants furent dits à cette époque en chœur par les étudiants. — 2° *Les Sons du soir*, 6 chants à voix seule avec accompagnement de piano. — 3° *Fleurs* tirées des poésies du baron de Weissemberg, à voix seule avec accompagnement de piano. — 4° *La Joyeuse humeur*, en 6 chants à voix seule avec piano. Toutes ces mélodies ont été publiées dans le *Journal de la Conversation*, en 1828 et 1829. — 5° Messe allemande à 4 voix sans accompagnement. — 6° *Praktische Gesangschule, oder 206 Gesang übungen für 1, 2, 3, 4, Stimmen* (Méthode pratique de chant, ou 206 exercices de chant pour 1, 2, 3, et 4 voix); Fribourg, Wagner. — 7° *Anleitung zum Gesangunterricht in Volksschulen* (Introduction à l'enseignement de la musique vocale dans les écoles populaires) ; ibid, 1836. Dans ses voyages en Autriche, dans le nord de l'Allemagne, en Italie, en Hollande et en Angleterre, le docteur Brugger a eu pour objet principal d'augmenter ses connaissances musicales.

BRUGNOLI (D. Rocco-Maria), prêtre bolonais, mansionnaire de l'église collégiale de Saint-Pétrone à Bologne, vécut dans cette ville vers la fin du dix-septième siècle. On a imprimé de lui un opuscule intitulé : *Ammaestramenti e regole universali del canto fermo del molto reverendo signor D. Rocco Maria Brugnoli mansionario della perinsigne collegiata di S. Petronio, maestro di tal virtù, e primo introduttore del canto misto; dati in luce e fatti ristampare da uno di suoi discepoli à comodo de gli altri condiscepoli, e beneficio universale; in Bologna per il Peri*, 1708, in 8° obl. de 11 feuillets. Il paraît d'après ce titre, qu'il y a eu une édition antérieure de ce petit ouvrage.

BRUGUIÈRE (ÉDOUARD), compositeur de romances, dont les inspirations ont eu de la vogue, naquit à Lyon en 1793, d'une famille de négociants. Destiné au commerce, il fut détourné de cette carrière par son goût passionné pour la musique. Arrivé à Paris en 1824, il s'y fit bientôt connaître par quelques romances dont les mélodies faciles obtinrent du succès, et pendant dix ou douze ans environ il partagea avec Romagnési, Panseron et Amédée de Beauplan, les honneurs des concerts de salon. Au nombre de ses productions, celles qu'on recherche particulièrement furent l'*Enlèvement, Ma tante Marguerite, Mon léger bateau*, et *Laissez-moi la pleurer*, petit chef-d'œuvre de distinction et de sentiment. Sa dernière inspiration, *De mon village on ne voit plus Paris*, est aussi comptée parmi ses meilleures pièces. Après 1830, Bruguière s'est retiré dans sa famille, à Lyon, où il est resté plusieurs années ; puis il s'est établi à Marseille comme secrétaire du commissaire général de police : il occupait encore cette position en 1853.

BRÜHL (JOEL), israélite allemand, né en Poméranie, fut chantre de la synagogue de Berlin vers la fin du dix-huitième siècle. Il est auteur d'une dissertation sur les intruments de musique des Hébreux en langue rabbinique, qui se trouve en tête de la Collection des psaumes traduits en allemand par Moses Mendelssohn, et imprimée en caractères hébraïques sous ce titre : *Sepher Zemirath Israel* (Livre des Chants d'Israël), avec des commentaires ; Berlin, 1791, 2 vol. petit in-8°.

BRUHN ou **BRUHNS** (NICOLAS), compositeur et organiste, naquit à Schwabstadt dans le Schleswig, en 1665. Son père Paul Bruhns, lui apprit à jouer du clavecin et lui enseigna les principes de l'harmonie. A l'âge de seize ans il fut envoyé par ses parents à Lubeck, auprès de son frère, qui y était musicien du conseil. Il y perfectionna son talent sur la basse de viole et sur le violon, et Buxtehude lui servit de modèle pour l'orgue, le clavecin et la composition ; c'est en écoutant souvent et avec attention ce grand maître, qu'il parvint lui-même à un haut degré d'habileté. Après avoir terminé ses études, Bruhn alla passer plusieurs années à Copenhague, puis il se rendit à Husum, où il était appelé comme organiste. Il avait poussé si loin l'habileté sur le violon, qu'il exécutait avec cet instrument seul des morceaux à trois ou quatre parties. Quelquefois aussi, pendant qu'il jouait sur son violon un morceau à trois ou quatre parties, il s'accompagnait avec les pédales de l'orgue. Ce tour de force excitait l'étonnement général. Kiel lui ayant offert une position plus avantageuse que celle qu'il avait à Husum, les habitants de cette petite ville augmentèrent son traitement, afin de conserver un artiste si distingué. Bruhn est mort en 1697, à l'âge de trente et un ans. Ses compositions pour l'orgue et le clavecin sont restées en manuscrit.

BRUJAS (PHILIPPE), célèbre organiste espagnol du quinzième siècle, auquel le chapitre de Murcie paya, en 1465, pour son service à la cathédrale, la somme de cinq cents maravédis de deux *blancas* (1).

BRUMBEY (CHARLES-GUILLAUME), né à Berlin en 1757, fut d'abord prédicateur à Alt-Landsberg, dans la moyenne Marche, et remplit ensuite les mêmes fonctions à la nouvelle église luthérienne de Berlin. Il s'y trouvait encore en 1795. On lui doit un livre intitulé : *Philepistæmie, oder Anleitung für einem jungen studierenden nach Wissenschaftsliche seine Schuljahre auf das beste Anzuwenden*. Quedlinbourg, 1781, in-8°. C'est une espèce de cours d'études dans lequel il traite de la musique, pag. 373-542. Il a publié aussi des lettres sur la musique sous ce titre : *Briefe über Musikwesen besonders Cora in Halle*, Quedlinbourg, 1781, in-8°, de 109 pages. Brumbey s'est fait connaître aussi comme compositeur par les productions dont voici les titres : 1° *Siona oder Christgesang zum Saitenspiel* (Sion, ou Chants chrétiens, pour jouer sur des instruments à cordes); Berlin, 1594, in-8°. — 2° *Das Selige im Sterben der Gerichten*, cantilène pour voix seule avec accompagnement de piano ; ibid., 1798. A l'occasion de l'anniversaire de la Réformation il a aussi publié, après un long silence : *Reformation gesaenge* (Chants de la Réformation), avec des remarques historiques sur les mélodies luthériennes ; Berlin, 1817, in-8°.

BRUMEL (ANTOINE), ou BROMEL, célèbre compositeur né dans la Flandre française, vécut à la fin du quinzième siècle, et dans la première moitié du seizième. Il fut contemporain de Josquin des Prez, et comme lui élève d'Okeghem, ainsi que le prouve ce passage de la *Déploration* sur la mort de ce maître, par Guillaume Crespel :

> Agricola, Verbonet, Prioris,
> Josquin des Prés, Gaspard, Brumel, Compère,
> Ne parlez plus de joyeulx chants, ne ris,
> Mais composez un *ne recorderis*,
> Pour lamenter notre maistre et bon père.

On n'a pas de renseignements sur la position de cet artiste, dont le nom avait de la célébrité en Italie dès les premières années du seizième siècle.

(1) Le *blanca* était une monnaie de la Castille qui valait un peu moins que le denier tournois au temps de Louis XI.

Glaréan range Brumel parmi les plus habiles compositeurs de son temps : ce qui nous reste de lui prouve en effet un talent extraordinaire, pour le temps où cet artiste écrivait. Sa modulation est naturelle, la marche des voix facile, et si ses ouvrages ont moins de recherche que ceux de Josquin, leur harmonie est plus nourrie. Les ouvrages de Brumel, connus jusqu'au moment où cette notice est écrite sont : 1° Un recueil de cinq messes à 4 voix, imprimé par Octavien Petrucci de Fossombrone, en 1503, sous ce simple titre : *Brumel, Je nay dueul ; Berzerette sauoyenne ; Ut, re mi, fa, sol, la ; Lomme armé ; Victimæ paschali.* Ces fragments de phrases sont les titres des cinq messes. A la fin de chaque partie, imprimée séparément, on lit : *Impressum Venetiis per Octavianum Petrutium Forosempronienscem, 1503, die 17 junij ;* petit in-4° obl. Les caractères de l'impression sont gothiques. Un exemplaire complet de ce précieux recueil est à la bibliothèque royale de Berlin. La basse manque dans l'exemplaire de la bibliothèque impériale de Vienne, et le ténor dans celui de la bibliothèque de Saint-Marc, à Venise. — 2° Une autre collection précieuse et peu connue, dont un exemplaire est conservé à la bibliothèque Mazarine ; elle est intitulée : *Liber quindecim Missarum electarum quæ per excellentissimos musicos compositæ fuerunt ;* Rome, 1519, in-fol. max. L'éditeur fut André Antiquis de Montona, qui avait obtenu un privilège du pape Léon X. C'est le premier livre de musique imprimé à Rome. On y trouve : 1° Trois messes de Josquin des Prés. — 2° Trois de Brumel. — 3° Trois de Fevin (Feuin). — 4° Deux de Pierre de la Rue. — 5° Deux de Jean Mouton. — 6° Une de Pippelare. — 7° Une de Pierre Rousseau, en latin *Rossellus.* Les messes de Brumel sont intitulées : 1° *De Beata Virgine.* — 2° *Pro defunctis.* — 3° *A l'ombre dung buyssonet.* Glaréan vante beaucoup la première, et cela prouve son discernement, car elle est excellente. Elle est à quatre parties. Je l'ai mise en partition, ainsi que toutes celles qui composent cette collection. — 4° Une Messe sur la mélodie de la chanson flamande qui commence par ce mot : *Dringhs,* dans la collection publiée par Petrucci, sous ce titre : *Missarum diversorum auctorum liber primus ; impressum Venetiis per Octavianum Petrutium Forosempronienscem, 1503, die 15 martii ;* petit in-4° obl. Des exemplaires de ce livre sont à la bibliothèque du Musée britannique à Londres, dans la bibliothèque royale de Munich, et dans la bibliothèque impériale de Vienne. — 5° La messe à quatre voix sur la chanson française *Bon temps,* dans le recueil qui a pour titre : *Missæ tredecim quatuor vocum a præstantissimis artificibus compositæ ; Norimbergæ arte Hyeronymi Graphæi,* 1539, petit in-4° obl. — 6° Deux messes, la première, *Sine nomine,* à quatre voix, l'autre, *A l'ombre d'ung buyssonet,* dans le recueil intitulé : *Liber quindecim Missarum a præstantissimis Musicis compositarum ; Noribergæ, apud Joh. Petreium,* 1538, petit in-4° obl. — 7° Deux *Credo* (Patrem omnipotentem) à 4 voix, le premier tiré de la messe *Villayge,* l'autre de la messe *Sine nomine,* et un *Vidi aquam,* dans les *Fragmenta Missarum* publiés par Petrucci, à Venise, sans date, petit in-4° obl. — 8° Un motet à 3 voix dans le recueil qui a pour titre : *Motetti XXXIII,* imprimé à Venise par Petrucci, en 1502, petit in-4° obl. — 9° Le motet à 4 voix, *Une maistresse,* dans le troisième livre du recueil rarissime cité par Gessner et par Zacconi sous le nom de *Odhecaton,* et dont les deux premiers volumes, désignés par les lettres A et B, n'ont été retrouvés jusqu'à ce jour dans aucune bibliothèque. Le troisième livre, marqué de la lettre C, et qui a pour titre *Canti cento cinquanta,* a été imprimé par Petrucci de Fossombrone, à Venise, en 1503, petit in-4° obl. Le seul exemplaire connu se trouve à la bibliothèque impériale de Vienne. — 10° Le motet à 4 voix, *Ave, cœlorum Domina,* dans un recueil imprimé par le même en 1504, et qui a pour simple titre : *Motetti C.* — 11° Les motets à 4 voix, *Ave, Virgo gloriosa, Beata es Maria Virgo, Nativitates unde gaudia,* et *Conceptus hodiernus Mariæ,* dans le recueil imprimé par le même à Venise, en 1505, sous le titre : *Motetti libro quarto.* — 12° Le motet à 4 voix ; *Laudate Dominum de cælis,* dans le premier livre des *Motetti della Corona ;* Venise, Petrucci, 1514. — 13° Des chansons à 2 voix dans les deux volumes de la collection intitulée : *Bicinia gallica, latina et Germanica, et quædam fugæ, tomi duo ;* Vitebergæ, apud Georg. Rhau, 1545, petit in-4° obl. — 14° Le *Dodecachordon* de Glaréan renferme un *Agnus Dei* de la messe de Brumel intitulée : Αμγξ ; un *Pleni sunt Cœli,* et un *Qui venit in nomine Domini,* du même. — 15° Plusieurs pièces du même artiste se trouvent aussi dans les *Selectæ artificiosæ et elegantes Fugæ,* etc., de Jacques Paix, Lauingen, 1587. — 16° Un morceau très-curieux à 8 voix, dans les huit tons, rapporté par Grégoire Faber (*voy.* ce nom), dans son *Musices practicæ Erotematum* (chap. 17). Dans ce morceau chaque voix est écrite dans un ton différent, ce qui n'empêche pas que leur réunion ne produise une bonne harmonie. — 17° Messe à 12 voix, intitulée : *Et ecce terræ motus,* en manus-

crit, dans la bibliothèque royale de Munich. Il en existe une copie dans la bibliothèque du Conservatoire de Paris. J'ai mis en partition le *Kyrie* et le *Christe* de cette messe, et je puis déclarer que si le goût n'en est pas bon, au point de vue du sentiment religieux, la facture et la liberté des voix dans les imitations serrées, constituent un chef-d'œuvre de forme qui ne semble pas appartenir au temps où vécut l'auteur. — 18° Trois *Credo* à 4 voix, dans le manuscrit n° 53, in-folio, de la bibliothèque royale de Munich. Une copie manuscrite de la messe de *Beata Virgine*, à 4 voix, se trouve aussi dans le manuscrit 57 in-fol. de la même bibliothèque. — 19° Plusieurs messes sur des chansons françaises et sur *Ut, ré, mi, fa, sol, la*, sont en manuscrit dans les archives de la chapelle pontificale à Rome.

BRUN (LE). *Voyez* LEBRUN.

BRUNA (JACINTHE et JEAN), fils d'Antoine Bruna, facteur d'orgues, suivirent tous deux la profession de leur père. Ils étaient nés à Andorno, canton de Magliano, près de Verceil; Jacinthe mourut en 1802, n'étant âgé que de trente-cinq ans; Jean est mort en 1812, à l'âge de cinquante ans. Ils ont construit en commun les orgues de Moncrivello, de Sallugia et de Montanaro.

BRUNELI (DOMINIQUE), compositeur italien, fut maître de chapelle à Trieste, au commencement du dix-septième siècle, ainsi que l'indique le titre de cet ouvrage de sa composition : *Varii Concentus unica voce, 2, 3, 4 et pluribus cum gravi et acuto basso ad organum; Venetiis*, A. Rauerii, 1600, in-4°.

BRUNELLI (ANTOINE), maître de chapelle de la cathédrale de Prato, au commencement du dix-septième siècle, passa ensuite en la même qualité à l'église San-Miniato, de Florence, et eut enfin le titre de maître de chapelle du grand-duc de Toscane. Compositeur distingué, il était aussi un des musiciens les plus instruits dans la théorie du chant et du contrepoint. On connaît de lui : 1° *Esorcisi ad una e due voci*; Florence, 1605. — 2° *Motetti a due voci, lib.* 1°; ibid., 1607. — 3° *Motetti a due voci, lib.* 2°; ibid., 1608. — 4° *L'Affettuoso invaghito, canzonette a tre voci*; ibid., 1608. — 5° *I fiori odoranti, madrigali a tre voci, lib.* 1°; Venise, 1609. — 6° *Le fiamette d'ingenio, madrigali a tre voci, lib.* 2°; ibid., 1610. — 7° *La Sacra Cantica a 1-4 voci*. — 8° *Regole e dichiarazioni di alcuni contrapunti doppi, utili alli studiosi della musica, e maggiormente a quelli che vogliono fare contrapunti all'improviso, con diversi canoni sopra un sol canto fermo*; Florence, Cristofano Marescotti, 1610, in 4°. Cet ouvrage est un traité des diverses espèces de contrepoints doubles et du contrepoint improvisé par les chantres d'église, appelé en Italie *Contrapunto alla mente*, et en France, *Chant sur le livre*. Les règles de ce contrepoint, données par Brunelli, sont curieuses. Les ouvrages de Berardi (*voy.* ce nom) ont fait oublier celui-ci; cependant ils ne le remplacent pas en cette dernière partie. Walther, copié par Forkel, Gerber, Lichtenthal, et d'autres encore, a attribué ce livre à Lorenzo Brunelli, dont il fait un maître de chapelle et un organiste de Prato, et qu'il distingue d'Antoine Brunelli, maître de chapelle du grand-duc de Toscane. Il cite à ce sujet un passage du ch. 12° du 1er livre du livre de Bononcini, intitulé : *Musico pratico*; mais Bononcini ne donne pas le nom de *Lorenzo* à Brunelli, car il se borne à dire : *Come dice il Brunelli nelle sue Regole di musica* (titre qui n'est pas celui du livre). Je ne sais s'il y a eu réellement un Lorenzo Brunelli, maître de chapelle à Prato au commencement du dix-septième siècle, et j'avoue que cela me paraît peu vraisemblable : mais il est certain que l'auteur du livre dont il s'agit est bien Antoine Brunelli : j'en ai la preuve par un exemplaire que j'ai sous les yeux. A l'égard d'un livre de motets de ce même Lorenzo Brunelli qui aurait été imprimé à Venise en 1629, et qui est cité par Walther, si, comme le fait entendre cet écrivain, le titre de l'ouvrage indique que ce Brunelli était né à Florence, on pourrait croire qu'il était fils d'Antoine, et qu'il a rempli à Prato la place que son père avait occupée autrefois. — 9° *Scherzi, Arie, Canzonette e Madrigali a 1-3 voci, lib.* 3°; Venise, 1614. — 10° *Fioretti spirituali a 1-5 voci, op.* 15; Venise, 1621.

BRUNELLIUS (HENRI), Suédois, a soutenu, en 1727, une thèse sur le plain-chant, à l'académie d'Upsal, et l'a fait imprimer ensuite sous ce titre: *Elementa musices planæ, exercitio academico ex consensu Ampliss. Senat. Philos. in Celeb. Acad. Upsalensi. Sub præsidio viri celeb. M. Erici Burman*, etc.; Upsal, 1728, in-12, de 40 pages.

BRUNET (PIERRE), musicien français du seizième siècle, a publié: *Tablature de Mandore*; Paris, Adrien Le Roy, 1578.

BRUNETTI (DOMINIQUE), né à Bologne, fut maître de chapelle de la cathédrale de cette ville, dans les premières années du dix-septième siècle. On connaît de sa composition : *Vari concerti a 1, 2, 3, e 4 voci co'l basso per l'organo*; Venise, Raverio, 1609, in-4°.

BRUNETTI (JEAN), maître de chapelle à la cathédrale d'Urbino, vivait dans la première partie du dix-septième siècle. Ses ouvrages connus sont ceux-ci : 1° *Motetti a 2, 3 e 4 voci*; Ve-

nise, Alex. Vincenti, 1625, in-4°. — 2° *Motetti concertati* a 2, 3, 4, 5 e 6 *voci, lib. II*; ibid., 1625, in-4°. — 3° *Salmi Spezzati concertati* a 2, 3 e 4 *voci, lib. II, op. V*; ibid., 1625, in-4°. — 4° *Motetti a cinque voci, lib. I*; ibid. 1625, in-4°. — 5° *Salmi intieri concertati* a 5 e 6 *voci*; ibid, 1625, in-4°. Toutes ces productions se trouvent dans la bibliothèque du lycée musical de Bologne.

BRUNETTI (ANTOINE), maître de chapelle à Pise, naquit à Arezzo en 1726. Un ancien maître de cette ville, nommé Mogeni, lui enseigna les éléments du chant et de la composition. En 1752, il se fixa à Pise, s'y maria, et devint maître de la cathédrale. Il a écrit pour l'église. On connaît de lui des motets pour voix de basse avec orchestre. Gerber a confondu Antoine Brunetti avec son fils Jean Gualbert ; Gervasoni n'a pas fait cette faute.

BRUNETTI (GAÉTAN), fils du précédent, naquit à Pise en 1753. Son père fut son premier maître de musique, et lui fit enseigner le violon ; puis Brunetti alla à Florence, où il fut élève de Nardini pour cet instrument. En peu de temps il devint un violoniste distingué sous cet habile maître, dont il imita la manière avec beaucoup de succès. Ses études terminées, il voyagea, et alla se fixer à Madrid, où il entra au service du prince des Asturies, plus tard roi d'Espagne sous le nom de Charles IV. M. Picquot, amateur de musique distingué, grand collectionneur de musique de violon, et auteur d'une notice fort bien faite sur Boccherini, pense que Brunetti était déjà au service du prince des Asturies en 1766, parce qu'il possède un manuscrit original de cet artiste, dont le titre est en espagnol et qui porte cette date. S'il en est ainsi, et si l'identité est constatée, il en faut conclure que Gaëtan Brunetti n'était pas fils d'Antoine, car celui-ci n'arriva à Pise et ne se maria qu'en 1752; d'où il suit que le violoniste de la chambre de Charles IV n'aurait eu que treize ans lorsqu'il était déjà au service de ce prince et aurait composé l'ouvrage dont il est question. Tout cela est fort obscur et ne sera vraisemblablement jamais éclairci, et Brunetti n'a pas laissé de mémoires sur sa vie. Quoi qu'il en soit, son premier œuvre gravé, qui consiste en six trios pour deux violons et basse, est un ouvrage faible, qui eut peu de succès. Brunetti ne réussit pas mieux dans un œuvre de quatuors qu'il fit paraître ensuite. Suivant Gerber (*Neues Lexikon der Tonkünstler*), le premier œuvre de ce musicien serait composé de six sextuors pour 3 violons, alto et deux violoncelles obligés. J'ai vu ces *sestetti* autrefois, mais je n'ai pas conservé le souvenir du numéro qu'ils portent. Ce ne fut qu'après l'arrivée de Boccherini à Madrid, que le talent de Brunetti comme compositeur acquit plus de valeur. Heureux de se trouver près d'un maître dont le talent avait autant de charme que d'originalité, il changea sa manière, et se fit l'imitateur de Boccherini dans ses compositions, comme il s'était fait l'imitateur de Nardini sur le violon. Le premier ouvrage où il fit remarquer ce changement dans son style fut son œuvre troisième, contenant le deuxième livre de ses trios pour deux violons et basse. Il fut publié chez Venier, à Paris, en 1782. Mais autre chose est d'imiter une manière, les formes d'un style, ou d'en avoir le génie. Sans doute il y a de l'agrément dans les ouvrages de Brunetti, et l'imitation y est adroite, que beaucoup de gens les ont souvent mis en parallèle avec les œuvres du maître; mais pour qui juge en connaisseur, il manque dans ces imitations le trait inattendu, toujours piquant, parfois sublime, qui est le cachet de l'original.

Brunetti devait tout à Boccherini, mais il l'eut bientôt oublié, et c'est par la plus noire ingratitude qu'il paya les bienfaits de celui auquel il dut son talent (voy. *Boccherini*). Plus habile que lui dans l'art d'intriguer, il sut lui nuire dans l'esprit du prince et l'éloigner de la cour. Lui seul resta chargé de composer pour le service de cette cour un grand nombre de symphonies, de sérénades et de morceaux de musique de chambre. Il recevait aussi un traitement du duc d'Albe pour écrire des quintettes et des quatuors que ce grand seigneur faisait exécuter chez lui, et qu'on n'entendait point ailleurs. Brunetti était âgé de cinquante-quatre ans lorsque les affaires d'Espagne y amenèrent Napoléon : la frayeur que lui fit la première occupation de Madrid par l'armée française lui causa une atteinte d'apoplexie dont il mourut en 1808, chez un ami, aux environs de cette ville.

Outre les ouvrages cités précédemment, on a gravé, de la composition de Brunetti, trois œuvres de duos pour deux violons, un œuvre de six sextuors pour trois violons, viole, violoncelle et basse, et un œuvre de quintetti. Toutes ces productions ont paru à Paris. Ses compositions inédites sont en beaucoup plus grand nombre; on y compte : 1° Trente et une symphonies et ouvertures à grand orchestre. — 2° Cinq symphonies concertantes pour divers instruments. — 3° Le menuet de Fischer varié et concertant pour hautbois et basson avec orchestre. — 4° Deux livres d'harmonies pour les danses de chevaux des fêtes publiques. — 5° Six sextuors pour trois violons, alto et deux violoncelles — 6° Trente-deux quintetti pour deux violons, deux altos et violoncelle. — 7° Six idem, pour deux violons, alto, basson et violoncelle. — 8° Cinquante-huit

quatuors pour deux violons, alto et violoncelle. — 9° Vingt-deux trios pour deux violons et violoncelle. — 10° Six divertissements pour deux violons. — 11° Quatre duos, Idem. — 12° Trois airs variés pour violon et violoncelle. — 13° Dix-huit sonates pour violon et basse, et beaucoup d'autres ouvrages dont je n'ai pas l'indication; car M. Picquot dit (*Notice sur la vie et les ouvrages de L. Boccherini*, p. 13) qu'il possède 214 œuvres de Brunetti en manuscrit originaux, et il ne croit pas avoir tout ce qu'a écrit cet artiste.

BRUNETTI (JEAN-GUALBERT), frère du précédent et second fils d'Antoine, compositeur, né à Pise vers 1760, s'est fait connaître par divers opéras, dont les plus remarquables sont : 1° *Lo Sposo di tre, Marito di nessuna*, à Bologne en 1786. — 2° *Le Stravaganze in campagna*; Venise, 1787. — 3° *Bertoldo e Bertoldina* à Florence en 1788. — 4° *Le Nozze per invito, ossiano gli Amanti capricciosi*, à Rome, en 1791. — 5° *Fatima*, à Brescia, en 1791. — 6° *Demofoonte*, 1790. Brunetti succéda à son père comme maître de chapelle à la cathédrale de Pise. Il a écrit beaucoup de musique d'église. On cite particulièrement de lui, en ce genre, des Matines de la Trinité à 4 voix. Gerber s'est trompé en attribuant à Antoine les opéras qui sont de Jean-Gualbert ; et c'est à tort qu'il a critiqué Reichardt qui donnait l'opéra de *Demofoonte* à ce dernier.

BRUNI (FRANÇOIS), compositeur, né à Alcara, en Sicile, florissait vers la fin du seizième siècle. Il a fait imprimer : *Primo libro di Madrigali a 5 voci*; Messine, 1589, in-4°.

BRUNI (ANTOINE-BARTHÉLEMY), né à Coni en Piémont, le 2 février 1759, s'est livré à l'étude du violon sous la direction de Pugnani et a eu pour maître de composition Spezziani, de Novare. Venu en France à l'âge de vingt-deux ans, il entra à l'orchestre de la Comédie italienne comme violon, et publia successivement quatre œuvres de sonates de violon, vingt-huit œuvres de duos, dix œuvres de quatuors, et quelques concertos. Ses duos sont particulièrement estimés. Vers le milieu de l'année 1789, après la mort de Mestrino, Bruni fut nommé chef-d'orchestre du théâtre de Monsieur; mais son caractère difficile lui suscita des querelles qui le firent remplacer dans ses fonctions par Lahoussaye. Plus tard il dirigea l'orchestre de l'Opéra-Comique ; mais les mêmes causes lui firent bientôt abandonner sa place. Enfin il fut nommé par le Directoire membre de la commission temporaire des arts. Il a écrit seize opéras, dans lesquels on trouve un chant facile et agréable, de l'effet dramatique et une instrumentation purement écrite; ce sont : 1° *Coradin*, au Théâtre-Italien, en 1786. — 2° *Célestine*, en trois actes, 1787. — 3° *Azélie*, en un acte, 1790. — 4° *Spinette et Marini*, 1791. — 5° *Le Mort imaginaire*, au théâtre Montansier, 1791. — 6° *L'Isola incantata*, au théâtre de Monsieur, en 1792. — 7° *L'Officier de fortune*, au théâtre Feydeau, 1792. — 8° *Claudine*, en un acte, 1794. — 9° *Le Mariage de Jean-Jacques Rousseau*, 1795. — 10° *Toberne, ou le Pêcheur suédois*, en deux actes, 1796. — 11° *Le Major Palmer*, en trois actes, 1797. — 12° *La Rencontre en voyage*, en un acte, 1798. — 13° *Les Sabotiers*, en un acte, 1798. — 14° *L'Auteur dans son ménage*, en un acte, 1798. — 15° *Augustine et Benjamin, ou le Sargines de village*, en un acte, 1801. — 16° *La bonne Sœur*, en un acte, 1802. On a aussi de cet artiste : *Nouvelle Méthode de violon, très-claire et très-facile, précédée de principes de musique extraits de l'Alphabet de M^{me} Duhan*; Paris Duhan, et *Méthode pour l'alto viola*; Paris, Janet et Cotelle. Une édition française et allemande de ce dernier ouvrage a été publiée à Leipsick, chez Breitkopf et Hærtel. Ce musicien ne méritait pas de tomber dans l'oubli où il est maintenant plongé. Au retour des bouffons, en 1801, Bruni fut nommé chef d'orchestre de leur théâtre; je me rappelle encore le talent qu'il y déploya; jamais cet orchestre n'a mieux accompagné le chant que sous sa direction. Il eut pour successeur Grasset. Retiré à Passy, près de Paris, Bruni y vécut plusieurs années dans le repos. Après un long silence, il donna au théâtre Feydeau, en 1814, *Le Règne de douze heures*, en deux actes, et en 1816, le petit opéra-comique intitulé : *Le Mariage par commission*, qui ne réussit pas. Peu de temps après il retourna dans sa patrie. Il est mort à Coni en 1823.

BRUNINGS (JEAN-DAVID), claveciniste, vivait à Zurich en 1792. Il a fait imprimer dans cette ville : 1° 3 Sonates pour le clavecin, op. 1. — 2° 6 Sonatines pour le clavecin, op. 2 ; 1793. — 3° Sonate pour le clavecin avec violon et basse, op. 3 ; Paris, Imbault, 1794.

BRUNMAYER (ANDRÉ), organiste de l'église de Saint-Pierre à Salzbourg, en 1803, est né à Lanffen dans l'évêché de Salzbourg. Après avoir appris les premiers principes de la musique, du clavecin et du violon dans le lieu de sa naissance, il devint élève de Michel Haydn, qui lui enseigna les éléments de la composition. Il se rendit ensuite à Vienne, où il prit des leçons de Kozeluch pour le piano et d'Albrechtsberger pour le contrepoint. On a de sa composition : 1° Six messes solennelles, dont deux allemandes. — 2° deux litanies. — 3° XVI graduels pour les différentes

fêtes de l'année. — 4° Un oratorio allemand. — 5° Deux opéras-comiques. — 6° Petite cantate à quatre voix, deux clarinettes, deux cors et deux bassons. — 7° Ode de Hagedorn, avec clavecin. — 8° Huit chansons allemandes à quatre voix. — 9° Sérénades pour clavecin avec violon. — 10° Variations pour le clavecin sur différents thèmes. — 11° Six quintetti pour instruments à vent. — 12° Vingt-quatre menuets et trios pour orchestre complet.

BRUNMULLER (Élie), maître de musique à Amsterdam, au commencement du dix-huitième siècle, a publié en 1709 son premier œuvre consistant en solos de violon et trios pour deux violons et basse. Il fit paraître ensuite son *Fasciculus musicus*; Amsterdam, 1710, in-fol. Cet ouvrage contient des toccates pour piano, des solos pour hautbois, violon et flûte, et des airs italiens et allemands. Enfin l'on connaît aussi de lui : six sonates pour violon ou hautbois avec basse continue.

BRUNNER (Adam-Henri), moine à Bamberg, dans la seconde partie du dix-septième siècle, a publié : 1° *Cantiones Marianæ, oder teutsche marianische Lieder, ueber jeden Titel der Lauretanischen Litaney, mit 2, 3, 4, oder mehr Geigen*; Bamberg, 1670, in-fol. — 2° *Seraphische Tafel-Music*, 64 de vener. Sacramento handelnende Arien, von einer Singstimme, 2 Violinen und General-Bass (Table de musique séraphique, consistant en 64 ariettes à voix seule pour l'octave du saint Sacrement, deux violons et basse continue); Augsbourg, in-fol., 1693.

BRUNNER (Chrétien-Traugott), directeur de la société de chant à Chemnitz, est né le 12 décembre 1793, à Brühnlos, village près de Stollberg, dans les montagnes de la Saxe. Le maître d'école de cette localité lui enseigna les premiers principes de la musique, du chant et du piano ; plus tard, lorsque Brunner alla suivre les cours du gymnase de Chemnitz, il continua de cultiver avec ardeur les dispositions qu'il avait reçues de la nature pour cet art. En 1820 il obtint la place de *cantor* à l'église principale de Chemnitz, et dès ce moment la musique devint son unique occupation. C'est depuis cette époque qu'il se livra avec succès à l'enseignement du chant et du piano. D'abord directeur du *Sing-Verein*, société de chant fondée en 1817 par Kunstmann, il fut encore choisi pour la direction d'une autre société connue sous le nom de *Burger-Gesang-Verein*, chœur d'hommes fondé en 1833. On a publié de sa composition : 1° Petites pièces d'exercice avec le doigter pour le piano, op. 6, en 4 suites; Lroade. Heydt. — 2° Petits exercices progressifs et doigtés pour le piano à 4 mains, op. 9 ; Leipsick, Schubert. — 3° Petits rondeaux agréables et instructifs pour piano à 4 mains, op. 2; Leipsick, Breitkopf et Hærtel. — 4° six idem, op. 31; Leipsick, Schubert. — 5° *Récréations musicales de la jeunesse*, six rondeaux et variations sur des thèmes d'opéras, pour le piano à 4 mains, op. 40; ibid. — 6° Beaucoup de pièces faciles pour l'étude du même instrument. — 7° Plusieurs pots-pourris, idem ; Chemnitz, Häcker. —8° Six Lieder pour deux sopranos, op. 16 ; Leipsick, Klemm. — 9° Des chants à 3 et à 4 voix, œuvres 17, 18, 19, 20 ; ibid., et Hanovre, Bachmann. — 10° *Ubi bene, ibi patria !* chant pour bariton avec chœur d'hommes, op. 22 ; Chemnitz, Häcker. — 11° Plusieurs chants à voix seule.

BRUNO (Aurelio), compositeur, élève du conservatoire de Naples, a donné au théâtre du *Fondo* de cette ville, en 1843, un opéra intitulé : *Adolfo di Gerval, ossia i Montanari scozzesi*, qui éprouva une chute complète. Il ne paraît pas qu'il ait écrit postérieurement pour la scène.

BRUSA (Jean-François), compositeur dramatique, né à Venise, vers le milieu du dix-septième siècle, a donné en 1724 : *Il Trionfo della Virtù*; en 1725, *Amor eroico*, et en 1726, *Medea e Giasone*. Le 22 décembre 1726, il fut nommé organiste du petit orgue du chœur de la chapelle ducale de Saint-Marc, appelé *organetto del Palchetto*. Il obtint aussi la place de maître du chœur des jeunes filles au conservatoire *degl' Incurabili*, dans la même ville. Brusa mourut vraisemblablement en 1740; car il eut pour successeur, à *l'organetto del Palchetto*, Angelo Cortona, le 24 juillet de la même année.

BRUSCO (Jules), né à Plaisance, était maître de chapelle à l'église de Saint-François de cette ville, au commencement du dix-septième siècle. On a de lui : 1° *Modulatio Davidica*, 1622. — 2° *Mottetti*; Venise, 1629. — 3° *Concerti e Litanie de B. V. a 1, 2, 3 e 4 voci*; Venise, 1629. — 4° *Missa, Psalmi e Te Deum laudamus*, 8 *vocum*, op. 5; Venise, Alexandre Vincenti, 1639, in-4°. Il y a une autre édition de cet ouvrage dans la bibliothèque du Lycée musical de Bologne : j'en ignore la date.

BRUSCOLINI (Pasqualino), célèbre contralto italien. En 1743, il débuta au théâtre de Berlin et il y chanta pendant dix ans. De là il alla à Dresde, où il est resté attaché au théâtre de la cour jusqu'en 1763.

BRYENNE (Manuel), le moins ancien des écrivains grecs dont il nous reste des ouvrages sur la musique, vivait sous le règne de l'empe-

reur Michel Paléologue l'ancien, vers 1320. On croit qu'il était de la maison de Bryenne, ancienne famille française qui s'établit en Grèce à l'époque des croisades, vers le commencement du treizième siècle. Le traité de musique qui porte son nom a pour titre : *Les Harmoniques* ; il est divisé en trois livres. Fabricius dit, dans sa bibliothèque grecque, que le premier livre est une sorte de commentaire sur le traité de musique d'Euclide, et que le second et le troisième renferment un exposé de la doctrine de Ptolémée. Il serait plus exact de dire que l'ouvrage de Bryenne est une compilation de la plupart des ouvrages des anciens écrivains grecs sur cet art; car non-seulement on y trouve des extraits d'Euclide et de Ptolémée, mais on y voit aussi des passages de Théon de Smyrne, d'Aristoxène, de Nicomaque et d'autres auteurs.

Grand nombre de manuscrits répandus dans les principales bibliothèques de l'Europe contiennent le livre de Bryenne : des doutes se sont pourtant élevés, vers la fin du dernier siècle, sur les droits qu'il pouvait y avoir. Deux manuscrits, dont un est au Vatican, et l'autre, provenant de la bibliothèque Farnèse, se trouve maintenant en la possession du roi de Naples, contiennent un traité de musique sous le nom d'Adraste de Philippes (*V. Adraste*). Or, cet ouvrage n'est autre que le traité des Harmoniques de Bryenne. Quelques savants italiens, considérant qu'il est parlé dans ce livre du genre enharmonique, qui, longtemps avant Bryenne, avait cessé d'être en usage et n'était plus même connu des Grecs, avaient été tentés de restituer le livre à l'ancien philosophe péripatéticien. D'un autre côté, ils remarquèrent que de nombreux passages de Théon de Smyrne, et même des chapitres entiers de cet auteur étaient intercalés dans le traité des Harmoniques : ils en conclurent que cet ouvrage devait être de beaucoup postérieur à Adraste, et que Manuel Bryenne, ayant fait dans son livre une sorte de résumé de tout ce qu'on avait écrit avant lui, avait pu traiter du genre enharmonique. D'autres faits, ignorés de ces savants, démontrent que le livre des harmoniques appartient à cet écrivain et ne peut être l'ouvrage d'Adraste. Le premier se trouve dans la huitième section du premier livre de cet ouvrage : Bryenne y expose la constitution des neuf premiers tons du chant de l'église grecque, tels qu'ils sont indiqués dans l'*Hagiopolites*, et sans divisions par tétracordes, divisions inséparables du système de la tonalité antique. L'autre fait n'est pas moins significatif; le voici : Il existe à la Bibliothèque impériale de Paris plusieurs manuscrits qui contiennent un traité de musique de Pachymère, sous les numéros 2536, in-4°, 2338, 2339, 2340 2438, in-fol. (1). Cet écrivain naquit, comme on sait, en 1242 et mourut à Constantinople en 1340, à l'âge de quatre-vingt-dix-huit ans. Il fut donc le contemporain de Manuel Bryenne, et écrivit un peu avant lui. Or, dans ce traité de musique de Pachymère, on trouve un long passage (fol. 10 et 11, Mss. 2536) qui est presque mot pour mot répété dans la septième section du premier livre des harmoniques de Bryenne (édit. de Wallis, p. 587, lig. 30 jusqu'à la lig. 29 de la p. 388). Il est donc certain que, dans ce passage, Bryenne a été le copiste de Pachymère, et cette circonstance suffit pour faire voir que le livre des harmoniques a dû être écrit dans le quatorzième siècle, et que son véritable auteur est Bryenne, à qui presque tous les manuscrits l'attribuent. Du reste cet ouvrage n'est pas sans intérêt, car Bryenne est le seul auteur ancien qui fournisse quelques renseignements sur la Mélopée des Grecs.

Meibomius, à qui l'on doit une édition de sept auteurs grecs anciens sur la musique, avait promis de publier les ouvrages de Ptolémée et de Bryenne; mais il n'a pas tenu sa promesse. Wallis a suppléé à son silence, en donnant, dans le troisième volume de ses œuvres mathématiques (*Joannis Wallis Operum mathematicorum*, Oxonii, 1699, 4 vol. in-fol.), le texte grec des ouvrages de Ptolémée et de Bryenne, ainsi que du commentaire de Porphyre sur les harmoniques du premier de ces auteurs, avec une version latine, un appendice et quelques notes. L'ouvrage de Bryenne commence à la page 359 du volume, et finit à la page 508. Wallis s'est servi pour cette édition de quatre manuscrits d'Oxford : les deux premiers étaient tirés de la Bibliothèque Bodléienne, le troisième du collège de l'Université, et le quatrième du collège de la Madeleine. Si jamais quelque savant entreprend de donner une nouvelle édition du traité de Bryenne, il trouvera dans la Bibliothèque impériale de Paris plusieurs manuscrits de cet ouvrage, parmi lesquels ceux qui sont cotés 2455 et 2460 in-fol. se font remarquer par leur beauté et leur correction.

BRYNE (ALBERT), un des meilleurs compositeurs de musique d'église de l'Angleterre dans le dix-septième siècle, fut élève de Jean Tomkin. Ayant été nommé organiste de Saint-

(1) Depuis que ceci a été écrit dans la première édition de la *Biographie universelle des musiciens*, M. A. J. H. Vincent (*Voy.* ce nom) a publié, dans sa *Notice sur divers manuscrits grecs relatifs à la musique* (Notices et extraits des manuscrits de la Bibliothèque du Roi, t. XVI, deuxième partie), le texte du livre de Pachymère, avec une introduction, des notes et les arguments des chapitres en français (pages 381-853). *Voyez* PACHYMÈRE.

Paul, à Londres, il en remplit les fonctions jusqu'à sa mort, arrivée en 1670. Dans la collection de musique sacrée de Clifford, on trouve quelques antiennes de Bryne; plusieurs de ses pièces ont été aussi insérées dans d'autres collections, particulièrement dans celle de Boyce qui a pour titre : *Cathedral Music*. Le tombeau de Bryne se trouve à l'abbaye de Westminster.

BUCHANAN (THOMAS), médecin anglais, né en Écosse, connu par de savants ouvrages sur diverses parties de son art, n'est cité ici que pour un livre relatif aux conditions des perceptions sonores de l'oreille, lequel a pour titre : *Physiological illustrations of the organ of hearing, more particularly of the secretion of cerumen and its effects in rendering auditory perceptions accurata and acute*, etc. (Explications physiologiques de l'organe de l'audition, et en particulier de la secrétion du *cérumen* et de ses effets, pour rendre les perceptions auditives promptes et claires, etc.); Londres, Longman et C^{ie}, 1828, gr. in-8° de XVIII et 160 pages, avec 18 planches gravées.

BÜCHER (SAMUEL-FRÉDÉRIC), juif allemand, membre du consistoire à Zittau, naquit, le 16 septembre 1692, à Regensdorf, dans la Lusace, et mourut à Zittau, le 12 mai 1765. Il a fait imprimer dans cette ville, en 1741, une dissertation in-4° sur les directeurs de musique chez les Hébreux, sous ce titre : *Menazzehim, Die Kapellmeister der Hebræer*.

BUCHHOLTZ (JEAN-GODEFROI), né à Aschersleben, en 1725, étudia la théologie à Halle, et fut ensuite co-recteur dans sa ville natale. On ignore en quel temps il quitta cette position pour se rendre à Hambourg, mais on sait qu'il remplit en cette ville les fonctions de professeur de musique. Buchholtz était un artiste distingué sur le clavecin et sur le luth. Il était aussi compositeur pour l'église, et l'on a de lui divers ouvrages de musique instrumentale. Il a publié : 1° *Unterricht für diejenigen, welche die Musik und das Klavier erlernen wollen* (Instruction pour ceux qui veulent apprendre la musique et le clavecin); Hambourg, 1782. — 2° *Divertimenti per il cembalo con violino*. — 3° *Zwey neue Sonatinen für das Klavier* (Deux nouvelles petites sonates pour le clavecin; Hambourg, 1798. Buchholz est mort à Hambourg, le 10 juin 1800, à l'âge de 75 ans.

BUCHHOLTZ (JEAN-SIMON), un des meilleurs facteurs d'orgues des temps modernes, naquit le 27 septembre 1758, à Schlosz-Wippach, près d'Erfurt. Il apprit son art à Magdebourg, chez le facteur d'orgue Nietz, puis il travailla longtemps chez Grüneberg, au vieux Brandebourg, et chez Marx à Berlin; enfin il s'établit dans cette dernière ville. Le nombre des orgues qu'il a construites s'élève à plus de trente, parmi lesquelles on en remarque seize à deux et trois claviers. Les plus considérables sont celui de Bath, dans la nouvelle Poméranie (États-unis d'Amérique), composé de 42 jeux, et celui de Treptow, de 28 jeux. Buchholtz est mort à Berlin le 24 février 1825. Son fils, qui a travaillé longtemps avec lui, est aussi facteur d'orgues distingué, à Berlin. Il a introduit quelques perfectionnements dans le mécanisme de l'instrument.

BUCHIANTI (PIERRE), compositeur italien, qui vivait dans la première partie du dix-septième siècle. On a de lui un premier œuvre qui a pour titre : *Scherzi e madrigali a una e due voci*, Venise, 1627.

BUCHMANN (FRÉDÉRIC), organiste de l'église Saint-Blaise, à Nordhausen, naquit dans cette ville le 3 juillet 1801, et y mourut en 1843. Sa vie, dénuée d'événements, s'est passée avec calme dans l'exercice de ses fonctions. On connaît de sa composition : — 1° Grande sonate brillante pour piano seul (en *ut*); Mülhausen, Buchmann. — 2° *Feier der Toene* (La fête des sons), pour voix seule avec piano, op. 2; Nordhausen, Busse. — 3° Les Grâces, idylle romantique et mythologique pour voix seule et piano, op. 3; ibid. — 4° *Vermählungsfterlied* (Chant de la célébration du mariage), op. 4; ibid. — 5° *Die Bürgschaft* (La Bourgeoisie), de Schiller, pour voix seule et piano, ibid. Kœrner a inséré une pièce finale pour orgue, de la composition de Buchmann, dans son recueil intitulé : *Postludien-Buch für Orgelspieler*; Erfurt (s. d.), in-4° obl.

BÜCHNER (JEAN-HENRI), compositeur allemand, vivait au commencement du dix-septième siècle. Draudius cite de lui deux ouvrages (*Biblot. classica germ.*) dont voici les titres : 1° *Series von schœnen Villanellen, Taentzen, Galliarden und Curanten mit 4 Stimmen, vocaliter und instrumentaliter zu gebrauchen* (Collection de belles villanelles, danses, gaillardes et courantes à quatre parties, etc.); Nuremberg, 1614, in-4°. — 2° *Erotiœ dass ist Liedlein der Lieb amorosischen Textes beneben etlichen Galliarden, Curanten*, etc., *mit 4 Stimmen* (Erotiques ou petites chansons sur des textes d'amour, dont plusieurs en forme de gaillardes et de courantes, à 4 voix); Strasbourg, 1624.

BÜCHNER (JEAN-CHRÉTIEN), compositeur de musique religieuse, naquit en 1730. Il passa la plus grande partie de sa vie à Gotha, où il était musicien de ville, et mourut le 23 décembre 1804. Ses ouvrages les plus estimés sont des cantates

d'église et des chansons spirituelles : elles sont restées en manuscrit.

BÜCHNER (Charles-Conrad), facteur de pianos et de divers instruments à Sondershausen, naquit à Hameln en 1778. Il apprit d'abord la profession de sellier ; mais ayant eu de fréquentes occasions d'entendre de belle musique à Dresde, pendant qu'il y travaillait, il en éprouva de si vives émotions, qu'il résolut d'être musicien à quelque prix que ce fût. Cependant il était déjà d'un âge trop avancé pour espérer de devenir un jour compositeur ou virtuose; il fallut qu'il se bornât à faire usage de son adresse en mécanique pour la construction des instruments. Il se rendit d'abord à Sondershausen, où demeuraient ses parents. Là, il commença à réparer de vieux instruments, étudia les principes de leur construction ; puis il essaya d'en fabriquer lui-même, et par ses essais répétés il acquit en peu de temps des connaissances étendues dans son art. En 1810, sa fabrique de pianos avait déjà de la réputation en Allemagne; depuis lors, elle a acquis encore plus de développements.

BÜCHNER (Adolphe-Émile), pianiste, organiste et compositeur, professeur de musique à Leipsick, est né à Osterfeld, près de Naumbourg, le 5 décembre 1826. Élève du Conservatoire de Leipsick, il s'y est fait connaître dès son début par la composition d'une symphonie dont l'exécution a eu quelque succès en 1845. Ce jeune artiste a publié quelques légères productions pour le piano, parmi lesquelles on remarque celle qui a pour titre *In die Ferne* (Dans le lointain), poëme de Klett, transcrit pour le piano, op. 1 ; Leipsick, Siegel. On connaît aussi de lui des chants pour voix seule et piano, op. 3, 4, 7 ; ibid.

BUCHOI. *Voyez* Binchois.

BUCHOWSKI (Benigne), moine bénédictin, né en Pologne en 1647, d'une famille riche et distinguée, entra fort jeune au couvent de Cracovie, où il se livra à l'étude de la littérature, de la poésie et de la musique. Ses progrès furent rapides, et bientôt il fut compté parmi les poëtes distingués de la Pologne. Après avoir occupé quelques-uns des postes les plus importants dans son ordre, il demanda et obtint sa sécularisation, puis il se retira dans une cure de village et y passa le reste de ses jours. Il y mourut en 1720. On a de Buchowski des poésies latines qui ont été imprimées à Cracovie, et des Cantiques dont il avait composé la musique et qui ont paru sous le titre de *Cantus et luctus*; Cracovie, 1714, in-8°.

BUCHOZ (Pierre-Joseph), laborieux compilateur, né à Metz, le 27 janvier 1731, se livra d'abord à l'étude du droit, et fut reçu avocat à Pont-à-Mousson en 1750 ; puis il quitta cette profession pour la médecine, et obtint le titre de médecin ordinaire du roi de Pologne, Stanislas. Il est mort à Paris, le 30 janvier 1807. Buchoz a donné une nouvelle édition du livre de Marquet, son beau-père (*voy. Marquet*) sur l'art de connaître le pouls par la musique, avec beaucoup d'augmentations. Cette édition a pour titre : *L'art de connaître et désigner le pouls par les notes de la musique, de guérir par son moyen la mélancolie et le tarentisme, qui est une espèce de mélancolie ; accompagné de 198 observations, tirées tant de l'histoire que des annales de la médecine, qui constatent l'efficacité de la musique, non-seulement sur le corps, mais sur l'âme, dans l'état de santé ainsi que dans celui de maladie*, etc.; Paris, Mesnard, 1806, in-8°. Dans cet ouvrage, Buchoz a refondu une dissertation qu'il avait publiée dans les mémoires de l'académie de Nancy, sur la manière de guérir la mélancolie par la musique.

BUCHWEISER (Mathieu), naquit le 14 septembre 1772, à Seudling près de Munich, où son père était instituteur. A l'âge de huit ans, il entra comme enfant de chœur au couvent de Bernried, près de Starnberg, et y apprit les langues anciennes ainsi que la musique ; puis, en 1783, il fut admis au gymnase de Munich. A cette époque, il devint élève de Valesi, qui lui enseigna les éléments du chant et de l'art de jouer de l'orgue. Ses études musicales étant terminées, il fut fait répétiteur de l'Opéra au théâtre royal, et la place d'organiste de la cour lui fut donnée en 1793. On a de lui des messes allemandes qui ont été exécutées avec succès dans plusieurs chapelles. Il a aussi composé la musique d'un mélodrame intitulé : *Der Bettel student* (L'Étudiant mendiant), qui a été représenté par ses condisciples du Gymnase, à Tœlz.

Buchweiser avait un frère aîné (Balthazar), né à Seudling en 1765, qui fit aussi ses études musicales sous la direction de Valesi. Sur la recommandation de l'électrice de Bavière, il fut admis comme chanteur chez l'électeur de Trèves. Là il étudia la composition chez le maître de chapelle Sales. En 1811 il était directeur de musique au théâtre impérial de Vienne. On a de cet artiste six chansons allemandes avec accompagnement de piano.

BUCK (Jean-Frédéric), *cantor* à Bayreuth, occupait cette position en 1840. Il a publié, conjointement avec C. W. L. Wagner, cantor à *Kirchrusselbach*, en Bavière, un livre de mélodies chorales à 4 voix d'hommes à l'usage des temples protestants de la Bavière, des écoles normales d'instituteurs, des colléges et des sociétés

de chant, sous ce titre : *Der protestantischen Kirchengemeinde des Königsreichs Bayern, für vier Mannerstimmen*, etc.; Bayreuth, 1839, in-4°.

BUDIANI (Juvento), ancien luthier de l'École de Brescia, dans le seizième siècle, fut contemporain et concitoyen de Jean Paul Magini, mais ne l'égala pas pour la bonté des instruments. Il travailla depuis 1570 jusqu'en 1590. Dragonetti possédait un *violone*, ou contrebasse de viole de cet artiste, qu'il avait fait arranger et monter en contrebasse à quatre cordes. Ses sons étaient voilés, mais d'un timbre agréable dans le *solo*.

BUEL ou BÜEL (Christophe), maître de chapelle à Nuremberg, et garde des registres de la chancellerie de cette ville, vivait dans la première partie du dix-septième siècle, et mourut en 1631. Lichtenthal, qui a lu dans la Littérature de la Musique de Forkel *gestorben* (mort), a cru voir *geboren* (né), et a écrit en effet que Buel est né en 1631, bien qu'un des ouvrages de ce musicien porte la date de 1624. Il s'est fait connaître par deux traités de musique dont le premier à pour titre *Melosharmonicum* (Nuremberg 1624, in-4°), et le deuxième, *Doctrina duodecim modorum musicalium*, in-fol. Forkel, qui indique le titre de celui-ci, n'en connaissait pas la date.

BUFFARDIN (Pierre-Gabriel), célèbre flûtiste, né en France, vers la fin du dix-septième siècle, fut engagé au service de la chapelle électorale de Dresde en 1716, et mourut en cette ville dans les derniers mois de l'année 1739. Son habileté se faisait surtout remarquer dans l'exécution des passages rapides. Buffardin fut pendant quatre mois le maître de flûte de Quantz.

BUFFIER (Le P. Claude), jésuite, né en Pologne d'une famille française, le 25 mai 1661, fit ses études à Rome, où ses parents s'étaient fixés, et entra dans la société de Jésus en 1679, à l'âge de 18 ans. Au retour d'un voyage qu'il avait fait à Rome en 1697, il fut associé à la rédaction du *Journal de Trévoux*, et vécut dans la maison des Jésuites, à Paris, où il finit ses jours le 17 mai 1737. Dans le nombre considérable d'ouvrages de tout genre publiés par le P. Buffier, on remarque celui qui a pour titre : *Cours des sciences sur des principes nouveaux et simples, pour former le langage, le cœur et l'esprit* : Paris 1732, in-fol : Il y consacre un long chapitre à examiner la question : *Si les beautés de la musique sont réelles ou arbitraires*. Il prend cette occasion pour faire un petit *Traité de la musique, intelligible à ceux mêmes qui n'en auraient jamais ouï parler, comme pourraient être des hommes sourds*. Ce petit traité se trouve dans la partie de son ouvrage qui a pour titre : *Essai de la manière dont on peut s'y prendre pour enseigner méthodiquement une science à ceux qui n'en auraient eu nulle idée : manière appliquée à la musique*.

BUHL (Joseph-David), issu d'une famille allemande, naquit, en 1781, au château-de-Chanteloup, près d'Amboise (Indre-et-Loire). Son père était alors attaché au duc de Choiseul en qualité de musicien. Doué d'heureuses dispositions pour la musique, il se livra fort jeune à l'étude du clavecin et de la trompette : ses progrès furent si rapides sur ce dernier instrument, qu'il put se faire entendre comme virtuose à l'âge de onze ans, et qu'il obtint son admission dans la compagnie de musique de la garde parisienne, qui fut organisée après le 10 août 1792. Plus tard, il entra dans la musique des grenadiers à pied de la garde des consuls. Une école de trompette pour la cavalerie ayant été instituée à Versailles, au commencement de 1805, David Buhl, alors le plus habile trompettiste de France, y fut appelé comme professeur. Il y continua ses fonctions jusqu'en 1811, époque de la suppression de l'école. Le 1er juillet 1814 il reçut sa nomination de chef de musique de l'état-major des gardes du corps du roi Louis XVIII, et dans la même année la décoration de la Légion d'honneur lui fut accordée. En 1816, cet artiste recommandable fut nommé conjointement première trompette de l'opéra et du théâtre royal Italien : pendant dix ans il en fit le service actif ; mais une blessure grave qu'il reçut à Reims, au sacre du roi Charles X, en 1825, par le choc d'une voiture du cortège royal, l'obligea de prendre sa retraite. Ses services furent récompensés par des pensions sur les fonds de la liste civile et sur la caisse de l'Opéra. Buhl travailla longtemps au perfectionnement de la grande trompette droite, qu'il considérait avec raison comme la voix aiguë du trombone. En 1823 il entreprit de faire adopter en France l'invention d'un facteur de Hanau, nommé *Haltenhoff*, qui avait appliqué à la trompette la coulisse des trombones. Ce système eut alors peu de succès, parce qu'un ressort tourné en spirale et d'une grande énergie ramenait rapidement la branche mobile de la coulisse à sa position première, et opposait une forte résistance qui gênait la main dans ses mouvements, pour prendre les diverses intonations. Débarrassée de ce ressort, la trompette à coulisse a été conservée en France : quelques artistes la préfèrent à la trompette à cylindres. Le célèbre trompettiste anglais, Harper fils, n'en joue pas d'autre. Buhl a publié une *Méthode de trompette, adoptée pour l'enseignement dans l'école de trompette établie à Saumur* ; Paris, Janet, in-4° (s. d.). Il a été aussi

chargé de la rédaction de *l'Ordonnance de Trompettes* qui a paru chez le même éditeur.

BUHLE (Jean-Gottlieb), professeur de philosophie à l'université de Gottingue, né à Brunswick le 18 janvier 1763, a publié un livre qui a pour titre : *Aristoteles : Ueber die Kunst der Poesie aus dem Griechischen uebersetzt und erläutert. Nebst Twinings Abhandlung ueber die poetische und musicalische Nachahmung. Aus dem Englischen uebersetzt* (Poétique d'Aristote, traduite du grec et expliquée. Suivie de la dissertation de Twining sur l'imitation poétique et musicale, traduite de l'anglais); Berlin, Voss, 1798, 278 pages in-8°.

BÜHLER (François-Grégoire), maître de chapelle de la cathédrale d'Augsbourg, naquit à Schneidheim, près de cette ville, le 12 avril 1760. Son père, qui était instituteur, jouait bien de l'orgue, et lui enseigna les éléments de la musique; ensuite le jeune Bühler fut envoyé au couvent de Mayngen, où un moine continua son éducation musicale. En 1770, il entra comme enfant de chœur à l'abbaye de Neresheim. Il y fréquenta le collège, et fut instruit dans le chant par le directeur du chœur P. Mayr, et dans l'art de jouer du piano par le P. Benoît Werkmeister, qui fut dans la suite prédicateur de la cour à Stuttgard. Un autre moine (le P. Ulrick Faulhaber) lui enseigna les éléments de l'harmonie et de la composition. A l'âge de quatorze ans, Bühler était déjà capable d'accompagner sur l'orgue le chant des offices. Au mois de novembre 1775 il fut obligé de quitter l'abbaye, pour aller faire ses études de philosophie à Augsbourg. Il eut occasion de connaître dans cette ville le célèbre organiste de la cathédrale Michel Dimmler, qui lui donna des leçons d'orgue et de composition. Cependant la nécessité de prendre une position commençait à se faire sentir; elle devint si pressante, qu'il se vit contraint de retourner au couvent de Mayngen, où il entra comme novice. Il y prit encore des leçons d'accompagnement du plainchant d'un moine nommé le P. Leodogar Andermath, et acquit sous sa direction beaucoup d'habileté. Après une année d'épreuve, il sortit de son couvent dont le régime ne convenait pas à sa santé, retourna à Augsbourg, où il reprit le cours de ses études, puis se rendit à l'abbaye des Bénédictins de Donawerth, en 1778, y recommença un noviciat, et pendant ce temps prit des leçons de composition de Neubauer, puis de Rosetti, maître de chapelle du prince d'Oettingen Wallerstein. Le 20 juin 1784 il fit ses vœux et fut ordonné prêtre. C'est vers ce temps qu'il commença à composer des messes, des offertoires et des symphonies. La réputation que ces ouvrages lui procurèrent le fit appeler en 1794, en qualité de maître de chapelle, à Botzen. Il y resta sept ans. A cette époque, il demanda au pape sa sécularisation; l'ayant obtenue, il alla prendre possession de la place de maître de chapelle de la cathédrale d'Augsbourg en 1801, et l'occupa jusqu'à sa mort, qui eut lieu le 4 février 1824.

Les compositions religieuses de Bühler sont faibles de style, et les idées n'y ont pas la majesté convenable à ce genre de musique : mais elles ont une mélodie naturelle et facile, qui leur a procuré une sorte de vogue dans les petites villes où elles pouvaient être exécutées sans peine. Ses principaux ouvrages sont : 1° Six messes à quatre voix et orchestre, op. 1; Augsbourg, Lotter. — 2° Vingt-huit hymnes de vêpres, op. 2; ibid. — 3° *Missa solemnis* (en *la*), op. 3; ibid. — 4° Trois messes allemandes à trois voix et orchestre, n°s 1, 2 et 3; Augsbourg, Bœhm et Lotter. — 5° Litanie de la Vierge à quatre voix et orchestre; ibid. — 6° Messes en *si* et en *ut*, à quatre voix, orchestre et orgue; Mayence, Schott. — 7° Messe pour soprano, alto, basse (et tenor *ad libitum*), avec orchestre; Augsbourg, Bœhm. — 8° Messe en *ré* à quatre voix et orchestre; ibid. — 9° Messe brève et facile, à quatre voix et orchestre; ibid. — 10° Offertoires pour tous les temps à quatre voix, orchestre et orgue; ibid. — 11° Beaucoup de psaumes, *Pange lingua, Libera, Requiem, Te Deum*, Vêpres, cantiques et airs d'église; ibid. — 12° Plusieurs recueils de chansons allemandes avec accompagnement de piano; ibid. — 13° Six Sonates faciles et plusieurs recueils de petites pièces pour l'orgue; ibid. — 14° Des préludes et des versets pour le même instrument; ibid. — 15° Plusieurs airs variés pour le clavecin. — 16° Sonates pour le même instrument. — 17° Des suites de petites pièces. Bühler s'est aussi fait connaître comme écrivain par un petit ouvrage intitulé : *Partitur Regeln in einem kurzen Auszuge für Anfaenger, nebst einem Anhange, wie man in alle Tœne gehen kœnne* (Abrégé des règles de la partition pour les commençants etc.); Donawerth, 1793, in-4°. Il a paru à Munich une deuxième édition améliorée et augmentée de cet ouvrage.

BÜHLER (Jean-Michel), constructeur d'orgues et de pianos à Bayhingen, dans le Würtemberg, vers 1790, a travaillé d'abord chez Spath et Schmahl à Ratisbonne. Il a fait annoncer dans la Gazette Musicale de Spire (1791, pag. 175) des pianos à deux claviers de son invention. Il ne paraît pas que cette innovation ait eu du succès.

BUINI (Joseph-Marie), compositeur dramatique, né à Bologne, vers la fin du dix-septième

siècle, était aussi poete et composa les paroles de plusieurs opéras qu'il mit en musique. Ses ouvrages ont eu du succès dans la nouveauté ; en voici les titres : 1° *L'Ipocondriaco*, à Florence, 1718. — 2° *Il Mago deluso dalla magia*, à Bologne, en 1718. — 3° *La Pace per amore*, en 1719. — 4° *I diporti d'Amore in Villa*. — 5° *Gl' Inganni fortunati*, à Venise, en 1720 — 6° *Filindo*, à Venise, en 1720. — 7° *Armida delusa*, en 1720. — 8° *Cleofile*, en 1721. — 9° *Amore e Maestà, ovvero l'Arsace*, à Florence en 1722. — 10° *Gl' Inganni felici*, en 1722. — 11° *Armida abbandonata*, en 1723. — 12° *La Ninfa riconosciuta*, en 1724. — 13° *L'Adelaide*, à Bologne en 1725. — 14° *Gli Sdegni cangiati in amore*, en 1725. — 15° *Il Savio delirante*, en 1725. — 16° *La Vendetta disarmata dall'Amore*, en 1726. — 17° *Albumazar*, en 1727. — 18° *La forza del sangue*, en 1728. — 19° *Frenesie d'Amore*, en 1728. — 20° *Teodorico*, à Bologne en 1729. — 21° *Malmacor*, en 1729. — 22° *Amore e Gelosia*, en 1729. — 23° *Chi non fa, non falla*, en 1729. — 24° *Endimione*, à Bologne, en 1729. — 25° *L'Ortolana Contessa*, en 1730. — 26° *Il Podestà di Colognole*, en 1730. — 27° *La Maschera levata al vizio*, en 1730. — 28° *Artanagamenone*, à Venise en 1731. — 29° *Fidarsi è ben, ma non fidarsi è meglio*, à Venise en 1731. — 30° *Gli Amici de Martelli*, à Bologne en 1734. On connaît aussi de Buini des sonates pour violon et clavecin imprimées à Bologne. Il avait été nommé membre de l'Académie des philharmoniques de cette ville en 1722, et en fut prince en 1730 et 1735.

BULANT (Antoine), professeur de musique à Paris, vers 1784, a publié quelques œuvres de musique instrumentale, dont *Six quatuors pour violon*, op. 2 ; *Six duos pour clarinette*, op. 4 ; et *Quatre symphonies à grand orchestre*, op. 5.

BULGARELLI (Marianne-Benti) et non *Bulgarini*, surnommée la *Romanina*, fut une des cantatrices les plus distinguées de la première partie du dix-huitième siècle. Elle brilla plus longtemps qu'il n'est donné d'ordinaire aux cantatrices, car elle chantait déjà à Rome en 1703, et on la retrouve encore au théâtre de Venise en 1729. Née à Rome, non en 1679, comme on l'a dit dans la *Gazette du monde élégant* (Zeit. für d. eleg. Welt., 1829, n° 9), mais en 1684, elle revint dans sa ville natale en 1730, et y mourut quatre ans après. Les Vénitiens la redemandèrent souvent, et témoignèrent toujours un grand enthousiasme en l'écoutant. Elle chanta aussi dans les autres grandes villes d'Italie, particulièrement à Naples, avec beaucoup de succès. Amie de Métastase, elle secourut ce grand poete de sa bourse après qu'il eût dissipé la fortune que Gravina lui avait laissée. En 1725, elle le suivit à Vienne, puis elle chanta à Breslau, et en 1728, à Prague. De retour à Rome, elle y passa dans le repos les quatre dernières années de sa vie, jouissant en artiste et de sa gloire et des richesses qu'elle avait acquises.

BULGHAT (Jean de), imprimeur de musique à Ferrare, vécut vers 1540. Il avait formé une société pour son genre d'industrie avec Henri de Campis et Antoine Hucher, ainsi qu'on le voit par le premier livre de madrigaux d'Alfonse della Viola (*voy*. ce nom) qui sortit de ses presses en 1539.

BULL (John), né dans le comté de Sommerset en 1563, était, dit-on, issu de la famille de Sommerset. A l'âge de onze ans il commença à étudier la musique; Blitheman, organiste de la chapelle royale, lui donna les premières leçons et lui enseigna les principes de la composition et l'art de jouer de l'orgue. Il n'avait que vingt-trois ans lorsqu'il fut admis à prendre ses degrés de bachelier en musique à l'université d'Oxford, et six ans après il fut reçu docteur. Son habileté extraordinaire sur l'orgue le fit nommer organiste de la cour en 1591, après la mort de Blitheman. La reine Élisabeth le proposa, en 1596, pour remplir les fonctions de premier professeur de musique au collège de Gresham. Il y prononça un discours contenant l'éloge du fondateur et celui de la musique. Ce morceau a été imprimé sous ce titre : *The Oration of Maister John Bull, Doctor of Musicke, and one of the Gentlemen of his Majestie's Royal Chappell, as he pronounced the same, before divers worshipfull persons, the Aldermen and Commoners of other people, the sixth day of october 1597, in the new erected colledge of sir Thomas Gresham : made in the commendation of the founder, and the excellent Sience of Musicke. Imprinted at London by Thomas Este.* Cinq ans après, le dérangement de sa santé le força à voyager; il parcourut la France, l'Allemagne, et fut accueilli partout avec distinction. A. Wood rapporte à ce sujet une de ces anecdotes qu'on a faites sur beaucoup d'artistes renommés. Il dit que Bull, étant arrivé à Saint-Omer, se présenta à un fameux musicien qui était maître de chapelle, et se proposa à lui comme élève. Ce musicien lui présenta un morceau à *quarante voix* dont il se disait auteur, et il défia qui que ce fût d'y ajouter une seule partie ou d'y trouver une faute. On devine le reste. Bull demanda du papier réglé, se fit enfermer pendant deux heures; et, quand le maître revint, il lui montra *quarante* autres parties qu'il avait ajoutées à son morceau. Alors le mu-

sicien lui dit qu'il était Bull ou le diable, et se prosterna. Un conte si ridicule n'a pas besoin d'être réfuté. Plusieurs places honorables furent offertes au musicien anglais par l'empereur d'Autriche et les rois de France et d'Espagne ; mais il préféra retourner dans sa patrie. Le successeur d'Élisabeth, Jacques 1er le nomma son organiste particulier en 1607. Six ans après il quitta l'Angleterre de nouveau, parcourut les Pays-Bas, et enfin, se rendit à Anvers, en 1617, pour solliciter la place d'organiste des trois orgues de la cathédrale, devenue vacante par la mort de Rombout Waelrant. Le chapitre de l'église Notre-Dame la lui accorda, et John Bull prêta serment en sa nouvelle qualité, le 29 décembre de la même année. Il mourut à Anvers le 12 mars 1628, et fut inhumé le 15 du même mois (1). On trouve dans l'école de musique, à Oxford, un portrait du D. Bull. Il est représenté en habit de bachelier. Hawkins l'a fait graver dans son Histoire de la musique (tom. 3, p. 318). Les seuls ouvrages de ce compositeur qui ont été imprimés, sont des leçons pour la *virginale* (épinette) dans la collection intitulée: *Parthenia*, et une antienne: *Deliver me, ô God*, inséré dans le *Cathedral music* de Barnard. Le Dr. Burney a donné des variations de Bull pour la virginale sur *ut, ré, mi, fa, sol, la*, dans son *Histoire de la musique* (tom. 3, p. 115), et Hawkins nous a conservé deux canons assez ingénieux du même maître (*A General History of Music*, t. 2, p. 366.) Le Dr. Pepusch en avait rassemblé une nombreuse collection manuscrite et vantait leur excellence sous les rapports de l'harmonie, de l'invention et de la modulation. Ward en a donné le catalogue dans ses *Lives of the professors of Gresham college* (Londres, 1740) : On y trouve environ 120 pièces pour l'orgue et la virginale, consistant en pavanes, gaillardes, allemandes, préludes, fantaisies et variations. Dans ce nombre se trouve le fameux air *God save the King*, qui, avec les variations, occupe les pages 56 à 63 dans le manuscrit. Les autres compositions du docteur Bull consistent en pièces de musique d'église à 3, 4 et 5 voix ; elles sont au nombre de vingt-trois, et leur style est très-satisfaisant. Le docteur Burney prétend, au contraire, que la musique de Bull, bien qu'assez correcte pour l'harmonie, est lourde, monotone, et fort inférieure à celle de Bird et de Tallis.

Dans un écrit intéressant intitulé : *An Account of the national Anthem intitled* GOD SAVE THE

(1) Ces faits, qui font cesser l'incertitude où l'on était resté sur le lieu et l'époque où Bull cessa d'exister, ont été découverts dans les archives de la cathédrale d'Anvers, par M. Léon de Burbure (voyez ce nom).

KING, M. Richard Clark a prouvé (p. 67 et suiv.) que cet air célèbre a été composé par John Bull, à l'occasion de la *Conspiration des poudres*, à laquelle le roi Jacques 1er avait échappé en 1605. Il est assez singulier qu'après avoir écrit cet air qui lui valut la faveur de Jacques 1er, l'artiste ait été obligé d'aller chercher ensuite des moyens d'existence en pays étranger, sous le règne du même roi et de son fils Charles 1er. Au reste il résulte des recherches de M. Clarck que toutes les traditions qui ont attribué l'air dont il s'agit à Hændel, à Smith, son élève et ami, à Henry Carey (*voy.* ce nom), et même à Lully, sont sans fondement.

BULL (OLE-BORNEMANN), le plus excentrique des violonistes virtuoses, est né le 5 février 1810, non à Christiania, comme on le croit généralement, mais à Bergen, a 70 lieues de cette ville, sur la côte occidentale de la Norvège. Il existe dans cette ville une école royale de musique où douze jeunes gens sont élevés gratuitement : Ole Bull y reçut sa première éducation musicale. Un penchant invincible le portait vers l'étude du violon : il s'était procuré un mauvais instrument de cette espèce et s'y exerçait sans relâche ; mais son père, qui le destinait à l'état ecclésiastique, le lui ôta, et l'envoya à l'université de Christiania, à l'âge de dix-huit ans. Préoccupé de son goût favori, Ole Bull fit peu de progrès dans ses études scientifiques : elles lui devinrent bientôt insupportables, et sa résolution fut prise de s'affranchir de l'autorité paternelle. Encouragé par l'enthousiasme de ses jeunes compatriotes pour son jeu sauvage autant qu'original, il donna des concerts, et osa même remplir des fonctions de chef d'orchestre avant d'être en état de lire une partition. Ayant amassé ainsi quelque argent, il partit pour Cassel, en 1829, avec le projet de prendre des leçons de Spohr ; mais il y avait si peu de rapports entre l'organisation du maître et celle de l'élève, qu'ils ne purent s'entendre. La régularité méthodique du premier faisait bondir l'autre d'impatience : ils ne tardèrent point à se dégoûter l'un de l'autre et à se séparer. Ole Bull voulut en appeler au public dans un concert où il donna carrière à toutes ses fantaisies ; épreuve dangereuse dans laquelle il succomba sous les huées des partisans de l'école classique. Découragé par ce résultat inattendu, il se rendit à Gœttingue pour s'y livrer à l'étude du droit ; mais cette époque était précisément celle où Paganini parcourait l'Allemagne et y excitait les plus vives émotions. Le caractère du talent de cet homme extraordinaire fut une révélation pour Ole Bull, et porta son admiration jusqu'à l'enthousiasme. S'attachant aux pas du célèbre artiste génois, il

le suivit à Paris, en 1831. Là commença pour lui la vie aventureuse et romanesque qui a fait de sa personne et de son talent quelque chose d'exceptionnel et de fantastique. Dévalisé par des voleurs qui lui enlevèrent même son violon, il s'abandonna au désespoir et alla se précipiter dans la Seine. Des bateliers l'ayant retiré de l'eau sans connaissance, on le transporta dans un corps de garde où des soins empressés le rappelèrent à la vie. Parmi les curieux que ce spectacle avait attirés se trouvait une dame qui, frappée de la ressemblance d'Ole Bull avec un fils qu'elle avait perdu, le fit transporter chez elle et le confia à son médecin; puis, quand il fut revenu à la santé, elle le combla de bienfaits, lui donna un excellent violon de Guarnérius, et lui fournit les moyens de se rendre en Italie, où il croyait que de grands succès l'attendaient. Arrivé à Milan, il y eut des démêlés avec la police autrichienne, et même fit sentir à ses agents sa force herculéenne. Obligé de s'enfuir, il se rendit à Bologne; il y arriva au mois d'avril 1834, et y donna, le 2 mai suivant, un concert dans lequel il joua deux morceaux de sa composition sans orchestre et à quatre parties pour un violon seul, qui furent chaleureusement applaudis. De Bologne il alla à Rome, où il ne se fit pas entendre en public, puis à Naples où il arriva à l'automne de la même année. Au mois de février 1835, il joua entre deux actes du *Nouveau Figaro*, de Ricci, au théâtre du *Fondo*, et se fit applaudir avec enthousiasme dans une fantaisie de sa composition, avec orchestre. Après avoir visité la Sicile et avoir passé quelques mois à Palerme et à Messine, il retourna à Naples, puis alla à Florence, à Gênes, à Turin, et revint à Paris par le midi de la France. En 1837, il était à Bruxelles et y donnait des concerts; puis il se rendit en Russie, et joua à Saint-Pétersbourg et à Moscou dans l'hiver de 1838. A son retour il joua à Kœnigsberg, Berlin, Breslau et Vienne. Dans l'année 1840 il fit un nouveau voyage en Allemagne, et se fit entendre à Munich, Salzbourg, Francfort, Leipsick, et Berlin, après avoir joué à Paris au théâtre de la Renaissance, sans y produire une impression favorable sur les artistes. A Leipsick, il trouva aussi de l'opposition, et les journaux de l'époque lui reprochèrent d'user de charlatanisme, tant par le caractère de son jeu que par le choix des titres de ses morceaux; par exemple *Adagio dolente*, et *Allegro ridente*. A la suite de ce voyage, il parcourut le Danemarck, la Suède, et rentra à Christiania, après douze ans d'absence. Ce fut à cette époque qu'il forma le projet d'un voyage dans l'Amérique du Nord, réalisé en 1844. Là, il donna une libre allure à toutes ses excentricités, jugeant avec intelligence les instincts des populations au milieu desquelles il se trouvait, et mettant son talent en rapport avec leurs penchants. C'est ainsi qu'il m'a dit lui-même en riant qu'un caprice extravagant, auquel il avait donné le titre du *Bœuf mangé par le tigre*, excita de tels transports d'enthousiasme dans tous les États de l'Union, qu'il en tira plus de 60 mille dolars de bénéfice (300,000 francs). De retour en Europe, il fit une excursion à Alger dans l'été de 1846, puis parcourut le midi de la France, et revint à Paris à la fin de 1847. Peu de jours après la révolution de Février suivant, il se fit entendre dans un concert au profit des blessés, puis revint à Bruxelles pour la seconde fois. Après y avoir passé quelques mois sans y donner de concerts, il retourna en Norvége, et y fonda un théâtre national. Brouillé avec l'autorité locale de Bergen, à l'occasion de quelques formalités qu'il avait négligées, il subit une condamnation, et, dégoûté du séjour de sa ville natale par cet incident, il s'en éloigna, vraisemblablement pour n'y plus retourner; puis il donna des concerts en parcourant l'Allemagne, et enfin, se rendit dans l'Amérique du Sud. Les journaux ont annoncé qu'il avait acheté de vastes terres en Pensylvanie, dans l'intention d'y fonder une colonie Scandinave; mais il y a lieu de croire que le résultat de cette entreprise n'a pas été heureux; car Ole Bull est revenu en Europe.

Le caractère du talent d'Ole Bull a été, à son point de départ, une imitation de celui de Paganini; mais depuis lors il s'est modifié et s'est individualisé. Ses qualités sont une grande justesse dans la double corde et un beau *staccato*. Quoique le reproche de charlatanisme qui lui a été souvent adressé ne soit pas dépourvu de fondement, on n'a peut-être pas assez estimé ce qu'il y a de distingué dans son jeu. Il a naturellement le sentiment expressif; et, quand il ne l'exagère pas, il est capable d'émouvoir le connaisseur le plus sévère. En 1848, il a joué devant moi un *adagio pathétique* avec une si grande perfection de justesse et avec une expression si touchante et si vraie, qu'il eût pu se mettre dans ce moment à l'égal des plus grands artistes. Malheureusement, de grands besoins factices et beaucoup de vanité lui font souvent sacrifier l'art et son propre sentiment au désir de caresser le mauvais goût de son auditoire. Il a écrit plusieurs concertos et fantaisies pour violon et orchestre; mais il n'a publié qu'un petit nombre de ces morceaux, entre lesquels on remarque une *Fantaisie avec variations* sur un thème des *Puritani* de Bellini, pour violon et orchestre, op. 3; Hambourg, Schuberth. On a publié son portrait lithographié par Ramberg, chez le même éditeur.

BULLART (Isaac), né à Rotterdam, le 5 janvier 1599, de parents catholiques, fut envoyé à Bordeaux pour y faire ses études. Il devint précepteur de l'abbaye de Saint-Waast à Arras, chevalier de l'ordre de Saint-Michel, et mourut le 17 avril 1672. On trouve les portraits et les notices de plusieurs musiciens et écrivains sur la musique dans son *Académie des Sciences et des Arts, contenant les vies et les éloges historiques des hommes illustres de diverses nations.* Paris, 1682, 2 vol. in-fol. L'ouvrage fut publié par les soins du fils de l'auteur.

BULOW-DENNEWITZ (Frédéric-Guillaume, comte), général prussien, né le 16 février 1755 à Falkenberg, dans la Vieille-Marche, est mort le 25 février 1816, à Kœnigsberg, où était le siège de son gouvernement de la province. On sait que c'est l'arrivée du corps d'armée commandé par ce général sur le champ de bataille de Waterloo qui a décidé les désastres de l'armée française dans cette journée. La vie militaire de ce personnage n'appartient pas à la *Biographie universelle des musiciens*; il n'y est cité que comme amateur distingué et compositeur. En 1814, un psaume à plusieurs voix de sa composition a été exécuté dans l'Institut de Riel, à Kœnigsberg (voy. la *Gazette générale de musique de Leipsick*, 17º année, p. 472).

BÜLOW (Hans-Guido de), est né à Dresde, le 8 janvier 1830 : il est fils du baron Édouard de Bülow, romancier mort en Suisse dans l'année 1853. Il ne cultiva d'abord la musique que comme amateur. Fr. Wieck lui enseigna le piano, et Eberwein la théorie de la musique, à Dresde. En 1848, M. de Bülow se rendit à Leipsick, puis à Berlin pour y suivre les cours de l'université et se livrer à l'étude du droit. Cependant son penchant pour la musique étant devenu de jour en jour plus décidé, il soumit à l'arbitrage de Liszt et de Richard Wagner la question de son aptitude à cultiver l'art avec succès : leur avis favorable le décida à entrer dans cette carrière nouvelle. En 1850, il se rendit à Zurich près de Wagner, qui lui fit obtenir la place de chef d'orchestre du théâtre de cette ville, et lui donna des instructions pour l'exécution de ses opéras *Tanhauser* et *Lohengrin*. Au printemps de 1851, M. de Bülow se rendit à Weimar pour y perfectionner son éducation musicale sous la direction de Liszt, qui, pendant deux années, lui donna des conseils pour ses études de piano. Au mois de juin 1852 il joua pour la première fois en public dans la fête musicale dirigée par Liszt à Ballenstadt. Dans la même année, une ouverture qu'il avait composée, pour le *César de Shakspeare*, fut exécutée au théâtre de la cour à Weimar. C'est aussi à cette époque qu'il prit part à la rédaction de la nouvelle *Gazette musicale de Leipsick*, en qualité d'adepte de la musique de Wagner et de son école. Ses articles, écrits d'un style tranchant et hautain, reproduisent sous des formes diverses les extravagantes opinions du parti dont il est l'organe. Au mois de février 1853, M. de Bülow a fait un premier voyage à Vienne et en Hongrie pour y donner des concerts : à Pesth il a obtenu de brillants succès, par la puissance de sa grande exécution. Au mois d'octobre de la même année il a pris part à la fête musicale de Carlsruhe, puis il a donné des concerts à Brême, Hanovre, Brunswick et Hambourg. De retour à Berlin, il succéda, au mois de décembre 1854, à Kullak dans la place de premier professeur de piano à l'école de musique fondée par les professeurs Marx et Stern, sous le nom de *Conservatoire*. Après avoir fait un second voyage à Breslau, Posen et Dantzick, il a pris possession de cette place au mois d'avril 1855. En 1859 et 1860, M. de Bulow s'est fait entendre à Paris avec grand succès. Il est gendre de Liszt. Quelques compositions pour le piano ont été publiées par cet artiste, dont le talent est de premier ordre.

BULYOUSZKY (Michel), naquit à Dulycz, au comté d'Owaron, dans la Haute-Hongrie, vers le milieu du dix-septième siècle. Il fit ses études dans les universités de Wittemberg, de Tubingue et de Strasbourg. Le retour dans sa patrie lui étant interdit par la guerre qui la désolait alors, il se fixa en Allemagne, et fut successivement lecteur au collège de Dourlach, prorecteur à Pforzheim, recteur à Oehringe en 1692, prorecteur et professeur au collège de Stuttgard, en 1696, enfin, professeur de philosophie morale et de mathématiques au collège de Dourlach, organiste et conseiller de la cour. On ignore l'époque de sa mort; on sait seulement qu'il vivait encore en 1712. Bulyouszky a publié : 1º *Brevis de emendatione organi musica tractatio, seu Kurze Vorstellung von Verbesserung des Orgelwerks, lateinisch und deutsch* (Courte notice sur le perfectionnement des orgues, etc.) Strasbourg, 1680, in-12º. — 2º *Tastatura quinque formis Panharmonico-Metathetica, suis quibusdam virtutibus adumbrata. Cujus ope, soni omnes musici excitantur : Thema quodcumque, quotumcunque, in gradum musicum, tam sursum, quam deorsum, eadem semper servata proportione geometrica, sine ulla offensione, transponitur : circulatio musica plene conficitur : omnes morbi claviaturæ vulgaris radicitus tolluntur : resque musica universa, quod admirabunda juxta agnoscet posteri-*

tas, incrementis ingentibus augetur. Opus inde a cunabilis divinæ artis desideratum : inventum multorum annorum meditatione, ac labore; Dourlach, 1711, in-4°, 8 pag. Voilà un titre bien long pour un ouvrage fort court. Cette brochure n'est qu'une espèce de *prospectus* dans lequel l'auteur rendait compte des recherches qu'il avait faites pendant quarante ans pour obvier aux inconvénients de la division de notre échelle musicale, en évitant le tempérament dans l'accord des instruments à clavier. Il annonce qu'il est parvenu au but de ses travaux au moyen de cinq claviers mobiles et superposés, adaptés à un instrument qu'il avait fait exécuter. Il ne révélait point son secret dans sa brochure; mais il proposait de construire partout où l'on voudrait un orgue selon son système, pourvu qu'on l'indemnisât du temps qu'il avait employé à ses recherches et des dépenses qu'elles lui avaient occasionnées, s'engageant en outre à publier un ouvrage où il développerait le fond de son système. L'ouvrage n'ayant point paru, il est probable qu'il ne s'est pas trouvé d'amateur assez zélé pour accéder aux propositions de Bulyousky (*voy.* le *Journ. des Savants*, an. 1712). On a aussi de lui quelques ouvrages de sciences et de littérature.

BÜMLER (GEORGES-HENRI), maître de chapelle du prince d'Anspach, naquit à Berneck, le 10 octobre 1669. A l'âge de dix ans il entra à l'école de Mœnchberg, d'où il se rendit à Berlin. Là il prit des leçons de chant, de clavecin et de composition de Ruggione Fedeli, maître de chapelle au service de la cour. Après avoir terminé ses études musicales, il passa à Wolfenbüttel, en qualité de musicien de la cour. De là il alla à Bayreuth, Hambourg, et revint ensuite à Berlin. En 1698, le margrave d'Anspach le nomma directeur de sa chapelle, et lui permit en 1722 de faire un voyage en Italie; mais bientôt le prince mourut, et Bümler fut obligé de revenir à la hâte pour écrire la musique des funérailles. Des réformes furent faites alors à la cour d'Anspach, et Bümler fut congédié. Il entra au service de la reine de Pologne, électrice de Saxe, et resta deux ans dans cette position; puis il donna sa démission, et resta une année sans emploi. En 1726, il fut rappelé à Anspach par le margrave, qui le réintégra dans son emploi, et depuis ce temps il ne changea plus de position. Il mourut à Anspach le 26 août 1745, à l'âge de soixante-seize ans. Bümler avait été marié deux fois et avait eu seize enfants, dont sept seulement lui survécurent. Il a beaucoup écrit pour l'église, mais aucune de ses compositions n'a été publiée. Outre ses connaissances musicales, il en avait dans les mathématiques, particulièrement dans la mécanique, et dans l'optique. Il a construit beaucoup de longues-vues et de cadrans solaires, et a écrit un traité sur les moyens de perfectionner ces derniers. Il fut aussi l'un des coopérateurs de la bibliothèque musicale de Mitzler. Son portrait se trouve dans cet ouvrage.

BÜNEMANN (CHRÉTIEN-ANDRÉ), né à Treuenbrietzen en 1708, fut nommé inspecteur du gymnase de Joachimstal à Berlin, après avoir fini ses études à Francfort-sur-l'Oder. Il obtint la place de recteur du même gymnase, en 1740, et fut enfin recteur de celui de Frédéric, en 1746. Il est mort à l'âge de trente-neuf ans, le 24 novembre 1747. On a de lui un opuscule intitulé : *Programma de cantu et cantoribus ad aud. Orat. de musica virtutis administra*; Berlin, 1741, in-4°. Forkel et Lichtenthal citent un ouvrage sous le titre allemand *Von dem Ursprunge des Gesanges und der Vorsanger*, qui paraît être le même que le précédent.

BUNTE (FRÉDÉRIC), violoniste allemand, ne m'est connu que par quelques compositions qui portent son nom, entre autres dix variations pour violon principal, deux violons et violoncelle, sur le quatuor du *Sacrifice interrompu*, de Winter: *Kind, willst du ruhig schlafen.* (Enfant, veux-tu dormir tranquillement ?), op. 1. Offenbach, André, et quelques œuvres de duos pour deux violons.

BUNTING (HENRI), théologien luthérien, né à Hanovre en 1545, fit ses études à Wittenberg, et fut successivement pasteur à Grunow et à Goslar. Il mourut à Hanovre le 30 décembre 1606. On connaît sous son nom : *Oratio de musica, recitata in schola Goslariana, quum fuerit introductio novi cantoris, docti et honesti juvenis, domini Sebast. Magti, continens duplicem catalogum musicorum ecclesiasticorum et profanorum*; Magdebourg, 1596, in-4°.

BUNTING (ÉDOUARD), né à Londres, en 1763, d'une famille originaire d'Irlande, fut organiste à Dublin pendant plus de quarante ans. Il mourut en 1813, à l'âge de quatre-vingts ans. Homme d'une rare instruction et doué de beaucoup de goût, il avait fait une étude particulière des anciens airs irlandais qu'il a harmonisés dans leur véritable caractère. On a de lui un très-bon ouvrage intitulé : *A general collection of the ancient Music of Ireland arranged for the piano-forte; to which is prefixed a historical and critical Dissertation on the Egyptian, British and Irish Harp;* London, Clementi and C° (s. d.), gr. in-fol. avec planches et musique. Une deuxième édition, augmentée de recherches sur les anciennes mélodies de l'Irlande, a été pu-

bliée à Dublin en 1840, 1 vol. gr. in-4°. La Dissertation qui précède les mélodies est un morceau de grand mérite.

BUONAVITA (ANTOINE), noble pisan, chevalier, prêtre et organiste de Saint-Étienne de Pise, vécut dans la seconde moitié du seizième siècle. Il a fait imprimer de sa composition: *Il primo libro de' Madrigali a quattro voci, con un dialogo a otto nel fine*; In Vinegia appresso l'herede di Girolamo Scotto, 1587, in-4°.

BUONO (JEAN-PIERRE-DAL), moine sicilien du dix-septième siècle, a publié à Palerme, en 1641: *Canoni oblighi sopra l'Ave Maris Stella* a 4, 5, 6, 7 et 8 voci.

BUONONCINI. *Voyez* BONONCINI.

BUONPORTI. *Voyez* BONPORTI.

BUONTEMPI. *Voyez* BONTEMPI.

BURANA (JEAN-FRANÇOIS), philologue et médecin à Padoue, naquit à Vérone dans le quinzième siècle. Il a fait, à la demande de Gafori, une version latine du traité d'Aristide Quintilien, dont le manuscrit existait du temps de Maffei (*Verona illust.*, P. 11, *pag*. 244) dans la bibliothèque du comte Jean Pellegrini à Vérone. On voit au titre de cette version la date où elle a été terminée: *Aristidis Quintiliani musica e græco in latinum conversa adhortatione Franchini Gafori Laudensis explicit decima quinta aprilis* 1494.

BURANELLO. *Voyez* GALUPPI.

BURBURE-DE-WESEMBECK (LÉON-PHILIPPE-MARIE DE), amateur distingué de musique, compositeur et philologue, est né à Termonde (Flandre orientale), le 17 août 1812. Ses heureuses dispositions pour la musique se firent apercevoir dès ses premières années, et ses parents lui firent enseigner le solfége à l'âge de sept ans, par le maître de chant de la collégiale de Notre-Dame. Charmé de ses rapides progrès, ce maître lui donna aussi des leçons de violoncelle, et en fit un musicien bon lecteur en l'employant comme violoncelliste dans la musique qu'il faisait exécuter aux messes et saluts de son église. Envoyé au collége royal de Gand pour y terminer ses humanités, le jeune de Burbure y continua l'étude du violoncelle sous la direction de M. De Vigne, professeur distingué de cet instrument et ancien élève de Baudiot. M. Léon de Burbure, ayant achevé en 1828 ses études de collége, entra à l'université de Gand. Peu de temps après, il fonda, avec quelques amateurs de musique, tous étudiants de cette université comme lui, une société de symphonie à laquelle ils donnèrent le titre de *Lyre académique*. Ce fut dans le sein de cette société qu'il essaya sa première composition, laquelle consistait en un divertissement instrumental pour orchestre, écrit à l'occasion d'une visite faite par le roi des Pays-Bas, Guillaume Ier, à l'université de Gand. La révolution de 1830 mit fin à l'existence de la société de la *Lyre académique*, et dispersa les élèves des universités. De retour à Termonde, M. de Burbure s'y livra à son goût pour la musique en exécutant avec son père et ses frères des quatuors de Pleyel et de Haydn dont le charme fit diversion aux troubles de cette époque d'agitation. Il sentait alors la nécessité de faire une étude sérieuse de l'harmonie pour satisfaire son penchant à la composition, et s'entoura de bons traités de cette science dont il fit une lecture assidue. Dans cet intervalle, les cours des universités ayant été rouverts, M. de Burbure retourna à Gand, y retrouva avec joie ses anciens camarades, et y reprit ses études. Le 8 août 1839, le diplôme de docteur en droit lui fut conféré; mais la jurisprudence avait peu d'attrait pour lui, et son doctorat ne fut guère que le luxe de son éducation. Tous ses penchants se résumaient dans son amour pour la musique: cet art devint par la suite l'objet de ses constantes études: les nombreuses partitions que M. de Burbure a composées depuis 1833 jusqu'au jour où cette notice est écrite fournissent une preuve irrécusable de l'assiduité de ses travaux dans cet art. Président de plusieurs sociétés musicales, telles que la société de *Sainte-Cécile*, la société dramatique *Amour des Arts*, la *Société des Chœurs*, et celle des *Échos de la Dendre*, il écrivit pour ces dernières un grand nombre de chœurs qui ont obtenu beaucoup de succès, et qui ont été publiés dans le *Choriste* de Costermans. C'est aussi à la bonne direction qu'il sut leur imprimer que ces sociétés sont redevables des médailles d'honneur qu'elles ont obtenues aux concours de 1839, 40, 41 et 42.

En 1840, la Société des sciences, des arts et des lettres du Hainaut, à Mons, ayant ouvert un concours pour la composition d'une ouverture en harmonie, M. Léon de Burbure obtint le prix; et la médaille d'or lui fut décernée, le 20 avril, pour son ouverture de *Charles-Quint*. La ville de Termonde, fière de ce succès, lui fit faire, à son retour de Mons, une entrée solennelle qui prouva quelles étaient l'affection et la reconnaissance qu'on portait au lauréat. Ayant été nommé, en 1842, membre du conseil de l'église *Notre-Dame*, il s'occupa de classer et d'inventorier les archives de cette même collégiale. Ce fut en faisant cette rude besogne qu'il entrevit les immenses découvertes qui pourraient être faites

pour l'histoire de la musique dans les documents des quinzième, seizième et dix-septième siècles que conservent quelques-unes des églises de la Belgique. La perte de sa mère, en 1845, le décida ainsi que son père à quitter Termonde, pour aller habiter Anvers; mais, avant de s'y fixer, M. de Burbure alla passer quelque temps à Liége, et s'y livra à des travaux analogues à ceux qu'il avait faits à l'église de Termonde. Ses recherches dans les archives du chapitre de Saint-Lambert lui fournirent des renseignements curieux sur plusieurs musiciens liégeois des siècles antérieurs. A peine établi à Anvers depuis quelques mois, il fut prié par les marguilliers de la cathédrale de mettre en ordre les archives de cette église, qui se trouvaient dans un désordre affreux depuis 1797. M. de Burbure accepta cette tâche, dont il n'aperçut pas d'abord toute l'étendue; et depuis le mois d'octobre 1846 jusqu'en 1853 il s'y livra presque sans relâche. Par ses patientes et actives recherches, il recueillit dans ce travail des renseignements de tout genre sur les musiciens, peintres, sculpteurs, architectes, enlumineurs, copistes, etc., dont les travaux honorent la Belgique. C'est ainsi qu'il a constaté que c'est à Anvers que se sont formés ou ont résidé les plus illustres musiciens des anciens temps, tels que Ockeghem, Regis, Carlier, Barbireau, Obrecth, Pulloys, Jacotin, Baudouin, Castileti, Orland de Lassus, Pevernage, Tilman Susato, Waelrant, Pottier, Turnhout, Verdonck, John Bull, Liberti, Gossec, et cent autres qui n'étaient connus que par leurs ouvrages. Je lui dois beaucoup d'éclaircissements concernant ces artistes. Les découvertes de M. de Burbure relatives aux architectes belges ne sont pas moins intéressantes.

A ces titres M. de Burbure ajoute celui d'avoir été un des plus actifs promoteurs de l'institution des sociétés de chœurs de la Belgique, pour lesquelles il a écrit un très-grand nombre de compositions. Il est membre d'honneur des plus importantes de ces sociétés à Bruges, Gand, Alost, Bruxelles, Mons, Anvers et Termonde, et appartient aussi à l'Académie de Sainte-Cécile de Rome, à la Société des sciences, des arts et des lettres du Hainaut, au Comité flamand de France, et enfin à La Gilde de Saint-Luc d'Anvers. Le *Messager des sciences historiques* et le recueil littéraire flamand *Het Tael Verbond* renferment plusieurs morceaux intéressants dont il est auteur.

Comme compositeur M. de Burbure a produit beaucoup d'œuvres de tout genre : la plupart de ses ouvrages sont exécutés avec succès dans les églises et dans les concerts d'Anvers et des Flandres. Ses productions les plus importantes sont celles-ci : MUSIQUE D'ÉGLISE à 4 voix et orchestre : 1° *Messe solennelle* (en *ut*). — 2° *Amalecitæ* oratorio (en *ré*). — 3° *Stabat Mater* (en *ut* mineur). — 4° *Te Deum* (en *mi* bémol). — 5° *Exultate Deo*, psaume (en *ré*). — 6° Litanies de la Vierge (en *si* bémol). — 7° *Cœli enarrant*, psaume (en *sol*). — 8° *Alma* (en *fa*). — *Regina* (en *ré*); *Ave* (en sol); *Salve* (en *mi*). — 9° *Hæc dies* (en *mi* bémol). — 10° *Veni sponsa* (en *fa*). — 11° *Emitte Spiritum* (en *mi*). — 12° *Jesu dulcis memoria* (en *la* bémol). — 13° *Levavi oculos* (en *mi* bémol); *Adjuva nos Deus* (idem); *Ave Maria* (idem). — 14° plusieurs *Tantum ergo*, etc. — MUSIQUE D'ORCHESTRE : 15° Ouverture (en *mi* bémol). — 16° *idem* (en *sol*). — 17° *idem de Jacques d'Artévelle* (en *ré*). — 18° *Symphonie nationale* (en *ré*). — MUSIQUE EN HARMONIE MILITAIRE : 19° Ouverture de *Quintin Metsys*. — 20° *idem* de la *Serafina*. — 21° : *idem* de *Godefroi de Bouillon*. — 22° *idem* de *Charles-Quint*, couronnée en 1840. — 23° Trois airs variés. — 24° Fantaisies, Caprices, Pots-pourris sur les *Huguenots*, *Guido et Ginevra*, le *Postillon de Longjumeau*, *Les Martyrs*, *Le Brasseur de Preston*. — 25° Marches, valses, pas redoublés. — CHŒURS, SCÈNES, CANTATES avec orchestre, en harmonie militaire : 26° *Le Chant des pirates* à 4 voix. — 27° *Bardenzang* à 4 voix. — 28° *La Ronde des Fées*, à 3 soprani. — 29° *Le Plaisir*, à 6 voix. — 30° *Vengeance*, à 4 voix. — 31° *De Stag by Doggersbook*, à 4 voix. — 32° *Lindanus*, ode symphonique à 4 voix. CHŒURS SANS ACCOMPAGNEMENT. — 33° *Les mauvais Garçons*, à 4 voix. — 34° *Sur l'eau*, à 3 voix. — 35° *Amis, chantons*, à 3 voix. — 36° *Flandre au Lion* à 4 voix. — 37° *Belgie*, idem. — 38° *Souvenirs de Boitsfort*, valse à 4 voix. — 39° *Amis, rentrons*, à 5 voix. — 40° *Art, Patrie, et Dieu*, à 4 voix. — 41° *Mozart*, idem. — 42° *Les Mélomanes*, à 4 voix. — 43° *Chant de Noël*, à 4 voix. — 44° *Storm en Kalmte*, à 4 voix. — 45° *Hymne à sainte Cécile*, à 10 voix. — AIRS AVEC ORCHESTRE : 46° *Le Marin*, pour basse. — 47° *L'Absence*, pour soprano. — 48° *Le château de Male*, ballade. — 49° *Ave maris Stella*, pour basse. — 50° *Exaudi Deus*, pour ténor et violoncelle concertant. — 51° *Miseremini mei*, pour soprano. De plus, un très-grand nombre de romances, mélodies, duetti, chansonnettes, avec piano, dont cinquante-six ont été publiées en Belgique et en Allemagne, depuis 1834 jusqu'en 1850.

M. de Burbure est depuis plusieurs années (1858) administrateur de l'Académie des beaux-arts d'Anvers, et cette ville lui est redevable de l'excellent catalogue de son musée.

BURBURE de WESEMBECK (Gustave-Louis-Marie DE), frère du précédent et conservateur des hypothèques à Gand, est né à Termonde, le 22 juillet 1815. Amateur de musique zélé, il a cultivé cet art avec passion dans sa jeunesse, et s'est fait une réputation d'habileté comme exécutant sur la clarinette et comme chanteur dans les concerts. Il a composé plusieurs airs variés, marches, pas redoublés, etc., dont une partie a été publiée dans le journal de musique militaire de Gambaro, et a arrangé beaucoup de morceaux d'opéras en musique d'harmonie pour les instruments à vent. On lui doit aussi plusieurs morceaux de musique d'église, tels que *Tantum ergo*, *Salve Regina*, *Graduels en chœur* avec orchestre, etc. Organisateur et directeur de la société chorale de Gand connue sous le nom de *La Lyre gantoise*, il a écrit pour elle des chants en chœur pour voix d'hommes.

BURCHARD (Udalric), professeur de philosophie à Leipsick, au commencement du seizième siècle, a fait imprimer un petit traité du chant grégorien, sous ce titre : *Hortulus musices practicæ, omnibus divino gregoriani concentus modulo se oblectaturis tam jucundus quam proficuus*; Leipsick, Michel Lother, 1518, 3 feuilles in-4°. Il y a eu une première édition de cet ouvrage qui paraît avoir été publiée en 1514, d'après la souscription de la préface.

BURCHARD (Georges), moine à Augsbourg, vivait au commencement du dix-septième siècle. Il a fait imprimer de sa composition une messe à quatre voix, avec accompagnement de quatre instruments; Augsbourg, 1624, in-4°.

BURCI (Nicolas), dont le nom latinisé est *Burtius*, et que Forkel appele *Burzio*, naquit à Parme, vers 1450. Son père, Melchior Burci, lui fit embrasser l'état ecclésiastique. Après avoir fini ses études, il fut élevé au sous-diaconat, le 28 mars 1472, après quoi il se rendit à Bologne pour y étudier le droit canon. Arrivé dans cette ville, il s'y attacha à la famille Bentivoglio, et célébra dans des pièces de vers (*carmina*), en 1486, le mariage d'Annibal Bentivoglio avec Lucrèce, fille d'Hercule d'Este. Il resta attaché à cette famille jusqu'au pontificat de Jules II, époque où les Bentivoglio cessèrent d'être en faveur. Alors il revint dans sa patrie et fut nommé recteur de l'oratoire de Saint-Pierre *in Vincula*. On voit par un acte du notaire Stefano Dodi, cité par Affò (*Memorie degli Scritt. Parmigiani*, t. 3, p. 152), qu'il vivait encore au mois de février 1518, et qu'il était *guardacoro* dans l'église cathédrale de Parme.

Un professeur de musique espagnol, établi à Bologne, nommé Barthélomé *Ramis de Pareja* ayant attaqué la doctrine de Gui d'Arezzo, dans un ouvrage publié à Bologne en 1482 (*voy.* Ramis de Pareja), Burci prit la défense du moine Arétin dans un livre intitulé : *Nicolai Burtii Parmensis musices Professoris, ac juris Pontifici studiosissimi Musices opusculum incipit, cum defensione Guidonis Aretini adversus quemdam Hyspanum veritatis prevaricatorem;* Bononiæ, 1487, in-4°, gothique. Ce titre annonce peu de politesse et le style de l'ouvrage est encore plus amer; *la lingua e la dottrina usata nel suo libro*, dit B. Baldi (*Cronica de Matematici*, p. 109), *tengon del barbaro e rugginoso*. Quatre ans après, c'est-à-dire en 1491, Spataro, professeur de musique à Bologne, et l'un des élèves de Ramis, publia une défense de son maître. Burci ne répliqua pas; mais la dispute, qui changea d'objet, se renouvela entre Gafori et Spataro. On peut voir les détails de cette discussion aux articles Ramis, Gafori et Spataro.

Dans le tome cinquante-neuvième de la *Biographie Universelle* de MM. Michaud est une notice sur *Burtius* par M. Weis, savant et laborieux littérateur, où l'on trouve ce passage : « Il (Burcius ou Burci) eut une dispute très-« vive avec un musicien espagnol qui s'était « déclaré contre le système de Gui d'Arezzo, et « le réfuta dans un ouvrage devenu très-rare. « Mazzuchelli (*Scrittor. Ital.*, II, 2449), copié « par les biographes italiens, prétend que l'Es-« pagnol dont il est question n'est autre que le « célèbre Barthélomi Ramos de Paréja; *mais « c'est une erreur, puisque Ramos n'était pas « contemporain de Burtius.*» Pour donner de la valeur à une assertion si extraordinaire, M. Weis renvoie à l'article Ramos (tome trente-septième de la *Biographie Universelle*) : il paraît qu'il a pris à la lettre ce qui est rapporté dans cet article, roman ridicule qui ne contient pas un mot de conforme à la vérité des faits (*voyez* Ramis ou Ramos de Paréja).

Mazzuchelli cite le livre de Burci sous le titre de *Encomium Musicæ;* Bononiæ, 1489, in-4°. Il aura sans doute été induit en erreur par quelque catalogue mal fait; mais voici un fait singulier. On trouve dans le catalogue du cabinet de curiosités de l'abbé de Tersan, vendu à Paris en 1820, l'indication suivante : *Nicolai Burtii parmensis musices opusculum, cum defensione Guidonis Aretini*; Argentinæ, per Joann. Pryfs, anno 1487, in-8°. L'auteur de la notice ajoute: « première édition d'un livre fort curieux, « avec des notes de Mercier de Saint-Léger et « de M. de Tersan ». Aucun bibliographe n'a connu cette édition, qu'on ne peut révoquer en

doute, car toutes les indications sont précises. Les notes de Mercier de Saint-Léger auraient peut-être éclairci ce fait; mais je n'ai point vu l'exemplaire qui est passé en Angleterre.

On trouve dans les mémoires d'Affò sur les écrivains de Parme les titres de huit autres ouvrages de Burci, qui n'ont point de rapport avec la musique.

BURCICAI (ZUANE ou JEAN), compositeur vénitien qui, par son génie original, méritait d'être mieux connu, passa presque toute sa vie dans la compagnie des gondoliers pour lesquels il a composé beaucoup de barcarolles dont les mélodies étaient en général mélancoliques. On a publié de sa composition deux ouvrages curieux intitulés : 1° *Festino del giovedì grasso à 5 voci*; Venise, Amadino, 1608. — 2° *La Pazzia senile à 3 voci*; ibid., 1607, in-4°. C'est le sujet traité par Banchieri (*voy.* ce nom), mais d'une manière plus piquante et plus originale.

BURCK (JOACHIM DE), compositeur et cantor à Mülhausen, dans la seconde moitié du seizième siècle, naquit dans les environs de Magdebourg. Il était bon organiste, et fut, à cause de son talent, l'un des 53 juges choisis pour la réception de l'orgue de Grôningue, en 1596. Ses ouvrages imprimés sont : 1° *Passion-Christi, nach dem 4 Evangelisten auf dem teutschen Text mit 4 Stimmen zusammen gesetzt*; Erfurt, 1550, in-4°; Wittenberg, 1568, in-4°, et Erfurt, 1577. — 2° *Harmoniæ sacræ tam viva voce, quam instrumentis musicis cantatu Jucundæ*; Nuremberg, 1566, in-4°, obl. — 3° *IV Decades sententiosorum versuum*; 1567, in-8°. — 4° *Cantiones sacræ 4 vocum*, Mülhausen, 1569. — 5° *Symbolum apostolicum Nicæum, Te Deum laudamus*, etc., *mit 4 Stimmen*, 1569, in-4°. — 6° *XX geistliche Oden auf Villanellen art gesetzt*, 1re partie; Erfurt, 1572, in-8°. — 7° idem., 2e partie; Mülhausen, 1578, in-8°. — 8° *Sacræ cantiones plane novæ ex vet. et novo Testamento 4 vocum*; Nuremberg, Gerlach, 1573, in-4°. — 9° *Odæ sacræ Ludovici Helmboldi Mulhusini suavibus harmoniis ad imitationem italicarum villanesiarum, nusquam in Germania linguæ latinæ antea accomodatarum, ornatæ, studio Joachimi a Burck civis Mulhusini; Mulhusii, typis Georgii Hentsschii*, in-8°, lib. I-II. — 10° *Hebdomas div. instituta, sacris odis celebrata, lectionumque scholasticarum intervallis, cum Mulhusii, tum alibi, per singulos dies et horas 4 vocum; Mulhusii*, 1560, in-8°. — 11° *Officium sacro-sanctæ cænæ Dominicæ super cantiunculum: Quam mirabilis*, etc.; Erfurt, Baumann, 1580, in-4° obl. — 12° *XL Teutsche Lieder vom heil-Ehestande mit 4 Stimmen*, 1re partie; Mülhausen, 1583, in-8°; 2e édition, 1595. — 13° *XLI Liedlein vom heil-Ehestande mit 4 Stimmen*, 2e partie; Mülhausen, 1596. — 14° 30 *Geistliche Lieder auf die Fest durch Jahr mit 4 Stimmen zu singen*; Mülhausen, 1594, in-4°, et Erfurt, 1600 in-8°. — 15° *Die historisches Liedens Jesu-Christi, aus dem Evangelisten Luca von 5 Stimmen*; Mülhausen, 1597, in-4°, obl. — 16° *Mag. L. Helmbolds Crepundia sacra für 4 Stimmen*; Mülhausen, 1596, 2e édition, Erfurt, 1608. — 17° *XL teutsche Liedlein, in 4 Stimmen componirt von Burck und Joh; Eckard*, 1699. — 18° *Helmbolds lateinische Odæ sacræ in 4 Stimmen gesetzt*; 1626, in-4°.

BURCKHARD (....), constructeur d'orgues célèbre, à Nuremberg, dans le quinzième siècle. Parmi les instruments qui sont sortis de ses mains on cite l'orgue de Saint-Sebald à Nuremberg, qui fut achevé en 1474. Burckhard est mort en 1500.

BURDACH (DANIEL-CHRÉTIEN), docteur en médecine, né en 1739 à Kahle, dans la Lusace inférieure, fut reçu docteur, en 1768, à l'université de Leipsick, et mourut le 5 juin 1777. On a de lui une dissertation intitulée : *De vi æris in Sono*; Leipsick, 1767, 32 pages in-4°.

BURDE (ÉLISABETH-GUILLELMINE), femme de l'écrivain de ce nom, naquit à Leipsick en 1770. Fille du maître de chapelle Hiller, elle apprit de son père l'art du chant, et acquit un talent remarquable. En 1805, elle était au théâtre de Breslau, et y faisait admirer sa belle voix, qui s'étendait avec égalité dans une étendue de trois octaves, depuis le *fa* grave jusqu'au contre *fa* aigu. Elle avait aussi le mérite de beaucoup de netteté et de précision dans les traits. Jeune encore, elle mourut d'une inflammation d'entrailles, le 11 janvier 1806.

BURETTE (PIERRE-JEAN), naquit à Paris, le 21 novembre 1665. Son père, Claude Burette, était un harpiste habile et jouissait d'une grande célébrité (1). L'enfance du jeune Burette fut si valétudinaire, qu'on n'osa ni l'envoyer au collége, ni le fatiguer par des études sérieuses. Il apprit seulement la musique, dans laquelle il fit de rapides progrès. A l'âge de huit ans, il joua devant Louis XIV d'une petite épinette que son père accompagnait avec sa harpe. Ayant appris aussi cet instrument, à l'âge de dix ans, il en don-

(1) On trouve, dans le catalogue de la bibliothèque de Burette, l'indication d'une collection qui a pour titre : Pièces de clavecin et de harpe composées par CL. Burette, musicien du roi, natif de Nuys en Bourgogne, recueillies et notées par P. J. Burette, son fils, in-fol. obl., 2 vol. datés de 1695.

noit des leçons ainsi que de clavecin, et bientôt il eut tant de vogue, qu'il ne put suffire au nombre de ses écoliers. Toutefois, ses succès ne pouvaient éteindre l'amour des lettres qui s'était manifesté en lui dès la plus tendre enfance; il employait à acheter des livres une partie du produit de ses leçons. Deux ecclésiastiques, amis de sa famille, lui avaient enseigné le latin, et par un travail assidu il avait appris seul la langue grecque, au moyen de la méthode de Lancelot. Bientôt cet amour de l'étude devint une passion si vive, qu'il en conçut du dégoût pour sa profession de musicien; enfin, à force d'instances, il obtint de ses parents de quitter cet état, et d'embrasser la médecine. Il fallait pour cela qu'il fît un cours de philosophie et qu'il prît ses degrés; rien ne le rebuta; une persévérance sans bornes lui fit surmonter tous les obstacles. Reçu successivement bachelier et licencié, il obtint le doctorat en 1690, n'ayant encore que vingt-cinq ans. Deux ans après, il fut nommé médecin de la *Charité des hommes*, et professeur de matière médicale en 1698; enfin il devint professeur de chirurgie latine en 1701, et obtint une chaire de médecine au Collége Royal, en 1710. La connaissance qu'il avait faite de l'abbé Bignon lui procura la charge de censeur royal vers 1702, et l'entrée de l'Académie des inscriptions en 1705. Dès 1706, Burette coopéra à la rédaction du Journal des Savants, et ne cessa d'y travailler pendant trente-trois ans. Il termina une vie honorable, laborieuse et tranquille, le 19 mai 1747, âgé de quatre-vingt-trois ans.

Tous les travaux littéraires de Burette se trouvent réunis dans les mémoires de l'Académie des inscriptions; ils se rapportent à la profession qu'il avait quittée, et à celle qu'il embrassa par la suite. Les premiers consistent en treize mémoires sur la gymnastique des anciens, qui est considérée comme une partie de l'hygiène. Parmi ceux-ci se trouvent deux mémoires sur *la Danse des anciens*, tom. I, pag. 93 et 117 des mémoires, qui ont un rapport direct avec la musique. L'abbé Fraguier, ayant cru trouver dans un passage de Platon la preuve que les anciens avaient connu la musique à plusieurs parties, parce que le mot *harmonia* s'y trouve employé plusieurs fois, exposa ses idées dans un mémoire dont il est rendu compte dans l'histoire de l'Académie des inscriptions (*voy.* FRAGUIER). Burette réfuta victorieusement cette opinion dans un autre mémoire, tom. III, p. 118 de la partie historique. Il prouva que toute la musique des anciens s'exécutait à l'unisson (homophonie), ou à l'octave (antiphonie), selon qu'elle était chantée par des voix égales, ou par des voix mêlées d'hommes et de femmes, qui sont, comme on sait, naturellement à l'octave. Il démontra que le mot *harmonie* n'avait pas chez les anciens la même acception que parmi nous, et qu'il ne signifiait que le rapport existant entre des intonations successives. Cependant il admettait quelquefois l'usage de la tierce dans la musique des Grecs. Ce mémoire fut suivi de treize autres sur le même sujet, dont voici l'indication : 1° *Dissertation sur la Symphonie des anciens tant vocale qu'instrumentale*, t. IV, p. 116. Elle a été traduite en latin, et insérée par Ugolini, dans son *Thesaur. antiq. sacr.*, tom. 32. — 2° *Dissertation où l'on fait voir que les merveilleux effets attribués à la musique des anciens ne prouvent point qu'elle fût aussi parfaite que la nôtre*, tom. V, p. 133. — 3° *Dissertation sur le Rhythme de l'ancienne musique*, tom. V, p. 152. — 4° *De la Mélopée de l'ancienne musique*, tom. V, p. 169. Burette publia dans ce mémoire trois morceaux de l'ancienne musique grecque, dont Edmond Chilmead avait précédemment donné deux fragments dans son traité *De Musica antiqua græca*, à la fin de l'édition d'*Aratus*, et Kircher, le troisième, dans sa Musurgie (*voy.* CHILMEAD). Burette y joignit la traduction en notes modernes, afin de mettre le lecteur en état de juger; mais l'exactitude de cette traduction est loin d'être parfaite. — 5° *Discours dans lequel on rend compte de divers ouvrages modernes touchant l'ancienne musique*, tom. VIII, p. 1. — 6° *Examen du traité de Plutarque sur la musique*, tom. VIII, p. 27. — 7° *Observations touchant l'histoire littéraire du dialogue de Plutarque*, ibid., p. 44. On y trouve la nomenclature des éditions de ce dialogue, l'indication des variantes du texte et des traductions; la notice et l'examen des critiques et des commentateurs. — 8° *Nouvelles réflexions sur la symphonie de l'ancienne musique, pour servir de confirmation à ce qu'on a tâché d'établir là-dessus dans le quatrième volume des mémoires de Littérature*, ibid., p. 63. Le père Du Cerceau, se fondant sur ces deux vers d'Horace,

Sonante mixtum Tibiis Carmen lyra,
Hac Dorium, illis Barbarum,

avait cru y trouver la preuve que les anciens connaissaient au moins l'harmonie de la tierce, et qu'ils avaient des concerts dans lesquels plusieurs instruments jouaient à la fois dans deux modes différents; les nouvelles réflexions de Burette contiennent la réfutation de cette opinion. Toutefois, il faut avouer que, si l'explication du jésuite Du Cerceau n'est pas soutenable, Burette s'égare de son côté lorsqu'il veut dé-

montrer que les anciens ont fait usage, *borné à la vérité*, des dissonances dans l'harmonie simultanée, parce que Du Cerceau lui avait prouvé que la tierce était considérée par les Grecs comme un intervalle de cette nature. (*Voy.* Du Cerceau) (1). — 9° *Analyse du dialogue de Plutarque sur la musique*, ibid., p. 80. — 10° *Dialogue de Plutarque sur la musique, traduit en français avec des remarques*, tom. X, p. 3. — 11° *Remarques sur le dialogue de Plutarque touchant la musique*, tom. X, p. 180-330; tom. XIII, p. 173-316; tom. XV, p. 293-394; tom. XVII, p. 31-60. Travail précieux, dans lequel le texte grec se trouve corrigé avec soin, d'après un grand nombre de manuscrits : la traduction de Burette est accompagnée de beaucoup de notes dans lesquelles on trouve des notices sur plus de soixante-dix musiciens de l'antiquité. On a tiré, pour les amis de l'auteur, quelques exemplaires du dialogue et des notes; Paris, de l'Imprimerie Royale 1735, in-4°. Debure (*Bibliog. instruct.*) dit que ces exemplaires ne sont qu'au nombre de dix. Clavier a ajouté la traduction de Burette à celle d'Amiot, dans l'édition des œuvres complètes de Plutarque, mais sans y joindre les dissertations. — 12° *Dissertation servant d'épilogue ou de conclusion aux remarques sur le traité de Plutarque touchant la musique ; dans laquelle on compare la théorie de l'ancienne musique avec celle de la musique moderne.* 1re et 2e parties, tom. XVII, p. 61-106. — 13° *Supplément à la dissertation sur la théorie de l'ancienne musique, comparée avec celle de la musique moderne*, tom. XVII, p. 106-126.

Burette est l'un des hommes qui ont le plus contribué à débrouiller le chaos de la musique des anciens : il a mis dans ses travaux beaucoup de savoir et de sagacité ; mais Chabanon (*Mém. de l'Acad. des inscr.*, tom. 35, p. 361) et l'abbé Barthélemy (*Avertissement des Entretiens sur l'état de la musique grecque*) lui ont reproché avec justesse de n'avoir pas assez distingué les temps.

Il n'a manqué à Burette que de connaître bien les conséquences de la tonalité de la musique des anciens, quant à l'ensemble du système de cette musique. C'est pour avoir manqué de ce genre de connaissances, qu'il a eu souvent recours aux ressources de l'érudition, au lieu d'entrer avec hardiesse dans le domaine de la nature des choses. Perne seul a bien connu cette partie de la musique des Grecs (*voy.* Perne).

Burette s'est fait connaître comme compositeur par des cantates dont la seconde édition a été publiée sous ce titre : *Le Printemps et autres cantates françaises*, de M. *Burette maître de clavecin de Mlle de Charolois* ; Paris, 1722, in-4°.

BURGDORFF (Zacharie), contrapuntiste du seizième siècle, vécut à Gardeleben dans la Haute-Marche. Il a fait imprimer : *Magnificat 5 vocum* ; Magdebourg, 1582.

BURGER (Le Père Innocent) naquit le 30 mars 1745, à Tirschenreith (Cercle du Mein). Après avoir étudié avec ardeur les sciences et la musique, il entra dans l'ordre des Bénédictins à l'abbaye de Michaelfeld, le 20 septembre 1767, et fut ordonné prêtre le 15 septembre 1770. Il jouait très-bien du violon, et composa pour l'église un grand nombre de messes, de vêpres, de litanies, antiennes, hymnes, etc. Il est mort en 1805.

BURGH (A.), professeur du collége de l'Université à Oxford, et littérateur anglais, a publié un livre qui a pour titre : *Anecdotes on Music, historical and biographical, in a series of letters from a Gentleman to his Daugther* (Anecdotes historiques et biographiques, sur la musique, dans une suite de lettres d'un gentilhomme à sa fille) ; Londres, 1814, trois vol. in-12. Ces lettres ont été traduites en allemand, par *C. F. Michaëlis* et publiées à Leipsick en 1820, in-8°. L'ouvrage de Burgh est entièrement tiré de l'histoire de la musique par Burney et de celle de Hawkins; le troisième volume seul contient des détails assez intéressants sur l'état de la musique en Angleterre depuis 1780.

BURGHERSH (Lord), comte de **WEST-MORELAND**. *Voyez* Westmoreland. !

BURGMÜLLER (Auguste - Frédéric), né à Magdebourg, était, en 1786, directeur de musique au théâtre de Bellomo, à Weimar, et passa, en 1795, à celui de Koberwein, à Mayence, en la même qualité, puis à Dusseldorf, où il mourut le 21 août 1824. Il a composé la musique du petit opéra allemand : *Das Hætte ich nicht gedacht*, et celle de *Macbeth*.

BURGMÜLLER (Norbert), fils du précédent, naquit à Düsseldorf, le 8 février 1810 (1). Élève de son père, il s'est fait connaître comme

(1) L'éclaircissement du sens de ce passage d'Horace avait donné lieu précédemment à une dissertation de Molineux, qui se trouve dans les *Transactions philosophiques*, année 1702, n° 282. *Voy.* Molineux.

(1) Suivant le supplément du Lexique universel de musique, publié par Schilling (p. 67), Burgmüller serait né en 1804 ; mais la date que je donne est certaine, car je la tiens de l'artiste lui-même que j'ai vu à Aix-la-Chapelle en 1834. Cette date est aussi donnée par M. Ferd. Becker (*Die Tonkünst. des 19 Jahrh.* p. 18.).

pianiste et compositeur; mais, esprit bizarre, ennemi des usages du monde, des conventions sociales et de toute contrainte, il avait une égale antipathie pour les formes de l'art dans lesquelles se sont exercés les grands maîtres des époques antérieures. Sa liaison intime avec le poëte Grabbe, autre esprit de la même trempe, l'entraîna dans des excès qui ruinèrent sa santé et nuisirent au développement de ses facultés. Il mourut à l'âge de vingt-six ans, le 7 mai 1836, à Aix-la-Chapelle, où il était allé prendre des bains, dans l'espoir de ranimer ses forces éteintes. Burgmüller fut un des fondateurs de l'association des fêtes annuelles de musique qui se donnent tour à tour, à la Pentecôte, dans les villes de Dusseldorf, Cologne, Elberfeld et Aix-la-Chapelle. Il a écrit plusieurs ouvertures, symphonies, quatuors pour instruments à archet, concertos et sonates pour piano ; la plupart de ces compositions sont restées en manuscrit. Parmi ses ouvrages publiés, quelques-uns n'ont vu le jour qu'après sa mort. Sa première symphonie fut exécutée à Leipsick, en 1838, et y fut écoutée avec plus de curiosité que de sympathie. Une des meilleures productions de Norbert Burgmüller est une sonate pour piano en *fa* mineur, op. 8 ; Leipsick, Hofmeister. Une autre pièce pour le même instrument, intitulée *Rhapsodie*, op. 13, ibid., est intéressante par l'originalité. On connaît aussi de lui des recueils de mélodies avec accompagnement de piano, op. 3, 6 et 10.

BURGMÜLLER (Frédéric), né à Ratisbonne en 1804, a fait ses études musicales dans le lieu de sa naissance, et s'adonna particulièrement à celle du piano. En 1829, il se rendit à Cassel pour y continuer des études de composition sous la direction de Spohr. Dans un concert donné le 14 janvier 1830, il fit le premier essai de son double talent de pianiste et de compositeur, en exécutant un concerto de piano avec orchestre, qui fut applaudi. En 1832, il arriva à Paris, d'où il ne s'est plus éloigné depuis cette époque, et s'y livra à l'enseignement et à la composition d'une multitude de morceaux d'une difficulté moyenne pour le piano, qui ont obtenu un succès populaire. Il aborda aussi la scène, car il écrivit en 1843 la musique du ballet *La Péri*, où l'on remarqua de jolis airs de danse, puis un acte de *Lady Henriette*, ballet dont MM. de Flotow et Deldevez composèrent les autres. Burgmüller avait obtenu du roi Louis-Philippe des lettres de naturalisation en 1842 ; mais après 1844 il disparaît en quelque sorte de la vie artistique, et depuis lors il s'est livré à l'enseignement. Ses œuvres de piano les plus importantes consistent en fantaisies, caprices, rondos, et sont au nombre d'environ cent, non compris un très-grand nombre de bagatelles plus légères et plus faciles. Burgmüller, quoiqu'il ne manquât pas de talent, a été le Henri Karr de son temps, c'est-à-dire un fabricant de petite musique.

Deux autres pianistes et compositeurs du même nom ont aussi publié des morceaux de musique légère, si musique il y a. Le premier, Ferdinand Burgmüller, paraît avoir vécu à Hambourg et y a fait imprimer chez Schuberth des morceaux faciles, au nombre de trente-six, sous le titre de *Opera freund* (L'ami de l'opéra), sous toutes sortes de formes et sur des thèmes pris dans les opéras à la mode ; puis *Le petit Dilettante*, en quatre rondeaux, et d'autres choses du même genre. L'autre, Henri Burgmüller, ancien élève du Conservatoire de Prague, est professeur de piano dans cette ville. On a de lui des *Fleurs pour la jeunesse*, morceaux arrangés sur des motifs des *Diamants de la couronne*; Prague, Hofmann, etc. Il y a aussi un *François Burgmüller* dont André, d'Offenbach, a publié des pots-pourris intitulés : *Les Opéras modernes*. Ce sont des airs mêlés et variés que l'auteur a pris dans *La Fille du régiment*, dans *La Part du Diable*, d'Auber, etc. Les lexiques de Gassner et de Schladebach, continué par Édouard Bernsdorf, gardent le silence sur ces artistes.

BURGSTALLER (Marie-Walbourg), naquit le 7 avril 1770 à Illereichen, en Bavière. Dans son enfance, elle fut envoyée chez son oncle, riche habitant d'Augsbourg, chez qui elle apprit la musique. En 1785, elle monta sur la scène, et joua en Suisse, dans le Würtemberg, la Franconie, etc., sous la direction de François Grimmer, et partout obtint des succès par sa jolie voix, son chant gracieux et son jeu spirituel. En 1795, elle quitta la troupe de Grimmer, pour entrer dans celle de Valdonini à Augsbourg, et l'année suivante elle passa dans celle de Rossner, à Constance, où elle épousa le chanteur J. P. Tochtermann. Elle fut placée avec lui à Manheim au théâtre de la cour, en 1798, et deux ans après elle fut appelée à celui de Munich, où elle chantait encore en 1810.

BURGSTALLER (François-Xavier), de la même famille, né en Bavière, vers 1815, s'est fait un nom comme virtuose sur le zither, instrument de l'espèce des tympanons en usage dans la Hongrie, la Bohême, le Tyrol et dans une partie de l'Allemagne méridionale, mais dont les cordes sont pincées. Burgstaller vit actuellement (1854) à Munich. Il a publié pour son instrument des danses allemandes et des valses, op. 1, 2, 3, 4 ; Munich, Falter. — 100 *Ländler* pour deux zithers,

ou pour deux violons et deux clarinettes, op. 5; ibid. — *Reseda Düfte* (Odeur de réséda), collection de valses, op. 5. ibid. — 30 *Ländler* originaux, en trois suites, pour le zither à baguettes; Munich, Aibl.

BURI (Louis-Isembourg de), écrivain et compositeur, était, dit Meusel, capitaine à Dierdorf, puis à Neuwied en 1785. Vers ce temps il fit représenter au théâtre de cette dernière ville l'opéra *Les Matelots*, dont il avait composé le livret et la musique. En 1789, il y donna *Le Charbonnier*, qui lui appartenait aussi comme poète et comme musicien, et peu de temps après le drame d'*Amasili*. Comme écrivain, de Buri est connu par un recueil de mélanges intitulé : *Bruchstücke vermischten Inhalts*; Altenbourg 1797, 154 pages in-8°. Il y traite des effets de la musique sur le cœur. Aux talents de compositeur, de poète et de littérateur, de Buri unissait celui d'une brillante exécution sur le violon : il a laissé en manuscrit des solos pour cet instrument.

BURJA (Abel), professeur de mathématiques à l'Académie de Berlin, naquit en 1752. Il fut d'abord instituteur de M. de Tatischtchef, à Baldino, près de Moscou, ensuite prédicateur français à Berlin, et enfin, en 1787, professeur et membre de l'Académie des sciences. En 1796 il lut dans une séance de l'Académie un mémoire sur la nature des sons produits par des plaques de verre, et sur l'usage de l'archet, pour les mettre en vibration. Ce mémoire a été inséré parmi ceux de l'Académie des sciences et belles-lettres de Berlin, 1796 (classe de mathém., p. 1-16). Dans la même séance Burja présenta le modèle d'une sorte d'harmonica composé de cloches de verre destinées à être mises en vibration par des archets. On a aussi de ce savant la description d'un nouveau chronomètre sous ce titre : *Beschreibung eines Musicalischen Zeitmessers*; Berlin, 1790, 24 pages in-8°, et deux *Mémoires sur les rapports qu'il y a entre la musique et la déclamation*. (Mém. de Berlin, 1803. Part. mathém., p. 13-49.)

BURKHARD (Jean-André-Christ.), pasteur en second et inspecteur de l'école de Leipheim, en Souabe, a publié à Ulm, en 1832, un dictionnaire abrégé de musique sous ce titre : *Neuestes vollständiges Musikalisches Wörterbuch, enthaltend die Erklærung aller in der Musik vorkommenden Ausdrücke für Musiker und Musikfreunde*. On a du même auteur une instruction abrégée pour apprendre soi-même l'harmonie; cet ouvrage est intitulé : *Kurze und gründlicher Unterricht im Generalbass sur selbstbelehrung*; Ulm, Ebner, 1827, in-4°.

BURKHARDT (Salomon), directeur d'une société de chant à Iéna, naquit à Triptis, près de Weimar, le 3 novembre 1803, et mourut à Dresde, le 19 février 1848. Fécond compositeur ou arrangeur de petites pièces pour le piano, il en a publié un grand nombre à Dresde et à Chemnitz, la plupart sur des thèmes d'opéras. On connaît sous son nom environ 80 œuvres de ce genre. Il a fait imprimer aussi des *Lieder* pour basse et pour soprano, à Hanovre, chez Hofmann, et des chants pour quatre voix d'hommes.

BURLINI (Don Antonio), né à Rovigo, dans la seconde moitié du seizième siècle, fut moine olivetain et organiste de *Monte-Oliveto*, à Sienne. Il est auteur d'un ouvrage intéressant qui a pour titre : *Fiori di concerti spirituali a una, due, tre, e quattro voci, col basso continuo per l'organo, et altro simile istrumento*; in Venetia, appresso Giacomo Vincenti, 1612, in-4°. A la partie de basse continue on trouve cet avertissement, qui renferme les règles de l'accompagnement de la basse chiffrée les mieux formulées qui aient paru à cette époque, où l'invention de ce genre d'accompagnement était récente. On y lit : *Li presenti concerti si renderano assai vaghi e belli, se dall' organista sarà sonato il basso continuo con le sue consonanze semplici; cioè ottava, quinta e terza; eccettuate però quelle note segnale con li numeri di quarta, settima, sesta e quinta, che in tal luoco sarà sempre falsa; quale note dovrano sonarsi necessariamente con il suo numero per unire il suono con la voce, che canta. La quarta e terza magiore per far cadenza perfetta (l'istesso dico della sesta maggiore) sono ormai tanto usitati dalli organisti, ch'o giudicato traslasciarle, per non confondere tanti numeri con le note, rimettandole al suo giudicio : il che sia per non detto i buoni e intelligenti organisti*. On connaît d'autres ouvrages de Burlini dont voici les titres : 1° *Missa, Salmi e Motetti concertati a otto voci*; Venise, Vincenti, 1615, in-4°. — 2° *Lamentazioni per la settimana santa a 4 voci con un Benedictus a cinque, e due Miserere a due cori. Il tutto, concertato alla moderna co'l basso continuo per il clavicembalo, o spinetta, aggiuntovi une parte per uno violino, e il modo di concertarte, che è notato nel basso continuo; opera settima*, in Venezia, app. Giac. Vincenti, 1614, in-4°.

BURMAN (Éric), né à Bygdéa, dans la Gothie occidentale, le 23 septembre 1092, fit ses études littéraires, scientifiques et musicales à l'école de Pitéa, puis au gymnase de Horn-

sand, et enfin à l'université d'Upsal. Zellinger, directeur de musique à la cathédrale d'Upsal, lui donna des leçons de musique instrumentale. Le 3 mai 1712, il prononça son premier discours public à la louange de la musique (*De Laude Musices*), ce morceau ne paraît pas avoir été imprimé. En 1715, il publia une dissertation *De Proportione harmonica* qui parut à Upsal. Une seconde partie du même ouvrage fut imprimée en 1716. Dans la même année il alla à Stockholm et y établit une école de mathématiques qu'il dirigea pendant trois ans. Nommé adjoint du professeur de mathématiques à l'université d'Upsal, en 1719, il remplaça peu de temps après son ancien maître Zellinger comme directeur de musique de la cathédrale. En 1728, il fut élu membre de la société royale des sciences de la Suède. C'est vers cette époque qu'il s'occupa avec activité de travaux relatifs à l'astronomie. Comme président de l'université, il prononça plusieurs discours et des dissertations sur divers objets de musique, son art favori. Une de ces dissertations a été publiée sous ce titre : *Specimen academicum de Triade harmonica, quod ann. Ampliss. facultate philosoph.* in *Reg. Ups. Universitate, et Præside viro Ampliss. M. Erico Burman, astron. Prof. Reg. et ordin. publico candidatorum examini, ad d. 3 jun. an. 1727 in auditor. Gust. maj. Horis ante meridianis consuetis, modeste submit. S. R. M. Alumnus, Tobias Westenbladt, arosia Westmannus*; Upsal, Leter. Wenerianis, in-8°, 4 feuilles. Ainsi qu'on le voit par ce titre, les questions de cette dissertation avaient été posées par Burman, comme président, mais la thèse fut soutenue par Tobie Westenbladt. Quelques chagrins particuliers, dont Burman fut affecté avec trop de vivacité, causèrent sa mort le 2 novembre 1729.

BURMANN (François), fils de François Burmann, professeur de théologie à Utrecht, naquit en cette ville, dans la première moitié du dix-huitième siècle. Il fut d'abord pasteur à Nimègue, et succéda à son père dans la place de professeur de théologie à Utrecht. On a de lui un livre qui a pour titre : *Het nieuw Orgel in de vrye Heerlykheid van Catwyk aan den Rhyn, den drieenigen God Taeyeheiligt, in eene Leerede over Ps. CL. terplegtige inwyinge van het zelven aldaar uitgesprooken op den 20 july 1765* (Le nouvel orgue de la baronnie de Catwyk sur le Rhin, dédié à la Sainte Trinité, dans une instruction sur le psaume CL, etc.); Utrecht, 1765, in-4°.

BURMANN (Gottlob-Guillaume), poëte, compositeur, et virtuose sur le piano, naquit en 1737 à Lauban, dans la Lusace supérieure, où son père était maître d'écriture et de calcul. Il fréquenta les colléges de Loevenberg et de Hirschberg, en Silésie, fit un cours de droit à Francfort-sur-l'Oder, en 1758, et retourna ensuite dans son pays. Plus tard il se fixa à Berlin, et y vécut de leçons de musique et de piano, d'articles littéraires pour les journaux, et du produit de quelques poëmes de circonstance. Quoiqu'il gagnât beaucoup d'argent, il avait si peu d'ordre et d'économie, qu'il tomba dans une profonde misère, surtout dans les dernières années de sa vie, où une atteinte d'apoplexie paralysa un côté de son corps. Burmann était petit, maigre, boiteux et difforme ; mais dans ce corps si peu favorisé de la nature logeait une âme ardente et un vif sentiment du beau. Original et doué d'une facilité prodigieuse, il se faisait surtout remarquer dans l'improvisation. Sans être préparé, il pouvait parler en vers pendant plusieurs heures sur un sujet quelconque. Au piano il avait un jeu brillant, bien qu'il eût perdu le doigt annulaire d'une main : il s'était fait un doigté particulier par lequel il suppléait à la perte de ce doigt. Tel fut cet homme qui, placé dans une meilleure position, et avec plus d'ordre, aurait pu se faire une renommée durable. Il mourut le 5 juin 1805, et ce même jour il envoya aux journaux un poëme où il se peignait mourant de misère. Comme compositeur, il se fit surtout remarquer par l'originalité de ses chansons; il en est plusieurs dans ses recueils qui peuvent être considérées comme des modèles du genre. Il en a fait un grand nombre. On a de lui : 1° Six pièces pour le clavecin, 1776. — 2° Quatre suites pour le même instrument, 1777. — 3° Cinq recueils de chansons, publiés depuis 1766 jusqu'en 1787. — 4° Chants simples (chorals), 1er et 2me recueils ; Berlin, 1792. — 5° *Harmonielien oder Stücke-Klavier* (Petites harmonies ou pièces pour le clavecin), 1re, 2e et 3e suites ; Berlin, 1793. — 6° *Winter-Ueberlistung, oder deutsche national Lieder* (Le passe-temps de l'hiver, ou chansons nationales allemandes), trois suites pour les mois de janvier, de février et de mars ; Berlin, 1794. Continuation pour les mois d'avril, de mai et de juin, trois suites, idem, 1794. — 8° *Die Jahrszeiten für Klavier, Deklamation und Gesang* (Les saisons de l'année pour le clavecin, la déclamation et le chant, trois suites pour les mois de juillet, d'août et de septembre, idem, 1794. — 9° Idem, pour les mois d'octobre, de novembre et de décembre, 1794.

BURMEISTER (Joachim), né à Lunebourg, vers 1560, fut magister dans le même lieu, et collaborateur à l'école de Rostock. Il est au-

teur des ouvrages dont les titres suivent : 1° *Synopsis Hypomnematum Musicæ poeticæ ad chorum gubernandum, cantumque componendum conscripta a M. Joach. Burmeister, ex Isagoge cujus et idem Auctor est*; Rostock, 1599, in-4°. 9 feuilles avec deux planches notées. Il y a quelques différences entre ce titre donné par Gerber et celui qui est cité par Forkel (*Allgem. Liter. der Musik*, p. 421), lequel est conforme à celui que j'ai trouvé dans les papiers de Brossard. Il paraît, au reste, par l'un et par l'autre titre, que cet ouvrage n'est que l'abrégé d'un autre plus étendu du même auteur. Brossard le considérait comme un fort bon traité de composition. — 2° *Musicæ practicæ, sive artis canendi ratio, quamvis succincta, perspicua tamen et usu hodierno ita accomodatæ*; Rostock, 1601, in-4°. Excellent petit traité du chant qui ne contient que 13 feuillets. Ces deux ouvrages sont fort rares; Brossard en a fait des extraits assez étendus qui se trouvent dans ses recueils manuscrits in-4°, à la Bibliothèque impériale de Paris. — 3° *Musica αὐτοσχεδιασιχυν, quæ per aliquot accessiones in gratiam philomusorum quorundam ad tractatum de Hypomnematibus musicæ poeticæ ejusdem auctoris σκοράδην quondam exaratas, etc.*; Rostock, 1601, 32 feuilles in-4°. Cet ouvrage est le plus considérable de tous ceux que Burmeister a publiés. Je ne le connais que d'après ce qu'en dit Gerber dans son nouveau Lexique des musiciens. Parmi les choses curieuses qui s'y trouvent, il y a une section spéciale sur la solmisation intitulée : *De Pronunciationis Symbolo*, où se trouvent les sept syllabes *ut, re, mi, fa, sol, la, si*, et la septième note bémolisée y est appelée *se*. Burmeister dit que cette syllabe *si* est nouvelle (*syllaba adventitia et nova*). Cependant Zacconi dit dans la deuxième partie de sa *Pratica di musica* (lib. 1, c. 10) que ce fut Anselme de Flandre qui donna ce nom à la septième note; or, ce musicien vivait à la cour de Bavière de 1540 à 1560. *Voy*. sur ce sujet Anselme de Flandre, Waelrant (Hubert), De Putte (Henri), Calwitz, Uréna (Pierre de), Caramuel de Lobkowitz, Hitzler (Daniel), Lemaire (Jean), Gibel (Othon) et Buttstett. *Voy*. aussi mon *Résumé philosophique de l'histoire de la musique* (p. CXXXIII). — 4° *Psalmen von Mart. Luthers und anderer, mit melodien*; Rostock, 1601, in-8°. — 5° Gerber indique un autre ouvrage de Burmeister d'après un journal allemand (*Reichs-Anzeiger*; ann. 1802, p. 1713), sous ce titre : *Musica poetica*; Rostock, 1606 : ne serait-ce pas une deuxième édition du premier livre?

BURNEAU ou **BURNIAUX**, surnommé *de Tours*, parce qu'il était né dans cette ville, fut poëte et musicien, sous le règne de saint Louis. On trouve deux chansons notées de sa composition dans un manuscrit de la Bibliothèque impériale, coté 65 (fonds de Cangé).

BURNEY (CHARLES), docteur en musique, naquit à Shrewsbury, dans le mois d'avril 1726. Les premiers éléments de son art lui furent enseignés par un organiste de la cathédrale de Chester, nommé Baker. Son beau-frère, maître de musique à Shrewsbury, lui donna ensuite des leçons de basse chiffrée. A l'âge de dix-huit ans, il fut envoyé à Londres, et placé sous la direction du docteur Arne. A peine avait-il achevé ses études près de ce célèbre compositeur, qu'il fut nommé organiste de l'église Saint-Denis *in Fenchurch-Street*. Il entra aussi, comme instrumentiste, au théâtre de Drury-Lane, pour lequel il écrivit, en 1751, un petit opéra-comique intitulé : *Robin Hood*, qui n'obtint pas de succès. Dans l'année suivante, il composa pour le même théâtre la pantomime de la Reine Mab (*Queen Mab*), qui fut mieux accueillie; mais Burney ne retirait de tout cela que peu d'argent, et ses moyens d'existence étaient si peu assurés, qu'il fut obligé de quitter Londres, et d'accepter une place d'organiste à Lynn, dans le comté de Norfolk. Il passa neuf années dans ce lieu, et y conçut le plan d'une histoire générale de la musique, pour laquelle il fit des études et rassembla des matériaux. Ses devoirs, comme organiste, ne l'empêchaient pas de faire quelquefois à Londres des voyages pour y faire graver ses compositions. Enfin, les sollicitations de ses amis le ramenèrent dans cette ville, où il se fixa. Il fit imprimer, en 1766, plusieurs concertos pour le piano, et composa pour le théâtre de Drury-Lane un divertissement intitulé : *The Cunningman* (l'Homme adroit), qu'il avait traduit du *Devin du Village* de J.-J. Rousseau. Cet ouvrage ne réussit pas, quoique la musique fût, dit-on, fort jolie. Ce fut vers le même temps que l'université d'Oxford lui conféra le grade de docteur en musique. En 1770, il fit un voyage en France et en Italie, dans le but de recueillir des matériaux pour son histoire de la musique. De retour en Angleterre, il y publia, en 1771, le journal de son voyage. L'année suivante il parcourut l'Allemagne, les Pays-Bas et la Hollande, sous le même point de vue, et il fit également paraître, en 1773, le résultat des observations faites dans ce second voyage.

Dès l'arrivée de Burney sur le continent, le plan de l'ouvrage qu'il projetait était arrêté; et, s'il y fit quelques légers changements, ils lui furent suggérés plutôt par des circonstances par-

ticulières que par des observations profondes qui auraient motivé ces modifications. C'est sans doute à cette cause qu'il faut attribuer la marche un peu superficielle qu'on remarque dans le journal du docteur Burney. Il s'était fait un cadre, et ne cherchait que ce qui pouvait y entrer, au lieu de se proposer de l'agrandir, si quelque découverte inattendue venait lui révéler des faits dont ses lectures précédentes n'avaient pu lui donner l'idée. Aussi le voit-on passer à côté de monuments du plus haut intérêt, existants dans nos bibliothèques, sans les apercevoir. Je citerai à cet égard la musique du moyen âge et antérieure au quinzième siècle, qu'il n'a fait qu'entrevoir. L'avantage le plus réel qu'il tira de ses voyages, fut de rassembler une belle collection de livres anciens et de manuscrits relatifs à son art, lesquels deviennent chaque jour plus rares. Après plus de vingt ans de préparation, le moment de mettre son projet à exécution était arrivé, et il se livra à la rédaction de son livre, qui l'occupa pendant quatorze années. Le premier volume, intitulé : *A general History of Music*, parut en 1776. Il contient l'histoire de la musique chez les peuples de l'antiquité jusqu'à la naissance de Jésus-Christ. Le second, publié en 1782, traite de la musique depuis le commencement de l'ère chrétienne jusqu'au milieu du seizième siècle. Le troisième, qui fut imprimé cinq ans après, contient l'histoire de la musique en Angleterre, en Italie, en France, en Allemagne, en Espagne et dans les Pays-Bas. Enfin le quatrième volume, sorti de la presse en 1788, comprend l'histoire de la musique dramatique, depuis sa naissance jusqu'à la fin du dix-huitième siècle.

Dans le temps où paraissait le livre de Burney, Hawkins (*voyez* ce nom), autre écrivain anglais, en publiait un sur le même sujet, en cinq volumes in-4°. Mais ces deux ouvrages eurent un sort bien différent. Celui de Hawkins, déprécié à son apparition par tous les journaux littéraires, n'eut aucun succès. Celui de Burney, au contraire, pour lequel les princes, les grands, les savants et les artistes avaient souscrit, fut prôné dans toute l'Europe, et telle fut la faveur qui l'accueillit, que la lenteur de sa publication ne nuisit pas même à son succès. Il faut en convenir, il y eut dans cette différence de destinée des deux livres un nouvel exemple des caprices de la fortune et de l'injustice qui préside souvent aux jugements humains. Bien supérieur à l'histoire de Hawkins, sous le rapport du plan, l'ouvrage de Burney lui cède souvent pour les détails, et n'est pas exempt de reproches à d'autres égards. J'ai dit la cause de ses défauts en parlant des voyages de l'auteur. J'ajouterai que Burney, malgré sa grande lecture, n'avait pas fait d'études assez fortes dans le contrepoint ni dans le style fugué pour bien juger du mérite des compositions ; qu'il n'avait qu'une connaissance médiocre des qualités propres des divers styles, et qu'il ignorait absolument les rapports des tonalités avec les différents systèmes d'harmonie et de mélodie. Son livre, composé pour l'Angleterre, a d'ailleurs le défaut de renfermer trop de détails sur la musique anglaise, depuis le seizième siècle ; car cette musique a été sans influence sur les modifications et sur la progression de l'art dans le reste de l'Europe. Rien ne montre mieux l'absence de vues élevées dans la tête de Burney, que ces fastidieux détails sur les représentations théâtrales de Londres dont le quatrième volume de son histoire est rempli. Toutefois, écrivain agréable, il a trouvé beaucoup de lecteurs, particulièrement en Angleterre, et nonobstant ses aperçus un peu trop superficiels, les choses estimables qu'on trouve dans son livre ont consolidé sa réputation. Les deux premiers volumes surtout sont dignes d'éloges. Plusieurs ouvrages qu'on a publiés depuis lors en Angleterre sur le même sujet ne sont guère que des copies de celui de Burney, en tout ou en partie. (*Voy.* Busby et les nouvelles encyclopédies anglaises.)

Après les grandes fêtes musicales données à l'abbaye de Westminster en 1784 et 1785, en commémoration de Hændel, le docteur Burney fut chargé d'en publier la description, accompagnée d'une notice sur ce musicien célèbre ; elle parut à Londres en un vol. in-4°. Il est aussi l'auteur d'une vie de Métastase et de quelques autres ouvrages littéraires. Le docteur Burney habita pendant plusieurs années dans la maison de Newton, *St-Martin's Street, Leicesters-fields* ; mais ayant été nommé organiste de l'hôpital de Chelsea en 1790, il eut dans cet hôpital un logement qu'il occupa pendant les vingt-quatre dernières années de sa vie. Il est mort le 12 avril 1814, âgé de quatre-vingt-huit ans. Les hommes les plus distingués de l'Angleterre assistèrent à ses funérailles.

Recommandable par ses talents et son savoir, Burney ne l'était pas moins par l'amabilité de son caractère et par ses vertus sociales. Aussi était-il généralement aimé de ceux qui avaient eu des relations avec lui. Il avait été marié deux fois, et avait eu huit enfants, parmi lesquels on remarque : 1° Charles Burney de Greenwich, l'un des plus savants hellénistes de l'Angleterre ; 2° le capitaine Burney, qui a fait le tour du monde avec le capitaine Cook, et qui a publié une his-

toire des découvertes maritimes, ouvrage fort estimé; 3° Miss Burney, plus tard madame d'Arblay, auteur des romans d'*Evelina*, de *Cecilia*, de *Camilla*, et de quelques autres, qui ont eu beaucoup de succès. La riche bibliothèque du docteur Burney a été vendue à l'encan, en 1815, et le catalogue, qui présente des objets d'un haut intérêt, a été imprimé. Cependant sa nombreuse collection de manuscrits et les livres les plus rares sur la musique avaient été séparés de cette collection et étaient passés à la bibliothèque du musée britannique.

Il ne me reste plus qu'à donner quelques détails sur ses écrits et ses compositions. On lui doit : 1° *Plan of a public music school* (Plan d'une école publique de musique); Londres, 1767. — 2° *Translation of sign. Tartini's letter to sign. Lombardini, published as an important lesson to performers on the violin* (Traduction d'une lettre de Tartini à madame Lombardini, publiée comme un avis important à ceux qui jouent du violon); Londres, 1771, in-4°. — 3° *The present state of Music in France and Italy, or the journal of a tour through those countries, undertaken to collect materials for a general History of Music* (L'état actuel de la musique en France et en Italie, ou journal d'un voyage entrepris dans ces contrées pour rassembler les matériaux d'une histoire générale de la musique); Londres, 1771, in-8°. Il parut une deuxième édition de ce voyage en 1773; Londres, in-8°. — 4° *The present state of Music in Germany, the Netherlands, and United-Provinces, or the journal*, etc.; Londres, 1773, 2 vol. in-8°. Deuxième édition; Londres, 1775, 2 vol. in-8°. Ce journal du voyage en Allemagne, en Hollande et dans les Pays-Bas est fait sur le même plan que celui du voyage en France. Ebeling a traduit en Allemand le premier voyage de Burney sous ce titre : *Tagebuch einer musikalischen Reise durch Frankreich und Italien*, etc.; Hambourg, 1772, in-8°. Les deuxième et troisième volumes, contenant les voyages en Allemagne et en Hollande, ont été traduits par Bode, et publiés à Hambourg en 1773. J. W. Lustig, organiste à Groningue, en a donné une excellente traduction hollandaise avec des notes intéressantes ; elle est intitulée : *Ryk Gestoffeerd geschiedverhaal van der eigenlicken staat de hedendaagsche Toonkunst of sir Karel Burney's dagboek van syne onlangs gedaane reizen door Frankrik en Deutschland*, etc., Groningue, 1786, in-8° maj. Enfin, M. de Brack a publié une traduction française fort médiocre de ces mêmes voyages; Gênes, 1809 et 1810, 3 vol.

in-8°. — 5° *A general History of Music, from the earliest ages to the present period to which is perfixed a dissertation on the Music of the ancients* (Histoire générale de la musique, depuis les temps les plus reculés jusqu'à nos jours, précédée d'une dissertation sur la musique des anciens); Londres, 1776-1788, 4 vol. in-4°. Les auteurs de l'article *Burney* du supplément de la *Biographie universelle* de MM. Michaud disent que cet ouvrage a été traduit en allemand : c'est une erreur; mais J. J. Eschenburg a traduit en cette langue la dissertation sur la musique des anciens qui se trouve au premier volume sous ce titre : *Ueber die Musik der Alten*; Leipsick, 1781, in-4°. — 6° *Account of the musical performances in Westminster Abbey, in commemoration of Handel*; Londres, 1785, in-4° maj. Il y a des exemplaires de cet ouvrage en très-grand papier : ils sont rares et chers. Une autre édition du même livre a été publiée à Dublin, dans la même année, 1 vol. in-8°. Le même Eschenburg a donné une traduction allemande de cette notice, intitulée : *Nachricht von Georg Friedrich Hændel's Lebensumstænden und der ihm zu London in mai und jun. 1784 angestellten Gedæchtnissfeyer*; Berlin, 1785, grand in-4°. — 6° *Paper on Crotch, the infant musician, presented to the royal society*, dans les Transactions philosophiques de 1779, t. 69, p. 183. C'est une notice sur le musicien Crotch, qui n'a pas justifié les espérances qu'il avait données dans son enfance. — 8° *Striking views of Lamia, the celebrated athenian flute player* (Anecdotes remarquables sur Lamia, célèbre joueuse de flûte athénienne), dans le *Massachussett's Magazine*, 1786, novembre, p. 684. — 9° *Memoirs of the life and writings of the abbate Metastasio, in which are incorporated translation of his principal letters*, 3 vol. in-8°; Londres, 1796. On doit aussi à cet écrivain la partie musicale de l'Encyclopédie anglaise. On est redevable au docteur Burney de la publication des morceaux qui se chantent à la chapelle pontificale pendant la semaine sainte, tels que le fameux *Miserere* d'Allegri, celui de Bay, les lamentations de Jérémie par Palestrina, etc. Ce recueil parut en 1784, sous ce titre : 1° *La musica che si canta annualmente nelle funzioni della settimana santa, nella cappella Pontificia, composta da Palestrina, Allegri et Baj*. Choron en a donné une nouvelle édition à Paris, en 1818, in-8° maj. Les compositions de Burney les plus connues sont : 1° Six sonates pour clavecin seul ; Londres, in-fol. — 2° Deux sonates pour harpe ou piano, avec accompagnement de violon et vio-

loncelle. — 3° Sonates pour deux violons et basse; Londres, 1765. — 4° Six leçons pour clavecin; ibid.; — 5° Six duos pour deux flûtes allemandes; ibid. — 6° Trois concertos pour clavecin; ibid. — 7° *Six cornet pieces, with an introduction and fugue for the organ.* — 8° Six concertos pour le violon, à huit parties. — 9° Cantates et chansons anglaises. — 10° Antiennes, etc., etc.

M*me* d'Arblay, fille de Burney a publié des mémoires sur la vie et les travaux de son père, en 1832 (*voy.* Arblay (M*me* D').

BURONI (Antoine), compositeur, est né à Rome, en 1738. Ses études musicales furent dirigées d'abord par le savant père Martini, à Rome; il les termina ensuite au conservatoire de la *Pietà*, à Naples, sous la direction du maître de chapelle Abos. Ses premiers essais de composition dramatique furent représentés à Venise; ce sont: 1° *L'Amore in Musica.* — 2° *La Notte critica.* — 3° *Alessandro in Armenia*, 1762. — 4° *Sofonisbe*, 1764. — 5° *Le Villegiatrici ridicole*, 1764. Dans la même année il se rendit à Prague, où il fit représenter son opéra *Siroe*. L'année suivante, il obtint la place de maître de musique et de compositeur du théâtre de Dresde. Il y donna: 7° *La Moda*, 1769. — 8° *Il Carnevale*, 1769. — 9° *Le Orfane Suizzere*, 1769. En 1770, il était maître de chapelle du duc de Würtemberg, à Stuttgard; et en 1780, il retourna en Italie. Le maître de chapelle Reichardt le vit à Rome en 1792; il était alors maître de chapelle de Saint-Pierre; on exécuta dans cette basilique un *Miserere* de sa composition, dont Reichardt fait l'éloge. Les opéras qu'il a écrits à Stuttgard sont : *Recimero*, 1773; *La donna instabile*, 1776; *Artaserse*, 1776; *Eomene*, 1778. On connaît aussi de sa composition un concerto pour le basson, plusieurs symphonies, et des motets à une ou deux voix avec orchestre.

BURROWES (Jean Freckleton), naquit à Londres, le 23 avril 1787. Après avoir fait ses études musicales sous la direction de Horsley, bachelier en musique, il se fit connaître par une ouverture et quelques morceaux de chant qui furent exécutés avec succès aux concerts d'Hannover-Square. Il s'est livré depuis lors à la composition pour le piano, et a publié les ouvrages suivants : 1° *The piano-forte primer, containing explanations and examples of the rudiments of harmony, with fifty exercises*; Londres, Chappell. On trouve l'analyse de cet ouvrage dans le *Quarterly musical Magazine and Review*, t. I, p. 376. — 2° *The thoroughbass primer*. Ces deux ouvrages sont recommandables sous le double rapport de la clarté et de la concision. — 3° Six ballades anglaises, op. 1. — 4° Six divertissements pour piano. — 5° Trois sonates avec accompagnement de violon. — 6° Sonates avec accompagnement de flûte. — 7° Duo pour deux pianos. — 8° Sonate avec accompagnement de violoncelle. — 9° Première ouverture. — 10° Sonate avec des airs écossais. — 11° Trois sonatines sur des airs favoris. — 12° Leçons aisées contenant des airs favoris, avec le doigté chiffré pour les commençants. — 13° Trios pour trois flûtes. — 14° Ouverture à grand orchestre, exécutée à la société Philharmonique. M. Burrowes a arrangé pour le piano une quantité considérable de compositions de Mozart, de Hændel, de Haydn et de Rossini.

BURSIO (Don Philippe), moine de la congrégation réformée de Saint-Bernard, ordre de Citeaux, qui vivait dans les dernières années du dix-septième siècle, s'est fait connaître comme compositeur par une œuvre intitulée : *Messe a quattro voci*; Rome, Mascardi, 1698.

BURTIUS (Nicolas). *Voyez* Burci.

BURTON (Jean), né dans le duché d'York, en 1730, fut élève du célèbre organiste Keeble, et devint un habile claveciniste. Il a fait graver à Londres : 1° Six solos pour le clavecin. — 2° Six trios pour le même instrument, avec accompagnement de violon. Gerber dit qu'il a cessé de vivre vers 1785.

BURY (Bernard de), né à Versailles le 20 août 1720, fut élevé sous les yeux de Colin de Blamont, son oncle. Il n'avait que dix-neuf ans, lorsqu'il fut nommé accompagnateur de la chambre du roi. En 1744, il obtint la survivance de maître de la musique du roi, et en 1751 celle de surintendant de la chapelle royale. Le roi lui accorda une pension, en 1755, en récompense de ses services. Ses ouvrages les plus connus sont : 1° *Les caractères de la folie*, ballet en trois actes, représenté en 1743. — 2° *La Nymphe de la Seine*, divertissement. — 3° *La prise de Berg-op-Zoom*, cantate exécutée après la campagne de Fontenoy. — 4° *Jupiter vainqueur des Titans*, opéra. — 5° *De profundis*, motet à grand chœur, pour la pompe funèbre de la Dauphine. — 6° *Les Bergers de Sceaux*, divertissement, pour la duchesse du Maine. — 7° *La Parque vaincue*, divertissement. — 8° *Titon et l'Aurore*, ballet en un acte, 1750. — 9° *Hylas et Zélie*, ballet en un acte, 1762. — 10° *Palmire*, ballet en un acte, à Fontainebleau, en 1765. — 11° *Zénis et Almasie*, ballet en un acte, à Fontainebleau, 1766. Il refit *Persée*, ballet en quatre actes, en 1770, avec d'Auvergne, Rebel et Francœur. Il avait déjà fait un prologue

pour le même opéra en 1717, et une ouverture pour *Thésée*, en 1765.

BUS (Josse DE), facteur d'orgues à Audenarde (Flandre orientale), travaillait déjà dans les dernières années du quinzième siècle, et construisit en 1505 un nouvel orgue pour l'hôpital Notre-Dame de cette ville. L'instrument que celui-ci remplaça avait été fait, en 1458, par Jean Van Geeraerdsberghe.

BUSBY (THOMAS), docteur en musique, est né à Londres au mois de décembre 1755. Après avoir été pendant cinq ans élève de Jonathan Battishill, il devint organiste de Sainte-Marie (Newington in Surry) en 1780. Peu d'années après, le docteur Arnold le chargea d'écrire la partie historique du dictionnaire de musique qu'il avait entreprise, et qui fut publié en 1786. En 1788, il commença la publication d'une collection de musique sacrée, tirée des meilleurs auteurs, et dans laquelle il inséra plusieurs morceaux de sa composition. Cette collection, intitulée : *The divine harmonist*, était composée de douze morceaux, et fut favorablement accueillie. Le succès de cette entreprise détermina Busby à faire paraître une autre collection, composée des meilleures chansons anglaises, sous le titre de *Melodia Britannica, or the beauties of british songs*; mais cette fois il fut moins heureux, et, après quelques numéros, les livraisons cessèrent de paraître. On a aussi quelques cahiers d'un journal de chant intitulé : *Monthly Musical journal*, publié par Busby en 1792. Depuis longtemps il travaillait à un oratorio intitulé : *The Prophecy* (la Prophétie) : il le fit exécuter à Haymarket en 1799, mais sans succès. Busby n'était pas assez instruit pour écrire un ouvrage de ce genre. Cet essai fut suivi de l'ode de Gray sur les progrès de la poésie, mise en musique, de celle do Pope pour le jour de Sainte-Cécile, et de *Comala*, poëme extrait d'Ossian. En 1800, Busby fit paraître un dictionnaire de musique (*A musical Dictionary*); Londres, 1800, un vol. in-12, et dans la même année, il composa la musique d'un opéra intitulé *Joanna*, auquel le public ne fit point un accueil favorable. Ce fut aussi dans l'été de 1800 qu'il fut admis à prendre les degrés de docteur en musique à l'université de Cambridge. Enfin, dans le même temps, il fut nommé organiste de *Sainte-Marie Woolmoth* (in Lombard-street). Divers ouvrages dramatiques de ce compositeur, ainsi que des compositions instrumentales et vocales, succédèrent à celles dont il vient d'être fait mention. Rien de tout cela ne s'élève au-dessus du médiocre. Comme écrivain, Busby jouit de quelque considération, non qu'il y ait rien de neuf ni de fortement pensé dans ses écrits, mais on y trouve de la méthode et de la clarté. Je citerai entre autres une grammaire musicale (*Musical grammar*), un autre ouvrage élémentaire intitulé : *Grammar of music*, qui a pour objet la musique considérée comme science, et une histoire de la musique (*A general History of music*), en deux volumes in-8°, qui n'est qu'un abrégé des ouvrages du même genre de Burney et de Hawkins. Busby est mort le 28 mai 1838.

Busby a travaillé pendant plusieurs années à la rédaction du *Monthly magazine*, pour ce qui concerne la musique, et y a inséré quelques articles intéressants, dont nous donnerons la liste ci-dessous. Il s'est fait connaître aussi comme littérateur par un poëme intitulé : *The age of genius* (Le siècle du génie), et surtout par une traduction de Lucrèce fort estimée en Angleterre. Voici la liste des ouvrages qu'il a avoués : — I. Ouvrages théoriques ou historiques : 1° *Musical Dictionary, by doct. Arnold and. Thom Busby*; Londres, 1786, in-8°. — 2° *New and complete musical Dictionary*; Londres, 1800, un vol. in-12. Une autre édition a été publiée à Londres, en 1817, 1 vol. in-18. Un autre dictionnaire de musique a été publié par Busby, en 1826; c'est un livre au-dessous du médiocre. — 3° *Life of Mozart, the celebrated german musician*, dans le *Monthly Magazine*, décembre 1798, p. 445. — 4° *On modern Music* (sur la musique moderne); ibid., janvier 1799, p. 35. — 5° *On vocal Music* (sur la Musique vocale); ibid., 1801, novembre, p. 281. — 6° *Original memoirs of the late Jonathan Battishill* (Mémoires originaux sur feu Jonathan Battishill), février 1802, p. 36. — 7° *Musical grammar* (Grammaire musicale); Londres, 1805 in-8°. La deuxième édition a paru à Londres, en 1826, in-12. — 8° *A general History of Music, from the earliest times to the present, etc.* (Histoire générale de la musique, depuis les temps anciens jusqu'à nos jours); Londres, 1819, deux vol. in-8°. Une traduction allemande en a été publiée à Leipsick en 1821, deux vol. in-8°. — 9° *A grammar of Music, to which are prefixed observations explanatory of the properties and powers of Music, as a science* (Grammaire de la musique, précédée par des explications sur les propriétés et la puissance de la musique comme science); Londres, 1820, un vol. in-12. — 10° *Concert Room and orchestre anecdotes*; Londres, Clémenti, 1824, trois vol. in-12; mauvaise compilation de tout ce qui a été dit plusieurs fois dans les ouvrages du même genre publiés en Angleterre. — 11° *Musical manual, or technical Directory, containing full and perspicuous*

explanations of all the terms ancient and modern, used in the harmonic Art; Londres, 1828, 1 vol. in-12. — II. Ouvrages dramatiques : 1° *The Prophecy* (La Prophétie), oratorio, en 1799. — 2° *Comala*, opéra en 1800. — 3° *Joanna*, opéra, au théâtre de Covent-Garden, en 1809. — 4° *Britannia*, oratorio, à Covent-Garden, en 1801. — 5° *A tale of mystery* (Conte mystérieux), mélodrame, à Covent-Garden, en 1802. — 6° *Fairies fugitives* (Les Fées fugitives), opéra, au même théâtre, en 1803. — 7° *Rugantino*, mélodrame, en 1805. — III. Compositions vocales et instrumentales : 1° *The divine Harmonist*, n°s 1-12, 1788. — 2° *Melodia Britannica, or the beauties of British song*, 1789. — 3° *The British genius*, ode de Gray. — 4° Ode de Pope pour la fête de Sainte-Cécile. — 5° Ode en action de grâces pour célébrer les victoires remportées par la marine anglaise (composée pour sa réception de docteur), en 1800. — 6° Antienne composée pour les funérailles de Balthishill, en 1801. — 7° Sonates de piano, op. 1.

BUSCA (LOUIS), né à Turin, fut moine de Montcassin au couvent de Milan, dans la seconde moitié du dix-septième siècle. On a imprimé de sa composition : 1° *Mottetti sacri a voce sola con organo*, lib. I; Bologne, Jacques Monti, 1672, in-4°. — 2° *Arietta dell' amore, a voce sola* ; Bologne, 1688, in-4°.

BUSCH (PIERRE), pasteur à l'église de Sainte-Croix à Hanovre, a publié un livre intitulé : *Ausführliche Historie und Ercklärung des Heldenliedes : eine veste Burg ist unser Gott, etc. Mit einer Vorrede von Luthers Heldenmuth und seiner Liebe zur Sing-und Dicht-Kunst.* (Histoire et explication du cantique : *Eine veste Burg ist unser Gott etc.*; avec une préface sur l'héroïsme de Luther et sur son amour pour le chant et la poésie); Hanovre 1731, in-8°. Busch est mort à Hanovre, le 20 décembre 1745.

BUSCH (JEAN), écrivain né vraisemblablement en Danemark, de qui l'on a une dissertation sous ce titre : *Saul rex Israelis a malo genio turbatus, et cantu citharaque Davidis inde vices liberatus*; Hafniæ 1702, in 4°.

BUSCHING (ANTOINE-FRÉDÉRIC), célèbre géographe, né le 27 septembre 1724, à Stadthagen, petite ville de Westphalie, mort à Berlin, le 28 mai 1793, a publié : *Histoire et principes des beaux-arts* (en allemand) : Berlin, 1772-74, deux vol. in-8°. On y trouve quelques observations relatives à la musique.

BUSCHMANN (E..), fut d'abord passementier à Fredericroda, près de Gotha, puis se livra à l'étude de la construction des instruments, et en inventa un nouveau, en 1810, auquel il donna le nom d'*Uranion*. Cet instrument a quelque ressemblance avec le *Melodion* inventé précédemment par M. Dietz. Sa forme est celle d'un petit piano long de 4 pieds, large de 2, et sa caisse a un pied et demi de hauteur ; son clavier a 5 octaves et demie d'étendue, depuis *fa* grave des pianos ordinaires jusqu'à *ut* suraigu. Le mode de production du son dans l'*Uranion* est un cylindre recouvert en drap qui met en vibration des chevilles de bois. Il est susceptible de *crescendo* et de *decrescendo*, et ses sons ont une grande douceur. On trouve des renseignements sur l'*Uranion* et sur le principe de sa construction dans la 12ᵐᵉ année de la Gazette musicale de Leipsick, n° 30, p. 469. En 1814 le *Terpodion*, autre instrument d'exception, fut aussi inventé par Buschmann, qui voyagea en Allemagne avec son frère, pianiste et chanteur, pour le faire entendre. Le *Terpodion* était aussi un instrument à frottement. On en trouve la description dans la Gazette générale de Musique de Leipsick, tome 18, page 608. Frédéric Buschmann, fils de l'inventeur de l'*Uranion* et du *Terpodion*, a fait quelques perfectionnements au *Physharmonica*, en 1843.

BUSCHOP (CORNEILLE). On a sous ce nom d'un musicien inconnu un recueil de psaumes à quatre voix dont le titre a cette orthographe bien singulière pour l'époque à laquelle l'ouvrage a été imprimé : *Psalmen David, vyfflich, mit vier Partyen, seer suet ende lustig om singen ende spielens op verscheiden Instrumenten*. Düsseldorff, 1568, in-4° obl. Ce langage ne peut être considéré que comme un patois.

BUSNOIS (ANTOINE DE BUSNE dit) ou BUSNOYS, un des plus remarquables musiciens belges du quinzième siècle, entra au service de Charles le Téméraire, duc de Bourgogne, au mois de décembre 1467, ainsi que cela est démontré par ce passage inscrit dans les comptes de l'hôtel de ce prince : « A Anthoine de Busne, dit Bus- « nois, chantre de Monseigneur, la somme de « xvj livres (de Flandre) pour don à lui faict par « iceluy seigneur, en consideracion du service « qu'il luy a faiz depuis le mois de décembre « lxvij (1467) jusqu'à ce dernier de mars ensui- « vant, et aussi pour luy entretenir au service « dicellui seigneur (1). »

Jusqu'à ce jour on n'a pas découvert dans les manuscrits de renseignements positifs sur la patrie de Busnois, qui partagea avec Ockeghem, Obrecht, et un petit nombre d'autres savants hommes la gloire d'avoir coopéré d'une manière active aux progrès de l'art. Vraisemblablement

(1) Registre n° 1921, fol. LXIX v°, de la chambre des comptes, aux archives du royaume de Belgique, à Bruxelles.

Il a vu le jour dans la Picardie, ou dans l'Artois, ou peut-être dans la Flandre, car la plupart des musiciens attachés aux chapelles des cours de France et de Bourgogne étaient alors de ces provinces; mais il paraît difficile de décider en faveur de l'une ou de l'autre. Busnois fut pourvu, en octobre 1470, avec Pasquier, Louis et Jacques *Amorit* ou *Amoirre*, chantres comme lui, et maître Jean Stuart ou Stewart, chantre anglais ou écossais, d'une place de *demi-chapelain* à la chapelle ducale (1). Au mois de novembre suivant, le duc donne au même artiste, qu'il qualifie de *Messire Anthoine de Busne*, *dit Busnois*, son chapelain, une somme de 16 livres de Flandre, « en considéracion (dit un do-
« cument contemporain) de plusieurs agréables
« services qu'il luy a faiz, et pour aucunes causes
« dont il ne veult autre déclaracion ici estre
« faicte (2). » Il est permis de présumer que ces services agréables dont le prince ne veut pas qu'il soit fait mention, consistaient à l'avoir aidé à écrire certains motets ou certaines chansons dont Charles se faisait un passe-temps dans ses moments de loisir (*voy*. CHARLES-LE-TÉMÉRAIRE).

Les gages de Busnois étaient de 9 sous par jour en juillet 1471, et de 13 sous au mois d'août 1472, tandis que Robert Morton (*voy*. ce nom), qui n'était que clerc de la chapelle, et dont le mérite était fort inférieur à celui de Busnois, recevait à cette même date 18 sous. Au mois de janvier 1474, tous deux étaient payés au même taux. Les gages des chapelains furent réduits à 12 sous pour tout le règne de Marie de Bourgogne et restèrent à ce chiffre jusqu'à la fin du règne de Philippe le Beau.

Busnois accompagnait souvent son maître dans ses voyages et même dans ses expéditions militaires; des documents qui ont été conservés ont permis à M. Pinchart, chef de section aux archives du royaume de Belgique, de constater que Busnois était à la suite du duc de Bourgogne, dans des voyages faits en juin 1471, juillet et août 1472, juin 1473, janvier, juillet et août 1474, et qu'il assista au siége de Neus, avec tout le personnel de la chapelle ducale, pendant les mois d'avril et de mai 1475 (3). Après la mort de Charles Le Téméraire (5 janvier 1477), Busnois resta au service de Marie de Bourgogne; car on le retrouve sur les états journaliers de la maison de cette princesse du 10 et du 27 septembre 1477,

(1) Registre n° 1924, fol. LXIX v°, chambre des comptes, aux arch., à Bruxelles.
(2) Registre n° 1925, fol. III°LXXXIX V°.
(3) Registre F 160, arch. du départ. du Nord, à Lille.

du 31 août, 10 septembre et 11 octobre 1479, 4 et 20 octobre 1480 (1). Son nom ne figure plus dans un état daté du 2 février 1481 (2).

Il jouit de divers bénéfices ecclésiastiques : on a sur ce point des renseignements positifs. Le premier résulte d'un acte authentique qui existe en original aux archives du royaume de Belgique, et par lequel on voit que Busnois résigna à Maestricht, le 4 mai 1473, entre les mains du duc de Bourgogne, la chapellenie de Saint-Sylvestre, au château de Mons en Hainaut, dont il avait reçu précédemment la collation (3).

Le poëte chroniqueur Jean Molinet, contemporain de Busnois, nous apprend dans de fort mauvais vers, que ce grand musicien avait obtenu une prébende qui lui donnait le titre de *doyen de Vornes* (4), que le baron de Reiffenberg a cru être le nom flamand de *Furnes* (Flandre occidentale) (5). Plusieurs observations se présentent sur cette circonstance : La première est que *Vornes* n'est pas le nom flamand de *Furnes*, mais bien *Veuren*; et M. Pinchart a démontré, par des actes authentiques (6) que le doyenné de Furnes fut occupé par Robert de Cambrin, conseiller et maître des requêtes, depuis 1462, et qu'il l'était encore en 1484. Ce laborieux investigateur a fort bien établi que la localité dont il s'agit doit être *Voorne* ou *Oostvoorne*, en Hollande, où il y avait une collégiale (Saint-Pancrace) composée d'un doyen et de trois chanoines. D'autres lieux, situés dans les domaines des ducs de Bourgogne, portent des noms analogues; mais on ne trouve aucunes traces de prébendes attachées à ces localités. A

(1) Registre. F 160, arch. du dép. du Nord, à Lille.
(2) Idem, ibid., et archives du royaume; Reg. n° 1925. Loc. cit.
(3) Voyez le texte de cet acte dans les recherches intéressantes de M. Pinchart consignées dans le Mémoire encore inédit (1860) intitulé : *Chapelle musicale des souverains et des gouverneurs généraux des Pays-Bas*.
(4) *Les faits et dicts*; Paris, Jehan Petit, 1537, in-8°. On y trouve une pièce de vers adressée à *Monseigneur le doyen de Vornes maistre Bugnois*, laquelle commence ainsi :

Je te rends hommage et tribuz
Sur tous autres, car je cognois
Que in es instruict et imbuz
En tous musicaux esbanois.
Tu prosperes, sans nuls abus,
En ce pays bas flandrinois,
En sucre en poudre doribus, etc.

(5) *Lettre à M. Fétis*, directeur du Conservatoire de Bruxelles, sur quelques particularités de l'histoire musicale de la Belgique (Recueil encyclopédique belge, tome II, octobre 1833, p. 60).
(6) Voyez l'ouvrage de M. Pinchart cité précédemment, dans les Mémoires de l'Académie royale des sciences, des lettres et des beaux-arts de Belgique.

l'égard de l'époque où Busnois fut pourvu de ce bénéfice, M. Pinchart pense qu'elle doit être fixée au mois de mai 1473, lorsqu'il résigna à Maestricht la chapellenie de Saint-Sylvestre au château de Mons (1).

L'époque de la mort de Busnois paraît devoir être fixée définitivement entre le 26 octobre 1480, où son nom figure encore dans les états de la chapelle des princes souverains, et le 2 février 1481, où il disparaît des listes de cette chapelle.

Les éloges accordés à Busnois par Tinctor, ou Tinctoris, en divers endroits de ses ouvrages, par Bartholomé Ramis de Pareja, dans son opuscule imprimé à Bologne, en 1482, par Aaron (*Toscanello in Musica*, c. 38), par Garzoni (*Piazza universale*, p. 376), et par quelques autres anciens écrivains de l'Italie, semblent indiquer qu'il fit un voyage dans ce pays; au moins est-il certain que ses ouvrages y étaient connus, et qu'ils y jouissaient de beaucoup d'estime, car Petrucci de Fossombrone inséra quelques-unes de ses chansons françaises à quatre parties dans sa collection de cent cinquante chants de divers auteurs célèbres, publiée en 1503. Les exemplaires de ce précieux recueil sont si rares, qu'aucun des historiens de la musique n'avait eu connaissance de ces pièces de Busnois, et qu'à l'exception d'un fragment fort court donné par Tinctoris dans un de ses ouvrages, on croyait qu'il n'existait plus rien de ce maître. Heureusement Kiesewetter, qui a trouvé dans la bibliothèque impériale de Vienne un exemplaire de la collection de Petrucci, en a tiré trois chansons à quatre parties, qu'il a publiées en partition dans les spécimens de musique ancienne ajoutés à son mémoire sur les musiciens néerlandais, couronné par la quatrième classe de l'institut des Pays-Bas. Il est fâcheux qu'il y ait beaucoup de fautes d'impression dans ces restes précieux d'une époque intéressante de l'art; Kiesewetter paraît d'ailleurs s'être trompé en quelques endroits, dans la traduction en notation moderne. Avant cette publication j'avais trouvé dans un manuscrit appartenant à Guilbert de Pixérécourt, plusieurs chansons et motets à trois voix de la composition de Busnois, et je les avais traduits en notation moderne et mis en partition. Ces pièces me semblent être d'un style plus léger et plus élégant que les premières du recueil de Petrucci; mais la chanson à quatre parties, tirée de celui-ci, *Dieu! quel mariage*, etc., est un morceau très-remarquable, non-seulement à cause de la pureté de l'harmonie, mais parce qu'il y a une grande habileté dans la manière dont le sujet est mis en canon entre le ténor et la deuxième partie, sans nuire aux mouvements faciles et pleins d'élégance des autres parties. Ne possédât-on que ce morceau de Busnois, on aurait la preuve que sa réputation ne fut point usurpée, et qu'il mérita d'être mis en parallèle avec Ockeghem son contemporain. On y remarque un progrès incontestable dans l'art d'écrire, depuis l'époque de Dufay. Au surplus, d'autres productions de Busnois, retrouvées dans ces derniers temps, prouvent suffisamment le mérite de ce maître comme harmoniste, pour le temps où il vécut.

Baini a révélé l'existence dans les archives de la chapelle pontificale de plusieurs compositions de Busnois; elles se trouvent dans le volume coté 14 de ces archives; on y remarque particulièrement une *Messe de l'homme armé*. Tinctoris cite aussi dans son traité du contrepoint, parmi les compositions de cet artiste, la chanson française, *Je ne demande*, et le motet *cum gaudebant*.

Il y a lieu de croire que Busnois a écrit un traité de musique pour l'usage de ses élèves. Cet ouvrage n'a pas été retrouvé jusqu'à ce moment, mais Schacht le cite dans sa Bibliothèque de musique, d'après l'autorité d'Adrien Petit, surnommé *Coclicus* ou *Coclius*, qui paraît l'avoir vu et consulté. La découverte de ce livre serait précieuse pour l'histoire de l'art.

Les ouvrages de Busnois dont il nous est parvenu des fragments imprimés sont : 1° Les chansons françaises, *Dieu! quel mariage*, *Maintes femmes*, et *De tous biens*, à quatre voix, publiés en parties séparées dans le recueil de Petrucci, intitulé *Canti Cento Cinquanta*; Venise, 1503, petit in-4° obl.; lesquelles ont été mises en partition par Kiesewetter et publiées dans les exemples de musique à la suite de son mémoire sur les musiciens néerlandais (*Die Verdienste der Niederlaender in die Tonkunst*, etc.; Amsterdam, 1829, in-4°). Mais des productions bien plus importantes nous sont fournies par quelques manuscrits. Le plus intéressant de ces manuscrits est à la bibliothèque royale de Bruxelles et provient de la chapelle des anciens ducs de Bourgogne. Il renferme des compositions des anciens chantres de cette chapelle et d'autres artistes du quinzième siècle, particulièrement de Dufay et de Busnois (orthographié *Busnoys*). Les œuvres qui appartiennent à celui-ci sont : 1° Un *Magnificat* du premier ton, à 3 voix. — 2° Un *Magnificat* du sixième ton, à 4 voix; composition très-intéressante où l'on trouve des hardiesses d'harmonie et des libertés de style qui indiquent un progrès depuis l'époque de Dufay.

(1) Loc. cit.

— 3° La Messe *Ecce ancilla* à 4 voix, du plus haut intérêt, et le monument le plus remarquable de l'art vers 1470. — 4° Une *Prose de la fête de Pâques* (*Victimæ paschali*) à 4 voix. — 5° *Regina cæli lætare* à 4 voix. — 6° Un autre *Regina cæli*, également à 4 voix ; morceau remarquable par une imitation prolongée entre le ténor et l'*altertenor*, ou basse, pendant que les autres voix se meuvent librement. — 7° Motet à 3 voix (*Anima mea*). — 8° Motet à 4 voix (*Verbum caro factum est*). — 9° Le chant de réjouissance *Noël, Noël*, à 4 voix. — 10° Énigme musicale fort curieuse, à 4 voix, sur le prénom et le nom de Busnois. Les parties de trois voix seulement sont écrites : la difficulté consiste à trouver la quatrième d'après des indications qui sont elles-mêmes des énigmes très-obscures. Les paroles mêmes se présentent d'une manière énigmatique ; car celles de la première partie sont une prière à saint Antoine, qui commence par *Antonius* écrit en rouge ; et les derniers mots de la deuxième partie sont *omnibus noys* (νοῦς, mot grec contracté de νοός, *esprit, âme, intelligence*). Or, la dernière syllabe d'*omnibus* et *noys* sont écrits en rouge et forment ainsi le mot *Busnoys*. Ces recherches ne seraient que des puérilités si, d'ailleurs, le morceau n'était intéressant par la forme et par les imitations formées entre les différentes voix. J'ai mis en partition tous ces morceaux ayant l'intention de les publier avec tout ce que j'ai recueilli de Dufay, de Binchois, de Régis, d'Obrecht, d'Ockeghem et d'autres maîtres qui vécurent à cette époque reculée ; car si le seizième siècle commence à être connu, l'art de la fin du quatorzième siècle et des deux premiers tiers du quinzième ne l'est pas encore.

Ainsi que je l'ai dit, le manuscrit de Pixérécourt m'a aussi fourni plusieurs chansons et motets de Busnois que je réunirai aux autres morceaux dont il vient d'être parlé. D'autres chansons de Busnois, à trois et à quatre voix, se trouvent dans un manuscrit de la Bibliothèque de Dijon (coté n° 295), qui provient de la maison des ducs de Bourgogne. L'existence de ce manuscrit avait été inconnue jusqu'à ce jour, et n'a été révélée que par M. Charles Poisot, dans un écrit qui a pour titre : *Les Musiciens bourguignons*, etc.; Dijon, 1854, in-8° (p. 16). Postérieurement, M. Stephen Morelot (*voy.* ce nom) a donné une Notice très-intéressante de ce même manuscrit (*De la musique au quinzième siècle. Notice sur un manuscrit de la bibliothèque de Dijon*; Paris, V. Didron et Blanchet, 1856, gr. in-4° avec 24 pages de musique). On y voit que le manuscrit contient dix-neuf chansons, dont dix-sept à trois voix et deux à quatre, avec le nom de Busnois (*sic*), dont M. Morelot donne la liste thématique. Ce savant pense qu'il y en a plusieurs anonymes dans le même volume qui appartiennent au même musicien. On y voit en outre que M. Morelot a trouvé treize autres chansons de Busnois dans un manuscrit de la bibliothèque *Magliabecchiana* de Florence (n° 53, fonds Strozzi, cl. xix), une autre dans le n° 156 du même fonds, et enfin une autre dans un manuscrit de la bibliothèque de Pérouse. Le volume de Dijon, qui porte le titre ridicule de *Recueil de vaudevilles*, contient cent cinquante-deux chansons à trois et quatre voix de Busnois, Ockeghem, Tinctoris, Harbinguant (*Barbireau, Barbiriau, Barbiriant*, ou *Barbinguant*. *Voyez* BARBIREAU), Caron, et d'autres. Enfin, plusieurs messes de Busnois, notamment celle qui a pour titre *L'homme armé*, se trouvent dans le volume manuscrit coté 14, des archives de la chapelle pontificale, à Rome.

BUSSCHOP (JULES-AUGUSTE-GUILLAUME), compositeur amateur, est né à Paris, de parents belges, le 10 septembre 1810. Son père, après avoir été conseiller à la cour de cassation, sous le gouvernement impérial de Napoléon I^{er}, prit sa retraite en 1816, et revint à Bruges, sa ville natale. Élevé dans ce lieu, et loin de tout secours pour l'étude de la composition, vers laquelle il se sentait entraîné, le jeune Busschop apprit la théorie de l'harmonie et du contrepoint sans autre guide que les livres d'Albrechtsberger et de Reicha ; puis la lecture des partitions des maîtres l'initia à la connaissance des formes et de la pratique de l'art. C'est ainsi que s'est formé et développé son talent, et qu'il a écrit des symphonies, des ouvertures, des scènes lyriques avec orchestre, une Messe solennelle à trois et quatre voix et orchestre, des motets, des morceaux de musique militaire, des chœurs pour voix d'hommes sans accompagnement, et des romances avec accompagnement de piano. Le gouvernement belge, ayant mis au concours pour les fêtes nationales de septembre, en 1834, la composition d'une cantate sur des paroles intitulées : *Le Drapeau belge*, le prix fut décerné à l'ouvrage de M. Busschop, qui fut exécuté par un chœur et un orchestre immenses. Cet amateur n'a publié de sa composition que les ouvrages suivants : 1° *Six chants religieux* pour une, deux, trois et quatre voix avec orgue ; Bruxelles et Mayence, Schott frères. — 2° *Ave Maria* et *Tantum ergo*, à trois ou quatre voix en chœur, orchestre ou orgue ; ibid. — 3° *Trois morceaux religieux* à trois voix avec ou sans orgue ; ibid. — 4° *Ave Verum Corpus; Ecce panis Angelorum; o Sacrum

Convivium, chœurs pour deux ténors et basse avec orgue; Leipsick, Breitkopf et Hærtel. M. Busschop a composé pour les sociétés de chant de la Belgique un grand nombre de chœurs avec ou sans orchestre; ses productions les plus connues en ce genre sont : 1° *L'Étendard de la Patrie*. — 2° *Le Chant des Montagnards*. — 3° *La Fête bachique*. — 4° *La Prière des cénobites*. — 5° *Le Réveil des Pâtres*. — 6° *Les Charmes de la valse*. — 7° *L'Hymne de la nuit*. — 8° *La Marche au combat*. — 9° *Le Départ des Ménestrels*. — 10° *La Chasse au cerf*. — 11° *Le Chœur national*. — 12° *La Vision fantastique*. — 13° *Le Crépuscule du matin*. — 14° *Bruges, etc.* M. Busschop est décoré des ordres de Léopold et de la couronne de chêne.

BUSSE (Frédéric-Gottlieb de), né le 3 avril 1756, à Gandelegen, dans la Vieille Marche, fut d'abord professeur de mathématiques à Freyberg, puis à Dessau. Dans ses dernières années il était à Dresde, où il vivait encore en 1830. Dans ses petits essais de mathématiques et de physique (*Kleinen Beitraegen zur Mathematik und Physik*; Leipsick, 1785, 1re partie), on trouve une dissertation sur les consonnances produites par les sons fondamentaux. Le même recueil renferme (n° 10) une dissertation sur l'harmonie des sons purs. Le même savant a publié dans la Gazette hebdomadaire musicale de Berlin (*Berliner Musikalischen Wochenblatt*, 1793, p. 177-181 et 185-187) des observations sur les sons harmoniques du violon et de la harpe.

BUSSE (Jean-Henri), *cantor* à Hanovre, se déclara partisan du système de Natorp pour l'enseignement de la musique, dans les écoles populaires, par la notation en chiffres. Il a publié dans cette notation un livre de mélodies chorales, sous ce titre : *Choralbuch in Ziffern für Volksschulen, enthaltend die saemmtl. Melodien des Boettner'schen Choralbuchs* (Livre choral en chiffres pour les écoles, contenant toutes les mélodies du livre choral de Boettner); Hanovre, Hahn, 1825, in-8°. On y trouve une bonne préface de Bædeker. Busse a publié dans la même année, et chez le même éditeur, une instruction concernant l'usage de son livre choral.

BUSSET (F.-C.), né dans le département de la Côte-d'Or, fut d'abord simple géomètre du cadastre à Clermont (Puy-de-Dôme), puis géomètre en chef à Dijon, où il est mort en 1847. Par délassement à ses travaux, il s'était livré à l'étude de la musique, en ce qui concerne sa théorie. Le résultat de ses méditations sur cette matière a été exposé par lui dans ces écrits : 1° *La musique simplifiée dans sa théorie et dans son enseignement. Première partie. Mélodie*; Paris, Henri Lemoine, 1836, 1 vol. gr. in-8° de 198 pages. — 2° *La musique simplifiée*, etc. *Deuxième partie. Harmonie*; Paris, Henri Lemoine et Bachelier, 1839-1840, 2 vol. gr. in-8°. Ces volumes ont été imprimés à Dijon, avec des signes de notation empruntés au système de M. Jue (voyez ce nom), d'après un procédé typographique inventé par Busset. Comme toutes les personnes qui n'ont pas étudié la musique dans l'enfance, Busset y trouvait des difficultés de théorie qui n'existent pas, et comme beaucoup d'autres, il se crut appelé à les résoudre. Lui-même fait l'aveu de la singulière direction qu'il avait donnée à ses études; car il dit dans la préface de la première partie de son livre : « Un sentiment à la fois de justice et de reconnaissance me fait un devoir de dire que la « méthode élémentaire et abrégée d'harmonie et « d'accompagnement de M. Fétis est, de tous « les ouvrages de ce genre que j'ai été à même « de consulter, celui qui m'a paru le plus clair « et le plus propre à former un harmoniste. C'est « dans ce petit ouvrage, où les faits harmoniques sont dégagés de tout ce qui pourrait empêcher d'en saisir le lien, que, *sachant à « peine le nom des notes et leur valeur, j'ai « appris en peu de temps la musique seul et « sans autre guide, commençant ainsi par « la basse chiffrée.* » Busset avait néanmoins si mal compris le livre auquel il rend cet hommage, que dans un autre endroit de la même préface il dit encore, en parlant de la tierce et de la quinte, qui, selon lui, déterminent la tonalité des gammes : « La loi qui les rassemble « sans cesse (harmoniquement) n'est point une « invention de l'homme, qui se plie aux exigences « d'un art créé par lui, mais une loi physique « reconnue dans la résonnance des corps sonores, « et c'est sur l'observation de cette loi, en se « conformant à ses prescriptions, que l'art musical a été établi, etc. » Rien n'est plus contraire à mes idées que cette fausse théorie de l'art basée sur des causes étrangères au sentiment de l'homme ; on le sait, car tout ce que j'ai écrit a précisément pour objet d'établir que ces prétendues causes sont illusoires, et que la musique ne procède que de l'organisation humaine. Busset, en faisant cette confusion de ma doctrine avec la théorie de Rameau, prouvait qu'il ne comprenait ni l'une ni l'autre. Du reste, il n'y a rien de fixe dans ses idées ; car il défait ou repousse dans le second volume de son livre les principes qu'il déclarait fondamentaux dans

le premier. C'est ainsi qu'il dit dans une note de ce deuxième volume : « J'ai dit, d'après Geslin « (I, p. 171) : *La tierce est la base de l'har-* « *monie*. En proclamant ce principe lorsque je « le croyais vrai, j'en ai laissé l'honneur à l'élève « de Galin; aujourd'hui que je reconnais la faus- « seté de cette doctrine, il est de mon devoir de « le déclarer. » Ainsi le principe fondamental de la théorie du premier volume est anéanti dans le second!

Comme on le voit, il n'y avait que confusion dans la tête de Busset, et, comme la plupart de ceux qui se sont posés en réformateurs de la musique, il ignorait ce qu'il voulait enseigner. Persuadé que sa théorie de l'art serait complète avec un corps sonore qui lui fournirait une tierce mineure, il remarqua que certaines cloches font entendre cette harmonie et entreprit contre moi une polémique à ce sujet dans la *Gazette musicale de Paris* (année 1838), à propos d'un travail sur l'esthétique que je publiais alors dans ce journal. Ma réponse fut renfermée uniquement dans une discussion scientifique : cependant elle irrita Busset jusqu'à lui faire écrire contre moi une lettre injurieuse adressée au directeur de la *Gazette musicale*. Celui-ci ayant refusé l'insertion de cette lettre malveillante et calomnieuse dans son journal, Busset le fit assigner en police correctionnelle pour le faire condamner à publier sa lettre; mais le tribunal, reconnaissant qu'il n'y avait rien qui blessât la personne du plaignant dans ce que j'avais écrit, le débouta de sa demande et le condamna aux frais du procès. Furieux alors, et ne gardant plus aucune mesure, Busset publia contre moi une diatribe qui avait pour titre : *M. Fétis mis à la portée de tout le monde. Première partie. Tribunal de police correctionnelle*; Paris, 1838, in-8º de 32 pages. Peu de jours après parut la seconde diatribe, plus méchante encore que la première; elle était intitulée : *Campagnes de M. Fétis contre un homme qu'il ne connaît pas*; Paris, 1838, in-8º de 36 pages. Tout cela à propos d'une discussion de tierces majeures ou mineures produites par des cloches ! L'orgueil tournait la tête de ce pauvre homme. Le motif véritable de toute cette fureur était l'analyse que j'avais faite de quelques-uns de ses principes d'harmonie deux ans auparavant dans la *Gazette musicale* (année 1836). Au reste, ces publications furent frappées par le mépris public dès leur apparition. Quant aux livres de Busset, ils n'ont eu aucun succès et sont tombés dans le profond oubli qui ensevelit tant d'autres productions du même genre.

BUSSETO (JEAN-MARIE DE), un des plus anciens luthiers de Crémone, naquit à *Busseto*, bourg du duché de Parme, près de Plaisance, dans la première moitié du seizième siècle. Le nom sous lequel il est connu est celui du lieu de sa naissance : on ne connaît pas celui qu'il avait reçu de sa famille. Il n'y a de lui que des violes; un de ces instruments, daté de 1580, se trouvait à Milan, en 1792 : il avait appartenu à François Albinoni.

BUSSING (JEAN-CHRISTOPHE), né à Brême le 30 décembre 1722, fut docteur et professeur de théologie dans cette ville, et y enseigna aussi au gymnase les langues grecque et orientales. Il est mort le 8 juin 1802. On a de lui : *Dissertationes II de tubis Hebræorum argenteis, sub præs. Cel. Conr. Ikenii Ventilatæ*; Brême, 1745, in-4º.

BUSTI (ALESSANDRO), professeur de chant au collége royal de musique de *San-Pietro a Majella*, à Naples, est né dans cette ville vers 1810. Élève de Crescentini, il a puisé dans l'enseignement de ce grand chanteur les principes fondamentaux de son art. On a de cet artiste des exercices de chant, et des *Melodie facili e progressive per la voce di tenore*, divisées en cinq livres; Naples, Cottrau.

BUSTYN (PIERRE), organiste en Zélande vers 1720, a fait graver à Amsterdam neuf suites de pièces pour le clavecin.

BUTERA (ANDRÉ), compositeur dramatique, est né en Sicile vers 1826, et a fait ses études d'harmonie et de contrepoint au conservatoire de Palerme, sous la direction du savant professeur Ruggi. Il avait à peine vingt ans lorsqu'il fit représenter au théâtre du *Fondo*, à Naples, un opéra sérieux intitulé : *Angelica Veniero*, dont la musique a eu quelque succès. Ricordi, de Milan, en a publié quelques morceaux avec accompagnement de piano. Au mois d'avril 1851, M. Butera a donné au théâtre de Palerme *Atala*, tragédie lyrique qui obtint un grand succès près de ses compatriotes, mais qui, écrite d'une manière simple et naturelle, très-opposée au goût actuel de l'Italie, aurait vraisemblablement moins bien réussi sur le sol de la péninsule.

BUTERNE (CHARLES), écuyer, fut l'un des quatre organistes de la chapelle du roi, vers le milieu du dix-huitième siècle, et maître de clavecin de la duchesse de Bourgogne. Il était fils de J.-B. Buterne, ancien capitoul de Toulouse. On a de lui un livre intitulé : *Méthode pour apprendre la musique vocale et instrumentale*, œuvre 3ᵉ ; Rouen, 1752, in-4º.

BÜTHNER (CRATON), né à Sonnenberg, dans la Thuringe, en 1616, fut d'abord organiste et cantor à l'église du Sauveur, dans un des

faubourgs de Dantzick, et ensuite directeur de musique à l'église de Sainte-Catherine de la même ville, où il est mort en 1679. Il a composé un *Te Deum* à huit voix et douze instruments, dont le titre est assez singulier pour être rapporté en entier : *Te Deum Laudamus sacrosanctæ et individuæ Trinitati, Jehovæ Zabaoth, Domino dominantium et universæ militiæ cœlestis Deo Patri, Filio et Spiritui sancto, quem hymnis concelebrant Angeli, proni adorant Cherubin et Seraphin, universæque contremiscunt Potestates, pro omnibus beneficiis et pro pace alma non ita multis adhinc annis retrogressis nobis clementissime divinitas concessa, proque aversione luis pestiferæ compositum et consecratum octo vocibus, duodecim instrumentis binisque tubis et tympano, una cum basso continuo per organo a divinæ majestatis devotissimo et humillimo cultore et servo Cratone Buthnero, directore*, etc., 1660, gr. in-4°.

BÜTHNER (Frédéric), né à Oputsch en Bohême, le 11 juillet 1622, étudia à Dantzick, à Breslau, à Thorn, à Kœnigsberg, à Wittemberg et à Francfort-sur-l'Oder. Ses études étant terminées, il fut nommé recteur à l'école de Saint-Jean, et professeur de mathématiques au gymnase de Dantzick. Il est mort dans cette ville, le 13 février 1701. On a de lui, en manuscrit, un traité élémentaire de musique en langue latine.

BUTIGNOT (Alphonse), né à Lyon le 15 août 1780, fut admis comme élève au conservatoire de musique le 25 germinal an ix. Il prit des leçons de Garat pour le chant, obtint le premier prix d'harmonie en 1803, et devint répétiteur dans la classe de Catel, en 1806. On a de lui deux recueils de romances, liv. 1 et 2 ; Paris, Naderman. Il a laissé en manuscrit un cours d'harmonie, à l'usage du conservatoire de Paris. On a aussi sous son nom une méthode de guitare, gravée à Paris chez Boieldieu. Butignot est mort à Paris, d'une maladie de poitrine, en 1814.

BUTLER ou **BUTTLER** (Charles), né en 1559 à Wycombe, dans le comté de Buckingham, fit ses études à Oxford. Il mourut le 29 mars 1647, dans la paroisse de Wootton, dont il était vicaire, à l'âge de quatre-vingt-sept ans. Il est auteur d'un traité élémentaire intitulé : *the Principles of musick, in singing and setting : with the twofold use thereof, ecclesiastical and civil* ; Londres, 1636, in-4°. C'est un bon ouvrage, pour le temps où il fut écrit.

BUTLER (Thomas Hamly), pianiste, né à Londres en 1762, entra dans la chapelle royale comme enfant de chœur, et fit ses études musicales sous le docteur Nares. Vers 1780, il se rendit en Italie pour y étudier la composition. De retour dans sa patrie, Shéridan le fit nommer directeur de la musique du théâtre du Covent-Garden ; mais, fatigué des tracasseries que lui occasionnait cette place, il partit pour l'Écosse, à l'expiration de son engagement, et se fixa à Édimbourg, où il est mort en 1823. Ses ouvrages consistent en *trois sonates pour le piano*, dédiées au duc de Glocester ; *Rondo sur l'air écossais : Lewie Gordon* ; *Variations pour le piano* sur le même air ; un *livre de sonates* dédié à la princesse Charlotte, plusieurs airs écossais variés pour le piano. La musique de Butler est gravée à Londres, chez Clementi.

BUTTINGER (Charles-Conrad), violoniste, flûtiste, bassoniste et compositeur, est né à Mayence en 1789. Après avoir achevé ses études musicales, il fut d'abord directeur de musique à Fribourg. En 1827, il quitta ce poste et alla s'établir à Breslau pour y diriger l'éducation d'un amateur de musique ; depuis lors il s'est fixé dans cette ville. On connaît sous le nom de M. Buttinger : 1° Une polonaise pour flûte (en *sol*) ; Offenbach, André. — 2° Un quintette pour flûte et instruments à cordes ; ibid. — 3° Une fantaisie et polonaise pour basson et quatuor, op. 7 ; Hambourg, Bœhme. — 4° Adagio et thème varié, idem, op. 8, ibid. — 5° Air varié, idem, op. 9, ibid. — 6° variations pour guitare et violon ; Mayence, Schott. — 7° Sonate pour guitare seule, ibid. — 8° Une cantate intitulée *Jehova*, texte de Meissner. — 9° Une ballade (*Die Treue*), de Meyer, pour contralte et piano ; Hambourg, Cranz. Des chansons avec guitare et flûte ; Mayence, Schott. — Quelques chansons à quatre voix, et une messe solennelle. Ces compositions sont estimées en Allemagne. M. Buttinger a aussi publié une traduction libre de la grammaire de musique d'Asioli, chez Schott à Mayence. Il en a été fait une critique sévère dans l'écrit périodique intitulé : *Cæcilia* (t. I, p. 40). On y reproche au traducteur d'avoir altéré l'original en beaucoup d'endroits, et d'avoir laissé dans l'impression des multitudes de fautes de tout genre. On s'accorde cependant à considérer M. Buttinger comme un musicien qui possède de grandes connaissances dans son art.

BÜTTNER (Érard), cantor à Cobourg au commencement du dix-septième siècle, naquit à Rœmhild. Ayant surpris sa femme en adultère, il en conçut tant de chagrin qu'il s'arracha la vie par trois coups de poignard, le 19 janvier 1625. Ses compositions sont d'un très-bon style et d'une harmonie fort correcte. Les plus remarquables sont : 1° Le 127° Psaume à huit voix ; Cobourg, 1617, in-4°. — 2° *Oda Paradisiaca* ; ibid., 1621,

9.

in-6°. — 3° Le 46° Psaume à 8 voix, ibid., 1622, in-4°. Μέλος εὐχάριστον *oder das Lied : Singen wir aus Herzens Grund*, à 6 voix; ibid, 1624. On lui est aussi redevable d'un traité élémentaire de musique, intitulé : *Rudimenta musicæ, oder teutscher Unterricht vor diejenigen Knaben, so noch Jung und zu keinem Latein gewehnet;* Cobourg, 1623, in-8o. La deuxième édition a paru à Iéna en 1625, in-8°.

BÜTTNER (JACQUES), luthiste et compositeur allemand dans la seconde moitié du dix-septième siècle, a publié un recueil de cent pièces pour le luth, sous ce titre : 100 *Uberaus anmuthige und nie gehœrte schœne Lautenstücke, nach jetziger neuen Manier zu spielen* Nuremberg, 1684, in-4°.

BÜTTNER (GEORGES), carme au couvent de Schweidnitz, et facteur d'orgues au commencement du dix-huitième siècle, a construit l'orgue des carmes du couvent de Streigau, composé de 28 jeux, trois claviers et pédale.

BÜTTNER (JEAN-IGNACE), constructeur d'orgues à Schweidnitz, dans la première moitié du dix-huitième siècle, et probablement parent du précédent, a construit à l'église paroissiale de Jauer, en 1752, un instrument de 24 jeux, avec deux claviers et pédale.

BÜTTNER (JOSEPH), organiste à l'église principale de Glogan, dans les premières années du dix-neuvième siècle, occupait encore cette position en 1830. On a de lui un petit ouvrage publié conjointement avec Ernest Nachsberg, sous ce titre : *Stimmbuch oder Vielmehr Anweisung, wie jeder Leibhaben sein Clavierinstrument, sey es übrigens ein Saiten oder ein Pfeiffenwerk, selbst repariren und also stimmen kœnne* (Livre d'accord, ou plutôt instruction au moyen de laquelle chaque amateur pourra entretenir et accorder lui-même son instrument à clavier, soit à cordes, soit à tuyaux); Breslau et Leipsick, 1801, 110 pages in-8o. On a du même artiste un écrit intitulé : *Anweisung vie jeder Organist verschiedene bei der Orgel vorkommende Fehler selbst verbessern und diesen vorbeugen kann* (Instruction par laquelle tout organiste peut corriger les défauts de l'orgue et l'améliorer); Glogan et Lissa, 1827, in-8o.

BUTTSTEDT (JEAN-HENRI), organiste célèbre du dix-septième siècle, naquit à Bindersleben, près d'Erfurt, le 25 avril 1666. Élève de Jean Pachelbel pour la composition et pour l'art de jouer du clavecin et de l'orgue, il acquit après quelques années d'études un talent remarquable. En 1684 il fut appelé comme organiste dans une église d'Erfurt; en 1691 on le nomma prédicateur et organiste de l'église principale de cette ville. Il occupa cette place jusqu'à sa mort, qui eut lieu le 1er décembre 1727. Ses compositions imprimées sont : 1o Le cantique *Allein Gott in der Hœh sey Ehr*, avec deux variations; Erfurt, 1705. — 2o Le cantique *Wo Gott zum Haus nicht giebt seine Gunst*, avec trois variations pour le clavecin; ibid., 1706. — 3o *Musikalische Kunst-und Vorrathskammer;* ibid., 1713, in-fol. Cet œuvre consiste en quatre préludes et fugues, un air avec onze variations et deux pièces pour le clavecin. On en a publié une deuxième édition à Leipsick, en 1716. — 4o Le cantique *Zeuch mich dir nach, so lauffen wir*, etc., à quatre voix, un violon, deux violes, violoncelle et orgue; Erfurt, 1719, in-fol. — 5o Quatre messes sous ce titre : *Opera prima sacra, bestehend in vier neu-componirten Missen von unterschiedlichen so wohl vocal als auch instrumental Stimmen;* Erfurt, 1720. — 6o *Ut, re, mi, fa, sol, la, tota musica et harmonia æterna, oder neu eræfnetes, altes, wahres, ienziges und ewiges Fundamentum musices, entgegengesetzt dem neu-eroefneten Orchestre, und in zweene Partes eingetheilt. In wolchen, und zwar im ersten Theil, des Herrn Autoris des Orchestre trrige Meinungen, in Specie de Tonis seu modis musicis wiederlegt, im andern Theile aber das rechte Fundamentum Musices gezeigt, Solmisatio Guidonica nicht allein defendirt, sondern auch solcher Nutzen bei Einführung eines Comitis gewiesen, dann auch behauptet wird, dass man dereinst im Himmel, mit eben den Sonis welche hier in der Welt gebrauchlich, musiciren werde;* (Toute la musique et l'harmonie universelle contenue dans *ut, ré, mi, fa, sol, la,* etc.) Erfurt; sans date, mais vraisemblablement imprimé en 1716, in-4o de 23 feuilles. J'ai dit dans le *Résumé philosophique de l'histoire de la musique* (p. CCXXV), que longtemps après que l'usage se fut établi de la solmisation par les sept notes, il y avait encore de la résistance à ce système rationnel, et que l'ancienne méthode attribuée à Gui d'Arezzo trouvait encore d'ardents défenseurs. L'écrit dont on vient de voir le titre en est une preuve, puisqu'en 1716 un artiste tel que Buttstedt entreprenait de démontrer que toute la musique et les principes éternels de l'harmonie étaient renfermés dans l'ancienne gamme (*ut, re, mi, fa, sol, la, tota musica et harmonia æterna*). Son ouvrage était dirigé contre Mattheson, qui, dans son *Orchestre nouvellement ouvert* (*Das neu eroefnete Orchestre*), avait fait l'apologie de la solmisation par les sept notes. Celui-ci répondit à Buttstedt avec un profond savoir, mais avec sa grossièreté ha-

bituelle, dans son livre intitulé *Das beschützte Orchestre* (l'Orchestre défendu). *Voy.* Mattheson. La bibliothèque royale de Berlin possède en manuscrit une messe à 4 voix avec instruments, composée par Buttstedt.

BUTTSTEDT (François-Vollrath), directeur de musique et organiste à Rottenburg vers 1784, fut d'abord organiste à Weibersheim, dans la principauté de Hohenlohe. Fils d'un organiste d'Erfurt, il naquit en cette ville en 1735. Il a composé deux oratorios et plusieurs morceaux pour le violon et le piano. On trouve quelques-unes de ses sonates de piano dans l'*Anthologie musicale* de Bossler.

BUUS (Jacques de), musicien belge, naquit dans les Pays-Bas, vers les premières années du seizième siècle. Il est plus que vraisemblable qu'il vit le jour à Bruges ou dans les environs, car on voit dans les actes de la collégiale de Saint-Sauveur de cette ville qu'un prêtre nommé *Jacobus de Boes* y était, en 1506, maître des enfants de chœur, et qu'il donna sa démission de cette place au mois de juin de la même année, parce que, disait-il dans cette pièce, il s'était pourvu d'une meilleure situation (*de meliori servicis provisum*). Or *de Boes* et de *Buus* sont le même nom et se prononcent de la même manière à Bruges et à Gand, parce que la diphthongue *oe* a, comme *l'u*, le son de *ou* en flamand. Cependant le prêtre dont il s'agit ne peut pas être le musicien qui est l'objet de cette notice, car il devait être âgé d'au moins trente ans en 1506, puisqu'il était déjà en possession du poste important de maître des enfants de chœur; et quarante-six ans plus tard la cour de Vienne et les procurateurs de la chapelle ducale de Saint-Marc se disputaient le beau talent de Jacques de Buus, qui aurait été âgé alors de plus de soixante-quinze ans, ce qui est peu vraisemblable. Quoi qu'il en soit, Jacques de Buus s'établit à Venise, et y fonda une imprimerie de musique qu'il dirigea pendant plusieurs années. Il était connu généralement en cette ville sous le nom de *mistro* (maître) *Jachet* ou *Giachetto Fiamingo*. Dans les registres des *procurateurs* de Venise, il n'est jamais désigné que de cette manière. M. Caffi fournit des renseignements intéressants sur la nomination de cet artiste à la place d'organiste du second orgue de la chapelle de Saint-Marc, devenue vacante par la mort de Baldassare d'Imola (1). L'élection eut lieu, après de grandes contestations (*dopo molta discordia*), disent

(1) *Storia della Musica sacra della già cappella ducale di San Marco in Venezia*, t. I, p. 107 et suiv.

les registres, le 15 juillet 1541, après avoir fait l'épreuve ordinaire d'un grand nombre d'organistes (*fatta la solita prova di molti suonatori*). Le mérite extraordinaire de Jachet lui fit obtenir la victoire sur ses concurrents, et sans doute cette victoire fut disputée par la faveur accordée à d'autres artistes, puisque le doge Pierre Lando ordonna que tous les chanteurs de la chapelle de Saint-Marc fussent convoqués au concours et obligés de déclarer sous serment quel était le plus habile entre les concurrents. La majorité se prononça en faveur de l'organiste flamand (*per majorem partem cantorum Ecclesiæ predictæ cum eorum juramentum fuit magis commendatus in arte sua sonandi organum*).

Le traitement qu'il recevait annuellement n'était que de 80 ducats : n'ayant pu obtenir d'augmentation, Jachet prétexta la nécessité de se rendre dans son pays pour d'importantes affaires et promit de revenir dans quatre mois; mais, au lieu de tenir sa promesse, il se rendit à Vienne et entra au service de l'empereur. On voit un témoignage éclatant du grand mérite de Jachet dans les efforts que fit le gouvernement de Venise pour engager l'artiste à revenir prendre sa place, et dont les détails se trouvent dans les registres des procurateurs. L'ambassadeur de Venise à Vienne fut chargé de conduire la chose avec prudence pour atteindre le but qu'on se proposait; mais ses efforts furent vains. Jachet répondit qu'il avait un florin par jour à Vienne, et qu'il ne retournerait à Venise que si on voulait lui donner un traitement de 200 ducats : les procurateurs ne crurent pas pouvoir payer une somme si considérable pour cette époque, et nommèrent *Jérôme Parabosco* comme successeur de Jachet, dans l'année 1551. L'identité de *Jachet* et de Jacques de Buus est établie par la dernière partie de la *Libreria* de François Doni, laquelle est intitulée *Musica Stampata*, et a pour dédicace *al nobiliss. sig. Jaches Buus organitta di S. Marco*. A l'égard de la confusion qu'on a faite quelquefois de *Jacques de Buus* et de *Jacques Berchem*, par les noms de *Jacches*, *Giacche*, *Jachet*, *Jaquet*, et *Giachetto*, elle disparaît par les renseignements fournis sur Jacques de Buus par les registres des *Procuratori* de Venise, puisque ce musicien entra au service de la cour de Vienne au moment même où Berchem, qui ne quitta jamais l'Italie, était attaché au duc de Mantoue, en qualité de maître de chapelle.

On connaît de Jacques de Buus : 1° *Ricercari da cantare e suonare d'organo e altri stromenti*. Lib. I, in Venetia, 1547. — 2° *Idem*. Libro

If; ibid., 1549, in-4°. Pierre Ponzio ou Pontio cite des *Ricercari* de *Jacques Bus* dans son *Dialogo ove si tratta della teoria e pratica di musica*, 2me partie, p. 48); il voulait sans doute parler de *Buus* et de l'ouvrage cité ci-dessus. — 3° *Canzoni francese a sei voci; Venezia appresso l'autore*, 1543, in-4°. — 4° *Primo libro de' Motetti a 4 voci*; Venezia, Gardano, 1549, in-4° obl. — 5° *Canzoni francesi a cinque voci*; Venezia, app. Jer. Scotto, 1550, in-4° obl. — 6° *Motetti e madrigali a 4 e 5 voci*; in Venetia, 1580. Ce dernier ouvrage est vraisemblablement une réimpression; il appartient peut-être à Jacques Berchem (*Voy.* ce nom.) Il est à peu près impossible de savoir auquel de ces musiciens appartiennent les morceaux indiqués par le seul nom de *Jachet* dans les recueils dont voici les titres : 1° *Moralis Ispani aliorumque authorum liber I*; ibid., 1542. — 2° *Cantiones septem, sex et quinque vocum*, etc. Augustæ Vindelic., Kriesstien, 1545. — 3° *Secundus tomus novi operis musici, sex, quinque et quatuor vocum*; Noribergæ, arte Hier. Graphei, 1538. — 4° *Selectissimorum Motectarum partim quinque, partim quatuor vocum. Tomus I*; Norimbergæ, Joh. Petreius, 1540. — 5° Le dixième et le treizième livres de motets imprimés par Pierre Attaingnant, à Paris, en 1534 et 1535. — 6° La messe à 6 voix sur le chant *Surge Petre*, publiée par Adrien Le Roy et Robert Ballard en 1557, gr. in-fol. Dans le quatrième livre de motets imprimé par Jacques Moderne, à Lyon, en 1539, il y en a avec le nom de *Jachet* et avec celui de *Jacques Buus*, ce qui semble indiquer qu'en France *Jachet* désignait particulièrement Berchem.

BUXTEHUDE (DIETERICH ou THÉODORE), un des plus célèbres organistes du dix-septième siècle, était fils de Jean Buxtehude, organiste à Helsingœr, en Danemark : il naquit en ce lieu vers 1635. On ignore quel fut son maître dans l'art de jouer de l'orgue et dans la composition; mais il y a lieu de croire qu'il fit ses études sous la direction de son père. En 1669 il obtint la place d'organiste de l'église Sainte-Marie à Lubeck, et le reste de sa vie s'écoula dans l'exercice paisible des devoirs de cette place. Il termina sa carrière le 9 mai 1707. Tout l'intérêt de la vie de ce grand artiste réside dans son admirable talent sur l'orgue et dans ses ouvrages, dont on n'a malheureusement publié qu'une très-petite partie. Une seule chose suffit pour nous donner une haute opinion du mérite de Buxtehude, c'est le séjour de plusieurs mois que Jean-Sébastien Bach fit en secret à Lubeck pour l'entendre et pour étudier sa manière. On a de cet artiste : 1° *Hochzeit Arien* (Chansons de noces). — 2° *Fried-und Freudenreiche Hinfahrt des alten Simeons bey Absterben seines Vaters, in zwey Contrapunkten abgesungen* (Décès paisible et joyeux de Siméon, après la mort de son père, en deux contrepoints doubles); Lubeck, 1675 — 3° *Abend-Musik in 9 Theilen* (Musique du soir, en 9 parties). — 4° *La Noce de l'Agneau*. — 5° Sept suites pour le clavecin, représentant la nature et les propriétés des sept planètes. — 6° Poëme anonyme sur le jubilé de la délivrance de la ville de Lubeck, mis en musique. — 7° *Castrum doloris Leopoldo et castrum honoris Josepho*. — 8° Délices célestes de l'âme, pièces pour le clavecin. — 9° Pièces pour violon, basse de viole et clavecin, œuvres 1er et 2e; Hambourg, 1696, in-fol. — 10° *Ce qu'il y a de plus terrible; ce qu'il y a de plus gai*, pièces d'orgue (en manuscrit). — 11° Fugues, préludes et pièces diverses pour l'orgue (en manuscrit). Dans le recueil de préludes, fugues et chorals variés pour l'orgue, publié chez Breitkopf, on trouve un prélude et une fugue de Buxtehude sur le choral : *Wie schœn Leuchtet der Morgenstern*. La bibliothèque royale de Berlin possède en manuscrit 15 préludes et fugues pour l'orgue, suivis du choral varié *Nun Lob mein Seel*, ainsi qu'une toccate pour le même instrument, par Buxtehude. L'éditeur Kœrner, d'Erfürt, a publié récemment quelques pièces d'orgue de ce grand artiste.

BUZZI (ANTOINE), compositeur italien, connu depuis 1840, fut entrepreneur du théâtre Italien à Valence, en Espagne, et ne réussit pas dans cette entreprise, qui n'eut d'existence que pendant l'année 1841. De retour en Italie, il a fait représenter à Rome, dans l'été de 1842, l'opéra de sa composition intitulé : *Bianca Capello*, qui ne réussit pas; mais dans l'année suivante il écrivit pour Ferrare *Saül*, qui eut un plein succès, et qui reçut un aussi bon accueil à Parme, à Rome, à Trieste et dans d'autres villes. Les morceaux séparés de cet ouvrage ont été publiés avec accompagnement de piano, à Milan, chez Ricordi. Le 26 décembre 1853, il a fait représenter au théâtre de La Scala, à Milan, *Il Convito di Baldassare*, opéra sérieux, chanté par la Novello, la Brambilla, Carrion, Guicciardi et Brémont, qui n'eut qu'un médiocre succès. En 1855, il a donné au grand théâtre de Trieste *Ermengarda*, opéra sérieux qui a été assez bien accueilli, et dans la même année *Edita*, opéra sérieux, au théâtre de *la Fenice*, à Venise.

BUZZOLA (ANTOINE), maître vénitien, directeur actuel de la chapelle impériale de Saint-

Marc, et de la confrérie de Sainte-Cécile, à l'église Saint-Martin de Venise, a succédé dans ces deux emplois à Jean-Augustin Perotti. Il fut directeur de musique au théâtre italien de Berlin, dans les années 1843 et 1844, et a fait représenter à Venise, en 1837, un opéra de sa composition intitulé *Faramondo*, qui eut quelque succès et fut joué sur plusieurs autres théâtres. En 1841, il a donné aussi à Venise *il Mastino*, et dans l'année suivante *gli Avventurieri*. Il a écrit à Berlin une cantate qui a été chantée au théâtre italien, en 1843, à l'occasion de la fête du roi.

BUZZOLENI (Jean), célèbre ténor, né à Brescia, dans la seconde moitié du dix-septième siècle, fut d'abord au service du duc de Mantoue, ensuite de l'empereur. Algarotti en parle avec beaucoup d'éloges dans son *Essai sur l'opéra*. Buzzoleni chantait encore en 1701.

BYRD (William), célèbre musicien anglais, est considéré comme fils de Thomas Byrd, membre de la chapelle royale, sous les règnes d'Édouard VI et de la reine Marie. La date précise de sa naissance n'est pas connue, mais on sait qu'il était âgé de quatre-vingt-cinq ans lorsqu'il mourut, le 4 juillet 1623, d'où il résulte qu'il a dû naître en 1538, ou vers la fin de 1537. Un acte authentique, conservé parmi les *records* de la chancellerie de l'échiquier, à Londres, prouve que Byrd était en 1554 le plus âgé des enfants de chœur de la cathédrale de Saint-Paul : il devait avoir alors environ seize ans. Son éducation musicale fut dirigée par Tallis, savant musicien qui fut attaché à la chapelle de Henri VIII, d'Édouard VI, de la reine Marie et d'Élisabeth. A l'avénement de cette dernière princesse, la chapelle royale fut réorganisée, et Byrd, bien que déjà considéré comme artiste de grand mérite, ne fut pas compris au nombre de ses membres : cette défaveur le détermina à accepter la place d'organiste de la cathédrale de Lincoln, en 1563. Après la mort de Robert Parsons (*voy.* ce nom), qui eut lieu en 1569, il lui succéda comme membre de la chapelle royale, dont il fut nommé organiste en 1575, conjointement avec son maître Tallis. Dans la même année tous deux obtinrent une patente qui leur concédait le droit d'imprimer et de vendre les livres et papiers de musique pendant le terme de vingt et un ans. Le premier usage qu'ils en firent fut la publication d'une collection de motets, d'hymnes et de canons, à cinq, six et huit voix, sous le titre de *Cantiones, quæ ab argumento sacræ vocantur, quinque et sex partium*. Londres, 1575, in-4° obl. Après la mort de Tallis, en 1585, le bénéfice de la patente fut transporté à Byrd seul : il paraît en avoir traité peu de temps après avec Thomas Este. Byrd eut plusieurs enfants, car on trouve l'indication de la mort d'un de ses fils et d'une fille dans un ancien registre de la paroisse de Sainte-Hélène, à Londres, sous cette forme :

Buried. { « Walter Byrd, the sonne of William Byrd, the XV daye of maye. Anno Dom. 1587.
« Alice Byrd, the daughter of William Byrd, the XV daye of julye. A. D. 1587.

Un autre fils de cet homme célèbre, Thomas Byrd, qui suivit la profession de son père, fut le suppléant de John Bull, en 1601, comme professeur de musique au collége de Gresham.

La lecture attentive des œuvres de William Byrd démontre qu'il fut un des plus grands musiciens du seizième siècle, et qu'il n'est inférieur à aucun maître italien ou belge de son temps. Le registre de la chapelle des rois d'Angleterre (*Cheque Book*) lui donne le titre de *Père de la musique* (*Father of musick*) : cet éloge, quelque grand qu'il soit, est justifié par la pureté d'harmonie, l'élégance de la forme dans les entrées d'imitation des voix, la clarté du style et la régularité tonale qui brillent dans ses ouvrages. On peut dire sans exagération que Byrd fut le Palestrina, l'Orlando Lasso de l'Angleterre : s'il est peu connu sur le continent, la cause en est dans la rareté des relations des îles britanniques avec le reste de l'Europe, au point de vue de l'art : car les presses musicales de l'Italie, de l'Allemagne, de la Belgique et de la France n'ont jamais reproduit un seul ouvrage des compositeurs anglais, tandis qu'elles inondaient le monde d'éditions multipliées des œuvres des artistes des autres nations. La liste des compositions de Byrd se compose de la manière suivante : 1° La collection de motets et hymnes ou *cantiones* citée précédemment : on y trouve cinq motets à cinq voix, onze motets à six, un hymne à cinq, un à six, et deux canons, le premier à six et l'autre à huit, de la composition de Byrd : le reste appartient à Tallis. — 2° *Psalmes, sonnets and songs of sadnes and pietie, made into musick of five parts* (Psaumes, sonnets et chansons sérieuses et pieuses mis en musique à cinq parties); Londres, Thomas Este, sans date, mais avec une autorisation d'imprimer, datée de 1587. Des exemplaires, non d'une autre édition, comme l'ont cru plusieurs bibliographes, mais avec un nouveau frontispice, portent la date de 1588. — 3° *Songs of sundries natures, some of gravitie and others of myrth, fit for all companies and voyces ; lately made and compo*

sed into music of three, four, five, and six parts, and published for the delight of all such as take pleasure in the exercise of that art (Chansons d'espèces diverses, les unes graves et les autres joyeuses, composées pour toutes les sociétés et les différents genres de voix, à trois, quatre, cinq et six parties, et publiées pour l'amusement de ceux qui prennent plaisir dans la culture de la musique). *Imprinted at London by Thomas Est, the assigne of William Byrd*, 1589. Cet ouvrage fut réimprimé en 1610 par Lucrèce Este. — 4° *Liber primus sacrarum cantionum quinque vocum. Autore Guilielmo Byrd, organista regio Anglo. Excudebat Thomas Est ex assignatione Guilielmus Byrd. Cum privilegio.* Londini, 25 octobr. 1589. Cet ouvrage, dont toutes les pièces sont d'une beauté achevée, a été reproduit en 1842, en partition, aux dépens de la très-honorable société des antiquaires musiciens de l'Angleterre, et par les soins de M. William Horsley, qui y a joint une bonne introduction historique et critique, et l'a accompagné du *fac simile* du frontispice de l'édition originale. — 5° *Liber secundus sacrarum cantionum*, etc. Londini, *quarto novemb.* 1591. — 6° *Gradualia, ac cantiones sacræ quinis, quaternis, tribusque vocibus concinnatæ. Liber primus. Authore Guilielmo Byrde* (sic), *organista regio Anglo*, 1607. — 7° *Gradualia, ac cantiones sacræ. Liber secundus.* 1610. — 8° *Psalmes, songs, and sonnets, some solemne, others Joyfull, framed to the Life of the words, fit for voyces or viols, of three, four, five and six parts; composed by W. Byrd, one of gentlemen of his Magesties honorable chappell* (Psaumes, chansons et sonnets, quelques-uns sérieux, les autres joyeux, conformes à l'esprit des paroles, et disposés pour les voix ou les violes à trois, quatre, cinq et six parties; composés par W. Byrd, un des membres de l'honorable chapelle de leur Majesté). 1611. *Printed by Tho. Snodham*, etc. — 9° Byrd a publié trois messes de sa composition, dont la rareté est si grande que M. Édouard Rimbault, savant archéologue musicien, a consulté les catalogues de toutes les grandes bibliothèques et de toutes les ventes qui se sont faites pendant les deux derniers siècles, sans en découvrir d'autre exemplaire que celui d'une messe à cinq voix qui est en la possession de M. W. Chappell, membre de la société des antiquaires musiciens de Londres et éditeur des publications de cette société, et celui des deux autres messes à trois et quatre voix, qui fut vendu en 1822, à la huitième séance de la grande et belle collection de Bartlemann. Ces messes, reliées avec dix-huit suites de madrigaux de Morley, Welkes, Byrd, Gibbons, Wilbye, Bateson, Kyrbie, etc., dans la reliure originale en vélin, furent vendues douze livres douze s. (315 francs). Les trois messes de Byrd paraissent avoir été imprimées sous le règne d'Élisabeth, vers 1580; mais elles n'ont ni titre, ni date, ni nom d'imprimeur, si l'on en juge par l'exemplaire de la messe à cinq voix qui est en la possession de M. W. Chappell. On lit simplement au haut des pages de celle-ci : 5 vocum. W. Byrd. L'opinion de M. Rimbault est que Byrd a composé ces messes entre les années 1553 et 1558, c'est-à-dire dans l'intervalle de sa seizième année à la vingtième année, parce que le règne de la reine Marie (19 juillet 1553 - 17 novembre 1558) fut la seule époque du retour du gouvernement anglais et d'une partie de la nation à la religion catholique. Ces ouvrages marquent donc la première époque du talent du compositeur; cependant la messe à cinq voix mise en partition par M. Rimbault, d'après l'exemplaire de M. W. Chappell, est déjà très-remarquable par l'habileté dans l'art d'écrire. Elle a été publiée en 1841, par la société d'antiquités musicales (*Musical Antiquarian Society*), avec le luxe de toutes ses publications, sous ce titre : *A Mass for five voyces, composed between the years 1553 and 1558, for the old Cathedral of Saint-Paul, by William Byrd, now first printed in score, and preceded by a Life of the composer, by Edward F. Rimbault.* London, printed for the members of the musical antiquarian Society, by Chappell, etc., gr. in-fol. — Byrd a aussi contribué aux ouvrages suivants : — 10° *Musica Transalpina. Madrigales translated of four, five, and six parts, chosen out of divers excellent Authors, with the first and second part of* LA VIRGINELLA, *made by maister Byrd, upon two stans's of Ariosto, and brought to speak english. Published by N. Yonge, in favour of such as take pleasures in musicke and voyces. Imprinted at London by Thomas Est, the assigne of William Byrd*, 1588. C'est le premier recueil de madrigaux publié en Angleterre. — §11° *The first set of italian Madrigals Englished, not to the sense of the original ditties, but after the affection of the noate, by Thomas Watson, gentleman. There are also here inserted two excellent Madrigalls of master Byrd*, etc. (Premier livre de Madrigaux italiens traduits en anglais, non dans le sens des chants originaux, mais d'après l'affection exprimée, par Thomas Watson, gentl.

Là aussi sont deux excellents madrigaux de maître Byrd, etc.); Londres, Thomas Est, 1590. — 12° *Parthenia, or the Maiden-head of the first musicke that ever was printed for the Virginalls. Composed by three famous masters William Byrd, Dr. John Bull, and Orlando Gibbons, gentlemen of his Majesty's most illustrious chappel. Engraved by Wm. Hole* (Parthénie, ou la Virginité de la première musique qui ait jamais été imprimée pour les Virginales, composée par trois fameux maîtres, William Byrd, le Dr. John Bull, et Orlando Gibbons, etc.). Cet ouvrage est dédié à la reine Élisabeth. Il est entièrement gravé sur des planches de cuivre. La première édition est sans date, mais l'ouvrage a paru en 1600. Les morceaux composés par Byrd sont au nombre de huit, lesquels consistent en deux préludes, deux pavanes et quatre gaillardes. — 13° *The teares and lamentations of a sorrowfull soule; composed with musical ayres and songs, both for voyces and divers instruments, set forth by sir William Leighton, Knight* (Les Larmes et Lamentations d'une âme affligée, composées d'airs et de chants pour les voix et divers instruments), 1614. On y trouve quatre compositions de Byrd. — Dans le curieux volume connu sous le nom de *Virginal-Book de la reine Élisabeth*, lequel existe en manuscrit dans le *Fitzwilliam-Museum*, à Cambridge, se trouvent soixante-dix pièces pour la virginale et l'orgue, composées par Byrd, et le Virginal-Book de lady Nevill en contient vingt-six. Le mss. n° 6926 du fonds de Harley, au Muséum britannique, contient un chant à trois voix composé par Byrd pour le drame latin de Jane Shore, qui fut représenté en 1586, et plusieurs motets de ce grand musicien se trouvent en partition dans une collection de madrigaux, motets et fantaisies, formée par un chantre de Windsor, nommé Jean Baldwyne. Cette collection est aussi au Muséum britannique, de même qu'une autre très-volumineuse formée par le Dr. Tudway pour lord Harley, laquelle contient un service complet à quatre voix, de Byrd. On trouve un grand nombre de ses pièces dans les collections de Barnard (*Selected Church-Musick*), de Boyce (*Cathedral-Music*), de Hilton, et d'autres.

Il ne faut pas confondre avec le grand artiste qui est l'objet de cette notice un autre musicien nommé *William Bird*, de Watford, dans le comté de Hertford, auteur d'une collection de chants à quatre voix pour les psaumes et hymnes, avec accompagnement d'orgue ou de piano, dont la deuxième édition a paru en 1829, sous ce titre : *Original Psalmody, consisting of psalm and hymns tunes in score, with an accompaniment for the organ or piano forte*; Londres, petit-in-4° obl.

BYSTROEM (Thomas), sous-lieutenant d'artillerie suédois, vivant à Stockholm au commencement du dix-neuvième siècle, a publié *Trois Sonates pour le clavecin, avec accomp. de violon*; Leipsick, 1801.

BYTEMEISTER (Henri-Jean), docteur en théologie et bibliographe hanovrien, naquit le 5 mai 1688 à Zelle, où son père était secrétaire au conseil de justice. En 1720 il devint professeur de théologie à Helmstædt ; il est mort dans cette ville en 1740, le 22 avril. Parmi ses nombreux ouvrages, on trouve : *Dissertatio de Sela contra Gottlieb* (Reime). Cette dissertation a été insérée dans les *Misscell. Lipsiens.*, t. IV, et dans le *Thesaurus antiquit. sacr.* d'Ugolini, t. XXXII, p. 731.

C

CABALONE (Michel), ou **GABELONE**, ou enfin **GABELLONE**, fut le premier maître de contrepoint du violoniste Emmanuel Barbella. Il est mort à Naples, sa patrie, en 1773, dans un âge peu avancé. On connaît de ce musicien les partitions des opéras : 1° *Alessandro nelle Indie*; — 2° *Adriano in Siria*. La bibliothèque du Conservatoire de Paris possède la partition manuscrite et vraisemblablement originale d'un oratorio de la *Passion*, composé par Cabalone.

CABEZON (D. Félix-Antoine), organiste de la chapelle et clavicordiste de la chambre du roi d'Espagne Philippe II, naquit à Madrid en 1510, et mourut dans la même ville, le 21 mars 1566, à l'âge de cinquante-six ans. Il fut inhumé dans l'église des Franciscains de Madrid, et l'on mit sur son tombeau l'épitaphe suivante :

Hic situs est felix Antonius ille sepulchro
Organici quondam gloria prima chori.
Cognomen Cabezon cur eloquar ? inclyta quando
Fama ejus terras, spiritus astra colit.
Occidit, heu ! tota regis plangente Philippi
Aula ; tam rarum perdidit illa decus.

On a de Cabezon : *Libro de Musica para tecla, harpa, y viguela* (Livre de musique pour jouer du clavecin, de la harpe et de la viole); Madrid, 1578, in-fol. Cet ouvrage a été publié par les soins de ses fils. Les exemplaires en sont devenus si rares que M. Eslava (*voy.* ce nom), maître de la chapelle de la reine d'Espagne D. Isabelle II, a fait d'inutiles recherches dans toutes les bibliothèques du pays pour en trouver un, et ne l'a rencontré, par un hasard heureux, que dans la bibliothèque royale de Berlin, où il a pu l'examiner et en faire des extraits. Cabezon a écrit aussi un traité de composition intitulé : *Musica teórica y práctica*, qui n'est pas moins rare que son premier ouvrage. Cet artiste eut deux fils, D. Antonio et D. Hernando Cabezon, qui furent aussi des organistes distingués.

CABIAS (L'abbé), ecclésiastique français, né dans les dernières années du dix-huitième siècle, imagina, vers 1825, un système monstrueux de construction d'orgue à l'usage de personnes qui n'ont aucune connaissance de la musique, du plain-chant ni de l'harmonie. Le résultat des recherches de M. Cabias, pour la solution de ce problème insensé, fut mis à l'exposition des produits de l'industrie française, en 1834. Ce résultat consistait en un petit orgue construit par les moyens ordinaires, auquel était attachée une boîte contenant le mécanisme composé de deux claviers chacun de vingt-trois touches. Les vingt-trois touches rouges du premier clavier faisaient entendre les accords mineurs ; et les touches noires du second clavier produisaient les accords majeurs. Par une combinaison du mécanisme, une seule de ces touches, en appuyant sur le bras d'un des rouleaux posés horizontalement dans la boîte, faisait baisser, suivant l'exigence de l'accord, quatre ou cinq pelotes qui venaient se poser verticalement sur autant de touches du clavier ordinaire, et faisaient sur elles l'office des doigts de l'organiste. Le papier posé sur le pupitre, et dont la notation remplaçait celle du plain-chant, était divisé en vingt-trois cases par des lignes perpendiculaires au plan des claviers, et chacune de ces cases correspondait à chacune des touches de ces claviers. Dans ces cases se trouvaient des chiffres ou rouges, ou noirs, lesquels indiquaient par leur couleur le clavier auquel chacun d'eux répondait, et des lignes droites ou obliques, allant d'une case à l'autre, faisaient voir la touche sur laquelle il fallait poser le doigt. Pour la facilité de l'exécution et pour lier l'enchaînement des accords, les touches devaient être jouées alternativement par l'index de chaque main. La pensée barbare de cette machine de l'abbé Cabias, pensée entièrement opposée à la conception de l'art, a été reprise quelques années plus tard par l'abbé Larroque, qui en a fait l'orgue appelé *Milacor*. (*Voy.* LARROQUE.)

CABILLIAU ou **CABELLIAU** (...), musicien belge du seizième siècle, dont on trouve une chanson à quatre voix (*En espérant de parvenir à la mienne fantaisie*) dans un manuscrit de la bibliothèque de Cambrai (n° 124), daté de 1542. M. de Coussemaker a donné l'analyse du contenu de ce manuscrit dans sa *Notice sur les collections musicales de la bibliothèque de Cambrai* (p. 65-91). De plus, il a mis en partition la chanson de Cabilliau, sous le n° 2, dans les planches de musique du même volume. On ne sait rien de ce musicien, et l'on

ignore s'il était né à Ypres ou à Audenarde, ou il y avait des familles de ce nom. La famille *Cabelliau* d'Audenarde était une des plus distinguées et des plus considérables au seizième siècle : on comptait parmi ses membres des littérateurs, des magistrats, des prêtres et des religieux dominicains, chartreux et autres.

CACCINI (Horace), fut maître de chapelle de Sainte-Marie-Majeure, à Rome, en 1577. Il eut pour successeur Nicolas Pervè, en 1581. Je possède une messe *de Beata Virgine*, à cinq voix, de ce maître.

CACCINI (Jules), né à Rome, fut connu et cité sous le nom de *Giulio Romano*. Les écrivains de son temps ont gardé le silence sur le commencement et la fin de sa vie; il y a même beaucoup d'incertitude sur l'époque de sa naissance. Toutefois il fournit lui-même une date approximative dans la préface de son recueil de madrigaux intitulé : *Nuove Musiche* (publié en 1602); car il y dit qu'il avait vécu trente-sept ans à Florence, ce qui prouve qu'il y arriva vers 1564 ; or on sait qu'il était alors fort jeune, mais déjà artiste, et, en supposant qu'il fût seulement âgé de dix-huit ans, il suit de tout cela qu'il a dû naître vers 1546. Caccini eut pour maître de chant et de luth Scipion Della Palla, qui ne le rendit pas savant musicien, mais qui en fit un chanteur habile et un homme de goût. On ignore s'il se détermina de lui-même à se rendre à Florence, ou s'il y fut appelé par les Médicis ; mais on sait qu'en 1580 il était attaché à la cour en qualité de chanteur. Il est certain aussi qu'aux fêtes des noces du grand-duc François de Médicis avec *Bianca Capello*, célébrées en 1579, Caccini chanta le rôle de *la Nuit*, accompagné par des violes (1), dans un intermède dont la musique était de Pierre Strozzi.

A cette époque, Jean de Bardi, comte de Vernio, ses amis Jacques Corsi et Pierre Strozzi, à qui s'étaient réunis Vincent Galilée, père du célèbre physicien, Mei et le poëte Rinuccini, avaient formé une association intelligente qui avait pour but de faire revivre l'ancienne déclamation musicale des Grecs, et de l'appliquer au drame. Les membres de cette société avaient pris en aversion le genre madrigalesque à plusieurs voix, et voulaient lui substituer des chants à voix seule, accompagnés d'un instrument. Cette idée n'était pas absolument nouvelle; car, dans une fête donnée à Galéas Sforce et à son épouse, Isabelle d'Aragon, par *Bergonzo Botta*, noble de Tortone, en 1488, il y eut un intermède où les dieux et les déesses chantèrent tour à tour. Au mariage de Cosme I^{er} avec Éléonore de Tolède, en 1539, on entendit Apollon chanter, en s'accompagnant de la lyre, des stances poétiques à la louange des deux époux, et les Muses répondre à ce chant par une *canzone* à neuf parties réelles. Enfin, aux mêmes fêtes, l'Aurore réveillait par ses chants les bergers et les nymphes, et était accompagnée par un clavecin (1).

Admis dans la société des hommes distingués qu'on vient de nommer, et instruit, par leurs entretiens, de la révolution qu'ils voulaient opérer dans la musique, Caccini sentit s'éveiller en lui le génie qui le rendait propre à réaliser une partie des vues et des espérances de ses patrons. Homme d'esprit, il comprit qu'il avait tout à gagner à cette transformation de l'art, car son ignorance des règles du contrepoint était à peu près complète, et la nature lui avait accordé le don d'inventer des chants que son talent d'exécution faisait valoir. Ses canzonnettes et ses sonnets acquirent une vogue extraordinaire ; il les chantait avec l'accompagnement du théorbe, instrument qui venait d'être inventé par un Florentin nommé *Bardella*. (*Voyez* ce nom.)

Ces heureux essais déterminèrent le comte de Vernio à écrire, en 1590, le poëme d'une *monodie*, sorte de scène à voix seule, que Caccini mit en musique avec succès. Peu de temps après, Bardi quitta Florence pour aller se fixer à Rome. La maison de Corsi devint alors le centre de la société d'artistes et d'amateurs dont ce seigneur était un des fondateurs. En 1594, son ami, le poëte Rinuccini, fit un second essai dans sa *Dafne*, et chargea Peri et Caccini de la composition de la musique. Plusieurs autres petits drames de ce dernier succédèrent à celui-là, et furent joués dans la maison de Corsi, où ils excitèrent l'enthousiasme. Ces pastorales avaient eu pour modèles *Il Satiro*, d'Emilio del Cavaliere (*voy.* CAVALIERE), représenté publiquement à Florence, en 1590, *la Disperazione di Fileno* (1590), et *il Giuoco della Cieca* (1595), ouvrages du même compositeur ; mais on ne peut nier qu'il y eût dans le style de Caccini quelque chose de plus dramatique que dans celui de Cavaliere. Les méditations de tant d'hommes distingués conduisirent enfin, après environ vingt ans de recherches, à la découverte d'une espèce de déclamation musicale destinée à changer la direction de l'art. Rinuccini, musicien autant que poëte, paraît avoir eu la plus grande part dans cette découverte. Les fêtes célébrées en 1600, pour le mariage de Henri IV, roi de France, avec Marie de Médicis, lui fournirent une occasion favorable pour réaliser ses idées à cet égard ; il écrivit pour les fêtes qui furent alors célébrées une *Tragedia per Musica*.

Malgré tant d'éloges accordés à Caccini par

(1) *Feste nelle Nozze del serenissimo D. Francesco Medici, gran duca di Toscana, etc.*; Firenze, Filip. et Jac. Giunti, 1579, p. 10.

(1) *Voy. Apparato e Feste nelle nozze dello Illustrissimo Sig. Duca di Firenze, etc.*; Fiorenza, Bened. Giunti, 1539, in-2°, p. 10.

les écrivains de Florence, les productions de ce musicien ont été l'objet de critiques amères depuis environ quarante ans. Burney, copié par quelques auteurs allemands, a reproché à ses chants d'être empreints de monotonie, et leur a trouvé de l'analogie avec le style de Lulli. En cela, il a fait preuve de cette légèreté de jugement qu'on remarque en beaucoup d'endroits de son *Histoire de la musique*, lorsqu'il y analyse les œuvres des anciens compositeurs. Il n'y a pas la moindre analogie entre les mélodies de Caccini et celles de Lulli, encore moins de ressemblance dans le récitatif. Caccini est sans doute inférieur à Monteverde sous le rapport de l'expression passionnée, et il a été surpassé dans le récitatif par Carissimi; mais les formes de ses mélodies ont de l'originalité, les périodes en sont longues, et l'examen attentif de ses ouvrages fait voir qu'il saisissait fort bien le caractère des paroles. Quant aux ornements du chant, il a su leur donner une grâce qu'on ne trouve point dans les œuvres de ses contemporains. Ses madrigaux à voix seule offrent en ce genre des choses de très-bon goût. C'est donc à tort que les auteurs du nouveau lexique universel de musique, publié sous la direction de M. Schilling, ont copié Gerber, et ont dit que cette musique n'est qu'une *psalmodie*. C'est à tort surtout qu'ils ont reproché à d'autres écrivains d'avoir considéré Peri et Caccini comme des inventeurs et comme de grands artistes. Nul commencement n'est grand ni beau, disent-ils; mais n'y a-t-il pas un immense mérite à commencer?

Tous les écrivains sur la musique, du temps de Caccini, l'ont signalé comme le meilleur chanteur de son époque, et Prætorius en parle en ce sens. (*Synt. Mus.*, III, 230.) Il avait formé quelques élèves qui passaient pour des chanteurs distingués.

Quel que fut le mérite de Peri et l'importance de ses travaux dans sa collaboration avec Caccini, il paraît que sa gloire fut éclipsée par celle de ce dernier; car les contemporains de Caccini s'accordent à le considérer comme ayant eu la plus grande part dans la création du drame lyrique. L'abbé Angelo Grillo, ami du Tasse, lui écrivait : « Vous êtes le père d'un nouveau
« genre de musique, ou plutôt d'un chant qui
« n'est point un chant, d'un *chant récitatif*,
« noble et au-dessus des chants populaires, qui
« ne tronque pas, n'altère pas les paroles, ne
« leur ôte point la vie et le sentiment, et les
« leur augmente, au contraire, en y ajoutant
« plus d'âme et de force, etc. (1). » Jean de Bardi, dont le témoignage est d'un grand poids pour le temps où il écrivait, s'exprime ainsi dans un discours adressé à Jules Caccini lui-même : « Selon mon sentiment et selon celui

« des connaisseurs, vous avez atteint le but
« d'une musique parfaite; non-seulement per-
« sonne ne vous surpasse en Italie, mais il en
« est peu, et peut-être n'en est-il aucun qui vous
« égale (1). » Doni, en plusieurs endroits de ses ouvrages, accorde aussi beaucoup d'éloges à Caccini. Il paraît qu'avant de s'exercer dans le genre de musique qui fit sa réputation, cet artiste avait écrit d'autres ouvrages dans l'ancien style, et qu'il n'y avait pas réussi; car Pierre Della Valle dit, en le rangeant parmi ceux qui ont le plus contribué aux progrès de la musique moderne : *Giulio Caccini egli ancora, detto Giulio Romano; ma dopo che si fu esercitato nello musiche di Firenze; perchè nelle altre innanzi, con buona pace di lui, non ci trovo tanto di buono* (2).

Les ouvrages connus de Jules Caccini sont : 1° *Combattimento d'Apolline col serpente*, monodrame, poésie de Bardi, représenté en 1590, à Florence, dans la maison du poëte. Cet ouvrage n'a point été publié. — 2° *La Dafne*, drame de Rinuccini, en société avec J. Peri, représenté chez Jacques Corsi, en 1594, et non publié. — 3° *Euridice*, drame de Rinuccini, imprimé avec la musique sous ce titre : *l'Euridice composta in musica in stile rappresentativo da Giulio Caccini detto Romano.* — *In Firenze, appresso Giorgio Marescotti*, 1600, in-fol. de 52 pages, avec une épître dédicatoire de Caccini *a Giovanni Bardi de Conti di Vernio*, datée de Florence le 20 décembre 1600. Cet ouvrage fut d'abord mis en musique par Jacques Peri (*voy.* ce nom), à l'occasion des noces de Marie de Médicis avec Henri IV, roi de France en 1600, et représenté au palais Pitti, en présence de la cour. Jules Caccini avait composé trois chœurs et plusieurs airs pour ceux des chanteurs qui étaient ses élèves. Lorsque Peri fit imprimer son opéra par le libraire Marescotti, il y réintégra les morceaux qu'il avait d'abord composé, mais qui, lors de la représentation, avaient été remplacés par ceux de Caccini. Celui-ci, à son tour, refit la musique de l'*Euridice* en se servant de ce qu'il avait déjà écrit. Le frontispice de cet ouvrage précieux est orné d'une belle gravure en bois. Une deuxième édition a été publiée à Venise, en 1615, in-fol. — 4° *Il Rapimento di Cefalo* composé sur le drame du célèbre poëte Chiabrera, par ordre du grand-duc de Toscane, à l'occasion des noces de Marie de Médicis. Les chœurs furent écrits par Stefano Venturi del Nibbio, Pierre Strozzi et par le chanoine Luca Bati, maître de chapelle de la cathédrale de Florence et de la cour des Médi-

(1) *Lettere dell' abate Angelo Grillo;* Venezia, 1649, t. I, p. 438.

(1) *Discorso mandato da Gio. de Bardi a Giulio Caccini detto Romano sopra la musica e'l cantar bene.* (Dans les œuvres de J.-B. Doni, t. II, p. 233.)

(2) *Della Musica dell' et à nostra, etc., Discorso di Pietro Della Valle.* (Nelle opere del Doni, t. II, p. 251.)

cis. *Il Rapimento di Cefalo*, donné le 9 octobre, fut le premier opéra représenté sur un théâtre public : *l'Euridice* avait été mise en scène à la cour, le 6 du même mois. — 5° *Le Nuove Musiche*, collection de madrigaux à voix seule, de canzoni et de monodies. La première édition de cet ouvrage intéressant a pour titre : *le Nuove Musiche di Giulio Caccini detto Romano. In Firenze, appresso i Marescotti*, 1601, in-fol. de 40 pages. On trouve à la fin du volume la date de 1602. Cette collection n'a paru qu'au mois de juillet de cette dernière année, à cause d'une longue maladie de Caccini et de la mort de Georges Marescotti : une note de l'imprimeur, fils de celui-ci, nous informe de cette circonstance. Un avis de l'auteur, placé à la page 26 de cette édition, porte que, n'ayant pu, comme il le désirait, livrer à l'impression *Il Rapimento di Cefalo*, il a cru devoir joindre à ce recueil le dernier chœur [et plusieurs airs] du drame en question, afin qu'on pût voir la variété des passages qu'il a faits pour les parties qui chantent seules, etc. On trouve au commencement du volume une préface dans laquelle Caccini rend compte de ses travaux pour la formation de l'art du chant. Il nous apprend qu'il avait été marié deux fois ; que ses deux femmes ainsi que ses filles avaient été ses élèves, et que sa première femme était célèbre comme cantatrice. Une seconde édition de cet ouvrage porte le titre suivant : *le Nuove Musiche di Giulio Caccini detto Romano, musico del serenissimo gran-duca di Toscana, novamente con somma diligenza revisle, corretta et ristampate; in Venetia, appresso Alessandro Raverii*, 1607, in-fol. Il y a enfin une troisième édition des *Nuove Musiche*, datée de Venise, 1615, in-folio.

Dans une lettre adressée à M. Farrenc par M. Gaspari, bibliothécaire du Lycée musical de Bologne, le savant musiciste italien s'exprime ainsi : « Dans un manuscrit de miscellanées du « P. Martini, qui est à la bibliothèque du Lycée, « on trouve textuellement transcrits le titre, la « dédicace et l'avis aux lecteurs de l'ouvrage « suivant de Caccini, que je n'ai jamais vu : « *Nuove Musiche, e nuova maniera di scri-« verle con due arie particolari per tenore « che ricerchi le corde del basso, di Giulio « Caccini di Roma detto Giulio Romano, nelle « quali si dimostra che da tal maniera di « scrivere con la pratica di essa, si possono « apprendere tutte le squisitezze di quest'arte « senza necessità del canto dell' autore; ador-« nate di passaggi, trilli, gruppi, e nuovi « effetti per vero esercizio di qualunque vo-« glia professare di cantar solo.—In Fiorenza, « appresso Zanobi Pignone Compagni*, 1614. » — « L'épître dédicatoire de Caccini, *Al molto « illustre signor Piero Falconieri* (ajoute « M. Gaspari), ainsi que son discours aux lec-« teurs et les quelques instructions qui y font « suite, fournissent de curieux renseignements « sur l'art du chant de cette époque. » — Les détails contenus dans ces préliminaires prouvent que le recueil de 1614 n'est point une reproduction de celui publié en 1601 et, de nouveau, en 1607 et 1615. La dédicace signée par Caccini, datée de Florence, 18 août 1614, nous a fait voir que l'auteur vivait encore à cette époque; mais les paroles qui la terminent nous apprennent qu'il était fort âgé.... « *Potrà V. S. conoscere, che l'ossequio mio in verso la casa sua cominciato nelli anni della mia fanciulezza, è pervenuto sino a quelli della vecchiaia per far il medesimo sino al fine di quei pochi che mi possono avanzare*, etc..... » — M. Gaspari signale le recueil suivant, dont un exemplaire existe dans sa bibliothèque : *Nove Arie di Giulio Caccini detto Romano, novamente ristampate. — In Venetia, appresso Giacomo Vencenti*, 1608, in-fol. — Je possède enfin l'ouvrage suivant : *Fuggilotio musicale di D. Giulio Romano, nel quale si contengono madrigali, sonetti, arie, canzoni e scherzi, per cantare nel chitarrone, clavicembalo, o altro instrumento, ad una due voci: nuovamente corretto e ristampato. Opera seconda. Dedicato all' illustrissimo Sig. Vincenzo Grimani. In Venetia, appresso Giacomo Vincenti*, 1614. in-fol. de 49 pages. — Il n'y a en tête de l'ouvrage ni dédicace ni préface; mais on trouve, au verso du dernier feuillet, la table des morceaux, au nombre de trente-deux, que contient le volume. Ce recueil rarissime et jusqu'ici inconnu aux bibliographes n'existait point dans la célèbre bibliothèque du P. Martini, qui n'avait pu se le procurer pendant le cours de sa longue carrière ; toutefois il en avait eu connaissance et en avait copié le titre dans un recueil de miscellanées conservé aujourd'hui à la bibliothèque du Lycée musical de Bologne.

CACCINI (FRANÇOISE), fille aînée du précédent, a dû naître à Florence vers 1581 ou 1582, car Jules Caccini en parle dans la préface de l'édition publiée en 1602, et dit qu'elle a été son élève pour le chant et qu'elle est déjà cantatrice; d'où l'on peut conjecturer qu'elle était alors âgée de dix-neuf ou vingt ans. Un ouvrage de sa composition, inconnu aux bibliographes, prouve qu'elle n'était pas moins distinguée par le talent d'écrire la musique que par le chant; il a pour titre : *la Liberazione di Ruggiero dall isola d'Alcina, balletto composto in musica dalla Francesca Caccini ne' Signorini Malaspina. Rappresentato nel Poggio Imperiale, villa della serenissima archiduchessa d'Austria gran duchessa di Toscana, al sereniss Ladislao Sigismondo, principe di Polonia e*

di Suezia; in Firenze, per Pietro Cecconcelli, 1625, in-fol. de 74 pages. L'épître dédicatoire à la grande-duchesse de Toscane est datée du 4 février 1625 : on y voit que ce ballet fut exécuté par les plus célèbres musiciens de Florence dans la villa de cette princesse, en présence de Ladislas, prince de Pologne et de Suède. La poésie est de Ferdinand Saracinelli, bailli de Volterra, et chef de la musique du grand-duc. L'ouvrage est écrit en partie dans le style récitatif, et en partie en chants mesurés, coupés par des ritournelles, dans la manière de Monteverde. A la suite du ballet se trouve un madrigal à 8 voix, qui est bien écrit. — La bibliothèque de Modène possède l'ouvrage suivant : *Il Primo Libro delle Musiche a una e due voci, di Francesca Caccini ne Signorini. Dedicate all' illustrissimo e reverendissimo signor cardinale de' Medici. — In Fiorensa, nella stamperia di Zanobi Pignoni*, 1618, in-fol. — L'abbé Baini possédait la partition d'un autre ouvrage de cette femme distinguée, intitulé *Rinaldo innamorato*; elle se trouve aujourd'hui à la bibliothèque de la Minerve, à Rome. — Françoise Caccini avait épousé Signorini Malaspina.

CADAUX (JUSTIN), né le 13 avril 1813, à Alby (Tarn), entra comme élève au Conservatoire de Paris le 18 juillet 1825, dans le cours de piano de Zimmerman et dans celui d'harmonie professé par Dourlen; mais le défaut d'exactitude le fit rayer de ces classes le 1er décembre de la même année. Quelques années plus tard il s'est fixé à Bordeaux et s'y est livré à l'enseignement du piano. En 1839, il fit représenter au théâtre de Toulouse l'opéra intitulé *la Chasse saxonne*, qui fut fort applaudi. Ce succès lui fit obtenir de Planard le livret d'un petit acte qui avait pour titre : *les Deux Gentilshommes*, et qui fut représenté au théâtre de l'Opéra-Comique, à Paris, dans le mois d'août 1844. On y trouva une certaine facilité vulgaire qui s'est reproduite dans les autres ouvrages du même compositeur, particulièrement dans *les Deux Jacquet*, opéra en un acte, joué à l'Opéra-Comique de Paris, le 12 août 1852.

CADEAC (PIERRE), maître des enfants de chœur de l'église d'Auch, vers le milieu du seizième siècle, fut un des musiciens français les plus estimés de ce temps, particulièrement pour la musique d'église. Ses ouvrages imprimés et connus sont ceux-ci : 1° *Moteta quatuor, quinque et sex vocum*, lib. 1 ; Paris, Adrian Le Roy, 1555, in-4° obl. — 2° *Missæ tres Petro Cadeac præstantissimo musico auctore, nunc primum in lucem editæ, cum quatuor vocibus, ad imitationem modulorum, ut sequens tabula indicabit* : Ad placitum; Ego sum panis; Levavi oculos; *Lutetiæ, apud Adr. Le Roy et Rob. Ballard*, 1558, gr. in-fol. — 3° *Missa cum quatuor vocibus ad imitationem mo-* *duli Alma Redemptoris condita. Nunc primum in lucem edita. Auct. Pet. Cadeuc pueris symphoniacis ecclesiæ Auxcensis præfecto.* Cette messe est imprimée dans un volume qui a pour titre : *Missarum musicalium certæ verum varietate secundum varios quos referunt modulos et cantiones distinctarum liber secundus*, etc.; Parisiis, ex typographia Nic. Du Chemin, 1556, in-fol. max. — 4° *Missæ tres a Petro Cadeac, Hérissant, Vulfrano Samin, cum quatuor vocibus condita, et nunc primum in lucem editæ*; Parisiis, Adrian Le Roy et Robert Ballard, 1558, in-fol. La messe de Cadéac a pour thème la chanson française *les Hauts Boys*. — 5° Une autre messe de ce musicien se trouve dans une collection publiée par Gardane, intitulée : *XII Missæ cum quatuor vocibus a celeberrimis auctoribus conditæ, nunc recens in lucem editæ, atque recognitæ*; Venise, 1554. — 6° Magnificat du sixième ton à quatre voix, dans le recueil qui a pour titre : *Canticum Beatæ Mariæ Virginis (quod Magnificat inscribitur) octo modis a diversis auctoribus compositum*; Paris, Adrian Le Roy et Robert Ballard, 1558, gr. in-fol. — 7° Plusieurs motets dans le *Quintus liber Motettorum quinque et sex vocum. Opera et solercia Jacobi Modernum (alias dicti Grand Jacques) in unum coactorum, et Lugduni prope phanum divæ Virginis de Confort, ab eodem impressorum*, 1543. — 8° D'autres motets dans la collection intitulée : *Cantiones sacræ, quas vulgo Motetta vocant, ex optimis quibusque hujus ætatis Musicis selectæ, Libri quatuor, Ed. Tilmannum Susato*. Antuerpiæ, *apud Tilmannum Susato*, 1546-1547, gr. in-4°. Des motets à cinq voix de Cadéac, imprimés à Paris en 1544, sont dans la bibliothèque de l'abbé Santini, à Rome.

CÆSAR (JEAN-MELCHIOR), né à Saverne, en Alsace, vers le milieu du dix-septième siècle, fut maître de chapelle des évêques de Bamberg et de Würtzbourg en 1683, et passa en 1687 en la même qualité à la cathédrale d'Augsbourg. On a de lui les ouvrages dont les titres suivent : 1° *Trisagion Musicum, complectens omnia Offertoria de communi Sanctorum et Sanctarum, de Maria Virgine et dedicatione Ecclesiæ, secundum proprium textum Gradualis Romani cum sex, scilicet C. A. T. B. et violinis concordantibus. Cum adjunctis ad libitum quatuor vocibus concordantibus, tribus violis et fagotto aut violone. Op. 1*; Würtzbourg, 1683, in-fol — 2° *Missæ breves VIII, 4 vocibus et 2 violinis concertantibus ac totidem vocibus et violis cum fagotto accessoris ad beneplacitum. Op. 2*; Würtzbourg, 1687, in-4°. — 3° *Lustige Tafelmusik in VI Stücken mit 60 Baletten, bestehend in unterschiedli-*

c'en lustigen Quodlibetten und kurzweiligen deutschen Conserten; Wurtzbourg, 1684, grand in-4° (Musique agréable de table, consistant en six pièces, etc.). — 5° *Psalmi vespertini dominicales et festivi per annum, cum 2 magnificat, C. A. T. B. 2 violinis concert. cum 2 violis, fagotto aut violone, et 4 replenis seu vocibus concordantibus ad libitum. Quibus pro additamento adjuncti sunt psalmi alternativi duplici modo, 2, 3, 4, 5 et 6 tum vocibus, tum instrumentis, prioribus ad beneplacitum intermiscendi*; op. 4, Würtzbourg, 1690, in-4°. — 5° *Hymni de Dominicis et tempore, de proprio et communi sanctorum, allis universorum religiosorum ordinum principationibus per totius anni decursum, in officio vespertino decantari solitis*; Würtzbourg, 1692, in-4°.

CÆSARIUS (Jean-Martin), contrepointiste du dix-septième siècle, a publié : *Concentus sacros 2-8 vocum* ; Munich, 1622.

CAETANO (Fr. Luiz de), moine portugais et sous-chantre d'un cloître de Lisbonne, naquit dans cette ville en 1717. On a de sa composition un ouvrage intitulé : *Corona seraphica de puras et fragrantes flores pelo ardente affecto dos frades menores da provincia de Portugal para com summa melodia ser offercieda emaccao de graças nos coros Franciscanos, no das mais religioens sagradas todas amantes da pureza Mariana*; Lisbonne, *in officina Joaquiniana da musica*, 1744.

CAFARO ou **CAFFARO** (Pascal), compositeur, né le 8 février 1708, à San Pietro *in Galantina*, dans la province de Lecce, au royaume de Naples, fut destiné d'abord à la carrière des sciences et en fit une étude sérieuse ; mais son goût décidé pour la musique le fit changer de dessein, et lui fit prendre la résolution de s'adonner entièrement à cet art. Il entra comme élève au Conservatoire de la Pietà, où Leo fut son maître de composition. Ses études étant achevées, il devint maître de la chapelle du roi, et maître de l'école où il avait été élève. Il est mort à Naples le 28 octobre 1787. Bien qu'il ne fût pas un musicien fort remarquable sous le rapport de l'invention, Cafaro obtint néanmoins des succès à cause de la grâce naturelle de ses mélodies et de la pureté de son style. On connaît de lui une partie dont les titres suivent : 1° *Oratorio per l'Invenzione della Croce*; Naples, 1747. — 2° *Ipermnestra*; Naples, 1751. — 3° *La Disfatta di Dario*; 1756. — 4° *Antigono*; 1754. — 5° *L'Incendio di Troia*; Naples, 1757. — 6° *Cantata a tre voci per festeggiare il giorno natalizio di Sua Maestà*; Naples, th. S. Carlo, 1764. — 7° *Arianna e Teseo*; ibid., 1766. — 8° *Cantata a tre voci per festeggiare il giorno natalizio di Sua Maestà Catolica*; Naples, th. S. Carlo, 1766.

— 9° *Il Creso*; à Turin, en 1768. — 10° *Giustizia placata*; 1769. — 11° *Cantata a più voci pour la Translation du sang de saint Janvier*; Naples, 1769, 75, 81, 83. — 12° *L'Olimpiade*, au théâtre Saint-Charles, à Naples; 1769. — 13° *L'Antigono*; avec une nouvelle musique; en 1770. — 14° *Betulia liberata*. — 15° *Il Figliuolo prodigo ravveduto*. — 16° Oratorio pour saint Antoine de Padoue. — 17° *Il Trionfo di Davidde*, oratorio. Cafaro a écrit aussi pour l'église. — 18° Messe à 2 chœurs et orchestre écrite en 1760. — 19° Leçon première du premier nocturne de Noël à voix seule, 2 violons, viole et orgue; 1771. — 20° Deuxième et troisième leçon, idem; 1776. — 21° Mottet pastoral à 4 voix et orchestre. — 22° Litanies à 4 voix. — 23° *Stabat* à 2 voix et orgue, en canon. — 24° *Miserere* à 5 voix et orgue. — 25° Répons pour le jeudi et le vendredi saints, à 4 voix et orgue. — 26° *Deus in adjutorium*, à 2 chœurs obligés et orchestre. — 27° *Dixit Dominus* à 4 voix, violons, hautbois et cors. — 28° Les psaumes *Confitemini* et *Diligam te*, traduits en italien par Saverio Mattei, à plusieurs voix et chœurs. — 29° *Laudate pueri* à 4 voix et orchestre. — 30 Plusieurs motets à voix seule et à 2 voix. Au nombre des élèves de ce maître on remarque Tritto, Bianchi et Tarchi. Un air de Cafaro, *Bello luci che accendete*, a eu un succès de vogue. La musique d'église de ce compositeur est simple, mais expressive. Son *Stabat* est à juste titre considéré comme une bonne production. On cite aussi avec éloge le psaume 106° (*Confitemini*) qu'il a écrit pour soprano, alto et ténor, avec chœur et orchestre. Le tombeau de Cafaro se trouve près de celui d'Alexandre Scarlatti, dans la chapelle de Sainte-Cécile, à l'église des Carmes de *Monte Santo*, hors de la porte Medina, à Naples. On y lit cette épitaphe :

D. O. M.
Divinæque. Cæciliæ. Tutelari. Suæ
Diû. Dicatum. Altare. Sacellumque
Musicorum. Chorus. Ædis. Regii. Palatii
Sibi Proprium
Auctore. Paschale. Cafaro
Regiarum. Majestatum. Magistro
Et. primo. ejusdem. Ædis. Chorago
Ære. Collato. Exornarunt
Anno. M. D. CC. LXXXVII.
Curantibus. Petro. Antonacci, Hieronymo
De Donato Et. Joachimo. Sabbatino
Annalis Præfectis.

Jean de Silva a publié *Elogio di Pasquale Cafaro detto Caffarelli*; Naples, 1788, in-8°.

CAFFARELLI. *Voy.* Majorano.

CAFFI (Bernardino), maître de chant du couvent de Sainte-Agnès, à Rome, dans la seconde moitié du dix-septième siècle. Il s'est fait connaître comme compositeur par des *cantate a voce solo*, op. 1; Roma, Mascardi, 1700, in-4° obl.

CAFFI (François), amateur de musique, né à Venise, vers 1786, a été conseiller à la cou-

d'appel, à Milan, depuis 1827, puis a obtenu sa retraite, après une laborieuse et honorable carrière. De retour à Venise, sa ville chérie, il y a repris, comme délassement, ses travaux littéraires relatifs à l'art qu'il a toujours aimé avec passion. Le premier ouvrage mis au jour par lui a pour titre : *Della vita e del comporre di Bonaventura Furlanetto, detto Musin, Veneziano, maestro della cappella ducale di S. Marco*; Venise, Picotti, 1820, 46 pages in-8°, avec le portrait de Furlanetto. Cet opuscule fut suivi de l'écrit intitulé : *Della vita e delle opere del prete Gioseffo Zarlino, maestro celeberrimo nella cappella ducale di Venezia*; Venise, Gius. Orlandelli, 1836, in-8° de 32 pages. M. Caffi a donné aussi dans les *Veneziani Inscrizioni*, de son ami M. Cicognia, une intéressante notice concernant le célèbre maître de chapelle vénitien *Lotti*, et a publié également un bon travail sur la vie et les ouvrages de *Benedetto Marcello*. Mais l'ouvrage le plus important qu'on doit aux recherches aussi intelligentes que patientes de M. Caffi est celui qui a pour titre : *Storia della musica sacra nella già cappella ducale di San Marco in Venezia dal 1318 al 1797*; Venise, Antonelli, 1854-1855, 2 vol. in-8°. Le soin qu'a pris M. Caffi de recourir toujours aux actes authentiques et originaux, quand il a pu les retrouver, donne un grand prix à son livre, et jette beaucoup de lumière sur des faits mal connus ou complétement ignorés, concernant une partie de l'histoire qui offre le plus grand intérêt; car Venise fut la véritable source originale de la musique italienne et de l'école dramatique. Rome et Naples sont aussi placés trèshaut dans l'histoire de cet art; mais l'école romaine fut en grande partie le produit de l'impulsion donnée par les musiciens belges des quinzième et seizième siècles, et l'école napolitaine n'acquit sa plus grande valeur que vers la fin du dix-septième siècle et pendant toute la durée du dix-huitième; tandis que la gloire de Venise dans la musique de tout genre remonte aux temps les plus reculés, et que, dès la seconde moitié du quinzième siècle, ses artistes suivent une voie de création indépendante.

CAFFIAUX (DOM PHILIPPE-JOSEPH), bénédictin de la congrégation de Saint-Maur, naquit à Valenciennes en 1712, et, après avoir achevé ses études, entra fort jeune dans l'ordre de Saint-Benoît. Il mourut à Paris, à l'abbaye Saint-Germain des Prés, le 20 décembre 1777. Ce savant religieux est connu principalement par le premier volume d'un livre qui a pour titre : *Trésor généalogique, ou Extraits des titres anciens qui concernent les maisons et familles de France*; Paris, 1777, in-4°. La suite de cet ouvrage n'a point paru, mais elle se trouve en manuscrit, avec les matériaux que dom Caffiaux avait rassemblés, à la Bibliothèque impériale de Paris. Plusieurs autres ont été publiés ou entrepris par lui; mais on ne le cite ici que comme auteur d'une *Histoire de la musique*, dont le manuscrit autographe a été retrouvé à la Bibliothèque royale par l'auteur de ce Dictionnaire. Cet ouvrage, dont le prospectus avait paru en 1756, fut annoncé comme étant sous presse, dans le catalogue des livres de musique qui se trouve à la fin de l'*Histoire du théâtre de l'Académie royale de musique*, publiée par le président Durey de Noinville; mais le nom de l'auteur y était défiguré en celui de *Caffiat*. Forkel (*Allgemeine Litteratur der Musik*, p. 21) et Lichtenthal (*Dizzion. e Bibliogr. della Musica*, t. III), ont copié cette annonce sous le même nom, et ont cité l'ouvrage comme ayant été imprimé en 1757, en 2 volumes in-4°. La Borde n'en a rien dit dans le catalogue des écrivains sur la musique inséré au troisième volume de son Essai sur cet art, et les auteurs du *Dictionnaire historique des musiciens* (Paris, 1810-1811) ont imité son silence. L'auteur anonyme de l'article peu étendu sur dom Caffiaux, de la *Biographie universelle* publiée par MM. Michaud, dit, après avoir cité le *Trésor généalogique* : « Il (D. Caf- « fiaux) avait précédemment fait paraître un « *Essai sur l'histoire de la musique*, in-4°. » Cependant ayant acquis par ses recherches la certitude qu'aucun livre portant le nom de Caffiaux n'avait paru sous les titres d'*Histoire de la musique*, ou d'*Essai sur l'histoire de la musique*, l'auteur de ce Dictionnaire doutait de l'existence de cet ouvrage, lorsqu'un hasard heureux le lui fit découvrir, au moment où il faisait des investigations sur un autre objet, parmi les manuscrits de la Bibliothèque impériale.

Le manuscrit original du P. Caffiaux (côté 16, fonds de Corbie) est contenu dans un portefeuille petit in-folio. On y trouve en tête une note de la même main, sur une feuille volante, qui contient le détail des diverses parties de l'ouvrage. Cette note est ainsi conçue :

« L'histoire manuscrite de la musique faite
« par dom Caffiaux est renfermée dans vingt
« cahiers, qui sont : 1. Préface et table générale
« en 24 pages; 2. Dissertation I, sur l'excellence
« et les avantages de la musique, en 83 pages;
« 3. Livre I, Histoire de la musique, depuis la
« naissance du monde jusqu'à la prise de Troie,
« en 52 pages; 4. Liv. II, Histoire depuis la prise
« de Troie jusqu'à Pythagore, en 42 pages;
« 5. Dissertation II, sur la musique des différents

« peuples, en 65 pages; 6. Dissertation III, sur
« la musique des différents peuples, en 63 pages;
« 7. Liv. III, Histoire de la musique, depuis
« Pythagore jusqu'à la naissance du christianisme,
« en 59 pages; 8. Dissertation IV, sur les instru-
« ments de musique anciens et modernes, en 57
« pages; 9. Dissertation V sur le contrepoint des
« anciens et des modernes, en 46 pages; 10.
« Dissertation VI, sur la déclamation, en 41 pages;
« 11. Livre IV, Histoire de la musique, depuis
« la naissance du christianisme jusqu'à Gui d'A-
« rezzo, en 51 pages; 12. Dissertation VII, sur
« le chant et sur la musique d'église, en 39 pa-
« ges; 13. Livre V, Histoire de la musique, de-
« puis Guy d'Arezzo jusqu'à Lulli, en 123 pages;
« 14. Dissertation VIII et IX, sur l'opéra et sur
« la sensibilité des animaux pour la musique, en
« 24 pages; 15. Livre VI, Histoire de la musique,
« depuis Lulli jusqu'à Rameau, en 98 pages;
« 16. Dissertation X, Parallèle de la musique
« ancienne et moderne, en 23 pages; 17. Disser-
« tation XI, Parallèle de la musique française et
« italienne, en 43 pages; 18. Dissertation XII,
« Parallèle des lullistes et des antilullistes, en
« 26 pages; 19. Livre VII, Histoire de la musique
« depuis Rameau jusqu'aujourd'hui (1754), en
« 145 pages; 20. Catalogue des musiciens dont
« il n'est point parlé dans le corps de l'ouvrage,
« en 25 pages; 21. Total des pages du manus-
« crit, 1171. »

Cette note, conforme à la table générale qui suit la préface et qui contient l'analyse de chaque partie de l'ouvrage, n'est cependant point d'accord avec l'état actuel du manuscrit, qui ne forme que neuf cahiers. Le premier de ces cahiers renferme la préface et la table analytique des matières; mais le deuxième, qui devait contenir la dissertation sur l'excellence de la musique, en 83 pages, manque; on ne trouve à sa place que deux feuilles, cotées pages 109-116, où se trouve le commencement du premier livre. Cette pagination est conforme à la note; car les 24 pages de la préface et de la table, et les 83 pages de la dissertation, composaient un total de 107, plus, la page du titre; venait ensuite le premier livre, commençant à la page 109. Les cahiers du premier et du deuxième livre sont complets; mais le cinquième et le sixième, qui contenaient les deuxième et troisième dissertations, ont disparu, ainsi que ceux des dissertations 4, 5, 6, 7, 8, 9, 10, 11 et 12. Les livres troisième, quatrième, cinquième, sixième et septième, ainsi que le catalogue des musiciens, sont complets.

La perte des dissertations n'est point l'effet du hasard; car plusieurs changements de titres, corrections et raccords, tous de la main de dom Caffiaux, démontrent que lui-même avait fait ces suppressions. C'est ainsi que les huit premières pages détachées du premier livre ont été presque entièrement changées dans le cahier qui renferme ce livre. Quant à sa volonté de faire les suppressions dont il vient d'être parlé, elle est manifeste par la pagination même du manuscrit, qui a été faite aussi par lui, et qui n'a point de lacune, depuis le commencement du premier livre jusqu'à la fin du catalogue des musiciens. Au reste, un autre fait démontre que, postérieurement à la note indicative des vingt cahiers de l'histoire de la musique, dom Caffiaux avait donné une autre forme à son ouvrage, et qu'il l'avait divisé en dix-neuf dissertations dont les douze premières contenaient tout ce qui a été retranché, comme des prolégomènes du livre principal. Cela se voit évidemment par la pagination du manuscrit tel qu'il est aujourd'hui, car ce manuscrit commence au premier livre par la page 565, et se continue sans interruption jusqu'à la page 1161; de plus, on voit que le premier livre était originairement intitulé : *Dissertation XIII* sur l'histoire de la musique et des musiciens, et les livres suivants, Dissertations 14°, 15°, 16°. 17°, 18° et 19°. Ne serait-ce pas que la première partie de l'ouvrage, contenant les douze premières dissertations, auraient été livrées à l'impression, et que, par quelque circonstance ignorée, cette impression n'aurait pas été continuée? Ce qui pourrait le faire croire, c'est que je possède un prospectus d'une demi-feuille in-4°, imprimé en 1756, dans lequel l'*Histoire de la musique*, par dom Caffiaux, est annoncée comme devant être publiée en 2 volumes in-4°, à la fin de la même année.

Quelles que soient les circonstances qui nous ont privés des dissertations que dom Caffiaux avait écrites sur quelques objets relatifs à l'histoire de la musique, on ne peut que regretter la perte de quelques-unes; par exemple, de celle où il était traité des instruments de musique de l'antiquité, du contrepoint des anciens et des modernes, et de la musique d'église. La soigneuse érudition qui brille dans les autres parties du livre ne peut laisser de doute sur le mérite de celles-là. Il aurait mieux valu qu'elles fussent conservées, et que le savant bénédictin n'eût pas examiné sérieusement quel était l'état de la musique avant le déluge, et si Adam était musicien-né par le fait même de la création. L'histoire conjecturale, l'histoire qui ne repose pas sur des monuments et sur des faits, n'est pas de l'histoire.

Bien supérieure aux compilations de Bonnet, de Bourdelot, de Blainville et de La Borde (*voy.*

ces noms), l'histoire de la musique de dom Caffiaux méritait d'être publiée, et aurait fait honneur à la France, à l'époque où elle fut écrite. L'auteur dit, dans sa préface, qu'il a lu, analysé et expliqué *plus de douze cents auteurs* pour composer cet ouvrage; il n'y a rien d'exagéré dans cette assertion : les détails dans lesquels il est entré sur les points les plus importants de l'histoire de l'art prouvent qu'il possédait des connaissances étendues, et qu'il avait lu avec attention, non-seulement les auteurs de l'antiquité, mais aussi les écrits de Gui d'Arezzo, de Jean de Muris, de Gafori, de Glarean, de Salinas, de Zarlino, et de tous les grands théoriciens de la musique des seizième, dix-septième et dix-huitième siècles. Pas un de ces ouvrages qui ne soit apprécié à sa juste valeur, et qui ne soit considéré dans l'influence qu'il a exercée sur les progrès de l'art; pas une découverte de quelque importance qui ne soit enregistrée. L'ordre chronologique est celui que dom Caffiaux a adopté. Cette disposition a l'inconvénient de morceler chaque partie de l'art musical, et de faire revenir, à plusieurs reprises, sur le même sujet; mais il a l'avantage de présenter sous un même coup d'œil l'ensemble des progrès de chaque époque. En ce qui concerne l'antiquité, dom Caffiaux a puisé la plupart de ses matériaux dans la Bibliothèque grecque de Fabricius, et surtout dans les Mémoires de Burette (*voy.* ce nom) : pour tout le reste, il a été obligé de lire dans les auteurs originaux tous les passages qu'il a cités; et il s'est acquitté consciencieusement de cette tâche. A l'époque où il écrivait, les grands ouvrages de Martini, de Burney, de Hawkins, de Marpurg, de l'abbé Gerbert et de Forkel n'existaient pas; on n'avait pas encore les lexiques musicaux de Rousseau, de Koch et de Wolf; celui de Walther n'était pas connu en France; les Biographies générales de La Borde, de Gerber et de plusieurs autres auteurs n'avaient pas encore paru; il n'existait pas une seule bibliographie spéciale de la musique; enfin l'historien de cet art était, pour ainsi dire, livré à ses propres forces pour porter la lumière dans des questions obscures. Le P. Caffiaux, malgré ces désavantages, a su donner de l'intérêt à sa narration, et a jugé sainement du mérite de chaque chose et de chaque artiste dont il a parlé. Son style ne manque ni d'élégance, ni de facilité; ses citations sont exactes et précises; en un mot son histoire peut être encore consultée avec fruit, surtout à l'égard de la musique française, nonobstant les travaux plus récents de plusieurs musiciens savants. Les livres 4, 5, 6 et 7 sont particulièrement dignes d'attention.

CAFFRO (JOSEPH), hautboïste célèbre et virtuose sur le cor anglais, est né dans le royaume de Naples, non en 1776, comme il est dit dans le *Lexique universel de musique* publié par M. Schilling, mais en 1766. Il entra d'abord dans la chapelle du roi de Naples, puis, fort jeune encore, il se rendit à Paris et s'y fit entendre avec beaucoup de succès au concert spirituel. Lié d'amitié avec les artistes célèbres de son pays qui jouaient au théâtre de Monsieur, il ne s'éloigna de la capitale de la France qu'en 1793. La Hollande fut le point vers lequel il se dirigea d'abord; il y resta quelque temps, y fit graver plusieurs morceaux de sa composition, et se rendit ensuite à Berlin, puis à Manheim, où il se trouvait encore en 1807. L'année suivante il quitta l'Allemagne pour retourner en Italie. Depuis lors on n'a plus eu de renseignements sur sa personne. Les journaux de Paris ont donné de grands éloges à Caffro lorsqu'il se fit entendre au concert spirituel, et Salentin m'a dit qu'il le considérait comme un artiste distingué; mais il paraît que les qualités de son talent se sont altérées plus tard, car la *Gazette musicale de Leipsick* de 1807 (n° 18), rendant compte d'un concert qu'il avait donné peu de temps auparavant à Manheim, fait une critique assez sévère de son jeu. On y donne des éloges au fini de son exécution dans les difficultés, mais on dit qu'il tirait des sons durs de l'instrument, que le goût de sa musique était suranné, et qu'il y avait dans son style une multitude d'ornements de mauvais goût et de traits insignifiants.

Caffro a publié à Paris trois concertos pour le hautbois, en 1790. En 1794, il a fait paraître deux concertos pour le même instrument, gravés à Amsterdam, et l'année suivante, à Rotterdam, un pot-pourri pour piano et flûte ou violon : ce dernier morceau a été réimprimé à Berlin. La bibliothèque du Conservatoire de musique de Paris possède les manuscrits originaux de plusieurs concertos de hautbois composés par cet artiste.

CAGNAZZI (LUC DE SAMUELE), israélite italien, né à Naples vers 1805, a inventé un instrument destiné à donner les intonations de la parole dans la déclamation, et a écrit sur ce sujet une dissertation latine qu'il a traduite ensuite en italien, sous ce titre : *la Tonografia escogitata*, in Napoli, 1841, in-8° de 48 pages, avec une planche qui représente l'instrument.

CAGNONI (ANTOINE), compositeur dramatique, ancien élève du Conservatoire de Milan, a fait représenter au théâtre Carcano de cette ville, en 1845, l'opéra intitulé *Rosalia di S. Miniato*, qui ne réussit pas. En 1848 il donna *il*

Testamento di Figaro, qui fut plus heureux, et dans l'année suivante il fit jouer la farce de *Don Bucefalo*. J'ai entendu cet ouvrage à Venise, en 1850, et j'y ai trouvé de la verve comique et de l'effet dans les morceaux d'ensemble. Au mois de mai 1852 il donna à Milan *la Giralda*, opéra bouffe traduit du français; ouvrage faible, pour lequel le public montra de l'indulgence à la première représentation, mais qui ne s'est pas soutenu à la scène. Plus heureux au théâtre national de Turin, le 24 novembre 1853, avec son opéra bouffe *la Floraia*, le jeune maître Cagnoni y a retrouvé une partie de la verve de *Don Bucefalo*. Quelques morceaux de cette production ont été publiés à Milan chez Ricordi et ont obtenu une certaine vogue. Le genre bouffe paraît être celui vers lequel l'artiste se sent porté de préférence.

CAHEN (ISIDORE), violoniste, né à Paris, le 25 mars 1826, est entré comme élève au Conservatoire de cette ville, le 23 juin 1841, et y a reçu des leçons de Guérin pour son instrument; mais il se retira de cette école au mois de novembre 1843, sans avoir paru dans les concours. Cet artiste a publié quelques morceaux pour violon et piano.

CAIFABRI (JEAN-BAPTISTE), compositeur de l'école romaine, vécut dans la deuxième moitié du dix-septième siècle. On connaît de lui les compositions dont voici les titres : 1° *Motetti a due e tre voci*; Rome, Mascardi, 1667, in-4°. — 2° *Scelta di Motetti a 4 voci*; ibid., 1675. — 3° *Salmi vespertini a 4 voci concertati per tutte le feste dell' anno*, op. 4; ibid, 1683, in-4°.

CAIGNET (DENIS), musicien attaché au duc de Villeroi, était né vers le milieu du seizième siècle. En 1587, il obtint au concours du *Puy de musique* d'Évreux le prix du luth d'argent pour la composition de la chanson française à plusieurs voix : *Las! je ne voyrrai plus*. Caignet a mis en musique, à 4 parties, les *Psaumes de David*, traduits par Ph. Desportes; Paris, Ballard, 1607.

CAILLOT (JOSEPH), acteur célèbre de la Comédie italienne, naquit à Paris en 1732. Il n'était âgé que de cinq ans lorsque son père, qui était orfèvre, fut obligé de déclarer sa faillite, et fut arrêté pour dettes; les créanciers firent vendre tout ce qui était dans la maison, la boutique fut fermée et le petit Caillot se trouva dans la rue. Des porteurs d'eau touchés de sa misère, le recueillirent et en prirent soin comme de leur enfant. Son père, ayant enfin recouvré sa liberté, obtint un emploi subalterne dans la maison du roi; il suivit Louis XV dans la campagne de Flandre, et il emmena avec lui l'élève des porteurs d'eau, dont la vivacité spirituelle et les manières gracieuses excitèrent l'intérêt des grands seigneurs de l'armée. Le duc de Villeroi prit de l'amitié pour lui et le présenta au roi, qui lui demanda comment il s'appelait : *Sire, je suis le protecteur du duc de Villeroi*, répondit Caillot, qui voulait dire le contraire. Louis XV rit de cette méprise, et, à la prière de Villeroi, il attacha *son protecteur* aux spectacles des petits appartements pour y jouer les amours. Il avait une jolie voix; on lui donna un maître de musique sous lequel il fit de rapides progrès. Après que sa voix eut changé de caractère par suite de la mue, il fut obligé de quitter la cour, à cause de la mauvaise conduite de son père, et de s'engager au théâtre de la Rochelle comme musicien d'orchestre. La maladie d'un acteur lui fournit l'occasion de remonter sur la scène, où il ne tarda pas à se faire remarquer. Après avoir joué avec succès la comédie à Lyon et dans plusieurs autres villes de province, il fut attaché pendant plusieurs années au spectacle de l'Infant, duc de Parme; enfin on l'appela à Paris, et il débuta, le 26 juillet 1760, à la Comédie italienne, par le rôle de Colas dans *Ninette à la Cour*. Sa belle voix, qui réunissait les registres de baryton et de ténor, la finesse de sa diction, l'expression de sa physionomie et de ses gestes, tous ces avantages, dis-je, lui procurèrent un triomphe complet, et, dans la même année, il fut reçu au nombre des comédiens sociétaires. Dès qu'il paraissait sur la scène, son extérieur prévenait le public en sa faveur, *et son jeu*, dit la Harpe, achevait l'entraînement. Grimm assure que le talent de Caillot était plus flexible *et plus rare* que celui de Lekain; mais il semblait ignorer son mérite, et ce fut Garrick qui, pendant son séjour en France, lui apprit qu'il serait pathétique quand il voudrait l'être. Il était, en effet, doué d'une profonde sensibilité, et ce qui se passait dans son âme, il savait le communiquer à son organe, de là vient qu'il n'obtint pas moins de succès dans le genre pathétique que dans le bouffe. Il s'identifiait avec les rôles qu'il jouait, se mettait à la place de l'auteur, et faisait toujours plus que celui-ci n'espérait. Il ne faut pas s'y tromper : Caillot, malgré la beauté de sa voix, était plus acteur que chanteur; c'est ainsi qu'il fallait être pour plaire au public de son temps. Donner au chant le caractère de vérité de la parole, était le but des efforts de tous les comédiens de l'Opéra-Comique; et, lorsqu'on y parvenait, il semblait qu'il ne restât plus rien à faire. Grétry, parlant dans ses *Essais sur la musique* de la première répétition de son opéra *le Huron*, dit : « Lorsque

« Cailleau (1) chanta l'air : *Dans quel canton est l'Huronie?* et qu'il dit : *Messieurs, Messieurs, en Huronie....* Les musiciens cessèrent de jouer pour lui demander ce qu'il voulait. — Je chante mon rôle, leur dit-il. — On rit de la méprise et l'on recommença le morceau. » Cette vérité de déclamation musicale était alors considérée comme le comble de l'art. Les rôles les plus brillants de Caillot étaient ceux du *Sorcier*, de *Mathurin* dans *Rose et Colas*, du *Déserteur*, du *Huron*, de *Sylvain*, de *Blaise* dans *Lucile*, et de *Richard* dans *le Roi et le Fermier*. Un enrouement fréquent, et qui se déclarait d'une manière subite, vint contrarier cet artiste au moment où son talent d'acteur atteignait à la plus grande perfection; il craignit que cet accident ne lui fît perdre la faveur du public, et il se retira en 1772, ayant à peine atteint l'âge de quarante ans. Il quitta le théâtre au mois de septembre, avec une pension de 1,000 francs, et ne parut plus qu'aux spectacles de la cour jusqu'en 1776, époque où il cessa tout à fait de jouer la comédie, ne conservant que l'emploi de répétiteur. Il retourna vivre avec sa mère et ses trois sœurs, qui avaient repris le commerce de la bijouterie. Plus tard il se retira à Saint-Germain-en-Laye, dans une petite maison que lui avait donnée le comte d'Artois, dont il était le capitaine des chasses. La quatrième classe de l'Institut l'admit en 1800 au nombre de ses correspondants. En 1810, les acteurs de l'Opéra-Comique, informés que Caillot n'était pas heureux, lui assurèrent une pension de 1,200 francs. Quatre ans plus tard, Louis XVIII y joignit une autre pension de 1,000 francs sur sa cassette. La mort de deux de ses sœurs lui avait donné la copropriété d'une maison située sur le *quai de Conti*; mais il ne jouit pas longtemps de l'aisance qu'il venait d'acquérir. Après la mort déjà ancienne de sa femme, il lui était resté deux enfants; son fils, major de cavalerie, périt en 1812, dans la campagne de Moscou; la douleur que Caillot en ressentit lui causa dans la même année une attaque de paralysie qui le força de revenir à Paris avec sa fille : il sembla d'abord avoir recouvré la santé, mais une seconde atteinte mit fin à ses jours le 30 septembre 1816. Il était dans sa quatre-vingt-quatrième année. Sa fille, qui lui a survécu, est tombée en démence.

CAIMO (Joseph), compositeur qui a eu de la célébrité, naquit à Milan, vers 1540, et vécut

(1) Grétry a écrit partout dans son livre *Cailleau* pour *Caillot*; il était dans l'erreur sur l'orthographe du nom de cet acteur : c'est *Caillot* qu'il faut écrire, car c'est ainsi qu'on trouve ce nom dans les registres de l'ancienne Comédie Italienne.

dans cette ville. Ses productions sont devenues fort rares. On trouve l'indication de quelques-uns de ses ouvrages dans l'*Athénée des Lettres* de Milan, de Piccinelli, dans l'*Essai* de la Borde, et dans le *Lexique des Musiciens* de Gerber. La Borde, qui ne cite aucun titre, parle de 8 livres de chants (probablement des madrigaux) qui auraient été publiés vers 1560. Les titres connus des productions de Caimo sont : 1° *Madrigali a cinque voci, libro 1°*; Venise, 1568. — 2° *Madrigali a 5, 6, 7 e 8 voci*; Milan, 1571. — 3° *Madrigali a quattro voci, 1° libro*; Milan, 1581. — 4° *Madrigali a cinque voci, libro secondo*; ibid., 1582. — 5° *Canzonette a quattro voci, lib.* 1; Brescia, 1584. — 6° d°, *libro secondo*; ibid., 1585. — 7° *Madrigali a cinque voci, libri III e IV; in Venezia, presso Giacomo Vincenti e Ricciardo Amadino*, 1585, in-4°. On trouve des madrigaux et des chansons de Caimo dans le recueil intitulé : *Paradiso musicale de' madrigali e canzoni a cinque voci di diversi eccellentissimi autori, nuovamente raccolti da P. Phalesio et posti in luce. In Anversa, nella stamperia di Pietro Phalesio*, 1596, in-4° obl.

CAIX (M. DE), professeur de viole à Paris, vers 1750, a publié de sa composition : 1° Cinq livres de pièces de viole. — 2° Un livre de duos pour le par-dessus de viole. — 3° Trois livres de sonates à flûte seule.

CAJANI (Joseph), chef des chœurs et accompagnateur du Théâtre-Italien de Paris, né à Milan, en 1774, s'essaya d'abord comme chanteur dramatique; mais, n'ayant qu'une voix de mauvaise qualité, il ne réussit pas, et bientôt il renonça à cette carrière. Il est mort à Paris en 1821. On a de lui : *Nuovi Elementi di musica, esposti con vero ordine progressivo*. Milan, Ricordi, in-fol. obl. Il a composé et arrangé la musique de plusieurs ballets pour les théâtres de Milan, entre autres : 1° *Tavora ed Oliviera*. — 2° *La Festa campestre*; en 1797. — 3° *Demetrio*. — 4° *I finti Filosofi*. — 5° *Eugenia e Rodolfo*; en 1799. — 6° *Il Filopemene*. — 7° *Adelaide ed Alfonso*. — 8° *I tre Matrimonj*, en 1805. — 9° *Le Danaide*. — 10° *Matilde e Rodegondo*; en 1816. — 11° *Romilda e Dezavedos*. — 12° *I Riti di Milo*; en 1818.

CAJON (ANTOINE-FRANÇOIS), né à Mâcon en 1741, fut d'abord enfant de chœur dans cette ville, puis s'engagea comme soldat, déserta, entra dans un couvent de capucins, n'y acheva pas son noviciat, et s'enfuit à Paris, où son esprit et ses talents en musique lui procurèrent la faveur d'un fermier général, qui le fit entrer comme commis dans les aides. En 1765, il se

maria, eut des enfants, et la gêne qui en résulta pour ses affaires le conduisit à quelques infidélités qui lui firent perdre son emploi. Ce fut alors qu'il chercha des ressources dans la musique et qu'il en fit sa profession. Il réussit d'abord assez bien, mais ensuite il fit des dettes et fut obligé de s'éloigner de Paris, pour se rendre en Russie, où il est mort en 1791. *C'était*, dit M^{me} Roland dans ses Mémoires, *un petit homme vif et causeur*.

Cajon a publié un livre qui a pour titre : *Les Éléments de musique, avec des leçons à une et deux voix*. Paris, 1772, in-8°. La Borde dit qu'il pilla avec assez d'art les leçons de Bordier pour composer cet ouvrage. Choron et Fayolle ont répété ce jugement dans leur *Dictionnaire des Musiciens*: j'ignore s'il est fondé, car je ne connais pas le livre de Cajon.

Ce musicien eut un fils, qui s'appelait comme lui *Antoine-François*, et qui était né à Paris le 8 mars 1766. Élevé à la maîtrise de la cathédrale, il entra à l'Opéra comme contre-basse en 1792, en sortit en 1795, et voyagea dans les Pays-Bas comme maître de musique d'une troupe de comédiens, puis retourna à Paris en 1816, et entra à l'Opéra-Comique comme souffleur de musique. Il garda peu de temps cette place, et retourna dans les Pays-Bas. Il est mort le 27 octobre 1819, à Mons, où il était maître de musique du théâtre. En 1805, il a donné au théâtre des *Jeunes artistes* un opéra-comique en un acte, intitulé : *Une matinée de printemps*.

CALCKMAN (JEAN-JACQUES), membre du consistoire de la Haye, vers le milieu du dix-septième siècle, a fait imprimer un livre intitulé : *Antidotum, tegen-gift vant gebruyck of on gebruyck vant Orgel in de Kerken der vereenighde Nederlanden* (Antidote contre l'usage et le non-usage de l'orgue dans les églises des provinces-unies des Pays-Bas); in s'Gravenhage (la Haye), by Aert Meuris, 1641, in-8°. Cet ouvrage, écrit avec violence, est une critique d'un autre livre qui avait paru sous le voile de l'anonyme, et sous ce titre : *Gebruick of ongebruick van't Orgel in de Kercken der vereenighde Nederlanden* (Usage et non-usage de l'orgue dans les églises des provinces-unies dans les Pays-Bas), Leyde, Bonaventure et Abraham Elsevier, 1641, in-8°. (*Voy.* HUYGENS.) Celui-ci avait voulu démontrer dans son écrit que l'usage de l'orgue dans les temples protestants n'est point contraire à la foi, comme le croyaient alors les rigoristes des églises de Hollande et les puritains en Angleterre, et qu'il était seulement nécessaire d'en régler convenablement l'emploi. Calckman entreprit dans sa réponse de prouver, au contraire, que rien n'est plus funeste à l'esprit de recueillement que l'introduction mondaine de l'orgue dans le service divin, et qu'on devait détruire cet instrument partout où il existait. Il ne se borna pas à combattre son adversaire par des armes égales, car il fit censurer son ouvrage dans une assemblée du consistoire dont lui-même était membre. L'acte de censure est daté du 20 décembre 1641. Quelques jours après, l'auteur de l'écrit censuré fit paraître, pour toute réponse, un recueil d'approbations qu'il avait reçues de toutes parts, particulièrement des pasteurs des églises réformées de Hollande, d'Angleterre et de Genève. Dans ce recueil, intitulé : *Responsa prudentium ad auctorem Dissertationis de Organo in Ecclesiis confœd. Belgii* (Lugd. Batavor., ex officina Elseviriana, 1641, in-8°). On y trouve des lettres intéressantes de Boxhorn, de Daniel Heinsius, de Gaspard Barlæus, de Louis de Dieu, de Golius, et de quelques autres savants.

CALCOTT. *Voy.* CALLCOTT.

CALDANI (LÉOPOLD), professeur de médecine théorique et d'anatomie, membre pensionné de l'Académie de Padoue, a donné dans les *Saggi scientifici e letterari* de cette académie (t. II, 1789, page 12-24), une dissertation sur l'organe de l'ouïe, intitulée : *Dissertatio de Chordæ tympani officio, et de peculiari peritonæi structura*.

CALDARA (ANTOINE), compositeur laborieux, naquit en 1678, à Venise, où il reçut dans sa jeunesse des leçons d'accompagnement et de contrepoint de son compatriote Legrenzi. Il n'était âgé que de dix-huit ans quand il fit représenter son premier opéra. Son premier emploi fut celui de simple chantre à la chapelle ducale de Saint-Marc; il l'occupait encore lorsqu'il fut appelé en 1714 à la cour de Mantoue, pour y remplir les fonctions de maître de chapelle: il y resta jusqu'en 1718. Alors il se rendit à Vienne et y obtint le titre de vice-maître de chapelle de la cour impériale. L'empereur Charles VI, qui aimait beaucoup sa musique, le prit pour maître de composition, dans le style moderne de ce temps, pendant qu'il étudiait le contrepoint rigoureux sous la direction de Fux ou Fuchs. En 1723, il dirigea à Prague l'opéra que Fux avait écrit pour le couronnement du roi de Bohême, et qui fut exécuté en plein air. Il paraît qu'après avoir écrit son opéra de *Temistocle*, dont la représentation eut lieu à Vienne le 4 novembre 1736, Caldara, affligé du peu de succès de cet ouvrage, renonça au théâtre. Il passa encore deux ans dans la capitale de l'Autriche; puis, vers la fin de 1738, il retourna à Venise,

et y vécut dans la retraite jusqu'en 1703, où il mourut le 28 août, à l'âge de quatre-vingt-douze ans. C'est donc à tort que Gerber a dit que cet artiste cessa de vivre à Vienne. Mais il est bien plus singulier que le savant Antoine Schmid fasse mourir Caldara le 28 décembre 1736, à Vienne, à l'âge de soixante-six ans, ce qui, d'une part, abrége sa vie d'environ vingt-sept ans, et de l'autre le fait naître huit ans plus tôt (1). J'ignore d'après quels documents ce savant a supposé ce fait, en opposition à toutes les données historiques, et qui d'ailleurs est démenti par la représentation du dernier opéra de Caldara (*l'Ingratitudine castigata*), à Venise, au mois de mars 1737. Les œuvres de théâtre et de musique d'église composées par Caldara sont innombrables. Sa fécondité eut plusieurs causes, car il vécut longtemps, conserva la vigueur de sa tête jusqu'à ses derniers jours, et travailla constamment dix heures chaque jour.

Caldara eut deux manières pour sa musique de théâtre. La première, faible d'invention, n'a de recommandable que la facilité naturelle des mélodies : elle a vieilli promptement, parce que les formes en sont peu variées. Après son arrivée en Allemagne, il changea son style et donna plus de vigueur à son harmonie, mais il manqua toujours à sa musique le caractère vital qui ne peut être que le produit du génie. Caldara était un habile imitateur, mais il ne savait pas inventer. Le sort de toute musique dramatique est d'être plongée dans l'oubli par les transformations successives de l'art : les productions de ce compositeur ont par conséquent dû subir la commune destinée; mais elles n'ont pas, comme celles d'Alexandre Scarlatti, contemporain de leur auteur, le mérite d'offrir quelques-uns de ces beaux élans de génie qui survivent à toutes les révolutions, et qu'on peut admirer dans tous les temps. Plus heureux dans sa musique d'église, Caldara a laissé quelques ouvrages qui, sans s'élever à la hauteur des belles compositions en style concerté des écoles de Scarlatti, de Leo et de Lotti, sont cependant fort estimables.

Les principaux ouvrages de Caldara sont ceux dont les titres suivent : 1° *Argene*; à Venise, en 1689. — 2° *Tirsi*; ibid., 1696 (le deuxième acte de cet ouvrage est le seul qu'il ait écrit; les autres étaient de Lotti et d'Ariosti). — 3° *Le Promesse serbate*; ibid., 1697. — 4° *Il Trionfo della continenza*; ibid., 1697. — 5° *Farnace*; ibid., 1703. — 6° *Il Selvaggio eroe*; 1707. — 7° *Partenope*; 1708. — 8° *Sofonisbe*; à Venise, en 1708. — 9° *L'Inimico generoso*, à Bologne, en 1709. — 10° *Costanza in amore vince l'Inganno*; Macerata, 1710. — 11° *Atenaide*; à Rome, en 1711. Cet ouvrage fut écrit pour le célèbre chanteur *Amadori*. — 12° *Tito e Berenice*; à Rome, en 1714. — 13° *Il Ricco Epulone*; à Venise. — 14° *Il Giubilo della Salza*; à Salzbourg, 1716. — 15° *Caio Mario*; Vienne, 1717. — 16° *Coriolano*; 1717. — 17° *La Verità nell'inganno*; Vienne, 1717. — 18° *La Partenza amorosa*; Rome, 1717. — 19° *Astarte*; Vienne, 1718. — 20° *La Forza dell'amicizia*; 1718. — 21° *Ifigenia in Aulide*; Vienne, 1718. — 22° *Lucio Papirio dittatore*; ibid., 1719. — 23° *Sirita*; ibid., 1719. — 24° *Sisara*; ibid., 1719. — 25° *Tobia*; ibid., 1719. — 26° *Assalone*, ibid., 1720. — 27° *Naaman*; ibid., 1721. — 28° *Giuseppe*; ibid., 1722. — 29° *Nitocri*; ibid., 1722. — 30° *Ormilda*, ibid., 1722. — 31° *Scipione nelle Spagne*; ibid., 1722. — 32° *Euristeo*; ibid., 1723. — 33° *Andromacca*; ibid., 1724. — 34° *David*; ibid., 1724. — 35° *Giangulr*; ibid., 1724. — 36° *La Griselda*; ibid., 1725. — 37° *Le Profezie evangeliche*; ibid., 1725. — 38° *Semiramide*, ibid., 1725. — 39° *I due Dittatori*; 1726. — 40° *Venceslao*; 1726. — 41° *Gioas*, 1726. — 42° *Battista*; 1726. — 43° *Don Chisciotto alla corte della Duchessa*; 1727. — 44° *Imeneo*; 1727. — 45° *Ornospade*; 1727. — 46° *Gionata*; 1728. — 47° *Mitridate*; 1728. — 48° *Cajo Fabrizio*; 1729. — 49° *Nabot*; 1729. Tous ces ouvrages, depuis 1718, sont sur des poëmes de Zeno. — 50° *La Passione di Gesù Christo*; 1730. — 51° *Daniello*; 1731. — 52° *Santa Elena al Calvario*; 1731. — 53° *Demetrio*; 1731. — 54° *L'Asilo d'amore*; 1732. — 55° *Sedecia*; 1732. — 56° *Demofoonte*; 1733. — 57° *Gerusalemme convertita*; 1734. — 58° *La Clemenza di Tito*; le 4 novembre 1734. — 59° *Adriano in Siria*; 1735. — 60° *Davidde umiliato*; 1735. — 61° *Enone*; 1735. — 62° *San Pietro in Cesarea*; 1735. — 63° *Gesù presentato nel templo*; 1735. — 64° *Le Grazie vendicate*; 28 août 1735. — 65° *L'Olimpiade*; 1736. — 66° *Achille in Sciro*; 1736. — 67° *Ciro riconosciuto*, 28 août 1736. — 68° *Temistocle*; 4 novembre 1736. — 69° *L'Ingratitudine castigata*; 1737.

Parmi les œuvres de musique d'église de Caldara, on remarque plusieurs messes à quatre et à cinq voix avec instruments : *Motetti a 2 e 3 voci*, op. 4, Bologne, Silvani, 1715; le *Antifone della Madona, a 2, 3 e 4 voci*, Venise, 1717; un *Magnificat* à quatre voix, deux violons, deux trompettes, timbales et orgue, un

(1) Voyez le livre intitulé : *Christoph Willibald Ritter von Gluck*, etc., p. 23, dans la note.

Regina cœli; un *Te Deum*; l'hymne *Lauda Jerusalem*; un *Salve regina* pour voix de soprano avec instruments; les psaumes *Beatus vir*, à voix seule et orchestre, et *Memento Domine* à quatre voix; des *Vêpres complètes* à cinq voix; des motets à deux, trois et cinq voix; *Crucifixus* à seize voix, véritable chef-d'œuvre en son genre. Teschner a publié ce morceau en 1840. On connaît aussi, de la composition de Caldara, six messes qui ont pour titre : *Chorus Musarum divino Apollini accinentium, sive Sex Missæ selectissimæ quatuor vocibus, C. A. T. B., 2 violinis et organo concert. 2 clarinis, tymp. violonc. pro libet. Authore celeberrimo et prestant. Do. Antonio Caldara, chori mus. in aula Caroli VI, gl. mem. Imp. Rom. vice Direct. in lucem prodierunt, una in ordine III. Joh. Nicolai Hemmerlin*, Bamberg, 1748, in-fol. Les catalogues de Breitkopf, publiés en 1764 et 1769, contiennent l'indication des deux ouvrages dont les titres suivent : 1° *Magnificat a canoni*, 4 voc. et organo. — 2° *Kyrie cum gloria, Sanctus, Hosanna et Agnus*, 4 voc. 2 violinis, viola et fundamento. Dans la bibliothèque royale de Berlin (fonds de Poelchau) on trouve en manuscrit les ouvrages suivants : Motet (*Lauda Jerusalem*) à quatre voix et orgue; *Messe brève* (en *ré* majeur) à quatre voix et orgue; *Salve regina* (en *ut* mineur) à quatre voix et instruments; *Messe* (*De Beata Virgine*) à quatre voix et instruments; *Missa* (en *ut* majeur) *Artificiosissimæ compositionis in contrapuncto sub duplici canone, inverso contrario et cancrizante 4 voc.*; *Miserere* à quatre voix, 2 violons, trombones et contre-basse; *Te Deum laudamus* à quatre voix et orgue (en *ut* majeur); *Regina cœli* à quatre voix et orgue (en *si* bémol); *Messe a capella* à quatre voix; *Missa Consolationis*, à quatre voix et instruments; *Missa plena in honorem B. V. M.* à huit voix; *Kyrie et Gloria*, à quatre voix, 2 violons, 1 basson et orgue; Psaumes 137, 138, 139, 140 et 141, à quatre voix; Hymne : *Hominis superne conditor* à quatre voix; *Magnificat* à quatre voix sans accompagnement; *Stabat Mater* à quatre voix et instruments (en *sol* mineur); *Missa Providentia*, à quatre voix et instruments (en *ré* mineur); Messe à quatre voix et orgue (en *sol* mineur); Messe à quatre voix et instruments (en *ut* majeur); *Magnificat* (en *ut* majeur) à quatre voix et instruments; 12 Madrigaux à quatre et cinq voix. M. l'abbé Santini possède de Caldara : les cinq Psaumes de complies à plusieurs voix; *S. Firma*, oratorio a 5 con violini; *Santo Stefano*, 1^{mo} re d'Ungheria, oratorio a 4 con violini; *le Gelosie d'un amore utilmente crudele*, oratorio a 4 con stromenti; *la Conversione di Clodario re di Francia*, oratorio a 4 con violini; *la Frode della Castità*, oratorio a 5 in due parti; *il Trionfo dell' Innocenza*, oratorio a 5 in due parti; *Abigal*, oratorio a 4 con stromenti; *S. Francesca romana*, oratorio à 5 con strom.; *la Ribellione di Assalonne*, oratorio a 4 con stromenti, in due parti; *l' Assunzione della Beata Virgine* a 5, in tre parti, con stromenti; *la Castità al cimento*, a 5 con stromenti; *il Trionfo d'amore*, serenata a 4, con stromenti; *la Costanza in amore vince l' inganno*, pastorale à 5 en deux parties; un livre qui contient un grand nombre de cantates à voix seule avec clavecin, manuscrit original de Caldara; beaucoup de cantates à une, deux et trois voix avec instruments; enfin un grand nombre de pièces détachées et de motets.

La musique de chambre de ce compositeur renferme : 1° Douze cantates avec basse continue, dont six pour soprano et six pour contralto, publiées à Venise, en 1699, par Joseph Sala. — 2° Deux œuvres de sonates pour deux violons et basse continue, publiés à Amsterdam. Au titre d'un de ces ouvrages, Caldara est qualifié *Musico di violoncello*, ce qui indique qu'il jouait de cet instrument.

CALDARERA (MICHEL), naquit à Borgo-Sesia, le 28 septembre 1702, et fut envoyé par son père à Milan, à l'âge de quatorze ans, pour y apprendre le contrepoint. Devenu musicien habile, il obtint la place de maître de chapelle de Saint-Evasio à Casale, et occupa ce poste jusqu'à sa mort, arrivée en 1742. Il a laissé en manuscrit une grande quantité de musique d'église.

CALDENBACH (CHRISTOPHE), professeur d'éloquence à Tubinge, a été considéré comme auteur d'un programme de thèse sur quelques motets de Roland de Lassus, et particulièrement sur celui qui commence par ces mots : *In me transierunt*. Le répondant fut Élie Walther. (*Voy.* ce nom.) Suivant Forkel et Lichtenthal, ce serait Caldenbach qui aurait publié l'examen de ce sujet, sous le titre *De Musica dissertatio*, Tubinge, 1664, mais Godefroid Walther (*Musikalische Lexik.*) ne s'y est pas trompé, et a cité cette dissertation comme l'ouvrage d'Élie Walther. Gerber a suivi l'opinion de Godefroid Walther à ce sujet. L'erreur de Forkel est d'autant plus singulière qu'il a pris ce dernier pour guide dans sa *Littérature générale de la musique*, quand il n'avait pas vu lui-même les ouvrages dont il

parlait, ou lorsqu'il n'avait pas de renseignements particuliers.

CALEGARI (CORNÉLIE), cantatrice distinguée, claveciniste et compositeur, était fille de Bartholomé Calegari, de Bergame. Elle naquit dans cette ville en 1644. A peine âgée de quinze ans, elle fit paraître son premier livre de motets, qui fut accueilli par de nombreux applaudissements à son apparition. Néanmoins, ce brillant succès ne détourna pas Cornélie Calegari du projet qu'elle avait formé de se retirer dans un couvent : elle choisit celui de Sainte-Marguerite, à Milan, et y prononça ses vœux en 1660. Elle reçut alors les noms de *Marie-Catherine*. Par son chant, son jeu sur l'orgue et ses compositions, elle fixa sur elle l'attention de toute la population de Milan; les amateurs de musique se rendaient en foule à l'église de Sainte-Marguerite pour l'entendre. On ignore l'époque de sa mort. Ses compositions connues sont : 1° *Motetti a voce sola* ; 1659. — 2° *Madrigali e canzonette a voce sola*. — 3° *Madrigali a due voci*. — 4° *Messe a sei voci con istrumenti*. — 5° Vespéral à l'usage des religieuses.

CALEGARI (FRANÇOIS-ANTOINE), cordelier, naquit à Padoue, vers la fin du dix-septième siècle. On voit par l'approbation qu'il a donnée au *Musico Testore* de Tevo (dont il avait été nommé censeur), qu'il était maître de chapelle de l'église du grand couvent des mineurs conventuels à Venise, en 1702. En 1724, il était maître de chapelle à Padoue, et l'on croit qu'il occupait encore ce poste en 1740. Il eut pour successeur Valotti. Le père Calegari jouissait d'une grande réputation de savoir, et sa musique d'église était admirée des plus habiles compositeurs, lorsqu'il lui prit fantaisie de la brûler, pour en composer dans le genre enharmonique des Grecs, dont il croyait avoir retrouvé les principes; mais, sans respect pour l'antiquité, les auditeurs trouvèrent cette musique détestable, et les musiciens la déclarèrent inexécutable. On a imprimé de sa composition : 1° *IX Psalmi*. — 2° *Salve sanguis*. — 3° *Cantate da camera*. Il existe dans la bibliothèque de l'Union philharmonique de Bergame une copie manuscrite d'un traité théorique sur la musique par le P. Calegari; cet ouvrage a pour titre : *Ampia dimostrazione degli armoniali musicali tuoni*. *Trattato teorico-prattico*. Il paraît que le manuscrit original est daté du 15 août 1732, mais la copie dont il s'agit a été faite par le P. Sabbatini, en 1791, comme le prouve cette note placée à la fin du manuscrit qui a 204 pages in-fol. : *Trascritto ad litteram nell' anno 1791 dal P. Luigi Antonio Sabbatini, minor conventuale, maestro di cappella nella sacra basilica del Santo in Padova*. Lichtenthal, qui a donné un aperçu du contenu de cet ouvrage (*Bibliogr. della Mus.*, t. IV, p. 462), dit que son mérite est égal à celui des meilleurs traités de musique publiés en Italie, et qu'il est vraisemblable que Valotti et Sabbatini lui-même en ont fait leur profit sans le citer; le P. Barca est le seul qui en ait parlé. Le manuscrit original était devenu la propriété du compositeur Simon Mayr, qui en envoya une copie à l'Institut de France; mais postérieurement l'ouvrage a été publié par M. Balbi, de Venise, sous ce titre : *Trattato del sistema armonico di Francesco Antonio Calegari, proposto et dimostrato da Melchiore Balbi, nobile Veneto, con annotazione e appendice dello stesso*. Padova, per Valentino Crescini, 1829, gr. in-8°, avec le portrait de Calegari. On voit dans cet ouvrage que le système harmonique de Valotti et de Sabbatini n'est autre que celui de leur prédécesseur.

CALEGARI (ANTOINE), premier organiste et maître de chapelle à Saint-Antoine de Padoue, naquit dans cette ville, le 18 octobre 1758. Il s'est fait connaître comme compositeur dramatique, en faisant représenter à Venise, en 1784, un opéra qui avait pour titre : *le Sorelle rivali*, et qui fut suivi de *l'Amor soldato*, et de *il Matrimonio scoperto*, joué en 1789. En 1800 il vivait à Padoue, et s'y faisait remarquer comme violoncelliste dans des concerts publics, lorsque les troubles de la guerre l'obligèrent à s'éloigner de sa patrie et à chercher un asile en France. Il se rendit à Paris, où la fortune lui fut d'abord contraire, car il ne put réussir à se faire entendre comme instrumentiste, ni comme compositeur. Il imagina enfin un moyen de se faire connaître par une de ces singularités musicales dont on avait déjà vu quelques exemples : le succès répondit à ses espérances. L'ouvrage qu'il publia avait pour titre : *l'Art de composer la musique sans en connaître les éléments*. Il fut publié à Paris, en 1802, et l'auteur le dédia à M^{me} Bonaparte, qui prit Calegari sous sa protection et lui procura de l'emploi. Déjà il avait paru en Italie sous ce titre : *Gioco pittagorico musicale, col quale potrà ognuno, anco senza sapere di musica, formarsi una serie quasi infinita di picciole ariette e duetti per tutti li caratteri, rondo, preghiere, polacche, cori, ecc. il tutto con accompagnamento del piano forte, arpa, o altri stromenti*; Venezia, Sebast. Valle, 1801, in-fol. m°. Cet art prétendu, par lequel on pouvait en ap-

parence composer, n'était qu'une opération mécanique qui permettait de combiner de 1400 manières différentes des phrases préparées et calculées par Calegari pour se prêter à ces combinaisons. L'auteur et l'éditeur du livre essayèrent en 1803 de rappeler l'attention publique sur l'ouvrage, en faisant une deuxième édition qui ne différait de la première que par le frontispice.

Lorsque les circonstances le permirent, Calegari retourna dans sa ville natale et y obtint la place de maître de chapelle du *Santo*; il en remplit honorablement les fonctions jusqu'à sa mort, qui arriva le 22 juillet 1828. Quelques années après son décès on a publié un traité de l'art du chant dont il avait laissé le manuscrit. Cet ouvrage est intitulé : *Modi generali del canto premessi alle maniere parziali onde adornare e riflorire le nude e simplici melodie e cantilene, giusta il metodo di Gasparo Pacchiarotti*. Milano, Ricordi (1836), in-fol.

CALEGARI (FRANÇOIS), guitariste, né à Florence, vers la fin du dix-huitième siècle, s'est fixé en Allemagne où il a publié presque tous ses ouvrages. On connaît de lui environ vingt œuvres pour guitare seule ou pour deux guitares, composés de valses, de rondeaux, de sonates, d'airs variés, et de mélanges d'airs d'opéras et de ballets, publiés à Florence, à Milan, à Leipsick et à Brunswick. On connaît aussi sous le nom de Calegari une introduction et des variations pour le piano sur un thème de Carafa (Milan, Ricordi); je crois que cet ouvrage est d'un autre artiste portant le même nom.

CALESTANI (JÉRÔME), compositeur, né à Lucques, dans la seconde moitié du seizième siècle, est connu par un œuvre qui a pour titre : *Sacrati fiori musicali a otto voci, con il Te Deum a coro spezzato a 4 voci*, op. 2; Parme, Erasmo Viotti, 1603, in-4°.

CALETTI-BRUNI (JEAN-BAPTISTE), musicien né à Créma, dans l'État de Venise, vers 1560, fut maître de chapelle de l'église paroissiale *Santa-Maria*, dans cette ville. On a publié de sa composition : *Madrigali a cinque voci, libro primo, in Venezia*, app. Ricciard. Amadino, 1604, in-4°. Ce musicien est le père de *Pierre-François Caletti-Bruni*, qui s'est rendu célèbre sous le nom de *Cavalli*. Voy. CAVALLI (PIERRE-FRANÇOIS).

CALIFANO (JEAN-BAPTISTE) organiste de l'église des *Tolentini*, à Venise, vécut dans la seconde moitié du seizième siècle. Il a fait imprimer de sa composition : *il Primo Libro di Madrigali a cinque voci*; in Venezia, presso Giacomo Vincenti e Ricciardo Amadino, 1584, in-4° obl.

CALIGINOSO, dit il. FURIOSO, noms académiques d'un auteur inconnu de qui l'on a un ouvrage intitulé *I quatro Libri della chitarra spagnuola, nelli quali si contengono tutte le sonate ordinarie, semplici e passeggiate. Con una nuova inventione di passacalli spagnoli variati, ciacone, follie, sarabande, arie diversi, toccate musicali, balletti, correnti, volte, gagliardo, alemande con alcune sonate piccicate al modo del leuto con le sue regole per imparare a sonarle facilissimimamente Novamente composto e dotto (sic) in luce*. A l'exception de trois pages qui contiennent les règles de la guitare espagnole et qui sont précédées du portrait de l'auteur, cet ouvrage, qui forme un volume in-4°, est entièrement gravé sur cuivre ainsi que le frontispice, où l'on ne voit ni date, ni nom de lieu. Dans les règles pour jouer de la guitare, on voit que l'auteur avait publié précédemment deux autres ouvrages de sa composition, et que celui-là est le troisième.

CALL (LÉONARD DE), né dans un village de l'Allemagne méridionale, en 1779, se livra dès son enfance à l'étude de la guitare, de la flûte et du violon. Il commença à se faire connaître à Vienne, en 1801, par des compositions qui obtinrent de brillants succès, à cause de leurs mélodies faciles et d'un goût agréable. Les premiers ouvrages de cet artiste furent écrits pour la guitare et la flûte. Bientôt ils devinrent populaires, et les éditeurs de musique, dont ils faisaient la fortune, excitèrent si souvent leur auteur à en produire de nouveaux que leur nombre s'éleva jusqu'à près de 150 en moins de douze années. C'étaient des pièces pour guitare seule, des duos, quatuors pour guitare et flûte, des trios, quatuors, sérénades avec accompagnement de violon, de hautbois, de basson, et d'autres instruments. A ces compositions légères de musique instrumentale succédèrent, à divers intervalles, des recueils de chansons pour trois ou quatre voix d'hommes, qui obtinrent un succès prodigieux. De Call peut être considéré comme celui qui mit en vogue ce genre de musique chez les Allemands. Les catalogues des marchands de musique indiquent environ vingt recueils de ces chants, qui contiennent plus de 140 morceaux. Ainsi qu'il arrive toujours aux compositeurs populaires, l'éclat du succès et la trop grande fécondité usèrent en peu de temps la renommée de de Call. S'il n'eût cessé de vivre à l'âge de trente-six ans, il eût eu le chagrin de voir succéder un profond oubli à la popularité dont il

avait joui. Il est mort à Vienne, en 1815, laissant après lui une femme et des enfants dont il faisait le bonheur par ses excellentes qualités sociales.

Un autre musicien du même nom se faisait remarquer à Vienne, en 1814, par un talent fort singulier : il était siffleur, et possédait une habileté extraordinaire en ce genre. Non-seulement les traits les plus rapides et les plus difficiles étaient exécutés par lui avec beaucoup de précision et de justesse, mais il pouvait faire des suites de trilles chromatiques dont la perfection ne laissait rien à désirer. Ce musicien d'un genre nouveau ne se faisait entendre que dans des sociétés particulières.

CALLAULT (SALVATOR), harpiste de l'Académie royale de musique à Paris, est né dans cette ville, vers 1791. Élève de Naderman, il s'est fait connaître par quelques compositions pour son instrument. Les plus connus de ses ouvrages sont : 1° Marche de *Saül*, variée pour la harpe, avec flûte ou violon, Paris, Zetter. — 2° La Tyrolienne, suivie d'un rondeau, avec flûte, ibid. — 3° Nocturne concertant pour harpe, violon ou violoncelle, ibid. — 4° Collection de morceaux choisis, arrangés pour la harpe, Paris, Frey. — 5° Première fantaisie sur la romance de *Joseph*, ibid. — 6° Fantaisie et variations sur la gavotte et le menuet du ballet de *Nina*; Paris, Janet. Callault est mort à Paris en 1839.

CALLCOTT (JOHN-VALL), né le 20 novembre 1766 à Kensington, dans le comté de Middlesex, entra dès l'âge de six ans dans un collège du voisinage, où il fit d'assez bonnes études grecques et latines, que ses parents lui firent interrompre à douze ans, pour lui faire embrasser l'état de chirurgien. N'ayant pu surmonter la répugnance que lui inspirait cet état, il s'appliqua à la musique, en 1779, et reprit en même temps le cours de ses études. Il apprit successivement le français, l'italien, l'hébreu et les mathématiques. Ayant été présenté aux docteurs Arnold et Cooke, en 1782, il reçut de ces deux habiles musiciens des conseils qui perfectionnèrent ses connaissances. L'année suivante il devint organiste suppléant à Saint-Georges le Martyre (Hannover Square). Depuis cette époque, jusqu'en 1793, il envoya un nombre considérable de pièces aux divers concours ouverts par la société de musique intitulée : *the Catch Club*, et presque tous ses ouvrages furent couronnés. Dès 1786, il avait été fait bachelier en musique à l'université d'Oxford. Vers 1795, il commença à se livrer à la lecture des écrivains didactiques sur la musique, et conçut le projet d'écrire un dictionnaire de musique, dont il publia le prospectus en 1797. Cinq ans plus tard, ses matériaux étaient rassemblés ; mais il fallait les classer et rédiger l'ouvrage, et ce long travail ne s'accordait guère avec ses nombreuses occupations et avec le mauvais état de sa santé : il fut donc obligé de l'ajourner à une époque plus éloignée, qu'il ne vit point arriver. Se persuadant toutefois que le public attendait de lui un livre sur la théorie de la musique, il écrivit en 1804 une grammaire musicale (*a Musical Grammar*) dont la première édition parut en 1806 (Londres, un vol. in-12), et la troisième, en 1817, sous ce titre : *a Musical Grammar in four parts*; 1. *Notation*; 2. *Melody*; 3. *Harmony*; 4. *Rhythm*. On a aussi de lui deux petits écrits intitulés : 1° *Plain statment of earl Stanhope's temperament* (Appréciation complète du tempérament du comte de Stanhope). Londres, 1807, in-8°. 2° *Explanation of the notes, marks, words, etc., used in music* (Explication des notes, signes et termes usités dans la musique). Londres, sans date.

Callcott avait pris, en 1800, ses degrés de docteur en musique à l'université d'Oxford. En 1791 il reçut sa nomination d'organiste de l'église de Covent-Garden, et, en 1792, il obtint la place d'organiste à l'hospice des Orphelins de Londres; il la conserva jusqu'en 1802, époque où il y renonça en faveur de M. Horsley, son gendre. Il succéda en 1805 au docteur Crotch dans l'emploi de lecteur de musique à l'*Institution royale;* mais, craignant que le mauvais état de sa santé ne lui permit pas de remplir les devoirs de cette place, il donna sa démission au bout de quelques années. En 1814, il prit le parti de vivre dans la retraite et s'occupa d'un ouvrage sur la Biographie musicale, qu'il n'eut pas le temps d'achever. Enfin, après avoir langui pendant les deux dernières années de sa vie, il expira le 15 mai 1821, dans sa cinquante-cinquième année. La grammaire musicale de Callcott est conçue sur un bon plan et bien exécutée : les notes font voir que leur auteur possédait de l'érudition musicale. A l'égard de ses compositions, dont on n'a gravé qu'une faible partie, et qui consistent en airs, chansons, canons et antiennes, les biographes anglais leur accordent beaucoup d'éloges. Le gendre de Callcott, Horsley, a publié une collection des œuvres choisies de son beau-père, en deux volumes in-folio, avec une notice sur la vie de l'auteur.

CALLENBERG (GEORGES - ALEXANDRE-HENRI-HERMANN, comte de), seigneur de Muskau, dans la Haute-Lusace, membre de l'Aca-

démie royale de Stockholm, et claveciniste habile, naquit à Muskau, le 8 février 1744, et mourut dans le même lieu en 1775. On a gravé de sa composition *Six Sonates pour le clavecin, avec accompagnement de violon*. Berlin, 1781.

CALLETOT (GUILLAUME), *chantre à déchant* de la chapelle de Charles V, roi de France, suivant une ordonnance de l'hôtel, datée du mois de mai 1364. Ce chantre était un de ceux qui, dans la chapelle du roi, improvisaient l'espèce de contrepoint simple qu'on appelait *Chant sur le livre*. C'est ce qu'indique son titre de *Chantre à déchant*. (*Voy*. la *Revue musicale*, 6me année, p. 218.) Les appointements de Guillaume Calletot, ainsi que ceux de ses collègues, étaient de *quatre sous par jour*.

CALLIDO (GAÉTAN), facteur d'orgues, naquit dans l'État de Venise, vers 1725. Il apprit les éléments de son art dans les ateliers de Nanchini, prêtre dalmate, qui s'était établi dans cette ville, et qui avait la réputation d'un des meilleurs facteurs de l'Italie. Callido se distingua particulièrement par la douceur et l'harmonie des jeux de fonds de ses ouvrages. Son mérite le fit choisir pour la confection d'un grand nombre d'orgues dans les monastères. Son activité était si grande que le Catalogue de ses instruments, imprimé en 1795, en indique *trois cent dix-huit*. L'époque de sa mort est inconnue. Il avait construit en 1767, pour l'église Saint-Marc, un petit orgue appelé *organetto dei concerti*, ou *organetto dei palchetto*, pour la somme de 1,400 ducats. Peu d'années après il fut chargé de l'entretien et de l'accord des trois orgues de cette église, aux appointements annuels de 45 ducats.

CALLINET, nom d'une famille de facteurs d'orgues établie en Alsace. Elle était renommée par le nombre et le mérite des ouvrages qu'elle a produits. Son chef fut élève de Riepp (*voy*. ce nom), qui vivait vers le milieu du dix-huitième siècle, et qui a construit les grands instruments des cathédrales de Dijon et de Besançon. Louis Callinet, membre de cette famille, né à Rouffach (Haut-Rhin) dans l'année 1797, se rendit à Paris dans sa jeunesse et y entra dans les ateliers de Somer (*voy*. ce nom), où il augmenta ses connaissances et perfectionna son habileté pratique. C'était, dit M. Hamel (*Nouveau Manuel complet du facteur d'orgues*, t. III, p. 390), un bon ouvrier qui travaillait consciencieusement, mais qui n'eut jamais de grande entreprise où il pût se distinguer. L'orgue le plus considérable construit par lui est celui de l'Oratoire, dans la rue Saint-Honoré. En 1839, il vendit son fonds à la maison Daublaine, dont il devint associé, et où il resta pendant cinq ans. Il en sortit par un trait de folie dont il y a peu d'exemples. Ayant fait construire une maison dans laquelle il se proposait de se retirer, il eut besoin d'argent pour achever les travaux et en demanda à ses nouveaux associés : le refus qu'il éprouva lui donna tant d'irritation que, sous prétexte d'aller travailler à l'orgue de Saint-Sulpice, dont la restauration était presque achevée, il brisa tout ce qui avait été fait dans les ateliers dirigés par lui-même. A peine eut-il accompli cet acte de vengeance qu'il en eut les plus vifs regrets. Ne pouvant plus rester dans la maison à laquelle il avait causé un dommage si considérable, il fut obligé de chercher de l'ouvrage comme simple ouvrier, et entra dans les ateliers de M. Cavaillé. C'est dans cette situation qu'il est mort en 1846.

CALLINET (IGNACE), cousin du précédent, est né à Rouffach (Haut-Rhin), le 13 juin 1803. Élève de son père, il fut associé de son frère aîné pour la facture des orgues jusqu'en 1827 ; puis il se rendit à Paris et travailla pendant quelque temps dans les ateliers de Louis Callinet. De retour à Rouffach, il contracta avec son frère une nouvelle association, qui ne finit qu'en 1843. Depuis ce temps, Callinet a travaillé seul et a construit plusieurs orgues grandes et petites, non compris un grand nombre d'orgues de cabinet et de chapelles de 4 à 8 jeux. Un de ses plus beaux ouvrages est l'orgue de Besançon, grand instrument dans lequel se trouvent deux 32 pieds et neuf 16 pieds. Pendant son association avec son frère, il a coopéré à la construction de trente-neuf orgues à un, deux et trois claviers, et en a réparé seize. La plupart de ces ouvrages sont en Suisse et dans le département du Haut-Rhin.

CALMET (Dom AUGUSTIN), savant bénédictin de la congrégation de Saint-Vannes, naquit le 26 février 1672, à Mesnil-la-Horgne, près de Commerci, en Lorraine. Après avoir fait ses premières études au prieuré du Breuil, et prononcé ses vœux dans l'abbaye de St-Mansui, le 23 octobre 1689, il alla faire son cours de philosophie à l'abbaye de Saint-Èvre, et celui de Théologie à l'abbaye de Munster. En 1718, il fut nommé abbé de Saint-Léopold de Nanci, et, dix ans après, abbé de Sénones, où il passa le reste de sa vie. Il mourut dans cette abbaye le 25 octobre 1757. Dans son *Commentaire littéral sur la Bible*, Paris, 1714-20, 26 vol. in-4o, ou Paris, 1724, 9 vol. in-fol., ou enfin, Amsterdam, 1723, 25 vol. in-8o, on trouve : 1° *Dissertation sur la musique des anciens, et en particulier des Hébreux* ; — 2° *Dissertation sur les instruments de musique des Hébreux* ; — 3° *Dissertation sur ces deux termes Hébreux* : LA-

NAZRACH *et* SELA. Ugolini a donné une traduction latine de ces dissertations dans son *Trésor des antiquités sacrées*, t. XXXII. On trouve aussi quelques détails sur la musique des Hébreux dans le *Dictionnaire historique et critique de la Bible*, du même auteur, Paris, 1730, 4 vol. in-fol. fig. Il y a peu d'utilité à tirer de tout cela.

CALMUS (MARTIN), né en 1749 à Deux-Ponts, passa la plus grande partie de sa vie à Dresde, où il était violoncelliste et musicien de la cour. Il est mort dans cette ville, le 13 janvier 1809. Avant de se fixer à Dresde, il avait été attaché quelque temps à l'orchestre du théâtre d'Altona. Il a laissé quelques compositions pour son instrument, dont une partie est encore inédite.

CALOCASIUS, musicien romain, dont le nom est parvenu jusqu'à nous, au moyen d'une inscription rapportée par Gruter (*Corpus Inscript.*, t. I, part. 2, p. 654), et que voici :

D. M.
CALOCASIO
VERNÆ. DVLCISS.
ET. MVSICARIO
INGENIOSISSIMO
QVI. VIX. ANN. XV
BENEMERENTI. FECIT
DAPHNVS.

Ce musicien doit avoir vécu dans le moyen âge, car le mot *musicarius*, placé dans cette inscription, est de la basse latinité. Ducange ne cite sur ce mot (*Glossar. ad script. med. et infim. latin.*) que l'inscription dont il est ici question.

CALORI (M^{me}), cantatrice renommée dans son temps, naquit à Milan, en 1732. Après avoir paru avec succès sur quelques théâtres d'Italie, elle se rendit à Londres vers la fin de 1755, et s'y fit une brillante réputation qui se répandit dans toute l'Europe. Elle se faisait remarquer particulièrement par une agilité de vocalisation dont on n'avait pas eu d'exemple jusqu'alors, par une voix d'une étendue rare, et par un profond savoir en musique. En 1770, elle brillait à Dresde comme *prima donna*. Elle retourna dans sa patrie en 1774, et continua de se faire entendre sur divers théâtres jusqu'en 1783, quoique sa voix eût perdu sa fraîcheur et une partie de son agilité. On présume qu'elle cessa de vivre vers 1790.

CALOVIUS (ABRAHAM), professeur de théologie, pasteur primaire et surintendant général à Wittemberg, naquit à Morungen en Prusse, le 16 avril 1612, et mourut à Wittemberg le 29 février 1686. Il a publié en langue latine une *Encyclopédie* (Lubeck, 1651, in-4°) dans laquelle il traite de la musique, p. 549-554.

CALVEZ (GABRIEL), musicien espagnol, vivait à Rome vers le milieu du seizième siècle, et y était attaché en qualité de chantre à l'église de Sainte-Marie-Majeure. Il publia dans cette ville, en 1540, des motets à quatre voix. La mélodie d'un de ces motets (*Emendemus in melius quæ ignoranter peccavimus*) a servi de thème à Palestrina pour sa messe *Emendemus*.

CALVI (JEAN-BAPTISTE), amateur de musique, né à Rome, vers le milieu du dix-huitième siècle, a donné : 1° *Esio, opera seria*, à Pavie, en 1784. — 2° *Castore e Polluce*, ballet à Crémone, en 1788. — 3° *Le Donne mal accorte*, ballet, dans la même ville, en 1788. — 4° *Il Giuseppe riconosciuto*, oratorio, à Milan, en 1788.

CALVI (GIAN-PIETRO), organiste à Milan, né dans les dernières années du dix-huitième siècle, est auteur d'un petit traité de l'art de jouer de l'orgue, intitulé : *Istruzioni teorico-pratiche per l'organo, e singolarmente sul modo di registrarlo*. Milan, Luigi Bertuzzi, 1833, 16 pages in-8° de texte, 16 pages de musique et 2 planches gravées in-fol. obl. Ce musicien a fait exécuter à Milan une grande cantate de sa composition, dans un concert au bénéfice des inondés de la Lombardie. Cet ouvrage a été arrangé pour piano et publié en trois parties, sous ce titre : *Trattenimento musicale, eseguito a beneficio dei danneggiati dalle inondazioni*. Milan, Ricordi. On connaît aussi de lui une *Pastorale pour l'orgue*, ibid.

CALVI (GIROLAMO), professeur de musique à Bergame, a publié, sous le pseudonyme de *Bartolomeo Montanello*, un nouveau système de notation musicale, dans un écrit qui a pour titre : *Intorno allo scrivere la musica. Lettera di Bartolomeo Montanello a Marco Becafichi*. Milan, Ricordi, 1843, 28 pages in-8°, avec une planche gravée. Le même artiste est auteur des Mémoires biographiques sur le compositeur Simon Mayr, intitulés : *Di Giovanni Simone Mayr. Memorie raccolte e dedicate all' illustre Municipe della regia città di Bergamo*. Milan, Ricordi. Ces Mémoires ont paru dans les cinquième et sixième années de la *Gazzetta musicale di Milano* (1846 et 1847), et il en a été tiré des exemplaires séparés, gr. in-4°.

CALVIÈRE (GUILLAUME-ANTOINE) naquit à Paris en 1695. Ayant été reçu organiste de la chapelle du roi en 1738, il occupa cette place jusqu'à sa mort, arrivée le 18 avril 1755. Son ser-

vice dans la chapelle royale était pendant les mois de janvier, février et mars. Doué des plus heureuses qualités pour la musique, mais né malheureusement dans un pays où le goût et les études étaient détestables, Calvière eut en France la réputation d'un des plus grands organistes du monde : le fait est que son exécution et sa connaissance des ressources de l'instrument étaient remarquables; mais son style, semblable à celui de tous les organistes français de son temps, manque d'élévation, et son harmonie est souvent incorrecte. J'ai entre les mains un livre manuscrit de ses pièces d'orgue, qui me paraît démontrer la justesse du jugement que j'en porte. Au reste c'était un homme d'esprit; l'anecdote suivante en offre la preuve. Lorsqu'il concourut, en 1730, avec Dagincourt pour une place d'organiste, François Couperin, qui avait été nommé juge du concours, ayant plus d'égard à l'âge des deux compétiteurs qu'à leur talent, prononça en faveur de Dagincourt ; mais voulant consoler Calvière de cette injustice, il le loua beaucoup sur son habileté. Lui ayant demandé où il avait appris à jouer si bien de l'orgue, Calvière lui répondit : *Monsieur, c'est sous l'orgue de Saint-Gervais* (Couperin était organiste de cette église). Cette anecdote prouve que Marpurg a été induit en erreur lorsqu'il a dit que Calvière avait été élève de Couperin. (*Hist.-Krit. Beytrage*, t. I, p. 449.)

Calvière a composé plusieurs motets à grand chœur, et beaucoup de pièces pour l'orgue et le clavecin qui n'ont point été gravées.

CALVISIUS (SETHUS), dont le nom allemand était *Kalvitz*, naquit le 21 février 1556, à Gorschleben, près de Sachsenberg, dans la Thuringe. Fils d'un simple paysan, il devint, à force de travail et de persévérance, astronome ou plutôt astrologue, poëte, musicien et savant dans l'histoire et la chronologie. Ses premières études de musique et de chant furent faites à l'école de Frankenhausen (1). La pauvreté de ses parents l'obligea à quitter ce collége après un séjour de trois ans et demi; mais bientôt la beauté de sa voix le fit admettre gratuitement à l'école publique de chant de Magdebourg. Déjà il était assez habile pour donner des leçons de musique qui lui procurèrent quelques économies. Avec ces épargnes, il alla étudier les langues anciennes et les arts aux universités de Helmstadt et de Leipsick. Dans cette dernière ville, on le nomma directeur de musique de l'église Sainte-Pauline; mais il quitta Leipsick

(1) Mattheson dit que ce fut à Francfort-sur-l'Oder (Voy. *Grundlage einer Ehren-Pforte*, p. 32.)

en 1582, pour aller remplir les fonctions de *cantor* à l'école de Pforte. Il occupa cette place pendant dix ans. Appelé à Leipsick en 1592, pour y remplir les mêmes fonctions, à l'église de Saint-Thomas, il retourna avec plaisir dans cette ville qu'il avait toujours préférée à toute autre. Deux ans après, il réunit à ses attributions de *cantor* et de professeur celles de directeur de musique. Il prit possession de cette dernière place le 19 mars 1594, et fit exécuter le même jour plusieurs morceaux de musique religieuse qu'il avait composés. Rien ne peut surpasser le zèle qu'il montra dans l'administration de l'école qui lui était confiée, pour l'amélioration de l'enseignement, et particulièrement de celui de la musique. Estimé pour son savoir et son caractère honorable par les habitants de Leipsick, il conçut tant d'affection pour cette ville, qu'il ne voulut jamais s'en éloigner, bien que des offres brillantes lui fussent faites par les villes de Wittenberg et de Francfort-sur-le-Mein. Il y mourut à l'âge de près de soixante ans, le 23 novembre 1615, suivant ce que rapporte Mattheson (*Gründlage einer Ehrenpforte*, p. 33), et en 1617, d'après l'opinion de Jean-Godefroi Walther, de Forkel, de Gerber, et de plusieurs autres écrivains. Il y a lieu de s'en rapporter à Mattheson, qui écrivit sa notice huit ans après que Walther eut publié son *Lexique de musique*, et qui a dû examiner le fait avec attention. Au surplus, la date donnée par Walther est évidemment erronée; car Jean Friedrick, professeur à l'université de Leipsick, a publié dans cette ville en 1615 un éloge de Calvisius sous ce titre : *Programma academicum in Sethi Calvisii funere, et oratio funebris germanica, habita a Vincentio Schmackio*, in-4°. Il est bon de remarquer que M. Œttinger, à qui je dois l'indication de cet écrit (*Bibliographie biographique*, Leipzig, 1850, p. 83), fixe la date de la mort de Calvisius au 24 novembre 1615, et qu'il la maintient dans la nouvelle édition très-augmentée de son livre (Bruxelles, 1854).

Calvisius était persuadé de l'infaillibilité de l'astrologie : un événement fâcheux vint fortifier sa confiance en cette science prétendue. Il avait lu, ou cru lire dans les astres, qu'un grand malheur devait lui arriver certain jour de l'année 1602. Pour éviter le coup dont il était menacé, il prit la résolution de ne point sortir de chez lui ce jour-là, de se livrer au travail du cabinet, et d'éviter tout ce qui pourrait faire naître quelque danger pour lui. Cependant sa plume fatiguée l'obligea de prendre un canif pour la tailler : l'instrument lui échappa des mains, et, dans son empressement à serrer les ge-

noux pour l'empêcher de tomber à terre, il enfonça la lame dans son genou droit : un nerf fut coupé, et Calvisius demeura boiteux le reste de sa vie.

On a de Calvisius les ouvrages de théorie et de didactique dont les titres suivent : 1° *Melopœia seu melodiæ condendæ ratio, quam vulgo musicam poeticam vocant, ex veris fundamentis extracta et explicata*, Erfordiæ, 1582, in-8°(1). Lipenius (Bibl., p. 975) indique une première édition de ce livre sous la date de 1567 : c'est évidemment une erreur ou une faute d'impression ; car l'auteur, étant né en 1556, n'aurait eu que onze ans quand son livre aurait été publié. Si cette édition première n'est pas supposée, elle doit être de 1576. Gerber cite aussi une édition antérieure à 1592, sous la date de 1582 (*Neues Lexikon der Tonkünstl.*, t. I, col. 611), d'après Wilkius, auteur d'un livre allemand intitulé : *Bedenken vom Schulwesen* (p. 137) ; il y a lieu de croire que cette date est aussi le résultat d'une faute d'impression, et que le 8 y a été substitué à 0, par erreur. Une dernière édition du livre de Calvisius a été publiée à Leipsick, en 1630, in-8°. Le titre de cet ouvrage semble indiquer un traité de la mélodie ; cependant il est presque tout entier relatif au contrepoint et à l'harmonie. Forkel remarque avec justesse que c'est un fort bon livre pour le temps où il a été écrit. — 2° *Compendium musicæ practicæ pro incipientibus conscriptum, a Setho Calvisio*, Lipsiæ, *ad D. Thomam cantore*, 1594, in-8°. Cette édition est indiquée par Lipenius, sous la date de 1595. Il y a une deuxième édition de l'ouvrage, datée de 1602. Walther semble croire que ces deux éditions du *Compendium* sont la même. Il y en a une troisième qui a pour titre : *Musicæ artis præcepta nova et facillima, per septem voces musicales, quibus omnis difficultas, quæ ex diversis clavibus et ex diversis cantilenarum generibus, et ex vocum musicalium mutatione oriri potest, tollitur. Pro incipientibus conscripta*. Jenæ, 1616, in-8°. Dans ce petit ouvrage, destiné, comme on voit, à instruire les enfants dans l'art de lire la musique et de la chanter, Calvisius expose les avantages de la *Bocedisation*, c'est-à-dire de la solmisation pour les sept syllabes *bo, ce, di, ga, lo, ma, ni*, au lieu de l'emploi de l'hexacorde *ut, ré, mi, fa, sol, la* de l'ancienne mé-

(1) Mattheson écrit le nom de la ville *Erfurtt*, dans le *Grundlage einer Ehrenpforte* (p. 32) ; mais il est certain que le livre porte *Erfordiæ*. Au reste, *Erfordia* et *Erfurtum* sont également employés en latin pour désigner la ville d'Erfurt.

thode. Je ne sais s'il est exact de dire, comme Walther, Mattheson et Forkel, que Calvisius donne dans son livre une approbation à la solmisation par ces sept syllabes nouvellement inventées, car je n'y ai point vu le nom de l'inventeur Hubert Waelrant. Sans se donner précisément comme inventeur de cette solmisation, il laisse entendre qu'il peut l'être, par sa manière vague et générale de s'exprimer. Forkel a inséré douze règles de l'art du chant dans le deuxième volume de son Histoire de la musique (p. 65), qu'il a extraites du livre de Calvisius. Elles sont, en leur genre, les plus méthodiques qu'on ait données sur cette matière à cette époque reculée. — 3° *Exercitationes musicæ duæ, quarum prior est de modis musicis, quos vulgo tonos vocant, recte cognoscendis, et dijudicandis; posterior, de initio et progressu musices, aliisque rebus eo spectantibus*. Lipsiæ, 1600, in-8°, de 138 p. Gerber, dans son ancien lexique des musiciens, a indiqué comme un livre particulier la seconde partie de celui-ci, sous le titre : *de Initio et progressu*, etc. ; il a été copié en cela par Choron et Fayolle, dans leur *Dictionnaire historique des musiciens*. Dans son nouveau lexique, Gerber a corrigé cette erreur. La première partie du livre de Calvisius est toute dogmatique ; la deuxième est un abrégé fort bien fait et fort exact de l'histoire de la musique. Une troisième partie de ces *Méditations* a paru sous ce titre : *Exercitatio musicæ tertia, de præcipuis quibusdam in arte musica quæstionibus, quibus præcipua ejus theoremata continentur; instituta ad clarissimum virum Hippolytum Hubmeierum, poetam laureatum et pædagogiarchum Geranum. Lipsiæ, impensis Thomæ Schureti, Michael Lantzenberger excudebat*, 1611, in-8° de 180 pages. L'existence de cette troisième partie séparée a été inconnue à Walther, à Mattheson, à Forkel, à Gerber et à leurs copistes. Ces auteurs disent que dans l'année où elle a paru, une édition des trois parties réunies a été publiée sous ce titre : *Exercitationes musicæ tres, de præcipuis quibusdam in musica arte quæstionibus institutæ*. Leipsick, in-8°. Il y a beaucoup de probabilité qu'ils se sont trompés, et que le mot *tres* a été substitué à *tertia*, car tout le reste du titre est conforme à celui du livre qui est indiqué ci-dessus. L'ouvrage dont on vient de parler est adressé à Hubmeier, maître d'école à Géra, qui, dans ses *Discussions* de questions importantes de philosophie, de musique, etc. (*voy.* HUBMEIER), avait attaqué la solmisation par les sept syllabes, et avait entrepris de démontrer que la méthode

de l'hexacorde est préférable. Parmi les diverses questions de théorie et de pratique qui sont agitées par Calvisius dans sa troisième *méditation*, il revient sur ce sujet, et le traite avec une puissance de raisonnement qui détruit facilement les arguments de son adversaire. Celui-ci avait cru répondre victorieusement aux partisans de la nouvelle solmisation, qui affirmaient que, puisqu'il y a sept notes et sept clefs ou lettres, il doit y avoir sept syllabes pour les nommer, en disant que ce raisonnement n'avait pas plus de force que si l'on disait que parce qu'il n'y a que cinq lignes dans la portée, il ne doit y avoir que cinq noms de notes : Calvisius prouve fort bien la futilité de cette objection, et démontre invinciblement la nécessité des sept syllabes; mais il ne s'agit plus de *bo, ce, di, ga, lo, ma, ni*; c'est de l'addition de la syllabe *si* aux six autres noms (*ut, ré, mi, fa, sol, la*) qu'il est question, et Calvisius en parle comme d'une chose déjà connue (1).

(1) Le passage du livre de Calvisius a tant d'intérêt, et ces sortes de livres sont si rares, que je crois qu'on verra avec plaisir la citation que j'en fais ici :

DE QUÆSTIONE QUINTA.

An sex vel septem sint voces musicales?

« Statuis sex tantum voces musicales esse debere, idque aliquot argumentis firmum facere conaris, et rejicis eos, qui in musicis pro complemento septimam vocem musicalem *si* adjecerunt. Hoc videtur deesse tuæ disputationi quod non causam etiam affers, cur quidam putent septimam eum unicam tantum ejus causam offerss, data opera videris sententiam de septem vocibus musicalibus deprimere voluisse. Ea est, quod dicunt, ut ait, septem voces musicales esse claves, ergo etiam voces musicales esse debere. Hanc rationem postea ita refutas, ut dicas, eam nihil concludere cum pari ratione argumentari liceat, quinque sint lineæ, ergo quinque suut voces. Quæ, quæso Hubmeiere, te causa impulit ut rebus diversissimis eamdem affectionem tribueres? Certe quinque lineæ non sunt idem quod septem claves, quod et pueris apparet. Deinde lineæ per se nihil vocem adjiciendam. Id enim si fecisset, lectori liberum fuisset eligendi eam partem, quam firmiorem putasset. Jam faciunt ad voces musicales. Subjectum enim tantum sunt in quibus elementa musica scribuntur, quem admodum papyrus subjectum est scripturæ, cui nulla efficacia per se est ad scripturam aperiendam et legendam, potuisset enim idem scribi in ligno, lapide, plombo, etc. Clavium ratio longe alia est ; nam septem claves ambitum concludunt unius διαπασῶν vel octavæ, quæ periodum complet omnium sonorum, qua absoluta soni in orbem redeunt, et quemadmodum soni distinguuntur in repetita. Si igitur sonos per voces musicales in una octava efferre potueris, de repetita octava nihil est laborandum, credem enim voces ibidem etiam recurrunt. Et verissimum est quod censes, voces musicales non multiplicari quemadmodum claves non multiplicantur; quapropter necesse est, cum septem sint claves, ut septem etiam sint voces musicales, ut septem clavium numerum æquent, ne sui permutatione et substitutione inter se confundantur, et discentes turbent. Altera vero ratio, quam adjungis, cur septem voces musicales esse non debeant,

On a de Calvisius les ouvrages de musique pratique dont les titres suivent : 1° *Harmonia cantionum ecclesiasticarum a M. Luthero et aliis viris piis Germaniæ compositarum* à

quod videlicet voces ex literis non oriantur, tota falsa est. Nam si musicam compendiose docere vellemus, literæ ipsæ debebant simul esse voces musicales, ut identitate facilitatem deductionis sonorum adjuvarent : sed quoniam inhabiles sunt ad subitam repetitionem et semitonium suo proprio loco certa nota non exhibent; additæ sunt sex voces musicales, quæ id, quod clavibus deest, præstare possint. Firmiter igitur adhuc consistit septem voces musicales, quas adhuc uno atque altero argumento asseram. Primum : quia in qualibet octava septem sunt distincti soni, priusquam ad eam clavem repetitam pervenias, quæ principium deductionis dedit; unde sequitur, septem etiam distinctas esse debere voces musicales. Nam quemadmodum septem illi soni in instrumentis musicis artificialibus per claves exprimuntur et distinguuntur : ita in nostra naturali et vocali musica, idem soni per voces musicales efferuntur, et par est ubique ratio. Secundo : auctoritas veterum etiam in hoc re attendatur. Ptolomæus omnium optimus autor inter eos, qui de musica scripserunt, lib. 2. *de Mus.*, sic inquit : « Voces natura neque plures, neque pauciores esse possunt quam septem. » Et Demetrius Phalereus testatur Ægyptios et Græcos septem vocalium modulata enunciatione laudes Deorum suorum cecinisse : unde constat septem Græcorum vocales pro vocibus musicalibus habitas et usurpatas esse. Assume etiam testimonia poetarum, ut quod Virgilius lyræ septem discrimina vocum tribuit, quæ discrimina Isidorus Hispaleusis explicat, quod nulla chorda vicinæ chordæ similem sonum ediderit. Sic Horatius :

« Tuque testudo resonare septem callida nervis. »

Sic Ovid., 8., *Fastorum*, de Mercurio :

« Septena putaris

« Pleiadum numero fila dedisse lyræ. »

Sic Virgilianus opilio seu bubsequa :

« Est mihi disparibus septem compacta cicutis Fistula. »

Idem affirmant Aristoteles, Plutarchus, et alii, a quorum autoritatibus temere non est recedendum. Sed de hac re infra plura dabimus; accedamus jam ad fundamenta tuæ sententiæ.

Quodnam igitur jam statuis fundamentum tuæ assertionis, quod tantum sex claves musicales esse debeant? Remittis nos id discere cupientes 1. *ad Physica*; 2. *ad Arithmetica*; 3. *ad Geometrica*. Quid, Hubmeiere? Estne boni disputatoris, auditores suos eo remittere, ubi ipse argumentum nullum suæ sententiæ confirmandæ invenire potuit? Si enim potuisses, certe id pro demonstratione allegasses, et alia contra futilia et falsa argumenta, ut audiemus, omisisses. Ego ea profectus, quo me amandasti, rem longe aliter, ac tu ais, reperio. Ex physicis enim, arithmeticis et geometricis firmissime demonstratur septem esse debere voces musicales. Physicus enim audit in una octava septem discrimina vocum, septem sonos distinctos. Arithmetica ut et harmonica sectio octavæ eosdem septem sonos in suis veris et legitimis proportionibus exhibet. Geometra idem in legitima sectione circuli demonstrant. Frustra igitur Hubmeiere nos eo ablegas, ubi tua sententia penitus evertitur. Destituetis ergo, ut video, et demonstrationibus et autoritatibus, cum nemo veterum autorum de hexacordo unquam quicquam affirmarit.

Jam rationes etiam tuas excutiamus, quarum prima est quod *plures voces musicales non sint dandæ, quam in scala exprimentur. Septimam vocem autem in ea non esse expressam. Ergo*, non docebo te, Hubmeiere, diale-

voc.; Lipsiæ, 1596, in-4°. La deuxième édition fut publiée l'année suivante, dans la même ville. La quatrième édition de ces cantiques est de 1612. Il y en a une dernière, datée de la même année, selon Mattheson et Gerber. — 2° *Auserlesene teutsche Lieder, der mehrensten Theil aus des Kœnigl. Propheten Davids Psalterio gezugen, etc., mit 3 Stimmen zu singen*, etc. (Musique à trois voix sur des textes allemands, la plupart tirés du Psautier du prophète-roi David, et d'autres religieux et profanes, pour le chant et les instruments); Leipsick, chez Voigt, 1603, in-4°. — 3° *Biciniorum libri duo, quorum prior 70 continet ad sententias Evangeliorum anniversariorum, a Setho Calvisio, musico, decantata; posterior 90 cum et sine textu, a præstantissimis musicis concinnata*; Lipsiæ, 1612, in-4°. — 4° *Der 150ste*

etienm : attamen scire debebas ab autoritate negativa non firma deduci argumenta. Proh Deum immortalem, si hæc ratio vera, et nihil novi veterum inventis addendum esset, quot et quantis commoditatibus destitueretur hodie vita humana, quas veteres ignorârunt, et quæ noviter inventæ sunt. Quod septima vox, si, in scala expressa non est, nihil mirum. Autor enim scalæ Guido Aretinus, cum statuisset tantum sex voces musicales esse, eas ita disposuit, ut septima locum non relinqueret, et voces musicales mutua substitutione in scala ita turbavit, ut ea facta sit remora et impedimentum maximum musicam discentibus, cum longe rectius hæc tradi potuissent. Secundam rationem affers, quod septima vox, si, ad nullam certam clavem determinetur, cum ab aliquibus modo in C, modo in F, modo in B, ponatur. Unde hæc de positu syllabæ *si* habes, optime Hubmeiere? Vix credo quempiam id musices adeo imperitum esse posse, ut ibi, voci musicali *fa* legitimus locus est, *mi* vel *si* ponere, et ubi totam musicam pervertere audeat, mi enim et *fa*, si recte distinguantur, sunt tota musica, ut veteres locuti sunt, potius crediderim, te honoris gratia hæc finxisse, cum claves C et F omnium sint principes. Syllabæ *si*, locus stabilis et perpetuus est in regulari quidem sistemate in clave *b* quadrato, in transposito vero in clavi nec unquam hæc ratio variatur, nisi *b* adscriptum syllabam *si* in *fa* mutet. Tertia ratio, quod necesse sit syllabam si ad tria hexachorda reduci, falsa est, ut in præcedenti quæstione demonstravi, cum unicum tantum et solum hexachordum at vocum sex musicalium. Sto et quarta ratio, quod si coincidat cum alia voce musicali, falsa est, eum ea nunquam, si ad illas sex voces musicales assumatur, in aliquam incidere possit. Ad quintam tantum abest, ut *si* vox musicalis discrimen inter *mi* et *fa* tollat, ut illud semitonium nulla re firmius stabilitatur. Sexta ratio cum tertia coincidit, et refutata est. Ad septimam, qua asseris, æque facile quempiam posse institui in consueto canendi modo, quam si septem adhibeamus voces musicales, respondeo, te, si hic esses aliter censurum. Ego hisce triginta annis fere, quibus hoc saxum volvo, experientia longe aliter edoctus sum, te manum ad sillvam hanc vix admovisse puto. Crede igitur potius exercitato musico, quam tuis, nescio unde conceptis optationibus. »

Qui pourrait croire que plus d'un siècle après ce plaidoyer si fort de raisonnement en faveur de la gamme de sept notes, on disputait encore en Allemagne sur cette question! (Voy. *Buttstedt* et *Mattheson*.)

Psalm für 12 Stimmen auf 3 Chæren (Le cent-cinquantième psaume à douze voix en trois chœurs); Leipsick, 1615, in-fol. — 5° *Der Psalter Davids gesangweis, vom Hrn. D. Cornelio Beckern*, etc. (Le Psautier de David mis en chant, composé primitivement par M. Corneille Becker, et arrangé à quatre voix par Sethus Calvisius, Leipsick, 1617, in-8°.)

Calvisius est connu des savants par de bons ouvrages sur la chronologie et la réforme du calendrier; ce n'est point ici le lieu de citer ni d'examiner ces livres; on trouvera à ce sujet d'amples renseignements dans les Biographies générales, particulièrement dans celle de M. Michaud.

CALVO (LAURENT), moine de Ticino, dans l'État de Venise, au commencement du 17e siècle, fut musicien à l'église cathédrale de Pavie. On connaît de sa composition : 1° *Symbolæ diversorum musicorum* 2, 3, 4, 5 *vocibus cantandæ*; Venise, 1620. — 2° *Canzoni sacre a* 2, 3 e 4 *voci*. Raccolte I, II, III, IV; Venise. — 3° *Rosarium Litaniarum B. V. Mariæ*; Venise, 1626.

CALVOER (GASPARD), théologien protestant, inspecteur des écoles de Claustal, et surintendant de la principauté de Grubenhagen, naquit à Hildesheim, en 1650, et mourut le 11 mai 1725. Il a beaucoup écrit sur la théologie. On a aussi de lui : *de Musica ac sigillatim de ecclesiastica eoque spectantibus organis*. Leipsick, 1702, in-12; petit écrit de trois feuilles d'impression, divisé en 6 chapitres, où l'auteur a traité d'une manière générale du chant religieux, des instruments et des fonctions du directeur de musique. Dans son *Rituale ecclesiasticum* (Jéna, 1705, in-4°), Calvoer a traité de la musique d'église. On trouve aussi des renseignements intéressants sur l'état du plain-chant en France et chez les Saxons, sous le règne de Charlemagne, dans son livre intitulé : *Saxonia inferior antiqua gentilis et christiana*; Goslar, 1714, in-fol. Enfin Calvoer a écrit la préface de l'ouvrage de Christ. Alb. Sinn, intitulé : *Temperatura practica*, etc. Wernigerod, 1717, in-4°. Cette préface a été réimprimée dans *Vorgemacht der Gelehrsamkeit* (Antichambre de l'érudition) de Falsius, p. 587-624. C'est un morceau rempli de recherches savantes.

CALZOLARI (HENRI), ténor distingué, est né à Parme, le 22 février 1823. Ayant perdu son père à l'âge de treize ans, il dut entrer dans une maison de commerce; mais dans le même temps il continua l'étude de la musique, qu'il avait commencée dès ses premières années. En 1837, il reçut les premières leçons de chant d'un professeur allemand nommé Burchardt. Ses premiers essais de chant furent faits dans un cou-

cert donné à Parme, sous la protection de l'archiduchesse Marie-Louise, par la société philharmonique de cette ville, qui comptait parmi ses membres les personnes les plus distinguées de la haute société. L'effet qu'il y produisit par le charme de sa voix lui valut la protection de plusieurs dames attachées à la cour, et il obtint une pension pour aller à Milan continuer ses études de chant sous la direction du maître Giacomo Panizza, qui lui donna tous ses soins et en fit un chanteur de la bonne école. En 1845, Calzolari contracta un engagement de trois années avec l'entrepreneur de théâtre Merelli, et le 11 mars de la même année, il fit son premier début au théâtre de *la Scala* dans l'*Ernani* de Verdi, avec un brillant succès. Deux jours après, Merelli l'envoya à Vienne pour y chanter pendant la saison du printemps *i Due Foscari*, l'*Italiana in Algeri*, *la Sonnanbula* et *Maria di Rohan*. De là il alla à *Brescia*, puis à Trieste, et enfin de nouveau à Milan, pendant l'automne et le carnaval de 1846-1847, toujours accueilli par les applaudissements unanimes. Pour la troisième fois il retourna à Vienne au printemps de 1847, puis alla chanter à Bergamo pendant la foire, et de là fut envoyé à Madrid pendant l'automne et le carnaval de 1847-1848. Au mois d'avril de cette année il retourna à Milan. Son contrat étant terminé, il prit un engagement pour Bruxelles, où il chanta pendant l'hiver 1848-1849, avec le plus brillant succès, l'*Italiana in Algeri*, *Lucrezia Borgia*, *Lucia di Lammermoor*, *Ernani*, *Don Pasquale*, et *la Favorita*. Un timbre pur et sympathique, une belle mise de voix, une vocalisation légère et facile, un trille excellent, étaient les qualités qui le distinguaient. Dans les années suivantes, Calzolari a brillé sur les théâtres italiens de Paris, de Londres et de Saint-Pétersbourg. On peut dire avec assurance qu'il a été le dernier ténor de la bonne école italienne. Malheureusement le répertoire de Verdi a fatigué son organe en peu d'années.

CALZOVERI (...) n'est connu que par ses ouvrages. Il vécut dans la seconde moitié du dix-septième siècle. On a publié de sa composition : 1° *Motetti a voce sola, libro primo*; Venezia, Gardano, 1666, in-4°. — 2° *Idem, libro secondo*; ibid. 1669, in-4°. — 3° *Cantate a voce sola*; ibid.

CAMARGO (D. Miguel-Gomez), maître de chapelle de la cathédrale de Valladolid, naquit à Guadalajara, vers le milieu du seizième siècle. Il y eut (dit M. Hilarion Eslava, *Lira Sacro-Hispana*, seizième siècle, tome I^{er} de la 2^e série, *Apuntes biographicos*), beaucoup de musiciens du même nom en Espagne, particulièrement dans la chapelle royale, où se trouvaient Cristobal, Melchior, Diego Camargo, et d'autres dans les provinces. L'artiste dont il s'agit dans cet article était peut-être fils d'un de ces musiciens. On ignore la date de la mort de celui-ci. Diverses compositions de ce maître se trouvent en manuscrit dans la Bibliothèque de l'Escurial : M. Eslava en a publié (dans la *Lira Sacro-Hispana*) une Hymne de Saint-Jacques, apôtre, en contrepoint à quatre voix, par imitations en mouvement contraire, morceau bien fait et écrit avec beaucoup de pureté.

CAMBEFORT (Jean), et non *Camefort*, comme on l'appelle dans le *Dictionnaire des Musiciens* de 1810, musicien au service de Louis XIV, épousa la fille d'Auger, surintendant de la musique de la chambre du roi, en eut sept ou huit enfants depuis 1652 jusqu'en 1661, et mourut le 4 mai de cette dernière année. Dans les derniers temps de sa vie, il avait été nommé surintendant de la musique de la chambre, maître ordinaire, et compositeur de cette musique. Il écrivit quelques divertissements et des cantates pour le service du roi et de la cour. Il a publié des recueils de chansons, intitulés : 1° *Airs de cour à quatre parties, de monsieur de Cambefort, maistre et compositeur de la musique de la chambre du Roy, à Paris, par Robert Ballard, seul imprimeur du Roy pour la musique*, etc., 1651, in-12 obl. Ces airs, au nombre de 27, sont dédiés au Roi. — 2° 11^{me} *Livre d'airs à quatre parties, de monsieur de Cambefort, surintendant de la musique de la chambre du Roy. A Paris, par Robert Ballard*, etc.; 1655, in-12 obl. Ce recueil contient 22 airs, dont six du *ballet royal de la Nuict*, et un du *ballet du Temps*. Il est dédié au cardinal Mazarin.

CAMBERT (Robert), fils d'un fourbisseur, naquit à Paris vers 1628. Après avoir reçu des leçons de clavecin de Chambonnières, le plus célèbre maître de son temps, il obtint la place d'organiste de l'église collégiale de Saint-Honoré, et quelque temps après fut nommé surintendant de la musique de la reine Anne d'Autriche, mère de Louis XIV. Dès 1666 il occupait cette place. Cambert est le premier musicien français qui entreprit de composer la musique d'un opéra : il y fut déterminé par les circonstances suivantes. Perrin, introducteur des ambassadeurs près de Gaston, duc d'Orléans, imagina en 1659 un nouveau genre de spectacle, à l'imitation de l'opéra d'*Orfeo ed Euridice* que le cardinal Mazarin avait fait représenter par une troupe italienne,

en 1647. Il donna à sa pièce le titre de *la Pastorale, première comédie française en musique*. Cambert fut chargé d'en composer la musique, et elle fut représentée au château d'Issy, au mois d'avril de la même année. L'ouvrage eut un succès si décidé, que Louis XIV voulut l'entendre et le fit représenter à Vincennes. Mazarin, qui aimait ce genre de spectacle et qui s'y connaissait, engagea les auteurs à composer d'autres pièces du même genre; ils écrivirent l'opéra d'*Ariane, ou le Mariage de Bacchus*, qui fut répété à Issy en 1661, mais dont la mort de Mazarin empêcha la représentation. Quelques auteurs ont dit que cet ouvrage fut représenté plus tard à Londres; mais on n'en trouve aucune trace dans les mémoires sur l'établissement de l'Opéra en Angleterre. Il paraît qu'au commencement de l'année 1662, Cambert écrivit un autre opéra intitulé *Adonis*; mais il ne fut point joué, et depuis lors il s'est perdu. L'idée de Perrin, ajournée par divers événements, ne reçut son exécution qu'en 1669. Le 28 juin de cette année, l'Académie royale de musique fut créée par lettres patentes; le privilége en fut accordé à celui qui en avait conçu le plan; celui-ci s'associa Cambert, et de leur union résulta le premier opéra français régulier, intitulé *Pomone*, qui fut représenté à Paris, en 1671, et obtint beaucoup de succès. L'année suivante, Cambert composa la musique d'une pièce intitulée *les Peines et les Plaisirs de l'amour*, pastorale en cinq actes, dont les paroles étaient de Gilbert; mais, cette même année, le privilége fut ôté à Perrin et à Cambert pour être donné à Lulli, qui jouissait de la plus grande faveur auprès de Louis XIV, et qui en abusait à son profit et au préjudice de ses rivaux. Irrité de l'injustice qui lui était faite, Cambert quitta la France, passa en Angleterre en 1673, et devint *maître de la deuxième compagnie des musiciens de Charles II*. Il ne jouit pas longtemps de sa nouvelle position, car le chagrin le conduisit au tombeau, en 1677. Ch. Ballard a publié en partition in-folio des fragments de l'opéra de Cambert intitulé *Pomone*. On trouve en manuscrit à la Bibliothèque impériale de Paris la partition de celui qui a pour titre *les Peines et les Plaisirs de l'amour*.

CAMBINI (Jean-Joseph), né à Livourne (1), le 13 février 1746, s'est livré dans son enfance à l'étude du violon, sous la direction d'un maître obscur nommé Polli. Les occasions fréquentes qu'il eut ensuite d'entendre et même d'accompagner Manfredi et Nardini, perfectionnèrent son talent sur cet instrument. Bien qu'il ne soit jamais parvenu à se faire un nom célèbre comme violoniste, il posséda dans sa jeunesse l'art d'exécuter ses quatuors et toute sa musique de chambre avec pureté, goût et élégance. A l'âge de dix-sept ans, il se rendit à Bologne, où il eut l'avantage d'être admis au nombre des élèves du P. Martini et de recevoir de lui des leçons de contrepoint. Après avoir passé trois années près de ce maître, il partit pour Naples. Il y devint amoureux d'une jeune fille née comme lui à Livourne, et s'embarqua avec elle pour retourner dans cette ville, où il devait l'épouser. Grimm rapporte en ces termes (*Correspondance littéraire*, août 1770) l'événement qui survint après le départ des amants : « Ce pauvre M. Cam-
« bini n'est pas né sous une étoile heureuse. Il
« a éprouvé, avant d'arriver dans ce pays-ci,
« des infortunes plus fâcheuses qu'une chute à
« l'Opéra. S'étant embarqué à Naples avec une
« jeune personne dont il était éperdument amou-
« reux, et qu'il allait épouser, il fut pris par des
« corsaires et mené captif en Barbarie. Ce n'est
« pas encore le plus cruel de ses malheurs. At-
« taché au mât du vaisseau, il vit cette maî-
« tresse, qu'il avait respectée jusqu'alors avec
« une timidité digne de l'amant de Sophronie, il
« la vit violer en sa présence par ces brigands,
« et fut le triste témoin, etc. » Heureusement un riche négociant vénitien, nommé M. Zamboni, eut pitié de Cambini; il le racheta d'un renégat espagnol et lui rendit la liberté. Arrivé à Paris en 1770, l'artiste obtint la protection de l'ambassadeur de Naples, qui le recommanda au prince de Conti, et le prince dit deux mots en sa faveur à Gossec. Celui-ci dirigeait alors le concert des amateurs; il procura à Cambini l'occasion de se faire connaître en faisant exécuter des symphonies de sa composition (1). Elles obtinrent du succès, bien que la conception en fût assez faible, parce qu'elles étaient écrites avec cette facilité qui est le caractère distinctif de la musique italienne. Cambini abusa de cette facilité d'écrire, à tel point qu'il produisit plus de soixante symphonies en un petit nombre d'années, ce qui ne l'empêcha pas de publier une immense quantité d'autres ouvrages de musique instrumentale, ni de faire exécuter au concert spirituel des motets et des oratorios. Il y avait dans tout cela des idées assez jolies, et la facture en était assez pure; mais l'empreinte du génie y manquait. De toutes les compositions de Cambini, celles qui

(1) C'est à tort qu'il est dit dans le nouveau *Lexique universel de musique*, publié par M. Schilling, que Cambini était né à Lucques.

(1) Ces renseignements sont tirés d'un mémoire manuscrit et autographe de Gossec.

obtinrent le plus de succès furent ses quatuors de violon. Leurs mélodies étaient agréables, et il y avait de la correction dans leur harmonie. Cette musique paraîtrait aujourd'hui faible et puérile; mais on ne connaissait point alors les admirables compositions de Haydn, de Mozart, de Beethoven. On n'avait même pas les jolis quatuors de Pleyel. Au reste, Cambini était capable de s'élever plus qu'il ne fit; mais presque toujours en proie au besoin, suite inévitable de son intempérance, il était obligé de travailler avec une activité prodigieuse, et ne pouvait choisir ses idées. Sa fécondité fut d'autant plus remarquable qu'il passait la plus grande partie des jours et des nuits au cabaret, employant d'ailleurs une partie du temps où il était à jeun à donner des leçons de chant, de violon et de composition.

Au mois de juillet 1770, il fit représenter à l'Opéra un ancien ballet héroïque de Bonneval, dont il avait refait la musique. Ce ballet avait pour titre les Romans; il tomba tout à plat, et l'on fut obligé de le retirer après la troisième représentation. Cet ouvrage fut suivi de Rose d'amour et Carloman, qui ne réussit pas mieux au Théâtre-Italien, en 1779, quoique la musique eût été goûtée. Appelé à la direction de la musique du théâtre des Beaujolais, en 1788 (1), il y fut plus heureux dans les ouvrages qu'il fit représenter, sous les titres de la Croisée, en 2 actes, 1785; les Fourberies de Mathurin, en un acte, 1786; Cora, ou la Prêtresse du soleil; les Deux Frères, ou la Revanche; Adèle et Edwin. Il écrivit aussi pour le même spectacle la musique de quatre pantomimes. En 1791, après la ruine du théâtre des Beaujolais, Cambini devint chef d'orchestre du théâtre Louvois, où il fit représenter Nantilde et Dagobert, opéra en trois actes qui fut bien accueilli par le public. Cet ouvrage fut suivi des Trois Gascons, en un acte, 1793. Ce fut à peu près le dernier succès de cet artiste. Il avait écrit, depuis 1782 jusqu'en 1793, les opéras d'Alcméon, d'Alcide, ainsi qu'une nouvelle musique pour l'Armide de Quinault; mais aucun de ces ouvrages n'a été représenté. On connaît aussi de lui quelques entrées de danse dans le ballet-opéra des Fêtes Vénitiennes. En 1774, Cambini fit exécuter au concert spirituel un oratorio intitulé le Sacrifice d'Abraham; dans l'année suivante, il y fit entendre celui de Joad et un Miserere. Précédemment il y avait donné quelques motets, entre autres un Domine

(1) On dit dans la Biographie universelle et portative des contemporains, que Cambini eut cette place en 1787; mais c'est une erreur.

dont la partition manuscrite est à la bibliothèque du Conservatoire de musique de Paris.

Parmi ses compositions instrumentales et ses morceaux détachés de musique vocale, on compte : 1° Soixante symphonies pour orchestre. — 2° Cent quarante-quatre quatuors pour deux violons, alto et basso. — 3° Vingt-neuf symphonies concertantes pour divers instruments. — 4° Sept concertos, dont deux pour violon, un pour hautbois, et quatre pour flûte. — 5° Plus de quatre cents morceaux pour divers instruments, consistant en trios et duos pour violon, viole, violoncelle; quatuors, trios, duos pour flûte, quatuors pour hautbois, duos pour basson, etc. — 6° Différents solféges d'une difficulté graduelle pour l'exercice du phrasé, du style et de l'expression, avec des remarques nécessaires et une basse chiffrée pour l'accompagnement; Paris, le Duc, 1788. — 7° Préludes et points d'orgue dans tous les tons, mêlés d'airs variés, et terminés par l'Art de moduler sur le violon, etc.; Paris, 1796, et Offenbach, 1797. — 8° Méthode pour flûte, suivie de vingt petits airs et de six duos à l'usage des commençants, Paris, Gaveaux, 1799. — 9° Plusieurs airs patriotiques, avec accompagnement de deux clarinettes, deux cors et deux bassons. — 10° Le Compositeur, scène comique du répertoire du concert des amateurs; Paris, Imbault, 1800.

Cambini doit être compté aussi parmi les écrivains sur la musique, car dans les années 1810 et 1811 il devint le collaborateur de Garaudé pour la rédaction du journal de musique que celui-ci venait de fonder, sous le nom de Tablettes de Polymnie. Cambini possédait des connaissances assez étendues pour juger sainement de toutes les parties de la musique; mais il avait de la causticité dans l'esprit, et quelques-uns de ses articles ont mis en émoi bien des amours-propres blessés. Il ne fut jamais connu comme le rédacteur de ces articles.

Peu favorisé de la fortune avec les administrations des théâtres dont il avait été chef d'orchestre, il perdit encore sa position en 1794, par la faillite de l'administration du théâtre Louvois. Heureusement le riche fournisseur Armand Seguin vint à son secours en lui confiant la direction des concerts qu'il donnait dans son hôtel, et lui accorda un traitement de quatre mille francs; mais après quelques années Cambini perdit cette ressource.

Dans les dernières années de sa vie, cet artiste, dont les talents méritaient un meilleur sort, était aux gages des éditeurs de musique, et faisait pour eux de ces arrangements, ou plutôt de ces dérangements des œuvres des

grands maîtres, qui sont la honte de l'art. Ces travaux, mal payés, ne purent le tirer de la misère profonde où il languissait, et qu'il faisait partager à une femme beaucoup plus jeune que lui. On a écrit dans quelques recueils biographiques qu'il quitta Paris vers 1812 et qu'il se rendit en Hollande, où il mourut : il paraît que ces faits ne sont point exacts que Cambini était encore à Paris en 1815, que depuis lors il a été reçu à Bicêtre comme *bon pauvre*, et qu'il y est mort vers 1825. Quelques artistes, qui se prétendent bien informés, assurent qu'il mit fin à sa misère par le poison. Tels sont les renseignements que j'ai pu recueillir.

CAMBIO PÉRISSON, compositeur, vécut à Venise vers le milieu du seizième siècle. M. Caffi dit (*Storia della musica sacra*, etc., t. I, p. 113) qu'il était Français de naissance, et qu'il fut chantre de la chapelle ducale de St-Marc. On ne sait pourquoi le nom de *Cambio* est joint à son nom de famille *Périsson* ou *Périssone;* car *Cambio* n'est pas un prénom italien. On connaît de lui : *Canzone villanesche alla napoletana;* Venise, 1551. Le docteur Burney a extrait de cet ouvrage une villote à quatre voix, qu'il a inséré dans le troisième volume de son histoire de la musique (p. 215). On a aussi imprimé de la composition de Cambio : 1° *Madrigali a quattro voci, con alcuni di Cipriano Rore, libro primo;* in Venezia, appresso Antonio Gardano, 1547, in-4° obl. — 2° *Secondo Libro de Madrigali a cinque voci, con tre dialoghi a otto voci ed uno a sette;* ibid., 1548, in-4° obl.

CAMERARIUS (PHILIPPE), docteur en droit et célèbre jurisconsulte, naquit à Nuremberg, en 1537, et non à Tubingue, comme on le dit dans le Dictionnaire historique des musiciens de Choron et Fayolle. Dans un voyage qu'il fit à Rome, il fut arrêté et mis en prison par l'Inquisition : mais, sur les réclamations de l'empereur et du duc Albert de Bavière, on lui rendit la liberté. De retour dans sa patrie, il fut nommé conseiller de la ville de Nuremberg, ensuite vice-chancelier à Altorf, où il mourut le 22 juin 1624, âgé de quatre-vingt-sept ans. On a de lui un livre intitulé : *Horarum subsecivarum centuriæ tres;* Francfort, 1624, 3 vol. in-4°. Dans le 18e chapitre de la première centurie, il traite : *de Industria hominum, quibusdam veterum instrumentis musicis, et quatenus inventus in iis sit instruenda.*

CAMERLOHER (PLACIDE DE), chanoine de la Basilique de Saint-André à Freising, puis conseiller et maître de chapelle du prince évêque de la même ville, naquit en Bavière vers 1720. Il a mis en musique pour la cour de Munich l'opéra intitulé *Melissa*, représenté en 1739. On a de lui des messes, des vêpres, litanies, motets, etc. Son œuvre deuxième, composé de six symphonies pour deux violons, alto, basse, deux cors et deux trompettes, fut gravé à Liége vers 1760. L'œuvre troisième, composé de six symphonies, parut à Amsterdam en 1761, et l'œuvre quatrième, composé également de six symphonies, parut à Liége en 1762. Camerloher est un des premiers qui ont écrit des *quatuors concertants* pour deux violons, alto et basse, dans le style moderne, genre qui depuis lors a eu tant de vogue. On en connaît vingt-quatre de sa composition, qui sont restés manuscrits. On a aussi du même auteur : 1° Dix-huit trios pour guitare, violon et violoncelle. — 2° Vingt-quatre sonates pour deux violons et basse. — 3° Un concerto pour guitare, avec accompagnement de deux violons, alto et basse; — 4° Un *idem*, avec deux violons et basse. Tous ces ouvrages sont restés en manuscrit.

CAMIDGE (LE DOCTEUR), habile organiste et compositeur, né à York, et résidant dans cette ville, a tenu l'orgue au grand *Concert festival* de cette ville en 1823. Les introductions et les préludes qu'il a exécutés en cette circonstance, pour quelques antiennes du docteur Croft, ont été fort goûtés et applaudis. Il a publié chez Clementi, à Londres, depuis 1800, deux œuvres de sonates pour le piano, avec accompagnement de violon et violoncelle; une sonate pour piano seul, op. 3; un recueil de préludes pour l'orgue, et un œuvre de sonates pour le piano, avec des airs favoris, op. 5.

CAMINER (ANTONIO), fils du critique et historien Dominique Caminer, naquit à Venise, en 1769. On connaît sous son nom un *Indice de' teatrali spettacoli di tutto l'anno, dal carnovale 1808 a tutto il carnovale 1809, ed alcuni anche precedenti, con aggiunta dell' elenco de' poeti, maestri di musica, pittori, virtuosi cantanti, ballerini, stato presente delle comiche compagnie italiane, e finalmente delle note delle opere serie, buffe e farse italiane, scritte di nuovo in musica, de' respettivi maestri, ed in quali teatri;* Venezia, Gio. Ant. Curti, 1810, in-12.

CAMMARANO (LOUIS), compositeur dramatique, né à Naples, fut élève du Conservatoire de cette ville. En 1839 il a donné au théâtre du Fondo *i Ciarlatani*, opéra bouffe qui a été repris plusieurs fois avec succès, et dont Ricordi a publié plusieurs morceaux pour le piano, à Milan. En 1840, Cammarano a fait représenter au même théâtre il *Ravvedimento*, qui a été

également bien accueilli, et dont une partie de la musique a été publiée. J'ignore les titres des autres ouvrages de cet artiste, mort jeune à Naples, dans l'été de 1854. Il était frère de Salvator Cammarano, poète connu par un grand nombre de libretti d'opéras mis en musique par Donizetti, Pacini, Verdi et autres.

CAMPAGNOLI (BARTHOLOMÉ), violoniste distingué, naquit à Cento, près de Bologne, le 10 septembre 1751. Dall'Ocha, élève de Lolli, fut son premier maître de violon. Ses progrès furent rapides, et bientôt il eut besoin d'un meilleur modèle. Son père, qui était négociant, l'envoya à Modène, en 1763, pour y prendre des leçons de don Paolo Guastarobba, violoniste de l'école de Tartini. Ce fut dans cette ville qu'il acheva aussi ses études dans l'art de la composition. En 1766, Campagnoli retourna dans le lieu de sa naissance : il y fut placé à l'orchestre du théâtre. Deux ans après cette époque il partit pour Venise, où il demeura quelques mois; puis il alla à Padoue, où respirait encore le vénérable Tartini, arrivé presque au terme de sa vie. Campagnoli s'arrêta aussi dans cette ville. En 1770, il fit son premier voyage à Rome, et y recueillit des applaudissements. De là il alla à Faenza, où le maître de chapelle Paolo Alberghi, virtuose sur le violon, le fixa pendant six mois. Enfin il partit pour Florence, dans le dessein d'y entendre Nardini. Le haut mérite de cet artiste le décida à prendre de ses leçons, et pendant cinq années il travailla sous la direction de ce maître. Ce fut pendant ce temps qu'il se lia d'amitié avec Cherubini. Il était alors premier des seconds violons au théâtre de la Pergola. En 1775, il retourna à Rome, y fut placé comme chef des seconds violons au théâtre Argentina, et se fit entendre avec succès dans plusieurs concerts. Vers la fin de la même année, le prince évêque de Freisinge l'appela en Bavière, et lui confia la place de maître des concerts de sa cour. Campagnoli arriva à sa destination en 1776. Deux ans après, il fit un voyage en Pologne avec le célèbre bassoniste Reinert ; ces deux artistes s'arrêtèrent trois mois à Grodno, puis autant à Varsovie. Arrivé à Dresde, Campagnoli y reçut un engagement du duc Charles de Courlande, comme directeur de sa musique. En 1783 il se rendit en Suède par Stralsund, et, pendant un assez long séjour qu'il fit à Stockholm, il fut reçu membre de l'Académie royale de musique de cette ville. Il retourna ensuite à Dresde par Gothenbourg, Copenhague, Schleswig, Hambourg, Ludwigstad et Potsdam. En 1784 il alla revoir pour la première fois sa patrie, et prit sa route par Leipsick, Weimar, Nuremberg, Bayreuth, Anspach, Ratisbonne, Munich, Salzbourg, Inspruck, Vérone et Mantoue; donnant partout des concerts et recueillant des témoignages d'estime pour ses talents. En 1786 il passa quelques mois à Prague, et retourna à Dresde par Berlin, Hambourg, Hanovre, Brunswick, Cassel, Gœttingue, Francfort, Mayence, Manheim et Coblentz. Après un second voyage en Italie, entrepris en 1788, il ne quitta plus Dresde, jusqu'à la mort du duc Charles de Courlande. Il fut alors nommé maître de concerts à Leipsick; il y dirigea les orchestres des deux églises principales et du concert avec talent. Vers la fin de l'année 1801, il visita Paris, et eut le plaisir d'y revoir son ancien ami Cherubini. Kreutzer fut le seul violoniste français qu'il eut occasion d'entendre : il admirait le jeu brillant et plein de verve de ce grand artiste. De retour à Leipsick, il y est resté encore plusieurs années, puis a été appelé à Neustrelitz comme directeur de musique. Il est mort en cette résidence, le 6 novembre 1827.

Les compositions de Campagnoli qui ont été publiées sont : 1° Six sonates pour violon et basse; Florence. — 2° Dix-huit duos pour flûte et violon, œuvres 1, 2 et 4; Berlin. — 3° Trois concertos pour flûte et orchestre, op. 3; Berlin, 1791 et 1792. — 4° Six sonates pour violon et basse, op. 6; Dresde. — 5° Trois thèmes variés pour deux violons, op. 7 et 8; Leipsick, Breitkopf et Hærtel. — 6° Six duos concertants pour deux violons, op. 9; ibid. — 7° Six duos faciles, op. 14; ibid. — 8° Trois duos concertants, op. 19; ibid. — 9° Recueil de 101 pièces faciles et progressives pour deux violons, op. 20, liv. 1 et 2; ibid. — 10° Trois thèmes de Mozart variés pour deux violons; Vienne, Artaria. — 11° Six fugues pour violon seul, op. 10, liv. 1 et 2; ibid. — 12° Trente préludes dans tous les tons, pour perfectionner l'intonation, op. 12; ibid. — 13° Six polonaises, avec un second violon ad libitum, op. 13; Leipsick, Peters. — 14° L'Illusion de la viole d'amour, sonate nocturne, œuvre 18; Leipsick; Breitkopf et Hærtel. — 15° L'Art d'inventer à l'improviste des fantaisies et des cadences, etc., op. 17; ibid. — 16° Sept divertissements composés pour l'exercice des sept positions principales, op. 18; ibid. — 17° Concerto pour violon et orchestre, op. 15; ibid. — 18° Quarante et un caprices pour l'alto, op. 22; ibid. — 19° Nouvelle méthode de la mécanique progressive du jeu du violon, divisée en cinq parties et distribuée en 132 leçons progressives pour deux violons, et 118 études pour le violon seul, op. 21 (en français et en allemand); Hanovre, Bachmann. Ricordi a publié à Milan une édition italienne de cet ouvrage.

Campagnoli a eu deux filles (Albertine et Giovanna) qui ont brillé comme cantatrices sur le théâtre de Hanovre.

CAMPANA (Fabrice), compositeur, né à Bologne en 1815, a reçu des leçons de contrepoint au lycée musical de cette ville. En 1838, il débuta dans sa carrière par l'opéra intitulé *Caterina di Guisa*, qui fut représenté à Livourne. Le second ouvrage de sa composition, joué à Venise en 1841, fut favorablement accueilli dans plusieurs villes, particulièrement à Milan, Rome, Florence et Trieste. *Jannina d'Ornano*, représenté à Florence en 1842, fut moins heureux, et *Luisa di Francia* tomba à plat sur le théâtre *Argentina* à Rome, en 1844. Musicien instruit, mais dépourvu d'imagination, Campana ne s'est point élevé au-dessus du médiocre dans ses productions.

CAMPANELLI (Louis), violoniste et directeur de la chapelle à la cour de Toscane, naquit à Florence en 1771. Il eut pour maître Nardini, et passe pour l'un de ses meilleurs élèves. En 1802, il fut admis à la cour du roi d'Étrurie en qualité de premier violon. On connaît de sa composition des sonates de violon, des duos, des trios, des quatuors qui, bien que manuscrits, sont répandus dans toute l'Italie.

CAMPBELL (. . . .), médecin écossais, qui vivait dans la seconde moitié du dix-huitième siècle, s'est fait connaître par la publication d'un écrit intitulé *de Musices effectu in doloribus leniendis aut fugiendis*; Édimbourg, 1777, in-4°.

CAMPBELL (Alexandre), organiste à Édimbourg, a publié un recueil d'airs écossais sous ce titre : *12 Scots Songs with violin* (douze Chansons écossaises avec violon; Londres, 1792). Il y a un second recueil d'airs semblables avec accompagnement de harpe, publié par le même artiste.

CAMPBELL (...), savant écossais connu par divers ouvrages sur différentes parties de la physique, a fourni un très-bon travail dans l'article *Acoustic* de l'*Encyclopédie* d'Édimbourg publiée par Brewster (Édimbourg, 1832). Aucun renseignement n'a été donné concernant la biographie de ce savant.

CAMPEGIUS (Symphorianus). *Voy.* Champier.

CAMPELLI (Charles), compositeur dramatique, qui vivait vers la fin du dix-septième siècle, a donné à Sienne, en 1693, un opéra qui avait pour titre *Amor fra gli impossibili*.

CAMPENHOUT (François Van), chanteur dramatique et compositeur, naquit à Bruxelles en 1780. Fils d'un aubergiste de cette ville, il fit ses premières études sous la direction d'un ecclésiastique français qui avait émigré, et demeurait dans la maison de son père. Dans le même temps il apprenait la musique, et Pauwels (*voy.* ce nom) lui donnait des leçons de violon. Campenhout n'était pas destiné à la profession de musicien : à peine âgé de seize ans, il fut placé chez un procureur; mais son amour pour la musique et le dégoût que lui inspirait le style des actes de procédure lui firent bientôt abandonner l'étude où son père l'avait relégué, et, décidé à suivre la carrière d'artiste, il entra à l'orchestre du théâtre de *la Monnaie*, en qualité de violon surnuméraire. Vers le même temps il fut admis dans une société d'amateurs qui jouait de petits opéras-comiques au théâtre du Parc; sa jolie voix de ténor aigu, qu'on désignait alors en France sous le nom de *haute-contre*, lui valurent des applaudissements qui lui firent prendre la résolution de se vouer à la scène. Un engagement lui fut bientôt offert pour une nouvelle entreprise dramatique qui s'était installée au théâtre de Rhétorique, à Gand; mais peu de mois après ce théâtre ferma, et Campenhout revint à Bruxelles. Admis à l'essai au théâtre de *la Monnaie*, il y débuta dans l'*Azémia* de Dalayrac; puis il alla jouer pendant quelques mois au théâtre d'Anvers, et fut définitivement engagé au théâtre de Bruxelles pour y chanter les rôles de jeunes ténors. Le succès qu'il y obtint comme chanteur, dans le rondeau des *Visitandines*, lui fit confier des rôles plus importants, et même ceux de l'emploi de premier ténor du grand opéra, tels que ceux de Polinice, dans *Œdipe*, d'Énée dans *Didon*, et d'Achille dans *Iphigénie en Aulide*. A cette époque le remplaçant de l'acteur chef d'emploi était fort mal rétribué de son travail, car le traitement de Campenhout ne fut que de 1,000 francs dans la première année; dès la suivante il fut porté à 2,400 francs. Des propositions lui ayant été faites en 1801 pour le théâtre de Brest, il se rendit dans cette ville, et y chanta avec succès pendant deux ans; puis il accepta un engagement au théâtre de la Porte-Saint-Martin, de Paris, où l'on jouait alors alternativement les opéras français et allemands. La mauvaise issue de cette entreprise ramena Van Campenhout à Bruxelles, en 1804, sous le nom de *Campenhaut*, parce qu'il avait été forcé de modifier le sien, pour en rendre la prononciation plus facile aux Français. C'est sous ce même nom qu'il a été connu dans toute sa carrière dramatique.

Campenhout, à qui l'administration du théâtre avait assuré un traitement de 4,000 francs,

joua pendant cette année les rôles de grand opéra et d'opéra-comique. En 1805, il fut engagé par le théâtre français d'Amsterdam, aux appointements de 3,000 florins. Il y débuta avec un brillant succès dans *le Prisonnier*, et joua tous les rôles de son emploi de manière à conquérir la faveur du public. Un nouvel engagement lui fut offert pour l'année suivante ; il l'accepta, et, après une courte excursion à Paris, il retourna à Amsterdam prendre possession de son emploi. Il eut, à son retour dans cette ville, la bonne fortune d'y trouver la célèbre cantatrice M^{me} Grassini, avec qui il chanta plusieurs scènes italiennes, et qui lui fit comprendre que son éducation vocale était fort imparfaite. Heureusement il fut appelé à la Haye en 1807, à des conditions avantageuses tant pour le théâtre que pour la chapelle du roi Louis-Napoléon, et il trouva à la tête de cette chapelle Plantade, qui lui donna des leçons de chant et réforma ses défauts. En 1808, la cour quitta la Haye et s'établit à Amsterdam : ce fut dans cette ville que Campenhout fit jouer son premier opéra, sous le titre de *Grotius, ou le Château de Lœwenstein*, en trois actes. Jusqu'alors il n'avait fait aucune étude de l'harmonie et n'avait écrit ses idées que par instinct ; mais, après la représentation de son ouvrage, il comprit la nécessité d'apprendre les règles d'un art difficile, et il reçut des leçons de Navoigille aîné et de Saint-Amand, anciens artistes français qui étaient entrés dans la musique du roi de Hollande.

La réunion de ce pays à la France amena la suppression de la chapelle, et Campenhout dut accepter, en 1809, un engagement pour le théâtre de Rouen, où il chanta pendant quatre ans. A la fin de 1812 il retourna à Amsterdam ; mais les revers de la France en 1813 le ramenèrent à Paris, puis à Lyon en 1814. Il y fit jouer dans l'année suivante *le Passe-partout*, opéra en un acte. A l'expiration de son engagement, il alla à Bordeaux, y resta deux ans, revint en Belgique en 1818, et chanta au théâtre d'Anvers pendant toute cette année ; puis il retourna à Lyon, et de là à Bordeaux, où il composa *l'Heureux Mensonge*, opéra-comique en deux actes ; *Diane et Endymion*, ballet, et un divertissement. En 1823 il chanta au théâtre de Gand ; puis il fut appelé à l'Odéon de Paris pour chanter les traductions des opéras de Rossini que Castil-Blaze venait de mettre en scène. En 1826, il se rendit à la Haye et y produisit une vive sensation dans les mêmes ouvrages. Enfin il termina en 1827 sa carrière de chanteur dramatique au théâtre de Gand, où ses appointements furent élevés à la somme de 15,000 francs.

De retour à Bruxelles en 1828, il ne s'éloigna plus de cette ville.

La révolution belge du mois de septembre 1830 a fourni à Van Campenhout l'occasion de composer le chant national connu sous le nom de *la Brabançonne*, qui a donné à son auteur une grande popularité, et sera plus efficace pour le faire passer à la postérité que toutes ses autres productions. Ce chant a les qualités nécessaires aux choses de ce genre : il a de la franchise, du naturel et de la force rhythmique. Arrangé en harmonie militaire et à grand orchestre, il est devenu le signal obligé de toutes les fêtes nationales de la Belgique. Van Campenhout a laissé en manuscrit : 1° Les opéras cités précédemment. — 2° *Les Quatre Journées*, opéra en un acte, inédit. — 3° *Gillette de Narbonne*, opéra en trois actes, inédit. — 4° *Thérèse, ou la Femme du pêcheur de Sorrente*, drame lyrique en un acte. — 5° *Chœurs d'Athalie*, composés à Rouen, en 1809, pour les représentations données par Talma. — 6° *Le Réprouvé*, grande scène lyrique pour baryton, chœur et orchestre. — 7° Neuf cantates avec orchestre pour diverses circonstances, écrites depuis 1800 jusqu'en 1847. — 8° Plusieurs chœurs avec ou sans orchestre. — 9° *La Tempête, ou une Nuit en mer*, scène pour baryton et chœur, 1845. — 10° Plusieurs chants et nocturnes à une et deux voix avec piano. — 11° Messes solennelles à 4 voix, chœur et orchestre, exécutées à l'église de Sainte-Gudule, à Bruxelles, n^{os} 1, 2, 3. — 12° *Te Deum* exécuté dans la même église en 1837, à l'occasion de la fête du roi Léopold. — 13° Sept *Tantum ergo* pour différentes voix, orgue et orchestre. — 14° Cinq *O salutaris*, idem. — 15° *Missa pro defunctis*, 1840. — 16° *Domine salvum fac regem*, pour chœur et orchestre ; — 17° *Pater noster* à 4 voix, avec orgue. — 18° *Ave Maria* à 4 voix et orchestre. — 19° *Ave Maria* à 4 voix et orgue. — 20° Le *Psaume* 140, à 4 voix, chœur et orchestre. — 21° Symphonie (en *ut*) à grand orchestre, 1817. — 22° ouvertures idem, n^{os} 1, 2, 3, 4. — 23° Divertissements idem, n^{os} 1, 2, 3, 4, 5, 6. — 24° Morceaux de différents caractères en harmonie pour instruments à vent, au nombre de 29. — 25° Concertino pour violon. — 26° Concertino pour flûte. — 27° Un grand nombre de romances avec piano. Van Campenhout est mort à Bruxelles en 1848.

CAMPESIUS (Dominique). *Voyez* Campisi.

CAMPI (Antonia), cantatrice célèbre, née à Lublin, en Pologne, le 10 décembre 1773, était fille d'un musicien nommé Miklasiewicz, qui lui

donna une bonne éducation et développa son talent pour le chant, dans un âge où la voix est à peine formée. Elle était entrée dans sa quinzième année lorsqu'en 1788 elle fut attachée comme cantatrice à la chambre du roi de Pologne. Un peu plus tard elle se rendit à Prague, où elle se maria, en 1791, avec un chanteur du théâtre, nommé Gaetano Campi. Après avoir brillé longtemps à Prague et à Leipsick, elle débuta à Vienne le 13 juin 1801, à l'occasion de l'ouverture du nouveau théâtre *an der Wien*, dans *Alexandre*, opéra de François Teyber, où elle chantait la partie de Kiosa, reine des Indes. Les habitants de la capitale de l'Autriche l'accueillirent avec beaucoup d'applaudissements, à cause de la beauté de sa voix et du caractère expressif et passionné de son chant. Les rôles qu'elle affectionnait étaient ceux de Donna Anna, dans *Don Juan*, de Constance dans l'*Enlèvement au Sérail*, de la Reine de la nuit, dans *la Flûte enchantée*, et de Vitellia, dans *la Clemenza di Tito*, opéras de Mozart. M^{me} Campi resta longtemps à Vienne et passa en 1818 du théâtre *an der Wien* au théâtre Impérial de *Kärnthnerthor*. Deux ans après, elle eut le titre de cantatrice de la cour impériale. Il y avait alors trente et un ans qu'elle chantait au théâtre, et pourtant sa voix était encore belle, et les qualités dramatiques de son talent s'étaient perfectionnées. On en donne pour preuve les succès qu'elle obtint dans quelques voyages qu'elle fit pendant l'automne de 1818. Des amateurs qui l'avaient entendue à Leipsick, vingt ans auparavant, furent frappés d'étonnement en lui retrouvant un talent fort remarquable encore par sa jeunesse et son énergie. Bien qu'elle n'eût point fait d'études sérieuses et suivies de la vocalisation au commencement de sa carrière, elle avait une adresse singulière à exécuter la musique moderne, et particulièrement le répertoire de Rossini. Elle avait même pris en affection toutes les fioritures de cette école. En 1819 elle se fit entendre à Dresde, Francfort, Stuttgard, Munich, et partout avec succès. En 1821 elle donna quelques représentations à Prague, à Berlin, et enfin à Varsovie, où elle joua avec un succès extraordinaire le rôle d'Aménaïde dans *Tancrède*. L'empereur Alexandre lui fit cadeau, à cette occasion, d'une bague en diamants. Au mois de septembre 1822, elle visita de nouveau Munich, où elle espérait obtenir encore des succès ; mais, atteinte subitement d'une fièvre inflammatoire, elle mourut dans cette ville le 2 octobre de la même année. Elle avait eu dix-sept enfants de son mariage, dont huit dans quatre couches doubles, et trois dans une triple. Néanmoins les fatigues de ces enfantements laborieux n'avaient porté aucune atteinte à la beauté de son organe vocal. L'étendue de la voix de M^{me} Campi sortait des bornes ordinaires, car elle commençait au *sol* grave, et allait jusqu'au *fa* suraigu, c'est-à-dire à trois octaves environ plus haut. Son articulation était flexible, et son exécution se faisait remarquer par sa netteté et sa précision. On a comparé cette cantatrice à M^{me} Catalani, et quelques personnes lui donnaient la palme parce qu'elles lui trouvaient la voix mieux conservée, le trille meilleur, et des connaissances plus étendues et plus solides dans la musique. Les seuls défauts qu'on lui connaissait étaient d'enfler les sons par saccades avec trop de rapidité, et de surcharger les mélodies de groupes et de mordants.

CAMPIOLI (. . . .) est compté parmi les castrats les plus célèbres qui ont vécu en Allemagne. Il naquit en ce pays de parents italiens vers 1700, fit son éducation de chanteur en Italie, puis retourna en Allemagne. En 1718 sa belle voix de contralto excita l'admiration générale. En 1720 il contracta un engagement à la cour de Wolfenbüttel ; six ans après il se rendit à Hambourg, puis voyagea en Allemagne, en Hollande et en Angleterre. En 1731 il chanta de nouveau à Dresde, dans *Cleofide*, opéra de Hasse. Il paraît qu'il alla ensuite en Italie, et qu'il y passa le reste de ses jours.

CAMPION (FRANÇOIS), théorbiste, musicien de l'Opéra de Paris, entra à l'orchestre de ce théâtre en 1703. Retiré avec une pension de 300 francs en 1719, après quinze années de service, on voit par des *Mémoires pour servir à l'histoire de l'Académie royale de musique* (Mss de ma bibliothèque), qu'il vivait encore en 1738, et qu'il jouissait de cette pension. On a de ce musicien les ouvrages dont les titres suivent : 1° *Nouvelles Découvertes sur la guitare, contenant plusieurs suites de pièces sur huit manières différentes d'accorder*; Paris, 1705. Ouvrage curieux qui enseigne l'art de tirer de la guitare des effets qu'on a présentés comme des découvertes modernes. — 2° *Traité d'accompagnement pour le théorbe*; Paris et Amsterdam, 1710, in-8°. — 3° *Traité de composition, selon les règles des octaves de musique*; Paris, 1716. — 4° *Addition aux traités d'accompagnement et de composition par la règle de l'octave, où est compris particulièrement le secret de l'accompagnement du théorbe, de la guitare et du luth*; Paris, 1739, in-4°. J.-J. Rousseau dit, dans l'article *Accompagnement* de son *Dictionnaire de musique* : « La règle de l'octave fut, dit-on, inventée

par Campion. » Cette tradition n'a aucun fondement et l'erreur est manifeste, car cette formule harmonique était connue longtemps avant l'époque où Campion cultiva son art. Gasparini l'avait publiée dans son *Armonico practico al Cembalo* (ch. 5), dont la première édition fut publiée en 1683. Il est vrai que cet auteur n'indique les harmonies que pour l'ancienne gamme de l'hexacorde, qui était restée en usage dans toute l'Italie pour la solmisation ; mais il enseigne l'usage de l'accord de quinte mineure et sixte sur le septième degré des modes majeur et mineur, dans le septième chapitre du même ouvrage. Si Rousseau eût lu l'ouvrage de Campion, il y aurait trouvé ce passage, qui prouve que ce musicien ne s'attribuait pas l'invention de la règle de l'octave : « Je l'ai reçue, dit-il, de M. Maltot « (son prédécesseur à l'Opéra) comme le plus « grand témoignage de son amitié. » Dans un autre endroit, il dit aussi : « On commence à « les enseigner (les règles de cette formule) à « Paris. Les premiers qui les ont sues en ont « fait un mystère. J'avoue que j'ai été de ce « nombre, avec le scrupule de ne pas les donner « à gens qui les pussent enseigner ; mais plu- « sieurs personnes de considération et de mes « amis m'ont enfin engagé de les mettre au « jour. »

CAMPION (Thomas), docteur en médecine selon Wood (*Fasti-Oxon.*, tome I, col. 229), mais, selon M. Robert Watt (*Bibl. Britann.*, 1re part., 189 n) et quelques autres, docteur en musique. Si ceux-ci avaient vu la dédicace de la première édition du traité de contrepoint de Campion, ils se seraient convaincus de leur erreur, car cet écrivain, après avoir déclaré qu'il fait sa profession de la médecine, s'excuse d'avoir écrit un traité de musique, par l'exemple de Galien qui devint un très-habile musicien, et qui voulut ensuite appliquer la musique à la connaissance des mouvements irréguliers du pouls. Wood assure que Campion n'était pas seulement médecin, mais qu'il était aussi admiré comme poëte et comme musicien. On trouve en effet dans l'édition des airs de Ferabosco, publiés à Londres en 1609, des vers qui sont signés par Thomas Campion, docteur en médecine. La poésie des chants sur la mort du prince Henri, mise en musique par Cooper ou Coperario, est aussi du même auteur ; enfin il existait autrefois dans la bibliothèque Bodléienne un livre qui avait pour titre : *Observations on the art of english poetry*, par Thomas Campion, imprimé en 1602, in-12. Wood parle aussi d'un Thomas Campion, de Cambridge, qui était maître-ès-arts à Oxford, en 1624 ; mais, selon toute apparence, celui-ci n'est pas le même que le docteur en médecine.

À l'égard du savoir de Campion en musique, il ne peut être mis en doute, car son traité du contrepoint en fait foi. Cet ouvrage a paru sans date sous ce titre : *a New Way of making four parts in contrepoint, by a most familiar and infallible rule* (Nouveau Moyen pour composer à quatre parties en contrepoint, par une règle facile et sûre) ; Londres, in-8°. La deuxième édition de cet ouvrage a été publiée, vraisemblablement après la mort de l'auteur, sous ce titre : *the Art of setting or composing music in parts*, Londres, 1660, in-8°. La troisième, revue et annotée par Ch. Simpson, est intitulée : *The Art of discant, with annotations*, by Chr. Sympson ; Londres, 1672, petit in-8°. C'est sous ce titre que ce petit ouvrage a été ajouté à la huitième édition de l'*Introduction à la connaissance de la musique*, de Playford, publiée à Londres en 1679, in-8°. M. Watt a confondu tout cela et a fait plusieurs ouvrages d'un seul.

CAMPIONI (Charles-Antoine), maître de chapelle du grand-duc de Toscane, naquit à Livourne vers 1720. Il s'y livra à l'étude du violon et de la composition, et se fit connaître par la publication de sept œuvres de trios pour le violon, et de trois œuvres de duos pour violon et violoncelle. La plupart de ses ouvrages furent bien accueillis et furent gravés en Angleterre, en Allemagne et en Hollande. En 1764, Campioni passa à Florence en qualité de maître de chapelle, et s'y livra à la composition pour l'église ; il fit voir au docteur Burney, qui était allé le visiter dans son voyage en Italie, beaucoup d'ouvrages de ce genre qu'il avait composés, et particulièrement un *Te Deum* qui avait été exécuté en 1767 par deux cents musiciens. Campioni possédait une superbe collection de madrigaux des compositeurs des seizième et dix-septième siècles.

CAMPISI (Dominique), dominicain, né à Realbuto en Sicile, vers la fin du seizième siècle, fut nommé professeur de théologie de son ordre en 1629. Mongitore (*Bibl. Sicul.*, tome I, page 180) dit que ce fut un savant compositeur, et cite de lui : 1° *Motetti a due, tre e quattro voci, con una compieta*, lib. I ; Palerme, 1615, in-4°. — 2° *Motetti a due, ecc.*, lib. II ; Palerme, 1618, in-4°. — 3° *Floridus concentus binis, ternis, quaternis et quinis vocibus modulandus* ; Rome, 1622, in-4°. — 4° *Lilia campi, binis, ternis, quaternis et quinis vocibus modulanda, cum Completoria et Litaniis Beat. Virginis Mariæ* ; Rome, 1623,

in-4°. — 5° *Lilia campi, seu Motetti et Laudi de B. V. M. 1-6 vocibus modulanda*; Rome, Paul Masotti, 1627, in-4°.

CAMPIUTI (ANTOINE), avocat à Udine, dans le Frioul, s'est fait connaître comme compositeur, et a fait représenter à Pavie, le 11 février 1830, un opéra intitulé *Bianca e Fernando*. Il a donné à Naples, en 1832, *l'Incognito*, en deux actes. On connaît aussi de Campiuti des *Canzoni* publiées à Naples et à Milan, chez Ricordi.

CAMPOBASSO (ALEXANDRE-VINCENT), compositeur dramatique, né à Naples, vers 1760, a donné à Milan, en 1789, un opéra seria intitulé *Antigona*. Je n'ai pas d'autre renseignement sur cet artiste.

CAMPORESI (VIOLANTE), femme d'un gentilhomme de la famille Giustiniani, cantatrice distinguée, née à Rome en 1785, n'avait jamais paru sur aucun théâtre en Italie, lorsqu'elle fut engagée pour la musique particulière de Napoléon Bonaparte. Douée d'une fort belle voix de soprano et d'une vocalisation facile, elle avait déjà, en arrivant en France, un talent remarquable que les conseils de Crescentini perfectionnèrent encore. Après les événements de 1814, M^{me} Camporesi passa en Angleterre, où elle débuta, en 1817, au théâtre de Haymarket dans la *Pénélope* de Cimarosa. Elle parut d'abord fort embarrassée, n'ayant aucune habitude de la scène ; mais elle perdit bientôt sa timidité et fut fort applaudie dans le rôle de la comtesse des *Noces de Figaro*, dans *l'Agnese*, et dans dona Anna de *Don Juan*. La direction de l'Opéra ayant passé en d'autres mains dans la saison de 1818, M^{me} Corri fut substituée comme *prima donna* à M^{me} Camporesi, qui quitta l'Angleterre ; mais elle fut engagée de nouveau en 1821 par M. Ayrton, et pendant trois ans elle joua avec le plus grand succès les rôles de Ninetta de la *Gazza*, et de Desdemona dans l'*Otello*. A la fin de 1823, après avoir chanté dans les oratorios, elle se retira du théâtre, et parut même renoncer à chanter en public dans les concerts ; cependant, au mois de mai 1827, elle s'est fait entendre au nouveau théâtre d'Ancône, dans *Ricciardo e Zoraide*, avec le plus grand succès. Deux ans après, elle se rendit de nouveau à Londres ; mais sa voix avait vieilli, et la présence de M^{me} Malibran et de M^{lle} Sontag ne lui permit d'obtenir aucun succès. Elle comprit alors que le temps était venu où elle devait renoncer au théâtre. Depuis lors elle se retira à Rome, où elle eut une existence honorable et paisible. On ignore si elle vit encore au moment où cette notice est imprimée (1860).

CAMPRA (ANDRÉ), compositeur, né à Aix en Provence, le 4 décembre 1660, reçut des leçons de musique de Guillaume Poitevin, prêtre et bénéficier de l'église métropolitaine Saint-Sauveur de la même ville. Après avoir terminé ses études musicales, Campra fut appelé à Toulon, en 1679, pour y remplir la place de maître de musique de la cathédrale, quoiqu'il n'eût pas encore atteint sa vingtième année. En 1681 on le nomma maître de chapelle à Arles : il y resta deux ans et se rendit ensuite à Toulouse, où il remplit les mêmes fonctions à la cathédrale, depuis 1683 jusqu'en 1694. Ce fut dans cette année qu'il vint à Paris (et non en 1685, comme il est dit dans le deuxième supplément du *Parnasse français*, p. 19). On lui confia d'abord les places de maître de musique de l'église du collège des Jésuites et de leur maison professe, devenues vacantes par la démission de Charpentier, qui passait à la Sainte-Chapelle de Paris. Peu de temps après il fut nommé maître de la musique de Notre-Dame, ce qui l'obligea à donner ses deux premiers opéras sous le nom de son frère (1). En quittant cette maîtrise, il renonça à un bénéfice qu'il possédait dans l'église métropolitaine, et ce fut alors qu'il commença à donner des opéras sous son nom. Les succès brillants qu'il obtint par ses ouvrages le firent nommer maître de la chapelle du roi en 1722, et de plus on lui confia la direction des pages de cette chapelle. Il mourut à Versailles le 29 juillet 1744, âgé de près de quatre-vingt-quatre ans (et non en 1740, comme le dit la Borde dans son *Essai sur la musique*). Supérieur aux autres successeurs de Lulli, Campra entendait bien l'effet de la scène et savait donner une teinte dramatique à ses ouvrages. Sa musique n'a point le ton uniforme et languissant de celle de Colasse et de Destouches ; il y régna une certaine vivacité de rhythme qui est d'un bon effet, et qui manquait souvent à la musique française de son temps ; néanmoins ce n'était point un homme de génie. Il manquait d'originalité, et son style était fort incorrect. Malgré ces défauts, la musique de Campra fut la seule qui put se maintenir auprès de celle de Lulli, jusqu'au moment où Rameau devint le maître de la scène française. Les ouvrages de Campra sont : 1° *L'Europa galante*, 1697, avec quelques morceaux de Destouches (sous le nom de son frère). — 2° *Le Carnaval de Venise*, 1699 (idem). — 3° *Hésione*, 1700. — 4° *Aréthuse*, 1701. — 5° *Fragments de Lulli*, septembre 1702. — 6° *Tancrède*, novembre 1702 ;

(1) Celui-ci, nommé *Joseph*, était basse de violon à l'Opéra depuis 1699. Il fut mis à la pension en 1727 et vivait encore en 1744.

— 7° *Les Muses*, 1703. — 8° *Iphigénie en Tauride*, mai 1704, avec Desmarets. — 9° *Télémaque*, nov. 1704. — 10° *Aline*, 1705. — 11° *Le Triomphe de l'Amour*, opéra refait en septembre 1705. — 12° *Hippodamie*, 1708. — 13° Plusieurs airs, dont la cantatille « *Régnez, belle Thétis,* » pour les opéras de *Thétis et Pélée*, en 1708, et d'*Hésione*, en 1709. — 14° *Les Fêtes vénitiennes*, en 1710; de plus l'acte de *Laure et Pétrarque* pour les fragments représentés au mois de décembre 1711. — 15° *Idoménée*, 1712. — 16° *Les Amours de Mars et Vénus*, sept. 1712. — 17° *Téléphe*, 1713. — 18° *Camille*, 1717. — 19° *Les Ages*, ballet-opéra, 1718. — 20° *Achille et Déidamie*, 1735. — 21° Plusieurs cantates et l'acte de *Silène et Bacchus* pour les fragments représentés au mois d'octobre 1722. Par un brevet daté du 15 décembre 1718, le roi accorda une pension de 500 livres à Campra, en considération de ses talents pour la musique dramatique, et dans le but de l'exciter à continuer ses travaux pour l'Académie royale de musique. Quatre ans après, c'est-à-dire en 1722, le prince de Conti nomma ce compositeur directeur de sa musique. Outre les ouvrages qui viennent d'être cités, Campra a écrit pour le service du roi et de la cour : 1° *Vénus*, en 1698. — 2° *Le Destin du nouveau siècle*, divertissement pour l'année 1700. — 3° *Les Fêtes de Corinthe*, 1717. — 4° *La Fête de l'Ile-Adam*, divertissement pour la cour, en 1722. — 5° *Les Muses rassemblées par l'Amour*, 1723. — 6° *Le Génie de la Bourgogne*, divertissement pour la cour, 1732. — 7° *Les Noces de Vénus*, partition écrite en 1740, à l'âge de quatre-vingts ans. Enfin on connaît de ce compositeur trois livres de cantates ; Paris, Ballard, 1708 et années suivantes, et cinq livres de motets ; Paris, Ballard, 1706, 1710, 1713, etc. L'air de *la Furstemberg*, qui fut longtemps célèbre, est de Campra.

CAMUS (....), né à Paris en 1731, fut d'abord page de la musique du roi et eut l'abbé Madin pour maître. En 1746, il fit exécuter devant le roi le psaume *Qui confidunt in Domino*, qui fut applaudi ; il n'avait alors que quinze ans. Depuis lors il a écrit beaucoup de musique d'église. La beauté de sa voix le fit admettre comme ténor à la chapelle, où il passait pour un des plus habiles chanteurs de France (ce qui n'était pas un grand éloge), et il brillait aux concerts spirituels. Il est mort à Paris en 1777.

CAMUS (Paul-Hippolyte), première flûte du Théâtre-Italien de Paris, né dans cette ville le 26 janvier 1796, fut admis au Conservatoire de musique comme élève de Wunderlich, au mois de juillet 1808, et se distingua dans ses études. Après les avoir terminées, il entra au théâtre de la Porte-Saint-Martin, en qualité de première flûte, en 1819, puis il passa au Gymnase dramatique. En 1824, lorsque le théâtre de l'Odéon fut destiné à la représentation des opéras italiens et allemands traduits, M. Camus a été appelé à faire partie du bon orchestre que dirigeait Crémont ; enfin, après avoir abandonné sa place à ce théâtre et avoir voyagé, il est entré à l'Opéra-Italien, où il est resté plusieurs années. M. Camus s'est fait entendre avec succès dans plusieurs concerts publics. On a gravé de sa composition : 1° Duos pour deux flûtes, op. 2; Paris, Carli. — 2° Trois grands duos, livre deuxième; Paris, Pacini. — 3° Fantaisie sur un air écossais pour flûte et piano, op. 5; Paris, P. Petit. — 4° Trois grands duos pour deux flûtes, op. 6; Mayence, Schott. — 5° Trois id., op. 11 ; Paris, Pleyel. — 6° 24 sérénades composées d'airs nationaux variés, op. 1; Paris, Carli. — 7° Six airs variés, op. 4 ; ibid. — 8° Fantaisie et variations pour piano et flûte sur la ronde de *la Neige*, op. 12 ; Milan, Ricordi, et plusieurs airs variés sur divers thèmes.

CANALIS (Florent), compositeur belge, qui vivait dans la seconde moitié du seizième siècle, fut organiste de l'église Saint-Jean l'Évangéliste, à Brescia. Il est connu par un recueil de messes, introïts et motets à quatre voix, publié à Brescia en 1588, et par ses motets intitulés *Sacræ cantiones sex vocum, liber primus.* Venise, Jacques Vincenti ; 1603, in-4°.

CANAULE (Le chevalier de), amateur de musique à Montpellier, s'est fait connaître par un opuscule qui a pour titre : *Quelques idées sur la perce des instruments à vent.* Montpellier, 1840, in-8° de 42 pages.

CANAVASSO. Deux frères italiens de ce nom, plus connus sous celui de Canavas, se sont fixés à Paris vers 1735. L'aîné (Alexandre), bon professeur de violoncelle, a publié un livre de sonates pour cet instrument ; le plus jeune (Joseph) avait un talent distingué sur le violon. Il a fait graver deux livres de sonates pour violon seul, et *le Songe*, cantatille. Tous deux vivaient encore à Paris en 1753. Un violoncelliste nommé Paul Canavasso brillait à Pétersbourg en 1823.

CANCELLIERI (François), savant romain, né dans la seconde moitié du dix-huitième siècle, est auteur d'un livre intitulé *le Due Campane del Campidoglio benedette dalla Santità di N. S. Pio settimo P. O. M., e descritte da Francesco Cancellieri, con varie notizie sopra i campanili e sopra ogni sorte d'orologio;* Roma, presso Antonio Fulgoni, 1806, 1 vol. in-4°.

CANCINEO (MICHEL-ANGE), maître de chapelle de la cathédrale de Viterbe, naquit dans cette ville vers le milieu du seizième siècle. On connaît de sa composition *il Primo Libro de' Madrigali a quattro, cinque, sei e otto voci. In Venetia, appresso Angelo Gardano*, 1590, in-4°. On trouve dans ce recueil quelques madrigaux de Jean-Baptiste Locatello.

CANDEILLE (PIERRE-JOSEPH), compositeur dramatique, né à Estaires (Nord), le 8 décembre 1744, fit ses études musicales comme enfant de chœur à Lille, et vint à Paris lorsqu'il eut atteint sa vingtième année. En 1767 il fut admis à l'Académie royale de musique pour y chanter la basse-taille dans les chœurs et les coryphées. Il y resta dix-sept ans, et se retira à la clôture de 1784, avec une pension de 700 francs, réduite ensuite au tiers. Rentré au même théâtre comme chef du chant en 1800, réformé le 18 décembre 1802, rappelé de nouveau en 1804, en remplacement de Guichard, qui s'était retiré, et réformé définitivement le 15 mai 1805, avec une pension de 1,500 francs, il se retira à Chantilly, où il est mort le 24 avril 1827, à l'âge de quatre-vingt-deux ans. Les premiers ouvrages qui firent connaître Candeille comme compositeur furent des motets qu'on exécuta au Concert spirituel : ils furent applaudis. Ce succès fit naître en lui le désir de travailler pour le théâtre. Il débuta par la musique d'un divertissement de Noverre qui fut ajouté au *Curieux indiscret*, et qu'on exécuta à la Comédie française le 27 août 1778. Ce divertissement fut suivi d'un autre, ajouté aux *Deux Comtesses*, et qui fut exécuté le 30 août de la même année. Au mois de novembre suivant, il refit les parties de chant de l'acte de *la Provençale*, dans *les Fêtes de Thalie*, opéra de Mouret. Il a refait depuis lors toute la musique du même ouvrage. Enfin, dans le cours de cette même année, Candeille fit représenter devant le roi *Laure et Pétrarque*, opéra en trois actes, qui fut joué ensuite sans succès à Paris, en 1780. Cet ouvrage fut suivi d'un repos de cinq années, pendant lesquelles Candeille quitta le théâtre pour travailler à son opéra de *Pizarre, ou la Conquête du Pérou*, en cinq actes, qui fut représenté en 1785 et qui n'eut que neuf représentations. Cette pièce, réduite en quatre actes, avec beaucoup de changements dans la musique, fut reprise en 1791, mais ne fut pas plus heureuse. L'ouvrage qui a fait le plus d'honneur au talent de Candeille est la musique nouvelle qu'il a composée pour l'opéra de *Castor et Pollux*. De tout ce que Rameau avait écrit pour le poëme de Gentil-Bernard, Candeille ne conserva que l'air *Tristes apprêts*, le chœur du second acte, et celui des démons au quatrième; tout le reste était de sa composition. Cet opéra, qui fut joué le 14 juin 1791, eut tant de succès, que dans l'espace de huit ans il obtint cent trente représentations; ayant été repris le 28 décembre 1814, il en eut encore vingt jusqu'en 1817. On connaît aussi de Candeille *la Mort de Beaurepaire*, pièce de circonstance, qui fut jouée à l'Opéra, et qui n'eut que trois représentations. Enfin il a écrit plusieurs airs de danses insérés dans divers opéras, et la musique de quelques ballets pantomimes. Dans tous ces ouvrages, Candeille ne se montre pas un compositeur de génie; il n'y a pas de création véritable dans sa musique, mais on y trouve un sentiment juste de la scène, de la force dramatique et de beaux effets de masses. Ces qualités suffisent pour lui assurer un rang honorable parmi les musiciens français du dix-huitième siècle. D'ailleurs peu favorisé de la fortune dans ses travaux, il n'a pu faire connaître que la plus petite partie de ses ouvrages, parce qu'il les a écrits sur des poëmes qui, après avoir été reçus, ont été refusés à une seconde lecture. Voici la liste des opéras de Candeille qui n'ont point été représentés à l'Opéra de Paris, et dont les partitions ont été entièrement achevées : 1° *Les Saturnales, ou Tibulle et Délie*, acte d'opéra des *Fêtes grecques et romaines*, représenté en 1777 sur le théâtre particulier du duc d'Orléans, rue de Provence. Cet acte fut présenté au comité de l'Opéra le 5 mars 1778, mais il ne fut pas admis. Plus tard Candeille fit recevoir cet ouvrage après en avoir refait quelques scènes et y avoir ajouté un rôle; la musique fut copiée, les rôles furent distribués à Dérivis, Nourrit, mesdames Albert et Granier, mais il fut définitivement rejeté par le jury, le 2 mars 1816. — 2° *Les Fêtes Lupercales*, pastorale héroïque en trois actes; la partition était écrite dès 1777, mais l'ouvrage fut refusé à une seconde lecture, en 1783. — 3° *L'Amour et Psyché*, opéra en trois actes, 1780. — 4° *Bacchus et Érigone*, entrée pour *les Fêtes de Paphos*, 1780. — 5° *Danaé*, opéra en quatre actes, refusé le 29 floréal an IV, refait et refusé de nouveau le 21 thermidor an VII. — 6° Divertissement pastoral pour le concert de Lille, en 1785. — 7° *Lausus et Lydie*, opéra en trois actes, partition achevée en 1786, poëme refusé à la seconde lecture, le 20 février 1788. — 8° *Roxane et Statyra, ou les Veuves d'Alexandre*, musique écrite par ordre du gouvernement en l'an IV, pièce refusée le 28 nivôse an VI, puis admise avec des changements, et rejetée de nouveau le 14 juillet 1813. — 9° *Ladislas et Adélaïde*, opéra en trois actes. Candeille

en composa la musique par ordre, en 1791; deux ans après, la musique fut copiée, les décorations peintes, et l'on fit vingt-deux répétitions de l'ouvrage; néanmoins il ne fut pas représenté. — 10° *Les Jeux Olympiques*, ancien opéra en un acte remis en musique, reçu au comité de l'Opéra, le 21 mars 1788, mais non représenté. — 11° *Brutus*, opéra en trois actes, composé en 1793, par ordre du gouvernement; non représenté. La partition est dans la bibliothèque de l'Opéra. — 12° *Tithon et l'Aurore*, ancien opéra remis en musique en l'an VI; la partition n'a pas été achevée. — 13° *Ragonde*, comédie lyrique en trois actes. La partition était finie en l'an VII; les rôles étaient copiés et distribués, mais la pièce n'a pas été représentée. — 14° *Pithys*, pastorale héroïque en deux actes.

CANDEILLE (AMÉLIE-JULIE). *Voyez* SIMONS (M^{me}).

CANDELERO (....). Dans les mémoires de l'Académie royale des sciences de Turin (t. XXII, pour les années 1812-1814, p. lxii), un Mémoire de cet auteur, *sur la Modulation*, est cité comme existant en manuscrit.

CANDIDO (LOUIS), compositeur et virtuose sur le violon, vivait à Venise au commencement du dix-huitième siècle : on a de lui : *Sonate per camera, a violino solo con violoncello*, op. 1; Venise, 1712.

CANDIO (PIETRO), compositeur, né à Vérone, y a fait représenter, en 1831, l'opéra intitulé *Luigia e Roberto*. Deux ans après il donna dans la même ville *la Fidanzata dell' isole*, et en 1837 *il Duello*. Après un repos de plusieurs années, Candio a fait représenter sur le même théâtre *la Spedizione per la luna*, opéra bouffe, en 1845.

CANDOTTI (D. JEAN-BAPTISTE), maître de chapelle de l'église collégiale à Cividale, dans le Frioul, est né dans cette province. Homme instruit dans l'histoire de son art, il a fait beaucoup de recherches, particulièrement sur les musiciens du Frioul, et je lui suis redevable de bonnes notices sur ces artistes. On a de M. Candotti un écrit estimable intitulé *sul Canto ecclesiastico e sulla musica di chiesa, Dissertazione*; Venezia, 1847, in-8°.

CANELLA (JÉROME), moine de l'ordre des Frères prêcheurs, né dans le Piémont, a publié à Milan, en 1604, un livre de motets pour la fête du Rosaire.

CANETTI (FRANÇOIS), compositeur dramatique, né à Crème, vers le milieu du dix-huitième siècle, a écrit pour le théâtre de Brescia, en 1784, un opéra bouffe intitulé l'*Imaginario*. Il a été nommé depuis lors maître de chapelle de la cathédrale de cette ville, et l'un des huit membres de la section musicale de l'Institut des sciences, lettres et arts du royaume d'Italie. On connaît de lui une messe à huit parties réelles, dans le style du contrepoint fugué, qui passe pour un chef-d'œuvre. Canetti vivait encore en 1812.

Un autre compositeur, né à Vicence, et nommé aussi *François Canetti*, a fait représenter dans cette ville, en 1830, un opéra intitulé *Emilia*, et en 1843, *Francesca di Rimini*. *Saul*, oratorio, a été exécuté sous le même nom, à Venise en 1846, et à Milan l'année suivante.

CANGE (CHARLES DUFRESNE, sieur DU), né à Amiens le 18 décembre 1610, fit ses études chez les jésuites de cette ville. Après les avoir achevées, il alla faire son droit à Orléans, et fut reçu avocat au parlement de Paris, le 11 août 1631. Étant retourné à Amiens quelques années après, il y épousa la fille d'un trésorier de France, et acheta la charge de son beau-père en 1645. La peste qui, en 1668, ravageait la ville, le força d'en sortir; il vint s'établir à Paris, dont le séjour convenait aux immenses recherches que lui demandaient ses travaux. Il mourut dans cette ville, le 23 octobre 1688, âgé de soixante-dix-huit ans. Parmi les ouvrages de ce savant homme, qui tous prouvent une érudition prodigieuse, on remarque les suivants, dans lesquels on trouve des renseignements précieux sur la musique du moyen âge : 1° *Glossarium ad scriptores mediæ et infimæ latinitatis*, Paris, 1678, 3 vol. in-fol., dont les bénédictins de la congrégation de Saint-Maur ont donné une excellente édition en 6 volumes in-fol., Paris, 1733-1736. P. Carpentier, l'un d'eux, a publié depuis lors un supplément sous ce titre : *Glossarium novum seu Supplementum ad auctiorem Glossarii Cangiani editionem*; Paris, 1766, 4 vol. in-fol. Une nouvelle édition augmentée et revue avec soin de cet ouvrage a été publiée chez MM. Didot frères, à Paris (1840-1850), 7 vol. in-4°. Les termes de musique expliqués dans ce glossaire, avec des détails très-curieux, sont : *Accantare, antiphona, antistropha, apertio asiatim, ballo, bemollis, bicinium, cabellum, cantata, canticinium, canticum, canillena Rolandi, cantilenosus, cantores, cantorium, cantus ecclesiasticus, capitula, clavis, cornure, cornicare, decentum, discantus, doclicanus, dulciana, evigilans stultum, fabarius, fausselus, firmare, fiscula, fisicolus, frigdora, imponere, infantes, jubilæus, leudus, mellificare, melodi, melodiare, melodima, melodus, modulizare, modus, nota,*

odarium, offertorium, paraphonistæ, paritanus, pneuma, sincinnium, superacutæ, tractim, tractus, tricinium, vocalis, usus. Les termes de musique instrumentale sont : Acctabulum, ætenervum, batallum, batillus, baudosa, burda, calamella, calamizare, cascaviellus, cerronella, chrotta, citola, clangorium, clarosus, clario, classicum, claxendix, cloca, cornu, corriguncula, cymbalum, filosa, flauta, laudis, magadium, monochordum, musa, muta, nablizare, nacara, organum, pandurizare, pifferus, plectrum, psalterium, pulsare, rigabellum, rocta, sambuca, signum, skella, stiva, symphonia, tinniolum, tintinnabulum, tintinnum, tonabulum, turturi, tympanum, tympanistra, vitula, vociductus. Voy. aussi Glossarium ad scriptores mediæ et infimæ græcitatis; Paris, 1688, 2 vol. in-fol.

CANGIOSI (ANTOINE), né à Milan, dans la seconde moitié du seizième siècle, est connu par un recueil de motets qui a pour titre : Melodia sacra a 4 e 5 voci. Milan, Melch. Traditi, 1612, in-4º.

CANIS (CORNEILLE), compositeur belge, dont le nom flamand était de Hondt, naquit à Anvers dans la seconde moitié du quinzième siècle. Il fut attaché à l'église Notre-Dame de cette ville, en qualité de chapelain-chantre. Ses compositions sont répandues dans les collections publiées à Louvain et à Anvers pendant le cours du seizième siècle. On trouve surtout de lui des canons bien faits dans le cinquième livre de Chansons de divers auteurs (Louvain, 1544). Burney a donné une chanson française de Canis dans le troisième volume de son Histoire de la musique (p. 309); elle commence par ces mots : Ta bonne grâce et maintien gracieux. Un recueil de motets à cinq voix, de Canis, a été publié sous ce titre : Cantiones sacræ seu motetta quinque vocum; Lovanii, 1544, in-4º. Le recueil intitulé Concentus octo, sex, quinque et quatuor vocum; omnium jucundissimi, nuspiam antea sic æditi (Augustæ Vindelicorum, Phil. Uhlhard, 1545, petit in-4º obl.), contient des pièces de Canis. On trouve aussi cinq motets à 4 voix de ce musicien dans la collection qui a pour titre : Cantiones selectissimæ quatuor vocum. Ab eximiis et præstantissimis Cæsareæ Majestatis capellæ musicis M. Cornelio Cane, Thoma Crequillone, Nicolas Payen et Johanne Lestainier organista, compositæ, et in comitiis Augustani studio et impensis Sigismundi Salmingeri in lucem æditæ; ibid., 1548, petit in-4º obl. On voit par ce titre que Canis était attaché à la chapelle de l'empereur à l'époque où ce recueil fut publié. Ce compositeur avait cessé de vivre en 1556, lorsque Guichardin écrivait sa description des Pays-Bas.

CANISIUS (HENRI), naquit à Nimègue, vers le milieu du seizième siècle. Après avoir fait ses études à Louvain, il fut appelé à Ingolstadt, où il enseigna le droit canon pendant vingt et un ans. Il est mort en 1610. Ses Antiquæ Lectiones ont été publiées à Ingolstadt, 1601 à 1608, 7 vol. in-4º. Il en a été fait une meilleure édition à Amsterdam, sous la rubrique d'Anvers, 1725, 7 tomes in-fol. On y trouve : Canones diversos conciliorum de Cantu Romano; sous la date de 884, de Cantu Gregoriano, t. II, p. 111, et p. 198, un extrait de Notker : Quid singulæ litteræ in superscriptione significent cantillena, etc.

CANNABICH (CHRÉTIEN), maître de la chapelle de l'électeur de Bavière, naquit à Manheim en 1731. Son père, Mathias Cannabich, flûtiste de la cour, lui donna les premiers principes de la musique, et le mit ensuite sous la direction de Jean Stamitz le père. Lorsqu'il eut acquis un beau talent sur le violon, le prince Charles Théodore de Bavière l'envoya à ses frais en Italie pour y étudier la composition : il y reçut des leçons de Jomelli pendant trois ans, et revint à Manheim en 1765. Dix ans plus tard il fut nommé chef d'orchestre de l'Opéra italien, et fit preuve de beaucoup de talent dans cet emploi. En 1778 il alla remplir les mêmes fonctions à Munich, où le prince transporta sa cour. Ce fut vers ce temps qu'il écrivit un opéra intitulé Azacaja, qui fut gravé à Manheim en 1778, et un grand nombre de ballets qui eurent beaucoup de succès. On cite surtout avec éloge celui de la Descente d'Hercule aux Enfers, représenté à Cassel, dans lequel un quintetto, exécuté par Barth, les deux frères Michl, Palsa et Baunkirk, excitait l'enthousiasme. On connaît de lui les œuvres de musique instrumentale dont les titres suivent : 1º Six quatuors pour violon, flûte, alto et basse, œuvre 1er; la Haye, in-fol. — 2º Trois symphonies à grand orchestre. — 3º Six trios pour deux violons et violoncelle, œuvre 3; Manheim. — 4º Six duos pour flûte et violon, œuvre 4; Manheim, 1767. — 5º Six quatuors pour deux violons, alto et basse, œuvre 5; Manheim. — 6º Trois concerti pour violon principal, deux violons, alto et basse. — 7º Six symphonies concertantes pour deux flûtes, avec deux violons, alto et basse, œuvre 7; Paris 1769. — 8º Recueil des airs de ballets pour deux violons et clavecin; Manheim, 1775; quatre parties. Cannabich mourut en 1798 à Francfort-

sur-le-Mein, où il était allé voir son fils. Mozart, qui estimait les talents de cet artiste, en parle avec éloge dans ses lettres.

CANNABICH (Charles), fils du précédent, naquit à Manheim en 1764. A l'âge de quatre ans il commença l'étude du violon et du clavecin; dans sa neuvième année il prit des leçons de Eck, premier violon de la cour, et apprit l'harmonie et l'accompagnement sous la direction de Grœtz. Très-jeune encore, il voyagea avec Auguste Lebrun, virtuose célèbre sur le hautbois, et joua avec succès dans les principales villes de l'Allemagne. De retour à Munich, il fut placé en 1784 à l'orchestre de la cour. L'année suivante, il partit pour l'Italie, afin d'y augmenter ses connaissances; et, lorsqu'il revint à Munich, il prit encore des leçons de composition de P. Winter. En 1796, il fut appelé en qualité de directeur de musique à Francfort-sur-le-Mein, et accepta ces fonctions pour quatre ans, avec la permission de son prince, conservant néanmoins sa place au service de la cour de Bavière. Il y épousa la cantatrice Joséphine Woralleck en 1798. Deux ans après il fut rappelé à Munich pour succéder à son père dans la place de directeur des concerts de la cour. Il fit alors représenter deux opéras, *Orphée*, et *Palmer et Amalie*, qui eurent du succès : on en a gravé les ouvertures et les airs. Ce fut Cannabich qui composa les airs de ballets de l'opéra d'*Axur*. En 1805 il fut envoyé par son gouvernement à Paris pour y étudier le mode d'enseignement du Conservatoire de musique. De retour dans sa patrie, il y fut attaqué d'une fièvre nerveuse qui le mit au tombeau le 1er mars 1806. On a gravé les ouvrages suivants de sa composition : 1º *Gedæchtnissfeyer Mozart's in Klavierauszuge, mit Mozartz Brustbilde*; Hambourg, 1797. — 2º *VI Deutsche Lieder am Klaviere*; Munich, 1798. — 3º *XIV Variations pour le clavecin* sur l'air : *A Schüsserl und a Reindl*; Munich 1798. — 4º *X Variations pour le clavecin* N. 2; Munich, 1799. — 5º *VI Trios pour deux violons et violoncelle*, op. 3. — 6º *VI Duos pour flûte et violon*, op. 4. — 7º *VI Canzonette a 3 a 4 voci, con cembalo*, op. 5; Munich, 1801. — 8º *Pot-pourri pour deux violons concertants*, op. 6; Leipsick. — 9º *Ouverture à grand orchestre*, op. 7; Leipsick. — 10º *Grande Symphonie*, op. 8; Leipsick. — 11º *Concerto pour violon principal*, op. 9. — 12º *VI Canzonette a 3 voci*, op. 10; Munich, 1803.

CANNICCIARI (D. Pompeo), compositeur, de l'école romaine, devint maître de chapelle de l'église Sainte-Marie-Majeure au mois de mars 1709, et mourut au service de cette basilique le 29 décembre 1744. Il légua sa bibliothèque musicale aux archives de la chapelle où il avait passé la plus grande partie de sa vie. On a de ce compositeur des messes et des motets à quatre chœurs, qui se trouvaient autrefois à Sainte-Marie-Majeure; mais les archives de cette église ont été dépouillées de toute la musique qui s'y trouvait, comme celles de toutes les grandes chapelles musicales de toute l'Italie. Ces pertes sont déplorables pour l'histoire de l'art. M. l'abbé Santini, de Rome, possède diverses compositions manuscrites de Cannicciari, particulièrement : 1º Deux messes à quatre voix. — 2º *Ave Regina cœli*, à quatre. — 3º Des messes à cinq voix. — 4º *Deus firmavit* à trois. — 5º *Salva nos* à trois. — 6º *Intonuit*, à cinq. — 7º Cinq messes à huit voix. — 8º Une messe pastorale à huit. — 9º Une messe à neuf. — 10º *Terra tremuit*. 11º *Benedictus Dominus* à huit. — 12º Deux *Magnificat* à 4, avec orgue. — 13º Une messe à 10 voix. — Des Répons pour la Noël, et beaucoup d'autres pièces.

Il y a beaucoup d'apparence que ce maître est le même qui a été nommé *Cannicciani* par Gerber (*Neues Lex. der Tonkünstler*), et qu'il dit être auteur d'une messe à seize voix en quatre chœurs, datée de 1079. (Ne serait-ce pas 1697 qu'il faut lire?)

CANNOBIO (Alexandre), savant littérateur italien, né à Vérone vers le milieu du seizième siècle, a donné au public une dissertation intitulée : *Breve Trattato sopra le Academie in musica*; Venise, 1571, in-4º. Haym et Fontanini font mention, dans leurs Bibliothèques italiennes, d'un savant nommé *Alexandre Canovio*, auteur d'un traité de musique spéculative dont le manuscrit serait à la bibliothèque de l'Institut de Bologne. Il ne serait pas impossible que *Cannobio* et *Canovio* fussent la même personne, et qu'il n'y eût qu'une altération de nom dans le dernier, par le changement de *b* en *v*, dont il y a de nombreux exemples en Italie, et surtout à Venise. N'oublions pas cependant que les deux auteurs cités disent que *Canovio* vécut au quinzième siècle : s'ils ne se sont pas trompés sur l'époque, la conjecture tombe d'elle-même.

CANOBIO (Charles), violoniste italien, était attaché à l'orchestre de l'Opéra à Saint-Pétersbourg, en 1790. On a de sa composition : *Six Duos pour flûte et violon*; Paris, 1780.

CANTEMIR (Démétrius), prince, naquit en Moldavie, le 26 octobre 1673. Il fit ses premières armes sous la direction de son père, en 1692 : à la mort de celui-ci, il fut nommé par les barons de la province pour lui succéder; mais

cette nomination ne fut point confirmée par la Porte, et il alla vivre à Constantinople. Nommé plus tard hospodar de Moldavie, il refusa deux fois cette dignité, et ne l'accepta que sur la promesse qui lui fut faite qu'il serait affranchi de toute espèce de tribut, pendant qu'il gouvernerait cette province. Trompé dans son attente, il traita avec Pierre le Grand, et il fut convenu entre eux que la Moldavie serait érigée en principauté héréditaire, et que Démétrius Cantemir joindrait ses troupes à celles de l'empereur. Ce traité ne put être exécuté à cause de la trahison des Moldaves; Démétrius fut obligé de s'enfuir, et de se réfugier dans le camp de son allié. Pierre créa Cantemir prince de l'empire russe, et lui donna de grands établissements en Ukraine. Il mourut dans ses terres, le 21 août 1723. Cantemir parlait le turc, le persan, l'arabe, le grec, le latin, l'italien, le russe, le moldave, et entendait fort bien le grec ancien, l'esclavon et le français. Il était versé dans les sciences, et particulièrement dans la musique. Dans son *Histoire de l'agrandissement et de la décadence de l'empire ottoman*, traduit en français par Jonquières, d'après une version anglaise (Paris, 1743, in-4°), Démétrius dit qu'il a introduit l'art de noter la musique chez les Turcs de Constantinople. Suivant Toderini, Cantemir, à la demande de deux ministres puissants, écrivit en turc un traité de musique, et le dédia au sultan Achmed II. Villoteau affirme, dans ses Mémoires sur la musique des Orientaux, que les signes dont parle Cantemir sont aujourd'hui absolument inconnus aux Turcs. On a aussi de ce prince *Introduction à la musique turque*, en moldave; manuscrit in-8°, qui se trouve à Astrakan.

CANTHAL (AUGUSTE), flûtiste, né à Lubeck, était attaché au théâtre de Hambourg en 1832. En 1847 il fit un voyage à Copenhague et s'y fit entendre avec succès : le roi de Danemark lui fit don d'une médaille d'or. Arrivé à Leipsick dans l'année suivante, il y obtint la place de directeur du corps de musique de la garde nationale. On connaît de cet artiste quelques compositions pour son instrument et des danses pour le piano.

CANTINO (PAUL), organiste de l'église Saint-André à Mantoue, vécut dans la seconde moitié du seizième siècle. On a imprimé de sa composition *Madrigali a cinque voci, libro primo*; in Venezia, presso Giacomo Vincenti e Ricciardo Amadino, 1585, in-4° obl.

CANTONE (LE P. SÉRAPHIN) ou CANTONI, né dans le Milanais, fut moine de Mont-Cassin au monastère de Saint-Simplicien, vers la fin du seizième siècle, et ensuite organiste de l'église cathédrale de Milan. Il a publié les ouvrages suivants, de sa composition : 1° *Canzonette a tre*; Milan, 1588. — 2° *Canzonette a quattro voci*; ibid., 1599. — 3° *Sacræ cantiones 8 vocum in partitura*; ibid., 1599. — 4° *Vespri a versetti, e falsi bordoni a cinque voci*; ibid., 1602. — 5° *I Passi, le Lamentazioni, e altre cose per la Settimana santa a cinque*; Milan, 1603. — 6° *Motetti a cinque, lib. 1, con partitura*; Venise, 1606. — 7° *Motetti a 3, lib. 2, con partitura*; Milan, 1605. — 8° *Motetti a 2, 3, 4, 5, lib. 4, col basso continuo*; Venise, 1625. — 9° *Messa, Salmi e Letanie a 5 voci*; Venise, 1621. — 10° *Academie festevole concertate a sei voci col basso continuo, opera di spirituale recreazione, ornata de' migliori ritratti de più famosi musici di tutta l'Europa, con l'andante all' Inferno ed al Paradiso, concerti di varii Instrumenti, ed un piacevole giuocco d' uccelli*; Milano, Giorgio Rolla, 1637. Ouvrage singulier, où il y a plus de mauvais goût que d'originalité réelle. Le P. Cantone fut un des premiers compositeurs qui introduisirent dans la musique religieuse un style concerté rempli de traits de vocalisation plus convenables pour le théâtre que pour l'église. Bodenchatz a inséré dans ses *Florilegii Portensis* un motet à huit voix, de la composition de Cantone.

CANTONE (GIROLAMO), mineur conventuel, maître des novices, et vicaire au couvent des Cordeliers de Turin, vers le milieu du dix-septième siècle, a publié : *Armonia Gregoriana*, Turin, 1678, in-4°. C'est un traité de plain-chant de peu de valeur.

CANTÙ (JEAN), chanteur qui dès sa jeunesse annonçait un talent remarquable, mais que la mort moissonna avant qu'il eût atteint l'âge de vingt-quatre ans, le 9 mai 1822. Fils d'un ténor médiocre (Antoine Cantù), qui chantait encore au théâtre Carcano de Milan en 1810, et qui depuis fut attaché à la chapelle de la Cathédrale de Bergame et mourut en 1841, Cantù, né à Milan, en 1799, eut pour maître de chant Gentili, et fit sous sa direction d'étonnants progrès. Doué d'une voix étendue, pénétrante et d'un beau timbre, d'une taille avantageuse, et d'une figure intéressante et expressive, il ne lui manquait rien pour obtenir de beaux succès ; la légèreté de la vocalisation, le goût, et une prononciation pure et correcte, étaient les caractères distinctifs de son talent. Après avoir débuté avec succès à Florence, il fut engagé pour l'Opéra-Italien de Dresde, où il excita l'enthousiasme du public ; il ne vécut point assez pour réaliser les espérances qu'il avait données.

Jacques Cantù, frère de Jean, était compositeur de musique d'église à Bergame en 1840. Un autre musicien de ce nom est professeur de musique à l'institut des Aveugles de Milan.

CANUTI (PHILIPPE), avocat à Reggio, né à Bologne, vers 1790, est auteur d'un écrit intitulé : *Vita di Stanislao Mattei, scritta da Filippo Canuti, avvocato, all' Academia Filarmonica di Bologna dedicata*; Bologna, 1829, in-8° de 35 pages, avec le portrait de Mattei. Il a paru à l'occasion de cette notice biographique un examen critique qui a pour titre : *Osservazioni sulla vita del P. Mattei, scritta da Filippo Canuti*, etc., Reggio, 1830, in-8°.

CANUTIO (PIERRE DE) ou CANUZIO, surnommé *Potentinus*, parce qu'il était né à Potenza, dans le royaume de Naples, fut mineur conventuel au commencement du seizième siècle. Angelo de Piccitone le cite (*Fior angelico di musica*, lib. I, cap. 34) comme auteur d'un traité de musique intitulé : *Regulæ florum musicæ*. Tevo (*Musico Testore*, p. 115) en parle aussi, mais d'après Angelo de Piccitone, et n'en rapporte qu'une courte citation. Le P. Martini dit que cet ouvrage a été imprimé à Florence en 1501; Forkel fixe la date de l'impression à 1510 : il ne s'est pas trompé, car un exemplaire de ce volume rarissime se trouve dans la bibliothèque royale de Berlin, et porte en effet cette date. En voici le titre exact : *Regule florum musices edite per venerandum patr. fratem* (sic) *Petrum de Canutiis Potentinum ordinis Minorum collecte ea visceribus musicorum doctorum eo maxime Severini Boetii, Guidonis, Pitagora, Aristosenis* (sic), *Mtri Remigii, Fratris Bonaventure de Briscia, Tintoris et nonnullorum aliorum quorum nomina brevitatis causa non citamus. Florentie per Bernardum Zucchettum*, 1510, in-4°. Possevin (*Biblioth. select.*) cite le nom d'un musicien appelé *Petrus de Canuccils*; il y a lieu de croire que c'est le même que *Canutio* ou *Canuzio*. Le P. Martini l'appelle *Canutiis*, et il a été copié par Gerber dans son ancien Lexique. Ce nom a été défiguré par Choron et Fayolle en celui de *Canutilis*, dans leur *Dictionnaire des musiciens*.

CANZI (CATHERINE), première cantatrice de la cour de Würtemberg, n'est pas d'origine italienne comme l'ont cru quelques biographes, car elle est fille d'une dame hongroise qui épousa en secondes noces le baron de Zinnico, major au service d'Autriche, grand amateur de musique à Vienne. Elle naquit en 1805, à Bade, près de cette ville. Après avoir fait l'étude de la musique sous des maîtres inconnus, elle devint élève de Salleri en 1819 ; et, après avoir pris des leçons de ce maître pendant deux ans, elle débuta dans les concerts de la cour en 1821. Dans la même année, elle joua au théâtre de la cour impériale avec succès dans quelques opéras de Rossini ; puis elle fit un voyage en Allemagne et se fit entendre à Prague, Berlin, Dresde, Leipsick, Cassel, Francfort et Darmstadt. En 1822, elle se rendit à Milan et perfectionna son talent sous la direction de Banderali. Elle chanta au théâtre de la Scala pendant le carnaval de 1823, puis obtint des succès à Florence, à Parme, à Turin, à Modène et à Bologne. De retour en Allemagne dans l'année 1825, elle fut engagée au théâtre de Leipsick, puis se rendit à Londres et de là à Paris, où elle joua en 1826, sans y produire beaucoup de sensation. Elle n'y resta qu'une saison. Dans l'année suivante elle fut engagée à Stuttgard, où elle a chanté pendant dix ans environ. En 1830, elle y épousa Walbach, régisseur du théâtre royal. Elle s'est retirée de la scène avec une pension accordée par le roi de Würtemberg.

CAPALTI (FRANÇOIS), né à Fossombrone, dans l'État de l'Église, maître de chapelle de la cathédrale de Narni, a publié un traité du contrepoint sous ce titre : *Il Contrappuntista pratico, ossia Dimostrazioni fatte sopra l' esperimento*; Terni, per Antonio Saluzzi, 1788, in-8° de 232 pages.

CAPECE (ALEXANDRE), compositeur, né à Terano, dans l'Abbruzze, vers la seconde moitié du seizième siècle, fut attaché au service du cardinal Majolatti comme maître de chapelle de la cathédrale de Ferrare. Les compositions de ce maître venues à ma connaissance sont : 1° *Motetti a 2, 3 e 4 voci, libro primo*; in Roma, Bart. Zanetti, 1611. — 2° *Motetti concertati a 2, 3, 4, 5, 6, 7 e 8 voci, libro secondo*; Roma, Gio. Battista Robletti, 1613 — 3° *Il Primo Libro de' Madrigali a quattro, cinque e otto voci, opera quinta*; in Roma, appresso Gio. Bat. Robletti, 1616, in-4°. — 4° *Otto Magnifical sopra li tuoni dell' Ecclesia*, op. 4; Venise, 1616, in-4°. — 5° *Sacri concerti d'un vago e nuovo stile a 2, 3 e 4 voci*, op. 10. Cet ouvrage est indiqué par le catalogue de la bibliothèque musicale du roi de Portugal, Jean IV. — 6° *Matutino del Natale a 2, 3, 4, 5, 6 e 8 voci*; Venise, 1623. — 7° *Madrigali a quattro, cinque, sei e otto voci, libro secondo*; Venise, 1617. — 8° *Il Terzo Libro de' Madrigali a cinque voci*, op. 13; in Roma, app. Gio. Batt. Robletti, 1625. — 9° *Motetti a 2, 3 e 4 voci*, lib. 3; Venise, Bart. Magni, 1632. C'est une réimpression. Il est vraisemblable que l'auteur d'un œuvre intitulé *Otto Magnifical a 4 voci*, op. 4, Rome, Bart. Zanetti, 1616, dont le nom est écrit *Alessandro Capicclo*, est le même que *Capece*.

Il était alors maître de chapelle de la cathédrale de Rieti.

CAPECELATRO (VINCENZO), compositeur napolitain, ancien élève du Conservatoire de *San Pietro a Majella*, à Naples, s'est essayé sur la scène, sans succès, par un opéra représenté en 1837, au théâtre du *Fondo*, sur un libretto pris dans le sujet de *la Mansarde des artistes*, vaudeville français. En 1845, cet artiste a donné au même théâtre *Morledo*, opéra semi-seria, qui ne fut pas plus heureux. On a imprimé quelques morceaux de ce dernier ouvrage avec piano, à Milan, chez Ricordi. M. Capecelatro a passé quelques années à Paris comme professeur de chant : il y a publié un joli recueil de romances et de nocturnes, sous le titre de l'*Écho de Sorrente*. On connaît aussi de lui quelques morceaux pour le piano, publiés à Milan, chez Ricordi.

CAPELLA (MARTIANUS-MINEUS-FÉLIX), né à Madaure en Afrique, selon Cassiodore ; mais lui-même se nomme *nourrisson d'Élice*, ville de l'Afrique propre, sur l'emplacement de l'ancienne Carthage. On ignore l'époque précise où il vécut : quelques auteurs la fixent vers l'an 475 ; d'autres l'ont reculée jusqu'au milieu du troisième siècle. Capella est l'auteur d'une espèce d'Encyclopédie latine, intitulée *Satyricon*, et divisée en neuf livres, dont les deux premiers, qui servent d'introduction aux autres, contiennent une sorte de roman allégorique, intitulé *des Noces de la Philologie et de Mercure*. Les sept autres livres traitent des arts libéraux, c'est-à-dire de la grammaire, la dialectique, la géométrie, l'arithmétique et l'astronomie. Le neuvième livre a pour objet la musique ; ce n'est qu'un extrait de l'ouvrage d'Aristide Quintillien, écrit d'un style obscur et barbare. La première édition de cet ouvrage a paru à Vicence en 1499, in-fol. Gerber (*Neues historisch-biograph. Lexik.*) assure qu'il y en a une édition antérieure, imprimée à Parme en 1494, in-fol. ; mais celle-ci paraît supposée. D'autres éditions ont paru à Modène, en 1500, Bâle, 1532, Lyon, 1539 avec des notes, et Bâle, 1577, avec des scolies et des variantes publiées par Vulcanius. Une autre édition meilleure a été publiée par Grotius, qui n'avait que quinze ans lorsqu'elle parut. Elle est intitulée : *Martiani Minei Felicis Capellæ, Carthaginensis, viri proconsularis Satyricon, in qua de Nuptiis Philologiæ et Mercurii libri duo, et de septem artibus liberalibus singularis omnes et emendati ac notis sive februis Hug. Grotii illustrati*, Leyde, 1599, in-8°. De toutes les éditions, la meilleure est celle que Frédéric Kopp a donnée, avec un commentaire perpétuel, sous ce titre : *Martiani Minei Felicis Capellæ, Afri. Carth., de Nuptiis Philologiæ et Mercurii, et de Septem Artibus liberalibus libri novem, ad codicum Mss. fidem cum notis variorum*; Francofurti, 1836, gr. in-4°. Meibomius a inséré le neuvième livre du *Satyricon* dans sa collection d'auteurs grecs sur la musique, Amsterdam, 1652, 2 vol. in-4°, et l'a accompagné de notes. Rémi d'Auxerre (*Remigius Altissiodorensis*) a donné sur le traité de musique de Capella un commentaire que l'abbé Gerbert a inséré dans sa collection des écrivains ecclésiastiques sur la musique, tome I^{er}, pages 63-94.

CAPELLETTI (CHARLES), compositeur bolonais, élève de Mattei et membre de l'académie des philharmoniques, s'est fait connaître par les opéras dont les titres sont : 1° *La Contessina*, représenté à Bologne en 1830. — 2° *L'Amor mulinaro*, à Ferrare en 1837. — 3° *Il Sindaco burlato*, à Bologne en 1844.

CAPELLI (L'ABBÉ JEAN-MARIE), ou CAPELLO, né à Parme, chanoine de la cathédrale de cette ville, vers la fin du dix-septième siècle, fut compositeur de la cour de Parme et mourut en 1728. Il a beaucoup écrit pour le théâtre, et a donné à Venise : 1° *Rosalinda*, en 1692 (au théâtre S. *Angelo*) ; cet ouvrage fut joué à Rovigo, en 1717, sous le titre de *Erginia Mascherata*. — 2° *Giulio Flavio Crispo*, en 1722, et *Mitridate, re di Ponto*, en 1723. On connaît aussi de lui *la Griselda* et *Climene*.

Un autre compositeur nommé *Capelli* s'est fait connaître, vers la fin du dix-huitième siècle, par quelques opéras parmi lesquels on remarque celui d'*Achille in Sciro*. Il a écrit aussi le 116^{me} Psaume à quatre voix, et quelques ariettes et cantates italiennes.

CAPELLO (JEAN-MARIE), compositeur, né à Venise vers la fin du seizième siècle, fut organiste de l'église *delle Gratie* à Brescia ; il a composé treize livres de messes et de psaumes ; le neuvième a paru à Venise en 1616.

CAPELLO (LE P. JEAN-FRANÇOIS), né à Venise dans la seconde moitié du seizième siècle, fut moine d'une congrégation particulière de *servites*, dans cette ville. On connaît de lui les ouvrages intitulés : 1° *Sacrorum concentuum 1 et 2 voc. cum Motettis ac Litaniis B. M. V. op. 1*; Venise, Richard Amadino, 1610, in-4° — 2° *Lamentazioni, Benedictus e Miserere per la settimana santa, a 5 voci*, op. 3; ibid., 1612. — 3° *Motetti in dialogo a 2, 3 e 4 voci*, op. 5; Venise, Jacques Vincenti, 1613, in-4°. — 4° *Motetti e Dialoghi a cinque, sei, sette e otto voci, con sinfonie, ritornelli, ed una Missa in fine; il tutto variatamente concertato con voci ed*

istromenti. In Venezia, appresso Giacomo Vincenti, 1615, in-4°. On trouve des motets de J. Fr. Capello dans le *Promptuarium musicum* de Donfrid. (*Voy.* ce nom.)

CAPELLO (LE P. BARTHOLOMÉ), né à Naples au commencement du dix-septième siècle, fut mineur conventuel ou grand cordelier au couvent de cette ville. Il s'est fait connaître par un œuvre qui porte le titre singulier de *Sacra animorum pharmaca, quinque vocibus*; Naples, César Liccioli, 1650, in-4°. Ces *Remèdes sacrés des âmes* sont des motets.

CAPILUPI (GEMINIANO), compositeur, né à Modène vers 1560, fut élève d'Horace Vecchi. Tiraboschi, d'après la chronique de Spaccini, rapporte (*Bibliot. Modenese*, t. VI, p. 580) que Capilupi se montra ingrat envers son maître, en lui faisant ôter par ses intrigues la place de maître de chapelle de la cathédrale de Modène, en 1604 (*voy.* Vecchi), pour se la faire donner, et qu'en effet il lui succéda alors en cette qualité! Il mourut à Modène, le 31 août 1616. On connaît de lui : 1° *Motetti a 6 e 8 voci, libro primo*, Venise, Jacques Vincenti, 1603, in-4°. Bodenchatz (*voy.* ce nom) a tiré de ce recueil deux motets à 8 voix pour les placer dans ses *Florilegii Portensis.* — 2° *Madrigali a cinque voci, libro 1er et 2°*; Venezia, Ang. Gardano, 1603, in-4°. On trouve aussi dans la bibliothèque de Liegnitz : *Canzonette a 3 voci, di Horatio Vecchi et di Gemignano Capilupi da Madona* [sic], *novamente poste in luce*; Noribergæ, excud. Paul Kaufmann, 1597, in-4°. Il y a 34 morceaux dans ce recueil.

CAPOANI (JEAN-FRANÇOIS), compositeur né à Bari, vivait en 1550. On trouve quelques-unes de ses compositions dans le premier livre de la collection des auteurs de Bari publiée par Antiquis, à Venise, en 1585.

CAPOCCI (ALEXANDRE), compositeur de l'école romaine au commencement du dix-septième siècle, est connu par un ouvrage qui a pour titre : *Matutino del santo Natale, a 1, 2, 3, 4, 6 e 8 voci, con il basso per l'organo*. Rome, 1623.

CAPOCI (Salvator), compositeur, n'est connu que par l'opéra *Amalia di Viscardo*, qui fut joué à Rome en 1842.

CAPOCINI ou **CAPOCINO** (ALEXANDRE), né dans la province de Spolète, vécut à Rome vers 1624. Jacobelli cite dans sa *Bibliotheca Umbriæ* un traité *de Musica*, en cinq livres, de cet auteur peu connu.

CAPOLLINI (MICHEL-ANGE), compositeur italien, au commencement du dix-septième siècle, a fait exécuter à Mantoue un oratorio de sa composition, intitulé *Lamento di Maria Vergine, accompagnato delle Lagrime di santa Maria Maddalena e di S. Giovanni per la morte di Giesù Christo, rappresentato in musica in stile recitativo nella chiesa de' Santi Innocenti di Mantua*, 1627.

CAPORALE (ANDRÉ), violoncelliste, a eu de la renommée en Angleterre, vers le milieu du dix-huitième siècle. Il était né en Italie, mais on ignore en quel lieu et en quel temps précis. Il arriva à Londres en 1735, s'y fixa, et devint l'artiste en vogue pour son instrument. Il ne possédait pas de grandes connaissances dans la musique, et son jeu laissait désirer plus de brillant et de fermeté dans l'exécution des passages difficiles; mais il tirait un beau son de son instrument, et il avait du goût et de l'expression. En 1740 il était attaché à l'Opéra Italien, dirigé par Hændel. Il vivait encore en 1749. Au delà de cette époque on ne trouve plus de renseignements sur lui. *Cervetto* (V. ce nom) fut le rival de Caporale.

CAPORITI (FRANÇOIS), maître de chapelle de la cathédrale de Fermo (dans les États de l'Église), vécut au milieu du dix-septième siècle. On a imprimé de sa composition : *Motetorum quinque vocum liber primus*; Ancone, 1651, in-4°.

CAPOSÈLE (Le père HORACE), frère mineur, né dans le royaume de Naples, a fait imprimer un livre intitulé *Pratica del canto piano o canto fermo*; Naples, 1625, in-fol. Ce traité du plain-chant est fort rare.

CAPOTORTI (LOUIS), compositeur napolitain, vécut dans les dernières années du dix-huitième siècle et au commencement du dix-neuvième. Il avait fait ses études musicales au Conservatoire de S. Onofrio. A peine sorti de cette école, il écrivit pour le théâtre *Nuovo* une farce intitulée *gli Sposi in risse*; puis il fit exécuter au Fondo l'oratorio *le Piaghe di Egitto*. En 1802 il donna au théâtre des Fiorentini *l'Impegno superato*. L'année suivante il écrivit pour le théâtre Saint-Charles *l'Obedile ed Alamaro*, et en 1805, pour le même théâtre, *il Ciro*, puis *Enea in Cartagine*. Plus tard il donna au petit théâtre des *Fiorentini* : *Brefil sordo*, qui fut aussi joué à Rome, et fit représenter à Saint-Charles en 1813, pour le jour de fête de Napoléon, *Marco Curzio*. Ses derniers ouvrages furent le petit drame *Ernesta e Carlino*, joué au théâtre des *Fiorentini* en 1815, et une grande cantate sur la poésie du chevalier Ricci, qui fut exécutée au théâtre Saint-Charles. On connaît aussi en manuscrit plusieurs messes et psaumes de Capotorti.

CAPPA (GIOFREDO), un des bons élèves de

Nicolas Amati, s'établit dans le Piémont et y fonda l'École de la lutherie de Saluzzio ou Saluces, où demeurait le souverain, dans la dernière partie du dix-septième siècle. Plus tard, Cappa s'établit à Turin, où il travaillait encore en 1712; car il y a des instruments de lui qui portent cette date. Ses basses sont estimées.

CAPPEVAL (CAUX DE). *Voy.* CAUX.

CAPPONI (GIOVANNI-ANGELO), compositeur de l'école romaine, vivait vers le milieu du dix-septième siècle. Il a fait imprimer en 1650 un recueil de messes et de psaumes à huit voix, avec un *Miserere* à neuf. On connaît aussi de lui des psaumes et des litanies à cinq, publiés à Rome en 1654. L'abbé Baini, cite dans ses *Mémoires sur la vie et les ouvrages de Palestrina* (n° 315) une messe sur les notes *ut, re, mi, fa, sol, la*, de Capponi, laquelle se trouve en manuscrit dans les archives de la chapelle Sixtine. Kircher, qui donne à Capponi la qualité de chevalier (*Musurg.* t. 1, p. 611), a rapporté de lui un fragment d'un *Cantabo Domino* à 4 voix de soprano, assez bien écrit.

Un autre compositeur nommé *Capponi* a vécu vers la fin du seizième siècle. Il paraît qu'il était au service du duc de Savoie, car il a écrit la musique du *Triomphe de Neptune*, sorte de cantate, pour une fête navale que ce prince donna à *Mille Fonti*.

CAPPUS (JEAN-BAPTISTE), né à Dijon vers le commencement du dix-huitième siècle, fut pensionnaire de cette ville pour la musique, et maître ordinaire de l'académie. On a de lui les ouvrages suivants : 1° *Premier Livre de pièces de viole et de basse continue*; Paris, Boyvin, 1730, in-4° obl. — 2° *Premier Recueil d'airs sérieux et à boire*; Paris, 1732, in-4°. — 3° *Second Recueil*, id., Paris, 1732, in-4°. — 4° *Sémélé, ou la Naissance de Bacchus*, cantate à voix seule, avec symphonie; Paris, 1732, in-fol. — 5° *Second Livre de pièces de viole*; Paris, 1730, in-4°. Ce musicien a écrit aussi les *Plaisirs de l'hiver*, divertissement en un acte, représenté devant la reine, au château de Versailles, le 13 novembre 1730. Enfin Cappus est auteur d'une *Petite Méthode de musique*; Paris, 1747, in-4° obl.

CAPRANICA (CÉSAR), professeur de musique à Rome, vers la fin du seizième siècle, a écrit et publié un petit traité de musique sous ce titre : *Brevis et accurata totius musicæ notitia*; Rome, 1591, in-4°. Cet opuscule a été réimprimé à Palerme en 1702, par les soins de Vincenzo Navarra, prêtre bénéficié de la cathédrale, avec quelques corrections de l'éditeur. C'est un ouvrage de peu de valeur.

CAPRANICA (MATTEO), compositeur italien, né à Rome, a écrit plusieurs opéras au nombre desquels on remarque *Aristodemo*, joué au théâtre *Argentina*, vers 1746. Reichardt a cité un *Salve Regina* pour voix de soprano, avec accompagnement d'instruments à cordes, composé par ce maître. Ce fut Capranica qui termina l'opéra de Leo, *la Finta Frascatana*, parce que l'illustre maître fut frappé d'apoplexie en écrivant cet ouvrage.

CAPRANICA (ROSA), cantatrice italienne, élève de la célèbre Mingotti, était engagée à la cour de Bavière en 1770. Suivant l'abbé Bertini (*Dizzion. stor. crit. degli scrittori di musica*), elle était de la même famille que les précédents. Sa voix était fort belle, et son chant gracieux : elle eut des succès non-seulement à Munich, mais aussi en Italie et particulièrement à Rome. Elle épousa le violoniste Lops, élève de Tartini, musicien de la cour de Bavière, et se rendit en Italie avec lui, en 1792.

CAPRICORNUS (SAMUEL). *Voyez* BOKSHORN.

CAPRIOLI (ANTOINE), en latin *Capreolus*, musicien né à Brescia, vécut dans la seconde moitié du quinzième siècle et au commencement du seizième. On trouve des pièces de sa composition dans le recueil rarissime imprimé par Octave Petrucci de Fossombrone, à Venise, en 1504, sous le titre de *Canti cento cinquanta*. Caprioli fut aussi l'un des auteurs de ces pièces si originales et si intéressantes connues sous le nom de *Frottole*, lesquelles, par leur style libre autant qu'élégant, semblent avoir été une protestation des artistes italiens contre les formes sévères introduites dans leur patrie par les musiciens belges. On en trouve onze de sa composition dans le quatrième livre publié par le même éditeur, sous le titre de *Strambotti, ode, frottole, sonetti, et modo di cantar versi latini e capituli* (sans nom de lieu, d'imprimeur et sans date). Quelques pièces du même se trouvent aussi dans les livres 7° et 8° des collections de *Frottole* imprimées par le même Petrucci.

CAPRIOLI, ou CAPRIOLO (JEAN-PAUL), chanoine régulier de Saint-Sauveur à Modène, au commencement du dix-septième siècle, s'est fait connaître comme compositeur par quelques œuvres pour la chambre et l'église, parmi lesquelles on remarque : 1° *Canzonette a tre voci, libro primo*; Venise, Jacques Vincenti, 1602, in-4°. — 2° *Sacræ cantiones 1 et 2 voc.*; Mutinæ, apud Julian. Cassianum, 1618.

CAPRON (. . .), habile violoniste et l'un des meilleurs élèves de Gaviniés, débuta au Concert spirituel en 1768. Il publia, en 1709, six so-

nales pour le violon, op. 1, et l'année suivante six quatuors, op. 2. Capron avait épousé en secret la nièce de Piron, qui, devenu aveugle, feignit de n'en rien savoir; mais il disait quelquefois : *Je rirai bien après ma mort : ma bonne Nanette a le paquet.* En effet, lorsqu'on fit l'ouverture du testament qu'il avait fait, on trouva ces mots : *Je laisse à Nanette, femme de Capron, musicien, etc.*

CAPSBERGER. *Voy.* KAPSBERGER.

CAPUANA (Le docteur MARIO), compositeur et maître de chapelle du sénat et de la cathédrale de *Noto*, en Sicile, vers le milieu du dix-septième siècle. On connaît sous ce nom : 1° *Motetti a 2, 3, 4 e 5 voci*, op. 3; Venise, 1649, in-4. — 2° *Messa de' Defonti, a 4 voci*; Venise, Al. Vincenti, 1650, in-4°.

CAPUANI (LE P. BAPTISTE), né à Correggio vers 1540, et mineur conventuel au couvent de cette ville, fut visiteur apostolique des religieuses de France, théologien distingué et prédicateur. Le P. Capuani a travaillé à la réformation du chant pour les couvents de son ordre, et a laissé en manuscrit dans celui de Correggio : 1° *Introit. Propr. de tempore*, in-fol., daté du 29 juillet 1582. — 2° *Introit. Commun. Sanctorum, et Propr. Sanctorum*, in-fol. — 3° *Plusieurs messes entières*, gr. in-fol. daté du 10 août 1582 ; — 4° *Antifone de' Santi proprii*, in-fol., 15 août 1583. — 5° *Antiphonæ Sanctorum et de Communi.* Le P. Capuani était lié d'amitié avec le P. Jérôme Diruta, avec qui il vécut au couvent de Correggio. (*Voy.* DIRUTA).

CAPUTI (ANTOINE), compositeur italien qui vivait en 1754, s'était fixé en Allemagne, et y a fait représenter un opéra de *Didone abbandonata*. On connaît aussi un concerto de flûte de sa composition, en manuscrit.

CAPUZZI (JOSEPH-ANTOINE), maître de violon à l'institut musical de Bergame, et directeur de l'orchestre de Sainte-Marie-Majeure, naquit à Brescia en 1740, et non à Venise, comme on le dit dans le *Dictionnaire des musiciens* de 1810, d'après l' *Indice de' teatri spettacoli*, de 1787-1788. M. Caffi assure cependant que Capuzzi était né à Bergame. Il eut pour maître de violon Nazari, un des meilleurs élèves de Tartini, et reçut des leçons de composition de Ferdinand Bertoni, à Venise. En 1796 il fit un voyage à Londres, où il composa la musique d'un ballet intitulé : *la Villageoise enlevée, ou les Corsaires*; il mourut à Bergame le 28 mars 1818, à l'âge de soixante-cinq ans. On a de lui : Trois œuvres de quintetti, publiés à Venise, deux œuvres de quatuors, gravés à Vienne, et deux concertos de violon. Il a composé la musique de plusieurs opéras et farces italiennes, qui ont eu du succès, ainsi que plusieurs ballets.

CARACCIOLO (PAUL), compositeur, né à Nicosia, en Sicile, vers le milieu du seizième siècle, a publié : *Madrigali a cinque, libro* 1°; Palerme, sans date. Cet ouvrage a été réimprimé à Venise, chez l'héritier de Jérôme Scotto en 1582, in-4°.

CARACCIOLO (PASCAL), marquis d'Arena et duc de Sorrento, gentilhomme de la chambre du roi des Deux-Siciles, est neveu du marquis de Caracciolo, ambassadeur de Naples à Paris, qui fut chef du parti des piccinistes, et se montra ardent adversaire de Gluck et de sa musique. Pascal Caracciolo fit ses études au collège des Carraccioli et y apprit les éléments de la musique. Entré dans le monde, il fut chargé de quelques emplois importants ; mais il ne cessa pas de cultiver l'art pour lequel il s'était senti une vocation décidée dès son enfance. Les productions musicales du marquis d'Arena sont : 1° Une cantate à 3 voix, intitulée *il Ritorno*. — 2° Deux messes à grand orchestre. — 3° *Coriolano*, cantate à 4 voix. — 4° *Il Finto Pastore*, cantate à 3 voix. — 5° Le psaume *Dixit Dominus* à grand orchestre. — 6° *L'Amor costante*, cantate à 3 voix. — 7° Nocturne avec violes et instruments à vent. — 8° Quatuor pour piano, flûte, clarinette et alto. — 9° Cantate à 2 voix pour ténor et basse. — 10° *Salve Regina* à grand orchestre. — 11° *Magnificat*, idem. — 12° *Credo*, idem. — 13° *Tantum ergo*, idem. — 14° Deux motets à 2 chœurs et orchestre. — 15° Cantate à 3 voix, chœur et orchestre, exécutée la première fois à la séance d'installation de l'Académie des *Cavalieri*, dans le palais Calabritto, en 1816, à l'occasion du retour du roi Ferdinand I^{er} dans ses États.

CARADORI-ALLAN (MADAME), connue d'abord sous le nom de mademoiselle *de Munck*, naquit en 1800 dans la maison palatine, à Milan. Son père, baron de Munck, était Alsacien et ancien colonel au service de France. L'éducation musicale de M^{lle} de Munck fut entièrement l'ouvrage de sa mère, sans la participation d'aucun secours étranger. La mort du baron de Munck et la situation malheureuse de sa famille, qui en fut la suite, obligèrent sa fille à chercher une ressource dans ses talents. Après avoir parcouru la France et une partie de l'Allemagne, elle passa en Angleterre, où elle prit le nom de *Caradori*, de la famille de sa mère. Elle débuta au théâtre du roi, le 12 janvier 1822, par le rôle du page dans *les Noces de Figaro*, et successivement elle chanta dans *Elisa e Claudio*, *Corradino*, et *la Clemenza di Tito*, comme *prima donna*. Sa

voix pure et flexible, la justesse de son intonation et plusieurs autres qualités assurèrent son succès. Mais c'est surtout comme cantatrice de concert qu'elle obtint la faveur publique ; elle s'est fait entendre à Brighton, à Oxford, à Bath, à Bristol, à Glocester, etc., et partout elle a reçu des applaudissements. Madame Caradori a publié plusieurs romances de sa composition à Paris et à Londres. Dans la saison du carnaval, en 1830, elle a chanté avec succès au théâtre de *la Fenice*, à Venise. Vers 1835 elle s'est fixée en Angleterre et a chanté dans les festivals de Norwich, de Manchester et de Birmingham.

CARAFA (Philippe), de la maison des princes napolitains de ce nom, fut un des plus célèbres joueurs de luth et de guitare à sept cordes, appelée en Italie *bordelletto alla italiana*. Il vivait à la fin du seizième siècle et dans les premières années du dix-septième. Cerreto en parle (*Prattica musicale*, lib. I, p. 155) comme brillant encore par son talent en 1601.

CARAFA (Joseph), littérateur napolitain, fixé à Rome vers le milieu du dix-huitième siècle, est auteur d'un livre intitulé *de Capella regis utriusque Siciliæ et aliorum principum liber unus*; Romæ, 1749, in-4°.

CARAFA (Michel), de la noble famille de ce nom, né à Naples le 28 novembre 1785, a commencé l'étude de la musique au couvent de *Monte Oliveto*, à l'âge de huit ans. Son premier maître fut un musicien mantouan nommé Fazzi, habile organiste. Francesco Ruggi, élève de Fenaroli, lui fit faire ensuite des études d'harmonie et d'accompagnement, et plus tard il passa sous la direction de Fenaroli lui-même. Enfin, dans un séjour qu'il fit à Paris, il reçut de Cherubini des leçons de contrepoint et de fugue. Quoiqu'il eût écrit dans sa jeunesse, pour des amateurs, un opéra intitulé *il Fantasma*, et qu'il eût composé vers 1802 deux cantates, *il Natale di Giove*, et *Achille e Deidamia*, dans lesquels on trouve le germe du talent, néanmoins il ne songea d'abord à cultiver la musique que pour se délasser d'autres travaux : il embrassa la carrière des armes. Admis comme officier dans un régiment de hussards de la garde de Murat, il fut ensuite nommé écuyer du roi dans l'expédition contre la Sicile, et chevalier de l'ordre des Deux-Siciles. En 1812 il remplit auprès de Joachim les fonctions d'officier d'ordonnance dans la campagne de Russie, et fut fait chevalier de la Légion d'honneur.

Ce ne fut qu'au printemps de l'année 1814 que M. Carafa songea à tirer parti de son talent, et qu'il fit représenter son premier opéra intitulé *il Vascello l'Occidente*, au théâtre del Fondo. Cet ouvrage, qui eut beaucoup de succès, a été suivi de *la Gelosia corretta* au théâtre des Florentins, en 1815; de *Gabriele di Vergi*, au théâtre *del Fondo*, le 3 juillet 1816; d'*Ifigenia in Tauride*, a Saint-Charles, en 1817; d'*Adele di Lusignano*, à Milan, dans l'automne de la même année; de *Berenice in Siria*, au théâtre de Saint-Charles, à Naples, dans l'été de 1818, et de l'*Elisabeth in Derbishire*, à Venise, le 26 décembre de la même année. Au carnaval de 1819, M. Carafa a écrit dans la même ville *il Sacrifizio d'Epito*, et l'année suivante il a fait représenter à Milan *gli Due Figaro*. En 1821 il a débuté sur la scène française par l'opéra de *Jeanne d'Arc*, qu'il avait composé pour le théâtre Feydeau : cet ouvrage n'a pas eu le succès qu'aurait dû lui procurer la musique, car il s'y trouvait de belles choses. Après la mise en scène de cet opéra, M. Carafa alla à Rome, où il écrivit *la Capriciosa ed il Soldato*, qui eut beaucoup de succès. Il y composa aussi la musique du *Solitaire* pour le théâtre Feydeau de Paris, et celle de *Tamerlano*, qui était destiné au théâtre Saint-Charles de Naples, mais qui n'a pas été représenté. De tous les opéras de M. Carafa, celui qui a obtenu le succès le plus populaire est *le Solitaire*. Il s'y est glissé des négligences dans la partition, mais on y trouve des situations dramatiques bien senties et bien rendues. Après la représentation de cette pièce, qui eut lieu à Paris au mois d'août 1822, M. Carafa retourna à Rome pour y écrire *Eufemio di Messina*, où il y a quelques beaux morceaux, entre autres un duo dont l'effet est dramatique. Cet ouvrage eut une réussite complète. En 1823, le compositeur donna à Vienne *Abufar*, dont les journaux ont vanté le mérite. De retour à Paris, M. Carafa y fit représenter *le Valet de chambre*, dans la même année; en 1823 il donna *l'Auberge supposée*, et en 1825 *la Belle au bois dormant*, grand opéra. Dans l'automne de 1825 il avait aussi écrit *il Sonnambulo*, à Milan ; puis il fit représenter à Venise le *Paria*, au mois de février 1826.

En 1827, il vint se fixer à Paris, dont il ne s'est plus éloigné. Le 19 mai de cette année il fit représenter un opéra en un acte intitulé *Sangarido*; cet ouvrage n'eut point de succès. Il fut suivi de *la Violette*, opéra en trois actes, dont M. Leborne avait composé quelques morceaux ; de *Masaniello*, en trois actes, ouvrage rempli de belles choses et qu'on peut considérer comme le chef-d'œuvre de M. Carafa (joué en 1828); de *Jenny*, en trois actes, qui n'eut qu'un succès incertain en 1829 ; de *la Fiancée de Lammermoor*, opéra italien écrit pour Mlle Sontag, d'un

ballet en trois actes intitulé *l'Orgie* (à l'Opéra, en 1831); de *la Prison d'Édimbourg*, en 1833, ouvrage qui réussit peu, mais qui méritait un meilleur sort, enfin de *la Grande-Duchesse*, opéra en quatre actes, représenté à l'Opéra-Comique. Il a aussi écrit, en 1833, une *Journée de la Fronde*, et *la Maison du rempart*. Enfin il a composé quelques morceaux pour la partition de *la Marquise de Brinvilliers*. En 1837, il a succédé à Lesueur comme membre de la classe des beaux-arts de l'Institut. Après la mort du clarinettiste Beer, M. Carafa a été nommé directeur du Gymnase de musique militaire; mais cette école fut supprimée quelques années après. M. Carafa est aussi professeur de composition au Conservatoire de musique de Paris.

On a souvent reproché à cet artiste de remplir ses ouvrages de réminiscences et d'imitations; il faut avouer qu'il ne choisit pas toujours ses idées comme il pourrait le faire. Il écrit vite et négligemment, suivant l'usage des compositeurs italiens; mais, s'il avait voulu prendre plus de soin de ses partitions, on peut juger, par les bonnes choses qui s'y trouvent, que sa réputation aurait plus d'éclat.

CARAFA (MARZIO-GAETANO), prince de Colobrano et duc d'Alvito, cousin du précédent, est né à Naples en 1798. Après avoir achevé ses études de littérature et de philosophie, il s'est livré avec ardeur à la lecture des meilleurs ouvrages italiens concernant la musique, et a étudié pendant cinq années les principes de cet art sous la direction de Gabriel Prota. En 1808, Salini, vieux maître de l'école de Durante, lui a donné des leçons de contrepoint jusqu'en 1811, époque où le prince devint élève de Fioravanti, pour le style idéal et l'instrumentation. La première production de cet amateur distingué est un *Miserere* à 4 voix, qui porte la date de 1819. Ses ouvrages se sont ensuite succédé dans l'ordre suivant : 1° *Dafne*, cantate à 4 voix et orchestre, 1819. — 2° *Messe de Requiem* à 12 voix réelles et orchestre, remplie de fugues, de canons et de *ricercari* sur le plain-chant; le style en est sévère et néanmoins a l'expression poétique du sens des paroles, 1821. — 3° autre *Messe de Requiem* à 4 voix réelles (2 ténors et 2 basses). — 4° *Miserere* sur la paraphrase de Giustiniani à 8 voix réelles. — 5° Des chœurs pour la tragédie de Monzani, *il Conte della Carmagnola*. — 6° d'autres chœurs pour l'*Adelchi* du même auteur. — 7° deux paraphrases du *Christus* à 6 voix réelles. — 8° Beaucoup de pièces à 4 voix pour la chambre. — 9° Environ 50 airs pour divers genres de voix. Depuis longtemps le prince Carafa s'est occupé de la rédaction d'un *Traité de Théorie musicale;* mais cet ouvrage n'a pas paru jusqu'à ce jour (1860).

CARAFFE (....). Il y a eu deux frères de ce nom dans la musique du roi et à l'Opéra, vers le milieu du dix-huitième siècle. Ils étaient fils d'un musicien qui était entré à l'Opéra en 1699 pour y jouer de la viole, et qui était mort au mois de février 1738. Caraffe, connu sous le nom de *Caraffe l'aîné*, était bon musicien. Il entra à l'Opéra en 1728. Son frère, beaucoup plus jeune, s'est fait connaître par divers ouvrages, entre autres, par de grandes symphonies, au Concert spirituel, en 1752.

CARAMELLA (HONORIUS-DOMINIQUE), ecclésiastique à Palerme, naquit en cette ville, le 15 février 1623, et mourut le 10 février 1661. Mongitore (*Bibl. Sic.*, t. I, p. 291) et Jœcher (*Gelehrt. Lex.*), citent de lui les deux ouvrages suivants, mais n'indiquent ni l'époque ni le lieu de leur impression : 1° *Pictorum et musicorum elogia*. — 2° *Musica pratico-politica, nella quale s'insegna ai principi christiani il modo di cantare un sol motetto in concerto*. Il est douteux que ce dernier livre soit relatif à la musique.

CARAMUEL DE LOBKOWITZ (JEAN), évêque de Vigevano, naquit à Madrid, le 23 mai 1606. Après avoir fait de brillantes études et avoir acquis de grandes connaissances dans les mathématiques, la littérature et la philosophie, il entra dans l'ordre de Cîteaux, et professa la théologie à Alcala. Appelé ensuite dans les Pays-Bas, il y prit le bonnet de docteur en théologie, et fut successivement ingénieur dans les guerres qui désolaient alors ces provinces, abbé de Dissembourg dans le Palatinat, envoyé du roi d'Espagne à la cour de l'empereur Ferdinand III, et capitaine de moines enrégimentés, au siége de Prague, en 1648. A la paix de Westphalie, il reprit ses travaux apostoliques et fut nommé à l'évêché de Campagna, dans le royaume de Naples, par le pape Alexandre VII, et ensuite à celui de Vigevano, dans le Milanais, où il termina sa carrière, le 8 septembre 1682. Parmi les nombreux ouvrages de Caramuel, on remarque celui-ci : *Arte nueva de musica, inventada anno de 600 por S. Gregorio, desconcertada anno du 1026 por Guidon Aretino, restituida a su primera perfeccion anno 1620 por Fr. Pedro de Urena, reducida a este breve compendio anno 1644 por J.-C.*, etc., en Roma, por Fabio de Talco, 1669, in-4°. On trouve l'analyse de ce livre dans le *Giornale de' letterali d'Italia* (1669, p. 124). Caramuel de Lobkowitz y établit que saint Grégoire avait découvert la forme naturelle de la

gamme, et que Gui d'Arezzo a gâté ce système naturel en réduisant la gamme à six noms de notes. Il rapporte ensuite que Pierre de Urena a rétabli les choses dans leur ordre normal en ajoutant la septième syllabe (*ni*) aux six autres, et il fait voir que, par cette addition, la main harmonique et les nuances deviennent inutiles. Godefroi Walther dit (*Musik. Lexik.*, art. *Lobkowitz*) qu'une édition antérieure du livre de Caramuel avait été publiée à Vienne (en 1645), et imprimée par Cosmerovio. A ce renseignement, Forkel ajoute (*Algem. Litter. der musik*, p. 270) que cette édition a pour titre : *ut, re, mi, fa, sol, la, nova musica*. Le savant auteur de l'histoire de la musique ne s'est-il pas trompé dans cette circonstance, et n'a-t-il pas confondu avec l'édition de Vienne de l'ouvrage de Caramuel, le livre de Buttstedt (*voy.* ce nom)? Cela est d'autant plus vraisemblable que ce titre, *ut, re, mi, fa, sol, la, nova musica*, n'a point de sens, ou du moins qu'il en a un absolument contraire à l'objet du livre; car la nouvelle musique ne consistait pas dans la gamme des six syllabes, mais celle de *ut, re, mi, fa, sol, la, ni;* tandis que le titre de Buttstedt, *ut, re, mi, fa, sol, la, tota musica*, dit exactement ce qu'il doit dire, puisque l'auteur affirme que toute la musique est renfermée dans la gamme des six syllabes.

On trouve différentes choses relatives à la musique dans le *Cursus mathematici* de Caramuel, et dans son livre *Mathesis Audax*, publié à Louvain, en 1642, in-4°. Jacques-Antoine Tardisi, a publié des *Memorie della vita di monsignore Gio. Caramuel de Lobkowitz, vescovo di Vigevano*. Venise, 1760, in-4°.

CARAPELLA (THOMAS), maître de chapelle, né à Naples vers 1080, a publié des *Canzoni a due voci*; Naples, 1728, in-4°. On a aussi de sa composition des *Arie da camera* qui sont restés en manuscrit. Le P. Martini fait l'éloge du style de ce maître, dans son histoire de la musique (t. II). Choron et Fayolle ont reculé d'un siècle l'époque où Carapella a vécu. Son recueil imprimé à Naples par Camille Cavallo, est dédié à l'empereur Charles VI. Les pièces contenues dans cet œuvre sont d'un très-bon style. Les cinq premiers duos sont pour deux voix de soprano, les quatre suivants, pour soprano et contralto, et le dernier pour soprano et basse. Chaque pièce est composée de plusieurs airs et duos, remarquables particulièrement par l'expression et la clarté du style. L'ouvrage inédit de Carapella a pour titre : *Arie gravi per scuola di ben cantare*. L'auteur a voulu que cet œuvre ne servît pas seulement à exercer le chanteur dans le solfége et la vocalisation, mais dans l'expression et l'articulation de la parole. M. le marquis de Villarosa dit de cet ouvrage que la diversité de sentiments, de pensées et d'inspirations passionnées qui brillent dans toutes les pièces du recueil en font une production du plus haut prix. Malgré tant de mérite, Carapella ne put trouver d'éditeur pour le publier; lui-même n'avait pas l'argent nécessaire pour faire les frais de l'impression. Peut-être serait-il allé périr dans la boutique d'un épicier, s'il n'était tombé heureusement dans les mains de Sigismondo (*voy.* ce nom), ancien bibliothécaire du Conservatoire de Naples, qui le sauva de la destruction en le plaçant dans le dépôt qui lui était confié.

Les autres compositions de Carapella sont : 1° *Miserere* à 4 voix avec des versets pour l'orgue, ou sans versets. Cet ouvrage fut écrit pour l'église de *Monte Oliveto*, de Naples, où Carapella était maître de chapelle. — 2° *Peleo e Teti*, cantate composée en 1714 pour les noces du prince de Scalea avec Rose Pignatelli, de la famille des comtes de Monteleone. — 3° les chœurs de la tragédie *il Domiziano*, du duc Annibal Marchese. — 4° *Il Trionfo della Castità*, oratorio chanté en 1715 dans la maison de la congrégation de Sainte-Catherine, à Celano, près de Naples. — 5° *La Battaglia spirituale*, oratorio dont la partition se conserve chez les Filippini de cette ville.

CARAUSAUX ou CARASAUX, poëte et musicien, naquit à Arras, vers le milieu du treizième siècle. Il nous reste six chansons notées de sa composition. Les manuscrits de la Bibliothèque impériale, n°s 65 (fonds de Cangé) et 7,222, en contiennent quatre.

CARAVACCIO (JEAN), maître de chapelle de l'église de *Sainte-Marie-Majeure*, à Bergame, au commencement du dix-septième siècle, a publié un recueil de psaumes de sa composition, à Venise, en 1620.

CARAVAGGIO (JEAN-JACQUES GASTOLDI DE). *Voy.* GASTOLDI. Gerber a fait, dans son nouveau *Lexique des musciens*, deux articles de *Caravaggio* et de *Gastoldi*, n'ayant pas vu qu'il s'agissait du même compositeur.

CARAVOGLIA (BARBARA), célèbre cantatrice et *prima donna* au théâtre de Saint-Charles, à Naples, en 1788.

CARAVOGLIO (MARIA), cantatrice, née à Milan vers 1758, chanta en Italie, en Angleterre et en Allemagne, et fut appelée à Londres par Chrétien Bach, vers 1778, pour chanter à ses concerts. En 1784 elle était *prima donna* au théâtre de Prague, et en 1792, à celui de Messine.

Sa voix était agréable, quoique d'un volume peu considérable, et son chant était pur.

CARBASUS (...). On a sous ce nom, qui paraît être supposé, un petit écrit intitulé : *Lettre à M. de....., auteur du* Temple du goût, *sur la mode des instruments de musique;* Paris, 1739, in-12. On ne sait sur quel fondement Blankenburg attribue (dans sa nouvelle édition de la *Théorie des beaux-arts,* de Sulzer) cet opuscule à l'abbé Goujet. La liste des écrits de cet abbé, donnée dans l'un des suppléments de Moreri, ne le cite pas. Barbier n'a point donné de renseignements sur ce pseudonyme dans son Dictionnaire. L'écrit dont il s'agit ne peut être l'ouvrage que d'un homme de goût qui connaissait la musique et qui s'en occupait, et l'abbé Goujet n'était certainement pas cet homme-là. On y fait voir que rien n'était plus ridicule que la passion qui s'était emparée de toute la France, sous le règne de Louis XV, pour la vielle et la musette.

CARBONCHI (ANTOINE), né à Florence, au commencement du dix-septième siècle, était chevalier décoré de l'ordre de Toscane pour la vaillance dont il avait fait preuve dans les guerres contre les Turcs. Doué d'instinct pour la musique, il se livra à l'étude de la guitare espagnole, et acquit une rare habileté sur cet instrument. Il avait inventé douze manières de l'accorder, dont chacune produisait des effets particuliers. L'ouvrage dans lequel il a fait connaître ces nouveautés a pour titre *le Dodici Chitarre spostale, inventate dal cavaliere Antonio Carbonchi, Florentino;* Florence, Franc. Sabatini, 1639, in-fol. La même édition a été reproduite en 1643, avec un nouveau frontispice : *Libro secondo di Chitarra spagnuola, con due alfabeti, uno alla francese, e l'altro alla spagnuola; dedicato all' illustriss. Sig. marchese Bartolomeo Corsini. In Firenze, per Francesco Sabatini, alle scale della Badia,* 1643, in-fol.

CARBONEL (JOSEPH-NOEL), né à Salon, en Provence, le 12 août 1751, était fils d'un berger. Ayant perdu ses parents en bas âge, il fut recueilli par un particulier qui le fit entrer au collège des Jésuites. Ses études terminées, il fut envoyé à Paris pour y étudier la chirurgie ; mais, son goût pour la musique lui ayant fait cultiver, dès sa plus tendre jeunesse, le galoubet, instrument de son pays, il conçut le projet de le perfectionner et d'en faire son unique ressource. Ayant fait un voyage à Vienne, il y connut Noverre, qui y était alors maître de ballets, et qui depuis le fit entrer à l'Opéra pour y jouer du galoubet. Floquet, son compatriote, composa pour lui son ouverture du *Seigneur bienfaisant,* qu'il exécutait derrière le rideau. Par un travail assidu, il parvint à donner à l'instrument qu'il avait adopté tout le développement dont il était susceptible, et à jouer dans tous les tons sans changer de corps. Il a publié une *Méthode pour apprendre à jouer du tambourin ou du galoubet, sans aucun changement de corps, dans tous les tons ;* Paris, 1766. Carbonel est aussi l'auteur de l'article *Galoubet* qu'on trouve dans l'*Encyclopédie.* Il est mort pensionnaire de l'Opéra, en 1804.

CARBONEL (JOSEPH-FRANÇOIS-NARCISSE), fils du précédent, né à Vienne, en Autriche, le 10 mai 1773, n'avait que cinq ans lorsque ses parents vinrent se fixer à Paris ; son père lui enseigna les éléments de la musique, et le fit ensuite admettre au nombre des élèves de l'Opéra, vers 1782. Il joua en cette qualité, dans *Tarare,* le rôle de l'Enfant des augures. Lors de l'établissement de l'École royale de chant, en 1783, on l'y admit avec 400 livres de pension. Il reçut à cette école des leçons de Gobert pour le piano, de Rodolphe et de Gossec pour l'harmonie et la composition, de Piccini et de Guichard pour le chant. Plus tard il s'était perfectionné avec Richer, et enfin avec Garat, dont il était l'accompagnateur. Devenu lui-même professeur de chant, il a formé quelques bons élèves, parmi lesquels on remarque madame Scio, célèbre actrice du théâtre Feydeau. Comme compositeur, Carbonel est connu par les ouvrages dont voici les titres : 1° *Six sonates pour le clavecin, avec acc. de violon ad libit., liv.* 1 *et* 2 ; Paris, le Duc, 1798. — 2° *Pot-pourri sur les airs d'Eliska, pour clav. et viol.* — 3° *Trois sonates,* id.; Paris, Imbault, 1799. — 4° *Quelques sonates et morceaux séparés.* — 5° *Cinq recueils de romances.* Carbonel est mort, le 9 novembre 1855, à Nogent-sur-Seine, où depuis vingt-quatre ans il s'était retiré.

CARBONELLI (ÉTIENNE), habile violoniste, fut élève de Corelli, à Rome. En 1720 il se rendit en Angleterre sur l'invitation du duc de Rutland, qui le logea dans sa maison. Peu de temps après son arrivée à Londres, il y publia douze solos pour le violon avec basse continue, et les joua souvent en public avec succès. Lors de l'organisation de l'Opéra, il fut placé à la tête de l'orchestre, et devint célèbre par sa brillante exécution. En 1725, il quitta ce théâtre pour passer à celui de Drury-Lane ; mais peu de temps après il s'engagea avec Hændel pour les oratorios. Dans la dernière partie de sa vie il négligea la musique et se fit marchand de vins. Il est mort en 1772.

CARCANO (ALEXANDRE), maître de chapelle

de l'église Saint-Sylvestre, à Rome, s'est fait connaître par un livre intitulé : *Considerazioni sulla musica antica*; Rome, 1642, in-8°.

CARCANO (JOSEPH), maître de chapelle aux Incurables, à Venise, naquit à Crême en 1703. Lorsque Hasse quitta Venise pour se rendre à Dresde, il proposa Carcano pour lui succéder au Conservatoire des Incurables. On possède encore dans la bibliothèque de cet établissement les compositions manuscrites de ce musicien. En 1742, on représenta à Venise l'opéra d'*Hamleto*, dont il avait fait la musique. Deux ans auparavant il avait fait exécuter, par les élèves du Conservatoire des Incurables, la cantate intitulée *la Concordia del tempo colla fame*, à 7 voix et orchestre, devant le prince électoral de Saxe, Frédéric-Christian. La poésie de cette cantate était de l'abbé Giovanandi, de Modène. Elle a été publiée à Venise en 1740, in-4°.

CARCASSI (MATTEO), né à Florence vers 1792, se livra dès sa jeunesse à l'étude de la guitare, et par des travaux assidus acquit sur cet instrument un degré d'habileté fort remarquable. Venu à Paris plusieurs années après Carulli, il porta plus loin que lui les ressources de son instrument et se fit une réputation brillante, qui fut de quelque préjudice à celle du fondateur de l'école moderne de la guitare. De nouveaux effets ont été imaginés par lui, et le mécanisme du doigter lui doit plusieurs perfectionnements. En 1822 il se rendit à Londres, s'y fit entendre avec succès, et y retourna dans les années 1823 et 1826. En 1824 il fit un voyage en Allemagne, et donna des concerts dans plusieurs grandes villes. Il retourna dans le même pays en 1827, et n'y fut pas moins bien accueilli que la première fois. En 1836 il fit un voyage dans sa patrie. Cet artiste a publié environ 40 œuvres de différents genres pour la guitare ; ces ouvrages ont été gravés à Paris, chez Meissonnier, et à Mayence, chez Schott fils. On y distingue un assez bon style et des traits qui ne sont pas communs. Ils consistent en sonatines, rondeaux détachés, pièces d'études, divertissements, caprices, fantaisies et airs variés. Carcassi est mort à Paris, le 16 janvier 1853.

CARDAN (JÉRÔME), médecin, géomètre et astrologue, naquit à Pavie en 1501. Il fut élevé dans la maison de son père, qui demeurait à Milan ; mais, à l'âge de vingt ans, il se rendit à Pavie pour y terminer ses études ; deux ans après il y expliqua Euclide. A trente-trois ans il professa les mathématiques, puis la médecine à Milan ; ensuite il enseigna quelque temps à Bologne, et enfin il alla terminer sa carrière à Rome, vers 1576, à l'âge de soixante-quinze ans. On a dit qu'il se laissa mourir de faim, pour ne pas survivre à la honte des fausses prédictions qu'il avait faites sur quelques hommes célèbres de son temps. C'était un homme superstitieux et plein de confiance dans les rêves de l'astrologie judiciaire. Les vices de Cardan lui firent de nombreux ennemis pendant sa vie, et lui-même n'a pas peu contribué à la mauvaise réputation qu'il a laissée après lui, par le portrait affreux qu'il a fait de ses mœurs et de son caractère, dans son ouvrage intitulé *de Vita propria*; Paris, 1643, in-8°. On a de cet auteur un livre intitulé *Opus novum de proportionibus numerorum, motuum, ponderum, sonorum*; Bâle, 1570, in-fol., réimprimé dans la collection de ses œuvres, publiée par Ch. Spon, sous le titre de *Hieronymi Cardani opera*; Lyon, 1663, 10 vol. in-fol. On trouve aussi dans cette collection un traité *de Musica* en 9 chapitres (t. X, p. 105-116), et un petit ouvrage intitulé *Præcepta canendi*.

CARDENA (PIERRE-LÉON), compositeur dramatique, né à Palerme dans les premières années du dix-huitième siècle, a fait représenter au théâtre de Saint-Samuel, à Venise, un opéra sous le titre de *Creusa*, en 1739.

CARDON (LOUIS), habile harpiste, d'origine italienne, était petit-fils de Jean-Baptiste Cardoni, pensionnaire de la musique du roi, et neveu de F. Cardon, violoncelliste de l'Opéra. Il naquit à Paris en 1747, et se livra de bonne heure à l'étude de la musique. Son *Art de jouer de la harpe*, l'un des plus anciens ouvrages méthodiques de ce genre, fut publié à Paris en 1785. A l'aurore de la révolution française, cet artiste quitta Paris et se rendit en Russie, où il est mort en 1805. Ses principaux ouvrages sont : 1° Quatre sonates pour la harpe, œuv. 1; Paris. — 2° Pièces pour la harpe, etc., œuvre 2°. — 3° Trois duos pour deux harpes, op. 3. — 4° Recueil d'airs choisis, op. 4. — 5° Trois ariettes d'opéras, arr. pour deux harpes, op. 5. — 6° Quatre sonates pour harpe et violon.; Paris, 1780, op. 6. — 7° Quatre id., op. 7. — 8° Quatre id., op. 9. — 9° Deux concertos pour harpe, deux violons, deux hautbois, deux cors, alto et basse, op. 10. — 11° Quatre sonates pour harpe et violon, op. 12. — 12° *L'Art de jouer de la harpe, démontré dans ses principes, suivi de deux sonates*, op. 13. — 13° Quatre sonates pour harpe et violon, op. 14. — 14° Deux symphonies concertantes pour harpe, violon et basse, op. 15. — 15° Quatre sonates pour harpe et violon, op. 16. — 16° Quatre id., op. 17. — 17° Deux symphonies concertantes pour harpe, deux violons et basse, op. 18. — 18° Recueil d'airs variés, op. 19. — 19° Quatuors pour

harpe, violon, alto et basse, op. 20. — 20° Concerto pour harpe, deux violons, alto et basse, op. 21. — 21° Quatre sonates pour harpe et violon, op. 22.

CARDON (PIERRE), frère du précédent, né à Paris, en 1751, fut élève de Richer pour le chant, et de son oncle pour le violoncelle. En 1788, il était chanteur de la chapelle du roi, à Versailles ; il vivait encore en 1811, et donnait des leçons de chant et de violoncelle. Il a publié à Paris : *Rudiments de la musique, ou Principes de cet art mis à la portée de tout le monde, par demandes et par réponses*, in-fol. Un troisième frère de Cardon fut un violoniste distingué.

CARDONNE (PHILIBERT), né à Versailles en 1731, entra fort jeune dans les Pages de la musique du roi, et eut pour maître Colin de Blamont. A l'âge de quatorze ans, et lorsqu'il était encore page, il fit exécuter à la cour, le 4 et le 7 février 1745, un motet à grand chœur de sa composition. En 1748, il fit entendre aussi, dans la chapelle du roi, le psaume *Super flumina Babylonis*. C'était le cinquième motet qu'il avait composé, quoiqu'il n'eût pas encore dix-huit ans. Il entra ensuite comme musicien ordinaire dans la chapelle du roi, et eut les titres d'officier de la chambre de Madame et de maître de violon de Monsieur (depuis lors Louis XVIII). En 1777 il obtint la survivance de Berton comme maître de la musique du roi ; mais la révolution française ne lui permit pas de jouir des avantages de cette survivance. En 1752 Cardonne écrivit la musique de la pastorale d'*Amarillis*, qui fut exécutée au concert de la reine pendant le voyage de Compiègne, le 17 juillet 1752. Son opéra d'*Omphale*, représenté à l'Académie royale de musique le 2 mai 1769, n'eut point de succès. En 1773 il remit en musique l'entrée des *Amours déguisés*, sous le titre d'*Ovide et Julie*, pour les fragments qui furent représentés au mois de juillet.

CARDOSO (MANUEL), chapelain du roi Jean III, né à Lisbonne vers le milieu du seizième siècle, a fait imprimer un ouvrage de sa composition, sous ce titre : *Passionarium juxta capellæ regiæ Lusitanæ consuetudinem accentus rationum integre observans*; Leira, 1575, in-fol.

CARDOSO (FRANÇOIS-EMMANUEL), carme portugais, naquit à Béja, dans la province d'Alentéjo, vers la fin du seizième siècle. Il a publié : 1° *Missæ 5 vocibus concert.*; Lisbonne, 1613. — 2° *Missæ sex vocibus concert.*; Lisbonne, 1625. — 3° *Magnificat sex vocibus concert.*; Lisbonne, 1626, in-fol. — 4° *Missæ de B. Virgine, quaternis et sex vocibus, lib. 3*; ibid., 1646, in-fol. — 5° *Livro que comprehende tudo quanto se canta na Semana santa*; ibid., in-fol. Plusieurs autres ouvrages de ce musicien se trouvent en manuscrit dans la bibliothèque du roi de Portugal.

CARDUCCI (JEAN-JACQUES), compositeur, naquit à Bari, dans le royaume de Naples, vers le milieu du seizième siècle. On trouve quelques pièces de sa composition dans la collection intitulée *Il Primo Libro a due voci di diversi autori di Bari*; Venise, 1585.

CARELIO (ANTOINE), violoniste, né à Messine, en Sicile, a publié des sonates en trois parties, de sa composition ; Amsterdam, 1710, in-fol.

CARESANA (CHRISTOPHE), naquit, selon Gennaro Grossi, en 1655. Il fut nommé organiste de la chapelle royale de Naples, en 1680. Il était aussi maître de chapelle de l'église des Oratoriens ou *Filippini*. Ce maître s'est fait une réputation de compositeur par ses solfèges en duos, divisés en deux livres, et publiés à Naples, en 1680, sous le titre de *Solfeggi a più voci sul canto fermo*. Ils sont suivis d'exercices à trois voix sur les intervalles de l'échelle, qui sont incontestablement ce qu'on a fait de mieux en ce genre. Choron a publié à Paris, en 1818, une deuxième édition de ces excellents exercices. On a aussi de la composition de cet artiste distingué : 1° *Ave Maria, Iste confessor, Pange lingua, ed altri inni a due voci*; Naples, Novello de Bonis, 1681, in-4° obl. — 2° *Duetti da Camera, libri 1, 2, 3, 4, 5*; Naples, 1693. — 3° *Motteti a 2, 3 et 4 voci*, op. 3; ibid., 1700, in-4°. On conserve chez les PP. de l'Oratoire ou *Filippini*, à Naples, les compositions de Caresana en manuscrit, dont voici les titres : 1° Trois messes de *Requiem* à 8 voix. — 2° *La Felicità della fede*, oratorio. — 3° *Sancta Lucia*, oratorio. — 4° *Veni Sancte Spiritus*, à 4 voix et orgue. Cet artiste éminent est mort à Naples en 1713.

CARESTINI (JEAN), surnommé *Cusanino*, parce que la famille des Cusani de Milan l'avait pris sous sa protection dès l'âge de douze ans, naquit à Monte-Filatrano, dans la marche d'Ancône, et brilla pendant près de quarante ans sur la scène, comme un des meilleurs chanteurs qui fussent connus de son temps. Sa première apparition en public eut lieu à Rome, en 1721, dans la *Griselda* de Bononcini. En 1723 il chanta à Prague, au couronnement de l'empereur Charles VI ; l'année suivante il était à Mantoue, et en 1725 il chanta pour la première fois à Venise dans le *Seleuco* de Zuccari. En 1728 il

retourna à Rome et y resta jusqu'en 1730. Les principaux ouvrages dans lesquels il chanta furent l'*Alessandro nell' Indie* de Vinci et l'*Artaserse* du même auteur. Senesino ayant quitté l'Angleterre en 1733, Carestini fut appelé pour lui succéder. De là il alla à Parme. En 1754 il était à Berlin; l'année suivante il fut engagé pour Saint-Pétersbourg, et il y resta jusqu'en 1758; ce fut alors qu'il quitta le théâtre pour goûter le repos dans sa patrie; mais il mourut peu de temps après. Hasse, Haendel et d'autres grands maîtres avaient la plus haute estime pour ce célèbre chanteur. Quantz, en parlant de lui, s'exprime ainsi : « Il avait une des plus belles et « des plus fortes voix de contralto, et montait du « *ré* (à la clef de *fa*) jusqu'au *sol* (au-dessus de « la portée, à la clef de *sol*). Il était en outre « extrêmement exercé dans les passages qu'il « exécutait de poitrine, conformément aux prin- « cipes de l'école de Bernacchi et à la manière « de Farinelli; il était très-hardi, et souvent « très-heureux dans les traits. » Carestini joignait à ces avantages celui d'être fort bon acteur et d'avoir un extérieur agréable.

CAREY (HENRI), fils naturel de Georges Saville, marquis d'Halifax, fut à la fois poëte et musicien, mais ne s'éleva pas au-dessus du médiocre dans ces deux genres. Ses maîtres de musique furent Linnant, Roseingrave et Geminiani; mais toute l'habileté de ces professeurs ne put développer en lui beaucoup de talent, quoiqu'il fût doué de la faculté d'imaginer des chants heureux. On lui doit la charmante ballade *Sally in our Alley*, devenue populaire. En 1782 il publia six cantates dont il avait fait les paroles et la musique. Il a composé aussi les airs de plusieurs comédies de son temps, entre autres ceux du *Mari provoqué* (Provoked Husband), de *the Contrivances*, et de quelques farces représentées au théâtre de *Goodman fields*. En 1740 Carey réunit en collection toutes les ballades et les chansons qu'il avait composées, et les publia sous ce titre : *the Musical Century, in one hundred english ballads on various subjects and occasions*; Londres, in-4°. Carey était homme de plaisir, dissipateur, et les secours de ses amis furent toujours insuffisants pour le préserver des embarras pécuniaires dans lesquels il se jetait sans cesse. Ses folies finirent par le mettre dans une position si déplorable qu'il se tua de désespoir, le 4 octobre 1743.

CARIBALDI (JOACHIM), né à Rome en 1743, fut le meilleur bouffe chantant de son temps. Lorsque Devismes fit revenir les bouffons à Paris en 1778, Caribaldi fut compris dans la composition de la troupe. Voici ce qu'en dit la Borde (*Essai sur la musique*, tome 3, page 319) : « Il met dans ses rôles toute l'expression « qu'une musique parfaitement rendue peut leur « procurer; une voix naturelle, douce, ex- « trêmement souple; une exécution variée et « pleine d'agréments, l'art de déclamer par- « faitement et de prononcer supérieurement : « voilà ce qui distingue particulièrement Cari- « baldi et l'a fait accueillir avec transport sur le « théâtre de Paris, quoique les Français ne soient « pas encore au point de connaître tout son « mérite. »

CARIBEN (L'abbé), chantre de la cathédrale de Toulouse, est auteur d'une *Méthode de plain-chant*; Toulouse, 1844, 1 vol. in-12. C'est un ouvrage de peu de valeur au point de vue de la méthode, et qui fourmille d'erreurs.

CARIO (JEAN-HENRI), musicien du conseil et veilleur de la tour de l'église Sainte-Catherine à Hambourg, naquit en 1736 à Eckernforde, dans le Holstein. A l'âge de quatre ans il fut conduit à Hambourg, où il passa successivement sous la direction de trois maîtres célèbres, Telemann, Charles-Philippe-Emmanuel Bach et Schwenke. Le dernier lui enseigna à jouer de la trompette, instrument sur lequel Cario acquit une habileté extraordinaire. Tous les sons qu'il en tirait étaient égaux en pureté, en force ou en douceur. Son agilité, sa précision dans les traits étaient incomparables. Il avait inventé une sorte de trompette à clefs avec laquelle il jouait dans tous les tons. Il se créait lui-même des difficultés inouïes pour avoir le plaisir de les vaincre. Ainsi Gerber rapporte (*Neues Lexik. der Tonk.*) qu'on l'entendit un jour exécuter un grand prélude en *mi* bémol mineur. Sans doute il se servait de la main pour former quelques demi-tons, mais son mérite n'en est pas moins grand s'il a pu donner aux notes presque bouchées une force qui approchât des sons ouverts. Cario vivait encore en 1800, et, quoiqu'il fût âgé de soixante-quatre ans, il n'avait rien perdu de son talent.

Son fils, Jean-Pierre-Henri, organiste de l'église anglicane à Hambourg, s'est fait connaître par une marche pour le piano, publiée chez Cranz dans la même ville, par des variations sur une chanson de l'*Egmont*, de Gœthe, composée par Reichardt (chez Boehme, à Hambourg), et par quelques autres petites pièces.

CARISSIMI (JACQUES), compositeur célèbre, naquit vers 1604 à *Marino*, bourg et forteresse à cinq lieues et demie environ de Rome (1).

(1) Dans la première édition de cette *Biographie*, j'ai dit

On sait que c'est dans cette ville qu'il apprit la musique, mais on ignore le nom du maître qui le dirigea dans ses études : quoi qu'il en soit, il est vraisemblable que Carissimi ne dut guère qu'à lui-même le talent qu'il acquit dans son art, car on remarque dans ses ouvrages plus d'invention que de savoir à l'égard de l'ancien style des écoles d'Italie. Lorsqu'il eut atteint l'âge de vingt ans, il fut conduit à Assise par le délégué de cette époque, et y exerca les fonctions de maître de chapelle pendant plusieurs années. De retour à Rome en 1628, il obtint la place de maître de chapelle de l'église Saint-Apollinaire du collége germanique, et en remplit les fonctions jusqu'à la fin de sa vie. Jamais il ne sortit des États de l'église et ne donna ni ne reçut de leçons de musique et de composition ailleurs que dans la capitale du monde chrétien. C'est donc sans aucun fondement que le Cerf de la Vieville de Fresneuse prétend (*Comparaison de la musique italienne et de la musique française*, 3^{me} partie, p. 202; Bruxelles, 1706, in-12) que Carissimi *s'était longtemps formé en faisant chanter ses pièces aux Théatins de Paris*. On ne voit point à quelle époque le compositeur aurait pu se rendre en France, y devenir maître de musique des Théatins de Paris, et y faire chanter *longtemps* ses ouvrages. Avant Mazarin on ne connait guère de musicien italien qui soit venu en France, si ce n'est Baltazarini; or Kircher, qui a fait imprimer sa *Musurgie* à Rome en 1649, et qui était l'ami de Carissimi, dit que celui-ci était depuis longtemps maître de chapelle de l'église Saint-Apollinaire, du collège allemand à Rome (1), et les renseignements recueillis par M. l'abbé Pietro Alfieri démontrent que l'illustre compositeur n'a point fait de voyage à l'étranger. On ne comprend pas d'ailleurs comment Carissimi se serait formé le goût à Paris, où il était fort mauvais au dix-septième siècle. De Fresneuse n'a avancé ce fait singulier que dans l'intérêt de la mauvaise cause qu'il défendait, de la suprématie des musiciens français sur les italiens.

Gerber (*Historisch-Biographisches Lexik der Tonkünstler*), et d'après lui les auteurs du *Dictionnaire des musiciens* (Paris, 1810), ont dit que Carissimi fut maître de la chapelle pontificale : c'est une erreur que j'ai copiée dans la *Revue musicale* (t. IV, p. 419). Le fait n'a aucun fondement, et l'on ne voit pas que cet artiste ait rempli d'autres fonctions que celles de maître de chapelle de l'église Saint-Apollinaire. Carissimi mourut en 1674, et fut inhumé dans cette même église. La congrégation et académie de Sainte-Cécile, dont il avait été membre, lui fit un service solennel dans l'église du couvent de Sainte-Madeleine, où elle était alors établie.

Parmi les compositeurs italiens du dix-septième siècle, Carissimi est un de ceux qui ont le plus contribué au perfectionnement du récitatif, mis en vogue depuis peu de temps par Jules Caccini, Peri et Monteverde. Il avait de l'affection pour cette partie de la musique; c'est à lui que Kircher dut les renseignements dont il avait besoin pour traiter du récitatif dans sa *Musurgie*. S'il ne fut pas l'inventeur de la cantate proprement dite, on peut du moins le considérer comme un des maîtres qui contribuèrent le plus efficacement à en perfectionner les formes, et qui, par la beauté de leurs ouvrages en ce genre, les firent substituer aux madrigaux, dont le système ne se trouvait plus en harmonie avec le style pathétique et dramatique que l'invention de l'Opéra avait mis à la mode. Il fut aussi un des premiers compositeurs italiens qui ôtèrent à la basse instrumentale d'accompagnement la monotonie et la lourdeur qu'elle a dans les ouvrages de Peri, de Caccini, et même de Monteverde : il lui donna du mouvement et de la variété dans les formes. Le chant de Carissimi a de la grâce; on y remarque surtout une expression vraie et spirituelle, soutenue par une harmonie qui, sans être aussi savante que celle des maîtres de l'ancienne école romaine, est cependant très-pure. Sa musique est, de toute évidence, le type de la musique moderne. Perfectionnée par ses élèves Bassani, Cesti, Bononcini, et surtout par Alexandre Scarlatti, sa manière a conduit par degrés au style de la musique du dix-huitième siècle. Aussi fécond qu'original, Carissimi a écrit un nombre considérable de messes, de mo-

que Carissimi était né à Padoue vers 1582. J'ai suivi, pour ce qui concerne le lieu de la naissance, l'indication donnée par Spiridione, dans la préface du recueil intitulé *Musica romana*; quant à la date, je l'ai fixée d'après Mattheson, qui attribuait à Carissimi l'âge de 90 ans en 1672. Au reste, j'ai dit aussi dans la première édition de cette *Biographie* : « Il n'a été recueilli que peu de renseignements sur la « vie de ce grand artiste; peut-être en trouverait-on da- « vantage dans les *Notices sur les maîtres de l'école ro- « maine*, par Octave Pitoni; mais ces notices, restées en « manuscrit, etc. » Or ma conjecture s'est justifiée par le fait; car M. l'abbé Pietro Alfieri, ayant eu communication du manuscrit de Pitoni par l'obligeance de M. Angelo Scardavelli, maître de l'hospice de Saint-Michel, qui l'avait également mis à la disposition de l'abbé Baini, en a tiré les renseignements qu'il a publiés dans ses *Brevi Notizie storiche nulla congregazione ed accademia de' maestri e professori di musica di Roma sotto l' invocazione di Santa Cecilia* (Roma, 1845, in-8°, p. 84-88), et qui me servent de guide dans la présente édition.

(1) Jacobus Carissimus excellentissimus et celebris famæ symphoneta, ecclesiæ Sancti Apollinaris collegii Germanici multorum annorum spatio musicæ præfectus dignissimus, etc. (*Musurg.*, t. I, p. 603.)

tets, de cantates et d'oratorios; Maison n'a imprimé qu'une faible partie de ses ouvrages; de là, leur excessive rareté. Pitoni dit que l'on conservait de son temps, dans le Collége germanique, le portrait de Carissimi et la collection de toutes ses compositions; mais depuis longtemps il n'existe plus ni musique ni portrait dans le collége. A l'époque de la suppression des Jésuites, tout ce qui se trouvait dans les archives musicales de Saint-Apollinaire et de l'église del Jesù fut vendu au poids du papier. Le chanoine Massagnoli, que M. l'abbé Altieri a connu dans sa jeunesse, disait que, par un heureux hasard, il avait racheté à vil prix environ trois mille livres pesant de la musique de l'église Saint-Apollinaire; mais les œuvres de Carissimi ne s'y trouvaient plus et avaient été déjà anéanties. J'ai recueilli sur ces productions les renseignements qu'on va lire :

1° La bibliothèque de M. l'abbé Santini, de Rome, renferme deux recueils de motets à deux, trois et quatre voix, composés par Carissimi, et publiés à Rome en 1664 et 1667. On connaît aussi de lui : *Concerti sacri a 2, 3, 4 e 5 voci*; Rome, Mascardi, 1675. — 2° *Missæ 5 et 9 vocum cum selectis quibusdam cantionibus*; Cologne, 1663 et 1666, in-fol. — 3° Sous le numéro 233 du catalogue de la musique du docteur Burney, on trouve un volume manuscrit qui contenait des messes de Carissimi en partition. — 4° *Lauda Sion*, à huit voix, en manuscrit (bibliothèque de M. l'abbé Santini).— 5° *Nisi Dominus*, à huit voix (*idem*). — 6° Messe à douze voix sur la chanson de *l'Homme armé*. Cette messe, qui est vraisemblablement la dernière qu'on a écrite sur cette mélodie, existe en ms. dans les archives de la chapelle pontificale à Rome (*voy.* les *Mém. sur la vie et les ouvrages de Pierluigi de Palestrina*, par l'abbé Baini, t. I, n° 431). La Bibliothèque impériale de Paris possède en manuscrit plusieurs oratorios de Carissimi, dont les titres suivent : — 7° *Histoire de Job*, à trois voix et basse continue. — 8° *La Plainte des Damnés*, à trois voix, deux violons et orgue : cette pièce a eu une grande célébrité. — 9° *Ézéchias*, à quatre voix, deux violons et orgue. — 10° *Balthazar*, à cinq voix, deux violons et orgue. — 11° *David et Jonathas*, à cinq voix, deux violons et orgue. — 12° *Abraham et Isaac*, à cinq voix et orgue. — 13° *Jephté*, à six et sept voix. Cet ouvrage passe pour le chef-d'œuvre de Carissimi. Kircher a publié un fragment du chœur *Plorate filii Israël*, de cet oratorio, comme un modèle d'expression douloureuse (voy. *Musurg.*, t. I, p. 604 et seq.); ce morceau est en effet fort beau. — 14° *Le Jugement dernier*, à trois chœurs, deux violons et orgue. — 15° *Le Mauvais Riche*, à deux chœurs, deux violons et basse. — 16° *Jonas*, à deux chœurs, deux violons, et basse. Je ne cite point ici l'oratorio de *Salomon*, que le Cerf de la Vieville de Fresneuse et quelques autres auteurs ont attribué à Carissimi, et qui est de Cesti. La bibliothèque du Conservatoire impérial de musique de Paris possède en deux volumes in-folio, manuscrits, beaucoup de motets et de cantates de Carissimi. On trouve aussi dans ces volumes quelques pièces comiques où ce compositeur a mis beaucoup d'esprit. Ces pièces sont : — 17° *Les Cyclopes*, à trois voix. — 18° *Testament d'un âne*, plaisanterie à deux voix. — 19° *Plaisanterie sur l'Introït de la messe des Morts*, canon à deux voix. — 20° *Plaisanterie sur la barbe*, à trois voix. Parmi ces pièces, on trouve la déclinaison du pronom latin *hic, hæc, hoc*, à quatre voix ; Choron l'a fait graver sous le nom de Carissimi, mais il est de Dominique Mazzocchi, et c'est sous le nom de ce dernier qu'il a été imprimé en 1643. — 21° Vingt-deux cantates de Carissimi, pour voix seule avec basse continue, ont été gravées à Londres au commencement du dix-huitième siècle, d'après un manuscrit original qui a passé ensuite dans les mains de Burney, et qui n'a été vendu après sa mort que pour la modique somme de 1 livre 2 schellings (environ 27 francs 50 centimes), tandis que d'autres objets de peu de valeur ont été portés à des prix excessifs. Il paraît que Burney n'avait fait l'acquisition de ce manuscrit qu'après la publication du quatrième volume de son *Histoire de la musique*, car les fragments des cantates qu'il y a publiés ont été tirés d'un manuscrit de l'église du Christ à Oxford. On trouve ces fragments avec une analyse de leurs beautés, pages 143-150 du même volume. Hawkins a aussi publié dans son *Histoire générale de la musique* (tome IV, page 489) un petit duo de Carissimi. Enfin on a publié de ce maître des *Arie da camera co'l basso continuo*; Rome, 1667, in-4° obl. Quelques motets de ce compositeur ont été insérés dans la collection publiée à Bamberg in 1665, par le P. Spiridione, sous le titre de *Musica Romana*. Dans la collection des *Airs sérieux et à boire*, imprimée par Ballard, on trouve quelques morceaux de Carissimi sur lesquels on a parodié des paroles françaises. Stevens a aussi placé quelques motets du même auteur dans son recueil intitulé *Sacred Music*, et en dernier lieu le docteur Crotch a placé des morceaux de ce maître dans ses *Selections of Music*. Le docteur Aldrich avait rassemblé une collection presque complète des œuvres de Carissimi; elle est maintenant dans

la bibliothèque du collége du Christ, à Oxford. Plusieurs volumes qui contiennent un grand nombre de pièces de ce compositeur se trouvent au Musée Britannique, sous les numéros 1265, 1272 et 1501. On trouve aussi d'autres pièces du même compositeur dans la même bibliothèque; elles sont in liquées dans le *Catalogue of the manuscript music in the Britisch-Museum*, sous les n° 49, 54, 56, 59, 64, 85 (partie d'une messe à 4 voix avec instruments) et 98.

Il existe une traduction allemande d'un petit traité de l'art du chant, composé par Carissimi. Cette traduction a pour titre : *Ars cantandi, dass ist richtiger und ausführlicher Weg, die Jugend aus dem rechten Grund in der Singkunst zu unterrichten. Aus dem italiænischen in deutsch übersetz von einem Musikfreund*; Augsbourg, 1696, in-4° obl. Cette édition est la troisième : on ignore les dates des deux premières. Il y en a une de 1708 : la sixième est de 1731, et la dernière de 1753. Elles sont toutes imprimées à Augsbourg. Il ne paraît pas que l'original italien, d'après lequel cette traduction a été faite, ait été imprimé. Vraisemblablement quelque copie fournie par un élève de Carissimi a servi de texte.

CARL (BERTHE), née à Berlin en 1802, fut élevée au couvent de Sainte-Louise, institution de charité pour les enfants pauvres et les orphelins. Quelques amateurs de musique qui avaient remarqué sa bonne qualité de voix la recommandèrent à l'attention du comte de Brühl, qui lui fit faire des études de chant sous la direction de la cantatrice madame Schmalz. Cependant mademoiselle Carl resta plusieurs années au théâtre royal de Berlin, sans faire de remarquables progrès. Renvoyée de ce théâtre, elle alla chercher un engagement à Francfort-sur-le-Mein; là un riche négociant devint son protecteur et lui fournit les moyens d'aller en Italie achever son éducation. Elle se rendit à Milan, y prit des leçons de chant de Banderali et de quelques autres maîtres. Depuis ce temps elle a chanté avec succès sur plusieurs théâtres italiens, s'est rendue ensuite en Espagne, s'est fait entendre avec succès à Cadix, à Madrid, puis à Londres, Paris, Bruxelles, etc. En 1833, elle est retournée à Berlin, précédée d'une grande renommée qui exagérait un peu son mérite. Elle y a donné avec succès quelques représentations où elle a chanté les rôles de Desdemona, Semiramis, donna Anna, etc.; elle n'a point eu depuis lors d'engagement fixe.

Une autre cantatrice de ce nom (*Henriette Carl*), née à Berlin, le 12 juillet 1811, a débuté avec succès à Turin en 1830, puis à Rome en 1831. Engagée ensuite pour le théâtre de Madrid, elle y brilla dans l'automne suivant et en 1832; puis chanta à Séville, à Cadix et à Lisbonne. De retour à Berlin en 1833, elle y donna des représentations, chanta ensuite à Munich, à Vienne, à Pesth, à Bucharest, et enfin à Pétersbourg, où elle se trouvait en 1840.

CARLANI (CHARLES), né à Bologne en 1738, fut élève d'Antoine Bernacchi, et devint l'un des plus célèbres ténors de l'Italie. Il brillait encore en 1780.

CARLETON (RICHARD), bachelier en musique de l'université d'Oxford, né dans la seconde moitié du seizième siècle, a publié à Londres, en 1602, un œuvre de madrigaux à cinq voix. On trouve aussi quelques-unes de ses pièces dans la collection intitulée le *Triomphe d'Oriane*.

CARLETTI (MATHIEU CÉSAR), compositeur du seizième siècle dont on trouve des chansons à huit voix dans les collections publiées à Anvers par P. Phalèse, particulièrement dans le recueil qui a pour titre *Canzonette alla romana da diversi eccellentissimi musici; a sei e otto voci*; Anvers, 1606, in-4° oblong.

CARLI RUBBI (JEAN-RENAUD), comte, naquit à Capo d'Istria, au mois d'avril 1720. Ses études se tournèrent vers la physique et les sciences exactes; et à l'âge de vingt-quatre ans il obtint une chaire d'astronomie qui venait d'être créée par le sénat de Venise. Après avoir passé sa vie dans des travaux scientifiques et des alternatives de bonne et de mauvaise fortune, il mourut à Milan, président émérite du conseil de commerce et d'économie publique, le 22 février 1795. Le comte Carli s'est rendu célèbre par son *Traité des monnaies*, qui a eu de nombreuses éditions. Dans la collection de ses œuvres, publiée à Milan, 1784 à 1790, 15 vol. in-8°, on trouve : *Osservazioni sulla musica antica e moderna*, tome XIV, pag. 329-450. Il y agite la question *Si les anciens ont connu le contrepoint*.

CARLIER ou **CHARLIER** (EGIDE). *Voy.* CHARLIER.

CARLIER (FRANÇOIS-JOSEPH), né à Saint-Amand-les-Eaux, près de Tournay, le 2 avril 1787, est issu d'une famille qui compte plusieurs générations de facteurs d'orgues. Son père et son grand-père s'étaient rendus recommandables par les orgues de la cathédrale de Tournay, de l'abbaye de Lobbes dans le Hainaut, de celles de Saint-Amand, de la cathédrale de Cambrai et autres. Fixé à Douai en 1808, son premier ouvrage fut la restauration de l'orgue de l'abbaye d'Anchin, considéré comme le chef-d'œuvre de Dallery, d'Amiens, et qu'on venait de pla-

cer à la collégiale Saint-Pierre de cette ville. Il s'acquitta de cette tâche avec beaucoup de succès. Plus de soixante restaurations d'orgues qui ont suivi celle-là ont fait connaître avantageusement M. Carlier dans le nord de la France. Parmi les ouvrages neufs construits par cet artiste, on remarque surtout l'orgue de l'église cathédrale d'Arras, grand seize pieds à 4 claviers à la main, clavier de pédale, et 58 registres. Cet instrument a été terminé en 1841.

CARLINI (Oreste), compositeur napolitain, connu seulement par quelques opéras, fit représenter le premier à Naples en 1821, sous le titre *la Gioventù di Enrico V*, qui obtint quelque succès. En 1833 il donna *i Sposi fugitivi*. En 1834 Carlini fit un voyage à Paris, et y écrivit la musique d'un ballet intitulé *Chao-Kang*, qui obtint un succès de vogue. Pendant quelques années il résida dans cette ville et s'y livra à l'enseignement du chant. De retour dans sa patrie en 1844, il fit jouer à Milan *Solimanno II*, et en 1847, à Florence, *Ildegonda*.

CARLINO (Nicolas-Antoine), prêtre napolitain, né vers 1785, montra dès son enfance d'heureuses dispositions pour la musique, qui lui fut enseignée par Joseph Valente. Alexandre Speranza lui enseigna ensuite l'harmonie et le contrepoint. Il a laissé en manuscrit diverses compositions pour l'église et la chambre. On cite particulièrement un *Miserere* à 4 voix, une cantate à 3 voix, quelques *Canzoni* de Pétrarque, beaucoup d'hymnes pour l'église, etc. Carlino jouait bien du violon et de la harpe. Il inventa une sorte de harpe horizontale, dans la forme d'un clavecin, à laquelle il donna le nom de *Terpandro*. Cet ecclésiastique mourut à Rome, de phthisie, à l'âge de quarante ans.

CARLO (Jérôme), musicien né à Reggio, dans la première moitié du seizième siècle, s'est fait connaître par la publication d'une collection de motets à cinq voix, de divers auteurs célèbres, tels que Thomas Créquillon, Clément *non papa*, Jachet de Mantoue et Hippolyte Ciera. Cette collection, qui a pour titre : *Motetti del Labirinto*, est divisée en deux parties. La première, qui contient trente et un motets, a paru à Venise, chez Jérôme Scoto, en 1554, in-4° obl. La seconde, renfermant trente-cinq pièces, a été publiée l'année suivante.

CARLOS (Jean), médecin espagnol, vivait à Lérida au commencement du dix-septième siècle, et y a fait imprimer, en 1626, *la Guitarra española de cinco ordenes* (la Guitare espagnole à cinq cordes).

CARLSTADT (Jean), né à Vanern, village de la Thuringe, vers la fin du seizième siècle, s'est fait connaître comme compositeur par la publication d'un ouvrage intitulé : *Geistliche und weltliche Lieder mit 3, 4 und 5 Stimmen* (Chansons spirituelles et mondaines, à 3, 4 et 5 voix); Erfurt, 1609, in-4°.

CARNABY (John), docteur en musique et professeur de cet art à Londres, dans la seconde moitié du dix-huitième siècle, est auteur d'un traité des éléments du chant, intitulé *Singing primer, or Rudiments of solfeggi*; Londres (sans date), in-fol.

CARNEIRO (Fr. Manuel), carme, excellent organiste, naquit à Lisbonne vers le milieu du dix-septième siècle, et mourut en 1695. Machado (*Bibl. Lusit.*, tome III, page 214) cite de lui les ouvrages suivants, qui sont restés en manuscrit : 1° *Responsorios e liçoens das Matinas de Sabbado santo, a 2 coros*. — 2° *Responsorios das matinas de Paschoa, a 2 coros*. — 3° *Missa de defuntos, etc., a 2 coros*. — 4° *Psalmos, motetes e vilhancicos a diversas vozes*.

CARNICER (Don Ramon), compositeur espagnol, professeur de composition au Conservatoire de musique de Madrid, et compositeur dramatique, est né le 24 octobre 1789, à Tarrega, dans la Catalogne. Après avoir fait ses premières études musicales à la Seu d'Urgel, comme enfant de chœur, il se rendit à Barcelonne en 1806, et les continua sous la direction de don François Queralt, maître de chapelle de la cathédrale, et de Don Carlos Bagner, premier organiste. Lorsque Napoléon s'empara de l'Espagne en 1808, Carnicer alla s'établir dans une des îles Baléares comme organiste et professeur de musique; mais il retourna dans la péninsule après que les Français en eurent été expulsés, en 1814. Deux ans après, la direction du théâtre de Barcelone l'envoya en Italie pour y chercher des chanteurs. De retour dans cette ville, il fut nommé premier chef d'orchestre de l'Opéra italien en 1818. Il y écrivit ses premiers opéras, *Adela de Lusignano* (Adèle de Lusignan), *Elena y Constantino*, *Don Juan Tenorio*, *el Colon* et *el Eufemio de Messina*. Tous eurent du succès; mais le premier particulièrement fut accueilli avec enthousiasme. De 1820 à 1827 il fit plusieurs voyages à Madrid, Paris et Londres, et s'y fit connaître avantageusement comme compositeur. En 1828 Carnicer fut appelé à Madrid en qualité de directeur de la musique du théâtre royal, et dans l'année suivante il y fit représenter *Elena e Malvina*, opéra italien. En 1831 il y donna son *Colombo*, considéré comme une de ses meilleures productions. La création d'un théâtre d'opéra

national, à laquelle il contribua, le décida à écrire spécialement pour ce spectacle, et il y donna plusieurs ouvrages au nombre desquels on remarque *Ipermnestra*, qui fut représenté aussi à Saragosse en 1843. En 1830 Carnicer fut nommé professeur de composition au Conservatoire royal de Madrid; il en remplit les fonctions pendant vingt-quatre ans. Depuis 1845 il cessa d'écrire pour le théâtre. Il y a de la verve dans la musique de cet artiste; elle se distingue surtout par le rhythme; mais on peut lui reprocher une certaine monotonie de style, parce que le compositeur, épris des mélodies populaires de son pays, s'en est un peu trop souvenu dans la composition de ses opéras. Carnicer est mort à Madrid dans la nuit du 17 mars 1855. Outre les opéras cités précédemment, on connaît de lui *Ismalia, ossia Morte ed Amore*, représenté à Madrid en 1837. Parmi la musique d'église de ce compositeur, on cite une messe solennelle à 8 voix et orchestre, écrite en 1828; deux messes de *Requiem* à 4 voix et orchestre, composées et exécutées en 1829 et 1842; des vigiles des morts avec orchestre, pour les obsèques du roi Ferdinand VII; des *Lamentations* pour le jeudi saint, en 1830; un *Tantum ergo* à 5 voix et orchestre, et un *Libera me Domine* à 8 voix. Carnicer a écrit aussi plusieurs symphonies dont une grande (en ré), et une pour trois orchestres qui fut exécutée en 1838, dans la grande salle de l'Orient, à Madrid, pour l'ouverture des bals masqués. Beaucoup d'hymnes nationaux et autres, ainsi qu'un grand nombre de morceaux introduits dans les opéras italiens représentés à Madrid, ont été composés par lui; enfin une immense quantité de mélodies très-distinguées, de chansons espagnoles d'un caractère original, de marches pour la musique militaire, et de morceaux de circonstances, a été produite par cet artiste laborieux.

CARNOLI (ÉLISABETH), cantatrice, naquit en 1772 à Manheim, où elle prit des leçons de la célèbre madame Wendeling. A l'âge de *douze ans*, en 1784, elle commença à voyager dans toute l'Allemagne, et excita partout l'admiration par la beauté de sa voix et la pureté de son chant. La princesse Palatine, qui en fut charmée, l'attacha à son service en qualité de femme de chambre. Elle touchait encore les émoluments de cet emploi en 1811. En 1807 elle épousa, à Manheim, Eisenmenger, musicien de la cour du grand-duc de Bade.

CAROLI (ANGE-ANTOINE), compositeur, naquit à Bologne, le 13 juin 1701. Jérôme Consoni lui apprit à jouer de l'orgue et les règles du contrepoint: puis il devint élève de Jean-Antoine Riccieri. Après avoir été maître de chapelle de la basilique de Saint-Étienne et de plusieurs autres églises, il fut nommé, en 1741, substitut de Jacques-César Predieri, à l'église métropolitaine de Saint-Pierre; puis il lui succéda en titre dans l'année 1753. Caroli fut agrégé à l'académie des philharmoniques de Bologne, et en fut prince six fois, en 1732, 1741, 1755, 1760, 1767 et 1776. Il mourut en 1781. Il a donné en 1728 un opéra intitulé *Amor nato tra l'ombre*, et quelques années après une sérénade qui a été vantée. On connaît aussi de lui *Messe a 4 voci piene, due con violini obligati, e due con violini ad libitum*; Bologne, Lelio della Volpe, 1766, in-4°.

CARON (FIRMIN), célèbre compositeur et contrepointiste du quinzième siècle, est au nombre des artistes qui ont le plus contribué aux progrès de la musique à cette époque. Sa patrie n'est pas exactement connue; Tinctor, qui en parle en plusieurs endroits de son *Proportionale* et en d'autres ouvrages, ne fournit aucun renseignement à cet égard; Hermann Finck se borne à le nommer, dans sa *Practica musica*. Cependant on croit qu'il était né en France, où il y a plusieurs familles de son nom; mais on est réduit à des conjectures à ce sujet. D'ailleurs il y a aussi une famille du nom de *Caron* dans les Pays-Bas; car, dans le registre n° 4 des chartes, on trouve (fol. 106) une commission de garde et concierge de l'hôtel du duc de Brabant, accordée à Jean Caron, sous la date de 1470. Peut-être ce Jean Caron était-il parent du célèbre musicien. Quoi qu'il en soit, il est certain que celui-ci fut contemporain de Domart ou Domarto, de Busnois, de Faugues, de Regis, d'Ockeghem, d'Obrecht, de Cousin, de Courbet, de Puylois et de beaucoup d'autres artistes distingués qui brillèrent dans le milieu du quinzième siècle. Par un passage du *Proportionale* de Tinctoris, on voit aussi qu'il eut pour maître de musique Égide Binchois ou Guillaume Dufay, et conséquemment qu'il a dû naître au plus tard vers 1420. On avait cru qu'il ne restait plus rien des œuvres de ce vieux maître; mais l'abbé Baini nous a appris, dans ses Mémoires sur la vie et les ouvrages de Pierluigi de Palestrina, que plusieurs messes de Firmin Caron se trouvent dans un volume manuscrit des archives de la Chapelle pontificale, sous le n° 14. Parmi ces messes, il y en a une sur la chanson de *l'Homme armé*. Un manuscrit ayant appartenu à Guilbert de Pixérécourt, littérateur français, et qui se trouve aujourd'hui à la Bibliothèque impériale (*voy.* l'article BUSNOIS), renferme aussi plusieurs chansons et motets de Caron que l'au-

teur de cette biographie a traduits en notation moderne et mis en partition. On trouve dans ces morceaux des traces d'élégance dans le mouvement des parties : sous ce rapport, Caron est supérieur à Ockeghem et à Busnois. Un manuscrit précieux de la bibliothèque de Dijon, dont M. Morelot (*voy.* ce nom) a donné la notice, contient la chanson à 3 voix de Caron : *Hélas! que pourra devenir.*

CAROSO (MARC-FABRICE), né à Sermoneta en Italie, vers le milieu du seizième siècle, est auteur d'un livre intitulé *Il Ballerino, diviso in due trattati con intavolatura di liuto, e il soprano della musica nella sonata di ciascun ballo*; Venise, 1581, 1 vol. in-4°. Cet ouvrage est intéressant pour l'histoire de la musique, parce qu'il contient les airs de danse du seizième siècle.

CARPANI (JEAN-ANTOINE), compositeur vénitien, vécut vers le milieu du dix-septième siècle. Il s'est fait connaître par une collection de motets fort bien faits, qu'il a publiée sous ce titre : *Motetti a quattro voci, canto, alto, tenore, basso, col rivolto alla duodecima del basso in canto*; Rome, 1664.

CARPANI (GAETANO), maître de chapelle de l'église *del Gesù* et des autres églises des Jésuites, à Rome, vécut vers le milieu du dix-huitième siècle, et fut renommé comme professeur de composition. Il fut le maître de Jannaconi, compositeur romain d'un grand mérite. Carpani a laissé en manuscrit beaucoup de compositions pour l'église, parmi lesquelles on remarque : 1° Trois messes à trois voix. — 2° Neuf messes à quatre. — 3° Quatre messes à cinq. — 4° Deux messes à huit. — 5° Le psaume *Dixit Dominus*, à huit voix avec orchestre. — 6° Le même psaume à huit voix sans instruments. — 7° Sept offertoires à trois et à quatre voix. — 8° Plusieurs motets à 2 voix. — 9° Le psaume *Credidi*, à quatre voix avec orchestre. — 10° *Dixit*, à quatre voix. — 11° *Beatus vir*, à quatre voix. — 12° *Confitebor* pour soprano et contralto avec chœur. — 13° Litanies à quatre voix.

Il y a eu aussi un maître de chapelle à Bologne, nommé Carpani (Jean-Luc), ou *Carpioni* qui a fait représenter dans cette ville, en 1673, un opéra intitulé *Antioco*.

CARPANI (JOSEPH), né, en 1752, dans un village de la Briansa, en Lombardie, fit ses études à Milan sous les jésuites, auxquels il resta toujours attaché. Destiné par son père à être avocat, il ne se sentait point de goût pour cette profession, et son penchant pour les arts et les lettres l'emporta sur la volonté de sa famille. Il publia d'abord quelques essais de poésie, et fit jouer une comédie qui avait pour titre *i Conti d'Aigliato*. Cette pièce, qu'on attribua au P. Molina, auteur de quelques comédies dans le dialecte milanais, fut bien accueillie et procura à Carpani l'occasion d'écrire les drames destinés à être représentés à la cour de l'archiduc, sur le théâtre impérial de Monza, *La Camilla*, mise en musique par Paër, *l'Uniforme, l'Amor alla persiana, il Miglior Dono, il Giudizio di Febo, l'Incontro*, parurent successivement. Il écrivit aussi l'oratorio de *la Passione di N. S. Gesù Cristo*, qui fut mis en musique par Weigl, Pavesi et quelques autres compositeurs. La révolution française détourna pendant quelque temps Carpani du théâtre; il se fit journaliste et donna dans la gazette de Milan des articles où il attaquait la France avec violence. Lors de la conquête de l'Italie par le général Bonaparte, il suivit l'archiduc à Vienne, y fut attaché comme poëte au théâtre impérial, et y obtint du gouvernement une pension qu'il conserva jusqu'à sa mort, arrivée le 22 janvier 1825. Carpani a traduit en italien plusieurs opéras français et allemands; il est aussi l'auteur de la version italienne de *la Création*, de Haydn. Ses liaisons avec ce grand musicien le déterminèrent à rendre hommage à sa mémoire, par un volume de lettres biographiques et critiques qu'il publia sous ce titre : *le Haydine, ovvero Lettere su la vita e le opere del celebre maestro Giuseppe Haydn* (les Haydines, ou Lettres sur la vie et les ouvrages du célèbre compositeur Joseph Haydn); Milan, 1812, in-8°, avec le portrait de Haydn. Ces lettres intéressantes sont écrites d'un style élégant et pittoresque. Une nouvelle édition, augmentée et revue pour l'auteur, a paru à Padoue en 1823, in-8° de 307 pages, à la typographie de la Minerve. Les notes ajoutées à cette édition sont presque toutes relatives à Rossini. Un plagiaire impudent a traduit ces lettres en français et les a données comme un ouvrage original (*voy.* BOMBET); mais Carpani réclama hautement dans les journaux, et le plagiaire en fut pour sa honte.

Carpani est aussi l'auteur de plusieurs lettres sur Rossini, qui furent d'abord insérées dans les journaux italiens et allemands, et qu'il a réunies depuis sous le titre de *le Rossiniane, ossia Lettere musico-teatrali*; Padoue, de la typographie de la Minerve, 1824, 130 pages in-8°, avec le portrait de Rossini. Un enthousiasme qui ne connaît point de bornes, et l'absence de notions positives sur l'art musical se font remarquer dans cette production. Dans cet ouvrage comme dans son livre sur *l'Imitation de la*

peinture, Carpani montre un esprit étroit et rempli de préventions, dont il avait déjà donné des preuves dans ses articles contre la révolution française, insérés dans la *Gazette de Milan.* Ses préjugés en faveur de la musique de Rossini sont aussi peu raisonnables que ceux d'un autre écrivain italien (M. Majer, de Venise) contre ce célèbre musicien. On a publié un opuscule intitulé *Lettera del professore Giuseppe Carpani sulla musica di Gioacchino Rossini*; Roma, nella tipografia di Crispino Puccinelli, 1826, 63 pages in-8°; cette lettre prétendue de Carpani n'est qu'un extrait fait par un anonyme de quelques articles des *Rossiniennes.* M. D. Mondo, de Niort, a publié un extrait des lettres de Carpani sur Haydn sous ce titre : *les Haydines, ou Lettres sur la vie et les ouvrages du célèbre compositeur Haydn, traduites de l'italien*; Niort, imprimerie de Robin, 1836, in-8° de 52 pages. Le même traducteur a donné ensuite l'ouvrage complet, d'après la deuxième édition originale, sous ce titre : *Haydn, sa vie, ses ouvrages, ses voyages et ses aventures*; Paris, Schwartz et Gayaut, 1838, 1 vol. in-8°.

CARPENTIER (JOSEPH), musicien à Paris, dans la seconde moitié du dix-huitième siècle, est auteur d'un ouvrage qui a pour titre *Instructions pour le sistre ou la guitare allemande,* Paris, 1770. Cet artiste avait vraisemblablement cessé de vivre en 1788, car il ne figure pas dans la liste des professeurs de musique publiée dans le *Calendrier musical universel,* rédigé par Framery dans cette même année.

CARPENTIER (LE), professeur de violon à Paris, mort en cette ville, en 1827 ou 1828, a publié une *Méthode de violon*; Paris, Frey. Lichtenthal a confondu mal à propos ce musicien avec le précédent.

CARPENTIER (ADOLPHE-CLAIR LE), fils du précédent, né à Paris le 17 février 1809, fut admis comme élève au Conservatoire de cette ville, le 19 août 1819, et y fit ses études de solfége et de piano. Le premier prix d'accompagnement pratique et d'harmonie lui fut décerné en 1827. Devenu alors élève de l'auteur de cette *Biographie* pour le contrepoint, il obtint le second prix de cette science au concours de 1830, et le premier en 1831. Lesueur lui donna ensuite des leçons de style. Admis au grand concours de composition de l'Institut de France, il y obtint le second grand prix en 1833. Depuis lors M. le Carpentier s'est livré à l'enseignement et a publié un grand nombre d'ouvrages pour l'instruction des élèves de piano, de solfége et d'harmonie. Ses principaux ouvrages sont : *École d'harmonie et d'accompagnement,* op. 48 ; Paris, chez l'auteur. — *Méthode de piano pour les enfants,* etc.; Paris, Meissonnier. Il a été fait un grand nombre d'éditions de cet ouvrage. — *Solfége pour les enfants,* ibid. Beaucoup d'éditions de cet ouvrage ont été publiées. On a de M. le Carpentier une très-grande quantité de musique facile de piano, pour les commençants.

CARPENTRAS (ÉLÉAZARD, ou ELZÉARD GENET, dit). *Voy.* GENET.

CARRARA (MICHEL), compositeur italien du seizième siècle, est connu par quelques madrigaux insérés dans la collection qui a pour titre *de' Floridi Virtuosi d'Italia, il terzo libro de' Madrigali a cinque voci nuovamente composti e dati in luce*; Venise, 1586. On a aussi de ce musicien, qui paraît avoir vécu à Rome (au moins jusqu'en 1608), une instruction sur l'art de jouer du luth, en une grande feuille qui fut publiée dans cette ville dans la même année.

Il ne faut pas confondre cet artiste avec *Jean-Michel Carrara,* de Bergame, écrivain du quinzième siècle, auteur d'un livre intitulé *de Choreis Musarum, sive de Scientiarum origine,* qui se trouve en manuscrit dans la bibliothèque de Saint-Marc de Venise. Il est traité de la musique dans cet ouvrage. Peut-être ces deux Carrara étaient-ils de la même famille.

CARRATI (VINCENT-MARIE), noble bolonais, fonda, dans sa propre habitation, en 1666, et sous la protection de Saint-Antoine de Padoue, la célèbre Académie des philharmoniques de Bologne. L'emblème de cette académie est un orgue, avec ces mots : *Unitate melos.*

CARRÉ (LOUIS), géomètre français de l'Académie des sciences, naquit en 1663, à Clofontaine, village de la Brie. Simple laboureur, son père n'eût pu fournir aux dépenses qu'exigeaient ses études, si le P. Malebranche, qui avait deviné les dispositions du jeune homme, ne l'eût pris pour secrétaire, et ne lui eût donné des leçons de mathématiques et de philosophie. Carré fut admis à l'Académie des sciences en 1697, et mourut le 11 avril 1711. Il a donné dans les Mémoires de l'Académie des sciences : 1° *Théorie générale du son, sur les différents accords de la musique, et sur le monocorde* (Histoire de l'Académie royale des sciences, an. 1704, p. 88). — 2° *Traité mathématique des cordes par rapport aux instruments de musique,* id., an. 1706, p. 124. — 3° *De la proportion que doivent avoir les cylindres, pour former par leurs sons les accords de musique* (Mém. de l'Acad., 1709, p. 47). Carré avait été chargé par l'abbé Bignon de faire la description

de tous les instruments de musique en usage en France; mais sa mort prématurée l'empêcha de terminer ce travail; il ne donna que la description du clavecin, dans l'*Histoire de l'Académie*, an. 1702, p. 137.

CARRÉ (Rémi), moine bénédictin de l'ancienne observance, naquit à Saint-Fal, diocèse de Troyes, le 20 février 1706. Il fit ses vœux dans l'abbaye de Saint-Amand de Boixe, et devint chantre titulaire de celle de Saint-Lignaire. Dans la suite il obtint le prieuré de Berceleux, diocèse de la Rochelle, et la place de sacristain du couvent de la Celle, diocèse de Meaux. On a de ce moine : 1° *Le maistre des novices dans l'art de chanter, ou Règles générales, courtes, faciles et certaines pour apprendre parfaitement le plein-chant* (sic). Paris, 1744, in-4°. La seconde édition, revue et augmentée de *la Clef des Psaumes*, par Foynard, a été publiée à Paris, en 1755, in-12. On lit dans la *Biographie universelle* de MM. Michaud que ce livre est curieux ; c'est, en effet, un assez bon ouvrage ; il y a de l'érudition dans les chapitres où il est traité de quelques usages dans la manière de chanter les offices. On y trouve aussi des choses utiles sur la conservation de la voix et la guérison de ses maladies. Les chapitres 12 à 18 renferment beaucoup de pièces de plain-chant. — 2° *Recueil curieux et édifiant sur les cloches de l'église*, Cologne (Paris), 1757, in-8°. (*Voy.* Barbier, *Examen critique et complément des Dictionnaires historiques*, etc., t. I, p. 172.)

CARREIRA (Antoine), maître de chapelle des rois de Portugal Sébastien et Henri, mourut à Lisbonne en 1599. La bibliothèque du roi de Portugal renferme des *Lamentations* et des motets de sa composition, en manuscrit.

CARRERA Y LANCHARES (Le P. Maître Fr. Pedro), organiste du couvent des Carmes chaussés de Madrid, fut élève de D. Joseph Lidon, organiste de la chapelle royale, et vécut dans la seconde moitié du dix-huitième siècle. En 1792 il publia un ouvrage intitulé *Salmodia o juego de versos* (versets pour l'orgue à l'usage des psaumes), lequel fut suivi d'un supplément, sous le titre de *Adiciones*. Les deux ouvrages renferment un total de 152 versets. Je n'ai point d'autres renseignements sur ce maître.

CARRETTI (Joseph-Marie), compositeur, naquit à Bologne, le 10 octobre 1690. Dès sa jeunesse il fut destiné à l'état ecclésiastique et se livra particulièrement à l'étude du plain-chant. Il devint ensuite élève de Florian Aresti, fils de Jules-César. Son style dans la musique d'église était grave et sévère. Le 20 mai 1713, il eut le titre de mansionnaire de l'église collégiale de Saint-Pétronne, et le 21 novembre 1740, il fut choisi pour remplir l'emploi de substitut de Jacques-Antoine Perti, maître de chapelle de cette église. En 1756 il succéda à ce maître dans son emploi, et remplit ses fonctions jusqu'à sa mort, arrivée le 8 juillet 1774. Le seul ouvrage de Carretti qui a été publié consiste en *Credo* à 1 et 2 voix avec orgue ; Bologne, 1737, in-4° obl. Ses meilleurs élèves ont été Valerio Tesei, mansionnaire de Saint-Pétronne, et Ignace Fontana, académicien philharmonique.

CARRIÈRE (Maurice), philosophe et littérateur, né le 5 mars 1817 à Griebel, dans le grand-duché de Hesse, descend d'une famille de réfugiés français, fixée en Allemagne à l'époque de la révocation de l'édit de Nantes. Après avoir fait ses études aux universités de Giessen, de Gœttingue et de Berlin, il obtint dans cette dernière le doctorat en philosophie. Pendant plusieurs années il se livra à l'étude des beaux-arts et visita l'Italie pour en connaître les plus beaux monuments. De retour en Allemagne, il professa la philosophie à Giessen, et postérieurement accepta une chaire de cette science à l'université de Munich. Au nombre des ouvrages de ce savant se trouve celui qui a pour titre *Aesthetik. Die Idee des Schœnen und ihre Verwirklichung durch Natur, Geist und Kunst* (Esthétique, science de l'idée du beau et de sa connexion avec la nature, l'esprit et l'art); Leipsick, 1859, 2 vol. gr. in-8°. Dans le second volume, l'auteur traite du beau musical en homme qui le sent et le comprend, depuis la page 308 jusqu'à page 440. Son point de vue part du sentiment et de son action sur l'intelligence.

CARTAGENOVA (Jean-Horace), basse chantante italienne, débuta à Venise en 1825, et y obtint du succès par la beauté de sa voix et par son intelligence de la scène. En 1829 il était à Lisbonne, où il chanta pendant trois ans, et de là il alla à Turin, en 1832. Milan est la ville où il fut rappelé le plus souvent, car il y chanta dans les années 1834, 35, 36, 37 et 38. Florence, Rome, Naples, Plaisance, Parme, Venise, Trieste et Vienne l'entendirent aussi en plusieurs saisons. Il était à Vicence lorsqu'il mourut, jeune encore, le 26 septembre 1841.

CARTARI (Le P. Julien), moine franciscain, fut maître de chapelle du couvent de Saint-François, à Bologne, en 1588. Il a publié à Venise : 1° *Missarum quinque vocum, lib.* 1. — 2° *Missæ et Motecta*, 8, 9 *vocum*.

CARTAUD DE LA VILLATE (François), chanoine d'Aubusson, né dans cette ville, renonça à son bénéfice pour se retirer à Paris,

où il est mort en 1737. Il a publié des *Pensées critiques sur les mathématiques* (Paris, 1733, in-12), dans lesquelles il a essayé de démontrer que cette science n'est point exempte d'erreur, et qu'elle a peu contribué à l'avancement des beaux-arts et particulièrement de la musique. On a aussi de cet écrivain un livre qui a pour titre *Essai historique et philosophique sur le goût*; Paris, 1736, in-12, et Londres (Paris), 1751, in-12. La seconde partie de cet ouvrage contient des réflexions sur la musique en général, sur la musique italienne et française, et sur les changements introduits dans celle-ci.

CARTELLIERI (Joseph), né en Toscane, vers le milieu du dix-huitième siècle, fut un chanteur distingué. Sa voix était un ténor pur et sonore : on le comparait à Raff pour l'expression et la facilité. En 1783, il était au service du duc de Mecklembourg-Strélitz : on le retrouve à Kœnigsberg, en 1792; mais on ignore ce qu'il est devenu depuis lors.

CARTELLIERI (M^{me}). Voy. Boeun (*Élisabeth*).

CARTELLIERI (Casimir-Antoine), fils des précédents, né à Dantzick, le 27 septembre 1772, maître de chapelle du prince de Lobkowitz, a fait son éducation musicale à Berlin. Son premier ouvrage fut un petit opéra, qu'il fit jouer en 1793 dans cette ville, sous le titre de *Gesslerbeschworung* (la Conjuration contre Gessler). Cette composition obtint du succès et fut exécutée sur plusieurs théâtres. Il s'y trouve une romance qui était toujours redemandée. Cartellieri se rendit ensuite à Vienne et y fit exécuter au Théâtre-National, le 19 mars 1795, l'oratorio de *Gioas, re di Giuda*, en deux parties. Les autres ouvrages de ce compositeur sont : 1° Une cantate intitulée *Contimar et Zora*, écrite à Berlin, en 1792. — 2° *Antoine*, opérette, en 1796. — 3° Deux symphonies à grand orchestre, à Darmstadt, en 1793. — 4° Concerto pour flûte, ibid., 1795. — 5° Concerto pour flûte, Berlin, Hummel, 1796, op. 7. — 6° Nocturne pour 2 violons, alto, basse, flûte, hautbois, clarinette, basson, 2 cors, 2 trombones et timbales, en manuscrit, chez Traeg, à Vienne. Cartellieri est mort le 2 septembre 1807, à Liebshausen, en Bohême, dans la position de maître de chapelle du prince de Lobkowitz.

CARTER (Thomas), chanteur, pianiste et compositeur, naquit en Irlande en 1768. Ayant manifesté d'heureuses dispositions pour la musique dans son enfance, le comte de Inchiquin le prit sous sa protection, et lui fit faire de bonnes études musicales. A l'âge de dix-huit ans, il publia son premier ouvrage, qui consistait en six sonates pour le clavecin. Il quitta l'Angleterre dans sa jeunesse, et se rendit à Naples, où il perfectionna son goût et son savoir. La passion des voyages lui fit prendre ensuite la résolution de se transporter dans l'Inde : il y fut chargé de la direction de la musique au Bengale; mais, sa santé s'altérant par la chaleur du climat, il fut obligé de retourner en Angleterre. Le directeur du théâtre de *Drury-Lane* l'engagea alors à écrire la musique de plusieurs opéras : ceux qui eurent le plus de succès furent : *the Rival Candidates* (Les Candidats rivaux) et *the Milesian* (le Milésien). Mais c'est surtout comme compositeur de ballades que Carter brilla à Londres : on vante particulièrement celle qui commence par ces mots: *O Nanny, will you gang with me*, et la description d'un combat naval : *Stand to your guns my hearts of oak*, devenue célèbre. Toutefois l'auteur ne fut pas toujours aussi heureux qu'il méritait de l'être par son talent. Il n'était pas économe et se trouvait souvent dans de fâcheuses positions. Dans un de ces moments d'embarras, il rassembla quelques morceaux qu'il avait composés, et chercha à les vendre; mais il ne put en trouver une seule guinée. Dans son dépit, et pour se venger, il écrivit sur une feuille de vieux papier de musique un morceau à la manière et dans le style de Hændel, en imitant son écriture. Il l'offrit ensuite, comme un manuscrit de ce grand maître, à un marchand de musique qui n'hésita pas à en donner vingt livres sterling. Carter est mort d'une maladie de foie, au mois de novembre 1804. Ses principaux ouvrages sont : 1° *Auld Robin Gray*, varié pour le piano; Londres. — 2° *Fair American*, petit opéra. — 3° Leçons et duos pour la guitare. — 4° Deux concertos pour le piano, avec accompagnement d'orchestre, Londres, chez Bland. — 5° Leçons favorites pour le piano, ibid. — 6° *Just in Time*, opéra, gravé chez Broderip, à Londres. — 7° *The Birth Day* (le Jour de naissance), pastorale, 1787. — 8° *The Constant Maid*, représenté en 1788.

CARTHEUSERINN (Sœur Marguerite), ou *la Chartreuse*. Voy. Marguerite (Sœur).

CARTIER (Jean-Baptiste), fils d'un maître de danse d'Avignon, est né dans cette ville le 28 mai 1765 (1). Il y reçut les premières leçons de musique de l'abbé Walraef, chanoine hebdomadier de l'église paroissiale de Saint-Pierre; vint à Paris en 1783, fut présenté à Viotti, et devint élève de ce grand violoniste. Peu de temps après, la reine, Marie-Antoinette, ayant demandé

(1) C'est par erreur qu'on a fixé, dans quelques Biographies de contemporains, la date de sa naissance au 16 octobre 1767.

un accompagnateur violoniste, Viotti indiqua Cartier; celui-ci fut accepté, et conserva cet emploi jusqu'au commencement des troubles révolutionnaires. Entré à l'Opéra en 1791, il y devint adjoint du premier violon, joua souvent les solos, et obtint sa pension de retraite après trente années de service. Paisiello l'avait fait entrer dans la chapelle de Napoléon en 1804. A la Restauration, il fut compris dans la composition de la chapelle du roi, et en fit partie jusqu'à la révolution du mois de juillet 1830, époque où cette chapelle cessa d'exister. Le goût des bonnes études pour son instrument, et une connaissance étendue des ouvrages des violonistes les plus habiles des écoles italienne et française, ont fait de Cartier un très-bon professeur. Bien qu'il n'ait point été attaché en cette qualité au Conservatoire de musique de Paris, il n'en a pas moins contribué à la formation des élèves de cette école célèbre, par les publications qu'il a faites d'ouvrages classiques pour le violon. C'est à lui qu'on doit les éditions françaises des chefs-d'œuvre de Corelli, de Pugnani, de Nardini et de Tartini. La tradition des belles écoles italiennes de violon était presque inconnue en France avant ces publications. L'ouvrage dans lequel Cartier a rassemblé les documents les plus précieux sur cette matière a pour titre *l'Art du violon, ou Collection choisie dans les sonates des trois écoles italienne, française et allemande*, etc.; Paris, Decomba, 1798, in-fol. La deuxième édition est intitulée *l'Art du violon, ou Division des écoles, servant de complément à la Méthode de violon du Conservatoire*; Paris, 1801, in-fol. Parmi les compositions de Cartier, on remarque : 1° Airs de *Richard*, du *Droit du Seigneur* et de *Figaro*, variés pour le violon; Paris, 1792. — 2° Air de *Calpigi*; idem. — 3° *Escouto Janetta*; idem. — 4° *Hymne des Marseillais*; idem. — 5° Sonates pour le violon, dans le style de Lolly, œuvre 7°; Paris, 1797. — 6° Caprices ou Études pour le violon; ibid., 1800. — 7° Six duos méthodiques pour deux violons, œuvre 11°; Paris, 1801. — 8° Trois grands duos dialogués et concertants pour deux violons, op. 14; ibid. Cet artiste s'est occupé longtemps de recherches pour une histoire du violon, qu'il a rédigée et qui contient des choses fort curieuses et fort intéressantes; malheureusement il n'a pu trouver d'éditeur qui ait osé se charger de la publication d'un ouvrage si considérable et d'un intérêt spécial. Cartier a détaché de son livre une *Dissertation sur le violon*, qui a été insérée dans la *Revue musicale* (T. III, p. 103-108). Cet artiste a écrit la musique de deux opéras, dont les livrets avaient été faits pour lui par Fabre d'Olivet. Le premier a pour titre *les Fêtes de Mitylène*; l'autre, destiné à l'Opéra-Comique, était intitulé *l'Héritier supposé*. Ces ouvrages n'ont pas été représentés. Cartier avait aussi en manuscrit des symphonies et des concertos pour le violon. Il possédait une collection curieuse de violons et d'autres instruments anciens. Il est mort à Paris en 1841.

CARULLI (Ferdinand), guitariste, fils d'un littérateur distingué, qui fut secrétaire du délégué de la juridiction napolitaine, est né à Naples, le 10 février 1770. Un prêtre lui donna les premières leçons de musique. Le violoncelle fut l'instrument qu'il apprit d'abord; mais il l'abandonna bientôt pour se livrer à l'étude de la guitare. Il n'y avait point de maître à Naples qui pût lui enseigner cet instrument, et il manquait de musique : ce fut peut-être un bonheur pour lui, car, privé de ressources, il dut s'en créer, et faire des recherches qui lui firent découvrir des procédés d'exécution inconnus jusqu'à lui. Il faut connaître la musique de guitare et avoir entendu les guitaristes de l'époque qui précéda Carulli, pour comprendre les progrès qu'il fit faire à l'art de jouer de cet instrument. Cet artiste arriva à Paris au mois d'avril 1808; il s'y fit entendre dans quelques concerts et obtint de brillants succès. Bientôt il fut l'homme à la mode, comme virtuose et comme professeur. Ses compositions, remplies de formes nouvelles alors, ajoutèrent à sa réputation, et furent la seule musique de guitare qu'on joua. Il en publia une immense quantité dans l'espace d'environ douze ans; car le nombre de ses œuvres gravées dépasse trois cents. Ces ouvrages consistent en solos, duos, trios, quatuors, concertos, fantaisies, airs variés, etc. On doit aussi à Carulli une méthode de guitare, divisée en deux parties (Paris, Carli); elle a été considérée comme la meilleure qui existât alors. Son succès fut si brillant qu'en peu d'années on fut obligé d'en faire quatre éditions. Carulli a fait aussi paraître un ouvrage original intitulé *l'Harmonie appliquée à la guitare* (Paris, Petit, 1825). C'est un traité d'accompagnement basé sur une théorie régulière de l'harmonie. Aucun ouvrage de ce genre n'existait auparavant. Dans ses dernières années Carulli a peu composé pour la guitare : l'art de jouer de cet instrument s'était perfectionné; d'autres artistes, plus jeunes, avaient obtenu la vogue, autant que des guitaristes peuvent en avoir. Carulli est mort à Paris, au mois de février 1841, à l'âge de soixante et onze ans.

M. Gustave Carulli, fils de l'artiste dont il vient d'être parlé, est un professeur de chant qui jouit à Paris de quelque renommée. Il a passé

plusieurs années en Italie, y a fait représenter un opéra intitulé i *Tre Mariti*, et a publié quelques morceaux pour le piano et le chant, en France, en Italie et en Allemagne : ils ont eu du succès. Il y a du goût et de la nouveauté dans ses trios à trois voix.

CARUS (Joseph-Marie), théologien et antiquaire, né à Rome vers le milieu du dix-septième siècle, a publié un livre qui a pour titre *Antiqui Libri Missarum Romanæ Ecclesiæ*; Rome, 1601, in-4°. On y trouve une dissertation sur le chant des antiennes, des litanies, du *Kyrie eleyson*, des hymnes, etc., des premiers chrétiens.

CARUSO (Louis), compositeur, né à Naples le 25 septembre 1754, reçut les premiers principes de la musique de son père, maître de chapelle d'une église de Naples, et passa ensuite sous la direction de Nicolas Sala. Après avoir fini ses études, il fut nommé maître de la cathédrale de Pérouse et directeur de l'école publique de cette ville. Poussé par un penchant irrésistible vers la musique de théâtre, il composa un grand nombre d'opéras, et écrivit dans toutes les villes d'Italie de quelque importance, particulièrement à Naples, à Rome, à Bologne, à Venise et à Milan. S'il ne fut pas un des meilleurs compositeurs de l'école italienne, il fut au moins un des plus féconds, comme on en pourra juger par la notice de ses ouvrages : 1° Opéras : *il Barone di Trocchia*; Naples, 1773, dans le carnaval; *Artaserse*, Londres, 1774, dans l'été; *il Marchese villano*, Livourne, 1775, dans le carnaval; *la Mirandolina*, Trieste, 1776, dans le carnaval; *la Caffetiera di Spirito*, Brescia, 1777; *la Virtuosa alla moda*, Florence, 1777, au printemps; *il Cavaliere magnifico*, ibid., 1777, à l'automne; *la Creduta pastorella*, Rome, 1778, dans le carnaval : *il Tutore burlato*, Bologne, 1778, à l'automne; *la Fiera*, Rome 1779; *l'Amor volubile*, Bologne, 1779, au printemps; *la Barca di Padova*, Venise, 1779; *Scipione in Cartagine*, Rome, 1781; *il Fanatico per la musica*, Rome, 1781; *l'Albergatrice vivace*, Milan, 1781; *il Marito geloso*, Venise, 1781; *il Matrimonio in comedia*, Milan, 1782; *l'Inganno*, Naples, 1782, au printemps; *la Gelosia*, Rome, 1783, dans le carnaval; *il Vecchio burlato*, Venise, 1783; *gli Amanti alla prova*, Venise, 1784; *gli Scherzi della fortuna*, Rome, 1784; *Le Quattro Stagioni*, Naples, 1784; *i Puntigli e Gelosie fra marito e moglie*, Naples, 1784; *Giunio Bruto*, Rome, 1785, dans le carnaval; *la Parentela riconosciuta*, Florence, 1785; *le Spose ricuperate*, Venise, 1785; *le Rivali in puntiglio*, Venise, 1786, dans le carnaval; *il Poeta melodramatico*, Vérone, 1786; *il Poeta di Villa*, Rome, 1786, au printemps; *lo Studente di Bologna*, Rome, 1786, dans l'été; *l'Impresario fallito*, Palerme, 1786, à l'automne; *Alessandro nelle Indie*, Rome, 1787, dans le carnaval; *il Maledico confuso*, Rome, 1787, dans l'automne; *gli Amanti disperati*, Naples, 1787, dans l'automne; *I Campi Elisi*, Milan, 1788; *l'Antigono*; *l'Imprudente*, Rome, 1788, dans le carnaval et dans l'automne; *la Sposa volubile*; *la Disfatta di Dunialmo*; *le Due Spose in contrasto*, Rome, 1789; *l'Amleto*, Florence, 1790; *l'Attalo*, Rome, 1790; *gli Amanti alla prova*, Milan, 1790; *Alessandro nell'Indie*, avec une musique nouvelle; *il Demetrio*, Venise, 1791; *la Locandiera astuta*, Rome, 1792; *gli Amanti ridicoli*, Rome, 1793; *l'Antigono*; *l'Oro non compra amore*, Venise, 1794; *il Giuocator del lotto*, Rome 1795; *la Lodoiska*, Rome, 1798; *la Tempesta*, Naples, 1799; *la Donna bizzarra*; *le Spose disperate*, Rome, 1800; *Azemiro e Cimene*, Rome, 1803; *la Ballerina raggiratrice*, Rome, 1805; *la Fuga*, Rome, 1809; *l'Avviso ai maritati*, Rome, 1810. — 2° Musique d'église : 8 *Messes solennelles*; 4 *Id. brèves*; *une Messe solennelle des morts*; 4 *Messes* a cappella; 3 *Dixit*; 5 autres psaumes; 3 *Magnificat*; 4 *Litanies*; tous les Psaumes des vêpres a cappella; Deux *Miserere*; 1 *Via Crucis*; plusieurs offertoires; *les Lamentations de Jérémie*; beaucoup de motets; 1 *Tantum ergo*. — 3° Oratorios : *Jefté*, en 1779; *Giuditta*, Urbino, 1781; *la Sconfitta degli Assiri*, 1793; *il Trionfo di David*, Assise, 1794. — 4° Cantates : *Cantate pastorale pour la fête de Noël*; *Minerva al Trasimeno*; *il Tempo scuopre la verità*, *Cantate funèbre pour la mort de* M° N. N. Plusieurs hymnes, beaucoup de morceaux détachés de musique vocale et instrumentale. Caruso est mort à Pérouse, en 1822.

CARUTIUS (Gaspard-Ernest), échanson de l'électeur de Brandebourg, et organiste à Custrin, vers la fin du dix-septième siècle, a publié un traité de la manière d'examiner et de recevoir légalement un orgue, sous ce titre : *Examen organi pneumatici*, oder *Orgelprobe*, Custrin, 1683.

CASA (Girolamo della), né à Udine vers le milieu du seizième siècle, fut maître de concerts du corps d'instruments à vent au service de la seigneurie de Venise, et obtint cet emploi le 29 janvier 1567. Il est auteur d'un traité de musique intitulé *il Vero Modo di diminuir con tutte le sorte di stromenti di fiato et corde*,

et di voce umana, di Girolamo della Casa detto di Udine, capo de' concerti delli stromenti di fiato della illustriss. Signoria di Venetia. Libro primo (e secondo). Al molto illustre Sig. conte Mario Bevilacqua. In Venetia, appresso Angelo Gardano, 1584. Deux parties in-fol., chacune de 26 feuillets. (La véritable manière de faire des variations sur tous les instruments à vent et à cordes, etc.) Cet ouvrage est de la plus grande rareté : on en trouve un exemplaire à la bibliothèque du Lycée musical de Bologne. M. Caffi cite du même musicien des madrigaux à 5 et 6 voix, imprimés à Venise en 1574. (Voy. *Storia della musica sacra nella già cappella di San Marco in Venezia.*)

CASALI (JEAN-BAPTISTE), maître de chapelle de Saint-Jean-de-Latran, à Rome, fut nommé à cette place au mois de septembre 1759, et la conserva jusqu'à sa mort, qui eut lieu au commencement de juillet 1792. Il a composé un grand nombre de messes, d'oratorios, et même quelques opéras, parmi lesquels on remarque *Campaspe*, représenté à Venise en 1740. Il avait peu d'invention, mais son style était très-pur. Grétry, à son arrivée à Rome, choisit Casali pour son maître de composition, et reçut de lui des leçons pendant près de deux ans; mais, par une de ces singularités dont il y a quelques exemples, cet homme, doué de la faculté d'imaginer des chants si heureux, et d'exprimer si bien les situations dramatiques, n'avait reçu de la nature qu'un faible sentiment de l'harmonie; aussi Casali, bien plus frappé de ce défaut que des qualités précieuses de son élève, en faisait-il fort peu de cas. Lorsque Grétry partit pour Genève, Casali lui donna une lettre pour un de ses amis, qui résidait dans cette ville. Cette lettre (qui se trouve maintenant dans les mains de M. Lampurdi, à Turin) commence par ces mots : *Caro amico, vi mando un mio scolaro, vero asino in musica, che non sa niente, ma giovane gentil' assai e di buon costume*, etc. « Mon cher ami, je vous adresse un de mes « élèves, véritable âne en musique, et qui ne « sait rien; mais jeune homme aimable et de « bonnes mœurs, etc. » On trouve dans la bibliothèque de M. Santini les ouvrages de Casali dont les titres suivent : 1° Quatre messes à quatre parties. 2° Motets à quatre, dont : *Christum regem; Adjuva nos; Comedetis; 'ustus ut palma, Assumpta est*, etc. — 3° Trois *Dixit* à huit. — 4° Un *Dixit* à neuf. — 5° Trois *Dixit* à quatre. — 6° *Beatus vir* pour basse solo avec chœur. — 7° Deux *Confitebor* pour soprano et contralto avec chœur. — 8° *Beatus vir* à quatre. — 9° *Laudate* pour soprano et chœur. — 10° *Beatus vir* à deux chœurs. — 11° *Laudate* à huit. — 12° *Ave Maria* à huit. — 13° *Lauda Sion* à quatre. — 14° *Matines de Noel* à quatre. — 15° *Magnificat* à quatre et à huit. — 16° Litanies à quatre, avec orchestre et orgue. On connaît de Casali un opéra (*Campaspe*) représenté au théâtre Saint-Angelo, à Venise, en 1740, et un oratorio (*Abigail*), exécuté à Rome en 1770. Il fut un des derniers maîtres romains qui se distinguèrent dans la musique d'église pour les voix, sans orgue.

CASAMORATA (LOUIS FERDINAND), avocat, compositeur et écrivain distingué sur la musique, a donné à Bologne, en 1838, l'opéra *Iginia d'Asti*, qui eut du succès et fut joué dans la même année sur plusieurs théâtres des villes de la Lombardie. Ricordi en a publié plusieurs scènes, airs et duos, à Milan. On connaît aussi de cet amateur plusieurs morceaux pour le piano et pour la harpe sur des thèmes de Bellini et de Donizetti, ainsi que des *duetti per camera*, qui ont été imprimés chez le même éditeur. Depuis l'origine de la *Gazetta musicale di Milano*, M. Casamorata en est un des principaux rédacteurs et y a fait insérer de très-bons articles de critique et de biographie.

CASATI (GIROLAMO), compositeur distingué et maître de chapelle à Mantoue, vers la fin du seizième siècle, a publié plusieurs œuvres de musique d'église. Walther (*Lexikon, oder Musikal. Bibliot.*) indique ceux dont les titres suivent, mais sans faire connaître les lieux ni les dates de leur publication : 1° *Harmonicæ Cantiones a 1, 2, 3, 4 et 5 vocibus, cum Missa, Magnificat, Litaniis*, op. 3. — 2° Un recueil contenant des messes, des psaumes et des vêpres à 2, 3 et 4 voix.

CASATI (FRANÇOIS), né à Milan vers la fin du seizième siècle, fut d'abord organiste de Sainte-Marie de la Passion de cette ville, ensuite de celle de Saint-Marc. Pierre-François Lucino a inséré quelques motets de sa composition dans sa collection intitulée : *Concerti diversi*, etc., Milan, 1616. On trouve aussi quelques pièces de lui dans le *Parnassus musicus* de Pergameni; Venise, 1615.

CASATI (THÉODORE), né à Milan vers 1630, fut d'abord maître de chapelle de l'église de Saint-Fedele, ensuite du Saint-Sépulcre, et enfin devint organiste de la cathédrale de Milan, en 1667. Il obtint aussi plus tard la survivance de la place de maître de chapelle de la reine Marie-Anne d'Espagne. Piccinelli (*Aten. del Letter. Milan.*, p. 122 et 501) dit que Casati a fait imprimer quatre œuvres de messes

et de motets; mais il n'indique ni les lieux ni les dates de ces publications.

CASATI (Gaspard), récollet, fut maître de chapelle de la cathédrale de Novare, en Piémont, vers 1650. Les ouvrages connus de sa composition sont ceux-ci : 1° *Partitura sola de sacri concerti a voce sola, con il basso per l'organo*. op. 2; Venise, Bart. Magni, 1641 in-4°. — 2° *Motetti concertati a 1, 2, 3, 4 voci ad organo, con una Messa a quattro*, op. 1; Venise, Alexandre Vincenti, 1643. C'est une réimpression. Il y en a une édition postérieure, publiée à Venise en 1651. — 3° *Il Terzo Libro de' sacri concerti a 2, 3, 4 voci*, op. 3; Venise, Bart. Magni, 1642. — 4° *Messe e Salmi concertati a 4, 5 voci*; Venise, Alex. Vincenti, 1644. — 5° *Scelta di Salmi con violini e motetti a 2, 3, 4 voci, raccolti da Franc. Michele Angelo Turiniani, del terzo ordine di S. Francesco*; Venise, Gardane 1645. — 6° *Scelta di vaghi e ariosi motetti concertati a 1, 2, 3, 4 voci, fatta dal Turiniani*; Venise, Alex. Vincenti, 1645. — 7° *Sacri Concerti e Motetti a 2 voci*; ibid., 1654.

CASCIATINI (Claude), compositeur de l'école romaine, a laissé en manuscrit pour l'église : 1° *Laude sacre per la Passione di G. C., a 4*. — 2° *Misse di Requiem a 3*. — 3° *Missa a quattro, senza organo*. — 4° *Beatus vir*, à 8. — 5° *Descendit angelus*, à 8. — 6° *Viam mandatorum*, à 4.

CASCIATINI (Claude), chantre à l'église S. *Lorenzo in Damaso*, à Rome, et compositeur de musique religieuse, a vécu dans la seconde moitié du dix-huitième siècle, et dans les premières années du dix-neuvième. Il était contrepointiste instruit et artiste de talent dans le genre de la musique d'église pour les voix seules et sans orgue. Ses meilleurs ouvrages, qui se trouvent en manuscrit dans quelques bibliothèques de Rome, sont une messe de *Requiem* à 3 voix, une autre à quatre, le *Miserere* à 4, le psaume *Dixit Dominus*, à 8, enfin les motets *Zachariæ festinans descende* et *Angelus Domini* à 8.

CASE (Jean), né à Woodstock, dans le comté d'Oxford, se rendit fameux dans l'université de cette ville par son talent pour la dialectique, et fut considéré comme un des plus subtils argumentateurs du seizième siècle. Il fut reçu docteur en philosophie en 1589, et mourut le 23 janvier 1600. On a de lui : 1° *The Praise of musick* (Éloge de la musique), Oxford, 1586, in-8°. — 2° *Apologia musices, tam vocalis quam instrumentalis et mixtæ*; Oxford, 1588, in-8°. Ce dernier ouvrage est peut-être une traduction latine du premier.

CASELLA (...), musicien florentin du treizième siècle, a été rendu célèbre par un passage du poëme immortel de Dante. Casella fut le maître de musique de ce grand poète. Tout porte à croire qu'il fut un des auteurs de ces *Laudi spirituali* dont les mélodies ont tant de charme, et qui n'ont point vieilli, bien que quelques-uns de ces cantiques remontent à plus de cinq cent cinquante ans. Casella a dû enseigner la musique au Dante environ vers 1275; il fut donc le contemporain d'Adam de la Hale; mais il avait cessé de vivre quand l'illustre poète de Florence écrivit son ouvrage, car celui-ci a placé son ombre dans les avenues du Purgatoire. Cette ombre s'avance vers lui pour l'embrasser avec tant d'affection qu'il fait vers elle un mouvement pareil, mais en vain. « Trois fois il étend les bras, et trois fois, sans rien saisir, ils reviennent sur sa poitrine. L'ombre sourit, et se montre si bien à lui qu'il reconnaît *Casella*, son maître de musique et son ami. Ils s'entretiennent quelque temps avec toute la tendresse de l'amitié; ensuite le poëte, fidèle à son goût pour la musique, prie Casella, s'il n'a point perdu la mémoire et l'usage de ce bel art, de le consoler dans ses peines par la douceur de son chant; le musicien ne se fait pas prier; il chante une *canzone* de Dante lui-même (*Amor che nella mente mi ragiona*), avec une voix si douce et si touchante que Dante, Virgile et toutes les âmes venues avec Casella restent enchantées de plaisir (1) » Dante nous apprend qu'il commença son *Purgatoire* vers l'année 1300; il suit de là que Casella mourut à cette époque.

Burney dit qu'il existe dans la bibliothèque du Vatican (n° 3214, p. 149) une *Ballatella*, ou *Madrigal*, de Lemmo de Pistoie, au-dessus duquel sont écrits ces mots : *Lemmo da Pistoja; e Casella diede il suono*. Gerber, Choron et Fayolle, l'abbé Bertini et d'autres encore ont dit, d'après cela, que Casella est le premier compositeur de madrigaux qu'on connaisse. Il y a dans cette assertion une erreur qu'il est bon de faire remarquer. Le madrigal en musique est une pièce en contrepoint dont on ne trouve point de traces avant le milieu du quinzième siècle, et dont le nom ne paraît pas davantage avant ce temps. Dans les manuscrits antérieurs à cette époque, tous les morceaux qui n'appartiennent pas à la musique d'église sont des *canzone* ou des *ballate*, en Italie, des *chansons* ou des *ballades* en France. Il n'y a pas une pièce portant d'autre titre dans le manuscrit de la bibliothèque impériale de Paris (n° 535 in-4° du Supplément) lequel contient une grande quantité

1) Ginguené. *Hist. littér. d'Italie*, t. II, p. 132.

de morceaux composés par des musiciens italiens du quatorzième siècle. Burney s'est donc trompé lorsqu'il a donné comme synonyme de *Ballatella* le nom de *Madrigal* (1), et Gerber, Choron et Fayolle, l'abbé Bertini et d'autres, ont eu tort de dire, d'après le passage de Burney, que Casella fut le plus ancien compositeur de *Madrigaux*; car s'ils ont entendu, par ce mot, une composition à plusieurs voix sur une poésie mondaine en langue vulgaire, il s'en faut de beaucoup que Casella soit le plus ancien auteur italien qui en ait écrit : je prouverai cela par des documents authentiques dans mon Histoire générale de la musique.

CASELLA (Pierre), compositeur napolitain, entra comme élève au Conservatoire de S. Onofrio, en 1788, après avoir terminé ses études littéraires. Il y resta pendant dix années, puis il écrivit pour les théâtres de Naples, *l'Innocenza conosciuta* et *l'Equivoco*, opéras bouffes. Ces ouvrages furent suivis de *Paride*, opéra sérieux représenté sur le théâtre Saint-Charles. Appelé à Rome après le succès de cette partition, il y composa l'opéra bouffe intitulé *Il Contento per amore*, puis *la Donna di buon carattere*. Au carnaval de 1812, il fit représenter au théâtre de *la Scala*, à Milan, *Virginia*, opéra sérieux. Dans l'année suivante il donna au théâtre de *la Pergola*, à Florence, la *Maria Stuarda*. De retour à Naples, il a été attaché à l'école des élèves externes du collége royal de musique de *S. Pietro a Majella*, en qualité de professeur d'accompagnement, et a rempli plusieurs places de maître de chapelle dans les églises de Naples, pour lesquelles il a écrit une grande quantité de messes, vêpres, psaumes et motets. Casella est mort à Naples, le 12 décembre 1844.

CASELLI (Michel), excellent ténor, débuta à Milan en 1733. Il était encore admiré en 1771, au théâtre de San-Benedetto, à Venise. Peu de chanteurs ont fourni une aussi longue carrière.

CASELLI (Joseph), violoniste, né à Bologne en 1727, passa en 1758 au service du czar, à Pétersbourg. Il a publié un œuvre de six solos pour violon.

Il y a eu un autre *Caselli* (Pierre) qui vivait, à Rome vers 1800, et qui a écrit un *De profundis* pour voix de soprano, avec chœur et orchestre, ainsi qu'une espèce de cantate sur la mort de Cimarosa.

CASENTINI (Marsilio), compositeur, né à Lucques, était maître de chapelle à Gemona en 1607, comme on le voit par le titre d'un œuvre de madrigaux à 5 voix, imprimé à Venise,

(1) *A General History of music*, t. II, p. 322.

dans la même année. On connaît aussi du même auteur : *Cantica Salomonis*, à 6; Venise, 1615. Le catalogue de la Bibliothèque du roi de Portugal indique aussi les ouvrages suivants de sa composition : *Tirsi e Clori, madrigali a cinque, lib. 3*; et *Madrigali a 5, lib. 5*.

CASENTINO (Silao), compositeur italien du seizième siècle, dont on trouve en manuscrit à la bibliothèque royale de Munich, sous le n° IV, une messe à six voix sur le chant *Peccata mea*.

CASINATE (D. Mavr), ecclésiastique, né à Palerme, en Sicile, vers le milieu du seizième siècle, a fait imprimer de sa composition un ouvrage intitulé : *Messe a 5 voci modulate*; Venise, 1588, in-4°.

CASINI (D. Jean-Marie), prêtre florentin, né vers 1675, étudia d'abord les premiers éléments de la musique dans sa ville natale, et se rendit ensuite à Rome, où il se mit sous la direction de Matteo Simonelli, pour continuer ses études. Plus tard il entra dans l'école de Bernard Pasquini, où il perfectionna son talent dans l'art de jouer de l'orgue. Son éducation musicale terminée, il obtint la place d'organiste de l'église principale de Florence. Son premier ouvrage fut un livre de motets à quatre voix sans orgue, dans l'ancien style de l'école romaine, appelé *Stile osservato*; il le fit imprimer sous ce titre : *Joannis Mariæ Casini organi majoris ecclesiæ Florentiæ modulatoris, et sacerdotio prædiii Moduli quatuor vocibus. Opus primum. Romæ ap. Mascardum*, 1706. Cet œuvre fut suivi de *Responsori per la settimana santa, a 4 voci*, op. 2; Florence, C. Bindi, 1706. On connaît aussi de ce musicien distingué : *Motteti a 4 voci a capella*; ibid., 1714. Ses autres compositions consistent en fantaisies et fugues pour l'orgue. Elles sont intitulées : 1° *Fantasie e toccate d'intavolatura*, op. 2. — 2° *Pensieri per l'organo, in partitura*; Florence, 1714, in-fol. Dans la suite, Casini se livra à des travaux de théorie pour réaliser les rêves de Vicentino, de Colonna et de Doni sur le rétablissement des anciens genres de musique diatonique, chromatique et enharmonique, au moyen d'une division exacte des intervalles des instruments à clavier. On pense bien que ces recherches n'aboutirent à rien. Nanni nous apprend (*de Florent. inventor.*, p. 75) que Casini avait fait construire un clavecin dont les touches noires du clavier étaient divisées en deux parties, afin de produire les demi-tons exacts des échelles chromatiques ascendantes et descendantes. Des instruments du même genre avaient

été faits en Italie par les soins de Nicolas Vincentino, Fabio Colonna, Galeazzo Sabbatini, Nicolas Romarini (cité par le P. Kircher, *Musurgia*, lib. 6, c. 1, § 3), François Nigetti (*voy.* ces noms) et d'autres. Ce système d'accord des instruments à clavier était appelé autrefois par les musiciens italiens *Sistema partecipato*.

CASONI (Guido), littérateur italien du seizième siècle, né à Serravalle, est auteur d'un livre bizarre qui a pour titre : *Della magia d'Amore, nella quale si tratta come Amore sia Metafisico, Fisico, Astrologo, Musico*, etc.; in Venezia, appresso Agostino Zoppini, 1596, 56 feuillets in-4°. Le troisième livre de cet ouvrage singulier traite de la musique, laquelle, suivant l'auteur, tire son origine de l'amour.

CASPARINI (Eugène), dont le nom allemand était *Caspar*, était fils d'un facteur d'orgues. Il exerça la même profession, et fut considéré comme le plus habile artiste de son temps pour la fabrication de ces instruments. Il naquit en 1624, à Sorau, dans la basse Lusace. Le désir d'augmenter les connaissances qu'il avait acquises dans les ateliers de son père le détermina à voyager, lorsqu'il eut atteint sa dix-septième année. Après un séjour de trois ans en Bavière, il partit pour l'Italie et se fixa à Padoue, où il vécut longtemps. Appelé à Vienne avec le titre de facteur d'orgues de la cour impériale, il remit en bon état tous les instruments de cette ville, et, avant de s'éloigner, construisit pour l'empereur un petit orgue de six jeux, dont tous les tuyaux étaient en papier verni. L'empereur lui témoigna sa satisfaction par le don d'une somme de mille ducats et d'une tabatière d'or ornée de son portrait. De retour en Italie, Casparini y reprit ses travaux habituels. En 1697 il fut appelé à Gœrlitz pour y construire le grand orgue de la nouvelle église de Saint-Pierre et Saint-Paul ; il acheva cet instrument dans l'espace de six ans, en société avec son fils. On croit qu'il cessa de vivre peu de temps après, mais l'époque de sa mort n'est pas exactement connue. Les principaux ouvrages de Casparini sont : 1° L'excellent orgue de Sainte-Marie-Majeure à Trente, composé de trente-deux registres, et qui fut ensuite augmenté de dix jeux nouveaux. — 2° L'orgue de Sainte-Justine, à Padoue, seize pieds ouverts, avec quarante-deux registres. — 3° Le grand orgue de Saint-George le Majeur, à Venise, de trente-deux pieds. — 4° Le grand orgue de Saint-Paul, à Épan, dans le Tyrol. — 5° Un orgue au couvent de Brixen, dans le Tyrol. — 6° Le grand orgue de Gœrlitz, de trente-deux pieds.

CASPARINI (Adam-Horace), fils du précédent, et non moins célèbre constructeur d'orgues, naquit en Italie. Il aida son père dans la construction du grand orgue de Gœrlitz. Quant à ses travaux particuliers, ils consistent : 1° Dans l'orgue de Saint-Bernard, à Breslau, composé de trente et un jeux avec quatre soufflets, construit de 1708 à 1711. — 2° Dans celui de l'église des Onze mille Vierges, de la même ville, composé de vingt-trois jeux et de quatre soufflets, en 1705. — 3° Dans celui de Saint-Adalbert, de vingt-deux jeux et trois soufflets, en 1737.

Le fils de cet artiste, nommé *Jean-Gottlob*, aida son père dans la construction de l'orgue de Saint-Adalbert, de Breslau, et fit lui-même l'orgue des Dominicains de Glogau, composé de vingt jeux.

CASPERS (Louis-Henri-Jean), pianiste et compositeur, né à Paris de parents allemands le 2 octobre 1825, fut admis au Conservatoire comme élève de piano, et suivit pendant plusieurs années le cours de Zimmerman. En 1843 il commença l'étude de l'harmonie dans la même école. Le deuxième prix de cette science lui fut décerné en 1845, et il obtint le premier en 1847. Devenu élève d'Halévy pour le contrepoint et la fugue, il se distingua au concours de 1849 et y obtint un prix. Depuis lors M. Caspers s'est livré à l'enseignement et à la composition. Son premier ouvrage dramatique, *le Chapeau du roi*, opéra-comique en un acte, a été représenté au Théâtre-Lyrique, le 16 avril 1856. Les connaisseurs y ont remarqué du talent dans la manière d'écrire, dans l'instrumentation et l'instinct de la scène. *La Charmeuse*, autre opéra-comique en un acte, composé par M. Caspers, a été représenté au théâtre des Bouffes-Parisiens le 12 avril 1858. On y a remarqué les mêmes qualités. Il a donné au même théâtre, en 1859, *Dans la rue*, opérette en un acte. Le même compositeur avait fait entendre précédemment des chœurs avec orchestre aux concerts de la société de Sainte-Cécile à Paris : ils n'ont pas été publiés. Des romances, des mélodies, des préludes pour le piano en style fugué, un boléro pour le même instrument, des nocturnes et des fantaisies, complètent la série des productions de M. Caspers jusqu'au moment où cette notice est écrite (1859).

CASSAGNE (l'Abbé Joseph la) naquit au diocèse d'Oléron, vers 1720. Il apprit la musique à la maîtrise de la cathédrale de Marseille, et publia : 1° *Recueil de Fables mises en musique*; Paris, 1754, in-4°. — 2° *Alphabet musical*; Paris, 1765, in-8°. — 3° *Traité général*

des éléments du chant. Cet ouvrage, imprimé dès 1742, ne fut publié qu'en 1766 (Paris, grand in-8°). L'auteur y propose de réduire toutes les clefs à une seule, c'est-à-dire à la clef de *sol* sur la seconde ligne; idée fausse que Salmon avait déjà tenté de faire adopter dans son *Essay to the advancement of musik* (Londres, 1678, in-8°). Pascal Boyer, maître de musique de la cathédrale de Nîmes, fit voir le ridicule de cette idée, dans une *Lettre à Diderot*, publiée en 1767. La Cassagne répondit à cette lettre par *l'Unicléfier musical, pour servir de supplément au Traité général des éléments du chant* (Paris, 1768, grand in-8°), mais il ne détruisit pas la force des objections qui avaient été faites contre son système. Reprise vers 1815 et postérieurement par plusieurs auteurs de systèmes et d'éléments de musique, l'idée de Salmon et de l'abbé la Cassagne a été mise en pratique dans les arrangements pour piano des opéras et même des anciennes œuvres classiques : elle a produit ses résultats inévitables, en faisant oublier à beaucoup de musiciens l'usage des clefs et les rendant inhabiles à lire la musique ancienne : de plus, elle leur a fait considérer comme identiques des diapasons de voix qui sont naturellement à l'octave.

CASSAIGNE (RAYMOND DE LA), né dans l'ancienne province de Gascogne vers 1540, fut maître des enfants de chœur de Notre-Dame de Paris. Il occupait cette place lorsqu'il obtint au concours du *Puy de musique* d'Évreux, en 1575, le prix de la harpe d'argent pour la composition du motet *Quis miserebitur tui Jerusalem*. Le premier prix, c'est-à-dire celui de l'orgue d'argent, lui fut décerné au concours de la même ville, en 1587, pour un *Lauda Jerusalem*.

CASSANEA DE MONDONVILLE (JEAN-JOSEPH). *Voy.* MONDONVILLE.

CASSEBOEHM (JEAN-FRÉDÉRIC), médecin et habile anatomiste, fit ses études à Halle, sa patrie, et à Francfort-sur-l'Oder. De retour à Halle, il y enseigna l'anatomie, et fut ensuite appelé à Berlin (en 1741) pour y occuper une chaire de la même faculté; il y mourut le 7 février 1743. Ce médecin s'est spécialement occupé de l'anatomie de l'oreille, et a donné sur cette matière : 1° *Disputatio de aure interna*; Francfort, 1730, in-4°. — 2° *Tractatus tres de aure humana*; ibid., 1730, in-4°, augmenté d'un 4° traité en 1734, d'un 5° et d'un 6° en 1735, in-4°.

CASSEL (GUILLAUME), professeur de chant au Conservatoire de musique de Bruxelles, est né à Lyon le 12 octobre 1794. Entré à l'âge de onze ans, comme pensionnaire, au Lycée de cette ville, il y fit de bonnes études. Ses parents désiraient lui voir suivre la carrière du barreau; mais la nécessité de se soustraire à la conscription militaire lui fit chercher un refuge dans celle des arts. Dès son enfance il avait montré d'heureuses dispositions pour la musique; elles avaient été cultivées par de bons maîtres, et particulièrement par Georges Jadin; il dut à cette première éducation musicale l'avantage d'être admis au pensionnat du Conservatoire de Paris, comme élève interne pour le chant. Dans cette école célèbre, Garat, Talma et Baptiste aîné furent ses maîtres de chant et de déclamation. La réforme du pensionnat en 1814, après la restauration, obligea Cassel à chercher au théâtre l'emploi des connaissances qu'il avait acquises dans son art : ce fut au théâtre d'Amiens qu'il débuta. Ses premiers pas dans la carrière dramatique furent heureux; une voix fraîche et d'un timbre agréable, une très-bonne méthode de chant et une profonde connaissance de la musique assurèrent ses succès. Les théâtres de Nantes, de Metz, de Lyon, de Rouen et de Bordeaux possédèrent ensuite Cassel, et partout il fut applaudi. Enfin il entra à l'Opéra-Comique de Paris, y débuta avec succès et y demeura pendant trois ans. Il y serait vraisemblablement resté plus longtemps si des discussions assez vives ne s'étaient élevées entre lui et Guilbert de Pixérécourt, alors directeur de ce théâtre : elles l'obligèrent à rompre ses engagements et à se rendre en Belgique. Il se fit d'abord entendre à Gand, puis fut appelé au grand théâtre de Bruxelles, où il joua avec succès pendant cinq ans. Retiré en 1832, il a cessé de se faire entendre en public et s'est livré à l'enseignement. Déjà il s'était fait connaître avantageusement par les bons élèves qu'il avait formés; parmi ceux-ci on remarquait M^{lle} Dorus (plus tard M^{me} Gras), M^{lle} Florigny (connue ensuite sous le nom de M^{me} Valère), et M^{lle} Dorgebray, qui a obtenu des succès à l'Odéon de Paris. Nommé professeur de chant au Conservatoire de Bruxelles en 1833, Cassel y a formé des élèves qui ont brillé au théâtre. Sa méthode était une très-bonne tradition de celle de Garat. Ce bon professeur est mort à Bruxelles, au mois d'octobre 1836.

Comme compositeur, Cassel s'est fait connaître par beaucoup de romances et de nocturnes qui ont été publiés à Bruxelles et à Paris. A Rouen, il a écrit une cantate pour l'anniversaire de la naissance de Pierre Corneille; à Bruxelles : 1° Une messe solennelle qui a été exécutée plu-

sieurs fois à l'église Sainte-Gudule. — 2º Un *Laudate* pour soprano avec chœurs. — 3º Deux airs italiens, dont un pour soprano avec chœur. — 4º Un duo italien pour soprano et baryton. A Metz : 1º Un *Domine salvum fac regem*, pour deux ténors et basse. — 2º Un *O salutaris*, pour soprano, mezzo soprano et contralto.

CASSERIO (JULES), célèbre anatomiste, né à Plaisance, en 1545, d'une famille obscure, fut instruit dans la médecine par Fabrice d'Aquapendente, dont il avait été le domestique, et qui le fit recevoir docteur en médecine et en chirurgie à l'université de Padoue. En 1609 il fut nommé professeur de chirurgie par le sénat de Venise. Casserio mourut à Padoue en 1616, âgé de soixante ans. On lui doit un excellent livre intitulé *de Vocis auditusque organis historia anatomica*; Venise, 1600, in-fol., avec 33 pl., réimprimé à Ferrare, en 1601, in-fol., et à Venise, en 1607, in-fol. La partie relative aux organes de la voix a été donnée seule à Ferrare, en 1601, in-fol.

CASSINI DE THURY (CÉSAR-FRANÇOIS), de l'Académie des sciences, maître des comptes, directeur de l'observatoire, célèbre par la pensée et l'exécution de la belle carte topographique de la France, connue sous le nom de *Carte de Cassini*, naquit le 14 juin 1714, ou le 17 du même mois, suivant quelques biographies. Il mourut de la petite vérole, le 4 septembre 1784. Il a fait avec Maraldi et l'abbé de la Caille des expériences sur la propagation du son, dont il a consigné le résultat dans un mémoire inséré parmi ceux de l'Académie des sciences, année 1738, p. 24. Dans ceux de l'année 1739, p. 126, il a aussi donné : *Nouvelles expériences faites en Languedoc sur la propagation du son, qui confirment celles qui ont été faites aux environs de Paris*.

CASSIODORE (AURÉLIEN), historien latin et ministre de Théodoric, roi des Goths, naquit à Squillace, vers 470. Dès l'âge de dix-huit ans, il avait déjà acquis une grande réputation par son savoir et sa prudence. Odoacre, roi des Hérules, lui confia le soin de ses domaines et de ses finances. Après la mort de ce prince, vaincu par Théodoric, il se retira dans sa patrie ; mais, bientôt rappelé par le vainqueur, il devint son secrétaire, son ministre et le bienfaiteur de l'Italie. Sa faveur s'accrut avec ses services ; il était déjà patrice et maître des offices, lorsqu'il fut fait consul en 514. Éloigné de la cour en 524, il y fut rappelé par la fille de Théodoric après la mort de ce prince ; mais, accablé par les revers et la ruine des Goths, qu'il n'avait pu prévenir, il se retira enfin dans sa patrie à l'âge de soixante-dix ans, et fonda le monastère de Viviers (en Calabre). On croit que sa carrière se prolongea jusqu'à près de cent ans ; au moins sait-on qu'il vivait encore en 562. Parmi les ouvrages de Cassiodore on trouve un traité de musique, qui fait partie de celui qui a pour titre *de Artibus ac disciplinis liberalium litterarum*. L'abbé Gerbert l'a inséré dans sa collection des écrivains ecclésiastiques sur la musique, t. I, p. 15. On le trouve aussi dans ses œuvres complètes publiées par les Bénédictins, Rouen, 1679, 2 vol. in-fol., réimprimées à Venise en 1729, t. II.

CASTAGNEDA Y PARÉS (D. ISIDORE), professeur de clavecin à Cadix, dans la seconde moitié du dix-huitième siècle, a fait paraître un ouvrage intitulé *Traité théorique sur les premiers éléments de la musique*; Cadix, Hondillo et Iglesias, 1783. Ce titre est celui qui est cité dans le *Journal encyclopédique* du mois de juin 1783, p. 560 ; mais il est vraisemblable que ce n'est qu'une traduction, et que l'ouvrage de Castagneda est écrit en espagnol.

CASTAGNERY (JEAN-PAUL), luthier français, vivait à Paris, vers le milieu du dix-septième siècle. On a de lui des instruments qui portent la date de 1639, et d'autres, 1662. Ses violons sont estimés à cause de leur timbre argentin ; mais le volume de leur son est peu considérable.

CASTAING (LE CHEVALIER F. J. M.), ancien officier de marine, né en Normandie, et amateur de musique à Falaise (Calvados), vers 1785, est auteur d'un petit ouvrage qui a pour titre : *Essai sur l'art musical, en réponse au programme de la société philharmonique du Calvados, sur la question de savoir quels sont les moyens de propager le goût de la musique en Normandie et de la populariser dans les provinces*. Falaise, imprimerie de Brée l'aîné, 1834, in-8º de 34 pages.

CASTALDI (BELLEROPHON), musicien vénitien sur lequel on n'a pas de renseignements. Il vivait au commencement du dix-septième siècle. On a imprimé un recueil de madrigaux de sa composition sous ce titre : *Primo mazzello de Fiori musicalmente colti nel giardino Bellerofonteo*; Venezia, app. Aless. Vincenti, 1623, in-4º.

CASTEL (LOUIS-BERTRAND), né à Montpellier le 11 novembre 1688, entra chez les jésuites le 16 octobre 1703. Il cultiva principalement les mathématiques et les enseigna à Toulouse et à Paris, où il arriva vers 1720. Frappé de cette proposition avancée par Newton (dans

son *Optique*, liv. I, p. 2, prop. 3), que les largeurs des sept couleurs primitives, résultant de la réfraction de la lumière à travers le prisme, sont proportionnelles aux longueurs des cordes d'une échelle musicale disposée dans cet ordre, *re, mi, fa, sol, la′, si, ut*, le père Castel prétendit former des gammes de couleurs comme il y a des gammes de sons, et crut à la possibilité d'une machine, qu'il appela *Clavecin oculaire*, au moyen de quoi, en variant les couleurs, il prétendit affecter l'organe de la vue, comme le clavecin ordinaire affecte celui de l'ouïe par la variété des sons. Il en annonça le projet dans le *Mercure* de novembre 1725, et en développa la théorie dans les journaux de Trévoux de 1735. Il dépensa des sommes considérables pour faire construire sa machine, qui fut recommencée à plusieurs reprises; mais c'était une idée bizarre qui ne pouvait avoir de résultat satisfaisant, et qu'il finit par abandonner. Le père Castel travailla au journal de Trévoux pendant trente ans, et fournit aussi beaucoup d'articles au *Mercure*. Quoique géomètre, il manquait de méthode et se jetait souvent dans des écarts d'imagination. Il est mort le 11 janvier 1757, à soixante-neuf ans. On a de lui : 1° L'exposition de son système du clavecin oculaire, sous ce titre : *Nouvelles expériences d'optique et d'acoustique* (Mémoires de Trévoux, t. LXIX et LXX, année 1735). G.-Ph. Telemann a donné une traduction allemande de cette exposition, sous ce titre : *Beschreibung der Augenorgel, oder Augenclavier*, etc.; Hambourg, 1739, in-4°. On trouve une analyse de cette traduction dans la Bibliothèque musicale de Mitzler, t. II, p. 269-276. On a publié aussi à Londres : *Explanation of the ocular Harpsichord*; Londres, 1757, in-8° de 22 pages. — 2° *Lettres d'un académicien de Bordeaux sur le fond de la musique*; Paris, 1754, in-12. Ces lettres ont été écrites à l'occasion de celle de J.-J. Rousseau sur la musique française : le style en est lourd et diffus. Une réponse anonyme a été publiée sous ce titre : *Réponse critique d'un académicien de Rouen à l'académicien de Bordeaux*; Paris, 1754, in-12. Cette réponse est du père Castel lui-même. — 3° *Remarques sur la lettre de M. Rameau*, dans les Mémoires de Trévoux, ann. 1736, t. LXXI, p. 1999-2026. (*Voy.* RAMEAU). On attribue aussi au père Castel la rédaction des ouvrages de théorie de Rameau; mais ce fait n'est pas prouvé. Le journal des travaux de ce jésuite pour son clavecin oculaire, ayant été vendu avec la bibliothèque de la maison professe de son ordre, passa dans celle de Meermann; il a été remis en vente à la Haye en 1824, et acheté par Van Hulthem. Il est aujourd'hui dans la collection de manuscrits de la bibliothèque royale de Bruxelles. Le père Castel est auteur d'une *Dissertation philosophique et littéraire, où, par les vrais principes de la géométrie, on recherche si les règles des arts sont fixes ou arbitraires* (Paris, 1738, in-12). Pour se faire mieux entendre à cet égard, le père Castel applique ses principes à la musique, et en prend occasion de rapporter à ce sujet les conversations qu'il a eues avec Rameau. Ces conversations ne conduisent à aucun résultat de quelque importance. On a imprimé à Londres, sous le nom du P. Castel : *Dissertation upon a Work wrote by Mr. Geminiani, intitled the Harmonic guide. Extraed out of the Journal des savans*; Londres, 1741, in-12.

CASTELAN (ANDRÉ), violon de la chambre de Henri II, roi de France, fut nommé à cette place en 1555, suivant un compte manuscrit de l'année 1559, qui se trouve à la bibliothèque impériale, à Paris. (*Voy. Revue musicale*, sixième année, p. 257.)

CASTELBARCO (le comte CÉSAR DE), amateur de musique à Milan, est issu d'une famille distinguée dans les annales de la Lombardie. Possesseur d'une grande fortune, il fait un noble usage de ses richesses et s'entoure des plus beaux produits de tous les arts. Il s'est fait connaître comme compositeur par des duos pour deux violons, op. 3 et 4 ; un grand trio pour 2 violons et violoncelle; 12 quatuors pour 2 violons, alto et violoncelle; un autre trio pour piano, violon et violoncelle; un grand sextuor, dans le genre d'une symphonie, pour deux violons, deux altos, violoncelle et contre-basse; *le Rédempteur sur la Croix*, sonates caractéristiques pour deux violons, alto, violoncelle et contre-basse; *le Sette Parole di Dio punitore, ossia il Diluvio*, sonate caractéristique pour piano, violon, alto, violoncelle, basse et physharmonica *ad libitum* : le même ouvrage à grand orchestre avec chant, dédié à l'Institut de France; 12 quintettes pour 2 violons, 2 altos et violoncelle; une symphonie à grand orchestre; *les Sept Paroles de la Création*, pour orchestre et chant, et *les Sept Paroles de la Rédemption*, également pour orchestre. La plupart de ces ouvrages ont été publiés à Milan, par les soins du professeur Louis Scotti. Le comte de Castelbarco donne souvent des concerts dans sa maison. Sa collection d'instruments de grands maîtres est renommée en Italie : on y remarque quatre beaux violons de Stradivari, d'autres de Joseph et d'André Guarneri, d'Amati, de Steiner, plusieurs

altos et violoncelles de ces artistes célèbres.

CASTELEYN (maître MATHIEU), prêtre, notaire, poëte et musicien, naquit à Audenarde (Flandre) en 1485; car lui-même nous apprend, dans une de ses chansons, qu'il était âgé de trente ans en 1515. Il vivait encore après 1544, puisque une autre chanson composée par lui a pour sujet le traité de paix conclu à Crépy dans cette même année. Il mourut à Audenarde en 1549, suivant une note manuscrite de M. Vanderstraeten. Casteleyn fut attaché en qualité de *facteur* à la chambre de rhétorique d'Audenarde, désignée sous le nom de *Pax vobis*. On a de ce poëte musicien un art de rhétorique en vers flamands (*De Konst van Rhetoriken*) dont la première édition a paru à Gand en 1555, in-12, et qui a été réimprimé plusieurs fois. Le recueil de ses chansons a pour titre : *Diversche liedkens gecomponeert by Wylent Heer Mathys de Casteleyn priester ende excellent poet;* tot Rotterdam, by Jan Van Waesberghe de Jonghe, anno 1616. 1 vol. in-12. (Chansons diverses composées par Mathieu de Casteleyn, prêtre et poëte excellent.) J. F. Willems cite une première édition de ces chansons publiée en 1530. La plupart des chansons de Casteleyn sont bachiques ou érotiques. Trois sont historiques et ont pour sujet : 1° La captivité de François 1er; — 2° Le traité de paix conclu à Nice; — 3° Le traité de paix perpétuelle de Crépy. Les mélodies qui accompagnent les chansons ont en général le caractère des complaintes du moyen âge, et sont écrites dans la tonalité ancienne du premier, du second et du quatrième ton du plain-chant. On voit au titre du recueil que le poëte a composé les mélodies d'une partie de ses chansons; car y on lit ces mots : *Hier achter zijn noch by ghevoecht alle de liedekens by den zelven autheur op noten ghestelt*. (Une partie des chansons contenues ici ont été ornées de mélodies par le même auteur.)

L'érudit Willems a publié la chanson relative à la captivité de François Ier, en notation moderne, dans sa collection de chansons flamandes intitulée : *Oude vlaemsche Liederen* (Gand, H. Hoste, 1846, gr. in-8°); et M. Edmond Vanderstraeten a reproduit le premier couplet de la trentième chanson, avec la notation originale, d'après l'édition de Rotterdam, 1616, dans ses *Recherches sur la musique à Audenarde avant le dixneuvième siècle* (Anvers, 1856, in-8°).

CASTELLACCI (LOUIS), guitariste, est né à Pise en 1797. Après avoir appris les premiers principes de la musique, il se livra à l'étude de la mandoline, et acquit sur cet instrument beaucoup d'habileté. Mais il y a si peu de ressources pour l'existence d'un artiste dont le talent consiste à jouer de la mandoline, que M. Castellacci se vit forcé d'y renoncer pour se faire guitariste. C'est par la guitare surtout qu'il s'est fait connaître. Ainsi que Carulli et Carcassi, il vint chercher une réputation et de l'aisance à Paris : il y trouva ces deux choses. Comme professeur de guitare, il s'est placé au rang de ceux qui ont obtenu le plus de succès dans cette ville, dont il ne s'est plus éloigné, si ce n'est pour faire un voyage en Allemagne dans l'année 1825. M. Castellacci a publié près de deux cents œuvres pour son instrument, entre autres une méthode divisée en deux parties. Toute cette musique, qui est fort légère, et qui consiste en fantaisies, airs variés, duos, rondeaux, valses, etc., a été gravée à Paris, à Lyon et à Milan. On connaît aussi de M. Castellacci un grand nombre de romances.

CASTELLI (IGNACE FRÉDÉRIC), poëte agréable et littérateur laborieux, naquit le 16 mai 1781 à Vienne, où son père était vérificateur des comptes au collége des Jésuites. Après avoir suivi les cours de cette institution jusqu'en rhétorique, il étudia le droit à l'université, et apprit dans le même temps à jouer du violon, sur lequel il acquit assez de talent pour remplacer souvent son maître à l'orchestre du théâtre. En 1801 il obtint un emploi à la comptabilité de la ville; mais les fonctions de cette place étaient incompatibles avec son goût pour la poésie; bientôt il la quitta, et, devenu libre, il put se livrer à son penchant pour le théâtre. Sa première pièce fut jouée en 1803 et eut quelque succès. Au nombre de ses ouvrages en ce genre, on remarque l'Opéra *Schweizerfamilie* (la Famille suisse), dont Weigl a écrit la musique. En 1815, Castelli suivit en France le comte Cavriani, commissaire du gouvernement autrichien pendant l'occupation : Castelli remplissait près de lui les fonctions de secrétaire. De retour à Vienne, en 1817, il reprit ses travaux; puis il fit un voyage en Allemagne et reçut le doctorat à l'université de Iéna, en 1839. Outre ses nombreuses productions poétiques et littéraires, on connaît de Castelli beaucoup d'articles de journaux, même dans le domaine de la politique où il s'était engagé en 1848. Il a rédigé seul, depuis 1829 jusqu'en 1840 l'*Indicateur général de la musique* (Allgemeiner musikalischer Anzeiger), petit journal hebdomadaire dont la collection forme 12 volumes in-8°. Castelli est mort à Vienne dans les premiers mois de 1854.

CASTELLO (DARIO), Vénitien, chef de l'or-

chestre de Saint-Marc, au commencement du dix-septième siècle, est désigné au titre d'un de ses ouvrages : *Capo di compagnia di musichi istrumenti da fiato.* On connaît de lui les productions dont voici les titres : 1° *Sonate concertate a quattro stromenti, parte prima;* Venise, 1626. — 2° *Idem, parte secunda;* Venise, 1627; — 3° *Sonate concertate in stil moderno per sonar nel organo overo spinetta con diversi istromenti a due e tre, libro 1°;* Venise, 1629. La deuxième édition est de 1658, in-fol.; — 4° *Idem, libro 2°;* Venise, 1644. C'est une réimpression.

CASTELLO (PAUL DA), compositeur vénitien attaché comme chantre à l'église de Saint-Marc, en 1670, a donné à Vienne, en 1683, un oratorio intitulé *il Trionfo di Davide,* dont il avait fait les paroles et la musique.

CASTELLO (JEAN), claveciniste italien, fixé à Vienne au commencement du dix-huitième siècle, a publié une collection de pièces de clavecin sous ce titre : *Neue Clavieruebung, bestehend in eine Sonata, Capriccio, Allemanda, Corrente, Sarabanda, Giga, Aria con XII variazioni d'Intavolatura di cembalo;* Vienne, 1722.

CASTENDORFER (ÉTIENNE), constructeur d'orgues à Breslau, est un des plus anciens artistes de ce genre dont l'histoire ait conservé les noms, car on sait qu'il fit un bon orgue à Nordlingue en 1466. Il est aussi l'un des premiers qui ont introduit l'usage des pédales, s'il est vrai, comme le rapporte Prætorius (*Syntag. mus.,* t. II, p. 111), qu'il en avait mis à l'orgue de la cathédrale d'Erfurt, qu'il construisit en 1483. Il fut aidé dans ses travaux par ses deux fils, Melchior et Michel (*Voy.* BERNHART).

CASTIL-BLAZE. *Voy.* BLAZE.

CASTIGLIONI (CHARLES), amateur de musique et violoniste à Milan, vécut dans cette ville vers 1810. Il s'est fait connaître par *Tre Quartetti per due violini, viola e violoncello;* Paris, Carli.

CASTILETI (JEAN). *Voy.* GUYOT ou GUIOT.

CASTILHON (JEAN-LOUIS), membre de l'académie des jeux Floraux et avocat à Toulouse, naquit dans cette ville en 1720, et mourut vers la fin de 1799. Écrivain laborieux, il a publié beaucoup de livres, et a coopéré à la rédaction de quelques grands ouvrages, tels que le *Dictionnaire universel des sciences morales, économiques, politiques et diplomatiques,* et le *Supplément de l'Encyclopédie* de Diderot et de d'Alembert. Il a fait insérer dans celui-ci un certain nombre d'articles sur la partie historique de la musique qui ont été conservés dans la première partie du *Dictionnaire de Musique* de l'*Encyclopédie méthodique,* et qu'il aurait fallu en bannir, car la plupart renferment des notions fausses, et ont plutôt l'apparence que la réalité de l'érudition.

CASTILLO (ALPHONSE DE), docteur à l'université de Salamanque, né vers la fin du quinzième siècle, a publié un traité de plain-chant, intitulé *Arte de Canto llano;* Salamanque, 1504, in-4°.

CASTILLO (DIEGO DEL), premier organiste et *racionero* de l'église métropolitaine de Séville, vécut vers le milieu du seizième siècle. Il fut également distingué par son talent sur l'orgue et par le mérite de ses compositions. Il publia un livre de pièces d'orgue en tablature, devenu si rare aujourd'hui que, si Carrea d'Araujo (*Voy.* ARAUXO ou ARAUJO) n'en parlait pas dans son œuvre intitulée *Tientos y discursos musicos,* comme l'ayant vu, on pourrait douter de son existence. Deux compositions de Castillo existent dans les archives du monastère royal de l'Escurial : ce sont deux motets à 5 voix, le premier sur les paroles *Quis enim cognovit?* l'autre sur le texte : *O ! altitudo divitiarum.* Ces ouvrages, dit M. Eslava (*Breve memoria historica de los organistas españoles,* p. 6, dans le *Museo organico español*), révèlent de grandes qualités dans l'art d'écrire.

CASTILLON (FRÉDÉRIC-ADOLPHE-MAXIMILIEN-GUSTAVE DE), littérateur, membre de l'Académie de Berlin, est né vers 1778, à Utrecht, où son père professait les mathématiques et la philosophie. Le nom de sa famille est *Salvemini,* que son père quitta pour celui de Castillon, de la ville de Castiglione, où il était né. On a de Castillon fils, des *Recherches sur le Beau et sur son application à la musique dans la mélodie, l'harmonie et le rhythme.* Voyez à ce sujet les Mémoires de l'Académie de Berlin, année 1804, p. 319.

CASTOLDI (JEAN-JACQUES). *Voy.* GASTOLDI.

CASTRITIUS (MATTHIAS), ou CASTRITZ, contrepointiste allemand du seizième siècle, a publié les ouvrages suivants : 1° *Nova Harmonia quinque vocum;* Nuremberg, 1569, in-4°. — 2° *Carmina quatuor vocibus concert.;* Nuremberg, 1571. — 3° *Symbola principum,* 4 et 5 vocum; id., 1571. (*Vid.* Draudii Biblioth. class., p. 1625.)

CASTRO (JEAN DE), luthiste et maître de chapelle de Jean-Guillaume, prince souverain

de Juliers, de Clèves et de Berg, vers 1580, naquit à Liége dans la première moitié du seizième siècle. Il a publié les ouvrages dont les titres suivent : 1° *Madrigalia et Cantiones*; Anvers, 1569, réimprimés à Louvain en 1570. — 2° *Sept livres de chansons*; Paris et Louvain, 1570, in-4°, 1576, in-4°; Anvers, 1582 et 1597, in-4°. — 3° *Sacrarum cantionum quinque et octo vocum, tam viva voce, quam instrumentis cantatu commodissimarum, atque jam primum in lucem editarum liber unus*; Lovanii, per Petrum Phalesium, 1571, in-4° obl. — 4° *La fleur des chansons à trois parties, contenant un recueil produit de la divine musique de Jean Castro, Severin Cornet, Noé Faignent et autres excellents auteurs, mis en ordre convenablement suivant leurs tons*; à Louvain, chez Pierre Phalèse, et à Anvers, chez Jean Bellère, 1574, in-4° obl. Les autres musiciens dont on trouve des pièces dans ce recueil sont Cléreau, Crequillon, Jacotin, Jannequin et de Latre (Jehan-Petit). — 5° *Livre de mélanges, contenant un recueil de chansons à quatre parties*; Anvers, 1575, in-4°. — 6° *La fleur des chansons à trois parties, contenant un recueil produit de la divine musique*, livre 2me; Louvain, 1575; Anvers, 1582 et 1591. — 7° *Chansons, odes et sonnets de P. de Ronsard, à quatre, cinq, six et huit parties*; Louvain, 1577, in-4°. — 8° *Livre de chansons composées à trois parties*; Paris, 1580. — 9° *Livre de chansons à cinq parties, convenable tant à la voix, comme à toute sorte d'instruments, avec une pastorelle en forme de dialogue*; Anvers, 1586. — 10° *Novæ cantiones sacræ, quæ vulgo motetta vocantur, cum quinque, sex et octo vocibus*; Duaci, ex officina Johannis Bogaert, 1588, in-4° obl. Ce recueil contient 22 motets. — 11° *Rose fresche, madrigali a 3 voci*; Venise, 1591, in-4°. — 12° *Recueil de chansons à trois parties*; Anvers, 1591, in-4°. — 13° *Sonetti*; Anvers, 1592, in-4°. — 14° *Cantiones sacræ, quas motettas nominant, quinque vocum*; Francfort, 1591, in-4°. — 15° *Sonnets avec une chanson à neuf parties*; Anvers, 1592, in-4°. — 16° *Triciniorum sacrorum, quæ motetta vocant, omnis generis instrumentis musicis et vivæ voci accom. Liber unus*; Antwerpiæ, excudebat Petrus Phalesius, 1592, in-4° obl. — 17° *Odes III, contenant chacune d'elles douze parties, l'une suivant l'autre, le tout mis en musicque à quatre voix*; Douai, 1592, in-4°. — 18° *Sonetti*; Douai, 1593, in-4°. — 19° *Bicinia sacra seu cantiones sacræ aliquot duarum vocum*; Cologne, 1593, in-4°. — 20° *Quintines,* *Sextines, sonnets à cinq parties*; Cologne, 1594, in-4°. — 21° *Harmonie délectable, contenant aucunes stanses et chansons à quatre parties*; Anvers, 1594, in-4°. — 22° *Chant musical, mis en musique à cinq parties*; Cologne, 1597, in-4°. — 23° *Trium vocum cantiones aliquot sacræ, nunc recens compositæ*; Coloniæ Agrippinæ, ex officina Gerardi Grevenbrock, 1598, in-4° obl. Une première édition de cet ouvrage avait été publiée à Cologne en 1596; ou, ce qui est plus vraisemblable, la deuxième édition n'est qu'un simple changement de frontispice. — 24° *Missæ tres trium vocum in honorem sanctissimæ et individuæ Trinitatis, nunquam ante hac in lucem editæ*; ibid., 1599, in-4° obl. — 25° *Sonnets du Seigneur de la Mechinière, mis en musique à trois parties*; Douai, 1600, in-4°.

CASTRO (Jean), maître de musique à Lyon, vers 1570. On a de lui des *Chansons à trois parties*; Paris, Adrien le Roy, 1580. Depuis 1570 jusqu'en 1592, il a publié une grande quantité de *Chansons*, de *Sonnets* et de *Madrigaux*, à quatre, cinq, six, sept et huit parties, à Lyon, chez de Tournes, et à Paris, chez le Roy. Il y a beaucoup d'apparence que ce compositeur est le même que celui qui est l'objet de l'article précédent, malgré l'opinion contraire émise par M. de Boisgelou, dans une note du catalogue manuscrit de sa bibliothèque.

CASTRO (Rodriguez), juif portugais, fit ses études à Salamanque, et enseigna la philosophie et la médecine à Hambourg, où il s'établit en 1596. Il mourut dans cette ville le 19 janvier 1627, âgé de plus de quatre-vingts ans. On a de lui : *de Officiis medico-politicis, seu Medicus politicus*; Hambourg, 1614, in-4°. Le chapitre 14° du livre 4° est intitulé : *Ut demonstretur, non minus utiliter quam honeste atque prudenter in morbis musicam adhiberi : ipsius encomia præmittuntur*; le chapitre 15° : *Notantur ac rejiciuntur musicæ abusus*; le chapitre 16° : *Musicæ excellentia, atque præstantia, rationibus, auctorum suffragiis et experimentis comprobatur*.

CASTRO (Juan de), littérateur-musicien espagnol, actuellement vivant à Madrid, a été pendant plusieurs années directeur d'un journal intitulé *la España musical y literaria*; puis est entré dans la rédaction de la *Gaceta musical de Madrid*. Il a publié un traité du chant sous le titre de *Nuovo Método de canto teórico-prático*; Madrid, 1856. Cet ouvrage a été approuvé par le Conservatoire royal de musique et de déclamation de Madrid.

CASTROVILLARI (LE P. DANIEL), cordelier au grand couvent de Venise, vers le milieu du dix-septième siècle, a fait la musique des opéras *gli Avvenimenti di Orinda*, en 1659; *la Pasifae*, 1661, et *la Cleopatra*, 1662. Tous ont été représentés à Venise. M. Caffi place Castrovillari au nombre des maîtres de la chapelle de Saint-Marc, lesquels étaient ecclésiastiques et néanmoins écrivirent pour le théâtre (voyez *Storia di musica sacra*, etc., t. II, p. 157); cependant le nom de ce musicien ne paraît pas dans le tableau des maîtres de cette chapelle.

CASTRUCCI (PIERRE), habile violoniste, né à Rome vers 1690, fut élève de Corelli. En 1715 il s'attacha au service du comte Richard Burlington, et passa en Angleterre. Quoique l'enthousiasme de Castrucci pour son art, et surtout pour son instrument, fût porté à un tel degré qu'il passait pour être fou, néanmoins on lui confia la direction de l'orchestre de l'Opéra, à la retraite de Corbet. Quantz l'entendit en 1727; il jouait alors les solos au théâtre de Hændel avec beaucoup de succès. En 1737 il donna un concert à son bénéfice, et publia un avertissement où il disait « qu'ayant eu l'honneur de « servir la noblesse anglaise pendant plusieurs « années, il espérait qu'elle voudrait bien l'ho- « norer de sa présence à ce concert. » Il annonçait aussi qu'il devait retourner à Rome l'été suivant; mais, soit qu'il n'ait point exécuté ce projet, ou qu'il soit revenu à Londres, il y est mort en 1769, à l'âge de près de quatre-vingts ans, dans un état voisin de la misère. Castrucci a servi de modèle à Hogarth pour sa caricature du *Musicien enragé* (*the Enraged Musician*). Les compositions qu'il a publiées sont les suivantes : 1° *Sonate a violino e violone o cembalo*, op. 1 ; Londres et Amsterdam. — 2° *Sonate a violino e violone o cembalo*, op. 2; ibid. — 3° *XII Concertos for violin*; Londres, 1738.

CASTRUCCI (PROSPER), frère du précédent et violoniste comme lui, fut attaché à l'orchestre de l'Opéra de Londres, et dirigea pendant quelques années le concert de *Castle Tavern*. Il a publié : *Six solos for a violin and a bass*; Londres, in-fol.

CASULANA (MADELEINE), née à Brescia vers 1540, s'est livrée, à l'étude de la composition avec succès ; et a publié : 1° *Madrigali a quattro voci*; Venise, 1568. — *Il secondo libro de' Madrigali* a quattro voci; Brescia, 1593. Il y a une première édition de ce second livre de madrigaux publiée à Venise, chez Jérôme Scotto, en 1570, in-4°.

CASULANI (LÉONARD), moine servite, et maître de chapelle de son couvent, à Volterra, vécut vers la fin du seizième siècle. Il s'est fait connaître par un ouvrage intéressant qui a pour titre : *Sacrarum cantionum octo, decem, duodecim et sexdecim vocum, liber primus* ; Venetiis, Ange Gardane, 1599, in-4°.

CATALANI (ANGÉLIQUE), cantatrice célèbre, née à Sinigaglia, dans l'État romain, au mois d'octobre 1779, était fille d'un orfèvre de cette ville. Vers l'âge de douze ans elle fut envoyée au couvent de Sainte-Lucie, à Gubbio, près de Rome, où sa belle voix attirait aux offices un grand nombre d'amateurs. Cette voix, que j'ai entendue dans sa plus grande fraîcheur, et lorsqu'elle avait atteint tout son développement, avait une étendue rare, surtout à l'aigu, car, dans les traits rapides, Mme Catalani s'élevait quelquefois jusqu'au *contre-sol* avec un son pur et moelleux. Ce phénomène était joint à beaucoup de facilité naturelle pour l'exécution de certains traits, particulièrement pour les gammes chromatiques, ascendantes et descendantes, que personne n'a faites avec autant de netteté ni avec autant de rapidité. A l'âge de quinze ans Mme Catalani sortit du couvent, et se vit obligée de chercher une existence au théâtre, par suite de la ruine de son père. Son éducation de cantatrice et de musicienne avait été mal faite dans le monastère dont elle sortait : son bel organe faisait tous les frais de son chant ; elle avait contracté des défauts de vocalisation et d'articulation dont elle n'est jamais parvenue à se corriger, même après qu'elle eut entendu de grands chanteurs tels que Marchesi et Crescentini. Par exemple, elle n'a jamais pu rendre certains traits sans imprimer à sa mâchoire inférieure un mouvement d'oscillation très-prononcé ; de là vient que sa vocalisation n'était pas liée, et que les traits exécutés par elle ressemblaient toujours à une sorte de staccato de violon. Malgré ce défaut, qui n'était appréciable que par les gens du métier, il y avait tant de charme dans l'émission des sons de l'étonnante voix de la jeune cantatrice, tant de puissance et de facilité dans les tours de force qu'elle exécutait par instinct, une intonation si pure et si juste dans les plus grandes difficultés, que ses premiers pas dans la carrière du théâtre furent marqués par des succès dont il y a peu d'exemples. La nature l'avait destinée au chant de bravoure ; mais elle ne fut éclairée sur sa vocation qu'après plusieurs années de pratique. Dans les premiers temps elle s'essaya dans le chant d'expression, qui était alors celui qu'on préférait, et pour lequel elle n'était point orga-

nisée. C'est ainsi qu'elle chanta à Paris, d'une manière peu satisfaisante, l'air avec récitatif de *l'Alessandro nelle Indie*, de Piccinni, *Se 'l ciel mi divide dal caro mio ben*. Bientôt après, elle commença à chanter ses variations arrangées pour la voix, d'après un air varié de Rode, ses concertos, l'air *Son regina*, et toutes ces choses de bravoure dans lesquelles elle ne pouvait trouver de rivale; ses succès portèrent le fanatisme du public jusqu'au délire.

En 1795, Angélique Catalani, âgée de seize ans, débuta à Venise, au théâtre de *la Fenice*, dans un opéra de Nasolini. En 1799 un *libretto* de *Monima e Mitridate*, du même compositeur, nous montre la jeune cantatrice au théâtre de *la Pergola*, à Florence. En 1801 elle chanta à Milan, au théâtre de *la Scala*, dans la *Clitennestre* de Zingarelli, et dans les *Baccanali di Roma*, de Nicolini. Elle y produisit peu d'effet sous le rapport de l'art du chant; mais sa voix fut admirée et considérée comme un prodige. De Milan, elle passa aux théâtres de Florence, de Trieste, de Rome et de Naples; partout elle excita l'enthousiasme, et sa réputation devint bientôt universelle. Cette renommée la fit appeler à Lisbonne pour y chanter à l'Opéra-Italien, avec Mme Gafforini et Crescentini; elle y arriva vers la fin de 1804 (1). Il n'est pas vrai, comme on l'a écrit dans quelques recueils biographiques, qu'elle ait beaucoup travaillé l'art du chant avec Crescentini, car ce grand chanteur m'a dit qu'il avait essayé en vain de lui donner quelques conseils, et qu'elle n'avait pas paru le comprendre. A Lisbonne, Mme Catalani épousa Valabrègue, officier français attaché à l'ambassade de Portugal; mais elle conserva toujours son nom de *Catalani* lorsqu'elle parut en public. Valabrègue comprit tout le parti qu'on pouvait tirer d'une voix aussi belle que celle de sa femme, et de l'enthousiasme des populations pour cet organe extraordinaire; dès ce moment commença la spéculation basée sur un don si rare, spéculation qui produisait d'immenses résultats. Mme Catalani se rendit d'abord à Madrid, puis en 1806 à Paris, où elle ne chanta que dans des concerts. Son séjour en cette ville et l'effet qu'elle y fit donnèrent pourtant à sa renommée plus d'éclat qu'elle n'en avait eu jusqu'à cette époque; car c'est toujours à Paris que les réputations d'artistes se consolident. Beaucoup de réclamations furent faites par les habiles contre l'engouement du public pour le chant de Mme Catalani; mais il n'y eut pas moins de prévention d'une part que de l'autre. Si le talent de la cantatrice n'était pas à l'abri de tout reproche, il faut avouer que ce talent était composé de rares qualités et de dons naturels qu'il était peu raisonnable de ne point reconnaître. Au beau temps de sa carrière, Mme Catalani fit naître dans toute l'Europe une admiration sans bornes; or, quand le succès est universel, on ne peut nier qu'il ne soit mérité. Qu'il y ait des défauts dans le talent que le monde applaudit avec ivresse, défauts dont les connaisseurs seuls sont juges, à la bonne heure; mais celui qui ne pourrait approuver que la perfection serait fort à plaindre, car cette perfection n'existe pas.

Vers le mois d'octobre 1806 Mme Catalani se rendit à Londres; c'était là que l'attendait une fortune qui n'avait point eu d'exemple jusqu'alors, bien qu'elle eût déjà donné à Madrid et à Paris des concerts d'un produit immense. Elle avait tout ce qu'il fallait pour séduire les Anglais; d'abord la beauté extraordinaire de sa voix, qualité qu'aucune autre ne saurait remplacer pour les masses populaires; puis son maintien noble et décent; son port de reine, qui ne pouvait manquer de plaire à la haute société; enfin son dédain pour la cour nouvelle de Napoléon, et le choix qu'elle avait fait de l'Angleterre pour le théâtre de sa gloire; tout concourait à la faire non-seulement admirer, mais aimer par les habitants de la Grande-Bretagne. Dans une seule saison théâtrale qui ne durait que quatre mois, elle gagnait environ cent quatre-vingt mille francs, y compris la représentation à son bénéfice. Outre cela, elle gagnait dans le même temps environ soixante mille francs dans les soirées et concerts particuliers. On lui a donné jusqu'à deux cents guinées pour chanter à Drury-Lane ou à Covent-Garden *God save the King* et *Rule Britannia*, et deux mille livres sterling lui furent payées pour une seule fête musicale. Lorsque les théâtres de Londres étaient fermés, elle voyageait dans les divers comtés, en Irlande ou en Écosse, et en rapportait des sommes énormes. Ses richesses auraient égalé les plus grandes fortunes, si elle n'eût en pendant son séjour en Angleterre un train presque royal. Un seul fait pourra faire juger de la dépense de sa maison : dans une seule année, le compte de la bière fournie à ses domestiques s'éleva, dit-on, à *cent trois livres sterling*. On assure d'ailleurs que d'autres causes, indépendantes de ses dépenses personnelles, absorbaient une grande partie de ce qu'elle gagnait.

(1) Dans l'article *Catalani* du *Lexique universel de musique* publié par M. Schilling, on a confondu toutes les dates, car on fait arriver Mme Catalani à Lisbonne en 1801, époque de son début à Milan; puis on la fait aller à Londres passer cinq ans avant de venir à Paris, en 1806.

14.

car son mari dissipait au jeu des sommes énormes.

Après un séjour de sept ans à Londres, M^{me} Catalani retourna à Paris, au moment de la Restauration. Le roi Louis XVIII, qui l'avait entendue et admirée en Angleterre, lui accorda la direction du Théâtre-Italien, avec une subvention de 160,000 francs; mais elle ne jouit pas longtemps des avantages de cette entreprise, car elle se crut obligée de s'éloigner de Paris, au retour de Napoléon, en 1815. Pendant les cent-jours, et dans les premiers mois de la seconde restauration, elle voyagea en Allemagne, se rendit à Hambourg, et de là passa en Danemark et en Suède. Partout elle excita la même admiration, le même enthousiasme. Son retour en France eut lieu par la Hollande et la Belgique. Amsterdam et Bruxelles furent les villes où elle s'arrêta le plus longtemps; elle y donna beaucoup de concerts. De retour à Paris, elle y reprit, en 1816, la direction du Théâtre-Italien. Alors commença pour ce spectacle une époque de décadence qui se termina par sa ruine et par la clôture du théâtre. Le public, engoué de M^{me} Catalani, n'allait à l'Opéra bouffe que pour l'entendre. Valabrègue profita de cette disposition pour en écarter les talents qui auraient pu briller de quelque éclat à côté de sa femme. L'orchestre et le chœur furent aussi soumis à des réformes économiques, au moyen de quoi la subvention royale tout entière était devenue le bénéfice de l'entreprise. Ce n'est pas tout encore. La plupart des opéras qu'on représentait étaient des espèces de pastiches où il y avait de la musique de tout le monde, excepté des auteurs dont l'affiche indiquait les noms. Les morceaux d'ensemble étaient coupés ou supprimés, et des variations de Rode, des concertos de voix ou le fameux *Son regina* en prenaient la place. Au commencement de mai 1816, M^{me} Catalani, abandonnant la direction de son théâtre à des régisseurs, se rendit à Munich pour y donner des représentations ou des concerts. Elle alla ensuite en Italie, et ne revint à Paris qu'au mois d'août 1817. Enfin, au mois d'avril de l'année suivante, elle abandonna la direction du Théâtre-Italien et reprit le cours de ses pérégrinations. Elle avait fait un arrangement avec M^{me} Gail, pour que celle-ci l'accompagnât, lui préparât ses morceaux et ses accompagnements d'orchestre, comme avait fait autrefois Pucitta, à Londres et à Paris. Au mois de mai, elles partirent pour Vienne; mais à peine arrivées dans cette capitale, elles cessèrent de s'entendre; des nuages survinrent; M^{me} Gail revint à Paris, et la cantatrice continua son voyage. Il dura près de dix ans. Lorsque M^{me} Catalani quitta Paris, sa voix n'é-

tait plus ce qu'elle avait été, relativement à son étendue dans le haut surtout; néanmoins elle était encore très-belle, puissante, et avait conservé toute sa souplesse; mais elle ne tarda pas à s'altérer. Le prestige de la grande renommée de la cantatrice n'était point encore dissipé : beaucoup de gens allaient l'entendre par curiosité; ceux qui ne l'avaient point entendue dans sa jeunesse se persuadaient qu'elle était encore ce qu'elle avait été : le plus grand nombre l'applaudissait sur la foi de sa réputation. M^{me} Catalani visita tour à tour toutes les cours de l'Allemagne, parcourut l'Italie, revint à Paris, où elle chanta sans succès, visita la Pologne, la Russie, et retourna dans le nord de l'Allemagne en 1827. Ce fut à cette époque qu'elle se fit entendre à Berlin pour la dernière fois, et qu'elle prit la résolution de cesser de chanter en public. Elle avait acheté une jolie maison de campagne dans les environs de Florence; elle s'y retira, après avoir vécu quelque temps à Paris, dans un petit cercle d'amis, avec le chagrin de voir qu'il restait à peine, dans la population de cette ville, un souvenir de ce qu'elle avait été autrefois.

Comme actrice, M^{me} Catalani a toujours eu quelque chose d'étrange à la scène; je ne sais quoi de convulsif dans les gestes et d'égaré dans les yeux. Ses amis les plus intimes assurent qu'il lui était aussi pénible de chanter dans l'Opéra qu'il lui était agréable de se faire entendre dans un concert; car elle avait naturellement beaucoup de timidité. De là vient qu'elle s'efforçait, et que, dans l'action dramatique, elle dépassait presque toujours le but, de crainte de rester en deçà. Élevée dans un couvent, elle était restée pieuse. De mœurs pures et modestes, elle a été bonne épouse et bonne mère. Généreuse, bienfaisante, elle a fait beaucoup d'aumônes, et l'on estime le produit des concerts qu'elle a donnés au profit des pauvres à plus de deux millions. On assure qu'elle avait fondé dans sa terre une école de musique où elle enseignait le chant à un certain nombre de jeunes filles. M^{me} Catalani est morte du choléra, à Paris, le 12 juin 1849.

On a imprimé beaucoup de brochures biographiques et autres sur cette cantatrice; les plus importantes sont : 1° *Mewrouw Catalani, Geschiedenist van het vroegste ontwikkebing, etc.* (Madame Catalani, histoire de son talent précoce, etc.), en hollandais; Amsterdam, 1815, in-8°, portrait.— 2° *Ueber madame Valabrègue Catalani als Sangerin, Schauspielerin, etc.* (Sur M^{me} Valabrègue Catalani comme cantatrice, actrice, etc., par Georges-Louis-Pierre Sievers); Leipsick, 1816, in-8°. — 3° *Signora Angelica Catalani.*

Beschreibung ihres Lebens und Charaters, nebst einer Beleuchtung ihres Gesang (Madame Angélique Catalani. Description de sa vie et de son caractère, suivie d'observations sur son chant); Hambourg, 1819, in-8°. — 4° *Catalani-Valabrègue, biographische Skisse* (Esquisse biographique de M^me Catalani-Valabrègue, par Ernest de Winzingerode); Cassel, 1825, in-8°.

CATALANO (OCTAVE), né au bourg d'*Enna*, dans le *Val di Noto*, en Sicile, vers la fin du seizième siècle, fut maître de chapelle de la cathédrale de Messine (1). Précédemment il avait été abbé et chanoine à Catane. On a publié de sa composition une collection de motets sous ce titre : *Ad SS. D. N. Paulum V, P. M. Sacrarum cantionum quæ binis, ternis, quaternis, quinis, senis, septenis, octonis vocibus concinnuntur cum basso ad organum, ab Octavio Catalano Siculo Ennense*, etc., lib. 1, Romæ, ap. Zanettum, 1616, in-4°. Un autre recueil de motets pour trois voix de soprano, trois altos et trois ténors, avait été publié par Catalano en 1609, à Rome. Dans la bibliothèque de M. l'abbé Santini, à Rome, il y a un *Beatus vir* à huit voix du même auteur. Bodenchatz a inséré un motet à huit voix, de Catalano, dans ses *Florilegii Portensis*. Ce compositeur fut un des premiers qui firent usage de la basse continue chiffrée pour l'orgue.

CATALISANO (LE P. JANVIER), minime, né à Palerme, vers la fin de l'année 1728, était fils d'un maître de musique, contrepointiste instruit, mais homme de peu de génie dans ses compositions. Catalisano apprit les premiers principes de la musique sous la direction de son père; puis il entra dans l'ordre des Frères mineurs, comme novice, et y fit son cours d'études. Quand il l'eut terminé, il se livra entièrement à des travaux sur la musique. Parvenu à un certain degré d'habileté dans cet art, il fut envoyé à Rome par ses supérieurs, et y devint maître de chapelle de l'église Saint-André *delle Fratte*, qui appartenait à son ordre. Le dérangement de sa santé l'obligea à retourner à Palerme pour y respirer l'air natal. Il est mort dans cette ville en 1793, à l'âge de près de soixante ans. Ce maître est moins connu par ses compositions que par un livre sur la théorie de la musique qu'il a publié sous ce titre : *Grammatica-Armonica fisico matematica, ragionata su i veri principi fondamentali teorico-pratici, per uso della gioventù studiosa, e di qualunque musicale radunanza*; Rome, 1781, grand in-4°. Lorsque Catalisano publia ce livre, la manie des calculs pour soutenir de vains systèmes d'harmonie était encore dans toute sa force : Tartini et Rameau avaient mis en vogue cet étalage de chiffres inutiles à l'égard de la pratique de l'art. L'auteur de la *Grammaire harmonique* ne manqua pas d'imiter ces écrivains, et surchargea son ouvrage de leurs pédantesques et infructueux calculs. Il suppose ses lecteurs instruits dans les mathématiques, ou du moins initiés au cinquième livre des éléments d'Euclide; partant de ce point, il explique la génération des consonnances et des dissonances par les proportions harmonique, arithmétique et géométrique, ainsi que par les phénomènes physiques qui servent de base aux systèmes de Rameau et de Tartini : puis, par une sorte de scrupule sur l'ignorance où pourraient être ses lecteurs concernant ces choses, il explique à la fin en quoi consistent ces proportions, qu'il aurait fallu faire connaître d'abord pour rendre l'ouvrage intelligible. Les deuxième et troisième chapitres sont les plus utiles du livre, quoiqu'on n'y trouve rien qui ne soit partout. Il y traite de l'harmonie, de l'art d'écrire à plusieurs parties, et des artifices de l'imitation, du canon et de la fugue, suivant les règles de la pratique. Dans le quatrième chapitre, l'auteur s'occupe de la recherche d'un moyen terme entre les proportions géométrique, harmonique et arithmétique. Le cinquième et dernier chapitre est un dédale de calculs puérils sur ces proportions. Ces choses ne sont bonnes à rien. Catalisano se borne souvent à copier Mersenne et Rameau, mêle ensemble des choses qu'il aurait fallu séparer, confond ce qu'il aurait fallu distinguer, et, loin de pouvoir instruire *la Jeunesse studieuse*, à qui son livre était destiné, paraît ne pas s'être toujours entendu lui-même. On pourrait s'étonner d'après cela qu'un maître si instruit dans la pratique de l'art que l'était Sabbatini, ait pu donner à l'ouvrage de Catalisano l'approbation qui est imprimée en tête de ce livre, si l'on ne connaissait l'incapacité des compositeurs et des maîtres d'harmonie pour tout ce qui est relatif à la théorie de leur art.

CATE (ANDRÉ TEN) négociant et compositeur à Amsterdam, est né dans cette ville le 22 mai 1796. Destiné au commerce dès sa jeunesse, mais doué d'une belle organisation musi-

(1) J'ai dit dans la première édition de ce Dictionnaire que Catalano a été chantre de la chapelle pontificale, sous le pape Paul V; c'était une erreur, car son nom ne se trouve pas dans la liste des chantres de la chapelle à cette époque. (*Voyez* Adami da Bolsena, *Osservazioni per ben regolare il coro della cappella Pontificia*, p. 192-195.)

sicale, il fit de rapides progrès dans l'art qu'il aimait, quoiqu'il ne pût lui consacrer que des moments de loisir. Bertelman lui enseigna le piano et la composition; Teniers lui donna des leçons de violon, et Meyer fut son maître de violoncelle. En dépit des affaires commerciales dont M. Ten Cate est incessamment occupé, il a écrit et fait représenter à Amsterdam les opéras hollandais : 1° *Seïd et Palmyre*, en trois actes, qui a été traduit en allemand et représenté en plusieurs villes. — 2° *Constantin*, en un acte. Parmi ses autres ouvrages, on compte trois grandes cantates et dix petites pour différentes voix avec orchestre; une ouverture à grand orchestre avec chœur, pour l'anniversaire du règne de Guillaume Ier. Six chants patriotiques avec accompagnement d'instruments de cuivre, dédiés au roi Guillaume III; plusieurs morceaux de musique d'église en chœur, avec et sans accompagnement; des *concertinos* pour hautbois, clarinette et basson; des quintettes et des quatuors pour des instruments à cordes; un grand nombre de chants ou *Lieder* pour une ou deux voix, avec accompagnement de piano, etc. M. Ten Cate est président de la commission pour l'instruction musicale des enfants indigents et des orphelins, dans le royaume des Pays-Bas; membre honoraire de la société néerlandaise pour la propagation de la musique, et de plusieurs sociétés savantes.

CATEL (Charles-Simon), né à l'Aigle (Orne) au mois de juin 1773, se rendit fort jeune à Paris, et se livra sans réserve à son penchant pour la musique. Sacchini, qui s'intéressait à lui, le fit entrer à l'école royale de chant et de déclamation, fondée en 1783 par Papillon de la Ferté, intendant des menus-plaisirs. Catel y étudia le piano, sous la direction de Gobert, et Gossec, qui le prit en affection, lui donna des leçons d'harmonie et de composition. En peu de temps il devint habile dans l'harmonie et dans toutes les parties de l'art d'écrire la musique. Vers le milieu de l'année 1787, il fut nommé accompagnateur et professeur adjoint de la même école. En 1790, l'administration de l'Opéra le choisit pour être accompagnateur de ce théâtre : il conserva cet emploi jusqu'en 1802, époque où des fonctions plus importantes l'obligèrent à renoncer à sa place. Ce fut dans cette même année (1790), que le corps de musique de la garde nationale fut formé par les soins de Sarrette, qui depuis lors fonda le Conservatoire de musique et en devint le directeur. L'étroite amitié qui l'unissait déjà à Catel le détermina à lui fournir les moyens de faire connaître son talent, en l'attachant à ce corps de musique en qualité de chef adjoint de son maître Gossec. Catel s'acquitta des obligations de cet emploi en écrivant un grand nombre de marches et de pas redoublés, qui furent généralement adoptés par les régiments français pendant les guerres de la révolution. La première production qui signala le talent de Catel pour les grands ouvrages fut un *De profundis* avec chœurs et orchestre, exécuté en 1792, à l'occasion des honneurs funèbres que la garde nationale rendit à son major général Gouvion.

La nécessité de faire entendre la musique dans les fêtes nationales, l'insuffisance et l'inconvénient des instruments à cordes pour ce genre d'exécution, déterminèrent Catel à composer des symphonies pour des instruments à vent seuls, et des chœurs à grand orchestre, dont l'exécution n'exigeait aucun instrument à cordes. Le premier essai d'une composition de cette espèce se fit aux Tuileries, le 19 juin 1794, dans l'hymne à la victoire sur la bataille de Fleurus, dont le poëte Lebrun avait fait les vers.

En l'an III de la République (1795), époque de l'organisation du Conservatoire de musique, Catel y fut appelé comme professeur d'harmonie. A peine cet établissement fut-il consolidé que les vues des professeurs distingués qu'on y avait réunis se tournèrent vers la nécessité de poser les bases d'un système d'enseignement, et de rédiger des ouvrages élémentaires pour toutes les parties de l'art. Chacun eut sa part de travaux, en raison de ses études spéciales, et, d'après cette distribution, Catel fut chargé de la rédaction d'un *Traité d'harmonie*. Il en proposa le système dans une assemblée de professeurs; son plan fut adopté, et l'ouvrage parut en l'an X (1802). Ce livre a été pendant plus de vingt ans le seul guide des professeurs d'harmonie en France.

Depuis l'origine du Conservatoire de Paris, Gossec, Méhul et Cherubini en étaient inspecteurs; une quatrième place de ce genre fut fondée en 1810, et ce fut Catel qu'on choisit pour en remplir les fonctions. Il ne jouit pas longtemps des avantages de cette nouvelle position, car, les événements de 1814 ayant ôté à Sarrette l'administration du Conservatoire, son ami voulut le suivre dans sa retraite, et donna sa démission. Depuis lors il a refusé tous les emplois qui lui ont été offerts, et sa nomination de membre de l'Institut de France (en 1815) est la seule chose qu'il ait acceptée. En 1824 il fut fait chevalier de la Légion d'honneur, sans avoir fait aucune démarche pour obtenir cette faveur.

Dès l'époque de son établissement, le Conservatoire de musique devint le centre d'un parti dans l'art, ou, si l'on veut, d'une coterie, parce qu'il fut obligé de se défendre contre les attaques dont il était l'objet. Il entrait dans un nouvel ordre d'idées, substituait un enseignement normal aux routines vicieuses qui régnaient auparavant en France, créait de nouvelles existences, et portait préjudice à d'autres plus anciennes. Ce fut pis encore quand, séparant certains éléments hétérogènes qu'il avait admis dans son sein, il fit des réformes parmi les professeurs dont les habitudes ne coïncidaient pas avec ses nouvelles doctrines. De là des haines, des pamphlets, et des attaques au dehors, qui consolaient les adversaires de la nouvelle école de ses succès naissants. Plus qu'un autre, Catel devait être l'objet de ces attaques, car on connaissait ses étroites liaisons avec le directeur du Conservatoire, et l'on n'ignorait pas qu'il exerçait une active influence sur les résolutions de celui-ci. C'est peut-être à ces causes qu'il faut attribuer les difficultés qui entourèrent Catel à son début comme compositeur dramatique, et la disproportion de son talent avec le peu d'éclat de sa renommée; car, s'il avait des amis dévoués parmi les artistes du théâtre et de l'orchestre, ses ennemis étaient en foule au parterre. De là vint sans doute l'opposition qui se manifesta contre lui lorsqu'il fit représenter *Sémiramis* en 1802. Le moment n'était pas favorable au succès de cet ouvrage, car c'était celui des haines les plus violentes contre le Conservatoire : aussi ne réussit-il pas, quoique la partition renfermât de grandes beautés. Il faut le dire, elle ne brillait pas par ces traits de création qui marquent tout d'abord la place d'un artiste; mais le chant y était si noble et si gracieux, la déclamation si juste, l'harmonie si pure, qu'en examinant aujourd'hui cette partition on s'étonne que le public de 1802 ait montré si peu de sympathie pour cette œuvre. Quelques airs seuls ont été chantés dans les concerts, parce qu'ils étaient favorables aux chanteurs français. De nos jours, grâce à l'influence des journaux, des applaudisseurs à gages et de la camaraderie, une chute se transforme en un demi-succès, un demi-succès en un triomphe complet; mais, à l'époque où Catel fit représenter *Sémiramis*, un demi-succès était une chute, une chute, la mort d'un ouvrage dramatique.

Malheur à l'auteur tombé! Catel en fit la triste expérience. Plusieurs années se passèrent avant qu'il eût surmonté son découragement et avant qu'il eût trouvé un livret pour une nouvelle composition. Le coup était porté; il était décrié près des gens de lettres de ce temps comme *un musicien savant*, ce qui était la pire chose qu'on pût dire alors d'un musicien. Enfin, en 1807, il fit représenter *l'Auberge de Bagnères* à l'Opéra-Comique. Cette partition était trop forte, trop pleine de musique pour les habitués de ce théâtre, à l'époque où elle parut. Les mélodies y sont charmantes, les intentions comiques bien saisies, la facture excellente; mais il s'y trouvait des morceaux d'ensemble d'un grand style, dont les combinaisons étaient trop riches pour un auditoire français de 1807. Le succès fut d'abord incertain, et le mérite du bel ouvrage de Catel ne fut compris que longtemps après : sa reprise fut en quelque sorte une résurrection.

Dans l'année 1807, ce compositeur fit représenter un opéra-comique sous le titre *les Artistes par occasion*. La pièce n'était pas bonne : la musique ne put la soutenir; mais il s'y trouvait un trio excellent, qui a été souvent chanté aux concerts du Conservatoire, et qu'on a toujours applaudi. Cet ouvrage fut suivi du ballet d'*Alexandre chez Apelles*, en 1808; des *Bayadères*, grand opéra en trois actes, en 1810; des *Aubergistes de qualité*, opéra-comique en trois actes, en 1812, composition un peu froide, mais dont les mélodies sont d'un goût exquis; du *Premier en date*, opéra-comique en un acte, faible production représentée en 1814; du *Siége de Mézières*, pièce de circonstance, en collaboration avec Nicolo Isouard, Boieldieu et Cherubini; de *Wallace, ou le Ménestrel écossais*, drame en trois actes, qu'on peut considérer comme le chef-d'œuvre de Catel, ou du moins comme l'œuvre sortie de ses mains où le sentiment dramatique est le plus énergique, et dans laquelle le coloris musical est le mieux approprié au sujet. Cet ouvrage fut représenté en 1817. Il fut suivi, en 1818, de *Zirphile et Fleur de myrte*, opéra en deux actes, représenté à l'Académie royale de musique, et, en 1819, de *l'Officier enlevé*, faible production remplie de négligences, et qui laissait apercevoir le dégoût de l'auteur pour la carrière du théâtre, où jamais ses succès n'avaient été populaires ni productifs. Ce fut son dernier ouvrage. Cherchant dès ce moment ses plaisirs dans les encouragements qu'il donnait à de jeunes artistes et dans les douceurs d'une vie tranquille, il se condamna au silence, et passa la plus grande partie de chaque année dans une maison de campagne qu'il avait acquise à quelques lieues de Paris.

La collection des pièces de musique à l'usage des fêtes nationales contient beaucoup de mor-

ceaux composés par Catel, entre autres : 1° Ouverture pour des instruments à vent, exécutée dans le temple de la Raison, an II de la République. — 2° Marches militaires et pas de manœuvre. — 3° Stances chantées à la fête des élèves pour la fabrication des canons, poudres et salpêtres. — 4° Marche militaire. — 5° Symphonie militaire, marche et hymne à la Victoire sur la bataille de Fleurus. — 6° *Le Chant du départ*, hymne de guerre. — 7° *La Bataille de Fleurus*, chœur. — 8° Chœur du banquet de la fête de la Victoire. — 9° *Hymne à l'Égalité*, paroles de Chénier. — 10° Ouverture en *ut*, à l'usage militaire. — 11° Symphonie en *fa, idem*. — 12° Ouverture en *fa, idem*. — Catel s'est aussi essayé dans la musique de chambre et a publié : Trois quintettes pour deux violons, deux altos et basse, œuvre 1er, Paris, 1797; Trois *idem;* œuvre 2me, *ib.;* Trois quatuors pour flûte, clarinette, cor et basson, Paris 1796, et six sonates faciles pour le piano, Paris 1799. Le recueil de chansons et romances civiques publié à Paris, en 1796, contient plusieurs morceaux de la composition de cet artiste; enfin il a eu une grande part à la rédaction des *Solféges du Conservatoire*, dont il a publié une deuxième édition en 1815, avec une exposition méthodique des principes de la musique.

L'ouvrage qui a le plus contribué à la réputation de Catel est incontestablement son *Traité d'harmonie*. À l'époque où il l'écrivit, le système de Rameau était le seul qu'on connût en France; la plupart des professeurs du Conservatoire n'enseignaient même pas autre chose, pendant les premières années de l'existence de cette école. Catel était trop habile dans la pratique de l'art d'écrire l'harmonie, pour ne pas apercevoir les vices de ce système, et pour ne pas comprendre que la génération harmonique imaginée par l'ancien chef de l'école française n'était pas conforme aux lois de succession des accords. Il vit bien que l'accord de double emploi de Rameau et ceux de septième mineure du second degré, de neuvième, de onzième, etc., étaient des produits de prolongations d'accords précédents sur des accords consonnants et dissonants ; il aperçut l'origine de certains accords dissonants dans des altérations d'autres accords naturels, et, fondant sa théorie sur ces considérations, il débarrassa le système de l'échafaudage d'accords fondamentaux imaginés par Rameau, et produits, suivant cet harmoniste, par des sous-positions ou par des superpositions de notes, ajoutées de tierce en tierce. La théorie de Catel avait déjà été présentée, au moins dans ses considérations les plus importantes, par Kirnberger (*Grundsætze des Generalbass als erste Linien der Composition;* Berlin, 1781, in-4°), et par Turk (*Anweisung zum Generalbasspielen;* Halle, 1800); mais, à l'époque où ce système fut proposé, les ouvrages de Kirnberger et de Turk étaient inconnus en France, en sorte que le mérite de l'invention reste à Catel. Il est certain que ce système, beaucoup plus simple, et plus conforme aux faits qui se produisent dans l'emploi et dans la succession des accords, était un grand pas vers une théorie complète et rationnelle de l'harmonie; mais il est si difficile de s'affranchir tout à coup des habitudes de l'éducation, dans la recherche de la vérité, que Catel se crut obligé de prendre la base de son système d'harmonie dans les divisions du monocorde, imitant en cela ses prédécesseurs, qui avaient fondé le leur sur des phénomènes physiques plus ou moins incertains, plus ou moins mal observés. Il ne vit pas qu'il prêtait ainsi des armes à ceux qui voudraient attaquer sa théorie. Voici quel est le point de départ qu'il a choisi :

« Il n'existe en harmonie qu'un seul accord
« qui contient tous les autres. Cet accord est
« formé des premiers produits du corps sonore, ou des premières divisions du monocorde.

« Une corde tendue donne dans sa totalité un
« son que je nommerai *sol*. Sa moitié donne un *sol*
« à l'octave du 1er; son tiers donne un *ré* à la
« 12me, son quart donne un *sol* à la double octave; son cinquième donne un *si* à la 17me;
« son sixième donne un *ré* octave du tiers; son
« septième donne un *fa* à la 21me; son huitième
« donne un *sol* à la triple octave; son neuvième
« donne un *la* à la 23me.

« Ainsi, en partant du quart de la corde, ou
« de la double octave du premier son, on trouve
« en progression de tierces l'accord *sol, si, ré,
« fa, la.* »

Il est facile de comprendre les conséquences que Catel tire de ce résultat des divisions du monocorde; car, dans *sol, si, ré, fa, la*, on trouve l'accord parfait majeur, *sol, si, ré;* l'accord parfait mineur, *ré, fa, la;* l'accord de quinte mineure, *si, ré, fa;* l'accord de septième naturelle de la dominante, *sol, si, ré, fa;* l'accord de septième de sensible, *si, ré, fa, la*, enfin l'accord de neuvième majeure de la dominante, *sol, si, ré, fa, la.* De là il concluait que tous ces accords sont naturels, et que les autres sont obtenus par des modifications artificielles de ceux-ci.

Mais, ainsi que l'a fort bien vu Boely (*voyez* ce

nom), ces divisions du monocorde sont arbitraires si l'on s'arrête au point que Catel a pris pour terme ; car rien n'empêche d'aller au delà, et de pousser la division jusqu'à *ut*, *mi*, et d'autres sons encore, en sorte qu'au lieu de l'accord *sol*, *si*, *ré*, *fa*, *la*, on aura *sol*, *si*, *ré*, *fa*, *la*, *ut*, *mi*, etc. On comprend, d'après cela, quelles objections se présentent contre la distinction établie par Catel entre les accords qu'il appelle *naturels* et ceux qu'il nomme *artificiels*; car, dans l'accord *sol*, *si*, *ré*, *fa*, *la*, *ut*, *mi*, on trouve l'accord de septième mineure du second degré, *ré*, *fa*, *la*, *ut*, et l'accord de septième majeure *fa*, *la*, *ut*, *mi*; donc, plus de nécessité de prolongation pour la formation de ces accords. En faisant d'autres proportions dans la division du monocorde, on arrive à d'autres sons qui rendent également inutiles les altérations des intervalles naturels des accords; dès lors toute la théorie s'écroule. Tels sont les inconvénients de ces systèmes basés sur des considérations prises en dehors de l'art : aucun d'eux ne soutient un examen sérieux. Heureusement la théorie de Catel n'avait pas besoin du faible soutien de ces divisions du monocorde, qui ne prouvent rien; la distinction des accords naturels et des accords artificiels subsiste, parce que les premiers sont des faits acceptés par l'oreille et par l'intelligence comme ayant une existence indépendante de toute harmonie précédente, tandis que les autres ne se conçoivent que comme des produits de succession à des faits antérieurs. L'instinct du musicien avait guidé Catel dans cette distinction avec plus de sûreté qu'une mauvaise physique d'écolier : de là vient que, malgré les attaques des partisans de l'ancien système de la basse fondamentale, le *Traité d'harmonie* de Catel a été pendant plus de vingt ans le seul ouvrage qu'on a étudié en France pour apprendre l'harmonie : succès justifié par l'amélioration qui s'est manifestée dans la connaissance pratique de l'art chez les Français.

Le *Traité d'harmonie* de Catel n'est en quelque sorte que le programme d'un cours de cette science; il en a écrit les développements pour ses élèves et a donné des exemples nombreux pour tous les cas qu'il avait indiqués. Son manuscrit autographe, d'un grand intérêt pour la pratique de l'art, avait passé dans la bibliothèque de Perne; il est aujourd'hui dans la mienne.

Quels qu'aient été les talents de Catel, il ne furent qu'une partie de ses titres à l'estime, je pourrais dire à la vénération de ceux qui le connurent. A l'esprit le plus juste et le plus fin, au don d'observation le plus pénétrant, il unissait la probité la plus sévère et toutes les qualités de l'âme la plus pure. Pendant quarante ans son amitié, sa reconnaissance pour Sarrette, qui l'avait secondé de tout son pouvoir dès son début dans sa carrière, ne se démentirent pas un instant ; sa bienveillance pour les jeunes musiciens qui réclamaient ses conseils et sa protection ne connut pas de bornes. Catel est mort à Paris, le 29 novembre 1830.

CATELANI (ANGELO) est né à Gastalla le 30 mars 1811. Son père était de Reggio, dans le Modenais, et sa mère de Guastalla. Un oncle maternel, chanoine de la cathédrale de sa ville natale, lui fit donner l'instruction musicale élémentaire par Antoine Ugolino, organiste de cette petite ville. A l'âge de dix ans le jeune Catelani passa à Modène, où ses parents fixèrent leur domicile et où il fit ses humanités. Joseph Asioli, excellent pianiste et frère du célèbre Boniface, se plut à diriger ses études pour le piano, et Michel Fusco, maître napolitain, établi à Modène, lui enseigna l'harmonie et le contrepoint. En 1831 il entra au conservatoire de Naples, devint élève de Zingarelli, et reçut des leçons particulières de Donizetti et de Crescentini, qui lui témoignait une vive affection. Vers la fin de 1834 M. Catelani passa en Sicile, devint chef d'orchestre du théâtre de Messine, et resta dans cette ville jusqu'en 1837. L'approche du choléra, qui envahissait l'île et menaçait sa partie orientale, détermina M. Catelani à rentrer dans sa patrie. Pendant un an il fut maître de musique de la municipalité de Reggio; ensuite il retourna à Modène, qu'il n'a pas quitté depuis. Dès 1834 le jeune artiste avait écrit pour le théâtre *Nuovo* de Naples un opéra intitulé *il Diavolo immaginario*, dont la faillite de l'entrepreneur Torchiarolo empêcha la représentation. En 1840 le duc de Modène lui demanda un opéra pour être représenté pendant la saison d'automne au théâtre de la cour : M. Catelani écrivit, sur un libretto d'A. Peretti, *Beatrice di Tolosa* : la mort de la duchesse mit obstacle à l'exécution de cet ouvrage. Enfin, en 1841, à l'occasion de l'ouverture du nouveau théâtre, il mit en musique *Carattaco*, tragédie lyrique du même Peretti, qui obtint un plein succès et mérita l'approbation bien flatteuse de l'illustre auteur du *Barbier* et de *Guillaume Tell*.

A cette époque, des événements de famille obligèrent M. Catelani à renoncer aux travaux pour le théâtre, vers lesquels il se sentait entraîné, et à se livrer à l'enseignement. Nommé successivement maître de musique de la municipalité, maître de la chapelle de la cour et de la cathédrale, il s'adonna à la composition de la

musique d'église et de chambre. Les éditeurs de Milan, Ricordi et Lucca, ont imprimé quelques-unes de ses compositions, dont on trouve le détail sur leurs catalogues, et parmi lesquelles on cite surtout sa messe des Morts. Depuis plusieurs années M. Catelani est collaborateur de la *Gazette musicale de Milan*; il y a donné une série d'articles dans lesquels se révèlent les qualités de l'érudit et celles d'un biographe et bibliographe de premier ordre. Voici les titres de ces travaux : 1º Notice sur P. Aron (année 1851). — 2º Notice sur D. Nicolas Vincentino (1851). — 3º *Epistolario di autori celebri in musica* (depuis le seizième siècle), publié sous le voile de l'anonyme en dix-neuf articles (années 1852, 53 et 54). — 4º *Bibliografia di due stampe ignote di Ottaviano Petrucci da Fossombrone* (1856) ; c'est une dissertation bibliographique et historique sur les deux fameux recueils A et B, premiers ouvrages publiés en 1500 et 1501 par l'inventeur de l'imprimerie musicale au moyen des types mobiles. Ces monuments célèbres de la typographie avaient disparu entièrement et ont été retrouvés, il y a peu d'années, par le savant bibliothécaire du Lycée musical de Bologne et maître de chapelle de *San Petronio*, M. Gaetano Gaspari. — 5º *Della vita e delle opere di Orazio Vecchi* (1858). — 6º *Della vita e delle opere di Claudio Merulo da Correggio* (1860).

Toutes ces publications sont d'un haut intérêt, pleines de recherches profondes et d'une exactitude qui défie la critique, parce que M. Catelani ne s'appuie que sur les documents les plus authentiques; elles placent enfin leur auteur parmi les hommes de notre époque dont la science a le plus à espérer. M. Catelani est membre de l'Académie de Sainte-Cécile de Rome ; il a appartenu aux ci-devant académies philharmoniques de Messine et de Modène. Le 1er janvier 1859, il a été nommé conservateur adjoint de la bibliothèque palatine de Modène, ci-devant bibliothèque *Estense*.

CATENACCI (LE P. GIAN-DOMENICO), moine de l'ordre de l'étroite observance, né à Milan, dans la première moitié du dix-huitième siècle, fut un très-habile contrepointiste et un grand organiste. Il a publié à Milan, en 1791, un livre de sonates fuguées pour l'orgue, qui sont d'un excellent style. Le P. Catenacci a fait de nombreux élèves. Il est mort vers 1800.

CATHALA (JEAN), maître de musique de l'église cathédrale d'Auxerre, vers le milieu du dix-septième siècle, est auteur de plusieurs messes, dont voici les titres : 1º *Missa quinque vocum ad imitationem moduli*, Lætare Jerusalem ; Paris, Robert Ballard, 1666, in-fol. — 2º *Missa quinque vocum, ad imit. mod.*, in Luce Stellarum ; ibid., in-fol. — 3º *Missa quatuor vocibus, ad imit. mod.*, Inclina cor meum Deus ; Paris, Christ. Ballard, 1678, in-fol. C'est une deuxième édition ; j'ignore la date de la première. — 4º *Missa quinque vocibus ad imit. mod.*, Nigra sum sed formosa ; ibid., 1678, in-fol. Il n'y a pas une seule note blanche dans cette messe, à cause de son titre. — 5º *Missa quatuor vocibus ad imit. moduli*, Non recuso laborem ; Paris, Ballard, 1680, in-fol. — 6º Messe syllabique en plain-chant, à quatre voix ; ibid., 1683, in-fol.

CATLEY (ANNE), cantatrice de l'Opéra de Londres, de 1767 à 1781, possédait une voix charmante, un goût exquis et une déclamation parfaite. Elle naquit dans cette ville en 1737, et y fit son éducation musicale. Elle épousa le général Lasalle, et mourut à Londres, le 15 octobre 1789. Son portrait a été gravé par Jones, dans le rôle d'*Euphrosine* de l'opéra de *Dunkarton* (Londres, 1777).

CATRUFO (JOSEPH), compositeur dramatique, est né à Naples le 19 avril 1771. A l'âge de douze ans, c'est-à-dire en 1783, il fut admis au conservatoire de *la Pietà de' Turchini*, et il y commença l'étude de la musique. Ses maîtres furent, dans cette école, *Tarentino* pour l'étude de la basse chiffrée ou des *partimenti*, Sala pour le contrepoint, *Tritto* pour la coupe dramatique des morceaux et la facture de la partition, enfin *la Barbiera* pour le chant. Vers la fin de 1791, ses études étant terminées, il partit pour Malte, où il écrivit, l'année suivante, deux opéras bouffes, *il Corriere*, en deux actes, et *Cajacciello disertore*, en un acte. Mais bientôt les travaux de Catrufo furent interrompus par les événements militaires qui occupèrent l'Italie. Fils d'un ancien officier espagnol, il était destiné par ses parents à la profession des armes ; il entra au service, et, lors de la révolution de Naples, il prit parti dans l'armée française, fit les campagnes d'Italie, et partagea la gloire des drapeaux français. Adjudant de place à Diana-Marina, il se mit à la tête des habitants de cette ville et donna des preuves de courage en la défendant contre les attaques d'une escadre anglaise. Au milieu de ses faits d'armes, il revenait quelquefois à l'objet de ses goûts, à la musique, qui avait fait les délices de sa jeunesse. C'est ainsi qu'au carnaval de 1799, il donna sur le théâtre d'Arezzo *il Furbo contro il Furbo*, opéra bouffe en deux actes, et qu'il écrivit pour la cathédrale de cette ville une messe et un *Dixit* à quatre voix, avec

chœur et orchestre. Dans la même année, il composa aussi pour le théâtre de *la Pergola*, à Florence, quelques morceaux qui furent introduits dans les opéras de divers auteurs. Retiré du service militaire en 1804, Catrufo se fixa à Genève, et écrivit dans la même année pour l'église de l'Auditoire un *Christus factus est pro nobis*, à voix seule avec orchestre. Il fit aussi représenter au théâtre de cette ville, depuis 1805 jusqu'en 1810, quatre opéras-comiques français, savoir : *Clarisse*, en deux actes; *la Fée Urgèle*, en trois actes; *l'Amant alchimiste*, en trois actes; et *les Aveugles de Franconville*, en un acte. Pendant son séjour à Genève, Catrufo fit le premier essai de l'enseignement mutuel appliqué à la musique, et cet essai lui réussit. Ce fut pour ce cours qu'il écrivit les *Solféges progressifs* qu'il a publiés à Paris, en 1820, chez Pacini. Arrivé à Paris, vers le milieu de 1810, il se livra à l'enseignement du chant, et publia, l'année suivante, un recueil de *Vocalises* qui fut adopté pour l'usage du Conservatoire de Milan. Au mois de novembre 1813 il fit représenter au théâtre Feydeau *l'Aventurier*, opéra-comique en trois actes, qui n'obtint qu'un succès médiocre; cet ouvrage fut suivi de *Félicie, ou la Jeune Fille romanesque*, en trois actes (1815), qui fut bien accueilli du public et qui resta au théâtre, d'*Une Matinée de Frontin*, en un acte (1815); de *la Bataille de Denain*, en trois actes (1816); de *la Boucle de cheveux*, en un acte (1816); de *Zadig*, en un acte (1818); de *l'Intrigue au château*, en trois actes (1823); du *Voyage à la cour*, en deux actes; des *Rencontres*, en trois actes (1828); et du *Passage du régiment* (1832). Outre ces ouvrages dramatiques, Catrufo a publié : 1° Fantaisie pour le piano sur les airs de *Félicie*. — 2° Fantaisie pour le piano sur des airs de Rossini. — 3° Variations sur une marche tirée d'*une Matinée de Frontin*. — 4° Trois valses caractéristiques pour le piano. — 5° Six duos caractéristiques pour le chant, avec accompagnement de piano. — 6° Six recueils de nocturnes contenant vingt-sept morceaux. — 7° Deux recueils d'ariettes contenant neuf morceaux. — 8° *Sei Quartettini da camera a quattro voci*. — 9° *Sei Terzettini da camera a tre voci*. — 10° *Les Animaux chantants*, recueil de canons à plusieurs voix. — 11° *Barême musical, ou l'Art de composer de la musique sans en connaître les principes*; Paris, 1811, in-8°. — 12° Beaucoup de romances françaises avec accompagnement de piano, parmi lesquelles on remarque : *l'Infidélité d'Annette*, *la Déclara-* *tion*, *le Gondolier*, *l'Exilé*, etc. — 13° Un recueil de vocalises sur les airs de Rossini ; Paris, 1826. — 14° *Méthode de vocalisation*; ibid., 1830; et plusieurs productions légères. On connaît aussi de ce compositeur : 1° Un hymne républicain pour voix de ténor, avec chœur et orchestre, exécuté en 1799 sur le théâtre de la Pergola, à Florence. — 2° Un hymne du même genre avec orchestre, au théâtre d'Alexandrie, en Piémont; — 3° Une cantate avec chœur à grand orchestre, exécutée à Empoli (Toscane), pour la cérémonie funèbre à l'occasion de l'assassinat des plénipotentiaires français de Rastadt. — 4° Une cantate à voix seule avec chœur et orchestre, au théâtre de Pavie, en 1800, pour célébrer la bataille de Marengo. Parmi les productions inédites de Catrufo, on remarque : *Blanche et Olivier*, opéra en deux actes, reçu à l'Opéra-Comique; *Don Raphaël*, en trois actes, idem; *Clotaire*, en trois actes, idem; *le Mécanisme de la voix*, ouvrage élémentaire; *L'Art de varier un chant donné*, et un recueil de vocalises pour contralto et basse. En dernier lieu, il a fait paraître, à Paris, un traité des voix et des instruments, à l'usage des compositeurs. En 1835 Catrufo s'est établi à Londres comme professeur de chant. Il est mort dans cette ville, le 19 août 1851, à l'âge de quatre-vingts ans.

CATTANEO (JACQUES), né à Lodi, vers 1666, fut maître de psaltérion et de violoncelle au collége des nobles de Brescia, dirigé par les jésuites. Il est auteur d'un ouvrage intitulé : *Trattenimenti armonici da camera a tre istromenti, due violini e violoncello o cembalo, con due brevi cantate a soprano solo, ed una sonata per violoncello, opera prima*; Modène, 1700, in-4°.

CATTANEO (FRANÇOIS-MARIE), parent du précédent, né à Lodi, était, en 1739, violoniste de la cour de Dresde, et succéda à Pisendel, en 1756, comme maître de concerts de cette cour. On a de sa composition trois concertos pour violon, et quelques airs en manuscrit.

CATTANEO (NICOLAS-EUSTACHE), professeur de musique à Borgomanero, petite ville du Piémont, s'est fait connaître avantageusement par quelques ouvrages intitulés : 1° *Grammatica della musica, ossia Elementi teorici di questa bell' arte*; Milano, Ricordi, 1828, gr. in-8° de 62 pages, avec 6 planches de musique. Il y a une deuxième édition de cet écrit publiée en 1832, mais sans date. — 2° *Frusta musicale, ossia Lettera sugli abusi introdotti nella musica*; Milano, presso Luigi di Giacomo Pirola, 1836, in-12 de XXIV et 189 pages. Ces lettres, écrites

d'un style agréable et spirituel, n'ont pas dans leur critique l'amertume que le titre semble indiquer : l'auteur en a banni les personnalités blessantes. Les sujets qui y sont traités sont le charlatanisme des musiciens, le peu de respect qu'ils ont pour la langue dans leurs compositions vocales, les méthodes défectueuses de l'enseignement du chant au dix-neuvième siècle, l'inhabileté et l'ignorance des organistes, le style de la musique de théâtre transporté dans l'église, les égarements des compositeurs dramatiques, des chanteurs et des spectateurs, l'abus des applaudissements et des éloges, ainsi que beaucoup d'autres choses relatives à la musique. — 3° *Intradamento all' armonia, ossia Introduzione allo studio dei Trattati di questa scienza* (Introduction à l'harmonie ou à l'étude des traités de cette science) ; Milan, Ricordi (sans date), 1 vol. in-8° de 126 pages. M. Cattaneo a donné aussi une traduction de la méthode de Zimmerman pour le piano, avec des notes et un appendice ; ibid., 1 vol. in-4°.

Deux autres musiciens du même nom sont connus en Italie. Le premier, Gaudence Cattaneo, est un guitariste qui a publié 2 symphonies pour la guitare, à Milan, chez Ricordi ; l'autre, Antoine Cattaneo, est auteur de quatre livres de solféges pour ténor ou soprano, ibid.

CATTANI (LORENZO), moine augustin, né en Toscane, vécut dans la seconde moitié du dix-septième siècle. Il fut maître de chapelle de l'église des chevaliers de Saint-Étienne de Pise. On a de lui en manuscrit quelques compositions pour l'église, dont plusieurs sont encore conservées dans cette chapelle ; de plus il a composé la musique de plusieurs opéras dont Moniglia avait écrit la poésie, à savoir : *Il Conte di Castro, la Pietà di Sabina, il Pellegrino, Santa Genoviefa*, oratorio, *Cajo Marzio Coriolano,* et *Quinto Lucrezio proscritto*.

CATTANIA (LE P. MARIE-ARCHANGE), religieux de l'ordre des Servites, théologien et prédicateur, né à Reggio, vers 1520, était maître de chapelle de la cathédrale de Sienne en 1558. En 1574 il remplissait les mêmes fonctions près du cardinal Louis d'Este. On a imprimé de sa composition : *Salmi e Completa a cinque voci* ; Venise, G. Scotto, 1556, in-4° obl. Il a écrit aussi à Sienne et à Reggio des madrigaux à plusieurs voix ; et enfin quelques-unes de ses *Napolitaines* à trois voix ont été insérées dans un recueil de pièces de ce genre, par divers auteurs, publié à Venise, en 1570.

CATTERINI (CATTERINO), né à Monselice, dans les dernières années du dix-huitième siècle,

s'est fait connaître par l'invention d'un instrument polyphone à cordes pincées, auquel il donnait le nom de *Glycibarifono*. Pendant les années 1834 à 1839 il voyagea en Italie pour y faire entendre cet instrument ; mais postérieurement on n'en a plus entendu parler.

CATUGNO (FRANÇOIS), compositeur né à Naples en 1780, entra au Conservatoire de *la Pietà dei Turchini* en 1793, et y demeura pendant quinze années. Son oncle, Sylvestro Palma (voyez ce nom), fut son maître de chant et de composition. Sorti de cette école, Catugno fut attaché comme maître de chapelle aux églises de plusieurs couvents de Naples. Il a écrit pour le théâtre Nuovo de cette ville : 1° *I Due Compari*, opéra bouffe. — 2° *Le Stravaganze di amore*. — 3° *I Finti Ammalati*. Plus tard il refit une musique nouvelle pour *le Stravaganze di amore*, et composa pour le théâtre Saint-Charles une cantate intitulée *Partenope*. Ses travaux les plus importants consistent en musique d'église écrite pour les couvents de Naples. Parmi ces ouvrages on remarque trois messes à quatre voix et orchestre, deux *Dixit*, le psaume *Venite exultemus*, un *Laudate pueri* à 4 voix *alla Palestrina*, composé pour la cour de Lisbonne ; un autre *Laudate pueri* à 4 voix et orchestre, un *Miserere* à 3 voix ; les paroles d'agonie de N. S. à 3 voix, violons, viole et basse ; plusieurs *Salve regina* à 1, 2 et 3 voix, un *Credo* à 4 voix avec orchestre, un *Ave Maria* à 3 voix, des Litanies à 4, un *De profundis* à 3 voix et orchestre, un *Te Deum* pour le rétablissement de la santé du roi Ferdinand 1er, exécuté dans l'église Sainte-Marie-des-Anges, à Pizzofalcone ; les Lamentations de la semaine sainte, beaucoup de motets, et enfin l'oratorio *Ester ed Assuero*. M. Catugno vivait encore à Naples lorsque je visitai cette ville, en 1841.

CAUCHY (AUGUSTIN-LOUIS), membre de l'Académie des sciences, de l'Institut de France, est né à Paris le 21 août 1789. Une rare aptitude pour les mathématiques s'est manifestée en lui dès sa jeunesse : il est un des géomètres les plus distingués de France, et le plus fécond. M. Cauchy a fait insérer dans les Mémoires de l'Institut (années 1817 et suivantes) plusieurs mémoires sur des sujets d'acoustique. Une chaire d'astronomie mathématique fut créée à la faculté des sciences de Paris, en 1848, et confiée à M. Cauchy ; mais, par le refus de prêter serment au nouveau gouvernement, en 1852, il fut considéré comme démissionnaire.

CAUCIELLO (PROSPER), musicien de la chapelle royale de Naples en 1780, visita la

France et fit graver à Lyon, vers la même époque : 1° Deux œuvres de six duos pour le violon ; — 2° Cinq quintettes pour violon ou flûte ; — 3° Trois symphonies détachées, à grand orchestre.

CAUDELLA (Philippe), pianiste et compositeur fixé à Vienne au commencement du dix-neuvième siècle, reçut des leçons de Clementi lorsque ce maître célèbre visita la capitale de l'Autriche, en 1803. En 1810 il fit un voyage en Russie, et mourut jeune dans la même année. Il a publié à Vienne environ dix œuvres de variations et de sonates, parmi lesquelles on remarque une sonate pour piano et violon obligé, œuvre neuvième, dans le style de Beethoven.

CAULBRIS (Edme), prêtre attaché à la paroisse de Saint-Méry, à Paris, vécut vers le milieu du dix-septième siècle. Il est auteur d'un livre intitulé : *Divins cantiques mis en plain-chant, avec un traité des tons de l'église*. Paris, 1657, in-12.

CAULERY (Jean), maître de chapelle de Catherine de Médicis, vivait à Bruxelles, en 1556. Des chansons de sa composition se trouvent dans une collection rare et précieuse qui a pour titre : *Jardin musical contenant plusieurs belles fleurs de chansons, choisies d'entre les œuvres de plusieurs auteurs excellents en l'art de musique, ensemble le blason du beau et laid tetin propice à la voix comme aux instruments. Le premier livre. En Anvers, par Hubert Waelrant et Jean Lael* (sans date), in-4° obl. Après le frontispice vient la table du contenu de ce livre, lequel consiste en 24 chansons de Havericq, Crecquillon, Crespel, Vaet, Clément non papa, Baston, Petit Jan de Latre, Cauleri (sic), O. (Olivier) de Latre, Chastelain, Bracquet, Dambert, Clément Jennequin (sic), A. Tubal, Barblon, et Le Roi. Le second livre de ce recueil a pour titre : *Jardin musical, contenant plusieurs belles fleurs de chansons spirituelles à quatre parties, composées par Maistre Jean Caulery, maistre de chapelle de la Royne de France, et de plusieurs autres excellents autheurs en l'art de musique, tant propice à la voix comme aux instruments. Livre second. En Anvers, chez Hubert Waelrant et Jean Lael* (sans date), in-4° obl. 28 pièces sont dans ce livre, dont 13 de Caulery ; les autres ont pour auteurs Clément non papa, Waelrant, Galli, Crecquillon, Nachi, Maillart, Bracquet et Tubal. La dédicace, adressée *a vénérable père en Dieu M. Michel de Francqueville, abbé de S. Aubert en Cambray, par Jean Caulery son humble cousin*, est datée de *Bruxelles, ce XVIII de juillet* 1556. Il ne faut pas confondre cette collection avec une autre, publiée par les mêmes éditeurs, sans date, et qui porte un titre à peu près semblable que voici : *Jardin musical contenant plusieurs belles fleurs de chansons à trois parties, choisies entre les œuvres de plusieurs auteurs excellents en l'art de musique, ensemble le blason du beau et laid tetin propice tant à la voix comme aux instruments. Le premier livre.* Il ne s'y trouve aucune pièce de Caulery. Les auteurs des 18 morceaux que ce recueil contient sont : Petit Jan, Zaccheus, Waelrant, Jan Loys, Baston et Clément non papa. M. Dehn, à qui je dois ce renseignement, ne sait pas s'il y a un second livre. Le nom de *Cauleray*, trouvé par M. de Coussemaker dans un recueil de pièces pour le luth, publié à Louvain par Pierre Phalèse, en 1552 et 1553, sous le titre de *Hortus musarum* (Voyez *Notice sur les collections musicales de la bibliothèque de Cambrai*, etc., p. 112), comme celui de l'auteur d'une chanson dont les premiers mots sont : *En espérant*, ce nom, dis-je, est une altération de celui de *Caulery*, car la chanson, *En espérant*, se trouve précisément sous ce dernier nom dans le deuxième livre du *Jardin musical*.

CAURROY (François-Eustache du), sieur de Saint-Frémin, naquit à Gerberoy, près de Beauvais, au mois de février 1549. Il était le septième enfant de Claude du Caurroy, docteur en médecine. Du Caurroy eut, en France, la réputation d'un compositeur habile, et même il fut appelé *Prince des professeurs de musique* ; ce qui ne prouve pas d'ailleurs qu'il fût le meilleur musicien de son temps ; car ce titre fut aussi donné à *Palestrina* et à *Roland de Lassus*, qui vivaient à la même époque, et qui le méritaient bien mieux que lui. Son père le destinait à entrer dans l'ordre de Malte, dont son fils aîné était commandeur ; mais, après avoir achevé ses études, du Caurroy s'adonna à la musique, et y acquit bientôt tant de réputation que ses parents renoncèrent à leur premier dessein. Il entra dans les ordres, devint chanoine de la Sainte-Chapelle et prieur de Saint-Aïoul de Provins. Il dit dans l'épître dédicatoire de ses *Preces ecclesiasticæ*, publiées en 1609, qu'il était depuis quarante ans maître de musique de la chapelle des rois de France ; d'où il suit qu'il fut reçu dans cette charge en 1568, ou au plus tard au commencement de 1569, et conséquemment qu'il fut au service de François II, de Charles IX, de Henri III, et de Henri IV. Cependant il ne prit que le titre de chantre de la chapelle de mu-

sique du roi au concours du *Puy de musique* d'Évreux, en 1575, où il obtint le prix du cornet d'argent pour la composition d'une chanson française. Au concours de l'année suivante, dans la même ville, le prix de l'orgue d'argent lui fut décerné pour le motet *Tribularer si nescirem*, et en 1583 il gagna le luth d'argent pour la chanson qui commençait par ces mots : *Beaux yeux*. Du Caurroy annonçait dans la même préface qu'il allait publier plusieurs autres ouvrages; mais la mort le surprit avant qu'il eût exécuté son dessein, le 7 août 1609, à l'âge de soixante ans. La place de surintendant de la musique du roi avait été créée pour lui, en 1599. Il fut inhumé dans l'église des Grands-Augustins. Son tombeau, élevé aux frais de Nicolas Formé, son successeur, a été détruit à la révolution de 1789; Millin l'a fait graver dans son *Recueil des antiquités nationales*. L'épitaphe de du Caurroy, composée par le cardinal Duperron, son protecteur, se trouve dans l'*Essai sur la musique* de la Borde (tome III). Il nous reste de ce compositeur : 1° *Missa pro defunctis quinque vocum, authore Eustachio du Caurroy, regiæ Capellæ musices præfecto; Parisiis, ex officina Petri Ballard*; in-fol. m. Un exemplaire se trouve à la Bibliothèque impériale de Paris (V m. 4); le bas du titre, qui probablement contenait la date, a été enlevé. Jusqu'au commencement du dix-huitième siècle, cette messe fut la seule qu'on chantait aux obsèques des rois de France, à Saint-Denis. — 2° *Preces ecclesiasticæ ad numeros musices redactæ, liber primus*, à cinq voix; Paris, 1609. — 3° *Precum ecclesiasticarum, lib. 2*; Paris 1609, in-4°. — 4° *Mélanges de musique, contenant des chansons, des psaumes, des noëls*; Paris, 1610, in-4°. Burney a extrait de cet ouvrage un noël à quatre voix, qu'il a publié dans le troisième volume de son histoire générale de la musique (p. 285). — 5° *Fantaisies à trois, quatre, cinq et six parties*, etc.; Paris, P. Ballard, 1610, in-4°. Ces deux derniers ouvrages ont été publiés par les soins d'André Pitart, petit-neveu de l'auteur. Du Verdier (*Bibl. française*) dit que du Caurroy avait déjà publié quelques œuvres chez Adrien Leroy, en 1584; mais il n'en indique pas les titres. Il dit aussi que cet auteur avait écrit plusieurs ouvrages théoriques sur la musique, qui n'étaient point encore publiés à cette époque : il ne paraît pas qu'ils l'aient été depuis lors. On attribue à du Caurroy les mélodies des airs populaires *Charmante Gabrielle* et *Vive Henri IV*; mais il n'est pas certain qu'il en soit l'auteur.

CAUS (SALOMON DE), ingénieur et architecte, naquit dans la Normandie vers la fin du seizième siècle. Ses études dans les mathématiques étant terminées, il passa en Angleterre, où il fut attaché au prince de Galles. Il se rendit ensuite en Allemagne, et devint ingénieur de l'électeur de Bavière. Après avoir passé la plus grande partie de sa vie auprès de ce prince, il revint en France et y mourut vers 1630. On a de cet auteur : 1° *Institution harmonique, divisée en deux parties; en la première sont monstrées les proportions des intervalles harmoniques, et en la deuxième les compositions d'icelles*; Francfort, 1615, in-fol. Jean Gaspard Trost indique une première édition de cet ouvrage, Heidelberg; 1614, in-fol. (Voy. *Ausführliche Beschreibung des neuen Orgelwerks auf der Augustusburg zu Weissenfels*, c'est-à-dire *Description détaillée de l'orgue neuf du château d'Auguste à Weissenfels*, p. 72.) Je crois qu'il est dans l'erreur; cependant l'épître dédicatoire à la reine Anne d'Angleterre est datée de Heidelberg, le 15 septembre 1614. Ce même J. G. Trost avait fait une traduction allemande de l'ouvrage de de Caus : elle est restée manuscrite. La première partie du livre de De Caus est de peu d'intérêt pour l'art, n'étant remplie que de calculs sur les proportions des intervalles; la deuxième, relative à la constitution des tons et au contrepoint, est plus utile, quoique les exemples soient en général mal écrits. — 2° *Les raisons des forces mouvantes avec diverses machines et plusieurs desseins de grottes et fontaines*; Francfort, 1615, in-fol., réimprimé à Paris, en 1624, in-fol. Le troisième livre, qui traite de la construction des orgues, est très-remarquable pour le temps où il fut écrit. On a une traduction allemande de tout l'ouvrage, sous ce titre : *Von gewaltsamen Bewegungen, Beschreibung etlicher Maschinen*; Francfort, 1615, in-fol. et 1620, in-fol.

CAUSSÉ (JOSEPH), fils de J.-J. Caussé, maître de musique de la collégiale de Saint-Pons (Hérault), naquit dans cette ville, en 1774. Après avoir fait ses études musicales sous la direction de son père, il vint à Paris, où il professa le piano. On a de lui : 1° *Sonate pour le piano avec flûte obligée*, œuvre 1er; Paris, 1801. — 2° *Caprice pour le piano*, œuvre 2e; ibid., 1802. — 3° *Sonates faciles pour le piano, op. 3e*; ibid. — 4° *Sérénade pour piano, violon et violoncelle*; Paris. — 5° Plusieurs pots-pourris, rondeaux, valses, etc., pour piano seul.

CAUSSIN (ARNOLD), ou *Causin* (Arnoul), fut enfant de chœur à la cathédrale de Cambrai, vers 1520, d'après une signature qui se trouve sur le manuscrit n° 6 in-folio de la bibliothèque de cette ville, et que M. de Coussemaker a fait

connaître (*Notice sur les collections musicales de la bibliothèque de Cambrai*, p. 40). Plus tard, Caussin acquit de la réputation comme compositeur; car il est un des musiciens dont Jacques Moderne de Pinguento a mis les œuvres à contribution pour former sa collection intitulée *Motetti del Fiore*. On trouve en effet dans le troisième livre de ce recueil, sous le simple titre de *Tertius liber cum quatuor vocibus, Impressum Lugduni per Jacobum Modernum de Pinguento, anno Domini M. D. XXXIX*, gr. in-4° obl., des motets de Caussin (*Ernould*), avec d'autres de P. Colin, P. de la Farge, Robert Naich, Lupus, G. Coste, Hugo de la Chappelle, Benedictus, Laurens Lallemant, Jan du Boys, Claudin, Jo. Preian, Ludovicus Narbays, Jacob Hanenze, Morel, N. Benoît, Mortera, Lupi et Morales. Le cinquième livre contient aussi un motet à 5 voix de Caussin; il a pour titre : *Quintus liber Mottetorum quinque et sex vocum. Opera et solercia Jacobi Moderni (alias dicti Grand Jacques) in unum coactorum. Impressum Lugduni per Jacobum Modernum*, 1542, gr. in-4° obl.

CAUX DE CAPPEVAL (GILLES MONT-DEBERT), né au diocèse de Rouen, au commencement du dix-huitième siècle, entra au service de l'électeur Palatin, et fit imprimer quelques-uns de ses ouvrages à Manheim. On a de lui : *Apologie du goût français relativement à l'Opéra, avec les discours apologétiques, et les adieux aux Bouffons, poëme*; Paris, 1754, in-8°. C'est une rapsodie dirigée contre J.-J. Rousseau, à l'occasion de sa *Lettre sur la musique française*. On n'y trouve aucune espèce de mérite. On a aussi de Caux de Cappeval un poëme très-médiocre en cinq ou six mille vers, intitulé *le Parnasse*; Paris, Pissot, 1752, in-12. Il y passe en revue les poëtes, les orateurs, les historiens, les musiciens, les chanteurs et les danseurs de l'Opéra. Ce qu'on a de meilleur de ce littérateur médiocre est une traduction latine de la *Henriade*. Caux de Cappeval est mort à Manheim, en 1774.

CAVACCIO (JEAN), en latin *Cavatius*, né à Bergame, vers 1556, fut d'abord chanteur au service de la cour de Bavière; il alla ensuite à Rome, puis à Venise, et revint enfin dans sa patrie, où il fut nommé maître de chapelle de la cathédrale. Après avoir occupé ce poste pendant vingt-trois ans, il fut appelé à Sainte-Marie-majeure, comme maître de chapelle et y resta jusqu'à sa mort, arrivée le 11 août 1626. On trouve son épitaphe dans le *Lexikon* de Walther. On a imprimé de la composition de Cavaccio les ouvrages dont voici les titres : 1° *Magnificat omnitonum*; Venise, 1581. La seconde partie parut en 1582. — 2° *Madrigali a 5, lib. 1*; Venise, 1583. — 3° *Musica a 5 da sonare*, id., 1585. — 4° *Dialogo à 7 nel lib. 1 de Madrigali di Claudio da Correggio*; Milan, 1588. — 5° *Madrigali a 5, lib. 2*; Venise, 1589. — 6° *Salmi di compieta con le antifone della Vergine, et 8 falsi bordoni a 5*; Venise, 1591. — 7° *Salmi a cinque per tutti i vespri dell' anno, con alcuni hinni, motetti, e falsi bordoni accomodati ancora a voci di donne*; Venise, 1593. — 8° *Madrigali a 5, lib. 4*; Venise, 1594. — 9° *Salmi a 5*; Venise, 1594. — 10° *Madrigali a 5, lib. 5*; Venise, 1595. — 11° *Canzoni francesi a quattro*; Venise, 1597. — 12° *Canzonette a tre*; Venise, 1598. — 13° *Madrigali a 5, lib. 6*; Venise, 1599. — 14° *Messe per i defonti a quattro e cinque, con Motetti*; Milan, 1611. Bergameno a inséré quelques pièces de Cavaccio dans son *Parnassus musicus Ferdinandæus 2-5 vocum*; Venise, 1615. Cavaccio fut un des compositeurs qui contribuèrent à la formation d'une collection de psaumes, imprimée en 1592, et qui fut dédiée à Jean Pierluigi de Palestrina.

CAVAILLÉ (JOSEPH), religieux de l'ordre des Dominicains, à Toulouse, dans la première moitié du dix-huitième siècle, a construit en société avec le frère Isnard (*voy*. ce nom), du même ordre, plusieurs orgues parmi lesquels on remarque celui de Saint-Pierre de Toulouse.

CAVAILLÉ (JEAN-PIERRE), neveu du précédent, naquit à Gaillac (Tarn) vers 1740. Élève de son oncle dans l'art du facteur d'orgues, il débuta en 1760, par celui de *la Réal*, à Perpignan; puis il passa en Espagne en 1762, et construisit l'orgue de l'église Sainte-Catherine, à Barcelone. Après huit années de séjour dans cette ville, où il s'était marié, il retourna à Toulouse en 1770. Plusieurs orgues furent faites ou réparées par lui vers cette époque : le plus remarquable fut celui de *Mont-Réal*, qu'il acheva en 1785, avec son fils Dominique-Hyacinthe. Les événements de la révolution de 1789 déterminèrent Jean-Pierre Cavaillé à aller rejoindre son fils, qui se trouvait alors en Espagne, et à se fixer à Barcelone, où il était connu. Il y termina sa carrière, vers 1815.

CAVAILLÉ-COL (DOMINIQUE-HYACINTHE), fils de Jean-Pierre, est né à Toulouse, en 1771. Après avoir appris la facture des orgues dans les ateliers de son père, il passa en Espagne, en 1788, et, quoiqu'il ne fût âgé que de dix-sept ans, on lui confia la réparation de l'orgue de Puicerda, et la construction de celui de l'église col-

légiale de cette ville. Le succès qu'il obtint dans ces entreprises lui fit donner celle de plusieurs grandes orgues à Barcelone, à la cathédrale de Vich, et dans plusieurs abbayes de la Catalogne et de la Navarre. De retour en France dans l'année 1806, il s'établit à Montpellier, où il était appelé pour la réparation de l'orgue de Saint-Pierre. Deux ans après, il fit l'orgue des Cordeliers de Beaucaire et se maria dans cette ville, puis il retourna à Montpellier. En 1816 il alla s'établir de nouveau en Espagne avec sa famille, pour y terminer les ouvrages commencés par son père, particulièrement dans la Catalogne. Après y avoir passé six années, il rentra définitivement dans sa patrie, où il s'occupa de quelques réparations d'orgues à Nîmes et dans d'autres villes du midi de la France. En 1824 il construisit l'orgue de Saint-Michel à Gaillac, et fut secondé dans ses travaux par ses deux fils, Vincent et Aristide. Ses dernières années se sont écoulées près de ce dernier, à Paris.

CAVAILLÉ (Aristide), fils de Dominique-Hyacinthe Cavaillé-Col, est né à Montpellier le 2 février 1811. Quoique jeune encore, ses travaux lui ont acquis une grande et juste célébrité. Élève de son père, il fit à l'âge de onze ans ses premiers travaux dans la réparation de l'orgue de Nîmes. En 1829 son père l'installa à Lérida, en Espagne, pour y terminer la réparation de l'orgue de la cathédrale, et lui seul en eut la direction. Au mois de mai 1831, il alla rejoindre sa famille à Toulouse. Ce fut à cette époque que, n'ayant aucun grand travail à diriger, il s'occupa de la construction de plusieurs orgues de chambre, ainsi que d'un orgue expressif sans tuyaux, de l'espèce appelé *harmonium*, et dont le *physharmonica* avait fourni le modèle. L'instrument de Cavaillé reçut le nom de *potkilorgue* (instrument à nuances variées). Au mois de septembre 1833, l'artiste se rendit à Paris, n'ayant d'autre dessein que de prendre connaissance des progrès qui avaient été faits dans la facture des orgues; mais précisément à cette époque un concours fut ouvert pour la construction d'un grand orgue à l'église royale de Saint-Denis. En deux jours Cavaillé eut tracé le plan qu'il avait conçu. Les explications qu'il en donna à la commission chargée de juger le concours lui firent adjuger l'entreprise. Dès ce moment la direction des ateliers de son père, transportés à Paris, lui fut confiée. Pendant que les travaux nécessaires se faisaient dans la partie de l'église où l'orgue devait être placé, MM. Cavaillé construisirent l'orgue de l'église Notre-Dame de Lorette, celui du Panthéon, et surtout celui de la Madeleine, composé de 48 jeux, quatre claviers à la main, et un clavier de pédales de deux octaves, avec 14 pédales de combinaisons pour accoupler et combiner les jeux. Ce dernier instrument est considéré comme un des plus beaux qui existent en Europe, quoiqu'il y en ait de plus grands et qu'on n'y trouve qu'un seul registre incomplet de 32 pieds. A l'égard de l'orgue magnifique de Saint-Denis, il est composé de 66 registres, quatre claviers à la main, un clavier de pédales de deux octaves, et neuf pédales de combinaisons pour l'accouplement des claviers et des registres. On y trouve parmi les jeux de fonds deux 32 pieds, six 16 pieds et huit 8 pieds. Postérieurement, M. Aristide Cavaillé a construit le grand orgue de l'église Saint-Vincent de Paul, ouvrage plus parfait encore sous le rapport de l'harmonie des jeux, mais qui ne produit pas tout son effet, à cause de la mauvaise conception acoustique de l'église et de l'emplacement de l'instrument. Les instruments de cet artiste se font remarquer par la perfection du mécanisme et le fini des détails. M. Aristide Cavaillé a introduit de grands perfectionnements dans la construction des orgues, et quoiqu'on ait employé avant lui les jeux octaviants et les souffleries à diverses pressions pour les différentes parties d'un grand orgue, il a, par la réunion de ces deux systèmes et par les modifications qu'il y a introduites, agrandi le domaine de la facture et donné une direction nouvelle à cet art.

CAVALERY (Étienne), flûtiste à Paris, vers le milieu du dix-huitième siècle, a fait graver un livre de *Sonates à flûte seule*; Paris, 1746, in-4°, obl.

CAVALIERE ou **CAVALIERI** (Emilio del), gentilhomme romain, né vers 1550, vécut longtemps à Rome, et fut ensuite appelé à la cour de Toscane, où le grand-duc Ferdinand de Médicis lui confia la place d'inspecteur général des arts et des artistes. Doué par la nature d'un génie élevé pour la musique, il se livra dès son enfance à l'étude de cet art et y acquit bientôt des connaissances étendues, non-seulement dans le contrepoint, mais aussi dans le chant et dans la musique instrumentale. Jusqu'à l'époque où il commença à écrire, la musique n'était point sortie des règles rigoureuses du style ecclésiastique appelé *stile osservato*; les madrigaux qu'on chantait à table et dans les salons étaient écrits en contrepoint fugué. Emilio del Cavaliere, persuadé qu'il était possible de trouver une musique plus légère, plus expressive et plus analogue au sens de la poésie, tourna

toutes ses facultés vers la recherche de ce genre nouveau qu'il se sentait la force de créer. Guidotti (*voy.* ce nom) nous apprend, dans la préface d'un des ouvrages de Cavaliere, que ce maître distingué écrivit d'abord des madrigaux, dont il cite le quatre-vingt-sixième à six voix sur les paroles : *O Signor santo e vero*. On y voit aussi que Cavaliere composa la musique de la grande comédie qui fut représentée en 1588 pour les noces de la grande duchesse de Toscane. Ses travaux eurent d'abord pour objet de perfectionner l'art du chant. S'il n'est pas l'inventeur de quelques agréments dont on a fait usage dans cet art, et dont il reste encore quelque chose dans nos écoles, il est du moins le premier qui en ait laissé des traces dans ses ouvrages ; ces agréments étaient le *groppolo* (gruppetto), le *trille*, la *monachina* et le *zimbalo*. Alexandre Guidotti, de Bologne, qui, après la mort de Cavaliere, a publié, en 1600, le drame musical de ce compositeur intitulé : *la Rappresentazione di anima e di corpo*, a donné dans l'avertissement de cet ouvrage une indication de ces ornements dont les signes ont été employés par Cavaliere, avec leur traduction notée ; cette indication des ornements du chant est la plus ancienne qu'on connaisse. Emilio del Cavaliere fut aussi un des premiers musiciens qui imaginèrent de joindre l'accompagnement des instruments aux voix, non pour jouer exactement les mêmes choses qu'elles chantaient, comme cela s'était pratiqué jusqu'à lui, mais pour faire un accompagnement de fantaisie improvisé, de la même manière que les chanteurs de la chapelle pontificale exécutaient le plain-chant à plusieurs parties ; ce qu'on appelait *contrappunto alla mente*. On trouve aussi dans le drame dont il vient d'être parlé la preuve que Cavaliere fut un des premiers musiciens qui imaginèrent d'écrire une basse instrumentale différente de la basse vocale, lui donnèrent le nom de *basse continue*, et l'accompagnèrent de chiffres et de signes destinés à guider les instrumentistes dans les accompagnements improvisés qu'ils exécutaient. La démonstration de ce fait existe dans les instructions que Guidotti a mises dans l'édition du drame *la Rappresentazione di anima e di corpo*, sur la signification des signes dont il est question. *I numeri piccoli posti sopra le note del basso continuato per suonare*, dit-il, *significano le consonanze e le dissonanze di tal numero, come il 3 terza, il 4 quarta, e così di mano in mano*, etc. Les idées de Cavaliere sur l'application de la musique à l'expression de la poésie, et sur le drame musical, se développèrent à Florence dans ses conversations avec Jules Caccini, son compatriote, Jean Bardi, comte de Vernio, Vincent Galilée, Jacques Peri, Jacques Corsi et Octave Rinuccini, qui étaient ses amis et qui faisaient l'ornement de la cour de Ferdinand de Médicis. Enfin il fit représenter en 1590 *il Satiro* (le Satyre), devant le grand-duc et sa cour. C'était le premier essai de ce genre de composition ; le succès en fut complet. Dans la même année il donna *la Disperazione de Filene* (le Désespoir de Philène) devant une assemblée particulière. Déjà cet ouvrage montrait un progrès sensible dans la forme du récitatif mesuré qui en était la partie principale. En 1595 Cavaliere fit exécuter devant les cardinaux de *Monte* et *Mont' Alto*, et devant l'archiduc Ferdinand, *il Giuoco della cieca*, autre drame musical qui fut reçu avec les plus vifs applaudissements. Enfin le dernier ouvrage de Cavaliere, intitulé *la Rappresentazione di anima e di corpo*, fut exécuté solennellement à Rome, dans l'oratoire de Sainte-Marie *in Vallicella*, au mois de février 1600 ; mais à cette époque l'auteur de tant de choses ingénieuses n'existait plus. La poésie de ces quatre drames avait été composée par Laure Guidiccioni, de la maison de Lucchesini, dame noble et spirituelle de la ville de Lucques. Ce dernier ouvrage est le seul de Cavaliere qu'on a imprimé. C'est une composition originale et qui prouve que son auteur possédait une grande force de conception. Toutefois il ne faut pas croire que cet homme de génie ait eu le pressentiment de la tonalité moderne, dans laquelle se trouve le principe de l'accent dramatique. Il est évident, par ce qu'il nous a laissé, qu'il sentait le besoin de la modulation pour la transformation de la musique, à laquelle il s'était voué ; mais l'harmonie, qui seule peut la réaliser, lui était inconnue. De là vient qu'en passant d'un ton à un autre, il tombe toujours dans les fausses relations. Ainsi l'on trouve partout dans *la Rappresentazione di anima e di corpo* ces successions harmoniques :

Les chœurs de cet ouvrage sont bien rhythmés et cadencés : mais le système de leur rhythme appartient au chant d'ensemble populaire de temps antérieurs, tels que les frottoles de Venise et les villanelles napolitaines. Enfin les mélodies ne sont en général que du récitatif mesuré : l'air, proprement dit, n'existe pas dans l'ouvrage ; mais le récitatif n'en est pas moins une création très-importante à laquelle Cavaliere a des droits au moins égaux à ceux de Jacques Peri et de Caccini. Un seul endroit de la partition indique un peu la forme de l'air ; c'est ce chant de l'Intelligence (*l'Intelletto*) :

CAVALIERI (GIROLAMO), prêtre de la congrégation arménienne, au monastère de Saint-Damien, à Monforte (Piémont), naquit vers la fin du seizième siècle. Il fut compositeur estimable et organiste habile. On a imprimé de sa composition : 1° *Nova metamorfose a quattro, lib. 1*; Milan, 1600. — 2° *Nova metamorfose a 5, lib. 2, con partitura*; Milan, 1605. — 3° *Nova metamorfose a 6, lib. 3, col basso principale per l'organo*; Milan, 1610. — 4° *Madrigali di diversi accomodati per concerti spirituali con partitura*; Louvain, Phalèse, 1616.

CAVALIERI (BONAVENTURE), né à Milan, en 1598, entra fort jeune chez les Jésuites. Il étudia les mathématiques sous la direction de Galilée, et devint professeur de cette science à l'université de Bologne, en 1629. Il mourut de la goutte, en 1647. Au nombre des ouvrages qu'il a publiés, il s'en trouve un qui a pour titre : *Centuria di vari problemi per dimostrare l'uso e la facilità de' logaritmi nella gnomonica, astronomia, geografia, etc.; toccandosi anche qualche cosa della mecanica, arte militare e musica*; Bologne, 1639, in-12.

CAVALLI (PIERRE-FRANÇOIS), compositeur célèbre et l'un des artistes les plus éminents du dix-septième siècle, naquit à *Crema*, dans l'État de Venise, en 1599 ou 1600 (1). Son nom de famille était *Caletti-Bruni*, et son père était un maître de chapelle de ce nom (*voy.* CALETTI-BRUNI). Le nom de *Cavalli* lui fut donné de celui de son protecteur, noble vénitien, *Frédéric Cavalli*, qui, ayant été gouverneur de Crema pendant un certain nombre d'années, retourna en Venise en 1616, et y conduisit le jeune Caletti, dont les dispositions pour l'art musical avaient excité son intérêt. Logé dans le palais de son noble mécène, et à l'abri de tout soin pour son existence, Cavalli put se livrer en liberté aux études qui devaient développer son talent. Admis, le 18 février 1617, comme chanteur à la chapelle de S. Marc, aux appointements de 50 ducats, il eut la bonne fortune de se trouver sous la discipline de Claude Monteverde, alors maître de cette célèbre chapelle. On voit dans les registres de cette église que Cavalli y entra alors sous le nom de *Pietro-Francesco Bruni Cremasco* (de Crema). Le 1er février 1628 il y eut un nouvel engagement comme ténor, avec le nom de *Francesco Caletto*, et ce fut encore sous le même nom que ses appointements furent portés à 100 ducats, le 1er janvier 1635. La place d'organiste du second orgue de la même chapelle étant devenue vacante par la mort de Pietro Berti, un concours fut ouvert pour la nomination de son successeur ; Cavalli s'y présenta. Ses concurrents,

(1) Voyez à ce sujet les intéressantes recherches de M. François Caffi dans sa *Storia della musica sacra nella già cappella ducale di San-Marco in Venezia*, tome 1er, p. 269-292.

hommes de talent, étaient *Nicolas Fonte, Natale Monferrato* et *Jacques Arrigoni*. Les juges du concours prononcèrent en faveur de Cavalli, qui fut inscrit, le 22 janvier 1640, sous le nom de *Francesco Caletti detto Cavalli*. Par différentes augmentations, son salaire fut porté jusqu'à 200 ducats, somme considérable pour cette époque. Maximilien Neri, organiste du premier orgue, s'étant retiré, le 18 décembre 1664, pour entrer au service de la cour de Bavière, Cavalli lui succéda le 11 janvier 1665. Enfin, le 20 novembre 1668, il fut appelé à la place de maître de la chapelle ducale. Parvenu à cette haute position, ce digne artiste en jouit jusqu'à sa mort, qui arriva le 14 janvier 1676.

Cavalli commença à écrire pour le théâtre en 1637, époque où l'Opéra fut établi pour le public à Venise, et son activité productrice se soutint dans cette carrière pendant trente-deux années. Venise eut en peu de temps plusieurs scènes lyriques où l'on chantait en concurrence les drames en musique, et l'on y comptait à la fois les théâtres de Saint-Jean et Saint-Paul, de Saint-Cassiano, de Saint-Moïse, de Saint-Apollinaire, et de Saint-Sauveur; or il arriva que Cavalli écrivit dans une seule année, pour ces différents théâtres, deux, trois, et jusqu'à cinq ouvrages. Le cardinal Mazarin l'appela à Paris, à l'occasion du mariage de Louis XIV, et son opéra de *Xerxès* fut représenté le 22 novembre 1660 dans la haute galerie du Louvre; mais cet ouvrage n'eut point de succès, soit que la langue italienne ne fût connue que de peu de personnes, soit que la cour fût trop ignorante en musique pour goûter les beautés de cette composition. A la fin de 1669, Cavalli cessa d'écrire pour la scène; mais on sait qu'il cultivait encore la musique en 1672, époque où Jean-Philippe Krieger le vit à Venise et prit de lui des leçons de composition. Planelli dit (*dell' Opera in musica*, sect. III, c. 3) que Cavalli fut le premier qui introduisit des *airs* dans les opéras; que ce fut dans le *Giasone* qu'il en fit l'essai, et qu'avant lui la musique théâtrale consistait simplement en un récitatif grave dont les instruments ne jouaient que les ritournelles. Je ferai voir dans la notice de Monteverde que ces assertions manquent d'exactitude; mais Cavalli n'en a pas moins le mérite d'avoir donné à ses airs des formes plus élégantes, plus soignées dans les détails, plus riches d'harmonie, de modulations et d'instrumentation, que n'en ont ceux de ses prédécesseurs et même de ses contemporains. L'air de la *Didone*, que j'ai fait entendre dans un de mes *Concerts historiques*, est particulièrement une œuvre parfaite au point de vue de la mélodie et de l'expression des paroles : Alexandre Scarlatti n'a rien fait de plus beau en ce genre. Un autre air de la *Romilda*, chanté dans un autre concert du même genre par Mme Dorus, et celui de *Xerxès*, qui fut dit admirablement par Lablache au premier concert historique de l'Opéra, en 1832, ne sont pas moins remarquables. Pour qui a pu lire, entendre et comparer la musique de cet artiste avec d'autres productions de son temps, il est incontestable qu'il fut un des plus grands musiciens du dix-septième siècle.

Au reste, la supériorité de son talent ne fut pas méconnue par ses contemporains; car on a plus d'une preuve de sa grande renommée par le choix que fit de lui le cardinal Mazarin pour écrire le *Xerxès*, à l'occasion du mariage de Louis XIV; par la mise en scène à Milan de son *Orione*, en 1653, lorsque le marquis de Caracena voulut fêter l'élection de Ferdinand IV comme roi des Romains; par la représentation de son *Ercole amante* à la cour de France, en 1662, à l'occasion de la paix des Pyrénées; par l'exécution de son *Alessandro vincitor da se stesso* à Inspruck, dans la même année 1662, lorsque l'archiduc d'Autriche voulut y fêter l'arrivée de la reine Christine de Suède; enfin dans le succès de ses ouvrages sur toutes les scènes de l'Italie, dont on peut juger par le *Giasone*, qui fut joué au théâtre Saint-Cassiano, à Venise, en 1649, et qui, après le grand succès qu'il y obtint, ne fut pas moins applaudi à Florence en 1651, à Bologne en 1652, à Naples en 1653, à Rome en 1654, à Vicence en 1658, à Ferrare dans l'année suivante, à Gênes en 1661, à Milan en 1662, et qui enfin fut remis en scène à Venise en 1666, avec non moins de succès. Nous voyons aussi l'expression de l'opinion des artistes contemporains dans ces paroles du célèbre Benedetto Ferrari, surnommé *della tiorba*, qui nous ont été transmises par Tiraboschi (1), dans une supplique de cet excellent musicien au duc de Modène François II : « Aujourd'hui, François « Cavalli, maître de chapelle de la sérénissime « république de Venise, bien que parvenu à la « vieillesse, est la gloire de sa patrie par ses ta- « lents. Les années ne débilitent pas une plume, « et l'intelligence devient plus vive avec le « temps. »

Cavalli jouit pendant sa vie d'autant d'estime comme homme, que d'admiration comme artiste. Il s'était allié par son mariage à la noble famille

(1) *Biblioteca Modenese*, t. II.

des *Sozomeni*, et tenait une position honorée par ses concitoyens. Sa femme mourut au mois de septembre 1652. Deux sœurs qu'il aimait, et qui avaient vécu près de lui, lui furent aussi enlevées par la mort dans sa vieillesse, et ses dernières années se passèrent dans la tristesse et l'abandon. Il avait acquis des richesses considérables dans sa longue et laborieuse carrière : il en disposa par son testament en faveur des descendants de son premier protecteur et de plusieurs maisons religieuses de Venise. Ses obsèques furent honorées par la présence des plus illustres personnages de la république, et le chœur de la chapelle ducale de Saint-Marc y exécuta une Messe de *Requiem* à 8 voix réelles, de sa composition, ainsi qu'il l'avait ordonné par son testament.

La liste des opéras de Cavalli se compose des ouvrages dont voici les titres : 1° *Le Nozze di Teti e di Peleo*, en 1639. — 2° *Gli amori d'Apollo e di Dafne*, 1640. — 3° *La Didone*, en 1641. — 4° *Amore innamorato*, 1642. — 5° *La virtù de' strali d'Amore*, ibid. — 6° *Narciso ed Eco immortalati*, ibid. — 7° *L'Egisto*, 1643. — 8° *La Deidamia*, 1644. — 9° *L'Ormindo*, ibid. — 10° *La Doriclea*, 1645. — 11° *Il Titone*, ibid. — 12° *Il Romolo ed il Remo*, ibid. — 13° *La prosperità infelice di Giulio Cesare dittatore*, 1646. — 14° *La Torilda*, 1648. — 15° *Giasone*, 1649. — 16° *L'Euripo*, ibid. — 17° *La Bradamante*, 1650. — 18° *L'Orimonte*, ibid. — 19° *L'Aristeo*, 1651. — 20° *Alessandro vincitor di se stesso*, ibid. — 21° *L'Armidoro*, ibid. — 22° *La Rosinda*, ibid. — 23° *La Calisto*, ibid. — 24° *L'Eritrea*, 1652. — 25° *Veremonda*. — 26° *L'Amazone d'Aragona*, ibid. — 27° *L'Elena rapita da Teseo*, 1653. — 28° *Xerse*, 1654. Je crois avoir souvenir d'avoir vu cet ouvrage imprimé chez Ballard en 1660, in-4°. — 29° *La Statira, principessa di Persia*, 1655. — 30° *L'Erismena*, ibid. — 31° *Artemisia*, 1656. — 32° *Antioco*, 1658. — 33° *Elena*, 1659. — 34° *Scipione Africano*, 1664. — 35° *Muzio Scevola*, 1665. — 36° *Ciro* (par Cavalli et Mattioli), ibid. 37° *Pompeo Magno*, 1666. — 38° *Egisto*, 1667. — 39° *Coriolano*, 1669, à Parme. Plusieurs partitions de ces ouvrages sont à la bibliothèque de Saint-Marc, à Venise; je les y ai vues en 1850. La musique de Cavalli est énergique, dramatique, et se fait surtout remarquer par une puissance de rhythme qui n'existait point avant lui dans le style de théâtre. Sous ce rapport il peut être considéré comme un des musiciens qui ont le plus contribué aux progrès de l'opéra. On n'a imprimé des compositions de ce maître pour l'église que les suivantes : 1° *Messa e salmi concertati, con S. Sti Junii Antifona e sonate a 2, 3, 4, 5, 6, 8, 10, e 12 voci, in Venezia, appresso Aless. Vincenti*, 1656, in-4°. — 2° *Vespri a otto voci reali; Venezia, presso Gardano*, 1675, in-4°. La messe de *Requiem* à 8 voix réelles, de Cavalli, est dans la collection de l'abbé Santini, à Rome. Deux airs d'une grande beauté (*Son spezzate le catene*, et *Dall' antro magico*), extraits des opéras du même compositeur, sont contenus dans deux collections manuscrites du Muséum britannique, n° 59 et 64.

CAVALLI (NICOLAS), compositeur, né à Naples, a vécu dans la seconde moitié du dix-huitième siècle. Il était maître de chapelle du couvent des PP. Filippini de sa ville natale, et a écrit plusieurs oratorios et cantates, entre autres *il Giudizio universale*, dont les manuscrits originaux se conservent dans la maison de ces religieux.

CAVALLINI (ERNEST), clarinettiste très-distingué, est né à Milan le 30 août 1807. A l'âge de dix ans il fut admis comme élève au conservatoire de cette ville et y reçut des leçons d'un maître nommé *Caralli*. Ses études terminées, il fut appelé à Venise en qualité de clarinette solo du théâtre de *la Fenice*; puis il entra dans la musique d'un régiment piémontais, et ce fut alors qu'il publia ses premières compositions, et qu'il commença ses voyages artistiques, visitant Venise, Trieste, Florence, Parme, Livourne, Gênes et Turin. Partout il fut applaudi avec enthousiasme. De retour à Milan, il entra à l'orchestre du théâtre de *la Scala*, comme première clarinette. Plus tard il parcourut l'Allemagne et la Russie. A Vienne, à Pesth, à Pétersbourg, partout, enfin, il trouva de nombreux admirateurs de son talent. Devenu professeur au Conservatoire de Milan, il y a formé de bons élèves. A diverses reprises il a obtenu des congés et a visité Paris, Londres et la Belgique, où il s'est fait entendre avec succès. Les qualités essentielles du talent de Cavallini sont une prodigieuse facilité d'exécution dans les traits les plus compliqués, une volubilité qui tient du merveilleux, beaucoup de justesse, nonobstant les défauts de l'ancienne clarinette à six clefs, dont il s'est servi longtemps, enfin une respiration qui semble inépuisable. On a de cet artiste : 1° Concerto pour flûte et clarinette avec orchestre, Turin, Tagliobo et Magrini. — 2° Concerto pour clarinette et orchestre, op. 4; Milan, Caralli. — 3° Variations pour clarinette et orchestre sur un thème de *la Straniera* de Bellini; Milan, Ricordi; — 4° Fantaisie sur des motifs de la *Sonnambula* du même, ibid. — 5° Souvenir de *Norma*, fantaisie pour

clarinette et orchestre, ibid. — 6° Variations *idem* sur des motifs de l'*Élisir d'amore*, ibid. — 7° *Andante* et variations *idem* sur un thème de Mercadante, ibid. — 8° *Adagio*, thème et variations avec *coda*, ibid. — 9° Fantaisie *idem* sur un thème original, ibid. — 10° Chant grec varié pour clarinette, avec accompagnement de 2 violons, alto, violoncelle et contre-basse, ibid. — 11° Six caprices pour clarinette seule, op. 1; Milan, Bertuzzi. — 12° Six *idem*, op. 3, liv. 1 et 2; Milan, Lucca. — 13° 6 *idem*, op. 6; liv. 1 et 2; Milan, Ricordi. — 14° Trois duos pour 2 clarinettes, n°s 1, 2, 3; Milan, Lucca, et plusieurs autres morceaux concertants.

CAVALLINI (Eugène), frère du précédent, et comme lui élève du Conservatoire de Milan, s'est fait connaître comme violoniste et compositeur pour son instrument. En 1838 il voyagea avec son frère pour donner des concerts, particulièrement à Florence et à Livourne. Déjà, depuis plusieurs années, il était attaché au théâtre de la Scala de Milan en qualité de premier violon; en 1842 il en fut nommé le chef d'orchestre. Plusieurs fantaisies et variations de sa composition, pour violon et orchestre ou piano, ont été publiées à Milan, chez Ricordi et chez Lucca, entre autres une introduction et variations sur un thème de Rossini, op. 6.

CAVALLO (Fortuné), né dans l'évêché d'Augsbourg en 1738, fit ses premières études musicales au séminaire de cette ville. Julini, maître de chapelle de la cathédrale, lui enseigna les premiers principes de la composition; il passa ensuite sous la direction de Riepel, compositeur à Ratisbonne. En 1770, après la mort d'Ildephonse Michl, il fut nommé maître de chapelle de la cathédrale de cette dernière ville. Il est mort dans ce poste en 1801. Cavallo a composé plus de vingt messes solennelles, des concertos de clavecin, des symphonies, des cantates, etc.; mais, à l'exception de deux messes et de quelques offertoires, toutes ses compositions ont été la proie des flammes, dans le grand incendie qui détruisit une partie de la ville de Ratisbonne, en 1809. Cavallo fut un habile organiste et jouait fort bien du violon.

CAVALLO (Tiberio), physicien né à Naples en 1749, mort à Londres le 26 décembre 1809, y exerça la médecine pendant plus de vingt-cinq ans. Parmi ses écrits, dont la plupart sont relatifs à sa profession ou à des questions de physique, on remarque une dissertation insérée dans les *Transactions philosophiques* de Londres (année 1788, tome LXXVIII), sous ce titre : *On the Temperament of those musical instruments in which the tones are fixed* (Sur le Tempérament des instruments musicaux à sons fixes).

CAVALLO (Wenceslas), fils du précédent, naquit en 1781 à Ratisbonne, où il reçut des leçons de violon et de composition d'Antoine-Joseph Libert, premier violon et compositeur du prince de la Tour et Taxis. Après la mort de son père il devint maître de chapelle de la cathédrale. Il avait composé trois messes solennelles et plusieurs autres morceaux de musique d'église, qui ont été anéantis par l'incendie qui éclata à Ratisbonne en 1809.

CAVANILLAS (D. Joseph), organiste de la cathédrale d'Urgel, dans la Catalogne, vécut dans la seconde moitié du dix-septième siècle, et dans la première du dix-huitième. M. Eslava rapporte (*Breve Memoria historica de los organistas españoles*, p. 8) que D. Joseph Elias, organiste et chapelain titulaire du couvent royal des Carmes déchaussés de Madrid, dit dans un travail manuscrit « que Cavanillas surpassait « en dextérité, mécanisme et science ses deux « contemporains (*l'aveugle de Valence et ce-« lui de Daroca*, alors célèbres comme organis- « tes); que les pièces qu'il composa étaient en « si grand nombre que lui (Elias) en jouait dans « sa jeunesse plus de trois cents, et que depuis « cette époque, qui répondait à l'année 1690, « jusqu'à sa mort, arrivée en 1725, il croit que « les ouvrages de Cavanillas dépassèrent huit « cents, parce qu'il était homme de génie fécond « et de grand amour du travail, et aussi parce « que les Français avaient tant d'estime pour ses « œuvres qu'ils les payaient bien. » Elias ajoute que cet artiste remarquable fut appelé plusieurs fois en diverses cathédrales de la France (méridionale) pour toucher l'orgue dans les jours de grande solennité.

CAVANNI (D. François), ecclésiastique, né dans l'État de Venise vers le milieu du dix-septième siècle, fut d'abord attaché à la chapelle de Saint-Marc comme chanteur, puis se fixa à Bologne. On connaît de sa composition *le Nove Lamentazioni della settimana santa*, *a voce sola*, op. 1; Bologne, J. Michaletti, 1689, in-4°.

CAVATI (Jean), maître de chapelle de Sainte-Marie-Majeure à Bergame, vécut dans la seconde moitié du seizième siècle et au commencement du dix-septième. On a imprimé de sa composition : 1° *Magnificat omnitonum quatuor vocibus*; Venise, Gardane, 1581, in-4°. — 2° *Inni correnti in tutti i tempi dell' anno, a 4 voci*; Venise, Jacques Vincenti, 1605, in-4°. — 3° *Musica concordia, concorde all' armoniosa cetra*

Davidica di salmi da vespere intieri, a 4 voci, op. 24 ; Venise, Alex. Vincenti, 1620. — 4° *Liber psalmorum 4 vocibus vespertinum, horis decantandum; adjectis Gloria Patri 8 vocibus*; Venise, Gardane, 1585, in-4°.

CAVAZZA (DON MANUEL), premier hautboïste de la chapelle du roi d'Espagne, vers 1770, a publié six trios pour deux violons et basse; Madrid, 1772.

CAVEIRAC (JEAN NOVI DE), abbé, né à Nîmes le 16 mars 1713, vécut à Paris vers le milieu du dix-huitième siècle. Il fut un des antagonistes de J.-J. Rousseau dans la querelle sur la musique française, et publia dans cette dispute : *Lettre d'un Visigoth à M. Fréron, sur la dispute harmonique avec M. Rousseau*; Paris, 1754, in-12; et *Nouvelle lettre à M. Rousseau de Genève, par M. de C.*; ibid., 1754, in-12. L'abbé de Caveirac est mort à Paris en 1752. Ses pamphlets contre la lettre de Rousseau sont aussi misérables par le fond que par le style. Comme théologien, l'abbé de Caveirac a publié une *Apologie de Louis XIV et de son conseil sur la révocation de l'édit de Nantes, avec une dissertation sur la Saint-Barthélemy* (qui est aussi une apologie); Paris, 1758, in-8°. Son *Appel à la raison des écrits publiés contre les Jésuites de France*; Bruxelles (Paris), 1762, 2 vol. in-12, le fit mettre en jugement, condamner au carcan et bannir à perpétuité par le Châtelet de Paris; mais il fut gracié par Louis XV.

CAVENDISH (MICHEL), musicien anglais, vécut vers la fin du seizième siècle. On a inséré quelques-unes de ses compositions dans le recueil de chansons à cinq et à six voix qui parut à Londres en 1601, sous ce titre : *le Triomphe d'Orianne*.

CAVERON (QUENTIN), chanoine de Saint-Quentin, fut maître des enfants de la chapelle de Louis, duc de Goyenne, et Dauphin, fils de Charles VI (mort en 1415). Ces enfants s'appelaient *Jehan Beaugendre, Jehan Maresse et Normanorum*. Ils chantaient le dessus ou *superius* du déchant. (*Voy.* la *Revue Musicale*, 6° année, p. 219.)

CAVI (JEAN), maître de chapelle de l'église Saint-Jacques des Espagnols, à Rome, dans la seconde moitié du dix-huitième siècle, a beaucoup écrit pour l'église. M. l'abbé Santini possède de ce maître les compositions dont les titres suivent : 1° Deux messes à quatre voix, avec instruments. — 2° Le psaume *Beatus vir* et un *Laudate* à quatre parties, avec orchestre. — 3° Un autre *Beatus vir* à trois voix, chœur et orchestre. Cavi a aussi écrit pour le théâtre, mais j'ignore les titres de ses ouvrages dramatiques.

CAVOS (CATTERINO), compositeur dramatique, naquit en 1775 à Venise, où son père était directeur du théâtre de *la Fenice*. Dès son enfance il montra des dispositions si heureuses pour la musique que le maître de chapelle Bianchi voulut l'avoir pour élève, et lui fit faire de rapides progrès dans ses études. Il n'était âgé que de douze ans lorsqu'il écrivit une cantate pour l'arrivée de l'empereur Léopold II à Venise : cet ouvrage fut remarqué, et l'empereur donna au compositeur enfant des témoignages de sa bienveillance. A quatorze ans il se présenta au concours pour une des places d'organistes de Saint-Marc, et l'emporta sur ses rivaux. Enfin il écrivit une grande cantate à l'occasion du traité de paix de Campo-Formio, qui obtint un brillant succès. Ce fut à la même époque qu'il composa pour le théâtre de Padoue la musique du ballet intitulé *La Silfide*. Peu de temps après, il partit pour l'Allemagne méridionale ; puis il se rendit à S. Pétersbourg, où il arriva en 1798. Doué de facilité pour l'étude des langues, Cavos apprit en peu de temps le russe et composa en cette langue l'opéra *Ivan Sussanina*, qui fut applaudi avec enthousiasme. Son succès le fit choisir par l'empereur comme directeur de la musique des théâtres impériaux de Saint-Pétersbourg, position qu'il conserva jusqu'à sa mort. Ses autres ouvrages dramatiques représentés sur ces théâtres sont : *les Ruines de Babylone* ; *le Phénix* ; *la Force d'Elie* ; *le Prince invisible* ; *les Trois-Bossus* ; *la Poste de l'amour* ; *le Règne de douze heures* ; *la Fille du Danube* ; *le Fugitif* ; *le Cosaque Poète* ; *l'Inconnu* ; *un Nouvel Embarras*. Tous ces ouvrages ont été écrits pour le théâtre russe et contiennent beaucoup de morceaux distingués. Cavos a composé aussi l'opéra français *les Trois Sultanes*, et six ballets parmi lesquels on remarque celui de *Flore et Zéphyr*. Enfin, en 1819, il a écrit pour le théâtre de Munich le monodrame italien intitulé *Il Convito degli spiriti*. Cet artiste, aussi recommandable par son caractère que par ses talents, fut comblé de faveurs par la cour impériale et fut fait chevalier des ordres de Saint-Anne et de Saint-Wladimir. Il mourut à Saint-Pétersbourg le 28 avril 1840. M. J. Mercier a donné sur lui une notice insérée dans le *Nécrologe universel du dix-neuvième siècle*, et dont il a été tiré des exemplaires à part; Paris, 1851, in-8°. Son fils, artiste distingué, est chef d'orchestre du théâtre impérial à Saint-Pétersbourg.

CAYLUS (ANNE-CLAUDE-PHILIPPE DE TUBIÈRES, DE GRIMOARD, DE PESTELS, DE

LÉVI, comte DE), marquis d'Esternay, baron de Bronsac, conseiller d'honneur du parlement de Toulouse, de l'Académie des Inscriptions et de celle de peinture, naquit à Paris le 31 octobre 1692, et mourut le 5 septembre 1765. Il a traité de la musique des anciens en plusieurs endroits de son *Recueil d'Antiquités égyptiennes, étrusques, grecques, romaines et gauloises*; Paris, 1752 et ann. suiv., 7 vol. in-4°. On peut voir aussi sur le même sujet sa dissertation intitulée *de l'Amour des beaux-arts, et de l'extrême considération que les Grecs avaient pour ceux qui les cultivaient* (Mém. de l'Acad. des inscr., t. XXI, p. 174). Tout cela est faible de pensée, de savoir et de style.

CAZA (FRANÇOIS), auteur inconnu dont Forkel (*Allgem. Litter. der Musik*, page 303) cite, d'après Maittaire, un livre sous ce titre : *Tractato vulgare del canto figurato, opera Magistri Jo. Petri Lomacio*; Milan, 1492, in-4°. Je n'ai trouvé cet ouvrage dans aucune des grandes bibliothèques de l'Europe, et je ne connais pas de catalogue où il soit mentionné.

CAZOT (FRANÇOIS-FÉLIX), né à Orléans le 6 avril 1790, fut admis au Conservatoire de musique, comme élève, en 1804, et reçut des leçons de piano de Pradher et d'harmonie de Catel. Il eut ensuite pour maîtres de composition Gossec et l'auteur de cette Biographie. En 1809 il obtint aux concours du Conservatoire le premier prix de fugue et de contrepoint ; deux ans après, le premier prix de piano lui fut décerné. Admis au concours de l'Institut de France, il mérita le 2° grand prix de composition musicale, et en 1812 il partagea le premier grand prix avec Hérold, pour la composition de la cantate intitulée *Madame de la Vallière*. Peu de temps après il se maria, et suivit à Bruxelles sa femme (mademoiselle Armand jeune), qui était engagée au théâtre de cette ville comme première chanteuse. Là il donna des leçons de piano jusqu'en 1821, époque où il retourna à Paris. Arrivé dans cette capitale, il y a repris ses fonctions de professeur. Il a fait graver à Bruxelles des variations pour le piano sur l'air *Au clair de la lune*, et l'on a de lui une bonne *Méthode élémentaire de piano*; Paris (sans date), in-4° obl.

CAZOTTE (JACQUES), commissaire de la marine, naquit en 1720 à Dijon, où son père était greffier des états de Bourgogne. Après avoir été quelques années à la Martinique en qualité de contrôleur des Iles du Vent, il revint à Paris, où il passa le reste de sa vie dans la culture des lettres. Il est mort sur l'échafaud, victime des troubles révolutionnaires, le 25 septembre 1793.

On a de lui : 1° *La Guerre de l'Opéra, lettre à une dame de province, par quelqu'un qui n'est ni d'un coin ni de l'autre*; Paris, 1753, in-8°, 24 pages. — 2° *Observations sur la lettre de J.-J. Rousseau*; Paris, 1754, in-12, sans nom d'auteur. Ces deux opuscules valent mieux que la plupart des pamphlets dirigés contre le philosophe de Genève dans cette querelle ridicule. Cazotte était un homme de beaucoup d'esprit : malheureusement, vers la fin de sa vie, il tomba dans le travers de l'illuminisme.

CAZZATI (MAURICE), compositeur, né à Mantoue vers 1620, fut d'abord organiste et maître de la chapelle de la collégiale de Saint-André dans cette ville, puis devint maître de la cathédrale de Bergame, et enfin obtint, en 1657, la place de maître de chapelle de l'église de Saint-Pétrone, à Bologne. Compositeur fécond pour l'église, cet artiste jouissait d'une réputation honorable, lorsque Jules-César Aresti, organiste de Saint-Pétrone, fit une vive critique du *Kyrie* d'une messe à 4 voix qui se trouve dans l'œuvre 17ᵐᵉ de Cazzati. Celui-ci fit à son adversaire une rude réponse, qui fut le signal d'une ardente polémique. Cette affaire, qui ne fit point honneur au caractère d'Aresti, eut des suites malheureuses pour Cazzati, car il reçut sa démission de sa place de maître de chapelle en 1674. Le chagrin qu'il en eut lui fit quitter Bologne pour retourner à Mantoue, où il mourut en 1677. C'était, en réalité, une harmoniste médiocre et un compositeur sans génie. Les ouvrages publiés de Cazzati, et connus jusqu'à ce jour, sont ceux-ci : 1° *Salmi e Messe a cinque voci con violini, e Litanie della Madona a 4 voci e 2 violini*, op. 1; Venise, Barth. Magni, 1641, in-4°. — 2° *Completa e Letanie a 4 voci*, op. 7; Venise, Vincenti, 1647. — 3° *Il primo libro de' Motetti a voce sola*, op. 4; Venise, Bart. Magni, 1645. — 4° *Il secondo libro de' Motetti a voce sola*, op. 6; Venise, Vincenti, 1646. Il y a une seconde édition de cet ouvrage publié en 1656. — 5° *Il terzo libro de' Motetti a voce sola*, op. 8; ibid., 1647, in-4°. — 6° *Missa, Salmi e Motetti a 1, 2, 3 voci*, op. 9; ibid. 1648, in-4°. — 7° *Motetti a 2, 3 e 4 voci*, op. 12; ibid., 1650. — 8° *Messa e Salmi a 4 voci e ripieni con violini, ed altri Salmi a 1, 2, 3 voci con violini obligati*, op. 14; ibid, 1653. — 9° *Messe e Salmi a 5 voci da cappella*, op. 17; ibid., 1667. C'est une réimpression. — 10° *Correnti e Balletti a 3 e 4 stromenti*, op. 18; ibid., 1657. — 11° *Antifone, Litanie e Te Deum a 8 voci*, op. 19 ; Venise, Bart. Magni, 1658. Il y a une deuxième édition, publiée à Bologne en 1686. — 12° *Motetti e Inni*

a voce sola, con 2 violini e fagotti; Anvers, 1658, in-4°. Cette édition doit avoir été faite d'après une autre publiée antérieurement en Italie. — 13° *Salmi brevi a otto voci con uno a 2 organi*, op. 20; Bologne, Jacques Monti, 1660. — 14° *Salmi per tutto l'anno a 8 voci*, op. 21; ibid., 1681. C'est une réimpression. — 15° *Tributo di sacri concerti*, op. 23; Anvers, 1663, in-4°. C'est une contrefaçon d'une édition italienne. — 16° *Il quarto libro de' Motetti a voce sola*, op. 26 ; Bologne, Antoine Pisari, 1661, in-4°. — 17° *Messe due brevi a 8 con una concertata a 4*, op. 28; Bologne, 1662. Il y a une deuxième édition ; Bologne, 1685. — 18° *Inni per tutto l'anno a voce sola con violini a Bene placito*, op. 29; Bologne, Antoine Pisari, 1662. — 19° *Messa e Salmi per li defonti a 5 voci con Lezioni a 1, 2, 3 voci, 2 violini e 5 parti di ripieno*, op. 31; Bologne, Dozzi, 1663. — 20° *Le quattro antifone annuali della B. V. M. Concertate a voce sola col violino se piace*, op. 32; Bologne, 1667. — 21° *Salmi a capella per tutto l'anno a 4 voci col basso continuo*, op. 33; Bologne, per gli eredi Ev. Dozzi, 1663. — 22° *Messe e Salmi a 5 voci con 4 stromenti e suoi ripieni ed altri salmi a 3 e 4 voci*, op. 36; Bologne, 1665. — 23° *Il quinto libro de' Motetti a voce sola*, op. 39; Mantoue, Gugl. Benincani, 1673. C'est une deuxième édition. — 24° *Compieta concertata a 2, 3, 4 voci con violini e ripieni*, op. 40; Bologne, Silvani, 1666. — 25° *Lamentazioni della Settimana santa*, op. 44; ibid., 1668. — 26° *Motetti a 2, 3, 4 voci*, op. 43; Bologne, 1670. C'est une troisième édition. — 27° *Sacri Concerti e Motetti a 2, 3, 4, 5 voci con violini e senza*, op. 47; Bologne, 1668. — 28° *Motetti a voce sola*, op. 51; Anvers, 1682. C'est une réimpression. — 29° *Salmi di Festa con le 3 sequenze correnti dell' anno a 8 voci*, op. 52; Bologne, 1669, in-4°. — 30° *Benedictus, Miserere e Tantum ergo a 4 voci*, op. 45; Bologne, 1668. — 31° *Salmi brevi a 4 voci concertati con violini e ripieni*, op. 53; Bologne, 1671. C'est une réimpression. — 32° *Salmi brevi a cappella a otto voci*, op. 54; ibid., 1665. — 33° *Inni sacri per tutto l'anno a 4 voci da cappella*. op. 57; Bologne, 1670. — 34° *Messe da cappella a 6 voci, con alcuni Magnificat intieri e spezzati*, op. 58; Bologne, 1670. — 35° *Il libro sei de' Motetti a voce sola*, op. 63; Mantoue, 1676. C'est une réimpression. — 36° *Motetti a voce sola, lib. 8*, op. 65; Bologne, J. Monti, 1678. Il y a une autre édition publiée à Venise en 1685, in-4°. — 37°. *Canzonette a voce sola con violino, libro 4°*; Bologne, 1668. — 38° *Canzonette a voce sola, libro 5°*; ibid., 1668. — 39° *Canzonette a voce sola*, op. 59; ibid., 1661. — 40° *Cantate*; ibid., 1659. — 41° *Arie e Canzonette a voce sola*, op. 41; Bologne... — 42° *Lamento di S. Francesco Saverio a voce sola e violini*; Bologne, 1668. — 43° *Cantate spirituali a 1, 2, 3 e 4 voci*; ibid., 1668. On trouve dans la collection des motets de Ballard, pour l'année 1712, le motet *Sunt breves mundi Rosæ*, de Cazzati. Ambroise Profe a inséré aussi dans sa collection intitulée *Geistlicher Concerten und Harmonien* (Leipsick 1641), quelques pièces de cet auteur.

Cazzati est cité par Orlandi (*Notizie degli Scrittori Bolognesi*, p. 175) comme auteur d'un ouvrage intitulé *Opposizioni all' Aresti*. Bien qu'Orlandi ne fasse connaître ni le lieu ni la date de l'impression de cet ouvrage, il est vraisemblable qu'il a été imprimé à Bologne. Il n'est pas douteux que cet écrit ne soit la défense de Cazzati contre les attaques d'Aresti.

CECCARELLI (Édouard), né à Mevania, dans l'État de l'Église, fut reçu à la chapelle pontificale comme ténor, le 21 janvier 1628. Aussi instruit dans les lettres que dans la musique, il écrivit de belles paroles latines pour des motets, et fit des travaux considérables pour fixer les règles de la prosodie, de l'accentuation et de la ponctuation des textes sacrés mis en musique. Lui-même en donna des exemples dans quelques-unes de ses compositions pour l'église. Ce savant musicien fut chargé par le pape Urbain VIII de préparer, conjointement avec Sante-Naldini, Étienne Landi et Grégoire Allegri, une édition de tous les hymnes de l'église, tant avec l'ancien chant grégorien, qu'avec la musique à plusieurs parties, composés par Jean Pierluigi de Palestrina. Il s'acquitta avec beaucoup de zèle de cette tâche, et le beau travail de ces hommes distingués parut à Anvers sous ce titre : *Hymni sacri in Breviario Romano S. N. D. Urbain VIII, auctoritate recogniti, et cantu musico pro præcipuis anni festivitatibus expressi. Antverpiæ, ex officina Plantiniana Balthasaris Moretti*, 1644, in-fol. Ceccarelli fut nommé maître de la chapelle pontificale, en 1652, et mourut peu d'années après. Il avait fait un abrégé des constitutions, des décrets et des usages relatifs à cette chapelle; ce travail n'a point été publié.

CECCARELLI (François), né en 1752, à Foligno, dans l'État de l'Église, fut un chanteur habile. Après s'être fait entendre avec succès sur les principaux théâtres d'Italie, il fut engagé à Dresde comme chanteur de la cour;

il est mort en cette ville le 21 septembre 1814.

CECCHELLI (CHARLES), succéda à Boneventi comme maître de chapelle de Sainte-Marie-Majeure, à Rome, en 1648, et donna sa démission de cette place le 10 septembre 1649. En 1651 il a publié un livre de messes à quatre parties, sans instruments. C'est ce musicien que Gerber appelle *Dominique Cecchielli*, d'après une indication inexacte de Kircher (*Musurg.*, lib. VII, t. I, p. 614).

CECCHI (DOMINIQUE), chanteur célèbre de la fin du dix-septième siècle, naquit à Cortone, vers 1660. Après avoir brillé sur les principaux théâtres de l'Italie, il fut engagé à Vienne, où Algarotti le connut. Cet écrivain accorde beaucoup d'éloges à Cecchi, dont le talent était particulièrement remarquable dans le style pathétique. Possesseur de grandes richesses, Cecchi retourna en Italie, vers 1702 ; il y chantait encore en 1706; l'année suivante il se retira dans le lieu de sa naissance, et y vécut dans le repos jusqu'en 1717, époque de sa mort.

CECCHINI (ANGELO), musicien du duc de Braccinio, a mis en musique à Rome, en 1641, *la Sincerità trionfante, o sia l'Ercoleo ardire*, pastorale d'Ottaviano Castelli.

CECCHINO (THOMAS), compositeur, né à Vérone, vivait vers 1620. On trouve dans le catalogue de la Bibliothèque du roi de Portugal l'indication des ouvrages suivants de sa composition : 1° *Missarum 3 et 4 vocum cum motetta 4 et 5 voc. lib. 2, op.* 17. — 2° *Madrigali a cinque, lib.* 1, *op* 15. — 3° *Missæ* 3, 4, 5 *et* 8 *voc., op.* 19. — 4° *Psalmi vespertini* 4, 5 *et* 8 *voc., lib.* 4, *op.* 22. On connaît aussi de ce musicien : *Madrigali e Canzonetti a 3 voci*; Venezia, app. Giac. Vincenti, 1617, in-4° obl.

CECCONI (LUIGI), musicien romain, vécut au commencement du dix-septième siècle. On a de lui un ouvrage intitulé *Memorie di Pierluigi da Palestrina*; Roma, 1828. Ces mémoires sont le premier écrit concernant la vie et les ouvrages de l'illustre maître de l'École romaine. Il est remarquable que l'abbé Baini n'en ait rien dit dans son volumineux ouvrage, et qu'il n'ait pas cité une seule fois le travail de Cecconi.

CELANO (THOMAS DE), auteur présumé de la belle prose *Dies iræ, dies illa*, fut moine de l'ordre des frères mineurs et vécut vers 1250. Le nom sous lequel il est connu indique le lieu de sa naissance, *Celano*, ville du royaume de Naples, dans l'Abruzze ultérieure. Les opinions sont partagées sur l'auteur véritable de la prose de la messe des Morts. Arnold Vajon (*De Ligno vitæ*, lib. v, c. 70) dit que quelques auteurs l'ont attribuée à saint Grégoire, ce qui n'est pas soutenable. Luc Wadding (*Script. Ord. min.*, p. 323) rapporte que Benoît Gononus, moine célestin, prétendait avoir trouvé des preuves que ce chant célèbre a été composé par saint Bonaventure. D'autres assurent que Matthieu d'Aquaporta, au diocèse de Todi, mort cardinal en 1302, en fut l'auteur, et les biographes de l'ordre des Dominicains en font honneur, les uns à Humbert, général de leur ordre, qui cessa de vivre en 1277, les autres à Latinus Frangipani, qui, devenu cardinal sous le nom *de Urfinis*, mourut en 1295. Le P. Gandolfi (*Dissert. de duc. August.*, p. 76) croit que ce sombre tableau des derniers jours du monde est l'ouvrage d'Augustin (de la famille *Meschiatti*), moine de l'ordre de Saint-Augustin, surnommé *Bugellense*, parce qu'il était né à *Bugella* ou *Biella*. D'autres pensent que le cardinal Malabranca, surnommé *Orsini*, du nom de sa mère, sœur du pape Nicolas III, a écrit la poésie de cette pièce. Enfin un grand nombre d'écrivains, parmi lesquels on remarque Albizzi, connu sous le nom de Bartolomeo de Pise (*de Conform. Sancti Francisci*, etc., part. II, p. 110), n'hésitent pas à dire que Thomas de Celano en est l'auteur; cependant il en est qui croient qu'il n'en a composé que la mélodie : part d'ailleurs assez belle. Il est peut-être une observation qui pourrait concilier toutes les opinions, à savoir, que les idées exprimées dans la prose des Morts appartiennent évidemment à une époque antérieure au treizième siècle. Ces idées prenaient leur source dans la tradition qui fixait la fin du monde vers l'an 1000. Une multitude de témoignages contemporains nous font connaître la terreur générale qui avait saisi le monde chrétien à l'approche de cette date fatale. Des pièces de poésie qui remontent au onzième siècle, et peut-être au dixième, contiennent des prédictions relatives au terrible événement considéré comme prochain, et sont remplies d'images dont la plupart se retrouvent dans le *Dies iræ*. M. Paulin Blanc, bibliothécaire de Montpellier, en a publié une du plus haut intérêt, d'après un fragment de manuscrit provenant de l'abbaye d'Aniane (1), et Fauriel en a fait connaître une autre d'après le manuscrit n° 1154 de la Bibliothèque impériale de Paris, provenant de l'ancienne abbaye Saint-Martial de Limoges. Beaucoup d'autres variantes sur le même fond d'idées sont répandues dans les séquen-

(1) *Nouvelle prose sur le dernier jour, composée, avec le chant noté, vers l'an mille*. Montpellier, Jean-Martel ainé, 1857, gr. in-4° de 58 pages, avec quatre planches de fac-simile, et une planche de musique.

taires manuscrits des grandes bibliothèques de l'Europe. Par une singularité assez remarquable, le début de la prose de Montpellier se retrouve sous le titre de *Vulgaris cantus de morte* dans un ancien recueil imprimé à Nuremberg, en 1597 (1); mais après les deux premiers vers, tout change (2). Des versions en parties différentes de la prose adoptée par l'Église catholique sont aussi connues dès les quatorzième et quinzième siècles. La première de ces versions est gravée sur une table de marbre près du crucifix, dans l'église Saint-François, à Mantoue; l'autre, attribuée à Félix Hammerlin, *cantor* de la grande église de Zurich, mort en 1457, se trouve parmi les manuscrits d'Hottinger, à la bibliothèque Caroline de Zurick (3). Il est plus que vraisemblable que ces variantes ont été confondues avec le *Dies iræ* par les écrivains cités ci-dessus. A l'égard de cette prose, il est facile de démontrer qu'elle n'est point antérieure au temps où vécut Thomas de Célano. Bartholomé de Pise, qui termina son livre des *Conformités de Saint-François avec J.-C.*, en 1399, est le plus ancien auteur qui en ait parlé, en l'attribuant à ce moine de son ordre (4), sans affirmer toutefois. Mais, après que cette prose eut été composée, elle n'entra pas immédiatement dans la liturgie. Je possède un beau graduel manuscrit de la fin du treizième siècle, où ce chant ne se trouve pas dans la messe des morts. Les livres du quatorzième siècle ne m'en ont même offert aucun exemple, et ce qui peut paraître plus extraordinaire, c'est que les missels de Mayence, 1482, de Würzbourg, 1485, de Freysinge, 1487, et de Padoue, 1491, ne le contiennent pas. Le plus ancien livre où je l'ai trouvé est un graduel manuscrit de 1490, de la bibliothèque royale de Bruxelles. Cependant il y a lieu de croire que la version de la prose des morts en usage dans l'Église catholique, apostolique et romaine a été introduite dans la liturgie des églises d'Italie vers la fin du quatorzième siècle, après que le siége pontifical eut été rétabli à Rome. Bartholomé de Pise dit en termes

(1) *Responsoria quæ annuatim in veteri Ecclesia de tempore, festis et sanctis cantari solent*. Noribergæ, 1597, in-4° (fol. 148, verso).

(2) Audi tellus, audi magni maris limbus,
Audi homo, audi omne quod vivit sub sole :
Hujus mundi decus et gloria
Quam sit falsa et transitoria, etc.

(3) V. H. A. Daniel, *Thesaurus hymnologicus*, etc., t. II, p. 103-131.

(4) Locum habet Celani de quo fuit frater Thomas qui mandato apostolico scripsit sermone polito legendam primam beati Francisci, et prosam de mortuis quæ cantatur in missa. *Dies iræ, dies illa*, etc. dicitur fuisse.

positifs que Thomas de Celano fut aussi l'auteur de l'office principal de Saint-François.

CELESTINO (Eligio), violoniste, né à Rome en 1739, fit ses études musicales dans cette ville et y demeura jusqu'en 1775. Burney, qui le connut à Rome en 1770, le cite comme le meilleur artiste sur le violon qui s'y trouvât à cette époque. En 1776 Celestino fit un voyage en France et en Allemagne; quatre ans après il se rendit à Ludwigslust, où il fut nommé, en 1781, maître des concerts du duc de Mecklembourg-Schwerin. Wolf, qui l'entendit, en parle avec éloge dans son *Voyage musical*. Il vante son talent comme violoniste et comme chef d'orchestre. A l'âge de soixante ans, Celestino se rendit à Londres pour s'y faire entendre; malgré son âge, il fut considéré comme un des artistes les plus distingués de son temps. De retour en Allemagne en 1800, il continua l'exercice de ses fonctions, et mourut à Ludwigslust, le 24 janvier 1812. On a publié à Londres et à Berlin quelques ouvrages de Celestino, entre autres : Trois duos pour violon et violoncelle, Berlin, 1786, et six sonates pour violon et violoncelle, œuvre 9°; Londres, Clementi, 1798.

CELLA (Louis-Sébastien), violoniste et compositeur, né à Bareuth vers 1750, entra dans un régiment autrichien en qualité de maître de musique, après avoir terminé ses études. Il résida plusieurs années à Klattau, en Bohême, s'y maria et y fit profession de la religion catholique en 1777. Après avoir voyagé pour donner des concerts, il s'établit à Vienne, puis se rendit à Erlang, où il se fixa vers 1795. Il y vivait encore en 1799. On connaît sous son nom : 1° Douze petites pièces pour le piano, livre 1er; Posen, Simon. — 2° Marche pour le piano; Munich, Falter. — 3° Dix-sept variations pour le piano sur le menuet de *Don Juan*; Erlang, Walther, 1797.

CELLARIUS (Simon), dont le nom flamand était *Kelder* (Cave), fut un musicien qui vécut dans les premières années du seizième siècle. Il naquit dans un village près de Furnes, et fut attaché comme *cantor* au chœur de l'église de Soignies, où il se trouvait en 1517, suivant une quittance donnée par lui d'une somme de *XIX palars* pour un motet qu'il avait fourni à la chapelle royale (de Charles-Quint), laquelle est aux archives du royaume de Belgique. Cellarius fut un musicien distingué, car George Rhaw a inséré des motets de la composition de cet artiste dans deux recueils avec d'autres de Louis Senfel, de Benoît Ducis, de Jean Stoelzer, d'Henri Isaac et

d'autres hommes célèbres. Ces recueils ont pour titre : 1° *Selectæ Harmoniæ quatuor vocum de Passione Domini;* Wittebergæ, apud Georg. Rhauum, 1539, petit in-4° obl. — 2° *Sacrorum Hymnorum liber primus. Centum et triginta quatuor Hymnos continens, ex optimis quibusque authoribus musicis collectas,* etc.; Villebergæ, apud *Georgium Rhav.* anno 1542, petit in-4° obl.

CELLERIER (HILAIRE), compositeur, né à Lucques d'une famille française qui s'y était établie sous le règne de la grande-duchesse Élisa, sœur de Napoléon, fit ses études musicales dans le petit Conservatoire de Viareggio et y obtint un prix avec le titre de maître en 1837. Dans l'année suivante il fit jouer dans cette ville un opéra de sa composition intitulé *la Secchia rapita,* et en 1840 le même ouvrage fut représenté à Florence; mais, depuis cette époque, le nom de son auteur a disparu du monde musical.

CELLI (PHILIPPE), compositeur, né à Rome en 1782 d'une famille noble, s'est fait connaître par la composition de plusieurs opéras, entre autres : 1° *Amalia e Palmer.* — 2° *Dritto e Rovescio,* opéra bouffa, au théâtre *Re* de Milan, en 1815. — *Amore aguzza l' ingegno, o sia Don Timonella di Piacenza,* au même théâtre et dans la même année. Appelé à Bologne en 1822, il y écrivit la partition d'*Emma,* sur le même sujet que l'opéra d'Auber, mais très-inférieure à cet ouvrage distingué. En 1823 Celli a donné à Rome *il Corsaro,* puis il alla écrire à Rimini, pour la foire, *il Poeta al cimento.* On retrouve ce compositeur à Florence en 1826 : il y faisait alors représenter sans succès *le Due Duchesse.* Postérieurement il a composé à Florence *Esio,* en 1830, *Medea,* à Rome en 1838, et *Ricciarda,* à Naples en 1839. Les autres opéras connus de Celli sont : *la Secchia rapita, l'Ajo nell' imbarazzo, Superbia e vanità,* et *l'Amore muto.* Piermarini, censeur du Conservatoire de Madrid, appela, en 1834, son compatriote Celli en qualité de professeur de chant dans cette école; mais celui-ci n'occupa ce poste que pendant quatre ans. De retour en Italie, il vécut quelque temps à Bologne, puis à Milan, et enfin il se rendit à Londres, où je l'ai trouvé en 1851, devenu vieux et se livrant à l'enseignement du chant, mais peu satisfait de sa situation. Il me fit alors une visite et me demanda de l'admettre au Conservatoire de Bruxelles comme professeur de chant italien; mais il n'y avait point alors de place vacante dans cette école. Le meilleur opéra de Celli est *Amelia e Palmer :* il a été joué avec succès dans la plupart des grandes villes de l'Italie. Ricordi a publié à Milan, sous le titre de *Serenate romane,* une collection de cinq ariettes, 4 duos et 2 trios, composés par ce maître sur des paroles du comte Pepoli. Celli est mort à Londres, le 21 août 1856, laissant en manuscrit un *Te Deum,* des solfèges, des airs détachés et des romances.

CELSO (ALBERTO). *Voy.* ALBERTI (CELSO).

CENCI (LOUIS), compositeur, né à Vérone dans la première moitié du dix-septième siècle, a publié plusieurs recueils de compositions pour l'église et pour la chambre, parmi lesquels on remarque l'œuvre qui a pour titre *Madrigali a 3, 4 e 5 voci;* Rome, Ludov. Grignani, 1644.

CENSORIN, grammairien et philosophe, vécut sous les règnes d'Alexandre-Sévère, de Maximien et de Gordien. Il écrivit vers l'an 238 un petit ouvrage qu'il intitula *de Die natali,* parce qu'il le composa à l'occasion du jour anniversaire de la naissance de son ami Quintus Cerellius. Il y traite de l'histoire, des rites religieux, de l'astronomie et de la musique suivant les principes de Pythagore. Au chapitre dixième de ce livre, Censorin expose les règles de la musique; au douzième, il donne les opinions de Pythagore concernant la musique des sphères célestes, et rapporte qu'un certain Dorilas croyait que le monde était un instrument dont jouait le créateur. Putschius a attribué à tort à Censorin, dans sa collection des grammairiens de l'antiquité, quelques fragments d'un livre intitulé *de Naturali Institutione,* où il est traité de l'astronomie, de la géométrie, de la musique, et de la versification. Ces fragments ont été placés à la suite de l'ouvrage de Censorin, dans quelques anciennes éditions, et Thomas Gaisford les a reproduits dans son édition des *Scriptores latini rei metricæ;* Oxonii, 1837, in-8° maj. Les chapitres 9 à 13 de ces fragments sont relatifs à la musique, au rhythme, à la modulation, et au mètre poétique. La plus ancienne édition de l'ouvrage de Censorin a paru à Bologne en 1497. De bonnes éditions, accompagnées de notes, ont été publiées par Havercamp à Leyde, en 1743 et 1767, et par Grüber à Nüremberg, en 1805 et 1810.

CENTO (LE P. JEAN-ANTOINE), moine franciscain, fut d'abord maître de chapelle à Padoue, puis passa en la même qualité à l'église de Saint-François, à Bologne, dans l'année 1660. Il a laissé beaucoup de musique d'église en manuscrit.

CENTORIO (MARC-ANTOINE), né à Verceil à la fin du seizième siècle, apprit la musi-

que à l'école appelée *Il Collegio degli Innocenti*, et se fit d'abord remarquer par la beauté de sa voix. Il se rendit ensuite à Milan pour y apprendre le contrepoint. Ses études terminées, il fut ordonné prêtre, et revint dans sa ville natale, où il obtint un canonicat à Sainte-Marie-Majeure; peu de temps après il fut nommé maître de chapelle de la même église. Il a composé beaucoup de messes, de vêpres, et de motets qui se conservent encore dans les archives du chapitre. En 1637, la cour de Savoie ayant fait un long séjour à Verceil, Centorio fut chargé de la direction des concerts qui eurent lieu dans cette circonstance; et y fit exécuter plusieurs symphonies de sa composition

CÉPÈDE (Bernard-Germain-Étienne de la Ville, comte de la). *Voy.* Lacépède.

CÉPION, cytharède grec, fut élève de Terpandre, et vécut conséquemment entre la 34e et la 40e olympiade. Plutarque (*de Musica*) dit qu'il donna une forme nouvelle à la cithare, et qu'il composa un *Nome* auquel il donna son nom.

CERACCHINI (Francesco), né à *Asina Lunga*, village de la Toscane, en 1748, fut nommé maître de chapelle de la cathédrale de Sienne, en 1790. Il a beaucoup écrit pour l'Église, et a formé de nombreux élèves pour le contrepoint.

CERBELLON (D. Eustache), savant espagnol, vivait au commencement du dix-huitième siècle. Il a fait imprimer un ouvrage qui a pour titre *Dialogo harmonico en defensa de la música de los templos*; Alcala, 1726, in-4°. C'est une réfutation de l'écrit de Feyoo contre l'introduction de la musique profane dans l'Église. (*Voy.* Feyoo.)

CERCEAU (le P. Jean-Antoine DU), né à Paris le 12 novembre 1670, entra chez les jésuites le 12 janvier 1688. Ayant été nommé précepteur du prince de Conti, il l'accompagna à Véret, château du duc d'Aiguillon, près de Tours. Le jeune prince, en maniant un fusil qui avait été chargé à balle sans qu'il le sût, eut le malheur de tuer son précepteur, le 4 juillet 1730. Le P. du Cerceau s'est fait connaître par des poésies latines et françaises qui ont eu du succès, et par des comédies jouées souvent dans les colléges des jésuites. Il n'est cité ici que pour quelques écrits relatifs à la musique des anciens. Il était un des rédacteurs du Journal de Trévoux; il y a fait insérer une *Dissertation adressée au P. Sanadon, où l'on examine la traduction et les remarques de M. Dacier sur un endroit d'Horace, et où l'on explique par occasion ce qui regarde le tétracorde des Grecs*. Mém. de Trév., t. LII, p. 110-141, et 284-310. Les vers d'Horace sur lesquels roule cette dissertation sont ceux-ci :

Sonante mistum tibiis carmen lyra,
Hac dorium, illis barbarum.

Le P. du Cerceau leur donne un sens tout différent de celui de la plupart des commentateurs : s'appuyant de l'autorité de l'ancien scoliaste d'Horace, il voulait que le mode appelé *barbare* par ce poëte fût, non le lydien, comme l'ont compris Burette et d'autres, mais le phrygien, dans lequel les flûtes auraient accompagné la lyre qui jouait dans le mode dorien. Pour faire coïncider ces modes, il imaginait, d'après les notes de Wallis sur Ptolémée, de transposer le mode dorien dans notre ton de *la* mineur, et le mode phrygien dans celui de *la* majeur, prétendant que la lyre et les flûtes jouaient, non pas ensemble, mais alternativement dans ces deux modes. Une critique sensée de ce système parut dans le *Journal des savants*, au mois de mai 1728 : on en faisait voir le faux et l'arbitraire. Une réponse fort longue et peu polie fut faite à ce morceau par le P. du Cerceau : elle fut publiée dans les *Mémoires de Trévoux*, et parut dans les mois de novembre et décembre 1728, janvier et février 1729. Le jésuite ne s'y borne pas à repousser la critique du journal des savants, car il y attaque sans ménagement l'explication donnée par Burette (*Voy.* ce nom) du sens des vers d'Horace. Le journal des savants publia une réplique modérée et fort bien faite, au mois de mai 1729, et Burette lut à l'Académie des inscriptions et belles-lettres, le 23 août suivant, ses *Nouvelles réflexions sur la symphonie de l'ancienne musique*, où il répondait au P. du Cerceau; mais ce Mémoire ne fut publié qu'en 1733, dans le huitième volume de la collection de l'Académie, et à cette époque le précepteur du prince de Conti avait cessé de vivre. Remarquons que le passage qui donna lieu à cette dispute avait déjà été examiné dans un mémoire des *Transactions philosophiques* de 1702 (*Voy.* Molineux), et qu'il a été reproduit avec de nouvelles considérations dans les Mémoires de l'Académie des inscriptions, t. XXXV, p. 360-363 (*Voy.* Chabanon).

CERCIA (Dominique), compositeur napolitain, élève de Fenaroli, commença à se faire connaître dans les dernières années du dix-huitième siècle. Il passa toute sa vie à Naples, écrivant pour les églises et pour les petits théâtres une très-grande quantité de musique. Ses principaux ouvrages sont : 1° *La Passione del Signore*, oratorio. — 2° *La Disfatta de' Mori in Valenza*, cantate pour la Fête-Dieu. — 3° *La Fuga ed il Trionfo di Daride*, cantate pour la même fête;

— 4° Un *Te Deum*. — 5° Quatorze messes solennelles ; une messe pastorale. — 6° Deux messes de Requiem. — 7° Dix *Dixit*. — 8° Six *Credo*. — 9° Quatre *Magnificat*. — 10° Trois cantates pour la fête de Noël. — 11° Les paroles d'agonie de J.-C. — 12° Quatre motets. — 13° Plusieurs litanies et *Tantum ergo*. — Pour le théâtre : 1° *Scipione in Cartagine*, opéra sérieux. — 2° *L'Equivoco curioso*, opéra bouffe. — 3° *Le Falso magic per amore*, idem. — 4° *Il Servo trappoliere*. — 5° *La Marinaressa di Spirito*. — 6° *Ilo Robbe vecchie*, en dialecte napolitain. — 7° *I Vecchi delusi*. — 8° *Lo matrimonio utruppecuso*, en dialecte napolitain. — 9° *Gli amanti in angustie*.

CERESINI (Jean), compositeur italien, né à Césène vers la fin du seizième siècle, est connu par les ouvrages suivants : 1° *Primo libro de Motetti a* 1, 2, 3, 4, 5 *e* 6 *voci*; Venise, J. Vincenti, 1617. — 2° *Missa et Salmi a* 5 *voci*, op. 3 ; Venise, 1618. Il y a une deuxième édition de cet ouvrage publiée à Venise, chez Vincenti, en 1623. — 3° *Motetti e Letanie de B. V. a* 2, 3 *et* 4 *voci*; Venise, 1638.

CERONE (Dominique-Pierre), prêtre, né à Bergame, en 1566, fit ses études en cette ville, et y apprit la musique. Il dit dans le *Préambule* de son grand ouvrage intitulé *el Melopeo*, qu'il entra d'abord au service de l'église cathédrale d'Oristano en Sardaigne, en qualité de chantre. Déjà il avait formé le projet de se rendre en Espagne : il le réalisa en 1592. Il paraît qu'il ne trouva pas dans les premiers temps à se placer dans une position convenable, car on voit (*Melop.*, p. 1) qu'il parcourut diverses provinces de l'Espagne et (*ibid.*, lib. 1) que ses voyages n'étaient pas terminés en 1593. Enfin il entra au service de Philippe II comme chapelain, c'est-à-dire comme membre de la chapelle royale. Après la mort de ce prince, il exerça les mêmes fonctions sous son successeur, Philippe III ; puis, par des motifs qu'il ne fait pas connaître, il abandonna sa place pour prendre celle de musicien de la chapelle royale à Naples. Son retour en Italie dut s'effectuer au plus tard vers la fin de 1608, car l'année d'après il publia à Naples un traité de plain-chant. Au reste il n'avait point quitté le service du roi d'Espagne en se rendant à Naples, car les deux royaumes étaient alors réunis sous la domination du même monarque, et la chapelle royale de Naples était aussi celle de Philippe III. On ignore l'époque de la mort de Cerone ; on sait seulement qu'il vivait encore en 1613, car il publia dans cette année son livre intitulé *el Melopeo*. Suivant l'inscription de son portrait, qui se trouve dans cet ouvrage, il était alors âgé de quarante-sept ans.

On a de ce musicien : 1° *Regole per il canto fermo*; Naples, 1609, in-4°. — 2° *El Melopeo y maestro, tractado de musica theórica y prática : en que se pone por extenso, lo que uno para hazerse perfecto músico ha menester saber : y por mayor facilidad, comodidad, y claridad del lector, esta repartido en XXII libros. Compuesto por el R. D. Pedro Cerone de Bergamo, músico en la real capella de Nápoles. En Nápoles, por Juan-Bautista Gargano y Lucrecio Nucci, impressores. Anno de nuestra Salvacion de MDCXIII*, in-fol. de 1160 pages. Au frontispice on trouve cette inscription peu modeste : *Quid ultra quæris?* Le Melopeo est l'un des ouvrages les plus considérables et les plus importants qu'on ait publiés sur la musique. On y trouve d'excellentes choses, surtout dans les livres 3°, 4° et 5°, qui traitent du chant de l'Église, 11°, 12°, 14° et 15°, relatifs au contrepoint, à la fugue et aux canons, et enfin dans le 17°, qui explique les temps, les modes et les prolations. Tout ce qui concerne les intervalles y est clair et beaucoup plus satisfaisant que ce qu'on avait écrit auparavant. Il est vrai que, pour découvrir ce qui est estimable dans ce livre, il faut le chercher dans un fatras d'inutilités, écrites d'un style prolixe et fastidieux. Il semble que deux hommes ont travaillé au même ouvrage : l'un, doué de jugement et de savoir ; l'autre, un de ces érudits qui, faisant à tout propos un vain étalage du fruit de leurs lectures, ne mettent rien à leur place, et délayent en vingt pages ce qui se peut dire en quelques lignes. Par exemple, quoi de plus ridicule que le premier livre du *Melopeo*, malgré l'instruction étendue dont l'auteur y fait preuve ? et que peut-on penser de l'esprit d'un écrivain qui, dans un livre sur la musique, emploie plus de cent pages in-folio à traiter des questions telles que celles-ci : *De l'oisiveté ; de ceux qui se découragent et de ceux qui persévèrent dans leurs études ; des maux causés par le vin ; des avantages du vin ; du respect qu'on doit au maître ; du vice de l'ingratitude ; de l'amitié et du véritable ami*, etc., etc. ? Malgré ces défauts, si l'on a le courage de lire l'ouvrage de Cerone, d'écarter les inutilités, et de choisir les bonnes choses qui s'y trouvent, on en sera récompensé par l'instruction solide qu'on y puisera sur des matières utiles ou curieuses. Au mérite réel qui le distingue il joint malheureusement celui de la rareté ; il est si difficile de s'en procurer des exemplaires que le P. Mar-

tini n'avait pu en trouver un qu'au prix de *cent ducats*, à Naples, où ce livre a été imprimé, et que Burney, après l'avoir cherché en vain dans ses voyages en Italie, en France, en Allemagne et dans les Pays-Bas, ne put le faire entrer dans sa riche bibliothèque. Je n'ai pas trouvé l'indication d'un seul exemplaire de cet ouvrage dans le nombre immense de catalogues de bibliothèques particulières que j'ai consultés. Celui que je possède a été apporté de Naples à Paris par Selvaggi, qui l'a cédé à Fayolle; ce littérateur l'a vendu à Perne, et je l'ai acquis avec toute la collection de livres et de manuscrits provenant de la succession de ce dernier. Draudius indique (*Biblioth. Exot.*, page 270) une édition du *Melopeo* qui aurait été imprimée à Anvers en 1619; je ne crois point à cette édition, qui, si elle existait, serait encore plus rare que la première. Il ne serait point impossible, toutefois, que des exemplaires eussent porté cette date, et qu'on eût changé à Anvers le frontispice de l'édition de Naples, comme on a fait en 1680 pour les *Primi Albori musicali*, de Laurent Penna, en changeant le titre de l'édition donnée à Bologne, en 1674.

Il n'est peut-être pas inutile de consigner ici quelques remarques qui pourraient faire douter que Cerone fût le véritable auteur du *Melopeo*; ou du moins que le mérite de cet ouvrage lui appartint tout entier. Il nous apprend, dans son préambule, qu'il avait conçu le dessein d'écrire sur la musique, avant qu'il songeât à s'éloigner de Bergame, et qu'il avait même déjà mis la main à l'œuvre quand il fut appelé à Oristano; mais que ce changement de position avait interrompu ce travail, et qu'il n'avait pensé à le reprendre qu'après qu'il eût remarqué l'ignorance où étaient plongés les musiciens espagnols; ignorance qui lui paraissait n'exister que par la rareté des livres sur la musique. Cependant on possédait alors en Espagne les ouvrages de Vyzcargui, de Blas Roseto, d'Étienne Roseto, de Balthazar Ruyz, du bachelier Tapia, de Ciruelo, de Christoval de Reyna, de François de Montanos, de François Cervera, de Salinas, de Gonzales Martinez, de Jean Bermudo, de Jean Espinosa, de Jean Martinez, de Melchior de Torrez, de Guevara, de Silva, de Taraçona, et de plusieurs autres bons écrivains; les moyens d'instruction ne manquaient donc pas aux Espagnols, et le livre de Cerone était trop volumineux pour qu'il pût rendre le savoir populaire. Quoi qu'il en soit, il est exactement possible qu'il ait considéré cet ouvrage comme étant nécessaire, et qu'il en ait entrepris la rédaction dans le but qu'il indique.

Mais ses lumières ont-elles été suffisantes pour exécuter un plan si vaste? On peut en douter si l'on considère la faiblesse du traité de plainchant qu'il a publié à Naples en 1609. Que l'on compare ce traité avec l'excellent travail sur la même matière renfermé dans les livres 3e, 4e et 5e du *Melopeo* : on aura peine à comprendre que deux choses si différentes aient pu sortir de la même main. Ces trois livres, si remarquables d'ailleurs par leur concision riche de faits, sont très-différents du premier, qui est évidemment l'ouvrage de Cerone, et dans lequel il a traité d'une manière si prolixe de questions oiseuses sous le titre de *Consonnances morales*. Les autres parties du *Melopeo* que j'ai signalées plus haut renferment aussi l'exposé d'une excellente doctrine, fait avec beaucoup de méthode. Or il est un fait qui pourrait peut-être servir à expliquer ces singulières anomalies : le voici. Zarlino nous apprend qu'il avait composé un grand ouvrage intitulé *de Re musica*, en vingt-cinq livres, et un autre qui avait pour titre *il Melopeo, o Musico perfetto*. Voici ce qu'il en dit à la fin de ses *Soppliménti musicali* (p. 330) :
« Ayant parlé maintenant assez de la dernière
« partie des choses qui concernent la musique
« et la mélopée, tant en particulier qu'en géné-
« ral, une autre fois je considérerai ce qui ap-
« partient au *Mélopéiste ou Musicien parfait*.
« Il ne me reste plus qu'à rendre des actions de
« grâces à celui qui habite dans le royaume cé-
« leste avec son fils, notre rédempteur, et le Saint
« Esprit, pour m'avoir permis de mettre au jour
« le fruit de mes travaux, avec les autres dons
« que j'ai reçus de lui. J'espère qu'il m'accordera
« de nouveau de satisfaire à l'engagement que
« j'ai pris depuis longtemps envers les hommes
« studieux, de publier les vingt-cinq livres que
« j'ai promis du traité *de Re musica*, faits en
« langue latine, avec celui que je nomme *Me-
« lopeo o Musico perfetto* (1). » Or ce grand travail de Zarlino n'a point été publié pendant sa vie, et les manuscrits ne se sont pas retrou-

(1) Avendo parlato ora a sufficienza dell' ultima parte della cosa che considera in universale e in particolare della musica e della melopeia, un' altra fiata vederemo quelle cose che appartengono al *Melopeo, o Musico perfetto*. Laonde rendendo grazie immortali a quello che habita col suo Figliuolo nostro redentore et con lo Spirito Santo nel celeste Regno, di haverrmi concesso tanta grazia ch' lo habbia posto in luce queste mie fatiche, oltre gli altri doni ricevuti da sua Maestà, spero che di nuovo mi sarà da lei concesso ch'io potrò satisfare al debito, che già molto tempo ho contratto con ciascheduno studioso, ponendo in luce hormai i promessi venticinque libri *de Re musica*, fatti in lingua latina, con quello ch'io nomino *Melopeo, o Musico perfetto*.

vés après sa mort. N'y a-t-il pas quelque vraisemblance qu'ils ont passé entre les mains de Cerone, et qu'il en aura tiré les meilleures parties de son livre?

Il est juste d'avouer pourtant qu'on ne peut considérer le *Melopeo* comme une simple traduction en espagnol de l'ouvrage de Zarlino; tout annonce que Cerone a au moins le mérite de la rédaction, et que plusieurs parties lui appartiennent en propre de toute évidence, quoique dans plusieurs chapitres du second livre, et dans presque tous les 11°, 12° et 17°, on reconnaisse la méthode de Zarlino. En plusieurs endroits, et notamment pag. 209, 270, 336 et 932, il cite l'autorité de cet auteur avec éloge, ce que n'aurait pas fait Zarlino. Ailleurs il parle de quelques auteurs, tels que Valerio Bona, Zacconi, Henri Van de Pute, qui n'ont publié leurs ouvrages qu'après la mort de ce théoricien. Il est assez remarquable qu'ayant écrit son livre pour l'Espagne, et ayant donné (lib. XII) des règles pour les différents genres de compositions, et même des *cansoni*, des chansons à la napolitaine, des *frottoles*, *estrambotes*, etc., Cerone n'ait pas dit un mot des *boleros*, *tirannas*, *seguedilles*, *vilhancicos*, et autres pièces espagnoles. Enfin, dans le nombre considérable de compositeurs italiens, français et flamands, dont il a indiqué les noms, ou qui lui ont fourni des exemples, on ne trouve que trois Espagnols, Christophe Moralès, François Guerrero et Thomas de Vittoria, qui ont écrit en Italie, et dont le style est calqué sur celui des maîtres italiens du seizième siècle, tandis qu'ayant vécu environ seize ans en Espagne, il aurait pu nous faire connaître la manière originale d'une multitude d'artistes espagnols, dont les noms sont à peine parvenus jusqu'à nous. Il n'est pas moins singulier qu'il ait gardé un silence absolu sur le chant mozarabique, dont les formes sont si remarquables, et qui était en usage de son temps dans beaucoup d'églises de l'Espagne, particulièrement de l'Andalousie. Toutes ces considérations me semblent donner du poids à ma conjecture, et peuvent faire douter que Cerone ait écrit son livre en Espagne, comme il le dit.

Tout est singulier dans ce livre; car on peut demander ce qui a déterminé Cerone, revenu se fixer en Italie, à choisir la langue espagnole pour son ouvrage? Ce qui est vraisemblable, c'est que le roi d'Espagne n'a fait la dépense énorme de son impression qu'à cette condition.

CERONI (LE P. BONAVENTURE), moine de l'étroite observance, né à Naples, dans les premières années du dix-septième siècle, fut organiste de son couvent dans cette ville. On connaît de sa composition : *Motetti a 2, 3, 4, voci;* Naples, Octave Beltrani, 1639.

CERRETO (SCIPION), théoricien, compositeur et luthiste, naquit à Naples, non en 1540, comme il est dit dans la première édition de cette Biographie, d'après l'autorité du continuateur de Toppi, mais en 1551; car il dit lui-même, dans un ouvrage terminé en 1631, qu'il était alors âgé de quatre-vingts ans, et ses divers portraits s'accordent avec cette date. Dans le troisième livre de l'ouvrage dont il sera parlé tout à l'heure, Cerreto nous apprend que son maître de musique fut le révérend don Francesco Sorrentino, compositeur napolitain à qui il accorde beaucoup d'éloges. On lui doit un livre estimable, devenu malheureusement très-rare, et qui a pour titre : *Scipione Cerreto napolitano, della prattica musica vocale e strumentale. Opera necessaria a coloro che di musica si dilettano, con le postille poste dall' autore a maggior dichiaratione d'alcune cose occorenti ne' discorsi. In Napoli, appresso Gio. Jacomo Carlino*, 1601, 1 vol. in-4° de 4 feuillets non chiffrés, et de 336 pages. Au-dessous du titre, le milieu du frontispice est rempli par une énigme musicale écrite sur quatre portées qui forment un carré. Chacune de ces portées a pour titre le nom de ce qu'on appelait autrefois un des quatre éléments, et le milieu du carré est rempli par cette inscription : *Elementa sunt, et lumen in tenebris fulget*. Au revers du frontispice est le portrait de Cerreto gravé sur bois, avec cette inscription : *Scipio Cerretus musicus partenopeus anno ætatis suæ* L. On voit par la dédicace de Cerreto au prince de Massa de Carara, qu'il avait autrefois publié d'autres ouvrages, vraisemblablement de musique pratique. Le traité de la musique pratique est divisé en quatre livres. Le premier explique la formation du système de tonalité d'après la méthode des hexacordes et des muances, et la nature des intervalles des sons. Dans le neuvième chapitre de ce livre (p. 20), Cerreto tombe dans une erreur singulière lorsqu'il dit que Guido d'Arezzo fut le premier qui composa le livre de chant appelé *Graduel* (*Guidone... fu il primo che compose il libro chiamato Graduale*). Le second livre a pour objet la formation des tons du chant ecclésiastique. Les troisième et quatrième livres sont les plus importants par les renseignements qu'ils fournissent sur la situation de l'art à l'époque où vivait l'auteur. Ils traitent principalement de la notation alors en usage, des divers genres de compositions, et des instruments.

On y trouve de fort bonnes choses, particulièrement des règles assez intéressantes pour le contrepoint improvisé, appelé par les Italiens *contrappunto da mente*, et des exemples bien écrits, que Zacconi a copiés dans la seconde partie de sa *Pratica di musica*. C'est aussi dans l'ouvrage de Cerreto qu'on trouve pour la première fois les règles et les exemples du contrepoint singulier appelé *inverse contraire*. Le premier chapitre du troisième livre contient une liste fort curieuse et fort instructive des musiciens les plus distingués de Naples, à l'époque où Cerreto écrivait, ou qui avaient cessé de vivre. Cerreto est aussi auteur d'un opuscule rarissime intitulé *dell'*, *Arbore musicale di Scipione Cerreto Napolitano, espositioni dodici, con le postille dell' istesso autore. Da Napoli, nella stamperia di Gio. Batista Sottile : per Scipione Bonino* MDCVIII. *Con licenza de' superiori*. Petit in-4°. Au revers du frontispice est le portrait de Cerreto, avec cette inscription : *Scipio Cerretæ musici Partenopei anno ætatis suæ* LVII. Les quatre premiers feuillets de ce petit ouvrage sont remplis par le frontispice, le portrait, une curieuse épître dédicatoire aux muses de la poésie italienne et latine, à la louange de Cerreto, la figure de l'arbre musical, gravée en bois, et la table des douze expositions. Le corps de l'ouvrage est renfermé dans 47 feuillets. La rareté de ce petit volume est si grande qu'il n'en est fait mention dans aucun livre sur la musique, dans aucun catalogue, ni par aucun bibliographe. M. Gaetano Gaspari, de Bologne, l'un des plus savants hommes de l'époque actuelle dans la littérature musicale, en a eu dans les mains pendant deux jours l'exemplaire, peut-être unique, qui existe aujourd'hui, et a bien voulu m'en fournir la description qu'on vient de lire. Son opinion est d'ailleurs que la rareté de cet opuscule est son seul mérite. A la même époque (1847) M. Gaspari eut aussi à sa disposition le manuscrit original d'un autre ouvrage de Cerreto, beaucoup plus important, lequel a pour titre : IIIS. *Dialogo harmonico, ove si tratta con un sol ragglionamento di tutte le regole del contrappunto che si fa sopra canto fermo et sopra canto figurato, et anco della compositioni di più voci de canoni, delle proportioni, et d'altre cose essentiali ad essa prattica. Fatto tra il maestro, et suo discipolo per Scipione Cerreto, Napolitano.* Volume in-fol. de cent douze feuillets, avec un très-grand nombre d'exemples notés sur des portées faites à la main, et des corrections sur de petits morceaux de papier collés. Dans le *proemio* (la préface), Cerreto dit que cet ouvrage est le troisième qu'il a composé : il mentionne la *Prattica musica* comme le premier, et l'*Arbore musicale* comme le second. Le dialogue commence par ces mots : *Io per non voler defraudare l' excellenza della musica, della quale ne ho fatto professione dal principio della mia gioventù insino a quest' hora, che son gionto all' età di anni ottanta*, etc. A la page 12, Cerreto dit qu'il a écrit cet ouvrage dans l'année 1631. Le manuscrit qui fournit ces renseignements est, sans aucun doute, une forme nouvelle donnée par Cerreto à celui dont Selvagi (*voy.* ce nom) m'a donné l'indication à Naples en 1841, lequel avait été dans ses mains et avait pour titre : *Da Scipione Cerreto due Ragglonamenti in forma di dialogo. Nel primo si raggiona del contrappunto, nel secondo del comporre a più voci, canoni ed altro.* Ce manuscrit était daté de l'année 1628.

CERRI (BONAVENTURE), prêtre florentin, fut maître de chapelle de l'église métropolitaine de Florence sous le règne du grand-duc de Toscane Cosme III, c'est-à-dire dans l'intervalle de 1670 à 1723. Dans la bibliothèque du palais Pitti on trouve un ouvrage manuscrit de sa composition, intitulé *Musiche composte per la strage de' mostri : festa a cavallo nel giorno natale del serenissimo gran duca Cosimo III, dal prete Bonaventura Cerri*.

CERRO (LOUIS), maître de chapelle, né à Gênes en 1752, a fait graver à Florence, en 1785, trois trios pour clavecin avec violon obligé.

CERTON (PIERRE), maître des enfants de chœur de la Sainte-Chapelle, tient une place distinguée parmi les compositeurs français de la première moitié du seizième siècle. Rabelais l'a placé dans la liste des musiciens célèbres de son temps (Nouveau prologue du deuxième livre de *Pantagruel*). Les recueils de messes des Ballard contiennent diverses œuvres de ce maître, parmi lesquelles on remarque : 1° *Missæ tres Petro Certon pueris symphoniacis sancti sacelli Parisiensis auctore, nunc primum in lucem æditæ cum quatuor vocibus, ad imitationem modulorum* : Sur le pont d'Avignon ; Adjuva me ; Regnum mundi. Paris, 1558, in-fol. — 2° *Missa ad imitationem moduli* : Le temps qui court, *auctore Petro Certon, cum quatuor vocibus paribus, nunc primum in lucem ædita*; ibid., 1558, in-fol. — 3° *Missa pro defunctis, auctore Petro Certon, cum quatuor vocibus, nunc primum in lucem ædita*; ibid., in-fol. — 4° Le *Magnificat* du septième ton, dans le recueil intitulé : *Canticum Beatæ Mariæ Virginis* (quod Magnificat inscribitur), octo

modis a diversis auctoribus compositum, etc.; ibid., 1559. On trouve un motet à quatre voix de sa composition, sur ces paroles : *O Adonaï*, dans le huitième livre du *Recueil des motets* de divers auteurs, publié par Pierre Attaingnant; Paris, 1533, in-4°, gothique. Un recueil de trente et un psaumes à quatre voix, dont il a composé la musique, a paru à Paris, en 1546. Ces psaumes ont été ensuite arrangés pour le luth et publiés sous ce titre : *Premier livre de psalmes mis en musique par maître Pierre Certon... réduits en tabulature de leut* (luth) *par maître Guillaume Morlaye, réservé la partie du dessus, qui est notée pour chanter en jouant*; Paris, par Michel Fézendat, 1554, in-4° obl. Un autre recueil de chansons françaises de ce musicien a été publié par Nicolas Du Chemin; Paris, 1552. Le recueil intitulé *Missarum dominicalium quatuor vocum libri* 1, 2, 3 (Parrhisiis, 1534, ap. Petr. Attaingnant), renferme des messes de Certon. Dans le *Liber septimus XXIIII trium, quatuor, quinque, sexve vocum modulos Dominici adventus, nativitatisque, ac sanctorum eo tempore occurrentium habet*, etc., publié par le même imprimeur dans la même année, on trouve des motets de Certon avec d'autres de Hesdin, de Gombert, de Rousée, de Claudin, de Gosse, de Willaert, de Mouton, de Consilium, etc. Le recueil de *Trente chansons musicales à 4 parties*; Paris, P. Attaingnant, 1533, *au mois de février*, in-8° obl. en contient 4 de Certon, p. 5, 6, 7, 8. On trouve aussi de lui la chanson à quatre voix, *c'est trop parler de Bacchus*, p. 9 du recueil de 26 *Chansons musicales à quatre parties*, publié par le même, au mois de février 1534, in-8° obl. Mais c'est surtout dans la grande collection qui a pour titre : *Trente-cinq livres des chansons nouvelles à quatre parties de divers auteurs*, Paris, par Pierre Attaingnant, 1539-1549, in-4° obl., que se trouve une grande quantité de pièces de Certon répandues dans les livres 1, 2, 3, 4, 5, 6, 7, 9, 10, 11, 12, 13, 14, 15, 16, 18, 19, 20, 21, 22, 23, 24, 25, 26, 27, 28, 29, 30, 32 et 35. Une chanson de cet artiste, à 4 parties, est aussi dans *Le quatrième livre des chansons à quatre, cinq, six et huit parties de divers auteurs*, livres 1 à 13, publiés à Anvers par Tylman Susato, 1543-1550, in-4° obl. On trouve, enfin, quelques motets de Certon dans les collections publiées à Louvain par P. Phalèse, notamment un *Quam dilecta tabernacula*, à cinq voix, dans le *Liber septimus Cantionum sacrarum vulgo moteta vocant*, etc. Lovanii, ap. P. Phalesium; 1558, in-4° obl. Burney cite du même auteur le motet *Diligebat autem*, qui est inséré parmi ceux de *Cipriani*, lib. 1; Venise, 1544 : il en fait beaucoup d'éloges, et le dit égal, si ce n'est même supérieur, à tout ce qu'on a fait de mieux en France à cette époque.

CERUTI (Jean), né à Crémone, vécut dans la première moitié du dix-huitième siècle, et se rendit célèbre par l'excellence des guitares sorties de ses ateliers.

CERUTTI (Hyacinthe), abbé, né à Viterbo, en 1737, est connu par une deuxième édition du *Gabinetto armonico* de Bonanni, sous ce titre : *Descrizione degli stromenti armonici*, Rome, 1776, in-4°. Il y a joint une traduction française libre, qui est fort mal écrite, et qui a le défaut d'être remplie d'inexactitudes. On s'est servi des cuivres de la première édition pour les 140 planches qui ornent ce livre.

CERVERA (François), musicien espagnol, né à Valence, dans la deuxième moitié du seizième siècle, a publié plusieurs livres sur la musique. L'un d'eux est intitulé : *Declaracion de lo canto llano*; Alcala, 1593, in-4°. J'ignore les titres des autres ouvrages.

CERVETTO (Jacques Bassevi, dit), excellent violoncelliste, naquit en Italie en 1682. En 1728 il se rendit à Londres, et entra à l'orchestre du théâtre de Drury-Lane. On rapporte sur lui l'anecdote suivante : Un soir que le célèbre acteur Garrick jouait admirablement le rôle d'un homme ivre, et venait de se laisser tomber assoupi sur une chaise, Cervetto, interrompant le silence que gardait l'auditoire, bâilla d'une manière bruyante et prolongée. Garrick se leva tout à coup de sa chaise, et réprimanda vivement le musicien, qui l'apaisa en lui disant : *Je vous demande pardon; je bâille toujours quand j'ai trop de plaisir*. Burney dit (a *General History of music*, t. IV, p. 669) que Cervetto avait beaucoup d'habileté dans l'exécution des traits et une grande connaissance du manche de son instrument, mais que sa qualité de son était dure et peu agréable. Cervetto est mort le 14 janvier 1783, à l'âge de cent et un ans, laissant à son fils une fortune de vingt mille livres sterling, fruit de ses économies. Il avait été pendant quelques années directeur du théâtre de Drury-Lane.

CERVETTO (Jacques), fils du précédent, né à Londres, fut, après Mara, le meilleur violoncelliste de son temps dans cette ville, et n'eut pour rival que Crosdill. (*Voy.* ce nom.) En 1783, il était attaché aux concerts de lord Abington et à ceux de la reine; mais la fortune considérable qu'il recueillit à la mort de son père le

détermina à abandonner l'exercice de son art. On a de lui : 1° Solos pour le violoncelle. — 2° Six duos pour violon et violoncelle. — 3° Six solos pour la flûte. — 4° Six trios pour deux violons et violoncelle, tous gravés à Londres. Cervetto est mort à Londres, le 5 février 1837.

CERVO (BERNABA), musicien qui vécut dans le seizième siècle, était né vraisemblablement dans le duché de Parme. On connaît de lui un ouvrage qui a pour titre *il Primo Libro de' madrigali a 5 voci, nuovamente posti in luce; in Vinegia*, appr. l'herede di Girol. Scotto, 1574, in-4°. Dans la dédicace de cet œuvre (datée de Venise) à Octave Farnèse, duc de Parme et de Plaisance, l'auteur se déclare *vassal* de ce prince, et nous apprend qu'il était élève de Cyprien de Rore. Son recueil contient 30 madrigaux. (Note communiquée par M. Dehn.)

CÉSAR (PIERRE-ANTOINE), professeur de clavecin et marchand de musique à Paris, dans la seconde moitié du dix-huitième siècle, y a publié : 1° Pièces de clavecin, œuvre premier, 1770. — 2° Sonates pour le clavecin. — 3° Symphonies de divers auteurs, arrangées pour le clavecin, 1787. — 4° *Les Variétés à la mode*, vingt-cinq suites d'airs, ariettes d'opéras et opéras-comiques, ariettes italiennes, romances, vaudevilles et duos, arrangés pour le piano-forté; Paris, 1794. Tout cela est au-dessous du médiocre.

CESARINI (CHARLES-FRANÇOIS), surnommé *Del Violino* à cause de son talent comme violoniste, naquit à Rome en 1664. En 1700 il était attaché comme musicien à l'église de la Pietà de la même ville; puis il devint maître de chapelle de l'église des jésuites. On a de lui : 1° *Le Fils prodigue*, oratorio. — 2° *Tobie*, oratorio en deux parties. — 3° *Il Trionfo della divina providenza ne' successi de S. Genevieſa*, oratorio. — 4° Le psaume *Credidi*, à huit voix. — 5° Une messe à quatre parties. Tous ces ouvrages sont en manuscrit.

CESÀRIS ou CÆSARIS, musicien cité comme un des prédécesseurs de Guillaume Dufay (*Voy.* ce nom) par Martin le Franc, poëte français qui écrivait de 1430 à 1439, dans ces vers du poëme *le Champion des Dames*, déjà cités dans l'article de BUSNOIS (*Voy.* ce nom).

Tapissier, Carmen, Césaris,
N'a pas longtemps si bien chantèrent
Qu'ils esbahirent tout Paris
Et tous ceux qui les fréquentèrent, etc.

J'ai fait des recherches pour découvrir si ces vieux musiciens appartenaient à la Belgique, et, grâce à la complaisance de M. Léon de Burbure (*voy.* ce nom), qui a fait de très-intéressantes découvertes dans les archives de l'église Notre-Dame d'Anvers, j'ai trouvé un MAISTRE HENRI CÆSARIS, doyen du chapitre de Termonde, par bénéfice que lui avait accordé le pape Paul II, monté sur le trône pontifical en 1464, et qui de plus a été nommé chanoine de l'église d'Anvers en 1466; mais, ayant toujours demeuré à Rome, où il paraît qu'il occupait une place de chantre à la chapelle pontificale, il n'a jamais résidé ni à Termonde ni à Anvers; ce qui ne l'empêchait pas de toucher les revenus de ces bénéfices. Il paraît très-douteux que ce chantre-chanoine ait été le *Césaris* dont parle Martin le Franc; car celui-ci avait précédé Dufay, qui mourut en 1432, dans un âge avancé. Le *Cæsaris*, doyen et chanoine, aurait dû être centenaire quand il obtint ses bénéfices, ce qui est peu probable.

CESATI (BARTHOLOMÉ), compositeur italien, vivait dans la seconde moitié du seizième siècle. J.-B. Pergameno a inséré plusieurs motets de ce musicien dans son *Parnassus musicus Ferdinandæus*; Venise, 1615.

CESENA (PEREGRINUS ou PELLEGRINI), compositeur de *frottole* vénitiennes, né à Véronne, dans la seconde moitié du quinzième siècle, est connu par quelques pièces de ce genre qui sont insérées dans les deuxième, troisième, septième et neuvième livres de frottoles de divers auteurs, publiés par Octave Petrucci de Fossombrone, depuis 1504 jusqu'en 1508.

CESENA (JEAN-BAPTISTE), récollet dans un couvent des États de l'Église, né dans la seconde moitié du seizième siècle, a publié diverses compositions parmi lesquelles on remarque : 1° *Motetti a quattro voci, con le litanie che si cantano nella santa casa di Loretto*, lib. 1; Venise, Jacques Vincenti, 1610, in-4°. — 2° *Salmi per Vespri che si cantano nelle solennità di tutto l'anno*, a 4 voci pari, lib. II, op. 11; ibid., 1609. — 3° *Due Compiete a 4 voci, una a voci piene, l'altro a voci pari*, op. 15; ibid., 1612. — 4° *Compieta con litanie e Motetti a 8 voci*; ibid., 1606. — 5° *Messe, litanie e motetti a 5 voci*; ibid., 1608. — 6° *Messe e motetti a 4 voci*, lib. 1; ibid., 1605. — 7° *Il quinto libro de' concerti e motetti a 1, 2 e 3 voci*; Venise, Alexandre Vincenti, 1621. — 8° *Salmi a 4 voci piene che si cantano in tutte le solennità dell' anno*; ibid., 1606. — 9° *Secondo libro de' concerti, o motetti a 4 voci per tutte le solennità di tutto l'anno*; ibid., 1606. — 10° *Salmi intieri a 5 voci per i Ves*

pri nelle solennità di tutto l'anno; Venise, Richard Amadino, 1607, in-4°.

CESI (PIERRE), prêtre, né à Rome, fut maître de chapelle en cette ville, dans la seconde moitié du dix-septième siècle. On trouve à la bibliothèque impériale de Paris (sous le n° Vm. 26) un ouvrage de ce maître, intitulé *Messa a quattro con altre sacri canzoni a una, due, tre o cinque voci*, diD. *Pietro Cesi, Romano. Libro secondo, opera terza*; in Roma, 1660, in-4°. Parmi ses ouvrages on remarque aussi celui qui a pour titre *Motetti a 1, 2, 3 voci, con una Messa e Salve a 5 voci, libro 1°, op. 2*; Roma, 1656.

CESTI (MARC-ANTOINE), grand cordelier d'Arezzo, qu'Adami fait naître à Florence, fut un des meilleurs compositeurs dramatiques du dix-septième siècle. Il naquit vers 1620, et, après avoir étudié les éléments de la musique, entra dans l'école de Carissimi. Ayant été nommé maître de chapelle à Florence, vers 1646, il commença vers ce temps à écrire des cantates où il fit remarquer son génie pour la musique expressive et dramatique. Cavalli se distinguait alors par les opéras qu'il faisait représenter à Venise, et par le caractère nouveau qu'il donnait au récitatif. Cesti marcha sur ses traces, et peut-être alla-t-il plus loin que son modèle dans le sentiment de la scène, dès son premier ouvrage représenté en 1649. Il entra dans la chapelle du pape Alexandre VII le 1er janvier 1660, en qualité de ténor, fut ensuite maître de chapelle de l'empereur Léopold Ier, et mourut non à Rome, en 1681, comme il est dit dans la première édition de cette biographie, mais à Venise, en 1669, suivant Cendoni, continuateur de la *Dramaturgia* d'Allacci, qui, parlant de *Genserico*, dernier opéra de Cesti (représenté en 1669), dit que ce maître ne put terminer son ouvrage parce qu'il mourut pendant qu'il y travaillait, et que ce fut Jean-Dominique Partenio qui l'acheva.

Cesti coupa les scènes de ses opéras dans la manière des cantates de Carissimi. Presque tous ses ouvrages furent composés pour les théâtres de Venise. Ceux dont on connaît les titres sont : 1° *Orontea*, en 1649.— 2° *Cesare Amante*, 1651. — 3° *La Dori, o lo Schiavo regio*, en 1663; celui-ci eut un très-grand succès, non-seulement à Venise, mais dans toute l'Italie. — 4° *Tito*, en 1666. — 5° *La Schiava fortunata*, en collaboration avec Ziani, à Vienne en 1667, et à Venise en 1674. — 6° *Argene*, en 1668. — 7° *Genserico*, en 1669; et dans la même année *Argia*. Gerber croit que cet artiste a mis aussi en musique le *Pastor fido* de Guarini; mais cela ne paraît pas prouvé. Dans la Bibliothèque impériale de Vienne, on trouve la partition d'un opéra de Cesti intitulé *Il Pomo d'oro*, qui a été représenté avec beaucoup de luxe à la cour de Léopold Ier. Des *Arie da camera* par Cesti et la partition de la *Dori* se trouvent dans la bibliothèque de l'abbé Santini, à Rome. Quelques-uns de ces airs ont été publiés à Londres, en 1665, par Girolamo Pignani, dans une collection intitulée *Scelta di Canzonette de' più rinomati autori*. Ce compositeur paraît avoir peu écrit pour l'église : je ne connais de lui, en ce genre de musique, que le motet *Non plus me ligate*, qui est en manuscrit à la Bibliothèque impériale de Paris, dans un recueil, sous le numéro Vm 276. Burney a rapporté une scène d'*Orontea*, dans le 4° volume de son Histoire générale de la musique (p. 67), et Hawkins a publié dans le IVe volume de son Histoire de cet art (p. 94) un petit duo pour soprano et basse, dont les premiers mots sont : *Cara e dolce libertà*. Cesti mérite d'être placé parmi les musiciens inventeurs qui ont le plus contribué aux progrès de la musique de théâtre. Il a composé aussi quelques cantates et un petit nombre de madrigaux.

CEVALLOS (DON FRANCISCO), né vraisemblablement dans la Vieille-Castille à la fin du quinzième siècle, ou dans les premières années du seizième, était ecclésiastique et occupait, en 1535, les positions de *racionnaire* et de maître de chapelle à la cathédrale de Burgos. Il mourut à la fin de 1571 ou dans l'année suivante, car D. Pedro Alva, qui fut son successeur immédiat à l'église métropolitaine de Burgos, prit possession de sa place le 15 septembre 1572. Ses compositions sont répandues dans la plupart des églises d'Espagne, et la bibliothèque de l'Escurial ainsi que l'église de Tolède possèdent une grande quantité de motets de ce maître. On trouve aussi dans les archives de la célèbre église *del Pilar*, à Saragosse, une belle messe du troisième ton composée par Cevallos. Son motet *Inter vestibulum*, publié par M. Eslava dans sa collection intitulée *Lira sacro-hispana*, est digne des plus grands maîtres par l'élégance de la forme et la clarté du style. Ce morceau suffit pour prouver que Cevallos appartient au premier rang des compositeurs religieux de l'Espagne.

CEVENINI (CAMILLE), surnommé *l'Operoso* parmi les académiciens *Filomusi*, naquit à Bologne au commencement du dix-septième siècle. On a de lui : 1° *Concerti notturni espressi in musica*; Bologne, 1636, in-4°. — 2° *Epitalamiche Serenate nelle nozze d'Annibale Ma-*

rescotti, et di *Barbara Rangoni*, applausi musicali; Bologne, 1638, in-4°.

CHABANON (Michel-Paul-Gui de), de l'Académie française et de celle des inscriptions, naquit à l'île Saint-Domingue, en 1730. Dans sa jeunesse les jésuites avaient voulu l'attirer dans leur société, et peu s'en fallut que leur dessein ne s'accomplît; mais, éclairé sur leurs menées, il renonça à son projet, et de dévot qu'il était, il se fit athée. Il avait reçu une éducation brillante, aimait beaucoup la musique et jouait fort bien du violon; il fut longtemps chef des seconds violons au concert des amateurs que dirigeait Saint-Georges. Après avoir consacré huit ans à la culture de cet art, il l'abandonna pour la carrière des lettres; et se retira entièrement de la société. Il fut reçu à l'Académie des inscriptions en 1760, et le 20 juin 1780 il remplaça Foncemagne à l'Académie française. Il est mort le 10 juillet 1792. Fontanes a dit de lui : « Chabanon eut plus d'esprit que de ta-
« lent, une érudition égale à son esprit, et un ca-
« ractère encore préférable à tous ses titres lit-
« téraires. Il cultiva les arts pour eux-mêmes ;
« il s'y dévoua tout entier, sans recueillir le prix
« de ce dévouement. La faveur publique s'éloi-
« gna presque toujours de ses travaux, et ses
« confrères accordaient plus d'éloges à ses mœurs
« qu'à ses écrits. » Les ouvrages de Chabanon relatifs à la musique sont les suivants : 1° *Éloge de Rameau*; Paris, 1764, in-12. Il se montre dans cet écrit admirateur passionné de l'inventeur de la basse fondamentale. — 2° *Observations sur la musique, et principalement sur la métaphysique de l'art*; Paris, 1779, in-8°. Hiller a traduit cet ouvrage en allemand, avec des remarques sous ce titre : *Ueber die Musick und deren Wirkungen*; Leipsick, 1781, in-8°.
— 3° *De la Musique considérée en elle-même et dans ses rapports avec la parole, les langues, la poésie et le théâtre*; Paris, 1785, in-8°, ouvrage qui n'est que le premier refondu, et considérablement augmenté. — 4° *Conjectures sur l'introduction des accords dans la musique des anciens*, dans les Mémoires de l'Académie des inscriptions, t. XXXIV, p. 360, année 1770. C'est dans cet écrit que Chabanon a reproché le premier à Burette de n'avoir point assez distingué les temps en parlant de la musique des anciens. Il croyait que l'harmonie, inconnue aux Grecs du temps d'Aristoxène, ne le fut pas aux Romains d'une époque postérieure; il se fondait sur les deux vers d'Horace qui avaient déjà donné lieu à la discussion de du Cerceau et de Burette.
— 5° *Sur la musique de Castor*, dans le *Mercure*, avril 1772, p. 159. — 6° *Lettre sur les propriétés de la langue française*, dans le *Mercure* de janvier 1763, p. 171. C'est une critique de l'*Iphigénie en Aulide* de Gluck. On lui répondit dans le même journal, février 1773, p. 192, sous ce titre : *Lettre à M. de Chabanon, pour servir de réponse à celle qu'il a écrite sur les propriétés musicales de la langue française, par M. le C. de S. A.* Dans ses ouvrages, pleins d'idées vagues et de déclamations oiseuses, Chabanon n'a rendu aucun service réel à l'art. Il était fort peu versé dans la théorie, et toutes ses vues se sont tournées vers une espèce de métaphysique obscure, qui n'est d'aucune utilité. Ce que ce littérateur-musicien a donné de meilleur consiste en trois mémoires, où les problèmes d'Aristote concernant la musique sont traduits et commentés. Ces mémoires ont été insérés parmi ceux de l'Académie royale des inscriptions, t. XLVI. Chabanon a écrit les paroles et la musique d'un opéra intitulé *Sémélé*; cet ouvrage a été lu et reçu à l'Académie royale de musique, mais n'a jamais été représenté. Deux ouvrages posthumes de cet écrivain ont été publiés par Saint-Ange; ils ont pour titres *Tableau de quelques circonstances de ma vie*, et *Précis de ma liaison avec mon frère Maugris*; Paris, 1795, 1 vol. in-8°. On trouve dans ces écrits un intérêt presque romanesque.

CHABANON DE MAUGRIS, frère du précédent, naquit à Saint-Domingue en 1736. Il servit quelque temps dans les jeunes cadets de la marine, et commanda même une batterie dans l'île d'Oléron; mais, le soin de sa santé l'ayant obligé à quitter l'état militaire, il s'adonna aux lettres et aux arts. Il est mort le 17 novembre 1780. Musicien et poëte, comme son frère, il a donné à l'Opéra *Alexis et Daphné*, pastorale, et *Philémon et Baucis*, ballet héroïque. On a aussi de lui quelques pièces de clavecin et de harpe, avec accompagnement de violon.

CHABRAN (François), ou plutôt CHIABRAN, neveu et élève du célèbre violoniste Somis, naquit dans le Piémont en 1723. En 1747 il fut admis dans la musique du roi de Sardaigne, et en 1751 il se rendit à Paris, où il fit admirer son talent sur le violon. Voici en quels termes s'exprimait le *Mercure de France* (mai 1751, p. 188), qui rendait compte de l'effet produit par cet artiste au concert spirituel : « Les
« applaudissements qu'il reçut la première et la
« seconde fois qu'il parut ont été poussés dans
« la suite jusqu'à une espèce d'enthousiasme.
« L'exécution la plus aisée et la plus brillante,
« une légèreté, une justesse, une précision éton-

« nante, un jeu neuf et unique, plein de traits
« vifs et saillants, caractérisent ce talent aussi
« grand que singulier. L'agrément de la musi-
« que qu'il joue, et dont il est l'auteur, ajoute
« aux charmes de son exécution. » On a gravé,
à Paris, trois œuvres de sonates pour le violon
et un œuvre de concertos pour le même instru-
ment, de la composition de Chabran. On ignore
l'époque de la mort de cet artiste.

CHAINE (Eugène), violoniste et composi-
teur, né à Charleville (Ardennes), le 1er décem-
bre 1819, fut admis comme élève au Conserva-
toire de Paris, le 1er décembre 1832. Après y
avoir terminé des études de solfége, il y de-
vint élève de Clavel pour les études prépara-
toires de violon, puis entra dans le cours supé-
rieur d'Habeneck. Le second prix de cet instru-
ment lui fut décerné en 1839; il obtint le pre-
mier au concours de l'année suivante. M. Chaine
est un des artistes distingués de Paris pour son
instrument. Il a publié de sa composition :
1° 1er grand concerto pour violon et orchestre
ou piano. — 2° Deuxième concerto, idem. —
3° Élégie pour violon et piano. — 4° *L'Insomnie*,
romance pour violon et piano. — 5° *La Roma-
nesca*, caprice pour violon et piano. — 6° *Ta-
rentelle* pour violon et piano. — 7° *Souvenirs
de Beethoven*, fantaisie pour violon, avec orches-
tre ou piano, et beaucoup d'autres ouvrages.

CHALLES (Claude-François Millet de),
mathématicien, né à Cambrai en 1621, entra
chez les jésuites à l'âge de quatorze ans, et en-
seigna pendant toute sa vie les humanités, la
rhétorique et les mathématiques. Le duc de Sa-
voie, Charles-Emmanuel II, le fit nommer rec-
teur du collége de Chambéry. Il fut ensuite ap-
pelé à Turin, où il mourut le 28 mars 1678. On
a de lui un traité général de toutes les parties
des mathématiques, intitulé : *Cursus seu mun-
dus mathematicus*; Lyon, 1674, dont il y a eu
une seconde édition en 4 vol. in-fol., Lyon, 1690.
Le 22e traité, en 47 propositions, est intitulé *de
Musica*. C'est un morceau de peu de valeur. Les
propositions les plus intéressantes sont les 36e,
38e et 39e, qui traitent de l'archiviole, du cla-
vecin et de la cornemuse.

CHALLONER (Neville Butler), né à
Londres en 1784, eut pour maître de violon Cl.
Jos. Dubroeck, de Bruxelles, et entra comme
violoniste à l'orchestre de Covent-Garden, à
l'âge de trente-deux ans. Deux ans après il fut
engagé pour diriger l'orchestre de Richemond,
et l'année suivante il remplit les mêmes fonctions
au théâtre de Birmingham. En 1803, il s'est li-
vré à l'étude de la harpe, et il est entré comme
harpiste au théâtre de l'Opéra de Londres en
1809; il occupait encore cette place en 1835.
Challoner a publié, en 1805, quatre méthodes,
l'une pour le violon, la seconde pour le piano, la
troisième pour la harpe, et la quatrième pour la
flûte. Il s'est vendu plus de 9,000 exemplaires
de la méthode de piano; et celles de violon et
de harpe ont été tirées à plus de 4,000 chacune.

CHALON (Frédéric), fils d'un violoniste
de l'Opéra, fut flûtiste et hautboïste au théâtre
de l'Opéra-Comique, et se retira avec la pension
en 1821, après trente ans de service. Il a publié :
1° Airs nouveaux pour la flûte, 1er et 2e recueils.
— 2° Six duos faciles pour deux flûtes, œu-
vre 2e; Paris, Sieber. — 3° Six idem, œuvre 3e;
ibid. — 4° Airs en duos, 1re et 2e suites; ibid.
— 5° Valses et anglaises pour deux flûtes. —
6° Méthode pour le flageolet ; Paris, Decombe.
— 7° Méthode pour le cor anglais, avec des
airs et des duos; Paris, Janet. — 8° Méthode
pour le hautbois à neuf clefs; Paris, Frère,
1826.

CHALONS (Charles), claveciniste et vio-
loniste à Amsterdam, vers le milieu du dix-hui-
tième siècle, a publié dans cette ville : 1° Six
symphonies à huit parties; 1760. — 2° Six so-
nates pour le clavecin, 1762.

CHAMATERO (Hippolyte), compositeur
né à Rome, dans la première moitié du seizième
siècle, était de la famille des *Negri*. Il fut maître
de chapelle de la cathédrale d'Udine, dans le
Frioul. On connaît de sa composition : 1° *Ma-
drigali a quattro voci*; Venise, Ant. Gardane,
1561. — 2° *Salmi coristi a 8 voci in due
muše con Magnificat separato*; in *Venetia*,
app J. Scotto, 1573, in-4°.

CHAMBONNIÈRES (Jacques Champion
de), fils de Jacques Champion, et petit-fils de
Thomas Champion, tous deux célèbres organis-
tes sous le règne de Louis XIII. Jacques Cham-
pion prit le nom sous lequel il est plus connu
de la terre de *Chambonnières*, en Brie, dont
il avait épousé l'héritière. Il jouait fort bien du
clavecin, et passait pour l'un des plus habiles de
son temps. Louis XIV lui donna la charge de
premier claveciniste de sa chambre. Le Gallois,
contemporain de Chambonnières, lui accorde les
plus grands éloges en plusieurs endroits de sa
*Lettre à mademoiselle Regnault de Solier,
touchant la musique* (Paris, 1680, in-12). Il
assure que, par sa manière d'attaquer les tou-
ches du clavecin, il tirait de cet instrument
des sons d'une qualité si moelleuse qu'aucun
autre artiste ne pouvait l'atteindre dans cet art.
Nous apprenons aussi de le Gallois que Har-

delle fut, de tous les élèves de Chambonnières, celui qui l'imita le mieux. Ses autres élèves furent Buret, Gautier, les premiers Couperins, d'Anglebert et le Bègue. On peut donc considérer ce maître comme le chef d'une école de clavecinistes qui s'est propagée jusqu'à Rameau ; car le caractère de la plupart des ornements de ses pièces se retrouve jusque dans les œuvres de celui-ci. Chambonnières est mort en 1670 ou peu après. Ce fut lui qui produisit à Paris et à la cour le premier des Couperins (Louis). On a de ce claveciniste deux livres de pièces de clavecin, publiés à Paris, petit in-4° obl. Le premier porte la date de 1670 ; le deuxième est sans date. Ces recueils d'une grande rareté existent réunis en un volume dans la bibliothèque de M. Farrenc. Le premier seulement se trouve au Conservatoire de musique de Paris, et le deuxième à la Bibliothèque impériale. Dans une vente qui vient d'avoir lieu à Paris (août 1860), un exemplaire a été adjugé au prix de soixante-dix francs. Le style des pièces de Chambonnières est plein de grâce et de naïveté, l'harmonie en est excellente, ce qui les rend encore dignes de l'attention des connaisseurs. Santeuil a exprimé l'enthousiasme que lui inspirait le talent de cet artiste par ces vers :

> Arte sua major, qui clavicimbala pulsat,
> Aulicus, hic princeps artis, doctusque repertor.
> Quos creat expromit modulos ; temerarius ille est
> Audet qui teneros imitari aut fingere cantus,
> Hos cantus ! quibus ars modulandi haud sufficit omnis.
> Hoc Deus, hoc voluit se tandem ostendere terris.

Dans une autre pièce qui s'adresse à l'artiste lui-même, le poëte s'écrie encore :

> Quantum Virgilio vates decedimus omnes,
> Tantum, Cambonide, tibi cedat et Orpheus ; unum
> Te colimus, tibi serta damus, tibi thura, tibi aras,
> Secula ne invideant primos tibi laudis honores ;
> Par tibi nullus erit, tibi par non exstitit unquam, etc.

CHAMELET (Pierre de), ménestrel de la musique de Charles V, roi de France, suivant une ordonnance de l'hôtel, datée de 1364 (mss. de la Bibliothèque royale de Paris). On voit par cette ordonnance que ce musicien jouait d'un instrument appelé *fluste de brehaigne* (Guillaume de Machault écrit *flausie brehaigne*). La forme de cet instrument n'est pas exactement connue. *Brehaigne* est un vieux mot français qui signifie une femelle stérile. *Flûte brehaigne* était peut-être une flûte à sons aigus, une petite flûte.

CHAMPEIN (Stanislas), compositeur dramatique, naquit à Marseille le 19 novembre 1753. Il apprit la musique sous la direction de deux maîtres peu connus, nommés Peccico et Chauvet. A l'âge de treize ans il devint maître de musique de la collégiale de Pignon, en Provence, pour laquelle il composa une messe, un *Magnificat* et des psaumes. Au mois de juin 1770, il se rendit à Paris, et, quelques mois après son arrivée, il fut assez heureux pour faire entendre à la chapelle du roi, à Versailles, un motet à grand chœur de sa composition. A la fête de Sainte-Cécile de la même année, il donna, dans l'église des Mathurins, une messe et le motet de Versailles. Son premier essai dans la musique dramatique fut un opéra-comique en deux actes, représenté par les comédiens du Bois-de-Boulogne, sous le titre du *Soldat français*. Depuis 1780, Champein a donné au Théâtre-Italien : 1° *Mina*, en trois actes, 1780. — 2° *La Mélomanie*, en un acte, 1781. Cet ouvrage est le meilleur de l'auteur. Il a été repris plusieurs fois, et toujours avec succès. Au milieu des défauts qu'on y trouve, des phrases mal faites, des mauvaises cadences fréquentes et d'une harmonie incorrecte, on y remarque de jolies mélodies, une heureuse imitation des formes italiennes de l'époque, et même une sorte d'élégance dans l'instrumentation. — 3° *Le Poëte supposé*, en trois actes, 1783. — 4° *Le Baiser*, en trois actes, 1784. — 5° *Les Fausses Nouvelles*, en deux actes, 1786. — 6° *Les Espiègleries de garnison*, en trois actes. — 7° *Bayard dans Bresse*, en quatre actes, 1786. — 8° *Isabelle et Fernand*, en trois actes. — 9° *Colombine douairière*, ou *Cassandre*. — 10° *Léonore, ou l'Heureuse Épreuve*, en deux actes. — 11° *Les Dettes*, en deux actes, 1787. — 12° *Les Épreuves du républicain*, en trois actes. 13° *Les Trois Hussards*, en deux actes, 1804. — 14° *Menzikoff*, en trois actes, 1808. — 15° *La Ferme du Mont-Cenis*, en trois actes, en 1809. — 16°. *Les Rivaux d'un moment*, en un acte, 1812. — Au théâtre de l'Opéra : 17° *Le Portrait, ou la Divinité du sauvage*, 1791. — Au théâtre de *Monsieur* : 18° *Le Nouveau Don Quichotte*, en deux actes, 1789, un des meilleurs ouvrages de Champein. Le privilège du théâtre de *Monsieur* ne permettait de jouer que des pièces d'origine italienne ; cette circonstance fut cause que *le Nouveau Don Quichotte* fut joué comme une pièce traduite, sous le nom imaginaire d'un *Signor Zuccarelli*. Framery assure que les Italiens, mêmes furent dupes de ce subterfuge. — 19° *Les Ruses de Frontin*, en deux actes, au théâtre de Beaujolais. — 20° *Florette et Colin*,

en un acte. — 21° *Les Déguisements amoureux*, en deux actes. — 22° *Le Manteau ou les Nièces rivales*, en un acte.

On remarque une interruption assez longue dans les travaux de Champein pour le théâtre, car depuis 1792 jusqu'en 1804 il n'a fait représenter aucun ouvrage. Des fonctions administratives auxquelles il avait été appelé en 1793 furent cause de cette lacune dans sa carrière d'artiste. Il ne faut pas croire toutefois qu'il soit resté étranger à la musique dans cet intervalle, car il a écrit pour l'Académie royale de musique et pour l'Opéra-Comique divers ouvrages qui ont été reçus à ces théâtres, mais qui n'ont pas été représentés. Ces opéras sont : 1° *Le Barbier de Bagdad*, en trois actes. — 2° *Diane et Endymion*, en trois actes. — 3° *Le Triomphe de Camille*, en deux actes. — 4° *Wisnou*, en deux actes. — 5° *L'Éducation de l'Amour*, en trois actes, pour l'Opéra-Comique. — 6° *L'Inconnu*, en un acte. — 7° *Les Métamorphoses, ou les Parfaits Amants*, en quatre actes. — 8° *L'Amour goutteux*, en un acte, paroles de Sedaine. — 9° *Le Père adolescent*, en un acte. — 10° *Beniowsky*, en trois actes. — 11° *Blanca Capello*, en trois actes. — 12° *La Paternité recouvrée*, en trois actes. — 13° *Les Bohémiens ou le pouvoir de l'amour*, en deux actes. — 14° *Le Noyer*, en un acte. — 15° *Le Trésor*, en un acte. Dans le temps où le prince de Condé s'amusait à jouer la comédie, à Chantilly, avec quelques seigneurs de la cour, Champein fut invité à écrire un opéra-comique en deux actes, qui a pour titre *la Chaise à porteurs*. Le prince y jouait le rôle de *Fessemathieu*, et mademoiselle de Condé, morte au Temple, y chantait. La partition de cet ouvrage s'est perdue. Champein avait essayé de mettre en musique un opéra écrit en prose, et il avait choisi l'*Électre* de Sophocle, traduit littéralement. Le premier acte de cet ouvrage fut répété à l'Académie royale de Musique, et obtint beaucoup d'applaudissements; mais l'autorité a toujours refusé l'autorisation de représenter cette production, sans faire connaître les motifs de son refus.

Si Champein ne fut pas au premier rang parmi les compositeurs français, il ne mérita pourtant pas l'abandon où il fut laissé dans les vingt-quatre dernières années de sa vie, car il y a de la facilité et de l'esprit scénique dans *la Mélomanie*, dans *les Dettes* et dans *le Nouveau Don Quichotte*. Malheureusement, après un silence assez long, il rentra dans la carrière par *Menzikoff*, ouvrage faible qui nuisit au reste de sa vie artistique. Dans sa vieillesse il ne fut point heureux. A l'époque de ses succès, les droits d'auteur au théâtre rapportaient si peu de chose qu'il n'avait pu faire d'économies; toute sa fortune consistait en pensions qui avaient été supprimées à la révolution de 1789. Napoléon lui en avait accordé une de 6,000 francs; il la perdit encore à la restauration. Plus tard les sociétaires de l'Opéra-Comique achetèrent son répertoire moyennant une rente viagère; mais, lorsque ce théâtre eut changé d'administration, le nouvel entrepreneur refusa de reconnaître l'engagement contracté envers l'auteur de *la Mélomanie*. Celui-ci connut bientôt toutes les horreurs du besoin. Sur la proposition de celui qui écrit cette notice, la commission des auteurs, dont il était membre, vota pour Champein un secours annuel de douze cents francs. Cette commission, où figuraient Dupaty, Moreau, Scribe, Catel et Boïeldieu, obtint pour lui du ministre, M. de Martignac, une pension, et le vicomte de la Rochefoucauld en accorda une autre sur les fonds de la liste civile. Le vieillard ne jouit pas longtemps des douceurs de sa nouvelle position, car il cessa de vivre moins de dix-huit mois après, le 19 septembre 1830.

CHAMPEIN (Marie-François-Stanislas), fils du précédent, est né à Paris en 1799. Il commença au Conservatoire des études de musique qu'il n'a point achevées; puis il fut employé dans les bureaux administratifs et quitta cette position pour succéder à Meysenberg, comme éditeur et marchand de musique. Les affaires de sa maison s'étant dérangées, il quitta le commerce et se fit journaliste. En 1828 M. Léon Pillet, alors directeur du *Journal de Paris*, lui confia la rédaction des feuilletons de théâtre; il conserva cette position jusqu'à la fin de 1830. La situation de ses affaires l'obligea alors à se réfugier en Belgique. Arrivé à Bruxelles, il écrivit pendant quelque temps des articles sur la musique et les théâtres dans l'*Émancipation* et dans le *Recueil encyclopédique belge*. En 1835 il fonda un journal, sous prétexte de musique, auquel il donna le titre *Le franc-Juge*. Cette entreprise ne put se soutenir, et M. Champein, voulant essayer d'une meilleure fortune, retourna à Paris. Il entreprit en 1841 la publication d'un journal hebdomadaire intitulé *la Mélomanie, revue musicale*, qui n'eut qu'une existence de quelques mois. L'année suivante il fit paraître *le Musicien*, autre feuille du même genre. Un article de ce journal, dirigé contre Mme Stolz, ayant été déclaré calomnieux, M. Champein fut condamné en police correctionnelle et passa en Angleterre

pour se soustraire aux conséquences du jugement. Arrivé à Londres, il y travailla pendant quelques années à un journal français; puis il alla en Italie. En 1849 il était à Florence. J'ignore ce qu'il est devenu depuis lors.

CHAMPIER (Symphorien), en latin *Campegius*, habile médecin, naquit à Saint-Symphorien-le-Château, dans le Lyonnais, en 1470. Il fut successivement premier médecin du prince Antoine de Lorraine, et échevin de la ville de Lyon. Il mourut dans cette ville en 1539. Parmi ses ouvrages on remarque celui-ci : *De Dialectica, rhetorica, geometria, arithmetica, astronomia, musica, philosophia naturali, medicina, theologia; de Legibus, politica et ethica*; Bâle, 1537, in-8°.

CHAMPION (Nicolas), chantre de la musique du roi de France François I^{er}, était né en Picardie vers la fin du quinzième siècle. Comme tous les chantres de chœur de cette époque, il était ecclésiastique. On ne connait de sa composition qu'un psaume inséré dans le troisième volume de la collection publiée par Jean Petreius, imprimeur de Nuremberg, sous ce titre : *Tomus tertius psalmorum selectorum quatuor et quinque, et quidam plurium vocum. Anno salutis* 1542. Les autres musiciens dont on trouve des psaumes dans ce troisième volume sont : Josquin Deprès, François de Layolle, Louis Senfel, Laurent Lemblin, Benoît Ducis, Balthasar Arthophius, Rupert Unterholtzer, Jean Walther, Claudin (Claude de Sermisy), Lhéritier (alias Verdeloth), Loyset (Compère), Nic. Gombert, Jachet, Lupus, L. Paminger, Heugel et Gosse.

CHAMPION (Antoine), organiste célèbre sous le règne de Henri IV. On trouve parmi les manuscrits de la Bibliothèque royale de Munich une messe à cinq voix de sa composition. Son fils, Jacques Champion, père de Chambonnières, fut aussi un habile organiste, sous le règne de Louis XIII. Je possède en manuscrit un livre de pièces d'orgue d'Antoine Champion; elles sont d'un fort bon style.

CHANCOURTOIS (Louis), né le 6 mai 1785, fut admis comme élève au Conservatoire de musique, le 25 frimaire an IX, et obtint successivement au concours les premiers prix de piano et d'harmonie. Il se destinait à la carrière d'artiste, et particulièrement à celle de la composition pour le théâtre; mais les difficultés qui ont toujours entouré en France les premiers pas des compositeurs lui inspirèrent des dégoûts qui lui firent accepter un emploi dans l'administration des finances. Il ne renonça pas pourtant à la musique; mais ce fut en amateur qu'il continua de s'en occuper. En 1818 il fit représenter au théâtre Feydeau un opéra-comique en un acte, intitulé *la Ceinture magique*; cet ouvrage ne réussit pas. L'année suivante il donna au même théâtre *Charles XII*, opéra en trois actes, qui ne fut pas plus heureux. Un nouvel essai fut tenté par lui en 1823, dans un ouvrage en un acte, qui avait pour titre *le Mariage difficile*; la faiblesse du livret nuisit à la musique, où il y avait des choses agréables. Enfin, le 13 mai 1824, M. Chancourtois fit représenter à l'Opéra-Comique *la Duchesse d'Alençon*, en un acte : la mauvaise fortune qu'il avait rencontrée jusqu'alors au théâtre lui fit sentir encore cette fois sa funeste influence. Dégoûté par tant d'essais infructueux, M. Chancourtois a cessé d'écrire, mais sans renoncer à la culture de la musique, qu'il aime avec passion. Nommé à un emploi supérieur de l'administration des finances à Orléans vers 1835, il s'y est établi et y a vécu pendant près de vingt ans. Ayant pris sa retraite de l'emploi supérieur qu'il occupait dans l'administration, il est rentré à Paris en 1855.

CHANCY (M. de), musicien français qui vivait à Paris au commencement du dix-septième siècle, a publié un livre de tablature pour la mandore; Paris, 1629. On trouve une allemande de sa composition en tablature de mandore, extraite de son ouvrage, dans l'*Harmonie universelle* du P. Mersenne, *Traité des instruments*, liv. 11, p. 94 (*verso*).

CHANDOSCHKIN (...), violoniste, né en Russie vers 1765, a publié de sa composition : 1° *Six chansons Russes, variées pour deux violons*, op. 1; Pétersbourg, 1795. — 2° *Six chansons, idem*, etc., op. 2; ibid., 1796.

CHANNAY (Jean de), imprimeur à Avignon, dans la première moitié du seizième siècle, s'est distingué par l'impression des Messes, des Lamentations de Jérémie, des Hymnes et des *Magnificat* à quatre parties, composés par Éléazar Genet. (*Voy.* ce nom.) Ces ouvrages sont imprimés avec des caractères de musique de formes inusitées à cette époque, lesquels avaient été gravés et fondus par Étienne Briard. (*Voy.* ce nom.) Jean de Channay paraît avoir été le seul imprimeur qui ait fait usage de ces caractères, dont on trouve un spécimen dans l'ouvrage de Schmid, intitulé *Ottavimo de' Petrucci da Fossombrone*; Vienne, 1845, gr. in-8°, fig. 4.

CHANOINE DE SAINT-QUENTIN (le); on trouve sous ce nom, dans les manuscrits de la Bibliothèque impériale, cotés 65 (fonds

de Cangé) et 7222, trois chansons notées du treizième siècle. Ce poëte musicien, connu seulement par sa qualité et le lieu de sa naissance, était, suivant Héméré (1), fort estimé de Saint Louis, dont il était contemporain. M. Gomart a publié une chanson du Chanoine de Saint-Quentin avec la mélodie, d'après un des manuscrits cités précédemment (2), et une traduction du chant en notation moderne par l'auteur de cette biographie.

CHANOT (FRANÇOIS), né à Mirecourt, en 1787, était fils d'un fabricant d'instruments de musique. Doué de dispositions particulières pour les mathématiques, il y fit de rapides progrès, fut admis à l'École polytechnique, et entra ensuite dans le corps des ingénieurs de la marine. Élevé dans les idées de gloire de l'empire, il vit, comme presque tous les jeunes gens de cette époque qui suivaient la carrière des armes et de la marine, la Restauration avec de vifs regrets, et fit sur cet événement des couplets satiriques qui furent chantés publiquement, et dont une copie parvint jusqu'au ministère. Chanot était alors employé à Toulon; une décision du gouvernement le mit à la demi-solde et sous la surveillance de la police. Il se retira alors à Mirecourt, et, dans l'oisiveté forcée à laquelle il était condamné, il se mit à réfléchir sur les principes de la construction des instruments qu'il voyait fabriquer dans l'atelier de son père. Il se persuada que le meilleur moyen pour faire entrer en vibration les diverses parties d'un violon était de conserver, autant qu'il était possible, les fibres du bois dans toute leur longueur. Partant de ce principe, il considérait la forme des échancrures de l'instrument ordinaire, avec ses angles et ses tasseaux, comme de grands obstacles à la bonne et puissante qualité des sons; enfin il crut que le creusement de la table, pour en former les voûtes, était contraire aux principes de cette théorie, et conséquemment une erreur de la routine. Il se persuada aussi que les fibres courtes favorisaient la production des sons aigus, et les fibres longues, celles des sons graves. D'après ces considérations, il fit un violon dont la table n'était que légèrement bombée; ses ouies furent presque droites, et, au lieu d'échancrer l'instrument suivant la forme ordinaire, il en déprima les côtés par un mouvement doux, à peu près semblable à celui du corps d'une guitare. Dans le dessein de favoriser autant qu'il le pouvait la mise en vibration de la table

(1) *Augusta Viromanduorum*, p. 217.
(2) Notes historiques sur la maîtrise de Saint-Quentin, et sur les célébrités musicales de cette ville, p. 12 et suiv.

d'harmonie, il attacha les cordes à la partie inférieure de cette table, au lieu de les fixer au cordier ordinaire. Chanot ayant terminé son violon, le seul qu'il ait jamais fait, le soumit au jugement des Académies des sciences et des beaux-arts de l'Institut. Des expériences furent faites en présence de plusieurs savants et artistes; on compara l'effet du nouvel instrument avec celui de quelques bons violons de Stradivari et de Guarneri, et les examinateurs décidèrent qu'il ne leur était pas inférieur en qualité (on peut voir le rapport de l'Institut dans le *Moniteur universel* du 22 août 1817).

L'expérience a démenti le jugement des savants dont il vient d'être parlé, et tous les violons qui ont été construits d'après le modèle fait par Chanot sont considérés aujourd'hui comme des instruments de médiocre qualité. Il n'en faut pas conclure cependant que les juges se sont trompés sur leurs impressions; mais il est un fait auquel on n'a point songé : c'est que beaucoup d'instruments à archet ont du son au moment où on les monte avec soin, et qu'ils ne deviennent durs ou sourds qu'après que toutes les parties ont acquis leur aplomb. Dans l'espace de six mois, on voit presque toujours s'opérer ces fâcheuses métamorphoses, et tel qui a cru faire l'acquisition d'un excellent instrument n'en possède au bout de quelque temps qu'un médiocre ou mauvais.

A l'égard de la coïncidence des fibres courtes avec les sons aigus, ou longues avec les sons graves, et de l'opinion de Chanot concernant l'âme du violon, qu'il considérait comme interceptant dans le haut la continuité des fibres ligneuses, Savart a fort bien remarqué (*Mémoire sur la construction des instruments à archet*, p. 38) que cette hypothèse est contraire à ce qu'enseigne l'expérience. En effet, si elle était fondée, les sons graves se renforceraient quand on ôte l'âme d'un violon : or c'est précisément le contraire qui arrive. D'ailleurs les expériences faites sur des tables harmoniques de violon saupoudrées de sable fin prouvent, par la régularité des figures, l'uniformité des mouvements vibratoires entre les deux côtés de l'instrument.

L'attention publique fixée sur Chanot par le rapport de l'Institut fut favorable à sa situation : remis en activité de service par le gouvernement, il fut envoyé à Brest, et reprit ses travaux comme ingénieur de la marine. Dès lors il cessa de s'occuper de ses recherches sur la construction des instruments à archet. Il est mort à Brest, dans l'été de 1823, à l'âge de trente-sept ans. Son frère, luthier à Paris, a continué pen-

dant quelques années, la fabrication des violons d'après son modèle; mais plus tard il a dû y renoncer.

CHAPASSON (....), membre de l'Académie des sciences et des arts de Lyon, vers le milieu du dix-huitième siècle, a lu à cette Académie un *Essai sur le sublime dans la musique*, qui se trouve parmi les manuscrits de la bibliothèque de Lyon, sous le n° 905, in-fol. L'auteur définit le sublime dont il s'agit *le tableau musical d'une grande chose peinte d'une manière harmonieuse*. Il n'y a pas beaucoup de portée dans une pareille définition : le sublime est une chose dont on peut donner des exemples, qu'on peut analyser, mais qu'on ne peut définir d'une manière satisfaisante.

CHAPELAIN (JEHAN), premier chantre de la musique de la chambre de Henri II, roi de France, succéda le 1er mai 1558, en cette qualité à Jehan Fernel, mort le 26 avril de la même année, suivant un compte manuscrit de 1539, qui existe à la Bibliothèque royale de Paris (*voy.* la *Revue musicale*, 6e année, p. 258). Il y a une chanson française, à quatre parties, de ce musicien, dans le recueil publié par P. Attaingnant, en 1530.

CHAPELLE (PIERRE-DAVID-AUGUSTIN), né à Rouen, en 1756, vint à Paris dans sa jeunesse, et fit entendre au concert spirituel des concertos de violon de sa composition. Peu de temps après il se livra à la composition dramatique, et fit jouer au théâtre de Beaujolais : 1° *La Rose*, opéra en un acte, 1772. — 2° *Le Mannequin*, en un acte, dans la même année. — 3° *Le Bailly Bienfaisant*, en un acte, 1779 ; à la Comédie italienne. — 4° *L'Heureux dépit*, en un acte, 1785. — 5° *Le Double Mariage*, en un acte, 1786. — 6° *Les Deux Jardiniers*, 1787. — 7° *La Vieillesse d'Annette et Lubin*, en un acte, 1789. — 8° *La Famille réunie*, en un acte, 1790. — 9° *La Nouvelle-Zélandaise*, à l'Ambigu-Comique, 1793. — 10° *La Huche*, en un acte, au théâtre de la Cité, 1794. La musique de tous ces ouvrages est faible et décolorée : celle de *la Vieillesse d'Annette et Lubin* a seule obtenu quelque succès. La musique instrumentale du même auteur se compose de : Six Concertos pour le violon, gravés successivement à Paris ; Duos pour deux violons, œuvres 2, 3, 6, 13, 15 et 16 ; Rondo pour violon seul ; Sonates, op. 14, et quelques airs variés. Chapelle fut pendant vingt ans violoniste à la Comédie italienne, et passa ensuite à l'orchestre du Vaudeville. Il est mort à Paris en 1871.

CHAPELLE (HUGUES DE LA), musicien français, vécut dans la première moitié du seizième siècle. Il n'est connu que par deux motets, le premier à quatre parties, inséré dans le quatrième livre des *Motetti del Fiore*, publié à Lyon par Jacques Moderne de Pinguento, en 1539, in-4°; l'autre, à six voix, dans le *Quintus liber Motettorum quinque et sex vocum*, publié par le même en 1543.

CHAPELLE (JACQUES-ALEXANDRE DE LA), musicien qui vivait à Paris vers le milieu du dix-huitième siècle, s'est fait connaître par la publication d'un ouvrage intitulé *les Vrais Principes de la musique, exposés par une gradation de leçons distribuées d'une manière facile et sûre, pour arriver à une connaissance parfaite et pratique de cet art*, livre premier ; Paris, 1730, in-fol. La seconde partie de cet ouvrage a paru en 1737, in-fol.; la troisième, en 1739 ; la quatrième, terminée par un abrégé des règles de la composition, a été publiée à Paris, sans date. Forkel cite une édition de cet ouvrage, sous la date de 1756 : elle n'existe pas. La Chapelle a aussi publié *les Plaisirs de la campagne*, cantatille, et un livre d'airs à chanter ; Paris, Ballard, 1735. A l'égard d'un ouvrage cité par Lichtenthal, sous ce titre : *Capitulation harmonique de Muldeme, continuée jusqu'au temps présent*, 1750, in-4°, et qu'il attribue à la Chapelle, je ne sais ce que c'est. Je n'ai trouvé ce livre nulle part, et le titre même paraît inintelligible.

CHAPPELL (WILLIAM), éditeur de musique et amateur d'antiquités de cet art, est né à Londres le 20 novembre 1809. Son père avait fondé une des plus considérables maisons de commerce de musique de l'Angleterre : dès sa jeunesse M. Chappell prit part aux affaires de cet établissement. En 1843, il devint un des associés et administrateurs de la maison Cramer, Beale et Cie. Bien qu'il s'occupât des affaires d'une manière sérieuse, M. Chappell s'est dévoué à l'art dès sa jeunesse. Convaincu de l'injustice de l'opinion qui refuse à la nation anglaise une organisation propre à la culture de la musique, il s'est attaché à l'étude des anciens monuments de cet art dans sa patrie, et a fait des recherches très-sérieuses sur ce sujet. Il fut un des plus actifs promoteurs de la Société d'antiquaires musiciens qui s'établit à Londres en 1840, pour la publication de nouvelles éditions en partition, et avec beaucoup de luxe, des œuvres de Byrd, Morley, Gibbons, Dowland, Weelkes, Wilbye, Purcell, et autres maîtres des seizième et dix-septième siècles. Lui-même avait déjà mis la main à cette entreprise de restauration par l'excellent

recueil intitulé *a Collection of national English airs*, qui fut publié en trois livraisons dans les années 1838, 1839 et 1840. Ces anciens monuments du chant populaire breton et anglo-saxon sont accompagnés, dans le recueil de M. Chappell, de dissertations et de renseignements remplis d'intérêt. C'est aussi par le zèle et le dévouement de cet amateur distingué qu'a été fondée, avec l'assistance de M. le docteur Rimbault (*voy.* ce nom), de M. Halliwell et de quelques autres, la *Société Percy*, pour la publication des bonnes compositions contemporaines. Reprenant ses travaux de recherches avec plus d'ardeur en 1843, M. Chappell en a fait connaître les résultats dans le recueil dont la dernière partie vient de paraître (1859), et qui a pour titre *Popular Music of the olden time* (Musique populaire des anciens temps), 2 vol. grand in-8°; ouvrage publié avec beaucoup de luxe. Ainsi que le dit l'un des rédacteurs d'un Dictionnaire nouveau de biographie publié à Londres, le livre de M. Chappell est *une véritable histoire illustrée de la musique en Angleterre, depuis le temps d'Alfred jusqu'à celui de Georges II*. M. Chappell a été l'éditeur, dans la collection des antiquaires musiciens, du *First Book of songs or ayres* de Dowland, et y a joint une très-bonne notice biographique.

CHAPPLE (SAMUEL), né à Creditton, dans le Devonshire, en 1775, devint aveugle à l'âge de seize mois, par suite de la petite vérole. Aussitôt qu'il put saisir les intervalles des sons sur le violon, il commença l'étude de cet instrument. A quinze ans il apprit à jouer du piano, sous la direction de James de Creditton, élève de Thomas, qui l'était lui-même de Stanley, aveugle comme eux. En 1795, Chapple a été nommé organiste d'Ashburton, où il était encore en 1835. Il a publié : 1° Trois sonates pour le piano, avec accompagnement de violon; Londres. — 2° Six chansons et un *glée*; ibid. — 3° Cinq chansons et un *glée*; ibid. — 4° Six antiennes en partition; ibid. — 5° Six antiennes et douze plain-chants. Il a aussi composé une antienne pour le couronnement de Georges IV, qui a été chantée à Ashburton.

CHAPUIS (CLAUDE), chantre de la musique de la chambre de François Ier, roi de France, était copiste et bibliothécaire de cette musique, suivant un compte de dépense (mss. de la Bibliothèque royale de Paris (*voy.* la *Revue musicale*, 6e année, p. 243) pour les funérailles du roi, dressé en 1547, par Nicolas Le Jai, *notaire et secrétaire à ce commis*.

CHARDAVOINE (JEAN), musicien, naquit à Beaufort, en Anjou, vers le milieu du seizième siècle. On a de lui : 1° *Recueil de chansons, en mode de vaudevilles, tirées de divers auteurs, avec la musique de leur chant commun*; Paris, Claude Micart, 1575, in-16. — 2° *Recueil des plus belles chansons modernes, mises en musique*; Paris, 1576.

CHARDE (JEAN), musicien anglais, était professeur à l'université d'Oxford, en 1518. Wood (*Hist. univ. Oxon.*, lib. 1, p. 5) cite une messe à cinq voix et une antienne de sa composition, que l'on conserve en manuscrit dans cette université. Charde avait fait aussi une messe sur le chant de l'antienne : *Kyrie rex splendens*, etc.

CHARDINY (LOUIS-ARMAND), dont le nom véritable était *Chardin*, naquit à Rouen en 1755. Il débuta à l'Opéra, en 1780, dans l'emploi des barytons, et fut reçu définitivement l'année suivante. Il se fit remarquer par la beauté de sa voix et la pureté de son chant; mais malheureusement il jouait froidement et ne sut jamais animer la scène. Le rôle qui lui fit le plus d'honneur fut celui de *Thésée* dans *Œdipe à Colonne*. Chardiny était compositeur, et l'on connaît de lui plusieurs petits opéras qu'il écrivit pour le théâtre de Beaujolais, tels que : 1° *Le Pouvoir de la nature*, en un acte, 1786. — 2° *La Ruse d'amour*, en un acte, 1786. — 3° *Le Clavecin*, 1787. — 4° *Clitandre et Céphise*, 1788. Il a fait représenter à la Comédie italienne *l'Anneau perdu et retrouvé*, en un acte, 1787. On connaît aussi de lui la musique d'un mélodrame intitulé : *Annette et Basile*. Chardiny fut un des premiers qui mirent en musique les romances d'*Estelle* et de *Galatée* de Florian. Son oratorio du *Retour de Tobie* fut exécuté au Concert spirituel, dans la même année. Chardiny avait embrassé avec chaleur le parti de la révolution, et avait été nommé capitaine d'une compagnie armée de la section de Marat. Il est mort à Paris, le 1er octobre 1793, à l'âge de trente-sept ans.

CHARGER (. . .). *Voy.* DUCHARGER.

CHARGEY (. . . de). *Voy.* DUCHARGER.

CHARLES DE FRANCE, duc d'Anjou, frère de saint Louis, naquit en 1220. Gendre et héritier de Béranger, comte de Provence, il fit valoir ses droits sur le royaume de Naples, le conquit, et fut couronné roi des Deux-Siciles en 1266. Il mourut à Naples le 7 janvier 1285. Ce prince cultivait la poésie et la musique. Il nous reste deux chansons notées de sa composition : l'une se trouve dans le manuscrit de la Bibliothèque impériale, coté 7222; la seconde est

dans deux autres mss. de la même bibliothèque (n°⁵ 65 et 66, fonds de Cangé).

CHARLES (. . .). On a sous ce nom cinq livres d'*Airs à chanter*, imprimés chez Ballard, depuis 1717 jusqu'en 1734.

CHARLES LE TÉMÉRAIRE, duc de Bourgogne, fils de Philippe le Bon et d'Isabelle de Portugal, né à Dijon le 10 novembre 1433, fut connu d'abord sous le nom de *comte de Charolais*. Il succéda à son père le 15 juin 1467, et fut tué sous les murs de Nancy, le 5 janvier 1477. Ce prince, terrible à la guerre, violent, cruel, et sans pitié pour ses ennemis, gouvernait néanmoins ses États avec équité et justice. Il avait même de la bonté pour sa maison et pour les personnes attachées à son service; enfin il était généreux et protégeait les arts. « Il « estoit large (dit Olivier de la Marche), et don« noit voulontiers, et vouloit sçavoir où et à qui. « Tout jeune, il vouloit congnoistre ses affaires. « Il servoit Dieu, et fut grand aumosnier (1). » Le même historien dit aussi : « Il aimoit la mu« sique : combien qu'il eust mauvaise voix; mais « toutefois il avoit l'art; et fit le chant de plu« sieurs chansons, bien faictes, et bien notées (2) ». Le penchant de ce prince pour la musique s'est montré d'une manière évidente pendant tout son règne, et même auparavant. N'étant encore que comte de Charolais, il pria son père de lui accorder Morton (*voy. ce nom*), chantre de la chapelle ducale, et le garda près de lui pendant six mois, sans doute pour apprendre l'art de noter les chansons qu'il composait. Devenu duc de Bourgogne, il se montra généreux envers Busnois, célèbre compositeur et chantre de sa chapelle; s'en faisant accompagner dans ses voyages (3), et lui faisant des dons *en considération* (dit un document contemporain) *de plusieurs agréables services qu'il lui a faiz, et pour aucunes causes dont il ne veult autre déclaration ici estre faicte* (4). Ces services agréables étaient vraisemblablement de même espèce que ceux de Morton. La chapelle de Charles était composée de vingt-quatre chantres chapelains, clercs et demi-chapelains, non compris les enfants de chœur, l'organiste, et les joueurs de luth, de viole, de hautbois, de sa musique de chambre. Il se faisait chanter tous les jours la messe solennelle en musique. Le besoin qu'il éprouvait d'entendre de la musique était si vif, qu'il fit venir toute sa chapelle dans son camp près de *Neus* ou *Neuss*, ville forte de l'évêché de Cologne, dont le siège l'arrêta pendant dix mois.

CHARLIER (ÉGIDE), en latin *Carlerius*, musicien belge et docteur en théologie, né à Cambrai au commencement du quinzième siècle, fut nommé doyen de l'église de cette ville en 1431, et assista au Concile de Bâle en 1433. Envoyé à Prague par ce concile, pour essayer la conversion des hussites, il disputa pendant quatre jours avec Nicolas Tabory, chez des schismatiques. De retour à Cambrai, il y vécut jusqu'en 1458, et ne s'en éloigna que pour accepter une place de chantre au chœur de l'église Notre-Dame d'Anvers. Un an après il y obtint une prébende; mais bientôt il fut appelé à Paris pour y enseigner la théologie au collège de Navarre. Il mourut dans cette position le 23 novembre 1473. Au nombre des productions de Charlier, on trouve parmi les manuscrits de la bibliothèque impériale de Paris (n° 7212 A, in-fol.) un ouvrage intitulé *Tractatus de laude et utilitate musicæ*. C'est un livre de peu de valeur. Il est dédié au pape Clément V. On en trouve une copie manuscrite dans la bibliothèque de l'université de Gand.

CHARLIER (PIERRE-JACQUES-HIPPOLYTE), prêtre du diocèse de Paris, naquit dans cette ville, en 1757, et fit ses études avec distinction. L'archevêque de Paris, M. de Beaumont, ayant remarqué ses qualités, le prit sous sa protection et le fit entrer au séminaire de Saint-Magloire, pour y étudier les sciences ecclésiastiques. En 1783 il fut ordonné prêtre, et M. de Juigné, archevêque de Paris, le fit son secrétaire et son bibliothécaire. Il coopéra à l'édition du bréviaire imprimé par ordre de ce prélat, en refondit les rubriques, et mit à la tête une *Théorie de plainchant*, qui, depuis lors, a été réimprimée séparément avec des corrections; Paris, 1787, in-12. La vie de Charlier s'écoula dans des travaux paisibles de son état, qui ne sont point du ressort de ce Dictionnaire. Dans le désir d'être utile, il avait consenti à aider, sans rétribution, le curé de Saint-Denis dans l'exercice de ses fonctions. Il mourut dans ce lieu, le 25 juin 1807, après quatorze jours de maladie.

CHARMILLON (JEAN), célèbre ménétrier, né en Champagne vers le milieu du treizième siècle, fut élu roi des ménestrels de la ville de Troyes en 1295, sous le règne de Philippe le Bel : c'est la plus ancienne nomination de ce genre qu'on ait trouvée jusqu'à ce jour; car Robert, roi des ménestrels de la cour de Louis X,

(1) Mémoires de messire Olivier de la Marche (Lyon, Guillaume Rouille, 1563), Introduction, f° 47.

(2) Loc. cit.

(3) Registre n° 180, aux archives du département du Nord, à Lille.

(4) Registre n° 1925, fol. II° LXXXIX v°, aux archives du royaume de Belgique, à Bruxelles.

n'est nommé que dans une ordonnance de l'hôtel des rois de France, datée de 1315 (voy. la *Revue musicale*, 6e année, p. 194), et ce Robert est le premier qui fut revêtu de cette dignité à la cour. Le silence des monuments historiques connus jusqu'à cette époque sur ce sujet a fait considérer Jean Charmillon comme le premier roi des ménestrels qu'il y ait eu en France; cependant il y a lieu de croire que cette charge avait été créée antérieurement à la cour, et qu'on y trouvait, avant Philippe le Bel, un roi des ménestrels aussi bien qu'un *roi des hérauts d'armes*, et un *roi des ribauds*. Pour éclaircir ce fait, il faudrait découvrir, dans les manuscrits des bibliothèques ou des archives des comptes de dépenses de la maison des rois de France, des nominations antérieures à 1285; aucun monument de ce genre n'est venu à ma connaissance.

CHARPENTIER (MARC-ANTOINE), compositeur, naquit à Paris, en 1634. Dès sa jeunesse il avait appris les premiers principes de la peinture et de la musique. A l'âge de quinze ans, il se rendit à Rome, pour y étudier avec soin le premier de ces arts; mais, à son arrivée en Italie, ayant entendu un motet de Carissimi, ce morceau excita en lui une sensation assez vive pour lui faire abandonner la peinture et se livrer exclusivement à la musique. Arrivé à Rome, il entra dans l'école de Carissimi, et travailla pendant quelques années sous ce maître célèbre. Revenu en France, il obtint de Louis XIV la place de maître de chapelle du Dauphin, mais la jalousie de Lulli lui fit ôter cet emploi. Peu de temps après, Charpentier entra chez mademoiselle de Guise, en qualité de maître de sa musique, et dès ce moment il se livra avec ardeur à la composition, et principalement au théâtre. On remarqua que, par suite du dépit qu'il avait conçu contre Lulli, il affectait de s'éloigner de sa manière dans tous ses ouvrages, ce qui nuisit beaucoup à ses succès. Le duc d'Orléans, qui fut depuis régent du royaume, prit de lui des leçons de composition, et lui accorda l'intendance de sa musique. Les dégoûts qu'il éprouvait au théâtre lui firent abandonner cette carrière, et ses travaux n'eurent plus d'autre but que l'église. Nommé maître de musique de l'église du collège et de la maison professe des Jésuites, à Paris, il fut bientôt appelé à la maîtrise de la Sainte-Chapelle, et il occupa cette place jusqu'à sa mort, qui eut lieu au mois de mars 1702, à l'âge de soixante-huit ans. Bernier fut son successeur dans la place de maître de la Sainte-Chapelle du Palais. (*Voy.* BERNIER.) Les ouvrages donnés à la scène par Charpentier sont les suivants : 1° *Circé*. — 2° *La musique du Malade imaginaire*, — 3° *Les plaisirs de Versailles*. — 4° *La Fête de Ruel*. — 5° *Les Arts florissants*. — 6° *Le Sort d'Andromède*. — 7° *Les Fous divertissants*. — 8° *Actéon*. — 9° *Le Jugement de Pan*. — 10° *La Couronne de fleurs*. — 11° *La Sérénade*. — 12° *Le Retour du printemps*. — 13° *Les Amours d'Acis et Galatée*, opéra représenté chez M. de Rians, procureur du roi au Châtelet, au mois de janvier 1678. — 14° Les airs de danse et les divertissements de *la Pierre philosophale*, comédie en cinq actes, jouée le 13 février 1681, et qui n'eut que trois représentations. — 15° *Les Amours de Vénus et Adonis*, tragédie de Visé. A la reprise de cette pièce, qui eut lieu le 3 septembre 1685, on y ajouta des divertissements et des danses dont Charpentier composa la musique. En cet état, cette pièce n'eut que six représentations. — 16° *Médée*, en 1693. — 17° Quelques tragédies spirituelles pour le collège des jésuites. — 18° *Pastorales sur différents sujets*; etc. On a aussi de ce compositeur des *Airs à boire*, à deux, trois et quatre parties, Paris, Ballard; des messes, des motets, etc. Charpentier, très-inférieur à Lulli sous le rapport de l'invention, avait plus d'instruction musicale que lui. Il était vain de ce savoir, et ne reconnaissait pour son égal que Lalouette, maître de musique de la cathédrale. Quand un jeune homme voulait se faire compositeur, il lui disait : « Allez « en Italie, c'est la véritable source; cependant « je ne désespère pas que quelque jour les Ita- « liens ne viennent apprendre chez nous ; mais « je ne serai plus. »

CHARPENTIER (JEAN), célèbre joueur de musette, débuta en 1720, comme acteur, au théâtre de la foire. On a de ce musicien *les Plaisirs champêtres*, pièces pour deux musettes; Paris, 1733, in 4° oblong.

Un autre *Charpentier* a fait paraître en 1770 un ouvrage intitulé *Instructions pour le cystre ou la guitare allemande*; Paris, in-fol.

CHARPENTIER (JEAN-JACQUES BEAUVARLET). *Voy.* BEAUVARLET.

CHARTRAIN (...), né à Liége, violoniste à l'Opéra, entra à l'orchestre de ce théâtre, en 1772, et se fit remarquer dans la même année au concert spirituel par son exécution ferme et hardie, en jouant plusieurs concertos de sa composition. Il est mort en 1793. Comme compositeur, il est connu par les ouvrages suivants : 1° Quatuors pour deux violons, alto et basse, œuvres 1er, 4e, 5e et 8e; Paris, Sieber. — 2° Concertos pour le violon, œuvres 2e, 3e et 7e; ibid.

— 3° Six symphonies à huit parties, œuvre 6°; ibid. — 4° Six duos pour violon et alto, œuvre 9°; ibid. — 5° Six trios pour deux violons et alto, op. 10; Paris, le Duc. La Bibliothèque du Conservatoire de musique, à Paris, possède la partition manuscrite d'un opéra d'*Alcione* de cet auteur, qui n'a jamais été représenté. En 1778 Chartrain a donné à la Comédie italienne un opéra-comique en un acte, intitulé *le Lord supposé* : cet ouvrage n'eut point de succès.

CHASSÉ (Claude-Louis-Dominique de), célèbre acteur de l'Opéra, issu d'une maison noble de Bretagne, naquit à Rennes en 1698. A l'âge de vingt-deux ans il entra dans les gardes du corps; mais le système de Law et l'incendie de Rennes ayant entièrement ruiné son père, Chassé, que la nature avait doué d'une taille avantageuse, d'une figure agréable et d'une belle voix de basse, se décida à tirer parti des seuls avantages qui lui restaient, et débuta à l'Opéra au mois d'août 1721. Chanteur pitoyable, comme on l'était alors en France, mais acteur excellent, il eut bientôt effacé tous ceux qui l'avaient précédé dans son emploi, et le rôle de *Roland*, qu'il rendit avec une supériorité jusqu'alors inconnue, mit le sceau à sa réputation. Il était si pénétré de ses rôles qu'un jour, ayant fait une chute sur la scène, il cria aux soldats qui le suivaient : *Marchez-moi sur le corps*. En 1738 il abandonna le théâtre et se rendit en Bretagne, dans l'espoir d'y rétablir sa fortune; mais, le succès n'ayant pas répondu à son attente, il rentra à l'Opéra, au mois de juin 1742, par le rôle d'*Hylas*, dans *Issé*. Enfin, après avoir parcouru une brillante carrière, il se retira définitivement en 1757. Il est mort à Paris le 27 octobre 1786, âgé de quatre-vingt-huit ans. Chassé a composé un recueil de *Chansons bachiques*, qui a été publié chez Ballard.

CHASSIRON (Pierre-Mathieu-Martin de), conseiller au présidial de la Rochelle, et membre de l'Académie de cette ville, naquit à l'île d'Oléron, en 1704, et mourut à la Rochelle en 1767. On a de lui un petit écrit intitulé *Réflexions sur les tragédies-opéras*; Paris, 1751, in-12. Il aurait pu se dispenser de réfléchir sur un sujet auquel il n'entendait rien.

CHASTEL (Robert ou Robin du), poëte et musicien français, vers la fin du treizième siècle. On trouve deux chansons notées de sa composition dans un manuscrit de la Bibliothèque impériale, coté n° 66 (fonds de Cangé).

CHASTELAIN (C.), chanoine et maître de chapelle du chapitre de Soignies (Belgique), naquit au commencement du seizième siècle. Deux pièces authentiques trouvées dans les archives de Simancas, en Espagne, par M. Gachard, archiviste général du royaume de Belgique, fournissent sur ce musicien des renseignements qu'on ne possédait pas avant leur découverte. La première est une lettre écrite par le roi Philippe II à la duchesse de Parme, le 7 octobre 1564, par laquelle il dit que, son maître de chapelle étant décédé, il désirait le remplacer par un musicien habile. Ce n'est qu'en Flandre qu'il espère le trouver. On lui a parlé de Chastelain, *chanoine et maître de chapelle de Soignies*, comme étant le meilleur qu'il pût choisir. Il prie la duchesse de faire appeler ce personnage et de lui proposer un office dans lequel il trouvera honneur et profit. La deuxième pièce est la réponse de la duchesse, datée du 30 novembre de la même année. Elle a fait venir le chanoine Chastelain et lui a proposé d'aller servir Sa Majesté en qualité de maître de chapelle; mais il s'est excusé sur son grand âge et sur le mauvais état de sa santé, qui ne lui permettait pas d'entreprendre un si long voyage. Or, si l'âge de Chastelain était déjà avancé en 1564, il n'a pas dû naître plus tard que dans les premières années du seizième siècle, et peut-être dans les dernières du quinzième. On trouve le motet à 5 voix de Chastelain, *Mane surgens Jacob*, dans le troisième livre de la collection intitulée *Cantionum sacrarum vulgo motetta vocant 5 et 6 vocum, ex optimis, quibusque musicis selectarum lib. I-IX; Lovanii, apud Petrum Phalesium*, in-4° obl. Une autre pièce de ce musicien est insérée dans la seconde partie de la *Tablature pour le luth*, publiée à Louvain par Pierre Phalèse en 1553, sous le titre de *Hortus Musarum*. Enfin la collection qui a pour titre *Theatrum musicum Orlandi de Lassus, aliorumque præstantissimorum musicorum, selectissimas cantiones sacras, quatuor, quinque et plurium vocum*, lib. I et II (sine loco, 1580, in-4° obl.) renferme deux motets de *Chasteleyn* (*Mane surgens Jacob*, livre II, p. 7 et *Veni in Hortum meum*, p. 11) à cinq voix.

CHASTELLUX (François-Jean, marquis de), maréchal de camp, naquit à Paris en 1734. Entré fort jeune au service, il fit toutes les campagnes d'Allemagne contre Frédéric le Grand. En 1780 il passa en Amérique, où il remplit les fonctions de major général dans l'armée de Rochambeau, et donna des preuves multipliées de courage et d'activité. Il fut l'ami de Wash-

ington. Revenu en France, il obtint le gouvernement de Longwi et la place d'inspecteur d'infanterie; il mourut le 28 octobre 1788. Chastellux donnait à la culture des lettres tous les moments que lui laissaient ses devoirs; il fut admis à l'Académie française en 1775. Parmi ses ouvrages on remarque les suivants, qui sont relatifs à la musique : 1° *Essai sur l'union de la poésie et de la musique;* la Haye (Paris), 1765, in-12. Hiller a donné un extrait de ce petit ouvrage dans ses *Notices et remarques sur la musique* (*Wœchentliche Nachrichten und Anmerkungen die Musick betreffen*), année 1767, p. 379. — 2° *Observations sur un ouvrage intitulé : Traité du mélodrame,* dans le Mercure d'octobre 1771. On a attribué faussement ces observations à l'abbé Morelet. — 3° *Essai sur l'opéra,* traduit de l'italien d'Algarotti, suivi d'*Iphigénie en Aulide,* par le traducteur; Paris, 1773, in-8o. Chastellux écrivit le premier de ces ouvrages au retour d'un voyage en Italie; il y montre beaucoup de penchant pour la musique italienne et de dégoût pour la française. Il faut avouer qu'à l'époque où il écrivait il n'avait pas tort, bien qu'on l'ait accusé de partialité.

CHATEAUMINOIS (ALPHONSE), né en Provence, fut d'abord première flûte et tambourin des Variétés amusantes; en 1807 il entra au Vaudeville comme galoubet. Il jouait fort bien de cet instrument, et se faisait souvent entendre dans les entr'actes. Il est mort à Paris en 1819. On a de lui une *Méthode de galoubet* (Paris, Jouve).

CHATEAUNEUF (L'ABBÉ DE), né à Chambéri, passa la plus grande partie de sa vie à Paris, où il mourut en 1709. Il fut parrain de Voltaire, et l'on dit qu'il fut l'un des derniers amants de Ninon. Il cultivait la musique et a écrit un *Dialogue sur la musique des anciens,* que Morabin publia après sa mort; Paris, 1725, in-12. On en trouve des exemplaires avec un frontispice portant la date de 1734. Ce petit ouvrage a été inséré dans la *Bibliothèque française,* année 1725, p. 179-277; il donna lieu à des *Observations sur la musique, la flûte et la lyre des anciens,* Bibl. franç., t. V, p. 107-125. Au reste, le livre de l'abbé de Châteauneuf est superficiel et sans utilité; il fut vivement critiqué par Burette : c'était lui faire trop d'honneur. L'abbé de Châteauneuf a composé ce dialogue à l'occasion du *Pantalon,* instrument que son inventeur Hebenstreit avait fait entendre chez Ninon.

CHATTERTON (JEAN-BATISTE), harpiste anglais, né à Norwich, en 1810, a reçu des leçons de Labarre et de Parish-Alvars pour son instrument. Fixé à Londres dès l'âge de dix-huit ans, il s'y est livré à l'enseignement de la harpe et a publié un grand nombre de petits morceaux pour cet instrument. Une de ses meilleures productions a pour titre *Hommage à Bellini, Fantaisie caractérisque sur des thèmes de Norma et de la Sonnanbula, pour la harpe.* Chatterton a fait beaucoup d'arrangements sur des thèmes de Meyerbeer et de Verdi.

CHAUDESAIGUES (CHARLES - BARTHÉLEMY), chanteur de chansonnettes, est né à Paris le 14 avril 1799. Après avoir été quelques temps enfant de chœur à l'église Saint-Méry, il fut admis comme élève au Conservatoire en 1812, et y suivit des cours de solfége et de piano. Musicien par vocation, il aurait désiré se vouer à l'art tout entier; mais sa famille exigea qu'il apprît l'état d'horloger, qu'il pratiqua jusqu'en 1831. Ce fut alors que, un des premiers, il introduisit dans les soirées musicales le genre de la chansonnette comique, dans lequel il s'est fait une certaine réputation d'originalité. Parmi celles qui lui ont valu des succès de salon, on remarque : *La Noce de Madame Gibou,* — *Le Journal chez la portière,* — *La Tabatière,* — *La Lettre de Dumanet,* — *A bas les femmes,* de Plantade; — *La Leçon de valse du petit François,* — *La Femme à Jean-Beauvais,* d'Amédée de Beauplan, et une foule d'autres. — Chaudesaigues est mort à Paris le 15 janvier 1858.

CHAULIEU (CHARLES), professeur de piano, est né à Paris le 21 juin 1788. Admis au Conservatoire le 21 décembre 1797, il y devint élève d'Adam et de Catel, et obtint au concours les premiers prix d'harmonie et de piano en 1805 et 1806. Depuis sa sortie des classes du Conservatoire, il ne s'est plus fait remarquer comme exécutant, mais il a publié un grand nombre de pièces pour le piano, la plupart arrangées sur des airs d'opéras. Ses principaux ouvrages sont : 1° Deux sonates pour le piano, op. 1; Paris, Sieber. — 2° Trois sonates détachées pour le même instrument, œuvres 11, 13 et 17; Paris, Lemoine. — 3° Une grande sonate pour piano, flûte ou violon, op. 15; ibid. — 4° Nocturne concertant pour les mêmes instruments, op. 5 ; ibid. Il a publié aussi beaucoup de divertissements, de caprices, de rondeaux et d'exercices pour piano seul, chez Lemoine et chez Sieber. A l'égard des variations et des fantaisies qu'il a arrangées sur des thèmes d'opéra, le nombre en est trop considérable pour que les titres en puissent être rap-

portés ici. Chaulieu a aussi arrangé plusieurs recueils de contredanses pour le piano, et a écrit pour des pensionnats des cantates, la musique des chœurs d'*Esther*, et plusieurs ouvrages pour l'éducation primaire des pianistes, entre autres un recueil d'exercices et d'études qu'il a nommé *l'Indispensable*. Cet artiste a pris part à la rédaction d'un journal relatif à la musique, qui a été publié à Paris en 1834 et 1835, sous ce titre : *Le Pianiste*; ses articles sont remarquables par l'ingénuité des observations et par la naïveté du style. Après avoir eu la réputation d'un bon maître de piano, Chaulieu perdit peu à peu ses élèves, à cause des progrès que le mécanisme d'exécution de cet instrument avait faits depuis quelques années. Il s'est rendu à Londres vers 1840, et s'y est livré à l'enseignement. Il est mort dans cette ville en 1849.

CHAUMONT (le chevalier DE), d'une ancienne famille, et petit-fils d'un marin que Louis XVI avait employé pour établir des relations entre la France et le royaume de Siam. On lui doit un livre qui a pour titre : *Véritable Construction d'un théâtre de l'Opéra, à l'usage de la France*; Paris, 1766, in-12. Dans la même année il a fait paraître un autre petit ouvrage intitulé *Vues sur la construction intérieure d'un théâtre d'opéra, suivant les principes des Italiens*; Paris, in-12.

CHAUSSE (MICHEL-ANGE DE LA), en latin *Causeus*, naquit à Paris vers la fin du dix-septième siècle, et se fixa à Rome afin de pouvoir se livrer avec plus de fruit à l'étude de l'antiquité. On a de lui : *Romanum museum, sive Thesaurus eruditæ antiquitatis, in quo gemmæ, idola, insignia sacerdotalia, etc., CLXX tabulis æneis incisa referuntur ac dilucidantur*; Rome, 1690, in-fol.; deuxième édition, Rome, 1707, in-fol.; et dernière, 1747, 2 vol. in-fol. On y trouve des renseignements sur les instruments de musique des anciens, et particulièrement une petite dissertation *de Sistro*, que Grævius a insérée dans son *Thesaur. antiquit. Roman.*, t. V.

CHAUVEREICHE (. . .), musicien de la Sainte-Chapelle du roi, à Dijon, a pris part à la composition de l'*Union d'Hébé avec Minerve*, pastorale en trois actes, qui a été représentée par les écoliers du collège de Dijon, le 20 août 1754. Les airs des divertissements de cette pastorale ont été composés par Jollivet, et mis en partition avec orchestre par Chauvereiche.

CHAUVET (FRANÇOIS), aveugle, devint organiste de Saint-Lazare, vers 1783, et fut ensuite attaché au duc d'Angoulême, en qualité de claveciniste. Il a fait paraître en 1798 : 1° Premier recueil de romances et de chansons, avec acc. de piano ou harpe. — 2° *Le Fandango*, varié pour la guitare. On lui doit aussi un ouvrage élémentaire intitulé *Principes de musique pour le piano*; Paris, 1791. Il eut un frère, surnommé *Le Jeune*, qui a publié en 1803 *Trois Airs connus, variés pour le piano*, œuvre 1er.

CHAUVON (. . .), musicien ordinaire de la musique du roi, vers 1740, a publié : 1° Deux divertissements, savoir : *Les Charmes de l'harmonie*, et *les Agréments champêtres*. — 2° *Le Philosophe amoureux*, cantate. — 3° Deux livres de pièces à chanter, intitulés *les Mille et un airs*. — 4° Un livre de sonates à flûte seule, sous le titre *les Tibiades*.

CHAVÈS (J.), né à Montpellier vers 1770, montra dès son enfance d'heureuses dispositions pour la musique, et ses parents, qui le destinaient au commerce, lui permirent d'étudier le piano et le violon. A l'âge de quinze ans, il composa la musique d'un grand opéra intitulé *Énée et Lavinie*. Ses talents lui ayant procuré l'entrée des meilleures maisons, il inspira de l'amour à une riche héritière, que ses parents furent obligés de lui donner pour épouse. Il voulut alors briller à Paris; mais, arrivé dans cette ville, il y perdit toute sa fortune au jeu, et se vit contraint de vendre le bien de sa femme. Il en exposa le produit à de nouveaux hasards, ne fut pas plus heureux que la première fois, et n'eut plus d'autre ressource que de se faire prote de l'imprimerie musicale d'Olivier et Godefroy. Pendant qu'il remplissait ces fonctions, il publia un livre élémentaire sous le titre de *Rudiment de musique par demandes et réponses*; Paris, Olivier et Godefroy, in-4° (sans date), deux œuvres de sonates pour le piano, et quelques romances. Ces productions ayant procuré quelque argent à Chavès, il tenta de nouveau la fortune, perdit tout ce qu'il possédait, et, poussé par son désespoir, se jeta dans la Seine en 1808.

CHAYNÉE (JEAN), musicien français ou belge des provinces wallones, vécut dans la deuxième moitié du seizième siècle, et fut attaché au service de l'empereur Ferdinand Ier et de son successeur Maximilien II, en qualité de chantre de la chapelle impériale. Pierre Joannelli de Bergame a inséré dix motets de sa composition dans son *Thesaurus musicus* (voy. JOANNELLI), à savoir : 1° *Derelinquat impius*, à 4. — 2° *Peccavi*, à 5. — 3° *Adesto sancta Trinitas*, à 5, dans le premier livre. — 4° *Ne reminisceris, Domine*, à 5. — 5° *Inclina, Domine*, à 5, dans le deuxième livre. — 6° *Valde honorandus est*,

à 5. — 7° *Inter natos mulierum*, à 5. — 8° *Cecilia in corde suo*, à 4 dans le troisième. — 9° *Dilexisti justitiam*, à 4, dans le quatrième. — 10° *Quis dabit oculis nostris*, à 6, motet pour les funérailles de l'empereur Ferdinand I^{er}, mort en 1564. Chaynée se distingue par un caractère rhythmique, fort remarquable pour son temps, dans la plupart de ses pièces.

CHECCA (LA), surnommée *della Laguna*, cantatrice née dans une des îles près de Venise, vers 1600, est connue par les succès d'enthousiasme qu'elle obtint à Rome en 1626, et par sa rivalité avec la célèbre cantatrice Marguerite Costa (*voy.* COSTA). J. Victor Rossi (en latin *Nicius Erythræus*), son contemporain, en parle avec admiration dans son recueil biographique intitulé *Pinacotheca imaginum illustrium virorum* (part. III). La Checca avait de mauvais jours où elle était au-dessous d'elle-même ; mais, lorsqu'elle se sentait en verve, sa vive expression et ses inspirations originales étaient irrésistibles. On manque de renseignements sur la suite de sa carrière théâtrale.

CHECCHI (RENIER), maître de chapelle, né à Pise, en 1749, reçut les premières notions de la musique de *Gio-Gualberto Brunetti*, et acheva ses études sous Orazio Mei, maître de chapelle de la cathédrale de Livourne. Il s'est fixé depuis lors dans cette dernière ville. Lorsque Napoléon créa la société italienne des sciences, lettres et arts, Checchi fut nommé membre ordinaire de la section musicale. Il a composé beaucoup de musique d'église, et plusieurs opéras, parmi lesquels on remarque *l'Eroe cinese*. On connaît aussi de lui une collection de *Partimenti*, pour l'enseignement de l'harmonie. Checchi vivait encore à Livourne en 1812.

CHEESE (G.-J.), organiste à Londres et professeur de piano, dans les premières années du dix-neuvième siècle, est auteur d'une méthode de doigter pour le piano et l'orgue, intitulée *Pratical rules for playing and teaching the piano forte and organ.*, op. 3 ; Londres, (s. d.), in-fol.

CHEFDEVILLE (ESPRIT-PHILIPPE) ou CHÉDEVILLE, l'aîné, fut le plus habile joueur de musette qu'il y ait eu en France ; son frère (Nicolas) put seul lui être comparé. L'aîné entra à l'Opéra, en 1725, pour y jouer de son instrument ; admis à la pension en 1749, il en jouit jusqu'en 1732, époque où il mourut à Paris. On a de lui : 1° *Symphonies* (duos) *pour deux musettes*, livres 1^{er} et 2^e ; Paris, in-fol. oblong. — 2° *Concerts champêtres pour deux musettes et basse*, op. 3 ; ibid. — 3° *Recueil de vaudevilles, menuets et contredanses pour deux musettes* ; ibid.

Les compositions de Nicolas Chédeville sont : 1° *Les Amusements champêtres, suites pour deux musettes*, op. 1, 2 et 3 ; Paris, in-fol. obl. — 2° *Les Danses amusantes*, op. 4 ; ibid. — 3° *Les Soirées amusantes, sonates*, op. 5 ; ibid. — 4° *Les Pantomimes italiennes, pour Musettes et vielles*. — 5° *Les Amusements de Bellone, ou les Plaisirs de Mars*, op. 6. — 6° *Les Galanteries amusantes* (duos), op. 8. — 7° *Sonate pour la flûte*, op. 7. — 8° *Les Défis, ou l'Étude amusante*, op 9. — 9° *Les Idées françaises, ou les Délices de Chambray*, op. 10. — 10° *L'œuvre quatrième d'Abaco, arrangé pour les musettes et vielles*. — 11° *Les Printemps de Vivaldi, arrangés en concertos pour les musettes*. On a aussi imprimé une *Méthode de galoubet*, sous le nom de Chédeville ; Paris, Decombe.

CHEIN (LOUIS), né à Beaune, vers le milieu du dix-septième siècle, fut enfant de chœur de la Sainte-Chapelle du palais, et dans la suite en devint chapelain. Il passa enfin à Quimper-Corentin, en qualité de maître de musique de la cathédrale. On connaît de sa composition : 1° *Missa quatuor vocum ad imit. moduli Pulchra ut luna* ; Paris, Chr. Ballard, 1689, in-fol. — 2° *Missa pro defunctis quatuor vocum* ; Paris, Ballard, 1690. — 3° *Missa quinque vocum ad imitationem moduli Floribus omnia cedant* ; Paris, Ballard, 1691, in-fol. — 4° *Missa quatuor vocum ad imit. mod. Electa ut sol* ; Paris, 1691.

CHEINET (...), membre de l'Académie des sciences et des arts de Lyon, vers le milieu du dix-huitième siècle, a laissé en manuscrit une *Dissertation sur l'harmonie*, qui a pour objet de faire l'éloge du système de Rameau et de son traité de cette science. Cette dissertation se trouve parmi les manuscrits de la bibliothèque de Lyon, sous le n° 965, in-fol.

CHELARD (HIPPOLYTE-ANDRÉ-JEAN-BAPTISTE), fils d'un clarinettiste de l'Opéra, est né à Paris, le 1^{er} février 1789. Sa première éducation fut faite dans le pensionnat de Hix, alors très-renommé. Les premières leçons de solfége lui furent données en 1800 par l'auteur de cette Biographie, alors âgé de seize ans, et professeur adjoint de solfége et de piano dans cette maison. Admis, comme élève, dans une classe de violon, au Conservatoire, en 1803, Chelard y prit ensuite des leçons d'harmonie de Dourlen, et de composition de Gossec. En 1811, il obtint au concours de l'Institut le premier grand prix de

composition musicale. Devenu par la pensionnaire du gouvernement, il alla, suivant les règlements alors en vigueur, passer trois années à Rome, et il profita de son séjour en cette ville pour étudier sous la direction de l'abbé Baini les compositions de Palestrina; il reçut aussi des conseils de Zingarelli pour la musique d'Église, dans le style accompagné. De Rome, M. Chelard se rendit à Naples, où Paisiello l'accueillit avec bienveillance, et lui facilita l'entrée du théâtre pour y faire représenter un opéra bouffe de sa composition intitulé *la Casa da vendere*. Cet ouvrage fut joué en 1815, et obtint, dit-on, quelque succès. Il fut moins heureux à Paris, lorsque M. Chelard le fit jouer au théâtre Favart, quoiqu'il fût bien chanté par mademoiselle Cinti (plus tard madame Damoreau), Garcia et Porto. De retour à Paris vers la fin de 1816, M. Chelard était entré à l'orchestre de l'Opéra comme violoniste. Il donnait aussi des leçons de violon, de solfège et d'harmonie; mais, entraîné par son penchant pour la composition, il n'était point heureux, et c'était avec impatience qu'il subissait l'ennui de ses travaux journaliers. Après une longue attente, il parvint enfin au but de ses désirs; car il fit représenter à l'Opéra une tragédie lyrique, dont le sujet était *Macbeth*. Cet ouvrage fut joué pour la première fois le 29 juin 1827. Empreint du génie de Shakspeare, *Macbeth* est une belle conception; mais, réduite aux mesquines proportions que lui avait données Rouget de Lisle, c'était une pièce médiocre. Elle avait d'ailleurs le défaut d'être ennuyeuse; le compositeur ne put triompher de toutes les difficultés que le poëte lui avait préparées. Il y avait de belles choses toutefois dans son ouvrage, et l'on se souvient encore d'un trio de sorcières, vigoureusement conçu, qui se trouvait au premier acte. Quelques chœurs de cet ouvrage ont été aussi remarqués comme des morceaux d'une large et belle facture; mais, en somme, la pièce n'a pu se soutenir. Peu de bienveillance de la part de l'administration, et les intrigues de quelques personnes intéressées ont peut-être hâté son exclusion de la scène; mais il est certain qu'elle en aurait été bannie bientôt par le peu d'intérêt que le public portait à l'ouvrage.

Blessé d'une indifférence qu'il considérait comme une injustice, M. Chelard chercha en Allemagne les applaudissements qu'on lui refusait en France. Ayant été recommandé au baron de Poissl, intendant du théâtre de la cour à Munich, il lui envoya sa partition, et, bientôt après, lui-même se rendit dans la capitale de la Bavière. Il avait refait des scènes entières de son opéra de *Macbeth*, et dans ce travail il avait profité des critiques dont il avait été blessé. Au mois de juin 1828, c'est-à-dire un an après que l'ouvrage eut été représenté à Paris, M. Chelard eut la satisfaction de l'entendre exécuter en allemand, avec un effet tout nouveau pour lui, par la célèbre cantatrice mademoiselle Schechner, madame Sigl-Vespermann et Pellegrini. L'enthousiasme du public fut porté à son comble. Depuis lors on a représenté *Macbeth* en plusieurs autres villes de l'Allemagne, mais le succès n'a pas été aussi décidé. Les conséquences du triomphe du compositeur français furent sa nomination de maître de chapelle du roi de Bavière, et un empressement flatteur à l'accueillir dans les cours qu'il visita. En 1829 il revint à Paris, et se prépara à y donner un opéra-comique, qui fut joué au mois de janvier de l'année suivante, sous le titre de *la Table et le Logement*. L'attente de tous les amis de M. Chelard fut trompée, car ils ne trouvèrent dans cette production qu'une musique faible, sans charme, et plutôt écrite d'une manière systématique que née de l'inspiration. L'ouvrage ne réussit pas et n'eût que deux ou trois représentations. Quelques mois après, la révolution qui devait changer le sort de la France et de l'Europe éclata. Elle surprit M. Chelard au moment où il venait de fonder un établissement pour le commerce de musique : cet établissement fut, par cet événement, ruiné dès son origine, et son propriétaire, qui n'avait à Paris qu'une existence précaire, fut contraint de retourner en Allemagne. Son départ empêcha la représentation d'un opéra en trois actes, intitulé *Minuit*, qu'il avait écrit pour le théâtre Ventadour.

De retour à Munich, vers la fin de 1830, M. Chelard y fit traduire cet ouvrage en allemand, et le fit jouer au théâtre de la cour au mois de juin 1831. Plusieurs morceaux de cette nouvelle production furent accueillis avec beaucoup d'applaudissements, mais, en général, le succès de *Minuit* fut inférieur à celui de *Macbeth*. Vers la même époque, le compositeur fit venir à Munich sa famille, qui était restée à Paris. Au mois de février 1832, il donna, sous le titre de *l'Étudiant*, son opérette joué précédemment à Paris sous celui de *la Table et le Logement*. Il avait entièrement refondu cette partition, et n'avait conservé de l'ouvrage primitif qu'un petit nombre de morceaux : le succès fut complet. Dans le même temps, M. Chelard fit exécuter à la cathédrale de Munich une messe solennelle qu'il avait fait entendre précédemment à Paris, dans l'é-

glise de Saint-Roch. Cette messe fut ensuite donnée au concert spirituel, et fut suivie de plusieurs chœurs et cantates dont il a été fait mention dans la *Gazette musicale de Leipsick*. Dans les années 1832 et 1833, M. Chelard fut engagé comme directeur de musique de l'Opéra allemand de Londres, aux théâtres du roi, de Drury-Lane et de Covent-Garden. Il fit représenter au premier de ces théâtres son opéra de *Macbeth*; le rôle de lady Macbeth fut joué par madame Schroeder-Devrient. L'année suivante il donna à Drury-Lane son *Étudiant*, traduit en anglais et chanté par madame Malibran. La faillite des entrepreneurs de ces spectacles obligea M. Chelard de retourner à Munich sans avoir obtenu les avantages qu'il s'était promis. Il paraît qu'à la suite de son retour, la bienveillance qui avait accueilli d'abord cet artiste en Allemagne ne s'est pas soutenue, car il a, dit-on, rencontré de grands obstacles avant d'obtenir que son nouvel opéra, *le Combat d'Hermann* (die Herrmannsschlacht), fût joué au théâtre de la cour. Cet ouvrage n'a pu être représenté qu'à la fin de l'année 1835; mais l'éclat de son succès a dû consoler le compositeur de ses tribulations. On s'accorde à considérer cette production de M. Chelard, comme ce qu'il a fait de meilleur.

En 1836, il fut appelé à Weimar en qualité de maître de chapelle du Grand-Duc. Il y fit représenter en 1842 un petit opéra allemand intitulé *die Seekadetten* (les Aspirants de marine) et dans la même année il écrivit la musique du drame *Scheibentoni*. La position de M. Chelard à Weimar était, sinon brillante, au moins honorable et assurée; mais la nomination de Liszt, comme premier maître de chapelle du Grand-Duc, en 1843, vint y porter atteinte. Cet artiste célèbre s'étant fixé à cette cour après les événements révolutionnaires qui agitèrent l'Europe en 1848, et y ayant donné une impulsion très-active à la musique, Chelard eut à regretter de s'être peut-être complu dans un repos trop absolu. Liszt prit la direction de la musique du théâtre, et la place du second maître devint une sinécure. Mis enfin à la pension, il retourna à Paris en 1852, et il y donna en 1854 un grand concert dans lequel il fit entendre de nouvelles compositions vocales et instrumentales. Au moment où cette notice est remaniée (1860), il vit paisiblement à Weimar, s'occupant de la musique avec amour dans un petit cercle d'amis, mais paraissant avoir renoncé à occuper le public de ses productions.

On a publié de M. Chelard, indépendamment de ses ouvrages dramatiques : 1° Solféges à quatre voix, suivis d'un cantique à voix seule, avec accompagnement de piano; Paris, H. Lemoine. — 2° *Chant grec*, exécuté en 1826, au Waux-Hall, dans le concert donné au bénéfice des Grecs.

CHELL (WILLIAM) et non CHELLE (comme écrivent Forkel et Lichtenthal), chapelain séculier, prébendier et chantre à l'église cathédrale d'Hereford, fut fait bachelier en musique à l'université d'Oxford, en 1524. Tanner (*in Biogr. Britan.*) dit qu'il est auteur de deux écrits, dont l'un est intitulé *Musicæ practicæ Compendium*, et l'autre, *de Proportionibus musicis*; mais il ne fait pas connaître s'ils ont été imprimés, ou s'ils sont restés inédits.

CHELLERI (FORTUNÉ) naquit à Parme (1), en 1688, d'un père allemand nommé *Keller*, qu'il perdit à l'âge de douze ans : il n'en avait que quinze lorsque sa mère mourut. Son oncle maternel, François-Marie Bassani, maître de chapelle de la cathédrale de Plaisance, le prit alors dans sa maison pour veiller, comme tuteur, à son éducation, se proposant de lui faire étudier la jurisprudence. Mais les heureuses dispositions de Chelleri pour la musique ne tardèrent point à se manifester, et Bassani, témoin de ses efforts et de ses progrès, renonça à son premier dessein, et lui donna des leçons de chant et de clavecin. Après trois années d'études sérieuses, il fut en état de remplir une place d'organiste. Pour ne pas rester un musicien ordinaire, le jeune Chelleri commença alors à étudier le contrepoint sous la direction de son oncle, et y fit de grands progrès. La mort de Bassani le laissa livré à ses propres forces; mais, au lieu de se décourager, il redoubla d'efforts pour se perfectionner dans son art. Son premier essai dans la musique dramatique fut l'opéra de *la Griselda*, qu'il fit représenter à Plaisance en 1707. L'année suivante, il fut appelé à Crémone pour y écrire l'opéra de la saison; après s'être acquitté de cette tâche, il s'embarqua à Gênes, le 7 janvier 1709, pour aller en Espagne, et il visita les principales villes de ce royaume pendant le reste de l'année. Après son retour en Italie, en 1710, il y déploya tant d'activité qu'au bout de douze ans il n'y avait presque pas de ville considérable qu'il n'eût enrichie de quelques-unes de ses compositions. Il termina sa carrière théâtrale par l'o-

(1) Suivant le livret de son opéra *Alessandro fra le Amazzoni* (in *Venezia, per Marino Russetti*, 1715, in-12), Chelleri serait né à Milan; mais les partitions de ses ouvrages que j'ai vues à Paris, à Milan et à Vienne, portent aux titres, après son nom : *Parmigiano*.

péra de *Zenobia e Radamisto*, qui fut représenté au théâtre Saint-Angelo de Venise. L'évêque de Würtzbourg lui offrit alors la place de maître de chapelle : Chelleri accepta et se rendit en Allemagne. En 1725 il entra au service du landgrave de Hesse-Cassel, qui lui conféra les titres de maître de chapelle et de directeur de sa musique. L'année suivante, il partit pour l'Angleterre et demeura dix mois à Londres, où il publia un livre de cantates. Le successeur du landgrave Charles de Hesse-Cassel, qui était en même temps roi de Suède, le confirma dans son emploi de maître de chapelle, et le fit venir à Stockholm en 1731; mais, le climat ne convenant point à sa santé, il demanda la permission de retourner à Cassel, et l'obtint en 1734, avec le titre de conseiller de cour. Il est mort dans cette ville, en 1757, à l'âge de près de quatre-vingts ans. Ses ouvrages les plus connus sont : 1° *La Griselda*, à Plaisance, en 1707. — 2° *Il gran Alessandro*, Crémone, 1708. — 3° *La Zenobia in Palmira*; Milan, 1711. — 4° *L'Atalanta* ; Ferrare, 1713. — 5° *L'Alessandro fra gli Amazzoni*; Venise, 1715. — 6° *La Caccia in Etolia*, 1715. — 7° *Penelope*; Venise, 1716. — 8° *L'Amalassunte, regina de Goti*; Venise, 1718. — 9° *Alessandro Severo*; Brescia, 1718. — 10° *L'Arsacide*; Venise, 1719. — 11° *La Pace per amore*; Venise, 1719. — 12° *Il Temistocle*; Padoue, 1720. — 13° *Tamerlano*; Trévise, 1720. — 14° *L'Innocenza diffesa*; Venise, 1721. — 15° *Zenobia e Radamisto*; Venise, 1722. — 16° *Amor della patria*, 1722. — 17° Un livre de cantates et airs, publié à Londres, en 1726. — 18° Un livre de sonates et de fugues pour l'orgue et le clavecin; Cassel, 1729. Il a composé en Allemagne des psaumes, des messes, des sérénades, des oratorios, des trios, des ouvertures et des symphonies.

CHEMIN (ÉTIENNE DU), avocat au parlement, vers le milieu du dix-septième siècle, a publié : *Odes d'Horace mises en musique à quatre parties*; Paris, 1661.

CHEMIN (NICOLAS DU). *Voy.* DUCHEMIN.

CHEMNITZ (JEAN-LOUIS), médecin à Iever, dans le duché d'Oldenbourg, au commencement du dix-neuvième siècle, est auteur d'un mémoire intitulé *Dissertatio inauguralis de musices vi*; Gœttingue, 1809, in-8°.

CHENARD (SIMON), acteur et chanteur de l'Opéra-Comique, naquit à Auxerre le 20 mars 1658. Fils d'un menuisier, il était destiné à la même profession; mais, après avoir été enfant de chœur à la cathédrale et avoir fait d'assez bonnes études de musique, il s'engagea dans une troupe de comédiens de province. Un ordre de la cour le fit aller à Paris, en 1782, pour débuter à l'Opéra; mais, ayant eu peu de succès à ce théâtre, il entra à la Comédie-Italienne (Opéra-Comique) où il se fit remarquer en 1783 dans le rôle de *Jacques des Trois Fermiers*. *La Fausse Magie*, de Grétry, *la Colonie*, et surtout le rôle d'*Alexis*, dans le *Déserteur*, consolidèrent ensuite sa réputation. Après la réunion de la Comédie italienne avec le *Théâtre Feydeau* sous le titre d'*Opéra-Comique*, Chenard fut un des sociétaires directeurs. Une belle voix de basse, un grand aplomb de musicien et un talent naturel de comédien le firent considérer longtemps comme un des meilleurs acteurs de ce spectacle. Il jouait bien du violoncelle : pour mettre ce talent en évidence, Berton écrivit pour lui l'opéra-comique intitulé *le Concert interrompu*. Retiré du théâtre avec la pension, Chenard mourut à Paris en 1831.

CHENEVILLET (PIERRE), maître de musique et chanoine de Saint-Victor, à Clermont, vivait dans la seconde moitié du dix-septième siècle. On a de lui : 1° *Missa quatuor vocum ad imitationem moduli* Vota mea Domino; Paris, Ballard, 1652. — 2° *Missa quatuor vocum ad imitationem moduli* Deus ultionis Dominus; Paris, Ballard, 1653. — 3° *Missa quatuor vocum ad imit. mod.* Judica mihi; ibid., 1672.

CHENIÉ (MARIE-PIERRE), né à Paris le 8 juin 1773, fut élève de l'abbé d'Haudimont. A l'âge de seize ans, il fit exécuter une messe de sa composition à l'église Saint-Jacques de la Boucherie. En 1795 il est entré à l'orchestre de l'Opéra, comme contre-bassiste, et a pris sa retraite en 1820. Il a fait ensuite partie de l'orchestre du Théâtre-Italien, et fut attaché à la chapelle du roi. Pendant plusieurs années il a rempli les fonctions d'organiste de la Salpêtrière. On connaît de lui des messes, des motets, trois *Te Deum*, un *Regina Cœli*, un *O salutaris*, un *Domine salvum*, etc., des romances et quelques pièces fugitives. Nommé professeur de contre-basse au Conservatoire, il y a formé quelques bons élèves, parmi lesquels on remarque MM. Durier et Guillon. Chenié est mort à Paris le 6 mai 1832.

CHÉNIER (MARIE-JOSEPH), poëte, né à Constantinople en 1764, fut amené fort jeune en France, et fit ses études à Paris. Il fut membre de toutes les assemblées législatives depuis 1792 jusqu'en 1802, puis inspecteur général de l'ins-

truction publique, et enfin membre de l'Académie française (2ᵉ classe de l'Institut). Il mourut à Paris le 1ᵉʳ janvier 1811. Ce n'est point ici le lieu d'examiner la vie politique ni les œuvres littéraires de cet écrivain célèbre; mais il doit être mentionné comme auteur d'un *Rapport fait à la Convention nationale, au nom des comités d'instruction publique et des finances* (le 10 therm. an III), *sur la nécessité d'organiser le Conservatoire de musique*; Paris, an III, imprimerie nationale, une feuille in-8°. C'est à la suite de ce rapport que la Convention décréta l'institution du Conservatoire de musique de France.

CHERBLANC (JEAN-LOUIS), violoniste et compositeur, né à Morancé (Rhône) le 23 mars 1809, fit ses premières études de musique et de violon à Lyon. A l'âge de dix-sept ans, il était attaché à l'orchestre du théâtre des Célestins de cette ville. En 1829 il se rendit à Paris, et fut admis au Conservatoire le 3 juin de la même année, pour y suivre le cours de violon de Baillot. Doué d'une belle organisation musicale, il fit de rapides progrès sous la direction de ce grand maître. Le second prix de son instrument lui fut décerné au concours de 1831, et il obtint le premier en 1832. Ses études étant terminées au 1ᵉʳ octobre de l'année suivante, M. Cherblanc se retira du Conservatoire ainsi que de l'orchestre de l'Opéra, où il était attaché depuis plusieurs années, pour retourner à Lyon, où il occupa immédiatement la place de premier violon *solo* du Grand Théâtre. Il a publié plusieurs œuvres pour son instrument, au nombre desquelles on remarque des cahiers de duos pour deux violons, des fantaisies avec quatuor, op. 3 et 4, Paris, S. Richault ; une fantaisie sur le *Cor des Alpes*, de H. Proch, pour violon, piano et quatuor, op. 2, *ibid.*, et d'autres productions du même genre.

CHERICI (SÉBASTIEN), compositeur, né près de Bologne en 1647, fut d'abord maître de la cathédrale de Pistoie, et devint ensuite, vers 1684, maître de chapelle de l'académie *dello Spirito santo*, à Ferrare. Il fut aussi académicien philharmonique de Bologne. On connaît de lui : 1° *Inni sacri a 2, 3, 4 et 5 voci con violini e senza*, op. 1; Bologne, 1672. — 2° *Armonia di divoti concerti a 2 e 3 voci con violini e senza*, op. 2; Bologne Jacques Monti, 1681, in-4°. Il y a une deuxième édition de cet œuvre, datée de Bologne, 1698, in-4°. — 3° *Completa breve concertata a 3 e 4 voci con violini ripieni*, op. 3; Bologne, Jacques-Monti, 1680, — 4° *Moletti a 2 e 3 voci con violini e senza*, op. 4; Bologne, Silvani, 1700 : c'est la troisième édition de cet œuvre. — 5° *Componimenti da camera a due voci*, op. 5°; Bologne, 1688, in-4° obl. — 6° *Motetti sagri a due e tre voci con violini e senza*, op. 6; Bologne 1695, in-4°. Cet ouvrage est dédié à l'empereur Léopold Iᵉʳ. Il y a une édition postérieure. — 7° *Il Cieco nato*, oratorio (da Giberto Ferri) da cantarsi nella chiesa della confraternità del SS. Sacramento, eretta in S. Lorenzo (de Ferrare), posto in musica dal signor Sebastiano Cherici, l'anno 1679. Le livret de cet ouvrage a été imprimé à Ferrare chez del Gigli, en 1679, in-8°

CHÉRON (ANDRÉ), maître de musique à l'Opéra, y entra en 1734, et y battit la mesure pendant plusieurs années. En 1750, il devint chef du chant, et en remplit les fonctions jusqu'en 1753; puis on le fit inspecteur de la musique jusqu'en 1758, époque où il fut mis à la pension. Il mourut en 1766. Chéron a publié : 1° Trios pour trois flûtes, op. 1. — 2° Duos et trios de flûtes, op. 2. On connaît aussi quelques motets de sa composition. On lui attribue les basses des premiers livres de sonates de Leclair; enfin il a écrit la musique des vers qui furent chantés dans la tragédie de *Nicéphore*, en 1732.

CHÉRON (AUGUSTIN-ATHANASE), acteur de l'Opéra de Paris, naquit le 26 février 1760, à Guyancourt (Seine-et-Oise). La nature lui avait donné une voix de basse taille de la plus belle qualité, étendue, égale, sonore et d'un timbre métallique. A cette époque l'art du chant était inconnu en France, et le seul moyen qu'eût un chanteur pour plaire au public était de posséder un organe agréable et une belle articulation. Chéron était pourvu de ces deux avantages, et, de plus, sa physionomie était belle et sa taille majestueuse; cela suffit pour lui faire obtenir un ordre de début, bien qu'il n'eût point encore chanté sur la scène. Il n'avait pas vingt ans lorsqu'il parut pour la première fois à l'Opéra; car ce fut en 1779 qu'il débuta; les applaudissements du public décidèrent sa réception. Très-bon musicien et doué d'intelligence, il comprenait bien ce qu'il chantait et le rendait d'une manière convenable. D'ailleurs sa facile émission de voix le mettait à l'abri de l'habitude de crier, qui n'était que trop fréquente parmi les acteurs dont il était entouré; mais cette facilité même, qui secondait en lui une certaine paresse naturelle, l'empêchait de mettre dans son chant et dans son jeu du feu et de l'expression. Toutefois, dans les rôles qui avaient été écrits pour lui, il était souvent fort satisfaisant. Parmi ceux

où il s'est le plus distingué, on doit citer Agamemnon dans *Iphigénie en Aulide*, le pacha dans *la Caravane*, le roi d'Ormus dans *Tarare*, et particulièrement *Œdipe à Colone*. Après sa retraite, qui eut lieu en 1802, il vécut quelque temps à Tours, puis vint se fixer à Versailles, où il est mort le 5 novembre 1829.

CHÉRON (Anne), née **CAMEROY**, femme du précédent, cantatrice de l'Opéra de Paris, a vu le jour dans un village des environs de cette ville, en 1767. Les circonstances qui l'amenèrent sur le théâtre sont assez singulières pour mériter d'être rapportées ici. Sa sœur aînée était servante chez un médecin nommé le docteur Mittié. Ayant reçu des compliments de son maître sur la beauté de sa voix, elle lui parla de sa jeune sœur qui en avait une encore plus belle. Le docteur, lié avec Gossec, lui parla de ces deux cantatrices contadines. A cette époque Gossec venait d'être nommé directeur de l'école de chant et de déclamation des *Menus-Plaisirs*. Occupé de chercher des voix, il saisit l'occasion qui lui était offerte, et obtint qu'on fit venir de son village la jeune Cameroy. Sa voix était réellement belle, et les maîtres de l'école de chant entreprirent de la cultiver. Ces maîtres étaient alors Piccinni, Langlé et Guichard. Lays s'était joint à eux pour développer le talent de mademoiselle Cameroy, à qui l'on fit prendre alors, on ne sait pourquoi, le nom de *mademoiselle Dozon*. Reçue aux appointements à l'école, au mois de juin 1783, elle y reçut non-seulement les leçons de musique et de chant, mais des conseils de Molé pour la déclamation; Deshayes le père lui donna des leçons de danse, et Donnadieu, fameux maître d'armes de ce temps, lui fit faire des exercices pour l'habituer à des mouvements libres et souples. Après quinze mois de travaux assidus, ses maîtres déclarèrent qu'elle était en état de débuter à l'Opéra, et elle y parut avec un succès brillant, le 17 septembre 1784, dans le rôle de Chimène. A cette époque le talent et la renommée de madame Saint-Huberty étaient dans tout leur éclat : les ennemis de cette grande actrice crurent trouver dans les débuts de mademoiselle Dozon les moyens d'y porter atteinte; un parti se forma pour la débutante, et pendant quelque temps le public se partagea en faveur des deux rivales; mais l'engouement cessa bientôt, et lorsqu'en 1786 mademoiselle Dozon épousa Chéron, elle n'occupait plus à l'Opéra que le second rang, qui était encore assez beau lorsqu'il n'y avait au premier que madame Saint-Huberty. Cependant le rôle d'Antigone dans *Œdipe* vint à cette époque lui rendre toute la faveur du public; ce rôle fut toujours celui qui lui fit le plus d'honneur, et qui fut le mieux assorti à ses facultés. Sacchini le lui avait enseigné avec soin. La petitesse de sa taille, sa maigreur, au lieu de faire obstacle à ses succès, comme dans les autres rôles, étaient là d'accord avec la situation du personnage; elle y mettait beaucoup de sensibilité, et le caractère de sa voix, qui était ce que les Italiens appellent *soprano sfogato*, convenait fort bien au genre de la musique. Aucune autre actrice n'a produit après madame Chéron autant d'effet qu'elle dans le rôle d'Antigone. La délicatesse de sa santé l'obligea de quitter le théâtre en 1800, à l'âge de trente-trois ans. Elle se retira d'abord à Tours, avec son mari; puis elle se fixa à Versailles. Si elle vit encore au moment où cette notice est écrite (1860), elle est âgée de quatre-vingt-treize ans.

CHÉRON (Louis), amateur de musique à la Ferté-sous-Jouarre, dans la première moitié du dix-neuvième siècle, est auteur d'un système de notation exposé dans un livre qui a pour titre : *Éléments de musique d'après une nouvelle manière de l'écrire, qui en facilite singulièrement l'étude sans laisser les élèves étrangers à la musique en usage, qu'elle leur donne le moyen de lire, et par conséquent d'exécuter*; Paris, Dumartray, 1834, 1 vol. in-4° de 64 pages, avec 17 planches de musique. Quoique le frontispice indique une adresse de libraire à Paris, cet ouvrage a été imprimé dans la ville où résidait l'auteur. Le système de notation exposé par M. Chéron consiste à réduire la portée à quatre lignes, le nombre des clefs à deux qui se posent chacune sur deux lignes, à conserver la forme des notes ordinaires ainsi que leurs valeurs, et à substituer aux noms de ces notes la désignation par des chiffres pour tous les sons de l'échelle chromatique. Ce système n'a eu aucun succès, et le livre qui l'expose est resté dans une profonde obscurité. Le titre indique assez qu'il est fort mal écrit.

CHERUBINI (Marie-Louis-Charles-Zénobi-Salvador), compositeur célèbre, naquit à Florence le 8 septembre 1760, d'après une note qu'il a donnée à Choron, en 1809, pour la notice insérée dans le *Dictionnaire historique des Musiciens*, mais le 14 du même mois, suivant le catalogue de ses œuvres rédigé par lui. Son père, Barthélemi Cherubini, était professeur de musique et accompagnateur (*Maestro al cembalo*) du théâtre de la Pergola. Les premiers principes de la musique lui furent enseignés

avant qu'il eût accompli sa sixième année. A l'âge de neuf ans il reçut des leçons d'harmonie et d'accompagnement de Bartolomeo Felici et de son fils Alexandre. Puis il passa sous la direction de Pierre Bizzari et de Joseph Castrucci, qui lui firent continuer ses études de composition et qui lui donnèrent quelques notions de l'art du chant. Ses progrès furent si rapides qu'à l'âge de treize ans il écrivit une messe solennelle (la première de son catalogue) et un intermède pour un théâtre de société. Un peu plus tard la messe fut suivie de deux autres, à quatre voix et orchestre, de deux *Dixit*, des *Lamentations de Jérémie*, d'un *Miserere*, d'un *Te Deum*, d'un oratorio exécuté à Florence dans l'église de Saint-Pierre, d'un motet, d'un second intermède représenté dans la même ville, d'une grande cantate, et de plusieurs opéras. Au milieu de ces travaux, le jeune artiste avait atteint l'âge de dix-sept ans, et ses études n'avaient point eu d'interruption. Déjà il a savouré les douceurs d'une gloire naissante ; cependant une seule chose l'occupe au milieu de ses succès ; c'est d'augmenter la somme de ses connaissances par des études plus sévères encore, sous la direction d'un grand maître : enfin c'est à cette époque de sa brillante jeunesse qu'on le voit renoncer aux séductions des applaudissements, pour s'engager dans une voie toute scolastique. Étonné de trouver dans le jeune Cherubini de si belles facultés, Léopold II, grand-duc de Toscane, si recommandable à la postérité par la douceur de son gouvernement, par sa bienfaisance et par son goût pour les arts, lui accorda, en 1778, une pension, afin qu'il pût aller, conformément à son désir, s'instruire près de Sarti à Bologne, des conditions et du style propres aux compositions scientifiques. Abandonnant alors l'école du dix-huitième siècle pour remonter au seizième, d'imitateur de Durante et de Leo qu'il avait été jusqu'alors, il se fit élève de Palestrina. Après 1777, Cherubini est à Bologne, près de Sarti, et le catalogue chronologique de ses ouvrages ne nous montre plus, pendant les années 1778 et 1779, que des antiennes à quatre, cinq et six voix, sur le plain-chant, dans la manière des anciens maîtres de l'école romaine. Ces morceaux ne sont que des études, et ces études, Cherubini les fait avec persévérance jusque vers le milieu de l'année 1780, c'est-à-dire jusque dans sa vingtième année. Ainsi ce jeune homme, dont la première enfance fut la manifestation d'une organisation toute musicale, employa onze années à prendre connaissance des lois de l'harmonie et des artifices de l'art d'écrire ! Il y a loin de là aux méthodes expéditives de notre temps, et à l'éducation improvisée des compositeurs de notre siècle de hâte ; mais il y a loin aussi du mérite de ces compositeurs à celui de Cherubini. Ce n'est pas que je croie à la nécessité absolue d'un temps si long pour une éducation complète de musicien. Par la méthode d'analyse et par des exercices bien gradués et progressifs, il est possible de l'abréger de plus de moitié sans rien négliger du domaine immense de la science. Mais la méthode d'analyse a été de tout temps inconnue dans les écoles de musique en Italie. Sarti ne l'employait pas plus que les autres maîtres dans son enseignement. Admirables dans la pratique par leur sentiment exquis de la tonalité et du rhythme, ces maîtres ne fournissaient à leurs élèves que des modèles parfaits ; mais la plupart étaient incapables d'expliquer l'origine ou les motifs des règles qu'ils prescrivaient. Aux questions de leurs élèves, à leurs objections, ils ne connaissaient qu'une réponse : l'autorité de l'école. De là la longue durée des études pour faire un musicien accompli par la méthode des maîtres italiens. Instruit par elle, Cherubini n'a pu acquérir que par une longue pratique sa merveilleuse intelligence de tous les faits relatifs aux formes du style, à la tonalité, au rhythme, à la modulation. Lui-même, maître parfait, lorsqu'il s'agissait de montrer par un exemple l'application du précepte, ne pouvait presque jamais trouver l'explication de celui-ci. Malheur à l'élève qui ne le comprenait pas à demi-mot ; car le mot tout entier lui venait rarement. Cette difficulté d'élocution concernant des choses dont la pratique lui était si familière, était pénible pour lui : elle lui donnait de l'humeur contre l'élève qui lui causait cet embarras. Auber, Halévy et quelques autres artistes distingués qui ont fait leurs études sous sa direction le reconnaîtront à ce portrait. On serait dans l'erreur si l'on croyait que le *Cours de contrepoint et de fugue*, publié sous son nom, contredit nos assertions à ce sujet ; car Cherubini ne songea jamais à écrire un traité dogmatique sur ces matières. Il avait fait pour ses élèves des modèles de toutes les espèces de contrepoints simples et doubles, d'imitations, de canons et de fugues : une ou deux feuilles de principes, assez semblables à ce qu'on trouve dans l'ouvrage de Mattei, précédaient les exemples : tous les élèves de Cherubini ont copié ces feuilles et savent comme moi ce qui en est. L'idée d'une spéculation sur ces modèles vint à je ne sais qui ; mais il fallait un texte ; Cheru-

bini n'en voulait point écrire. Ce fut, je crois, Halévy qui eut la complaisance de se charger de cette tâche pour son maître. Telle est la vérité sur le cours de contrepoint et de fugue publié sous le nom du grand artiste.

Cherubini a écrit en tête du catalogue de ses ouvrages une notice en quelques lignes sur sa jeunesse (1) : on y voit que Sarti ne l'occupait pas seulement à écrire des contrepoints et des fugues, mais qu'il lui faisait composer les airs de seconds rôles de ses opéras; étude excellente qui délassait l'élève de ses travaux scolastiques, entretenait l'habitude de la production de ses idées, et lui faisait acquérir l'expérience de la musique dramatique. Au premier abord, il semble que la mémoire de Cherubini soit en défaut sur cette époque de sa vie, car la notice dit qu'il obtint vers 1777 ou 1778 la pension du grand-duc Léopold pour aller à Bologne étudier auprès de Sarti. Ce fut, en effet, dans les derniers mois de 1777 qu'il partit pour cette ville. La notice ajoute qu'il resta près de ce maître trois ou quatre ans; cependant tous ses ouvrages écrits dans l'année 1779 sont datés de Milan, ce qui n'indique qu'un an et quelques mois de séjour à Bologne. L'explication de ce fait se trouve dans le changement de position de Sarti à cette époque. Fioroni, maître de la cathédrale de Milan, était mort au commencement de l'année 1779, et, Sarti ayant obtenu sa place au concours, Cherubini suivit son maître à Milan et y acheva ses études.

Enfin, dans l'automne de 1780, commença pour le jeune artiste la carrière de compositeur dramatique par l'opéra en trois actes *il Quinto Fabio*, représenté à Alexandrie de la Paille pendant la foire. *C'est mon premier opéra*, dit Cherubini : *j'avais alors dix-neuf ans accomplis.* Il se trompe, il en avait vingt. Nous n'avons aucun renseignement sur le succès de cet opéra; car Cherubini garde le silence sur le sort de ses ouvrages. Il y a lieu de croire que le *Quinto Fabio* ne réussit que médiocrement. Le jeune maître étant resté sans engagement pendant toute l'année 1781, il n'écrivit rien pour le théâtre, à l'exception d'un opéra commencé pour Venise, et non achevé, par des motifs que Cherubini ne fait pas connaître. L'année 1782 fut une des plus actives de la vie de l'illustre maître; car il donna, pendant le carnaval à Florence, son *Armida*, en trois actes; *Adriano in Siria*, aussi en trois actes, pour l'ouverture du nouveau théâtre de Livourne, au printemps ; *il Mesenzio*, également en trois actes, à Florence, pendant l'automne. De plus, il écrivit dix nocturnes à deux voix, quatre mélodies à voix seule, un air avec orchestre pour Crescentini, à Livourne, un autre air pour Rubini, chanteur qui avait alors de la renommée, comme celui du même nom que nous avons connu longtemps après, et deux duos avec accompagnement de *deux cors d'amour*, pour un Anglais. Dans l'année 1783, le catalogue nous révèle un fait longtemps ignoré, à savoir, que Cherubini a écrit un deuxième *Quinto Fabio*, en trois actes, et l'a fait représenter à Rome au mois de janvier. Nul doute que cet ouvrage ne soit différent de celui qui avait été joué en 1780 à Alexandrie de la Paille; car Cherubini a marqué celui-ci de la croix qui indique, dans son Catalogue, l'absence de son manuscrit ou de la copie de ses ouvrages, tandis qu'il possédait le manuscrit original de l'opéra de Rome, en 520 pages. Dans l'automne de la même année, il fit représenter à Venise l'opéra-bouffe en deux actes intitulé *lo Sposo di tre, marito di nessuna*.

La réputation de Cherubini s'étendait et prenait de l'importance, car on lit dans l'*Indice teatrale* de 1784 que les Vénitiens l'appelaient *il Cherubino*, non à cause de son nom, mais pour la grâce de ses chants (*toccante meno al suo nome, dalla dolcezza de' suoi canti*). On voit aussi dans le Catalogue que les Jésuites de Florence, dans le dessein d'attirer la foule dans leur église, avaient fait parodier un oratorio sur des morceaux de ses opéras, et que Cherubini composa deux chœurs pour cet oratorio, qui fut exécuté pendant l'hiver de 1784. Dans la même année il donna l'*Idalide*, en 2 actes, à Florence, et *Alessandro nell'Indie*, à Mantoue, pour la foire. Cherubini nous apprend, dans sa petite notice, qu'il partit pour Londres dans l'automne de la même année.

Là de nouveaux succès l'attendaient. Après avoir écrit six morceaux, dont un *finale* pour un *Demetrio* de différents auteurs, il fit jouer au théâtre du roi *la Finta principessa*, opérabouffe en deux actes, qui obtint une vogue décidée. Moins heureux dans son *Giulio Sabino*, joué en 1786 dans la même ville, il ne put le faire représenter deux fois, parce que l'ouvrage fut assassiné par les chanteurs (*was murdered*) à la première représentation, dit Burney (1). Le dégoût que causa cette chute au

(1) Bottée de Toulmon l'a publiée avec le Catalogue (Paris, 1843, in-8°.)

(1) *A General History of Music*, t. IV, p. 887.

compositeur le fit s'éloigner de Londres, avant même que la saison fût achevée. Il se rendit à Paris au mois de juillet 1786, et s'y établit, ne croyant pas peut-être que ce fût pour si longtemps. Son début n'y fut pourtant point heureux; car le Catalogue nous apprend qu'il écrivit dans la même année une grande cantate pour le concert de la loge Olympique, sur le sujet d'*Amphion*, mais qu'elle ne fut pas exécutée. La partition de cet ouvrage forme 153 pages. Dix-huit romances d'*Estelle*, roman de Florian, publiées en deux livraisons, sont les seules productions de Cherubini inscrites sous la la date de 1787. Il avait dû se rendre à Turin pour y composer, l'*Ifigenia* en trois actes, qui fut représentée pendant le carnaval. Les almanachs des théâtres d'Italie nous apprennent que cet ouvrage eut un brillant succès, et qu'il fut joué dans la même année à Milan, à Parme et à Florence. L'*Ifigenia* fut l'adieu de Cherubini à sa patrie; car, bien qu'il y ait fait un voyage longtemps après, il n'y travailla plus. Parti de Turin après la représentation de son opéra, il retourna à Paris pour achever la partition de *Démophon*, qui fut son premier opéra français. Là commença pour lui une carrière nouvelle, et s'opéra une transformation complète de son talent.

L'administration de l'Opéra avait confié à Vogel, auteur de la musique de la *Toison d'Or*, le poëme de *Démophon*, grand opéra de Marmontel. Deux années s'étaient écoulées sans que le travail du compositeur fût achevé; les excès d'intempérance auxquels il se livrait habituellement laissaient peu d'espoir qu'il pût terminer sa partition. Dans cette situation, Marmontel exigea que son ouvrage fût donné à Cherubini, qui lui avait été présenté par un de ses amis. Une fièvre maligne conduisit Vogel au tombeau le 28 juin 1788, et le 2 décembre de la même année le *Démophon* de Cherubini fut représenté à l'Opéra. Il y produisit peu d'effet, et le public l'accueillit avec froideur. C'est un curieux sujet d'étude historique que la partition de cet opéra, si on la compare à l'*Ifigenia* que Cherubini avait écrite à Turin au commencement de la même année. Dans cette dernière partition la mélodie abonde, et parmi quelques morceaux pleins de charme on remarque un trio de la plus grande beauté. *Démophon*, au contraire, ne nous offre que de la sécheresse dans les cantilènes, des motifs vagues, de nombreux défauts de rhythme et de symétrie dans les phrases, et, ce qui est pire que tout cela, une monotonie languissante dans la couleur générale de l'ouvrage. L'harmonie même n'y a rien de distingué, et l'on a peine à reconnaître dans cette faible production l'ouvrage d'un homme qui, bientôt après, se fit considérer à juste titre comme un grand maître. D'où pouvait naître l'embarras qui comprimait ainsi le génie de Cherubini? Évidemment il était produit par les exigences de la scène française, auparavant inconnues au compositeur, et qu'il n'avait pas eu le temps d'étudier; puis d'une langue peu musicale qui ne lui offrait pas les rhythmes cadencés de sa langue maternelle, rhythmes si favorables à la contexture de la mélodie! La gêne et la préoccupation des difficultés se font apercevoir partout dans le *Démophon*; or le talent qui s'exerce dans les conditions défavorables ne peut rien produire que de médiocre. De temps en temps on aperçoit un commencement d'heureuse mélodie, par exemple, dans l'air *Faut-il enfin que je déclare*, et dans celui-ci, *Au plaisir de voir tant de charmes, etc.*; mais bientôt les détestables vers prétendus lyriques de Marmontel viennent dissiper ce parfum mélodique qui semblait vouloir s'exhaler : le pauvre Cherubini ne sait que faire de ces vers de toutes dimensions, qui tantôt l'obligent à faire sa phrase de cinq mesures, et tantôt ne lui en permettent que deux, ou le contraignent à augmenter la valeur des temps musicaux pour faire deux mesures avec une. La composition de cet opéra dut être pour lui un long supplice.

En 1789 Léonard, coiffeur de la reine, obtint un privilége pour élever à Paris un théâtre d'Opéra italien. Viotti fut chargé d'aller en Italie former la compagnie parmi les chanteurs les plus renommés. Ceux qu'il ramena méritaient d'être classés parmi les plus habiles de l'Italie : c'étaient Viganoni, Mandini, la Morichelli et l'excellent acteur Raffanelli, qu'on revit à Paris environ douze ans plus tard, et qui n'avait rien perdu de son beau talent. Ces chanteurs furent mis sous la direction de Cherubini, pour ce qui concernait la distribution des rôles et pour tout ce qui était du ressort de la musique. La troupe fit son début dans une espèce de bouge qu'on appelait *le théâtre de la foire Saint-Germain*. C'est là que furent exécutés, avec une perfection jusqu'alors inconnue, les meilleurs ouvrages d'Anfossi, de Paisiello, et de Cimarosa, dans lesquels Cherubini avait introduit d'excellents morceaux de sa composition. Tous ces morceaux étaient marqués du cachet d'un talent supérieur; ils excitèrent une admiration générale. Bien des amateurs se souviennent encore du délicieux quatuor *Cara, da voi dipende*, qui était placé dans les

Viaggiatori felici et du trio inséré dans *l'Italiana in Londra*. Ces productions offrent un sujet d'étude plein d'intérêt, si on les compare avec *Démophon*, et surtout avec *Lodoïska*, opéra français que Cherubini écrivit dans le même temps. Elles prouvent que leur auteur avait alors deux manières très-distinctes; l'une, simple comme celle de Cimarosa et de Paisiello, et qui ne se distinguait que par une pureté de style supérieure à tout ce qu'on connaissait; l'autre, sévère, plus harmonique que mélodique, riche de détails d'instrumentation, et type alors inapprécié d'une école nouvelle, destinée à changer toutes les formes de l'art.

Cherubini, dans le même temps, était occupé de la composition de *Marguerite d'Anjou*, opéra en trois actes qui ne fut point achevé, mais dont il écrivit huit morceaux qui se trouvent parmi ses manuscrits originaux. Déjà il était préoccupé d'un style profondément dramatique et nouveau que lui avait inspiré le sujet de *Lodoïska*. Il mit beaucoup de soin dans la partition de cet ouvrage, qui fut représenté en 1791; cette belle composition, où le développement des proportions dans la coupe des morceaux d'ensemble, la nouveauté des combinaisons, et les richesses instrumentales sont si remarquables, fit une révolution dans la musique française, et fut l'origine de la musique d'*effet* que tous les compositeurs modernes ont imitée avec diverses modifications. Aussi vit-on ceux de l'École française, particulièrement Méhul, Steibelt, Berton, Lesueur, Grétry même, se jeter dans cette route nouvelle, et y porter seulement des différences qui tenaient à leur génie. A la vérité, Mozart, avait déjà révélé par ses immortelles compositions des *Noces de Figaro* et de *Don Juan*, tout l'effet que peuvent produire de grandes combinaisons harmoniques et de belles dispositions instrumentales unies à d'heureuses mélodies; mais ces ouvrages, venus trop tôt, même pour que les compatriotes de Mozart fussent en état de les comprendre, étaient alors absolument inconnus des étrangers. Nul doute que Cherubini n'ait suivi ses propres inspirations dans le genre nouveau qu'il introduisit en France : la comparaison de son style avec celui de son illustre prédécesseur le prouve jusqu'à l'évidence.

La révolution commencée par *Lodoïska* fut achevée par *Élisa, ou le Mont Saint-Bernard*, et par *Médée*. Malheureusement ces opéras, dont la musique excite encore, après plus de soixante ans, l'admiration des artistes, ont été composés sur des poëmes ou dénués d'intérêt, ou écrits d'un style ridicule; en sorte qu'ils n'ont pu se maintenir sur la scène; mais ce qui prouve qu'il n'a manqué à Cherubini, pour obtenir des succès populaires, que des ouvrages ou plus intéressants ou plus raisonnables, c'est l'effet d'entraînement qu'a produit l'opéra des *Deux Journées*, dont la musique est écrite dans le système de ses autres compositions françaises, mais dont le poëme, plus intéressant, est mieux assorti aux accents de cette belle musique. Plus de deux cents représentations de cet ouvrage n'ont pas fatigué l'enthousiasme des vrais connaisseurs.

Toutefois, malgré la haute réputation dont Cherubini jouissait dans toute l'Europe, il n'avait point en France un sort digne de son talent. Les émoluments d'une place d'inspecteur du Conservatoire composaient tout son revenu, et suffisaient à peine aux besoins d'une famille nombreuse. Le chef du gouvernement qui avait succédé au Directoire, laissait dans l'oubli ce même homme dont le nom était révéré en France, en Angleterre, en Italie et surtout en Allemagne. L'*oubli* n'est peut-être pas le mot juste ici; c'était de l'antipathie qu'avait Napoléon pour l'auteur des *Deux-Journées*. Ce sentiment a été attribué à divers motifs; mais l'anecdote suivante paraît en avoir été l'origine. Au retour des brillantes campagnes d'Italie, le général Bonaparte avait demandé qu'on exécutât devant lui au Conservatoire de musique une marche fort médiocre composée pour lui par Paisiello. On profita de cette circonstance pour lui faire entendre une cantate et une marche funèbre écrite par Cherubini pour les funérailles du général Hoche. Soit que le héros fût mécontent qu'on eût chanté devant lui une autre gloire militaire; soit qu'il fût blessé qu'on ne se fût pas borné à faire ce qu'il avait désiré, il montra de l'humeur. S'approchant de Cherubini, il ne lui dit pas un mot des morceaux qu'il venait d'entendre, et se borna à donner les plus grands éloges à Paisiello et à Zingarelli, qu'il déclarait les premiers musiciens de l'époque. *Passe encore pour Paisiello*, répondit Cherubini; *mais Zingarelli !* Dès ce moment il y eut entre le futur empereur et le grand artiste un éloignement invincible.

Après l'attentat du 3 nivôse, le premier consul reçut aux Tuileries des députations de tous les corps constitués et des administrations d'établissements publics. Le Conservatoire envoya aussi la sienne. Cherubini s'y trouvait avec les autres inspecteurs de cette école; mais il se tenait caché derrière ses collègues pour échapper à une entrevue qu'il savait ne pouvoir lui être agréable. *Je ne vois pas M. Cherubini*, dit le premier consul, affectant de prononcer ce nom

à la française; l'artiste fut obligé de se montrer; mais il ne dit pas un mot.

Quelques jours après, il reçut une invitation à dîner. Après le repas, Napoléon, marchant à grands pas dans le salon, entama avec Cherubini, qui le suivait du mieux qu'il pouvait, une conversation sur la musique, dans laquelle il passait alternativement de la langue italienne à la française. Le premier consul revint encore sur sa préférence pour la musique de Paisiello et de Zingarelli. Poussé à bout par le grand artiste, il s'écria tout à coup : « Je vous dis que j'aime « beaucoup la musique de Paisiello : elle est douce « et tranquille. Vous avez beaucoup de talent, « mais vos accompagnements sont trop forts. — « Citoyen consul, je me suis conformé au goût « des Français. — Votre musique fait trop de « bruit : parlez-moi de celle de Paisiello; c'est « celle-là qui me berce doucement. — J'entends « (répliqua le compositeur), vous aimez la mu- « sique qui ne vous empêche pas de songer aux « affaires de l'État. » Cette réponse spirituelle fit froncer le sourcil du maître qui n'aimait pas ces libertés de langage : il ne la pardonna jamais.

Le 4 octobre 1803, Cherubini fit représenter à l'Opéra *Anacréon* ou *l'Amour fugitif*, en 2 actes; ouvrage remarquable par plusieurs morceaux d'une grande beauté, au nombre desquels est une ouverture devenue célèbre. Malheureusement le livret, entièrement dépourvu d'intérêt, en empêcha le succès. Par respect pour le grand talent de l'auteur de la musique, l'administration du théâtre fit jouer un certain nombre de représentations de cette pièce, et la partition fut gravée; mais le public n'en comprit jamais le mérite. La mauvaise fortune qui poursuivait l'illustre compositeur fit encore sentir son influence dans le ballet d'*Achille à Scyros*, dont Cherubini avait composé la plus grande partie de la musique, et qui fut joué à l'Opéra en 1804. Il s'y trouvait une scène admirable de bacchanale et beaucoup de morceaux d'une rare délicatesse d'expression; mais le goût français ne put admettre les gaucheries d'Achille déguisé en femme. Achille est une grande figure antique qui n'est pas tolérable dans une situation grotesque.

Le peu de ressources trouvées à la scène française par Cherubini pour l'existence de sa famille le décida, en 1805, à accepter un engagement avantageux qui lui était offert pour aller écrire à Vienne quelques opéras. Parti de Paris avec sa famille au printemps, il arriva bientôt dans la ville impériale, où son premier soin fut de présider à la mise en scène de sa *Lodoïska*. Il écrivit pour cet ouvrage un air nouveau qui fut chanté par madame Campi, et deux entr'actes. *Faniska* fut le premier opéra dont la composition lui fut confiée. Il avait terminé sa partition, quand la guerre fut déclarée entre l'Autriche et la France. Avec une rapidité qui tenait du prodige, les Français, vainqueurs au pas de course, entrèrent à Vienne à l'improviste, et terminèrent une campagne de peu de mois par la victoire d'Austerlitz et par la paix de Presbourg. Napoléon, apprenant que Cherubini était à Vienne, le fit appeler et lui dit en l'apercevant : *Puisque vous êtes ici, M. Cherubini, nous ferons de la musique ensemble; vous dirigerez mes concerts.* Il y eut en effet environ douze soirées musicales, tant à Vienne qu'à Schœnbrunn : Cherubini les organisa et dirigea l'exécution. Il reçut en indemnité une somme assez forte, mais la faveur impériale s'arrêta là pour lui.

Le 25 février 1806, *Faniska*, opéra en 3 actes, fut représenté à Vienne sur le théâtre de la porte de Carinthie. Les beautés de cet ouvrage excitèrent l'admiration des artistes de cette ville. Haydn et Beethoven déclarèrent l'auteur de cette belle partition *Le premier compositeur dramatique de son temps*. Les musiciens français, et Méhul lui-même, souscrivirent à cet éloge. Cependant les désastres de la guerre avaient plongé la cour impériale et les habitants de Vienne dans la tristesse. Les circonstances n'étaient pas favorables pour les entrepreneurs du théâtre; l'engagement souscrit avec Cherubini pour les autres ouvrages projetés fut rompu; l'illustre compositeur partit de Vienne le 9 mars, et arriva à Paris le 1er avril. Trois semaines étaient alors nécessaires pour franchir la distance d'une de ces villes à l'autre. Revenu dans sa position d'inspecteur du Conservatoire, Cherubini expia dans un repos forcé la gloire d'un succès qui semblait braver les dédains de Napoléon.

Une fête improvisée au Conservatoire accueillit le retour de Cherubini à Paris. On y exécuta quelques morceaux de ses opéras, et son entrée dans la salle fut saluée par des transports d'enthousiasme. Cette protestation de tout ce qu'il y avait alors de musiciens distingués à Paris et d'une jeunesse ardente, contre la défaveur impériale qui frappait un grand artiste, loin d'être favorable à celui-ci, ne pouvait que lui nuire. Le même délaissement continua de peser sur Cherubini, dont le découragement est marqué d'une manière bien significative dans le catalogue de ses œuvres; car les années 1806, 1807 et 1808 n'offrent que l'indication de fragments de quelques pages. Pendant toute cette époque, une occupa-

tion frivole devint pour lui un goût passionné et lui fit en quelque sorte oublier la musique : elle consistait à dessiner à la plume, sur des cartes à jouer, des figures et des scènes dont les trèfles, piques, cœurs ou carreaux formaient des parties intégrantes. Il employait quelquefois à ce travail sept ou huit heures dans une seule journée. Ces dessins, où l'on trouvait souvent une imagination originale, étaient recherchés par ses amis et lui faisaient oublier ses chagrins.

Cependant quelques amis essayèrent de vaincre les répugnances et les préventions du maître de l'empire : ils engagèrent Cherubini à écrire un opéra italien pour le théâtre des Tuileries, et Crescentini promit de chanter le rôle principal. Le compositeur se laissa persuader, et, quelques mois après, la partition de *Pimmaglione* fut achevée. *Pimmaglione!* ouvrage charmant, d'un genre absolument différent des autres productions de Cherubini, et dans lequel on trouvait quelques scènes de la plus heureuse conception! Napoléon parut étonné quand on lui eût dit le nom de l'auteur de cette œuvre; il montra d'abord quelque satisfaction, mais il n'en résulta aucune amélioration dans le sort du compositeur. Tant d'injustice devait porter le découragement dans l'âme de l'artiste; mais tout à coup, au milieu de la disgrâce où il était tombé, des circonstances imprévues guidèrent Cherubini vers un genre nouveau qu'on peut considérer comme un des titres les plus solides de sa gloire. Il venait de s'éloigner de Paris, pour goûter, chez M. le prince de Chimay, un repos d'esprit, un calme, dont il éprouvait l'impérieux besoin. Il était dans un de ces moments de dégoût de l'art qu'il n'est pas rare de rencontrer dans la vie des plus grands artistes; mais, pour donner un aliment à son esprit, il s'était épris de la botanique, et semblait ne vouloir plus s'occuper que de cette science. Or il arriva qu'on voulut exécuter un jour une messe en musique dans l'église de Chimay pour la fête de Sainte-Cécile; mais, pour réaliser ce projet, il manquait précisément la musique de la messe. On eut recours à Cherubini. Le président de la société d'harmonie qui avait formé le projet vint, à la tête des musiciens, exposer à l'illustre maître avec timidité l'objet de leur désir. *Non, cela ne se peut pas,* fut la réponse brève et sèche par laquelle Cherubini accueillit cette demande; et tel avait été le ton dont elle fut prononcée, que les pauvres harmonistes n'osèrent insister et se retirèrent confus. Parmi les habitants du château, tout le monde garda le silence sur ce qui venait de se passer, dans la crainte de contrarier le maître.

Cependant on remarqua le lendemain que Cherubini se promenait seul dans le parc, d'un air préoccupé, sans faire son excursion botanique de chaque jour. Madame de Chimay recommanda qu'on ne le troublât pas ; mais elle fit mettre du papier de musique sur la petite table dont il se servait pour son herbier. Le soir venu, chacun prit dans le salon ses habitudes ordinaires, sans paraître remarquer ce que faisait Cherubini. Bientôt on le vit, assis à sa table près de la cheminée, tirer de grandes barres de partition et écrire en silence, sans approcher du piano. Le lendemain il ne descendit pas de sa chambre avant l'heure du dîner. Après quelques jours passés ainsi, il appela Auber au piano, lui mit sous les yeux la partition d'un *Kyrie* à trois voix avec orchestre, confia la partie de soprano à Mme Duchambge, pria le prince de chanter la basse, et se chargea du ténor. Ce morceau était le premier de la messe en *fa* devenue si célèbre depuis lors. Des exclamations admiratives s'échappèrent de toutes les bouches sur cette belle composition. Cherubini écrivit ensuite le *Gloria*, dont la beauté ne laisse rien à désirer dans le genre concerté, soit qu'on le considère sous le rapport de la nouveauté des formes, soit qu'on s'y attache à l'examen du style et des qualités de l'art d'écrire. Cherubini avait dû se renfermer dans les ressources que lui offrait Chimay pour cet ouvrage : or on n'y trouvait alors ni haute-contre ni contralto : de là l'obligation d'écrire à trois voix. Dans l'instrumentation, on ne voit qu'une flûte, un basson, deux clarinettes et deux cors avec les instruments à cordes, parce qu'il n'y avait pas autre chose dans la ville ; mais, avec ces faibles moyens, le génie du maître a su produire les plus beaux effets de la musique moderne.

Le *Kyrie* et le *Gloria* avaient pu seuls être terminés pour le jour indiqué : ils furent exécutés tant bien que mal à Chimay, le 22 novembre 1808 ; mais, de retour à Paris, Cherubini écrivit le *Credo* et les autres morceaux de la messe pendant les premiers mois de 1809, et l'ouvrage entier fut exécuté à l'hôtel du prince de Chimay, au mois de mars de la même année. Les chanteurs n'étaient pas en grand nombre, mais tous habiles et possédant de bonnes voix. Parmi les violons de l'orchestre, on remarquait Baillot, Rode, Libon, Kreutzer, Habeneck, Mazas, Grasset, etc. ; la partie de violoncelle était jouée par Lamare, Duport, Levasseur, Baudiot, Norblin ; Tulou, jouait la flûte; Delcambre, le basson; Lefebvre et Dacosta, les clarinettes; Frédéric Duvernoy et Domnich, les cors. Je n'oublierai jamais l'effet que produisit ce bel ouvrage avec de tels inter-

prêtes. Toutes les célébrités de Paris, en quelque genre que ce fût, assistaient à cette soirée, où la gloire du grand compositeur brilla de son éclat le plus vif. Pendant l'intervalle qu'il y eut entre le *Gloria* et le *Credo*, des groupes se formèrent dans les salons, et tout le monde exprima une admiration sans réserve pour cette composition d'un genre nouveau, où Cherubini s'était placé au-dessus de tous les musiciens qui avaient écrit jusqu'alors dans le style d'église concerté. La réunion des beautés sévères de la fugue et du contrepoint avec l'expression d'un caractère dramatique, et la richesse des effets d'instrumentation, met ici le génie de Cherubini hors de pair. La messe de *Requiem*, connue sous le nom de Mozart, n'a pas cette sévérité de style; elle appartient au genre de l'harmonie allemande et au goût instrumental. Le succès qu'obtint dans toute l'Europe le bel ouvrage dont il vient d'être parlé détermina son auteur à en produire beaucoup d'autres. La restauration de l'ancienne monarchie française, en faisant cesser l'espèce de proscription qui pesait sur Cherubini, lui fournit des occasions fréquentes de déployer son génie dans ce genre. En 1816 il succéda à Martini dans l'emploi de surintendant de la musique du roi, et dès lors il dut écrire beaucoup de messes et de motets pour le service de la chapelle royale; il n'en a été publié qu'une partie, mais la plupart de ces ouvrages sont considérés par les artistes comme des compositions d'un ordre très-élevé.

Des critiques et des biographes ont dit que la musique de Cherubini manque de mélodie; ils ont même refusé à l'artiste le génie nécessaire pour en inventer : leur erreur est évidente. N'y eût-il que le duo de l'opéra d'*Épicure*, écrit par ce compositeur, que la grande scène de *Pimmaglione* chantée par Crescentini, que le délicieux air des *Abencérages*, si souvent chanté avec succès par Ponchard, que celui d'*Anacréon chez lui* (*Jeunes filles aux regards doux*), et que le chœur si suave de *Blanche de Provence*, il serait prouvé que Cherubini était doué de la faculté d'imaginer des mélodies plus neuves de formes peut-être que beaucoup d'autre musique considérée comme essentiellement mélodieuse. La mélodie abonde dans *les Deux Journées*; mais telle est la richesse de l'harmonie qui l'accompagne, tel était l'éclat du coloris de l'instrumentation à l'époque où parut cet ouvrage, telle était surtout alors l'insuffisance des lumières du public pour apprécier les combinaisons de toutes ces beautés, que le mérite de la mélodie ne fut pas apprécié à sa juste valeur; ce mérite disparaissait au sein de toutes ces choses dont les Français n'avaient pas l'intelligence. Les mêmes critiques et les mêmes biographes, qui ne savent guère de quoi ils parlent, assurent que l'auteur d'*Élisa* et de *Médée* manque d'originalité; or, une des qualités les plus remarquables des mélodies qui viennent d'être citées, est précisément l'originalité, car les formes en sont absolument inusitées, quoique gracieuses. Il est un défaut qui aurait pu être signalé avec plus de justesse dans les œuvres dramatiques de Cherubini, et qui a peut-être nui plus que toute autre cause au succès de ses ouvrages : je veux parler d'une certaine absence de l'instinct de la scène qui se fait remarquer dans les plus belles productions de son génie. Presque toujours le premier jet est heureux; mais, trop enclin à développer ses idées par le mérite d'une admirable facture, Cherubini oublie les exigences de l'action; le cadre s'étend sous sa main, la musique seule préoccupe le musicien, et les situations deviennent languissantes. Qu'on examine avec soin toutes les grandes partitions de Cherubini, et l'on verra que toutes reproduisent plus ou moins ce défaut.

C'est encore ce même défaut qui empêcha le succès du *Crescendo*, opéra-comique donné par Cherubini au théâtre Feydeau le 1er septembre 1810. Pour une pièce légère en un acte, il avait écrit une partition de 522 pages en petites notes. Ces longs développements détruisaient l'action scénique. Il y avait cependant dans cet ouvrage un air chanté par Martin, dont l'originalité était bien remarquable : le sujet était la description d'un combat, faite à un homme qui déteste le bruit : l'air se chantait à demi-voix et l'orchestre accompagnait *pianissimo*. Rien de plus piquant que cette création du génie de Cherubini.

Le 6 avril 1813, Cherubini fit jouer à l'opéra les *Abencérages*, ouvrage en 3 actes, dans lequel il y avait de grandes beautés, mais dont l'action était lente et froide. Il n'eut point de succès. Après cette dernière épreuve, le compositeur sembla avoir renoncé au théâtre, car pendant vingt ans il n'écrivit plus pour la scène que des ouvrages de circonstances politiques, en collaboration avec d'autres musiciens. Le service de la chapelle royale l'occupa d'ailleurs presque exclusivement depuis 1816. Appelé en 1821 à la direction du Conservatoire de Paris, qui avait alors le titre d'*École royale de musique et de déclamation*, il porta dans ses nouvelles fonctions l'exactitude scrupuleuse du devoir, l'esprit d'ordre qu'il avait eu à toutes les époques de sa vie, et un dévouement entier à la prospérité de l'établissement. Sévère, exigeant envers les profes-

seurs et employés, comme il l'était pour lui-même, il mettait peu d'aménité dans ses rapports avec les artistes placés sous son autorité. Presque toujours les demandes qu'on lui adressait étaient accueillies par un refus; souvent même, avant qu'il sût de quoi il s'agissait, un *non* s'échappait instinctivement de sa bouche. Cependant il y avait en lui un sentiment sincère du juste qui le faisait revenir d'une première impression peu favorable, si, sans être effrayé de sa brusquerie, on lui donnait les explications nécessaires. Son amour de la régularité était porté si loin que, tirant à chaque instant sa montre, il comptait les minutes où chaque chose devait être faite. Quiconque ne le satisfaisait pas sous ce rapport courait grand risque d'être rudement gourmandé. Il lui arriva même un jour de dire au marquis de Lauriston, ministre de la maison du roi, qui s'était fait attendre pour une distribution de prix : *Vous arrivez bien tard, Monseigneur!* Du reste, homme d'esprit autant que grand artiste, il avait souvent des mots d'une finesse remarquable.

Quoiqu'on pût lui reprocher un peu trop de minuties dans les détails de sa direction du Conservatoire, il n'en est pas moins vrai qu'il releva cette école, déchue de son ancienne splendeur pendant qu'elle était placée dans les attributions de M. Papillon de la Ferté, intendant des Menus-Plaisirs du roi. Le respect qu'inspirait le grand talent de Cherubini exerçait son influence sur les professeurs et les élèves : la gloire de son nom rejaillissait sur l'établissement qu'il dirigeait.

Les agitations et les grands événements qui troublèrent la France pendant l'année 1813, et préparèrent la chute du gouvernement impérial, exercèrent sans doute leur influence sur Cherubini, car, après la représentation des *Abencérages*, on ne trouve plus dans le catalogue de ses œuvres qu'une romance jusqu'au mois de février 1814, c'est-à-dire dans l'espace de dix mois. Mais bientôt l'activité lui revint, et son talent fut incessamment occupé par des ouvrages de circonstance. Parmi ces productions on remarque l'opéra-comique *Bayard à Mézières*, dont il composa la musique avec Catel, Boieldieu et Niccolo; des marches et pas redoublés pour la garde nationale de Paris et pour la musique d'un régiment prussien; des chants guerriers et des cantates avec orchestre. Ce fut dans cette même année qu'il écrivit son premier quatuor pour 2 violons, alto et basse (en *mi* bémol) qui a été gravé longtemps après, avec cinq autres. Ces compositions sont d'un ordre très-distingué : Cherubini y a un style à lui, comme dans tous ses ouvrages : il n'imite ni la manière de Haydn, ni celle de Mozart, ni celle de Beethoven.

La Société philharmonique de Londres l'ayant invité à se rendre en cette ville et à composer des morceaux pour ses concerts, il s'éloigna de Paris vers la fin de février 1815, et, dans l'espace de quelques mois, écrivit une ouverture à grand orchestre, une symphonie complète, et un hymne au printemps, à 4 voix et orchestre, qui a été gravé à Paris quelques années après. De retour à Paris au mois de juillet suivant, Cherubini y perdit, par la suppression du Conservatoire, sa place d'inspecteur de cette école, seule ressource qu'il eût alors pour la subsistance de sa famille; mais bientôt après il en fut indemnisé par sa nomination à l'une des places de surintendant de la chapelle du roi. Il était parvenu à l'âge de cinquante-six ans lorsqu'il fut appelé à ce poste honorable; position digne de son talent et de sa grande renommée. Cet âge est rarement celui de l'activité; mais les travaux de l'illustre artiste furent à cet égard une exception très-remarquable. L'esprit est frappé d'étonnement à l'aspect du catalogue de ses productions à cette époque de sa vie.

Le service ordinaire de la chapelle des rois Louis XVIII et Charles X consistait en une messe basse, pendant laquelle les musiciens chantaient différents morceaux dont la durée ne devait pas être plus longue que la messe dite par le prêtre. Cette obligation était nouvelle pour Cherubini, dont le génie était enclin aux longs développements. Ce ne fut pas sans effort qu'il parvint à comprimer ses idées dans des limites si étroites; mais sa prodigieuse habileté parvint à surmonter les obstacles, et chacun des morceaux qui sortirent de sa plume pour le service de la chapelle, pendant les quatorze années suivantes, firent naître l'admiration des artistes. Les conditions dont je viens de parler expliquent l'exiguïté des messes n° 174, 196, 202, 211, du catalogue de ses œuvres, et 8 du supplément, dans la comparaison qu'on en peut faire avec les messes solennelles en *fa* et en *ré* mineur. Rarement on exécutait une messe entière à la chapelle du roi : souvent toute la durée de l'office était rempli par un *Kyrie* suivi d'un motet. Cette circonstance explique le nombre considérable de morceaux détachés qu'indique le catalogue des ouvrages de Cherubini. C'est ainsi qu'on y remarque treize *Kyrie* qui n'appartiennent pas aux partitions de messes entières; deux *Gloria*; un *Credo*; neuf *O Salutaris*, deux *Sanctus*, deux *Agnus Dei*, deux Litanies complètes de la Vierge, deux *Pa-*

ter noster, deux *Tantum ergo*, enfin dix-sept motets divers plus ou moins développés. Outre ces compositions de musique religieuse, on doit citer encore une première messe de *Requiem* pour quatre voix et orchestre, composée pour l'anniversaire de la mort de Louis XVI, et la messe du sacre de Charles X; productions de l'ordre le plus élevé. Bien qu'on puisse reprocher peut-être trop de bruit et des formes trop dramatiques au *Dies iræ* de la première, l'art d'écrire y est si remarquable, tous les autres morceaux sont d'un caractère à la fois si mélancolique et si noble, qu'il est permis de ranger cet ouvrage parmi les plus beaux de son auteur. Le dernier morceau, dans lequel l'artiste a exprimé avec autant de simplicité que de profondeur l'épuisement de tout sentiment vital et l'entrée dans le repos éternel, saisit le cœur et y fait entrer la terreur. C'est le comble de l'art, qu'une composition semblable. Lorsque la messe du sacre de Charles X fut répétée dans une des salles des *Menus-Plaisirs*, il n'y eut qu'un cri d'admiration parmi ceux qui assistaient à la séance. On ne pouvait se persuader qu'un homme de soixante-cinq ans eût pu trouver en abondance des idées si jeunes et si fraîches. Hummel, qui était auprès de Cherubini, s'écria dans un transport d'enthousiasme : *C'est de l'or, que votre messe!* Hummel, grand amateur de ce métal, ne croyait pas pouvoir faire un éloge plus complet.

Depuis la chute des *Abencérages*, en 1813, Cherubini semblait avoir renoncé au théâtre, n'ayant pris qu'une part de collaboration peu importante dans *Bayard à Mézières*, en 1814. Sept ans après, *Blanche de Provence*, autre opéra de circonstance composé à l'occasion du baptême du duc de Bordeaux, en collaboration avec Berton, Boieldieu, Kreutzer, et Paer, lui avait fourni l'occasion d'écrire quelques morceaux parmi lesquels on remarquait un chœur, composition charmante qu'on a entendue avec ravissement dans plusieurs concerts. Dans l'espace d'environ vingt ans, ce fut tout ce que le talent du maître enfanta pour l'art dramatique. Deux fois pourtant la velléité de cette carrière lui était revenue dans l'intervalle. La première pensée de son retour à la scène lui fut suggérée par Guilbert de Pixérécourt, qui désirait rajeunir son ancien mélodrame des *Mines de Pologne*, en traduisant et arrangeant pour l'Opéra-Comique *Faniska*, composé à Vienne par Cherubini en 1805. Quelques essais furent faits; mais, en revoyant sa partition, l'auteur de la musique se persuada qu'elle n'avait pas les conditions nécessaires de succès pour la scène française : il n'autorisa pas l'achèvement de la traduction, et l'entreprise fut abandonnée. Il n'en fut pas de même de la mise en scène d'un autre opéra dont il avait composé la musique en 1793, et qui était resté dans son portefeuille. Cet ouvrage, intitulé *Koukourgi*, était un grand opéra en 3 actes que la stupidité du *libretto* n'avait pas permis de représenter. Ses amis en connaissaient des morceaux et désiraient que la musique fût adaptée à une meilleure pièce. Cherubini lui-même s'arrêta à cette idée, et par l'entremise d'Auber il obtint de Scribe et de Mélesville une coopération qui donna pour résultat *Ali Baba ou les Quarante Voleurs*; sujet tiré des *Mille et une Nuits*. L'intention des deux littérateurs avait été d'employer toute l'ancienne partition du maître; mais Cherubini trompa leur attente en ne conservant de cette musique qu'un petit nombre de morceaux, et faisant un ouvrage presque entièrement neuf, dont le manuscrit original, indiqué dans le catalogue, est de *mille pages*. C'est en vérité quelque chose de merveilleux qu'un musicien dont les premières compositions portent la date de 1773 ait pu écrire avec la verve de la jeunesse, soixante ans après, une immense composition, modifier son talent avec une rare facilité, sans cesser d'être lui-même, trouver des idées fraîches et brillantes, quand on n'espérait de lui que de l'expérience et du savoir, et rencontrer des accents d'amour et de passion dans un cœur septuagénaire. *Ali Baba* fut représenté à l'Opéra le 22 juillet 1833.

Après ce dernier effort de sa muse dramatique, Cherubini ne perdit pas le goût de son art, mais il le cultiva dans ce qu'il offre de doux et de paisible, n'attendant plus rien du produit de ses ouvrages et ne travaillant que pour lui-même et quelques amis. Des solfèges pour les examens ou concours du Conservatoire, quelques petites pièces pour des *albums*, cinq quatuors de violon, un quintette pour les instruments à cordes, et une messe de morts pour voix d'hommes et orchestre, remplirent les années 1834 à 1842. Dans l'hiver de 1838, il réunit chez lui quelques artistes, et leur fit entendre le quintette qu'il venait d'achever. Tous éprouvèrent la plus vive émotion à l'audition de cet ouvrage, dont l'auteur était alors âgé de soixante-dix ans. Si l'on accorde que ce grand âge n'était pas étranger à l'impression produite, il n'en est pas moins vrai que tout le monde reconnut dans cette œuvre une fraîcheur d'idées qui ne semblait pas pouvoir être le partage d'un vieillard déjà penché sur le bord de la tombe. La main de Cherubini était tremblante lorsqu'elle traçait ses dernières émanations de son talent; mais sa pensée avait conservé toute sa netteté,

toute sa vigueur. Dans les trois années qui suivirent, cette forte pensée chercha le repos et ne produisit plus que quelques solféges.

En résumant le nombre de compositions produites pendant cette longue et laborieuse existence, et les rangeant par ordre de genres, nous y trouvons : 1° Onze messes solennelles complètes, dont cinq ont été publiées en grandes partitions. — 2° Deux messes de *Requiem* avec orchestre, publiées. — 3° des *Kyrie*, *Gloria*, *Credo*, *Sanctus* et *Agnus* de diverses dimensions et combinaisons de voix et d'instruments, dont la réunion formait le service de cinq autres messes pour la chapelle du roi de France : une partie de ces ouvrages a été publiée. — 4° Credo à 8 voix avec orgue, dont la fugue a été publiée dans le traité de composition de l'auteur de cet article, puis dans celui de Cherubini. — 5° Deux *Dixit*. — 6° Un *Magnificat*, à quatre voix et orchestre. — 7° Un *Miserere*, à 4 voix et orchestre. — 8° Un *Te Deum*, à 4 voix et orchestre. — 9° *Quatre Litanies* de la Vierge. — 10° Deux *Lamentations de Jérémie*, à 2 voix et orchestre. — 11° Un *Oratorio*. — 12° Trente-huit motets, graduels, hymnes, etc., avec grand ou petit orchestre, dont une partie a été publiée. — 13° Vingt antiennes sur le plain-chant, à 4, 5 et 6 voix. — 14° Treize opéras italiens. — 15° Cinquante-neuf airs italiens avec orchestre pour divers opéras. — 16° Neuf duos, *idem*. — 17° Cinq trios et quatuors, *idem*. — 18° Sept morceaux d'ensemble, finales et chœurs, *idem*. — 19° Quelques madrigaux italiens. — 20° Seize opéras français, dont sept n'ont pas été publiés en partition, et quatre ont été faits conjointement avec d'autres compositeurs. — 21° Un Ballet. — 22° Dix-sept airs et autres morceaux pour des opéras français, avec orchestre. — 23° Dix-sept grandes cantates et autres morceaux de circonstance, avec orchestre. — 24° Huit hymnes et chants révolutionnaires avec orchestre. — 25° Soixante-dix-sept nocturnes et chants italiens, romances françaises et petits morceaux de circonstance. — 26° Un grand nombre de canons. — 27° Une multitude de solféges à 1, 2, 3 et 4 voix. — 28° Symphonie à grand orchestre. — 29° Ouverture, *idem*. — 30° Des entr'actes, marches et contredanses, *idem*. — 31° Quinze marches et pas redoublés pour des instruments à vent. — 32° Six quatuors pour deux violons, alto et basse (gravés). — 33° Un quintette, *idem*. — 34° Sonate pour deux orgues. — 35° Six sonates pour le piano (gravées). — 36° Deux pièces pour deux orgues à cylindres. — 37° Grande fantaisie originale pour le piano, composée pour M^{me} Duchambge. — 38° Morceaux détachés pour divers instruments, etc. Les indications qu'on vient de lire ne sont que sommaires : pour connaître les titres et l'importance de toutes les œuvres du grand artiste, il faut consulter le catalogue que lui-même en avait dressé avec l'esprit méthodique qui le distinguait, et qu'il a accompagné de notes intéressantes. Ce catalogue a été publié par Bottée de Toulmon, sous ce titre : *Notice des manuscrits autographes de la musique composée par feu M.-L.-C.-Z.-S. Cherubini, ex-surintendant de la musique du roi, directeur du Conservatoire de musique*, etc., etc. Paris, 1843, in-8° de 36 pages.

Après avoir été pendant vingt ans inspecteur du Conservatoire de musique de Paris, Cherubini fut nommé professeur de composition de cette école, en 1816; puis il en devint le directeur, en 1821. Les élèves principaux de son cours de composition ont été Zimmerman, Batton, MM. Halévy et Leborne. Longtemps auparavant, Auber avait appris de lui le contrepoint. Devenu surintendant de la musique du roi en 1815, il en a rempli les fonctions jusqu'au mois d'août 1830. A cette époque, la chapelle du roi a été supprimée par l'effet de la révolution qui a changé le gouvernement. Nommé chevalier de la Légion d'honneur en 1815, il est devenu depuis lors officier de cet ordre, puis commandeur et chevalier de celui de Saint-Michel. L'Institut de Hollande, l'Académie de musique de Stockholm et l'Académie des beaux-arts de l'Institut de France l'avaient admis au nombre de leurs membres. Cherubini a fait partie des divers jurys d'examen des pièces et de la musique pour la réception des ouvrages à l'Opéra, depuis 1799 jusqu'au mois d'avril 1824. Retiré de la direction du Conservatoire en 1841, à cause de son grand âge, sa santé déclina assez rapidement, et, le 15 mars 1842, il expira dans sa quatre-vingt-deuxième année, laissant à sa famille un nom illustre et vénéré, à la postérité, des œuvres qui seront toujours admirées des connaisseurs.

On a publié sur Cherubini plusieurs notices parmi lesquelles on remarque : — 1° *L. Cherubini's kurze Biographie und æsthetische Darstellung seine Werke*; Erfurt, 1809, in-8°, avec son portrait. — 2° Loménie (Louis de) : *M. Cherubini, par un homme de rien* (pseudonyme de M. de Loménie); Paris, 1841, in-12. — 3° Miel (Edme-François-Antoine) : *Notice sur la vie et les ouvrages de Cherubini* (S.-L. et S.-D.); Paris, 1842, in-8°. — 4°. Place (Charles), *Essai sur la composition musicale : Biographie et analyse phrénologique de Cherubini*, Paris, 1842, in-8°, avec une planche représentant le tableau phrénologique de la tête du maître.

L'auteur de cette notice, médecin phrénologue, exilé à Bruxelles par suite du coup d'État du 2 décembre 1851, a pour objet de démontrer la très-fausse donnée qu'il n'y avait dans le cerveau de l'illustre artiste d'autre faculté que celle de la combinaison des sons. — 5° Picchianti (Luigi) : *Notizie sulla vita e sulle opere di L. Cherubini*; Florence, 1844. On a gravé un portrait de Cherubini, d'après le beau tableau de Ingres.

CHESNAYE (M. Duchemin de la), juge suppléant au tribunal de première instance du département de la Seine, fils d'un ancien magistrat, est né en Normandie en 1769. Il a fait imprimer un *Éloge funèbre de T∴ R∴ F∴ Dalayrac, ancien dignitaire de la R∴ loge des Neuf-Sœurs, lu dans cet atelier, par le F∴*, etc.; Paris, 1810, in-8°.

CHEUNIER (...), musicien français, vécut vers le milieu du seizième siècle. Il est connu par une suite de chansons françaises à quatre voix, qui forment la plus grande partie du sixième livre de la collection rare et précieuse intitulée *Trente-cinq livres des chansons nouvelles à quatre parties, de divers autheurs; à Paris, par Pierre-Attaingnant*, 1539-1549, in-4° obl.

CHEVALIER, musicien de la musique de la chambre de Henri IV et de Louis XIII, jouait du violon et de la viole bâtarde appelée *quinte*. Dans un catalogue des ballets de la cour, à quatre et cinq parties, faits par Michel Henry (mss. de la Vallière, à la Bibliothèque de Paris, n° 3512, neuvième portefeuille), l'un des vingt-quatre violons de la grande bande de Louis XIII, on trouve ce passage : « Sept airs sonnez la « nuict de Saint-Julien, en 1587, par nous Che-« valier, Lore, Henry l'Aisné, Lamotte, Ri-« chaine, et aultres, sur luths, espinettes, man-« dores, violons, fluxtes à neuf trous, etc., le « tout bien d'accord, sonnant et allant par la « ville. Henry fist la plupart des dessus; les « parties lors n'estoient que cinq. *Planton* y « jouist la quinte, et depuis lors *Chevalier* a « faict aussi la quinte. » On voit par ce catalogue que Chevalier était auteur de la musique du ballet de Saint-Julien dont il est ici question. Ce musicien paraît avoir été un des plus habiles de son temps, en France, pour la composition de la musique instrumentale, et surtout pour la musique de ballet. Henry donne, dans le catalogue indiqué précédemment, la liste des autres ballets composés par Chevalier; en voici les titres : 1° *Ballet des Enfants fourrés de malice*, à cinq parties, neuf airs. — 2° *Ballet de Tiretaine, faict le lundi gras, dansé au Louvre devant Henri le Grand*, quatre airs. — 3° *Le ballet de la Mariée, faict par le comte d'Auvergne, les parties (accompagnement) par Chevalier*, quatre airs (1600). — 4° *Le ballet des Valets de festes*, deux airs (1609). — 5° *Le grand ballet de Nemours*, quatre airs, 28 février (1604). — 6° *Le grand ballet faict au mariage de monsieur de Vendôme à Fontainebleau* (9 juillet 1609). Le premier air seulement est de Chevalier. — 7° *Le ballet des Gens de la reine Marguerite* (1609), trois airs. — 8° *Ballet du roi Artus, dansé chez la reine Marguerite* (1609, 16 février), six airs. — 9° *Ballet de monsieur le Dauphin* (Louis XIII), janvier 1609, cinq airs par Chevalier. — 10° *Grand ballet*, idem (1609), cinq airs. — 11° *Ballet des Morfondus* (1609), sept airs. — 12° *Ballet de cinq hommes et cinq filles* (1599), treize airs. — 13° *Ballet des Dieux* (1599), treize airs. — 14° *Ballet des Sibilots* (1601), trois airs. — 15° *Ballet des Souffleurs d'alchimie* (1604), quatre airs. — 16° *Ballet des Juifs fripiers* (1604), première partie, cinq airs; deuxième partie, deux airs. — 17° *Ballet faict par monsieur de Bassompierres* (1604), parties de Chevalier. — 18° *Ballet des Janissaires*, idem, six airs. — 19° *Ballet des Vieilles Sorcières* (1598), sept airs. — 20° *Ballet des Garçons de taverne* (1598), cinq airs. — 21° *Ballet des Sarrasins* (1598), quatre airs. — 22° *Ballet des Juifs faict par monsieur de Nemours lorsque le duc de Savoye alloist à Paris*, quatre airs de Chevalier. —23° *Ballet des Maistres des comptes et des Marguilliers*, cinq airs par Chevalier (1604). — 24° *Ballet des Amoureulx contrefaits* (1610), cinq airs par Chevalier. Dans les *Airs de cour mis en tablature de luth*, par Gabriel Bataille (Paris, 1611, 2 vol. in-4°), on trouve l'air de ce ballet, intitulé *Récit aux dames*. — 25° *Ballet de Monsieur de Vendosme* (1608), neuf airs. — 26° *Ballet des Indiens* (1608), sept airs. — 27° *Ballet des Hermaphrodites* (1608), quatre airs. — 28° *Ballet du Prince de Condé* (1605), quatre airs. — 29° *Ballet de la Reine* (31 janvier 1609), trois airs. — 30° *Ballet que le Roy fist à Tours, revenant de son mariage à Bordeaux le jour du mardi gras* (16 février 1616). — 31° *Ballet de la Reine, faict à Tours au retour de Bordeaux* (1616), trois airs. — 32° *Ballet de Madame la duchesse de Rohan* (1617), sept airs. — 33° *Ballet des Chambrières à louer* (1617), quatre airs.

CHEVALIER de Montréal (Mlle Julia), née à Paris le 20 avril 1829, s'est fait connaître comme poëte et comme compositeur de romances. Elle en a publié trois recueils comme Album, avec accompagnement de piano, à Paris

chez Challiot. Mlle Chevalier de Montréal a fait imprimer beaucoup de pièces de poésies, des odes et d'autres productions littéraires.

CHEVÉ (ÉMILE), ancien chirurgien de la marine, né en 1804, à Douarnenez (Finistère), s'est fait connaître d'abord par une thèse remarquable, publiée en 1836, sur la fièvre jaune qui a régné au Sénégal en 1830 ; il avait été décoré en 1831 pour sa conduite lors de cette épidémie. Ayant épousé la sœur de M. Aimé Paris, il s'est épris de passion pour la propagation de la musique par la méthode du *méloplaste*, et a quitté l'enseignement de la médecine (il ne la pratiquait pour ainsi dire pas), pour fonder des cours de musique vocale par cette méthode. Ardent propagateur de la méthode de Galin modifiée par ses successeurs, M. Chevé a publié divers ouvrages pour l'usage des personnes qui suivent ses cours, entre autres : 1° *Méthode élémentaire de musique vocale*; Paris, imprimerie de Hauquelin, 1844, 1 vol. in-8°. La partie technique seule de cet ouvrage est rédigée par M. Chevé, les exercices pratiques sont de Mme Chevé. Un quatrième tirage de la septième édition (clichée) du même ouvrage porte le titre suivant : *Méthode élémentaire de musique vocale, par M. et Mme Émile Chevé. Ouvrage repoussé à l'unanimité, le 9 avril 1850, par la commission du chant de la ville de Paris*, composée de MM..., etc.; Paris, chez les auteurs, octobre 1857, 1 vol. gr. in-8°. — 2° *Méthode élémentaire d'harmonie* (avec Mme Chevé); Paris, 1846, 2 vol. in-8°. — 3° *Appel au bon sens de toutes les nations qui désirent voir se généraliser chez elles l'enseignement musical*; Paris, 1845, gr. in-8° de 79 pages. Les exagérations et les assertions hasardées qui remplissent cet écrit ont pour base les notions fausses dont l'auteur est imbu concernant les prétendus inconvénients du système ordinaire de l'enseignement de la musique, et les avantages non moins imaginaires de la méthode proposée. Comme ses prédécesseurs, M. Chevé a demandé avec instance, aux autorités compétentes, des concours entre ses élèves et ceux des autres écoles de musique, notamment avec ceux du Conservatoire de Paris; concours impossibles, et par la nature des choses, et sous les conditions imposées par ceux qui les demandent. Les concours sont impossibles par la nature des choses; car les méloplasticiens enseignent une notation de leur choix, et non celle qui est d'un usage universel : or il ne peut y avoir de concours entre des choses de nature si différente. Il faudrait donc préalablement vider la question de préférence entre les divers systèmes de notations; question sur laquelle on n'a pas moins déraisonné depuis deux siècles que sur les méthodes d'enseignement. C'est donc avec raison que les prétentions de M. Chevé à cet égard ont toujours été repoussées par les gouvernements, par les commissions spéciales et par les chefs d'écoles où l'on enseigne la musique suivant l'usage universel. M. Chevé a essayé de tirer vengeance des refus qu'il a éprouvés, par la publication de plusieurs pamphlets, au nombre desquels on remarque : 1° *Protestation adressée au comité central de l'instruction primaire de la ville de Paris, contre un rapport de sa commission de chant;* Paris, 1847, in-8° de 64 pages. — 2° *Coup de grâce à la routine musicale, à l'occasion d'un nouveau rapport de la commission spéciale de surveillance de l'enseignement du chant, dans les écoles communales de la ville de Paris; commission composée de MM. Victor Fouché, président, Ad. Adam, de l'Institut; Auber, de l'Institut; Barbereau; Boulet; Carafa, de l'Institut; L. Clapisson; Ermel; Édouard Rodrigues, vice-président; F. Halévy, de l'Institut; G. Héquet, rapporteur;* Jomard, de l'Institut; Gide, Zimmerman; Demoyencourt, secrétaire; Paris, 1851, in-8° de 79 pages. — 3° *La Routine et le bon sens, ou les Conservatoires et la méthode Galin-Paris-Chevé; Lettres sur la musique,* par M. Émile Chevé; Paris, 1852, in-8° de 192 pages. — 4° *Historique et procès-verbal du concours musical ouvert à Paris, le 12 juin 1853, sous la présidence de M. Henri Reber, suivi des comptes rendus des journaux et accompagné de notes;* Paris, 1853, in-8° de 82 pages. M. Chevé ne se pique pas de politesse envers ses adversaires dans ses libelles : il n'y fait preuve que de violence. Au surplus, le public a laissé passer inaperçus ces recueils d'arguties illisibles.

CHEVÉ (Mme NANINE), née PARIS, femme du précédent, a dirigé conjointement avec son mari les cours de musique par la méthode du méloplaste, et a collaboré à une partie des ouvrages cités dans l'article précédent; elle est, de plus, auteur d'une *Nouvelle Théorie des accords, servant de base à l'harmonie;* Paris, 1844, in-8° de 72 pages, lithographiée.

CHEVESAILLES (...), autrefois violoniste au théâtre des Beaujolais, puis marchand de musique, et enfin retiré dans les environs de Paris, où il vivait encore en 1835, a publié une *Petite méthode de violon*, ouvrage sans valeur. On a aussi publié sous le nom de ce musicien : 1° *Beaucoup d'airs variés pour violon seul*; Paris, Dufaut et Dubois (Schonenberger). — 2° *Des valses et des airs variés pour flûte seule;* Paris, Carli,

M^{me} Joly. — 3° Idem pour clarinette. — 4° Idem pour guitare; Paris, Hentz-Jouve. — 5° *Nouvelle méthode de guitare*; Paris, madame Joly. Cette méthode a eu trois éditions.

CHEVILLARD (Pierre-Alexandre-François), virtuose violoncelliste, professeur de son instrument au Conservatoire impérial de Paris, et premier violoncelle solo de l'Opéra Italien, est né à Anvers le 15 janvier 1811. Après avoir appris les éléments de la musique en cette ville, il fut admis comme élève au Conservatoire de Paris le 15 mars 1820. Il y obtint le second prix de solfége en 1823, et le premier lui fut décerné en 1825. Norblin fut son professeur de violoncelle. Ses heureuses dispositions se développèrent rapidement sous la direction de ce maître; le second prix de son instrument lui fut décerné au concours de 1826, et il remporta brillamment le premier dans l'année suivante. Pour compléter son instruction musicale, Chevillard suivit un cours d'harmonie, puis l'auteur de cette notice lui enseigna la composition. A cette époque, Chevillard était violoncelle solo du théâtre du Gymnase : il abandonna cette position, en 1831, pour entrer à l'orchestre du Théâtre-Italien. Au moment où il débutait dans sa carrière en véritable artiste, les derniers quatuors de Beethoven venaient d'être publiés à Paris : il en fit l'essai avec quelques amis récemment sortis, comme lui, des classes du Conservatoire. Mais leurs talents n'étaient pas mûrs pour une telle musique : ils la déclarèrent non-seulement inintelligible, mais inexécutable. Chevillard seul n'était pas convaincu. Quelques années se passèrent; puis il recommença l'épreuve avec d'autres instrumentistes plus habiles, mais à qui manquait la persévérance et la foi dans la valeur de ces œuvres, si différentes de toute autre musique. Le découragement fut encore le résultat de l'entreprise. Enfin Chevillard eut occasion d'entendre Maurin, et reconnut aussitôt dans cet élève de Baillot toutes les qualités nécessaires pour réaliser son rêve d'une exécution parfaite des sept derniers quatuors de Beethoven. Sabattier, violoniste distingué, et Mas, talent de premier ordre sur l'alto, complétèrent cette association d'artistes dévoués, qui se mit immédiatement à l'œuvre. Étudiant avec un soin religieux les plus vagues indications de la pensée du grand homme, et s'efforçant d'en pénétrer le sens, ils ne se bornèrent pas dans leurs études à chercher l'exactitude la plus rigoureuse de l'exécution : tous avaient compris que l'accent expressif du sentiment intime de chaque phrase pouvait seul en révéler la signification, et cet accent devint l'objet suprême de leurs efforts. S'excitant mutuellement, ils atteignirent enfin leur but, et parvinrent à l'exécution la plus finie et la plus poétique des dernières émanations du génie de Beethoven. Quelques amis, en petit nombre, parmi lesquels on remarquait Berlioz, Stéphen Heller, Gathy et M^{me} Viardot, furent admis aux séances du quatuor beethovenien, chez Chevillard; mais bientôt les amis en amenèrent d'autres, et le logement de l'artiste finit par être encombré. Le moment était venu pour faire l'expérience, sur un public intelligent, de l'effet des derniers quatuors de l'illustre maître, rendus avec une perfection jusqu'alors inouïe : elle eut lieu dans la salle Pleyel. L'impression fut profonde; l'admiration se partagea entre les beautés colossales de ces œuvres et l'exécution admirable qui les révélait. Il s'y mêla, comme cela s'était vu précédemment, et comme cela sera toujours, de vives critiques contre les teintes vagues, l'excès des développements et certaines associations harmoniques où le sentiment tonal est blessé; mais, en résultat, l'expérience tentée par Chevillard et ses dignes collègues fut une victoire dont l'éclat s'est augmenté chaque année depuis lors. Fiers à juste titre de leur mission, ces excellents artistes ont osé en étendre le cercle en parcourant ensemble l'Allemagne à deux reprises, dans les années 1855 et 1856 : le succès le plus complet a couronné leur courageuse entreprise, et Cologne, Francfort, Darmstadt, Hanovre, Leipsick et Berlin ont retenti des éloges et des applaudissements prodigués à l'interprétation la plus parfaite qu'on eût jamais entendue de la musique d'ensemble la plus difficile qui existe.

Comme compositeur, Chevillard s'est fait connaître par la publication d'un concerto pour violoncelle et orchestre; d'un quatuor pour deux violons, alto et basse; de quinze mélodies, morceaux développés pour violoncelle et orchestre ou piano, d'un genre nouveau et dans lesquels l'orchestre ou le piano n'ont pas un simple accompagnement, mais concourent à l'intérêt de la composition. On connaît aussi du même artiste : 1° Fantaisie sur les thèmes de *Marino Faliero*, pour violoncelle et piano, Paris ; Brandus. — 2° *Lamenti*, adagio et finale, idem ; Paris, Meissonnier. — 3° *Andante* et Barcarole, avec accompagnement de quatuor et de piano ; ibid. — 4° Méthode de violoncelle.

CHEVRIER (François-Antoine), né à Nancy au commencement du dix-huitième siècle, servit d'abord en qualité de volontaire dans le régiment de Tournaisis; mais, dégoûté de l'état militaire, il le quitta et vint à Paris, où il donna quelques pièces de théâtre, et des brochures spi-

rituelles qui lui firent beaucoup d'ennemis par le ton satirique qui y régnait. Il fut obligé de s'enfuir en Hollande, et mourut d'indigestion, à Rotterdam, le 2 juillet 1760. On a de lui : *Observations sur le théâtre, dans lesquelles on examine avec impartialité l'état actuel des théâtres de Paris;* Paris, 1755, in-12. Dans cette revue, il y a quelques observations sur l'Opéra.

CHIARAMONTE (FRANCESCO), compositeur italien, né en Sicile en 1818, élève de Raimondi et de Donizetti, s'est fait connaître depuis 1848 par quelques opéras dont plusieurs ont été bien accueillis du public. Le premier en date est *Fenicia*, dont deux cavatines ont été publiées chez Ricordi, à Milan. En 1850 il donna *Caterina di Cleves*, dont le même éditeur devint propriétaire et publia quelques morceaux. Postérieurement il a écrit pour le théâtre *Carlo Felice*, de Gênes, *Armando il Gondoliere*, un de ses meilleurs ouvrages, représenté le 20 février 1851; *Giovanna di Castiglia*, au même théâtre, le 12 février 1852; *Anès de Mendoza*, au théâtre de *la Scala*, à Milan, en 1855; *una Burla per corresione*, au théâtre Paganini de Gênes, en 1855.

CHIARELLI (ANDRÉ), luthier et compositeur, né à Messine, en Sicile, vers 1675, manifesta dès son enfance d'heureuses dispositions pour la musique. Ayant été envoyé à Rome et à Naples pour y développer ses facultés, il y acquit un talent remarquable sur l'archiluth, et, lorsqu'il revint dans sa ville natale, il excita l'admiration de tous ceux qui l'entendirent. Dès lors il s'occupa des perfectionnements qu'il voulait introduire dans la construction de son instrument, et fabriqua plusieurs théorbes et archiluths qui sont encore considérés comme les meilleurs qu'on ait faits. Je possède un archiluth de cet artiste, qui porte la date de 1698. Chiarelli venait de se marier lorsqu'il mourut en Sicile, à l'âge de vingt-quatre ans, en 1699. On a de sa composition : *Suonate musicali di violini, organo, violone ad arciliuto;* Napoli, 1699, in-4°.

CHIARINI (PIERRE), habile claveciniste et compositeur, né à Brescia en 1717, s'est fait connaître en Italie par les opéras suivants : 1° *Achille in Sciro*, 1739; — 2° *Statira*, 1742. — 3° *Meride e Selinunte*, 1744. — 4° *Argenide*.

CHIAULA (MAURO), bénédictin et compositeur pour l'Église, naquit à Palerme vers le milieu du seizième siècle, et fut moine au couvent de Saint-Martin de cette ville. Il mourut en 1600. On connait de sa composition : *Sacræ cantiones, quæ octo tum vocibus, tum variis instrumentis concinni possunt;* Venise, 1590, in-4°.

CHIAVACCI (VINCENT), compositeur, né à Rome vers 1757, s'est fait connaître depuis 1783 par quelques opéras représentés à Milan, parmi lesquels on cite : *Alessandro nell' Indie;* 2° *Il Filosofo impostore;* 3° *le Quattro Parti del mondo*. En 1801, Chiavacci était directeur de l'Opéra-Buffa à Varsovie. On connaît aussi de lui : *XII Ariette per il clavicembalo;* Vienne, 1799, et trois rondos tirés de ses opéras et publiés à Vienne dans la même année. La femme de ce compositeur (Clémentine Chiavacci) était *prima donna* à *la Scala* de Milan au printemps de l'année 1782, et partageait cet emploi avec madame Morichelli en 1785.

CHIAVELLONI (VINCENT), littérateur italien qui n'est connu que par un livre intitulé : *Discorsi della musica;* Rome, 1668, in-4°. Ce sont vingt-quatre discours sur le but moral de la musique.

CHILA (ABRAHAM), juif espagnol, élève de Moïse Haddarscian, a laissé, parmi plusieurs livres de géométrie, un traité de musique, qui se trouve en manuscrit à la bibliothèque du Vatican, in-4°. (*Vid. Bibl. Rabb.* in Bartolocci, t. IV, p. 53.)

CHILCOTT (THOMAS), organiste à l'église de l'abbaye, à Bath, a publié chez Preston, à Londres (1797), deux suites de concertos pour le clavecin. Il a été le premier maître de Thomas Linley.

CHILD (WILLIAM), docteur en musique, né à Bristol en 1605, apprit la musique sous la direction d'Elway Bevin, organiste de la cathédrale de cette ville. En 1631 il prit ses degrés de bachelier en musique à l'université d'Oxford, et cinq ans après il devint organiste de la chapelle royale de Saint-Georges à Windsor, et l'un des organistes de la chapelle royale à Whitehall. Après la restauration il devint chanteur de la chapelle et l'un des membres de la musique de Charles II. En 1663 il fut fait docteur en musique. On a de lui : — 1° *Psalms for three voices, with a Continued-bass either for the organ or theorbo;* Londres, 1639 (psaumes à trois voix, avec la basse continue pour l'orgue ou le théorbe). — 2° *Catches, rounds and canons*, dans la collection publiée par Hilton, sous le titre de *Catch that catch can;* Londres, 1652. — Quelques antiennes à deux parties imprimées dans le livre intitulé : *Court Ayres;* Londres, 1665. On trouve aussi quelques pièces de Child dans la *Cathedral Music* de Boyce, et une fort belle antienne (*O praise the lord*) dans la *Musica antiqua* de Smith. Le style de ce compositeur est simple et clair, mais dénué d'invention. Child est mort à Londres, au mois de mars 1696, à l'âge de quatre-vingt-onze ans. Son portrait a été gravé dans l'*Histoire de la musique* de Hawkins (t. IV,

p. 414), d'après un tableau qui est à l'université d'Oxford.

CHILMEAD (Edmond), savant philologue, né à Stowon-The-Wold, dans le comté de Glocester, fut maître-ès-arts au collége de la Madelaine d'Oxford, et chapelain de l'église du Christ dans la même ville. A la mort de Charles Ier, sa fidélité à la cause du roi lui fit perdre ce bénéfice, et il se fixa à Londres, où il fut obligé d'enseigner la musique pour vivre. Il mourut dans cette ville le 1er mars 1654. On a de lui : *De Musica antiqua græca*, à la fin de l'édition d'*Aratus*, donnée par Jean Fell, Oxford, 1672, in-8°, à laquelle il eut part. Hawkins dit que Chilmead a aussi écrit une dissertation *de Sonis* qui n'a point été imprimée. (Voy. *A Gen. His. of music*, t. IV, p. 410.)

CHILSTON. Dans un manuscrit qui a appartenu autrefois au monastère de Sainte-Croix à Waltham (comté d'Essex), et qui a passé ensuite en la possession du comte Shelburne, se trouvent neuf traités de musique de divers auteurs. Le neuvième est un traité des proportions musicales, de leur nature et de leurs dénominations, en anglais et latin; et il a pour titre *Her beginneth Tretises diverses of musical proportions, of theire naturis and denominations first in englisch, and than in latyne*: cet ouvrage est sous le nom d'un auteur inconnu nommé *Chilston*. D'après le langage et l'orthographe, il a dû être écrit au commencement du quinzième siècle.

CHINELLI (Jean-Baptiste), compositeur italien sur qui l'on n'a pas de renseignements, n'est connu que par les ouvrages suivants, cités pas Walther (*Musical Lexikon*) : 1° *Conzertirende Missen von 3, 4 und 5 Stimmen, nebst 2 Violinen a bene placito*, 1 th.— 2° Idem, 2 th. — 3° Idem, 3 th. — 4° *Motetti a voce sola*, 1630. — 5° *Madrigali a 2, 3, 4, con alcune canzonette a due violini*, lib. 1, op. 4. — 6° *Compiete, Antifone, Letanie della B. V. concertati a quattro voci e due violini* op. 6; Venise, Al. Vincenti, 1639, in-4°.— 7° *Il quarto libro de Motetti a 2 e 4 voci con violini*, op. 9; ibid., 1652.

CHINZER (Jean), musicien allemand, était fixé à Paris en 1754. Il a fait imprimer dans cette ville plusieurs ouvrages de sa composition, sous les titres suivants : 1° Un livre de sonates pour deux violons. — 2° Trois livres de sonates en trios pour violon. — 3° Un livre de sonates pour la flûte seule. — 4° Deux livres de sonates pour deux violoncelles. On n'a pas d'autres renseignements sur cet artiste. Peut-être est-ce le même musicien du nom de *Chinzer* qui se trouvait à Londres en 1797, et dont un œuvre de duos pour deux violons, en 2 suites, fut publié chez Preston.

CHIOCHETTI (Pierre-Vincent), compositeur, naquit à Lucques vers la fin du dix-septième siècle. Parmi ses ouvrages on remarque : 1° *L'Ingratitudine castigata, ossia l'Alarico*, représenté à Ancône en 1719. — 2° Un oratorio sur la Circoncision ; 1729, à Venise.

CHIOSI (Jean), amateur des arts à Crémone, s'est fait connaître par un écrit intitulé *Intorno la Musica solenne composta e diretta dal nobile signor Ruggiero Manna, rinnovandosi nella chiesa parochiale de SS. Giorgio e Pietro in Cremona, il giorno e alle glorie del principe degli Apostoli. Discorso estetico*; Cremona, tipografia de Feraboli, sans date (1833), gr. in-8° de 16 pages.

CHISON (Jacques de), poëte et musicien français, vivait en 1250. Il nous reste neuf chansons notées de sa composition : on en trouve huit dans les manuscrits de la Bibliothèque impériale nos 65 et 66 (fonds de Cangé) et 7222, (ancien fonds).

CHITI (D. Girolamo) compositeur de l'École romaine, né dans les dernières années du dix-septième siècle, fut nommé second maître de chapelle de Saint-Jean de Latran, et coadjuteur de Gasparini, au mois de juillet 1726 : il succéda en titre à ce maître le premier avril 1727, et remplit les fonctions de cette place jusqu'à sa mort, arrivée à la fin du mois d'août 1759. Chiti fut un savant musicien dont le style a une grande pureté, et qui écrivait à 8 parties réelles avec une élégance remarquable. Tous ses ouvrages sont restés en manuscrit. Je possède un beau *Dixit* à 8 voix de sa composition. Dans la belle collection de M. l'abbé Santini, à Rome, on trouve de ce maître : 1° La messe, à 4, *Fuge dilecte*. — 2° *Missa de Feria*, à 4. — 3° La messe, à 4, *Tempus est breve*. — 4° Une messe à 6. — 5° Une messe à 8. — 6° Les antiennes du *Benedictus* du jeudi, du vendredi et du samedi saints. — 7° Deux *Christus factus est*, et deux *Miserere* à 4. — 8° *Veni Sponsa Christi*, à 4. — 9° *Sub tuum præsidium*, à 4. — 10° *Dextera Domini*, à 4. — 11° *Salvator mundi*, à 8.

CHIZZOTI (Jean), maître de chapelle de l'église de San-Salvador à Venise, naquit en cette ville vers 1590. On a de sa composition : *Salmi, Magnificat e Missa a 4 voci*; Venise, Vincenti, 1634, in-4°.

CHLADNI (Ernest-Florent-Frédéric), docteur en philosophie, en droit civil et en droit canon, membre et correspondant de plusieurs sociétés savantes, naquit à Wittemberg le 30 no-

vembre 1756. Son père, professeur et président de la faculté de droit en cette ville, était un homme sévère qui l'assujettit sans relâche à des études sérieuses, lui interdit toute relation avec les autres jeunes gens de la ville, et même le priva de tout exercice salutaire, ne lui permettant de sortir que le dimanche pour aller au temple. Plus tard Chladni a souvent exprimé de l'étonnement d'avoir pu conserver une santé robuste après une jeunesse si pénible et si contrainte. Tant de sévérité était d'ailleurs inutile, car celui qui en était victime avait reçu de la nature un goût passionné pour le travail et pour l'étude. Le seul effet que produisit cette gêne sur l'esprit de Chladni fut de lui inspirer un dégoût invincible pour tout devoir forcé, et le penchant le plus décidé à l'indépendance la plus absolue. Dès ses premières années il étudiait de préférence les livres de géographie, et passait tout le temps dont il pouvait disposer à considérer des cartes, des globes, des sphères : il ne parlait que de voyages et se persuadait que le bonheur le plus pur consistait à parcourir le monde pour choisir en liberté le lieu qu'on voulait habiter. Plusieurs fois il avait été tenté de fuir la maison paternelle, de se rendre en Hollande, et de s'y embarquer pour l'Inde. Il avait épargné quelque argent pour l'exécution de son dessein, et s'était mis à étudier avec ardeur la langue hollandaise ; mais la crainte de causer par cette escapade un chagrin trop vif à son père le retint et le fit renoncer à son projet. L'histoire naturelle, la géologie, l'astronomie, devinrent tour à tour les objets favoris de ses travaux. A l'âge de quatorze ans on l'envoya au collége de Grimma ; il y fut confié aux soins particuliers du sous-recteur Mücke. Il semblait que le sort se plût à rendre malheureuse la jeunesse de Chladni, car, de la contrainte où il avait langui jusqu'alors, il tomba dans une esclavage plus dur encore sous la férule du morose pédagogue. Après quelques années passées dans le collége de Grimma, Chladni retourna à Wittemberg. Sa vocation paraissait être la médecine, mais son père avait décidé qu'il étudierait le droit, et il fallut se soumettre à sa volonté. D'abord il retrouva dans son travail journalier la pénible gêne qui avait affligé son enfance ; mais enfin il obtint la permission d'aller continuer ses études à Leipsick. Là commença pour lui l'exercice de sa liberté ; mais il n'abusa pas de ce bien qu'on lui avait fait acheter si cher, et son assiduité aux leçons du professeur de droit ne fut pas moindre que s'il eût choisi lui-même cette science pour l'objet de ses études.

Un goût décidé pour la musique s'était manifesté en lui dès son enfance ; mais il av it atteint sa dix-neuvième année avant qu'il lui fût permis de se livrer à l'étude de cet art : ce fut à Leipsick qu'il prit les premières leçons de piano. La lecture attentive des écrits de Marpurg et des autres théoriciens eut bientôt étendu ses connaissances. Deux thèses qu'il soutint avec distinction aux exercices publics de l'université lui firent obtenir les degrés de docteur en philosophie et en droit. Il revint ensuite à Wittemberg, où il paraissait destiné à se livrer à des travaux de jurisprudence, lorsque la mort de son père lui fit remettre en question sa carrière future ; il ne tarda point à se décider pour la physique et l'histoire naturelle, qui de tout temps avaient préoccupé son esprit, et le droit fut abandonné sans retour. Alors commença pour Chladni une vie nouvelle, où son activité intellectuelle se développa dans sa véritable sphère.

Cependant, laissé sans fortune par son père, il lui fallait songer à se créer une existence. Les deux chaires de mathématiques et de physique étaient vacantes à l'université : dans l'espoir d'obtenir l'une ou l'autre, Chladni ouvrit des cours de géographie physique et mathématique, de géométrie, et fit, dans les environs de Wittemberg, des excursions de botanique ; mais rien de tout cela ne le conduisait à son but ; il finit par renoncer aux emplois publics, pour se livrer sans réserve aux recherches scientifiques vers lesquelles il se sentait entraîné. Heureusement sa belle-mère, bonne femme qui avait pour lui de l'attachement, vint souvent au secours de ses besoins.

A la lecture de divers écrits sur la musique, Chladni avait remarqué que la théorie du son était moins avancée que celle de quelques autres parties de la physique ; cette observation lui suggéra le dessein de travailler au perfectionnement de cette théorie : dès lors, le plan de sa vie scientifique fut en quelque sorte tracé. Il fit d'abord quelques expériences sur les vibrations longitudinales et transversales des cordes, dont la théorie avait été donnée précédemment par Taylor, Bernouilli et Euler (voy. ces noms); expériences fort imparfaites, suivant son propre aveu, et telles qu'on devait les attendre d'un premier essai. Il fut bientôt détourné de cet objet par des expériences plus importantes (faites en 1785) sur des plaques de verre ou de métal. Le premier il remarqua que ces plaques rendent des sons différents, en raison des endroits où elles sont serrées et frappées. Vers le même temps, les journaux ayant donné quelques renseignements sur un instrument imaginé en Italie par l'abbé Mazzocchi (voy. ce nom), lequel consistait en plusieurs cloches de verre frottées par des archets,

Chladni conçut le projet d'employer aussi un archet de violon pour la *production des vibrations de divers corps sonores*. Ce moyen d'expérimentation, bien plus fécond en résultats que la percussion, a fait faire depuis lors des découvertes importantes pour la théorie générale du son. Chladni remarqua que, lorsqu'il appliquait l'archet aux divers points de la circonférence d'une plaque ronde de cuivre jaune, fixée par son milieu, elle rendait des sons différents qui, comparés entre eux, étaient égaux aux carrés de 2, 3, 4, 5, etc.; mais la nature des mouvements auxquels ces sons correspondaient et les moyens de produire chacun de ces mouvements à volonté, lui étaient encore inconnus. Les expériences faites et publiées par Lichtenberg sur les figures électriques qui se forment à la surface d'une plaque de résine saupoudrée, fut un trait de lumière pour Chladni. Elles lui firent présumer que les différents mouvements vibratoires d'une plaque sonore devraient offrir aussi des apparences différentes si l'on répandait du sable fin sur sa surface. Ayant employé ce moyen sur la plaque ronde dont il vient d'être parlé, la première figure qui s'offrit à ses regards ressemblait à une étoile à 10 ou 12 rayons, et le son, très-aigu, était, dans la série citée précédemment, celui qui convenait au carré du nombre des lignes diamétrales. Il est facile d'imaginer l'étonnement de l'expérimentateur à la vue d'un phénomène si remarquable, inconnu jusqu'à lui. Après avoir réfléchi sur la nature de ces mouvements, il ne lui fut pas difficile de varier et de multiplier les expériences, dont les résultats se succédèrent avec rapidité. En 1787 il publia à Leipsick son premier mémoire *sur les vibrations d'une plaque ronde, d'une plaque carrée, d'un anneau, d'une cloche*, etc. Plus tard il fit paraître dans quelques journaux allemands et dans les mémoires de plusieurs sociétés savantes, les résultats de ses observations sur les vibrations longitudinales et sur quelques autres objets de l'acoustique.

Au milieu des recherches dont il était préoccupé, Chladni se persuadait que l'objet le plus important pour sa gloire future serait d'inventer un instrument de nature absolument différente de tous ceux qui étaient connus. Mille idées se croisaient dans sa tête à ce sujet. D'abord il imagina d'ajouter un clavier à l'harmonica, et construisit un de ces instruments avec des verres qu'il avait fait venir de la Bohême; mais ensuite il renonça à son projet, parce que Roellig, Nicolaï et d'autres l'avaient devancé. Cependant l'idée de mettre le verre en vibration par le frottement resta toujours dans sa pensée, et fut l'origine de deux instruments qu'il inventa dans la suite. Le premier de ces instruments, auquel il donna le nom d'*euphone*, fut inventé par lui en 1789 et achevé en 1790. Il consistait intérieurement en de petits cylindres de verre qu'on frottait longitudinalement avec les doigts mouillés d'eau. Ces cylindres, de la grosseur d'une plume à écrire, étaient tous égaux en longueur, et la différence des intonations était produite par un mécanisme intérieur dont l'auteur dérobait le secret. On ne pouvait considérer l'*euphone* que comme une variété de l'harmonica, connu depuis longtemps; cependant l'auteur obtint des applaudissements pour l'invention de cet instrument, dans ses voyages en Allemagne, à Saint-Pétersbourg et à Copenhague. Il en exécuta de diverses formes et suivant des procédés différents quant à la disposition du mécanisme intérieur, mais sans qu'il en résultât de variété sensible dans la qualité des sons. Au surplus, l'*euphone* était, par le système de sa construction, un de ces instruments bornés qu'on doit plutôt considérer comme des curiosités que comme des choses utiles à l'art.

Il en fut à peu près de même à l'égard du *clavicylindre*, autre instrument inventé par Chladni; celui-ci fut construit en 1800, et perfectionné depuis lors par des améliorations successives. Sa *forme* était à peu près celle d'un petit piano carré; son clavier avait une étendue de quatre octaves et demie, depuis l'*ut* grave du violoncelle jusqu'au *fa* aigu au-dessus de la portée de la clef de *sol*. Un cylindre de verre, parallèle au plan du clavier, était mis en mouvement par une manivelle à pédale; en abaissant les touches, on faisait frotter contre ce cylindre des tiges métalliques qui produisaient des sons. Quant à la qualité de ces sons et à leur timbre, le clavicylindre avait de l'analogie avec l'harmonica, mais il n'exerçait pas, comme celui-ci, une sorte d'irritation sur le système nerveux. Les autres avantages du clavicylindre étaient de prolonger le son à volonté, d'en augmenter ou diminuer la force par des nuances bien graduées, et de garder invariablement son accord. Longtemps Chladni fit un secret du mécanisme intérieur de cet instrument et de l'*euphone*; mais, dans les dernières années de sa vie, il en a publié la description. Il paraît avoir attaché plus d'importance à leur invention qu'à tous ses autres travaux; pendant plus de quinze ans il s'en occupa sans relâche, les refit sur différents plans, et dépensa beaucoup d'argent pour les porter à la perfection qu'il avait pour but; cependant il n'a pu parvenir à leur donner une existence réelle dans l'art, et les avantages qu'il croyait en retirer n'ont été que des illusions.

Ayant achevé son premier euphone en 1791,

Chladni entreprit un voyage pour le faire entendre; il alla d'abord à Dresde, puis à Berlin, à Hambourg, à Copenhague, à Saint-Pétersbourg, et revint à Wittemberg au mois de décembre 1793. Plusieurs autres voyages furent ensuite entrepris par lui dans la Thuringe et dans quelques autres parties de l'Allemagne au mois de mars 1797, il se rendit de nouveau à Hambourg, et, vers la fin de la même année, il partit pour Vienne, en passant par Dresde et Prague. Son euphone était alors l'objet de toutes ses excursions. Plus tard il parcourut aussi une grande partie de l'Allemagne et du Nord pour faire entendre le clavicylindre. Il est très-regrettable qu'un expérimentateur si habile ait employé tant de temps à ces courses qui interrompaient ses travaux importants sur les vibrations des plaques élastiques, et qui n'ont été que d'un médiocre avantage pour sa gloire.

Les résultats de ses études et de ses observations furent enfin publiés par Chladni dans son *Traité d'acoustique*, qui parut en allemand, à Leipsick, en 1802. La première partie de cet ouvrage, qui concerne les rapports numériques des vibrations, ne renferme rien de neuf, et reproduit toutes les stériles théories des géomètres et des physiciens, sans modifications. Dans tout le reste de sa vie, Chladni n'a rendu aucun service à cette partie de la science. Il était impossible, en effet, qu'il y introduisît quelque amélioration importante, puisque, comme tous les mathématiciens, il n'avait qu'une base fausse pour sa doctrine. Les premières sections de la seconde partie du *Traité d'acoustique* indiquent quelques expériences nouvelles sur les vibrations des cordes et des instruments à vent; mais c'est surtout dans les sections 7e, 8e et 9e de la même partie, que Chladni s'est élevé au-dessus de tous ses prédécesseurs par la multitude de faits nouveaux qu'il a fait connaître concernant les divers modes de vibration des plaques. Bien que quelques-unes de ses expériences aient été faites avec trop de précipitation, qu'il n'ait pas tout vu, et qu'il ait quelquefois mal vu, on ne peut nier que ce physicien a créé dans cette partie de son ouvrage une branche nouvelle de la science. Quels que puissent être les progrès futurs de celle-ci, le nom de Chladni sera toujours en honneur, et l'on n'oubliera pas qu'il fut celui d'un homme qui a ouvert aux physiciens et aux géomètres une carrière nouvelle. L'importance de ces découvertes fut comprise par les savants de l'Italie et de la France; elles déterminèrent plusieurs d'entre eux à refaire des séries d'expériences qui conduisirent à de nouveaux résultats, et la première classe de l'Institut s'empressa de mettre au concours ce sujet difficile : *Donner la théorie mathématique des vibrations des surfaces élastiques, et la comparer à l'expérience.* C'était trop se hâter de poser une question si épineuse, dont la solution est environnée des plus grandes difficultés; ce qui fit dire à l'illustre géomètre Lagrange, qu'en l'état des connaissances, dans la nature des faits et dans l'analyse, la question était insoluble. (*Voy.* Germain.)

Arrivé à Paris vers la fin de 1808, Chladni fut présenté à Napoléon, lui fit entendre son clavicylindre, et lui exposa quelques-unes de ses découvertes; l'empereur fut frappé de leur importance, demanda qu'elles fussent l'objet d'un rapport de l'Institut, et accorda à leur auteur six mille francs pour faire imprimer la traduction française du *Traité d'acoustique*. Chladni voulut être lui-même son traducteur, et fit revoir son travail par des amis pour la correction des fautes de langue. L'ouvrage parut à Paris en 1809. Quelques années après, Chladni publia de nouvelles découvertes sur les vibrations des lames et des verges élastiques, dans un fort bon appendice à son *Traité d'acoustique*.

Après avoir passé environ dix-huit mois à Paris, Chladni en partit en 1810, se rendit d'abord à Strasbourg, puis voyagea en Suisse et en Italie. De retour à Wittemberg, il y avait repris ses travaux ; mais les événements de la guerre dans les années 1813 et 1814, l'obligèrent à sortir de cette ville pour se soustraire aux inconvénients d'un long blocus. Il se retira dans la petite ville de Kemberg, dans l'espoir d'y jouir de plus de liberté ; mais un incendie y détruisit une partie de ses instruments et de ses appareils d'expérimentation. Il fut sensible à cette perte et en parla toujours avec un vif chagrin. Il s'était longtemps occupé de la théorie des météores ignés, et avait rassemblé beaucoup de produits de ces phénomènes; cette collection fut à peu près tout ce qu'il sauva du désastre qui anéantit son cabinet. Dans les dernières années de sa vie, il ne fit que de petits voyages à Leipsick et à Halle, où son amitié pour les professeurs Ernest-Henri et Guillaume Weber l'attirait. Il considérait ces habiles acousticiens comme les seuls qui eussent bien compris le sens de ses découvertes et qui pouvaient compléter son ouvrage. Au moment où il était occupé de la construction d'un nouvel euphone, il fut atteint d'une hydropisie de poitrine, maladie grave qui inspira aux amis de Chladni des craintes sérieuses pour sa vie; mais sa robuste constitution triompha du danger, et sa santé se rétablit de manière à faire croire qu'il vivrait encore longtemps. Bien qu'il eût atteint l'âge de soixante-

dix ans, il se sentit encore assez fort pour aller, en 1826, ouvrir un cours d'acoustique à Francfort-sur-le-Mein. De là il alla à Bonn, puis à Leipsick, et, vers la fin de l'année, il retourna à Kemberg. Au commencement de 1827, il se rendit à Breslau par Berlin, et y ouvrit un nouveau cours. Le 3 avril il eut avec H. Hientzch, rédacteur de l'*Eutonia*, écrit périodique sur la musique, une longue conversation dans laquelle il développa ses idées sur un voyage musical, et donna quelques notices sur plusieurs savants théoriciens. Le soir il assista à un thé chez un professeur de l'université. La conversation tomba sur les cas de mort subite, et lui-même en parla comme d'un événement heureux pour l'homme qui a rempli sa mission sur la terre. A onze heures, deux amis l'accompagnèrent jusque chez lui; il se retira dans sa chambre, et le lendemain, 4 avril 1829, on le trouva mort, assis dans un fauteuil. Sa montre était ouverte à ses pieds; il paraît que sa dernière occupation avait été de la remonter, et que pendant ce temps il fut frappé d'une apoplexie foudroyante. Son visage ne portait aucune empreinte de douleur, et ses traits avaient conservé le caractère calme et méditatif qui leur était habituel. Tout ce qu'il y avait de savants et d'artistes à Breslau assista à ses funérailles, qui furent faites avec pompe. Chladni n'avait jamais été marié. Quoiqu'il n'eût point occupé de fonctions publiques et n'eût aucune sorte de traitement, il avait amassé une fortune assez considérable pour passer sa vieillesse dans une aisance agréable. Le recteur Hermann, de Kemberg, fut son héritier. Sa collection météorologique passa à l'université de Berlin, et le clavicylindre dont il se servait habituellement, et qui lui avait coûté tant de recherches et de dépenses, ne fut vendu que neuf écus de Prusse, c'est-à-dire, environ trente-six francs!

Voici la liste des écrits de Chladni relatifs à l'acoustique : 1° *Entdeckungen über die Theorie des Klanges* (Découvertes sur la théorie du son); Leipsick, chez les héritiers Weidmans, 1787, 78 pages in-4°. Ces découvertes ne furent connues en France qu'environ douze ans après la publication de cet écrit ; ce fut Pérolle qui en parla le premier dans une notice insérée au *Journal de physique* (t. XLVIII, ann. 1799) sous ce titre : *Sur les expériences acoustiques de Chladni et Jacquin*. — 2° *Ueber die Længentœne einer Saite* (Sur les intonations longitudinales d'une corde), notice de quelques expériences insérée dans le *musikalische Monathsschrift*, publié à Berlin par Kunzen et Reichardt (août 1792, p. 34 et suiv.). C'est dans cette notice que Chladni a fait connaître les effets singuliers des sons produits par des cordes de laiton, d'acier et de boyau, mises en vibration par des frottements opérés dans le sens de leur longueur. Il y a donné une table des sons aigus qui résultent de ce mode de vibration, en raison du poids des cordes, de leur tension, de leur longueur et de leur ton fondamental. — 3° *Ueber die longitudinal Schwingungen der Saiten und Stücke* (Sur les vibrations longitudinales des cordes et des lames); Erfurt, chez Kayser, 1796, in-4°. Cet ouvrage contient les développements des expériences indiquées dans l'écrit précédent. — 4° *Ueber drehende Schwingungen eines Stabes* (Sur les vibrations tournantes d'une verge), dans le journal scientifique intitulé *Neue Schriften der Berlin. Naturforschenden Freunde* (t. II). Il s'agit dans ce mémoire d'un genre de vibrations qui paraît n'avoir pas été connu avant Chladni, et dont il croit avoir constaté et expliqué l'existence. Ces vibrations s'obtiennent quand on frotte une verge dans une direction oblique sur son axe. Suivant les observations de Chladni, elles produisent un son d'une quinte plus bas que le son total de la verge, lorsqu'on la fait résonner par la percussion. — 5° *Beitræge zur Befœrderung eines bessern Vortrags der Klanglehre* (Appendice à l'acheminement vers un meilleur exposé de la science du son), dans le même recueil, 1797. — 6° *Ueber die Tœne einer Pfeife in verschiedenen Gasarten* (Sur le ton d'un tuyau d'orgue mis en vibration par différents gaz), dans le *Magasin des sciences naturelles* de Voigt (t. IX, cah. 3. — 7° *Eine neue Art die Geschwindigkeit der Schwingungen bei einem jeden Tœne durch den Augenschein zu bestimmen* (Nouvel art de déterminer la vitesse des vibrations pour chaque intonation, par la vue seule), dans les *Annales de physique* de Gilbert (1800, t. V, cah. 1, n°1). — 8° *Ueber die wahre Ursache des Consonirens und Dissonirens* (Sur la véritable cause du consonnant et du dissonant), dans la troisième année de la *Gazette musicale de Leipsik*, p. 337 et 353. — 9° *Nachricht von dem Clavicylinder, einem neuerfundenem Instrumente*, etc. (Notice sur le clavicylindre, instrument nouvellement inventé), dans la *Gazette musicale de Leipsick*, 2° année, p. 305-313. — 10° *Zweite Nachricht von dem Claricylinder und einem neuen Baue desselben* (Deuxième notice sur le clavicylindre et sur une nouvelle construction de cet instrument), dans le même écrit périodique, troisième année, p. 386. On trouve aussi de nouveaux détails sur le clavicylindre dans la neuvième année de la même *Gazette musicale*,

p. 221-224. — 11° *Die Akustik* (l'Acoustique), Leipsick, Breitkopf et Haertel, 1802, un vol. in-4° de 310 pages, avec 12 planches. C'est cet ouvrage dont Chladni a donné une traduction française sous le titre de *Traité d'acoustique*; Paris, Courcier, 1809, un vol. in-8° avec huit planches. — 12° *Neue Beitræge zur Akustik* (Nouvel appendice à l'Acoustique), Leipsick, Breitkopf et Haertel, 1817, in-4° avec dix planches gravées sur pierre. — 13° *Beitræge zur praktischen Akustik und zur Lehre vom Instrumenten Bau, enthaltend die Theorie und Anleitung vom Bau der Clavicylinder und der damit-verwandten Instrumente* (Appendice à l'Acoustique pratique et à la science de la construction des instruments, contenant la théorie et l'introduction à la construction du clavicylindre, etc.); Leipsick, Breitkopf et Hærtel, 1821, un vol. in-8° avec cinq planches. Chladni a révélé dans cet ouvrage le secret du mécanisme intérieur du clavicylindre. — 14° *Kurze Uebersicht der Schall-und Klanglehre, nebst einem Anhange, die Anordnung und Entwickelung der Tonverhaeltnisse betreffend* (Court aperçu de la science du son, etc.); Mayence, Schott fils, 1827, in-8°. Cet ouvrage est le dernier de Chladni. On a de ce savant quelques notices sur des sujets de peu d'importance relatifs à la musique, et des écrits sur des objets qui n'ont point de rapports avec cet art.

CHOLLET (JEAN-BAPTISTE-MARIE), fils d'un choriste de l'Opéra, né à Paris le 20 mai 1798, fut admis comme élève au Conservatoire de musique, au mois d'avril 1806. Il s'y livra à l'étude du solfége et du violon. Quelque temps après, il interrompit le cours de ses études, le reprit ensuite, et obtint un prix de solfége aux concours de 1814. Le Conservatoire ayant été fermé en 1815, par suite des événements politiques, Chollet entra peu de temps après comme choriste à l'Opéra, puis au Théâtre-Italien, et enfin au théâtre Feydeau, y resta jusqu'en 1818, puis accepta un engagement dans une troupe de comédiens de province. Bon musicien et doué d'une voix agréable, mais peu expérimenté dans l'art du chant, il suppléait aux connaissances qui lui manquaient dans cet art par beaucoup d'intelligence et d'adresse. A cette époque sa voix était plus grave qu'elle ne l'a été plus tard; son caractère était celui d'un baryton, car on voit dans le tableau de la troupe du Havre, en 1823, qu'il y était engagé pour jouer les rôles de *Martin*, de *Laïs* et de *Solié*. Il portait alors le nom de *Dôme-Chollet*. Engagé au théâtre de Bruxelles pour y jouer les mêmes rôles en 1825, il se fit entendre à l'Opéra-Comique, lors de son passage à Paris, y fut applaudi, et obtint un engagement pour l'année 1826, comme acteur aux appointements. Il vint, en effet, prendre possession de son emploi au temps fixé, et ses débuts furent si brillants qu'il fut admis comme sociétaire au renouvellement de l'année théâtrale, en 1827. Les compositeurs s'empressèrent d'écrire pour lui, et dès ce moment il abandonna les rôles de baryton pour ceux de ténor, qu'il chanta exclusivement. Ce fut Hérold qui écrivit pour lui le premier rôle de ce genre, dans son opéra de *Marie*. *La Fiancée*, *Fra-Diavolo*, *Zampa* et quelques autres ouvrages sont venus ensuite lui composer un répertoire; dans toutes ces pièces, il a obtenu de brillants succès, et le public l'a toujours entendu avec plaisir, bien qu'il n'ait pas eu à Paris cette sorte d'attraction qui fait que le nom d'un acteur, placé sur l'affiche, fait envahir par la foule la salle où cet acteur se fait entendre.

Après la dissolution de la société des acteurs de l'Opéra-Comique, Chollet fut engagé par l'administration qui lui succéda; mais, la ruine de cette entreprise lui ayant rendu sa liberté, il en profita pour voyager et se faire entendre dans les principales villes de France. Engagé comme premier ténor au grand théâtre de Bruxelles, il y débuta au mois d'avril 1832, et y resta jusqu'au printemps de l'année 1834. A cette époque, il s'est rendu à la Haye pour y remplir le même emploi. Au mois de mai 1835, il est rentré à l'Opéra-Comique de Paris, et y est resté pendant quelques années. Plus tard la direction du théâtre de la Haye lui fut confiée, et, pendant le temps de sa gestion, le roi des Pays-Bas le traita avec beaucoup de faveur; mais tout à coup Chollet abandonna sa position et retourna en France. Depuis lors il a reparu au Théâtre-Lyrique de Paris, mais sans succès. Applaudi avec transport à Bruxelles, Chollet y avait la vogue qui lui manquait à Paris, quoiqu'il fût aimé dans cette dernière ville.

Ce chanteur, doué de qualités qui auraient pu le conduire à un beau talent si son éducation vocale eût été mieux faite, avait plus d'adresse que d'habileté réelle, plus de manière que de style. Quelquefois il saccadait son chant avec affectation; souvent il altérait le caractère de la musique par les variations de mouvement et la multitude de points d'orgue qu'il y introduisait; car c'est surtout dans le point d'orgue qu'il tirait avantage de sa voix de tête. Les études de vocalisation lui ont manqué, en sorte que sa mise de voix était défectueuse, et qu'il n'exécutait les gammes ascendantes que d'une manière imparfaite. Malgré ces défauts, le charme de sa voix, la connaissance qu'il avait des choses qui plaisent au

public devant lequel il chantait, et son aplomb comme musicien, lui ont fait souvent produire plus d'effet que des chanteurs habiles privés de ces avantages. Chollet a composé des romances et des nocturnes qui ont été publiés à Paris et à Bruxelles ; quelques-uns de ces morceaux ont eu du succès.

CHOLLET (Louis-François), organiste, pianiste et compositeur, né à Paris le 5 juillet 1815, est mort en cette ville le 21 mars 1851. Admis au Conservatoire le 23 février 1826, il entra immédiatement dans le cours de piano de Zimmerman, et y fit de si rapides progrès, qu'il obtint le premier prix en 1828. Il suivit ensuite le cours d'orgue sous la direction de M. Benoist, et obtint au concours de 1833 le premier prix de cet instrument. Chollet a été organiste de plusieurs églises de Paris. On a imprimé de sa composition : 1° Deux petits duos pour piano, à 4 mains ; Paris, Aulagnier. — 2° Variations pour piano seul sur la valse du *Duc de Reichstadt*; Paris, Mayaud. — 3° Fantaisie pour le même instrument sur les thèmes de *Parisina*, de Donizetti; ibid. — 4° Rondo brillant pour piano seul; ibid. — 5° Rondo sur la *Romanesca*; Paris, Meissonnier. — 6° Chanson napolitaine variée; ibid. — 7° Mélodie suisse variée; ibid. — 8° *L'Odalisque, la Fête de nuit, Rêverie*, grandes valses; ibid. — 9° Fantaisie sur le *Domino noir*, op. 34 ; Paris, Brandus. — 10° Variations brillantes sur des motifs du *Lac des Fées*, op. 37; ibid. — 11° Fantaisie sur *le Duc d'Olonne*, op. 38; ibid. — 12° Fantaisie sur *la Part du Diable*, op. 40; ibid. — 13° Fantaisie sur *la Favorite*, op. 42; ibid. Quelques jolies romances, des chansonnettes, nocturnes, etc.

CHOPIN (Frédéric-François), pianiste et compositeur célèbre, naquit le 8 février 1810 à Zelazowa-Wola, près de Varsovie. Sa famille, française d'origine, était peu fortunée. D'une constitution faible et maladive, il ne semblait pas destiné à vivre : son enfance fut souffrante, végétative, et rien dans ses premières années n'indiqua qu'il dût se distinguer par quelque talent. A l'âge de neuf ans, on lui fit commencer l'étude de la musique sous la direction de Zywny ; vieux musicien bohème, admirateur passionné des œuvres de Bach, qui fut son unique maître de piano et lui continua ses leçons pendant sept ans. Les Biographes qui ont dit que Chopin fut élève de Würfel, pianiste et compositeur à Varsovie, ont été induits en erreur. La délicatesse et la grâce de son exécution, résultats de sa constitution physique autant que de son organisation sentimentale, le firent remarquer par le prince Antoine Radziwill (*voy.* ce nom), dont l'âme généreuse conçut le dessein de faire donner au jeune artiste une éducation distinguée. Il le fit entrer dans un des meilleurs collèges de Varsovie, et paya sa pension jusqu'à ce que ses études fussent achevées. D'un caractère doux, facile, et poli jusqu'à la dissimulation, comme tous ceux qui se concentrent en eux-mêmes et n'accordent pas leur confiance, Chopin plaisait à ses camarades d'études : il se fit des amis et compta parmi eux le prince Barys Czetwertynski et ses frères. Souvent il allait passer avec eux les fêtes et les vacances chez leur mère, femme d'un esprit distingué et douée d'un sentiment poétique de l'art. Présenté par cette princesse à la haute noblesse polonaise, et déjà fixant sur lui l'attention par le charme de son talent, Chopin prit au milieu de ce monde aristocratique l'élégance de manières et la réserve qu'il conserva jusqu'à ses derniers jours. Il était parvenu à l'âge de seize ans, lorsque le compositeur Elsner, musicien instruit et directeur du Conservatoire de Varsovie, lui enseigna la théorie de l'harmonie et les procédés de l'art d'écrire en musique. Quelques petits voyages qu'il fit un peu plus tard à Berlin, à Dresde et à Prague, lui procurèrent les occasions d'entendre des artistes de mérite et exercèrent quelque influence sur son talent, sans altérer toutefois l'originalité qui en était le caractère distinctif. En 1829 il prit la résolution de se hasarder dans une tournée plus lointaine et se rendit à Vienne. Il y débuta le 11 septembre, dans le concert d'une demoiselle Veltheim, puis en donna plusieurs lui-même. Liszt dit (dans la monographie intitulée *F. Chopin*, p. 155) qu'il n'y produisit pas toute la sensation à laquelle il était en droit de s'attendre ; cependant le jugement porté dans la *Gazette générale de musique de Leipsick* (Ann. 1829, n° 46, 18 novembre), à la suite de ces concerts, prouve que le talent de l'artiste avait été estimé à sa juste valeur. « De prime abord, « dit le correspondant, M. Chopin s'est placé « au premier rang des maîtres. La délicatesse « parfaite de son toucher, sa dextérité méca-« nique indescriptible, les teintes mélancoliques « de sa manière de nuancer, et la rare clarté de « son jeu, sont en lui des qualités qui ont le « caractère du génie. On doit le considérer « comme un des plus remarquables météores « qui brillent à l'horizon du monde musical. » Il est vrai qu'il resta longtemps dans la même ville sans s'y faire entendre en public, et qu'il n'y donna plus qu'un concert d'adieu, en 1831, au moment de son départ pour Paris. Les malheurs qui accablèrent sa patrie, après la révolution du 29 novembre 1830, l'avaient décidé à

se fixer à Londres; mais il voulait s'arrêter quelques jours dans la capitale de la France : il y passa le reste de sa vie.

Chopin était âgé de vingt-deux ans lorsqu'il se fit entendre à Paris pour la première fois chez Pleyel, devant une réunion d'artistes : il y produisait une vive sensation en jouant son premier concerto et quelques-unes de ses premières pièces détachées. L'opinion de cet auditoire d'élite assigna tout d'abord à son talent la place exceptionnelle qu'il occupa jusqu'à son dernier jour. Toutefois quelques critiques se mêlaient aux éloges. Kalkbrenner trouvait mille incorrections dans le doigter de Chopin : il est vrai que le pianiste polonais avait un système singulier d'enjambement du troisième doigt de chaque main, par lequel il suppléait souvent au passage du pouce. Un tel système était aux yeux du classique disciple de Clementi l'abomination de la désolation. Field, qui entendit Chopin vers le même temps, le jugea aussi peu favorablement, et déclara que c'était *un talent de chambre de malade*. Les hautes familles polonaises qui se trouvaient à Paris l'accueillirent avec empressement, et il vécut dans l'intimité des princes Czartoryski, Lubomirski, des comtes Platner, Ostrowski, et de la comtesse Delphine Potoka, dont la beauté, la grâce et le talent excitaient l'admiration dans les cercles de cette époque. C'est dans cette société que se concentra l'existence de Chopin, pendant les premières années : on le rencontrait rarement ailleurs. Il fuyait les artistes ; les plus grands talents, les célébrités même ne lui étaient pas sympathiques. Son patriotisme, qui le rapprochait incessamment de ses compatriotes, exerça aussi une puissante influence sur son talent : la direction que prit son génie dans ses ouvrages en fut évidemment le résultat. Sans cesse il était ramené comme à son insu aux airs de danses caractéristiques de son pays et en faisait le sujet des œuvres dans lesquelles l'originalité de son talent se manifeste de la manière la plus remarquable. On a de lui deux concertos et d'autres pièces avec orchestre, un trio pour piano, violon et violoncelle, de grandes études et des sonates où l'on remarque un talent distingué ; mais son génie ne déploya toute son originalité que dans ses polonaises, mazoureks, nocturnes, ballades et autres pièces de peu d'étendue. Il est grand dans les petites choses ; mais les larges proportions ne vont pas à sa frêle organisation. Il en était de son talent d'exécution comme de ses inspirations : ce talent ne produisait pas d'effet dans les concerts. Ravissant de poésie et de charme dans un salon, il s'éteignait dans une grande salle. Lui-même sentait qu'il lui manquait la force, l'énergie, le brillant par lesquels on impressionne les auditoires nombreux. Ce ne fut jamais qu'à regret et dans de rares occasions qu'il consentit à se faire entendre en public ou à donner lui-même des concerts. Un souvenir douloureux lui était resté de celui qu'il avait organisé pour faire connaître son concerto en *mi* majeur. Il avait loué la salle de l'opéra italien ; Habeneck conduisait l'orchestre, et la foule avait envahi toutes les places. Chopin avait espéré un succès d'éclat : à peine recueillit-il quelques applaudissements de ses amis les plus dévoués. Il en eut un chagrin profond qui finit par se transformer en ressentiment. Son esprit hautain méprisait les masses, et son talent aristocratique ne se plaisait que dans l'intimité des natures d'élite. Liszt a fort bien compris et analysé les sentiments intérieurs auxquels Chopin fut en butte dans ses dégoûts pour la production de son talent devant de nombreuses assemblées, et dans son penchant, au moins apparent, pour les auditions privées ; voici ces paroles : « Toutefois, s'il nous est permis de le dire, nous
« croyons que ces concerts fatiguaient moins sa
« constitution physique que son irritabilité d'ar-
« tiste. Sa volontaire abnégation des bruyants
« succès cachait, ce nous semble, un froisse-
« ment intérieur. Il avait un sentiment très-dis-
« tinct de sa haute supériorité ; mais peut-être
« n'en recevait-il pas du dehors assez d'écho et
« de réverbération pour gagner la tranquille
« certitude d'être parfaitement apprécié. L'ac-
« clamation populaire lui manquait, et il se de-
« mandait sans doute jusqu'à quel point les
« salons d'élite remplaçaient, par l'enthousiasme
« de leurs applaudissements, le grand public
« qu'il évitait. Peu le comprenaient ; mais ce
« peu le comprenaient-ils suffisamment?.....
« Beaucoup trop fin connaisseur en raillerie et
« trop ingénieux moqueur lui-même pour prêter
« le flanc au sarcasme, il ne se drapa point en
« génie méconnu. Sous une apparente satisfac-
« tion pleine de bonne grâce, il dissimula si
« complétement la blessure de son légitime or-
« gueil, qu'on n'en remarqua presque pas l'exis-
« tence. »

Dès son arrivée à Paris, Chopin s'était livré à l'enseignement : la distinction remarquable de sa personne, non moins que la supériorité de son talent, le faisait rechercher comme professeur par les femmes des plus hautes classes de la société. Il forma parmi elles beaucoup de bons élèves qui imitaient son style et sa manière : la plupart ne jouaient que sa musique, pour laquelle il y a eu dans certains salons une prédi-

lection qui allait jusqu'au fanatisme. Loin d'éprouver le dégoût qu'ont eu beaucoup d'artistes célèbres pour les leçons, Chopin semblait s'y plaire lorsqu'il rencontrait dans un élève le sentiment uni à l'intelligence. L'empire que sa volonté exerça toujours sur ses sentiments se retrouvait là comme dans toute son existence. Près de ses élèves, son penchant à la rêverie mélancolique disparaissait entièrement, du moins en apparence. La sérénité se peignait sur ses traits : il était souriant comme si l'ennui et la fatigue se fussent transformés en plaisirs.

En 1837 la santé de Chopin reçut ses premières atteintes, et les symptômes d'une maladie de poitrine devinrent assez alarmants pour que son médecin conseillât l'habitation d'un pays méridional pendant l'hiver. Majorque fut désigné : l'artiste se disposait à s'y rendre, craignant toutefois l'isolement dans lequel il allait se trouver, loin de ses habitudes et du confortable qui lui était nécessaire : madame Sand, son amie, vint à son secours et voulut l'accompagner. Les *Mémoires* de cette femme, considérée à juste titre comme le plus grand écrivain français de son temps, contiennent des renseignements sur cette époque de la vie de Chopin, où se révèle la vérité sur son caractère, sur son humeur chagrine, et sur le despotisme exercé par ses sentiments dans les relations les plus intimes qu'il ait eues : là disparaît toute cette comédie de douceur, d'aménité, de bonne grâce, qu'il s'était condamné à jouer dans le monde et avec ce qu'on est convenu d'appeler des amis. Madame Sand a fait des efforts pour cacher, sous son langage doré, ce qu'elle avait aperçu ; mais, pour qui sait lire, la réalité devient évidente. Le séjour de Majorque avait produit une amélioration sensible dans la santé de Chopin ; cependant après deux ou trois ans le mal reparut plus intense, et ses progrès furent presque incessants depuis 1840 jusqu'au dernier jour. Dans les années 1846 et 1847 il ne pouvait presque plus marcher, et de douloureuses suffocations le saisissaient lorsqu'il montait un escalier. La révolution du mois de février 1848 survint : les amis de l'artiste eurent la crainte que les agitations démocratiques n'augmentassent ses souffrances, car elles lui étaient antipathiques : mais il sembla se ranimer au contraire au printemps de cette même année. Ce fut alors qu'il songea à réaliser son projet, depuis longtemps formé, de visiter l'Angleterre. Il partit pour Londres au mois d'avril. S'il n'y fut pas salué par les transports enthousiastes que prodiguent les peuples méridionaux du continent, il y reçut du moins un accueil digne de ses talents. Une sorte de surexcitation parut alors le dominer et lui fit oublier les soins que réclamait sa santé délabrée. Il joua plusieurs fois en public, accueillit les invitations de l'aristocratie, et dépensa le reste de ses forces dans des veilles qui se prolongeaient pendant une partie des nuits. Il visita aussi l'Écosse et n'en revint que mourant.

De retour à Paris, il n'y reparut au milieu de ses amis qu'avec une prostration de forces effrayante. Le mal fit de si rapides progrès que bientôt il ne quitta plus son lit et n'eut presque plus la force de parler. Informé de son état, sa sœur accourut de Varsovie et ne quitta point son chevet. L'heure de la fin approchait : elle arriva le 17 octobre 1849. Les obsèques eurent lieu le 30 du même mois à l'église de la Madeleine : on y exécuta le *Requiem* de Mozart.

Le génie de Chopin était élégiaque. Parfois ses compositions ont le style élégant et gracieux ; mais plus souvent le sombre, le *mélancolique*, le fantasque, y dominent. Il eut aussi çà et là de l'énergie dans sa musique : mais elle sembla toujours l'épuiser, et sa nature délicate le ramena incessamment au petit cadre fait pour elle. C'est là surtout qu'il a le mérite suprême de l'originalité. Sa mélodie a des allures qui ne sont celles d'aucun autre compositeur ; elle n'est pas exempte d'affectation, mais elle est toujours distinguée. Il n'est pas rare de rencontrer dans son harmonie des successions d'accords qui trahissent le sentiment tonal ; mais parfois il est assez heureux pour que l'inattendu ne soit pas sans charme. En somme, Chopin fut un artiste de grande valeur : si l'on a exagéré le mérite de ses œuvres, et si la mode a exercé son empire dans leur succès, il n'en est pas moins vrai que ces œuvres occupent dans l'art une place qu'aucun autre compositeur n'avait prise, et où il n'aura pas de successeurs. On a de lui trois sonates pour piano seul, œuvres 4, 35 et 58 ; une sonate pour piano et violoncelle, op. 65 ; une polonaise pour les mêmes instruments, op. 3 ; un trio pour piano, violon et violoncelle, op. 8 ; deux concertos pour piano et orchestre (en *mi* majeur et en *fa* mineur), op. 11 et 21 ; des fantaisies et variations avec orchestre ; de grandes études pour le piano, op. 10 et 25 ; une grande polonaise (en *fa dièse mineur*), morceau dans lequel il y a plus de fièvre que de véritable inspiration ; des polonaises pour piano seul, œuvres 26, 40, 53, et 61 ; onze recueils de mazoureks ou mazoures, œuvres 6, 7, 17, 24, 30, 33, 41, 50, 56, 59, et 63 ; trois rondeaux, op. 1, 5, 16 ; huit recueils de nocturnes, op. 9, 15, 27, 32, 37, 48, 55, 62 ; quatre ballades, op. 23, 38, 47, 52 ; des préludes, tarentelles, et autres petites pièces.

CHOQUEL (Henri-Louis), avocat au parlement de Provence, et non au parlement de Paris, comme le dit Lichtenthal (*Bibliog. della musica*, t. IV, p. 110), est auteur d'une méthode de musique qui a paru sous ce titre, *la Musique rendue sensible par la méchanique* (sic), *ou Nouveau Système pour apprendre facilement la musique soi-même. Ouvrage utile et curieux*; Paris, 1759, in-8°. La méthode de Choquel consiste à enseigner l'intonation par l'usage du monocorde, et la mesure par le chronomètre : c'est ce qu'il appelle *la musique rendue sensible par la mécanique*. L'Académie royale des sciences, sur le rapport de Grandjean de Fouchy et de Dortous de Mairan, approuva l'ouvrage, le 5 septembre 1759, et déclara que, bien que le monocorde et le chronomètre fussent connus auparavant, on n'en avait pas fait encore un si bon emploi. Dans la réalité, le livre de Choquel n'est pas dépourvu de mérite, et l'on y trouve des aperçus utiles pour le temps où il a été fait. Une seconde édition de *la Musique rendue sensible par la mécanique* fut publiée à Paris, chez Ballard, en 1762, 1 vol. in-8°. L'auteur dit, dans la préface de celle-ci, que la première avait été épuisée en six mois. Une différence assez sensible existe entre l'édition de 1759 et la deuxième. Dans la première, Choquel avait divisé l'octave en douze parties égales sur le monocorde; dans la seconde, il se conforme au système des proportions adoptées par tous les physiciens. On trouve des exemplaires de cette deuxième édition avec ce titre, *Méthode pour apprendre facilement la musique soi-même, ou la Musique rendue sensible par la mécanique*; Paris, Lamy, 1782, in-8°. Cette édition prétendue nouvelle est une spéculation du libraire Lamy, qui, ayant acheté le reste des exemplaires de celle de 1762, voulut essayer de les écouler par le moyen d'un nouveau frontispice. Choquel est mort à Paris, en 1767, et non en 1761, comme cela est dit dans *la France littéraire*.

CHORLEY (Henry-F.), littérateur anglais et amateur de musique, est né près de Wigan, dans le comté de Lancastre, en 1808 ou 1809, d'une famille très-ancienne qui possédait autrefois la petite ville de Chorley, dans le même comté, mais qui, dévouée aux Stuarts, se déclara pour le prétendant en 1715, et fut dépouillée de ses biens. Entrés plus tard dans le protestantisme, les ancêtres de M. Chorley appartinrent à la secte la plus rigoriste et la plus éloignée de la culture des arts. Bien que son organisation le portât vers la musique, ou sans doute il se serait distingué, il trouva dans sa famille des obstacles invincibles pour se livrer à l'étude de cet art. Il ignore lui-même comment il est parvenu à lire la musique à livre ouvert et à jouer quelque peu du piano, n'ayant jamais eu de maître, sauf M. Herrmann, chef d'orchestre à Liverpool, qui lui donna environ vingt leçons. Ses heureuses dispositions et sa mémoire merveilleuse firent tous les frais de son éducation musicale. Il avait été placé dans une maison de commerce à Liverpool; mais le genre de vie qu'il y trouvait lui devint bientôt si insupportable, qu'il résolut de s'en affranchir. Sans autres ressources que celles de son esprit et de son instruction, il se rendit à Londres et y arriva le 1er janvier 1834. Entré bientôt après dans la rédaction des journaux, il s'y distingua et publia quelques ouvrages qui ont été bien accueillis par le public. Au nombre de ses livres on remarque celui qui a pour titre *Music and Manners in France and Germany. A series of travelling Sketches of Arts and Society* (La Musique et les Mœurs en France et en Allemagne. Suite d'observations de voyage sur les arts et la société); Londres, Longmann and C°, 1841, 3 vol. petit in-8°. Un jugement juste en ce qui concerne l'art, et des observations originales exprimées avec esprit, distinguent cet ouvrage de beaucoup de publications du même genre. M. Chorley a refondu et resserré son livre dans une nouvelle édition qui a pour titre *Modern German Music. Recollections and Criticism*; Londres, Smith, Elder and C°, 1854, 2 vol. petit in-8°.

CHORON (Alexandre-Étienne) naquit le 21 octobre 1772 à Caen, où son père était directeur des fermes. Ses études, qu'il termina à l'âge de quinze ans, au collège de Juilly, furent brillantes et solides; mais il ne les considéra que comme les préliminaires d'une instruction étendue, dont il sentait le besoin, et qui fut pendant toute sa vie l'objet de ses travaux. Peu de personnes savaient aussi bien que lui la langue latine; il la parlait et l'écrivait avec facilité. Sa mémoire était prodigieuse; et souvent il récitait de longs morceaux de Virgile, d'Horace, de Martial ou de Catulle, dont il n'avait pas lu les ouvrages depuis longtemps. Le plaisir de citer s'était même tourné en habitude, à ce point qu'il ne se livrait guère à la conversation avec ses amis sans qu'il lui échappât quelque vers latin, quelque phrase de Cicéron, et même quelque passage de la Bible ou des Pères de l'Église, sa lecture favorite. La littérature grecque ne lui était pas moins familière, et son penchant pour cette littérature était tel qu'on le vit, dans ses dernières années, se re-

mettre à la lecture des philosophes, des historiens et des poëtes grecs, avec toute l'ardeur de la jeunesse. Jeune encore, il s'était aussi livré à l'étude de l'hébreu, et ses progrès avaient été si rapides, qu'en l'absence du professeur il l'avait quelquefois remplacé dans ses leçons au Collége de France.

Dès son enfance, Choron se sentit un goût passionné pour la musique; mais, destiné par son père à une profession absolument étrangère à la culture des arts, il ne lui fut point permis de se livrer à l'étude du plus séduisant de tous. Les maîtres qu'il demandait avec instance lui furent refusés, et ce ne fut que plusieurs années après sa sortie du collège qu'il put, sans autre secours que les livres de Rameau, de d'Alembert, de J.-J. Rousseau et de l'abbé Roussier, acquérir quelques notions de musique théorique, telle qu'on la concevait alors en France. Quant aux exercices relatifs à la pratique de l'art, il n'en put faire d'étude, n'ayant pas de maîtres. Peut-être ne lui eussent-ils été que d'un médiocre secours, car il touchait à sa vingtième année, et l'on sait que les études de musique commencées à cet âge ne conduisent guère à l'habileté dans la lecture ni dans l'exécution; ce n'est que par de longs exercices, commencés dès l'enfance, qu'on parvient à vaincre les difficultés multipliées de ces parties de l'art. Choron se ressentit toujours de l'insuffisance de sa première éducation musicale, et, bien que la nature l'eût doué d'un sentiment exquis des beautés de la musique, et qu'il fût devenu par la suite un savant musicien, il ne put jamais saisir du premier coup d'œil le caractère d'un morceau de musique. Il lui fallait du temps et de la réflexion, mais, après le premier moment, il entrait presque toujours dans l'esprit d'une composition avec plus de profondeur que n'aurait pu le faire un musicien plus exercé.

Les calculs dont les livres théoriques de l'école de Rameau sont hérissés portèrent Choron à étudier les mathématiques; d'abord il ne les considéra que comme l'accessoire de la science musicale, mais bientôt il se passionna si bien pour elles qu'il leur consacra tout son temps. Ses progrès furent rapides et le firent remarquer à l'École des ponts-et-chaussées. Monge le jugea capable de recevoir ses conseils, l'adopta pour son élève, et lui fit remplir, en cette qualité, les fonctions de répétiteur de géométrie descriptive à l'École normale en 1795. Peu de temps après, on le nomma chef de brigade à l'École polytechnique, qui venait d'être instituée. En avançant dans les sciences mathématiques, son esprit, doué de rectitude, comprit qu'il y a beaucoup moins de rapports entre elles et la musique qu'on ne le croit généralement. Il entrevit l'action toute métaphysique de celle-ci sur l'organisation humaine, et se persuada qu'elle ne pouvait être étudiée qu'en elle-même. Convaincu de cette vérité, Choron se décida à se livrer exclusivement à l'étude de l'art pratique, et Bonesi, auteur d'un *Traité de la mesure*, qui n'est pas sans mérite, fut chargé de lui enseigner les principes de cet art. Choron avait alors vingt-cinq ans. Grétry, dont il était devenu l'ami, lui conseilla de prendre aussi quelques leçons d'harmonie de l'abbé Rose, qui passait alors pour un musicien savant, bien que sa science se réduisit à peu de chose. Ce furent là tous les secours que tira des leçons d'autrui un homme destiné à être un des musiciens érudits les plus recommandables.

Bonesi lui avait fait connaître la littérature italienne de la musique; il se mit à lire avec ardeur les ouvrages du P. Martini, d'Eximeno, de Sabbatini, et plus tard ceux des anciens auteurs, tels que Gafori, Aaron, Zarlino, Berardi. La nécessité de connaître toutes les écoles, pour comparer les systèmes, le conduisit ensuite à apprendre la langue allemande pour lire les écrits de Kirnberger, de Marpurg, de Koch et d'Albrechtsberger. De tous ces auteurs, le dernier et Marpurg furent ceux dont il affectionna toujours la méthode et les idées. Quelques années employées à ces études sérieuses avaient accumulé dans la tête de Choron plus de connaissances relatives à la théorie et à la pratique de la musique qu'aucun musicien français en eût jamais possédé jusqu'alors. Le besoin de résumer ce qu'il avait appris se fit sentir à lui; il s'associa avec Fiocchi, compositeur et professeur de chant distingué, et le fruit de leur union fut la publication d'un livre intitulé *Principes d'accompagnement des écoles d'Italie*; Paris, 1804, in-fol. Ce titre n'était pas justifié par la nature de l'ouvrage, sorte de combinaison éclectique dans laquelle des doctrines fort différentes étaient conciliées avec plus d'adresse que de raison. L'objet que se proposaient les auteurs ne se fait pas assez apercevoir dans cet ouvrage : ce défaut nuisit à son succès.

A l'époque où parut cette méthode d'accompagnement, Choron s'était déjà fait connaître par une publication d'un genre tout différent. Ses méditations sur la nécessité de perfectionner l'enseignement dans les écoles primaires lui avaient fait découvrir des procédés plus simples, plus faciles et plus rationnels que ceux dont on use habituellement pour enseigner à lire et à écrire. Il publia le résultat de ses recherches en 1800, sous le titre de *Méthode d'instruction primaire pour apprendre à lire et à écrire*. Ce petit

ouvrage, composé dans des vues philosophiques, a depuis lors servi de base au système d'enseignement mutuel.

Entraîné par le désir de populariser en France le goût de la bonne musique, et d'y répandre le goût de l'instruction dans l'histoire et la théorie de cet art, Choron s'associa, en 1805, à une maison de commerce de musique à Paris, et y porta toute sa fortune patrimoniale, pour l'employer à la publication d'anciens ouvrages classiques, oubliant qu'il n'y avait point alors en France de lecteurs pour ces productions. C'est ainsi qu'il fit paraître à grands frais le recueil des cantates de Porpora, les solféges à plusieurs voix de Caresana, ceux de Sabbatini, le recueil des pièces qui s'exécutent à la chapelle Sixtine pendant la semaine sainte, une messe en double canon et le *Stabat* de Pierluigi de Palestrina, le *Stabat* de Josquin Deprés, la messe de *Requiem* et le *Miserere* de Jomelli, le *Miserere* à deux chœurs de Leo, et beaucoup d'autres compositions du même genre.

A la même époque, il était préoccupé de la publication d'une volumineuse compilation qu'il avait annoncée sous le titre de *Principes de composition des écoles d'Italie*. Les exercices de contrepoint pratique et de fugue, composés par Sala, et gravés sur des planches de cuivre, aux frais du roi de Naples, devaient former la base de ce recueil. On croyait alors que l'ouvrage de Sala avait été détruit dans l'invasion du royaume de Naples par l'armée française, et Choron voulait le sauver d'un entier oubli. Cette production médiocre, écrite d'un style lâche, incorrect, et peu digne de sa réputation, ne méritait pas l'honneur qu'il voulait lui faire. Quoi qu'il en soit, l'ouvrage de Sala reparut dans les *Principes de composition des écoles d'Italie*, accompagné d'un *Traité d'harmonie* et de principes de contrepoint simple par Choron, d'une nouvelle traduction du *Traité de la fugue* de Marpurg, de nombreux exemples de contrepoint fugué puisés dans l'*Esemplare* du P. Martini, enfin d'un choix de morceaux de différents genres, accompagnés d'un texte explicatif par l'éditeur. Il en était de cette immense collection de documents de tout genre comme des *Principes d'accompagnement* : elle ne justifiait pas son titre, et l'idée favorite de Choron, pour la fusion des doctrines des diverses écoles, s'y reproduisait avec tous ses inconvénients. Pour être d'accord avec son programme, il aurait dû ne point produire un nouveau système d'harmonie, auquel il a renoncé plus tard, et se borner à donner une traduction du petit *Traité d'accompagnement* de Gasparini ou de celui de Fenaroli; il aurait fallu y joindre les principes de contrepoint simple qui se trouvent répandus dans les ouvrages de Zarlino, de Zacconi, de Cerreto, ou de tout autre didacticien de l'Italie; Berardi aurait dû fournir des documents pour les contrepoints conditionnels; Sabbatini, tout ce qui concerne la fugue, et ainsi du reste; mais, admirateur sincère de l'excellente tradition pratique des Italiens, Choron avait l'esprit trop lumineux pour ne pas apercevoir les défauts de leur méthode d'exposition, et la puérile prolixité des raisonnements de la plupart de leurs écrivains. Il voulut éviter ce que leurs ouvrages ont de défectueux, en leur empruntant ce qu'ils ont de bon; mais il ne vit pas qu'en s'éloignant d'un écueil il allait se heurter contre un autre beaucoup plus dangereux : celui d'incompatibilité de systèmes dans les choses qu'il assemblait. Certes Marpurg est bien plus méthodique dans son *Traité de la figure* qu'aucun écrivain de l'Italie; mais tous ses exemples, pris dans des compositions instrumentales assez correctement écrites, quoique surchargées de dures modulations, étaient de nature à faire grincer les dents de tout musicien italien, à l'époque où son ouvrage parut.

Après d'immenses travaux et d'énormes dépenses, les *Principes de composition des écoles d'Italie* parurent en 1808, formant trois gros volumes in-folio de plus de dix-huit cents pages, qui depuis lors ont été divisés en six volumes, au moyen de nouveaux titres. Leur publication, et les désordres de la maison dont il était l'associé, avaient achevé d'anéantir la fortune de Choron. Tout occupé du succès de son livre, il n'y songeait pas, et lorsqu'il recevait les félicitations de ses amis, il ne lui vint pas même à la pensée qu'elles lui coûtaient un peu cher.

Doué d'une rare activité, son esprit était toujours préoccupé de plusieurs ouvrages à la fois, et les *Principes de composition* n'étaient point encore publiés, que la lecture du *Dictionnaire historique des musiciens* écrit en allemand par E. L. Gerber, lui fit concevoir le projet de publier en français un ouvrage du même genre. Malheureusement le plan fut fait à la hâte; une grande précipitation régna dans les recherches et dans la rédaction, et le livre de Gerber, qui servait de base à celui qu'on voulait faire, fut traduit avec négligence par un Allemand qui savait mal le français, et qui n'entendait rien à la musique. Choron, dont la santé s'était dérangée, avait pris Fayolle pour associé de son nouvel ouvrage; ce fut ce dernier qui fit en quelque sorte tout le travail; car celui qui en avait conçu le projet ne put y donner que peu de soins; un petit nombre d'articles furent seulement fournis par lui, et le

morceau le plus considérable qu'il mit dans le livre, fut l'introduction historique, résumé estimable qui avait déjà paru dans les *Principes de composition*. Le *Dictionnaire des Musiciens* fut publié en deux volumes in-8°, dans les années 1810 et 1811. Ce fut vers le même temps qu'admis à la classe des beaux-arts en qualité de correspondant, Choron écrivit plusieurs rapports très-remarquables sur des objets d'art et de littérature. Celui qu'il fit sur les *Principes de versification*, de Scoppa, peut être considéré comme un chef-d'œuvre.

Jusqu'alors la vie de ce savant avait été consacrée tout entière aux travaux de cabinet; mais en 1812 elle devint activement dévouée aux institutions d'utilité publique. Associé dans cette année à la rédaction du *Bulletin de la Société d'encouragement pour l'industrie nationale*, il fut chargé peu de temps après par le ministre des cultes, M. Bigot de Préameneu, de faire un plan de réorganisation des maîtrises et des chœurs de cathédrales, ainsi que de la direction de la musique dans les fêtes et cérémonies religieuses. Quelques écrits de peu d'étendue, qu'il fit paraître alors sur les objets de ses nouvelles fonctions, le firent connaître avantageusement sous le rapport de ses idées relatives à l'enseignement public de la musique; mais il eut le tort de révoquer en doute l'utilité du Conservatoire, dont la direction n'était pas conforme à ses vues. Il s'en expliqua avec amertume et fit trop apercevoir d'injustes préventions contre un établissement qui fournissait depuis plusieurs années de beaux talents en tout genre à la France. Ses sarcasmes lui firent d'implacables ennemis, et dès lors, peut-être, il prépara les chagrins qui ont tourmenté le reste de sa vie, et les injustices qui l'ont conduit au tombeau. Ses fonctions de directeur de la musique des fêtes et cérémonies religieuses fournissaient d'ailleurs à ses ennemis une occasion favorable pour prendre leur revanche contre lui. J'ai déjà dit que son éducation pratique dans la musique avait été insuffisante; peut-être ne se l'était-il pas avoué jusqu'alors; mais il ne tarda pas à en acquérir la triste conviction; car, lorsqu'il dut remplir ses devoirs de directeur de chœur et d'orchestre, lorsqu'il se vit le bâton de mesure à la main, il se troubla et parut embarrassé par de certaines difficultés dont se jouaient les moindres symphonistes placés sous ses ordres. La malignité tira parti de cet incident; mais elle avait affaire à un homme de trempe supérieure qui avait la conscience de son mérite réel; il ne se laissa point abattre; et il sut, par une persévérance infatigable, acquérir l'expérience nécessaire à sa nouvelle destination. Si Choron laissa toujours quelque chose à désirer sous certains rapports, il montra aussi d'heureuses facultés par lesquelles il savait échauffer et entraîner les masses, les animer du sentiment dont lui-même était pénétré, et souvent il sut prêter aux individus l'apparence de talents bien supérieurs à ceux qu'ils possédaient réellement.

La Restauration fut d'abord fatale à l'existence du Conservatoire de musique. Né de la révolution, cet établissement avait, aux yeux des partisans de l'ancienne monarchie une tache originelle qui l'avait fait maintenir avec impatience en 1814, et qui le fit enfin fermer l'année suivante. Ce coup, porté à l'école dont Choron s'était montré l'ardent antagoniste, semblait être un triomphe pour lui; mais il y avait trop de justesse dans son esprit et trop d'amour de l'art dans son cœur pour qu'il songeât à s'en applaudir. Des discussions de doctrine avaient pu exister entre lui et le Conservatoire; mais il n'était point assez passionné dans son opinion pour nier les services que cette école avait rendus à la musique française. Nommé directeur de l'Opéra au mois de janvier 1816, il fut à peine installé qu'il acquit la conviction de la nécessité d'établir, entre le Conservatoire de musique et le théâtre qui lui était confié, des relations intimes, et proposa la réorganisation de ce même établissement, sous le nom d'*Ecole royale de chant et de déclamation*. Ce fut lui qu'on chargea de la rédaction du plan, et celui qu'il présenta fut adopté. On lui a reproché souvent depuis lors les mesquines combinaisons de ce plan; mais quoi? ne valait-il pas mieux une institution telle quelle, que l'absence de tout moyen d'enseignement musical? L'événement a d'ailleurs démontré que Choron avait agi sagement en faisant des concessions aux idées parcimonieuses de cette époque; car c'est cette même *Ecole de chant et de déclamation* qui, par des accroissements successifs, a reconquis son ancienne importance.

L'administration de l'Opéra, au temps de la direction de Choron, n'a pas été exempte de blâme; mais, quoi qu'on en ait dit, on n'a pu nier qu'elle a eu le mérite d'être la moins coûteuse et la plus productive. Frappé de la difficulté qu'éprouvaient tous les jeunes compositeurs à se faire connaître, Choron voulut leur ouvrir l'entrée de la carrière, et fit décider qu'une certaine quantité de pièces en un acte leur serait confiée pour en écrire la musique. Dans cette circonstance, sa bienveillance pour les artistes lui fit oublier que l'Opéra est organisé pour de grandes choses, et que ce n'est point un théâtre d'essai. Trop d'ennemis s'étaient déclarés contre

Choron pour qu'il pût rester longtemps à la tête de l'administration de l'Opéra : dans les premiers mois de l'année 1817, il reçut sa démission sans dédommagement, et personne ne se souvint qu'un homme qui avait fait de si grands sacrifices pour la musique méritait que le gouvernement fît quelque chose pour lui. Heureusement cet homme avait de l'énergie dans l'âme et des idées dans la tête : il ne perdit pas son temps à se plaindre de l'ingratitude dont on payait ses services ; il crut l'employer mieux en réalisant des plans conçus depuis longtemps pour des ouvrages sur la musique. Ce fut alors qu'il entreprit la rédaction d'une sorte d'encyclopédie des sciences musicales, à laquelle il donna le titre d'*Introduction à l'étude générale et raisonnée de la musique*. Brillant d'idées nouvelles, et fort de principes féconds en vérités, cet ouvrage était destiné à placer Choron au rang des hommes les plus distingués parmi les littérateurs et les historiens de la musique. Nul doute que, s'il l'eût achevé, il eût introduit beaucoup d'idées nouvelles dans la théorie de cet art, et qu'il eût fixé sur lui l'attention des musiciens de tous les pays; mais telle était l'activité de son esprit que le même objet ne pouvait l'occuper longtemps. L'ouvrage qu'il commençait était toujours celui de ses affections, mais au bout de quelques mois il se fatiguait de son travail, se faisait à lui-même des objections, perdait la foi qu'il avait eue en ses premiers aperçus, et presque toujours, dans cette disposition d'esprit, il faisait rentrer son ouvrage dans ses cartons pour ne plus l'en tirer. Que de fois, après qu'il m'eût lu des morceaux de son *Introduction à l'étude générale et raisonnée de la musique*, je lui ai dit : « Voilà qui est beau et neuf; publiez cela, « et votre nom vivra dans l'histoire de l'art! » Il promettait d'achever, se remettait à l'ouvrage, et huit jours après, une idée nouvelle, saisie avec ardeur, venait le replonger dans son indifférence pour l'œuvre de sa vie.

Après l'inconstance de ses vues, le plus grand obstacle que Choron a rencontré dans l'accomplissement de ses projets de livres sur la musique consista dans sa facilité à se rendre aux objections qu'on lui faisait. C'est ainsi que, sur une observation assez saugrenue qui lui fut faite contre le principe fondamental d'un *Traité d'harmonie et d'accompagnement* qu'il venait d'achever, il arrêta l'impression, paya l'imprimeur, et condamna son œuvre à l'oubli. On a dû retrouver dans sa bibliothèque les huit ou dix premières feuilles imprimées de cet ouvrage ; le reste n'existe plus. C'est encore ainsi qu'un jour, dans une nombreuse assemblée où je me trouvais avec lui, il exposait, avec cette chaleur qui lui était naturelle, ses idées sur l'histoire de l'art; il en vint à dire que depuis Palestrina on n'avait rien fait ni rien trouvé en musique, si ce n'est, disait-il, le coloris instrumental, dont il attribuait l'invention à Mozart. « Vous vous « trompez, lui dis-je ; on a fait quelque chose « d'important, car on a fait la gamme qui a engendré la musique dramatique. » Il ne répondit pas, se mit à réfléchir, et, lorsque nous sortîmes, il m'arrêta par le bras dans l'escalier, et me dit avec plus de gravité qu'il n'y en avait d'ordinaire dans son accent : « Vous n'avez dit que « quelques mots ce soir, mais il y a plus de valeur en eux que dans tout ce que vous avez fait « jusqu'ici. Cela est contraire à mes idées, « mais je ne puis m'empêcher de vous dire que, « si vous développez cette pensée, elle vous mènera loin. » C'était avec cette facilité qu'il se rendait à tout ce qui le frappait.

Dans les premiers mois qui suivirent son expulsion de l'Opéra, Choron conçut le projet d'un mode d'enseignement de la musique par une méthode simultanée qu'il appela *concertante*. A peine la première idée lui en fut-elle venue qu'il courut en faire part à M. de Pradel, intendant général de la maison du roi, qui l'avait pris sous sa protection, et il en obtint un léger subside pour l'école qu'il voulait élever. Aussitôt il se mit à l'œuvre avec cette ardeur qui était dans son caractère, et une persévérance qui ne lui était pas habituelle. Les essais furent multipliés pour porter sa méthode à une perfection dont il la croyait susceptible. Il crut enfin avoir résolu toutes les difficultés, et il publia en 1818 sa *Méthode concertante de musique à quatre parties*. Elle fut vivement critiquée, à cause de quelques incorrections d'harmonie ; mais elle n'en était pas moins une des idées les plus heureuses qu'on eût mises en pratique pour l'enseignement simultané de la musique. A l'aide de cette méthode et de son chaleureux enseignement, Choron a fait prospérer son école, qui, par des accroissements progressifs, est devenue ce *Conservatoire de musique classique et religieuse*, objet de toutes ses affections, et dont la destruction par la révolution de juillet a été cause de sa mort.

La nouvelle carrière où Choron était entré devait lui fournir l'occasion de déployer des facultés qu'on ne lui connaissait point encore; facultés d'un ordre élevé et qui étaient en lui toutes d'instinct. Ce n'est pas seulement par une activité peu commune qu'il se distingua comme chef d'une institution musicale : son âme ardente y sut communiquer à ses élèves un amour de

l'art et un sentiment du beau qui n'existent pas à un degré si élevé dans des écoles plus renommées. Doué d'une sagacité singulière qui lui faisait discerner au premier coup d'œil les enfants bien organisés pour la musique, il n'était pas moins habile à faire comprendre ses intentions aux individus qu'aux masses. Je l'ai vu, dans des répétitions, adresser une allocution à ses élèves, lorsqu'il voulait insinuer dans leur âme le sentiment d'un morceau de musique, s'énonçant avec assez de difficulté, préoccupé de la multitude d'idées qui se croisaient dans sa tête, et pourtant éloquent par l'accent qui animait sa parole. Souvent il voulait joindre l'exemple au précepte; alors, sans avoir fait lui-même d'études vocales, et gêné par une voix faible et tremblante, il faisait entendre quelque phrase de chant dont un musicien de profession n'aurait peut-être aperçu que le côté ridicule, mais qui ne manquait jamais de produire un heureux effet sur les jeunes gens qui l'écoutaient, parce qu'une belle intention rachetait des défauts accidentels.

Les premières ressources qui furent mises à la disposition de Choron pour la fondation de son école étaient si bornées que lui seul était capable d'en tirer parti, et de ne pas se décourager. Les voix étaient rares; les organisations musicales l'étaient plus encore, et le budget de l'école, si parcimonieux qu'il semblait qu'on se fût proposé de la rendre improductive. Choron sut triompher de toutes les difficultés. Il n'était pas assez riche pour aller en voiture chercher des élèves dans les départements; et puis les voitures ne s'arrêtent que dans les villes, et il y a aussi des voix et des âmes dans les hameaux. Choron partit à pied, ne sachant trop où le conduirait sa bourse légère, ou plutôt n'y songeant pas. Telle qu'était cette bourse, elle lui fournit les moyens de visiter une grande partie de la France. Il ne pouvait donner par son équipage une opinion très-favorable du sort qui attendait dans son école ceux qu'il engageait à s'y rendre; pourtant sa parole persuadait. On ne fut pas peu surpris de lui voir ramener du midi de fort beaux ténors, et de la Picardie d'excellentes basses qui depuis lors ont fourni un recrutement nécessaire aux chœurs de tous les théâtres lyriques. Animé par le désir et par l'espoir d'être utile, Choron ne songeait pas aux fatigues de son voyage; sa gaieté le soutenait dans les situations les plus pénibles. Surpris un jour par une pluie abondante dans de mauvais chemins, il y perdit sa chaussure, et ce ne fut pas sans peine qu'il gagna le premier village qui s'offrait à lui; mais il ne s'occupa même pas un instant de cet accident, parce qu'il venait de découvrir une belle voix de contralto. Peu de jours après il passa près d'une maison incendiée dont les habitants imploraient la commisération publique : il mit dans le tronc son dernier écu, et ne se souvint qu'il n'avait pas de quoi dîner que lorsqu'il entra dans Soissons, pressé par la faim, et se trouvant à vingt-cinq lieues de chez lui. Peu d'hommes ont eu plus de dévouement à l'art, plus de désintéressement; aucun n'a été plus mal récompensé de ses généreux sacrifices.

D'abord inaperçue, l'école de Choron ne tarda point à fixer l'attention publique par des exercices où de légers défauts d'exactitude et de fini étaient rachetés par un sentiment profond du caractère de la musique. Là, pour la première fois, on entendit à Paris les sublimes compositions de Bach, de Hændel, de Palestrina et de quelques autres grands maîtres des écoles d'Allemagne et d'Italie; là seulement on osa sortir du répertoire usé qui, depuis plus de trente ans, alimentait les concerts. Les amateurs du beau de tous les temps et les artistes sans préjugés se passionnèrent pour cette musique si nouvelle pour eux, et rendirent justice au mérite de l'homme consciencieux qui leur procurait le plaisir de l'entendre bien exécutée. L'autorité, éclairée par le retentissement qu'avaient ces modestes exercices, comprit enfin que l'école de musique religieuse et classique méritait qu'on encourageât ses progrès, et des fonds suffisants furent accordés pour la formation d'un pensionnat. Aidé de ces ressources, Choron put donner un nouvel essor à ses facultés de professeur. Son idée dominante consistait à faire passer le goût de la bonne musique dans toutes les classes; pour y parvenir, il fit des essais en grand sur des masses d'enfants pris dans des écoles de charité, et le succès alla au delà de toutes ses espérances.

On a souvent reproché à Choron d'avoir négligé l'éducation individuelle au profit des masses, et l'on a dit qu'il n'avait pas fait de chanteurs. Il paraît que ce sont ces allégations qui ont exercé de l'influence sur les hommes du pouvoir établi par la révolution de 1830, et qui ont fait réduire le budget de l'école de musique religieuse à des proportions telles qu'il était devenu impossible d'y rien produire de bon, et qu'il eût mieux valu la supprimer. Choron avait bien compris que sa mission n'était pas de faire des éducations individuelles de chanteurs; il laissait ce soin aux professeurs du Conservatoire; pour lui, ce qu'il voulait, ce qu'il était utile qu'il fît, c'était d'introduire en France l'enseignement des masses vocales tel qu'il existe en Allemagne,

19.

enseignement sans lequel il n'y a pas d'espoir de rendre les grandes compositions selon la pensée qui a dirigé leurs auteurs. Voilà ce qu'on n'a pas compris, et ce qui eût certainement empêché la destruction d'une des institutions les plus utiles, si ceux qui ont mission d'administrer les arts n'en étaient d'ordinaire fort ignorants.

Le coup qui frappa Choron dans l'existence de son école fut pour lui celui de la mort : depuis lors sa santé alla toujours déclinant. Il comprenait qu'il s'épuisait en efforts impuissants, et cette pensée, qu'il ne pouvait plus rien pour l'art auquel il avait sacrifié toute sa fortune, lui comprimait incessamment le cœur. Un reste de son ancienne énergie s'exhala dans quelques écrits chagrins qu'il publia dans les derniers mois de sa vie : bientôt après il s'éteignit. Il mourut à Paris le 29 juin 1834.

S'il avait pu réaliser ses projets, s'il eût trouvé dans le pouvoir toute la protection qui lui était due, il faudrait nous féliciter de la direction qu'avait prise Choron à sa sortie de l'administration de l'Opéra. Mais, après ce qu'on a fait pour anéantir le fruit de ses efforts, il ne peut rester que le regret qu'il ait abandonné ses travaux de littérateur-musicien pour ceux de professeur ; car, quelle que fût son activité, elle ne pouvait suffire à tant de choses. Il lui fallut opter entre sa renommée de savant et la modeste réputation d'homme utile : il préféra celle-ci. Il travaillait cependant beaucoup dans son cabinet; mais c'était toujours au profit de l'instruction élémentaire. Il se passait peu de mois qu'il ne fît paraître quelque œuvre, quelque recueil destiné à l'enseignement et au service des églises. C'est ainsi qu'il composa une multitude d'hymnes et d'antiennes à deux, trois et quatre voix, et qu'il écrivit des chorals en fauxbourdon à trois voix, une méthode de plainchant; un recueil de chants chorals en usage dans les églises d'Allemagne, arrangés à quatre parties avec orgue, un corps complet de musique d'église à une ou plusieurs voix, et beaucoup d'autres choses du même genre. Quant aux autres ouvrages qu'il annonça par divers prospectus, la plupart n'étaient qu'en projet, et il n'eut pas le temps de les écrire. C'est dans cette catégorie qu'il faut ranger son *Exposition abrégée des principes de musique*, le *Manuel encyclopédique de musique*, qui devait faire partie de la collection des Manuels de M. Roret, qu'il ne put qu'ébaucher, et dont M. Adrien de la Fage a fait la plus grande partie; la traduction du *Traité de composition moderne*, de Preindl, ouvrage dont Choron avait une opinion trop favorable; le *Répertoire des contrapuntistes*, enfin l'*Introduction à l'étude générale et raisonnée de la musique*, dont il n'y a eu malheureusement qu'une partie de terminée. De tout ce que j'ai dit sur les travaux de Choron, résulte une triste vérité : c'est que la vie d'un homme organisé de la manière la plus heureuse, et dont l'instruction était aussi solide que variée, a produit peu de chose qui soit digne d'aussi grandes facultés, parce que les circonstances ne lui furent pas favorables. Les élèves les plus remarquables de Choron sont : MM. Duprez, célèbre comme chanteur et comme professeur; Dietsch, compositeur, maître de chapelle à Saint-Roch et chef d'orchestre de l'Opéra de Paris; Boulanger-Kunzé, professeur de chant; Monpou, compositeur dramatique; Scudo, compositeur de romances, professeur de chant et écrivain distingué sur la musique; Jansenne, chanteur, professeur de chant et compositeur; Canaples, ancien chanteur à l'Opéra, Nicou, compositeur et professeur, qui devint l'époux de la fille de son maître; MMmes Clora Novello; Stolz, et Hébert-Massy.

Voici la liste chronologique des ouvrages composés ou publiés par Choron : 1° Collection de romances, chansons et poésies mises en musique; Paris, le Duc, 1806, in-8°. Parmi ces romances, on remarque : 1° *la Sentinelle*, dont le succès a été populaire. — 2° *Bulletin musical d'Auguste le Duc et compagnie*; Paris; 1807 et 1808, in-8°, vingt-quatre numéros de quatre pages chacun. — 3° Notices françaises et italiennes sur *Leo, Jomelli, Pierluigi de Palestrina,* et *Josquin Desprès*. Ces notices sont placées au commencement de chaque livraison de la *Collection générale des ouvrages classiques de musique;* Paris, le Duc. — 4° *Principes d'accompagnement des écoles d'Italie*, par Choron et Fiocchi; Paris, Imbault, 1804, un vol. in-fol. — 5° *Principes de composition des écoles d'Italie;* Paris, Auguste le Duc, 1808, trois vol. in-fol. Cet ouvrage a été divisé en six volumes, avec de nouveaux titres, en 1816. Le premier volume renferme une préface en XVII pages; le livre premier, qui traite de l'harmonie et de l'accompagnement, en 102 pages, et un choix de *Partimenti* pour l'accompagnement, choisis dans les ouvrages de Durante, de Cotumacci, de Fenaroli et de Sala, en 142 pages. Le deuxième volume contient un traité du contrepoint simple, en 42 pages, les modèles de Sala pour ce contrepoint, les trios de Caresana, en 34 pages, une nouvelle traduction française des contrepoints doubles et conditionnels de Marpurg, en 52 pages, les modèles de Sala pour le contrepoint double, en 74 pages. Le troisième volume

renferme le traité de l'imitation et de la fugue, traduit de Marpurg, en 73 pages, et les modèles de Sala jusqu'à la fugue à huit parties, en 181 pages. Le quatrième volume contient la deuxième suite de fugues de Sala, en 138 pages, le traité des canons, traduit de Marpurg, en 60 pages, et les modèles de canons de Sala, en 68 pages. Au commencement du cinquième volume, on trouve un traité de style de chaque genre de musique, sous le titre de *Rhétorique musicale*, en 39 pages, suivi de modèles du style *osservato* de musique d'église, extraits de l'*Esemplare* du P. Martini, et de modèles du style concerté pris dans Jomelli; ces modèles sont contenus en 202 pages. Le sixième volume renferme des modèles de madrigaux non accompagnés, pris dans les ouvrages de Martini et de Paolucci, des modèles de duos, trios et cantates choisis dans les œuvres de Marcello, de Lotti, d'Alexandre Scarlatti et de Pergolèse, des modèles de musique vocale de différents genres, en style moderne, ainsi que quelques modèles de style instrumental. L'ouvrage est terminé par des notions élémentaires d'acoustique, par une esquisse historique des progrès de la composition, et par la table des matières. — 6° *Dictionnaire historique des musiciens*, par Choron et Fayolle; Paris, Vallade, 1810-1811, deux vol. in-8°. Cet ouvrage a reparu avec un nouveau frontispice en 1817; Paris, Chimot. Choron ne songeait point à prendre Fayolle pour collaborateur, lorsqu'il entreprit cet ouvrage. Il l'annonça en 1809 par un prospectus d'un quart de feuille in-4°, sous le titre de *Dictionnaire historique de musique*. — 7° *Considérations sur la nécessité de rétablir le chant de l'église de Rome dans toutes les églises de l'empire français*; Paris, Courcier, 1811, in-8° de quinze pages. — 8° *Méthode élémentaire de musique et de plain-chant, à l'usage des séminaires et des maîtrises de cathédrales*; Paris, Courcier, 1811, in-8°. — 9° *Rapport fait à la classe des beaux-arts de l'Institut impérial de France sur l'ouvrage de M. Scoppa, intitulé Des vrais principes de versification*; Paris, Baudoin, 1812, un vol. in-4°. Dans cet ouvrage, Choron a particulièrement examiné ce qui concerne le rhythme musical. — 10° *Rapport fait à la classe des beaux-arts de l'Institut impérial de France sur un manuscrit qui contient la collection des traités de musique de J. le Teinturier*; Paris, 1813, 8 pages in-8°. — 11° *Traité général des voix et des instruments d'orchestre, et principalement des instruments à vent, à l'usage des compositeurs, par J. L. Francœur, nouvelle édition, revue et augmentée des instruments modernes*, par M. Choron; Paris, 1813, in-fol. — 12° *Bibliothèque encyclopédique de musique, contenant des notes, recherches et dissertations sur la musique tant théorique que pratique*, etc.; Paris, 1814. Il n'a paru que le prospectus de ce recueil périodique, en une demi-feuille in-8°. — 13° *Méthode élémentaire de composition*, par J. G. Albrechtsberger, traduite de l'allemand, par A. Choron; Paris, veuve Courcier, 1814, deux vol. in-8°, dont un de texte, et l'autre d'exemples gravés. — 14° *Méthode d'accompagnement selon les principes des écoles d'Allemagne*, par Albrechtsberger, traduite de l'allemand; Paris, Simon Gaveaux, 1815, in-fol. Ces deux ouvrages ont été réunis par Choron avec quelques additions, d'après l'édition des œuvres complètes de théorie d'Albrechtsberger publiée par le chevalier de Seyfried, et accompagnés de notes critiques. Cette édition complète de la traduction a paru sous ce titre, *Méthodes d'harmonie et de composition à l'aide desquelles on peut apprendre soi-même à accompagner la basse chiffrée et à composer toute espèce de musique*, par J.-G. Albrechtsberger, etc.; Paris, Bachelier, 1830, deux vol. in-8°, dont un d'exemples gravés. — 15° *Le Musicien pratique, ou Leçons graduées qui conduisent les élèves dans l'étude de l'harmonie, de l'accompagnement et de l'art du contrepoint, en leur enseignant la manière de composer toute espèce de musique, par Fr. Azopardi, maître de chapelle de la cathédrale de Malte*, traduit de l'italien par feu M. de Framery, nouvelle édition, revue, corrigée et mise dans un meilleur ordre par A. Choron; Paris, 1816, in-4°. Dans cette édition, préférable à la première donnée par Framery, les exemples sont intercalés dans le texte; malheureusement ils fourmillent de fautes de gravure. — 16° *Livre choral de Paris, contenant le chant du diocèse de Paris écrit en contrepoint*, à quatre parties, 1817, in 8°. Il n'a paru de cet ouvrage qu'une livraison qui contient la messe des annuels et des grands solennels. — 17° *Méthode concertante de musique à plusieurs parties, d'une difficulté graduelle*; Paris, 1817, in-4°. — 18° *Méthode de plain-chant, autrement appelé chant ecclésiastique ou chant grégorien, contenant des leçons et les exercices nécessaires pour parvenir à une parfaite connaissance de ce chant*; Paris, L. Colas, 1818, petit in-4° de 28 pages. — 19° *Exposition de la méthode concertante de musique*; Paris, 1818, une demi-feuille in-4° à deux colonnes. — 20° *Salut du Saint-Sacrement, contenant les strophes et antiennes en*

l'honneur du *Saint-Sacrement et de la Sainte Vierge, mises en musique à trois voix égales*, par Choron; Paris, 1818, un vol. in-8°. — 21° *Méthode concertante de plain-chant et de contrepoint ecclésiastique;* Paris, 1819, petit in-4°. — 22° *Solfége harmonique, offrant une série méthodique d'exercices d'harmonie à quatre voix, pour un maître et ses élèves*, un vol. grand in-8°. Le prospectus de cet ouvrage, en une demi-feuille grand in-8o, à deux colonnes, a seul paru. — 23° *Instruction abrégée sur l'organisation et la conduite d'une école de musique, solfège et chant;* Paris, 1819, une demi-feuille in-4°. — 24° *Exposition élémentaire des principes de la musique, servant de complément à la méthode concertante;* Paris, 1819, in-8°. Le prospectus seul de cet ouvrage, en une demi-feuille à deux colonnes, a paru. — 25° *Solféges élémentaires, contenant les premières leçons de lecture musicale à l'usage des commençants;* Paris, 1820, in-4°. — 26° *Méthode concertante élémentaire de musique, à trois parties;* Paris, 1820, in-4°. — 27° *Méthode de chant à l'usage des élèves de l'école royale de chant;* Paris, 1821, in-4°. Le premier cahier seulement de cet ouvrage a paru. — 28° *Chant choral à quatre parties, en usage dans les églises d'Allemagne;* Paris, 1822. — 29° *Liber Choralis tribus vocibus, ad usum collegii Sancti-Ludovici; complectens maxime vulgatas divini officii partes in contrapuncto simplici notæ ad notam super plano cantu in media posito rite pertractatas; accesserunt et hymnorum varii cantus quibusque metris apti. Composuit ac disposuit Alex. Steph. Choron; Parisiis*, 1824, in-4° min. — 30° *Considérations sur la situation actuelle de l'Institution royale ou Conservatoire de musique classique; et sur la nécessité de rendre à cet établissement les moyens propres à lui faire atteindre le but pour lequel il a été créé;* Paris, imprimerie de Ducessois, 1834, in-4° de 8 pages. C'est la dernière production de cet homme autrefois si actif, et qui s'éteignait. — 31° Avec M. de la Fage: *Manuel complet de musique vocale et instrumentale, ou Encyclopédie musicale;* Paris, Roret, 1836-1838, 6 volumes in-12 et 2 volumes d'exemples in-8° obl. (*Voy.* pour le contenu de cet ouvrage, l'article LA FAGE (DE). — 32° *Proses des fêtes principales selon le rit parisien*, en contrepoint à 4 voix. — 33° *Hymnes pour toutes les fêtes de l'année, en chants rhythmiques, conformément au mètre de la poésie ancienne.* — 34° *Messe à 3 voix sans accompagnement.* — 35° Le psaume *Dixit Dominus* en psalmodie mesurée à 4 voix, avec basse continue. — 36° *Beatus vir*, idem. — 37° *Magnificat* à 3 voix sans accompagnement. — 38° Idem à 4 voix avec orgue. — 49° *Laudate Dominum* à 4 voix, solo et chœur alternativement, avec orgue. — 40° Quinze motets à 3 voix sans accompagnement. — 41° *Ave verum* à 3 voix et orgue. — 42° Idem à voix seule et orgue. — 43° *Ave Regina* à 4 voix sans accompagnement. — 44° *Stabat Mater* à 3 voix avec orgue; et beaucoup d'autres morceaux de musique d'Église. Choron a publié quelques opuscules très-courts et plusieurs petits écrits de circonstance, tirés à un petit nombre d'exemplaires qui sont devenus fort rares.

Beaucoup de notices biographiques de Choron plus ou moins développées ont été publiées; les plus complètes sont celles-ci : 1° *Éloge d'Alexandre Choron*, par L.-E. Gauthier, ouvrage couronné par l'Académie royale de Caen; Caen, Hardel, 1845, in-8° de 118 pages. — 2° *Éloge de Choron*, par J. Adrien de la Fage; Paris, 1844, in-8°. Cet ouvrage a été composé pour le concours ouvert par l'Académie de Caen. Pour connaître Choron dans sa vie privée et dans les relations avec ses élèves, il faut lire un morceau remarquable par le style et par la vérité du portrait dans le volume de M. Scudo intitulé *Critique et littérature musicales*. (Paris, 1re édition, 1850, 1 vol. in-8°, pages 403 à 410.)

CHOTEK (FRANÇOIS-XAVIER), professeur de piano à Vienne, est né le 22 octobre 1800 à Liebisch, dans la Styrie. Son père, instituteur de campagne, lui enseigna la musique, le piano et le violon. Après être allé faire ses études littéraires au gymnase de Freyberg, Chotek se rendit à Vienne en 1819 et y suivit pendant deux ans les cours de philosophie et de droit; mais, en 1824, il prit une direction nouvelle en se livrant spécialement à la culture de la musique. Il étudia d'abord la théorie de cet art sous la direction de Henneberg, organiste de la cour; après la mort de cet artiste, il prit des leçons de Simon Sechter. Dès 1828 il était déjà connu à Vienne comme pianiste et compositeur de petites pièces pour son instrument. Depuis lors il a arrangé une multitude de thèmes d'opéras en petites fantaisies et *rondinos*. Tout cela est de peu de valeur. Chotek est mort à Vienne, au mois de mai 1852.

CHRÉTIEN (CHARLES-ANTOINE), musicien de la chapelle du roi, vers le milieu du dix-huitième siècle, a publié à Paris, en 1751 : *Pièces de différents auteurs, mises en trios pour les violons*. Il a donné à la Comédie italienne, en

1760, un opéra-comique intitulé *les Précautions inutiles*.

CHRÉTIEN (GILLES-LOUIS), né à Versailles en 1754 entra à la chapelle du roi en qualité de violoncelliste, à l'âge de vingt-deux ans. Il tirait un bon son de son instrument, et jouait avec facilité les passages les plus difficiles, mais son jeu était dépourvu d'expression. La révolution lui fit perdre sa place, par la réforme de la chapelle; mais en 1807 il rentra à la chapelle de l'empereur Napoléon. On lui attribue dans le *Dictionnaire historique des Musiciens* (Paris, 1810) la musique d'un opéra-comique intitulé *les Précautions inutiles*, représenté en 1760; mais cet ouvrage est d'un autre musicien du même nom (*voy.* l'article précédent); celui qui est l'objet de cet article n'était âgé que de six ans à l'époque où cet ouvrage fut représenté. Il s'occupait de la correction des épreuves d'un livre sur son art, lorsque la mort le surprit, le 4 mars 1811. L'ouvrage de Chrétien parut après sa mort sous ce titre : *La Musique étudiée comme science naturelle, certaine et comme art, ou Grammaire et Dictionnaire musical;* Paris, 1811, in-8° de 278 pages, et 17 pl. in-fol. Ce traité, purement élémentaire, a pour objet l'analyse des formes de l'harmonie, mais d'après un système particulier à son auteur, et qui ne peut être d'aucune utilité dans la pratique. On y trouve des définitions de *Mélodies positives*, de *Mélodies collectives*, de *Mélodies interpositives*, de *Constructions fondamentales*, etc., et de cent autres rêveries qui n'ont point fait fortune. Chrétien a aussi publié: *Lettre sur la musique, en réponse à M. Amar, auteur de l'analyse de l'ouvrage de M. Villoteau, insérée dans le Moniteur du 27 octobre 1807;* Paris, 1807, une feuille in 8°.

CHRISTENIUS (JEAN), *cantor* de la cour de l'électeur de Saxe, et musicien à Altenbourg, naquit à Buttstædt, en Thuringe. On connaît de sa composition : 1° *Selectissima et nova cantio, quam Valedictionis ergo dedicat Patronis, 6 vocibus;* Jena, 1609. — 2° *Musikalische Melodias mit 4 Stimmem gesetz* (Mélodies musicales à quatre voix); Leipsick, 1616, in-4°. — 3° *Gulden Venus-Pfeil, in welcher zu finden, newe weltliche Lieder, teutsche und polnische Tænze* (les Traits dorés de Vénus, dans lesquels on trouve des chansons nouvelles et profanes, et des danses allemandes et polonaises); Leipsick, 1619. — 4° *Symbola Saxonica, Fürstlicher Personem tægliche gedenksprüche mit 3 Stimmen gesetzt* (Maximes journalières pour les personnes de haute naissance, composé à trois voix); Leipsick, 1620. — 5° *Complementum, und dritter Theil Fest und Apostelttægiger evangelischer Spreuch*, so Melchior Vulpius übergangen, mit 4-8 Stimmen (Complément et troisième partie des maximes évangéliques pour les jours de fête, que Melchior Vulpius a omises, à quatre et huit voix); Erfurt, 1621, in-4°. — 6° *Omnigeni mancherley Manier newer weltlicher Lieder, Paduans*, etc. (Chansons nouvelles et profanes de toute espèce); Erfurt, 1619.

CHRISTERN (CHARLES-KREBS), compositeur de Lieder et rédacteur de la *Feuille hambourgeoise pour la musique* (*Hamburger Blatter für die Musik*), est né à Hambourg vers 1812. On a de lui plusieurs chants allemands avec accompagnement de piano, publiés à Hambourg chez Niemeyer, et chez Schuberth. Il est auteur d'une Biographie caractéristique de Liszt, intitulée *Franz Liszt. Nach seinen Leben and Wirken aus authentischen Lirichten dargestellte*. Hambourg, Schuberth, in-8° avec portrait. On a publié sur Christern une brochure qui a pour titre *Christern als Mensch, Componist und Dirigent. Eine biographisch-musikalische Studie* (Christern comme homme, compositeur et directeur. Étude biographique et musicale). Hambourg, Schubert, in-8°. Cet écrit est une appréciation élogieuse du caractère et du mérite de celui qui en est le sujet.

CHRISTIANELLI (PHILIPPE), ou plutôt vraisemblablement CRISTIANELLI, maître de chapelle à Aquilée, dans le royaume de Naples, vers le commencement du dix-septième siècle, a publié: *Salmi a cinque voci;* Venise, 1026.

CHRISTIANI (ÉLISE), virtuose sur le violoncelle, née à Paris le 24 décembre 1827, fut élève de Benazet pour son instrument, et produisit une vive sensation lorsqu'elle se fit entendre pour la première fois au public, dans un concert donné à la salle de Herz, le 14 février 1845. Beau son, justesse, belle manière de chanter et habileté dans les traits, telles étaient les qualités remarquables de son jeu. Le succès qu'elle obtint dans cette première épreuve et dans les suivantes détermina ses parents à lui faire parcourir les pays étrangers pour y donner des concerts. Elle prit sa route par l'Allemagne et se fit admirer à Vienne, Lintz, Ratisbonne, Baden-Bade, Leipsick, Berlin, Hambourg et Pétersbourg. A Hambourg, il y eut tant d'enthousiasme pour son talent que son portrait fut lithographié et se trouva bientôt chez tous les amateurs. Déjà il en avait été fait un autre à Paris, d'après un croquis de Couture. Pendant le séjour de M^{lle} Christiani à Pétersbourg, on y parlait beaucoup d'un voyage hardi et fructueux que Servais avait fait

récemment dans les provinces septentrionales les plus éloignées du centre de l'empire russe : elle crut pouvoir supporter les mêmes fatigues et recueillir les mêmes avantages; mais sa fréle constitution succomba dans cette entreprise téméraire. Épuisée par la fatigue et par la rigueur du climat, elle mourut en 1853, à Tobolsk, en Sibérie, y laissant un violoncelle magnifique de Stradivarius, qui s'y trouve peut-être encore.

CHRISTMANN (Jean-Frédéric), ministre luthérien à Heutingsheim, près de Louisbourg, est né dans cette dernière ville, le 10 septembre 1752. Dès son enfance il s'adonna à la musique, et les fréquentes occasions qu'il eut d'entendre les virtuoses de la chapelle du duc de Würtemberg perfectionnèrent son goût et son talent. Il était étudiant au gymnase de Stuttgart, lorsque sa réputation comme flûtiste lui procura l'honneur de jouer un solo devant le duc. Il était aussi fort habile sur le piano. Ses parents l'ayant envoyé à Tubinge pour y étudier la théologie, il y continua ses travaux pour la musique, et commença à composer ses concertos pour la flûte. Nommé vicaire chez un ministre, il quitta cette place au bout de deux ans, et alla en 1777, à Winterthur en Suisse, en qualité de précepteur. Là il composa, pendant ses loisirs, ses *Éléments de musique*, ouvrage généralement estimé, qu'il fit imprimer à Spire, en 1782-1790; il y fit aussi paraître ses premières compositions pour le piano. En répétant quelques-unes des expériences sur l'air inflammable, qui occupaient alors les physiciens, à l'occasion des machines aérostatiques, il eut le malheur de perdre un œil. En 1779 il accepta une place de précepteur à Carlsruhe. Il s'y lia avec le maître de chapelle Schmidtbauër et avec l'abbé Vogler. Après un séjour de neuf mois dans cette ville, Christmann fit un voyage dans le Palatinat et revint ensuite dans sa ville natale, où il obtint une place de ministre, en 1783. Le repos et l'indépendance que cet emploi lui procura lui fournirent alors les moyens de se livrer à son goût pour la musique, et aux recherches qu'il avait entreprises sur la théorie de cet art. Il eut la plus grande part au plan et à la rédaction de la *Gazette musicale de Bossler*, à Spire, à laquelle il fournit des articles fort intéressants. Il était en outre occupé, en 1790, de recherches importantes sur l'histoire littéraire de la musique, et, travaillait à un Dictionnaire général de cet art, en plusieurs volumes in-4°, dont le prospectus parut dans les journaux de 1788. On peut consulter à cet égard la *Gazette de musique de Spire*, du mois de février 1789, où l'on trouve aussi sa biographie détaillée. Voici la liste de ses ouvrages les plus connus : 1° *Elementarbuch der Tonkunst zum Unterricth beym Clavier für Lehrende und Lernende* (Livre Élémentaire de musique, etc.) ; Spire, 1782 , in-8° de 330 pages. Cet ouvrage est accompagné d'un cahier d'exemples, in-fol., qui porte ce titre : *Praktische Beytræge zum Elementarbuch;* Spire, 1782. La deuxième partie de cet ouvrage, qui contient des éléments d'harmonie, a paru dans la même ville, en 1790, en un volume in-8° de 170 pages, et 50 pages in-fol. d'exemples. — 2° Rondeau pour le clavecin. — 3° *Adagio* pour le piano, sur la mort d'une caille; Darmstadt. — 4° *Roses pour le clavecin de ma Mina, étrennes pour la nouvelle année* ; Spire, 1791. — 5° Odes et chansons pour le clavecin; Leipsick, Breitkopf, 1797. — 6° *Volstændige Sammlung theils ganz neue Komponisten, theils Verbesserter vierstimmiger Choralmelodien, für das noue Würtembergische Landgesangbuch,* etc. (Recueil complet des mélodies pour les psaumes à quatre voix, à l'usage du duché de Würtemberg, etc.); Stuttgard, 1799, in-4°. Ce recueil a été composé et rédigé par Christmann et Knecht. On y trouve une introduction de 30 pages, et 318 mélodies. — 7° *La Fiancée de Corinthe*, ballade de Gœthe; Leipsick, 1792. — 8° Variations pour violon et basse sur l'air : *Tyroler sind immer so lustig*; Offenbach, 1800. — 9° *Arion*, romance, 1801. — 10° *Ah! vous dirai-je, maman*, varié pour la flûte avec basse; Offenbach, 1801. — 11° Recueil de douze marches pour le clavecin; ibid. — 12° *Die Kinder im Walde* (les Enfants dans la forêt), ballade pour le piano; Leipsick, Kühnel. Christmann a inséré dans la *Gazette musicale de Leipsick* les morceaux suivants : 1° Biographie de Cor. Henr. Kaeferlen, 1re année, p. 65. — 2° Quelques idées sur le caractère des chansons nationales françaises, même année, p. 228. — 3° Sur la composition de Zumsteeg *der Geisterinsel* (l'Ile des Esprits), même année, p. 657. — 4° Tableau de l'état de la musique dans le Würtemberg, 2me année, p. 71, 95, 118, 139. — 5° Notice préalable sur le nouvel opéra de Zumsteeg, intitulé *das Pfauenfest betitelt* (la Fête des paons), même année, p. 716. Christmann est mort à Heulingsheim, le 21 mai 1817.

CHRISTO (Fr. Jean de), moine portugais, et organiste habile, naquit à Lisbonne au commencement du dix-septième siècle, et mourut à Alcobaça le 30 juillet 1654. Machado (Bibl. Lusit., t. II, p. 636) cite les ouvrages suivants de sa composition : 1° *Texto de Paixoens que se cantaó em a Semana Santa, composto a 4 vozes* (Texte de la passion qui se chante

dans la semaine sainte, mis en musique à quatre voix). — 2° *Calendas do Natal, e de S. Bernardo* (les Calendes de Noël et de S. Bernard, à 4 voix). Ces compositions n'ont point été imprimées.

CHRISTO (Fr.-Luiz de), carme portugais et organiste de son couvent à Calçado, naquit à Lisbonne en 1625, et mourut dans son cloître en 1693. On connaît de lui en manuscrit les ouvrages suivants : 1° *Paixoens dos quatro Evangelistas, a 4 voces* (la Passion, d'après les quatre Évangélistes, à 4 voix). — 2° *Liçocns de defunctos, motetes e vilhancicos* (Leçons de l'office des morts, motets et noëls).

CHRYSANDER (Guillaume-Chrétien-Juste), théologien protestant, né le 9 décembre 1718 à Gœdekenroda, village de la principauté d'Halberstadt, fut successivement professeur de philosophie, de mathématiques, de langues orientales et de théologie dans les universités de Helmstadt, de Rinteln et de Kiel; il mourut dans cette dernière ville le 16 décembre 1788. Chrysander aimait beaucoup la musique, et jusque dans sa vieillesse on l'entendit souvent chanter les psaumes en hébreu, en s'accompagnant de la guitare. Parmi ses dissertations, dont le nombre est immense, on en remarque une intitulée *Historische Untersuchungen von den Kirchenorgel* (Recherches historiques sur les orgues d'églises), qui fut d'abord insérée dans le *Magasin scientifique de Hanovre*, année 1754, n° 91, p. 1275, et qui fut imprimée séparément en 1755, 3 feuilles et demie, in-8°, sans nom de lieu.

CHRYSANDER (Frédéric), amateur de musique à Schwerin, s'est fait connaître par un écrit qui a pour titre *Ueber die Moll-Tonart in den Volksgesængen, und ueber das Oratorium. Zwei Abhandlungen* (Sur la tonalité mineure dans les chants populaires, et sur l'Oratorio. Deux dissertations); Schwerin, 1853, gr. in-8° de 63 pages. Il y a des aperçus intéressants dans ces dissertations, où l'auteur se place au point de vue religieux. M. Chrysander, ardent admirateur du génie de Hændel, a organisé une association, à Leipsick, pour la publication d'une édition nouvelle et complète des œuvres de ce grand homme, et à cette occasion il a écrit et publié une monographie de la vie et des œuvres de ce maître, intitulée simplement *G.-F. Hændel*. Le premier volume a paru à Leipsick, chez Breitkopf et Hærtel, en 1858, gr. in-8°.

CHRYSANTE DE MADYTE, archevêque de Dyrrachium ou Durazzo, en Illyrie, fut d'abord chantre et professeur de musique théorique et pratique. Il vivait à Constantinople vers 1815. Il fut un des auteurs de la simplification introduite dans la notation du chant ecclésiastique grec depuis environ cinquante ans, et il a écrit sur ce sujet un livre qui a pour titre Εἰσαγωγὴ εἰς τὸ θεωρητικὸν καὶ πρακτικὸν τῆς ἐκκλησιαστικῆς μουσικῆς συνταχθεῖσα πρὸς χρῆσιν τῶν σπουδαζόντων αὐτὴν κατὰ τὴν νέαν μέθοδον (Introduction à la théorie et à la pratique de la musique ecclésiastique, composée pour l'usage de ceux qui désirent l'apprendre par la nouvelle méthode); Paris, de l'imprimerie de Rignoux, 1821, 1 vol. in-8°, et à Constantinople, faubourg de Galatha, chez A. Castrou, imprimeur. Le livre de Chrysante de Madyte a été imprimé par les soins d'Anastase Thamyris, jeune chantre grec qu'on avait envoyé à Paris pour cet objet, et pour surveiller l'impression des livres de chant de l'église grecque composés par Pierre Lampadarius le Péloponésien, et notés suivant la nouvelle méthode par son descendant Grégoire Lampadarius. (*Voy.* ces noms.) Anastase Thamyris se fixa à Paris, après les malheurs qui furent la suite de la révolution de la Grèce, et y mourut en 1828. Ce jeune homme avait ajouté une préface au livre de Chrysante de Madyte. L'ouvrage, très-intéressant par le sujet et par la manière dont il est conçu, est divisé en 19 chapitres qui traitent : 1° Du chant ou de la mélodie. — 2° Des caractères qui représentent les sons. — 3° De la composition des caractères. — 4° Des mutations. — 5° De la manière de former la mélodie. — 6° Des signes sous-posés qui n'ont pas de mesure. — 7° Des diverses acceptions des caractères des sons. — 8° De la diminution et de la division (c'est-à-dire des ornements du chant). — 9° Des modes ou tons. — 10° Du premier ton. — 11° Du second ton. — 12° Du troisième ton. — 13° Du quatrième ton. — 14° Du plagal du premier ton. — 15° Du plagal du second ton. — 16° Du ton grave. — 17° Du plagal du troisième ton. — 18° Des changements de tons. — 19° Des témoins ou signes qui marquent les différents tons. Nicolo Poulo, grec de Smyrne (*voy.* ce nom), aida beaucoup son compatriote Thamyris dans sa mission, et revit avec soin les épreuves de l'ouvrage de Chrysante de Madyte. On a imprimé à Trieste, en 1832, sous le nom de celui-ci, un ouvrage intitulé Θεωρητικὸν μέγα τῆς μουσικῆς. C'est vraisemblablement une deuxième édition du livre cité précédemment.

CHRYSOGON, célèbre chanteur de l'ancienne Grèce, vivait vers la trentième année après Jésus-Christ. Plutarque dit qu'il avait inventé un instrument particulier avec lequel il

accompagnait son chant. Juvénal a fait mention de ce musicien en ces mots :

Sunt quæ
Chrysogonum cantare vetent.
« Quelques-unes (les femmes) ont ruiné la voix de Chry- « sogon. »
(Satyr. 6, l. 2, v. 74.)

CHUPPIN (M{ }^{lle} EMMA), postérieurement M{ }^{me} LIENARD, est née à Caen vers 1810. Elle s'est fait connaître par une dissertation intitulée *de l'État de la musique en Normandie depuis le neuvième siècle*; Caen, 1837, in-8º de 8 feuilles. Cette dissertation a été couronnée par la Société des sciences, des lettres et des arts du Calvados, le 2 décembre 1836.

CHURCHILL (. . . .), musicien anglais, qui vivait à Londres vers la fin du dix-huitième siècle, y a publié les ouvrages suivants : 1º Trois sonates pour le piano, avec accompagnement de violon. — 2º Six duos pour deux violons, op. 2 ; ibid., 1793. — 3º Trois sonates pour le piano, avec violon, op. 3, ibid. — 4º Six duos pour violon et alto, ibid.

CHURCHYARD (THOMAS). Sous ce nom d'un auteur inconnu il existe un petit écrit qui a pour titre *a Musical Consort of heavenly harmony* (Concert (1) musical d'harmonie céleste); Londres, 1595, in-4º de 56 pages. Un exemplaire de cet opuscule rarissime a été vendu en 1816, chez Longman, à Londres, 40 livres sterling (1,000 fr.).

CHUSTROVIUS (JEAN), directeur de musique à l'église de Saint-Nicolas, à Lunebourg, vers le commencement du dix-septième siècle, a publié : *Sacræ cantiones quinque, sex et octo vocibus ita compositæ, ut non solum viva voce commodissime cantari, sed etiam, ad omnis generis instrumenta optime adhiberi possint*; Francfort, 1603.

CHYTRÆE (NATHAN). Voy. OLTHOVIUS.

CHWATAL (FRANÇOIS-XAVIER), pianiste et compositeur à Magdebourg, est né le 19 juillet 1808, à Rumburg, en Bohême. Son père, amateur de musique, jouait un peu du piano, et fut son premier maître. On lui fit commencer l'étude de cet instrument à l'âge de six ans. Plus tard il suivit les cours du Conservatoire de Prague, comme élève externe, pendant qu'il faisait dans cette ville ses études littéraires, qu'il alla ensuite continuer à Dresde et à Leipsick. Depuis 1822 jusqu'en 1835 il vécut à Mersebourg et y produisit ses premiers ouvrages comme compositeur-pianiste et comme écrivain sur la musique. En 1835 il s'est fixé à Magdebourg, en qualité de professeur de mu-

(1) *Consort* est un vieux mot anglais qui signifiait *Concert* au seizième siècle. Plus tard on lui a donné la signification d'*union*.

sique. On a de cet artiste environ quatre-vingts œuvres de compositions légères et faciles pour le piano, lesquelles consistent en variations, rondos, petites sonates, et des *Lieder*. Chwatal a fourni des morceaux de critique à plusieurs journaux de musique, particulièrement à l'*Iris*, publié par Rellstab.

CHYTRÉE (DAVID), docteur et professeur de théologie à Rostock, dont le nom allemand était *Tœpfer* (potier), naquit en 1530 à Ingelfing, en Souabe. Il étudia le latin et le grec sous Joachim Camerarius, à Tubinge, et la théologie sous Mélanchton, à Wittemberg. Après avoir fait ses études, il fit un voyage en Italie. De retour en Allemagne, il obtint la chaire d'écriture sainte à l'Académie de Rostock. Il mourut le 15 juin 1600, âgé de plus de soixante-dix ans. Parmi ses ouvrages, on remarque celui-ci : *Regulæ Studiorum seu de ratione et ordine discendi, in præcipuis artibus recte instituendo*; Jéna, 1595, in-8º. Le troisième chapitre de l'appendice traite *de Musica; de sententiæ rhythmo et vocis modulatione; de speciebus intervallorum, tetrachordis, generibus et modis musicis.*

CHYTRY (. . .), excellent violoniste, naquit à Holoben en Bohême, vers l'année 1740. Il étudia d'abord à Prague, se rendit ensuite à Vienne pour y faire un cours de droit, et eut le bonheur de se faire entendre sur le violon devant l'empereur Joseph II, qui, charmé de son talent, voulut lui procurer une existence en le faisant placer à la chancellerie impériale. En 1778 Chytry était employé au gouvernement de Prague. Kucharz considère cet artiste comme un des plus habiles violonistes produits par la Bohême. (*Voy.* Diabacz, *Histor. Kunstler-Lexikon für Bœhmen*, col. 281.)

CIAFFONI (D. PIETRO), compositeur romain, vécut vers le milieu du dix-huitième siècle. Il s'est fait connaître par quelques ouvrages de musique d'église qui existent en manuscrit dans la bibliothèque de l'abbé Santini, à Rome. On y remarque : 1º *Miserere* à 4 voix. — 2º *Le Lamentazioni* (en italien), a 4 voci. — 3º *Le tre Ore d' agonia* a 3. — 4º *L'Ora di Maria desolata*, a 3 con stromenti.

CIAJA (AZZOLINO-BERNARDINO DELLA) chevalier de l'ordre de Saint-Étienne, né à Sienne le 21 mars 1671, s'est rendu également célèbre comme compositeur, comme organiste et comme grand connaisseur dans la construction des orgues. Il a fait imprimer de sa composition : 1º *Salmi concertati a 5 voci con 2 violini obligati et violetta a bene placito*, op. 1; Bologne, 1700. — 2º *Cantate da camera a voce sola*, opera 2ª; Lucca, B. Gregori, 1701, in 4º. — 3º *Cantate da ca-*

nera, op. 3ᵃ; Bologne, 1702, in-4°. — 4° *Sonate per cembalo, con alcuni saggi ed altri contrapunti di largo et grave stile ecclesiastico per grandi organi*, opera 4ᵃ; Rome, 1727, in-fol. Landsberg, artiste distingué qui vécut à Rome, possédait en manuscrit de cet auteur : *Messa a 4 voci concertate con violini ad libitum*, datée de 1693. — *Messa a 4 e 5 voci, con trombe e violini ad libitum. — Messa a quattro a capella. — Dodici Ricercari a quattro voci in ciascheduno de' dodici modi. — Sei Ricercari di tuoni misti. — Sonate da Organo.* En 1733 Azzolino Della Ciaja donna à l'église des chevaliers de Saint-Étienne de Pise l'orgue magnifique, qui est considéré comme un des plus beaux de l'Italie, et même de l'Europe, car il est composé de plus de cent registres, dont un grand nombre est de son invention. Ayant séjourné à Rome pendant dix-sept ans, il s'y était occupé spécialement de la construction des orgues, et en avait fait faire un de vingt registres et deux claviers, sous sa direction. De retour en Toscane, il présenta requête au grand-duc et au grand maître de l'ordre des chevaliers de Saint-Étienne, pour être autorisé à réunir cet instrument à l'ancien orgue de l'église de cet ordre, par le moyen d'un troisième clavier : il offrait de se charger de la dépense. Sa demande lui fut accordée; mais, au lieu de trois claviers, il en mit quatre, et le nombre des registres s'augmenta de jour en jour jusqu'au nombre de près de cent. Les facteurs qui travaillèrent à cet orgue sous la direction de Della Ciaja furent Felice et Fabrizio Cimino, de Naples; Lorenzo Nelli, Filippo Testa, de Rome; Giuseppe Basili, Domenico Cacioli, et les frères Ravani, de Lucques. Outre ces facteurs déjà connus par leurs ouvrages, Della Ciaja employa aussi quelques jeunes gens, parmi lesquels on remarque les frères Tronci, de Pistoie, qui plus tard ont eu de la célébrité. Lui-même mit la main à l'œuvre et fit plusieurs registres. (*Voy.* la *Pisa illustrata* de Morano, t. III, p. 40 et suivantes.)

CIAJA (ALESSANDRO DELLA), de la même famille, vécut dans le dix-septième siècle, et fut amateur distingué de musique. Le P. Azzolino Ugurgieri dit (dans son livre intitulé *Pompe senesi*) qu'il jouait également bien du monocorde (sorte de basse à une seule corde, qui se jouait avec le pouce de la main gauche et avec l'archet), du luth et du théorbe. Il était élève de Pecci pour le contrepoint. On a imprimé quelques-unes de ces compositions, entre autres l'œuvre qui a pour titre *Motetti a 2, 3, 4, 5, 8, 9 voci*, op. 3ᵃ; Bologna, 1666, in-4°. Della Ciaja était de l'Académie des *Intronati*.

CIAMPI (FRANÇOIS), virtuose sur le violon et compositeur distingué, naquit à Massa di Sorrento, dans le royaume de Naples, en 1704. Vers 1728 il se rendit à Venise, où il a fait représenter presque tous ses opéras. Les plus connus sont : 1° *Onorio*, 1729. — 2° *Adriano in Siria*, 1748. — 3° *Il Negligente*, 1749. — 4° *Catone in Utica*, 1756. — 5° *Giangnir*, 1761. — 6° *Amore in caricatura*, 1761. — 7° *Antigono*, 1762. Burney cite une messe et une *miserere* à 8 voix avec instruments, de Ciampi, qu'il estimait beaucoup.

CIAMPI (PHILIPPE), maître de chapelle de Saint-Jacques des Espagnols, à Rome, vers le milieu du dix-huitième siècle, naquit dans cette ville. Il a laissé en manuscrit beaucoup de compositions pour l'église, parmi lesquelles on remarque : 1° *O sacrum convivium*, à 3. — 2° *Fructum salutiferum*, à 3. — 3° *Salve Regina*, à 3. — 4° Autre *Salve Regina*, à 4. 5° *Lamentazioni del Giovedì santo*, pour soprano avec instruments. — 6° *Lezione quarta in Parasceve*, pour alto et basse. — 7° *Lezione terza per canto et basso.* — 8° *Lezione del Mercoledì santo*, pour soprano. — 9° *Lezione 3ᵃ*, pour le même jour. — 10° *Lezione 1ᵃ in Parasceve*, pour soprano. — 11° *Lezione 2ᵃ in Parasceve* pour alto. Toutes ces compositions sont accompagnées par les instruments. — 12° *Lezioni del Mercoledì santo*, la première pour soprano, la seconde pour soprano et alto, la troisième pour soprano, alto et basse, toutes trois avec orgue.

CIAMPI (LEGRENZIO-VINCENZO), compositeur dramatique, né dans un village près de Plaisance en 1719, fit ses études musicales dans cette ville sous un maître de chapelle nommé *Rondini*. Il était encore fort jeune lorsqu'il donna son premier opéra, intitulé *l'Arcadia in Brenta*, qui fut suivi de celui de *Bertoldo alla corte*, dont le succès fut prodigieux. Favart a parodié sur cette jolie musique son opéra de *Ninette à la cour*. En 1748 Ciampi passa en Angleterre avec une troupe de chanteurs italiens, et il fit représenter à Londres les opéras suivants : 1° *Gli Tre Cigisbei ridicoli*, 1748. — 2° *Adriano in Siria*, 1750. — 3° *Il Trionfo di Camillo*, 1750. — 4° *Didone*, 1754. — 5° *Tolomeo*, pasticcio fait avec quelques morceaux de sa musique et de celle de quelques autres compositeurs, 1762. Il a aussi publié : 1° Six trios pour deux violons et basse, op. 1 et 2. — 2° Cinq concertos pour le hautbois. — 3° *Italian Songs.* — 4° *Ouvertures for a full Band*, op. 5. On trouve à la Bibliothèque royale de Berlin (fonds de Poelchau) la partition d'une messe solennelle de Ciampi à 4 voix et orchestre, composée en 1758.

CIAMPI (SÉBASTIEN), correspondant Mes

sciences et des lettres en Italie, pour le royaume de Pologne, a publié un livre qui a pour titre *Notizie de' medici, maestri di musica, e cantori, pittori, architetti, scultori ed altri artisti italiani in Polonia e Polacchi in Italia; con appendice degli artisti italiani in Russia;* Lucca, della tipografia di Jacopo Balatrezi, 1830, in-8° de 105 pages.

CIANCHETTINI (VÉRONIQUE), sœur du célèbre pianiste J.-L. Dussek, est née en Bohême en 1779. Son père lui enseigna la musique et l'art de jouer du piano lorsqu'elle n'était âgée que de quatre ans. Ses progrès furent rapides, et son talent devint remarquable. Lorsqu'elle eut atteint sa dix-huitième année, son frère l'appela à Londres, où elle s'est livrée avec succès à l'enseignement du piano. Elle y a fait graver plusieurs sonates et deux concertos de sa composition.

CIANCHETTINI (Pio), fils de François Cianchettini de Rome, et de Véronique Dussek, est né à Londres le 11 décembre 1799. Dès l'âge de quatre ans, il montra de grandes dispositions pour la musique : sa mère lui apprit à jouer du piano et l'instruisit dans l'harmonie. Ses progrès furent tels qu'après un an d'études, et lorsqu'il eut atteint sa cinquième année, il fut en état de se faire entendre au théâtre de l'Opéra italien, à Londres, où il exécuta avec précision une sonate de piano de sa composition et des variations improvisées sur des thèmes qui lui furent présentés. Tout cela tenait du prodige; aussi s'empressa-t-on de lui donner le nom de *Mozart anglais*, en Hollande, en Allemagne et en France, où il voyagea avec son père jusqu'à l'âge de six ans. Ce qui ajoutait à l'étonnement, c'est qu'avant l'âge de huit ans il parlait et écrivait correctement quatre langues : l'anglais, le français, l'italien, et l'allemand. Mais, ainsi qu'il arrive souvent, ces facultés hâtives s'usèrent avant le temps, le prodige disparut, et il ne resta plus qu'un artiste estimable dont le talent peut être comparé à beaucoup d'autres. La dernière fois que Cianchettini parut avec avantage en public fut à un concert qu'il donna le 16 mai 1809, dans la grande salle d'*Argyll Room*, à Londres, où il exécuta un concerto de piano de sa composition. Lorsque madame Catalani voyagea en Angleterre, Cianchettini s'attacha à elle à titre de compositeur et de directeur de ses concerts, et la suivit dans ses tournées. Il a composé pour elle quelques airs italiens qu'elle a chantés souvent, parce qu'ils étaient propres à faire briller sa voix. Voici les titres des principaux ouvrages de cet artiste : 1° Deux concertos de piano, gravés à Londres — 2° Des fantaisies pour le même instrument. — 3° *Cantate for two voices with chorus : the words from the Paradise lost*; Londres. — 4° *Take, oh! take those lips away*, chanson. — 5° Fantaisie sur *Di tanti palpiti* pour le piano. — 6° Introduction et air italien varié pour le piano et flûte ou violon. — 7° Ode de Pope sur la solitude. — 8° Soixante nocturnes italiens pour deux, trois et quatre voix, avec accompagnement de piano. — 9° Scène et air: *Ah ! quando cesserà !* — 10° Duetto : *Ecco di Safo il tempio*. — 11° *Benedictus* à trois voix.

CIBBER (SUZANNE-MARIE), cantatrice et excellente actrice de Covent-Garden, à Londres, naquit en cette ville en 1716. Elle était fille d'un tapissier et sœur du docteur Arne, qui lui enseigna la musique, et la fit débuter dans un de ses opéras, représenté au théâtre de Hay-Market. Hændel l'aimait beaucoup, et a composé pour elle un des airs du Messie. Burney dit que, quoiqu'elle n'eut que des connaissances médiocres en musique, elle savait intéresser les auditeurs par sa profonde sensibilité et son intelligence. En 1734 elle épousa Théophile Cibber, comédien et auteur dramatique, qui lui fit abandonner l'Opéra deux ans après et la fit débuter dans la tragédie, où elle se fit une grande réputation. Elle a traduit en anglais la petite comédie de *l'Oracle*, de Saint-Foix, qui fut jouée à son bénéfice. Elle est morte en 1766.

CIBULKA ou ZIBULKA (M.-A.), compositeur et virtuose sur l'harmonica, est né en Bohême vers 1760. Après avoir achevé ses études musicales à Prague, il se fit d'abord connaître par son talent d'exécution, puis par quelques légères compositions. En 1794, il accepta une place de répétiteur au théâtre national de Grœtz ; quatre ans après il était attaché à la troupe de Buschen, qui jouait alternativement à Bude et à Pesth ; il avait alors la qualité de directeur de musique. En 1810, il dirigeait au piano l'Opéra, dans la dernière de ces villes. Dlabacz, qui écrivait en 1815 sur les artistes de la Bohême, ne fournit point d'autre renseignement sur celui qui est l'objet de cet article. On a de Cibulka : 1° Douze chansons des poëtes célèbres, avec accompagnement de piano; Prague, in-fol, 1781. — 2° Quatorze chansons de noces, en allemand, avec accompagnement de piano; Leipsick, 1793. — 3° Danse allemande avec dix-sept variations pour le piano, op. 3; Brunswick, 1794. — 4° Danses nationales allemandes arrangées en quatuors pour deux violons, alto et basse; ibid. — 5° Trois cantates, *la Séparation*, *la Fileuse* et *les Souffrances de Lotte* (tirée du roman de *Werther*), pour voix seule, avec accompagne-

ment de piano; Munich, Falter, 1798. — 6° *Les Fruits de mes heures les plus heureuses*, chansons pour le piano; Clèves, 1799. — 7° Allemandes faciles, arrangées pour le piano; Leipsick, Peters. Cibulka vivait encore à Pesth en 1826, et y était organiste. A cette époque, il donna les premières leçons d'harmonie à Stephen Heller. (*Voy.* ce nom.)

CICCARELLI (JUSTE), né vers 1530 à S. Giuliano, près de Frosinone, dans l'État de l'Église, fut maître de chapelle à la cathédrale de Viterbe. Il s'est fait connaître par un recueil de motets publié sous ce titre : *Sacræ cantiones quinque vocum, cum quibusdam quatuor vocibus; Venetiis per Hieron. Scotum,* 1568, in-4° obl.

CICONIA (JEAN), né à Liége au commencement du quinzième siècle, fut chanoine à Padoue. Parmi les manuscrits de la Bibliothèque de Ferrare, on trouve un opuscule de Ciconia intitulé *de Proportionibus.* Cet ecclésiastique fut un savant musicien pour l'époque où il vécut. Il existe à Rome, dans la bibliothèque Vallicellana, un recueil manuscrit qui renferme des chansons à 3 voix de Dufay, de Dunstaple, de Binchois et de Ciconia. Ce précieux recueil a été découvert par M. Danjou (*voy.* ce nom), en 1847.

CIECO (FRANCESCO). *Voy.* LANDINO (Francesco).

CIERA (HIPPOLYTE), dominicain, né à Venise vers 1512, vivait encore en 1569. On a de lui : 1° *Madrigali del labirinto a quattro voci, libro primo;* Venise, Jérôme Scott, 1554, in-4° obl. C'est une réimpression. — 2° *Il primo libro de' madrigali a 5 voci;* Venise, Ant. Gardano, 1561, in-4° obl. — 3° Cinq autres livres de madrigaux à 5 voix. Le sixième livre a pour titre *Madrigali a 5 voci, libro sesto;* Rome, Ant. Soldi, a 1623. C'est une réimpression. Dans une collection de madrigaux qui a pour titre *il Bel Giardino di fiori musicali;* Venise, 1587, on trouve deux morceaux de Ciera.

CIFOLELLI (JEAN), musicien italien qui vint se fixer en France vers 1764, a donné à la Comédie italienne : 1° *L'Italienne*, opéra-comique en un acte, paroles de Framery, en 1770. — 2° *Perrin et Lucette*, en 1774. On a aussi de lui une *Méthode de mandoline*, gravée à Paris.

CIFRA (ANTOINE), né dans l'État romain vers 1575, fut élève de Palestrina et de Bernardin Nanino. Le premier emploi qu'on lui confia fut celui de maître de chapelle du Collége allemand, à Rome. Il devint maître de chapelle à Lorette, vers 1610, et fut admis à remplir les mêmes fonctions à Saint-Jean de Latran en 1620. Il occupa cette place jusqu'en 1622, où il passa au service de l'archiduc Charles, frère de l'empereur Ferdinand II ; enfin, en 1629, il retourna à Lorette et y resta jusqu'à sa mort. Les ouvrages qu'il a publiés sont nombreux et excellents dans leur genre. Les plus connus sont : 1° *Motetti a due, tre e quattro voci;* Venise, 1611. Les premières éditions des sept livres de motets à 2, 3 et 4 voix de Cifra ont pour titres : *Motecta 2, 3 et 4 vocum cum basso ad organum,* lib. I-VII; Rome, Soldi, 1600-1611, in-4°. Il en a été fait une édition à Venise, 1609-1619, in-4. Bartholomeo Magni a aussi publié à Venise, en 1629, une collection des motets de Cifra à 2, 3, 4, 6 et 8 voix. — 2° *Scherzi ed arie a 1, 2, 3, 4 voci, per cantar nel clavicembalo, chitarone, o altro simile istromento;* Venise, 1614. — 3° *Motetti e salmi a 12 voci, in tre cori;* Venise, depuis 1616 jusqu'en 1629. — 4° Plusieurs recueils de madrigaux imprimés à Venise, depuis 1616 jusqu'en 1623. — 5° *Psalmi septem 4 vocum,* op. 7; Rome, Soldi, 1619. — 6° *Psalmi et Motetti octo vocibus concinnati;* Rome, Zanetti, 1610. Il y en a une autre édition publiée à Assisi en 1620, sous ce titre : *Psalmi sacri quæ concentus octo vocibus et organo concinnati.* Enfin il en existe une troisième publiée à Venise, chez Bart. Magni, en 1629. Le père Martini a inséré un *Agnus Dei* à sept voix de Cifra, tiré de la messe *Conditor alme siderum,* dans son *Essai sur le contrepoint,* t. 1er, p. 88. C'est un chef-d'œuvre de disposition et d'élégance dans le style du contrepoint fugué. Les autres ouvrages de ce compositeur sont ceux dont les titres suivent : — 7° *Salmi per li vespri,* trois livres; Rome, 1601-1609. — 8° *Madrigali a cinque voci,* six livres; Venise, Vincenti, 1610-1615. — 9° *Salmi spezzati a 4 voci;* Rome, Robletti, 1611. — 10° *Litanie a 8-12 voci;* Rome, 1613. — 11° *Cinque libri di messe;* Rome, Soldi, 1619 à 1625. — 12° *Ricercari e canzoni francesi a 4 voci,* deux livres; Rome, Soldi, 1619. — 13° *Motetti a 4, 5, 6, 8 voci;* Rome, Robletti, 1620. — 14° *Antifone e motetti per tutto l'anno, a 2, 3, 4, 5 voci;* Rome, Grignani, 1625. Après la mort de Cifra, Antoine Poggioli a fait imprimer à Rome, en 1638, dix suites de *concerti ecclesiastici,* composés par ce musicien, et contenant plus de deux cents motets. On y trouve le portrait de Cifra à l'âge de quarante-cinq ans. Landsberg, de Rome, possédait en manuscrit original une messe à 4 voix de Cifra, composée en 1621 sur la gamme *ut, ré, mi, fa, sol, la*.

CIMA (André), frère de Jean-Paul, cité plus bas, naquit à Milan vers la fin du seizième siècle. Il fut d'abord organiste et maître de chapelle à l'église *della Rosa*, à Milan, et ensuite maître de chapelle de l'église de *Sainte-Marie*, à Bergame, l'un des postes les plus éminents que pût obtenir alors un compositeur en Italie. On a de sa composition : 1° *Concerti a 2, 3, e 4 voci*, lib. I; Milan, 1614. — 2° *Concerti a 2, 3 e 4 voci*, lib. II; Venise, 1627.

CIMA (Jean-Baptiste), organiste de l'église de Saint-Nazario, à Milan, naquit dans les dernières années du seizième siècle. Vers la fin de sa vie, il se retira à *Scondrio*, petite ville de la Valteline, où il mourut à l'âge de soixante ans. On a imprimé de sa composition deux livres de *concerti*, à deux, trois et quatre parties; Milan, 1626. Cima était aussi astrologue et constructeur de cadrans solaires. Le Catalogue de la bibliothèque du roi de Portugal indique deux livres de motets à quatre voix, composés par cet auteur.

CIMA (Jean-Paul) excellent organiste et maître de chapelle de l'église de Saint-Celse à Milan, naquit vers 1570. Il fut renommé principalement pour la composition des canons; le P. Angleria en a inséré quelques-uns dans ses *Regole del contrappunto*. Le P. Martini en rapporte un fort ingénieux dans son *Essai fondamental pratique de contrepoint fugué*. On a imprimé les ouvrages suivants de Cima : 1° *motetti a quatro*; Milan, 1590. — 2° *Ricercate per l' organo*; ibid., 1602. — 3° *Canzoni, consequenze, e contrappunti doppii, a 2, 3 e 4*; Milan, 1609. — 4° *Concerti ecclesiastici a 1, 2, 3, 4, 5 e 8 voci con partitura*; Milan, 1610.

CIMA (Tullio), compositeur de l'école romaine, né à Ronciglione, dans l'État de l'Église, au commencement du dix-septième siècle, a fait imprimer divers ouvrages de musique d'église, parmi lesquels on remarque : 1° *Sacræ cantiones, Magnificat, etc.*, 2, 3 et 4 vocum, lib. 1; Rome, 1639. — 2° *Sacrarum modulationum 2-5 vocum concin. liber quartus*; Roma, J.-B. Robletti, 1648. — 3° *Salmi, Messa e Letanie della B. M. V. a 3 voci*, op. 7; Roma, 1673. C'est une réimpression.

Un autre compositeur du nom de *Cima* (Annibale) a composé des madrigaux dont quelques-uns ont été insérés dans le recueil qui a pour titre *de' Floridi virtuosi d'Italia, il terzo libro de' madrigali a cinque voci nuovamente composti e dati in luce. In Venezia, presso Giacomo Vincenti*, 1568, in-4°.

CIMADOR (Jean-Baptiste), né à Venise en 1761, d'une famille noble, se livra fort jeune à l'étude de la musique et devint également habile sur le violon, sur le violoncelle et sur le piano. En 1788 il fit représenter dans sa ville natale un intermède intitulé *Pimmaglione*, qui fut fort applaudi; mais on dit que nonobstant les éloges qu'on donna à son ouvrage, Cimador en fut si mécontent qu'il renonça à composer. La partition de cet intermède est à la bibliothèque du Conservatoire de Paris ; je l'ai parcourue, et j'ai trouvé que c'est, en effet, un ouvrage médiocre. On s'est servi des paroles de plusieurs scènes de cet intermède dans l'opéra de *Pimmaglione* que Cherubini a mis en musique pour la cour de Napoléon. Cimador se fixa à Londres, vers 1791, et s'y livra à l'enseignement du chant. Irrité de ce que l'orchestre de Hay-Market refusait d'exécuter les belles symphonies de Mozart, à cause de leur difficulté, il en arrangea six des plus belles en sextuors pour deux violons, deux altos, violoncelle et contre-basse, avec une partie de flûte *ad libitum*. Cette collection, qui fait honneur au goût et à l'intelligence de Cimador, eut le plus grand succès. On connaît aussi de ce compositeur quelques morceaux pour le chant, gravés à Londres; de plus : deux duos pour deux violons, et deux duos pour violon et alto. Il est mort à Londres vers 1808. L'*Almanach théâtral de Gotha de* 1790 lui donne le titre de *comte de Cimador*.

CIMAROSA (Dominique), génie fécond, original, et l'un des plus grands musiciens qu'ait produits l'Italie, naquit à Aversa, dans le royaume de Naples, le 17 décembre 1749, de parents pauvres et obscurs. Son père, simple maçon, ayant trouvé de l'ouvrage à Naples, s'y établit peu de temps après la naissance de son fils. La mère de Cimarosa était blanchisseuse : son travail ne lui permettait pas de s'occuper de son enfant; on envoya celui-ci à l'école gratuite des pauvres, chez les PP. cordeliers appelés *Mineurs conventuels*. Il n'était âgé que de sept ans lorsque son père se tua en tombant d'un échafaudage du nouveau palais de Capo di Monte, où il travaillait. Heureusement pour le pauvre Cimarosa, le P. Polcano, organiste du couvent, avait remarqué la belle organisation et la haute intelligence de cet enfant : il se chargea de son éducation et lui enseigna les éléments de la langue latine et ceux de la musique. Les rapides progrès du jeune Cimarosa dans cet art déterminèrent le bon religieux à le placer comme orphelin au Conservatoire de Sainte-Marie de *Loreto*. Il y entra en effet en 1761. Ses dons naturels, sa vocation pour le travail, l'aménité de son caractère et les grâces de son langage et de ses manières lui eurent bientôt acquis la

bienveillance de tout le monde, particulièrement de ses maîtres. Le premier qui prit soin de son instruction pour le chant fut Manna, neveu de François Feo, et reconnu comme le professeur le plus habile qu'il y eût eu depuis Alexandre Scarlatti. Mais, bientôt après, Manna fut obligé de renoncer à sa position dans le Conservatoire, parce qu'il avait été nommé maître de chapelle de la cathédrale de Naples. Sacchini, élève de Manna, fut chargé de le remplacer par *interim*, et continua l'éducation vocale de Cimarosa, dont les progrès surpassaient ceux de tous les autres élèves. En 1762 Sacchini se retira du Conservatoire pour aller écrire un opéra à Venise : dès ce moment Cimarosa passa sous la direction de Fenaroli, élève de Durante, qui lui enseigna les principes de l'accompagnement et la pratique du contrepoint. Piccinni, dont il fit plus tard la connaissance, et qui le prit en amitié, compléta son instruction en lui faisant écrire des morceaux de musique dramatique, et lui enseignant l'art de développer les idées et de les disposer pour obtenir le meilleur effet possible. Ses premières compositions annonçaient ce qu'il devait être un jour : on y trouvait déjà l'imagination brillante et les chants heureux qui abondent dans tous ses ouvrages. Outre les talents qu'il manifestait comme compositeur, il jouait bien du violon, et chantait parfaitement, surtout dans le genre bouffe. On rapporte que Sacchini, ayant composé un intermède intitulé *Fra Donato*, le fit exécuter au Conservatoire, et que Cimarosa, qui n'était alors âgé que de treize ans, joua le personnage principal avec un talent, une verve, qui furent admirés de tous les spectateurs.

Sorti du Conservatoire après onze années d'études, Cimarosa écrivit au carnaval de 1772 son premier opéra pour le théâtre des Fiorentini : cet ouvrage avait pour titre *le Stravaganze del conte*; il fut suivi d'une farce intitulée *le Passie di Stellidaura e Zoroastre*. En 1773, Cimarosa écrivit pour le théâtre Nuovo l'opéra bouffe *la Finta Parisina*, qui eut un brillant succès. En 1775 il alla écrire à Rome *l'Italiana in Londra*, puis il retourna à Naples, et composa en 1775 *la Donna di tutti caratteri*, et en 1776, *la Frascatana nobile*, *gli Sdegni per amore*, et la farce *i Matrimonii in ballo*. En 1777 il donna au théâtre des Fiorentini *il Fanatico per gli antichi Romani*, et *le Stravaganze di amore*. C'est dans le premier de ces ouvrages que Cimarosa introduisit pour la première fois au théâtre les trios et quatuors dans l'action dramatique. Dans la même année il retourna à Rome et y donna *i Due Baroni*.

Chaque ouvrage nouveau de Cimarosa lui valait un succès, et le goût capricieux des Romains semblait se fixer en sa faveur. A son retour à Naples, il trouva les habitants dans l'enthousiasme des dernières compositions de Paisiello, et il eut à lutter contre la réputation de ce grand musicien; mais déjà le talent de Cimarosa était dans toute sa force : il ne craignit point de se mesurer avec son redoutable émule. A peine fut-il arrivé (en 1778) qu'il écrivit pour le théâtre des Florentins *i Finti Nobili*, *l'Armida immaginaria*, et *gli Amanti comici*. Tous ces ouvrages réussirent, et l'on ne savait ce qu'on devait admirer le plus, ou d'une fécondité presque sans exemple, ou de l'invention qui brillait dans tout ce qui sortait de la plume de ce jeune musicien. Cimarosa retourna à Rome en 1779; il y mit en musique *il Ritorno di don Calandrino*, et son fameux *Cajo Mario*, l'une de ses plus belles productions. Dans la même année, *il Mercato di Malmantile*, *l'Assalonte* et *la Giuditta* obtinrent beaucoup de succès à Florence.

De retour à Naples en 1780, Cimarosa écrivit pour l'ouverture du nouveau théâtre du Fondo *l'Infedeltà fedele*, où chantait Mengozzi, la Maranesi et Bonavera. Cet ouvrage fut suivi de *il Falegname*, opéra bouffe. L'année 1781 fut pour ce compositeur célèbre une époque d'activité extraordinaire, car il écrivit dans l'espace de onze mois *l'Alessandro nell' Indie*, à Rome; *l'Artaserse*, à Turin; *il Convito*, à Venise, et *l'Olimpiade*, à Vicence. En 1782 il donna au théâtre des Florentins, à Naples, *la Ballerina amante*, charmant ouvrage où règne une fraîcheur d'idées très-remarquable.

Le 13 août de la même année il fit représenter au théâtre Saint-Charles *l'Eroe cinese*, pour le jour de naissance de la reine Marie-Caroline d'Autriche; puis il alla écrire à Rome *il Pittor parigino*. En 1783 il composa pour le théâtre des Florentins *Chi d'altrui si veste, presto si spoglia*, opéra bouffe, suivi de *l'Oreste*, au théâtre Saint-Charles, et de *la Villanella riconosciuta*, au Fondo. Dans l'année suivante il produisit *il Barone burlato*, représenté d'abord à Rome, puis à Naples avec des changements; *l'Apparenza inganna*, au théâtre des Florentins, et *i Due supposti Conti*, à Milan.

En 1785 Cimarosa mit en musique *il Marito disperato* pour le théâtre des Florentins, suivi de *la Donna al suo peggior sempre si appiglia*, pour le théâtre Nuovo, et *il Valdomiro*, à Turin; le même ouvrage à Vicence, avec une autre musique, enfin une cantate pour

le prince Potemkin, intitulée *la Serenata non preveduta*. En 1786 il écrivit, pour le théâtre *Nuovo*, *le Trame deluse*, l'une de ses meilleures partitions; la farce *il Credulo*, qui eut un succès de vogue, *l'Impresario in angustie*, ouvrage devenu célèbre, et *la Baronessa stramba*. L'année 1787 ne fut marquée que par *il Fanatico burlato*, pour le théâtre du *Fondo*, et l'année 1788 ne vit paraître que *Giannina e Bernadone*, délicieux ouvrage écrit pour le théâtre *Nuovo*. Dans les premiers mois de 1789, Cimarosa donna au théâtre du *Fondo* l'opéra bouffe *lo Sposo senza moglie*.

Tant de productions étincelantes de beautés de premier ordre portaient la réputation de Cimarosa dans toute l'Europe. L'activité de son génie avait suppléé à l'absence de Paisiello et de Guglielmi, tous deux en pays étranger. Seul le talent du compositeur avait eu des forces suffisantes pour alimenter les principaux théâtres de l'Italie. En 1776 Paisiello avait accepté les offres de la cour de Russie et s'était rendu à Saint-Pétersbourg, où il était resté neuf années consécutives. Il retourna à Naples en 1785, et peu de temps après des négociations furent entamées avec Cimarosa pour qu'il lui succédât à la cour de Catherine II. Enfin, les conditions de son engagement ayant été acceptées, l'artiste illustre s'embarqua à Naples, avec sa femme, au mois de juillet 1789, pour se rendre à Livourne; mais le bâtiment qui le portait, assailli par une tempête furieuse, n'y parvint que le dix-septième jour. Prévenu de l'arrivée de Cimarosa en cette ville, le grand-duc de Toscane lui envoya une invitation pressante de se rendre à sa cour. Après l'avoir entendu chanter la partie du bouffe dans un quatuor du *Pittore parigino*, dans lequel ce prince et la grande duchesse exécutaient aussi leurs parties, ainsi que plusieurs autres morceaux, le grand-duc, charmé par la beauté de la musique et par le talent du chanteur, le combla de caresses et de présents. Parti de Florence, Cimarosa prit la route de Vienne. Arrivé aux portes de cette ville, il y vit saisir sa voiture et son bagage, parce que, dans son ignorance des règlements, il n'avait pas fait une déclaration exacte du contenu de ses malles. S'étant fait conduire dans un hôtel, il informa aussitôt de cet accident le marquis de Gallo, ambassadeur de la cour de Naples près de l'empereur. Ce ministre lui fit tout restituer, puis il alla chercher lui-même et l'installa à l'hôtel de l'ambassade. Lorsqu'il présenta le célèbre musicien à l'empereur Joseph II, ce prince, amateur passionné de la musique italienne, fit à l'artiste l'accueil le plus flatteur, et voulut l'entendre exécuter des morceaux de ses ouvrages pendant plusieurs soirées. Dans l'audience de congé qu'il lui accorda, il lui fit don d'une tabatière d'or ornée de son portrait et enrichie de brillants, et donna à sa femme un collier de pierres précieuses.

En quittant Vienne, Cimarosa se rendit à Cracovie, où il s'arrêta trois jours pour se reposer, puis il partit pour Varsovie. L'accueil qui lui fut fait par la noblesse polonaise le retint en cette ville pendant tout le mois d'octobre. Parti le 2 novembre, il s'arrêta deux jours à Mittau; et arriva enfin à Saint-Pétersbourg le 1er décembre, accablé de fatigue et souffrant beaucoup de la rigueur du climat. Après quelques jours de repos, il fut présenté par le duc de Serracapriola, envoyé extraordinaire de Naples, à l'impératrice, qui voulut l'entendre aussitôt, et qui, charmée de son talent, lui assura un traitement considérable, en le chargeant d'enseigner le chant à ses neveux.

Le premier ouvrage de Cimarosa à Saint-Pétersbourg fut une cantate intitulée *la Felicità inaspettata*, représentée au théâtre de la cour pour le jour de Saint-André, puis il écrivit *la Cleopatra*, dont les rôles principaux furent chantés par Bruni et la Pozzi. Ces compositions furent suivies du drame *la Vergine del sole*, dont le succès fut complet. Enfin il écrivit pour le théâtre de la cour *l'Atene edificata*; mais ce que l'on comprend à peine, c'est qu'il composa, dit-on, pendant son séjour de trois années en Russie, environ cinq cents morceaux pour le service de la cour et pour les principaux personnages de la noblesse: une telle fécondité est un véritable prodige.

Cependant la santé de Cimarosa commençait à souffrir de la rigueur d'un climat si différent de celui qui l'avait vu naître: ce motif le détermina à quitter la Russie pour aller à Vienne. Il y arriva vers la fin de 1792. L'empereur d'Autriche, Léopold, qui désirait l'attacher à sa cour, lui assura un traitement de 12,000 florins; lui assigna un logement et lui donna le titre de maître de chapelle. Ce fut à Vienne qu'il écrivit son opéra *il Matrimonio segreto*, qu'on regarde généralement comme son chef-d'œuvre. Il avait alors trente-huit ans, et en avait employé moins de dix-sept à écrire près de soixante-dix ouvrages dramatiques, outre une prodigieuse quantité de musique de tout genre. Ainsi c'est lorsque tant de productions semblaient avoir dû épuiser son génie qu'il enfanta ce chef-d'œuvre, dont tous les morceaux peuvent être cités comme des modèles de forme, d'élégance et d'originalité. L'effet de la première représentation fut tel, que l'empereur, après

avoir donné à souper aux acteurs et aux musiciens de l'orchestre, les renvoya sur-le-champ au théâtre pour lui donner une deuxième représentation, à laquelle il ne prit pas moins de plaisir qu'à la première. Jamais ouvrage dramatique n'avait produit un pareil effet à Vienne; car Mozart, qui venait de mourir, n'avait point vu le succès des siens; succès qui ne commença que plusieurs années après sa mort. Avant de quitter Vienne, Cimarosa composa encore pour l'empereur *la Calamita de' cuori*, et *Amor rende sagace*.

Après quatre ans d'absence, il arriva à Naples en 1793. La renommée de son *Matrimonio segreto* l'y avait précédé, et ce fut cet ouvrage qu'on lui demanda d'abord. Il y ajouta plusieurs morceaux, entre autres le duo *Deh! signore*. Jamais opéra n'excita un plus vif enthousiasme. Soixante-sept représentations suffirent à peine à l'empressement du public, et, ce qui était sans exemple, l'illustre compositeur fut obligé de tenir le clavecin aux sept premières, pour y recevoir les témoignages de l'admiration générale. *I Traci Amanti* succédèrent à cette belle composition, et furent suivis de *le Astuzie femminili*, partition admirable, peut-être supérieure à celle du *Matrimonio*, puis de *Penelope* et de *l'Impegno superato*, que Cimarosa écrivit pour le théâtre *del Fondo*.

En 1796, il alla à Rome, et y composa *i Nemici generosi*. De là il se rendit à Venise pour y écrire *gli Orazi e Curiazi*. Retourné à Rome en 1798, il y fit représenter pendant le carnaval *Achille all' assedio di Troia* et *l'Imprudente fortunato*. Dans la même année, il donna à Naples, au théâtre des Florentins, *l'Apprensivo raggirato*, qui fut suivi d'une grande cantate intitulée *la Felicità compita*. Une maladie grave le conduisit aux portes du tombeau, dans l'été de la même année. A peine rétabli, il partit pour Venise, où il avait un engagement pour y écrire *l'Artemisia*; mais il n'eut point le temps d'achever cet ouvrage, et mourut après en avoir composé seulement le premier acte, le 11 janvier 1801, à l'âge de quarante-sept ans.

Des bruits singuliers ont couru sur la mort de ce grand musicien. Il avait embrassé vivement le parti de la révolution napolitaine, lors de l'invasion du royaume de Naples par l'armée française. Après la réaction, il fut, dit-on, empoisonné par ordre de la reine Caroline, et les journaux du temps ont laissé entrevoir qu'il avait succombé aux mauvais traitements qu'on lui fit éprouver dans sa prison. Il paraît que l'opinion publique en Italie accusait hautement le gouvernement de cet attentat. Le lieu de son décès n'était pas bien connu : les uns assuraient qu'il avait été étranglé, d'autres qu'il était mort empoisonné à Padoue. Enfin la cour, qui voulait détruire cette fâcheuse impression, fit publier l'avis suivant : « *Il fù signore Do-*
« *menico Cimarosa, maestro di cappella,*
« *è passato qui, in Venizia, agli eterni riposi,*
« *il giorno undici di gennaro dell' anno cor-*
« *rente, in consequenza di un tumore ch'avea*
« *al basso ventre, in quale dallo stato scir-*
« *roso è passato allo stato cancrenoso. Tanto*
« *attesto sul mio onore e per la pura ve-*
« *rità, ed in fede, etc. Venezia, li 5 apr.*
« 1801. Signé : *D. Giovanni Piccioli, Reg.*
« *Deleg. e medico onorario di Sua Santità di*
« *N. S. Pio VII*(1). »

Une messe de *requiem*, composée par le maître de chapelle Bertoni, fut chantée par les meilleurs artistes de Venise, dans l'église paroissiale de S.-Angelo, pour la mémoire de Cimarosa, et quelques amis se réunirent pour placer sur sa tombe cette épitaphe :

D.O.M.
MEMORIÆ, ET AMICITIÆ SACR.

Quiescit hic Dominicus Cimarosa, Neapolit. magni nominis musurgus, scenica potissimum in re : ingenuus, frugi; cordatus, comis omnibus ac benevolus; de quo nemo unus unquam questus est, nisi quod nos tam cito reliquerit. Integer vixit : decessit pientissimus Venetiis, III id. januar. MDCCCI.

ANIMÆ KARISS. EX AMICISSIMIS EJUS ALIQUOT.
L.M.P.C.

A Rome, le cardinal Consalvi, qui avait été l'ami et le protecteur de l'artiste célèbre, lui fit faire des obsèques magnifiques dans l'église de Saint-Charles *in Catinari*, où l'on chanta une messe de *requiem* composée par Cimarosa lui-même, et le cardinal fit faire par Canova son buste, qui fut placé d'abord dans l'église de la Rotonde, et qui est aujourd'hui dans la

(1) « Feu Dominique Cimarosa, maître de chapelle, est
« décédé en cette ville de Venise, le onze janvier de cette
« année, par suite d'une tumeur qu'il avait dans le bas-
« ventre, laquelle de l'état squirreux est passée à l'état
« gangréneux ; ce que j'atteste sur mon honneur, etc. »
Cette déclaration du médecin Piccioli ne paraît pas avoir atteint le but qu'on se proposait, celui de dissiper les soupçons, car l'opinion publique est toujours restée la même sur le fait de la mort violente de Cimarosa.

collection du Capitole, avec cette inscription :

A DOMENICO CIMAROSA,
NATO NEL 1749, MORTO NEL 1801.
ERCOLE CONSALVI.
P.
1816.

Canova scolpt.

On imprima, peu de temps après la mort de Cimarosa, son éloge, sous ce titre : *Elogio funebre estemporaneo, ecc., ad onore del sempre chiaro e celeberrimo scrittore in musica D. Cimarosa*, etc.; Venezia, 1801, in-8°. Le portrait qui avait été joint à cet éloge fut supprimé par la police.

Cimarosa était excessivement gros, mais sa figure était belle et son aspect agréable. Il avait beaucoup d'esprit, et tournait fort bien les vers. Il avait été marié deux fois : sa première femme, mademoiselle *Ballante*, mourut en lui donnant un fils; la seconde perdit aussi le jour après lui avoir donné deux enfants.

Trois grands compositeurs, Cimarosa, Guglielmi et Paisiello ont illustré l'Italie à la même époque. La manie qu'on a de comparer des choses qui ont entre elles peu d'analogie a fait souvent établir des parallèles entre les productions de ces musiciens; mais personne n'a songé à distinguer les qualités qui sont propres à chacun. Des hommes doués d'un génie égal diffèrent nécessairement par quelque endroit; ce qui fait la gloire de l'un ne brille souvent d'un vif éclat qu'aux dépens de quelque autre chose par où son rival s'est illustré. C'est ainsi que Cimarosa se distingue par sa verve comique et sa piquante originalité, tandis que Paisiello, moins bouffe et moins brillant, charme par la suavité de ses mélodies, et surtout par une expression dramatique supérieure à celle de son émule. Paisiello semble n'abandonner ses idées qu'à regret; il répète souvent les mêmes phrases jusqu'à l'affectation, sans varier l'harmonie ni les ornements : cependant il tire les plus beaux effets de ces redites. Cimarosa, au contraire, comme s'il se fatiguait de ses propres idées, les fait se succéder avec une abondance qui tient du prodige, et nous entretient ainsi dans une sorte de délire continuel. Qu'en peut-on conclure ? que tous deux sont de grands musiciens d'une manière différente. Eh ! qu'importe, après tout, cette prééminence qu'on veut donner à l'un aux dépens de l'autre ! Ce qui importe, c'est que tous deux nous procurent les jouissances, et nous n'avons rien à désirer sous ce rapport. Qui songe à autre chose qu'à Nina et à Mégacle lorsqu'on entend leurs accents ? qui a jamais désiré que Carolina, Paolino et Bernadone eussent un autre langage? Le duo de *l'Olimpiade* est le chef-d'œuvre des duos dramatiques, comme *Pria che spunti* est le modèle des airs de demi-caractère, et *Sei morelli* celui des airs bouffes. Paisiello et Cimarosa sont égaux dans ces belles inspirations.

Ces éloges paraîtront sans doute quelque jour un radotage aux gens du monde, qui n'ont que les sensations permises par la mode. Cette musique que je vante semble aujourd'hui trop simple d'harmonie. Déjà morte pour le théâtre, elle ne vit plus qu'au salon, et bientôt peut-être elle sera complètement oubliée. Mais, à quelque époque que ce soit, lorsqu'un véritable connaisseur, se plaçant au-dessus des préventions d'école et des habitudes de l'éducation, jettera les yeux sur les partitions de Cimarosa, il reconnaîtra que nul n'a reçu de la nature, à un plus haut degré, les qualités qui font le grand musicien, et que nul n'a mieux rempli sa destinée.

Je crois devoir finir cette notice par la liste complète et chronologique des œuvres de ce maître : 1° *Le Stravaganze del conte*, 1772. — 2° *Le Pazzie di Stellidaura e Zoroastro*, 1772. — 3° *La Finta Parigina*, 1773. — 4° *L'Italiana in Londra*, 1774. — 5° *La Donna di tutt' i caratteri*, 1775. — 6° *La Frascatana nobile*, 1776. — 7° *Gli Sdegni per amore*, 1776. — 8° *I Matrimonii in ballo*, 1776. — 9° *Il Fanatico per gli antichi Romani*, 1777. — 10° *Le Stravaganze in amore*, 1777. — 11° *La Contessina*, 1777. — 12° *Il Giorno felice*, cantate, 1777. — 13° *Un Te Deum*, 1777. — 14° *I Due Baroni*, 1777. — 15° *Amor costante*, 1778. — 16° *Il Matrimonio per industria*, 1778. — 17° *I Finti Nobili*, 1778. — 18° *L'Armida immaginaria*, 1778. — 19° *Gli Amanti comici*, 1778. — 20° *Il Duello per complimento*, 1779. — 21° *Il Matrimonio per raggiro*, 1779. — 22° *La Circe*, cantate, 1779. — 23° *Il Ritorno di don Calandrino*, 1779. — 24° Des *Litanies*, 1779. — 25° *Cajo Mario*, 1780. — 26° *Il Mercato di Malmantile*, 1780. — 27° *L'Assalonte*, 1780. — 28° *La Giuditta*, oratorio, 1770. — 29° *L' Infedeltà fedele*, 1780. — 30° *Il Falegname*, 1780. — 31° *L'Amante combattuto dalle donne di punto*, 1781. — 32° *L'Avviso ai maritati*, 1780. — 33° *Il Trionfo della religione*, oratorio, 1781. — 34° *Alessandro nell' Indie*, 1781. — 35° *L'Arlaserse*, 1781. — 36° *Il Capricio dramatico*, 1781. — 37° *Il Martirio di S. Gennaro*, 1781. — 38° *L'Amor contrastato*, 1782. — 39° *Il Convito*, 1782. — 40° *La Ballerina amante*, 1782. — 41° *Nina e Martuffo*, 1782. — 42° *La Villana riconosciuta*, 1783. — 43° *L'Oreste*, 1783. — 44° *L'Eroe*

Cinese, 1783. — 45° *Il Pittor parigino*, 1783. — 46° *Chi d'altrui si veste, presto si spoglia*, 1783. — 47° *Il Barone burlato*, 1784. — 48° *I Due supposti Conti*, 1784. — 49° *Le Statue parlanti*, 1784. — 50° Deux Messes, dont une de *Requiem*, 1784. — 51° *Giannina e Bernadone*, 1785. — 52° *Il Marito disperato*, 1785. — 53° *Il Credulo*, 1785. — 54° *La Donna al suo peggior sempre si appiglia*, 1785. — 55° *Gli Amanti alla prova*, 1786. — 56° *La nascità del Delfino*, cantate, 1786. — 57° *Le Trame deluse*, 1786. — 58° *L'Impresario in angustie*, 1786. — 59° *La Baronnessa stramba*, 1786. — 60° *Il Sacrificio d'Abramo*, 1786. — 61° *Il Valdomiro*, 1787. — 62° *Il Fanatico burlato*, 1787. — 63° *Le Feste d'Apollo*, 1787. — 64° *Giannina e Bernadone*, 1788. — 65° *Lo Sposo senza moglie*, 1789. — 66° *La Felicità inaspettata*, 1790. — 67° *La Cleopatra*, 1790. — 68° Messe de *Requiem* pour les funérailles de la duchesse de *Serra Capriola*, morte à Pétersbourg, 1790. — 69° *La Vergine del sole*, 1791. — 70° *L'Atene edificata*, 1792. — 71° Cinq cents morceaux détachés pour le service de la cour de Russie; 1792. — 72° *Il Matrimonio segreto*, 1792. — 73° *La Calamita de' cuori*, 1793. — 74° *Amor rende sagace*, 1793. — 75° Deux *Dixit*, l'un pour l'empereur d'Autriche, l'autre pour le prince Esterhazi, 1793. — 76° *I Traci amanti*, 1793. — 77° *Le Astuzie femminili*, 1774. — 78° *Penelope*, 1794. — 79° *L' Impegno superato*, 1795. — 80° *I Nemici generosi*, 1796. — 81° *Gli Orazi e Curiazi*, 1794. — 82° *Achille nell' assedio di Troja*, 1798. — 83° *L' imprudente fortunato*, 1798. — 84° *L'Apprensivo raggirato*, 1798. — 85° *La Felicità compita*, 1798. — 86° *Semiramide*, 1799. — 87° *Artemisia*, 1801.

CIMELLO (Jean-Antoine), contrepointiste vénitien, fut contemporain d'Adrien Willært. Il a fait imprimer de sa composition : 1° *Libro primo de' Canti a 4 voci*; Venezia, presso Gardano, 1548, in-4° obl. — 2° *Canzone villanesche al modo napolitano à 3 voci, con una Battaglia villanescha a tre, libro primo*; Venezia, appresso Antonio Gardano 1545, in-4° obl.

CIMOSO (Guino), né à Vicence au commencement de ce siècle, fut admis comme élève au Conservatoire de Milan, et reçut des leçons d'Asioli. De retour dans sa ville natale, il s'y est livré à l'enseignement de la musique et a publié un livre qui a pour titre *Principi elementari di musica, seguendo il metodo di Bonifazio Asioli; aggiuntovi alcune annotazioni necessarie nello studiare quest' arte*; Vicence, Picotti, 1829, in-8° de 212 pages.

CINCIARINO (Pierre), né à Urbino, vers 1510, entra d'abord dans l'ordre des pauvres ermites de Saint-Pierre de Pise, et passa ensuite (vers 1550) au couvent de Saint-Sébastien à Venise. Il a publié un traité du plain-chant, sous ce titre : *Introduttorio abbreviato di musica piana, ovvero canto fermo*; Venise, Domenico de Faevi, 1555, in-4° de 40 pages. L'épître dédicatoire à *Livio Podacattaro*, archevêque de Chypre, est datée du couvent *della Rosa*, à Ferrare, le 25 d'août 1550. Je crois que cette édition est la seconde, car le titre porte : *revisto e corretto*. Il y a une faute d'impression dans la *Bibliographie musicale* de Lichtenthal, à la date de cet ouvrage (t. IV, p. 131) : on y voit 1755 au lieu de 1555.

CINQUE (Ermenegildo), compositeur napolitain qui a vécu dans la seconde moitié du dix-huitième siècle, est mort en 1770. Il est connu par des compositions vocales et instrumentales de différents genres, parmi lesquelles on remarque : 1° *Dies irœ* à quatre voix, avec instruments. — 2° Des cantates à plusieurs voix et orchestre, dont *Angelica e Medoro*, et *Il Sogno di Scipione*. — 3° *Stabat Mater*, pour soprano et *contralto* avec orchestre. — 4° Tous les oratorios de Métastase, à plusieurs voix et orchestre. — 5° Dix-huit sonates pour trois violoncelles.

CINQUE (Philippe), contemporain du précédent, et fils d'un médecin célèbre de Naples, fit de bonnes études, particulièrement dans les mathématiques. Son père le fit entrer dans la marine royale; mais son goût décidé pour la musique lui fit abandonner cette carrière. Il avait appris sans maître à jouer du clavecin; il se remit à l'étude de cet instrument ainsi qu'à celle de l'harmonie, puis se livra à l'enseignement de l'art. Il mourut jeune encore d'une maladie de nerfs. Parmi ses compositions, qui sont restées en manuscrit, on remarque l'oratorio, *la Passione del Signore*, un *Miserere*, deux litanies, quelques hymnes, et six concertos pour clavecin avec acc. de deux violons et violoncelle.

CINTI (M^{lle} Laure-Cinthie Montalant, dite). *Voy.* Damoreau (M^{me}).

CIOFANO (Charles), auteur inconnu d'un petit ouvrage qui a pour titre *Praktischer Trommel und Pfeiferschule, oder Vorschrift zur Anlernung und Ausbildung der Tambour und Querpfeifer, mit Abbildungen und einer Musikbeilage* (Méthode pratique du tambour et du fifre, ou introduction à l'étude et l'exercice du tambour et de la petite flûte traversière, etc.); Ilmenau, chez Voigt.

20.

CIONACCI (François), prêtre et membre de l'académie *Apatista* de Florence, naquit en cette ville le 13 novembre 1633, et mourut le 15 mars 1714. On lui doit un écrit intitulé *Discorso dell' origine e progressi del canto ecclesiastico*, qui fut mis comme préface à la tête du livre de *Coferati*, intitulé *il Cantore addottrinato, o regole del canto corale*, publié à Florence, en 1682. (*Voy.* Mat. Coffrati.) Le discours de Cionacci a été réimprimé à Bologne, à la suite de l'ouvrage intitulé *Relazione delle sante reliquie della chiesa metropolitana della città di Firenze*; Bologne, Monti, 1685, in-4° de 82 pages. Le discours sur l'origine et les progrès du chant ecclésiastique forme 21 pages.

CIPOLLA (Antoine). Sous ce nom, le *Giornale enciclopedico* de Naples (1821, t. I, p. 129) cite un ouvrage intitulé *Nuovo metodo di canto*, mais sans indication précise de date, d'éditeur ni de format.

Un autre musicien nommé *Cipolla* (François) est indiqué dans l'*Indice de' Spettacoli teatrali* de 1785 jusqu'en 1791, comme un compositeur dramatique, né à Naples. Ce musicien était à Londres en 1788, et y publia un recueil de six chansons anglaises avec accompagnement de piano.

CIPRANDI (Ferdinando), excellent ténor italien, né vers 1738, chantait au théâtre de Londres, en 1764, et montrait tant d'habileté qu'on doutait qu'il pût jamais être égalé. Burney le retrouva à Milan en 1770, et conserva de lui la même opinion, après l'avoir entendu de nouveau. Il vivait encore en 1790.

CIPRIANO (...), compositeur padouan, vécut vers le milieu du seizième siècle. On a imprimé de sa composition : *Il primo libro de' madrigali cromatici a 5 voci, con una nuova aggiunta*; Venise, ap. Antonio Gardano, 1544. Cette édition est une réimpression.

CIRILLO (Bernardin), né à Aquila, dans l'Abruzze, vers 1500, fut secrétaire de la Chambre royale à Naples. Il passa ensuite à Rome, et y devint protonotaire et secrétaire apostolique, archiprêtre de la *Santa-Casa* de Lorette, chanoine de Sainte-Marie-Majeure, et enfin, sous Paul IV, commandeur de l'hôpital du Saint-Esprit *in Saxia*. Il mourut à soixante-quinze ans, le 13 juillet 1575. Selon Possevin (Appar. Sac., p. 223, t. I), il a écrit en italien une épître à Ugolin Guatteri *sur la Décadence de la musique d'église*.

CIRILLO (François), compositeur dramatique qui vivait à Naples vers le milieu du dix-septième siècle, s'est fait connaître par deux opéras représentés dans cette ville : 1° *Oronlea, regina d'Egitto*, 1654. — 2° *Il Ratto di Elena*, 1655.

CIRILLO (Dominique), professeur d'histoire naturelle et de médecine théorique, naquit à Grugno, petite ville du royaume de Naples, en 1734. Il jouissait d'une haute réputation de savoir et d'un bonheur tranquille, quand la révolution de Naples, à laquelle il prit part en 1799, d'abord comme représentant du peuple, ensuite comme président de la Commission législative, le conduisit à l'échafaud, au mépris d'une capitulation dans laquelle il avait été compris au moment de la réaction. Au nombre des ouvrages de ce savant est une lettre qu'il écrivit au docteur William Watson *sur la Tarentule*, et dont la traduction anglaise a été publiée en 1770, dans les *Transactions philosophiques* (p. 233 à 238), sous ce titre : *Some account of the manna and tree of the Tarantula, a letter to D. William Watsen*. Cirillo se prononce dans cette lettre contre la réalité des effets de la piqûre de la tarentule, et de la guérison du mal par la musique.

CIRRI (Ignace), maître de chapelle de la cathédrale de Forli, naquit dans cette ville en 1716. Il fut élu membre de l'académie des philharmoniques de Bologne, en 1759. Il a fait imprimer, dans cette ville, des sonates pour deux violons et violoncelle, et des cantates à voix seule avec clavecin. On a gravé aussi à Londres (chez Welcker) de la composition de Cirri : *Dodici Sonate per l'organo, opera prima*, in-4° obl.

CIRRI (Jean-Baptiste), violoncelliste, fils du précédent, né à Forli vers 1740, a demeuré longtemps en Angleterre. Son premier œuvre, qui consistait en quatuors pour deux violons, alto et violoncelle, a paru à Florence, en 1763. Il fut suivi de seize autres œuvres, composés également de quatuors, qui ont été publiés à Florence, à Paris et à Londres. Son œuvre dix-huitième, composé de six trios pour violon, alto et violoncelle, a paru à Venise, en 1791.

CIRUELO (Pierre), né dans le quinzième siècle, à Daroca, dans l'Aragon, fut d'abord professeur de théologie et de philosophie à l'université d'Alcala, et ensuite chanoine à la cathédrale de Salamanque. Il mourut en cette ville vers 1580, âgé d'environ cent ans. On a de lui : *Cursus quatuor mathematicarum artium liberalium*; Alcala de Henarès, 1516, in-fol. La musique est l'une des sciences mathématiques dont il est traité dans cet ouvrage.

CIVITA (David), juif italien attaché au service de Ferdinand de Gonzague, duc de

Mantoue, naquit dans la seconde moitié du seizième siècle. Il s'est fait connaître par un recueil de *Canzoni* à trois voix et basse continue, intitulé *Primitie* (sic) *armoniche a tre voci da Davit* (sic) *Civita, hebreo*; in Venetia, 1616, in-4°.

CIZZARDI (Liborio-Mauro), prêtre, né à Parme, dans la seconde moitié du dix-septième siècle, fut attaché à l'église de San-Vitale, dans sa ville natale, et s'y trouvait encore en 1711. On a imprimé un traité de plain-chant dont il est auteur, avec ce titre bizarre : *Di tutto un poco, ovvero il Segreto scoperto, e composto da Liborio Mauro Cizzardi, sacerdote parmigiano, diviso in cinque libri, ne' quali si mostra un modo facilissimo per imparare il vero canto fermo con le giuste regole, e con alcune altre osservazioni necessarie ad un cantore*; in Parma, 1711, per Giuseppe Rosati, in-fol. de 166 pages.

CLAEPIUS (Guillaume-Hermann), directeur des chœurs, chanteur et acteur au théâtre de Magdebourg, né à Cœthen, le 20 août 1801, a écrit la musique de quelques mélodrames.

CLAES (Adolphe), amateur distingué de musique, né à Hasselt (Belgique) en 1784, d'une famille aisée, exerça pendant quelques années la profession d'avocat, mais l'abandonna ensuite pour se livrer à son goût pour les arts, particulièrement à la musique, qu'il aimait avec passion. Dans sa jeunesse il avait pris des leçons de Vander Plancken (*voy.* ce nom), à Bruxelles, pour le violon. Plus tard il en reçut aussi de Robberechts et de Bériot; il jouait bien de cet instrument. Sa maison, à Hasselt, était le rendez-vous des artistes les plus éminents, qui y trouvaient une hospitalité cordiale et la liberté la plus absolue. Claes avait aussi cultivé la composition et a laissé en manuscrit divers ouvrages de musique instrumentale et religieuse. On n'a gravé de lui que deux airs variés pour violon avec quatuor; Paris, Richault, et quelques romances avec accompagnement de piano. M. Claes est mort à Hasselt, le 19 septembre 1857, à l'âge de soixante-treize ans.

CLAGGET (Charles), compositeur et acousticien, est né à Londres vers 1755. Doué d'une imagination inventive, il employa presque toute sa vie et dissipa une fortune assez considérable à la recherche de nouveaux instruments de musique, ou à essayer de perfectionner ceux qui étaient déjà connus. Dès 1789 il avait réuni la collection des instruments qu'il avait inventés ou modifiés, au nombre de treize pièces, sous le nom de *Musée national*. Le public était admis à voir cette collection chez lui depuis midi jusqu'à quatre heures. De temps en temps il faisait aussi entendre ces instruments dans des salles de concert : des exhibitions de ce genre eurent lieu à Hannover-Square jusqu'en 1791. Les pièces contenues dans le Musée de Clagget étaient : 1° *Le Téliochorde*, instrument à clavier, qui était accordé sans aucune considération de tempérament et sur lequel les différences enharmoniques de *ut* dièse à *ré* bémol, de *ré* dièse à *mi* bémol, etc., se faisaient sentir au moyen d'une pédale. — 2° Un *cor double*, où les deux tons de *ré* et de *mi* bémol étaient accolés sur le même instrument de manière à donner en sons ouverts tous les demi-tons de la gamme chromatique, par une clef qui mettait en communication l'embouchure avec l'un ou l'autre cor à volonté. Mortellari a exécuté un solo dans un concert sur cet instrument, devenu inutile depuis l'invention du cor à pistons. — 3° Un clavecin dont le clavier avait toutes ses touches sur le même plan; fausse idée qui avait pour objet de faciliter l'exécution, et qui la rendait au contraire plus difficile, ou plutôt impraticable. — 4° Un orgue métallique, composé de fourches d'acier mises en vibration par le frottement. — 5° Un petit appareil à accorder, composé de trois diapasons divisés en demi-tons et tons, et dont les intonations variaient au moyen de pièces mobiles qu'on vissait ou dévissait à volonté. C'est par le même procédé que Matrot a fait postérieurement son *diapason comparatif*. Les autres objets inventés par Clagget consistaient en accessoires pour divers instruments d'assez peu d'importance. Ce musicien s'est fait aussi connaître comme compositeur par divers ouvrages, parmi lesquels on remarque : 1° Six duos pour deux violons; Londres, Preston. — 2° Six duos pour violon et violoncelle, op. 5; ibid. — 3° Six duos pour deux flûtes; ibid. Clagget a publié une description de quelques-uns de ses instruments, sous ce titre : *Musical phænomena. An Organ made without pipes, strings, bells or glasses, the only instrument in the world that will never require to be retuned. A cromatic Trumpet, capable of producing just-intervals and regular melodies in all keys, without undergoin any change whatever. A french Horn answering the above description of the trumpet* (Phénomènes musicaux. Orgue fait sans tuyaux, cordes, timbres ou verres, seul instrument connu qui n'ait pas besoin d'être accordé de nouveau. Une Trompette chromatique susceptible de produire des intervalles justes et des mélodies régulières dans tous les tons, sans exiger aucun changement quelconque. Un Cor français sem-

blable à la trompette décrite ci-dessus); Londres, 1793, in-4°, avec le portrait de Clagget.

CLAIRVAL (Jean-Baptiste (1), acteur célèbre de l'Opéra-Comique et de la Comédie italienne, est né à Étampes le 27 avril 1737, et non à Paris, vers 1740, comme il est dit dans la *Biographie universelle et portative des Contemporains*. Fils d'un perruquier, il exerça d'abord l'état de son père; mais son goût et ses heureuses dispositions pour le théâtre lui firent abandonner cette profession. Il n'était âgé que de vingt ans lorsqu'il débuta à l'Opéra-Comique de la foire Saint-Laurent, en 1758. Clairval n'était pas musicien, mais il possédait une voix agréable, un instinct naturel et un accent expressif. D'ailleurs son intelligence de la scène était parfaite, sa figure belle et régulière, sa physionomie noble, et sa tournure distinguée. Tant d'avantages lui procurèrent autant de succès à la scène que de bonnes fortunes dans le monde. Le premier rôle qui le fit connaître fut celui de Dorval dans le petit opéra *On ne s'avise jamais de tout*. Dans les divers personnages qu'il y représentait, il montra une flexibilité de talent qui fit sa réputation. A l'époque de la suppression de l'Opéra-Comique en 1762, Clairval passa à la Comédie Italienne, et devint un des plus fermes appuis de ce théâtre. Il y jouait avec un succès égal la comédie, le drame et l'opéra-comique. Presque tous les rôles de ténor, qu'on appelait alors des *rôles d'amoureux*, furent créés par lui dans les opéras de Duni, de Philidor, de Monsigny, et de Grétry; il se distingua surtout par celui de Montauciel dans *le Déserteur*, par celui de Pierrot dans *le Tableau parlant*, dans *le Magnifique*, *l'Amant jaloux*, le marquis des *Événements imprévus*, et Blondel de *Richard Cœur de Lion*. Il était déjà âgé lorsqu'il joua avec une légèreté remarquable et un succès éclatant le rôle du *Convalescent de qualité*, dans la comédie de Fabre d'Églantine. Ce rôle fut en quelque sorte un adieu qu'il dit au public. Depuis plusieurs années, sa voix était devenue sourde et nazillarde, et cette altération de son organe vocal lui rendait pénible l'exécution des rôles d'opéra. Il sentait le besoin de la retraite, et il quitta, en effet, le théâtre au mois de juin 1792, après trente-trois années de travaux actifs. Il ne jouit que peu de temps du repos qu'il avait acquis, car il mourut au commencement de 1795. La bonne grâce et les talents de cet acteur lui ont fait donner le nom de *Molé*

de la Comédie italienne; cependant les journaux contemporains lui ont quelquefois reproché de mettre de l'affectation dans certaines parties de ses rôles. Un auteur d'opéras-comiques, irrité de ce que Clairval avait refusé de jouer dans une de ses pièces, fit contre lui ces deux vers satiriques :

Cet acteur minaudier et ce chanteur sans voix
Écorche les auteurs qu'il rasait autrefois.

CLAMER (André-Christophe), *cantor* à l'église cathédrale de Salzbourg en 1682, a fait imprimer un ouvrage intitulé *Mensa harmonica*; Salzbourg, 1683, in-4°. J'ignore quelle est la nature de cet ouvrage.

CLAPASSON (...), membre de l'Académie de Lyon, vers le milieu du dix-huitième siècle, est auteur d'un *Essai sur le sublime en musique*, qui se trouve en manuscrit à la Bibliothèque publique de Lyon, sous le n° 965, petit in-fol.

CLAPHAM (Jonathan), recteur à Wramplingham, dans le comté de Norfolk, vivait vers le milieu du dix-septième siècle. Il a écrit une apologie de l'usage de chanter les psaumes, sous ce titre: *A short and full Vindication of that sweet and confortable ordinance of singing of psalmes*; Londres, 1656.

CLAPISSON (Antonin-Louis), compositeur, est né à Naples le 15 septembre 1808 (1). Sa famille était alors attachée au service du roi Joachim Murat, et rentra en France après les événements de 1815. Admis au Conservatoire de Paris le 18 juin 1830, il y reçut des leçons d'Habeneck pour le violon et obtint le deuxième prix de cet instrument au concours de 1833. Dans le même temps, il fréquenta le cours de composition de Reicha. Habeneck l'avait fait entrer en 1832 à l'orchestre de l'Opéra, en qualité de second violon. En 1833, ses études étant terminées, Clapisson sortit du Conservatoire, et commença à se faire connaître par des romances dont plusieurs ont obtenu du succès, et dont les mélodies ont de la distinction. Entraîné par un penchant irrésistible vers la composition dramatique, il donna son premier ouvrage intitulé *la Figurante*, à l'Opéra-Comique, en 1838. Ce premier essai fut heureux. Il fut suivi de *la Symphonie* (un acte, 1839), de *la Perruche* (un acte, 1840), *le Pendu* (un acte, 1841), *Frère et Mari* (un acte, 1841), *le Code noir* (trois actes, 1842), *les Bergers trumeaux* (un acte, 1844), *Gibby la Cornemuse* (trois actes, 1846), *Jeanne la Folle*, grand opéra,

(1) Dans les registres de l'Opéra-Comique on trouve René-André pour les prénoms de Clairval: ceux de Jean-Baptiste sont portés dans son acte de décès.

(1) La notice sur Clapisson insérée dans la *Biographie générale* de MM. Didot frères fixe la date de sa naissance au 16 septembre 1809; mais celle que je donne est tirée des registres du Conservatoire, où les inscriptions se font sur les actes authentiques de naissance.

cinq actes (1848), *la Statue équestre* (un acte, 1850), *les Mystères d'Udolpho* (trois actes, 1852), *la Promise* (trois actes, 1854). La plupart de ces pièces disparurent rapidement de la scène : les livrets étaient ou mauvais ou médiocres, et la musique, bien qu'on y remarquât des morceaux d'une bonne facture et de jolies mélodies, n'avait pas assez d'originalité pour triompher de la faiblesse des sujets. *Gibby la Cornemuse* est la meilleure production du talent de Clapisson entre toutes celles qui viennent d'être citées. Dans les derniers temps, les échecs qu'il avait éprouvés semblaient l'avoir découragé ; mais sa nomination de membre de l'Institut, dans l'Académie des beaux-arts, en remplacement d'Halévy, devenu secrétaire perpétuel, a ranimé sa verve et lui a fait produire *Fanchonnette*, joli opéra en trois actes, joué au Théâtre-Lyrique (mars 1856), dont M^{me} Carvalho (M^{lle} Miolan) a fait la fortune, et dont le brillant succès a consolé le compositeur de ses mésaventures passées. Postérieurement M. Clapisson a donné au Théâtre-Lyrique, en 1857, *Margot*, opéra-comique en trois actes, et à l'Opéra-Comique, en 1858, *les Trois Nicolas*, en trois actes. Cet artiste a réuni par ses recherches pendant vingt ans une collection rare et précieuse d'instruments de musique du moyen âge et de la renaissance.

CLARCHIES (LOUIS-JULIEN), plus connu sous le nom de *Julien*, né à Curaçao, le 22 décembre 1769, fut élève de Capron pour le violon, et de Cambini pour la composition. Il a écrit un air varié pour le violon, trois œuvres de duos pour le même instrument, un œuvre de duos pour la clarinette, un air varié pour l'alto, des romances, et quinze recueils de contredanses, tous gravés à Paris. Ce fut lui qui le premier donna de l'élégance et de la grâce aux contredanses, qu'il exécutait supérieurement sur le violon. Il est mort à Paris en 1814.

CLARCK (RICHARD), membre de la chapelle royale du roi d'Angleterre, vicaire du chœur de la cathédrale de Saint-Paul à Londres, et de l'abbaye de Westminster, secrétaire du *Glee-Club*; fut d'abord chantre de la chapelle de Saint-Georges, à Windsor. Il vécut à Londres pendant la première moitié du dix-neuvième siècle, et mourut vers 1848. Clarck s'est fait connaître par les ouvrages suivants : 1° *The Words of the most favourite pieces performed at the Glee Club, the Catches Club, and others public societies* (Paroles des morceaux les plus remarquables exécutés au Glee-Club, au Catche-Club, et dans d'autres sociétés publiques); Londres, 1814, 1 vol. gr. in-8". On trouve en tête de ce volume une préface historique bien faite, et les noms des compositeurs de la musique de tous les morceaux. — 2° *An Account of the national anthem intitled God save the King, with autorities taken from Sion college library, the ancient records of the merchant Tailor's company, the Old Checque-Book of His Majesty's chapel* (Notices de l'antienne nationale appelée *God save the King*, avec des preuves tirées de la bibliothèque du collège de Sion, des anciens registres de la compagnie des marchands tailleurs, et du vieux livre de comptes de la chapelle de Sa Majesté); Londres, 1822, 1 vol. gr. in-8°. Ce volume renferme des détails intéressants.

CLARK (ÉDOUARD), professeur de piano et d'accompagnement, à Londres, vers 1830, est auteur d'un traité d'harmonie pratique intitulé *Analysis of practical thorough-bass*; Londres (sans date), in-fol.

CLARENTINI (MICHEL), né à Vérone, dans la seconde moitié du seizième siècle, a publié à Venise, en 1621, un livre de motets à deux et trois voix. Cet ouvrage a pour titre *Moteta 2 et 3 vocum, cum basso ad organum*; Venise, Vincenti, in-4°.

CLARER (THÉODORE), naquit en 1764 à Doebern, en Bavière. Il commença ses études au couvent d'Ottobeuern, et les termina à Augsbourg. Doué d'une fort belle voix, Clarer se livra à l'étude du chant, et y fit de grands progrès. P. François Schnetzer, chanoine d'Ottobeuern, et Benoît Kraus, ancien maître de chapelle à Venise, lui donnèrent des leçons de composition. En 1785 il fut nommé directeur de musique à Ottobeuern, et, après l'extinction de cet ordre, il obtint une place de pasteur. Il a beaucoup composé pour l'église; Michel Haydn estimait son savoir et en faisait souvent l'éloge.

CLARI (JEAN-CHARLES-MARIE), maître de chapelle de Pistoie, naquit à Pise en 1669. On le considère avec raison comme le meilleur élève de Jean-Paul Colonna, maître de chapelle de l'église de Saint-Pétrone à Bologne. En 1695 il composa pour le théâtre de cette ville l'opéra intitulé *Il Savio Delirante*, qui fut fort applaudi. Mais ce qui assure surtout une gloire immortelle à ce compositeur, c'est la collection de duos et de trios pour le chant, avec la basse continue qu'il a publiée en 1720. Cette œuvre, où l'on trouve une invention soutenue, un goût pur et une science profonde, forme, avec les compositions du même genre de l'abbé Stefani, une époque importante dans l'histoire de l'art, car on y voit succéder aux réponses réelles du genre fugué ancien, les réponses tonales, et la modulation moderne, qui en est le résultat. Le style des épisodes, qu'on nomme vulgairement

en France les divertissements de la fugue y sont admirables, et c'est la meilleure étude qu'on puisse conseiller aux élèves. Mirecki, compositeur polonais, en a donné une édition, avec un accompagnement de piano; Paris, Carli, 1823. On trouve à la Bibliothèque royale de Copenhague un *Stabat Mater* en *ut* mineur à quatre voix avec orchestre en manuscrit, de la composition de Clari. Ses autres ouvrages pour l'église sont : 1° *Dextera Domine*, à quatre voix. — 2° *Benedictus* à deux chœurs. — 3° *Ave Maris Stella*, à quatre voix et orchestre. — 4° *Domine*, à quatre voix et orchestre. La collection de feu Landsberg, à Rome, renfermait en manuscrit les compositions suivantes de Clari : Messe à cinq voix, deux violons, viole et orgue, composée à Pistoie, en 1712; *Credo* à quatre voix ; Psaumes à quatre voix pour deux chœurs alternatifs; *De profundis* à quatre voix avec orgue et parties de *ripieno*; Messe de *requiem* à neuf voix, deux violons, viole et orgue ; Messe à quatre voix *a capella*, composée à Pise, en 1736 (l'auteur était alors âgé de soixante-sept ans); Psaumes de complies à deux chœurs ; Messe à quatre voix *a capella* avec deux violons et orgue. On ignore l'époque où ce compositeur justement célèbre a cessé de vivre.

CLARK (THOMAS), de Canterbury, chantre de la cathédrale de cette ville, à la fin du dix-huitième siècle, a publié un recueil de chants d'église, sous ce titre : *Psalm and Hymn tunes, together with two Collects, Chants, Responses, Twelve Anthems, a Sanctus, Magnificat and Nunc Dimittis, adapted for the use of Country Choirs;* en neuf livres ; Londres (s. d.).

CLARKE (JÉRÉMIE), musicien anglais, né vers 1668, fit son éducation musicale à la chapelle royale, sous la direction du docteur Blow, qui conçut pour lui tant d'amitié qu'il résigna en sa faveur ses places d'aumônier et de maître des enfants de Saint-Paul. Clarke prit possession de ces emplois en 1693. Peu de temps après il fut nommé organiste de la cathédrale. Au mois de juillet 1700, il devint surnuméraire de la chapelle du roi, dont il fut élu organiste quatre ans après. Il eût été parfaitement heureux s'il ne se fût épris d'amour pour une jeune personne dont il ne put obtenir la main : cette passion malheureuse le porta à se donner la mort, au mois de juillet 1707. L'explosion du pistolet qui lui ôta la vie se faisait entendre au moment où son ami Reading, organiste de Saint-Dunstan, entrait chez lui. Les compositions de Clarke sont peu nombreuses; elles consistent principalement en antiennes, qui sont fort estimées en Angleterre. Les plus connues sont : 1° *I will love thee*, qu'on trouve dans le recueil intitulé *Harmonia sacra*. — 2° *Bow down thine ear*. — 3° *Praise the lord, o Jerusalem*. Il a publié un recueil de leçons pour le clavecin, sous le titre de *Quatre Saisons*; Londres, 1699. On trouve quelques chansons de sa composition dans la collection qui a pour titre *Pills to purge melancoly*. Clarke a composé aussi la ballade *the bonny greyeyed man*, pour la comédie *the Found Husband* (le Mari passionné) de d'Urfey.

CLARKE (LE DOCTEUR JOHN), connu maintenant sous le nom de *Klarke Witfield*, est né à Glocester en 1770. Il commença ses études musicales à Oxford, en 1789, sous la direction du docteur Philippe Hayes. En 1793 il se rendit à Ludlow pour y prendre possession de l'orgue de Saint-Sauveur. Dans la même année, il prit ses degrés de bachelier en musique à l'université d'Oxford. Deux ans après il passa en Irlande, et fut nommé organiste de l'église principale de Armagh, et ensuite maître des enfants de chœur de l'église du Christ et de la cathédrale de Saint-Patrick, à Dublin. Le grade de docteur en musique lui fut aussi conféré, à la même époque, par le collége de la Trinité, à Dublin. En 1798 il retourna en Angleterre, où il était appelé comme maître des enfants de chœur des colléges de la Trinité et de Saint-Jean à Cambridge, places qu'il occupa pendant vingt ans. En 1799 il fut admis docteur en musique à l'université de Cambridge, et en 1810 on lui conféra la même dignité à celle d'Oxford. Dix ans plus tard le docteur Clarke a été nommé organiste et maître des enfants de chœur de la cathédrale d'Hereford. Ses compositions vocales sont nombreuses. Les principales sont : 1° Quatre volumes de musique d'église, publiés à Londres, en partition, à diverses époques sous le titre de *Cathedral Music*. — 2° Divers recueils de *glees* (chansons). — 3° Deux volumes de chants sur des poésies originales de sir Walter Scott et de lord Byron. — 4° Un oratorio en deux actes, le premier contenant *le Crucifiement*, et le second, *la Résurrection*. Le *Crucifiement* a été exécuté avec pompe à la fête musicale (*Musical festival*) d'Hereford, en 1822, par un orchestre nombreux dirigé par Cramer, et *la Résurrection* l'a été en 1825, dans une circonstance semblable. Le docteur Clarke est éditeur de plusieurs collections intéressantes, telles que les oratorios de Hændel, arrangés pour le piano, quinze volumes in-fol.; *les Beautés de Purcell*, en deux volumes; deux volumes d'antiennes des maîtres les plus célèbres, l'*Artaxerces* de Arne, et la musique de *Macbeth* par Matthieu Lock.

CLASING (Jean-Hermann), né à Hambourg en 1779, fit ses études musicales dans cette ville, sous la direction de Schwenke, et y devint ensuite professeur de musique et pianiste. La composition de deux oratorios, *la Fille de Jephté* et *Belsazar*, l'a fait connaître avantageusement. Il a publié aussi quelques pièces pour le piano, et a arrangé les oratorios de Hændel pour cet instrument. Clasing est mort à Hambourg le 7 février 1829, à l'âge de cinquante ans, après avoir passé les dernières années de sa vie dans un état de maladie et de souffrance. Les principaux ouvrages de Clasing sont : 1° *Pater Noster*, en allemand, à quatre voix, sans accompagnement, gravé comme supplément de la *Gazette musicale de Leipsick* (ann. 24, n° 4). — 2° *Belsazar*, oratorio en trois parties pour quatre voix, chœur et orchestre, gravé en partition réduite pour le piano ; en 1825. — 3° *La Louange du Très-Haut* (en allemand), pour contralto et basse, avec orgue ou piano obligé (supplément de la *Gazette musicale de Leipsick*, n° 5, 28° ann.). — 4° *La Fille de Jephté*, oratorio en trois parties pour trois voix, chœur et orchestre, en manuscrit. — 5° *Michell et son fils*, opéra, suite des *Deux Journées* de Cherubini ; cet ouvrage fut représenté avec succès à Hambourg, en 1806, et a été gravé en partition réduite. — 6° *Welcher ist der Rechte?* (Quel est le vrai?), opéra-comique représenté en 1811. Parmi les compositions instrumentales de Clasing, on remarque un *trio pour piano, violon et violoncelle*, op. 4 ; une *Fantaisie pour piano et violoncelle*, op. 8 ; un *Rondo pour piano*, op. 9 ; deux fantaisies pour piano seul, op. 13 et 14, et une *Sonate pour piano et violon*, op. 10.

CLAUDE DE CORRÉGE. Voy. Mérulo (Claude).

CLAUDIA, joueuse de cithare, dont le nom nous a été transmis par une inscription rapportée par Grüter (*Corpus inscript.*, t. I, part. 2, p. 654), et que voici :

D. M.
AVXESI
CLAVDIAE. CITHAROEDAE.
CONIVGI
OPTIMAE
CORNELIVS. NERITVS
FECIT. ET. SIBI.

CLAUDIANUS (Mammertus), prêtre, vécut à Bienne, vers l'an 461 ; il était frère de l'évêque de cette ville. Il a composé beaucoup d'hymnes et de psaumes, qu'il enseignait lui-même aux chanteurs de son église. Sidoine Apollinaire dit que ce fut Claudianus qui introduisit dans l'office les petites litanies qu'on est dans l'usage de chanter trois jours avant la Pentecôte et dans les calamités publiques. On le regarde aussi comme l'auteur de l'hymne de la Passion : *Pange lingua gloriosi prælium*, dont le chant est fort beau : toutefois il est douteux que ce chant remonte à une si haute antiquité. Il ne faut point confondre ce Claudianus Mammertus avec Claude Mamertin, orateur latin du troisième siècle, ni avec un autre Claude Mamertin, à qui l'on doit un panégyrique de l'empereur Julien, prononcé en 362.

CLAUDIN. Voy. Sermisy (Claude).

CLAUDIN LE JEUNE. Voyez Lejeune (Claude).

CLAUDIUS (Georges-Charles), amateur de musique, né le 21 avril 1757 à Zschopeau, est mort à Leipsick le 20 novembre 1815. Il a publié plusieurs recueils de sonates, des rondeaux et d'autres pièces pour le piano. Je crois que c'est le même qui a écrit quelques morceaux pour l'*Église*, et un opéra intitulé *Arion*.

CLAUDIUS (Otto), cantor à Naumbourg, s'est fait connaître depuis 1825 par quelques petites compositions pour le piano, et surtout par ses *Lieder*, qui ont obtenu du succès. Au nombre de ses œuvres on remarque particulièrement le vingt-deuxième recueil composé sur les poésies de Hoffmann de Fallersleben. On a aussi de Claudius des études pour le chant, œuvre dix-neuvième.

CLAUFEN (Jean-Gottlob), organiste à Auerback, vers le milieu du dix-huitième siècle, s'est fait connaître par des trios pour l'orgue, et des préludes pour des *chorals*, à deux claviers et pédale, qui n'ont pas été publiés, mais dont il y a beaucoup de copies en Allemagne.

CLAUS (Auguste), maître de musique du régiment d'infanterie de la garde à Dresde, a publié des recueils de contredanses pour le carnaval, à grand orchestre. Il est mort le 6 février 1822.

CLAUSS (Wilhelmine). Voyez Szarvady (Mme).

CLAUSNITZER (Ernest), pasteur supérieur à Pretzsch, est auteur d'un petit écrit qui a pour titre *Grundgesetze kirchlicher Sængerchœre, die Errichtung derselben in Stædten und Dœrforn zu erleichtern und einzuleiten* (Règlements pour les chœurs de chantres d'Église, et pour faciliter et améliorer leur organisation dans les villes et les villages) ; Leipsick, 1820, in-8° de 24 pages.

CLAVEAU (Jean), né à Montauban en

1761, était flûtiste au théâtre des Troubadours, vers 1792. Il a publié plusieurs œuvres pour le flageolet, parmi lesquels on remarque : 1° Six duos pour deux flageolets; Paris, Imbault, 1792. — 2° Recueil de jolies valses allemandes pour deux flageolets, livres un, deux et trois; Paris, 1797. — 3° Nouvelle méthode pour le flageolet, mêlée de théorie et de pratique; Paris, 1798.

CLAVEL (Joseph), né à Nantes, en 1800, fut admis au Conservatoire de Paris, pour l'étude du violon, en 1813, dans la classe de Rodolphe Kreutzer. Après avoir achevé ses études musicales, et avoir obtenu le premier prix de violon au concours de 1818, il a été nommé professeur adjoint pour le même instrument, et depuis 1819 il a occupé cette place. Après avoir été pendant plus de dix ans un des premiers violons du Théâtre-Italien, il est entré à l'orchestre de l'Opéra en 1830. Clavel a été chef des seconds violons des concerts du Conservatoire. Il s'est fait connaître comme compositeur par trois œuvres de duos pour deux violons, un œuvre de quatuors pour deux violons, alto et basse, trois sonates, plusieurs airs variés et quelques romances. Ces ouvrages ont été gravés à Paris, chez Frey, Richault et Pacini.

CLAVIJO (D. Bernard), organiste célèbre en Espagne dans le seizième siècle, avait le titre de *maître ès arts*, et fut d'abord professeur de musique à l'université de Salamanque; puis il eut l'emploi d'organiste et clavicordiste à la cour. En dernier lieu il fut maître de la chapelle royale. Contemporain de Clavijo, le poète maître Vincent Espinel, qui était aussi bon musicien et joueur habile de viole, à laquelle il avait ajouté une corde, donne les plus grands éloges au talent de cet organiste, dans son livre intitulé : *Historia de l'écuyer Marc de Obregon* (1). Parlant des académies musicales de Milan, qu'il avait fréquentées, il dit : « Les « violes à archet, l'épinette, la harpe, le luth, « y étaient joués avec une grande habileté par « des artistes qui excellaient sur tous ces ins- « truments. On y agitait des questions concer- « nant l'usage de cette science (la musique); « cependant rien n'y surpassait ce qui récem- « ment a été entendu dans la maison du maî- « tre Clavijo, où j'ai goûté le plaisir le plus vif « et le plus pur que cet art divin m'ait fait « éprouver. Dans le jardin de cette maison se « trouvait le licencié Gaspard de Torres, qui, en « vérité, dans l'art de toucher les cordes avec « grâce et science, en accompagnant la viole « avec des passages hardis de la voix et du go- « sier, arrive aussi loin qu'on peut atteindre, « ainsi que d'autres personnes très-dignes d'être « mentionnées; mais ce qui fut joué par le même « maître Clavijo sur le clavier, par sa fille Ber- « nardina sur la harpe, et par Lucas de Matos « sur la viole à sept cordes, s'imitant mutuelle- « ment avec des passages aussi nouveaux qu'ad- « mirables, est ce que j'ai entendu de meilleur « en ma vie. » On sait que Clavijo avait composé divers ouvrages de musique religieuse et profane; mais malheureusement toutes ces productions ont péri dans le grand incendie qui réduisit en cendres le palais du roi d'Espagne, en 1734.

CLAVIS (...), maître de musique de la cathédrale et de l'académie d'Arles, vivait dans la première moitié du dix-huitième siècle. Il a composé la musique d'un ouvrage qui avait pour titre *Fête spirituelle en l'honneur de la reine*, en un acte, chantée à Arles le 18 septembre 1730.

CLAYTON (Thomas), musicien anglais, né vers 1665, fit partie de l'orchestre de la chapelle royale, sous les règnes de Guillaume III et de son successeur. C'était un artiste médiocre; mais, avec du charlatanisme, il était parvenu à faire croire à la réalité de son talent. Dans sa jeunesse il avait voyagé en Italie, et en avait rapporté divers morceaux qui étaient inconnus en Angleterre. Il les parodia sur des paroles anglaises pour en faire une *Arsinoé*, le premier opéra anglais qui ait été représenté. La prévention qu'il y avait en sa faveur fit que cet ouvrage réussit. Encouragé par ce succès, il mit en musique l'opéra de *Rosamonde*, d'Addison, et le fit représenter en 1707; mais, malgré la bonne volonté de ses admirateurs, la pièce tomba à la troisième représentation. La musique d'*Arsinoé* a été publiée en extrait avec la basse continue.

CLEEMANN (Frédéric - Joseph - Chris-

(1) *Historia del escudero Marcos de Obregon*, relacion 3ª, *capítulo* 5ª : « Tañanse vihuelas de arco con « grande destreza, tecla, arpa, vihuela de mano, por ex- « celentíssimos hombres en todos los instrumentos. Mo- « víanse cuestiones acerca del uso de esta ciencia; pero « no se ponía en el extremo que estas días se ha puesto « en casa del maestro Clavijo, donde ha habido junta de « lo mas granado y purificado de este divino, aunque « mal premiado ejercicio. Juntabanse en el jardín de su « el licenciado Gaspar de Torres, que en la verdad de « herir la cuerda con aire y ciencia, acompañando la « vihuela con gallardíssimos passages de voz y garganta, « llegó al extremo que se puede llegar; y otros muchos « sugetos muy dignos de hacer mencion de ellos: pero « llegado a oir el mismo maestro Clavijo en la tecla, a su « hija doña Bernardina en la arpa, y a Lucas de Matos en « la vihuela de siete órdenes, imitandose los unos á los otros « con gravíssimos y non usados movimientos, es lo mayor « que he oido en mi vida. »

torme), naquit le 16 septembre 1771, à Criwitz, dans le duché de Mecklembourg-Schwerin (et non à Sternberg, ainsi que le disent Gerber et Lichtenthal). Il fut d'abord candidat et professeur à Ludwigslust, et passa ensuite à Sternberg, où il fut nommé collaborateur du surintendant des écoles, vers 1799. Plus tard il s'est retiré à Parchim, où il cultivait la musique et les lettres comme amateur. Il est mort dans ce lieu le 26 décembre 1825. On a de lui : 1° *Odes et chansons pour le clavecin*; Ludwigslust, 1797, seize feuilles. — 2° *Handbuch der Tonkunst* (Manuel de musique), deux parties, gr. in-8°; Ludwigslust, 1797. Lichtenthal indique la date de 1800 ; c'est une erreur.

CLEGG (JEAN), bon violoniste, né en Angleterre en 1714, n'était âgé que de neuf ans lorsqu'il se fit entendre à Londres, en 1723, dans un concert dont l'annonce indiquait qu'il exécuterait plusieurs morceaux, entre autres un concerto de Vivaldi. Hawkins dit que son maître fut Dubourg, artiste célèbre de ce temps (*voy.* DUBOURG); cependant les gazettes de Dublin (1731) disent que Clegg était élève de Bononcini. Après avoir demeuré quelque temps à Dublin, Clegg retourna à Londres, et son talent l'y plaça au-dessus de tous les autres violonistes de son temps, tant par la beauté du son qu'il tirait de l'instrument, que par la légèreté de son exécution. En 1742, sa raison se dérangea, et il fut enfermé à l'hôpital de Bedlam. Pendant longtemps une multitude de curieux se rendit en ce lieu pour l'entendre jouer du violon dans les accès de sa folie.

CLEMANN (BALTHAZAR) n'est connu que par deux traités de musique, qui sont restés en manuscrit. L'un, cité par Mattheson (*Ehrenpforte*, p. 108), est un traité de contrepoint ; l'autre indiqué par Blankenbourg, dans son édition de la théorie des beaux-arts de Sulzer (t. III, p. 440), est intitulé *Ex musica didactica temperirtes monochordon*. Il paraît que Clemann a vécu vers 1680.

CLÉMENT (JACQUES), appelé par ses contemporains *Clemens non papa*, fut un des compositeurs les plus célèbres du seizième siècle. Le lieu et l'époque précise de sa naissance ne sont pas connus jusqu'à ce jour : on sait seulement qu'il naquit dans la Flandre, et qu'il fut le premier maître de chapelle de l'empereur Charles-Quint. Guichardin dit (*Description des Pays-Bas*) qu'il était mort avant 1566; mais Hermann Finck en parle comme d'un homme qui aurait encore existé en 1556, lorsqu'il publia son livre. « De nos jours il existe plusieurs nou- « veaux inventeurs, parmi lesquels on distingue « Nicolas Gombert. auquel il faut « ajouter Th. Crequilon, *Jacques Clément non* « *papa*, Dominique Phinot, qui, dans mon « opinion, sont les plus habiles, les plus excel- « lents, et les plus dignes d'être proposés comme « modèles (1). » Si l'on prend dans le sens le plus absolu les paroles d'Hermann Finck : *Nostro vero tempore novi sunt inventores*, etc., Clément aurait été vivant encore en 1556, et l'on devrait en conclure que son décès aurait eu lieu entre cette année et 1566. Un fait, récemment découvert semble venir à l'appui de cette thèse : le voici. Dans un registre de l'église Sainte-Walpurge ou Walburge d'Audenarde (Flandre orientale), existe une liste des maîtres de chapelle de cette église : on y voit que Chrétien Hollander (*voy.* ce nom) occupa cette position ; qu'il y succéda en 1549 à maître Antoine Lierts, et que, sur sa demande, il obtint en 1557 sa démission honorable de cette place, parce qu'il était alors appelé au service de l'empereur Ferdinand Ier, en faveur de qui Charles-Quint abdiqua l'empire d'Allemagne le 7 février 1556. Il semble donc que ce fut dans cette même année 1557 que Clément *non papa* mourut, et que Chrétien Hollander fut appelé à Vienne pour lui succéder. Mais il y a plusieurs difficultés considérables contre cette hypothèse. Remarquons d'abord que le sobriquet de *Clemens non papa* fut donné à cet artiste distingué parce qu'il était contemporain de Clément VII, élu pape le 19 novembre 1523, et qui mourut en 1534. Cette circonstance prouve qu'il avait acquis dès lors une grande célébrité. Or les brillantes réputations d'artistes ne se faisaient pas alors avec la facilité de notre temps : elles devaient être le prix de longs travaux. Il y a donc lieu de croire que l'époque de la naissance de Jacques Clément doit être reculée jusque dans la dernière partie du quinzième siècle. D'ailleurs un document curieux, publié pour la première fois par Édouard Fétis (*voy.* le livre intitulé *les Musiciens belges*, t. I, p. 142) démontre que ce musicien était déjà fort âgé en 1542. Ce document est une lettre de Ferdinand, roi des Romains, frère de Charles-Quint, et alors vicaire de l'Empire : elle est datée du 8 juillet 1542, et Ferdinand l'adresse à sa sœur Marie, reine de Hongrie et gouvernante des Pays-Bas, pour l'informer que son « maître de chapelle lui a ces

(1) Nostro vero tempore novi sunt inventores, in quibus est Nicolaus Gombert. Huic adjungendi sunt Thomas Crequilon (sic), Jacobus Clemens non papa, Dominicus Phinot, qui præstantissimi, excellentissimi, subtilissimique, et pro meo judicio existimantur imitandi. (*Practica musica.* *De musicæ inventoribus.*)

« jours remonstré comme obstant en débilité pro-
« venant de son eage, il se trouve doisresenavant
« mal habile de pouvoir soubstenir ou faire les
« paines comme il a fait par le passé, et que bien
« requis seroit pour le bien et conservation de la
« dite chapelle, et que ce seroit chose fort utile
« et nécessaire, qu'il eust quelque homme de bien
« et expérimenté en la musique pour substi-
« tut, etc. » Si donc Jacques Clément était déjà
parvenu à la débilité de la vieillesse en 1542,
il n'a pu naître plus tard qu'en 1475, et il
aurait été âgé de quatre-vingt-douze ans lors-
qu'il serait descendu dans la tombe et lors-
que Chrétien Hollander fut appelé à Vienne
pour le service de Ferdinand Ier; quinze années
se seraient écoulées depuis qu'il se déclarait trop
âgé pour continuer l'exercice actif de ses fonc-
tions de maître de chapelle, et il ne lui aurait
pas été donné de suppléant. Tout cela est inad-
missible. Il est hors de doute que c'est dans
cet intervalle de 1542 à 1557 qu'un autre maître
fut appelé à diriger cette chapelle, d'abord
comme suppléant de Jacques Clément, et comme
titulaire, après la mort de celui-ci. Une obscurité
qui paraissait impénétrable a environné jusqu'à
ce jour l'ordre de succession de Clément non
papa, de Nicolas Gombert, et de Thomas Cré-
quillon, connus tous trois comme ayant été
maîtres de chapelle de l'empereur Charles-Quint.
Elle résultait de l'ignorance où l'on a été de
l'existence de deux, et même de trois chapelles
musicales qui furent au service de ce prince.
Les registres de comptes de sa maison, qui se
trouvent aux archives du royaume de Belgique
ont dissipé ces ténèbres. Clément a été maître
de la chapelle impériale de Vienne; il ne paraît
pas dans les comptes de la chapelle flamande
de Madrid. Au contraire, Gombert et Cré-
quillon sont signalés dans ces comptes comme
ayant été maîtres de celle-ci, et les dates de
leur entrée en fonctions, de leur décès ou de
leurs changements de position y sont indiquées.
(Voy. Créquillon et Gombert.) Ce n'est donc
à aucun de ceux-ci que Chrétien Hollander a
succédé, mais au successeur inconnu de Jac-
ques Clément, lequel n'est décédé qu'environ
quinze ans après avoir été appelé à l'aide de ce
maître.

Si l'on est mal informé des circonstances de la
vie de Jacques Clément, il n'y a du moins pas de
doute sur la valeur de ses œuvres : elles le pla-
cent, avec Nicolas Gombert et Créquillon au
premier rang des musiciens de la période inter-
médiaire, entre Josquin Deprès et la seconde
moitié du seizième siècle, où la gloire de Pales-
trina et celle d'Orland Lassus éclipsèrent toutes
les autres. Clément écrivait d'un style très-pur,
faisait bien chanter toutes les parties, et traitait
également bien la musique religieuse et la mu-
sique mondaine. Il était doué d'ailleurs d'une re-
marquable facilité de production, car la liste de
ses ouvrages est fort étendue. Parmi ses œuvres
les plus importantes, on distingue : 1° *Missa
cum quatuor vocibus ad imitationem can-
tilenæ* Miséricorde *condita. Nunc primum in
lucem edita. Auctore D. Clemente non papa*;
Lovanii, *ex typographia Phalesii*, 1556, in-fol.
— 2° *Missa cum quatuor vocibus, ad imitat.
moduli* Virtute magna *condita. Auctore*, etc.;
ibid., 1557, in-fol. — 3° *Missa cum quatuor
vocibus, ad imitat. moduli* En espoir *condita.
Auctore*, etc., *tomus* III; ibid., 1557, in-fol. —
4° *Missa cum quinque vocibus, ad imitat.
moduli* Ecce quam bonum *condita. Nunc pri-
mum in lucem edita. Auctore*, etc., *tomus* IIII,
ibid., 1557, in-fol. — 5° *Missa cum quinque
vocibus, ad imitat. moduli* Gaude lux con-
dita. *Auctore*, etc., tomus V; ibid., 1559, in-fol.
— 6° *Missa cum quinque vocibus ad imitatio-
nem moduli* Caro mea *condita. Auctore*, etc.,
tomus VI; ibid. 1559, in-fol. — 7° *Missa cum
quinque vocibus, ad imit. Cantilenæ* Languir
me fault *condita. Auct.*, etc., *tomus* VII; ibid.,
1560, in-fol. — 8° *Missa cum quinque vocibus,
ad imit. moduli* Pastores, quidnam vidistis,
condita. Auctore, etc., *tomus* VIII; ibid.,
1559, in-fol. — 9° *Missa cum sex vocibus*, ad
imitationem cantilenæ A la fontaine du prez
condita. Auctore, etc., *tomus* IX; ibid., 1559.
— 10° *Missa cum quatuor vocibus ad imita-
tionem moduli* Quam pulchra est *condita.
Auctore*, etc., *tomus* X; ibid., 1560. Le format
de toutes ces messes est grand in-folio : les
voix sont imprimées en regard. Un exemplaire
de cette précieuse collection, qui a appartenu
à la bibliothèque des jésuites de Cologne est
aujourd'hui dans la bibliothèque de la ville.
Quelques numéros de ces messes ont été impri-
més de nouveau chez le même éditeur : tels
sont le premier volume en 1563, le second, le
troisième et le quatrième, en 1558. — 11° *Missa
defunctorum quatuor vocum; Lovanii, ex
typographia Petri Phalesii*, 1580, in-fol. max.
C'est une réimpression. — 12° *Liber primus can-
tionum sacrarum vulgo motela vocant, qua-
tuor vocum, nunc primum in lucem editus.
Auctore D. Clemente non papa. Lovanii,
apud Petrum Phalesium, anno* 1559, petit
in-4° obl. Les livres deuxième, troisième, qua-
trième, cinquième et sixième ne contiennent
également que des motets composés par Jacques
Clément; ils portent le même titre et la même

date. Le septième livre ne renferme que des motets de Créquillon. Le huitième livre, imprimé en 1561, chez le même éditeur, renferme des motets à cinq et à huit voix de divers auteurs; il s'en trouve quelques-uns de Clément. Un exemplaire complet des sept premiers livres est à la bibliothèque royale de Munich, n° 147, n°s 1-7. Les six premiers renferment quatre-vingt-douze motets de J. Clément. Quatre livres de chansons flamandes à trois voix, composées par cet artiste, ont été publiés sous ces titres : — 13° *Sooter Liedekens I. Het vierde musyck boexken mit dry parthien, waer inne begrepen zyn die eerste 12 Psalmen van David, gecomponeert by Jacobus Clemens non papa* (Chansons joyeuses I. Le quatrième livre de musique à trois parties, où sont contenus les douze premiers psaumes de David, composés par Jacques Clément non papa). Gedruckt t'Antwerpen by Tielman Susato; 1556, in-4° obl. — 14° *Sooter Liedekens II. Het vyfde Musyck boexken mit dry parthien, waer inne begrepen zyn 14 psalmen van David*, etc. (Chansons joyeuses II. Le cinquième livre de musique à trois parties, où sont contenus quatorze psaumes de David, composés, etc.); ibid. 1556, in-4° obl. — 15° *Sooter Liedekens III. Het seste Musyck boexken mit dry parthien, waer inne begrepen zyn 11 psalmen van David*, etc. (Chansons joyeuses III. Le sixième livre de musique à trois parties, où sont contenus onze psaumes de David, composés, etc.); ibid., 1556, petit in-4° obl. — 16° *Sooter Liedekens IV. Het sevenste Musyck boexken, mit dry parthien, waer inne begrepen zyn 29 psalmen van David*, etc. (Chansons joyeuses IV. Le septième livre de musique à trois parties, où sont contenus vingt-neuf psaumes de David, etc.); ibid., 1557, in-4° obl. Ces quatre livres sont complets dans la bibliothèque de Wolfenbüttel. Les autres livres de ces chansons flamandes ont été composés par d'autres musiciens. Clément a écrit aussi la musique d'un certain nombre de chansons françaises à quatre voix : elles ont été publiées sous ce titre : — 17° *Chansons françaises à quatre parties composées par maistre Jacques Clément non papa*; Louvain, Pierre Phalèse, 1569, in-4° obl. On en trouve aussi de sa composition dans le recueil intitulé *l'Unzième livre, contenant vingt-neuf chansons amoureuses à quatre parties, avec les deux prières ou oraisons qui se peuvent chanter devant et après le repas. Nouvellement composées (la plus part) par maistre Thomas Créquillon et maistre Ja. Clemens non papa et par aultres bons musiciens. Correctement imprimées en Anvers par Tylman Susato*, l'an 1549, octobre. Dans le onzième livre de cette collection, Tylman Susato donne la qualification de *maistre* à Jacques Clément, ce qui indique qu'il était ecclésiastique, car cette qualification ne se donnait alors qu'aux licenciés en théologie. Beaucoup de motets à cinq et à six voix de Jacques Clément ont été publiés avec d'autres de Créquillon, de Sébastien Hollander, de Manchicourt, de *Petit Jan*, de Nicolas Gombert, de Jacques Bultel, de Chrétien Hollander, de Chastelyn (Chastelain), de Waelrant, de Benoît Ducis, d'Eustache Barbion, de Simon Moreau, d'Adrien Willaert, de Certon, de Crespel, de de Vismes, de Josquin Baston, de Larchier et de Canis, dans huit livres d'un recueil qui a pour titre *Liber primus cantionum sacrarum (vulgo motela vocant) quinque vocum ex optimis quibusque Musicis selectarum; Lovanii, apud Petrum Phalesium*, 1555, in-4° obl. Le second livre, publié sous le même titre et contenant des motets à cinq et à six voix, a paru chez le même éditeur, dans la même année, in-4° obl. Le troisième livre est de la même date; le quatrième livre a paru en 1557; le cinquième, de 1558, ne renferme que des motets composés par Pierre Manchicourt; le sixième livre est de la même année, ainsi que les septième et huitième. Dans ce dernier se trouve un motet à sept voix et un autre à huit, tous deux composés par Clément. Les motets de ce maître contenus dans les huit livres sont : trente-six à cinq voix, huit à six voix, un à sept et un à huit, en tout quarante-six. On trouve le motet du même auteur, *Pater peccavi*, dans le recueil très-rare qui a paru sous ce titre bizarre : *Harmonidos-Ariston-Tricolon-Ogdoameron, in quo habentur liturgiæ vel Missæ tres, celeribus et volubilibus numeris; Lugduni impressum per Jacobum Modernum*, 1558, in-fol. Il serait difficile de citer tous les recueils du seizième siècle qui contiennent des compositions de Jacques Clément : je me bornerai à dire qu'on en trouve dans les *Motetti del Labirinto*, publié à Venise en 1554, dans le *Liber primus musarum cum quatuor vocibus, seu sacræ cantiones*, etc., qu'Antoine Barré a imprimé à Milan en 1583; dans les recueils mis au jour par Thylman Susato en 1543, 1544, 1545 et 1546; et enfin dans le *Recueil des fleurs produictes de la divine Musique à trois parties, par Clément non papa, Thomas Créquillon, et aultres excellents Musiciens; à Lovain, de l'imprimerie de

Pierre Phalèse, libraire juré, l'an 1569. M. Fr. Commer, de Berlin, a publié vingt et un motets en partition de Jacques Clément, dans sa *Collectio operum musicorum Batavorum sœculi XVI* (voy. COMMER), et l'on trouve le beau motet du même auteur *Tu es Petrus*, dans le deuxième volume de la grande collection que M. le chanoine Proske, de Ratisbonne, publie sous le titre de *Musica divina, sive Thesaurus Concentuum selectissimorum omni cultui divino totius anni*; Ratisbonne, 1854, in-4°.

CLÉMENT, surnommé *de Bourges*, à cause du lieu de sa naissance, fut célèbre comme organiste, vers le milieu du seizième siècle. Les circonstances de sa vie sont peu connues; on sait seulement qu'il était à Lyon en 1538, et qu'il fréquentait la maison de l'imprimeur de musique Jacques Moderne, qui en parle dans l'avertissement d'un recueil de motets. Jacques Paix a inséré dans son recueil intitulé *Orgel-Tabulaturbuch* quelques pièces de Clément de Bourges. Il paraît que, vers la fin de sa vie, cet artiste abandonna la religion catholique pour le protestantisme.

CLÉMENT (L'ABBÉ), né en Provence en 1697, fut chanoine de Saint-Louis du Louvre. Il est connu pour des poésies fugitives, et particulièrement par une *Ode sur les progrès de la musique sous le règne de Louis le Grand*, pièce qui a remporté le prix de l'Académie française en 1735, et qui a été imprimée à Paris en 1736, in-12.

CLÉMENT (CHARLES-FRANÇOIS), neveu du précédent, né en Provence vers 1720, fut professeur de clavecin à Paris, où il a publié : 1° *Essai sur l'accompagnement du clavecin*; 1758, in-4° obl. ; — 2° *Essai sur la basse fondamentale, pour servir de supplément à l'Essai sur l'accompagnement du clavecin et d'introduction à la composition pratique*; Paris, 1762, in-4° obl. long. La deuxième édition de ces ouvrages a paru sous ce titre : *Essai sur l'accompagnement du clavecin par les principes de la composition pratique et de la basse fondamentale*; Paris, in-fol. obl. gravé, sans date. Casanova dit, dans ses mémoires, qu'il a connu Clément à Paris : il donnait alors des leçons de musique à Silvia, actrice du Théâtre-Italien, dont il était amoureux et qu'il devait épouser ; mais ce mariage fut ensuite rompu. Il a donné au Théâtre-Italien *la Pipée*, en deux actes (1756), qu'il a parodiée sur la musique du *Paratorio*, opéra de Jomelli, et à l'Opéra-Comique, dans la même année, *la Bohémienne*, en deux actes. On connaît aussi de lui deux cantatilles intitulées *le Départ des guerriers* et *le Retour des guerriers*; un livre de pièces de clavecin avec accompagnement de violon; enfin un journal de clavecin, composé d'ariettes et de petits airs choisis dans les intermèdes et dans les opéras-comiques qui avaient obtenu du succès. Ce journal fut publié à Paris pendant les années 1762, 63, 64 et 65, in-4° obl. Il en paraissait un cahier chaque mois.

CLÉMENT (JEAN-GEORGES), appelé *Clementi* par Gerber, maître de chapelle à l'église cathédrale de Saint-Jean, à Breslau, est né dans cette ville vers 1710. Hoffmann, qui a consacré à cet artiste un article dans sa Biographie des musiciens de la Silésie, n'a pu découvrir aucune particularité sur sa vie, si ce n'est qu'il fit, le 5 novembre 1785, le jubilé de sa place de maître de chapelle de Saint-Jean, qu'il occupait depuis cinquante ans. Clément fut aussi directeur du chœur de l'église de Sainte-Croix, notaire apostolique, et chevalier de l'Éperon d'or. Il a beaucoup écrit pour l'Église, mais, nonobstant sa fécondité, il était dépourvu d'imagination et de toute connaissance de l'art d'écrire. Ses idées sont mesquines, son style est lâche et vide, et ses ouvrages sont remplis de fautes grossières. Parmi ses compositions, on cite : 1° Messe de *requiem* composée pour les obsèques de l'empereur Charles VI. — 2° Diverses pièces de musique avec orchestre pour le roi de Prusse Frédéric II, pour l'inauguration de l'église catholique de Sainte-Edwige, à Berlin, et pour l'inauguration de la statue de Saint-Jean. — 3° Lamentations pour les mercredi, jeudi et vendredi saints. — 4° Douze messes, dans les diverses églises catholiques de Breslau. — 5° Deux messes de morts. — 6° Cinq introïts. — 7° Vingt-sept offertoires. — 8° Dix-huit graduels. — 9° Trois vêpres complètes. — 10° Huit airs d'église. — 11° Trois *Te Deum*. — 12° Quatre stations. — 13° Neuf hymnes. — 14° Trois *Nocturnal figurales*. — 15° Deux *Salve Regina*. — 16° Six *Ave Regina*. — 17° Sept litanies. — 18° *Responsorium in lotione pedum*. — 19° Un Credo. — 20° *Allelulia et versus in sabbato sancto*. Tous ces ouvrages sont restés en manuscrit. Clément a eu deux fils : après sa mort l'un d'eux s'est fixé à Vienne ; où il s'est fait professeur de musique; l'autre, qui avait quelque talent sur le violon, demeura plusieurs années à Breslau. Celui-là était né dans cette ville en 1754. Sous le nom de *Clementi* il fut admis d'abord dans la chapelle de Stuttgard comme premier violon (en 1790), puis se rendit à Cassel (en 1792), et enfin fut nommé maître de cha-

pelle du duc de Bade à Carlsruhe. On ignore l'époque de sa mort.

CLÉMENT (François), violoniste distingué, particulièrement dans sa jeunesse, est né à Vienne le 19 novembre 1784. Son père était écuyer tranchant chez le comte de Harsch, qui avait une assez bonne musique composée de ses domestiques. Ce seigneur ayant remarqué dans le jeune Clément des dispositions extraordinaires pour la musique, à l'âge de quatre ans, lui fit donner des leçons de violon par son père, qui jouait assez bien de cet instrument. Lorsqu'il eut atteint sa septième année, il passa sous la direction de Kurwell, maître de concert du prince Grapulwich et fit des progrès si rapides, qu'après avoir reçu pendant une année des conseils de cet artiste, il put se faire entendre sur son petit violon dans un concert au Théâtre-Impérial. Il était âgé de douze ans lorsque son père entreprit avec lui un voyage qui dura quatre ans. Après avoir parcouru une partie de l'Allemagne, ils se rendirent en Angleterre, où ils rencontrèrent Hummel. Clément y reçut des leçons de Jarnowich. Il se fit entendre à Londres dans les concerts de Drury-Lane, de Covent-Garden et de Hannover-Square. Le roi (Georges III) le fit venir à Windsor, et parut frappé d'étonnement lorsqu'il entendit cet enfant. A Oxford, Clément joua un concerto de sa composition à la solennité musicale où Haydn fut fait docteur en musique. A Amsterdam il obtint le plus brillant succès à la société de *Felix Meritis*; il en fut de même à Prague, où il était allé à l'occasion du couronnement de l'empereur. De retour à Vienne, il reprit le cours de ses études; mais, ainsi qu'il arrive à tous ceux dont les talents précoces sont trop tôt livrés au public, Clément parut s'arrêter dans ses progrès dès qu'il ne fut plus soutenu par les applaudissements. Admis en qualité de violon solo à l'orchestre de la cour, il fut aussi adjoint au maître de chapelle Süssmayer pour la direction des concerts. En 1802 il entra comme chef d'orchestre au nouveau théâtre de Vienne, et il y resta jusqu'en 1811. A cette époque, ayant formé le projet de visiter la Russie avec un noble polonais, il fit une excursion jusqu'à Riga; mais, par des circonstances qui ne sont pas exactement connues, il fut considéré comme espion par le gouverneur de cette ville, et envoyé sous escorte à Saint-Pétersbourg. Cependant, après avoir été gardé à vue pendant un mois dans la capitale de la Russie, son innocence fut reconnue, et on le ramena aux frontières de l'Autriche. De là il se mit en route pour Vienne, donnant des concerts à Lemberg, à Pesth, et dans plusieurs autres villes. Pendant son absence, sa place du théâtre avait été donnée à son collègue Casimir Blumenthal; cette circonstance l'obligea d'accepter une autre position à l'orchestre de Prague, qui était alors sous la direction de Charles-Marie de Weber. Pendant son séjour en Bohême, il fit quelques voyages pour donner des concerts à Dresde, à Carlsbad, et dans d'autres villes. En 1818, il fut rappelé au théâtre de Vienne; mais, en 1821, il quitta de nouveau sa place pour voyager avec M^{me} Catalani et diriger ses concerts à Munich, Francfort, Sutigard, Augsbourg, Nuremberg, Ratisbonne, Bamberg, Carlsruhe, etc. Il eut occasion de faire preuve dans ces voyages d'une rare habileté dans l'art de diriger des orchestres. Sa mémoire était prodigieuse, et quelques répétitions suffisaient pour lui faire savoir toute une partition avec ses moindres détails d'instrumentation. Son ouïe était délicate, et il saisissait à l'instant la moindre faute faite par un instrumentiste ou par un chanteur. Comme violoniste, les biographes allemands assurent qu'il était né pour être un autre Paganini, mais que sa paresse et son indifférence l'ont empêché de développer les dons heureux qu'il avait reçus de la nature. Il paraît que sa situation n'était pas heureuse dans les dernières années de sa vie, et qu'il était tombé dans un découragement absolu. Clément est mort à Vienne, d'un coup de sang, le 3 novembre 1812. Il a composé et publié environ vingt-cinq concertinos pour le violon, un trio, un quatuor, douze études, trois ouvertures à grand orchestre, six concertos, beaucoup d'airs variés, une polonaise, un rondeau, un concerto pour le piano, le petit opéra *le Trompeur trompé*, et la musique d'un mélodrame intitulé *les Deux Coups de sabre*. On assure que toute cette musique est remarquable par la richesse et l'abondance des idées.

CLÉMENT (Félix), professeur de musique et littérateur, est né à Paris, le 13 janvier 1822. Après avoir fait ses études au collège Henri IV et Saint-Louis, il ne put, comme il le désirait, se livrer exclusivement à la pratique de la musique, qu'il cultivait depuis l'âge de sept ans. Les principes austères dans lesquels ses parents l'avaient élevé lui rendirent quelque temps la carrière d'artiste d'un accès difficile. Destiné à l'école normale, il n'obtint pas de sa mère la permission de passer chaque jour plus d'une heure au piano. Il dut apprendre presque seul et à la dérobée l'harmonie et la composition, allant en cachette recevoir des leçons de l'organiste aveugle Moncouteau (*voyez* ce nom), alors suppléant de Séjan fils, à l'église Saint-Sulpice. A l'âge de treize ans

M. Félix Clément composa une messe qui fut exécutée par les choristes de l'Orphéon de Paris. Pendant cinq ans il joua l'orgue de l'église *Notre-Dame de la Pitié*. Après avoir terminé ses études, il entra en qualité de précepteur dans une famille qui habitait la Normandie Des amateurs de musique distingués, qu'il eut la bonne fortune de rencontrer dans ce pays, lui fournirent les moyens d'exécution pour les essais de composition qu'il faisait alors : il acquit par cet exercice l'habitude des procédés de l'art d'écrire, particulièrement pour les voix. De retour à Paris en 1840, il entra comme précepteur dans la maison du vicomte Benoist d'Azy et y resta trois ans. Parvenu à l'âge de vingt et un ans, il prit la résolution de se livrer entièrement à la musique. En 1843, il fut nommé professeur de piano et de chant au collége Stanislas, où il a rempli les fonctions d'organiste et de maître de chapelle jusqu'au moment où cette notice est écrite (1860). M. Félix Clément s'est livré à des études sérieuses et à des recherches sur l'histoire de la musique et de la poésie. Pendant dix années (depuis 1847) il a été un des rédacteurs les plus actifs des *Annales archéologiques*. En 1849, le gouvernement le choisit pour diriger la musique religieuse dans les solennités qui eurent lieu à la sainte Chapelle du palais, à l'occasion des nominations de magistrats et de la distribution des récompenses décernées aux exposants de l'industrie. M. Clément eut la pensée de faire exécuter dans ces circonstances une série de morceaux tirés de manuscrits du treizième siècle. Ces morceaux, qu'il mit en partition, ont été, sous le titre de *Chants de la Sainte-Chapelle*, l'objet d'une polémique ardente dans les revues et les journaux. Appelé à faire partie de la commission des arts et édifices religieux au ministère de l'instruction publique et des cultes, M. Félix Clément s'employa avec succès à obtenir une restauration plus intelligente des orgues de cathédrales et une meilleure exécution des chants liturgiques. Ses efforts et le rapport qu'il adressa au ministre sur l'état de la musique religieuse en France ont eu pour résultat la fondation d'une école pour ce genre de musique, dont la direction a été confiée à M. Niedermeyer. Indépendamment des fonctions qu'il remplit au collége Stanislas, M. Clément a été successivement maître de chapelle des églises de Saint-Augustin et de Saint-André-d'Antin. Postérieurement, il a été nommé maître de chapelle et organiste de l'église de la Sorbonne.

Les ouvrages qui l'ont fait connaître comme musicien et comme érudit sont ceux-ci : 1° *Eucologe en musique selon le rit parisien*; ouvrage dont la première édition parut en 1843, et qui fut la première application d'un système de transcription du plain-chant en notes modernes, lequel est devenu d'un usage habituel en France; Paris, Hachette, 1851, in-18 de 800 pages. — 2° *Le Paroissien romain*, avec les plains-chants en notation moderne, et dans un diapason moyen; Paris, Hachette, 1854, in-18 de 900 pages. — 3° *Méthode complète du plain-chant*, d'après les règles du chant grégorien; ibid., 1854, un volume in-12 de 361 pages. Bon ouvrage où règne l'esprit méthodique et l'érudition sans pédantisme. — 4° *Tableaux de plain chant*, avec un *Manuel* formant une méthode élémentaire pour l'enseignement mutuel et l'enseignement simultané; Paris, Hachette, 1854, in-fol. — 5° *Chants de la Sainte-Chapelle*, tirés de manuscrits du treizième siècle, traduits et mis en parties avec accompagnement d'orgue; Paris, Didron, 1849, in-4°. — 6° Recueil de chœurs et de morceaux de chant à l'usage du cours de musique des établissements d'instruction publique; Paris, Delalain, 1858, in-4°. Les chœurs du premier acte d'*Athalie* font partie de ce volume. — 7° Recueil de cantiques à deux et trois parties, avec accompagnement d'orgue ; Paris, Delalain, 1859, in-12. — 8° Morceaux de musique religieuse; Paris, Hachette, 1855, in-4°. Ce recueil contient une messe et 12 motets des fêtes du Saint-Sacrement et de la Vierge. — 9° Recueil de mélodies avec accompagnement de piano; Paris, Harand-Lemoine, 1852. — 10° Compositions musicales diverses telles que motets, chœurs, romances, morceaux de piano publiés chez divers éditeurs, particulièrement chez Meissonnier, Colelle, Canaux, et Harand-Lemoine. — 11° M. Félix Clément a sous presse (1860) un ouvrage important intitulé : *Histoire générale de la musique religieuse*, volume gr. in-8° de 700 pages environ; Paris, Adrien Leclerc. — On a aussi de lui divers opuscules intitulés : 12° Notice sur les chants de la Sainte-Chapelle, 1852, in-12; — Sur la poésie latine du moyen âge, 1857, in-4° ; — Symbolisme de l'Ane au moyen âge, 1858, in-4°; — Rapport sur l'état de la musique religieuse en France, adressé à M. de Falloux, ministre de l'instruction publique et des cultes, 1849, in-4°. Parmi les travaux purement littéraires de M. Félix Clément, on remarque : 1° *Les Poëtes chrétiens depuis le quatrième siècle jusqu'au quinzième*, morceaux choisis, traduits et annotés; Paris, Gaume frères, 1857, in-8°. — 2° *Carmina e poetis christianis excerpta et per multas interpretationes cum notis gallicis quæ ad diversa carminum genera vitamque poetarum pertinent*; ibid., 1851, in-12 Editio secunda; ibid., 1549, in-12.

CLEMENTI (Muzio), célèbre pianiste et compositeur, est né à Rome en 1752. Son père, qui était orfèvre, aimait beaucoup la musique, et fut charmé de trouver dans le jeune Muzio des dispositions remarquables pour cet art. Il n'épargna rien pour le lui faire étudier avec succès, et son premier soin fut de le placer sous la direction de Buroni, son parent, qui était maître de chapelle dans une des églises de Rome. Dès l'âge de six ans Clémenti commença à solfier, et à sept il fut confié à un organiste nommé Cordicelli, qui lui enseigna à jouer du clavecin et les principes de l'accompagnement. A l'âge de neuf ans, Clementi se présenta à un concours pour une place d'organiste, et l'obtint après avoir rempli d'une manière satisfaisante les conditions du concours, qui consistaient à accompagner une basse figurée, tirée des œuvres de Corelli, en la transposant dans différents tons. Il passa alors sous la direction de Santarelli, excellent maître de chant, et deux ans après il entra dans l'école de Carpini, qui était considéré comme un des meilleurs contrepointistes qu'il y eût à Rome. Il poursuivit le cours de ses études jusqu'à l'âge de quatorze ans. A cette époque, un Anglais nommé Beckford, qui voyageait en Italie, eut occasion de l'entendre, et fut si émerveillé de son talent sur le clavecin qu'il pressa le père du jeune artiste de le lui confier pour l'emmener en Angleterre, promettant de veiller à sa fortune. Les propositions de M. Beckford ayant été acceptées, Clementi fut conduit dans l'habitation de ce gentilhomme, qui était située dans le Dorsetshire. Là, à l'aide d'une bonne bibliothèque et des conversations de la famille, il acquit promptement la connaissance de la langue anglaise, et fit plusieurs autres études, sans négliger celle du clavecin, qu'il cultiva assidûment. Les ouvrages de Hændel, de Bach, de Scarlatti et de Paradies devinrent les objets de ses méditations, et perfectionnèrent son goût en même temps que son doigter. A dix-huit ans il avait non-seulement surpassé tous ses contemporains dans l'art de jouer du piano, mais il avait composé son œuvre deuxième, qui devint le type de toutes les sonates pour cet instrument. Cet ouvrage ne fut publié que trois ans après avoir été écrit. Tous les artistes en parlèrent avec admiration : parmi eux, Charles Emmanuel Bach, juge si compétent, en fit les plus grands éloges.

La renommée que cette publication acquit à Clementi l'obligea à sortir de sa retraite du Dorsetshire pour aller habiter à Londres. Il y reçut aussitôt un engagement pour tenir le piano à l'Opéra, ce qui contribua à perfectionner son goût, par les occasions fréquentes qu'il eut d'entendre les meilleurs chanteurs italiens de cette époque. Son style s'agrandit, son exécution acquit plus de fini, et l'invention qui brillait dans ses ouvrages ne tarda point à porter son nom sur le continent. Vers 1780 il se détermina à visiter Paris, d'après les conseils de Pacchiarotti. Il y fut entendu avec enthousiasme, et la reine, devant qui il eut l'honneur de jouer, lui témoigna hautement sa satisfaction. Frappé du contraste de l'impétueuse admiration française avec la froide approbation des Anglais, Clementi a dit souvent depuis lors qu'il ne croyait plus être le même homme. Pendant son séjour à Paris, il composa ses œuvres 5e et 6e, et publia une nouvelle édition de son œuvre 1er, auquel il ajouta une fugue.

Au commencement de 1781, il partit pour Vienne et prit sa route par Strasbourg, où il fut présenté au prince des Deux-Ponts (plus tard roi de Bavière), qui le traita avec la plus haute distinction. Il s'arrêta aussi à Munich, où il fut également bien accueilli par l'électeur. Arrivé à Vienne, il s'y lia avec Haydn, Mozart, et tous les musiciens célèbres de cette capitale. L'empereur Joseph II, qui aimait beaucoup la musique, prit souvent plaisir à l'écouter pendant plusieurs heures, et quelquefois ce monarque passa des soirées entières avec Mozart et Clementi, qui se succédaient au piano. Clementi écrivit à Vienne son œuvre 7e, composé de trois sonates, qui fut publié par Artaria, l'œuvre 8e, gravé à Lyon, et six sonates (œuvres 9e et 10e), qui furent aussi mises au jour par Artaria. A son retour en Angleterre, il fit paraître sa fameuse Toccate avec une sonate (œuvre 11e) qu'on avait publiée en France, sans sa participation, sur une copie remplie de fautes. Dans l'automne de 1783, Jean-Baptiste Cramer, alors âgé de quinze ans, devint l'élève de Clementi, après avoir reçu des leçons de Schroeter et de F. Abel.

L'année suivante, Clementi fit un nouveau voyage en France, d'où il revint au commencement de 1785. Depuis cette époque jusqu'en 1802, il ne quitta plus l'Angleterre, et se livra à l'enseignement. Quoiqu'il eût fixé le prix de ses leçons à une guinée, ses élèves étaient si nombreux qu'il lui était difficile de conserver quelque liberté pour composer. Ce fut pourtant dans cet intervalle qu'il écrivit tous ses ouvrages, depuis l'œuvre 15e jusqu'au 40e, et son excellente Introduction à l'art de jouer du piano. Vers l'année 1800, la banqueroute de la maison Longman et Broderip lui fit perdre une somme considérable ; plusieurs négociants de premier ordre l'engagèrent à se livrer au commerce pour réparer

cet élève : il goûta ce conseil et forma une association pour la fabrication des pianos et le commerce de musique. Le désir qu'il avait de donner aux instruments qu'il faisait fabriquer toute la perfection possible, lui fit abandonner l'enseignement pour se livrer à des études mécaniques et à une surveillance active. Le succès couronna son entreprise, et sa maison devint une des premières de Londres pour le genre de commerce qu'il avait entrepris.

Parmi les bons élèves que Clementi a formés, on distingue surtout John Field, l'un des plus habiles pianistes de son temps. Ce fut avec cet élève favori que, dans l'automne de 1802, il vint à Paris pour la troisième fois. Il y fut reçu avec la plus vive admiration, et Field y excita l'étonnement par la manière dont il jouait les fugues de Bach. Les deux artistes prirent en 1803 la route de Vienne : Clementi avait formé le dessein de confier Field aux soins d'Albrechtsberger, pour qu'il lui enseignât le contrepoint : Field paraissait y consentir avec plaisir ; mais au moment où son maître se préparait à partir pour la Russie, il le supplia, les larmes aux yeux, de lui permettre de l'accompagner. Clementi ne put résister à ses prières, et tous deux partirent pour Saint-Pétersbourg. Là un jeune pianiste, nommé Zeuner, s'attacha à Clementi, et le suivit à Berlin et ensuite à Dresde. On lui présenta dans cette ville un jeune homme de la plus grande espérance, nommé Klengel, dont il fit son élève et avec qui il retourna à Vienne, en 1804. Klengel est devenu depuis lors un des premiers organistes de l'Allemagne. Ce fut alors que Kalkbrenner se lia avec Clementi, et qu'il en reçut des conseils qui ont porté son talent au plus haut point de perfection, en ce qui concerne le mécanisme. Pendant l'été suivant, Clementi et son élève Klengel firent une tournée en Suisse. Le maître retourna ensuite à Berlin, où il épousa sa première femme. Il partit avec elle pour l'Italie, dans l'automne de la même année, et alla jusqu'à Rome et à Naples. De retour à Berlin, il eut le malheur de perdre sa compagne. Le chagrin qu'il en conçut le fit partir brusquement pour Saint-Pétersbourg ; mais, ne trouvant de soulagement que dans les distractions inséparables des voyages, il resta peu dans cette ville, et retourna à Vienne. Ayant appris, peu de temps après, la mort de son frère, il se rendit à Rome pour des affaires de famille. La guerre qui désolait alors l'Europe l'obligea de séjourner à Milan et dans plusieurs autres villes d'Italie ; mais, ayant saisi une occasion favorable, il retourna en Angleterre, où il arriva dans l'été de 1810, après une absence de huit ans. L'année suivante

il se remaria, et une compagne aimable le consola de la perte de sa première femme.

Il n'avait composé qu'une seule sonate (œuvre 41e) pendant les huit années qu'avoient duré ses voyages, ayant été absorbé par la composition de ses symphonies, et la préparation de sa collection précieuse de pièces d'orgue et de clavecin, choisies dans les œuvres des plus grands compositeurs. La société philharmonique ayant été instituée, Clementi y fit entendre deux symphonies, qu'on a exécutées plusieurs fois, et qui ont été fort applaudies. Il en a donné de nouvelles dans les concerts du mois de mars 1824, à la société philharmonique et au Théâtre du Roi.

Les œuvres de Clementi consistent en *cent et six sonates*, divisées en trente-quatre œuvres, dont quarante-six avec accompagnement de violon ou de flûte et de violoncelle ; un duo pour deux pianos ; quatre duos à quatre mains ; une chasse, une toccate célèbre, un œuvre de pièces caractéristiques, dans le style de plusieurs grands maîtres ; trois caprices ; une fantaisie sur l'air *Au clair de la lune;* vingt-quatre valses, douze montférines ; une introduction à l'art de jouer du piano (*Gradus ad Parnassum*), divisée en deux parties : ouvrage qui a eu douze éditions en Angleterre, et qui a été réimprimé plusieurs fois en Allemagne et en France ; plusieurs symphonies et ouvertures à grand orchestre ; enfin il a été l'éditeur de cette belle collection de pièces rares des plus grands maîtres, publiée à Londres, en quatre vol. in-fol. obl. Le style des compositions de Clementi est léger, brillant, plein d'élégance, et ses sonates resteront longtemps classiques ; mais on ne peut nier qu'il n'y ait de la sécheresse dans ses mélodies et qu'il manque de passion. Sauf quelques légères incorrections, ses ouvrages sont généralement bien écrits. Comme pianiste, les éloges qu'on lui donne sont sans restriction, et les plus grands artistes s'accordent à le proclamer le chef de la meilleure école de mécanisme et de doigter. C'est lui qui a fixé invariablement les principes de ce doigter et de ce mécanisme d'exécution. Plusieurs éditions complètes de ses œuvres ont été publiées à Leipsick et à Bonn.

Clementi jouissait en Angleterre de la plus haute considération, et les artistes les plus distingués lui témoignaient du respect. Possesseur de richesses considérables, il avait abandonné, dans les dernières années de sa vie, la direction de sa maison de commerce et de sa fabrique de pianos aux soins de son associé, M. Collard. Retiré dans une belle propriété à la campagne, il y vivait dans le repos et venait rarement à

Londres. Dans une de ses visites en cette ville, Cramer, Moscheles et beaucoup d'autres artistes célèbres offrirent un banquet au patriarche du piano. Vers la fin de la séance, ils obtinrent de lui qu'il se ferait entendre. Il improvisa, et la jeunesse de ses idées, ainsi que la perfection de son jeu, dans cette soirée mémorable, excitèrent autant d'étonnement que d'admiration parmi son auditoire. Ce dernier effort d'un grand talent fut, selon l'expression poétique, *le chant du cygne*. Bientôt après, Clementi cessa de vivre, et l'art le perdit le 10 mars 1832, à l'âge de quatre-vingts ans.

CLEMENTIUS (CHRÉTIEN), musicien qui paraît avoir vécu dans le seizième siècle, et dont Mattheson cite (*Ehrenpforte*, p. 106) un ouvrage théorique sous ce titre : *Christ. Clementii et Orl. Lassi principia de contextu et constructione cantilenarum*, lequel est manuscrit. Hausmann, bourgmestre à Schafstædt, près de Halle, possédait aussi, vers 1790, deux traités manuscrits du même auteur, dont l'un était intitulé *Præcepta theorica*, et l'autre, *Præcepta practica*.

CLEONIDES. *Voy.* EUCLIDE.

CLER (ALBERT), littérateur, né le 17 octobre 1804, à Commercy (Meuse), a vécu quelque temps à Grenoble, où il dirigeait, en 1832, un journal qui avait pour titre *Trilby*, *mosaïque littéraire*. Quelques années après il se fixa à Paris et y travailla activement à la rédaction du *Charivari*, auquel il était encore attaché en 1848. On a de lui quelques brochures, parmi lesquelles on remarque une facétie intitulée *Physiologie du musicien*; Paris, Aubert Lavigne, 1841, in-32.

CLÉRAMBAULT (LOUIS-NICOLAS), est né à Paris, le 19 décembre 1676, d'une famille qui avait toujours été au service des rois de France, depuis Louis XI. Il reçut des leçons d'orgue et de contrepoint de Raison, organiste de l'abbaye de Sainte-Geneviève et des Jacobins de la rue Saint-Jacques. Il succéda à son maître dans cette dernière place, et fut ensuite organiste de l'église Saint-Louis, de la paroisse de Saint-Sulpice et de la maison royale de Saint-Cyr. Louis XIV, ayant entendu une de ses cantates, en fut si content qu'il lui ordonna d'en composer plusieurs pour le service de sa chambre (ce sont celles du troisième livre), et le nomma surintendant de la musique particulière de madame de Maintenon. C'est par ce genre de compositions que Clérambault s'est illustré : il en a publié cinq livres, parmi lesquels on trouve celle *d'Orphée*, qui a eu beaucoup de vogue. Le premier ouvrage de cet artiste consiste en deux livres de pièces de clavecin, gravées en 1707. Il a composé un office complet à l'usage de l'abbaye de Saint-Cyr, et un *Livre d'orgue contenant deux suites du premier et du second ton*, qui fut gravé à Paris, en 1710, in-4° obl. Enfin il a fait représenter à l'Opéra *le Soleil vainqueur des nuages*, en 1721. On connaît aussi de lui *le Départ du roi*, idylle exécutée à la cour en 1745. Clérambault est mort à Paris le 26 octobre 1749.

CLÉRAMBAULT (CÉSAR-FRANÇOIS-NICOLAS), fils du précédent, fut organiste de Saint-Sulpice, et occupa cette place jusqu'à sa mort, arrivée le 29 octobre 1760. Il a fait graver un livre de pièces de clavecin, Paris, sans date, in-folio oblong, et un livre de pièces d'orgue. Un autre fils de Louis-Nicolas Clérambault, nommé *Évrard-Dominique*, a publié plusieurs livres de cantates, et des trios pour le violon.

CLÉREAU (PIERRE), maître des enfants de chœur de la cathédrale de Tulle, vers le milieu du seizième siècle, est connu par les compositions dont voici les titres : 1° *Chansons spirituelles à quatre parties*; Paris, Nicolas du Chemin, 1548, in-4° obl.— 2° *Tricinia seu cantiones sacræ cum tribus vocibus*; Paris, 1556, in-12. — 3° *Missa pro mortuis quatuor vocum cum duobus modulis; Parisiis apud Nicolai du Chemin*, 1540, in-fol. max°.— 4° *Missa cum quatuor vocibus, ad imitationem moduli* Missæ Virginis Mariæ condita; *Parisiis, ex typographia Nicolai du Chemin*, 1556, in-fol. max°. Cette messe fait partie de la belle collection de messes d'auteurs français publiée par du Chemin, dans ce grand format, avec les parties en regard, sous le titre de *Missarum musicalium certa vocum varietate secundum varios quos referunt modulos et cantiones distinctarum, liber secundus, ex diversis iisdemque peritissimis auctoribus collectus; Parisiis, ex typographia Nicolai du Chemin sub signi Gryphonis argentei*, etc., 1568, in-fol. max°. Les messes contenues dans ce volume avaient été publiées séparément en 1556 et 1557 : le titre seul est nouveau.

CLÈVES (JEAN DE). *Voy.* JEAN DE CLÈVES.

CLEVESAAL (GEORGES), chanteur à Gœttingue, et maître de quartier au collège de cette ville, mort en 1725, a fait imprimer un discours sur la musique, sous ce titre : *Oratio de musicæ voluptate et commodo ejus insigni, in supremo electoralis pedagogii Gœllingensis auditorio, IV. non. nov. anni 1706 habita, quo die auctoritate electorali cantor et collega rite renunciabatur*; Gœttingue, 1707, in-4°, 19 pages.

21.

CLIBANO (Jérôme de), musicien qui vécut à la fin du quinzième siècle ou au commencement du seizième, est auteur d'un motet à quatre voix pour la fête de la Dédicace, lequel se trouve dans le quatrième livre de motets publié par Petrucci de Fossombrone, à Venise, en 1505.

CLIBANO (Nicaise de), autre musicien de la même époque dont on trouve un *Patrem* (*Credo*) à 4 voix dans les *Fragmenta Missarum*, imprimés sans date ni nom de lieu, et sans indication d'imprimeur, petit-in-4° oblong, gothique, mais avec les caractères de musique de Petrucci de Fossombrone, et à l'époque où travaillait ce célèbre typographe.

CLICQUOT (François-Henri), né à Paris, en 1728, fut le plus habile constructeur d'orgues qu'il y ait eu en France dans le dix-huitième siècle. Son talent consistait principalement à donner aux jeux de fonds de l'orgue une bonne qualité de son et une harmonie convenable ; mais ses instruments ont le défaut, commun à toutes les orgues françaises, d'être trop chargés de jeux d'anches d'une grande dimension, tels que les bombardes et trompettes, qui ne produisent qu'un son dur et rauque, et de n'être pas assez variés dans les jeux de récit. Ce n'est point dans ce système que sont construites les bonnes orgues d'Allemagne et d'Italie. Le premier ouvrage important de Clicquot fut l'orgue de Saint-Gervais, qu'il acheva en 1760. Cinq ans après il prit pour associé Pierre Dallery, qui l'emportait sur lui pour le fini et la disposition du mécanisme. C'est à leur réunion qu'on dut les orgues de Notre-Dame, de Saint-Nicolas-des-Champs, de Saint-Merry, de la Sainte-Chapelle, et de la Chapelle du Roi, à Versailles. Cette association cessa avant que Clicquot entreprit l'orgue de Saint-Sulpice, le plus considérable de ses ouvrages. Cet orgue, qui avait cinq claviers à la main et un clavier de pédale avant qu'il fût refait par Daublaine et Callinet, était un *trente-deux pieds*, composé de soixante-six registres. Son dernier ouvrage fut l'orgue de Poitiers, grand seize pieds de cinquante registres, qu'il termina à la fin de 1790, et qui lui fut payé 92,000 francs. Clicquot est mort à Paris, en 1791. En 1708, un Clicquot était facteur d'orgues rue Phélippeaux, à Paris. Il avait construit en 1703 l'orgue de l'église du chapitre de Saint-Quentin : c'était le père de celui qui est l'objet de cet article.

CLIFFORD (Jacques), né à Oxford, fut d'abord enfant de chœur au collège de la Madeleine, et devint ensuite chapelain à l'église Saint-Paul de Londres. Il est mort en 1700. On lui doit la publication d'une collection d'antiennes et de prières intitulée : *Collection of divine services and anthems usually sung in His Magesty's chapell and in all the cathedral and collegiate choirs of England and Ireland*; Londres, 1664, in-12. On y trouve des détails curieux sur la musique d'église en Angleterre, les noms de soixante-dix compositeurs, et des instructions pour les organistes.

CLIFTON (Jean-Charles), né à Londres, en 1781, a fait ses premières études musicales sous la direction de Bellamy, maître des enfants de chœur de la cathédrale de Saint-Paul, et a reçu ensuite des leçons de Charles Wesley. Son père, qui était négociant, le destinait au commerce ; mais ses liaisons avec Cimador, Spagnoletti, et quelques autres musiciens fortifiaient son penchant pour la musique, et lui donnaient un dégoût invincible pour la carrière qu'on voulait lui faire embrasser. Il s'établit d'abord à Bath comme professeur de musique, et y publia quelques *glees* et chansons qui le firent connaître. En 1802 il alla se fixer à Dublin, où il fit paraître plusieurs compositions pour le piano et une notice biographique sur le musicien Jean Stevenson, son ami, qui fut insérée dans la *Revue littéraire* de Dublin. En 1815 il composa pour le théâtre de *Crow-Street* un petit opéra intitulé *Edwin*, qui eut quelque succès. Après avoir passé quatorze ans en Irlande, il revint à Londres en 1816, au moment où il venait d'achever une théorie simplifiée de l'harmonie. Il avait inventé une machine, qu'il appelait *Eidomusicon*, et qui était destinée à être attachée au piano pour écrire les improvisations (*voy.* Engramelle, Frère et Unger); il avait eu d'abord le dessein de la faire exécuter ; mais la dépense énorme que cela devait lui occasionner l'a fait renoncer à cette entreprise. Il a été ensuite professeur de piano à Londres d'après la méthode de Logier. Clifton a été l'éditeur d'une collection intitulée *Selection of british melodies, with appropriate words by J.-F.-M. Dovaston*; Londres (s. d.), 2 volumes.

CLINIO (Théodore), né à Venise, devint chanoine de Saint-Sauveur, et maître de la chapelle de la cathédrale de Trévise en 1590. Il mourut en 1602. Il a laissé en manuscrit *Falsi bordoni a otto voci*. Le catalogue de la bibliothèque du roi de Portugal indique aussi sous le nom de cet auteur, *Missæ sex vocum, lib.* 1. On connaît aussi de Clinio une suite de motets à 3 voix pour le dimanche de la Passion, sous le titre de *Vox Domini*; Venise, Ang. Gardane, 1595, in-4°.

CLINTHIUS (David), littérateur allemand qui n'est connu que par une dissertation intitu-

lée *Disputatio de Echo* ; Wittenberg, 1655.

CLOET (L'ABBÉ N.), d'abord curé d'Aunay, au diocèse d'Arras, aujourd'hui (1857) chanoine doyen de Beuvry (Pas-de-Calais), est auteur d'un livre bien fait, où brille une érudition solide, et qui a pour titre *de la Restauration du chant liturgique, ou ce qui est à faire pour arriver à posséder le meilleur chant romain possible*; Plancy, 1852, 1 vol. gr. in-8° de 383 pages. On a aussi de M. l'abbé Cloet un écrit polémique intitulé *Examen des Mémoires sur les chants liturgiques du R. P. Lambillotte, en réponse au R. P. Dufour*; Paris, librairie archéologique de V. Didron, 1857, in-8° de 109 pages.

CLONAS, musicien grec, dont parle Plutarque, d'après Héraclide, vivait peu de temps après Terpandre. Il était de Tégée, suivant les Arcadiens; mais les Béotiens le réclamaient comme leur compatriote, et affirmaient qu'il était né à Thèbes. Il fut l'un des premiers qui composèrent des *nomes* ou airs pour la flûte. Ces nomes étaient l'*apothétos*, le *schœnion* et le *trimérès*. L'invention de ce dernier était particulièrement attribuée à Clonas, dans les registres des jeux publics de Sicyone, consultés par Plutarque.

CLOTZ (MATTHIAS). *Voy.* KLOTZ.

CLUVER ou **CLUVIER** (DETHLEF), mathématicien et astronome, naquit à Sleswig, vers le milieu du dix-septième siècle. Après avoir voyagé en France et en Italie, où il séjourna trois ans, il se rendit à Londres, y enseigna les mathématiques, et y établit une imprimerie. La société royale de Londres l'admit au nombre de ses membres en 1678. Ayant été obligé de faire un voyage dans sa patrie en 1687, il eut le malheur de perdre son imprimerie et sa bibliothèque, qui furent détruites par l'incendie pendant les troubles de la révolution anglaise. Réduit à une grande détresse, et sans autre ressource que sa plume, Cluver passa le reste de ses jours à Hambourg, et mourut en 1708. Parmi les ouvrages qu'il a publiés, il a donné dans les *Observationes hebdomadæ* de Hambourg (ann. 1707, n. XIV), un mémoire sur un système de proportions des intervalles des sons. Ce système a été attaqué avec violence par Mattheson, dans son *Forschender Orchestre* (p. 263-266), et par Heufling, dans les *Miscellanées de Berlin* (ann. 1710, tome I^{er}, partie III, p. 265-294). Molter n'a pas cité le mémoire de Cluver parmi ses ouvrages, dans la notice qu'il a donnée sur cet écrivain. (*Cimbria litterata*, t. 1^{er}, p. 99-103.)

CNIRIM (CONSTANTIN), ou plutôt *Knieriem*, naquit à Eschwege (Hesse), dans la seconde moitié du seizième siècle, et devint recteur dans sa ville natale, en 1605. Quelque temps après il passa à Ober-Hohna, en qualité de prédicateur : il y est mort en 1627. On a de lui : *Isagoge musica ex probatissimorum auctorum præceptis observata*, etc.; Erfurt, 1610, in-8°.

COBBOLD (WILLIAM), musicien anglais, qui vivait dans le seizième siècle, a composé des psaumes qu'on trouve dans la collection publiée en 1591, par Thomas Este; un de ses madrigaux a été inséré dans le recueil publié à Londres, en 1601, sous ce titre : *The Triumphs of Oriana*.

COBER (GEORGES), musicien allemand qui vivait vers la fin du seizième siècle, s'est fait connaître par un ouvrage intitulé *Tyrocinium musicum*; Nuremberg, 1589, in-8°. Ce livre est un traité des éléments de la musique à l'usage des écoles primaires de Nuremberg.

COBERG (JEAN-ANTOINE), organiste de la cour à Hanovre, naquit en 1650 à Rothenbourg sur la Fulde, dans la Hesse. Il était fort jeune lorsqu'il se rendit à Hanovre pour s'y livrer à l'étude de la musique, sous la direction de Clamor Abel et de Nic.-Ad. Strunck. Dirigé par ces artistes, il parvint à une grande habileté dans l'art de jouer du clavecin et de l'orgue, et acquit des connaissances étendues dans l'harmonie et le contrepoint. L'abbé Stefani, qui l'avait pris en affection, lui fit connaître le style des bons compositeurs italiens, et lui enseigna l'art du chant. Doué de beaucoup de mémoire et d'intelligence, Coberg apprit aussi en peu de temps le latin, l'italien et le français. Après que ses études furent terminées, on le nomma organiste de la ville neuve de Hanovre, et, quelques années après, il fut appelé à la cour électorale pour remplir les mêmes fonctions. Ses talents lui procurèrent la faveur du duc Jean-Frédéric et de l'électeur Ernest-Auguste. Comme musicien de la chambre, il fut chargé d'enseigner la musique aux princes et princesses, et, lorsque le roi de Prusse eut épousé la princesse électorale de Hanovre, le maître suivit son élève à Berlin. Deux fois il fut appelé dans cette capitale pour y continuer l'éducation musicale de la reine, et telle fut la faveur dont il jouissait dans les deux cours, qu'il lui fut permis d'y remplir concurremment deux places d'organiste et d'en cumuler les traitements. Coberg mourut à Hanovre en 1708. Il a laissé en manuscrit des suites de pièces de clavecin, des règles d'accompagnement et beaucoup de musique d'église. Une partie de ces ouvrages a été acquise de la veuve du compositeur par la cour du Hanovre; l'autre

a passé dans les mains de son neveu Heinert, chantre à Minden.

COCATRIX (....), amateur de musique, né à la Rochelle vers 1770, se rendit à Paris en 1797, et y fut employé dans les bureaux de la marine, puis réformé en 1800. Assez bon musicien, et jouant du violon, il s'était lié avec le fournisseur Armand Seguin, amateur comme lui, qui lui suggéra le dessein d'écrire un journal concernant la musique. Ce journal parut en 1803 sous le titre de *Correspondance des professeurs et amateurs de musique, rédigée par le citoyen Cocatrix*. Il en paraissait une feuille in-4° chaque semaine. Cette publication ne se soutint qu'environ dix-huit mois. La rédaction en était faible et manquait d'intérêt et de variété. Le rédacteur n'avait pas d'ailleurs le savoir nécessaire pour une telle entreprise, et ses opinions étaient entachées de beaucoup de préjugés de son temps. Vers la fin de 1804, Cocatrix s'est éloigné de Paris; on ignore ce qu'il est devenu.

COCCHI (CLAUDE), né à Gênes dans les dernières années du seizième siècle, fut maître de chapelle de la cathédrale de Trieste. On a publié de sa composition : 1° *Messe a cinque voci concertate col basso per l'organo*; in Venetia, appresso Alessandro Vincenti; 1627, in-4°. La dédicace singulière de cet ouvrage, *A l'Impératrice du ciel*, nous apprend que Cocchi était moine de l'ordre des grands cordeliers, ou *Mineurs conventuels*. — 2° *Salmi vespertini a 4 voci, con le litanie della B. M. V.*; Venise, Alex. Vincenti, 1626, in-4°.

COCCHI (JOACHIM), maître de chapelle au Conservatoire *degli Incurabili*, à Venise, naquit à Padoue en 1720. Son premier opéra, intitulé *Adélaïde*, fut représenté à Rome en 1743. En 1750 Cocchi était à Naples, où il obtint des succès dans plusieurs ouvrages. Ce fut peu de temps après cette époque qu'il alla à Venise prendre possession de sa place de maître de chapelle. En 1757 il partit pour l'Angleterre et y fit représenter plusieurs opéras; mais, n'ayant point réussi à faire goûter sa musique, il s'adonna pendant près de quinze ans à l'enseignement du chant, ce qui lui procura des sommes considérables. Il publia aussi à Londres deux suites de pièces de clavecin, des ouvertures et des cantates. En 1773 il retourna à Venise, et y reprit ses fonctions de maître au conservatoire : il est mort dans cette ville en 1804. Quoique ce compositeur ait eu un instant de vogue en Italie, surtout pour le genre bouffe, et bien qu'on l'ait comparé à Galuppi, il avait peu d'imagination, et n'est recommandable que par la clarté de son style et une gaieté assez franche. Voici la liste de ses ouvrages : 1° *Adelaide*; à Rome, en 1743. — 2° *Bajasette*; à Rome, 1746. — 3° *Giuseppe riconosciuto*; Naples, 1748. — 4° *Arminio*; à Rome, 1749. — 5° *Siroe*; à Naples, 1750. — 6° *La Mascherata*; 1751. — 7° *Le Donne vendicate*; 1752. — 8° *La Gouvernante rusée*, 1752. — 9° *Il Pazzo glorioso*; à Venise; 1753. — 10° *Semiramide riconosciuta*; 1753. — 11° *Rosaura fedele*; 1753. — 12° *Demofoonte*; 1754. — 13° *I Matti per amore*, 1756. — 14° *Zoe*; 1756. — 15° *Emira*; à Vénise, 1756. — 16° *Gli Amanti gelosi*; à Londres, 1757. — 17° *Zenobia*; 1758. — 18° *Issifile*; 1758. — 19° *Il Tempio della Gloria*; 1759. — 20° *La Clemenza di Tito*; 1760. — 21° *Erginda*; 1760. — 22° *Tito Manlio*; 1761. — 23° *Grande serenata*; 1761. — 24° *Alessandro nell' Indie*; 1761. — 25° *Le Nozze di Dorina*; 1762. — 26° *La Famiglia in scompiglio*; 1762.

Un autre compositeur du nom de *Cocchi*, ou plutôt *Cochi*, est cité comme maître distingué pour le style de théâtre, et comme étant né à Naples vers 1711, dans le volume des artistes musiciens de la *Biografia degli uomini illustri del regno di Napoli* (n° 27).

COCCIA (CHARLES), fils d'un violoniste de Naples, naquit en cette ville au mois d'avril 1789. Son père l'avait destiné à étudier l'architecture; mais son goût passionné pour la musique fit changer ce projet. Un maître obscur, nommé Visocchi, enseigna à Coccia les premiers principes de la musique. Il avait une jolie voix de soprano et chantait dans les églises. A l'âge de neuf ans il reçut des leçons de Pietro Capelli. Déjà il s'essayait à écrire, et il n'avait point encore atteint sa seizième année quand il composa une sérénade, quelques solfèges, une cantate et un caprice pour le piano. Ensuite il continua ses études au Conservatoire, sous la direction de Fenaroli et de Paisiello. Ce dernier maître l'avait pris sous sa protection spéciale : ce fut à sa recommandation que Coccia dut l'avantage d'être admis comme professeur de musique dans les meilleures maisons de Naples, et d'être nommé accompagnateur au piano de la musique particulière du roi Joseph Bonaparte.

En 1808 Coccia écrivit son premier opéra pour le théâtre *Valle*, de Rome, sous le titre, *il Matrimonio per cambiale* : cet ouvrage ne réussit pas. Découragé par ce premier échec, le compositeur voulait renoncer au théâtre et retourner à Naples pour y reprendre ses paisibles occupations; mais Paisiello lui rendit le courage, et l'engagea à écrire pour toutes les villes où il obtiendrait des engagements. Coccia alla donc à Florence, et y composa : — 2° *Il Poeta*

fortunato, qui fut bien accueilli, et suivi d'un grand nombre de pièces, notamment : 3° *La Verità nella bugia*; à Venise, 1810. — 4° *Voglia di dote e non di moglie*; Ferrare, 1810. A la seconde représentation de cet ouvrage, le bouffe Lipparini ayant été atteint d'une indisposition subite, Coccia chanta son rôle, et fut fort applaudi. — 5° *La Matilde*, 1811. — 6° *I Solitari*; Venise, 1812.—7° *Il Sogno verificato*; 1812. — 8° *Arrighetto*; Venise, 1814. — 9° *La Selvagia*; 1814. — 10° *Il Crescendo*; 1815.— 11° *Euristea*; 1815. — 12° *Evelina*; à Milan, 1815. — 13° *I Begli Usi di città*; Milan, 1816. — 14° *Clotilde*; à Venise, 1816. — 15° *Rinaldo d'Asti*; Rome, 1816. — 16° *Carlotta e Werter*; 1816. — 17° *Claudine*; à Turin, 1817. — 18° *La Vera Gloria*, cantate; à Padoue, 1817.— 19° *Etelinda*; Venise, 1817. — 20° *Similde*; à Ferrare, 1817. — 21° *Donna Caritea*; Turin, 1818. — 22° *Fayel*; à Florence, 1819. — 23° *La Fedeltà*, cantate; à Trieste, 1819. — 24° Cantate pour la naissance du roi de Rome; à Trevise, en 1811. — 25° Cantate pour l'entrée des armées alliées à Paris; Padoue, 1814. Appelé à Lisbonne comme compositeur en 1820, Coccia y fit représenter : — 26° *Atar*, opéra. — 27° *Il Lusitano*, cantate. — 28° *Mandane regina di Persia*; en 1821. — 29° *Elena e Costantino*, opéra semi-seria, dans la même année. — 30° *La Festa della Rosa*, opéra bouffe, en 1822. Au mois d'août 1823, Coccia se rendit à Londres pour y prendre la place de directeur de la musique du théâtre du roi. L'année suivante il fit imprimer dans cette ville plusieurs cantates, six duos de chant avec accompagnement de piano, et quelques autres petites productions. Pendant le temps qu'il dirigea la musique de l'opéra italien de Londres, il écrivit plusieurs morceaux pour divers ouvrages, et y fit représenter, en 1827 : — 31° *Maria Stuart*, opéra sérieux; puis il retourna à Naples en 1828, et il écrivit pour le théâtre de la Scala, à Milan. — 32° *L'Orfano della selve*; à Venise, en 1829. — 33° *Rosamunda*, opéra sérieux ; à Naples, en 1831: — 34° *Odoardo Stuart*; à Milan, en 1832. — 35° *Enrico di Montfort*, opéra sérieux ; et en 1833 : — 36° *Catarina di Guisa*. Dans cette même année, Coccia a fait un nouveau voyage à Londres. Les derniers ouvrages de ce compositeur, à Naples, ont été *la Figlia dell' Arciere*, *la Solitaria delle Asturie*, et *Giovanna II di Napoli*. Après le départ de Mercadante pour Naples, en 1836, Coccia lui a succédé dans la place de maître de chapelle de la cathédrale de Novare. En 1841 il a fait représenter au théâtre royal de Turin *Il Lago delle fate* (le Lac des fées), qui n'a pas réussi. Postérieurement il a été nommé inspecteur de chant de l'académie philharmonique de Turin.

Ce compositeur s'est fait une sorte de réputation en Italie par son opéra de *Clotilde*. Cet ouvrage fut représenté à Paris en 1821, mais sans succès. On en trouva le style vieux et les mélodies vulgaires. Il n'y a en effet point d'imagination dans la musique de cet artiste, et sa manière d'écrire est lâche et remplie d'incorrections. Ses études ont été faibles, et l'on voit qu'il n'a point eu connaissance des bons modèles classiques.

COCCIOLA (JEAN-BAPTISTE), maître de chapelle du chancelier de Lithuanie (Léon Sapieha), naquit à Verceil, en Piémont, vers la fin du seizième siècle. Il a fait imprimer une messe de sa composition, à huit voix avec basse continue, à Venise, en 1612, in-4°. On trouve quelques-uns de ses motets dans le *Parnasso musico bergameno*, ce qui a fait croire à Frezza qu'il était né à Bergame.

COCCIUS (MARC-ANTOINE SABELLICUS), né à Rome en 1438, mourut en 1507, à l'âge de soixante-dix ans. Il a écrit un poëme *de Rerum artiumque inventoribus*, qu'on trouve dans la collection de Matthæus *de Rerum inventoribus*; Hambourg, 1613. Sabellicus y parle beaucoup de la musique et des instruments.

COCHE (VICTOR-JEAN-BAPTISTE), ancien professeur de flûte au Conservatoire de Paris pendant la retraite momentanée de Tulou, est né à Arras (Pas-de-Calais) le 24 novembre 1806. Admis au Conservatoire de Paris le 25 mai 1826, il étudia d'abord le violoncelle sous la direction de M. Vaslin; puis il fut élève de Tulou pour la flûte et obtint le premier prix de son instrument au concours, en 1831. Il a publié de sa composition des airs variés pour la flûte, des fantaisies concertantes pour cet instrument et pour le piano, et des duos pour les mêmes instruments, œuvres 3, 4, 8, 9, 10. M. Coche fut un des premiers flûtistes français qui adoptèrent la flûte de Boehm, à laquelle il essaya toutefois de faire quelques modifications exécutées par M. Buffet jeune, de Paris. M. Coche appela l'attention des artistes sur le nouvel instrument par la publication d'une brochure qui a pour titre *Examen critique de la flûte ordinaire comparée à la flûte de Boehm*; Paris, 1838, in-8° de 30 pages, avec une planche. Dans la même année, l'artiste soumit à l'examen de la classe des beaux-arts de l'Institut de France la méthode qu'il avait composée pour l'usage de la nouvelle flûte : elle fut approuvée, sur le rapport favorable de Berton, le 24 mars 1838. L'ouvrage a été publié sous

ce titre : *Méthode pour servir à l'enseignement de la nouvelle flûte inventée par Gordon, modifiée par Boehm et perfectionnée par V. Coche et Buffet jeune. Dédiée à M. Cherubini, directeur du Conservatoire, etc., par V. Coche,* op. 15; Paris, 1839, gr. in-4°. La femme de cet artiste est professeur adjoint de piano au Conservatoire de Paris.

COCHEREAU (....), haute-contre de l'Opéra, du temps de Lulli, passait pour un habile chanteur. Il était en même temps au service du prince de Conti, et enseignait à chanter. Il est mort à Paris, le 5 mai 1722. On a de sa composition : trois livres d'*Airs à chanter,* imprimés chez Ballard, sans date, in-4° obl.

COCHIN (CLAUDE-NICOLAS), dessinateur et graveur, naquit à Paris en 1715, et mourut dans cette ville le 29 avril 1790. On a de lui des *Lettres sur l'Opéra*; Paris, 1781, in-12.

COCHLÉE (JEAN), en latin *Cochlæus,* naquit à Wendelstein, près de Nuremberg, d'où lui vient la qualification de *Noricus*; les Norici, ancien peuple germain, ayant occupé cette partie de la Bavière. On n'est pas d'accord sur la date de sa naissance. Il est dit dans les *Nova Litteraria maris Balthici et Septentrionis* (mois de février 1699, page 41), qu'il vit le jour en 1502; Walther dit que ce fut en 1503; mais le journaliste et Walther sont évidemment dans l'erreur, car nous avons de Cochlée un livre imprimé en 1507. Le Duchat (dans le *Ducatiana*), se fondant sur l'épitaphe de Cochlée qui fixe la date de sa mort au 10 janvier 1552, à l'âge de soixante-douze ans, dit qu'il vint au monde en 1480; mais il est plus probable que ce fut en 1479, puisqu'il mourut à soixante-douze ans accomplis, dans les premiers jours de janvier 1552. Jean Peringskiold dit, dans ses notes sur la vie de Théodoric, roi des Ostrogoths, par Cochlée (1), que son nom allemand était *Dobnek.* Il n'indique pas la source de ce renseignement; mais il avait conféré la première édition publiée à Ingolstadt, en 1544, avec un manuscrit de Prague et un autre de Hambourg, et sans doute il avait trouvé dans cette collation quelque autorité pour ce fait. Cochlée fut aussi appelé *Jean Wendelstein*, du lieu de sa naissance; c'est sous ce nom qu'a paru la première édition du livre dont il sera parlé plus loin. Walther le cite sous ce même nom (*Musical-Lexicon*, p. 173),

(1) *Vita Theodorici regis Ostrogothorum et Italiæ, auctore Joanne Cochlæo, Germano, cum additamentis et annotationibus quæ Sueco Gothorum et Scanliæ expeditiones et commercia illustrant, opera Joannis Peringskioldi,* 1699, in-fol. Stockolmiæ.

et lui donne aussi le nom allemand de *Dobnek.* Ce Cochlée, ou Wendelstein, ou Dobnek, après avoir obtenu le grade de docteur en théologie, eut un canonicat à Worms, en 1521, et passa en la même qualité à l'église Saint-Victor de Mayence, en 1530; puis il fut appelé à Francfort-sur-le-Mein, comme doyen de l'église Sainte-Marie. Antagoniste ardent de Luther et de la réforme, il poussa le fanatisme jusqu'à proposer à son adversaire une conférence publique, sous la condition que celui qui succomberait dans cette lutte serait brûlé vif. Luther accepta le défi, mais leurs amis empêchèrent l'exécution de ce projet insensé.

Gerber a fait deux personnages différents du nom de *Jean Cochlée* dans son ancien *Lexique des musiciens,* dont un aurait été recteur de l'école de Saint-Laurent, à Nuremberg, tandis que l'autre aurait été doyen à Francfort; mais il les a réunis dans le *Nouveau Lexique* en un seul article, d'après le *Theatrum virorum eruditione clarorum* de Paul Freher. Des renseignements puisés dans le livre de celui-ci, il résulte que Cochlée a fait ses études de philosophie et de théologie à Cologne, où il se trouvait vers 1500, et où il obtint le grade de *maître ès arts*; qu'il retourna à Nuremberg vers 1509, et y fut fait recteur de l'école de Saint-Laurent; que les troubles de religion l'obligèrent à s'éloigner de cette ville en 1517, et qu'il alla en Italie; qu'il obtint à Ferrare le doctorat en théologie, et qu'il retourna en Allemagne l'année suivante; qu'il vécut quelque temps dans la retraite à Nuremberg; puis qu'il obtint successivement les canonicats de Worms et de Mayence; enfin qu'il alla de cette dernière ville à Francfort, où il eut le décanat de Sainte-Marie. Toujours poursuivi par les progrès de la réforme, il se retira à Breslau, où il fut pourvu d'un canonicat, et y mourut le 10 janvier 1552, suivant de Thou et Aubert Lemire. (*Voy.* les *Éloges des hommes savants, tirés de l'histoire de M. de Thou,* avec des additions par Ant. Teissier, t. Iᵉʳ, p. 102 et suiv.). Simler (*Epitome bibliothecæ Conr. Gesneri*) est le seul parmi les anciens auteurs qui fasse mourir Cochlée à Vienne en Autriche; il a été suivi par Walther, Lichtenthal, Choron et Fayolle et d'autres. Gláréan nous apprend que Cochlée fut un de ses maîtres de musique pendant qu'il était à l'université de Cologne.

Il y a beaucoup d'obscurité et de confusion chez divers auteurs concernant le traité ou les traités de musique qui portent le nom de Cochlée. Gesner est la première cause des erreurs qui se sont accréditées à ce sujet; car il cite sous le nom de *Wen-*

delstein un livre imprimé à Cologne, en 1507, sous le titre de *Liber de musica activa* (Voy. Gesner, *in Pandect., lib. VII, tit. 3, fol.* 82, et Simler, *Ex Gesnero in Epitom. Biblioth.* p. 509.). Or le titre de l'ouvrage de Cochlée imprimé à Cologne, en 1507, est celui-ci : *Tractatus de musicæ definitione et inventione, clavibus, vocibus, coruimdem mutationes, transpositiones et fictiones, modisque, intervallis, tonis, psalmorum intonatione, etc., auctore Jo. Wendelstein.*

Item. Eodem volumine ejusdem J. Wendelstein cantus choralis exercitium.

Item. Ejusd. secunda pars quæ est de musica figurali, ubi de mensura, figuris notarum, pausis, signis, proportionibus, ligaturis, tactu.

Item. Tertia pars quæ componendi ars et contrapunctus dicitur. A la dernière page on lit : *Finis totius musicæ activæ tres in partes divisæ. Opera quidem atque impensis impressæ per honestum virum Johannem Landen, inclytæ civitatis Coloniensis concivem. Anno Incarnationis Domini 1507, 6 idus julii;* in-4° gothique. On voit que le titre *de Musica activa* a été pris par Gesner à la dernière page du livre; mais que ce n'est pas celui que l'auteur a donné à son ouvrage. Après que Cochlée fut retourné à Nuremberg, il refondit son ouvrage et le divisa en quatre traités à l'usage des élèves de l'école Saint-Laurent. Il le publia ensuite en changeant le titre et le remplaçant par celui-ci : *Tetrachordum Musices Joannis Coclei (sic), Norici, artium magistri, Nuraberg nuper contextum; pro juventutis laurentianæ eruditione imprimis, etc. Hujus tetrachordi quatuor tractatus, quorum quilibet decem capita complectitur :* 1° *De Musices elementis;* 2° *De Musica gregoriana;* 3° *De octo tonis;* 4° *De Musica mensurali.* On lit au verso du dernier feuillet : *Finis tetrachordi musices. Nurnbergæ impress. in officina excusoria Joannis Weyssemburger sacerdotis, anno 1511,* petit in-4° gothique de 30 feuillets non chiffrés. Les exemples de musique contenus dans l'ouvrage sont gravés en bois. L'épître dédicatoire de Jean Cochlée à Antoine Kress, docteur en droit et préposé de l'église Saint-Laurent de Nuremberg, porte au bas cette souscription : *Ex scholis nostris octavo Calendas Julii : anno salutis 1511.* Cette édition fut promptement épuisée, car deux ans après il en parut une autre intitulée *Tetrachordum musices Joannis Coclei Norici artium magistri : Nurnbergæ editum : pro juventute laurentiana in primis : dein pro ceteris quoque musarum tirunculis. Nurnbergæ,* in *officina excusoria Friderici Peypus,* in-4°. Une dernière édition a paru à Nuremberg, en 1526, in-4°. A l'égard de l'ouvrage cité par Walther, sous ce titre : *Rudimenta musicæ et geometriæ, in quibus urbis Norimbergensis laus continetur, Norimbergæ,* 1512, in-4°, je doute de son existence, à moins que ce ne soit une reproduction du *Tetrachordum* de 1511, réuni à un traité d'éléments de géométrie et avec un autre frontispice. Chacun des quatre livres du *Tetrachordum* est divisé en dix chapitres.

COCLIUS (Adrien), musicien du seizième siècle, et élève de Josquin Desprez, vivait à Nuremberg. On a de lui : *Compendium musices descriptum ab Adriano Petit Coclio, discipulo Josquini de Pres, in quo præter cætera tractantur hæc :* 1° *de modo ornate canendi;* 2° *de regula contrapuncti;* 3° *de compositione;* Nuremberg, 1552, in-4° de quinze feuilles d'impression. L'auteur a destiné son ouvrage à l'école de cette ville. C'est un livre curieux et utile pour l'histoire de l'art : on y trouve un chapitre qui a pour titre *de Regula contrapuncti secundum doctrinam Josquini de Pratis.* E. L. Gerber, Lichtenthal, Choron et Fayolle, appellent l'auteur de ce livre *Coclicus.*

COCQUEREL (Adrien), dominicain au couvent de Lisieux, naquit à Vernon, au commencement du dix-septième siècle. Il est auteur d'un livre intitulé *Méthode universelle et très-brève et facile pour apprendre le plainchant sans maître;* Paris, 1647, in-4°. C'est une seconde édition; je n'ai pu découvrir la date de la première.

CODRONCHI (Baptiste), célèbre médecin italien, né à Imola, vers le milieu du seizième siècle, est auteur d'un ouvrage intitulé *de Vitiis vocis libri duo, in quibus non solum vocis definitio traditur et explicatur, sed illius differentiæ, instrumenta et causæ aperiuntur; ultimo de vocis conservatione, præservatione ac vitiorum ejus curatione tractatus, etc.;* Francfort, 1597, in-8° de 232 pages. Ce traité est ce qu'on a écrit de plus complet sur l'organe de la voix; mais on a fait dans ces derniers temps quelques découvertes qui ont avancé l'état des connaissances sur cet organe.

COEDÈS (M^me), née LECHANTRE, professeur de musique à Paris, fut élève de Désormery pour le piano, et de Rodolphe pour l'harmonie. On a publié sous son nom des *Lettres sur la musique, avec des exemples gravés;* Paris, Bossange, 1806, quatre-vingt-quatre pages in-8°. Lichtenthal écrit le nom de l'auteur *Cæder.*

L'ouvrage est divisé en quatre lettres, dont la première est une introduction générale, la deuxième traite des principes de la musique, la troisième des accords qui forment l'harmonie, et la quatrième, de la méthode à suivre dans l'enseignement.

COFERATI (MATTHIEU), ecclésiastique et maître de plain-chant à Florence, naquit dans cette ville et y publia *il Cantore addottrinato, o regole del canto corale*; Firenze, 1682. On a fait plusieurs éditions de ce livre; la troisième, qui est la meilleure, est de la même ville; 1708, in-8°. Un extrait du même ouvrage a été publié sous ce titre : *Scolare addottrinato nelle regole più necessarie a supersi del canto fermo*; in Firenze, 1785, in-8° de 43 pages. Coferati est aussi éditeur du recueil qui a pour titre: *Manuale degli invitatori co' suoi salmi da cantarsi nell' ore canoniche per ciascuna festa e feria per tutto l' anno*; in Firenze, 1691, in-8° de 196 pages. Enfin on a de Coferati un recueil de cantiques intitulé *Corona di sacre canzoni o lode spirituali di più divoti autori, con l'aggiunta delle loro arie in musica, per renderne più facile il canto*; Firenze, 1675, in-12.

COGAN (PHILIPPE), claveciniste, né à Doncaster en 1757, s'établit à Londres, où il a publié huit œuvres pour le piano, parmi lesquels on remarque : 1° *Six sonates pour le piano, avec acc. de violon, œuvre* 2°; Londres, 1788. — 2° *Concerto favori pour le piano, avec acc. de deux violons, alto, basse, deux flûtes et deux cors, op.* 6; Londres, 1792. — 3° *New Lessons for the harpsichord*, op. 8; ibid.

COGGINS (JOSEPH), professeur de piano, né en Angleterre vers 1780, a été élève et ensuite remplaçant du docteur Calcott. Il est auteur d'un bon ouvrage élémentaire pour le piano, intitulé *the Musical Assistant, containing all that is truly useful to the theory and practice of the piano forte*; Londres, etc., 1815. Il a aussi publié un divertissement pour le piano, sur un thème de Steibelt, et une fantaisie pour le même instrument.

COHEN (HENRI), professeur d'harmonie et compositeur, est né à Amsterdam en 1808, de parents aisés qui se fixèrent à Paris en 1811. Après avoir appris la musique dans son enfance, M. Cohen reçut des leçons d'harmonie de Reicha, apprit l'art du chant sous la direction de Lays, et plus tard de Pellegrini (de 1820 à 1830). Les premières compositions publiées par cet artiste consistent en quelques morceaux de piano, dont six fugues, des romances et des nocturnes. En 1832 il s'est rendu à Naples, et y est resté jusqu'en 1834, essayant de s'y faire connaître par des ouvrages dramatiques, mais n'ayant pu parvenir à faire représenter qu'un seul opera intitulé *l'Impegnatrice* au petit théâtre de la *Fenice*. De retour à Paris, M. Cohen y publia des romances et chanta dans les concerts avec quelque succès. En 1838 il retourna à Naples pour tenter de nouveaux efforts dans la composition dramatique; mais il ne fut pas plus heureux qu'au premier voyage. Il avait écrit pour le théâtre *Nuovo* un opéra bouffe intitulé *Avviso ai maritati*: mais la police théâtrale en empêcha la représentation. Découragé par ces ennuis, il revint à Paris en 1839, et s'y livra à l'enseignement du chant et de l'harmonie. En 1847 il a fait exécuter dans la salle du Conservatoire *Marguerite et Faust*, poëme lyrique en deux parties, qui fut bien accueilli et auquel les journaux de musique ont accordé des éloges. En 1851 M. Cohen a fait exécuter à la nouvelle société philharmonique de Londres, dont Berlioz dirigeait l'orchestre, *le Moine*, autre poëme lyrique qui fut aussi applaudi. Postérieurement il a été nommé directeur de la succursale du Conservatoire de Paris, à Lille : mais, ayant voulu s'affranchir de la domination d'une commission administrative attachée à cet établissement, il ne put s'entendre avec elle pour ses attributions de directeur et retourna à Paris. On a de cet artiste un *Traité d'harmonie pratique* et un recueil de *dix-huit solféges progressifs à trois et quatre voix* (Paris, S. Richault), gr. in-4°, qui décèlent un musicien instruit et un homme de goût.

Les journaux de l'Italie et la *Gazette générale de musique de Leipsick* ont mentionné divers opéras donnés par un compositeur nommé *Coen* ou *Cohen* (Henri), particulièrement *gli Intrecci amorosi*, représenté à Naples en 1840, et *Antonio Foscari*, joué avec succès à Bologne et à Turin en 1842, puis à Naples, dans l'année suivante : d'après les renseignements qui m'ont été fournis par l'artiste qui est l'objet de cette notice, il n'y a pas d'identité entre lui et son homonyme.

COHEN (JULES), pianiste et compositeur, est né à Marseille (Bouches-du-Rhône) le 2 novembre 1830. Dès son enfance il montra pour la musique un goût passionné, qui s'accrut avec les années et fut un obstacle invincible aux études de collège que ses parents voulurent lui faire recommencer à plusieurs reprises, et toujours sans succès. M. Cohen était âgé de seize ans quand sa famille, riche et considérée dans le monde financier, vint se fixer à Paris. Sur la recommandation d'Halévy, il fut admis au Conservatoire, où le premier prix de solfége lui fut décerné en 1847.

Devenu d'élève de Zimmerman pour le piano, il passa, après la retraite de ce maître, sous la direction de M. Marmontel, et obtint le premier prix de cet instrument au concours de 1850. Né pour l'art qu'il cultivait avec amour, il se distinguait dans toutes les études qui s'y rapportent. C'est ainsi qu'il obtint le premier prix d'orgue, comme élève de M. Benoist, en 1852, et qu'instruit par Halévy dans l'art du contrepoint et de la fugue, le second prix de cette faculté lui fut décerné en 1853, et qu'il obtint le premier dans l'année suivante. En 1855 M. Cohen se fit inscrire parmi les candidats du concours de composition de l'Institut de France. On sait que le premier prix de ce concours donne à celui dont le travail est couronné la position de pensionnaire du gouvernement pour séjourner à Rome et voyager pendant quatre ans. Sur les observations de son maître M. Halévy, M. Cohen, indépendant par la fortune de sa famille, eut la générosité de se retirer du concours; mais il obtint dans le même temps la compensation de ce sacrifice par sa nomination de professeur d'une classe destinée particulièrement aux pensionnaires, pour l'étude du répertoire des opéras. M. Cohen s'est fait connaître par un grand nombre de morceaux de piano qui se distinguent par l'élégance du style, par la grâce et la variété des idées, par un sentiment fin de l'harmonie, par le brillant et la nouveauté des traits. Parmi ces compositions, on compte 30 romances sans paroles, des chansons de genre, de grandes mazourkes, des nocturnes, élégies, pièces de caractère et 12 grandes études. Il a écrit aussi pour l'*harmonium* seul ou combiné avec divers instruments, entre autres 6 études expressives, des fantaisies, 12 préludes, et des trios pour harmonium, piano et violon. Ses ouvrages pour le chant consistent en 20 romances, chœurs sans accompagnement, beaucoup de musique religieuse, exécutée dans la plupart des églises de Paris, telle que: *O salutaris, Ave Regina cœlorum, Ave verum, Agnus Dei, Pie Jesu*, Messe des morts pour voix d'hommes, une messe hébraïque chantée dans le temple de la rue de Nazareth pour le mariage de la sœur de l'auteur, etc. Au nombre de ses œuvres pour l'orchestre on remarque deux symphonies, une ouverture en *fa*; une *idem* en *ré*, une autre en *sol*, des cantates et des chœurs. La plupart de ces ouvrages ont été exécutés dans les concerts dirigés par M. Pasdeloup à la salle *Herz* et dans les exercices du Conservatoire. Pour le théâtre, M. Cohen a écrit les chœurs d'*Athalie*, exécutés au Théâtre-Français, et trois opéras-comiques qui n'ont pas encore été représentés au moment où cette notice est écrite (1860).

COICK (Jean), ou **LE COQ**, que quelques biographes font anglais, et d'autres hollandais, vécut vers le milieu du seizième siècle, et se distingua par des compositions scientifiques. On trouve plusieurs de ses motets et de ses chansons dans les recueils publiés à cette époque, particulièrement dans celui qui parut à Anvers, en 1545, chez Tilman Susato. Une chanson contenue dans ce recueil est surtout remarquable par sa forme: elle est à cinq voix. Deux d'entre elles font un canon par mouvement rétrograde, et les trois autres accompagnent dans le style du contrepoint fugué.

COIGNET (Horace), compositeur, naquit à Lyon en 1736, et mourut à Paris le 29 août 1821. Il avait été d'abord dessinateur d'une fabrique d'étoffes, puis marchand brodeur. Plus tard ses affaires se dérangèrent, et il se rendit à Paris, où il fit sa profession de la musique, qu'il avait apprise dans sa jeunesse. Il a écrit pour *Pygmalion*, monodrame de Jean-Jacques Rousseau, une musique qui a été pendant plusieurs années la seule qu'on exécutât pour cette pièce au Théâtre-Français. Ce fut en 1770 que le philosophe de Genève, ayant fait un voyage à Lyon, lui proposa d'écrire la musique de *Pygmalion*, après avoir entendu quelques morceaux du *Médecin de l'amour*, de Coignet. Deux morceaux seulement de la musique de *Pygmalion* avaient été composés par Jean-Jacques Rousseau. Ce furent les seuls que Baudron (*voy.* ce nom) conserva quand il refit cet ouvrage. Un opuscule de Coignet, intitulé *J.-J. Rousseau à Lyon*, a été publié après sa mort dans le recueil des *Mélanges* de M. Péricaud, bibliothécaire de la ville de Lyon, lequel a pour titre *Lyon vu de Fourvières*; Lyon, 1833, 1 vol. in-8°, sans nom d'auteur. Coignet donne à entendre dans cet écrit que J.-J. Rousseau s'était attribué l'honneur d'avoir fait sa musique; ce qui est inexact, quoi qu'en aient dit les détracteurs de Jean-Jacques.

COKKEN (Jean-François-Barthélemy), dont le nom est orthographié Kocken sur ses ouvrages et dans les catalogues, est né à Paris, le 14 janvier 1802. Admis au Conservatoire de cette ville en 1818, il y devint élève de Delcambre pour le basson, et ses progrès furent si rapides sur cet instrument que le premier prix lui fut décerné au concours en 1820. Après avoir été longtemps attaché à l'orchestre du Théâtre-Italien comme premier basson, puis à l'Opéra, et enfin à la Société des concerts du Conservatoire, M. Cokken a été nommé professeur de basson de cette école, le 25 mai 1852, après la mort de Willent-Bordogni. Il a publié environ quarante œuvres de fantaisies, mélanges et variations pour son ins-

trument, sur des thèmes d'opéras français et italiens, à Paris, chez Richault, Cotelle, Colombier et Schonenberger.

COL (Simon), ménestrel de la musique de Charles V, roi de France, suivant une *ordonnance de l'ostel* de ce prince, datée de 1364, jouait de la trompette. Il paraît que son talent sur cet instrument était remarquable, car Guillaume de Machault dit de lui, dans une ballade :

De Simon Col oyez le doulx labeur;
A ce Simon nulz egale en trompeur

COLANDER (Antoine), organiste de l'électeur de Saxe, dans la première moitié du dix-septième siècle, étudia d'abord le droit à l'université de Leipsick, et fut organiste dans cette ville. Il quitta cette place en 1602, pour se rendre à Dresde, où il mourut en 1643. Gerber cite des motets à quatre voix de sa composition, mais sans faire connaître le lieu ni la date de l'impression.

COLASSE (Pascal), l'un des maîtres de la musique de la chambre de Louis XIV. Suivant l'*Essai sur la musique* de la Borde, le *Dictionnaire* de Ladvocat et les *Anecdotes dramatiques*, ce musicien était né à Paris, en 1639. D'après le *Dictionnaire historique des musiciens* de Choron et Fayolle, et le *Dictionnaire dramatique*, il serait né dans la même ville, en 1636; mais son acte de mariage avec la fille de Jean Bérin, dessinateur du cabinet du roi, fait à Paris, à la paroisse de Saint-Germain l'Auxerrois, le 7 novembre 1689, prouve qu'il était fils de « défunt Antoine Colasse, *bourgeois de Reims*, et d'Anne Martin. » Il est dit dans cet acte que Colasse était alors âgé d'environ *trente-sept ans*, ce qui ferait supposer qu'il était né en 1652; mais il est vraisemblable que, devenant l'époux d'une jeune fille de dix-huit ans, il aura voulu se rajeunir, et se sera donné trente-sept ans, au lieu de quarante-neuf ou cinquante qu'il avait réellement. Quoi qu'il en soit, il est certain qu'il entra à l'église de Saint-Paul, comme enfant de chœur, qu'il y fit une partie de ses études, et qu'il les acheva au collége de Navarre, où il avait obtenu une bourse. Après que Colasse fut sorti du collége, Lulli, ayant entendu parler de ses talents naturels pour la musique, le prit chez lui comme élève, le fit travailler à remplir les parties de chœurs et d'orchestre de ses opéras, dont il n'écrivait que le chant et la basse, et lui donna l'emploi de batteur de mesure à l'Opéra, à la place de Lalouette, qu'il venait de congédier (en 1677). Au mois de mai 1683, il obtint pour lui une des quatre places de maître de la musique de la chapelle du roi. Le 2 juillet 1696, le roi accorda à Colasse la charge de maître de la musique de sa chambre, vacante par la mort de Lambert. Vers le même temps, il obtint le privilége de l'établissement d'un Opéra à Lille, et en fit l'entreprise à ses dépens; mais un incendie renversa ses projets de fortune. Louis XIV, qui aimait la musique, d'ailleurs assez plate, de Colasse, lui fit cadeau de dix mille livres pour l'indemniser de ses pertes, et lui conserva sa place de maître de la musique de la chambre, bien qu'il eût cessé d'en remplir les fonctions pendant plusieurs années. Colasse ne sut pas profiter de son bonheur, car il se mit en tête de chercher la pierre philosophale, et il ruina sa bourse et sa santé. Le peu de succès de son opéra de *Polixène et Pyrrhus* acheva de lui déranger l'esprit, et il mourut à Versailles dans un état d'imbécillité, au mois de décembre 1709, âgé d'environ soixante-dix ans. L'année précédente il avait été forcé de renoncer à sa charge de maître de la musique de la chapelle du roi. Lulli avait gardé près de lui son élève jusqu'à sa mort (en 1687), et lui avait assuré par son testament un logement et cent pistoles de pension; mais Colasse ayant quitté les enfants de Lulli, auquel leur père avait voulu l'attacher, ils plaidèrent contre lui, et il perdit sa pension et son logement. Ce qu'il ne perdit pas, c'était une collection assez considérable d'airs de Lulli, que lui seul possédait. Il arrivait souvent que ce compositeur célèbre écrivait un air pour un de ses opéras, puis, n'en étant pas satisfait, en composait un autre. Il donnait ensuite celui qu'il rejetait à Colasse, en lui disant de le brûler, ce que celui-ci se gardait bien de faire; plus tard il utilisa tous ces morceaux dans ses ouvrages. Ces larcins lui furent souvent reprochés par des contemporains, et quelquefois il les avouait. On cite à ce sujet l'anecdote suivante. Un jour Colasse se prit de querelle avec un acteur de l'Opéra, et la dispute se termina par un combat à coups de poings dans lequel le compositeur eut ses habits déchirés. Un de ses amis, le voyant en cet état, lui dit : « Comme te voilà fait ! — Comme quelqu'un qui revient du pillage, » répondit la Rochois, célèbre actrice de ce temps. Malgré les emprunts faits à Lulli par Colasse, sa musique ne fut jamais en faveur auprès du public comme elle l'était à la cour; on la trouvait faible, languissante, et dépourvue d'expression dramatique. A l'exception de son opéra des *Noces de Thétys et Pélée*, aucun de ses ouvrages n'eut un succès véritable. Son *Achille*, dont les paroles étaient de Campistron, donna lieu à cette épigramme :

Entre Campistron et Colasse
Grand débat s'émeut au Parnasse,

Sur ce que l'opéra n'a pas un sort heureux,
De son mauvais succès nul ne se croit coupable :
L'un dit que la musique est plate et misérable,
L'autre, que la conduite et les vers sont affreux ;
Et le grand Apollon, toujours juge équitable,
Trouve qu'ils ont raison tous deux.

Outre un grand nombre de motets, de cantatilles et de cantates composés pour la chapelle et la chambre de Louis XIV, Colasse a écrit les ouvrages suivants : 1° *Achille et Polixène*, 1687, avec quelques morceaux de Lulli. — 2° *Thétys et Pélée*, 1689. — 3° *Énée et Lavinie*, 1690. — 4° *Astrée*, 1691. — 5° *Le ballet de Villeneuve-Saint-Georges*, 1692. — 6° *Les Saisons*, 1695, avec Louis Lulli. — 7° *Jason, ou la Toison d'or*, janvier 1696. — 8° *La Naissance de Vénus*, mai 1696. — 9° *Canente*, 1700. — 10° *Polixène et Pyrrhus*. Tous ces ouvrages ont été représentés à l'Académie royale de musique. On trouve à la bibliothèque de l'Arsenal, à Paris, la partition originale d'*Amarillis*, pastorale de Colasse, datée de 1689. Cet ouvrage n'a pas été représenté. Colasse a écrit aussi l'*Amour et l'Hymen*, divertissement composé d'un prologue et de huit scènes, exécuté au mariage du prince de Conti, dans l'hôtel de Conti, et la musique d'un des ballets des jésuites, qu'on trouve dans un volume de la collection Philidor à la bibliothèque du Conservatoire de musique de Paris.

COLBRAN (ISABELLA-ANGELA), première femme du célèbre compositeur Rossini, naquit à Madrid le 2 février 1785. Elle était fille de Gianni Colbran, musicien de la chapelle et de la chambre du roi d'Espagne. A l'âge de six ans, elle reçut les premières leçons de musique de François Pareja, compositeur et premier violoncelliste de Madrid. Trois ans après, elle passa sous la direction de Marinelli, dont elle reçut les conseils jusqu'à ce que Crescentini, ayant eu occasion de l'entendre, voulut se charger de la former dans l'art du chant. Lorsqu'il crut que le moment était venu de la produire en public, il lui prédit les succès qu'elle devait y obtenir, et ne se trompa point. De 1806 à 1815, mademoiselle Colbran a joui de la réputation méritée d'une des plus habiles cantatrices de l'Europe. En 1809 elle était à Milan en qualité de *prima donna seria*; l'année suivante elle chanta au théâtre de la *Fenice*, à Venise. Elle alla ensuite à Rome, et enfin à Naples, où elle a chanté sur le théâtre de *Saint-Charles*, jusqu'en 1821. Sa voix s'était conservée pure et juste jusqu'en 1815; mais, passé cette époque, M¹¹ᵉ Colbran commença à chanter tantôt au-dessus, tantôt au-dessous du ton, et quelquefois si faux que les oreilles des pauvres Napolitains étaient soumises à de rudes épreuves. Toutefois ils n'osaient témoigner leur mécontentement, car la cantatrice, qui était bien avec le directeur Barbaja, leur était imposée par la cour. Leur silence seul les vengeait de ce despotisme. Enfin Isabelle Colbran ayant épousé Rossini à Castenaso, près de Bologne, le 15 mars 1822, partit pour Vienne, chanta à Londres en 1823, et quitta le théâtre peu de temps après. Depuis lors elle cessa de se faire entendre en public. En 1824 elle a fait un voyage en Angleterre avec son mari, puis elle a résidé à Paris et à Bologne. Elle a composé quatre recueils de *Canzoni*, dont un est dédié à la reine d'Espagne, un à l'impératrice de Russie, le troisième à Crescentini, et le dernier au prince Eugène Beauharnais. Cette cantatrice célèbre est morte à Bologne, le 7 octobre 1845.

COLEIRE (RICHARD), ecclésiastique anglais, vivait dans la première moitié du dix-huitième siècle. Il fut d'abord vicaire à Isleworth et ensuite ministre à Richmond. On a de lui : *On erecting an Organ at Isleworth, a sermon on Psalm* 150 (Sur l'érection d'un orgue à Isleworth; sermon sur le psaume 150): Londres, 1738, in-4°.

COLEMAN (CHARLES), docteur en musique, fut d'abord attaché à la musique particulière de Charles Iᵉʳ, et après la révolution anglaise enseigna la musique à Londres. Il fut le premier qui conçut le projet de mettre en musique un intermède anglais, à l'imitation des Italiens. Un poëte, nommé William Davenant, fit les paroles, et le docteur Coleman, conjointement avec Henri Lawes, capitaine Cook et Georges Hudson, écrivit la musique. Cet intermède, dont on n'a pas retenu le titre, fut représenté à *Rutland-house*, pendant l'usurpation.

COLER (VALENTIN), ou **KOELER**, compositeur, né à Erfurt vers 1550, fut cantor à Sondershausen. On connaît les ouvrages suivants de sa composition : 1° *Trois messes et trois Magnificat*; Erfurt, 1599. — 2° *Cantionum sacrarum, quæ vulgo motetæ appellantur 4-8 et pluribus vocibus concinnatarum, libri* 1 et 2; Urseren, 1604, in-4°. Il est bien extraordinaire qu'une imprimerie de musique ait existé au commencement du dix-septième siècle dans un village de la Suisse, près du pont du Diable, au sein d'une étroite vallée du Saint-Gothard. Là se trouve un hospice de capucins, avec une belle église : il y a quelque apparence que Coler s'y était retiré, qu'il y écrivit ses deux livres de motets, et que les moines firent la dépense de leur impression. — 3° *Newe Lustige liebliche und artige Intraden, Tanze und Gagliarden*

auff allerley Saitenspiel; Iéna, 1605, in-4°.

COLER (Martin) ou KOLER, compositeur, né à Dantzig vers 1620, mena une vie errante, non-seulement dans sa jeunesse, mais même lorsqu'il fut devenu vieux. En 1661 il était à Hambourg, qu'il quitta pour aller, en 1665, occuper la place de maître de chapelle à Brunswick. Deux ans après il était au service du margrave de Bayreuth; mais on lui donna son congé en 1670, et il obtint un emploi dans le Holstein. On ignore combien de temps il resta dans cette situation, mais on le retrouve dans sa vieillesse à Hambourg, où il est mort en 1704. On a de sa composition : 1° *Melodien zu Ristens Passions-Andachten*; Hambourg, 1648, in-8°. Henri Pape a écrit la plus grande partie des mélodies de ce recueil. — 2° *Die Hochzeilliche Ehrenfackel dem Hrn. von Hardenberg zu Zell angezündet und ueberschickt von Martino Colero aus Danzig*, etc.; Hambourg, 1661, in-fol. — 3° *Sulamitische Seelen-Harmonie, das ist ein stimmiger Freudenhall etlicher geistlicher Psalmen*; Hambourg, 1662, in-fol.

COLET (Hippolyte-Raimond), professeur de contrepoint au Conservatoire de Paris, naquit le 5 novembre 1808, à Uzès (Gard), suivant les registres du secrétariat du Conservatoire, ou à Nîmes (Gard), le 5 novembre 1809, d'après ceux du secrétariat de l'Institut. Il était âgé de vingt ans lorsqu'il entra au Conservatoire de Paris, le 28 juin 1828, pour y apprendre l'harmonie; puis il suivit le cours de contrepoint de Reicha jusqu'à la fin d'octobre 1833. Dans l'année suivante il concourut à l'Institut pour le grand prix de composition; mais il n'obtint qu'un des seconds, et ne voulut plus courir les chances du concours dans les années suivantes. Peu de temps après il se maria. Sa femme, dont la beauté était remarquable, débuta dans la carrière des lettres par des recueils de poésies : plus tard M. Cousin lui donna des leçons de philosophie. Par l'influence de l'illustre philosophe, devenu ministre de l'instruction publique, Colet obtint sa nomination de professeur d'harmonie et de contrepoint au Conservatoire, le 5 novembre 1839. L'esprit rempli d'idées fausses sur l'art qu'il était chargé d'enseigner dans la première école du royaume, au grand déplaisir de Cherubini, Colet avait entrepris la tâche de faire revivre le système de l'unité de clefs, proposé longtemps auparavant par l'abbé de la Cassagne : il y eut à ce sujet de vives discussions dont la *Gazette musicale de Paris* a entretenu ses lecteurs. Colet était encore sous l'empire de ces idées lorsqu'il publia, en 1840, un gros livre intitulé : *la Panharmonie musicale, ou Cours complet de composition théorique et pratique*; Paris, Meissonnier et Heugel, 1 vol. in-fol. de 314 pages. Cet ouvrage est assez mal écrit et la matière y est traitée d'une manière diffuse et avec peu d'ordre. Comme la plupart des élèves de Reicha qui ont écrit des traités d'harmonie ou de composition, Colet se donne beaucoup de peine pour éviter d'aller au but par la ligne droite. Il a publié aussi un traité d'accompagnement pratique sous le titre de *Partimenti, ou Traité spécial dédié aux pianistes*; Paris, Chaillot, un vol. gr. in-4°; et *les Harmonies du Conservatoire*, ouvrage qu'on peut appeler le contrepointiste moderne; ibid., un vol. gr. in-4°. En 1841 il a fait jouer de sa composition *l'Ingénue*, opéra-comique en un acte, qui n'a pas réussi. Il est mort à Paris le 21 avril 1851.

COLETTI (Augustin-Bonaventure), compositeur et académicien philharmonique, né à Lucques, vécut à Venise vers le commencement du dix-huitième siècle. Le 9 novembre 1714 il fut nommé troisième organiste de la chapelle ducale de Saint-Marc, dans cette ville, pour jouer le petit orgue de chœur ou *organello*, et le 24 mai 1736 il obtint la place d'organiste du premier orgue, en remplacement de Lotti, devenu maître de la chapelle. Il mourut en 1752 et eut pour successeur Bertoni. Il a fait représenter dans cette ville deux opéras, *Paride e Ida*, 1706, et *Ifigenia*, dans la même année. Il a publié aussi : *Armonici Tributi o XII cantate a voce sola e cembalo*; Lucques, 1709.

COLETTI (Philippe), *basso cantante* distingué, est né à Rome en 1811. M. Busti, professeur de chant au collége royal de musique de Naples, a dirigé une partie de ses études. En 1834 Coletti débuta au théâtre du *Fondo* dans *il Turco in Italia*, où chantaient la Ungher et Caselli; puis il chanta au théâtre Saint-Charles dans la *Straniera* et dans le *Mosè*. Depuis ce temps il a brillé sur les théâtres principaux de l'Italie, à Gênes, Rome, Milan, Turin, Padoue, Naples, Bergame, Bologne, et dans les compagnies italiennes de Londres, Lisbonne, Vienne, etc. De tous les chanteurs que l'auteur de cette Biographie a entendus en Italie depuis 1841, Coletti est un des plus remarquables.

COLI (Antoine), prêtre attaché à la cathédrale de Correggio, est né dans cette ville vers 1790. Il est auteur d'un ouvrage qui a pour titre : *Vita di Bonifazio Asioli da Correggio, seguita dell' elenco delle opere del medesimo*; Milan, Ricordi, 1834, 1 vol. in-8°.

COLIN (Pierre-Gilbert), en latin *Colinus* ou *Colinæus*, fut compositeur et premier chapelain

de la chapelle des enfants de France, sous le règne de François I*er*. On lui avait donné le sobriquet de *Chamault*. Il entra dans la chapelle en 1532, et se retira en 1536, suivant un compte manuscrit de la maison des enfants de France, qui commence en 1526, et finit en 1536. (*Voy.* la *Revue musicale*, 6*e* ann., p. 242.) Les autres circonstances de la vie de Colin sont ignorées. On a publié sous son nom, à Lyon, un recueil de messes intitulé *Liber octo Missarum, cum modulis seu motettis et parthenicis conticis in laudem B. V. Mariæ*; 1541, in-fol. Six de ces messes sont à quatre voix, la septième à cinq, et la dernière à six. Jacques Moderne, imprimeur à Lyon, en a donné en 1552 une deuxième édition, in-fol., à laquelle il a joint une messe de *requiem* de Richafort. On trouve aussi dans cette édition des motets et un *Magnificat*. Le troisième livre des messes de Colin a été imprimé à Venise chez Antoine Gardane, en 1544, sous ce titre : *Liber tertius Missæ sex ad voces quatuor, D. Petri Colini, noviter impressæ ac diligentissimæ recognitæ*, in-4° obl. On voit que c'est une réimpression. Les titres de ces messes sont : 1° *Regnum mundi*. — 2° *Ave gloriosa*. — 3° *Beatus vir*. — 4° *Tant plus que bien*. — 5° *Emundemus*. — 6° *Christus resurgens*. Il y a une deuxième édition de ces messes, publiée à Venise en 1547 ; ou plutôt il est vraisemblable qu'il n'y a eu qu'un changement de frontispice; mais la réalité d'une autre édition donnée par Claude Merulo ne peut être mise en doute, car elle a été revue et publiée par lui sous ce titre : *Liber tertius Missarum 4 vocum D. Petri Colini, recognitus per Claudio Correggio, ac eodem noviter impres.*; Venise, 1567, in-4°. On connaît aussi de Pierre Gilbert Colin : *Missa quatuor vocibus, ad imitationem moduli* Confitemini *condita. Nunc primum in lucem edita, auctore D. Petro Collin, pueris symphoniacis ecclesiæ Æduensis præfecto. Parisiis, ex typographia Nicolai Duchemin, die 4 mensis julii* 1556, in-fol. max. On voit par le titre de cet ouvrage que Colin était devenu maître des enfants de chœur de la cathédrale d'Autun après sa sortie de la chapelle du roi ; *Missa quatuor vocibus, ad imitationem moduli* In me transierunt *condita; Auctore D. Petro Colin, etc.*; ibid. 12 julii 1556, in-fol. max. On trouve aussi les messes de Colin *Surgens Jesu, Confitemini*, et *In me transierunt*, dans le recueil qui a pour titre *Missarum musicalium liber primus, ex diversis iisdemque peritissimis auctoribus; Parisiis, ex typographia Nicolai du Chemin*, 1568, in-fol. Le quatrième livre de motets à quatre voix publié à Lyon par Jacques Moderne, en 1539, en contient deux de Colin. On en trouve aussi dans le cinquième livre à cinq et à six voix, publié par le même éditeur, en 1542; enfin le *XIIe livre, contenant XXX Chansons nouvelles à quatre parties*, publié à Paris par Pierre Attaingnant, en 1543, en renferme une de Colin. L'abbé Baini dit, dans ses Mémoires sur la vie et les ouvrages de Pierluigi de Palestrina (t. I*er*, n. 226) qu'il existe des messes manuscrites de Colin, sur d'anciennes chansons françaises, dans les archives de la chapelle pontificale.

COLIN (JEAN), prêtre, maître de musique de l'église cathédrale de Soissons, naquit à Beaune, et mourut en 1722, âgé de plus de quatre-vingts ans. Il prenait le titre de *Insignis Ecclesiæ Suessoniensis symphonetæ symphoniarca*. Il a publié les ouvrages suivants : 1° *Missa sex vocibus sub modulo : Ego flos campi*; Paris, Ballard, 1688, in-fol. — 2° *Missa pro defunctis, sex vocibus*; Paris, 1688, in-fol.

COLIN (PIERRE-FRANÇOIS), l'aîné, né le 21 mai 1781, entra comme élève au Conservatoire de musique, au mois de brumaire an V, et reçut des leçons de Domnich pour le cor. Dans la même année il obtint un second prix, et le premier lui fut décerné en 1803. Dans la suite il a abandonné son instrument, et, après avoir été employé à l'Opéra comme corniste, il a joué la partie d'alto dans l'orchestre de ce spectacle. Il a écrit un ouvrage qui a pour titre *du Cor, et de ceux qui l'ont perfectionné*. Il l'annonça par souscription en 1827, mais ce livre n'a point paru. Colin est mort au mois de février 1832.

COLIN (PIERRE-LOUIS), frère cadet du précédent, né le 21 novembre 1787, fut aussi élève de Domnich pour le cor, et entra au Conservatoire au mois de frimaire an V; le premier prix lui fut décerné en 1804. Il annonçait les dispositions les plus heureuses; mais il mourut fort jeune. Cet artiste a exécuté un solo de cor de sa composition dans un concert du Conservatoire, en 1808.

COLIZZI (JEAN-ANDRÉ), claveciniste italien, né vers 1740, a parcouru le Hanovre, la Hollande et l'Angleterre; il paraît s'être fixé en dernier lieu à Londres, où il a fait graver plusieurs de ses ouvrages. Les plus connus sont : 1° *Recueil de chansons, avec acc. de clavecin*; Brunswick, 1766. — 2° *Concerto pour le piano, avec acc. d'orchestre*; Londres. — 3° *Six sonates pour le clavecin, œuvre* 2°; Londres, Preston. — 4° *Six sonates pour le clavecin*, op. 4°; ibid. — 5° *Trois sonates pour le piano*, op. 5 ; Londres, Clementi.

— 6° *Airs anglais variés pour le piano*; ibid. — 7° *Petites sonates pour le piano*, op. 8; ibid. — 8° *Trois duos pour le piano*, op. 11. — 9° *Loto musical, ou Direction facile pour apprendre en s'amusant à connaître les différents airs de musique*; la Haye et Amsterdam, Hummel, 1787. Colizzi a aussi arrangé plusieurs ouvertures pour le piano, entre autres celle de l'*Amant statue*, gravée à Paris, en 1794.

COLLA (JOSEPH), maître de chapelle du duc Ferdinand de Parme, naquit à Parme en 1730, et mourut dans cette ville le 16 mars 1806. En 1780 il épousa la célèbre cantatrice Agujari. Il a beaucoup écrit pour l'église; mais toutes ses compositions de musique religieuse, consistant en messes, vêpres, hymnes, antiennes, etc., sont restées en manuscrit. On a de lui les opéras dont voici les titres 1° : *Enea in Cartagine*; à Turin, en 1770. — 2° *Didone*, en 1773. — 3° *Tolomeo*, en 1780.

Un autre musicien, nommé aussi *Joseph Colla*, et qui est fixé à Milan, a publié chez Ricordi des compositions légères pour le piano, la flûte, la guitare, etc.

COLLA (VINCENZO), maître de chapelle de la collégiale de Voghera, est né à Plaisance vers 1780. Comme compositeur, il a écrit beaucoup de musique d'église qui est restée en manuscrit; mais l'ouvrage par lequel il s'est fait connaître le plus avantageusement est un traité de contrepoint qu'il a publié sous ce titre : *Saggio teorico-pratico-musicale, ossia Metodo di contrappunto*; Turin, Pomba, 1819, deux vol. in-4°. La deuxième édition de ce livre a paru à Milan, chez Malatesta, en 1830, 2 parties in-4°, dont un composé d'exemples de musique, avec le portrait de l'auteur.

COLLADON (JEAN-DANIEL), physicien genevois, né en 1801, est auteur de divers écrits concernant la physique, au nombre desquels on remarque une dissertation *Sur la vitesse du son dans l'eau*. (Dans les *Annales de chimie et de physique*, publiées par Biot et Arago; Paris, 1827.) Ce morceau renferme les résultats d'expériences très-curieuses. Plus tard l'auteur a refondu son travail d'après de nouvelles expériences faites avec M. Sturm, et l'a publié sous ce titre : *Mémoire sur la compression des liquides et la vitesse du son dans l'eau*; Paris, 1837, in-4°.

COLLE (JEAN), médecin, né à Belluno, dans l'État de Venise, en 1558, étudia à Padoue, et fut reçu docteur en 1584. Il exerça d'abord la médecine à Venise pendant quinze ans, et fut ensuite premier médecin du duc d'Urbin, et professeur aux écoles de Padoue. Il mourut dans cette ville, au mois de juin 1631, âgé de soixante-treize ans. On a de lui une espèce d'encyclopédie où il traite d'une manière succincte de tous les arts, de toutes les sciences et particulièrement de la musique ; cet ouvrage est intitulé *de Idea et theatro imitatricium et imitabilium ad omnes intellectus facultates, scientias et artes, libri undecim*; Pesaro, 1618, in-fol.

COLLE (FRANÇOIS-MARIE), de la famille des comtes de Cesana, membre de l'académie de Padoue, né à Belluno vers 1730, a présenté au concours de l'Académie des sciences et des belles-lettres de Mantoue, en 1774, une dissertation intitulée : *Dissertazione sopra il quesito : Dimostrare che cosa fosse e quanta parte avesse la musica nell' educazione de' Greci, qual era la forza di una siffatta istituzione e qual vantaggio sperarsi potesse, se fosse introdotta nel piano della moderna educazione, presentata dal sig. Francesco Maria Colle de' nobili di S. Bartolomeo de' Colle, e de' conti di Cesana, Bullunense, socio dell' Academia letteraria e georgica di Belluno, al concorso dell' anno 1774, e coronata dalla reale Academia di scienze e belle lettere di Mantova*; Mantoue, 1775, in-4°, 140 pages. On trouve aussi cette dissertation dans les actes de l'Académie des sciences et belles-lettres de Mantoue, année 1773, t. 1er. Colle a publié une autre dissertation sur l'influence réciproque des mœurs sur la musique et de la musique sur les mœurs, dans les actes scientifiques et littéraires de l'Académie de Padoue (t. III, p. II, 1796, p. 154-168), sous ce titre : *Dell' influenza del costume nella collocazione de' vocaboli, o nell' armonia*.

COLLIER (JOEL), licencié en musique, pseudonyme sous lequel une critique mordante des voyages musicaux de Burney a été publiée. Cette critique, intitulée *Musical Travels through England* (Voyages musicaux en Angleterre), Londres, 1775, in-8°, a pour auteur un musicien nommé *Bicknell*. Elle eut beaucoup de succès et fut réimprimée à Londres en 1785, 1 vol. in-18. Les exemplaires des deux éditions sont devenus très-rares, parce que les familles de Burney et de Bicknell en ont fait disparaître un grand nombre. Cette plaisanterie a été renouvelée contre l'exploitation du système d'enseignement du piano de Logier (*voy.* ce nom), par M. Georges Veal, alto de l'orchestre de l'Opéra italien, à Londres, dans une nouvelle édition très-modifiée, sous ce titre : *Joel Collier redivivus, an entirely new edition of that celebrated author's Musical Travels. Dedicated*

to that great luminary of the musical world, J.-B. L.-G.-R. (Joel Collier rappelé à la vie; édition entièrement nouvelle du célèbre voyage musical de l'auteur. Dédié au grand luminaire du monde musical, J.-B. L. (Jean-Baptiste Logier); Londres, 1818, in-12. Le texte de l'ouvrage primitif a été conservé; mais toutes les notes ajoutées ont pour but de jeter du ridicule sur la méthode d'enseignement par le chiroplaste.

COLLINA (Joseph), avocat à Parme, né vers 1780, a fait imprimer un opuscule intitulé *della Musica, ragionamento recitato nella grand' aula del liceo Filarmonico di Bologna per la solenna distribuzione de' premj a gli scolari il giorno 19 giugno 1817*; Parma, della stamperia ducale, 1817, in-8° de 26 pages.

COLLINET (. . .), virtuose sur le flageolet, fut d'abord admis comme flûtiste au théâtre des Variétés, puis se livra à l'étude du flageolet, perfectionna cet instrument, en y ajoutant des clefs, et parvint à en jouer avec une habileté inconnue avant lui. Julien Clarchies, qui eut longtemps de la célébrité pour son talent de directeur d'orchestre de contredanses, engagea Collinet à appliquer son instrument à ce genre de musique; celui-ci goûta ses conseils, et bientôt la vogue dont il jouit fut telle qu'on ne voulut plus danser à Paris qu'au son du flageolet de Collinet. On a de cet artiste : 1° Deux concertos pour flageolet et orchestre; Paris, chez l'auteur. — 2° Un quatuor pour flageolet, violon, alto et violoncelle; ibid. — 3° Deux livres de duos pour deux flageolets; ibid. — 4° Plusieurs recueils d'airs variés pour deux flageolets; ibid. — 5° Plusieurs recueils de contredanses et valses pour flageolet, violon et basse, ou flageolet et piano; Paris, Langlois, Collinet, Frère et Meissonnier. — 6° Des exercices, des préludes et des pots-pourris pour flageolet seul. — 7° Une méthode de flageolet dont il a été fait deux éditions; Paris, Collinet.

COLLINET (. . .), fils du précédent, né à Paris, vers 1797, a surpassé son père dans l'art de jouer du flageolet. Il y avait dans son jeu plus de goût, plus d'élégance, sinon plus d'habileté dans l'exécution des traits difficiles. Il jouait les solos de flageolet dans le bon orchestre de danse organisé par Musard, et dans les bals de la cour. Collinet était aussi marchand de musique et d'instruments.

COLLINUS (Martin), musicien allemand qui vivait vers le milieu du seizième siècle, a mis en musique, pour une voix seule, les odes d'Horace, et les a fait imprimer sous ce titre : *Harmonia univoca in odas Horatianas, et in alia quædam carminum genera*; Strasbourg, 1568, in-12. L'indication de cet ouvrage, faite par Walther (*Musical. Lexicon*) et par E.-L. Gerber (*Neue hist. biogr. Lexikon der Tonkustler*), d'après la *Bibliothèque classique* de Draudius (p. 1625), n'est peut-être que la réimpression de la partie de ténor de l'ouvrage d'Egenolf (*voy.* ce nom), publié à Francfort, en 1532, sous le titre : *Melodiæ in odas Horalii, et quædam alia carminum genera*. Dans ce cas, la publication de Collinus serait simplement un plagiat.

COLMAN (Charles). Voy. COLEMAN.

COLO (Angelo), docteur en médecine, né à Bologne, a publié un livre sur l'action salutaire du magnétisme animal et de la musique dans le traitement des maladies, sous ce titre : *Prodromo sull' azione salutare del magnetismo animale e della musica, ossia Ragguaglio di tre interessanti guarigioni ultimamente ottenute col mezzo del magnetismo animale e della musica; con un cenno storico su i progressi del primo in Francia, e singolarmente in Germania*; Bologne, tipografia di Giuseppe Lucchesini, 1815.

COLO (J.-C.), pianiste italien, fixé à Vienne en Autriche, a publié depuis quelques années : 1° Variations pour le piano sur un thème de *la Famille suisse*; Vienne, Artaria. — 2° Six variations en *la*; Vienne, Haslinger. — 3° Six variations en *ut*; ibid. — 4° Trio pour piano, violon et alto, op. 3 ; Vienne, Weigl. — 5° Menuet pour piano ; Vienne, Cappi.

COLOMBANI (Horace), ou COLUMBANI, contrepointiste du seizième siècle, né à Vérone, fut moine de l'ordre des Mineurs conventuels ou Grands Cordeliers, et maître de chapelle du couvent de Saint-François à Milan. Il a publié les ouvrages suivants de sa composition : 1° *Harmonia super vespertinos omnium solemnitatum psalmos 6 vocum*; Venise, 1576, in-4°. — 2° *Completorium et cantiones sex ordinibus distinctas quinis vocibus super 8 tonos decantandos*; Brescia, 1585, in-8°. — 3° *Harmonia super vespert.omn.solemnit.psalmodia 6 voc.*; Venetiis, apud Gardanum, 1579. — 4° *Harmonia super Davidicos Psalmos vespert. major. solemnit. 5 vocibus, cum duobus canticis B. V.*; Brescia, Vinc. Sabio. 1584.—5° *Ad vesperas modul. Davidicæ in omn. totius anni solemnit. 9 voc.*; Venetiis, apud Vincentium, 1587. — 6° *Il primo libro de' Madrigali a cinque voci*; Venezia, Amadino, 1587, in-4° obl. — 7° *Il secondo libro de' Madrigali a 5 voci*; ibid., 1584, in-4°. Le premier livre est une réimpression. Dans le *Corollario cantionum sacrarum* de Lindner, on trouve sous le n° 46 un *Te Deum* à cinq voix, de la composition

de Colombani. Le P. Martini dit (*Saggio fondam. prat. di contrap.*, t. II, p. 74) que Colombani fut un des musiciens célèbres du seizième siècle qui voulurent témoigner leur estime et leur admiration à Pierluigi de Palestrina, en lui dédiant une collection de psaumes de leur composition, en 1592. Le catalogue de la bibliothèque musicale du roi de Portugal indique aussi sous le nom de cet auteur : 1° *Madrigali a* 6. — 2° *Madrigali a* 10, *lib.* 1. — 3° *Dilettevoli Magnificat a* 9. — 4° *Magnificat a* 14.

COLOMBANI (Quirino), de Correggio, avait, au commencement du dix-huitième siècle, la réputation d'un musicien distingué. Il jouait bien de plusieurs instruments, et a laissé en manuscrit diverses compositions, parmi lesquelles on remarque les cantates pour soprano avec clavecin, l'*Agrippina*, *Fileno*, *Cleopatra* et l'*Andromeda*, qui se trouvent à Rome, dans la collection de l'abbé Santini. Il mourut à Rome, en 1735, non sans indice d'empoisonnement, dit Colleoni (1) : *Non senza sospetto di veleno*.

COLOMBAT (Marc), médecin à Paris, né à Vienne, dans le département de l'Isère, le 28 juillet 1797, a obtenu au concours de l'Institut, en 1833, un prix de cinq mille francs, fondé par M. de Montyon en faveur de ceux qui perfectionnent l'art de guérir, à cause de procédés découverts par lui pour la cure du bégaiement. Dans la même année M. Colombat a publié un livre relatif à cette partie de la médecine, sous ce titre : *L'Orthophonie, ou Physiologie et thérapeutique du bégaiement et de tous les vices de la prononciation*; Paris, un vol. in-8° de 400 pages. On y trouve de bonnes observations applicables au chant. On a aussi de M. Colombat un ouvrage important intitulé *Traité médico-chirurgical des maladies des organes de la voix, ou Recherches théoriques et pratiques sur la physiologie, la pathologie, la thérapeutique et l'hygiène de l'appareil vocal;* Paris, 1834, un vol. in-8° avec planches. Une deuxième édition a été publiée sous ce titre : *Traité des maladies et de l'hygiène des organes de la voix*; Paris, Mansut, 1838, in-8° avec 2 planches.

COLOMBE (Ruggieri), dite *Colombe aînée*. *Voy.* Ruggieri (*Colombe*.)

COLOMBE (Raphael della), dominicain, était recteur de théologie et prédicateur général à Florence, au commencement du dix-septième siècle. Parmi d'autres ouvrages, il a laissé en manuscrit une *Lettera all' autore del libro de'*

(1) *Gli Scrittori di Correggio*, p. XIII.

laudi spirituali della musica. Ce manuscrit se conserve au couvent de *Santa-Marco* à Florence.

COLOMBELLE (Clotilde). *Voy.* Corelli.

COLOMBI (Joseph), né à Modène, en 1635, fut nommé maître de chapelle de la cour ducale au mois de décembre 1674, et succéda à Jean-Marie Bononcini dans la place de maître de chapelle de la cathédrale, en 1678. Il en remplit les fonctions jusqu'à la fin de septembre 1694, où il cessa de vivre à l'âge de cinquante-neuf ans. On a imprimé de sa composition : 1° *Sinfonie da camera*, op. 1°; Bologne, 1668, in-4°. — 2° *La Lira armonica*, op. 2°; ibid. 1673. — 3° *Balletti, Correnti*, etc., op. 3°; ibid. 1674. — 4° *Sonate a due violini con un bassetto*, op. 4°; ibid., 1676. — 5° *Sonate da camera a tre stromenti*; ibid., 1689. Il existe encore dans la bibliothèque ducale douze autres œuvres imprimées de cet artiste; mais je n'en ai pas les titres. On conserve aussi dans la même bibliothèque quatre livres de sonates pour divers instruments, par Colombi, en manuscrit.

COLOMBINI (François), organiste et compositeur à Massa di Carrara, était né dans un village des environs de Padoue, en 1573. Il a fait imprimer : 1° *Motetti concertati a* 2, 3, 4 *e* 5 *voci, lib.* 3, op. 6; Venezia, Vincenti, in-4°, 1638; *lib.* 4° ibid., in-4°, 1641. — 2° *Salmi a* 4 *voci*; ibid. — 3° *Concerti a* 2, 3, 4 *e* 5 *voci;* ibid. — 4° *Madrigali*; ibid., 1618.

COLOMBO (Nicolas), excellent facteur d'orgues, vivait à Venise en 1561; car ce fut dans cette année qu'il exécuta l'*Archiorgano* de Nicolo Vicentino. (*Voy.* ce nom.) Cet instrument avait un clavier de cent vingt-six touches auxquelles répondaient autant de tuyaux en bois, pour exécuter la musique des trois genres, diatonique, chromatique et enharmonique; mais la disposition de ces touches était telle que, malgré leur grand nombre, le clavier n'avait pas plus d'étendue qu'un clavier de moins de quatre octaves ordinaires.

COLOMBO (Jean-François-Antoine), cordelier, compositeur de musique, naquit à Ravenne au commencement du dix-septième siècle. Il fut maître de chapelle et organiste de l'église collégiale de Sainte-Thècle, dans sa ville natale. On connaît de lui les ouvrages suivants : 1° *Motetti*; Venise, 1643. — 2° *Missa et psalmi* 2 *et* 3 *vocibus concert.*; ibid., 1647. — 3° *Completorium, antiphonæ et litan.* 5 *voc.*; Venise, 1640. — *Syntaxis harmonica*, 2, 3 *et* 4 *voc*.

COLONNA (Fabio), en latin *Fabius Columna*, naquit à Naples, en 1567, d'une famille illustre. Botaniste distingué, il acquit de la célébrité par les ouvrages qu'il publia sur

l'objet principal de ses études. Il possédait aussi des connaissances étendues dans les langues latine et grecque, les mathématiques, la musique et la peinture. Ayant concouru à la fondation de l'académie des *Lyncei* à Rome, il prit depuis lors le nom de *Lynceo*. Dès son enfance, il avait éprouvé des atteintes d'épilepsie, dont il parvint à diminuer la violence par l'usage de la valériane ; mais, dans les dernières années de sa vie, ce mal augmenta au point d'altérer ses facultés morales, et de le réduire à un état d'imbécillité. Il mourut à Naples, en 1650, âgé de quatre-vingt-trois ans. On a de lui un livre qui a pour titre : *Della Sambuca lincea, ovvero dell' instrumento musico perfetto*, libri III ; Naples, 1618, in-4°. Cet ouvrage contient la description d'un instrument de l'invention de Colonna, propre à diviser le ton en trois parties égales, et qu'il appelle *Pentecontachordon*, parce qu'il était monté de cinquante cordes. Mersenne a donné la description de cet instrument dans son *Harmonie universelle*, liv. III, propos. XI. Doni dit que l'instrument et le livre sont absurdes (1) ; il ignorait que le système de la musique arabe est basé sur une absurdité semblable.

COLONNA (Jean-Ambroise), surnommé *Stampadorino*, fut un luthiste renommé qui vécut à Milan dans la première moitié du dix-septième siècle. Il a fait imprimer deux collections de pièces sous ces titres : 1° *Intavolatura di liuto*; Milan, 1616. — 2° *Intavolatura di chitarra spagnuola*; Milan, 1627.

COLONNA (Jean-Paul), maître de chapelle de Saint-Pétronne à Bologne et président de l'académie philharmonique, naquit à Brescia vers 1640, d'Antoine Colonna, constructeur d'orgues, suivant Cozzando, ou à Bologne, d'après d'autres biographes. Il apprit à jouer de l'orgue sous la direction d'Augustin Filipuzzi, puis il alla à Rome étudier la composition près de Carissimi, d'Abbatini et de Benevoli. De retour à Bologne, après plusieurs années d'absence, il fut un des premiers membres de l'académie des Philharmoniques, qui l'élut prince quatre fois, en 1672, 1674, 1685 et 1691. Il établit à Bologne une école de musique d'où sont sortis plusieurs bons musiciens, particulièrement J. Bononcini. Presque toutes ses compositions sont pour l'église ; cependant il a fait représenter à Bologne, en 1693, un opéra intitulé : *Amilcare*. Jean-Paul Colonna doit être considéré comme un des compositeurs italiens les plus distingués du dix-septième siècle, particulièrement dans le style d'Église, et comme un des fondateurs de la bonne école de Bologne. Son épitaphe, qui se trouve dans l'église de Saint-Pétronne de Bologne, nous apprend qu'il mourut le 28 novembre 1695. Elle est du reste d'un goût assez mauvais, comme on peut juger ici :

JOANNES.PAULUS
CANTUS.BASIS.ATQUE.COLVMNA
HIC.SITUS.EST
OMNIS.VOX.PIA.JUXTA.CANAT
OBIIT.QUARTO.KALEND.DECEMBRIS
MDCVC.

Voici la liste de ses ouvrages : 1° *Salmi brevi per tutto l'anno, a otto voci, con uno a due organi, se piace*, op. 1ª; Bologne, 1681, in-4°. — 2° *Motetti sacri a voce sola con due violini e bassetto de viola*, op. 2ª; ibid., 1691 ; c'est une réimpression. — 3° *Motetti a due e tre voci*, op. 3ª; ibid., 1698. — 4° *Letanie con il quattro antifone della B. Vergine ad otto voci piene*, op. 4ª; ibid., 1682, in-4°. — 5° *Messe piene a otto voci con uno a due organi*, op. 5ª; ibid., 1684, in-4°. — 6° *Messa, salmi e responsori per li defonti, a otto voci piene*, op. 6ª; ibid., 1685. — 7° *Il secondo libro de' salmi brevi a otto voci, con uno a due organi, se piace, con il Te Deum*, etc., op. 7ª; ibid., 1686, in-4°. — 8° *Compieta con le tre sequenze dell' anno, cioè : Victimæ Paschali, per la Resurrexione ; Veni Sancte Spiritus, per la Pentecoste ; e Lauda Sion Salvatorem, per il Corpus Domini, a otto voci piene*; ibid., 1687, in-4°. — 9° *Sacre lamentazioni della settimana santa, a voce sola*, op. 9ª; ibid., 1689, in-4°. — 10° *Messe e salmi concertati a 3, 4 e 5 voci, se piace, con stromenti e ripieni a beneplacito*, op. 10°; ibid., 1691, in-4°. — 11° *Psalmi octo vocibus ad ritum ecclesiasticæ musices concinendi et ad primi et secundi organi sonum accommodati, liber tertius*, op. 11ª; ib. 1694, in-4°. — 12° *Psalmi ad vesperas, musicis trium, quatuor et quinque vocum concentibus unitis cum symphoniis ex obligatione, et cum aliis quinque partibus simul cum illis canentibus ad placitum*, op. 12ª ; ibid., 1694, in-4°. — 13° *La Profezia d'Eliseo nell' assedio di Samaria*, oratorio ; Modena, 1688, in-4o. Paolucci a inséré un *Pange lingua* de Colonna dans son *Arte pratica di contrappunto*, t. 1er, p. 199. L'ancien fonds de manuscrits de la mai-

(1) Fabius Columna, vir nobilis, rerumque naturalium diligentissimus, Neapoli nuper diem suum obiit : is, immatura pravaque ambitione instinctus, librum quemdam ad theoreticam musicam spectantem *Sambucæ lynceæ* titulo juvenis adhuc effudit ; quo nescio (parcant mihi ejus quæso manes) an quidquam ineptius, atque ἀμουσότερον jam dudum prodierit. (*De Præstantia musicæ veteris*, t. I, p. 99, ex operis.)

son Breitkopf à Leipsick contenait une messe de ce compositeur, à cinq voix, avec un orchestre ajouté par Harrer; une autre messe à trois chœurs, avec orchestre, et un oratorio de saint Basile, exécuté à Bologne, en 1680. Berardi a dédié le septième chapitre de la seconde partie de ses mélanges de musique (*Miscellanea musicale*) à Jean-Paul Colonna. Une collection des œuvres de musique d'église de ce compositeur célèbre, recueillie par ordre de l'empereur Léopold 1er, existe en partition manuscrite à la bibliothèque impériale de Vienne; elle contient : 1° Deux *Beatus vir* à 8 et à 9 voix avec instruments. — 2° Un *Benedictus Dominus Deus Israel* à 8 voix, sans accompagnement. — 3° Un idem à 9 voix avec instruments. — 4° Des Complies à 5 avec instruments. — 5° Cinq *Confitebor* à 3 voix et instruments. — 6° Deux idem à 4. — 7° Un idem à 5. — 8° *Credidi propter* à 3 voix et instruments. — 9° Trois *Credo* à 5 avec instruments. — 10° *Credo* à 8 avec instruments. — 11° *De profundis* à 4, idem. — 12° Quatre *Dixit* à 5 avec instruments. — 13° Quatre *Dixit* à 8 avec instruments. — 14° Trois idem à 9 avec instruments. — 15° *Domine ad adjuvandum* à 2 avec violons. — 16° Un idem à 4 avec instruments. — 17° 4 idem à 5 avec instruments. — 18° Deux idem à 8 avec instruments. — 19° Invitatoire des morts à 8 voix à *capella*. — 20° *Kyrie* et séquences des morts (*Dies iræ*) à 5 voix et instruments. — 21° *Lætatus sum* à 5 voix et instruments. — 22° *Laudate Dominum* à 9 et instruments. — 23° *Laudate Dominum* à 3 chœurs sans accompagnements. — 24° Trois *Laudate pueri* à 4 voix avec violons. — 25° Un idem à 8 et instruments. — 26° Un idem à 9 et instruments. — 27° Sept *Magnificat* à 5 et instruments. — 28° Trois idem à 9 et instruments. — 29° Sept messes à 5 voix et instruments. — 30° Une idem à 8 et instruments. — 31° Une idem à 8 et instruments. — 32° Deux idem à 9 et instruments. — 33° *Miserere* à 8 en deux chœurs sans accompagnement. — 34° Un idem à 10 avec instruments. — 35° *Diffundite flores*, motet à 3 voix avec violons. — 36° *Jubilate, cantate, videte* à 5 avec instruments. — 37° *Lyra, plectra, plaudite* à 5 avec instruments. — 38° *O magnum divini amoris opus* à voix seule et violons. — 39° *Nunc dimittis* à 5 et instruments. — 40° *Stabat Mater* à 5 et instruments. — 41° Un idem à 2 chœurs et orgue. — 42° Deux *Veni Creator* à 5 et instruments. — 43° *Veni Sancte Spiritus* à 5 et instruments. — 44° *Absalone*, oratorio en 2 parties avec instruments.

COLTELLINI (JEAN), surnommé *il Polino*, musicien au service du magistrat de la ville de Bologne, vécut dans la seconde moitié du seizième siècle. Il a publié de sa composition : *Il primo libro de' madrigali a 5 voci*; Ferrare, ap. Vittoria Baldini, 1579. Le deuxième livre a paru en 1582, et le troisième en 1586, chez le même éditeur.

COLTELLINI (CÉLESTE), excellente cantatrice, fille du poëte de ce nom, est née à Livourne en 1764. Elle n'avait que dix-sept ans lorsqu'elle débuta à Naples, en 1781. L'empereur Joseph II, l'ayant entendue en 1783, lors du voyage qu'il fit en Italie, en fut si charmé, qu'il la fit engager à l'Opéra de Vienne, avec un traitement de dix mille ducats. En 1790, elle était retournée à Naples, et y chantait avec le plus grand succès. Sa voix était un mezzo soprano. Reichardt dit que le rôle de Nina était son triomphe. C'est pour elle que Paisiello écrivit cet ouvrage. Son talent d'expression était si admirable, son accent si pathétique dans la délicieuse romance, *Il mio ben quando verrà*, qu'une grande dame, fondant en larmes, s'écria : *Sì, sì, lo rivedrai il tuo Lindoro* (Oui, oui, tu le reverras, ton Lindor). Vers 1795 elle s'est retirée pour se marier avec un négociant français nommé *Méricofre*, que la révolution napolitaine obligea de se réfugier à Marseille en 1800. Madame Méricofre y resta jusqu'en 1804, puis elle retourna à Naples, et y vécut encore longtemps. Lablache, qui, dans sa jeunesse, la connut et fit souvent de la musique avec elle, disait que, quoique vieille, elle lui faisait comprendre, par la perfection de son style, ce qu'avait été l'art du chant à la belle époque du dix-huitième siècle.

COMA (ANNIBAL), compositeur italien qui florissait dans la seconde moitié du seizième siècle, naquit à Carpi, dans le duché de Modène; suivant Tiraboschi (*Bibliot. modenese*, t. VI, p. 582), mais plutôt à Rovigo, d'après le frontispice de ses madrigaux à cinq voix. On connaît de lui : 1° *Madrigali a cinque voci con un dialogo a otto*; Venise, Ant. Gardano, 1568, in-4° obl. — 2° *Il primo libro de' Madrigali a quattro voci*; ibid., 1585. — 3° *Il secondo libro de' Madrigali a quattro*; ibid., 1588. Deux autres livres de madrigaux à quatre voix ont paru postérieurement; mais je n'en ai pas les dates.

COMA (ANTOINE), maître de chapelle de la collégiale de Saint-Blaise, à Cento, dans l'État de l'Église, s'est fait connaître comme compositeur par les ouvrages suivants : 1° *Officium B. M. V. quinque vocibus*; *Venetiis*, ap. Ric. Amadinum, 1606. — 2° *Sacræ cantiones*,

2, 3 et 4 *vocum*, et *Stabat Mater*, op. 5; Bologne, J. Rossi, 1614, in-4°.

COMANEDO (FLAMINIO), compositeur, né à Milan vers 1570, a publié les ouvrages suivants de sa composition : 1° *Canzonette a 3 voci*, lib. 1; Venise, 1601. — 2° *Canzonette a 3 voci*, lib. 2; Milan, 1602. — 3° *Madrigali a cinque voci*; Venise, 1615. — 4° *Vesperi a quattro voci, con partitura per l'organo*; Venise, 1618.

COMBI (PIETRO), compositeur dramatique, né à Venise vers 1810, n'est connu que par les titres de quelques opéras qui n'ont pas réussi et dont on n'a rien retenu. Le premier, joué au théâtre *Nuovo* de Naples, pendant le carnaval de 1831, était intitulé *la Sposa e l'Eredità*. En 1838 M. Combi fit jouer à Trieste *Adelaide di Franconia*; en 1839, *Ginevra di Monreale*, à Gênes; dans l'année suivante, *Cosmo di Medici*, à Padoue; en 1841, *Luisa Strozzi*, à Gênes; et enfin, en 1842, *Cleopatra*, dans la même ville.

COMES (JEAN-BAPTISTE), compositeur espagnol, naquit dans la province de Valence vers 1560. Il fut nommé maître de chapelle de l'église métropolitaine de la capitale de cette province, à la fin du seizième siècle, et plus tard il abandonna cette place pour la direction du chœur de l'église appelée *del Patriarca*, laquelle avait été fondée par le bienheureux Jean de Rivera. Il conserva cette place jusqu'à sa mort. Comes est considéré en Espagne comme le chef de l'école de Valence. Ses œuvres, répandues dans les églises de l'Espagne, sont conservées particulièrement à Valence et à l'Escurial. Elles sont remarquables par l'élégance et le naturel du chant de toutes les parties. M. Eslava a publié de ce musicien distingué, dans sa collection intitulée *Lira sacro-hispana*, un Répons des matines de Noël, à 12 voix en trois chœurs, dont le mérite justifie la réputation de Comes en Espagne.

COMETTANT (JEAN-PIERRE-OSCAR), compositeur et littérateur, est né à Bordeaux (Gironde), le 18 avril 1819. Arrivé à Paris à l'âge d'environ dix-huit ans, il fut admis au Conservatoire le 26 novembre 1839, et y devint élève de M. Elwart pour l'harmonie; puis il suivit le cours de contrepoint et de composition de Carafa. Au mois de janvier 1844, il sortit de cette école, et commença à se faire connaître par quelques productions légères qui furent bien accueillies. En 1852, il se rendit aux États-Unis et revint en France trois ans après. Précédemment, en 1848, il avait pris part au concours ouvert par le gouvernement pour la composition de chants nationaux en chœur destinés spécialement à l'*Orphéon* de Paris et aux sociétés chorales de France : une médaille lui fut décernée dans ce concours pour son chant en chœur intitulé *Marche des travailleurs*. Vers le même temps, M. Comettant épousa une jeune cantatrice de talent, qui se fit applaudir dans les concerts de Paris et de quelques villes des départements, pendant les années 1849 et suivantes. Au nombre des ouvrages qui ont fait connaître M. Comettant comme compositeur, on remarque des fantaisies pour le piano sur des thèmes d'opéras (*Robert Bruce, Giralda, l'Enfant prodigue, Zerline, le Juif errant*, etc.); un caprice brillant sur *la Barcarolle*, op. 16; une fantaisie intitulée *la Bianchina*, op. 59; des études, parmi lesquelles on distingue la *Rêverie maritime*, dédiée à Mme Pleyel, et *Gabrielle*; trois duos caractéristiques pour piano et violon; des chœurs, au nombre desquels *le Joyeux Malbrough, la Marche des travailleurs, Hymne à la Vierge*, et un morceau élégant et plein de fantaisie intitulé *l'Alboni*, grande valse vocalisée à deux chœurs; des mélodies à voix seule avec piano, etc. M. Comettant a pris part à la rédaction de plusieurs revues musicales, notamment à celle du *Siècle*. Homme d'esprit et critique instruit, il a su donner de l'intérêt aux produits de sa plume. Les ouvrages qui lui assurent une place distinguée dans la littérature sont : 1° *Trois ans aux États-Unis; étude des mœurs et coutumes américaines*, 1 vol. in-18. — 2° *La Propriété intellectuelle au point de vue de la morale et du progrès*; Paris, 1858, 1 vol. gr. in-18. — 3° *Histoire d'un inventeur au dix-neuvième siècle. Adolphe Sax* (le célèbre facteur d'instruments de musique) : *ses ouvrages et ses luttes*; Paris, Pagnerre, 1860, 1 vol. gr. in-8° de 552 pages. — 4° *Portefeuille d'un musicien*; ibid., 1 vol. in-18.

COMI (GAUDENCE), né à Civita-Vecchia en 1749, se fixa à Paris vers 1784, et y fut attaché au service du prince de Conti. En 1786 il publia à Paris *Six Symphonies à huit parties*, op. 1, qui furent bien accueillies; elles furent suivies de six autres œuvres, consistant en trios, symphonies à grand orchestre, et six sonates pour deux cors et basse.

COMMER (FRANÇOIS), fils d'un architecte, est né à Cologne, le 23 janvier 1813. Pendant qu'il suivait les cours du collége des Jésuites, il reçut les premières leçons de musique d'un artiste de cette ville, nommé L. Kubel; puis il devint élève de Joseph Klein. A l'âge de quinze ans (1828) il obtint la place d'organiste au couvent des Carmélites, et peu de temps après il entra dans le chœur de la cathédrale. On y exécuta

plusieurs de ses compositions, parmi lesquelles se trouvait un graduel à 2 voix, avec orchestre, qui fut publié à Cologne en 1832. Peu de temps après, il partit pour Berlin, dans le but de compléter son instruction dans la musique : il y reçut des leçons de A. W. Bach pour l'orgue, suivit les cours de Marx (*voy.* ce nom) à l'université, et prit des leçons de composition de Rungenhagen. Ce maître, qui dirigeait alors l'académie royale de chant, le chargea des fonctions de bibliothécaire de cet établissement, où se trouvent un grand nombre d'œuvres des compositeurs des seizième et dix-septième siècles, qui proviennent de la collection rassemblée autrefois par Forkel (*voy.* ce nom). Pour sa propre instruction, Commer mit en partition une partie des plus beaux ouvrages de ce genre, et les publia en 1839, en quatre cahiers ou volumes, sous ce titre *Musica sacra. Sammlung der Meisterwerke des* 16en, 17en, *und* 18en *Jahrhunderts* (Recueil des plus belles compositions de musique sacrée des 16e, 17e et 18e siècles); Berlin, Bote et Bock, gr. in-4°. Le premier volume renferme un choix de pièces d'orgue des plus grands maîtres; le deuxième, des messes et motets de Carnazzi, Cordans, Durante, Fabio, Gallus, Gumpelzhaimer, Gaspard de Kerle, Legrenzi, Lotti, Mastioletti, Menegali, Palestrina et L. de Vittoria, pour des voix d'hommes, avec une basse chiffrée pour l'orgue; le troisième volume contient des hymnes, motets, antiennes et psaumes depuis quatre voix jusqu'à huit, en latin et en allemand, par Caldara, Palestrina, Legrenzi, Jean Gabrieli, Leo, Alexandre Scarlatti, Jean Walter, Henri Schütz, Michel Prætorius, Hammerschmidt et Pachelbel. Enfin, on trouve dans le quatrième volume un choix de chants classiques pour voix de contralto tirés des œuvres de Hændel, Hasse, Pergolèse, Durante, Jomelli, Lotti, Leo, Telemann et Roll. M. Commer reçut du roi de Prusse Frédéric-Guillaume III la grande médaille d'or pour cette publication. En 1842 il mit en musique, à la demande de M. de Humboldt, *les Grenouilles* d'Aristophane, et dans l'année suivante l'*Électre* de Sophocle : ces deux ouvrages ont été exécutés à Berlin. Dans les années 1844 et 1845, M. Commer fut nommé membre de l'académie royale des beaux-arts de Berlin, et de la société Néerlandaise de Rotterdam pour les progrès de la musique. Ce fut aussi dans le même temps qu'il reçut sa nomination de directeur du chœur de l'église Sainte-Edwige, et celle de professeur de chant à l'école royale d'Élisabeth. En 1847, il fonda avec Kullak une société de musique. Une deuxième collection de musique ancienne avait été entreprise par cet artiste : elle a été publiée sous le patronage de la société de Rotterdam, et a pour titre *Collectio operum musicorum Batavorum sæculi XVI. Edidit Franciscus Commer;* Mayence et Bruxelles, Schott (sans date), gr. in-4°. Cette collection, dont 10 cahiers ou volumes ont paru jusqu'à ce jour (1857), renferme des compositions de Clément (non papa), Willaert, Jacques Vaet, Jean de Clèves, Sébastien et Chrétien Hollander, ainsi que de plusieurs autres musiciens des Pays-Bas qui ont vécu dans le seizième siècle. Une troisième collection d'ancienne musique des dix-septième et dix-huitième siècles a été publiée par M. Commer, sous le titre de *Cantica sacra;* Berlin, Trautwein (J. Guttentag), 2 volumes. Homme d'érudition et d'une grande activité de travail, M. Commer a préparé plus de 30 volumes de la collection des musiciens des Pays-Bas, et, parmi ses autres travaux, il a mis en partition plus de mille messes, motets et psaumes. Ses propres compositions publiées consistent en 19 cahiers de chants et de *Lieder* pour 1, 2 et 3 voix, avec acc. de piano; 11 cahiers de chants pour 4 voix d'hommes; 10 cahiers de psaumes, motets et messes pour 4 voix d'hommes; 8 cahiers de motets à 4 voix diverses; environ cent morceaux pour 1, 2, 3 et 4 voix, insérés dans divers recueils. Ses ouvrages non publiés, mais qui ont été exécutés soit à Berlin, soit en plusieurs autres villes de l'Allemagne, sont : 1° *Der Zauberring* (l'Anneau magique), oratorio pour voix d'hommes avec orchestre, exécuté à Berlin en 1843, à Strelitz en 1845, et à Cologne en 1850. — 2° *Der Kiffaenser* (la Querelle domestique), pour voix d'hommes et orchestre. — 3° Cinq messes solennelles pour 4 voix et orchestre. — 4° Onze messes pour 4 voix et orgue. — 5° Graduel, offertoire et répons pour la semaine sainte. — 6° Ouverture, entr'actes, chœurs et ballets de la tragédie *Clotilde Montalvi*. — 7° *Te Deum* pour chœur et orchestre, exécuté par l'académie de chant, à Berlin, pour l'anniversaire de la naissance du roi, en 1846. — 8° *Domine salvum fac* et cantate solennelle pour la même circonstance, en 1855. — 9° *Les Grenouilles* d'Aristophane et l'*Électre* de Sophocle, pour voix d'hommes et orchestre; 10° Douze motets à 4 voix et orchestre. — 11° Douze motets à 4 voix et orgue. — 12° Cantate de la Passion, pour voix d'hommes et orgue. — 13° Grand nombre de morceaux pour diverses solennités, tous à 4 voix et orchestre. M. Commer a été nommé en 1850 professeur de chant au collège Frédéric-Guillaume et au Collège français. Le roi de Prusse l'a décoré en 1856 de

l'ordre de l'Aigle rouge de quatrième classe.

COMOLA (ANGE), excellent chanteur dans le style d'église, naquit à Isoletta, près de Verceil, vers 1769. Il apprit la musique sous la direction du chanoine Saltelli, fut attaché pendant quelque temps, comme chanteur, à la cathédrale de Verceil, et devint ensuite chanoine à Varallo, où il est mort en 1823. Il a laissé en manuscrit des messes et des motets.

COMPAN (HONORÉ), professeur de harpe et violoniste à Paris. On a de lui : 1° *Pièces en concerts pour la harpe*; Paris, 1779. — 2° *Recueil de petites pièces pour la harpe* ; ibid. — 3° *Méthode de harpe, ou Principes courts et clairs pour apprendre à jouer de cet instrument. On y a joint plusieurs petites pièces pour l'application des principes, et quelques ariettes choisies, avec accompagnement* ; Paris, Thomassin, 1783. Compan vivait encore en 1798 ; il était alors violoniste au théâtre de la Pantomime nationale. On a publié sous son nom une *Petite Méthode de musique* ; Paris, Frère.

COMPARETTI (ANDRÉ), physicien et médecin, né dans le Frioul au moins d'août 1746, mourut à Padoue le 22 décembre 1801. On a de lui un ouvrage important sur l'anatomie de l'oreille, intitulé *Observationes anatomicæ de aure interna comparatæ*; Padoue, 1789, un vol. in-4°. Ce livre a pour but de démontrer que le siége de l'ouïe se trouve dans le labyrinthe membraneux de l'oreille.

COMPENIUS (HENRI), constructeur d'orgues et compositeur, naquit à Nordhausen, vers 1540. Il fut un des cinquante-deux examinateurs nommés pour la réception du grand orgue de Groningue, en 1596. Ses ouvrages les plus connus sont : 1° L'orgue de la cathédrale de Magdebourg, composé de trois claviers, pédale et quarante-deux jeux, terminé en 1604. — 2° Celui de l'abbaye de Riddageshausen, à trois claviers, pédale et trente et un jeux. Comme compositeur, il a publié : *Christliche harmonia, zu Ehren dess new erwehllten Raths des 1572 Jahrs in Erffurdt, mit 5 Stimmen componirt*, 1572.

COMPENIUS (ISAÏE), organiste, facteur d'orgues et d'instruments du duc de Brunswick, naquit vers 1560. Il vivait à Brunswick vers 1600. On doit à Prætorius des renseignements sur cet artiste et sur ses travaux. C'est de lui que nous apprenons que Compenius avait écrit un traité de la construction des tuyaux d'orgue et de quelques autres parties de cet instrument. Prætorius promettait de mettre au jour cet ouvrage, mais il n'a jamais paru. Le même écrivain dit (*Syntagma mus.*, t. II, p. 140) que Compenius a inventé un jeu de flûte en bois (double flûte, *doiflæte*) qui chantait à la fois comme *huit* et comme *quatre pieds*, c'est-à-dire à l'octave. Ce jeu se trouve assez communément dans les orgues de la Thuringe. Les orgues qui ont été construites par Compenius sont : 1° celui du château de Hessen, composé de vingt-sept jeux en tuyaux de bois, construit en 1612, et qui fut placé en 1616 à Frederichsbourg, en Danemark ; 2° le grand orgue de Bückebourg, de quarante-huit jeux, trois claviers et pédale, construit en 1615; 3° l'orgue de l'église Saint-Maurice, à Halle, construit en 1625.

COMPENIUS (Louis), constructeur d'orgues, paraît avoir vécu à Erfurt vers le milieu du dix-septième siècle. En 1649 il a fini l'orgue de l'église des Prédicateurs, dans la même ville, auquel on a ajouté plusieurs jeux depuis lors.

COMPÈRE (Louis), célèbre contrepointiste, naquit vers le milieu du quinzième siècle. M. l'abbé Baini, citant ce musicien dans l'index de ses Mémoires sur la vie et les ouvrages de Pierluigi de Palestrina, le désigne sous le surnom de *le Normant*, mais sans indiquer dans l'ouvrage sur quelle autorité il lui donne cette qualification. Sans doute il s'est appuyé de quelque manuscrit ou ancienne publication; mais je crois qu'il a été induit en erreur par une similitude de nom, comme je le ferai voir tout à l'heure. Il est au moins vraisemblable que Compère n'est pas né en Normandie, et qu'il a vu le jour dans l'ancienne Flandre française, car Claude Héméré (*Tabell. chronol. decan. Sancti-Quintini*, p. 162) et Colliete (*Mémoires pour servir à l'histoire du Vermandois*, t. III, p. 159) disent, d'après des actes authentiques et des registres anciens, que Compère fut d'abord enfant de chœur à la cathédrale de Saint-Quentin.

Le nom de ce musicien a donné lieu à beaucoup d'erreurs. L'abbé Baini l'appelle « *Loyset, detto Compere, e mon Compere come il Normant.* » Kiesewetter semble hésiter sur le nom véritable, car il indique dans son Mémoire sur les musiciens belges, couronné par l'Institut des Pays-Bas (p. 32), et dans son ouvrage postérieur intitulé *Geschichte der europæische abendlændischen oder unsrer heutigen musik* (p. 56), le nom de *Compère* comme celui de famille, et *Loyset* comme le prénom, tandis que, dans ce dernier ouvrage (p. 103), il indiqua d'abord celui de *Loyset*, puis celui de *Compère* (1).

(1) Kiesewetter a été fort blessé de ce passage de la première édition de la *Biographie universelle des musiciens*, et s'est empressé d'en essayer la réfutation, dans un article signé des deux initiales supposées P. P., lequel fut in-

Forkel, qui ne dit rien de Compère, parle d'un musicien nommé *Loyset Piéton* (*Allgem. Geschichte der Musik*, t. II, p. 648), et considère *Loyset* comme le nom, et *Piéton* comme un sobriquet (1). Or Piéton (Louis) fut un musicien né vers la fin du quinzième siècle, ou plutôt au commencement du seizième, à Bernay, en Normandie (*voy.* Piéton), et c'est lui qui a été désigné autrefois sous le nom de *le Normant*. Au surplus, il ne peut y avoir confusion entre les deux musiciens, pour qui examine avec attention ce qui les concerne; car Piéton est nommé avec ou sans son prénom *Loyset*, dans tous les recueils qui renferment quelqu'une de ses compositions; et il est à remarquer que le plus ancien de ces recueils est de 1534 : les autres vont jusqu'en 1548, c'est-à-dire trente ans après la mort de Loyset Compère. C'est donc de celui-ci que Jean Lemaire de Belges a parlé dans ces vers du poëme de *Vénus*, écrit avant 1512 :

Les termes doux de Loyset Compère
Font mélodie aux cieux même confine (2).

Il y a un demi-siècle d'intervalle entre Compère et Piéton.

Quant au nom de *Loyset*, c'est le diminutif de *Loys* (Louis), c'est-à-dire *le petit Louis*; dénomination d'amitié et de bienveillance dont on se servait, à l'égard de certains artistes, comme on disait autrefois dans les Pays-Bas *Jannekin* pour *Jan* (Jean), *Josekin* pour *Josse* (Joseph), *Pierkin* ou *Pieyerkin* pour *Pleyer* (Pierre); ainsi *Loyset* (le petit Louis) était le prénom de *Compère*. A l'égard de la dénomination de *Monsieur mon Compère*, qu'on trouve dans un manuscrit des archives de la chapelle pontificale (n° 42) et dans plusieurs autres endroits, on ne peut douter que ce ne soit un jeu de mots auquel le nom du musicien avait donné lieu. Ces sortes de plaisanteries étaient fort en usage au temps où Compère vivait. E.-L. Gerber estropie le prénom de Loyset en celui de Loset, et y ajoute celui de *Samsom*, qu'il écrit *Sampsom* : je ne sais où il a pris cela.

Il est à peu près hors de doute que Compère a été élève d'Okeghem (*voy.* ce nom), et

séré dans la *Gazette générale de musique de Leipsick* (ann. 1837, n° 35), et qui n'est qu'un long verbiage, un véritable galimatias, duquel il est impossible de rien conclure, si ce n'est qu'il m'y dit des injures. Homme d'un mérite incontestable, Kiesewetter avait malheureusement une vanité puérile qui se révoltait contre toute critique de ses ouvrages.

(1) In der Ueberschrift dieser Motette führt *Loyset* den beynamen *Piéton* (loc. cit).

(2) Je me suis trompé évidemment lorsque j'ai dit dans la première édition de cette Biographie qu'il s'agit de Piéton dans ces vers.

qu'il fut le condisciple de Josquin, car Guillaume Crespel, qui fut aussi élève d'Okeghem, le nomme, dans sa *Déploration* sur la mort de ce grand musicien rapportée à l'article Brumel. (*Voy.* ce nom.) M. Ch. Gomart, dans ses *Notices historiques sur la maîtrise de Saint-Quentin*, etc., a publié l'extrait d'un ancien ouvrage manuscrit, par Quentin Delafons, duquel il résulte que Louis Compère avait obtenu un canonicat à la cathédrale de cette ville, dont il fut chancelier, et qu'il mourut dans cette situation, le 16 août 1518. (*Voy.* les Notices de M. Gomart, p. 41 et 42). Voici le passage :

« Plus bas et assez proche de la porte du
« vestiaire, on rencontre la sépulture de M⁰
« Compère (Louis), chanoine et chancelier de
« cette église, avec ces vers écrits tout à l'en-
« tour d'une grande pierre noire, qui nous ap-
« prennent qu'il est mort le 16 août 1518 :

« Hoc legitur saxo Ludovicus Compater unus,
« Musarum splendor dulcisonumque decus;
« Mille annis jungas quinquagentos ter quoque senos,
« Sextanto augusti legis hac, subsiste parumper
« Pro quamcumque potes manibus opem. »

« A peu de distance de cette sépulture, on
« trouve encore contre le gros pilier de la cha-
« pelle de Notre-Dame de Lorette cette ins-
« cription gravée sur une lame de cuivre :

Epitaphium Ludovici Compatris quondam cujus ecclesiæ celebris canonici cantorisve eximii.

« Clauditur obscuro Ludovici Compatris antro
« Rodenda a propriis hic caro verminibus.
« Musæ, dum vixit, nobis confrater amœnas
« Excoluit; manes sint ubi vita docet.
« Carmina quæ tumulo sunt circumscripta legenti,
« Annus quo periit proditur atque dies.
« L'an 1518, en août, 16 jours. »

« Et ici sont deux mains jointes ensemble,
« avec ces mots : *Comme à Compère* (1). »

Tous les auteurs du seizième siècle s'unissent pour louer le savoir qu'il avait acquis dans son art; ce que nous connaissons de ses ouvrages s'accorde avec les éloges qui en ont été faits. Malheureusement ces ouvrages sont en petit nombre. Dans un recueil imprimé à Venise par Petrucci de Fossombrone, en 1502, et qui a simplement pour titre *Motetti XXXIII*, on trouve deux motets de Compère, avec d'autres de Josquin (*sic*) de Près, de Brumel, de Gaspar, de Ghiselin,

(1) Tout ceci prouve que j'étais dans le vrai sur ce qui concerne la patrie de Compère ainsi que sur ses noms et prénoms, dans la première édition de la *Biographie universelle des musiciens*, et que Kiesewetter s'est égaré dans l'opposition qu'il a voulu me faire à ce sujet.

d'Alexandre Agricola et de Pinarol. Les trois livres de la collection rarissime imprimée par le même Petrucci, dans les années 1501 à 1503, sous le titre *Harmonice Musices Odhecaton*, renferme aussi des compositions de Compère. Le savant et exact M. Antoine Schmid, conservateur de la bibliothèque impériale de Vienne, a donné la description détaillée et le contenu du troisième livre de ce recueil dans son ouvrage intitulé *Ottaviano dei Petrucci da Fossombrone*. On y voit (p. 37 et suiv.) que le livre a pour titre *Canti C. N° centocinquanta*. Dans ces cent cinquante chants, tous à quatre voix, on trouve ceux-ci de Compère : 1° *Unne playsante fillete*; 2° *Mon père ma done mari*; 3° *Royne du ciel*; 4° *E vray Dieu que payne*. Les deux premiers livres de ce précieux recueil, longtemps inconnus, ont été retrouvés récemment par le savant M. Gaspari (*voy.* ce nom), de Bologne, et M. A. Catelani en a donné une très-bonne notice dans la *Gazzetta musicale di Milano*. (*Voy.* CATELANI.) Dans le catalogue du contenu de ces livres, on trouve neuf morceaux de Compère à quatre voix et huit à trois voix. L'*Odhecaton* renferme donc vingt et une compositions de Compère qui ne se trouvent pas ailleurs. Le quatrième livre des chants originaux connus sous le nom de *Frottole*, lesquels sont presque tous composés par des Italiens, renferme deux pièces de Compère; ce qui semble indiquer qu'il avait visité Venise dans sa jeunesse. Ce quatrième livre, publié à Venise par Petrucci, sans date, mais en 1504 ou 1505 au plus tard, a pour titre *Strambotti, Ode, Frottole, Sonetti, et modo de cantar versi latini e capituli. Libro quarto*. Les pièces composées par Compère sont : 1° *Che fa la ramacina*; 2° *Scaramella fa la galla*. Les *Fragmenta missarum* publiés par le même Petrucci, petit in-4° obl. (s. d.), contiennent un *Asperges me*, à quatre voix, et un *Credo* de la messe intitulée *Mon père*, également à quatre voix, composés par Compère. Le troisième livre des *Motetti de la Corona*, imprimé par Petrucci à Fossombrone en 1519, contient le motet : *O bone Jesu, illumina oculos*, sous le nom de Loyset. M. Antoine Schmid pense que ce prénom indique Piéton; mais, par les motifs dont il est parlé, il est plus vraisemblable que le morceau appartient à Compère. Enfin un recueil de motets à trois voix intitulé *Trium vocum Cantiones centum, etc.*, et publié à Nuremberg, en 1541, par Jean Petreius, est formé de morceaux composés par Loyset Compère, Mouton, Laurent Lemblin, Arnold de Bruck, Ant. Divitis, Henri Isaac, Sampsom, Benoît Ducis, Walther, Georges Forster, Adrien Willaert, Josquin, Clément Jannequin, Jean Gero, etc.

Le volume manuscrit des archives de la chapelle pontificale, coté n° 42, renferme (p. 78 et suivantes) un motet à cinq voix, composé par Compère sur des paroles différentes aux diverses parties : le ténor et le deuxième contralto chantent : *Fera pessima devoravit filium meum Joseph*, pendant que le soprano, le premier contralto et la basse font entendre des vers sur les querelles du pape Jules II et de Louis XII, roi de France.

Le manuscrit précieux qui appartenait à Guilbert de Pixérécourt, et dont il a été fait mention aux articles de Busnois et de Caron (*voy.* ces noms), contient plusieurs pièces de Compère, que l'auteur de cette Biographie a mises en partition, pour faire partie d'une collection de monuments des premiers temps de la musique harmonique.

COMTE (ANTOINE LE), maître de musique des églises de Sainte-Marie et de Saint-Martin, à Marle, vers la fin du dix-septième siècle, a publié : *Missa quinque vocibus ad imitationem moduli : O vivum ineffabilem*; Paris, Christophe Ballard, 1685, in-fol.

COMTE (AUGUSTE), mathématicien et fondateur de la doctrine du *positivisme*, est né à Montpellier, le 12 janvier 1798. Admis à l'École polytechnique en 1811, il y a fait de fortes études mathématiques. Depuis 1832 jusqu'en 1848 il a rempli dans cette école les fonctions de répétiteur d'analyse, puis d'examinateur des candidats pour l'admission. L'examen des théories philosophiques et socialistes de cet esprit distingué n'appartient pas à cet ouvrage. M. Comte n'y trouve sa place que pour les *Considérations générales sur l'acoustique* qui font partie de son *Cours de philosophie positive* (Paris, 1835 et années suiv., 6 volumes in-8°), et qui se trouvent dans le tome II°, pages 595-637. Cet aperçu général de la science renferme des vues originales qui ont de la portée.

CONCEIÇAM (PHILIPPE DA), moine portugais, né à Lisbonne, vécut dans un couvent à Castella, vers le commencement du dix-septième siècle. La Bibliothèque du roi de Portugal possédait des *Vilhancicos do sacramento e Natal* de sa composition.

CONCEIÇAM (PIERRE DA), clerc régulier, né à Lisbonne, fut à la fois bon poëte et compositeur distingué. Il est mort le 4 janvier 1712, à peine âgé de vingt et un ans. Machado (*Bibl. Lusit.*, t. III, p. 569) donne la liste suivante de ses compositions : 1° *Musica a 4 coros*, pour une comédie. — 2° *Loa com musica a 4 vozes*

— 3° *Vilhancicos a 3, 4 e 8 vozes.* — 4° *A cetera, e solfa de hum vilhancico.* — 5° *In exitu Israel de Egypto a 4 vozes, fundadas sobre o Canto-Chao do mesmo psalmo (In exitu Israel,* à quatre voix, sur le plain-chant de ce psaume).

CONCEIÇAM (Nuno da), moine portugais, né à Lisbonne, étudia la musique avec succès dans sa jeunesse, et devint maître de chapelle de son couvent à Coïmbre, où il est mort en 1737. On y conserve en manuscrit ses compositions, qui consistent en hymnes, motets, psaumes, etc.

CONCILIANI (Charles), chanteur habile, né à Sienne en 1744, débuta sur le théâtre de Venise, et eut bientôt une brillante réputation. En 1763 il passa au service de la cour de Bavière, mais il y resta peu, ayant été invité par Frédéric II, roi de Prusse, à faire partie de sa chapelle. Il vivait encore en 1812, et habitait une jolie maison de campagne près de Charlottenbourg, où il avait rassemblé une fort belle bibliothèque de musique. Les qualités qui distinguèrent cet artiste furent une belle mise de voix, une grande légèreté, et surtout un trille admirable.

CONCONE (Joseph), professeur de chant et compositeur, est né à Turin vers 1810, et y a fait ses études musicales. Le premier ouvrage qui le fit connaître fut un opéra intitulé un'*Episodio di S. Michele*, représenté à Turin en 1836. L'année suivante M. Concone s'établit à Paris, où il se livra à l'enseignement du chant. Il y a publié : 1° *Comtesse et Bachelette*, duettino pour 2 sopranos avec piano. — 2° *Judith*, scène et air pour *mezzo soprano* avec piano. — 3° *Les Sœurs de lait*, duettino pour 2 sopranos avec piano. — 4° Cinquante leçons de chant pour le médium de la voix ; Paris, Richault. — 5° Exercices pour la voix avec piano, faisant suite aux Cinquante leçons pour le médium de la voix ; ibid. — 6° Quarante nouvelles leçons de chant spécialement composées pour basse ; ibid. — 7° Quinze vocalises pour soprano, servant d'études de perfectionnement. — 8° Quinze vocalises pour contralto, servant d'études de perfectionnement. — 9° Des mélodies, des romances, etc. Après la révolution de 1848 M. Concone est retourné dans sa patrie.

CONDILLAC (Étienne-Bonnot de), abbé de Mureaux, philosophe distingué du dix-huitième siècle, naquit à Grenoble en 1715. Ayant été nommé précepteur du duc de Parme, petit-fils de Louis XV, il écrivit pour son élève son *Cours d'études*, l'un des fondements les plus solides de sa réputation. En 1768 il fut reçu à l'Académie française, à la place de l'abbé d'Olivet. Il mourut dans sa terre de Flux, près de Beaugency, le 3 août 1780. Dans son *Essai sur l'origine des connaissances humaines*, il traite de l'origine et des progrès du langage et de la musique, 2° partie, § 5. Hiller a donné une traduction allemande de ce morceau dans ses *Notices et extraits sur la musique*, année 1766, p. 209. Ce que dit Condillac concernant la musique prouve que les meilleurs esprits peuvent s'égarer lorsqu'ils parlent de ce qu'ils ignorent.

CONESTABILE (le marquis Jean-Charles), amateur distingué de musique, écrivain élégant et membre de plusieurs académies, né à Pérouse (*Perugia*), vers 1812, s'est fait connaître d'abord dans sa patrie par divers écrits étrangers à l'objet de ce dictionnaire. Il est cité ici pour les deux ouvrages suivants, où se font remarquer l'esprit de critique et l'agrément du style : 1° *Vita di Niccolò Paganini da Genova*; Perugia, typographia di Vicenzo Bartelli, 1851, 1 vol. in-8° de 317 pages. — 2° *Notizie biografiche di Baltassari Ferri, musico celebratissimo, compilato da,* etc. ; Perugia, typographia Bartelli, 1846, in-8° de 16 pages.

CONFORTI (Jean-Baptiste), compositeur italien, élève de Claude Merulo, a publié en 1567, à Venise, in-4° obl., son premier œuvre de madrigaux à cinq voix. Ces renseignements sont les seuls qu'on ait sur cet artiste.

CONFORTI (Jean-Luc), né à Mileto dans la Calabre, vers 1560, fut admis à la chapelle pontificale de Rome le 4 novembre 1591, en qualité de chapelain chantre et contralto. On a de lui : *Passagi sopra tutti li salmi che ordinariamente canta la santa Chiesa, ne i vesperi della dominica, e ne i giorni festivi di tutto l' anno ; con il basso sotto per sonare, e cantare con organo, o con altri stromenti;* in Venetia, appresso Angelo Gardano fratelli, 1607, in-4°. Rien de plus ridicule que l'usage, d'ailleurs ancien, d'ornements multipliés sur le chant de l'Église, dont ce recueil fournit des exemples dans les psaumes des dimanches et fêtes. Cet usage devint surtout général au commencement du dix-septième siècle.

CONFORTO (Antoine), habile violoniste, naquit dans le Piémont en 1743, et fut élève de Pugnani. Lorsque Burney passa à Vienne, en 1772, il y trouva Conforto, qui y était établi. Ce virtuose a laissé en manuscrit deux œuvres de sonates pour le violon.

CONFORTO (Nicolas), compositeur dramatique, né en Italie, se fixa à Londres vers

1757, et y fit représenter un opéra intitulé *Antigono*, qui eut douze représentations.

CONINCK (François de), pianiste et compositeur, né le 20 février 1810 à Lebbeke (Flandre orientale), a étudié les éléments de la musique et du piano à Gand. Plus tard il s'est rendu à Paris et y a reçu des leçons de Pixis et de Kalkbrenner. Fixé à Bruxelles vers 1832, il s'y est livré à l'enseignement du piano, et y a publié un *Cours de piano d'après un nouveau système d'étude*, qu'il a dédié au roi Léopold. On a gravé de sa composition, à Bruxelles, beaucoup de morceaux de piano dans les formes en usage à cette époque.

CONRAD, moine bénédictin au monastère de Hirschau, vers 1140, fut philosophe, rhéteur, poëte et musicien, autant qu'on pouvait l'être de son temps. On a de lui un traité *de Musica et differentia tonorum*, lib. 1, dont on trouve des copies manuscrites dans plusieurs bibliothèques. (*Vid. Trith. in Chron. Hirsaug.* sub ann. 1091, p. 90 et 91.) Forkel et Lichtenthal ont fait par erreur deux articles d'un seul en distinguant Conrad du diocèse de Cologne de Conrad de Hirschau, et le traité *de Musica et differentia tonorum* de celui qu'ils citent sous le titre *de Musica et tonis*.

CONRAD DE MURE, chanoine et premier chantre de l'église principale de Zurich, vivait vers l'an 1274. Gesner (*Bibl. Univ.*, et d'après lui Possevin (*Appar. sacer.*, p. 382), citent un traité *de Musica* dont il était auteur. Cet ouvrage n'est pas connu aujourd'hui.

CONRAD (Bartholomé), jésuite, professeur de mathématiques à l'université d'Olmütz, vers le milieu du dix-septième siècle, a fait imprimer une dissertation intitulée *Propositiones physico-mathematicæ de natura soni*; Olmütz, 1641, in-4°.

CONRAD (Jean-Christophe), organiste à Eisfeld, dans le pays de Hildbourghausen, a fait imprimer à Leipsick, en 1772, deux suites de préludes pour l'orgue. Ce sont de bons ouvrages dans la manière des anciens organistes allemands.

CONRAD (J.-G.). On a sous ce nom un livre qui a pour titre *Beitrag zum Gesangs-Unterricht in Zi'fern, als Probe einer Leichten Besserferung* (Essai sur l'enseignement du chant par chiffres, etc.) Meissen, Goedsche. Ce musicien a publié aussi chez Breitkopf, à Leipsick, un recueil de préludes faciles pour l'orgue.

CONRAD (Charles-Édouard), compositeur amateur à Leipsick, né le 14 octobre 1811 à Spahnsdorf, près de cette ville, s'est fait connaître par diverses compositions exécutées ou représentées depuis 1838 jusqu'en 1850. En 1838 il y a donné une ouverture à grand orchestre exécutée dans les concerts du Gevandhaus. L'année suivante il y a fait entendre l'ouverture d'un opéra intitulé *Rienzi*; en 1844, une troisième, qui avait pour titre les *Dioscures*, et en 1847, une quatrième, celui de *Parisina*. En 1848 l'opéra de Conrad intitulé *der Schultheiss van Bern* (le Maire de Bern) a eu peu de succès. *Die Weiber von Weinsberg* (les Femmes de Weinsbourg), son dernier ouvrage dramatique, a été mieux accueilli. Il a publié plusieurs œuvres pour le piano, des polonaises, et des *Lieder*. Conrad est mort à Leipsick le 25 août 1858, à l'âge de quarante-sept ans.

CONRADI (Jean-Georges), maître de chapelle à Œttingen, vers la fin du dix-septième siècle, fut un des compositeurs qui firent entendre les premiers opéras allemands sur le théâtre de Hambourg. Ses principaux ouvrages sont : 1° *Ariane*, en 1691. — 2° *Diogène*, 1691. — 3° *Numa Pompilius*, 1691. — 4° *Carolus Magnus*, 1692. — 5° *Jerusalem*, première partie, 1692. — 6° *Jerusalem*, deuxième partie, 1692. — 7° *Sigismond*, 1693. — 8° *Gensericus*, 1693. — 9° *Pygmalion*, 1693. Le style de ce musicien est lourd; et ses mélodies sont sans grâce : cependant Mattheson assure (dans la vingt-deuxième méditation de son *Musick. Patriot.*) que plusieurs de ses opéras ont obtenu d'éclatants succès.

CONRADI (M^{lle}), célèbre cantatrice allemande, fille d'un barbier de Dresde, naquit vers 1682. Elle brilla sur le théâtre de Hambourg de 1700 à 1709, et chanta ensuite à Berlin dans deux opéras. En 1711 elle devint la femme d'un noble polonais, nommé le comte Gruzewski, et quitta le théâtre. Mattheson a parlé de cette cantatrice avec beaucoup d'éloges sous le rapport de ses facultés naturelles, mais il assure que son éducation musicale était à peu près nulle.

CONRADI (Auguste), compositeur, est né à Berlin le 27 juin 1821, et a étudié l'harmonie et la composition sous la direction de Rungenhagen. (*Voy.* ce nom.) En 1843 il fit exécuter dans cette ville une symphonie dans laquelle on crut remarquer d'heureuses dispositions. Trois ans après, il a pris part au concours ouvert à Vienne pour la composition d'un ouvrage de ce genre, et y a envoyé la partition d'une symphonie qui a obtenu une mention honorable. M. Conradi a fait représenter à Berlin en 1847, *Rubezahl*, opéra romantique qui a eu du succès. Appelé à Stettin, en 1849, comme

maître de chapelle, il a abandonné cette position dans l'année suivante pour la place de chef d'orchestre au théâtre de Kœnigstadt, à Berlin, qu'il quitta aussi pour occuper des positions semblables à Dusseldorf, puis à Cologne. De retour à Berlin en 1853, il y a dirigé l'orchestre du petit théâtre de Kroll. En 1855, il a donné dans cette ville un second opéra intitulé *Musa, der letzte Maurerfürst* (Muza, dernier prince des Maures). On connaît de lui 5 symphonies, des ouvertures, des quatuors de violon, et surtout une immense quantité de *Lieder*, de danses et de polkas pour le piano et pour l'orchestre.

CONRING (HERMAN), savant distingué, médecin célèbre, professeur de droit civil et politique, philologue habile et historien, naquit à Norden en Ostfrise, le 9 novembre 1606. En 1632 il fut nommé professeur de philosophie naturelle à Helmstadt. La reine Christine de Suède l'appela à Stockholm en 1650, avec le titre de son médecin et de son conseiller. Il fut successivement honoré des bontés de Charles-Gustave, roi de Suède, de Louis XIV et de l'empereur d'Allemagne. Il mourut le 12 décembre 1681, âgé de soixante-quinze ans. Ses œuvres ont été recueillies par Jean-Guillaume Gœbel, et publiées en 1720, à Brunswick, en 7 vol. in-fol. On trouve dans cette collection beaucoup de renseignements sur la musique, et particulièrement sur celle des anciens, dans un grand nombre d'endroits du t. III. On peut en voir l'indication dans la *Littérature de la musique* de Forkel (*Allgem. Litter. der Musik*, p. 93), et dans l'ouvrage de Mattheson intitulé *Grundlage einer Ehrenpforte*, p. 39.

CONSALVO (T.), ancien élève du Conservatoire de la Pietà, à Naples, a publié des principes de musique, suivis des règles d'accompagnement de Fenaroli, sous ce titre : *La Teoria musicale, compresevi ancora le rinomate regole pel partimento del cel. maestro Fenaroli, corredate di annotazioni* ; Naples, 1826.

CONSILIUM (JACQUES), musicien français qui vivait dans la première partie du seizième siècle, est connu par quelques motets et des chansons qui ont été insérées dans les recueils publiés de son temps et particulièrement dans la précieuse collection de motets imprimée à Paris chez Pierre Attaingnant, de 1529 à 1537, in-4° obl., gothique. Les livres septième, huitième et onzième, contiennent les motets à cinq voix *In illa die*, *Cum inducerent*, et *Adjuva me Domine*, de la composition de Consilium. On trouve aussi des motets de sa composition dans les recueils intitulés : *Selectissimæ nec non familiarissima cantiones, ultra centum etc.*; Augustæ Vindelicorum, Melchior Kriesstein excudebat, 1540; *Cantiones septem, sex et quinque vocum*, publié par Salblinger ; Augustæ Vindelicorum, Melchior Kriesstein, 1545; *Psalmorum selectorum a præstantissimis musicis in harmonias quatuor aut quinque vocum redactorum*; Norimbergæ, apud Johan. Petreium, 1538 ; *Tertius liber cum quatuor vocibus*; Lugduni, per Jacobum Modernum de Pinguento, 1539. Enfin on a de Consilium un *Livre de danceries à six parties*, publié par Pierre Attaingnant (*voy.* ce nom), à Paris, en 1543, in-4° obl. Il y a lieu de croire que le nom sous lequel cet artiste est connu n'était pas le sien, et que, suivant un usage assez fréquent du temps où il vécut, on a latinisé celui qui lui appartenait réellement.

CONSOLI (THOMAS), sopraniste, né à Rome vers 1753, fut appelé en 1775 à la cour de l'électeur de Bavière pour y chanter l'*opera seria*. En 1777 il obtint un congé de six mois pour faire un voyage en Italie; mais, le prince Maximilien III étant mort dans la même année, tous ses engagements se trouvèrent rompus, et le prince Charles-Théodore, successeur de l'électeur, congédia Consoli de son service. Il résolut alors de se fixer à Rome, et fut admis comme chanteur à la chapelle Sixtine. Il vivait encore en 1808.

CONSTANTIN, violon de la musique de Louis XIII et roi des ménétriers, fut un artiste habile pour le temps où il vécut, et composa des pièces à cinq et six parties pour le violon, la viole et la basse, qui ne sont pas dépourvues de mérite. Il mourut à Paris, en 1657, et eut pour successeur Dumanoir, dans sa charge de roi des ménétriers.

CONSTANTIN (. . .), ancien chef d'orchestre de la danse aux jardins de Tivoli, s'est fait connaître par un grand nombre de cahiers de contredanses pour orchestre complet, en quatuors, en trios, etc. On a aussi de lui des valses et des contredanses variées pour violon seul. Tout ce que ce musicien a écrit ou arrangé a été gravé à Paris.

CONSTANTINI (FABIO). *Voy.* COSTANTINI.

CONSTANTIUS (BARBARINUS), compositeur sicilien, qui vivait au commencement du dix-septième siècle, a fait imprimer plusieurs de ses pièces dans un recueil intitulé : *Infidi Lumi*; Palerme, 1603.

CONTANT DE LA MOLETTE (PHILIPPE DE), naquit à la Côte Saint-André, le 29 août 1737. Ayant obtenu le degré de docteur en théologie en 1765, il fut ensuite nommé vicaire

général du diocèse de Vienne. Il périt victime de la révolution, en 1793. On a de lui : *Traité sur la poésie et la musique des Hébreux*; Paris, 1781, in-12 ; ouvrage qui ne mérite aucune estime. Forkel et Lichtenthal se sont trompés sur le nom de cet auteur en écrivant *Constant*.

CONTANT D'ORVILLE (André-Guillaume), auteur dramatique, romancier et compilateur, né à Paris en 1730, est mort dans cette ville, au commencement du dix-neuvième siècle. Parmi ses nombreux ouvrages on trouve celui qui a pour titre : *Histoire de l'Opéra bouffon, contenant les jugements de toutes les pièces qui ont paru depuis sa naissance jusqu'à ce jour*; Amsterdam et Paris, 1768, in-12. Ce livre ne porte pas de nom d'auteur.

CONTI (Angelo), né à Aversa en 1603, a publié à Venise, en 1634, un livre de messes à cinq voix; trois livres de madrigaux à quatre voix, en 1635-1638, et un livre de motets depuis deux jusqu'à dix voix, 1639.

CONTI (François), compositeur distingué et l'un des plus habiles théorbistes qui aient existé, naquit à Florence, dans la seconde moitié du dix-septième siècle. On ignore où il fit ses études musicales, mais il paraît qu'elles furent bien dirigées, car il écrivait avec élégance, quoiqu'il manquât d'invention, et qu'il se bornât à imiter le style d'Alexandre Scarlatti. Cette opinion, concernant la musique de Conti, n'est pas celle qui a été émise par quelques écrivains allemands, notamment par Schulz et Gerber ; ces auteurs lui reconnaissent un génie original et l'accusent même de bizarrerie; mais je n'ai trouvé aucune trace de cette originalité dans la partition de *Teseo in Creta*, ni dans les airs de *Il Finto Policare* et de *Clotilda*, que je possède. Ces airs sont exactement calqués sur ceux de Scarlatti.

Conti se rendit à Vienne en 1703, et y entra dans l'orchestre de la chapelle impériale, en qualité de théorbiste. L'empereur, qui aimait son talent, le nomma peu après compositeur de sa chambre et vice-maître de sa chapelle. A la mort de Ziani, en 1722, il devint titulaire de sa place. Quanz, qui entendit Conti jouer du théorbe à Prague, en 1723, dans l'opéra de *Costanza e Fortezza*, parle de son talent avec admiration. Son opéra de *Clotilda* fut joué à Londres en 1709 ; on ignore s'il se rendit en cette ville pour le faire représenter, ou si l'ouvrage avait été joué précédemment à Vienne. Quoi qu'il en soit, cette composition fut suivie de beaucoup d'autres que Conti écrivit pour la cour impériale. Parmi ces productions, on cite surtout le *Don Chisciotte* comme empreint d'une originalité remarquable. Cet ouvrage, traduit en allemand par Müller, fut joué à Hambourg en 1722. On dit que le succès de cette composition excita la jalousie et la haine de Mattheson contre Conti, et que c'est à cette cause qu'il faut attribuer la publication d'une anecdote insérée dans le *Parfait maître de chapelle* de cet écrivain (1), et dont on conteste aujourd'hui la réalité. Voici cette anecdote telle qu'elle est rapportée par Mattheson, d'après une lettre datée de Ratisbonne, le 19 octobre 1730.

Une discussion s'étant élevée entre un prêtre séculier et Conti, celui-ci fut insulté d'une manière grave par l'homme d'Église, et se vengea par un soufflet. Le clergé, ayant été saisi de cette affaire, condamna le compositeur à faire amende honorable à la porte de l'église cathédrale de Saint-Étienne, pendant trois jours. Quoique l'empereur (Charles VI) eût de l'attachement pour son maître de chapelle, il n'osa point annuler cet arrêt; peut-être ne croyait-il pas en avoir le pouvoir ; il se borna à réduire à une seule séance la station à la porte de l'église. Irrité par l'humiliation qu'il subissait, Conti employa le temps qu'il passa sur les marches de l'escalier de Saint-Étienne à vomir des injures contre ses juges. Cette scène scandaleuse le fit condamner à recommencer l'épreuve, le 17 septembre suivant (1730), revêtu d'un cilice, et entouré de douze gardes, avec une torche dans la main. Bientôt après, un arrêt du tribunal civil le condamna à payer au clergé une amende de mille florins, à un emprisonnement de quatre ans, et à être ensuite banni de l'Autriche. Ceux qui ont rapporté cette triste histoire, d'après Mattheson, ajoutent qu'on croit que Conti mourut en prison.

Gerber a essayé, dans son *Nouveau Dictionnaire des musiciens*, de révoquer en doute l'anecdote dont il s'agit ou du moins de la mettre sur le compte d'un fils de Conti (jeune homme à tête folle, dit-il, quoiqu'il ne soit pas prouvé que Conti eût un fils), et il s'appuie de l'autorité de Quanz et de Reichardt. Selon lui, Mattheson n'avait pour garant du fait que la lettre d'un jeune étourdi de Ratisbonne, et ne l'avait recueillie que par haine contre le musicien italien. L'auteur de l'article *Conti*, du *Dictionnaire universel de musique*, publié par M. Schilling, copie en partie celui de Gerber, et ajoute que des écrivains imprudents, au nombre desquels figure le rédacteur de la *Revue musicale*, ont emprunté ces *fables scandaleuses* au livre de Mattheson. Ceci oblige l'auteur de cette Biographie

(1) *Der Vollkommene Capellmeister*, p. 40.

d'examiner de quel côté sont les probabilités.

Walther a publié son lexique de musique en 1732, c'est-à-dire deux ans après l'événement indiqué par la lettre écrite de Ratisbonne, le 19 octobre 1730 ; il n'en parle pas à l'article *Conti* (*Francesco*), mais il avoue que les derniers renseignements qu'il a eus sur cet artiste remontent à 1727, et qu'il les a puisés dans un almanach d'adresses de Vienne. *Le Parfait Maître de chapelle* de Mattheson a paru en 1739; neuf années seulement s'étaient écoulées depuis l'événement rapporté dans cet ouvrage. La plupart des amis de Conti vivaient sans doute encore; cependant aucune réclamation n'a été faite à l'apparition du livre de Mattheson ; tout le monde a gardé le silence sur un fait si extraordinaire, et ce n'est qu'en 1752 que fut publié l'ouvrage de Quanz sur la flûte, où se trouvent quelques mots qui semblent contredire, mais d'une manière indirecte, l'anecdote du *Parfait Maître de chapelle*. A l'égard de l'autorité de Reichardt, elle n'est d'aucune valeur, car il écrivait environ soixante-dix ans après l'événement. Mattheson était sans doute d'un caractère jaloux, mais il ne peut être accusé d'avoir, dans cette affaire, accordé trop légèrement sa confiance à de faux renseignements, car la lettre fut écrite en 1730, et il ne la publia que neuf ans après. S'il n'avait pas eu la certitude alors d'être bien informé, il se serait exposé à passer pour le plus impudent de tous les hommes. Il est bon de remarquer encore que Quanz a eu le tort d'attendre trop longtemps pour démentir le fait, et qu'il ne l'a pas fait d'une manière explicite. Enfin n'oublions pas que Gerber et le *Dictionnaire général de musique* avouent qu'on ignore le lieu et l'époque de la mort de Conti; après 1730, tout se tait sur son sort, et ce silence sur un maître de chapelle de l'empereur et sur un artiste tel que Conti est au moins singulier. Le lecteur jugera, d'après ces renseignements, de quel côté est l'imprudence des assertions.

Voici la liste des ouvrages de Conti : 1° *Clotilde*, opéra sérieux; à Londres, en 1709. — 2° *Alba Cornelia;* à Vienne, en 1714. — 3° *I Satiri in Arcadia,* 1714. — 4° *Teseo in Creta,* 1715. — 5° *Il Finto Policare,* 1716. — 6° *Ciro,* 1716. — 7° *Alessandro in Sidone,* 1721. — 8° *Don Chisciotte in Siera Morena,* 1719. — 9° *Archelao, re di Cappadocia,* 1722. — 10° *Mosè preservato,* 1722. — 11° *Penelope,* 1724. — 12° *Griselda,* 1725. — 13° *Isifile.* — 14° *Galatea vindicata* — 15° *Il Trionfo dell' amore e dell' amicizia.* — 16° *Mottetto a soprano solo,* 2 viol. concert., 2 violoni ripieni, 2 ob. viole viola di gamba e basso. — 17° Cantate : *Lontananza del amato bene,* pour soprano, chalumeau, flûte, violon à sourdine, luth français et clavecin. — 18° Cantate : *Con più luci di candire,* pour soprano, violons et clavecin. — 19° Cantate : *Poi che speme,* pour soprano, deux violons, viole et basse. — 20° Cantate : *Quando penso a colei,* pour soprano et clavecin. Les archives de musique du prince de Sondershausen contiennent un volume manuscrit qui renferme vingt-six cantates de Conti. On a publié à Londres : *Songs in the new opera call'd Clotilda as they are performed at the Queens theatre.* Sold by J. Walsh. sans date (1710). L'ouverture seule est gravée en partition dans ce volume. Les airs n'ont que la basse chiffrée avec les ritournelles de violons.

CONTI (Ignace-Marie), compositeur né à Florence, fut contemporain de François, et comme lui au service de la cour de Vienne. Quelques personnes ont cru qu'ils étaient frères; d'autres, que François fut le père d'Ignace-Marie. On n'a pas de renseignements pour éclaircir ce doute. Ignace Conti a donné à Vienne : 1° *La Distruzione di Hai,* en 1728; — 2° *Il Giusto afflitto nella persona di Giobbe,* 1736. On trouve en manuscrit dans la bibliothèque royale de Berlin (fonds de Poelchau) les ouvrages suivants de la composition de Conti : 1° Offertoire (*Meditabar*), à cinq voix et orgue, en partition. — 2°. Cantate (en *ut* mineur) pour soprano et basse continue (*Dopo tanti e tante pene*). — 3° Missa prima (*Sperabo in te*), à quatre voix *a capella* (du 2° ton). — 4° *Missa secunda* (*Adjuva me*), à quatre et cinq voix *a capella.* — 5° Missa terza (*Exaudi me*), à quatre et cinq voix *a capella.* — 6° Missa quarta (*Judica me*), à six voix *a capella.*

CONTI (l'abbé Antoine), né à Venise, d'une famille noble, en 1678, est mort en 1749, à l'âge de soixante et onze ans. Il fut lié d'une étroite amitié avec Benoît Marcello, vécut quelque temps en France, puis en Angleterre, où il devint l'ami de Newton. Dans ses œuvres posthumes, imprimées à Venise, en 1756, in-4°, on trouve : *Dissertazione sulla musica imitativa;* cette dissertation fait voir que Conti avait adopté toutes les idées de Marcello sur la musique; il s'élève particulièrement contre le chant de bravoure que Farinelli et Caffarelli avaient mis à la mode.

CONTI (Joachim), surnommé *Gizziello,* du nom de son maître D. Gizzi, fut un des plus grands chanteurs du dix-huitième siècle. Né à Arpino, petite ville du royaume de Naples, le 28 février 1714, il subit de bonne heure la castration ; soit, comme l'ont dit plusieurs biogra-

phes italiens, qu'une maladie de son enfance eût rendu cette opération nécessaire, soit que la pauvreté de ses parents les eût déterminés à spéculer sur la mutilation de leur enfant. Quoi qu'il en soit, jamais cet acte de dépravation n'eut de plus heureux résultats pour l'art : voix douce, pure, pénétrante, étendue, jointe à une expression naturelle, à un sentiment profond du beau, tout se trouva réuni dans le jeune Conti. A l'âge de huit ans, ses parents le conduisirent à Naples, et le mirent sous la direction de leur compatriote Gizzi. Cet habile professeur entrevit au premier aspect tout ce qu'on pouvait attendre d'un tel élève : il se l'attacha, le reçut dans sa maison, l'alimenta gratuitement et lui donna ses soins pendant sept années consécutives. Ce fut par reconnaissance pour son maître que Conti prit le nom de *Gizziello*.

Le premier essai des talents du virtuose eut lieu à Rome lorsqu'il n'était âgé que de quinze ans; son succès fut prodigieux, et sa réputation s'étendit dans toute l'Italie. En 1731 il excita le plus vif enthousiasme lorsqu'il chanta sur le théâtre de la même ville la *Didone* et l'*Artaserse* de Léonard de Vinci. On rapporte à cette occasion que Caffarelli, autre célèbre chanteur, qui se trouvait alors à Naples, ayant appris que Gizziello devait chanter certain jour, partit en poste pour Rome, afin de l'entendre. Arrivé dans cette ville, il se rendit au théâtre et entra au parterre, enveloppé de son manteau afin de n'être point reconnu. Après le premier air chanté par Gizziello, Caffarelli saisit un moment où l'on faisait trêve aux applaudissements et s'écria : *Bravo, bravissimo, Gizziello ! è Caffarelli che tel dice*; après quoi il sortit précipitamment et reprit la route de Naples. En 1732 et 1733. Gizziello chanta à Naples avec le même succès. Trois ans après il partit pour Londres, où il était engagé pour le théâtre que Hændel dirigeait. C'était l'époque de la rivalité la plus ardente entre ce théâtre et celui de l'Opposition, confié aux soins de Porpora. Ce dernier, où l'on trouvait réunis des chanteurs tels que Farinelli, Senesino et la fameuse Cuzzoni, avait alors un avantage marqué dans l'opinion, et Hændel, avec tout son génie, ne pouvait lutter contre un pareil ensemble qu'en lui opposant quelque virtuose du premier ordre. L'arrivée de Gizziello rétablit ses affaires : ce grand artiste débuta le 5 mai 1736, dans l'*Ariodant* de Hændel, avec un succès d'enthousiasme. Le 12 de ce mois il chanta dans l'*Atalante* du même auteur, composée pour le mariage de la princesse de Galles, et il continua pendant plusieurs années à exciter l'admiration des Anglais. En 1743 il se rendit à Lisbonne, où il avait été appelé pour le théâtre de la cour. On remarqua dès ce moment que le talent de Gizziello s'était perfectionné par les études qu'il avait faites après avoir entendu Farinelli, et sa réputation s'étendit de telle sorte que le roi de Naples, Charles III, qui venait de faire construire le théâtre de Saint-Charles, résolut d'y réunir Caffarelli et ce chanteur dans l'opéra d'*Achille in Sciro*, dont la musique avait été composée par Pergolèse. On fit donc revenir Caffarelli de la Pologne et Gizziello du Portugal. Celui-ci chanta le rôle d'Ulysse, et l'autre celui d'Achille. Rien ne peut être comparé à l'effet que Caffarelli produisit dans le premier air qu'il chanta : toute la cour et les spectateurs se livrèrent pendant quelques minutes aux transports les plus vifs et aux applaudissements les plus bruyants. Gizziello avoua depuis qu'il se crut perdu et qu'il resta tout étourdi de ce qu'il venait d'entendre. *Néanmoins*, dit-il, *j'implorai l'assistance du ciel, et je m'armai de courage*. L'air qu'il devait chanter était dans le style pathétique; le son de sa voix, si pur, si touchant, le fini de son exécution, l'accent si expressif qu'il sut y mettre, et probablement aussi l'émotion que lui avait causée le succès de son rival, tout cela, dis-je, le fit atteindre à un tel degré de sublimité, que le roi transporté se leva, battit des mains, invita toute sa cour à l'imiter, et la salle fut ébranlée par les applaudissements prolongés de l'auditoire. Aucun des deux rivaux ne fut vaincu : Caffarelli fut déclaré le plus grand chanteur dans le genre brillant; Gizziello, dans le style expressif.

En 1749 ce virtuose passa en Espagne, où il chanta sous la direction de Farinelli avec la célèbre Mingotti. Trois ans après il retourna à Lisbonne, et se fit entendre dans le *Demofoonte* de David Perez. Le roi de Portugal le combla de richesses, et l'on rapporte que, touché d'un air pastoral que Gizziello avait chanté dans une cantate pour la naissance de son fils, ce prince lui fit présent d'une poule et de vingt poussins d'or de la plus grande valeur. Vers la fin de l'année 1753, ce grand artiste résolut de quitter le théâtre, et revint dans sa ville natale, où il demeura quelque temps (1); ensuite il fixa son séjour à Rome, et, après avoir joui de sa fortune avec honneur, il mourut dans cette ville, le 25 oc-

(1) C'est par une erreur manifeste que A. Burgh (*Anecdotes of music*, t. III, p. 169) dit que Gizziello se trouvait encore à Lisbonne en 1755, lors du tremblement de terre qui détruisit cette ville, et qu'après avoir échappé comme par miracle à ce funeste événement, ce grand chanteur, dans un accès de dévotion, avait été s'enfermer dans un cloître, où il mourut peu de temps après.

tobre 1761, à l'âge de quarante-sept ans. Son portrait a été gravé, et se trouve dans la *Biografia degli uomini illustri del regno di Napoli*.

CONTI (JACQUES), violoniste italien, mort à Vienne en 1804, était en 1790 premier violon de la chapelle de l'impératrice de Russie et du prince Potemkin. Trois ans après il se rendit à Vienne, où il fut fait chef d'orchestre de l'Opéra italien. Ses ouvrages imprimés consistent en cinq concertos pour le violon, deux œuvres de sonates pour le même instrument, trois œuvres de duos idem, op. 6, 9 et 10, et un œuvre de solos pour le violon, op. 8. Il y a eu un autre violoniste du nom de Conti (Pierre), qui a publié un concerto de violon à Amsterdam, en 1760.

CONTI (CHARLES), compositeur dramatique, né à Arpino, dans le royaume de Naples, en 1799, a été admis comme élève au collège royal de musique de cette ville, à l'âge de treize ans, et y a fait ses études sous la direction de Tritto; puis il a étudié pendant trois ans le contrepoint, sous la direction de Zingarelli, et enfin il a pris quelques leçons de composition de Simon Mayr, pendant le séjour de ce maître à Naples. Ses premières productions ont été une messe solennelle et un *Dixit* avec orchestre. Les applaudissements qu'on donna à ces ouvrages engagèrent Conti à travailler pour la scène. Il écrivit pour le petit théâtre du collège de S. Sébastien un opéra bouffe intitulé *le Truppe in Franconia*; puis il composa pour le théâtre Nuovo les opéras suivants : *la Pace desiderata*; *Misantropia e Pentimento*; *il Trionfo della giustizia*. Au mois de septembre 1827, il a fait représenter avec quelque succès, au théâtre *Valle*, de Rome, un opéra qui avait pour titre *l'Innocenza in periglio*. Au mois de décembre de la même année, il a donné au théâtre Nuovo de Naples *gli Aragonesi in Napoli*. Le 6 juillet 1828, on joua au théâtre Saint-Charles un ouvrage du même auteur, intitulé *Alexi* : il fut accueilli avec froideur. Cet opéra n'avait pas été écrit entièrement par Conti; une indisposition grave qui lui était survenue ne lui avait pas permis de pousser son travail au delà de la troisième scène du second acte; la partition fut terminée par Vaccaj. Ricordi a publié à Milan quelques morceaux détachés de l'opéra de Conti, *gli Aragonesi in Napoli*. En 1829 M. Conti fit représenter au théâtre Saint-Charles *l'Olimpiade*, dont le succès fut très-brillant. Parmi les derniers ouvrages de ce compositeur on remarque *Giovanna Shore*, qui a été jouée avec succès au théâtre de la *Scala*, à Milan. Il a écrit aussi la musique d'un drame qui a pour titre *l'Auda-cia fortunata*. Outre ces ouvrages de théâtre, on connaît de la composition de Conti six messes solennelles, deux messes de *Requiem*, deux *Credo*, un *Te Deum*, un *Magnificat*, plusieurs *Dixit*, psaumes, et des *Canzone* avec piano. Conti a été le maître de contrepoint de Bellini, de MM. Lillo, Andreatini, Florimo, Buonamici, et d'autres.

CONTINI (JEAN), maître de chapelle de la cathédrale de Brescia en 1550, a publié les ouvrages suivants de sa composition : 1° *Madrigali a cinque voci*, lib. 1; Venise, 1560. — 2° *Cantiones sex vocum*; Venise, 1565, in-4°. — 3° *Modulationum quinque voc. liber primus*; Venetiis ap. Gir. Scotum, 1660, in-4° obl. — 4° *Modulationum sex vocum liber primus*; ibid., 1660, in-4° obl. — 5° *Introitus et alleluja quinque vocum*; ibid., in-4°. — 6° *Hymnos quatuor vocum*; ibid., in-4°. — 7° *Threnos Hieremiæ quatuor vocum*; ibid., in-4°. — 8° *Missæ 4 vocibus concert.*; ibid., in-4°. Ce musicien ne doit pas être confondu avec Jean Contini, compositeur de l'école romaine qui vivait au commencement du dix-huitième siècle, et qui est auteur d'un oratorio intitulé *il Pescatore castigato*. Cet oratorio fut exécuté avec beaucoup d'effet dans l'église des Dominicains, à Prague, en 1735.

CONTIUS (CHRISTOPHE), bon constructeur d'orgues, vivait à Halberstadt au commencement du dix-huitième siècle. Ses principaux ouvrages sont : 1° L'orgue de Tharschengen (Saxe), composé de vingt et un jeux, deux claviers et pédale, terminé en 1706. — 2° Celui de l'église des Femmes (*Frauenkirche*) à Halle, composé de soixante-cinq jeux, trois claviers et pédale, fini en 1713.

CONTIUS (.), compositeur, claveciniste et joueur de harpe, naquit à Rosla, en Thuringe, vers 1714. Il fut d'abord attaché au service du comte de Bruhl, à Dresde, en qualité de harpiste. Lorsque la chapelle de ce ministre eut été dispersée par suite de la guerre de Sept ans, Contius se transporta à Sondershausen en 1759, et y mena une vie retirée, donnant des leçons de clavecin et de harpe. Il y composa plusieurs morceaux d'Église pour la chapelle du prince, dans lesquels il employa des idées puisées dans les œuvres de Hasse, mais avec adresse, et de manière à prouver qu'il connaissait bien les ressources du contrepoint. En 1762 il entra au service du prince de Bernebourg; mais, ayant reçu sa démission en 1770, il se rendit à Quedlinbourg, où il obtint une charge civile, dans l'exercice de laquelle il est mort en 1776. Il est auteur de plusieurs concertos de clavecin et de harpe, ainsi

que de quelques symphonies; mais tous ces ouvrages sont restés en manuscrit.

CONTIUS (HENRI-ANDRÉ), constructeur d'orgues privilégié, à Halle, vécut vers le milieu du dix-huitième siècle. Les meilleurs instruments sortis de ses mains sont : 1° L'orgue de l'église principale à Giebichenstein, composé de vingt-deux jeux, deux claviers et pédale, avec deux anges qui jouent des timbales, et un autre qui sonne de la trompette : cet orgue a été fini en 1743. — 2° L'orgue de la nouvelle église de Glauchin, de vingt-cinq jeux, deux claviers et pédale, terminé en 1755. — 3° Un orgue de chambre, pour un seigneur des environs de Riga, en 1760.

CONTREDIT (ANDRIEU ou ANDRÉ), trouvère artésien, connu aussi sous le nom d'*Andrius d'Arras*, était issu d'une noble famille, car, ainsi que le remarque M. Arthur Dinaux, ses contemporains lui donnaient la qualification de *Messire*, et lui-même la prend dans une de ses chansons. Il vivait vers la fin du treizième siècle. Il était poëte et musicien, et a laissé douze chansons notées. Le manuscrit de la Bibliothèque impériale, coté 7222 (ancien fonds), en contient huit, et l'on en trouve d'autres dans le ms. n° 184 du supplément français, et dans celui qui provient de Dupuy et porte le n° 7613.

CONVERSI (JÉRÔME), né à Correggio vers le milieu du seizième siècle, est connu comme auteur des ouvrages suivants : 1° *Canzoni a cinque voci*; Venise, G. Scotto, 1575. Une deuxième édition de cet ouvrage a été publiée sous ce titre : *Il primo libro delle Canzoni a cinque voci di Girolamo Conversi da Correggio ristampate*; in Venezia, Girolamo Scotto, 1580, in-4°. — 2° *Madrigali a sei voci*, lib. 1; Venise, 1584; ibid., in-4°.

CONYERS (JEAN), savant anglais, membre de la société royale de Londres, dans la seconde moitié du dix-septième siècle, a donné dans les *Transactions philosophiques*, t. XII, p. 1027, une dissertation sur la trompette parlante perfectionnée par Moreland, sous ce titre : *The Speaking Trumpet improved*.

COOK (BENJAMIN), fils d'un marchand de musique, naquit à Londres en 1730. Par une étude assidue des meilleurs livres sur la théorie de la musique, et de la musique d'Église des plus grands compositeurs, il parvint à un haut degré d'habileté comme harmoniste, comme organiste, et acquit beaucoup de réputation en Angleterre. Il a été organiste de l'abbaye de Westminster et de l'église Saint-Martin des Prés pendant les trente dernières années de sa vie. Après la mort de Kelway, il a été nommé aussi organiste de la cour. Le grade de docteur en musique lui fut conféré par l'université d'Oxford en 1782. Il est mort à Londres, au mois de septembre 1793. Quoiqu'il ait écrit beaucoup de musique d'église, il n'a publié que quelques psaumes, et une collection de canons, de *catches* et de *glees*.

COOKE (HENRI), musicien anglais, fut élève à la chapelle royale de Charles I^{er}; mais au commencement des troubles qui causèrent la mort de ce prince, il quitta la musique pour suivre la carrière militaire. En 1642 il obtint une commission de capitaine, ce qui fait que les Anglais le désignent ordinairement sous le nom de *capitaine Cooke*. Au retour de Charles II, il rentra dans l'ordre civil, et fut nommé maître des enfants de la chapelle royale. Parmi ses élèves on distingue Humphrey, Blow et Wise. Anthony Wood nous apprend que Cooke mourut, le 13 juillet 1672, du chagrin que les succès de Humphrey lui occasionnèrent. On n'a imprimé de la musique de Cooke que quelques antiennes dans les collections de son temps; elles ne donnent pas une haute opinion de son génie. Playford a inséré plusieurs airs de ce compositeur dans son *Musical Companion* (Londres, 1667); ils sont d'un style sec et aride.

COOKE (ROBERT), organiste et maître des enfants de chœur de l'abbaye de Westminster, est mort en 1814, à l'âge de cinquante-neuf ans. Il a composé de bonne musique d'église et des préludes pour l'orgue; mais ces ouvrages n'ont pas été publiés.

COOKE (NATHANIEL), né à Bosham, près de Chichester, en 1773, eut pour maître de musique son oncle, Mathieu Cooke, organiste de Saint-George's Bloomsbury, à Londres. La place d'organiste de l'église paroissiale de Brighton devint vacante, Nathaniel Cooke se mit au nombre des concurrents, et fut nommé par acclamation. Les ouvrages qu'il a publiés se composent de plusieurs petites pièces pour le piano, d'une collection d'hymnes et d'antiennes intitulée *a Collection of psalms and hymns for the use of the Brighthelmstone church choir*, et d'un *Te Deum*.

COOKE (THOMAS), né à Dublin vers 1785, reçut des leçons de son père pour le violon, et apprit la composition sous la direction de Giordani. Il était doué d'une facilité prodigieuse pour apprendre à jouer de toute sorte d'instruments. On rapporte que, dans un concert donné à son bénéfice, au théâtre de Drury-Lane, il joua des solos sur neuf instruments différents. Il était encore fort jeune lorsqu'il succéda au directeur du théâtre de Dublin; il joignit à cet emploi celui de chef d'orchestre. On ne lui connaissait point

le talent de chanteur, lorsque tout à coup il annonça qu'il jouerait le rôle du Séraskier, dans *le Siége de Belgrade*, pour une représentation à son bénéfice. Il y réussit complétement et se plaça, dit-on, dès cet essai, au premier rang des chanteurs anglais. Il ne tarda point à se rendre à Londres, où il fut engagé comme premier chanteur au théâtre de l'Opéra anglais. Après l'expiration de cet engagement, il passa au théâtre de Drury-Lane pour y remplir le même emploi pendant plusieurs années. Il a été ensuite attaché au même théâtre comme directeur de la musique, chef d'orchestre et compositeur. Il ajoutait à ces titres ceux de membre de la Société philharmonique, de professeur de l'Académie royale de musique, enfin de membre du *Catch-Club* et du *Glee-Club*. Ses principales compositions sont deux opéras intitulés *Frederick the Great* (Frédéric le Grand), et *the King's proxy* (le Procureur du roi); des duos et des sonates pour le piano; l'ouverture de *Maid and wife* (Fille et femme); une ouverture militaire et pastorale; beaucoup de chansons anglaises pour une ou plusieurs voix avec accompagnement de piano, et un ouvrage élémentaire pour le piano, *Scale, with fifty-seven variations for young performers on the piano forte*. Cooke est aussi auteur d'une méthode de chant élémentaire, ou de solfége, intitulée *Singing Exemplified, an a Series of solfeggi and exercises, progressively arranged*; Londres, sans date, in-fol. Cooke a épousé miss Howells, cantatrice distinguée de Covent-Garden, et en a plusieurs enfants qui déjà se distinguent dans la musique. M. Cooke est connu à Londres sous le nom de *Tom Cooke*.

COOLMAN (MAÎTRE), né dans les Pays-Bas vers la seconde moitié du quatorzième siècle, fut attaché au service de *Jean sans Peur*, duc de Bourgogne, en qualité de joueur de hautbois et de chef des musiciens de cette espèce, ainsi que l'indique l'épithète de *Maître* jointe à son nom. On voit dans les registres de la ville d'Audenaerde, déposés aux archives, que Maître Coolman arriva dans cette ville en 1410, lorsque son maître eut été obligé de sortir de Paris, après l'assassinat du duc d'Orléans.

COOMBE (GUILLAUME-FRANÇOIS), né en 1786 à Plymouth, dans le Devonshire, a commencé ses études musicales sous la direction de son père, qui était professeur de chant. Il reçut ensuite des leçons de Churchill, puis de Jackson d'Exeter. A l'âge de quatorze ans il fut nommé organiste de Chard, dans le comté de Sommerset; il passa ensuite à Tottness, où il est demeuré neuf ans, et enfin à Chelmsford, en Essex. Il a composé plusieurs sonates de piano, à l'usage des élèves; elles ont été gravées à Londres. On les trouve dans le catalogue de Preston, sous la date de 1797.

COOMBS (JACQUES-MAURICE), né à Salisbury, en 1769, fut admis au nombre des enfants de chœur dans la cathédrale de cette ville, et eut pour maîtres de musique M. Parry et le docteur Stephens. En 1789 il a été nommé organiste de Chippenham, où il est demeuré jusqu'à sa mort, arrivée en 1820. Dans sa jeunesse il a composé un *Te Deum* et un *Jubilate* qui ont été gravés et qui lui font honneur. Il a publié depuis lors des *glees* et des chansons. En 1819 il a donné une collection de psaumes choisis de divers auteurs, sous le titre de *Psalm tunes*.

COOPER (le Dr), musicien anglais, vécut vraisemblablement dans les dernières années du quinzième siècle et dans les premières du seizième. Il est mentionné comme un ancien compositeur et comme une autorité pour les proportions de la notation par Morley, en plusieurs endroits de son livre *a Plaine and easie Introduction to practical musicke* (Londres, 1597), particulièrement dans les annotations sur le mode imparfait. On trouve une chanson anglaise (*Petiously constraynyd am I*) et le motet *O gloriosa Stella maris*, du docteur Cooper, dans un recueil manuscrit du commencement du seizième siècle, qui est au Muséum britannique, sous le n° 58 de l'*Appendice*.

COOPER (JOHN). *Voy.* COPERARIO.

COOPER (...), physicien anglais, mort à Londres en 1851, est auteur de plusieurs mémoires insérés dans le *Journal of sciences*, parmi lesquels on remarque celui qui a pour objet une théorie nouvelle du son, sous le titre *Memoranda relating to a theory of sound*. (*Journ. of sciences;* London, 1835.)

COPERARIO (JEAN), dont le nom anglais est *Cooper*, fut un fameux joueur de luth et de basse de viole. Il naquit en Angleterre vers 1570. Dans sa jeunesse il voyagea en Italie, où il changea son nom en celui de Coperario. A son retour, Jacques Ier le chargea d'enseigner la musique à ses enfants. Il fut aussi le maître de Henry Lawes. Il composa la musique de plusieurs divertissements dramatiques qui, de son temps, étaient appelés *masques* par les Anglais. On cite particulièrement au nombre de ses ouvrages en ce genre : 1° *Maske of the Innertemple and Gray's inn*, représenté en 1612. — 2° *Maske of Flowers*, 1614. Aux noces du comte de Sommerset avec lady Frances Howard, Coperario composa la musique d'un divertissement, en société avec Lanière et plusieurs autres personnes; un des airs de ce divertisse-

ment a été inséré par Smith dans sa collection intitulée *Musica antica*. On trouve aussi quelques morceaux de ce musicien dans le recueil de musique d'église à quatre et cinq voix publié par William Leighton sous ce titre : *The Teares, or Lamentations of a sorrowfull soule* (les Larmes ou Lamentations d'une âme affligée); Londres, 1614, in-fol. Coperario a aussi publié : 3° *Funeral tears for the death of the right honourable earle of Devonshire*, etc. (Larmes versées au tombeau du comte de Devonshire, en sept chants, dont six pour un soprano avec une guitare, et le septième à deux voix); Londres, 1606. — 2° *Songs of mourning bewailing the untimely death of prince Henry* (Chants funèbres sur la mort prématurée du prince Henry, avec accompagnement de guitare ou de *gamba*); Londres, 1613, in-fol. Coperario écrivit pour son royal élève Charles I*er* une suite de fantaisies pour l'orgue. L'existence du manuscrit original de cet ouvrage a été signalée par M. Édouard Rimbault, dans ses notes sur les *Memoirs of musick* de Roger North (Londres, 1846, p. 84). Une copie de ce manuscrit, faite dans le dix-septième siècle, et collationnée avec soin, a été la propriété de sir Georges Smart, professeur de musique à Londres, et a été vendue avec sa bibliothèque musicale, le 28 juin 1860 (n° 103 du catalogue). Jean Playford, parlant de l'habileté de Charles I*er* dans la musique, dit qu'il jouait d'une manière parfaite sur la basse de viole *les incomparables fantaisies de M. Coperario pour l'orgue* (*Introduction of the skill of musick*, préface de l'édition de 1683). Coperario mourut pendant le protectorat de Cromwell.

COPERNICUS (ERDMANN), recteur à Francfort sur l'Oder, naquit dans cette ville au commencement du seizième siècle, et fut reçu docteur et professeur de droit sur la recommandation de Mélanchthon. Il est mort à Francfort, le 25 août 1575. On a de lui : *Hymni Ambrosii, Seduli, Propertii et aliorum, quatuor vocum*; Francfort, 1575, in-8°.

COPPIN DE BREQUIN, ménestrel du roi de France Charles V, vivait en 1364; il était alors attaché à la musique de ce prince, suivant un compte daté de cette année qui est à la Bibliothèque impériale de Paris (*voy*. la *Revue musicale*, 6e année, p. 219). Dans un manuscrit de la bibliothèque royale, à Bruxelles, il existe une chanson française à trois voix de ce musicien, qui était contemporain de Guillaume de Machault.

COPPINO (AQUILINO), littérateur et musicien, naquit à Milan vers 1565. Après avoir fait ses humanités au collége de Saint-Simon, de cette ville, il se livra à l'étude de la musique, et devint fort habile dans cet art. L'époque de sa mort n'est point connue; mais on sait qu'il vivait encore en 1621, car il publia dans cette année un recueil d'épîtres latines remarquables par leur élégance. On a de lui un recueil de motets arrangés sur des madrigaux de plusieurs auteurs, sous ce titre : *Partita della musica, tolta de' madrigali di Claudio Monteverde, e d'altri autori, fatta spirituale da Aquilino Coppino*; Milan, 1607, 6 vol. in-4°.

COPPOLA (JACQUES) est le plus ancien maître de chapelle connu de l'église Sainte-Marie-Majeure de Rome. Le 26 juin 1539 il fut nommé maître de chant de cette basilique, avec la charge d'instruire les enfants de chœur.

Un autre artiste de ce nom (Joseph Coppola) naquit à Naples vers le milieu du dix-huitième siècle, et écrivit dans cette ville, en 1788, un oratorio intitulé : *l'Apparizione di S. Michele Arcangelo sul monte Gargano*. On connaît aussi de ce compositeur une cantate avec orchestre, qui a pour titre *gli Amanti pastori*.

COPPOLA (PIERRE-ANTOINE), compositeur dramatique, naquit en 1793 à Castrogiovanni, ville fortifiée de la Sicile. Fils d'un maître de chapelle de cette ville, il reçut de son père les premières leçons de musique. Plus tard il alla continuer ses études au collége royal de musique à Naples; mais il s'instruisait surtout par la lecture des traités publiés en France et en Allemagne, et par celle des partitions des grands maîtres. Comme la plupart des jeunes artistes, Coppola rêvait une grande renommée future; mais, contemporain de Rossini, il se vit longtemps rejeté parmi la foule des musiciens obscurs, par les succès étourdissants du maître de Pesaro. Il n'y avait pas de lutte possible avec un génie de cette trempe. En 1816 Coppola s'essaya pour la première fois sur la scène par l'opéra *il Figlio bandito*, qui obtint quelque succès. Après un assez long intervalle il donna *Achille in Sciro* au théâtre du *Fondo*, puis *Artallo di Alagona*, qui ne réussit pas. *La Festa della Rosa* fut mieux accueillie à Milan, puis à Gênes et à Florence; mais le plus brillant succès obtenu par Coppola fut celui de *Nina pazza per amore*, qu'il écrivit à Rome en 1835, et qui eut un tel retentissement qu'il n'y eut pas une ville en Italie où cet ouvrage n'eût un grand nombre de représentations, et qu'il fut également bien reçu à Vienne, à Berlin, en Espagne, à Lisbonne et à Mexico. Ce même ouvrage, arrangé, ou plutôt dérangé en opéra-comique français, sous le titre d'*Eva*, fut moins heureux à Paris, en 1839.

Après avoir composé en 1836, à Vienne, *Enrichetta di Balenfeld*, Coppola alla écrire à Turin *gli Illinesi*, un de ses meilleurs ouvrages; puis à Milan *la Bella Celeste degli Spadari*, dont le succès fut brillant. Pendant plusieurs années le compositeur alla occuper à Lisbonne la place de directeur de musique : il y fit représenter en 1841 *Giovanna I^a regina di Napoli*, et dans l'année suivante *Inès de Castro*. De retour en Italie en 1843, Coppola écrivit dans la même année *il Folletto*, à Rome; cet ouvrage ne réussit pas. Postérieurement il donna à Palerme *Fingal* et *l'Orfana guelfa*. On connaît enfin du même artiste *il Gondoliere di Venezia*, et *il Postillione di Lonjumeau*. Depuis quelques années Coppola est retourné à Lisbonne et y occupe (1860) son ancienne position de directeur de la musique du théâtre royal. Il a écrit plusieurs messes, des litanies et des leçons pour l'office des morts, dont les partitions se trouvent dans quelques bibliothèques à Naples.

COQUÉAU (CLAUDE-PHILIBERT), architecte, naquit à Dijon le 3 mai 1753. Après avoir fait de bonnes études au collège Godran, il apprit les principes de l'architecture, et fit de rapides progrès dans cet art, dans les mathématiques et dans le dessin. Artiste et littérateur, il se livra à des recherches sur les usages, les mœurs et la civilisation des peuples de l'antiquité; ses travaux eurent particulièrement pour objet les principes de l'ordonnance et de la construction des temples, des hôpitaux, des salles de spectacle et de concert, etc. Il rechercha surtout dans Vitruve les moyens employés par les anciens pour produire dans leurs théâtres des effets puissants sur des populations entières, et il fut par là conduit à la considération des moyens par lesquels on pourrait ajouter à l'effet de la musique dans les salles d'Opéra. Mais bientôt, convaincu de la nécessité de joindre les connaissances du musicien à celles de l'architecte, pour la solution de ce problème, il se livra avec ardeur à l'étude de la musique, sous la direction de Balbâtre, alors maître de chapelle à la cathédrale de Dijon. En 1778 Coquéau se rendit à Paris pour suivre les cours de l'Académie royale d'architecture. Cette époque était celle des disputes des gluckistes et des piccinnistes, auxquelles tout le monde prenait part. L'abbé Arnaud, Suard, Marmontel, la Harpe et beaucoup d'autres écrivains se renvoyaient chaque jour des épigrammes à ce sujet, dans des pamphlets et articles de journaux. Un écrit anonyme parut tout à coup sur le même sujet sous le titre de *la Mélopée chez les anciens et de la mélodie chez les modernes* (Paris, 1778, in-8°);

il excita autant d'étonnement que d'intérêt par les aperçus neufs et justes qu'il contenait : cet ouvrage était de Coquéau. Les qualités mélodiques des œuvres de Gluck et de Piccinni y étaient examinées avec impartialité et sagacité. On sut bientôt que l'auteur était simplement un élève de l'école d'architecture. Cet écrit fut suivi d'un autre qui avait pour titre *Entretiens sur l'état actuel de l'Opéra de Paris* (Amsterdam, Paris), 1779, in-8°. Barbier s'est trompé en indiquant ce petit ouvrage sous la date de 1781, in-12, dans son *Dictionnaire des anonymes*; il n'y en a point eu d'autre édition que celle de 1779. Les *Entretiens sur l'état actuel de l'Opéra de Paris* se ressentaient un peu plus de l'esprit de parti que le premier ouvrage de Coquéau; Suard en fit une analyse peu bienveillante dans le *Mercure de France*. Coquéau répondit à ses attaques par la *Suite des entretiens sur l'état actuel de l'Opéra de Paris, ou Lettres à M. S...* (Suard), *auteur de l'extrait de cet ouvrage dans le Mercure*, in-8°, sans date ni nom de lieu (Paris). Ce fut la dernière publication de ce genre que fit paraître Coquéau. Plus tard il cessa de s'occuper de la musique, et il se livra tout entier aux travaux de l'architecture. Il périt victime des troubles révolutionnaires, le 27 juillet 1794 (8 thermidor), et monta sur l'échafaud la veille du jour où se fit la réaction qui mit un terme au régime de la terreur.

CORANCEZ (OLIVIER DE), né en 1743, était employé dans les fermes, en 1778, lorsque la Harpe publia dans le *Mercure* un article où la mémoire de J.-J. Rousseau était attaquée; Corancez crut devoir prendre la défense du philosophe, et publia une brochure qui contenait quelques anecdotes neuves et curieuses sur cet homme extraordinaire. Admirateur enthousiaste de Gluck, Corancez prit une part active aux discussions que firent naître les compositions de ce grand artiste; plusieurs articles furent publiés par lui à ce sujet dans le *Journal de Paris*, dont il était rédacteur dès 1777, et dont il devint copropriétaire en 1788. En 1796 il publia un recueil de poésies, petit volume terminé par une notice intéressante sur Gluck. Corancez est mort à Paris, au mois d'octobre 1810.

CORBELIN (FRANÇOIS-VINCENT), professeur de harpe et de guitare, à Paris, vers la fin du dix-huitième siècle, fut élève de Patouart. Parmi ses ouvrages les plus connus sont les suivants : 1° *Méthode de guitare pour apprendre seul à jouer de cet instrument, nouvelle édition, corrigée et augm. de gammes dans tous les tons, des folies d'Espagne avec leurs variations, et d'un grand nombre de pièces,*

etc.; Paris, 1783. — 2° *Méthode de harpe*; ibid. — 3° *Le guide de l'enseignement musical, ou Méthode élémentaire et mécanique de cet art*, etc.; Paris, 1802. Corbelin fut pendant plusieurs années marchand de musique à Paris; vers 1805 il se retira à Montmorency, où il est mort quelques années après.

CORBELLINI (BERNARDIN), né en 1748 à Dubino, dans la Valteline des Grisons, fit ses études musicales au Conservatoire de la *Pietà*, à Naples, sous la direction de Sala. Il mourut dans cette ville, en 1797. Il s'est fait connaître par quelques opéras bouffes parmi lesquels on cite *Astuzzie per Astuzzie*, et *il Marito imbrogliato*. Corbellini a écrit aussi pour l'Église, et a mis en musique les *canzoni* de Métastase.

CORBER (GEORGES), musicien qui paraît avoir été maître d'école à Nuremberg, et qui a vécu vers la fin du seizième siècle, a fait imprimer les ouvrages suivants de sa composition : 1° *Tyrocinium musicum*; Nuremberg, 1589, in-8°. — 2° *Disticha moralia ad 2 voc.* — 3° *Sacræ cantiones*, 4 voc., *fugis concinnatæ*; Nuremberg, in-4°.

CORBERA (FRANÇOIS), musicien espagnol, a vécu dans le dix-septième siècle, et a dédié à Philippe IV un ouvrage qui a pour titre : *Guitarra española, y sus differencias de sonos*.

CORBET (FRANCISQUE), célèbre guitariste dont les noms véritables étaient *Francesco Corbetti*, naquit à Pavie vers 1630. Ses parents, qui le destinaient à une autre profession que celle de musicien, le menacèrent en vain de leur colère pour lui faire abandonner l'étude de la guitare. Son goût passionné pour cet instrument l'emporta, et il devint le guitariste le plus habile de son temps. Après avoir fait admirer son talent en Italie, en Espagne et en Allemagne, il se fixa à la cour du duc de Mantoue. Quelques années après, ce prince l'envoya à Louis XIV. Le talent de Corbet excita la plus vive admiration à Versailles et à Paris ; mais, le goût des voyages étant revenu à cet artiste, il passa en Angleterre, où le roi le maria, lui donna le titre de gentilhomme de la chambre de la reine, son portrait et une pension considérable. A l'époque des troubles (1683), Corbet revint en France; il y mourut quelques années après, regretté de tous ceux qui l'avaient connu. Ses meilleurs élèves furent de Vabray, de Visé et Médard. Ce dernier lui fit l'épitaphe qu'on va lire :

> Ci-gît l'Amphion de nos jours,
> Francisque, cet homme si rare,
> Qui fit parler à sa guitare
> Le vrai langage des amours.

> Il gagna par son harmonie
> Les cœurs des princes et des rois,
> Et plusieurs ont cru qu'un génie
> Prenait le soin de conduire ses doigts.
> Passant, si tu n'as pas entendu ses merveilles,
> Apprends qu'il ne devait jamais finir son sort,
> Et qu'il aurait charmé la mort,
> Mais, hélas ! par malheur, elle n'a point d'oreilles.

Ces derniers vers ne sont pas de trop bon goût, mais l'admiration qu'ils expriment n'est point au-dessus de ce que les contemporains ont écrit concernant le talent de Francisque Corbet.

CORBETT (WILLIAM), célèbre violoniste anglais, né vers 1668, fut pendant plusieurs années chef d'orchestre du théâtre de Hay-Market. En 1710 il fit un voyage en Italie, et se rendit à Rome, où il vécut pendant plusieurs années. Il y rassembla une collection précieuse de musique et d'instruments. Les dépenses considérables qu'il fit dans ce pays ont fait croire à quelques personnes qu'il recevait des secours du gouvernement, et qu'il était chargé de surveiller les actions du prétendant. Vers 1740 Corbett retourna à Londres; il y mourut en 1748, dans un âge avancé. La plus grande partie de ses instruments de musique fut léguée par son testament au collège de Gresham, avec une rente de dix livres sterling pour la personne qui serait chargée de les montrer au public ; mais la volonté du testateur ne fut pas respectée, car les instruments furent vendus publiquement, ainsi que ses livres et sa musique. Au nombre des violons se trouvait l'*Amati* de Corelli. Les compositions principales de ce musicien sont : 1° Sonates pour deux violons et basse, op. 1 ; Londres, 1705. — 2° Sonates pour deux flûtes et basse, op. 2; Londres, 1706. — 3° Sonates pour deux flûtes et basse, op. 3 ; Londres, 1707. — 4° Six sonates pour deux hautbois ou trompes, deux violons et B. C.; Amsterdam, Roger. — 5° Douze concertos pour tous les instruments. — 6° *XXXV Concertos or universal bizzarries, in 7 parts, in 3 books*, op. 5 ; Londres, 1741. L'auteur dit, dans la préface de ce dernier ouvrage, qu'il s'est proposé d'imiter le style usité dans les divers royaumes de l'Europe et dans les principales villes ou provinces de l'Italie.

CORBIE (PIERRE DE). *Voy.* PIERRE.

CORDANS (D. BARTOLOMEO), compositeur de musique religieuse et dramatique, naquit à Venise en 1700. Entré fort jeune dans l'ordre des Franciscains, il obtint du pape sa sécularisation et fut élu maître de chapelle de la cathédrale d'Udine, dans le Frioul, le 14 juin 1735. Avant d'être appelé à cette position, il avait écrit quelques opéras qui furent représentés à

Venise, et parmi lesquels on remarque : 1° *La Generosità di Tiberio*, dont il composa le troisième acte, et qui fut représenté à Venise en 1729. Santo Lapis avait écrit les deux premiers actes. — 2° *Silvia*, poésie du comte Henri Bissaro, représenté au théâtre de S. Mosè, à Venise, en 1730. — 3° *La Romilda*, poésie de Charles Paganicesa, représenté au même théâtre en 1731 (1). Cordans avait aussi composé la musique de l'oratorio *San Romualdo*, poésie de l'abbé D. Romano Marrighi, d'Imola, lequel fut chanté par des moines camaldules, au convent de Saint-Michel de Murano, le 29 juin 1727, pour l'anniversaire du septième siècle après la mort du saint. Après avoir rempli les fonctions de maître de chapelle à Udine pendant vingt-deux ans, Cordans mourut dans cette position, le 14 mai 1757. Ce maître était d'un caractère bizarre et colère, qui lui occasionnait souvent des discussions avec les chanoines du chapitre auquel il était attaché. Pour se venger, il imagina de laisser toute la musique composée par lui, et qu'il avait en sa possession, à un jeune artificier, sous la condition expresse que celui-ci s'en servirait pour l'usage de son art; exprimant le regret de ne pouvoir en faire autant de toute celle que le chapitre conservait. On ne sauva de la destruction que trois volumes contenant les parties de douze messes à trois voix.

La fécondité de Cordans tenait du prodige ; car, indépendamment de toute la musique qu'il condamna au feu, comme on vient de le dire, il existe dans les archives de la cathédrale d'Udine plus de soixante messes solennelles concertées avec instruments, dont quelques-unes sont à double chœur; plus de cent psaumes du même genre, outre une immense quantité de motets, d'antiennes et de répons. M. le maître de chapelle Candotti porte sur ces ouvrages le jugement qu'on ne peut les considérer tous comme classiques. Les *pieni* et les fugues, dit-il, sont d'un grand maître ; mais les pièces concertées tiennent plus du style théâtral que de celui de l'Église. M. F. Commer a publié trois messes et cinq motets à trois voix, de Cordans, dans la collection d'auteurs des dix-septième et dix-huitième siècles intitulée *Musica sacra*; Berlin, Ed. Bote et G. Bock.

(1) M. Jean-Baptiste Candotti, maître de chapelle à Cividale, dans le Frioul, qui a bien voulu me fournir des renseignements pour cet article, ne croit pas à la réalité des travaux de Cordans pour le théâtre; mais, outre l'autorité de la *Dramaturgie* d'Allacci, on a pour la démontrer les livrets de *Romilda* et de *Silvia*, imprimés à Venise par Ch. Buonarriva, en 1730 et 1731 in-12, et dans lesquels on lit : *Musica di D. Bartolomeo Cordans, Veneziano*.

CORDELET (CLAUDE), clerc tonsuré, et maître de musique à Saint-Germain l'Auxerrois, de Paris, né à Dijon, est mort à Paris le 19 octobre 1760. Les motets qu'il a donnés au Concert spirituel ont été applaudis : c'était cependant un homme de peu de talent ; le *Mercure* du mois de juin 1753 (p. 163) dit beaucoup de mal d'un *Lætatus sum* de Cordelet, qui avait été exécuté au Concert spirituel le jour de l'*Ascension*. On connaît quelques cantatilles de ce musicien, telles que l'*Amour déguisé*, la *Timidité*, la *Solitude*, la *Convalescence du roi*, etc., un livre d'airs à chanter, Paris, Ballard, et deux livres de solos pour les musettes et les vielles.

CORDELIER DE LA NOUE (A.). On a publié sous ce nom : *La Poésie et la Musique, ou Racine et Mozart, épître à M. Victor S....* ; Paris, Peytieux, 1824, in-8° de 16 pages.

CORDELLA (JACQUES), second maître de la chapelle royale de Naples, professeur au collége royal de musique, et directeur des théâtres royaux, est né à Naples le 25 juillet 1786. Après avoir fait, sous Fenaroli, de bonnes études de contrepoint, il reçut des conseils de Paisiello pour la composition dramatique. A l'âge de dix-huit ans il écrivit une cantate religieuse intitulée la *Vittoria dell' Arca contro Gerico*. Son premier essai de musique dramatique se fit au carnaval de 1805, par une farce intitulée *Il Ciarlatano*, qui fut représentée au théâtre *San-Mosè*, de Venise : cet ouvrage, remarquable par la verve comique, obtint un succès brillant dans cette ville, puis à Milan, à Turin et à Padoue. Dans les années 1807 à 1818, Cordella écrivit, pour le théâtre *Nuovo*, l'*Isola incantata* ; au théâtre Saint-Charles, *Annibale in Capua* ; au théâtre des Fiorentini, les opéras bouffes una *Folia* et l'*Avaro* ; au théâtre Nuovo, *i Due Furbi*; l'*Assardo fortunato* ; au théâtre Valle de Rome, *Il Contraccambio* ; au théâtre du *Fondo*, à Naples, *il Marito disperato* ; *Matilde di Lanchefort*, au même théâtre ; en 1820, *lo Scaltro millantatore*, au théâtre *Nuovo* ; en 1821, au théâtre Argentina de Rome, *lo Sposo di provincia* ; au théâtre S. Mosè de Venise, *i Finti Savoiardi* ; en 1823, au théâtre du *Fondo*, à Naples, *il Castello degli Invalidi* ; en 1824, au théâtre *Nuovo*, *il Frenetico per amore* ; en 1825, *Alcibiade*, au théâtre de *la Fenice*, à Venise ; dans la même année, *gli Avventurieri*, au théâtre de la Canobbiana, à Milan ; cet ouvrage a été repris sans succès au théâtre de *la Scala* en 1840. En 1826, *la Bella Prigioniera*, à Naples. Sans être artiste de génie, Cordella a mis de la verve comique dans plusieurs de ses ouvrages, et s'est fait un nom honorable dans sa patrie. On

connaît de lui en manuscrit une grande quantité de musique religieuse composée pour les églises de Naples, dans laquelle on remarque beaucoup de messes, des *Dixit* et des cantates religieuses, dont une pour la Fête-Dieu, et une autre pour la fête de la *Madona de' tre Ponti*, qui se fait annuellement à Lanciano. Enfin Cordella a écrit deux cantates, la première intitulée *Manfredi*, et l'autre exécutée au spectacle *Gala* du théâtre Saint-Charles, le 30 mai 1840, sous le titre de *Parténope*. Je n'ai plus eu de renseignements sur cet artiste depuis le mois d'octobre 1841, où je l'ai vu à Naples.

CORDEYRO (Antoine), prêtre et sous-chantre à l'église cathédrale de Coïmbre, en Portugal, vivait vers le commencement du dix-septième siècle. Il est auteur d'additions et de corrections au traité de plain-chant de Jean-Martins, dont il a donné une édition sous ce titre : *Arte de canto chaō composta por Joaō Martins, augmentada e emendada*; Coïmbre, 1612, in-8°.

CORDIER (Jacques), plus connu sous le nom de *Bocan*, était maître de danse, sous le règne de Louis XIII, et fut un célèbre joueur de rebec et de violon de cette époque. Il naquit en Lorraine vers 1580. Musicien par routine, il n'eut jamais aucune connaissance de la musique écrite; mais la nature l'avait doué d'un instinct heureux, qui lui fit acquérir une habileté d'exécution remarquable pour son temps. Arrivé jeune à Paris, il y devint bientôt à la mode par les airs de danse que lui inspirait une imagination facile, et qu'il ne pouvait transmettre que par tradition, n'ayant pas l'art de les écrire. Bien que contrefait et goutteux, il était le maître de danse préféré par les dames de la cour, et parmi ses élèves étaient plusieurs princesses, entre lesquelles on remarque Henriette de France, femme du roi d'Angleterre Charles I**. Il la suivit à Londres et plut beaucoup au roi, qui aimait à lui entendre jouer du violon. Les troubles qui survinrent ensuite ramenèrent Bocan à Paris. Le père Mersenne parle avec admiration de son talent (*Harmonie univers., Traité des instrum. à cordes*, liv. I, p. 2) : « Le son du violon, dit-il, est le « plus ravissant; car ceux qui en jouent parfai« tement, comme les sieurs Bocan, Lazarin et « plusieurs autres, l'adoucissent tant qu'ils veu« lent, et le rendent inimitable par de certains « tremblements qui ravissent l'esprit. » Dans ces derniers temps, la tombe de Bocan a été retrouvée à Saint-Germain l'Auxerrois, et restaurée en 1843. C'est par cette même tombe que le nom véritable de ce musicien a été connu. On trouve un branle très-gracieux de Bocan dans la *Tablature de mandore*, par Chancy, p. 16 (Paris, 1629, in-4° obl.).

CORDILLUS (Jacques-Antoine), musicien, né à Venise vers le milieu du seizième siècle, a publié des motets en 1579.

CORELDI (Clotilde), dont le nom véritable était *Colombelle*, naquit à Paris le 4 mars 1804. Admise au Conservatoire de musique de cette ville, elle y fit des études de chant sous la direction de Garaudé. A l'âge de quinze ans elle obtint au concours le prix de chant de cette école. Quelque temps après elle partit pour l'Italie, et débuta avec succès au théâtre Saint-Charles de Naples; puis elle se rendit à Milan, où elle fut engagée comme *prima donna* du théâtre de *la Scala*. Elle y joua dans *Tancredi* avec madame Pisaroni, et obtint un brillant succès dans cet ouvrage. Au moment où l'avenir de cette jeune cantatrice paraissait assuré, elle mourut à Milan, le 5 février 1828.

CORELLI (Arcangelo), nom justement célèbre dans les fastes de la musique, et qui traversera les siècles sans rien perdre de son illustration, quelles que soient les révolutions auxquelles cet art sera soumis. Le grand artiste qui le porta, non moins admirable comme compositeur que comme violoniste, naquit au mois de février 1653 à Fusignano, près d'Imola, sur le territoire de Bologne. Selon Adami (*Osservazioni per ben regolare il coro dei cantori*, etc.), Corelli reçut les premières leçons de contrepoint de Matteo Simonelli, de la chapelle du pape, et l'on croit généralement que J.-B. Bassani fut son instituteur pour le violon.

On a dit que Corelli vint à Paris en 1672, et que la jalousie de Lulli lui suscita tant de dégoûts et de tracasseries qu'il fut bientôt obligé de s'en éloigner; mais ce fait paraît au moins douteux. Il est plus certain qu'il visita l'Allemagne après que ses études furent terminées, car Gaspard Printz, son contemporain, le connut en 1680, lorsqu'il était au service de la cour de Bavière. Vers la fin de 1681, il retourna en Italie et se fixa à Rome, où il publia en 1683 son premier œuvre, consistant en sonates pour deux violons et basse, avec une partie d'accompagnement pour l'orgue. Bientôt sa réputation fut telle que les plus grands seigneurs se disputèrent le plaisir de l'entendre chez eux, et qu'on le chargea de la direction des orchestres dans toutes les occasions solennelles.

L'élévation de son style, son exécution prodigieuse pour le temps où il vivait, tout se réunissait pour étendre sa réputation. Mattheson, quoiqu'il fût peu complimenteur, lui donnait le titre de *Fürst aller Tonkünstler* (Prince de

tous les musiciens), et Gasparini l'appelait *virtuosissimo di violino, e vero Orfeo di nostri tempi*. Le cardinal Ottoboni, protecteur éclairé des arts, s'était fait le Mécène de Corelli; il le logea dans son palais, et ne cessa de lui donner des marques d'attachement jusqu'à sa mort. L'admiration que ce grand artiste inspirait aux étrangers qui fréquentaient Rome et la maison du cardinal, et les éloges qu'ils lui donnaient, ne pouvaient manquer de répandre au dehors le bruit de sa supériorité.

Le roi de Naples, qui désirait de l'entendre, l'avait fait engager à se rendre près de lui; mais Corelli s'y était refusé plusieurs fois, soit qu'il aimât la tranquillité dont il jouissait à Rome, soit qu'il craignît la jalousie des violonistes de Naples; cependant il finit par accepter l'invitation. Mais, craignant de n'être pas bien accompagné, il prit avec lui son second violon et son violoncelle. Arrivé à Naples, il y trouva Alexandre Scarlatti et plusieurs autres maîtres qui l'engagèrent à jouer quelqu'un de ses concertos devant le roi. Il s'en défendit d'abord, disant que l'orchestre n'avait pas le temps de faire des répétitions; mais son étonnement fut extrême lorsqu'il entendit ce même orchestre jouer à première vue l'accompagnement de son premier concerto, avec plus de précision que ne pouvait le faire celui de Rome après plusieurs répétitions. Il ne put cacher sa surprise, et se tournant vers Matteo, son second violon, il s'écria : « *Si suona a Napoli!* » Cette première épreuve du talent de Corelli lui procura un triomphe complet. Mais il y a quelquefois de singulières vicissitudes dans la carrière d'un artiste, quel que soit son talent. Admis à la cour, quelques jours après, et pressé de s'y faire entendre de nouveau, notre célèbre violoniste joua l'une des sonates de son admirable œuvre cinquième; le roi trouva l'adagio long, ennuyeux, et quitta la salle, laissant le pauvre Corelli si déconcerté qu'il fut hors d'état de continuer. Une autre fois, on le pria de diriger l'exécution d'un ouvrage de Scarlatti, qui devait être représenté devant le roi. Le peu de connaissance que Scarlatti avait du violon lui avait fait mettre dans un endroit un passage mal doigté et d'une exécution difficile. Arrivé à cet endroit sans avoir été prévenu, Corelli manqua le trait, et, comme s'il avait fallu que son malheur fût complet, il entendit Petrillo chef de l'orchestre napolitain, qui avait étudié le passage, le jouer avec précision. A ce trait succédait un chant en *ut mineur*; Corelli, entièrement déconcerté, le joua en *majeur*. « *Ricominciamo*, » dit Scarlatti, avec sa douceur habituelle : Corelli recommença, mais toujours en *ut majeur*, jusqu'à ce que Scarlatti l'eût appelé près de lui, pour le mettre dans le ton. Le pauvre Corelli fut si mortifié de cette aventure et de la mauvaise figure qu'il s'imaginait avoir faite à Naples, qu'il partit promptement pour Rome.

Là de nouveaux chagrins l'attendaient. Un joueur de hautbois, dont on n'a pas conservé le nom, jouissait alors de toute la faveur du public, et fut cause qu'on s'aperçut à peine du retour de Corelli. A cet homme succéda Valentini, dont le jeu sur le violon et les compositions étaient bien inférieures au talent et aux ouvrages de Corelli, mais qui eut pendant quelque temps tout le charme de la nouveauté. La susceptibilité de ce grand artiste s'alarma de l'oubli momentané où il se voyait tombé; une mélancolie profonde s'empara de lui et abrégea ses jours. Les concertos avaient paru en 1712; ils étaient dédiés à Jean-Guillaume, prince palatin du Rhin; mais l'auteur ne survécut que six semaines à la publication de ce bel ouvrage, car son épître dédicatoire est datée du 3 décembre 1712, et la mort le frappa le 18 janvier 1713, à l'âge de cinquante-neuf ans dix mois et vingt jours. Il fut inhumé dans l'église de la rotonde, ou Panthéon, et un monument en marbre lui fut élevé, près de celui de Raphaël, par le prince palatin, qui chargea le cardinal Ottoboni d'en diriger l'exécution. Un service solennel eut lieu sur sa tombe, à l'anniversaire de ses funérailles, pendant une longue suite d'années. Il consistait en morceaux choisis dans ses œuvres, et exécutés par un orchestre nombreux. Cet usage dura tant que vécut un de ses élèves qui pût indiquer la tradition des mouvements et des intentions de l'auteur.

Ce grand musicien possédait une belle collection de tableaux, qu'il légua par son testament au cardinal Ottoboni, avec une somme de cinquante mille écus; mais le cardinal n'accepta que les tableaux, et fit distribuer l'argent aux parents de Corelli. Quelques anecdotes qu'on a recueillies sur cet habile artiste prouvent la douceur de son caractère. Un jour qu'il se faisait entendre dans une assemblée nombreuse, il s'aperçut que chacun se mettait à causer : posant son violon sur une table, il dit qu'il craignait d'interrompre la conversation. Ce fut une leçon pour les auditeurs, qui le prièrent de reprendre son violon, et qui lui prêtèrent toute l'attention due à son talent. Une autre fois il jouait devant Hændel l'ouverture de l'opéra intitulé *le Triomphe du Temps*, de ce compositeur. Hændel, impatienté de ce que Corelli ne le jouait pas dans son genre, lui arracha le violon, avec sa brusquerie ordinaire, et se mit lui-même à jouer. Corelli, sans

s'émouvoir, se contenta de lui dire : « *Ma, caro Sassone, questa musica è nel stilo francese, di ch' io non m' intendo.* » Les principaux élèves de Corelli sont Baptiste, Geminiani, Locatelli, Lorenzo et Giambattista Somis : tous se sont illustrés comme violonistes et comme compositeurs. Quelques amateurs ont aussi reçu des leçons de Corelli, entre autres lord Edgecumbe, qui a fait graver son portrait à la manière noire, par Smith, d'après le tableau original de Henry Howard.

Corelli est le type primitif de toutes les bonnes écoles de violon ; aujourd'hui même, bien que l'art se soit enrichi de beaucoup d'effets inconnus de son temps, l'étude de ses ouvrages est encore une des meilleures qu'on puisse faire pour acquérir un style large et majestueux. Corelli avait fait de bonnes études de composition et écrivait bien. Jean-Paul Colonna l'ayant attaqué sur une succession de quintes qu'il avait trouvée dans une allemande de la troisième sonate de l'œuvre intitulé *Balletti da camera*, Corelli se défendit en homme instruit, et Antoine Liberati, pris pour juge, se prononça en sa faveur. Cependant, nonobstant l'opinion de l'abbé Baini, il est certain que la succession de quintes diatoniques existe dans le passage dont il s'agit.

On a de ce grand artiste les ouvrages dont les titres suivent : 1° *XII Sonate a tre, due violini e violoncello, col basso per l'organo*, op. 1 ; Rome, 1683, in-fol. Cet œuvre contient des pièces destinées à être jouées dans les églises, comme c'était l'usage alors : c'est pourquoi Corelli les appelle *Suonate di chiesa*. La deuxième édition parut à Anvers en 1688, in-fol. ; il y en a une troisième d'Amsterdam, sans date. — 2° *XII Suonate da camera a tre, due violini, violoncello e violone o cembalo*, op. 2 ; Rome, 1685, in-fol. Deux autres éditions ont été publiées à Amsterdam. La dernière est intitulée *Balletti da camera*. La deuxième sonate, la cinquième, la huitième et la onzième sont de la plus grande beauté. Dans une allemande de la troisième on trouve la succession de cinq quintes par mouvement diatonique, qui occasionna, en 1685, la querelle dont il a été parlé précédemment, entre Jean-Paul Colonna et Corelli. — 3° *XII Suonate a tre, due violini e arciliuto col basso per l'organo*, op. 3 ; Bologne, 1690. Il y a une deuxième édition de cet œuvre imprimée à Anvers, en 1681 ; la troisième a été gravée à Amsterdam, sans date. — 4° *XII Suonate da camera a tre, due violini e violone o cembalo*, op. 4 ; Bologne, 1694. L'édition publiée à Amsterdam, chez Roger, porte le titre de *Balletti da camera*. Il a été publié à Paris, chez Leclerc, une belle édition des quatre premiers œuvres de sonates de Corelli. — 5° *XII Suonate a violino e violone o cembalo*, op. 5, *parte prima ; parte secunda, preludi, allemande, correnti, gighe, sarabande, gavotte e follia*; Rome, 1700, in-fol. Cet ouvrage, chef-d'œuvre du genre, place Corelli au premier rang comme compositeur de musique instrumentale. Ce n'est point par une pureté d'harmonie irréprochable que brille cet ouvrage immortel, mais par une variété de chants, une richesse d'invention, un grandiose tels qu'aucune autre production du même genre n'en avait offert d'exemple. Les deuxième, troisième, cinquième, sixième et onzième sonates sont surtout admirables. La dernière est une fantaisie intitulée *Follia;* on a publié cinq éditions de cet ouvrage ; la cinquième, dont Cartier a été l'éditeur, a paru à Paris en 1799, in-fol. Ce même œuvre, arrangé en trios pour deux flûtes et basse, a été gravé à Londres et à Amsterdam, sous l'indication d'*Œuvre six*, et Geminiani en a arrangé les deux parties en concerti, et les a publiées sous ce titre : *XII Concerti grossi, con due violini, viola e violoncelli di concertini obligati, e due altri violini e basso di concerto grosso, quali contengono preludi, allemande, correnti, gighe, sarabande, gavotte e follia. Composti della prima e della seconda parte dell' opera 5ª di Corelli, da Francesco Geminiani* ; Londres, in-fol., sans date. — 6° *Concerti grossi con due violini e violoncello di concertino obligati e due altri violini, viola e basso di concerto grosso ad arbitrio che si potranno radoppiare*, op. 6; Rome, décembre 1712, in-fol. Il y en a une autre édition d'Amsterdam, sans date. Cet ouvrage est le dernier qui sortit de la plume de Corelli. Geminiani possédait quelques solos de violon composés par ce grand artiste ; mais il ne paraît pas qu'on les ait imprimés. Ravenscroft avait fait paraître neuf sonates de sa composition à Rome, en 1695 : par une spéculation de marchand de musique, on les publia à Amsterdam sous ce titre : *Sonate a tre, due violini e basso per il cembalo; si crede che siano state composte da Arcangelo Corelli avanti le sue altre opere*, op. 7. On doit ranger aussi parmi les supercheries du même genre une autre publication intitulée : *Sonate a tre, due violini col basso per l'organo di Arcangelo Corelli, opera postuma;* Amsterdam, Roger. Le Dr Pepusch a publié une édition complète de 48 sonates de Corelli en trios et des douze grands concertos, tous en partition, qui forment 2 volumes in-folio. Le premier volume a pour titre : *the Score of the four operas, containing 48 sonatas composed by Arcangelo Corelli*

for two violins and a Bass. Le second volume est intitulé *the Score of the twelve concertos, composed by Arcangelo Corelli, for two violins and a bass.* Le second volume est intitulé *the Score of the twelve concertos, composed by Arcangelo Corelli, for two violin and a violoncello, with two violins more, a tenor, and thorough bass for ripieno parts, which may be doubled at pleasure;* London, J. Walsh, sans date. On connaît huit portraits de Corelli: les plus beaux ont été gravés par Smith, Folkema et Vander Gucht, dans le format in-fol., d'après le portrait peint par Howard. Maurin en a fait une belle lithographie pour ma collection non achevée, intitulée *Galerie des musiciens célèbres*, in-fol.

CORFE (JOSEPH), né à Salisbury en 1740, entra comme enfant de chœur à la cathédrale de cette ville, et étudia la musique sous le docteur Stephens, qui y était organiste. En 1782 il obtint une place de membre de la chapelle du roi d'Angleterre, et dix ans après il fut nommé organiste de la cathédrale de Salisbury, et maître des enfants de chœur. Il résigna ces deux places en 1804, en faveur de son fils, Arthur, qui les occupait encore en 1840. Joseph Corfe est mort en 1820. Ses compositions consistent principalement en musique religieuse qu'on chante habituellement dans les églises de Salisbury et dans d'autres comtés. Il a publié : 1° *Un service du matin et du soir avec huit antiennes*, dédié au chapitre de Salisbury, un volume. — 2° Un traité sur le chant, sous ce titre : *A Treatise on singing, explaining in the most simple manner all the rules for learning to sing by notes without the assistance of an instrument, with some observations on vocal Music*; Londres, 1791, in-fol. — 3° Un traité sur la basse continue, intitulé *a Treatise on thorough bass.* Il y a des exemplaires de cet ouvrage qui ont pour titre : *Thorough Bass simplified; or the whole theory and practice of thorough-bass laid open tho the meanest capacity,*; Londres, s. d., in-4° de 56 pages. — 4° *Les Beautés de Hændel*, trois vol. — 5° *Les Beautés de Purcell*, Londres, deux vol. — 6° Trois recueils de chansons écossaises. — 7° Trois suites de 12 *glees* chacune, à 3 et 4 voix. — 8° et enfin une collection de musique sacrée de quelques-uns des musiciens les plus célèbres, intitulée, *Sacred Music consisting of a collection of the most admired pieces adapted to some of the choisest Music of Jomelli, Pergolesi, Perez, Martini, Biretti, Scolari,* etc., 2 volumes in-fol. Corfe a été aussi l'éditeur du deuxième volume des antiennes de Kent.

CORFE (ARTHUR THOMAS), fils du précédent est né à Salisbury, en 1773. A l'âge de dix ans, il fut placé comme enfant de chœur à l'abbaye de Westminster, et reçut son éducation musicale du docteur Cooke. Il étudia le piano avec Clementi. En 1804 il succéda à son père dans les places d'organiste et de maître des enfants de chœur de la cathédrale de Salisbury. Les compositions de M. Corfe consistent en un *Te Deum*, un *Jubilate*, un *Sanctus, les Commandements de Dieu*, à quatre parties, l'hymne de l'ordination, et quelques morceaux détachés pour le piano.

CORFINI (JACQUES), compositeur, né à Padoue vers 1540, a publié de sa composition les ouvrages dont voici les titres : 1° *Madrigali a 5 voci, libro 1°*. Venezia, ap. Gardano, 1565, in-4° obl. — 2° idem, *libro 2°*; ibid. 1568, in-4° obl. Ce sont des réimpressions. — 3° *Madrigali a 5 voci, libro terzo;* ibid. 1557, in-4° obl. — 4° *Madrigali a sei voci, libro 1°*; Venezia, app. l' herede di Girolamo Scotto, in-4° obl.

CORIGLIANO (le chevalier DOMINIQUE), de la famille des marquis de Rignano, naquit au château de Rignano, le 17 janvier 1770. A l'âge de onze ans il entra au collége des Nobles, à Naples, pour y faire son éducation. Après y avoir passé sept années, il en sortit et se livra spécialement à l'étude de la composition, faisant de la musique son occupation favorite et à peu près unique. Reçu chevalier de l'ordre de Saint-Jean de Jérusalem en 1795, il s'embarqua deux ans après pour se rendre à Malte et pour commencer ce qu'on appelait *les Caravanes* des chevaliers; mais, à son arrivée, il trouva l'île au pouvoir des Français, sous la conduite du général Bonaparte, et les chevaliers de l'ordre dispersés. Obligé de retourner à Naples, il y reprit ses occupations habituelles. Après le retour du roi Ferdinand dans cette ville, le chevalier Corigliano fut nommé membre de la commission des théâtres royaux, et en remplit les fonctions pendant cinq ans. Il reçut aussi sa nomination de l'un des gouverneurs du collège royal de musique; mais, par des motifs qui ne sont pas connus, il n'accepta pas cette mission. Le chevalier Corigliano a écrit beaucoup de musique de chambre, telle que duos, nocturnes, romances et *canzonette*, dans le style d'Asioli et dans celui de Blangini : Il en publia le premier recueil à Naples en 1814. En 1818 douze duos pour ténor et soprano et douze *ariette* pour soprano, de sa composition, ont paru à Paris. Le catalogue de Ricordi, à Milan, indique un recueil de 4 *ariette* sous le nom de cet amateur distingué; d'autres ont été imprimés à Florence et à Rome. 36 mélodies du même ont été publiées à Naples en 1822, sous le titre de *Lira senti-*

mentale. Le chevalier Corigliano a laissé en manuscrit un très-grand nombre de duos, trios et quatuors *da camera*, ainsi que *l'Isola disabitata* de Métastase, à 4 voix. Il est mort à Naples, à l'âge de soixante-huit ans, le 22 février 1838. Parmi les choses précieuses que renfermait sa bibliothèque musicale se trouvait le manuscrit original du *Stabat* de Pergolèse, qu'il a légué au monastère du Mont Mont-Cassin.

CORKINNE (WILLIAM), musicien anglais, né dans la seconde moitié du seizième siècle, a fait paraître à Londres, en 1610, une collection pour le luth et la basse de viole, sous ce titre : *Ayres to sing and play to the lute and bass violl, with pavins, galliards, almaines and corantes for the lyra-violl*, in-fol. : la seconde partie de ce recueil a été publiée en 1612.

CORNA (JEAN-JACQUES DELLA), né à Brescia vers la fin du quinzième siècle, est cité par son concitoyen et contemporain Lanfranco (*Scintille di musica*, etc.; Brescia, 1533, p. 143), avec Jean Montichiaro, de la même ville, comme les meilleurs luthiers de leur temps pour la fabrication des luths, lyres et violons ou petites violes. Postérieurs d'environ soixante-dix ans à *Kerlino* (voy. ce nom), ces deux artistes et leur concitoyen Peregrino Zanetto, venu un peu plus tard, ont été les fondateurs de l'école ancienne de la lutherie brescianne, illustrée dans la seconde moitié du seizième siècle par Gaspard de Salo, puis par Jean-Paul Magini.

CORNET (SÉVERIN), né à Valenciennes, vers 1540, étudia la musique en Italie, comme on le voit par ces vers à sa louange, placés en tête d'un de ses ouvrages :

Car, hantant l'Italie, il y a sceu choisir
Et en a rapporté l'utile théorique
Richement mariée au doux de sa pratique.

En 1578 il est devenu maître des enfants de chœur de l'église Notre-Dame d'Anvers, place qu'il paraît avoir occupée jusqu'à sa mort. Son meilleur élève fut Corneille Werdonck. Les ouvrages les plus connus de ce musicien sont : 1° *Chansons françaises à cinq, six et huit parties*; Anvers, Plantin, 1581, in-4°. — 2° *Madrigali a 5, 6, 7 e 8 voci*; ibid., 1581, in-4°. — 3° *Cantiones musicæ 5, 6, 7 et 8 vocum*; ibid., 1581, in-4°. — 4° *Motetti a 5, 6, 7 e 8 voci*, ibid, 1582, in-4°.

CORNET (JULES), né en 1792 à Santo-Candido, dans le Tyrol, jouit en Allemagne de la réputation de bon chanteur et d'acteur distingué. Destiné d'abord à la profession d'avocat, il étudia le droit à Vienne; mais le goût passionné qu'il avait pour la musique et pour le théâtre le fit renoncer à ses premiers projets. Après avoir été attaché à plusieurs troupes ambulantes d'opéra, il joua pendant quelques années au théâtre de Hambourg, puis il entreprit des voyages en Danemark, en Suède et en Hollande. Il fut en dernier lieu l'ornement du théâtre de Brunswick. La voix de Cornet était un ténor de la plus belle qualité. Parmi les rôles qui lui ont fait le plus d'honneur, on cite celui de *Masaniello* dans la *Muette de Portici*, d'Auber. Cornet a publié à Hambourg, chez Christiani, un recueil de chants avec accompagnement de piano ou de guitare, sous le titre de *Lyra für Freunde und Freudinnen des Gesænges* (Lyre pour les amateurs du chant). Postérieurement il a fait imprimer un écrit qui a pour titre : *Die Oper in Deutschland und das Theatre der Neu Zeit* (l'Opéra en Allemagne et le théâtre de l'époque actuelle); Hambourg, Meissner et Schirges, in-8o.

CORNETTE (LOUIS-HIPPOLYTE), né à Amiens en 1760, fit ses premières études de musique à la maîtrise de la cathédrale. A l'âge de vingt ans, il se rendit à Paris pour étudier l'harmonie et la composition près de l'abbé Duguet, maître de chapelle de la cathédrale. De retour à Amiens, il obtint au concours la place d'organiste de la cathédrale. Plus tard, lorsqu'une nouvelle maîtrise fut organisée pendant le consulat, Cornette fut nommé maître de chapelle de la même église. Il en remplit les fonctions jusqu'à sa mort, arrivée en 1832. Il a laissé en manuscrit beaucoup de psaumes, d'hymnes, Magnificat, motets et messes. Au nombre de ces messes, dont plusieurs sont écrites à grand orchestre, il en est une qui a été exécutée solennellement à Saint-Roch, puis à Notre-Dame et à Saint-Eustache, le jour de Sainte-Cécile.

CORNETTE (VICTOR), fils du précédent, est né à Amiens le 27 septembre 1795. Son père fut son premier maître de musique; puis il se rendit à Paris, et fut admis comme élève au Conservatoire en 1811. A la même époque, Lesueur lui donna des leçons de composition. En 1813 il entra comme musicien dans le douzième régiment des grenadiers tirailleurs de la garde impériale : alors commença pour cet artiste une carrière d'activité dont il y a peu d'exemples. Il fit d'abord avec son régiment les campagnes de 1813 et de 1814 en Hollande, en Belgique, et se trouva au siége et au blocus d'Anvers. Entré ensuite dans la musique du quinzième régiment d'infanterie légère, il se trouva à la bataille de Waterloo. Pendant les années 1815, 16 et 17 il fut chef de musique d'un régiment au service du roi des Pays-Bas. Dans cette dernière année il entra comme professeur au collége des Jésuites

de Saint-Acheul et y fut attaché jusqu'en 1824. En 1825 il accepta une place dans l'orchestre du théâtre de l'Odéon et y resta jusqu'à la clôture en 1827. Alors il entra à l'orchestre du théâtre de l'Opéra-Comique, dont il fit partie jusqu'en 1831, et qu'il n'abandonna que pour devenir chef des chœurs au même théâtre jusqu'en 1837. Dans l'année suivante, il alla occuper une position semblable au *Théâtre de la Renaissance*. En 1839 il réunit à cet emploi la place de directeur du chant au Gymnase de musique militaire; mais, la position de premier chef d'orchestre au théâtre de Strasbourg lui ayant été offerte en 1842, il l'accepta et en remplit les fonctions pendant deux ans. De retour à Paris, il fut chef des chœurs du théâtre de l'Opéra national en 1847 et 1848, puis rentra, pendant cette dernière année, dans son ancienne place de l'Opéra-Comique, où il est encore au moment où cette notice est écrite (1850). Enfin il a été tromboniste dans plusieurs légions de la garde nationale de Paris, et organiste adjoint de l'église Saint-Sulpice et de la chapelle des Invalides.

Cornette joue de la plupart des instruments et les connaît tous : de là vient que les éditeurs de musique de Paris lui ont demandé des méthodes pour le *trombone* (Grande Méthode dédiée à Cherubini), pour l'*ophicléide* (dédiée à Auber), pour le *cornet à pistons* (dédiée à Adolphe Adam), pour le *bugle*, le *sax-horn*, comprenant les six espèces, le *saxophone* (Grande Méthode), le *basson*, le *hautbois*, le *cor*, la *trompette*, la *harpe*, le *violoncelle*, l'*alto*, l'*orgue* et l'*harmonium*. Il a arrangé pour le piano 39 partitions d'opéras et de musique d'église, et a réduit en quatuors pour 2 violons, alto et basse les *Diamants de la couronne* et *la Part du diable*, d'Auber. On connaît de lui 37 airs variés pour le cornet à pistons, 24 duos pour deux instruments de cette espèce, 18 duos pour deux bassons, 14 grandes études pour cornet à pistons, 6 idem pour le trombone, 5 quadrilles de contredanses pour musique militaire, et 2 suites de valses pour la même; plus 150 morceaux détachés de tout genre pour divers instruments.

CORNETTI (PAUL), maître de chapelle de la confrérie du Saint-Esprit, à Ferrare, naquit à Rome au commencement du dix-septième siècle, et fut moine de l'Étroite observance. Il a fait imprimer une collection de motets, sous ce titre : *Motetti concertati ad 1, 2, 3, 4, 5, 6 voci con stromenti, et nel fine le Litanie della B. V. op. 1*; Venezia, app. Aless. Vincenti, 1638, in-4°. La première partie de cet ouvrage a été réimprimée avec ce titre latin : *Sacræ cantiones 1, 2 et 3 vocibus concertatæ*, op. 1, lib. 1; Anvers, 1645, in-4°.

CORNETTO (PIERINO DEL). *Voy.* GIANGIACOMI (PIERINO).

CORNIETTI (ANTOINE), né à Lucques, fut organiste de l'église Sainte-Marie, de cette ville, dans les premières années du dix-huitième siècle. Il a fait imprimer un œuvre de sa composition intitulé : *Cantate de l'Amore, a voce sola*; Lucques, 1704, in-4° obl.

CORNISH (WILLIAM), poëte anglais, et compositeur de la chapelle du roi Henri VII, vivait au commencement du seizième siècle. Il a écrit un poème intitulé *a Parable between Information and Musike* (Comparaison entre le savoir et la musique), que Hawkins a inséré dans son *Histoire de la musique* (t. II, p. 508 et suiv.). Le même écrivain a donné (t. III, p. 3-16) deux chansons de table à trois voix, composées par Cornish.

CORNU (RENÉ), professeur de piano à Paris, naquit en cette ville le 21 avril 1792. Fils d'un sous-maître de chant de Notre-Dame, il reçut son éducation musicale dans la maîtrise de cette cathédrale. Ladurner fut son maître de piano, et il reçut des leçons de composition de Desvignes et d'Éler. Il a publié : 1° Cinq recueils de romances, avec accomp. de piano, Paris, le Duc et Pleyel. — 2° *Vive Henri IV*, varié pour piano, op. 3; Paris, Frey. — 3° Chœur d'*Iphigénie en Aulide*, varié pour piano, op. 4; ibid. — 4° *Charmante Gabrielle*, varié pour piano, op. 6; ibid. — 5° *Quand le bien-aimé reviendra*, idem, op. 8; ibid. — 6° *God save the King*, idem; Paris, H. Lemoine. Cornu a fait exécuter à Notre-Dame de Paris une messe solennelle de sa composition. Il est mort du choléra, au mois de juin 1832.

CORONA (D. AUGUSTIN), né à Trévise, vers le milieu du seizième siècle, fut moine de l'abbaye *Santa-Maria de la Carità*, près de Venise, et maître de chapelle de son monastère. Il s'est fait connaître par un ouvrage qui a pour titre *Psalmi vespertini sex vocum*; Venetiis, ap. Aug. Gardanum, 1579, in-4°.

CORRADI (FLAMINIO), né dans les dernières années du seizième siècle à Fermo, dans l'État de l'Église, est auteur de chants et de madrigaux imprimés sous ces titres : 1° *L'Estravaganze d'amore, a 1, 2 e 3 voci, coll basso continuo*; Venezia app. Vincenti, 1618, in-4°. — 2° *Il primo libro de'Madrigali a 4 voci*; ibid., 1622, in-4°. — 3° *Il primo libro de'Madrigali a 5 voci*, ibid., 1627, in-4°.

CORRADINI (NICOLAS), organiste et maître de chapelle à l'église principale de Crémone, naquit à Bergame, vers la fin du seizième siècle. Il a fait imprimer un recueil de *Canzoni fran-*

cesi a quattro voci; Venise, 1624. Son ouvrage le plus important a pour titre : *Motetti a una, due, tre e quattro voci, fra quali ve ne sono alcuni concertati con istromenti, e con il basso continuo per l'organo. Libro primo*; in Venetia, app. Bart. Magni, 1624, in-4°. On trouve aussi quelques morceaux de sa composition dans le *Bergameno Parnass. music.*; Venise, 1615. Corradini fut aussi maître de chapelle de l'Académie des *Animosi*, à Crémone.

CORREA (Fr.-Manuel), carme portugais, né à Lisbonne vers la fin du seizième siècle, était maître de chapelle de l'église de Sainte-Catherine en 1625. Il est auteur d'un motet : *Adjuva nos, Deus*, à cinq voix, dont le manuscrit se trouve dans la bibliothèque du roi de Portugal. Un autre *Manuel Correa*, né aussi à Lisbonne vers le même temps, et qui était chapelain de l'église cathédrale de Séville en 1625, a composé des motets qui sont en manuscrit dans la bibliothèque du roi de Portugal.

CORREA (Henrique-Carlos), maître de chapelle à l'église cathédrale de Coïmbra, naquit à Lisbonne le 10 février 1680. Il a composé une grande quantité de messes, de répons, de motets, de *Miserere*, etc., qui sont en manuscrit à la bibliothèque du roi de Portugal, et dont on trouve un catalogue détaillé dans la *Bibliotheca lusitana* de Machado, t. II, p. 446.

CORREA (Lorenza), née à Lisbonne en 1771, eut pour maître de chant Marinelli, célèbre sopraniste de la musique du roi d'Espagne. En 1790 elle débuta sur le théâtre de Madrid et obtint beaucoup de succès. Deux ans après elle partit pour l'Italie, et débuta à Venise dans l'emploi des *prime donne*. Elle a chanté dans toutes les grandes villes, et notamment à Naples, où elle fut attachée au théâtre de Saint-Charles pendant trois ans. On admirait la beauté de sa voix et la perfection de sa méthode. En 1810 elle débuta à l'*Opéra-Buffa* de Paris ; mais à cette époque sa voix était fatiguée, et elle produisit peu d'effet. Depuis lors elle s'est retirée du théâtre.

CORRETTE (Michel), chevalier de l'ordre du Christ, né à Saint-Germain, était en 1758 organiste du grand collége des Jésuites de la rue Saint-Antoine, à Paris. Enthousiaste admirateur de la musique française, il donnait dans sa maison, enclos du Temple, des concerts où il faisait entendre les plus beaux morceaux de Lulli, de Campra, et des cantates de sa façon, qu'il accompagnait au clavecin. On dit qu'il faisait chanter sa servante dans ses séances musicales. Plus tard il ouvrit une école de musique pour laquelle il écrivit plusieurs ouvrages élémentaires ; mais, malgré son zèle et ses efforts, ses élèves faisaient peu de progrès; les musiciens de Paris les appelaient, par dérision, *les anachorètes* (les ânes à Corrette). En 1780 Corrette eut le titre d'organiste du duc d'Angoulême. On connaît de ce musicien : 1° *Les Soirées de la ville*, cantates à voix seule, avec la basse continue pour le clavecin; Paris, le Clerc, 1771, in-fol. — 2° *Méthode pour apprendre à jouer de la harpe*; Paris, 1774, in-4°. — 3° *Méthode pour apprendre à jouer de la flûte traversière*; Paris, 1778, in-4° Il en parut une deuxième édition en 1781. — 4°. *Le Parfait Maître à chanter*; Paris, 1782. — 5° *Méthode pour apprendre facilement à jouer de la quinte ou de l'alto*; Paris, 1782, in-4°. — 6° *L'Art de se perfectionner sur le violon*; Paris, 1783. — 7° *Méthode pour le violoncelle, contenant les véritables positions*, etc.; Paris, 1783. La première édition de cet ouvrage avait paru sous ce titre : *Méthode théorique et pratique pour apprendre en peu de temps le violoncelle* ; Paris, 1761, in-fol. — 8° *Méthode pour apprendre à jouer de la vielle*; Paris, 1783, in-fol. Ces ouvrages contiennent quelques renseignements curieux sur la musique française vers le milieu du dix-huitième siècle.

CORRETTE (Michel), fils du précédent, fut organiste de l'église du Temple. Il a publié en 1786 : *Pièces pour l'orgue dans un genre nouveau, à l'usage des dames religieuses et de ceux qui touchent l'orgue, avec le mélange des jeux et la manière d'imiter le tonnerre*.

CORRI (Dominique), né à Naples en 1744, fut élève de Porpora, depuis 1763 jusqu'à la mort de cet habile maître, en 1767. En 1774 Corri se rendit à Londres, et dans la même année il y fit représenter un opéra intitulé *Alessandro nell' Indie*, qui eut peu de succès. Cet échec le détermina à se livrer à l'enseignement du chant. Vers 1797 il s'associa à Dussek pour l'exploitation d'un commerce de musique, mais cette entreprise ne réussit pas. Parmi les compositions dramatiques de Corri, son opéra *the Traveller* est celle qui a eu le plus de succès. Corri vivait encore à Londres en 1826; il était alors âgé de quatre-vingt-deux ans. Il a eu quatre enfants, trois fils et une fille : celle-ci avait épousé Dussek : elle s'est remariée depuis à un artiste nommé M. Moralt. Les principaux ouvrages de Corri sont : 1° Trois volumes de chansons anglaises; Londres, 1788. — 2° *Alessandro nell' Indie, opera seria*. — 3° Sept airs italiens; Londres, 1797. — 4° Quatre volumes d'airs anglais, italiens et français; Londres, 1797. — 5° *Sufferings of the Queen of France, with*

accomp. — 6° Douze airs anglais de caractère, avec accompagnement. — 7° Deux recueils de sonates pour le piano. — 8° Recueil de duos anglais, allemands, italiens et français. — 9° Six airs et rondos pour le piano. — 10° *The Singer's preceptor* (Traité du chant, etc.); Londres, 1798. — 11° *Art of fingering* (Méthode de piano, etc.); Londres, 1799. — 12° *Musical Dictionnary as a Desk* (Dictionnaire de musique, etc.); Londres, 1798. — 13° *Complete Musical Grammar, with a concise dictionary of all the signs and form used in Music; the art of fingering; rules of thourough bass, and preludes in each key* (Grammaire musicale complète, avec un dictionnaire abrégé de tous les signes et formes en usage dans la musique; l'art du doigter, et des règles pour l'harmonie, avec des préludes dans chaque ton); Londres (sans date). — 14° *The Traveller* (le Voyageur), opéra. Un des fils de Corri s'est fixé à Édimbourg, en 1793, et s'y est livré à l'enseignement de la musique. Cet artiste est le père de madame Corri-Paltoni. Le rédacteur de l'article *Corri* du *Lexique universel de musique* publié par M. Schilling a été induit en erreur sur ce point; car il dit que Madame Corri-Paltoni est fille du vieux élève de Porpora et de madame Dussek. Celle-ci était la tante de la cantatrice; il en a fait sa sœur.

CORRI-PALTONI (M^{me} FANNY), née à Édimbourg en 1795, fit ses premières études musicales sous la direction de son père. Lui ayant trouvé une belle voix de *mezzo soprano*, et ce trille vigoureux et brillant que la plupart des chanteurs ont en Angleterre, à cause de l'usage fréquent qu'ils font de cet ornement, madame Catalani voulut avoir mademoiselle Corri pour élève, et s'en fit accompagner dans ses voyages en 1815 et 1816. Elle se fit alors entendre à Hambourg, mais sans succès. De retour à Londres, elle y reprit ses études, chanta quelque temps les seconds rôles au Théâtre-Italien, quitta ce théâtre en 1821, lorsque le libraire Ebers en prit la direction, et se rendit en Allemagne. Malgré les avantages qu'elle tenait de la nature, elle eut peu de succès à Hambourg, à Francfort et à Munich. De cette ville, elle alla en Italie, y épousa un chanteur médiocre nommé Paltoni, et commença à se faire une certaine réputation lorsqu'elle chanta à Bologne en 1825. Deux ans après elle fut appelée comme *prima donna* à Madrid, puis en 1828 elle chanta à Milan avec Lablache, et y eut quelque succès. En 1830 elle retourna en Allemagne et y chanta dans plusieurs concerts.

CORRI (PIERRE), compositeur dramatique, né à Naples et élève de Donizetti, suivant la *Gazette générale de musique de Leipsick* (Ann. 1840, n°-12, col. 249), a fait représenter au théâtre *Valle*, à Rome, en 1839, *Galeotto Manfredi*, drame lyrique en trois actes, qui n'eut qu'un médiocre succès. Néanmoins plusieurs morceaux de cet opéra ont été publiés à Milan, chez Ricordi, avec accomp. de piano. Plusieurs années se passèrent ensuite sans que le nom de Corri retentit dans le monde musical; mais, au carnaval de 1840, cet artiste donna au théâtre *Argentina* de Rome l'opéra *Argia in Atene*, qui ne réussit pas. Quelques morceaux de cet ouvrage ont été publiés à Milan, chez Ricordi.

CORSI (JACQUES), gentilhomme florentin, né vers 1560, cultiva la poésie et la musique avec succès, et fut un des protecteurs les plus zélés des artistes de son temps. Lié d'amitié avec Jean Bardi, comte de Vernio, le poëte Rinuccini, Galilée le père, Emilio del Cavaliere, Perez, Jules Caccini et d'autres hommes célèbres, il contribua comme eux à l'invention du drame musical. Après que le comte Bardi (*voy.* ce nom) eut quitté Florence pour se rendre à Rome, la maison de Corsi devint le rendez-vous de ces artistes. La société qu'ils avaient formée continua de s'y occuper des moyens de hâter les progrès du nouvel art qu'elle avait créé. Ce fut aussi dans la maison de Corsi que fut représentée la pastorale de *Dafne*, en 1594, ouvrage de Peri auquel Corsi mit aussi la main, ainsi qu'on le voit dans la dédicace de l'*Euridice* de Rinuccini.

CORSI (BERNARD), compositeur né à Crémone, a publié en 1617 des psaumes à cinq voix, intitulés *Sacra omn. solemn. vespertina psalmodia 5 vocum*, op. 6; Venise, Bart. Magni, et vers le même temps des *Litanies, antiennes et motets à huit voix*. Son œuvre septième est intitulé *Psalmi vespertini octo vocum*. On connaît aussi de lui: *Concerti o Motetti a* 1, 2, 3, 4 *voci, con un Magnificat*, op. 5; Venezia, app. Ricc. Amadino, 1613, in-4°, et *Compieta, Motetti e Litanie della B. V. a otto voci*; op. 9; in Venezia. app. Bart. Magni, 1619, in-4o.

CORSI (JOSEPH), maître de chapelle à Sainte-Marie-Majeure, de Rome, occupait cette place en 1667, suivant le titre d'un recueil de motets publié cette année. L'abbé Baini a omis le nom de ce compositeur dans sa liste des maîtres de chapelle de cette basilique (*Memor. stor. crit. di Pierl. da Palestrina*, t. I, n° 440). On connaît de ce maître: 1° *Motetti a* 2, 3, 4 *voci*; Rome, 1667, in-4°. — 2° *Miserere a cinque*; — 3° *Motetti a* 9.

CORSINI (JACQUES), organiste de la cathé-

drale de Lucques, dans la seconde moitié du seizième siècle, est connu par les compositions intitulées : 1° *Il primo libro de' Motetti a 5, 6, 7, 8 voci*; in Venetia, Aless. Gardano, 1579. — 2° *Il secondo libro de' Mottetti a 5, 6, 7, 8, 10, 12 voci*; ibid., 1581.

CORTECCIA (FRANCESCO DI BERNARDO), chanoine de la basilique de Saint-Laurent, à Florence, et maître de chapelle de Cosme 1er de Médicis, naquit à Arezzo, dans les premières années du seizième siècle ; mais il était encore enfant lorsque sa famille alla s'établir à Florence. De là vient qu'il a toujours voulu être considéré comme Florentin. On ignore le nom du maître qui dirigea ses études musicales. La place d'organiste de Saint-Laurent étant devenue vacante, Corteccia l'obtint au concours, au mois de juin 1531, quoiqu'il eût quatre concurrents qui n'étaient pas dépourvus d'habileté. La réputation qu'il ne tarda pas à se faire par ses talents lui mérita la faveur du duc, qui le nomma maître de chapelle de sa cour en 1542. Plus tard il obtint un canonicat à la collégiale de Saint-Laurent. Il mourut à Florence le 7 juin 1571. A son mérite comme musicien, Corteccia unissait de vastes connaissances dans les sciences et dans les lettres, et ses compatriotes vantaient sa vivacité d'esprit et l'agrément de sa conversation.

Les plus anciennes compositions connues de Corteccia se trouvent dans un recueil très-rare dont Antoine Schmid a donné la description d'après un exemplaire existant dans la bibliothèque impériale de Vienne, et qui a pour titre : *Musiche fatte nelle nozze dello illustrissimo duca di Firenze il signor Cosimo de' Medici e della illustrissima consorte sua Mad. Leonora do Tolleto*. In Venetia nella stampa d'Antonio Gardano nell' anno del singore M. G. XXXIX, nel mese di augusto ; six petits volumes in-4° obl., lesquels contiennent les voix désignées par *cantus, altus, tenor, bassus, quinta et sexta pars*, tant pour le chant que pour les instruments. Les autres compositeurs dont on trouve des morceaux dans ce recueil sont Matteo Rampolini, Jean-Pierre Masacconi, Constant Festa, et Baccio Moschini. Les pièces composées par Corteccia, et désignées dans la table sont les 2°, 5°, 23°, 25°, 26°, 27°, 28°, 29° et 30°. Toutes sont dans le style madrigalesque, à quatre, six et huit voix, avec divers instruments. Cette table offre beaucoup d'intérêt pour l'histoire de la musique, par les renseignements qu'elle fournit sur le nombre des chanteurs et la nature des instruments qui les accompagnaient. Dans l'ordre chronologique les autres compositions connues de Corteccia sont celles-ci : 1° *Madrigali a quattro voci*, lib. 1 et 2; Venise, Gardane, 1545 et 1547, in-4° obl. — 2° *Primo libro de' Madrigali a 5 e 6 voci*, in Venezia app. di Ant. Gardani, 1547, in-4° obl. — 3° *Responsoria et lectiones hebdomadæ sanctæ quatuor vocibus decantandæ*; Venetiis apud filiis Antonii Gardano, 1570, in-4°. — 4° *Residuum cantici Zacchariæ prophetæ et psalmis Davidis 5 vocum*; Venetiis apud filios Ant. Gardani, 1570. — 5° *Canticorum liber primus quinque vocibus (quæ passim motecta appellantur), nunc primum nuper editus*; Venetiis apud filios Ant. Gardani, 1571, in-4° obl. Ce recueil, préparé par Corteccia pour l'impression, n'a paru que quelques mois après sa mort. Les autres compositions de ce maître, qui existaient autrefois en manuscrit dans les archives des Médicis, en ont disparu et sont vraisemblablement perdues à jamais, sauf un *hymnaire* contenant trente-deux hymnes en contrepoint à quatre voix sur le plain-chant, qui se trouve dans la bibliothèque Laurentienne, sous le n° VII. La comédie de François Ambra, noble florentin, intitulée *la Cofanaria*, et publiée en 1561, ayant été choisie pour être représentée aux fêtes des noces de François de Médicis avec Jeanne d'Autriche, en 1565, Jean-Baptiste Cini y ajouta des intermèdes pris dans la fable de *Psyché et l'Amour*, et Corteccia les mit en musique conjointement avec Alexandre Striggio. (Voy. *Descrizione dell' apparato della comedia et intermedii d essa recitati in Firenze*, etc., Florence, Junio, 1566, in-8° p. 28.)

CORTELLINI (CAMILLE), surnommé *il Violino*, à cause de son talent sur le violon, compositeur de musique d'Église, vécut au commencement du dix-septième siècle, et fut engagé au service de la *Signoria* de Bologne. Il a publié de de sa composition : 1° *Salmi a 8 voci per i vespri di tutto l'anno*; in Venezia, app. Giac. Vincenti, 1606. Il y a une autre édition de cet ouvrage, donnée à Venise en 1613. — 2° *Salmi a 6 voci*; ibid., 1609. — 3° *Messe a 4, 5, 6, 7, 8 voci*; ibid., 1609. — 4° *Letanie della B. V. a 5, 6, 7 voci*; ibid. 1615. — 5° *Messe a otto voci di capella*; ibid., 1617. — 6° *Messe a quattro e cinque voci*; Venezia, 1617, in-4°. — 7° *Salmi a 8 voci*. — 8° *Magnificat di tutti li tuoni a 6 voci*; Venezia, 1619, in-4°. — 9° *Messe concertate a otto voci*; in Venezia, app. Aless. Vincenti, 1626. On voit dans la préface de cet ouvrage une indication de la manière d'exécuter la musique d'Église, à l'époque où il fut publié, lorsque les les instruments étaient joints aux voix. L'auteur

s'exprime ainsi : *La messa In Domino confido ha la Gloria concertata : et dove saranno le lettere grandi, il cantore canterà solo; et dove saranno le linee, li tromboni e altri simili stromenti soneranno soli*; c'est-à-dire : « Dans la messe *In Domino confido*, le *Gloria* est concerté (de cette manière) : là où les paroles sont en grands caractères, le chanteur chantera seul ; et lorsque les caractères sont soulignés, les trombones et autres instruments semblables joueront seuls. »

CORTICCIO (FRANCESCO), musicien né à Vérone, vécut dans la seconde moitié du seizième siècle. On connaît de lui un recueil de madrigaux à quatre voix, intitulé *le Fiamette dell' Amore*; Venise, Ant. Gardane, 1569, in-4° obl. Il est vraisemblable qu'un ouvrage imprimé sous le nom de *Cortitius*, et qui a pour titre *Responsoria et lectiones hebdomadæ sanctæ*, 4 vocum, est de Corticcio, et non de *Corteccia*, à qui il est attribué.

CORTICELLI (GAETANO), né à Bologne d'une famille noble, le 24 juin 1804, étudia le piano sous le professeur Benoit-Donelli, au lycée communal de musique, et le contrepoint avec le P. Mattei. Ayant acquis la réputation d'un artiste distingué, il fut nommé professeur de piano au même lycée, le 3 juin 1839 ; mais il ne jouit pas longtemps des avantages de cette position, car il mourut le 18 mars 1840. Cet artiste était considéré en Italie comme un pianiste habile : ses compositions pour son instrument ont eu du succès. On en a publié environ quatre-vingt-dix œuvres, particulièrement chez Ricordi, à Milan. La plupart de ces ouvrages consistent en fantaisies, variations, rondos et polonaises. On a aussi de Corticelli quelques mélodies pour le chant.

CORTONNA (ANTOINE), compositeur dramatique, né à Venise au commencement du dix-huitième siècle, est connu par deux opéras, le premier intitulé *Amor indovino*, fut représenté en 1726 ; l'autre, *Marianne*, en 1728. On n'a pas d'autres renseignements sur cet artiste.

CORVINUS (JEAN-MICHEL), pasteur à Orsloew, en Zélande, mort le 10 août 1663, est auteur d'un livre qui a pour titre : *Heptachordum Danicum, sive nova solfisatio, in qua musicæ practica usus, tam qui ad canendum quam ad componendum cantum facit, ostenditur*; Copenhague, 1646, in-4°. Cet ouvrage est un traité de la nouvelle méthode de solmisation par sept syllabes. On connaît aussi de Corvinus : *Logistica harmonica, musicæ vera et firma præstruens fundamenta*; Copenhague, 1610, in-4°.

COSIMI (NICOLAS), habile violoniste, né à Rome, dans la seconde moitié du dix-septième siècle, se rendit à Londres en 1702, et y publia, en 1706, douze solos pour le violon, in-4°, qu'il dédia au duc de Bedfort. Peu de temps après il retourna en Italie, où il est mort jeune. Il paraît avoir été élève de Corelli. Son portrait, gravé à l'*aqua tinta* par J. Smith, d'après Godefroy Kneller, a été publié en 1706. Burney dit (*a General Hist. of. music*, t. III, p. 559) que le violon de Cosimi, considéré comme le plus beau qu'on connût, fut porté en Angleterre par Corbett après la mort de l'artiste, et qu'il y fut vendu à un prix très-élevé.

COSME DELGADO. *Voy*. DELGADO.

COSSA (Vincent), compositeur, né à Pérouse au commencement du seizième siècle, a fait imprimer : *Madrigali a quattro voci con due canzoni*; Venise, Antoine Gardane, 1569, in-4° obl. Il a laissé aussi un livre de *Canzonette* à trois voix que son compatriote Christophe Lauro a publié après sa mort.

COSSA (ANGELO) : on a imprimé sous ce nom un petit écrit intitulé *Progetto di alcune riforme dell' I. R. teatro alla Scala* (Projet de quelques réformes au théâtre impérial et royal de la Scala); Milan, à la typographie de Batelli et Fantini, 1819, 23 p. in-8°. Cette brochure est divisée en deux chapitres; le premier est relatif aux réformes à faire au théâtre; le second, aux réformes dans les spectacles.

COSSELLI (DOMINIQUE), basse chantante, naquit à Parme, le 27 mai 1801, et fit dans cette ville ses études de musique et de chant. Son début dans la carrière du théâtre se fit en 1824. Appelé à Rome en 1826, il y obtint un succès brillant et chanta ensuite sur tous les grands théâtres de l'Italie et à Vienne jusqu'en 1842. Alors il se retira dans sa terre de Marano, près de Parme, avec le titre de chanteur de la cour. Il est mort dans ce lieu aux derniers jours du mois de novembre 1855, à l'âge de cinquante-quatre ans. Cosselli a été un des derniers bons chanteurs classiques de l'école italienne.

COSSET (FRANÇOIS), né à Saint-Quentin, ou dans les environs, vers 1620, fut élève de la maîtrise de cette ville. Ses études terminées, il eut une place de sous-chantre à l'église de Laon, puis il obtint celle de maître de chapelle de la cathédrale de Reims, et en remplit les fonctions pendant près de quarante ans. Il a publié les messes de sa composition dont voici les titres : 1° *Missa quatuor vocum ad imitationem moduli* : Cantate Domino; Paris, Ballard, 1659. — 2° *Missa sex vocum ad imit. mod.* : Domine Salvum fac regem; Paris, 1659, in-fol.

— 3° *Missa sex vocum ad imitationem moduli*: Surge propera; Paris, Ballard, 1659, in-fol. — 4° *Missa quinque vocum, ad imit. mod.*: Salvum me fac Deus; Paris, 1661, in-fol. — 5° *Missa quatuor vocum ad imit. mod.*: Eructavit cor meum; Paris, Ballard, 1673, in-fol. 2° édition. J'ignore la date de la première; il y en a une troisième de 1687. — 6° *Missa sex vocum ad imitat. moduli*: Super flumina Babylonis; Paris, Ch. Ballard, 1673, in-fol. C'est une seconde édition. — 7° *Missa quinque vocibusa ad imit. mod.*: Gaudeamus omnes; Paris, 1675. — 8° *Missa quatuor vocum ad imit. mod.*: Exultate Deo; Paris, Ballard, 1682, in-fol.

COSSMANN (BERNARD), violoncelliste distingué, est né à Dessau, en 1822, d'une famille qui jouissait d'une existence aisée. Doué de dispositions heureuses pour la musique, il commença l'étude de cet art dès l'âge de six ans, et reçut d'abord des leçons de solfége et de piano. Trois ans après, il se livra à l'étude de violoncelle, pour lequel il éprouvait un goût passionné. En 1837 il se rendit à Brunswick, et y prit des leçons de Théodore Müller (un des quatre frères qui eurent de la célébrité), et continua sous sa direction l'étude de son instrument jusqu'en 1840. Parti de Brunswick à cette époque, il se rendit à Paris, et, quoiqu'il ne fût âgé que de dix-huit ans, il put entrer à l'orchestre de l'Opéra italien en qualité de violoncelliste. Après avoir occupé cette position pendant trois ans, il retourna en Allemagne, en 1846, et donna des concerts à Berlin, Dresde et Leipsick. Charmé de son talent, Mendelssohn le fit attacher comme soliste au *Gewandhaus* de cette dernière ville, et Cossmann profita de son séjour à Leipsick pour compléter son savoir dans la composition, sous la direction de Hauptmann, directeur de musique à l'école Saint-Thomas. Après la mort de Mendelssohn, Cossman s'éloigna de Leipsick, et alla d'abord à Bade, où il séjourna quelque temps, puis à Londres, et retourna en Allemagne vers la fin de 1849. Au mois de janvier suivant, il reparut à Paris en compagnie de Joachim. S'ils n'y produisirent pas une vive sensation dans le public, ils y laissèrent du moins de bons souvenirs parmi les artistes. Dans la même année 1850, Liszt a fait obtenir à Cossmann l'emploi de premier violoncelliste de la chapelle ducale de Weimar, avec un engagement pour le reste de sa vie. Cossmann a écrit pour son instrument des compositions de différents genres qui forment tout son répertoire; mais il n'en a rien publié jusqu'à ce jour.

COSSONI (CHARLES-DONAT), né à Milan vers 1040, fut appelé à Bologne en qualité d'organiste de Saint-Pétronne, et reçut sa nomination d'académicien philharmonique en 1671. Ses œuvres imprimées à Bologne et à Milan, au nombre de treize, consistent en messes, psaumes, motets, litanies, lamentations, cantates et chansons à plusieurs voix. Vers 1675 Cossoni obtint la place de maître de chapelle de la métropole de Milan; mais, après avoir occupé cette position pendant plusieurs années, il donna sa démission pour prendre possession d'un bénéfice ecclésiastique. L'époque de sa mort est ignorée. Je ne connais que quatre ouvrages de Cossoni, à savoir: 1° *Salmi a otto voci*; Bologne, 1667, in-4°. Ces psaumes sont au nombre de dix-sept. — 2° *Salmi concertati a cinque voci e 2 violoni, con uno basso e 5 parti di ripieno*, op. 6; Bologne, 1668, in-4°. — 3° *Motetti a 2 e 3 voci, lib. 2. op. 9*; Bologne, Monti, 1670.— 4° *Canzonette amorose a voce sola*; Bologne, Monti, 1669.

COSSONI (le P. JEAN-ANTOINE), moine augustin et compositeur bolonais, fut contemporain et peut-être parent du précédent. Il s'est fait connaître par de bonnes compositions pour l'Église, parmi lesquelles on remarque: 1° *Motetti a 2 et 3 voci, con le Letanie della B. V. M. a 3 voci*. op. 1; Venise, Fr. Magni, 1665. — 2° *Inni a voce sola, le 4 antifone dell' anno, ed il Tantum ergo in quattro modi con violini*, op. 4; Bologne, J. Monti, 1668. — 3° *Lamentazione della settimana santa a voce sola*, op. 5; ibid., 1668. — 4° *Motetti a voce sola, lib. 2*, op. 10; ibid., 1670. — 5° *Il terzo libro de' Motetti a voce sola*, op. 12; ibid., 1675. — 6° *Litanie a otto voci concertati; Litanie a 4, con le Antifone dell' anno a 8 voci piene*, op. 11; ibid., 1675. Il est vraisemblable que ce dernier ouvrage appartient à Charles-Donat Cossoni.

COSTA (JEAN-PAUL), né à Gênes vers la fin du seizième siècle, fut maître de chapelle à Trévise. Il a fait imprimer à Venise: 1° *Madrigali a due, tre e quattro voci, lib. 1*. — 2° *Madrigali a cinque voci, lib. 1 e 2*.

COSTA (FRANÇOIS), compositeur, né à Voghera, dans le Piémont, est connu par quelques ouvrages imités du style de Monteverde, parmi lesquels on remarque *Il Pianto d'Ariana, a voce sola*, op. 3; Venise, Alex. Vincenti, 1626, in-4°.

COSTA (MARGUERITE), surnommée *la Ferrarese*, cantatrice distinguée et poëte, naquit à Ferrare vers 1600. Jean-Victor Rossi (en latin *Nicius Erythræus*) parle avec admiration de la beauté de sa voix et de l'expression de son

chant (*Pinacoth. imag. illustr. vir.*, part. *III*). En 1626 elle était à Rome, où elle excitait une vive admiration. Cependant elle avait alors dans cette même ville une rivale redoutable dans la *Checca della Laguna* (*voy.* ce nom), cantatrice vénitienne dont le talent inégal, mais plein de verve et d'originalité, avait beaucoup de charme pour la population romaine. Les amateurs se partageaient en deux camps dont un était sous la bannière de la Costa, et l'autre sous celle de la Checca. Toutes deux désiraient faire décider la question de la supériorité du talent, en se faisant entendre dans le même ouvrage. Octave Tronsarelli leur en fournit l'occasion dans le drame musical intitulé *la Catena d'Adone*, où les deux cantatrices avaient des rôles d'égale force. Déjà le jour de la représentation approchait; déjà chacun se promettait le triomphe de sa protégée. Le comte Mario Ghigi, frère de Fabio qui, plus tard, fut pape sous le nom d'Alexandre VII, était le chef des *costistes*, et le prince Aldobrandini celui des *checchistes*. La femme de celui-ci, prévoyant que le débat occasionnerait quelque scandale, et toute-puissante à Rome, fit défendre aux deux cantatrices de paraître sur la scène : leurs rôles furent chantés par deux castrats. Plus tard on retrouve la Costa à la cour de Ferdinand II de Médicis et jouissant de toute la faveur des Florentins. Ce fut elle que le cardinal Mazarin appela à Paris pour chanter en 1647 dans le premier opéra italien qui fut exécuté à Paris : elle était alors âgée de près de cinquante ans. Marguerite Costa s'est aussi distinguée dans la poésie. Elle donnait le nom d'un instrument de musique à chacune de ses pièces, et le recueil qu'elle en a publié porte le titre de *Il Violino, cioè Rime amorose*; Francfort, 1638, in-4°.

COSTA (JEAN-BAPTISTE), maître de chapelle de la république de Gênes, naquit dans cette ville, au commencement du dix-septième siècle. Il s'est fait connaître par un ouvrage intitulé *Il Primo Libro de' Madrigali a 2, 3 e 4 voci*; Venise, Alex. Vincenti, 1640, in-4°.

COSTA (ROCH), chanoine de l'église patriarchale de Venise, naquit près de cette ville vers 1630. Il a fait imprimer un petit traité de plain-chant sous ce titre. *Breve Ristretto di due Introduttioni, overo Instruttioni delle cose più essentiali spettanti alla facile cognitione del canto fermo, cavato d'alcuni classici autori di questa materia;* Venise, 1681, in-4°; 26 pages.

COSTA (LELIO), né à Rome au commencement du dix-septième siècle, était, en 1655, le plus habile harpiste de toute l'Italie.

COSTA (ANDRÉ), professeur de chant, né à Brescia, s'est fixé à Londres vers 1825, et s'y est livré à l'enseignement. Parmi ses meilleures élèves on remarquait Mme Borgondio et Mme Albertazzi. Il a publié une méthode de chant dédiée à la reine Victoria, laquelle a pour titre *Analytical Considerations on the art of singing*; Londres, 1838, in-4°. Ce professeur a eu, en 1838, un procès avec son élève Mme Albertazzi, devant la chancellerie de Londres. Il avait fait, en 1828, un contrat par lequel cette cantatrice, qui recevait gratuitement les leçons du maître, s'engageait à lui payer la moitié du produit annuel de son talent lorsque son éducation vocale serait terminée: Mme Albertazzi prétendait que le contrat, fait pour huit années, avait pour terme 1836; Costa voulait qu'il se prolongeât jusqu'en 1838. Il gagna son procès; mais cette affaire porta atteinte à sa considération.

COSTA (MICHEL), compositeur et chef d'orchestre de l'Opéra italien de Londres, est né à Naples vers 1806. Après avoir terminé ses études musicales dans cette ville, il y fit son début dans la composition dramatique par un opéra intitulé *Malvina*, qui fut représenté au théâtre Saint-Charles en 1829, et dont le sort ne fut pas heureux. Plus tard on retrouve M. Costa à Milan, où il publia des morceaux de chant chez Ricordi, et un quatuor en canon (*Ecco quel fiero istante*), qui fut chanté par les célèbres artistes Mmes Pasta, Malibran, et par Rubini et Tamburini. Suivant certaines traditions, M. Costa serait allé ensuite en Portugal : mais il règne beaucoup d'incertitude sur les événements de la vie de cet artiste jusqu'au moment où il s'est fixé à Londres, parce que les écrits périodiques de musique ne le mentionnent pas jusqu'à cette époque. Arrivé dans la capitale de l'Angleterre en 1835, il s'y livra d'abord à l'enseignement du chant, puis on lui confia la direction de l'orchestre du théâtre de la reine, et il y fit preuve d'un talent distingué. Au mois de janvier 1837 il essaya au Théâtre-Italien de Paris une reprise de son opéra *Malvina*, sous le titre de *Malek-Adel;* mais les talents de Lablache, Tamburini, Rubini et des cantatrices Grisi et Albertazzi ne purent soutenir cet ouvrage, dont la fortune ne fut pas meilleure dans la capitale de la France qu'elle ne l'avait été à Naples. Le caractère dramatique et la couleur locale en étaient absolument bannis. Le 29 juin 1844, M. Costa fit représenter à Londres son opéra *Don Carlos*, qui obtint du succès. Des discussions qu'il eut avec M. Lumley, directeur de ce théâtre, firent entrer M. Costa dans une combinaison pour la formation d'un second opéra italien qui s'ouvrit au théâtre de Covent-Garden, en concurrence avec celui du théâtre de la reine,

M. Costa y fut suivi par la plupart des musiciens de son orchestre. Dans la lutte des deux théâtres, la réputation de M. Costa comme chef d'orchestre grandit de jour en jour. Non-seulement il continua de diriger celui de Covent-Garden, mais pendant plusieurs années la direction des concerts de la Société philharmonique lui fut confiée, et il y joignit celle des oratorios. Postérieurement il a donné sa démission de chef d'orchestre de la Société philharmonique, par suite de discussions avec les directeurs de cette institution. M. Costa a fait exécuter, en 1855, *Ely*, grand oratorio de sa composition, dont la partition a été gravée.

COSTA (ALPHONSE VAZ DA), habile chanteur et maître de chapelle à Avila, naquit en Portugal vers la fin du seizième siècle. Dans sa jeunesse il alla à Rome, et se mit sous la direction des plus fameux maîtres de son temps, soit pour le chant, soit pour la composition. Ses études terminées, il fut d'abord maître de chapelle à Badajoz, et ensuite à Avila. Ses compositions, qui sont nombreuses, se trouvent en manuscrit dans la bibliothèque du roi de Portugal.

COSTA (FR.-ANDRÉ DA), né à Lisbonne, entra fort jeune dans l'ordre de la Trinité, dont il prit l'habit le 3 août 1650. Il était grand musicien, bon compositeur de musique d'Église, et jouait supérieurement de la harpe. Il fut attaché à la chapelle des rois de Portugal Alphonse VI et Pierre II, qui estimaient ses talents. Il mourut, jeune encore, le 6 juillet 1685, laissant en manuscrit les ouvrages suivants, qui sont dans la bibliothèque du roi de Portugal : 1° *Missas de varios coros*. — 2° *Confitebor tibi*, à douze voix. — 3° *Laudate pueri Dominum*, à quatre voix. — 4° *Beati omnes*, à quatre voix. — 5° *Complies* à huit voix. — 6° *Lodainha de N. Senhora a 8 vozes*. — 7° *Responsorios da 4 e 6 feira da Semana santa a 8 vozes*. — 8° *O texto da Paixaõ da Dominga de Palmas, e de 6 feira mayor a 4 vozes*. — 9° *Vilhancicos de conceicaõ Natal, e Reys a 4, 6, 8 e 12 vozes*.

COSTA (FRANÇOIS DA), musicien portugais, mort à Lisbonne en 1667, a laissé en manuscrit des compositions qui prouvent ses connaissances étendues, tant dans la théorie que dans la pratique de la musique. (*Voy*. Machado, *Bibliot. Lusit.*, t. IV, p. 131.)

COSTA (FÉLIX-JOSEPH DE), docteur en droit, né à Lisbonne en 1701, cultiva la poésie et la musique comme amateur. Ses essais poétiques ont été imprimés. Il a laissé en manuscrit un recueil de sonates intitulé : *Musica revelada de contraponto o composiçaõ, que comprehende varias sonatas de cravo, viola, rebeca, e varios minuetes e cantates*.

COSTA E SYLVA (FRANÇOIS DA), chanoine et maître de chapelle de l'église cathédrale de Lisbonne, mourut dans cette ville le 11 mai 1727. Il a laissé en manuscrit les ouvrages suivants de sa composition : 1° *Missa a 4 vozes com todo o genero de instrumentos*. — 2° *Miserere a 11 vozes, com instrumentos*. — 3° *Motetes para se cantarem as missas das domingas da quaresma*. — 4° *Lamentaçaõ primeira de quarta feira de Trevas a 8*. — 5° *O Texto de Paixaõ de S. Marcos e S. Lucas a 4*. — 6° *Vilhancicos a S. Vincente, e a santa Cecilia com instrumentos*. — 7° *Responsorios do officiados defuntos a 8 vozes, com todo o genero de instrumentos*.

COSTA (VICTORIN-JOSEPH DA), écrivain portugais, qui vivait vers le milieu du dix-huitième siècle, a publié un traité du plain-chant sous ce titre : *Arte de canto chaõ para uso dos principiantes*; Lisbonne, 1737, in-8°.

COSTA (RODRIGO FERREIRA DA). *Voy*. FERREIRA.

COSTAGUTI (VINCENT), né à Gênes en 1613, fut d'abord protonotaire du pape Urbain VIII, ensuite secrétaire de la chambre apostolique, et enfin devint cardinal en 1643; il mourut en 1660. On a de lui les ouvrages suivants : 1° *Discorso della Musica*; Gênes, 1640, in-4°. — 2° *Applausi poetici alle glorie della signora Leonora Baroni*; Rome, 1639. Léonore Baroni fut une célèbre cantatrice du dix-septième siècle. (*Voy*. BARONI.)

COSTAMAGNA (ANTOINE), compositeur dramatique, né à Milan en 1816, commença l'étude de la musique dans cette ville, puis alla à Naples, où il reçut des leçons de composition de Zingarelli. La nature semblait l'avoir doué des facultés de l'imagination, car ses premiers pas dans la carrière qu'il suivait furent heureux. En 1837 il écrivit à Plaisance l'opéra *E Pazza*, dont quelques morceaux, publiés chez Ricordi, à Milan, ont de la distinction. L'ouvrage eut du succès et fut ensuite bien accueilli à Lucques et à Crémone. Le 26 décembre 1838, Costamagna fit jouer au théâtre *Carlo-Felice* de Gênes son second opéra, intitulé *Don Garzia*, qui réussit également, et dont plusieurs scènes, airs et duos ont été publiés par le même éditeur ; mais à peine le succès eut-il couronné ce dernier travail, que le jeune compositeur, de retour à Milan, fut saisi d'une maladie aiguë qui le précipita dans la tombe, le 17 février 1839, à l'âge de vingt-deux ans.

COSTANTINI (ALEXANDRE), compositeur né à Rome, vivait vers la fin du dix-septième siècle. On trouve plusieurs morceaux de sa composition dans la collection publiée par Fab. Costantini

sous ce titre : *Selectæ cantiones excellentissimorum auctorum 8 voc.*; Rome, 1614. On a aussi de cet artiste *Motecta singulis, binis, ternisque vocibus cum basso ad organum concinenda, auctore Alexandro Costantino, Romano; Romæ ex tipogr. Zannetti*, 1616.

COSTANTINI (FABIO), compositeur de l'école romaine, fut d'abord maître de chapelle de la confrérie du Rosaire, à Ancône, puis maître de chapelle de l'église cathédrale d'Orvieto; il naquit à Rome vers 1570. Il a fait imprimer dans cette ville par Zannetti, en 1614, un recueil de motets à huit voix, des compositeurs les plus célèbres de son temps, sous ce titre : *Selectæ cantiones excellentissimorum auctorum octonis vocibus concinendæ a Fabio Constantino, Romano, urbevetanæ cathedralis musicæ præfecto in lucem editæ*. Les maîtres dont il y a des motets dans cette collection sont : Pierluigi de Palestrina, J.-M. Nanini, Félix Anerio, Fr. Soriano, Roger Giovanelli, Arcangelo Crivelli, B. Nanini, J. Fr. Anerio, Asprilio Pacelli, Alex. Costantini, Prosper Santini, Annibal Zoilo, L. Marenzio, Barth. Roy, J.-B. Lucatello, et Fabio Costantini même. Ce maître avait déjà publié à Rome, en 1596, des motets de sa composition à deux, trois et quatre voix ; en 1618 il donna dans la même ville *Motetti a due, tre, quattro e cinque voci, et Psalmi e Magnificat octo vocum*. On connaît aussi de lui : *Ghirlandetta amorosa, arie, madrigali, et sonetti di diversi eccellentissimi autori, a uno, a due, a tre, e a quattro; opera settima, libro primo*. In Orvieto, per Michel Angelo Fei e Rinaldo Rauali, 1621, in-4°. Une partie des pièces contenues dans ce recueil sont composées par Costantini. Enfin il a publié des canzone et madrigaux sous le titre de *gli Condette amorose, a 1, 2, 3 e 4 voci*; Orvieto, Fei, 1621, in-4°.

COSTANZI (D. JUAN), connu généralement sous le nom de *Gioannino di Roma*, parce qu'il était né à Rome, fut maître de chapelle de Saint-Pierre du Vatican. Il avait été d'abord au service du cardinal Ottoboni, neveu du pape Alexandre VIII. Il fut nommé maître de chapelle de Saint-Pierre du Vatican, comme adjoint de Bencini, le 3 juin 1754, devint titulaire de la place le 7 juillet 1755, et la conserva jusqu'à sa mort, qui eut lieu le 5 mars 1778. Ses ouvrages les plus connus sont un opéra intitulé *Carlo Magno*, qui fut représenté à Rome en 1729, et un *Miserere* qui est fort estimé. On conserve en manuscrit dans la chapelle pontificale ses motets à seize voix en quatre chœurs. Ses autres productions consistent en offertoires à quatre voix, un *Ave Maria* à trois, *Salve Regina* à quatre, *Dixit* à huit, *Te Deum* et *Magnificat* à huit, *Messe pastorale* à quatre, *Laudate* à quatre, *Regina cœli* à quatre, et *Salve Regina* pour soprano solo et chœur. Tous ces ouvrages se trouvent en manuscrit dans la bibliothèque de M. l'abbé Santini, à Rome. Costanzi était un des plus habiles violoncellistes de son temps.

Un autre musicien nommé *Costanzi* (Pierre-Baptiste), sur qui l'on n'a pas de renseignements, est auteur de l'oratorio *San Pietro Alessandrino* à 4 voix, 2 violons, viole, flûtes, hautbois, cors, trompettes et orgue, dont la partition manuscrite est à la bibliothèque royale de Berlin, dans le fonds de Pœlchau.

COSTE (GASPARD), musicien français, fut chantre à la cathédrale d'Avignon vers 1530. On trouve des chansons à quatre parties, écrites par lui dans le septième des *Trente-cinq livres des chansons les plus nouvelles à quatre parties de divers auteurs en deux volumes;* Paris, par Pierre Attaingnant, 1539-1549, in-4° obl. Le recueil qui a pour titre *le Parangon des chansons* (à 4 voix), livres 1, 2, 3, 4, 5, 6, 7, 8, 9 et 10 (Lyon, par Jacques Moderne dit Grand Jacques, 1540-1543, in-4° obl.), contient huit pièces de Coste réparties dans les livres 2, 3, 4, 5, 6, 7, 8, 9, 10. Le recueil intitulé *Mottetti del Fiore*, publié par Jacques Moderne de Pinguento, à Lyon, 1532-1539, contient, dans les troisième et quatrième livres, des motets de Coste. Sous le nom de *Gasparo Costa* on trouve aussi un madrigal à 3 voix de ce musicien dans le recueil qui a pour titre : *Ghirlanda di Fioretti musicali, composta da diversi eccellenti musici a 3 voci con l'intavolatura del cembalo et liuto;* Rome, 1589, in-fol. (p. 39). Ce recueil n'est point imprimé en caractères mobiles, mais gravé sur cuivre par Simon Verovio. Enfin Gaspard Coste, également sous le nom de *Gasparo Costa*, est un des vingt-sept auteurs qui ont mis en musique à 5 voix le madrigal *ardo si ma non t'amo*, et dont les compositions se trouvent dans la collection de madrigaux recueillie par Jules Gigli d'Imola, musicien de la cour du duc de Bavière, sous ce titre : *Sdegnosi ardori; Musica di diversi authori sopra un istesso sogetto di parole, a cinque parti;* Monachii, per Adamum Berg. 1575, in-4° obl. Le madrigal de Coste est le n° 11.

COSTE D'ARNOBAT (PIERRE), littérateur, né à Bayonne, en 1732, entra fort jeune dans les gendarmes de la maison du roi. Il n'était âgé que de vingt et un ans lorsqu'il publia, sous le voile de l'anonyme, une brochure relative à la querelle sur la musique française ; elle a pour

titre : *Doutes d'un pyrrhonien, proposés amicalement à J.-J. Rousseau;* Paris, 1753, in-8°. Coste est mort à Paris vers 1810. Il a publié beaucoup de livres qui n'ont point de rapport avec la musique.

COSTELEY (GUILLAUME), organiste et valet de chambre de Henri II et de Charles IX, naquit de parents écossais, en 1531. On a de lui un traité théorique intitulé *Musique;* Paris, Adrien le Roi, 1579, in-4°. Dans le seizième livre de *Chansons à quatre et à cinq parties,* publiées par Adrien le Roy et Robert Ballard, en 1567, on trouve une chanson française de Costeley, qui commence par ces mots : *Elle craint.* Le livre dix-neuvième de cette collection contient neuf chansons à quatre et cinq voix, du même compositeur. Le catalogue de la bibliothèque d'Orléans, par l'abbé Septier (Orléans, 1820, in-8°), indique sous le n° 7914 un *Recueil des plus beaux ouvrages de musique de Orlande, Reynard et Costeley;* 4 vol. in-4°, mais sans indication de lieu, de nom d'imprimeur, et sans date, parce que le frontispice manque aux quatre volumes qui contiennent le dessus, le contra, le ténor et la basse. Retiré à Évreux, en Normandie, Costeley y fut un des fondateurs du *Puy de musique en l'honneur de sainte Cécile,* dans l'année 1571, et en fut le premier prince. A ce titre, il donna aux confrères de cette société un dîner et un souper dans sa maison du *Moulin de la Planche.* Il mourut dans la même ville, le 1er février 1606, à l'âge de soixante-quinze ans. (*Voy.* l'écrit intitulé *Puy de musique érigé à Évreux en l'honneur de madame sainte Cécile,* publié d'après un manuscrit du seizième siècle, par MM. Bonnin et Chassant; Évreux, 1837, p. 25.)

COSYN (...), musicien anglais, qui vivait à la fin du seizième siècle, a fait imprimer à Londres, en 1585, des psaumes à quatre et à six voix.

COTALA; pseudonyme. *Voy.* PAINTZ.

COTTIGNIES (CHARLES), professeur de flûte, né à Lille (Nord) en 1805, fit ses premières études à l'école de musique de cette ville, puis se rendit à Paris en 1823, et y devint élève de Berbiguier pour son instrument. Après avoir voyagé pour donner des concerts dans les départements de la France, Cottignies s'établit à Strasbourg, en 1828, et y passa plusieurs années comme première flûte du théâtre; puis il retourna à Paris et à Lille. Il était dans cette dernière ville en 1835, et y donnait des concerts. Il est mort peu de temps après. Cottignies avait commencé à se faire connaître, vers 1830, par des compositions et des arrangements pour son instrument, particulièrement par des fantaisies sur des thèmes d'opéras avec accompagnement de piano. Depuis lors il a publié une immense quantité de petits morceaux pour flûte seule sur les motifs de la plupart des opéras du jour. Sa fécondité était une véritable fabrication de papier noté.

COTTON (JEAN), écrivain dont il nous reste un Traité de musique en vingt-sept chapitres précédés d'un prologue, que l'abbé Gerbert a inséré dans ses *Scriptores Ecclesiastici de Musica* (sacra, t. II, p. 230). Quelques personnes ont cru que l'auteur de cet ouvrage était un pape nommé *Jean,* parce qu'il emploie la formule de *Serviteur des serviteurs de Dieu* dans son épître dédicatoire à Fulgence, évêque anglais; mais l'abbé Gerbert conjecture avec plus de vraisemblance que Jean Cotton est le même que *Jean Scolastique,* qui était moine à l'abbaye de Saint-Matthias, à Trèves, et qui vivait vers l'an 1047. Quoi qu'il en soit, il est certain qu'il écrivit après Gui d'Arezzo, car il examine l'utilité de la méthode de ce moine dans un des chapitres de son ouvrage. C'est dans ce chapitre qu'on trouve la plus ancienne indication connue du système de solmisation par l'hexacorde et par les noms de notes *ut, ré, mi,* etc. L'ouvrage de Jean Cotton a simplement pour titre *Epistola Johannis ad Fulgentium.* On en trouve un beau manuscrit à la bibliothèque du Vatican, n° 1196, du fonds de la reine Christine de Suède, lequel présente une multitude de variantes du texte publié par l'abbé Gerbert et tous les exemples en notation saxonne, dite *neumatique,* sans lignes, avec des lignes, ou avec des lettres romaines. Tous ces exemples ont été supprimés par Gerbert. Le chapitre 21me, où Cotton a examiné les difficultés de la notation en neumes, est un des plus intéressants de son ouvrage : il y signale les trois méthodes en usage pour dissiper les doutes laissés par ces signes, à savoir : la disposition des neumes sur le monocorde, suivant l'usage des anciens; la méthode attribuée à Hermann Contract, par l'indication des intervalles des sons au moyen de lettres, et enfin celle de Guido d'Arezzo par deux lignes de couleurs différentes, qui est évidemment la meilleure.

COTUMACCI (CHARLES), et non *Contumacci* comme l'écrit Lichtenthal, né à Naples en 1698, eut pour maître de composition Alexandre Scarlatti, et succéda à son condisciple Durante dans la charge de maître de chapelle du Conservatoire de S.-Onofrio. C'était un bon organiste de l'ancienne école, et un habile professeur. Il a beaucoup écrit pour l'Église et a aussi composé deux livres élémentaires, l'un intitulé *Regole*

dell' accompagnamento, avec des partimenti bien gradués; l'autre, Trattato di contrappunto, mais ces deux ouvrages sont restés en manuscrit. Les compositions les plus importantes de Cotumacci pour l'Église sont : 1° *Responsori* pour la semaine sainte. — 2° *Messe de Requiem*, à cinq voix et à huit. — 3° *Te Deum*, à deux chœurs. — 4° *Prose* de la fête de la Pentecôte. Choron a publié quelques-uns des *Partimenti* de ce professeur dans ses *Principes de composition des écoles d'Italie*. Cotumacci est mort à Naples, en 1775.

Un autre compositeur nommé *Cotumacci* (Michel), également Napolitain, a écrit l'oratorio *San Francesco di Sales* pour les PP. de l'Oratoire de Naples. Sa partition se trouve encore dans la bibliothèque de cette maison.

COUCHERY (M.), ancien secrétaire rédacteur de la Chambre des députés, sortit de France au commencement des troubles de la révolution de 1789, puis obtint sa radiation de la liste des émigrés sous le Consulat, et accueillit la Restauration avec enthousiasme. Appelé à la Chambre des députés comme secrétaire rédacteur, il en remplit les fonctions jusqu'à la révolution du mois de juillet 1830. A cette époque, il crut devoir donner sa démission, et depuis lors il est resté sans emploi. Amateur passionné de la musique italienne, il avait été du petit nombre de ceux qui fréquentaient le spectacle des fameux bouffons de 1789, et, depuis sa rentrée en France, il n'avait cessé de suivre les représentations du Théâtre-Italien. On a de lui : *Observations désintéressées sur l'administration du théâtre royal italien, adressées à M. Viotti, directeur de ce théâtre, par un dilettante* (anonyme) ; Paris, 1821, trente-sept pages in-8°.

COUCY (REGNAULT, CHATELAIN DE), célèbre trouvère du douzième siècle, mal connu de la plupart de ceux qui en ont parlé, a vécu vers la fin du douzième siècle. Quelques auteurs, d'après l'opinion de Fauchet (*Recueil de l'origine de la langue et poésie française*), ont cru que ce châtelain n'était autre que Raoul Ier, sire de Coucy; d'autres, parmi lesquels on remarque l'historien Mézeray, ont pensé que c'était Raoul II ; enfin La Borde (*Essai sur la musique*, t. II, p. 242) et M. Crapelet (*Histoire du Châtelain du Coucy*, etc., p. 289 et 300), disent qu'il était fils d'Enguerrand de Coucy, frère de Raoul Ier. La Borde, qui a puisé la plupart de ses renseignements dans l'*Histoire de la maison de Coucy*, de Duchesne, et dans le *Traité des nobles*, de l'Allouette, dit que Châtelain était né vraisemblablement en 1167, et qu'il avait été élevé à *Coucy-le-Châteaux*, dans les domaines de son oncle; et il cite à ce sujet un acte tiré des archives de l'hôpital de Laon, daté de 1187. Suivant cet acte, le Châtelain aurait porté alors l'habit ecclésiastique, car il y est qualifié de clerc (*clericus*); mais il aurait bientôt quitté son état et aurait embrassé le parti des armes. Une difficulté se présente contre l'identité du personnage désigné dans l'acte dont il s'agit avec le Châtelain; car, suivant un poëme écrit vers 1228, et qui a pour titre : *Li Roumans dou Chastelain de Coucy et de la dame de Fayel*, celui-ci s'appelait *Regnault*, tandis que le clerc de l'acte de 1187 est désigné sous le nom de *Raoul*. M. Francisque-Michel a fort bien démontré (dans son *Essai sur la vie et les chansons du Châtelain de Coucy*) que La Borde et tous les autres ont été dans l'erreur à cet égard, et a fait voir que le Châtelain n'est aucun de ceux qu'on a confondus avec lui. Suivant le *Roumans*, qui a servi de base à son travail, le Châtelain de Coucy se croisa avec Richard Cœur-de-Lion, et partit avec lui pour la Palestine, en 1190. Il y resta deux ans, et y fut tué, en 1192, dans un combat contre les Sarrasins.

Une ancienne chronique, écrite en 1380, et rapportée par Fauchet, nous apprend que Regnault de Coucy était amoureux de la femme d'un gentilhomme nommé Fayel, dont le château était situé près de Saint-Quentin. Après avoir triomphé des rigueurs de sa dame, le Châtelain partit pour la Palestine. Ayant été blessé mortellement par les Sarrasins, il ordonna à son écuyer de porter son cœur à celle qu'il aimait; mais cet écuyer ayant été surpris par le seigneur de Fayel, lorsqu'il cherchait à s'acquitter de son message, le mari jaloux s'empara du cœur de Coucy, et, l'ayant fait apprêter par son cuisinier, le fit manger à sa femme, qui mourut de douleur lorsqu'elle sut de quelle nature était le repas qu'elle venait de faire. Cette lamentable histoire a fourni le sujet de plusieurs drames.

Le Châtelain de Coucy est un des plus anciens trouvères dont les productions sont parvenues jusqu'à nous : les manuscrits de la Bibliothèque impériale de Paris contiennent vingt-quatre chansons avec leurs mélodies, dont il est auteur, ou qui lui sont attribuées. Elles sont toutes remarquables par leur naïveté, et le chant ne manque pas de grâce. Les manuscrits qui en contiennent le plus grand nombre sont ceux de l'ancien fonds n° 7222, in-fol.; 7013, in-4°; n° 63, fonds de Paulmy, in-fol.; 65 et 66, fonds de Cangé, in-8° et in-4°; 1989, fonds de Saint-Germain des Prés ; 184, in-fol. du supplément, et 59, du fonds de la Vallière. Quelques-unes de ces chansons ont des mélodies différentes dans les divers manuscrits,

mais celles-ci sont en petit nombre. Les manuscrits dont la notation est la plus correcte sont les n°ˢ 7222 et 63; les autres renferment beaucoup de fautes et d'inexactitudes.

Quatre mélodies des chansons du Châtelain de Coucy ont été publiées par La Borde dans son *Essai sur la musique* (t. II, p. 205, 281, 287 et 291); il en a donné un plus grand nombre lorsqu'il a publié une nouvelle édition de son travail sur ce trouvère, sous ce titre : *Mémoires historiques sur Raoul de Coucy, avec un recueil de ses chansons en vieux langage, et la traduction de l'ancienne musique*; Paris, 1781, deux vol. in-12. La prétendue traduction de La Borde est aussi informe que l'ancienne notation donnée par lui est inexacte. La Borde était trop ignorant de la notation des douzième et treizième siècles pour pouvoir même la lire, et, dans les copies qu'il a faites d'après les manuscrits, il a négligé une multitude de détails qui sont indispensables pour le sens des mélodies. Burney et Forkel, qui n'avaient pas de manuscrits pour les aider dans leur travail, ont essayé de rhythmer les mélodies de Coucy, d'après les informes copies de La Borde, et n'ont fait qu'une traduction imaginaire des véritables mélodies du trouvère, dans leurs histoires de la musique. Perne, homme instruit, travailleur infatigable, et doué de l'esprit de recherches, a pris des copies exactes de toutes ces mélodies dans les manuscrits de la Bibliothèque impériale, et les a traduites en notation moderne, d'après les règles véritables de la notation mesurée du douzième siècle. Son travail a été publié à la suite de l'édition des *Chansons du Châtelain de Coucy, revues sur tous les manuscrits par M. Francisque-Michel*, sous le titre d'*Ancienne musique des chansons du Châtelain de Coucy, mise en notation moderne, avec accompagnement de piano*. Cet accompagnement de piano est une idée bien malheureuse, car elle a gâté le fruit des recherches de Perne. Dominé par la pensée fausse reproduite dans tous ses travaux, que la musique de tous les temps et de tous les pays est basée sur les mêmes principes, ce savant homme a accompagné toutes les mélodies de Coucy avec une harmonie moderne remplie de dissonances naturelles, de septièmes de dominante, etc., au lieu de prendre pour modèles de ses accompagnements les chansons à trois voix du moyen âge, et particulièrement celles d'Adam de la Hale; en sorte que le caractère essentiel de la musique de l'époque a complétement disparu dans cet amalgame bizarre.

On peut consulter sur le Châtelain de Coucy et sur ses œuvres les divers ouvrages cités précédemment; de Bellay, *Mémoires historiques sur la maison de Coucy et sur la dame de Fayel*, Paris, 1770, in-8°; M. Crapelet, *Histoire du Châtelain de Coucy et de la dame de Fayel*, publiée d'après le manuscrit de la Bibliothèque du roi, (*Li Roumans dou Chastelain de Coucy*, etc., n° 195, in-fol. du supplément) *et mise en français*, Paris, Crapelet 1828, in-8°; *Chansons du Châtelain de Coucy, revues sur tous les manuscrits, par Francisque-Michel, suivies de l'ancienne musique*; Paris, 1830, un vol. gr. in-8°.

COUPART (Antoine-Marie), né à Paris le 13 juin 1780, fut d'abord employé à l'administration des transports militaires, tant à Paris qu'à Liége, depuis 1796 jusqu'en 1798; puis il entra au bureau des journaux et des théâtres, du ministère de la police générale, devint chef adjoint de ce bureau en 1813, et passa en la même qualité au ministère de l'intérieur en 1820. Nommé chef de ce bureau en 1824, il fut mis à la retraite en 1829, puis fut employé un moment à l'Opéra en qualité de secrétaire général. Coupart s'est fait connaître comme littérateur, par un grand nombre de vaudevilles et de comédies joués sur les petits théâtres de Paris, et par plusieurs recueils de chansons dont il est auteur ou éditeur. On lui doit l'*Almanach des Spectacles* (Paris, Barba, 1822-1836, 12 vol. in-12), ouvrage supérieur, soit pour le style, soit pour l'exactitude, à tout ce qu'on avait publié précédemment dans le même genre. Les fonctions de l'auteur lui avaient fourni des renseignements que d'autres ne se seraient procurés qu'avec peine. Coupart n'a pas mis son nom à ce recueil. On y trouve des renseignements nécrologiques sur quelques musiciens. L'auteur est mort à Paris en 1854.

COUPELLE (Pierre de la), poëte et musicien du treizième siècle. On trouve cinq chansons notées de sa composition dans le manuscrit de la Bibliothèque impériale. coté 7222 (anc. fonds).

COUPERIN, nom d'une famille qui s'est illustrée dans la musique pendant près de deux cents ans. Elle était originaire de Chaume, en Brie, où trois frères, Louis, François et Charles Couperin, ont vu le jour. Je vais donner sur ces trois frères et sur tous ceux dont ils sont les ancêtres les détails que j'ai pu recueillir.

COUPERIN (Louis), né en 1630, vint fort jeune à Paris, et fut nommé organiste de Saint-Gervais et de la chapelle du roi. Il mourut en 1665, à l'âge de trente-cinq ans. Louis XIII avait créé pour lui une place de *dessus de viole* dans sa musique. Louis Couperin a laissé en manuscrit trois suites de pièces de clavecin.

COUPERIN (François), sieur de Crouilly,

organiste de Saint-Gervais, depuis 1679 jusqu'en 1698, naquit à Chaume en 1631, et reçut des leçons de musique et de clavecin de son parent Chambonnières, dont il fut un des meilleurs élèves. Il composait pour l'orgue et le clavecin, et enseignait bien à en jouer. C'était un petit homme vif, qui aimait le vin, et qui, vers la fin de sa vie, était souvent ivre. Il périt malheureusement à l'âge de soixante-dix ans : ayant été renversé par une charrette, dans sa chute il se cassa la tête. Il a laissé deux enfants, une fille (Louise), et un fils (Nicolas). On connaît un recueil de pièces d'orgue composées par ce Couperin, sous ce titre : *Pièces d'orgue consistantes en deux messes, l'une à l'usage ordinaire des paroisses pour les festes solennelles ; l'autre propre pour les couvents de religieux et religieuses*, in-4° oblong. Il est assez singulier que le titre seul de ce recueil soit gravé, avec le privilége du roi, daté de 1690, qui autorisait Couperin à faire *écrire*, graver ou imprimer ses pièces. Le reste du cahier est, en effet, noté à la main, d'une belle écriture. Tous les exemplaires que j'ai vus sont de la même main. Sans être remarquable sous le rapport de l'invention, la musique de Couperin est estimable, parce qu'elle est écrite avec pureté. Le plain-chant y est beaucoup mieux traité qu'il ne l'a été par des organistes plus renommés.

COUPERIN (LOUISE), fille du précédent, née à Paris en 1674, chantait avec goût, et jouait supérieurement du clavecin. Elle fut attachée pendant trente ans à la musique du roi, et mourut à Versailles en 1728, à l'âge de cinquante-deux ans.

COUPERIN (NICOLAS), fils de François, naquit à Paris en 1680. Il fut attaché au comte de Toulouse, comme musicien de sa chambre, et occupa pendant longtemps la place d'organiste de Saint-Gervais. Il est mort en 1748, à l'âge de soixante-huit ans.

COUPERIN (CHARLES), troisième frère de Louis et de François, naquit à Chaume, en 1632, et vint à Paris, fort jeune. Il succéda à son frère aîné dans la place d'organiste de Saint-Gervais ; mais il n'en jouit pas longtemps, car il mourut en 1669, à l'âge de trente-sept ans. Il avait, pour son temps, un talent de premier ordre, comme organiste.

COUPERIN (FRANÇOIS), fils de Charles, fut surnommé *le Grand*, à cause de sa supériorité sur tous les organistes français. Il naquit à Paris en 1668, et n'était âgé que d'un an lorsqu'il perdit son père. Un organiste nommé *Tolin* lui donna les premières leçons. En 1698, il fut nommé organiste de Saint-Gervais, et en 1701 il obtint le titre de claveciniste de la chambre du roi, et d'organiste de sa chapelle. Il est mort en 1733, à l'âge de soixante-cinq ans, laissant deux filles, toutes deux habiles sur l'orgue et sur le clavecin. L'une, Marie-Anne, se fit religieuse à l'abbaye de Montbuisson, dont elle fut organiste ; l'autre, Marguerite-Antoinette, eut la charge de claveciniste de la chambre du roi, charge qui, jusqu'à elle, n'avait été remplie que par des hommes. De tous les organistes français, François Couperin est celui qui paraît avoir réuni les qualités les plus remarquables : disons plus, c'est le seul dont les compositions méritent l'estime des artistes. Il s'est même élevé à une hauteur qui tient du prodige, au milieu du mauvais goût et de l'ignorance qui l'environnaient. On a de lui : 1° Premier livre de pièces de clavecin ; Paris, 1713, in-fol. — 2° Deuxième livre idem ; Paris, sans date, mais publié vers la fin de 1716, in-fol. — 3° *Troisième livre de pièces de clavecin, à la suite duquel il y a quatre concerts a l'usage de toutes sortes d'instruments* ; Paris, 1722, in-fol. — 4° Quatrième livre de pièces de clavecin ; Paris, 1730, in-fol. — 5° *Les Goûts réunis, ou Nouveaux Concerts, augmentés de l'apothéose de Corelli en trio* ; Paris, 1724, in-fol. — 6° *L'Apothéose de l'incomparable L**** (Lulli) ; Paris, sans date. — 7° Trios pour deux dessus de violon, basse d'archet et basse chiffrée ; Paris, sans date. — 8° Leçons des ténèbres à une et deux voix, Paris, sans date. — 9° *L'art de toucher du clavecin, par M. Couperin, organish* (sic) *du roi* ; Paris, 1717, gr. in-4° de 71 pages. On connaît aussi de Couperin un recueil de chansons de Ferrand mises en musique avec basse continue ; Paris, Chr. Ballard, in-8°.

COUPERIN (ARMAND-LOUIS), fils de Nicolas, et neveu, à la mode de Bretagne, de Couperin le Grand, naquit à Paris le 11 janvier 1721. Personne n'a porté plus loin que lui le talent de l'exécution sur l'orgue ; mais ses compositions sont froides, quoique assez correctes. On connaît de lui deux œuvres de sonates et un de trios pour le clavecin, qui ont été gravés à Paris. Il a laissé en outre plusieurs motets et morceaux d'Église. Il fut organiste du roi, de Saint-Gervais, de la sainte chapelle du palais, de Saint-Barthélemy, de Sainte-Marguerite, et l'un des quatre organistes de Notre-Dame. Couperin était ordinairement choisi pour la réception des orgues nouvelles ; ses connaissances étendues dans le mécanisme et la construction de ces instruments le rendaient très-propre à cet emploi. Il épousa la fille de Blanchet, célèbre facteur de clavecins, et en eut trois enfants, dont il sera parlé plus loin. Madame Couperin avait déjà, avant son mariage, une grande célébrité comme claveciniste et comme organiste. Elle vivait

encore en 1810, et joua alors, à la réception de l'orgue de Saint-Louis, à Versailles, de manière à satisfaire l'auditoire, quoiqu'elle eût quatre-vingt-un ans. Armand-Louis Couperin est mort en 1789, des suites d'un coup de pied qu'il avait reçu d'un cheval échappé.

COUPERIN (Antoinette-Victoire), fille d'Armand-Louis, élève de son père et de sa mère, touchait l'orgue de Saint-Gervais à l'âge de seize ans. Elle jouait aussi de la harpe, et possédait une belle voix, qu'elle a fait entendre souvent dans des concerts et dans des maisons de religieuses. Elle a épousé, en 1780, le fils de M. Soulas, trésorier de France, et propriétaire de la manufacture de damas de Tours. Elle vivait encore en 1810.

COUPERIN (Pierre-Louis), fils de Louis-Armand, n'eut point d'autre instituteur que son père et sa mère. Doué d'heureuses dispositions, il fit de rapides progrès sur le clavecin, l'orgue et la harpe. Malheureusement sa mauvaise santé l'empêcha de se livrer sérieusement à la composition : néanmoins il a fait exécuter dans plusieurs églises quelques-uns de ses motets qui ont eu du succès. La romance de *Nina*, variée pour le piano, est le seul de ses ouvrages qui ait été gravé. Il fut fort habile sur l'orgue, et partagea avec son père les places d'organiste du roi, de Notre-Dame, de Saint-Gervais, de Saint-Jean et des Carmes-Billettes. Il est mort fort jeune, en 1789.

COUPERIN (Gervais-François), second fils d'Armand-Louis, vivait encore en 1815. Il reçut des leçons d'orgue et de piano de son père et de sa mère, mais il ne soutint point l'honneur de son nom, car il ne fut qu'un organiste médiocre et un compositeur sans mérite. Toutefois tel était le respect qu'inspirait le nom de *Couperin*, qu'il obtint sans peine, après la mort de son père et de son frère, les places d'organiste du roi, de la Sainte-Chapelle de Paris, de Saint-Gervais, de Saint-Jean, de Sainte-Marguerite, des Carmes-Billettes et de Saint-Merry. Il a été aussi nommé arbitre pour la réception des orgues de Saint-Nicolas des Champs, de Saint-Jacques du Haut-Pas, de Saint-Merry, de Saint-Eustache, de Saint-Roch, etc. Ses compositions, qui consistent en sonates, airs variés, caprices, pots-pourris et romances, ont été gravées à Paris. Il a composé aussi quelques motets qui sont restés en manuscrit. Gervais-François Couperin a été le dernier rejeton de cette illustre famille.

COUPPEY (Félix le), professeur de piano au Conservatoire, est né à Paris, le 14 avril 1814. Ses parents le destinaient à la carrière de l'instruction publique; mais son penchant irrésistible pour la musique lui donna une autre direction.

En 1824 il entra au Conservatoire; quatre ans après il obtint le premier prix de piano, et en 1828 le premier prix d'harmonie. Déjà Cherubini lui avait confié une classe d'harmonie préparatoire pour le cours de son maître Dourlen, quoiqu'il ne fût âgé que de dix-sept ans. Il y continua son enseignement jusqu'en 1837; à cette époque il reçut sa nomination de professeur titulaire de solfège, en remplacement de M. Leborne. (*Voy.* ce nom.) La retraite de Dourlen (*voy.* ce nom) fit appeler M. le Couppey, en 1843, aux fonctions plus importantes de professeur d'harmonie et d'accompagnement pratique.

En 1848, H. Herz, professeur de piano au Conservatoire, ayant entrepris un voyage de plusieurs années en Amérique, F. le Coupey fut chargé de le remplacer par *interim* dans son cours. Pendant toute la durée de ce double enseignement, les succès du professeur furent si brillants qu'il obtint pour ses élèves quatorze nominations au concours, dont cinq premiers prix. Une nouvelle classe de piano pour les femmes ayant été créée, M. le Couppey en fut nommé professeur. Dans une séance qui eut lieu le 11 mai 1856, il a donné une preuve de son habileté de mécanisme, de son intelligence, et de son goût parfait. Cette séance avait pour but de présenter l'histoire chronologique de la musique de clavecin et de piano, depuis le seizième siècle jusqu'à l'époque actuelle. Tour à tour on y entendit les inspirations de Claude Merulo, de Frescobaldi, de Chambonnières, de Couperin, de Rameau, de Scarlatti, de Hændel, de Jean-Sébastien et de Philippe-Emmanuel Bach, de Haydn, de Clementi, de Mozart, de Dussek, de Steibelt, de Beethoven, de Cramer, de Hummel, de Field, de Ries, de Weber, de Moschelès, de Schubert, de Mendelssohn, de Chopin, de Herz, de Thalberg, de Schulhoff et de Stephen Heller. Exécutée dans le style propre à chaque maître avec une grande perfection par F. le Couppey et par ses deux élèves d'élite, M^{lle} Coudère et M^{me} Vidal Lacour, cette musique excita chez l'auditoire des transports d'admiration. C'était une application spéciale de l'idée des concerts historiques réalisée vingt-cinq ans auparavant par l'auteur de ce Dictionnaire biographique.

F. le Couppey a publié jusqu'à ce jour (1856) quinze œuvres pour le piano, au nombre desquels on remarque douze études expressives d'un très bon style, dont il a été fait une édition à Leipsick, chez Breitkopf et Hærtel, et trois autres recueils d'études ayant tous des destinations spéciales. On a aussi du même artiste un ouvrage important pour l'enseignement, intitulé *École du mécanisme du piano*. La préface de cet ouvrage ren-

ferme des aperçus intéressants et nouveaux sur l'art de tirer de beaux sons de l'instrument.

COURBOIS (...), musicien français qui s'est fait connaître, en 1728, par le motet *Omnes gentes plaudite manibus*, avec des trompettes et des timbales, exécuté au Concert spirituel. C'était une nouveauté jusqu'alors inconnue en France. On a aussi de Courbois un livre de cantates et de cantatilles, la cantate de *Don Quichotte*, et un livre d'*Airs à chanter*.

COURTAIN (JACQUES), constructeur d'orgues, fut établi d'abord à Emmerich ; ensuite, en 1790, à Burg-Steinfurt ; et enfin, en 1793, à Oldenbourg. Son plus bel ouvrage est l'orgue de seize pieds de l'église principale d'Osnabruck, composé de seize registres, trois claviers, pédale et cinq soufflets.

COURTNEY (...), Irlandais, né vers le milieu du dix-huitième siècle, a brillé à Londres, en 1794, par son talent sur la cornemuse appelée par les Anglais *Irishpipe*. Il avait perfectionné la construction de cet instrument, et lui avait donné une qualité de son beaucoup plus agréable que celle qu'on lui connait.

COURTOIS (JEAN), musicien français, vécut dans la première moitié du seizième siècle. C'était un homme habile dans l'art d'écrire : sa réputation ne paraît pas avoir été à l'égal de son mérite, car il était supérieur à d'autres artistes de son temps parmi lesquels on l'a confondu. Lorsqu'en 1539 Charles-Quint demanda à François I^{er} le passage libre par la France pour aller soumettre les Gantois qui s'étaient révoltés, Courtois occupait la place de maître de chapelle de l'archevêque de Cambrai. Le monarque espagnol s'étant arrêté dans cette ville, de grandes fêtes eurent lieu en son honneur. Courtois composa à cette occasion un motet à quatre voix, *Venite populi terræ*, qui fut exécuté à la cathédrale par trente-quatre chanteurs (1). Gerber a cité à l'article *Courtois* de son nouveau lexique, des messes manuscrites de ce musicien qui existent à la Bibliothèque royale de Munich, sous le n° 51 (2) :

j'ai vérifié en 1849 cette citation, et j'ai trouvé dans le volume manuscrit coté LI de cette riche bibliothèque que ces messes sont : 1° *Missa 5 vocum* : Entre vos filles de XV ans. — 2° *Missa 5 vocum* : Veni in hortum meum. — 3° *Missa 4 vocum* : On me l'a dit. — 4° *Missa 4 vocum super carmen* : Frère Thibaut. — 5° *Missa 4 vocum super* : de Salamandre. — 6° *Missa 4 vocum super* : Domine quis habitabit. — 7° *Missa 4 vocum super* : Cognovi Domine. — 8° *Missa 4 vocum super* : Je ne veulx rien. La messe *Domine, quis habitabit*, qui est la sixième de ce recueil, se trouve aussi dans un manuscrit exécuté en 1542, qui a appartenu à Zeghere de Male, de Bruges, et qui est aujourd'hui à la bibliothèque de Cambrai, sous le n° 124. Dans la même bibliothèque se trouve, sous le n° 3, un recueil manuscrit contenant quinze messes d'auteurs qui ont vécu dans la première moitié du seizième siècle, parmi lesquelles la huitième *Hoc in templo* est de Courtois. M. de Coussemaker qui la cite (3), ne dit pas si elle est à 4, 5 ou 6 voix. On trouve des motets de Courtois dans les recueils qui ont pour titre : 1° *Flor de' Motetti tratti delli Motetti del Fiore*; in Venetiis per Antonio Gardane, nell' anno del Signore, 1539, petit in-4° obl. — 2° *Selectissimæ nec non familiarissimæ Cantiones ultra centum vario idiomate vocum, tam multiplicium quam etiam paucarum, Fugæ quoque ut vocatur, a sex ad duas voces, etc.* (Recueil publié par Salblinger.) [Augustæ, Vindelicorum, Melchior Kriesstein, 1540, petit in-8° obl. — 3° *Novum et insigne opus musicum, sex, quinque et quatuor vocum, etc.* (Recueil publié par Jean Ott) ; Nuremberg, 1537, petit in-4° obl. — 4° *Liber quartus* : *XXIX musicales quatuor vel quinque parium vocum modulos habet, etc.*; Parisiis, in officina libraria Petri Attaingnant, etc., 1534, petit in-4° obl. — 5° *Primus liber* (Motettorum) *cum quatuor vocibus*; impressum Lugduni per Jacobum Modernum de Pinguento, 1532, grand in-4° oblong. Les deuxième et troisième livres de la même collection contiennent aussi des motets de Courtois : le second livre a été publié en 1532, et le troisième, en 1538. — 6° *Cantiones sacræ, quas vulgo Moteta vocant, ex optimis quibusque hujus ætatis musicis selectæ. Libri quatuor*; Antverpiæ, Tilman Susato, 1546-1547, gr. in-4°. — 7° *Psalmorum selectorum quatuor et quin-*

(1) Ce motet est imprimé dans un opuscule dont le seul exemplaire connu, jusqu'à ce jour, fait partie de la bibliothèque de M. A. Farrenc ; il porte le titre suivant : *Declaration des triumphantz honneur et Accueil faicts a la Maiesté Imperialle a sa ioyeuse et premiere entree ; Ensemble aux Illustres Princes de France Messieurs le Daulphin et duc Dorleans en la cité et duché de Cambray En lan de grace mil cinq centz et XXXIX. Au moys de ianuier, le XX^e jour dudict moys. Cum priuilegio Reuerendissimi Domini Nostri Cameracen.* — *Imprimes a Cambray par Bonauenture Brassart libraire demourant a la rue Taueau.* — Petit in-4° gothique de vingt feuillets non numérotés.

(2) M. Coussemaker, en copiant ma citation dans sa *Notice sur les collections musicales de la bibliothèque de Cambrai*, p. 23, a écrit par erreur *le Ms. 51 de la chapelle papale*, au lieu de la bibliothèque royale de Munich.

(3) Loc. cit.

que vocum. Norimbergæ, ap. Petreium, 1339, in-4°. — Des chansons françaises de Courtois se trouvent dans les collections dont voici les titres : 8° *Chansons à quatre, cinq, six et huit parties, de divers auteurs.* Livres I à XIII; Anvers, Tylman Susato, 1543-1550, in-4° obl. Dans le sixième livre on trouve trois chansons à cinq et six parties, dont un canon très-bien fait. — 9° *Trente Chansons musicales à quatre parties;* Paris, par Pierre Attaignant (s. d.), in-8° obl. La chanson de Courtois *Si par souffrir* se trouve à la page 3. — 10° *Trente-cinq Livres de chansons nouvelles à quatre parties de divers auteurs;* Paris, par Pierre Attaignant, 1539-1549, in-4° obl. Les chansons cinq et six du troisième livre sont de Courtois.

COUSIN (Jean), prêtre et chantre de la chapelle du roi de France Charles VII, sous la direction d'Ockeghem, était attaché à cette chapelle en 1461, suivant un *compte des officiers de la maison de Charles VII qui ont eu des robes et des chaperons faits de drap noir pour les obseques et funérailles du corps du feu roy, l'an* 1461. Ce compte se trouve dans un manuscrit de la bibliothèque royale de Paris. (*Voy.* la *Revue musicale*, sixième année, p. 235.) Tinctoris cite les compositions de Cousin dans plusieurs endroits de ses ouvrages, notamment dans le *Proportionale*, où il examine le système des proportions de la messe de ce musicien intitulée *Nigrarum.*

COUSIN DE CONTAMINE (...), né dans le Dauphiné, en 1704, fut employé dans les fermes à Paris, suivant le catalogue manuscrit des livres de l'abbé Goujet, cité par Barbier, *Dictionn. des anonymes*, deuxième édition, t. III, p. 332 (1). Il a publié un livre intitulé *Traité critique du plain-chant usité aujourd'hui dans les églises, contenant les principes qui en montrent les défauts et qui peuvent conduire à le rendre meilleur;* Paris, 1749, in-12. La vignette de ce livre représente un bœuf piqué par un cousin : l'abbé Lebeuf, qu'on avait voulu désigner par cette allégorie, s'en offensa, et traita l'auteur assez rudement dans une lettre écrite à ce sujet. Au surplus, cet auteur, en voulant anéantir la tonalité du plain-chant, pour ramener les mélodies de l'Église à la tonalité moderne, prouve qu'il n'avait aucune connaissance de la constitution de ce chant ni de son caractère propre. Il a été fait une très-bonne critique de ce prétendu traité dans une lettre de M. Rouilleau, chanoine de Saint-Michel de Beauvais, insérée au *Mercure de France*, mai 1750.

COUSINEAU (Pierre-Joseph), professeur de harpe, luthier et marchand de musique à Paris, naquit dans cette ville vers 1753. En 1782, il fabriqua des harpes avec un double rang de pédales, pour moduler facilement dans tous les tons; mais ce perfectionnement, qui depuis lors a été reproduit avec avantage par M. Dizi, à Londres, et par M. Érard, à Paris, n'eut point alors de succès, parce que les difficultés d'exécution rebutèrent les artistes et les amateurs, et parce que la musique qu'on jouait sur cet instrument était trop simple et trop facile pour qu'on eût besoin de ce double rang de pédales. En 1788 M. Cousineau obtint le titre de luthier de la reine, et fut nommé harpiste de l'Académie royale de musique. Il a occupé cette place jusqu'en 1812, où il a été admis à la retraite. En 1798 il acquit d'un amateur nommé *Rouelle* (voy. ce nom) le secret d'un mécanisme nouveau qu'il perfectionna, et au moyen duquel les demi-tons se faisaient sur la harpe par la cheville même à laquelle est attachée la corde, sans les secours des pinces ou des crochets, par le moyen d'un mouvement de rotation de la cheville sur son axe; mais il résultait de ces perturbations continuelles de la tension verticale des cordes, qu'elles ne peuvent conserver leur accord, inconvénient qui a nui au succès de cette innovation. On connaît de Cousineau sept œuvres de sonates pour la harpe (œuvres 1, 2, 5, 7, 10, 13 et 15), cinq recueils d'airs variés, deux concertos, op. 6 et 12, deux pots-pourris, et une *Méthode de harpe.* En 1823 Cousineau quitta le commerce de musique et la lutherie. Il mourut l'année suivante.

Cousineau a eu un fils qui jouait aussi de la harpe, et qui fut associé dans ses travaux pour la construction des harpes. Il remplaça souvent son père à l'Opéra comme harpiste suppléant. On a de lui plusieurs airs variés pour la harpe, et une petite méthode pour cet instrument, Paris, Lemoine aîné.

COUSSEMAKER (Charles-Edmond-Henri DE), amateur de musique et écrivain sur cet art, est né à Bailleul (département du Nord), le 19 avril 1805. Destiné à la carrière de la magistrature, il n'apprit la musique dans son enfance que pour en faire un des éléments d'une bonne éducation; toutefois il y montra bientôt d'heureuses dispositions; à dix ans il lisait à première vue toute espèce de musique. Il apprit à jouer du violon et du violoncelle; mais son goût le portait particulièrement vers le chant. Ayant été envoyé à Douai, pour y faire ses études au

(1) J'ai dit par erreur, dans la première édition de ce Dictionnaire, qu'il était sous-chantre de l'église de Grenoble : ce sous-chantre, de qui l'on a un recueil de cantiques, était frère de l'auteur du *Traité critique du plain-chant.*

lycée, il y continua celle de la musique, reçut des leçons de violon de Baudoin, directeur de l'Académie musicale de cette ville, et cultiva l'art du chant sous la direction de Moreau, organiste de l'église Saint-Pierre. Ce fut ce dernier maître qui, en 1820, lui enseigna les éléments de l'harmonie. En 1825 le père de M. de Coussemaker l'envoya à Paris pour y suivre les cours de droit. Cette ville lui offrait les moyens de compléter son éducation musicale et de former son goût par l'audition des meilleurs artistes et par les leçons de maîtres célèbres. Cette époque était la plus favorable pour atteindre ce but, car l'Opéra, le Théâtre-Italien et l'Odéon étaient alors dans la situation la plus prospère, et l'art était cultivé avec amour par une société d'élite qui depuis lors a disparu. Admis dans les salons de MM^{mes} les comtesses Merlin, de Sparre et Meroni, M. de Coussemaker y entendit ce qu'il y avait alors de plus distingué parmi les amateurs et les artistes. Pellegrini lui donna des leçons de chant, et l'harmonie lui fut enseignée par Jérôme Payer et par Reicha. De retour à Douai en 1831, pour y faire son stage d'avocat, il étudia le contrepoint sous la direction de Victor Lefebvre (voy. ce nom), qui avait été pendant plusieurs années professeur adjoint au Conservatoire. Plein d'ardeur alors pour la composition, il écrivit beaucoup de musique de différents genres, dont on trouvera la liste plus loin.

Devenu avoué à Douai, M. de Coussemaker chercha des distractions aux ennuis de la procédure dans la culture de la littérature et de la musique. La *Revue musicale*, que publiait alors l'auteur de cette notice, avait fait sur lui le même effet que sur beaucoup d'autres amateurs ou artistes, et lui avait donné du goût pour cette littérature, auparavant négligée ou, pour mieux dire, méprisée en France. Il avait rassemblé quelques livres qui l'initièrent à l'histoire de l'art et appelèrent particulièrement son attention sur sa situation au moyen âge. Ses premières études sur ce sujet commencèrent en 1835 : depuis lors il a déployé une grande activité dans ses recherches et dans ses travaux. Appelé aux fonctions de juge de paix à Bergues (Nord) en 1843, il ne resta qu'environ dix-huit mois dans cette petite ville, qui ne lui offrait aucune ressource, au point de vue de l'art et de l'érudition. Au mois de février 1845, il obtint sa nomination de juge au tribunal d'Hazebrouck. Plus tard il fut appelé en la même qualité à Dunkerque. Il remplit aujourd'hui (1860) des fonctions identiques au tribunal de première instance, à Lille.

Les ouvrages par lesquels M. de Coussemaker s'est fait connaître sont ceux dont les titres suivent : 1° *Mémoire sur Hucbald et sur ses traités de musique, suivi de recherches sur la notation et sur les instruments de musique*, avec 21 *planches*; Paris, J. Techener, 1841, 1 vol. gr. in-4° de 216 pages, avec beaucoup de *fac-simile* de notation du moyen âge, tirés de manuscrits. Cet ouvrage, imprimé à Douai, chez V. Adam, n'a été tiré qu'à quatre-vingts exemplaires, numérotés à la presse. Quoiqu'il y ait de bonnes choses dans ce volume, M. de Coussemaker s'était un peu trop hâté de le publier : on a reproché à son travail, en Allemagne, de manquer de solidité et de profondeur. — 2° *Notices sur les collections musicales de la bibliothèque de Cambrai et des autres villes du département du Nord*; Paris, Techener, 1843, 1 vol. in-8° de 180 pages, avec 40 pages de musique et un *fac-simile* extrait d'un manuscrit intéressant qui porte la date de 1542. L'ouvrage, imprimé à Cambrai chez Lesne-Daloin, a été tiré à 110 exemplaires. On y trouve des renseignements utiles sur des monuments qui appartiennent à une des époques les plus importantes de la musique; malheureusement le travail est encore un peu trop superficiel; car, à l'occasion de quelques manuscrits décrits par M. de Coussemaker, il se présente des questions relatives soit aux artistes, soit à leurs œuvres, qui méritaient un examen sérieux et des efforts de sagacité qu'on regrette de ne pas rencontrer. — 3° *Essai sur les instruments de musique au moyen âge*. Ce travail a paru dans les *Annales archéologiques* publiées par M. Didron : il ne peut être considéré que comme l'avant-coureur du grand ouvrage du même auteur sur le même sujet, actuellement (1860) sous presse et qui paraîtra prochainement. — 4° *Histoire de l'harmonie au moyen âge*; Paris, V. Didron, 1852, 1 vol. gr. in-4° de 374 pages, avec 38 planches de *fac-simile* de manuscrits, et 44 pages de traductions des monuments en notation moderne. Neuf années se sont écoulées entre la publication des notices sur les collections musicales de Cambrai et ce dernier ouvrage : dans cet intervalle, M. de Coussemaker s'est livré à de longues et consciencieuses études; ses connaissances se sont étendues, complétées, et il est entré dans la bonne voie de la véritable érudition. Le titre qu'il a choisi pour son livre n'était peut-être pas celui qu'il aurait fallu, car ce n'est pas par la forme qu'il lui a donnée que l'histoire remplit sa mission. Pour répondre au contenu du volume, il aurait été plus exact de l'intituler : *Documents de l'histoire de la musique au moyen âge, et recherches sur ce sujet*. Sauf cette observation, le travail de M. de Coussemaker est digne de

beaucoup d'intérêt, particulièrement par la publication de traités importants de musique du moyen âge, lesquels étaient inédits et même inconnus avant que MM. « Danjou et Morelot les eussent découverts dans les bibliothèques de l'Italie, et que ces savants eussent communiqués à M. de Coussemaker, en lui donnant l'autorisation d'en faire usage. Ces documents, et d'autres tirés des manuscrits de la Bibliothèque impériale de Paris, forment la deuxième partie du livre de M. de Coussemaker et lui donnent un grand prix. En ce qui forme la partie de son travail personnel, il y a aussi de très-bonnes choses auxquelles se mêlent quelques erreurs inévitables dans une entreprise qui embrasse tant d'objets. Par exemple, M. de Coussemaker a cru trouver le *contrepoint double* au moyen âge dans un passage de musique qu'il rapporte : il ne s'est pas souvenu qu'il n'y a de contrepoint double que lorsqu'il y a renversement des parties à l'octave, et conséquemment changement des intervalles. Le contrepoint alors est appelé *double*, parce qu'il y a en effet une double considération de la part de celui qui le fait, à savoir, l'harmonie dans sa forme première, et celle qui doit résulter du renversement. Le passage rapporté par M. de Coussemaker n'est qu'un changement de parties entre des voix égales : les exemples en sont fréquents dans les monuments des quatorzième et quinzième siècles. — 5° *Chants populaires des Flamands de France, recueillis et publiés avec les mélodies originales, une traduction française et des notes* ; Gand, F. et E. Gyselynck, 1876, 1 vol. gr. in-8° de 419 pages. Collection faite avec beaucoup de soin, et très-supérieure en son genre à celle des chants de la Flandre belge commencée par J. F. Willems (*Oude Vlaemsche Leideren ten deele met de melodien*), et si mal terminée par ses continuateurs. — M. de Coussemaker prépare depuis longtemps une édition des écrivains du moyen âge sur la musique, dans laquelle les auteurs publiés dans la collection de l'abbé Gerbert (*voy.* ce nom) seront reproduits, purgés des fautes qui déparent les *Scriptores ecclesiastici de musica sacra potissimum*, restitués dans l'intégrité de leur contenu, et accompagnés d'ouvrages inédits de grande importance, parmi lesquels se trouvera la précieuse compilation de Jérôme de Moravie, d'après le manuscrit unique de la bibliothèque impériale de Paris. — On a de M. de Coussemaker quelques petits écrits insérés dans des recueils périodiques, ou publiés séparément. Voici les titres de quelques-uns : 1° *L'Harmonie au moyen âge* (*Orientis partibus* à trois parties), dans le quinzième volume des *Annales archéologiques* de M. Didron (Paris, 1856), et tiré à part, in-4° de 7 pages avec des *fac-simile* d'ancienne notation. Le morceau dont il s'agit est tiré d'un manuscrit du treizième siècle, qui appartenait autrefois au chapitre de la cathédrale de Beauvais, et se trouve aujourd'hui chez M. Pacchierotti, à Padoue. — 2° *Chants liturgiques de Thomas à Kempis* (*voy.* KEMPIS), avec une notice, dans le *Messager des sciences historiques de la Belgique* (1856). Il en a été tiré quelques exemplaires séparés (Gand, 1856, in-8° de 20 pages). — 3° *Notice sur un manuscrit musical de la Bibliothèque de Saint-Dié* ; Paris, V. Didron, 1859, in-8° de 20 pages. Ce manuscrit, découvert par M. Grosjean, organiste à la cathédrale de Saint-Dié (Vosges), renferme le *Lucidarium in arte musicæ planæ*, de Marchetto de Padoue ; un traité anonyme du déchant, l'*Ars mensurabilis musicæ*, de Francon, un second traité anonyme du déchant, un abrégé du traité de la musique mesurée de Marchetto de Padoue, l'introduction au plain-chant et à la musique mesurée de Jean de Garlande, et quelques extraits de Jean de Muris et d'autres auteurs.

Dans sa jeunesse, M. de Coussemaker s'est livré à la composition et a produit deux messes à 4 voix et orchestre, des fragments d'opéras, des airs détachés pour ténor et soprano, des ouvertures de concert, un *Ave Maria* à 4 voix, un *Salve regina* à 4 voix, un *O salutaris* pour ténor, une messe pour 4 voix d'hommes, sans accompagnement, etc. Toute cette musique est restée en manuscrit, à l'exception d'une vingtaine de romances, et de deux recueils de 8 mélodies chacun, qui ont été publiés en 1834 et 1830. M. de Coussemaker est correspondant de l'Institut de France, membre associé de l'Académie royale de Belgique, et de plusieurs autres sociétés savantes.

COUSSER ou **KUSSER** (JEAN-SIGISMOND), compositeur dramatique, naquit à Presbourg (Hongrie) en 1657. Esprit inquiet, il ne sut jamais se fixer et changea souvent de situation. Dans les premiers temps de sa carrière musicale, il fut attaché à plusieurs chapelles de seigneurs hongrois, comme instrumentiste et comme compositeur ; mais bientôt il se fatigua de ce genre de vie, voyagea et se rendit à Paris, où il fit la connaissance de Lulli. Celui-ci lui enseigna à écrire dans le style français, c'est-à-dire dans sa manière propre. Après que Cousser eut passé six ans à Paris, il fut maître de chapelle à Stuttgard et à Wolfenbüttel ; mais il serait difficile de décider combien de temps il demeura dans ces cours, car son inconstance était telle, que Wal-

thier (*Musik Lexik.*) assure qu'il y a peu de lieux en Allemagne où il n'ait séjourné plus ou moins longtemps. La partie la plus brillante et la plus heureuse de sa vie paraît avoir été depuis 1693 jusqu'en 1697; il demeura pendant ce temps à Hambourg, et y fit admirer ses talents comme compositeur et comme directeur d'orchestre. Mattheson lui accorde beaucoup d'éloges, dans son *Parfait maître de chapelle* (p. 480), pour l'habileté dont il faisait preuve dans l'exécution des opéras. Après avoir quitté Hambourg; il fit deux voyages en Italie, à peu de distance l'un de l'autre, dans le but d'y étudier le style des compositeurs de ce pays et d'y apprendre l'art du chant. Plus tard il se rendit en Angleterre, y vécut quelque temps de leçons qu'il donnait et de concerts ; puis, en 1710, il obtint une place à la cathédrale de Dublin, dont il devint plus tard maître de chapelle. Il conserva cette situation jusqu'à sa mort, qui arriva en 1727. Les compositions qu'on connaît de lui sont : 1° *Erindo*, opéra représenté à Hambourg en 1693. — 2° *Porus*, 1694, ibid. — 3° *Pyrame et Thisbé*, 1694, ibid. — 4° *Scipion l'Africain*, 1695, ibid. — 5° *Jason*, 1697, ibid. — Cousser a fait imprimer : 6° *Apollon enjoué*, ou six ouvertures de théâtre accompagnées de plusieurs airs ; Nuremberg, 1700, in-fol. — 7° *Heliconische Musenlust* (Amusements des Muses sur l'Hélicon), tirés de l'opéra d'*Ariane*; Nuremberg, 1700, in-fol., — 8° Ode sur la mort de la célèbre Mrs. Arabella Hunt, mise en musique, à Londres. — 9° *A Serenade to be represented on the birth day of His most sacred Majesty George I, at the castle of Dublin, the 28 of may* 1724 ; Dublin, 1724, in-fol.

COUSU (Antoine de), chanoine de Saint-Quentin, naquit à Amiens vers les dernières années du seizième siècle, ou au commencement du dix-septième, car on voit par une lettre de Mersenne à Doni, datée de 1632, parmi les manuscrits de Peiresc qui sont à la Bibliothèque royale de Paris, que de Cousu était alors un jeune homme. Il fut d'abord chantre de la sainte chapelle, puis directeur du chœur de l'église de Noyon, et enfin chanoine de Saint-Quentin, avant 1637, car un acte authentique fait voir qu'*Antoine de Cousu*, prêtre, chanoine de Saint-Quentin, assiste en 1637, comme témoin, au contrat de mariage de Milan de Chauvenet. Sa pierre tumulaire indique qu'il mourut le 11 août 1658. Il fut enterré dans la chapelle Saint-Nicolas (aujourd'hui Saint-Roch) de la collégiale de Saint-Quentin (1). Mersenne,

(1) Ces renseignements sont empruntés aux *Notes historiques sur la maîtrise de Saint-Quentin*, etc., de M. Ch. Gomart, p. 47 et suivantes.

dans la lettre citée précédemment, dit que Cousu avait composé un livre sur la musique en général, mais que les dépenses auxquelles l'impression de ce livre auraient donné lieu avaient empêché de le publier jusqu'à l'époque où il écrivait. Dans son *Harmonie universelle*, publiée en 1638, il cite ce même ouvrage de Cousu sous le titre de *la Musique universelle, contenant toute la pratique et toute la théorie*, mais il ne dit pas s'il a été imprimé. N'ayant jamais vu citer ce livre dans les catalogues que j'avais consultés, je croyais qu'il n'avait pas vu le jour, et que Mersenne ne l'avait connu que par le manuscrit, lorsque Perne m'apprit que Jumentier, maître de chapelle à Saint-Quentin, lui avait écrit pour lui demander s'il ne serait pas possible qu'il complétât à Paris un livre intitulé *la Musique universelle*, dont il ne possédait qu'une partie, et dont l'auteur lui était inconnu. Perne crut que le titre était mal indiqué, et qu'il s'agissait de l'*Harmonie universelle* de Mersenne, dont on trouve quelquefois des exemplaires imparfaits ; il écrivit à Jumentier qu'il lui envoyât son livre, promettant de chercher à le compléter ; mais l'envoi n'eut pas lieu. Perne m'avait fait part de cette circonstance, et je n'y avais pas attaché plus d'importance que lui, lorsque je trouvai dans la *Littérature musicale* de Forkel, à l'article *Cousu*, ce titre : *la Musique universelle*, d'après le passage de Mersenne ; j'appelai de nouveau l'attention de Perne sur ce livre, il écrivit à Jumentier de le lui envoyer ; il le reçut quelque temps après, et nous fûmes étonnés de voir un livre qui nous était inconnu, et qui, après avoir été examiné attentivement, nous parut le meilleur ouvrage, le plus méthodique et le plus utile pour la pratique qu'on ait écrit dans le dix-septième siècle, non-seulement en France, mais dans toute l'Europe. Malheureusement ce livre, qui n'avait pas de frontispice, ne s'étendait que jusqu'à la page 208, et tout indiquait que nous n'en avions sous les yeux que la plus petite partie. Un recueil de notes manuscrites de Boisgelou, qui, de la bibliothèque de Perne a passé dans la mienne, nous fournit alors sur l'ouvrage de de Cousu l'anecdote que voici : « L'auteur « de *la Musique universelle* est Antoine Cousu ; « il n'existe que deux exemplaires imparfaits de « cet ouvrage. Deux épreuves de chaque feuille « étaient fournies, une pour l'auteur, qui ne demeurait point à Paris, l'autre pour l'éditeur. « Sans ces épreuves, on n'aurait aucune connaissance de ce que contenait l'ouvrage, car, « l'imprimerie de Ballard ayant été brûlée, tout « ce qui était imprimé de *la Musique universelle* fut consumé avec le manuscrit. » Je-

doute maintenant de l'authenticité de l'anecdote de Boisgelou, car, si mes souvenirs ne me trompent pas, je crois avoir vu, en parcourant le manuscrit de l'*Histoire de la musique* du P. Caffiaux, une analyse de l'ouvrage de de Cousu, qui indique que cet historien de l'art en avait vu au moins le manuscrit. Je ne puis en ce moment m'assurer que je ne suis pas dans l'erreur, mais j'engage les érudits à vérifier le fait.

Quoi qu'il en soit, ce que je connais de *la Musique universelle* est divisé en trois livres : le premier, qui renferme quarante-quatre chapitres, est particulièrement relatif aux principes de la musique, aux proportions et à la notation de l'époque où le livre fut écrit. Toutes ces choses sont exposées avec beaucoup d'ordre et expliquées avec une lucidité remarquable. Le deuxième livre, divisé en cinquante-neuf chapitres, commence à la page soixante-quinze. Il traite du contrepoint simple. Toutes les règles de l'art d'écrire y sont mieux établies qu'en aucun autre livre ancien que je connaisse, et sont expliquées par de bons exemples à deux, trois, quatre, cinq et six parties. De Cousu est, je crois, le plus ancien auteur qui ait parlé d'une manière explicite des successions de quintes et d'octaves cachées ; il fait à ce sujet de bonnes observations. Le troisième livre commence à la page 157. Il contient une continuation du deuxième, et, dans l'exemplaire de Jumentier, est interrompu à la page 208 par le trente-deuxième chapitre, où il est traité *des cadences terminées par octave ou par unisson*. Le livre de de Cousu a été acquis par moi avec toute la bibliothèque de Perne, en 1834.

Walther a donné, dans son *Lexique de musique*, un petit article sur *Jean de Cousu*, auteur d'une fantaisie à quatre parties rapportée en entier par Kircher dans sa *Musurgia* (l. 7, c. 7, p. 627, 634). Forkel (*Allgem. Litter. der Musik*, p. 407) dit qu'on ne sait pas si ce *Jean de Cousu* est le même que *Jean Cousu*, dont Mersenne a parlé : Gerber et Lichtental répètent la même chose. Il y a lieu de s'étonner qu'aucun de ces écrivains n'ait songé à vérifier dans Kircher la citation de Walther ; ils auraient vu que le musicien dont il s'agit n'est point appelé *Jean de Cousu* par le jésuite allemand, mais *Jean Cousu* (1). Il ne peut y avoir de doute sur l'identité de l'auteur de *la Musique universelle* et du compositeur du morceau rapporté par Kircher, car ce morceau est composé pour dé-

(1) Secundo potest in principio, medio, et fine salvari, sola temporis perfecti mensura ; ut Joannes Cousu Gallus in doctissima quadam compositione demonstravit, etc. (*Musurg.*, lib. VIII, p. 627.)

montrer la possibilité du bon emploi de la quarte dans la composition (*Phantasia in favorem quartæ*) ; or Cousu a précisément écrit un chapitre (liv. II, ch. 53) où il a essayé de démontrer que la quarte peut être employée avec avantage dans la composition. Ce chapitre a pour titre : *Quel sentiment les anciens ont eu de la quarte : quelle estime en font à présent les modernes : Montrer par authorités, par raisons, et par exemples, qu'elle est une consonance parfaite : et enseigner la manière de la pratiquer dans le contrepoint, en toutes les façons possibles*. La fantaisie rapportée par Kircher est un morceau bien fait.

COUTINHO (François-Joseph), amateur de musique, né à Lisbonne le 21 octobre 1671, servit en Espagne dans la guerre de la Succession. Il vint à Paris, en 1723, pour se faire opérer de la pierre, et mourut dans cette ville, l'année suivante, des suites de l'opération. Il a laissé en manuscrit un *Te Deum* à huit chœurs, écrit en 1722, et une messe à quatre chœurs avec accompagnement de violons, cors et timbales, intitulée *Scala Aretina*.

COUVENHOVEN (Jean), pasteur hollandais, vécut à Amsterdam dans la seconde moitié du dix-huitième siècle. Il a fait imprimer un sermon prononcé par lui à l'occasion de l'inauguration d'un orgue dans une des églises d'Amsterdam. Cet ouvrage a pour titre : *Het orgelspel, nich alleen bestaanbaar met maar zelfs bevorderlyk tot, de Gadsdiens læfening in de christelyke vergaderingen, bestoogd in eene Leereden over psalm CL.* (Le jeu de l'orgue, non-seulement admissible dans ses effets particuliers, mais dans ceux qu'il produit sur les assemblées chrétiennes, etc.) ; Amsterdam, 1786, in-4°.

COXE (William), littérateur anglais, qui vivait vers la fin du dix-huitième siècle, a publié un livre qui a pour titre : *Anecdotes of Handel and John-Christopher Smith* ; Londres, 1795, in-4°. Cet ouvrage, imprimé avec luxe, est fort rare ; il n'en a été tiré que soixante exemplaires sur grand papier impérial : j'en possède un.

COYA (Simon), né à Gravina, dans le royaume de Naples, vers le milieu du dix-septième siècle, se fixa à Milan, et s'y livra à l'enseignement du chant. On a publié de sa composition : *l'Amante impazzito, canzoni a 1 e 2 voci, col basso per l'organo o gravicembalo* ; Milano, Comagni, 1679, in-4°.

COZZI (Charles), organiste à Milan, dans la première moitié du dix-septième siècle, naquit à *Parabiago* dans le Milanais. Dans sa jeunesse il fut barbier ; mais son amour pour la musique

le conduisit, à force d'études, à être nommé organiste de l'église Saint-Simplicien, à Milan. Lors du passage de la reine d'Espagne Marie-Anne dans cette ville, Cozzi lui présenta un de ses œuvres de musique d'Église, et reçut d'elle en récompense le titre d'organiste de la cour, qu'il conserva jusqu'à sa mort, arrivée en 1658 ou 1659. Il a publié : 1° *Messa e salmi correnti per tutto l'anno a 8 voci piene*, 1651, in-4°; con *Motetti e litanie della B. V. et con due Motetti di Michel-Angelo Grancini;* Milan, Ch. Camagno et G. Rolla, 1640, in-4°. — 2° *Compieta a quattro voci;* ibid.

COZZOLANI (CLAIRE-MARGUERITE), religieuse au couvent de Sainte-Radegonde, de l'ordre de Saint-Benoît, à Milan, y prit le voile en 1620. C'est à peu près tout ce qu'on sait sur sa personne. Il reste d'elle cinq ouvrages qui prouvent qu'elle fut très-habile musicienne : 1° *Primavera di fiori musicali a* 1, 2, 3 *e* 4 *voci;* Milan, 1640. — 2° *Motetti a* 1, 2, 3 *e* 4 *voci;* Venise, 1642. — 3° *Scherzi di sacra melodia;* Venise, 1648. — 4° *Salmi a otto voci concertati, Laudate pueri a* 4, *e Laudate Dominum a voce sola,* op. 3; in Venezia, app. Aless. Vincenti, 1650, in-4°. — 5° *Salmi a otto voci concertate, con motetti, e dialoghi a* 2, 3, 4 *e* 5 *voci ;* Venise, 1650.

CRAANEN (THÉODORE), médecin hollandais, exerça d'abord sa profession à Duisbourg, près de Nimègue, ensuite à Leyde. Frédéric-Guillaume, électeur de Brandebourg, le nomma son conseiller premier médecin; Craanen conserva ce titre jusqu'à sa mort, arrivée le 27 mars 1658. Parmi ses ouvrages, on remarque celui qui a pour titre : *Tractatus physico-medicus de homine, in quo status ejus tam naturalis quam præter naturalis quo ad theoriam rationalem mechanice demonstratur;* Leyde, 1689, in-4°; Naples, 1722, in-4°. Le chapitre 107° traite *de Musica,* le 108° *de Echo,* le 109° *de Tarantula.*

CRAEN (NICOLAS), contrepointiste allemand, vivait au commencement du seizième siècle. Gläréan a inséré dans son Dodécachorde un motet à trois voix de cet auteur. Le motet du même musicien *Si ascendero in cœlum,* à 3 voix, se trouve dans le précieux recueil publié à Venise, en 1503, par Petrucci de Fossombrone, intitulé *Canti cento cinquanta.* Le troisième livre d'un autre recueil de motets imprimé par le même, en 1504, contient celui de Craen, *Tota pulcra* (sic) *es, amica mea,* à 4 voix.

CRAMER (GASPARD), co-recteur de l'école de Salzbourg, dans la première moitié du dix-septième siècle, a publié soixante dix *Chorals* à quatre voix, sous ce titre singulier : *Animæ sauciatæ medela,* etc.; Erfürt, 1641, in-8°. Une partie des pièces qui sont dans ce recueil ont été composées par lui ; les autres sont de divers musiciens allemands.

CRAMER (JEAN), *cantor* à Jéna, dans la deuxième moitié du dix-septième siècle, a fait imprimer dans cette ville, en 1673, un épithalame, sous ce titre : *Wohlerstiegener Tanneberg, a soprano solo,* avec accompagnement et ritournelles de deux violons, viola da gamba et basse, in-fol.

CRAMER (GABRIEL), géomètre, naquit à Genève le 31 juillet 1704. En 1724 il fut nommé professeur de mathématiques dans sa ville natale, et trois ans après il parcourut la Suisse, la France et l'Angleterre, pour connaître les hommes de mérite de ces divers pays. De retour à Genève en 1729, il se livra à divers travaux sur les sciences qu'il cultivait. La réputation dont il jouissait le fit nommer sans concours, en 1750, professeur de philosophie; il mourut à Bagnols en 1752. On a de lui : *Theses de Sono;* Genève, 1722, in-4°; il soutint ces thèses à l'âge de dix-huit ans.

CRAMER (JACQUES), chef d'une famille qui s'est illustrée dans l'art musical, naquit en 1705 à Sachau, en Silésie. Il entra comme flûtiste dans la musique de l'électeur palatin en 1729, et, dans un âge plus avancé, il y fut placé comme timbalier. Il est mort à Manheim, en 1770.

CRAMER (GUILLAUME), fils du précédent, naquit à Manheim en 1745. Il fut d'abord élève de Jean Stamitz le père pour le violon, ensuite de Basconni, et enfin de Chrétien Cannabich. A l'âge de sept ans, il joua à la cour un concerto de violon avec beaucoup de succès. A seize ans, il fit son premier voyage en Hollande, et se fit une grande réputation à la Haye, à Amsterdam et dans d'autres villes. De retour dans sa patrie, il entra dans la musique de l'électeur palatin, et occupa ce poste jusqu'en 1772; il se rendit alors à Londres. La beauté de son jeu fut l'objet de l'admiration générale, et le roi, pour le retenir, le nomma directeur de ses concerts et chef d'orchestre de l'Opéra, avec des appointements considérables. Ce fut Cramer qui, en 1787, dirigea l'orchestre de huit cents musiciens au troisième anniversaire de la mort de Hændel. Il mourut à Londres le 5 octobre 1800. C'était, disent les biographes allemands, un virtuose du premier ordre : il réunissait la légèreté de Lolli à l'expression et à l'énergie de Fr. Benda. Les compositions qu'on connaît de lui sont : 1° *Sept concertos de violon,* gravés à Paris, de 1770 à 1780. — 2° *Six trios dialogués pour deux*

violons et basse, op. 1; Londres. — 3° *Six solos pour le violon*, op. 2; Paris. — 4° *Six trios pour deux violons et basse*, op. 3; Londres. — 5° *Six solos pour le violon*, op. 4.

CRAMER (Jean-Baptiste), célèbre pianiste, fils aîné de Guillaume, est né à Manheim le 24 février (1) 1771. Il était fort jeune lorsqu'il accompagna son père en Angleterre. Ses heureuses dispositions pour la musique se manifestèrent de bonne heure, et furent cultivées avec soin. Son père lui fit d'abord apprendre à jouer du violon, le destinant à cet instrument; mais le penchant du jeune Cramer le portait vers l'étude du piano. Il saisissait avidement tous les instants où il pouvait en jouer, et montra pour cette étude tant de persévérance, que son père consentit à ce qu'il se livrât à son goût, et lui donna un maître nommé Benser. Après avoir reçu des leçons de ce professeur pendant trois ans, Cramer passa, en 1782, sous la direction de Schroeter. Enfin, dans l'automne de l'année suivante, il devint l'élève de Clementi; mais il ne put profiter de ses conseils que pendant un an, ce grand artiste ayant quitté l'Angleterre en 1784 pour voyager sur le continent. Cramer employa l'année suivante à se familiariser avec les ouvrages des plus grands maîtres, tels que Hændel et Jean-Sébastien Bach. A peine avait-il atteint sa treizième année que déjà sa réputation d'habile pianiste commençait à s'étendre: il fut invité à jouer dans plusieurs concerts publics, où il étonna les auditeurs par la pureté et le brillant de son exécution. En 1785 il étudia la théorie de son art sous Charles-Frédéric Abel. Ses études terminées, il commença à voyager, à l'âge de dix-sept ans, se faisant entendre dans toutes les grandes villes, et excitant partout la surprise et l'admiration. Il retourna en Angleterre en 1791, et s'y livra à l'enseignement du piano. Déjà il s'était fait connaître comme compositeur par la publication de plusieurs œuvres de sonates. Quelques années après il fit un nouveau voyage, et se rendit à Vienne, où il renouvela sa liaison avec Haydn, qu'il avait connu à Londres, et ensuite il alla en Italie. A son retour en Angleterre, il s'y maria et continua d'y résider, sauf quelques voyages qu'il fit à Paris et dans les Pays-Bas. En 1832 il s'établit à Paris, et y vécut pendant plusieurs années; mais vers 1845 il est retourné à Londres. Il est mort à Kensington, près de cette ville, parvenu à l'âge de quatre-vingt-sept ans, le 16 avril 1858. Cramer jouit à juste titre de la plus belle réputation comme virtuose et comme compositeur

(1) On a donné des dates très-diverses de la naissance de cet artiste célèbre, dans tous les dictionnaires biographiques: celle que je donne est certaine.

pour son instrument. Parmi ses ouvrages, ses *Études* se font remarquer surtout par l'élégance du style et l'intérêt qui y règnent: elles sont éminemment classiques. La collection des œuvres de cet artiste distingué se compose de *cent et cinq sonates* de piano, divisées en 43 œuvres, 1, 2, 3, 4, 5, 6, 7, 8, 9, 11, 12, 13, 14, 15, 18, 19, 20, 21, 22, 23, 25, 27, 29, 31, 33, 35, 36, 38, 39, 41, 42, 43, 44, 46, 47, 49, 53, 57, 58, 59, 62, et 63; sept concertos, avec orchestre, œuvres 10, 16, 26, 37, 46, 51 et 56; trois duos à quatre mains, œuvres 24, 34 et 50; deux duos pour piano et harpe, œuvres 45 et 52; un grand quintetto pour piano, violon, alto, basse et contre-basse, 61; un quatuor pour piano, violon, alto et basse, œuvre 28; deux œuvres de nocturnes, 32 et 54; deux suites d'études, œuvres 30 et 40; et une multitude de morceaux détachés, rondos, marches, valses, airs variés, fantaisies et bagatelles. Comme virtuose, cet artiste était surtout remarquable par la manière dont il jouait l'adagio, et par l'art de nuancer la qualité du son qu'il tirait de l'instrument. Rien ne peut donner une idée de la délicatesse de son jeu; sa manière était toute particulière et ne ressemblait à celle d'aucun autre grand pianiste. Dans ses dernières années d'activité, il multiplia ses productions; mais ces derniers ouvrages ne sont pas dignes de ceux de sa jeunesse. En 1846, il a publié une grande méthode pratique de piano, divisée en cinq parties.

CRAMER (François), second fils et élève de Guillaume, naquit à Manheim en 1772. Élève de son père pour le violon il fut musicien de la chambre du roi d'Angleterre, professeur à l'Académie royale de musique et l'un des chefs d'orchestre des concerts de la Société philharmonique. A diverses époques il dirigea l'orchestre dans les festivals d'York, de Liverpool et de Manchester. François Cramer jouissait en Angleterre d'une assez belle réputation; cependant il ne fut jamais qu'un violoniste assez médiocre. Il est mort à Londres, en 1848.

CRAMER (François), neveu de Guillaume, naquit à Munich en 1786. Dès l'âge de six ans, il commença à étudier le piano, et à sept il avait fait tant de progrès qu'il fut en état de jouer au concert des amateurs avec succès. Son maître de clavecin fut Eberlé. Dans la suite, son oncle maternel, Gérard Dimier, musicien de l'électeur de Bavière, lui donna des leçons de flûte. Il eut bientôt acquis une grande habileté sur cet instrument, et en 1795 il fut admis dans la musique de la cour. Ayant montré de grandes dispositions pour la composition par de jolies variations de piano qu'il écrivit à l'âge de quinze

ans, son père le plaça sous la direction de Joseph Graetz, maître de piano de la cour. Il a écrit plusieurs concertos pour divers instruments, des airs variés, des rondos, etc. On connaît de lui un opéra de *Hidallan*, dont l'ouverture à grand orchestre a été gravée à Leipsick, chez Breitkopf, la musique d'un ballet représenté à Munich ; en 1830, et quelques autres compositions qu'on a quelquefois attribuées à son cousin de Londres, bien que celui-ci n'ait rien écrit. Cramer a publié aussi quelques recueils de chansons allemandes, avec accompagnement de piano. Son père, Jean Cramer, deuxième fils de Jacques, fut timbalier et copiste de la cour à Munich ; il exerçait encore ces emplois en 1811.

CRAMER (HENRI), pianiste, s'est fait connaître depuis 1840 par un très-grand nombre de compositions et d'arrangements pour son instrument lesquels consistent en rondeaux, fantaisies, caprices, marches, valses, et surtout une immense quantité de mélanges et de pots-pourris sur des thèmes d'opéras. On le dit fils du précédent. Il s'est fixé à Paris.

CRAMER (CHARLES - FRÉDÉRIC) naquit en 1748, à Kiel, selon la *Biographie universelle*, et selon Gerber (*Lexikon der Tonkünstler*) à Quedlimbourg en 1752. A l'âge de vingt-trois ans il fut nommé professeur de littérature grecque et de philosophie à l'université de Kiel, où il se fit un nom distingué. De là il passa à Copenhague pour y enseigner la langue grecque ; mais il quitta bientôt ce poste pour venir s'établir à Paris, où il se fit imprimeur, vers 1792. Il mourut dans cette ville le 9 décembre 1807. C'était un homme bizarre, fort instruit, mais d'une érudition mal dirigée. Parmi les ouvrages qu'il a publiés, on remarque ceux-ci, relatifs à la musique : 1° *Magasin der Musik* (Magasin musical) ; Hambourg, Wesphall, 1783, in-8° : la seconde partie fut publiée dans la même ville, en 1786. Après quelques années d'interruption, Cramer en publia quatre cahiers à Copenhague, en 1789. Cet ouvrage contient des choses curieuses et utiles sur l'art musical. — 2° *Kurze Ueberschrift der Geschichte der franzæsischen Musik* (Court exposé de l'histoire de la musique française). — 3° *Anecdotes sur W.-A. Mozart* ; Paris, 1801, in-8°.

CRANTZ ou CRANTIUS (HENRI), l'un des plus anciens facteurs d'orgues dont l'histoire fasse la mention, a construit l'orgue de l'église collégiale de Brunswick, en 1499.

CRAPELET (GEORGES-ADRIEN), imprimeur à Paris, est né dans cette ville, le 13 juin 1789. Littérateur et typographe, il s'est également distingué dans sa double carrière. Il a placé à la tête de l'édition des œuvres choisies de Quinault (Paris, 1824, 6 vol. in-8°) une notice sur la vie de ce poète, suivie de pièces relatives à l'établissement de l'Opéra. On doit aussi à Crapelet l'*Histoire du Châtelain de Coucy et de la dame de Fayel*, publiée d'après le manuscrit de la Bibliothèque du roi, et mise en français ; Paris, Crapelet, 1829, in-8°. Crapelet est mort à Nice, en 1842.

CRAPPIUS (ANDRÉ), *cantor* et compositeur à Hanovre, naquit à Lunebourg, vers le milieu du seizième siècle. On connaît de sa composition : 1° *Melodiæ epithalamii in honorem nuptiarum Johannis Schneidewein*; Wittebergue, 1568, in 4°. — 2° *Sacræ cantiones 4 et 6 vocum* ; Magdebourg, 1581 et 1584. — 3° *Sacræ aliquot cantiones quinque et sex vocum aptissima tam vivæ voci, quam diversis musicorum instrumentorum generibus harmonia accommodatæ, quibus adjuncta est missa ad imitationem cantionis germanicæ*; Schafft in mir Gott in reines Herz ; Magdeburgi per Andream Gehen, 1581, in-4° obl. — 4° *Erster Theil newer geistlicher Lieder und Psalmen mit dreyen Stimmen*, etc. ; Helmstadt, Jac. Lucius, 1594, in-4°. — 5° *Musicæ artis elementa*; Halle, 1608, in-8°.

CRASSOT (RICHARD), musicien français, paraît être né à Lyon vers 1530. Il a fait imprimer : *Les Psaumes mis en rime françoise par Cl. Marot et Th. de Beze, et nouvellement mis en musique à quatre parties par Richart Crassot, excellent musicien*, le tout en un volume in-8°. A Lyon, par Thomas Straton, 1564. C'est le même ouvrage dont il a été fait une deuxième édition sous ce titre : *Les CL psaumes de David à quatre parties, avec la lettre au long* ; Genève, 1569, in-16.

CREDIA (PIERRE), fils d'un Espagnol et d'une dame de Verceil, naquit dans cette ville vers les premières années du dix-septième siècle, et fit ses études à l'école de musique appelée *il Collegio degl' Innocenti*. Il fut ensuite nommé chanoine mineur de Saint-Eusèbe, et maître de chapelle de la même église. S'étant rendu à Rome, il y fut fait musicien de la chapelle Sixtine et y obtint un bénéfice ; mais, ce bénéfice lui ayant été disputé par la suite, Credia se retira au collège des jésuites, où il mourut en 1648. Il a laissé plusieurs livres de messes et de vêpres en manuscrit. (Gregory, Letter. Vercel. Distrib. V, p. 255.)

CREED (JACQUES), ecclésiastique anglais, mort avant 1747, paraît être le premier qui ait conçu l'idée d'une machine propre à écrire les pièces improvisées sur le piano. Il avait essayé

d'en démontrer la possibilité dans un mémoire intitulé *a Demonstration of the possibility of making a machine that shall write ex tempore voluntaries, or other pieces of music*, etc. Ce mémoire, communiqué à la Société royale de Londres par Jean Freeke (*voy.* ce nom), se trouve dans les *Transactions philosophiques* de 1747, tome XLIV, part. II, n° 183; et dans l'abrégé de ces mémoires par Martin, t. X, p. 366. L'invention dont il s'agit a été proposée ou réclamée par d'autres (*voy.* Unger, Hohlfeld et Engramelle), et, dans ces derniers temps, beaucoup d'essais ont été faits pour réaliser la même idée; mais aucune machine n'a donné de résultats satisfaisants.

CREIGHTON (ROBERT), docteur en théologie, naquit à Cambridge, en 1639. Il était fils du docteur Robert Creighton, du collège de la Trinité à Cambridge, qui fut ensuite évêque de Bath et de Wells, et qui accompagna Charles II dans son exil. Le jeune Creighton joignit l'étude de la composition musicale à celle de la théologie, et s'appliqua avec tant d'assiduité à la musique d'église, qu'il acquit assez d'habileté pour être placé parmi les grands maîtres de son temps. En 1674 il fut nommé chanoine résident et chantre de l'église cathédrale de Wells. Il est mort dans cette ville en 1736, à l'âge de quatre-vingt-dix-sept ans. Le docteur Boyce a inséré dans sa collection intitulée *Cathedral Music* une antienne de Creighton sur ces paroles : *I will arise and go to my father*, qui est célèbre en Angleterre. Le docteur Crotch l'a arrangée pour l'orgue ou le clavecin dans ses *Specimens of various styles of Music*. Deux services complets du même auteur se trouvent dans la collection publiée par Tudway, ainsi que deux antiennes en *mi bémol*. Le reste des compositions du docteur Creighton existe en manuscrit dans la bibliothèque de l'église cathédrale de Wells.

CRELL ou **CRELLIUS** (CHRÉTIEN), constructeur d'orgues, vivait vers le milieu du dix-septième siècle. Il a terminé, le 1er août 1657, l'orgue de l'église de Sainte-Élisabeth, à Breslau, composé de trente-cinq jeux, trois claviers et pédale.

CRELLE (AUGUSTE-LÉOPOLD), mathématicien, architecte et amateur de musique, est né à Eichwerder (Prusse), le 27 mars 1780. Ses travaux comme architecte le firent assez remarquer pour lui faire obtenir les places de conseiller supérieur d'architecture et de membre de la direction des bâtiments à Berlin. Le gouvernement l'employa aussi comme ingénieur pour les voies de communication en Prusse, et ce fut d'après ses plans que le premier essai de chemin de fer dans ce pays fut fait de Berlin à Potsdam. Le penchant le plus prononcé de Crelle était pour les mathématiques, sur lesquelles il a publié un grand nombre de bons ouvrages dont il ne peut être question ici. En 1849 il s'est retiré des emplois publics, à cause du mauvais état de sa santé. Au nombre de ses ouvrages, on remarque : 1° *Einiges über musikalischer Ausdruck und Vortrag für Forte-piano Spieler*, etc. (Quelques observations sur l'expression musicale et le style, à l'usage du pianiste, etc.); Berlin, 1823, petit in-8° de 110 pages avec 2 pages de musique. Ces observations sont esthétiques et sentimentales : elles ont pour objet d'analyser l'expression dans l'exécution au piano, particulièrement en ce qui concerne le rhythme et le tact. L'auteur considère la musique comme une langue et chaque composition comme un discours dont le but est déterminé. *Die Musik ist eine Sprache in Tænen* (dit-il).... *Musik und Rede sind verwandte Künste*.

CREMONESI (AMBROISE), maître de chapelle à Ortona-a-Mare, petite ville des Abruzzes, vers le milieu du dix-septième siècle, a publié : *Madrigali concertati*; Venise, 1636.

CRÉMONT (PIERRE), violoniste et clarinettiste, né à Aurillac en 1784, fut reçu comme élève au Conservatoire de Paris, en l'an VIII de la république, et sortit de cette école en 1803 pour voyager en Allemagne avec une troupe de comédiens ambulants. Il se fixa pendant quelques années en Russie, dirigea à Saint-Pétersbourg l'orchestre du Théâtre-Français; de là se rendit à Moscou, où il eut pendant quelque temps la direction du Grand-Théâtre; puis revint en France en 1817, et s'établit à Paris. En 1821 il fut nommé second sous-chef d'orchestre au théâtre de l'Opéra-Comique, et il en remplit les fonctions jusqu'en 1824, où il passa à l'Odéon, en qualité de premier chef et de directeur de la musique. Ce théâtre venait d'être destiné à la représentation des opéras traduits de l'italien et de l'allemand. M. Crémont fut chargé d'organiser l'orchestre pour l'exécution de ces ouvrages, et s'acquitta de cette mission de manière à mériter les éloges des artistes et du public. Cet orchestre, composé de jeunes artistes dont quelques-uns ont acquis depuis lors de brillantes réputations, était dirigé avec talent par Crémont, et rendait avec beaucoup de soin les ouvrages de Rossini et de Weber. Après la retraite de Frédéric Kreubé, Crémont rentra à l'Opéra-Comique (en 1828) comme premier chef d'orchestre; il y resta jusqu'en 1831, époque où il prit sa retraite. Il se rendit alors à Lyon, et y dirigea l'orchestre du Grand-Théâtre; mais il n'y resta que peu de temps et se retira à Tours, où il

mourut au mois de mars 1846. On a de ce musicien : 1° Concerto pour le violon, op. 1 ; Paris, Gambaro. — 2° Trois marches funèbres pour harmonie militaire; ibid. — 3° Harmonie pour musique militaire, liv. 1 et 2; ibid. — 4° Concerto pour la clarinette, op. 4 ; ibid. — 5° Quatuor pour deux violons, alto et basse; ibid. — 6° Fantaisies pour violon principal sur l'air : *Au clair de la lune*, avec violon, alto et basse, op. 8; Paris, Janet et Cotelle. — 7° Duos pour deux violons, œuvres 10 et 12; ibid. — 8° Fantaisie pour violon principal sur un air des montagnes de l'Auvergne, avec quatuor; op. 11 ; ibid. — 9° Trois trios concertants pour deux violons et alto, op. 13; ibid.

CREPTAX (Rosette Trebor), pseudonyme sous lequel a paru dans le *Journal encyclopédique* du mois de mai 1789, page 506, un essai intitulé *Mémoire sur la musique actuelle*.

CRÉQUILLON (Thomas), ou CRECQUILLON, musicien belge, né dans les premières années du seizième siècle, fut ecclésiastique et maître de chapelle de l'empereur Charles-Quint, ainsi que le prouve le titre suivant d'un de ses ouvrages : *le Tiers Livre des chansons à quatre parties composées par maistre Thomas Créquillon, maistre de la chapelle de l'Empereur, contenant 37 chansons musicales.* Imprimées en Anvers par Tylman Susato, imprimeur et correcteur de musique au dict Anvers, l'an 1544, in-4° obl. Il existe d'ailleurs un document qui, s'il ne donne pas précisément le titre de maître de chapelle de l'empereur à Créquillon, prouve qu'il a été attaché à cette chapelle en qualité de chantre et de compositeur : ce document est un état de la maison de Charles-Quint, dressé en 1545 ou 1547 (V. Butkens, *Trophées de Brabant*, III, p. 103). On y voit que ce prince avait une grande chapelle et une petite. La composition de la grande chapelle est ainsi établie, à une époque qui n'est pas indiquée :

Un prévôt de la chapelle.
Quatre chapelains.
Maistre Crecquillon, chantre et componiste de la musique.
Quatre chantres de basse.
Six chantres de ténor.
Quatre hautes-contre.
Dix enfants de chœur.
Un sacristain et maistre des enfants de la chapelle.
Un organiste.
Un sacristain.

La grande chapelle dont on vient de voir la composition était à Madrid; il y en avait une autre à Vienne. (*Voy.* Clément *non papa* et Hollander, *Chrétien*.) C'est donc à Madrid que Créquillon a servi ainsi que son prédécesseur Corneille *Canis* (1), et Nicolas Gombert, le plus ancien des trois dans ce service. On voit dans les registres des bénéfices accordés par les souverains des Pays-Bas (Archives du royaume de Belgique), que Créquillon était chanoine de Saint-Aubin, à Namur; qu'il résigna cette prébende en 1552, et eut en échange un canonicat à Termonde, qu'il résigna encore en 1555; et qu'enfin il en eut un à l'église de Béthune. On voit aussi qu'il fut pourvu à son remplacement pour ce dernier bénéfice, au mois de mars 1557, par suite de son décès. Les successeurs de Créquillon, comme maîtres de la chapelle de Madrid, furent, dans l'ordre chronologique, Nicolas Payen, Pierre de Manchicourt, Jean de Bonmarché ou Bonmarchié, Gérard de Turnhout, et Georges de la Hèle ou Heele. (*Voy.* ces noms.)

On a vu dans le document cité tout à l'heure qu'il y avait une petite chapelle indépendante de la grande : celle-là était attachée au service des princes gouverneurs des Pays-Bas, à Bruxelles. Le plus célèbre des maîtres de cette petite chapelle fut Benoît d'Apenzell. (*Voy.* ce nom.)

Créquillon partage avec Nicolas Gombert et Jacques Clément *non papa* la gloire d'occuper le premier rang parmi les musiciens de l'époque intermédiaire du temps de Josquin Déprès et de celui de Palestrina et d'Orland de Lassus. Si ces trois maîtres n'ont pas plus d'habileté dans l'art d'écrire que leur compatriote et contemporain Adrien Willaert; s'il peut-être ils lui sont inférieurs, au point de vue de la doctrine, et ne peuvent lui disputer l'avantage d'avoir fondé une école, ils ont un goût plus pur, plus de ressources d'invention, une harmonie plus souple, un style plus varié, en raison des genres qu'ils traitent. On les voit exercer une puissante influence sur l'art de leur temps, et, de toute évidence, ils deviennent les modèles des artistes contemporains (2). Tous trois ont eu aussi une remarquable fécondité dans leurs productions. Il est peu de recueils pu-

(1) Il faut ajouter aux renseignements qui concernent Corneille Canis (*voy.* ce nom), qu'il est qualifié *maître de chapelle* en 1548, et *maître des enfants* de cette chapelle en 1550, dans les états de la maison de Charles-Quint (Archives du royaume des Pays-Bas). Il résigna ces fonctions en 1556, rentra dans sa patrie, et fut chanoine de Saint-Bavon, à Gand, où il vivait encore en 1580.

(2) A l'époque où j'ai publié la première édition de ce Dictionnaire, j'avais une opinion moins favorable du talent de Créquillon, parce que je ne connaissais qu'un petit nombre de ses compositions; mais les œuvres plus considérables que j'ai vues depuis lors m'en ont donné une plus haute estime.

bliés depuis 1530 jusqu'en 1575 qui ne renferme quelque morceau de leur composition. Créquillon, en particulier, a écrit une énorme quantité de messes, motets et chansons françaises à quatre, cinq et six voix. Indépendamment du livre de ses compositions cité au commencement de cet article, on connaît de lui : 1° *Liber secundus missarum quatuor vocum a præstantissimis musicis nempe Jo. Lupo Hellingo et Thoma Cricquillione* (sic) *compositarum*; Antwerpiæ, ap. Tylman Susato, 1545, in-4° obl. — 2° *Missarum selectarum liber primus quatuor et quinque vocibus, auctore Th. Crequillione*; Lovanii, ap. Pet. Phalesium, 1554, petit in-4° obl. — 3° Dans une collection intitulée *Præstantissimorum divinæ musicæ auctorum missæ decem quatuor, quinque et sex vocum, antehac numquam excusæ* (Lovanii excudebat P. Phalesius, ann. 1570), on trouve la messe de Créquillon à quatre parties intitulée *Doulce mémoire*, et une autre à 5 voix du même auteur, sous le titre *Dung petit mot* (sine pausa). — 4° Une autre messe à six voix, de Créquillon, sur la chanson française *Mille regrets* est imprimée dans le quatrième livre publié à Anvers par Tylman Susato, en 1556. — 5° *Missæ quatuor et sacræ cantiones aliquot quinque vocibus concinendæ. Authore Thoma Cricquillione Flandro*; Venetiis, apud Antonium Gardanum, 1544, in-fol. — 6° *Liber septimus cantionum sacrarum vulgo moteta vocant quatuor vocum, nunc denuo a multis, quibus scatebat mendis, summa cura vigilantiaque recognitus atque castigatus*; Lovanii, ex typographia Phalesii, 1562, in-4° obl. Les six premiers livres de cette rarissime collection contiennent la réunion la plus considérable de motets de Jacques Clément (non papa) qui ait été publiée; le septième ne renferme que des motets de Créquillon. — 7° *Thomæ Crequilloni opus sacrarum cantionum, quas vulgo motetta vocant, quatuor, quinque, sex et octo vocum, tam vivæ voci, quam musicis instrumentis accommodatum*; Lovanii, per Petrum Phalesium, 1576, in-4° obl. On trouve des motets de Créquillon dans les recueils dont voici les titres : *Ecclesiasticæ cantiones quatuor et quinque vocum, vulgo moteta vocant, tam ex Veteri, quam ex Novo Testamento, ab optimis quibusque hujus ætatis Musicis compositæ, antehac nunquam excusæ*; Antwerpiæ, per Tilemannum Susatum, 1553, in-4° obl. Cette collection est composée de sept livres — *Motetti del Labirinto*, publiées par Paul Galligopel, Venise, Antoine Gardane, 1554. — *Liber primus cantionum sacrarum (vulgo moteta vocant) quinque vocum ex optimis quibusque musicis selectarum*; Lovanii, apud Petrum Phalesium, anno 1555, in-4° obl. Ce recueil, qu'il ne faut pas confondre avec d'autres publiés à Louvain et à Anvers sous des titres analogues, est composé de huit livres, qui ont paru depuis 1555 jusqu'en 1558. On y trouve vingt et un motets de Créquillon, dont dix-neuf à cinq voix, et deux à six. — *Sacrarum cantionum vulgo hodie moteta vocant, quinque et sex vocum ad veram harmoniam concertumque ab optimis quibusque musicis in philomusarum gratiam compositarum libri tres*; Antwerpiæ, per Joannem Latium (Jean Laet) et Hubertum Walrandum, 1554-1555, in-4° obl. : ce recueil renferme sept motets de Créquillon. — *Cantiones septem, sex et quinque vocum, longe gravissimæ, juxta ac amœnissimæ, in Germania maxima hactenus typis non excusæ*; Augustæ Vindelicorum, Melchior Kriesstein excudebat, anno 1545, in-4° obl. Sigismond Salbinger est l'éditeur de ce recueil. — *Cantiones selectissimæ quatuor vocum, ab eximiis et præstantissimis Cæsareæ Majestatis capellæ musicis. M. Cornelio Cane, Thoma Crequilone, Nicolao Payen et Joanne Lestainier organista, compositæ, et in comitiis Augustanis studio et impensis Sigismundi Salmingeri* (Salbinger) *in lucem editæ*, Philippus Ulhardus excudebat Augustæ Vindelicorum, anno 1548, petit in-4° obl. Ce recueil très-rare renferme cinq motets de Créquillon. — *Selectissimarum sacrarum cantionum (quas vulgo moteta vocant) flores, trium vocum : ex optimis ac præstantissimis quibusque divinæ musices authoribus excerptarum. Jam primum summa cura ac diligentia collecti et impressi*; Lovanii, ex Typographia Petri Phalesii, anno 1569, petit-in-4° obl. Ce recueil est composé de trois livres. — *Selectæ cantiones octo et septem vocum, ad usum Academiæ reipublicæ Argentoratensis*; Argentorati, per Nicolaum Wyriot, 1578, in-8° obl. — *La Fleur des chansons, quatre livres à quatre parties contenant nouvelles chansons composées par Th. Créquillon et deux autres auteurs*; Anvers, Tilmann Susato (sans date), petit in-8°. — *Le Tiers Livre des chansons à quatre parties*, etc. (Voy. le commencement de cet article). — *L'Onzième Livre contenant vingt-neuf chansons amoureuses à quatre parties, avec deux prières ou oraisons qui se peuvent chanter devant et après le repas. Nouvellement composées (la pluspart) par maître Thomas Créquillon et maître Ja. Clemens non papa, et par autres bons musiciens*; ibid., 1549, in-4° obl. — *Recueil des*

fleurs produites de la divine musique à trois parties, par Clément non papa, Thomas Créquillon, et aultres excellens musiciens; A Lovain, de l'imprimerie de Pierre Phalèse, l'an 1569. Ce recueil renferme soixante-seize chansons à trois voix, en trois livres. — *Chansons à quatre, cinq, six et huit parties de divers auteurs.* Livre I à XIII. Anvers par Tylman Susato, 1543-1550, in-4° oblong. Les livres I, II, III, IV, VI, VIII, XI, et XII renferment quarante-six chansons, à quatre et cinq voix, de Créquillon. — *Trente-cinq Livres des chansons nouvelles à quatre parties de divers auteurs en deux volumes*; Paris, par Pierre Attaingnant, 1539-1549, in-4° obl. Des chansons de Créquillon se trouvent dans les livres XIX et XXVIII. Jacques Paix a arrangé des pièces de ce maître pour l'orgue, et les a insérées dans son *Orgel Tabulatur-Buch*; Lauingen, 1583, in-fol.

CRESCENTINI (GIROLAMO), célèbre sopraniste, est né en 1766 à Urbania, près d'Urbino, dans l'État romain. A l'âge de dix ans il commença l'étude de la musique, puis il fut conduit par son père à Bologne, où il apprit l'art du chant sous la direction de Gibelli. Doué de la plus belle voix de *mezzo soprano*, d'une mise de voix et d'une vocalisation parfaite, il débuta à Rome, au carnaval de 1783, puis fut engagé à Livourne comme *primo soprano*. Il y chanta dans l'*Artaserse* de Cherubini. Au printemps de 1785 il chanta à Padoue dans la *Didone* de Sarti, ensuite il fut engagé à Venise pour le carnaval. Dans l'été suivant il était à Turin, où il chanta dans *Il Ritorno di Bacco delle Indie*, de Tarchi. De là il se rendit à Londres, où il demeura seize mois. De retour en Italie, il fut engagé pour le carnaval de 1787 à Milan, après quoi il chanta pendant deux années entières au théâtre Saint-Charles de Naples. Dans les carnavals de 1791 et 1793 il brilla au théâtre Argentina de Rome, et en 1794 il se fit admirer à Venise et à Milan. Ce fut dans cette dernière ville qu'il s'éleva au plus haut degré de son talent dans le *Romeo e Giulietta* de Zingarelli. Cimarosa écrivit pour lui *gli Orazzi e Curiazzi*, à Venise, en 1796. Dans le cours de la même année il alla chanter à Vienne, puis il retourna à Milan, au carnaval de 1797, pour y chanter dans le *Meleagro* de Zingarelli. A la fin de cette saison, il souscrivit un engagement pour le théâtre de Lisbonne : il y chanta pendant quatre années. De retour en Italie, il reparut à Milan dans l'*Alonzo e Cora* de Mayr et dans l'*Ifigenia* de Federici, pendant le carnaval de 1803; puis il chanta à Plaisance pour l'ouverture du nouveau théâtre, après quoi il se rendit à Vienne, avec le titre de professeur de chant de la famille impériale. L'empereur des Français, Napoléon Bonaparte, l'ayant entendu dans cette ville, pendant la campagne de 1805, fut si charmé de son talent qu'il voulut se l'attacher, et qu'il lui assura un traitement considérable. Crescentini chanta dans les concerts et aux spectacles de la cour à Paris, depuis 1806 jusqu'en 1812. A cette époque l'altération de sa voix, produite par l'effet d'un climat défavorable, le détermina à demander sa retraite, qu'il n'obtint que difficilement. Il se retira d'abord à Bologne, puis à Rome, où il resta jusqu'en 1816; ensuite il se fixa à Naples, où il remplit les fonctions de professeur de chant au collége royal de musique qui a remplacé les divers conservatoires de cette ville. Crescentini fut le dernier grand chanteur qu'ait produit l'Italie : en lui a fini la série de virtuoses sublimes enfantés par cette terre classique de la mélodie. Rien ne peut être comparé à la suavité de ses accents, à la force de son expression, au goût parfait de ses *fioritures*, à la largeur de son phrasé, enfin à cette réunion de qualités dont une seule, portée au même degré de supériorité, suffirait pour assurer à celui qui la posséderait le premier rang parmi les chanteurs de l'époque actuelle. Quelques personnes se rappellent encore avec enthousiasme l'impression profonde que ce grand artiste produisit dans une représentation de l'opéra de *Romeo et Juliette* qui fut donnée aux Tuileries en 1808. Jamais le sublime du chant et de l'art dramatique ne furent poussés plus loin. L'entrée de Roméo au troisième acte, sa prière, les cris de désespoir, l'air *Ombra adorata, aspetta*, tout cela fut d'un effet tel que Napoléon et tout l'auditoire fondirent en larmes, et que, ne sachant comment exprimer sa satisfaction à Crescentini, l'empereur lui envoya la décoration de l'ordre de la couronne de fer, dont il le fit chevalier. Au talent de chanteur admirable, Crescentini joignait celui de compositeur élégant. La prière de *Romeo* a été composée par lui : il a aussi publié à Vienne en 1797 douze ariettes italiennes avec accompagnement de piano, dix-huit autres à Paris en deux recueils, et un recueil d'exercices pour la vocalisation, précédé d'un discours sur l'art du chant en français et en italien; Paris, Janet, in-fol. Crescentini est mort à Naples en 1846, à l'âge de quatre-vingts ans.

CRESCIMBENI (JEAN-MARIE), chanoine et archiprêtre de Sainte-Marie *in Transteverre* à Rome, naquit le 9 octobre 1663, à Macerata, dans la marche d'Ancône, et mourut à Rome, le 7 mars 1728. Dans son livre intitulé *Istoria*

della volgar poesia (Rome, 1698, in-4°), on trouve des détails intéressants concernant la musique. Le chapitre onzième est intitulé *de' Drammi musicali, e della loro origine e stato;* le douzième traite *delle Feste musicali e delle cantate e serenate*, et le quinzième, *degli Oratori e delle cantate spirituali*.

CRESPEL (GUILLAUME), musicien belge, né vraisemblablement vers 1465, fut élève de Jean Ockeghem, ainsi que nous l'apprend une déploration à cinq voix qu'il composa à l'occasion de la mort de ce maître, sur ces paroles :

Agricola, Verbonnet, Prioris,
Josquin Desprès, Gaspard, Brumel, Compère,
Ne parlez plus de joyeux chants, ne ris,
Mais composez un *ne recorderis*
Pour lamenter nostre Maistre et bon père

CRESPEL (JEAN) ne doit pas être confondu avec le précédent. Il vécut dans le seizième siècle, mais plus tard que Guillaume, car son style n'est pas celui des élèves d'Ockeghem : les formes sont plus libres et ont plus de rapport avec les œuvres de Gombert et de Clément *non papa*. On ne sait rien de la vie de ce musicien ni des positions qu'il occupa ; mais on trouve des pièces de sa composition dans les recueils publiés dans la seconde moitié du seizième siècle. Quelques-uns de ses motets sont dans le *Thesaurus musicus*, imprimé à Nuremberg en 1564. La collection intitulée *Ecclesiasticæ Cantiones quatuor et quinque vocum, vulgo moteta vocant*, etc., *Antverpiæ per Tilemannum Susatum*, 1553, in-4°, obl., contient le motet de Jean Crespel *Benedicam Dominum in omni tempore*, à quatre voix (lib. IV, fol. 15). La collection qui a pour titre : *Cantionum sacrarum, vulgo moteta vocant quinque sex et plurium vocum ex optimis quibusque musicis selectarum libro octo* (Lovanii, apud Petrum Phalesium, 1554-1555, in-4°), renferme un autre motet à cinq voix du même auteur, sur le texte : *Quid Christi captive ducis*, (Livre huitième, fol. 3). Dans le onzième livre du recueil intitulé *Chansons à quatre parties convenables tant à la voix comme aux instruments* (Anvers, Tylman Susato, 1549, in-4°), on trouve plusieurs chansons de Crespel, ainsi que dans le *Recueil des fleurs produites de la divine musique*, imprimé à Louvain, chez Pierre Phalèse, 1569. Le premier livre de la collection de chansons françaises, publiée chez le même, en 1558, contient aussi une chanson de Crespel sur les paroles : *Fille qui prend facetieulx mary* : c'est un morceau bien fait, en double canon à quatre voix. Enfin quelques motets du même musicien se trouvent dans les *Sacrarum ac aliarum Cantionum trium vocum* (ibid., 1569). Le nom de ce musicien est écrit *Crispel*, et même *Chrispel*, dans plusieurs recueils qui contiennent des morceaux de sa composition ; mais le nom véritable est *Crespel*, comme le donne Hermann Finck dans le premier chapitre de sa *Practica musica*.

CREVEL DE CHARLEMAGNE (NAPOLÉON), littérateur français auquel on doit beaucoup de romances et de traductions d'opéras italiens, est né à Paris en 1806. Il est auteur d'un *Sommaire de la vie et des ouvrages de Benedict Marcello* ; Paris, imprimerie de Duverger, 1841, in-8°.

CREXUS, musicien grec, était contemporain de Philoxène et de Timothée. Plutarque dit qu'il est le premier qui ait séparé du chant le jeu des instruments, car chez les anciens, dit-il, ce jeu accompagnait toujours la voix. Il lui attribue aussi des innovations hardies dans la cadence musicale.

CRICCHI (DOMINIQUE), chanteur bouffe, né en Italie au commencement du dix-huitième siècle, fut au service du roi de Prusse, de 1740 et 1750.

CRISANIUS (GEORGES), né en Croatie, vers le commencement du dix-septième siècle, fut membre de la congrégation de la Propagande, à Rome. Il est auteur d'un écrit qui a pour titre : *Asserta musicalia nova prorsus omnia, et a nullo ante hac prodita. In Academico congressu propaganda a Giorgio Crisanio* ; Roma, apud Angelone Bernado del Virme, in-4° de 13 pages. Après le frontispice, on trouve un feuillet séparé sur lequel est cet autre titre : *Novum instrumentum ad cantus mira facilitate*, et au bas cette souscription : *Georgius Crisanius Croatus invenit Romæ in Campo Sancto*, 1656, junii 8 ; Romæ, typis Varesii, superiorum permissu. Ce petit ouvrage est de la plus grande rareté.

CRISCI (ORAZIO), organiste à Mantoue, dans la seconde moitié du seizième siècle, s'est fait connaître par des *Madrigali a sei voci*, publiés à Venise chez Gardane, en 1581, in-4° obl.

CRISPI (L'ABBÉ PIERRE), né à Rome vers 1737, cultiva d'abord la musique comme amateur, et finit, en 1765, par en faire son occupation principale. Le D' Burney le connut à Rome en 1770 : il donnait des concerts toutes les semaines dans sa maison, et y jouait fort bien du clavecin. Il a publié quelques sonates et des concertos dans le style d'Alberti. Ces compositions sont agréables ; le chant en est naturel et d'une élégante simplicité. Le D' Crotch en a inséré quelques morceaux dans sa collection. L'abbé Crispi est mort à Rome, en 1797.

CRISTELLI (GASPARD), né à Vienne au commencement du dix-huitième siècle, était

violoncelliste au service de l'évêque de Salzbourg, en 1757. Il a laissé quelques compositions pour son instrument.

CRISTIANELLI (Philippe), né à Bari en 1587, fut maître de chapelle à Aquila, dans le royaume de Naples, vers 1615. Il a fait imprimer de sa composition : *Salmi a cinque voci*; Venise, 1626, in-4°.

CRISTOFALI (Bartholomé), ou plutôt **CRISTOFORI**, facteur de clavecins du grand-duc de Toscane. Le premier de ces noms lui a été donné dans le *Giornale dei letterati d'Italia* (t. V, art. IX, p. 144); l'article de ce journal a été traduit en allemand par Kœnig, et inséré dans la *Critica musica* de Mattheson (t. II, p. 335), et depuis lors les Biographes allemands ont écrit le nom de ce facteur d'instruments de la même manière. D'un autre côté, tous les auteurs italiens écrivent *Cristofori* (1). C'est ainsi que le comte Carli (*Opere*, t. XIV, p. 405), Gervasoni (*Nuova Teoria di musica*, p. 41), l'auteur anonyme d'une notice sur les instruments à clavier (*Notizie storiche di alcuni gravicembali ed altri stromenti di tastatura* di A. P. Pisa, 1743, p. 13), et Lichtenthal (*Dizion. e Bibliogr. della mus.*, t. II, p. 120) écrivent ce nom, et il y a lieu de croire qu'ils ne se trompent pas, et que le nom véritable du facteur dont il s'agit est *Cristofori*. Quoi qu'il en soit, ce facteur naquit à Padoue en 1683, suivant l'auteur de la notice historique citée plus haut, s'établit à Florence en 1710, et y fonda une manufacture de clavecins et d'épinettes. En 1711, si l'on en croit l'article du *Journal des lettres* d'Italie, et en 1718, suivant l'opinion de tous les autres auteurs, Cristofori inventa un clavecin à marteaux (*cembalo a martelletti*); qui a été considéré comme l'origine du piano (voy. *Marius* et *Schroeter*); mais l'invention de Cristofori et celles de plusieurs autres étaient oubliées quand on a commencé à faire des pianos dont l'usage s'est étendu.

CRIVELLATI (César), médecin à Viterbe, petite ville de l'État de l'Église, naquit vers la fin du seizième siècle. Il a publié un ouvrage sur la musique, intitulé *Discorsi musicali, nelli quali si contengono, non solo cose pertinenti alla teorica, ma estendio alla pratica, mediante le quali si potrà con facilità pervenire all' acquisto di così onorata scienza : raccolti da diversi buoni autori*, Viterbe, 1624, in-8°, de cent quatre-vingt-seize pages. Le livre de Crivellati est divisé en cin-

(1) Voyez à ce sujet une discussion élevée entre la *Gazette musicale* de Paris (1834, n° 28) et la *Revue musicale* 8° année, n° 29).

quante-quatre chapitres, où il est traité de toutes les parties de la musique, et dont la plupart sont extraits du livre de Piccitone, intitulé *Flor angelico*, et du *Toscanello in musica*, d'Aaron. (*Voy.* ces noms.)

CRIVELLI (Arcangelo), né à Bergame, vers le milieu du seizième siècle, fut reçu comme ténor à la chapelle du pape, en 1583. Il mourut en 1610. Il était aussi compositeur, et a publié divers ouvrages estimés, dont on s'est servi longtemps dans la chapelle pontificale. On trouve quelques-uns de ces motets dans les *Selectæ cantiones excellentissimorum auctorum* de Costantini; Rome, 1614. Crivelli a laissé en manuscrit des messes, des psaumes et des motets. M. l'abbé Santini, de Rome, possède de lui trois messes à quatre voix, deux messes à cinq, et la messe à six intitulée *Transeunte Domino*.

CRIVELLI (Jean-Baptiste), compositeur distingué, naquit dans les dernières années du seizième siècle à Scandiano, bourg du duché de Modène, où l'on croit que l'Arioste vit le jour. Il fut d'abord organiste de la cathédrale de Reggio, puis fut appelé à Ferrare, en qualité de maître de chapelle de l'église *dello Santo Spirito*, et finalement entra au service du duc de Modène, François I*er*, comme maître de sa chapelle, le 1*er* janvier 1651. Il ne jouit pas longtemps des avantages de cette dernière position, car il mourut à Modène, au mois de mars de l'année suivante. L'estime dont jouissait Crivelli lui avait fait accorder par son souverain un traitement de cinquante écus par mois; somme supérieure à ce qui avait été payé précédemment aux maîtres de chapelle de la cour. On connaît de cet artiste : 1° *Il Primo Libro de' motetti concertati a due, tre, quattro e cinque voci*; Venise, Alexandre Vincenti, 1626, in-4°. Cet ouvrage obtint un si brillant succès, qu'il en fut fait une deuxième édition en 1628, et une troisième, en 1635. — 2° *Il Primo Libro de' madrigali concertati a due, tre e quattro voci*; ibid., 1633, in-4°.

CRIVELLI (Gaetano), un des meilleurs ténors de l'Italie, au commencement de ce siècle, est né à Bergame en 1774. Ayant terminé ses études de chant, il débuta fort jeune sur des théâtres de second ordre. Il n'était âgé que de dix-neuf ans lorsqu'il se maria. En 1793 il était à Brescia, et y excitait l'admiration par sa belle voix et sa manière large de phraser. Les succès qu'il avait obtenus dans cette ville le firent appeler à Naples en 1795. Il y fut attaché au théâtre Saint-Charles pendant plusieurs années, et y perfectionna son talent par les occasions fréquentes qu'il eût d'entendre des artistes distin-

gués, et par les conseils de quelques bons maîtres, notamment d'Aprile. De Naples, il alla à Rome, puis à Venise, et enfin à Milan, où il chanta au théâtre de la Scala, pendant le carnaval de 1805, avec la Banti, Marchesi et le *basso* Jean-Baptiste Binaghi. En 1811 Crivelli succéda à Garcia à l'Opéra italien de Paris, qui était alors à l'Odéon. Il y produisit une vive sensation dans le *Pirro* de Paisiello, qui servit à son début. « M. Crivelli (disait un journal de cette « époque) est doué de toutes les qualités qui « peuvent charmer les amateurs de musique. « Une superbe voix, une excellente méthode, « une belle figure, un jeu noble et très-expres- « sif; telles sont celles qui le distinguent; on « ne pouvait faire une plus précieuse acquisi- « tion. » Pour se faire ainsi remarquer dans une troupe chantante composée de MMmes Barilli et Festa, de Tacchinardi, de Porto, de Barilli, de Botticelli, et de quelques autres chanteurs distingués, il fallait posséder un talent de premier ordre. Crivelli resta au Théâtre-Italien de Paris jusqu'au mois de février 1817. Il se rendit alors à Londres, y chanta jusqu'à la fin de 1818, et retourna en Italie. En 1819 et 1820 il chanta avec succès au théâtre de la Scala, à Milan; cependant on commença à remarquer dans cette dernière année une altération dans son organe, et cette altération parut beaucoup plus sensible lorsque Crivelli reparut dans cette ville, au théâtre *Carcano*, pendant le carême de 1823. Ce chanteur, qui ne sut pas borner sa carrière, continua de se faire entendre dans les villes de second ordre, et offrit encore pendant six ans le triste spectacle d'un grand talent déchu. En 1829, il chantait à Florence; ce fut, je crois, le dernier effort de son courage. Il est mort à Brescia, du choléra, le 10 juillet 1836, à l'âge de cinquante-neuf ans.

CRIVELLI (Dominique), fils du précédent, est né à Brescia en 1794. A l'âge de neuf ans il suivit son père à Naples, et y commença ses études pour le chant sous la direction de Millico. A la fin de sa onzième année il fut admis comme élève au Conservatoire de Saint-Onofrio, où il apprit l'accompagnement sous la direction de Fenaroli. En 1812 il quitta le Conservatoire, et se rendit à Rome pour y prendre des leçons de Zingarelli. L'année suivante il retourna à Naples, et y composa plusieurs morceaux de musique sacrée. En 1816 il écrivit pour le théâtre Saint-Charles un opéra seria qui ne put être représenté, parce que ce théâtre fut brûlé. A cette époque son père était à Londres, et l'engagea à venir l'y rejoindre. Il y arriva en 1817. Depuis lors il y a publié quelques pièces détachées pour le chant, et une cantate à trois voix avec accompagnement d'orchestre. Il y a écrit aussi un opéra bouffe intitulé *la Fiera di Salerno, ossia la Finta capricciosa*. Lors de la formation du collége royal de musique, Crivelli y a été nommé professeur de chant. Plus tard il est retourné à Londres, où il s'est livré à l'enseignement du chant. Il y a publié une méthode pour cet art, intitulé *Art of singing and new solfeggios for the cultivation of the bass voice*. La deuxième édition de cet ouvrage a été publiée à Londres, en 1844.

CRIVELLI (François), littérateur italien, a publié un livre qui a pour titre: *Cenni sulla storia politica e letteraria degl' Italiani*; Verone, 1824, cent vingt-deux pages in-12. Cet ouvrage traite de la musique, p. 98-105.

CROATTI (François), né à Venise vers le milieu du seizième siècle, a publié dans cette ville son premier livre de messes et de motets à cinq et six voix. Bodenchatz a inséré un motet à huit voix de cet auteur dans ses *Florilegii Portensis*.

CROCE (Jean), ou DALLA CROCE, compositeur savant et original, né vers 1560, à Chioggia, près de Venise, d'où lui est venu le nom de *Chiozzotto*. Il fut élève de Zarlino, son compatriote, qui le fit entrer en qualité de contralto dans la chapelle de S. Marc. Il succéda à Balthazar Donato, en qualité de maître de chapelle de Saint-Marc, de Venise, le 13 juillet 1603, et mourut au mois d'août 1609 : son successeur fut Jules César Martinengo. Croce était prêtre et attaché comme tel à l'église *Santa Maria formosa*. On a de ce compositeur : 1° *Sonate a cinque*; Venezia, 1580. — 2° *Il Primo Libro de' madrigali a cinque voci*; in Venezia, appresso Angelo Gardano, 1585, in-4°. Une deuxième édition a été publiée en 1588, et une troisième en 1595, toutes à Venise, chez Gardane. — 3° *Il Secondo Libro de' madrigali a cinque voci, con uno a quattro e l'eco*; ibid., 1588, in-4°. — 4° *Motetti a otto voci*, lib. 1; ibid., 1589. — 5° *Il Secondo Libro de' motetti a otto voci*; in Venezia, app. Vincenti, 1590, in-4°. Ces deux livres ont été réimprimés sous ce titre : *Motetti a otto voci, del R. P. Giovanni Croce Chiozzotto, maestro di capella della serenissima signoria di Venetia in S. Marco, commodi per le voci, et per cantar con ogni stromenti. Nuovamenti ristampati, et corretti*; in Venetia, app. Giacomo Vincenti, 1607. Déjà une autre édition du second livre avait été publiée en 1605 chez Vincenti, avec l'addition d'une partie pour l'orgue. — 6° *Salmi a tre voci che si cantano a terza*, To Deum, Benedictus, Miserere *a 8 voci*

ibid., 1596. — 7° *Triacca musicale, nella quale vi sono diversi capricci a 4, 5, 6 e 7 voci, nuovamente composta e data in luce;* in Venezia, appresso Giacomo Vincenti, in-4°, 1597. Ce recueil curieux contient des compositions tres-originales sur des paroles en dialecte vénitien. On y trouve : 1° Un écho à six voix, fort ingénieusement écrit. — 2° Une mascarade à quatre. — 3° La chanson du rossignol et du coucou, avec la sentence du perroquet, à cinq voix, morceau où règne une verve comique peu commune. — 4° La *canzonnetta* des *Bambini*, non moins remarquable. — 5° La chanson des paysans, à six voix. — 6° Un morceau fort plaisant, intitulé *le Jeu de l'oie*, à six voix. — 7° Le chant de l'esclave, à sept voix, composition d'un grand mérite. J'ai mis tous ces morceaux en partition. Il y a une deuxième édition de la *Triacca musicale*, datée de Venise, 1601; une troisième dans la même ville, chez le même imprimeur, en 1607, et une quatrième imprimée par P. Phalèse, en 1609, in-4° obl. — 8° *Canzonette a quattro voci, lib. I*; Vinegia, 1595, in-4° —9° *Vespertinæ omnium solemnitatum psalmodiæ 8 vocum;* Venise, Vincenti, 1589, in-4°. — 10° *Sacræ cantiones quinque vocum;* ibid., 1603, in-4°. Il y a une deuxième édition imprimée chez le même, en 1615. — 11° *Messe a cinque voci, libro 1°*; ibid., 1596.— 12° *Septem psalmi pœnitentiales sex vocum;* ibid., 1598. Il y a une édition de cet ouvrage imprimée à Nüremberg, en 1599, in-4°. — 13° *Magnificat per tutti li tuoni a 6 voci;* Venise, Vincenti, 1605, in-4°. — 14° *Lamentazioni ed Improperii per la settimana santa, con le lezzioni dalla Natività di N. S. a 4 voci;* ibid., 1603, in-4°. — 15° *Motletti a 4 voci, lib. 1°*; ibid., 1605, in-4°.— 16° *Nove lamentationi per la settimana santa, a sei voci;* Venezia, 1610, in-4°. — 17° *Madrigali a sei voci;* Anvers, 1610. — 18° *Cantiones sacræ octo vocum, cum basso continuo ad organum;* Antverpiæ, ex officia Petri Phalesii, 1622, in-4°. Il y a vingt-deux motets dans ce recueil. — 19° *Cantiones sacræ octo vocum cum basso continuo*, lib. 2; ibid., 1623. Ces trois derniers ouvrages sont des réimpressions des éditions italiennes. Bodenchalz a inséré des motets à huit voix de ce musicien dans ses *Florilegii Portensis*. On trouve aussi des madrigaux de Croce dans le recueil qui a pour titre : *Ghirlanda di madrigali a sei voci di diversi eccellentissimi autori de' nostri tempi;* in Anversa, appresso P. Phalesio, 1601, in-4°. Sous le titre de *Musica sacra Penitentials for 6 voices*, on a publié à Londres, en 1608, in-4°, une collection de musique d'église puisée dans les œuvres de Croce, avec des paroles anglaises.

CROCI (LE FR. ANTOINE), né à Modène dans les premières années du dix-septième siècle, entra fort jeune dans l'ordre des Grands Conteliers, appelés *Mineurs conventuels*, et fut organiste du couvent de Saint-François à Bologne, puis maître de chapelle dans la grande église de la Terre de *Santo Felice*. Il a fait imprimer de sa composition : 1° *Messe e Salmi concertati a 4 voci;* Venise, Alex. Vincenti, 1633, in-4°. — 2° *Frutti musicali di tre messe ecclesiastiche per rispondere al coro;* ibid., 1642, in-4°.

CROENER (FRANÇOIS FERDINAND DE), l'aîné de quatre frères du même nom, tous habiles musiciens, naquit en 1718, à Augsbourg, où son père, Thomas Crœner, était musicien de la cour. Après avoir fait de brillantes études chez les Jésuites d'Augsbourg, il se livra à son penchant pour la musique et devint, au bout de quelques années, d'une grande habileté sur le violon et la flûte. En 1737 il fut admis ainsi que son père à l'orchestre de la cour de Charles-Albert, électeur de Bavière, depuis lors empereur d'Allemagne, sous le nom de Charles VII. Ce prince l'envoya en Italie pour y perfectionner son talent. A son retour à Munich, la guerre s'étant déclarée, Crœner voyagea avec ses frères en Hollande, en Angleterre, en France, en Suède, en Danemark, en Prusse, en Russie, etc., et partout ils recueillirent des applaudissements. Après la mort de Charles VII, Crœner revint à Munich et fut nommé directeur des concerts et de la musique de la cour. En 1749 il fut anobli avec ses trois frères, et prit le titre de *Reichsedler de Crœner*. Il mourut à Munich le 12 juin 1781.

CROENER (FRANÇOIS-CHARLES DE), frère du précédent, naquit à Augsbourg en 1722. Il fut d'abord valet de chambre d'un prince de l'empire à *Münchsroth*. Il jouait fort bien du violon, de la flûte et de la *viola da gamba*, instrument favori de l'électeur de Bavière, Maximilien III, qui l'appela à son service en 1743. Sa charge l'obligeait à composer chaque année six concertos de *viola da gamba* pour son prince. En 1756 il composa l'oratorio de *Joseph*, qui fut exécuté à la cour avec beaucoup de succès. On a gravé en 1760, à Amsterdam, six trios pour le violon, de sa composition. On connaît aussi de lui des concertos, symphonies, quatuors, etc., qui sont restés en manuscrit. Il est mort à Munich, le 5 décembre 1787.

CROENER (JEAN-NÉPOMUCÈNE DE), troisième frère de François-Ferdinand, naquit en

1737, à Munich, où il prit des leçons de violon de son frère. Il devint sur cet instrument d'une habileté remarquable. Il mourut à Munich, le 21 juin 1784.

CROENER (ANTOINE-ALBERT DE), né à Augsbourg en 1726, jouait fort bien du violoncelle. En 1744 il fut nommé musicien de la cour de Bavière. Il mourut aux bains de Traunstein, en 1769.

CROES (HENRI-JACQUES), né à Bruxelles, directeur de la musique du prince de la Tour et Taxis, à Ratisbonne, vers 1760, fut antérieurement maître de chapelle du prince Charles de Lorraine. Il mourut vers 1799. On a gravé les ouvrages suivants de sa composition : 1° *Trois divertissements et trois sonates pour les violons et flûtes, avec la basse continue*, œuv. 1er; Paris, in-fol. — 2° Idem, œuvre 2e; Paris. — 3° *Six divertissements en trios pour deux violons et basse*, œuvre 3e; Paris, in-fol. — 4° *Six symphonies pour deux violons, alto, basse et deux hautbois*, œuvre 4e; Bruxelles.

CROES (HENRI DE), fils du précédent, naquit à Bruxelles, en 1758. Il étudia la musique sous la direction de son père, avec qui il se rendit à la cour du prince de la Tour et Taxis. En 1799 il lui succéda dans la place de directeur de la musique de ce prince. Il vivait en 1811 à Ratisbonne. Ses compositions consistent en messes, cantates, symphonies, concertos, morceaux d'harmonie, etc. On a gravé plusieurs de ces œuvres en Allemagne.

CROFT (WILLIAM), docteur en musique, né à *Nether-Eatington*, en 1677, dans le comté de Warwick. Ayant été admis à la chapelle royale, il y fit ses études musicales sous le docteur Blow. Après qu'elles furent achevées, il obtint la place d'organiste à l'église paroissiale de Sainte-Anne, à Westminster. En 1700 il entra à la chapelle royale en qualité de chanteur. Quatre ans après, on le nomma organiste adjoint de cette chapelle, et à la mort de Jérémie Clark, en 1708, il devint titulaire de cette place. L'année suivante il succéda à Blow comme maître des enfants de chœur, comme compositeur de la chapelle royale et comme organiste de Westminster. Les degrés de docteur en musique lui furent conférés par l'université d'Oxford, en 1715. Il est mort à Londres, au mois d'août 1727. Les principales compositions de Croft sont pour l'église; il a cependant publié trois recueils de pièces instrumentales qui consistent en *Six suites d'airs pour deux violons et basse*; Londres, in-fol.; *Six sonates pour deux flûtes*, ibid.; et six solos pour flûte et basse. L'ouvrage qui a le plus contribué à sa réputation est intitulé *Musica sacra, or select Anthems in score for 2-8 voices, to which is added the burial service, as it is occasionally performed in Westminster-Abbey* (Musique sacrée, ou Antiennes choisies en partition); Londres, 1724, deux vol. in-fol. C'est le premier essai de musique gravée en partition en Angleterre. La plupart de ces antiennes ont été composées en actions de grâce pour les victoires remportées sous le règne de la reine Anne. Page en a inséré plusieurs dans son *Harmonia sacra*, et la collection de musique sacrée de Stevens en contient aussi quelques-unes. Le catalogue de Preston indique aussi : *VI select Anthems in score, by Dr. Green, Dr. Croft and Henr. Purcell*, Londres, in-fol. Le concours de Croft pour le doctorat a été publié sous ce titre : *Musicus apparatus academicus*; Londres, 1715. Le Dictionnaire historique des musiciens (Paris, 1810) cite, d'après Gerber, une collection publiée par Croft, sous ce titre : *Divine harmony, or a new collection of select anthems used at her Majesty's chapel royal, Westminster Abbey, St.-Paul's, etc.*; Londres, 1711; mais ce recueil ne contient que les paroles et non la musique de ces antiennes.

CROISEZ (PIERRE), né à Paris le 9 mai 1814, fut admis comme élève au Conservatoire de cette ville à l'âge de onze ans, le 24 mars 1825. Après avoir suivi les cours de solfége, il devint élève de Naderman pour la harpe. Le deuxième prix de cet instrument lui fut décerné au concours en 1829, et il obtint le premier en 1831. M. Croisez a suivi les cours de composition d'Halévy pendant quelques années. Sorti du Conservatoire au mois d'octobre 1832, il n'a pas tardé à reconnaître que la harpe n'offrait plus aux artistes un moyen certain d'existence, parce qu'elle avait perdu le charme de la mode pour les amateurs; il se livra dès lors à l'étude du piano, et publia une très-grande quantité de petits morceaux pour cet instrument, tels que fantaisies, caprices, thèmes variés, et, suivant l'expression du jour, des *morceaux de genre*, destinés aux élèves de moyenne force. Le catalogue de ces petites œuvres est très-étendu.

CROIX (maître PIERRE DE LA), en latin *Petrus de Cruce*, prêtre, né à Amiens, vécut dans la seconde moitié du treizième siècle. Il est auteur d'un traité des tons du plain-chant qui se trouve au Muséum britannique, fonds de Harley, n° 281, sous ce titre : *Tractatus de tonis, a magistro Petro de Cruce, Ambianensi*. Il commence par ces mots : *Dicturi de tonis primo videndum est*. Le manuscrit, qui

contient plusieurs autres ouvrages relatifs à la musique, est du quatorzième siècle.

CROIX (A. Phérotée de la), littérateur, né à Lyon vers le milieu du dix-septième siècle, a publié dans cette ville un livre intitulé *l'Art de la poésie française et latine, avec une idée de la musique sous une nouvelle méthode*, 1694, in-8°.

CROIX (Albert de), littérateur peu connu, a publié un livre qui a pour titre *l'Ami des arts*, Paris, 1776, in-12. On y trouve la biographie de Rameau, pages 95-124.

CROIX (Antoine la). *Voy.* Lacroix.

CROLL (Simon), né à Zeitz en Misnie, dans les premières années du dix-huitième siècle, était élève en philosophie et en droit à l'université de Rostock, lorsqu'il fit imprimer une thèse pour obtenir le doctorat, sous ce titre : *Dissertatio ex historia litteraria, sistens cantorum eruditorum decades duas*; Rostochii, 1729, petit in-4° de 22 pages. Cet opuscule est de la plus grande rareté.

CROME (Robert), professeur de musique à Londres et violoniste attaché à l'orchestre du théâtre de Covent-Garden, est auteur d'une méthode pratique de violon, en dialogues entre le maître et l'élève. Cet ouvrage a pour titre : *The Fiddle new Model'd, or an useful introduction to the violin, exemplify'd with familiar dialogues between the master and scholar*; 1 volume petit in-4° (sans date). Cet ouvrage est entièrement gravé et accompagné de sept planches qui représentent le manche du violon avec la position des doigts sur la touche dans les tons d'*ut*, *sol*, *ré*, *la*, *fa*, *si* bémol et *mi* bémol. L'objet de l'auteur est la justesse des intonations : sur le piano, dit-il, la touche donne la note juste; sur la flûte il suffit d'ouvrir ou de fermer un trou pour produire le son voulu; sur le violon, l'élève ne sait où poser les doigts.

CROMER (Martin), historien polonais, naquit en 1512, à Biecz, ville de la petite Pologne. Après avoir fait ses études dans sa ville natale, à Cracovie et à Bologne, il fut nommé secrétaire de la chancellerie de la couronne, sous Sigismond I^{er}. En 1579 il fut promu à l'évêché de Warmi. Il est mort le 13 mars 1589. Parmi ses écrits, Joecher (*Gel. Lex.*) et Freher (*Theatr. vir. erudit. clar.*) citent une dissertation *de Concentibus Musicis*, qui ne paraît pas avoir été imprimée, et un petit traité intitulé *Musica figurativa*, que Sébastien de Felstins a inséré dans ses *Opusc. musices*; Cracovie, 1534, in-4°.

CRON (Joachim-Antoine) naquit de parents pauvres, à Podersum, près de Saatz, le 29 septembre 1751. Il fit ses études à l'université de Prague, et entra ensuite au monastère de l'ordre de Cîteaux, à Osleyk. Ayant été nommé professeur au collège de Leitmeritz en 1782, il passa en 1788 au Gymnase de Commothau en la même qualité, et enfin devint professeur de théologie à Prague, où il est mort subitement le 20 janvier 1826. Cron est considéré comme un des plus habiles qu'il y ait eu en Bohème sur l'orgue, et comme le virtuose le plus remarquable sur l'harmonica. Ses maîtres dans l'art de jouer de ces instruments et dans la composition furent Brixi et Segert. Nul ne posséda mieux que lui l'art de varier les effets de l'orgue par le mélange des jeux. Il avait acquis aussi beaucoup d'habileté dans l'emploi de la pédale obligée, quoique le clavier de pédale des orgues de la Bohême, étant fort borné, fût un obstacle à l'exécution des choses de ce genre. Sa riche imagination lui fournissait incessamment une multitude de traits neufs et hardis lorsqu'il improvisait; ses sujets de fugues étaient toujours piquants et bien choisis; enfin tout avait le caractère de l'invention dans le jeu de cet artiste remarquable. L'habitude qu'il avait d'improviser toujours est cause qu'il n'a rien fait imprimer de ses compositions pour l'orgue.

CROPATIUS (Georges), musicien qui vivait vers le milieu du seizième siècle, a publié : *Misse a cinque voci*; Venise, 1548.

CROSDILL (Jean), violoncelliste distingué, naquit à Londres en 1755. On ignore quel fut son premier maître en Angleterre, mais on sait qu'il vint en France vers 1772, et qu'il reçut des leçons de Janson l'aîné. Il demeura quelques années à Paris, et fit partie de l'orchestre du Concert des amateurs, sous la direction du chevalier de Saint-Georges. Vers 1780 il retourna à Londres, et vécut des leçons qu'il donnait à à quelques *gentlemen*, se refusant toujours à accepter une place dans les orchestres de théâtre, et même dans la musique du roi. Son début comme soliste se fit dans les concerts, en 1784. Il était considéré en Angleterre comme le premier violoncelliste de l'Europe, quoiqu'il fût très-inférieur à Duport (le jeune). On dit que sa jalousie contre le violoncelliste Marat, qui était fort aimé du public, était cause de son obstination à cet égard. En 1794 Crosdill épousa une dame fort riche, et ne cultiva plus la musique qu'en amateur. Depuis lors il ne s'est plus fait entendre en public. Il est mort à Escrick, dans le Yorkshire, en 1825, laissant à son fils unique, le lieutenant-colonel Crosdill, sa fortune considérable. On n'a rien publié de sa composition.

CROSSE (Jean), amateur de musique dis-

tingué, membre honoraire de la Société des antiquaires de Newcastle-sur-la-Thyne et de la Société littéraire et philosophique du Yorkshire, né à Hull, dans le duché d'York, et domicilié dans cette ville, a publié une histoire de la grande fête musicale donnée à York en 1823, sous ce titre : *An account of the grand musical festival held in september 1823, in the cathedral church of York, for the benefit of the York county hospital, and the general infirmaries of leeds, hull , and sheffield, to which is prefixed a sketch of the rise and progress of musical festivals in Great-Britain; with biographical and historical notes;* York, John Wolstenholm, 1825, un vol. gr. in-4°, de quatre cent trente-six pages et un appendice de vingt-deux pages, avec cinq planches coloriées. Cet ouvrage, exécuté avec beaucoup de luxe, contient des notices intéressantes sur plusieurs points de l'histoire de la musique et sur beaucoup d'artistes célèbres. On en a fait une critique spirituelle intitulée *York musical Festival; a dialogue*; Londres, 1825, in-4°.

CROTCH (GUILLAUME), né à Norwich le 5 juillet 1775, montra dès son enfance de grandes dispositions pour la musique. Son père, qui était charpentier, était fort ingénieux : il fit un petit orgue dont il jouait quelquefois ; l'enfant n'était alors âgé que de deux ans; néanmoins il montrait beaucoup de joie quand il entendait cet instrument. Daines Barrington rapporte qu'il entendit, le 10 décembre 1778, le petit Crotch, alors âgé de trois ans et demi, jouer sur le piano *God save the King* et le *Menuet de la cour* avec beaucoup d'exactitude, quoique ses petites mains ne pussent sans effort embrasser un intervalle de sixte. Son père avait loué une salle dans Piccadilly; on y avait placé un petit orgue; l'enfant se faisait entendre chaque jour depuis une heure jusqu'à trois, et les curieux accouraient en foule à cette exhibition. Tout annonçait dans cet enfant une organisation musicale très-heureuse, et ses progrès prodigieux semblaient présager un grand homme. Toute l'Angleterre s'occupa de ce phénomène, et Burney prit même la peine d'écrire sur ce sujet une notice détaillée qu'il lut à la Société royale de Londres et qui parut dans les *Transactions philosophiques*, t. LXIX, p. 1 (1779), sous ce titre : *Paper on Crotch, the infant musician* (1). Cet écrit a été traduit en allemand par Jean Michel Weisbeck, sous ce titre : *Erneuertes Andenken des musikalischen Wunderkinder William Crotch;*

(1) On peut voir dans Gerber quelques anecdotes sur l'enfance du docteur Crotch.

Nuremberg, 1806, in-4°. Mais, ainsi qu'il arrive souvent, toutes les espérances que tant de précocité faisait naître furent déçues, et d'un enfant merveilleux il ne résulta qu'un homme médiocre. Son maître de musique à Cambridge s'appelait Knyvett. Des biographes anglais ont écrit que le génie de Crotch fut étouffé sous la sévérité de ses études musicales; mais rien n'étouffe le génie, car c'est une faculté productive qui ne s'arrête que lorsque le ressort en est usé : or un ressort ne s'use pas avant d'agir; d'ailleurs l'étude assidue que Crotch a faite des théoriciens semblerait indiquer que la nature l'avait destiné à perfectionner des méthodes : mais dans cette branche de l'art musical, comme dans toute autre, il n'a été que le copiste de ses devanciers. A l'âge de vingt-deux ans il fut nommé professeur de musique à l'université d'Oxford, et le grade de docteur lui fut conféré peu de temps après. Il a été professeur à l'Académie royale de musique de Londres. Son meilleur ouvrage est l'oratorio de la *Palestine*. Il a publié des motets, des *glees*, une ode à cinq voix, des chansons, trois volumes de *Specimens of the various kinds of Music of all nations* (Modèles des différents genres de musique de toutes les nations), et beaucoup de musique de piano, etc. Le docteur Crotch a fait à Londres, pendant plusieurs années, des lectures publiques sur la musique, dont le résumé a été publié sous ce titre : *Substance of several courses of lectures on Music, read in the university of Oxford, and in the metropolis*; London 1831, gr. in-8° de cent soixante-dix pages. Tout ce que renferme ce volume est commun et dépourvu d'idées et d'aperçus de quelque valeur. Parmi les productions du docteur Crotch, les moins faibles sont : 1° *Palestine, a sacred oratorio adapted for the piano forte*; Londres, in-4°. — 2° Trois concertos pour l'orgue, Londres, Chappell et compagnie; in-4°. — 3° Une sonate pour le piano, en *mi* bémol. — 4° Dix antiennes à quatre voix, en partition, ibid. — 5° Une fugue pour l'orgue sur un sujet de Muffat. Crotch a arrangé pour le piano une grande partie des oratorios et opéras de Hændel, des symphonies, ouvertures et quatuors de Haydn, de Mozart et de Beethoven, des concertos de Corelli, de Geminiani, etc., et beaucoup d'autres morceaux de musique. Comme écrivain didactique, il a publié : 1° *Practical thorough bass or the art of playing from a figured bass on the organ or piano-forte* (Harmonie pratique); Londres, in-4°, pour l'instruction des élèves de l'Institution harmonique. — 2° *Questions in har-*

mony, with their answers, for the examinations of young pupils (Questions sur l'harmonie, avec les réponses, pour l'examen des jeunes élèves); Londres, in-8°. — 3° Elements of musical composition and thorough bass (Éléments de composition musicale et d'harmonie); Londres, 1812, in-4°. Une deuxième édition de cet ouvrage a été publiée sous ce titre : Elements of musical composition, with the rules of thorough-bass, and the theory of tuning; Londres, 1833, petit in-4°. — 4° Preludes for the piano-forte, with instructions (Préludes pour le piano, avec les instructions); Londres, in-4°.

CROTTI (LE P. ARCANGELO), moine augustin de la règle des Ermites observants ou Prémontrés, naquit à Ferrare dans la seconde moitié du seizième siècle. On connaît de lui un œuvre qui a pour titre : Il Primo Libro de' concerti ecclesiastici a 1, 2, 3, 4 e 5 voci, parte con stromenti; Venise, Jacques Vincenti, 1608, in-4°.

CROTUSELIUS (ARNOLD), musicien allemand qui vivait à la fin du seizième siècle, a publié : Missa quinque vocum; Helmstadt, 1590.

CROUCH (M^{me}), célèbre actrice et cantatrice du théâtre de Drury-Lane, naquit en 1763, et parut pour la première fois sur la scène en 1780. La beauté de sa voix jointe à beaucoup d'expression et à des charmes extérieurs, la rendirent longtemps la favorite du public. Elle est morte à Brighton, en 1805.

CROUCH (F.-W), violoncelliste anglais de l'époque actuelle, et mari de la précédente, a été attaché pendant plusieurs années à l'orchestre de l'Opéra italien. Il est auteur d'une méthode de violoncelle intitulée Complete Treatise on the violoncello; Londres (s. d.), in-4°. On connaît aussi de Crouch trois duos pour deux violoncelles, et trois solos pour cet instrument, op. 3; Londres, sans date.

CROUSAZ (JEAN-PIERRE DE), né à Lausanne le 13 avril 1663, fut d'abord professeur de mathématiques et de philosophie dans sa patrie; mais en 1624 il fut appelé à Groningue pour y enseigner les mathématiques, et fut nommé gouverneur du jeune prince Frédéric de Hesse-Cassel. Il mourut à Lausanne le 22 mars 1750. On a de cet auteur : Traité du beau, où l'on montre en quoi consiste ce que l'on nomme ainsi, par des exemples tirés de la plupart des arts et des sciences; Amsterdam, 1715, in-8°, et 1724, deux vol. in-12. Dans la huitième section, Crousaz traite de la Beauté de la musique, p. 171-302. Le docteur Forkel a donné une traduction allemande de ce morceau dans sa Bibliothèque critique de musique, t. I, p. 1-52, et t. II, p. 1-125. Crousaz n'était point organisé pour sentir le beau et pour en parler. Il le définit l'unité dans la pluralité, l'harmonie du tout et des parties; principe vague et d'ailleurs insuffisant. Le sentiment, qu'il néglige ainsi que la conception idéale, lui font partout défaut dans ses explications empiriques. A chaque instant il confond le beau avec le vrai et l'utile, qui sont des choses très-différentes.

CRUCIATI (MAURICE), maître de chapelle à l'église de Saint-Pétronne, à Bologne, vivait dans cette ville vers 1660. Il est auteur d'un oratorio de Sisara, qui fut exécuté dans la grande chapelle del Palazzo pubblico, à Bologne, en 1667.

CRÜGER ou KRÜGER (PANCRACE), docteur en philosophie, naquit en 1546, à Finsterwald dans la basse Lusace. Mattheson croit qu'il était le père ou le parent de Jean Crüger, dont il sera parlé dans l'article suivant. (Voy. Grundlage einer Ehrenpforte, p. 47.) Après avoir étudié la littérature grecque et la philosophie, Pancrace Crüger, qui possédait aussi des connaissances étendues dans la musique, fut nommé cantor à l'école Saint-Martin de Brunswick, puis professeur de langue latine et de poésie à Helmstadt, et enfin recteur à Lubeck, en 1580. Son profond savoir dans les littératures grecque et latine lui attirèrent la haine des ministres protestants qui prêchèrent contre lui, et le firent dépouiller du doctorat. Il paraît, d'après ce que rapporte Mattheson, que le prétexte de cette destitution fut la substitution que Crüger avait faite des lettres a, b, c, d, etc., aux noms des notes ut, re, mi, fa, etc., pour la solmisation. Cependant cette substitution a fini par prévaloir dans toute l'Allemagne. Après sa disgrâce de Lubeck, Crüger fut appelé comme professeur à Francfort-sur-l'Oder, puis fut recteur à Goldberg, et enfin retourna à Francfort, où il mourut en 1614, à l'âge de soixante-dix-huit ans.

CRÜGER (JEAN), directeur de musique de l'église Saint-Nicolas de Berlin, naquit le 9 avril 1598, au village de Gross-Breesse, près de Guben, dans le Brandebourg. Jusqu'à l'âge de quinze ans il fréquenta l'école primaire du lieu de sa naissance, puis il alla continuer ses études élémentaires à Sorau, et de là, pendant un court espace de temps, à Breslau. Plus tard il les termina d'une manière brillante au collège des Jésuites d'Olmütz (Moravie). Après avoir acquis des connaissances dans diverses branches des sciences, Crüger entreprit un voyage à pied pour terminer son éducation et visita Ratisbonne,

une partie de l'Autriche, la Hongrie et vécut quelque temps à Presbourg. De retour en Prusse, après avoir traversé la Moravie et la Bohême, il arriva à Berlin en 1615. Sa première position dans cette ville fut celle de répétiteur des enfants d'un personnage de la cour nommé *Christoph de Bluementhal*. Il y trouva l'occasion favorable pour perfectionner ses connaissances dans les sciences, particulièrement dans la musique. Ce fut aussi à cette époque qu'il conçut le projet de se livrer à l'étude de la théologie. En 1620 il alla suivre les cours de cette faculté à l'université de Wittemberg. Deux ans après il retourna à Berlin, et y obtint le cantorat de l'église Saint-Nicolas. Pendant quarante ans il y déploya une rare activité, comme artiste, comme théoricien et comme professeur. Il mourut à Berlin, le 23 février 1662, et sa dépouille mortelle fut placée dans son tombeau à l'église Saint-Nicolas, le 2 mars suivant. Crüger avait été marié deux fois : de sa première femme il eut cinq enfants, et de la seconde quatorze. Une de ses filles épousa le peintre de la cour Michel Conrad Hirt, qui a exécuté le portrait de Crüger gravé par Busch.

Crüger s'est rendu recommandable par l'esprit méthodique qu'il a porté dans ses ouvrages didactiques concernant la musique, par son talent dans la composition et particulièrement par ses chants chorals et par les éditions qu'il a données de plusieurs livres de chant. Suivant quelques auteurs, son premier traité de musique a pour titre : *Synopsis Musices, continens ratlonem constituendi et componendi melos harmonicum*; Berlin, 1624, in-4°. J'ai dit dans la première édition de cette *Biographie universelle des musiciens* que cette édition du livre de Crüger a été citée par Walther, et d'après lui par Forkel, puis par Lichtenthal et M. Ch. Ferd. Becker, mais que je la considère comme supposée. Cependant M. Langbecker, qui a publié un recueil de mélodies chorales de Crüger, précédé de notices sur sa vie et ses ouvrages, en parle comme s'il avait vu cette édition. Walther, Forkel et Lichtenthal disent que le format est in-12 ; M. Becker dit la même chose (*System. chronol. Darstellung der musikal. Litteratur*, p. 436); mais, suivant M. Landbecker, l'édition est in-4°, et, d'après cette indication, M. Becker s'est empressé de faire une rectification dans le supplément de son ouvrage. Tous ces auteurs disent qu'une deuxième édition du livre de Crüger a été publiée avec des changements, sous le même titre, à Berlin, en 1630, 1 volume in-4°. Je persiste à croire que celle-ci est la première ; les motifs de mon opinion sont : 1° que la dédicace signée par Crüger est datée de Berlin, le 6 des ides de septembre 1629, et qu'il ne s'y trouve pas plus d'indication qu'au frontispice d'une édition précédente ; — 2° qu'aucun des nombreux catalogues que j'ai consultés n'indique l'édition in-12 de 1624 : elle n'existe ni à la bibliothèque impériale de Vienne, ni à la bibliothèque royale de Berlin, ni à celle de Munich. Forkel lui-même possédait deux exemplaires de l'ouvrage de Crüger mentionnés dans le catalogue de ses livres, et tous deux sont de l'édition de 1630. Il existe une autre édition qui forme un ouvrage presque entièrement différent et qui a pour titre : *Synopsis musica, continens* : 1° *Methodum concentum harmonicum pure et artificiose constituendi.* — 2° *Instructionem brevem, quamcumque melodiam ornati modulandi, quibus, etc.* — 3° *Pauca quadam de basso generali, in gratiam musicorum instrumentalium juniorum, præsertim organistarum et incipientium, idiomate germanico annexa sunt*; Berolini, sumptibus authoris et Christophori Rungii, 1634, in-12. Un exemplaire de ce volume est indiqué dans le catalogue des livres de musique de J. G.-E. Breitkopf (1760, p. 63); j'en possède un autre. Le volume est composé de deux cent trente-deux pages. Il est vraisemblable qu'il y aura eu confusion, et qu'un chiffre changé aura transformé 1634 en 1624. Au reste il est remarquable que le titre cité par Walther et Forkel est celui de l'édition in-4° de 1630, et non celui de l'édition in-12 de 1634. Il suffit de comparer les titres des chapitres de la première de ces éditions et de ceux de la seconde pour voir que les deux ouvrages ont des différences très-considérables. Voici ceux de l'édition de 1630 : Cap. 1. *De definitione musices, et principiis harmonium constituentibus.* Cap. 2. *De sono simplici, seu monade musica et ejusdem sede.* Cap. 3. *De sonorum nominibus.* Cap. 4. *De figuris seu sonorum signis.* Cap. 5. *De tactu.* Cap. 6. *De intervallis.* Cap. 7. *De sono composito et in specie de dyade musica.* Cap. 8. *De triade musica.* Cap. 9. *De forma cantionis musicæ, et in specie de textu.* Cap. 10 *De melodiis quatuor principalibus.* Cap 11. *De modis musicis.* Cap. 12. *De conjungendis et ita disponendis melodiis, ut exinde prodeat et enascatur melos harmonicum.* Cap. 13. *De ornamentis harmoniæ, et in specie de dissonantiis in celeritate harmoniæ immiscendis.* Cap. 14. *De syncopatione.* Cap. 15. *De clausulis formalibus.* Cap. 16. *De fugis.* Cap. 17. *De variis cantionum speciebus.* Voici les titres de l'édition de 1634 : Cap. 1. *De defini-*

tione, divisione et subjecto musices (pas un mot du premier chapitre de l'édition précédente ne se trouve ici). Cap. 2. *De soni affectionibus, quantitate scilicet et qualitate.* Cap. 3. *De soni qualitate, et in specie de clavibus.* Cap. 4. *De vocibus.* Cap. 5. *De differentia ipsa sonorum, seu intervallis.* Cap. 6. *De parte composita.* Cap. 7. *De melodiis, earumque dispositione.* Cap. 8. *De conjugendis, et ita disponendis sonis et melodiis.* Cap. 9. *Continens leges seu regulas quasdam in constituenda bona et pura harmonia observandas.* (Une partie des observations de ce chapitre concernant les dispositions des voix et des instruments dans la composition sont en allemand.) Cap. 10. *De progressu consonantiarum imperfectarum.* Cap. 11. *De modis musicis.* Cap. 12. *De ornamentis harmoniæ, et in specie de dissonantiis in celeritate harmoniæ immiscendis.* Cap. 13. *De syncopatione.* Cap. 14. *De clausulis formalibus.* Cap. 15. *De fugis.* Cap 16. *De oratione* (sic) *sive textu.* Cap. 17. *De variis cantionum speciebus.* (Ce chapitre est terminé par un petit traité très-remarquable de l'art du chant.) Enfin l'appendix, qui commence à la page 213, renferme le traité de la basse continue, le plus ancien qui ait été publié en Allemagne; car Gaspard Vincenz, organiste de Spire, avait simplement indiqué cette nouveauté dans sa préface du recueil publié par Abraham Schad, sous le titre de *Promptuarium musicum.* Les rapports de l'édition de 1634 avec celle de 1630 ne commencent qu'au chapitre sixième; mais dans celui-là comme dans les suivants les variantes sont en très-grand nombre. Du reste, l'ordre logique des matières est beaucoup mieux établi dans la dernière édition que dans la précédente. Le livre de Crüger est le meilleur traité de composition publié en Allemagne pendant le dix-septième siècle : les exemples de musique en sont excellents.

Ses autres ouvrages théoriques sont : *Præcepta musicæ figuralis;* Berlin, 1625, in-8°. Une seconde édition de ce livre, fort augmentée et enrichie d'une traduction allemande, a été publiée sous ce titre : *Reichter Weg zur Singkunst* (le Droit Chemin de l'art du chant); Berlin, 1660, in-4°. *Quæstiones musicæ practicæ;* Berlin, 1650, in-4°. C'est un petit traité de musique en dialogues, à l'usage des écoles publiques.

Crüger s'est fait connaître comme compositeur par les ouvrages dont voici les titres : 1° *Meditationum musicarum Paradisus primus, Oder Erstes musikalischen Lust-Gærtlein* (Premier petit Jardin musical d'agrément, à 2 et à 4 voix); Francfort-sur-l'Oder, 1622. Il était encore étudiant en théologie lorsqu'il publia cet œuvre. — 2° *Meditationum musicarum Paradisus secundus;* Berlin, 1626, petit in-folio. Ce recueil contient des *Magnificat* dans les huit tons du plain-chant, depuis 2 voix jusqu'à 8. — 3° *Hymni Selecti, in gratiam studiosæ juventutis gymnasii Berolinensis ad modulandum simul ac precandum, simplici 4 vocum stylo adornati a Johanne Crügero; Berolini, typis B. Salfeldii* (s. d.), in-8°. M. Langbecker cite une autre édition de cet ouvrage, avec la souscription : *Coloniæ Brandenburgicæ, literis Georgi Schultzi,* 1680, petit in-8°. — 4° *Recreationes musicæ, das ist Neue poetische Amoroesen;* Leipsick, 1651. Pour la liturgie protestante, on a de Crüger : 1° *Neues Vollkœmliches Gesangbuch Augspurgischer Confession, auff die in der Chur-und Marck Brandenburg christlichen Kirchen, fürnemlich beyder Residents Stædte Berlin und Cœlln gerichtet, etc. In richtige Ordnung gebracht und mit beygesetzten Melodien, nebest dem Gen. Bass, wie auch absonderlich, nach eines oder des andern beliebung in 4 Stimmen verfertiget, von,* etc. (Nouveau Livre de chant complet de la Confession d'Ausbourg, pour les églises chrétiennes de la cour et de la Marche de Brandebourg, particulièrement des deux villes de résidence Berlin et Cologne, etc. Mis dans un ordre régulier et accompagné des mélodies avec la basse continue, et quelques-unes particulièrement arrangées à 4 voix); Berlin, chez la veuve de Georges Rungen, 1640, petit in-8°. Ce recueil contient 648 chants. — 2° *Geistliche-Kirchen-Melodeien über die von Herrn D. Luthero sel. und andern vornehmen und gelehrten Leuten aufgesetzte geist-und trostreiche Gesænge und Psalmen,* etc. (Mélodies spirituelles de l'église sur les chants religieux et consolateurs, ainsi que sur les psaumes du docteur Luther et autres personnes savantes et renommées. Arrangées à 4 voix et 2 instruments, tels que violons et cornets, par, etc.); Berlin, Daniel Reichel, 1649, in-4°. Ce recueil contient 161 chants. — 3° *D. M. Luthers wie auch anderer gottseligen und Christlichen Leute Geistliche Lieder und Psalmen,* etc. *In 4 vocal-und 3 instrument Stimmen übersetzet von Johann Crügern* (Cantiques et psaumes du D. Martin Luther et d'autres personnes religieuses et chrétiennes, arrangés à 4 voix et 3 instruments par Jean Crüger); imprimés à Berlin, chez Christophe Runge, 1657, in-8°. Ce recueil renferme 319 chants. — 4° *Psalmodia sacra, das ist : Des Kæniges und Propheten Davids Geistreiche Psalmen, durch Ambrosium Lobwasser, D. aus*

dem franlzœsischen, nach ihren gebræuchlichen schœnen Melodien, in deutsche Reim-Art versetzet, etc. (Psalmodie sacrée, contenant les Psaumes du roi et prophète David, traduits du français en vers allemands par Ambroise Lobwasser, avec leurs belles mélodies, et arrangés en entier pour la première fois à 4 voix et (comme supplément) 3 instruments et basse continue, par Jean Crüger, etc.); Berlin, Christophe Runge, 1658, in-8°. Une autre édition de cette psalmodie a été publiée à Berlin, en 1700, chez la veuve Salfeld, en gr. in-8°. — 5° *Praxis Pietatis Melica, das ist : Uebung der Gottseligkeit in Christlichen und trostreichen Gesængen, Herrn Doct. Martin Luthers fürnemlich*, etc. (Pratique mélodique de piété, ou exercices religieux consistant en chants chrétiens et consolateurs, principalement du docteur Martin Luther, etc., arrangés avec les mélodies en usage et beaucoup de nouvelles, avec la basse, par Jean Crüger, etc.); Berlin, Christophe Runge, 1658, in-8°. Ce livre de chant protestant est un de ceux dont le succès a été le plus longtemps soutenu : j'en possède la vingt-huitième édition, publiée en 1698 chez la veuve de David Salfeld, à Berlin, et la quarante-troisième a paru dans la même ville en 1733. La vingt-quatrième édition à 4 voix (soprano, alto, ténor et basse) avait été publiée à Berlin en 1690. M. E. C. G. Langhecker a publié un écrit qui a pour titre : *Johann Crüger's von 1622 bis 1662 Musik-Director an der St-Nicolai-Kirche in Berlin Choral-Melodien*, etc. (Mélodies chorales de Jean Crüger, directeur de musique de l'église Saint-Nicolas à Berlin, depuis 1622 jusqu'en 1662, tirées des meilleures sources et en partie des originaux, et accompagnées d'une courte notice concernant la vie et les ouvrages de ce compositeur de chants spirituels); Berlin, G. Eichler, 1835, in-4° de 64 pages, avec le portrait de Crüger lithographié.

CRUPPI (Auguste), un des pasteurs protestants de Nîmes, actuellement vivant (1860), a publié : *Nouveau Psautier, contenant les soixante-huit psaumes qu'on chante ordinairement (choisis par une réunion de pasteurs), le cantique de Siméon et les douze cantiques d'usage pour les solennités, disposés à trois parties par M. Susmutter, arrangés, rhythmés, notés, et précédés de principes de musique à la portée de tous les fidèles*, etc.; Castres, imprimerie de Martel; Nîmes, Bianquis-Gignoux, 1840, 1 vol. in-12.

CRUSELL (Bernard), clarinettiste distingué, est né dans la Finlande, vers 1778 et a fait ses études musicales à Berlin, sous la direction de Tausch. Il se trouvait encore dans cette ville en 1797, mais l'année suivante il était à Hambourg. Il s'est ensuite fixé à Stockholm, comme artiste de la chapelle du roi de Suède. Il y était encore en 1847, et était alors âgé de soixante-neuf ans. Il a publié de sa composition : 1° Concerto pour la clarinette, œuvre 1; Leipsick, Peters. — 2° Idem, œuvre 5; ibid. — 3° Symphonie concertante pour clarinette, cor et basson, œuvre 3°; ibid. — 4° Quatuors pour clarinette, violon, alto et basse, œuvres 2, 4, 7 et 8; ibid. — 5° Duos pour deux clarinettes, op. 6; ibid. — 6° Divertissement pour le hautbois avec quatuor, op. 9; ibid. — 7° Douze chansons allemandes, avec accompagnement de piano, op. 10; ibid.

CRUSIUS (Martin), né le 19 septembre 1526, dans la principauté de Bamberg, fut nommé, en 1559, professeur de langue grecque à Tubingue, où il mourut, le 25 février 1607. On a de lui : *Turco-græcia*; Bâle, 1584, in-fol.; excellent recueil concernant l'état civil et religieux de la Grèce, dans les quatorzième, quinzième et seizième siècles. Ce qui a rapport aux chants et aux signes musicaux de l'Église grecque est contenu au liv. II, p. 197.

CRUSIUS (Jean), né à Halle, vers le milieu du seizième siècle, fut maître d'école dans sa ville natale. On connaît de lui les ouvrages intitulés : 1° *Isagoges ad artem musicam ex variis auctoribus collecta, pro tironibus*; Norimbergæ, 1593, petit in-8°. Il y a une seconde édition de ce livre datée de 1630. — 2° *Compendium Musices, oder Kurzer Unterricht für die jungen Schüler, wie sie sollen Singen lernen*; Nuremberg, 1595, in-8°. Le second ouvrage n'est qu'une traduction allemande du premier, faite pour l'usage des écoles.

CRUVELLI (Jeanne-Sophie-Charlotte), comtesse Vigier, cantatrice qui a eu de la célébrité pendant quelques années, est née le 12 mars 1826 à Bielefeld, en Westphalie (Prusse). Le nom de sa famille est *Crüvell*. Son père, décédé depuis quelques années, était à la tête d'une fabrique de tabac. Il cultivait la musique et avait du talent sur le trombone. La mère de la cantatrice, née *Scheer*, et qui vit encore au moment où cette notice est écrite (1860), possédait une belle voix de contralto et chantait avec expression. C'est au sein de cette famille mélomane que Sophie Crüwell fit son éducation musicale, malheureusement incomplète. Douée d'une voix admirable par le timbre, l'étendue et la justesse, elle n'eut pas, pour en développer les avantages, une instruction première sans laquelle le talent, quelle que soit la richesse de l'organisation, n'a

pas de base et ne peut éviter les inégalités, les imperfections de l'émission du son et de la vocalisation. En 1847 elle débuta à Venise pendant le carnaval, et la beauté de son organe lui fit obtenir tout d'abord un brillant succès, qui se consolida lorsqu'elle chanta au théâtre d'Udine, dans le Frioul, le 24 juillet de la même année, dans l'*Atila* de Verdi, puis dans *i Due Foscari*. L'enthousiasme fut à son comble, et le portrait lithographié de la cantatrice se trouva bientôt dans toutes les maisons. Jusqu'alors elle avait conservé son nom de Crüwell ; ce ne fut qu'à Londres, en 1848, qu'elle l'italianisa en celui de *Cruvelli* lorsqu'elle parut au théâtre de la reine, dans *Les Noces de Figaro*, de Mozart. Elle y produisit peu de sensation dans le rôle de la comtesse, qui ne convenait point à sa fougue désordonnée. D'ailleurs la comparaison du talent si pur de Jenny Lind, dans le rôle de *Susanne*, était trop dangereuse pour elle. Après cette demi-chute, Sophie retourna en Italie et chanta sur plusieurs théâtres, où la beauté de sa voix, et même ses défauts et ses exagérations dramatiques, lui procurèrent des succès. Avant de débuter en Italie, elle avait habité quelque temps Paris et y avait chanté dans des concerts. Elle y revint dans la saison théâtrale de 1851 ; mais cette fois ce fut pour obtenir un succès éclatant au Théâtre-Italien, dans *Ernani* : car la musique de Verdi semblait faite pour la cantatrice, comme celle-ci pour la musique du compositeur. Aux avantages de l'organe, elle unissait ceux de la taille, de la figure, et de plus une grande énergie d'accent dramatique dont l'effet est toujours irrésistible pour la foule. Dans la même année, je l'entendis souvent à Londres, où elle excitait aussi l'enthousiasme, en dépit de ses nombreux défauts. Les réclames des journaux agissaient incessamment sur le public, et ne laissaient guère entendre la critique des gens de goût. Le *crescendo* de la renommée de M^{lle} Cruvelli ne ralentissait pas : il alla si loin que l'administration de l'Opéra de Paris lui fit un engagement à raison de *cent mille francs* par an. Elle débuta sur ce théâtre au mois de janvier 1854, dans le rôle de Valentine des *Huguenots*. Rien ne peut donner une idée des transports du public et des exagérations de la presse : il semblait que M^{lle} Cruvelli eût été la première à comprendre ce rôle ; cependant sa manière de phraser était très-défectueuse, et le caractère qu'elle donnait au personnage était en opposition manifeste avec celui qui avait été dans la pensée des auteurs. Quand l'effervescence fut calmée, on s'aperçut qu'on avait été trop loin : alors commença une réaction dans l'opinion publique, qui tomba dans une exagération contraire.

Le dernier rôle où M^{lle} Cruvelli retrouva un peu de l'ancienne faveur qui l'avait accueillie à ses débuts fut celui que Verdi avait écrit pour elle dans les *Vêpres siciliennes*. Cet ouvrage fut celui qu'elle chanta le mieux : elle y mit plus de tenue, contint les éclats de sa voix, et phrasa d'une manière plus simple et plus naturelle. Ce rôle marqua la fin de sa carrière dramatique : dans l'hiver suivant, elle se retira du théâtre et devint la femme du comte Vigier.

CRUVELLI (FRÉDÉRIQUE-MARIE), sœur aînée de la précédente, est née à Bielefeld, le 29 août 1824. La nature lui a donné une voix superbe de contralto ; mais plus inexpérimentée que sa sœur dans l'art du chant, elle n'a jamais su se servir des avantages de ce bel organe. Elle a chanté au théâtre de la Reine, à Londres, en 1851, mais sans succès, et depuis lors elle ne s'est hasardée que dans quelques concerts.

CRUX (MARIANNE), fille d'un maître de ballets de la cour de Bavière, naquit à Manheim en 1772. Elle reçut des leçons de chant de la célèbre cantatrice Dorothée Wendling, et apprit le piano sous la direction de Strizl. Frédéric Eck, violoniste à la cour de Munich, lui donna aussi des leçons de violon. Après quelques années d'études, elle se fit remarquer par ses talents dans ces trois genres. En 1787 elle se rendit à Vienne, où elle joua du violon, du piano, et chanta devant l'empereur Joseph II, qui lui témoigna sa satisfaction. Trois ans après, elle partit avec son père pour Berlin, où elle excita l'enthousiasme général. De là elle alla à Mayence, à Francfort, etc., et enfin à Manheim. Pendant son séjour dans cette ville, son père obtint pour elle une place de cantatrice à la cour de Munich, où il l'appela ; mais elle refusa cette position et aima mieux continuer ses voyages. Elle se rendit à Londres, puis à Stockholm, où elle se maria avec un officier du génie suédois, nommé Gelbert. Elle était à Hambourg en 1807 ; mais depuis ce temps on ne sait ce qu'elle est devenue : son père même l'ignorait en 1811. On vantait surtout la manière dont mademoiselle Crux jouait l'adagio, et l'expression de son chant. Outre ses talents en musique, elle était fort instruite, parlait et écrivait bien le français, l'anglais et l'italien, dessinait avec goût, et était fort adroite à tous les ouvrages de femme.

CRUZ (AGOSTINHO DA), chanoine régulier de la congrégation de Santa-Cruz, à Coïmbre, naquit à Braga, en Portugal, vers 1595, et prit l'habit de son ordre, le 12 septembre 1609. Il était également habile comme compositeur, comme organiste et comme exécutant sur le violon. Il a fait imprimer une méthode pour ap-

prendre à jouer du violon, sous ce titre : *Lira de Arco*, ou *Arte de tanger Rebecca*; Lisbonne, 1639, in-fol. Il a laissé aussi en manuscrit deux ouvrages curieux intitulés : 1° *Prado musical para Orgaõ, dedicado a Seren. Mayestade del Rey D. Joaõ IV*. — 2° *Duas artes, huma de Canto chaõ por estylo novo, outra de Orgaõ com figuras muito curiosas*; celui-ci a été écrit en 1632.

CRUZ (PHILIPPE DA), clerc régulier au monastère de Palmella, en Portugal, naquit à Lisbonne. Il fut d'abord maître de musique dans cette ville, passa ensuite à Madrid, où il devint aumônier de Philippe IV, et enfin fut rappelé par le roi de Portugal, Jean IV, qui le fit son maître de chapelle. On trouve dans la Bibliothèque royale, à Lisbonne, les ouvrages suivants de sa composition en manuscrit : 1° Une messe à dix voix sur la chanson portugaise : *Quel razon podeis vos tener para no me querer*. — 2° Une autre messe sur la chanson : *Solo regnas tu en mi*. — 3° *Psalmos de vesperas, e completos a 4 coros*. — 4° *Motete de Defuntos, Dimitte me, a 12*. — 5° *Motete : Vivo ego, a 5*. — 6° *Vilhancicos, a diversas tozes*.

CRUZ (GASPARD DA), chanoine régulier de l'ordre de Saint-Augustin, à Coimbre, est auteur d'un traité de plain-chant intitulé : *Arte de canto chaõ recopilada de varios authores*, et d'un traité du chant mesuré sous le titre de *Arte de canto orgaõ*. Les manuscrits de ces ouvrages étaient en la possession d'un Espagnol nommé *Francisco de Valladolid*, qui vivait à Lisbonne lorsque Machado écrivait sa *Bibliotheca Lusitana*.

CRUZ (JEAN-CHRISOSTOME DA), dominicain portugais, né à Villa-Franca de Xira, en 1707, a fait imprimer un traité élémentaire de musique, sous ce titre : *Methodo breve e claro em que sem prolixidade, nem confusaõ, se esprimem os necessarios principios para intelligencia da arte da musica. Com hum appendix dialogico, que servira de Index da obra, e licaõ dos principiantes*; Lisbonne, 1743, in-4°.

CRYSAPHE (MANUEL-LAMPADARIUS), poëte et musicien grec moderne. Parmi les manuscrits de la Bibliothèque de l'Escurial, il en est un de cet auteur qui est indiqué par Fabricius dans sa *Bibliothèque grecque*, sous le titre de *Arte psallendi*.

CTÉSIBIUS, mécanicien célèbre, vécut en Égypte sous le règne de Ptolémée Évergète; environ cent vingt-quatre ans avant l'ère chrétienne. Fils d'un barbier, il exerça d'abord lui-même cet état, et ne sembla pas destiné à se distinguer dans les sciences mathématiques; ce fut cependant un des instruments de son état qui lui fit faire une de ses découvertes les plus importantes. Il remarqua que le contre-poids d'un miroir mobile produisait un son prolongé par la pression de l'air, en glissant dans le tube qui le contenait. Cette observation lui suggéra, dit-on, l'idée de l'orgue hydraulique, qui fut perfectionnée par son fils Héron, et dont Vitruve nous a laissé une description obscure que n'a point éclairée le travail des commentateurs. L'instrument primitif conçu par Ctésibius consistait en une sorte de vase en forme de trompe, où l'eau agissant par une pompe rendait un son éclatant. Cette machine parut si merveilleuse qu'on la consacra dans le temple de Vénus Zyphyride. (*Voy.* HÉRON et VITRUVE.)

CUDMORE (RICHARD), né en 1787 à Chichester, dans le comté de Sussex, fut également remarquable comme violoniste, comme violoncelliste et comme pianiste. Son premier maître fut Jacques Forgett, organiste de Chichester. A l'âge de neuf ans, Cudmore joua un concerto de violon en public; à dix, il reçut des leçons de Reinagle, et, l'année suivante, il joua dans un concert un concerto de sa composition. Vers le même temps il fut présenté à Salomon, dont il reçut des leçons pendant deux ans. Il retourna ensuite à Chichester, où il demeura pendant neuf ans. Revenu à Londres au bout de ce temps, il devint élève de Woelf pour le piano et joua avec succès un concerto sur cet instrument au concert de Salomon, et un autre à celui de madame Catalani. Dans un concert donné par lui à Liverpool, il s'est fait applaudir en jouant également bien un concerto de piano de Kalkbrenner sur le piano, un de Rode sur le violon, et un de Cervetto sur le violoncelle. Il a dirigé pendant plusieurs années l'orchestre des *Gentlemen's concert*, à Manchester.

CUGNIER (PIERRE), premier basson de l'Opéra de Paris, naquit dans cette ville en 1740, et fit ses études musicales à la maîtrise de la cathédrale. Lorsqu'il eut atteint l'âge de quatorze ans, il reçut des leçons de Cappel, alors le meilleur bassoniste de France. En 1764 il fut admis comme deuxième basson à l'Opéra, et la place de premier lui fut donnée en 1778. On a de cet artiste une description du basson, et une courte méthode pour en jouer, que La Borde a insérées dans le premier volume de l'*Essai sur la musique* (p. 313-343).

CULANT-CIRÉ (RENÉ-ALEXANDRE, MARQUIS DE), naquit en 1718, au château d'Angerville, dans l'Angoumois. Il parcourut d'abord

26.

la carrière militaire avec distinction, et devint mestre de camp de dragons; mais, ayant conçu un système de manœuvres pour la cavalerie, que le ministère ne voulut point adopter, il quitta le service en 1758, et se livra entièrement aux lettres et aux arts. Il avait fait de la musique une étude particulière, et publia sur cet art les opuscules suivants : 1° *Nouvelle lettre à M. Rousseau de Genève, sur celle qui parut de lui il y a quelques mois contre la musique françoise*; Paris, 1754, in-8°. — 2° *Nouveaux principes de musique*; Paris, 1783, in-8°. — *Nouvelle règle de l'octave*; Paris, 1786, in-8°, contre laquelle M. Gournay, avocat au parlement, écrivit une brochure intitulée *Lettre à M. l'abbé Roussier*; Paris, 1786, in-8°. Le marquis de Culant a fait exécuter un *Salve Regina* de sa composition, au Concert spirituel; ce morceau n'a point eu de succès. L'auteur est mort en 1799.

CUNO (CHRISTOPHE), prédicateur à Leubingen, vers 1695, fit ses études à Halle, lieu de sa naissance. Il est mort à Gross-Neuhauss, en 1726, dans la cinquante-huitième année de son âge. Il a publié un sermon prononcé à l'occasion de l'inauguration d'un nouvel orgue à Leubingen, sous ce titre : *Die Christliche Harmonie und brüderliche Einigkeit, welche Christen an einen wohlgestimmten Orgelwerke zu lernen haben, stellte für, bey Uebergabe und Einweyhung einer neuen Orgel in Leubingen, als den 18 juli 1700 in der Kirche daselbst S. Petri und Pauli* (l'Harmonie chrétienne et l'accord fraternel, etc.); Iéna, 1700, in-4°, vingt-deux pages.

CUNTZ (ÉTIENNE), facteur d'orgues à Nuremberg, a beaucoup amélioré la construction de cet instrument, et s'est fait une grande réputation dans toute l'Allemagne. Il mourut à Nuremberg en 1635.

CUNY (JEAN), prêtre et chapelain de l'église cathédrale de Verdun vers le milieu du dix-septième, a publié *Missa sex vocum ad imit. mod. : Surrexit Dominus*; Paris, Robert Ballard, 1667, in-fol.

CUNZ (F. A.), professeur à l'université de Halle, s'est fait connaître récemment par un bon livre qui a pour titre : *Geschichte des Deutschen Kirchenliedes vom 16. Jahrhundert bis auf unsere Zeit* (Histoire des chants allemands de l'Église, depuis le seizième siècle jusqu'à notre époque); Leipsik, Lœske, 1855, deux parties formant ensemble mille trente pages, in-8°, carré. On y trouve des renseignements utiles sur les premiers temps du chant religieux en Allemagne, sur les maîtres-chanteurs, auteurs de cantiques, sur les compositeurs des mélodies, et sur les tendances nouvelles des théologiens et des poëtes dans le chant des églises protestantes.

CUPER (GISBERT), savant philologue, né le 14 septembre 1644, à Hemmendene, dans le duché de Gueldre, fit ses études à Nimègue, puis à Leyde, sous Gronovius. En 1666 il fut appelé à Deventer pour y enseigner l'histoire et l'éloquence, et en 1681 il fut député de sa province aux états généraux de la Hollande. L'Académie des inscriptions et belles-lettres de Paris l'admit au nombre de ses correspondants en 1715. Il mourut à Deventer, le 22 novembre 1716, avec le titre de bourgmestre de cette ville. On a de Cuper un ouvrage intitulé *Harpocrates, sive explicatio imagunculæ quæ in figuram Harpocratis formata repræsentat solem : ejusdem monumenta antiqua*; Amsterdam, 1676, in-8°, et Utrecht, 1687, in-4°. Il a été inséré dans le premier volume des suppléments de Poleni aux *Antiquités romaines*. On y trouve une explication d'un passage d'Eustathe, *ad Iliad.* Σ, sur des sortes de flûtes des anciens, p. 141 et suiv., édition d'Amsterdam. C'est un bon travail d'érudition sur ce point d'antiquité. Le livre de Bartholin sur les flûtes des anciens serait plus utile s'il eût été traité de la même manière.

CUPIS (FRANÇOIS) **DE CAMARGO**, frère de la célèbre danseuse *Camargo*, naquit à Bruxelles, le 10 mars 1719, suivant le registre de baptême de la paroisse de Sainte-Gudule de cette ville. C'est donc à tort qu'on a donné à cette danseuse le nom de *Cuppi*, dans la *Biographie universelle*. Partout on trouve le nom de cette famille écrit *Cupis* dans les registres des paroisses de Bruxelles. Il n'est pas plus exact de dire, comme dans cet estimable recueil, qu'elle prit en montant sur la scène le nom de sa grand'mère (Camargo); car dans tous les actes cités précédemment, le père de l'artiste dont il s'agit dans cet article, et qui était professeur de musique et de danse, a pris le nom de *Cupis de Camargo*; il en avait le droit, son père ayant épousé une Espagnole de la noble famille de Camargo.

François Cupis eut pour maître de violon son père, qui lui fit faire de rapides progrès. Il n'avait que dix-neuf ans lorsqu'il se fit entendre à Paris pour la première fois; néanmoins son talent y produisit beaucoup d'effet. Le *Mercure* de ce temps (juin, 1738, p. 1116) lui accorde de grands éloges. Le P. Caffiaux dit, dans l'histoire de la musique, *qu'il joignait le tendre et le doux de Leclair au brillant de Guignon*. En 1741 il entra à l'orchestre de l'Opéra

comme premier violon; il occupait encore cette place en 1761, mais il cessa de vivre peu de temps après, car son nom disparaît des états de la musique du roi et de l'Académie royale de musique en 1764. Cupis a publié à Paris deux livres de sonates à violon seul, et un livre de quatuors pour deux violons, alto et basse. Il a eu deux fils qui furent attachés à l'Opéra, et qu'on désignait sous les noms de *Cupis l'aîné* et de *Cupis le cadet*. L'aîné avait peu de talent; en 1769 il quitta le violoncelle pour la contrebasse. Il mourut en 1772. Le cadet est l'objet de l'article suivant.

CUPIS (Jean-Baptiste), né à Paris en 1741, reçut les premières leçons de musique de son père, et devint à l'âge de onze ans élève de Berteau pour le violoncelle. En peu de temps il fit de grands progrès sur cet instrument, et il avait à peine atteint sa vingtième année, qu'il était considéré comme un des plus habiles violoncellistes de France. Il entra fort jeune à l'Opéra, et fut placé dans ce qu'on appelait alors *le petit chœur*, c'est-à-dire dans la partie de l'orchestre qui servait pour l'accompagnement des airs. Le désir de voyager lui fit quitter cette place en 1771; il parcourut une partie de l'Allemagne, s'arrêta quelque temps à Hambourg, revint à Paris, puis se rendit en Italie, où il épousa la cantatrice Julie Gasperini, qui s'est appelée depuis lors *Gasperini de Cupis*. Il se trouvait avec elle à Milan en 1794. On ignore ce qu'il est devenu depuis ce temps. On a de lui : 1° Premier concerto pour le violoncelle, avec accompagnement d'orchestre; Paris, Bailleux. — 2° Deuxième concerto; ibid. — 3° Air de l'*Aveugle de Palmyre* et *Menuet de Fischer*, variés pour le violoncelle, avec accompagnement de deux violons, alto, basse, deux hautbois et deux cors. — 4° *Petits airs variés pour deux violoncelles*, nos 1 à 3; Paris, Pleyel (œuvre posthume). — 5° *Méthode nouvelle et raisonnée pour apprendre à jouer du violoncelle, où l'on traite de son accord, de la manière de tenir cet instrument avec aisance, de celle de tenir l'archet, de la position de la main sur la touche, du tact, de l'étendue du manche, de la manière de doigter dans tous les tons majeurs et mineurs*, etc.; Paris, Boyer (s. d.), in-4°.

CUPRE (Jean de), musicien français, qui vivait à Heidelberg au commencement du dix-septième siècle, a fait imprimer de sa composition : *Livre premier contenant trente madrigales à cinq voix, nouvellement mises en lumière par Jean Cupre, musicien et maistre d'eschole au Palatinat*, à Heidelberg; Francfort-sur-le-Mein, de l'imprimerie de Nicolas Stein, 1610, in-4°.

CURCI (Joseph), né à Naples, a fait ses études au collège royal de musique de cette ville, et s'est livré particulièrement à l'art du chant et de la composition. En 1835 il a écrit la cantate *Ruggiero*, qui a été exécutée au théâtre Saint-Charles. L'année suivante il a écrit à Turin l'opéra *il Proscritto, ossia il Conte d'Elmar*, qui a été représenté aussi à Milan en 1836. Bientôt après, cet artiste s'est rendu à Vienne, et s'y est fixé en qualité de professeur de chant et de compositeur de musique vocale pour la chambre. On connaît de lui un grand nombre de romances, de canzoni et de nocturnes imprimés à Vienne chez Mechetti. M. Curci a publié aussi des solféges pour contralto ou basse.

CUREUS ou **CURÆUS** (Joachim), docteur en médecine à Glogau, né à Freystadt, en Silésie, le 21 octobre 1532, étudia la philosophie et la théologie à Wittemberg sous Mélanchton, et la médecine pendant deux ans, à Bologne et à Padoue. Il est mort à Glogan, le 21 janvier 1573. Au nombre de ses ouvrages, on trouve : *Libellus physicus, continens doctrinam de natura et differentiis colorum, sonorum*, etc.; Wittemberg, 1572, in-8°. Les chapitres 38, 39, 40, 41, 42 et 43 du premier livre traitent du son, de la voix et de l'organe de l'ouïe.

CURSCHMANN (Charles-Frédéric), compositeur de chansons allemandes, dont les productions jouissent maintenant de la vogue dans sa patrie, est né à Berlin, le 21 juin 1805. Fils d'un négociant, il était destiné à la profession d'avocat, et ne se livra d'abord à l'étude de la musique que pour compléter son éducation. Sa famille lui fit suivre des cours de droit; mais, après plusieurs années employées à cette étude, son goût passionné pour la musique l'emporta, et il se décida pour la culture de cet art. Il se rendit alors à Cassel, et reçut des leçons de Spohr et de Hauptmann, pour l'harmonie et la composition. L'étude de cette science l'occupa pendant quatre ans; pendant ce temps il écrivit quelques ouvrages, entre autres un petit opéra qui a pour titre *Abdul et Ereunich, ou les Deux Morts*. Cette production et quelques morceaux de musique religieuse furent bien accueillis. De retour à Berlin, Curschmann y resta peu de temps, et bientôt il se rendit de nouveau à Cassel, où il réside habituellement, quoiqu'il ait fait quelques voyages en Allemagne, en France et en Italie. Il est aujourd'hui considéré comme un des meilleurs compositeurs de chansons, quoique les formes de ses productions en ce genre soient trop travaillées et

manquent de naturel. M. Rellstabt a dit avec raison, dans l'article qu'il a inséré sur cet artiste au Lexique universel de la musique, qu'il y a plus de manière que de style dans ses ouvrages. Les compositions de Curschmann qui ont été publiées sont : 1° Six chansons allemandes avec accompagnement de piano, op. 1; Berlin, chez Cosmar et Krause. — 2° Idem, op. 2; ibid. — 3° Cinq chansons, op. 3; ibid. — 4° Six chants, avec accompagnement, op. 4, ibid. — 5° Idem, op. 5; Berlin, Trautwein. — 6° *Romeo*, scène et air, op. 6; ibid. — 7° Deux canons à trois voix, op. 7, ibid. M^{me} Curschmann a eu quelque réputation à Berlin comme cantatrice. Elle est morte dans cette ville, le 24 août 1841.

CUTELL (RICHARD), musicien anglais qui vivait vers la fin du quinzième siècle. Parmi les manuscrits de la Bibliothèque Bodléienne, à Oxford, on trouve un fragment d'un traité du contrepoint qui a pour titre : *Compositio Ricardi Cutell of London*. Cet ouvrage est écrit en mauvais anglais, et commence ainsi : *It is to witt that there are IX accordys in discant, that is to say*, 1, 3, 5, 6, 8, 10, 12, 13, 15 *of whilke IX*, 5 *are perfite accordys, and* 4 *imperfite*, etc. (Il est à savoir qu'il y a neuf accords dans le contrepoint, c'est-à-dire l'unisson, la tierce, la quinte, la sixte, l'octave, la dixième, la douzième, la treizième et la quinzième, desquels cinq sont des accords parfaits, et quatre des accords imparfaits, etc.)

CUTLER (GUILLAUME-HENRY), bachelier en musique, né à Londres en 1792, apprit à jouer du piano sous la direction de Little et de Griffin, et l'accompagnement avec le docteur Arnold. A l'âge de onze ans il entra comme choriste à la cathédrale de Saint-Paul; il fut ensuite organiste de *St.-Helen's Bishopsgate*. En 1812 il prit ses degrés de bachelier en musique à l'Université d'Oxford. Six ans après il établit une école de piano d'après la méthode de Logier, mais, ne trouvant point de bénéfice à cette entreprise, il la quitta en 1821. En 1823 il a renoncé à sa place d'organiste de Sainte-Hélène, pour un emploi du même genre à la chapelle de Québec. Il a composé pour cette chapelle un *Te Deum*, un *Jubilate* et une *Antienne* à quatre parties pour le jour de Noël. Il a publié aussi beaucoup de musique pour le piano, des chansons, des marches, des rondos, etc.

CUTRERA (PIETRO), compositeur dramatique, né en Sicile vers 1816, a fait ses études musicales au Conservatoire de Palerme. En 1838 il fit représenter dans cette ville son premier opéra, intitulé *Il Solitario di Unterlach*, qui n'obtint qu'un succès éphémère. Deux ans après il donna *la Rea Sylvia*, opéra sérieux. Après la représentation de cet ouvrage, le nom de M. Cutrera disparaît de la liste des compositeurs qui depuis lors ont travaillé pour la scène italienne.

CUVELIERS (JEAN LE), poète et musicien, né à Arras vers 1230, a composé des chansons dont il reste six qui sont notées. Les manuscrits de la bibliothèque impériale en contiennent deux; on en trouve quatre autres dans un manuscrit de la bibliothèque du Vatican.

CUVILLIER (....), né en 1801, à Neufchâteau (Vosges), s'est livré dès son enfance à l'étude de la facture des orgues, dans les ateliers de Vautrin, facteur à Nancy, dont il est le successeur. Les orgues neuves qu'il a construites à Nancy sont celles de la paroisse de Bon-Secours, de Saint-Pierre, de Saint-Nicolas, de Saint-Vincent et Saint-Fiacre, l'orgue d'accompagnement de la cathédrale, et celui du couvent de Saint-Charles; mais son plus grand ouvrage est le grand orgue de Saint-Nicolas de Port (Meurthe), composé de quarante-quatre jeux, quatre claviers à la main et clavier de pédales.

CUVILLON (JEAN-BAPTISTE-PHILÉMON DE), violoniste, est né à Dunkerque (Nord) le 13 mai 1809. Admis comme élève au Conservatoire de Paris, le 30 janvier 1824, il y suivit le cours de violon d'Habeneck, et fit des études de contrepoint et de fugue sous la direction de Reicha. Le second prix de son instrument lui fut décerné au concours de 1825, et dans l'année suivante il obtint le premier prix en partage avec Becquié. (*Voy.* ce nom.) Issu d'une famille noble et ancienne dont la filiation est déjà constatée à la fin du quatorzième siècle et qui posséda les seigneuries du Firmont, de Ronecq, de Hollebeck, du Croquet, du Moulinet, de la Folie, du Rifflart, de Pérégrin, des Créquillons, de Weedrick et de la Hémaïde, en Flandre, suivant la généalogie dressée par Abraham-Charles-Augustin d'Hozier, en 1748. M. de Cuvillon avait reçu une éducation soignée. Il suivit les cours de droit de l'université de Paris, et fut licencié en cette science, le 29 août 1838, après avoir soutenu une thèse en latin et en français sur le droit romain et le code Napoléon; thèse imprimée dans la même année à Paris, chez M^{me} Huzard, in-4° de vingt et une pages. Resté fidèle cependant à la musique, pour laquelle il se sentait un penchant irrésistible, M. de Cuvillon remplit les fonctions de professeur adjoint du cours de violon d'Habeneck depuis 1843 jusqu'en 1848. Membre de la Société des concerts du Conservatoire, il occupe dans l'excellent orchestre de cette Société la place de premier violon au premier pupitre avec M. Tilmant,

ainsi qu'à la chapelle impériale. Il a composé plusieurs concertos de violon, des fantaisies, des morceaux de salon, et un duo pour violon et violoncelle, en collaboration avec Franchomme. Au nombre de ses ouvrages, on a gravé à Paris, chez Brandus, une *Fantaisie brillante sur des motifs d'Auber* pour violon avec accompagnement de piano ou d'orchestre, op. 11. M. de Cuvillon est un des violonistes les plus distingués de l'école française actuelle.

CUZZONI (M^me^). *Voy.* SANDONI (M^me^).

CYBULOWSKY (LUCAS), directeur du chœur de l'église décanale à Prague, occupait cette place en 1617. Ce musicien s'est fait connaître dans sa patrie par une grande quantité de musique d'église, telle que *graduels, offertoires*, etc. Ces ouvrages existent en manuscrit dans les églises de la Bohême.

CYPRIANUS (ERNEST-SALOMON), conseiller consistorial à Gotha, né à Ostein, dans la Franconie, en 1673, mourut en 1745. On a de lui une dissertation curieuse, intitulée *de Propagatione hæresium per cantilenas*; Londres, 1720, vingt-quatre pages in-4°.

CZAPECK (E.-L.), professeur de piano et compositeur à Vienne, est né en Bohême vers la fin du dix-huitième siècle. On a de lui environ soixante œuvres pour le piano, qui consistent en duos pour piano et violon, ou violoncelle, ou flûte, œuvres 8, 14, 24 et 25, Vienne, Mechetti et Pennauer; sonates, rondeaux, fantaisies, polonaises, etc., tous imprimés à Vienne, chez Mechetti; marches à quatre mains, œuvres 26 et 28, ibid.; danses, valses, etc.

CZARTH (GEORGES), né à Deutschenbrod en Bohême, en 1708, eut pour premier maître Timmer. Rosetti lui donna ensuite des leçons de violon, et Biarelli lui enseigna à jouer de la flûte. S'étant lié d'amitié avec François Benda, il partit avec lui pour Varsovie, où il entra au service du staroste Sucharewski. En 1733, il fut admis dans la chapelle du roi de Pologne; mais il n'y resta qu'un an. En 1734 il entra dans l'orchestre du prince royal de Prusse, qu'il suivit à Berlin en 1740, à son avénement au trône. En 1760 il quitta alors cette ville pour se rendre à Manheim, en qualité de violoniste de la chapelle de l'électeur palatin. Il y conserva cet emploi jusqu'à sa mort, arrivée en 1774. Outre une grande quantité de concertos, de trios, de solos et de symphonies qui sont restés en manuscrit, il a fait graver six solos pour la flûte et autant pour le violon, sur lesquels son nom a été écrit *Zarth*.

CZECK (EXPEDIT-FRANÇOIS-XAVIER), bon organiste et pianiste, né à Horciez en Bohême, le 4 décembre 1759. Il y apprit le chant et les éléments du piano. En 1772 il se rendit à Prague et entra comme contralto à l'église des *Barnabites*. Le directeur du chœur et maître de concert Jean Küttnohorsky le jeune, homme de beaucoup de mérite, le dirigea dans ses études musicales et littéraires; et, lorsque Czeck eut acquis quelque habileté, il lui confia souvent la direction de la musique de l'église. Le 14 septembre 1780, il entra au couvent des Prémontrés à Strahow, et y fut ordonné prêtre en 1787. Après avoir vécu dans ce monastère jusqu'en 1801, il devint pasteur à Mullhauer, et passa le reste de sa vie dans ce lieu. Il y est mort le 29 août 1808. On a de ce musicien un *Te Deum* pour chœur et orchestre, un *Credo* idem, une messe solennelle, plusieurs litanies, des danses allemandes pour l'orchestre, et plusieurs sonates pour le piano. Toute cette musique est en manuscrit.

CZERMAK (....), très-bon violoncelliste à Varsovie, naquit en Bohême vers 1710. En 1790 il vivait encore dans la capitale de la Pologne, et s'y faisait entendre, malgré son grand âge. Son jeu était encore agréable, particulièrement dans l'*Adagio*. Il a écrit un grand nombre de concertos pour son instrument: tous sont restés en manuscrit.

CZERMAK (ANTOINE), habile organiste, naquit en Bohême vers 1750. Il fut élève de Seger et apprit de lui les règles de la composition et l'art de jouer de l'orgue. Après avoir étudié les langues grecque, latine et la philosophie à Prague, il fut pendant plusieurs années organiste à l'église de Saint-Henri en cette ville, et se fit remarquer par sa belle manière d'accompagner le plain-chant. Il fut ensuite organiste de Sainte-Marie, puis de l'église des religieux de Sainte-Croix. Il mourut à Prague au mois d'août 1803. On connaît de lui des concertos d'orgue qu'il exécutait avec un rare talent.

CZERNOHORSKY (BOHUSLAZ), moine de l'ordre de S. François, naquit à Nimbourg en Bohême, dans la seconde moitié du dix-septième siècle. Grand musicien, compositeur pour l'église, et de plus organiste excellent, il fut pendant plusieurs années directeur du chœur dans l'église Sainte-Anne, à Padoue, et pendant son séjour dans cette ville il eut au nombre de ses élèves le célèbre violoniste et compositeur Tartini. De retour dans sa patrie, il occupa d'abord la position de maître de chapelle à la *Teinkirchen*, dans la vieille ville, à Prague, puis à l'église Saint-Jacques, dans la même ville. Il mourut en 1740, dans un second voyage qu'il faisait en Italie. Parmi ses élèves, on remarqua Joseph Seger ou Segr, Czeslaus, Kluckel, François

Tuma, Jean Zach et Christophe-Willibald Gluck. (*Voy.* ces noms.) Czernohorsky avait laissé en manuscrit une quantité considérable de musique d'église; malheureusement l'incendie qui détruisit le couvent des frères mineurs de Prague, en 1754, en a consumé la plus grande partie. En 1808 l'excellent organiste Kücharz possédait le motet *Laudetur Jesus-Christus*, à quatre voix et orchestre, composé par Czernohorsky.

CZERNY (Sanctas), excellent organiste et compositeur, naquit en Bohême en 1724. A l'âge de dix-neuf ans il entra chez les frères de la Charité; déjà son habileté dans l'art de jouer de l'orgue était remarquable; ses maîtres dans cet art avaient été *Seuhse* et *Tuma*. Ayant été nommé directeur de son ordre, il en remplit avec gloire les fonctions jusqu'à sa mort, qui arriva le 26 novembre 1775. Il a laissé en manuscrit un grand nombre de compositions pour l'Église.

CZERNY (Dominique), compositeur distingué, naquit à Nimbourg en Bohême le 30 octobre 1736. Dans sa jeunesse, il chanta d'abord la partie de contralto à l'église de Sainte-Égide, à Prague; plus tard il fit ses études à l'université de cette ville, et entra dans l'ordre des frères mineurs. En 1760 il fut nommé directeur du chœur de l'église Saint-Jacques. Tout semblait lui présager une heureuse carrière; mais la mort l'enleva avant qu'il eût atteint sa trentième année, le 2 mars 1766. Ses compositions sont encore estimées en Allemagne, et sont exécutées avec soin dans les églises de la Bohême.

CZERNY (Joseph), pianiste, compositeur et éditeur de musique, né le 17 juin 1785 à Horsitz, en Bohême, est mort à Vienne le 7 janvier 1842. On a cru qu'il était frère de Charles Czerny, mais cette opinion était une erreur, car ces deux artistes n'avaient même aucun lien de parenté. Le talent de Joseph sur le piano était moins que médiocre; ses compositions ne sont pas d'un ordre beaucoup plus élevé. On assure qu'il ne songeait point à écrire pour le piano avant que Charles eût donné de la célébrité au nom de *Czerny;* il comprit, dit-on, alors qu'il pouvait y avoir une bonne spéculation à publier des choses légères sous ce nom qui était aussi le sien, et que c'est cette idée qui a été l'origine d'environ soixante œuvres de variations, de fantaisies, de rondos, etc., qu'il a publiées. Quelques personnes ont mis même en doute qu'il eût jamais rien composé, disant qu'il faisait faire ses ouvrages par de jeunes artistes qu'il payait pour obtenir la permission de mettre son nom sur leurs productions. Quoi qu'il en soit, cette spéculation ne réussit pas longtemps; les pièces de piano qui portent le nom de Joseph Czerny sont déjà tombées dans l'oubli. Le meilleur élève formé par ses soins est M^{lle} Blahetka. Dans les derniers temps de sa vie, Czerny avait adopté la profession de libraire-éditeur.

CZERNY (Charles), pianiste et compositeur, est né à Vienne, le 21 février 1791. Son père Wenceszlas Czerny, né à Nimbourg en Bohême, au mois de septembre 1750, et professeur de piano, habitait dans la capitale de l'Autriche depuis 1785. Wenceszlas, trop pauvre pour faire donner à son fils les leçons d'un artiste en renom, fut le seul maître de Charles et l'exerça sur les œuvres de Jean-Sébastien Bach, de Mozart, de Clementi et de Beethoven. Les compositions de ce dernier étaient l'objet des prédilections du jeune artiste. Czerny apprit l'art d'écrire dans les traités didactiques de Kirnberger, d'Albrechtsberger et de quelques autres théoriciens. Destiné dès son enfance à l'enseignement du piano, il commença à donner des leçons en 1805, à l'âge de quatorze ans; depuis lors il n'a cessé de suivre cette carrière, et la vogue dont il a joui à Vienne comme professeur était telle, qu'il était obligé d'employer chaque jour plus de douze heures aux leçons qu'il donnait. Cette incessante occupation a peut-être nui au développement de son talent, quoique Czerny ait eu dans sa jeunesse une exécution chaleureuse et brillante. S'il eût pu se livrer à des études suivies, il y a lieu de croire qu'il aurait été compté parmi les virtuoses les plus remarquables. Il y a lieu de s'étonner qu'au milieu de tant de travaux Czerny ait trouvé le temps nécessaire pour écrire le nombre immense d'ouvrages connus sous son nom. Ses meilleurs élèves sont M^{lle} de Belleville (aujourd'hui M^{me} Oury), Liszt et Dœhler. Czerny était fort jeune quand il fit ses premiers essais dans tous les genres de composition : sans autre guide que lui-même, il jetait sur le papier toutes les idées dont il était assiégé : heureusement doué d'un goût naturel et de beaucoup de facilité, il suppléa par ces dons précieux aux leçons et à l'expérience qui lui manquaient. Cette expérience lui vint ensuite par l'exercice constant qu'il donna à ses facultés productrices. Ses ouvrages n'ont pas, sans doute, les qualités qui font vivre dans l'histoire les productions de l'art et qui les rendent classiques; mais ils sont agréables, brillants, et font valoir le talent des exécutants sans leur offrir de grandes difficultés à vaincre. On lui est redevable d'ailleurs d'une multitude d'études et d'ouvrages élémentaires d'une utilité incontestable pour l'exercice du mécanisme du piano. Il ne publia pas ses premières compositions, et, quoiqu'il eût commencé

à écrire dans sa première jeunesse, ce ne fut, dit M. de Seyfried, qu'en 1810, à l'âge de vingt-huit ans, qu'il fit paraître ses deux premiers ouvrages, savoir : les *variations concertantes* en *ré* pour piano et violon, et le *rondo brillant*, en *fa*, pour piano à quatre mains. Depuis lors jusqu'en 1836, il a publié le nombre, presque fabuleux, de huit cent cinquante productions grandes ou petites pour le piano, et dans ce nombre ne sont pas compris les arrangements d'une immense quantité de symphonies, d'oratorios, d'opéras, d'ouvertures, etc., ni sa traduction allemande du volumineux ouvrage de Reicha sur l'harmonie, ni sa grande *méthode de piano*, ni son traité de composition, ni vingt-quatre messes avec orchestre, quatre *Requiem*, trois cents graduels, motets, concertos, symphonies, quatuors et quintettis, chants avec et sans orchestre, qui sont encore en manuscrit, et dont le nombre s'élève à plus de quatre cents ouvrages. Une telle facilité tient du prodige. Indépendamment des ouvrages qui viennent d'être indiqués, on a de Charles Czerny un écrit intitulé *Umriss der ganzen Musik Geschichte. Dargestellt in einem Verzeichniss d. bedeutenderen Tonkünstler aller Zeiten*, etc. (Esquisse de toute l'histoire de la musique, représentée dans un catalogue des musiciens distingués de tous les temps, etc.); Mayence, Schott, in-4°.

Charles Czerny n'a pu écrire un si grand nombre d'ouvrages et se livrer à un enseignement si actif qu'en s'éloignant des plaisirs du monde et vivant retiré. Ce n'est pas cependant qu'il y eût rien en lui de cette âpreté sauvage qui porte certains artistes à vivre solitaires : il était homme aimable et de bonne compagnie ; mais les conditions qu'il s'était imposées pour ses travaux l'avaient obligé à se renfermer en lui-même. Il était petit de taille, d'une constitution frêle et d'un extérieur très-simple. On le disait un peu enclin à l'avarice; défaut ordinaire des hommes qui ont acquis une certaine fortune par de longs travaux et par beaucoup d'économie. Czerny est mort à Vienne le 15 juillet 1857, dans sa soixante-sixième année.

CZERWENKA (JOSEPH), excellent hautboïste, naquit le 6 septembre 1759 à Benadeck, en Bohême. Son premier maître pour son instrument fut Stiasny, de Prague. En 1789 il fut employé chez le prince évêque de Breslau, comte Schafgotsche, à Johannisberg, en Silésie ; il resta dans cette résidence jusqu'en 1790. A cette époque, il fut appelé à Eisenstadt en Hongrie, pour entrer dans la chapelle du prince Esterhazy, où son oncle, *François Czerwenka*, ou *Czerwencka*, était bassoniste de talent, sous la direction de Haydn. De là Joseph Czerwenka se rendit à Vienne, en 1794, et y continua ses études, sous la direction de Triebense l'aîné. Peu de temps après, il fut engagé pour jouer les solos dans la chapelle impériale et au théâtre de la cour. Plus tard il ajouta à ces places celle de professeur au Conservatoire de Vienne. Après avoir excité l'admiration des connaisseurs pendant plus de trente-cinq ans, Czerwenka s'est retiré, en 1820, pour jouir du repos et de l'indépendance pendant ses dernières années. Il est mort à Vienne, le 23 juin 1835, dans la soixante-seizième de son âge. On n'a pas trouvé jusqu'ici d'artiste dont le talent fasse oublier celui de Czerwenka.

CZERWENKA (THÉODORE), appelé *le jeune*, naquit à Benadeck, en 1762. Comme son frère, il étudia le hautbois sous la direction de Stiasny. Après avoir été attaché à la chapelle du roi de Prusse pendant plusieurs années, il se rendit à Saint-Pétersbourg, et fut employé dans la musique de l'empereur de Russie. Il est mort dans cette ville en 1827. On a de lui quelques solos pour le hautbois.

CZEYKA (VALENTIN), né à Prague en 1769, fut enfant de chœur à l'église Saint-Jacques, et apprit à jouer de plusieurs instruments à vent. Il acquit particulièrement un talent distingué sur le basson, et fut admis dans la chapelle du comte Pachta, pour jouer les solos sur cet instrument. En 1802, il se rendit à Vienne et entra dans l'orchestre d'un théâtre de cette ville. Pendant près de vingt ans il y remplit honorablement ses fonctions comme concertiste ; ensuite il accepta la place de chef de musique d'un régiment autrichien qui était en garnison à Naples; plus tard il fut rappelé en Allemagne parce que ses connaissances dans les langues slaves le rendaient propre à diriger le corps de musique qu'on recrutait dans la Gallicie. Il occupait encore ce poste en 1835, quoiqu'il ne fût plus jeune. Czeyka a écrit sept concertos pour le basson, et des marches militaires qui sont encore en manuscrit.

D

DABADIE (...), acteur de l'Opéra de Paris, né dans le midi de la France vers 1798, entra au Conservatoire de musique en 1818, fut reçu peu de temps après élève pensionnaire de l'Opéra et débuta dans le rôle de *Cinna*, de *la Vestale*, le 12 décembre 1819. Admis comme double de *Lays*, il en fut nommé le remplaçant au mois de janvier 1821, et devint chef de l'emploi de baryton à l'époque de la retraite du vieux chanteur. Mis à la pension en 1836, il s'est rendu en Italie, et y a chanté pendant plusieurs années sur divers théâtres. C'est pour Dabadie que Rossini a écrit le rôle de *Guillaume Tell*. Ce chanteur est mort à Paris en 1856.

DABADIE (M^me Louise-Zulmé), épouse du précédent, autrefois M^lle Leroux, est née à Paris, le 20 mars 1804. Ayant été admise au Conservatoire de musique de cette ville le 9 juillet 1814, elle entra d'abord dans une classe de solfége, où elle fit de rapides progrès, puis étudia le chant sous la direction de Plantade. Le 31 janvier 1821, elle débuta avec succès à l'Opéra, dans le rôle d'*Antigone*, d'*OEdipe à Colone*. Le 23 mars de cette année, elle reçut un engagement à ce théâtre comme *double*; peu de temps après elle fût choisie pour remplacer M^me Branchu et M^lle Grassari en leur absence, et, après la retraite de la première de ces actrices, elle eut le rang de premier sujet. En 1822 elle a épousé Dabadie, acteur de l'Opéra. Les brillants débuts de M^me Dabadie semblaient lui promettre un bel avenir; cependant sa voix a subi une altération sensible après un petit nombre d'années, et, en 1835, elle fut obligée de prendre sa retraite. Deux causes paraissent avoir agi sur cette altération prématurée de l'organe vocal de M^me Dabadie : la première se trouve dans le déplorable système de *chant crié* qui était en usage à l'Opéra de Paris et au Conservatoire, dans certaines classes, à l'époque où la cantatrice faisait ses études de musique; la seconde, dans l'imprudence qu'on a eue de la faire débuter avant qu'elle eût atteint sa dix-septième année, et conséquemment avant que sa voix eût acquis tout son développement.

DACHSER (Jacques), professeur au collége d'Augsbourg, appelé à cet emploi en 1535, est auteur d'anciennes mélodies de psaumes et de cantiques publiés sous ce titre : *Der ganz Psalter zur Kirchenübung in Gesangweyss sampt der geistlierten Melodyen;* Augsbourg, 1538, in-8°. (*Voy.* la description de ce rarissime psautier, avec le chant noté, dans le livre de Riederer intitulé : *Einfahrt des teutsch. Gesangs*, p. 295.)

DACHSTEIN (Wolfgang), compositeur de mélodies chorales, particulièrement de celles qui commencent par ces mots : *An Wasserflüssen Babylon; Ach Gott, wie lang; Aus tiefer Noth; Ich glaub', darum red'ich*, etc., vécut dans la première moitié du seizième siècle. On peut voir, sur ce point d'histoire du chant choral de la religion protestante, un bon article par *K. Kalbitz*, de Jéna, dans la *Gazette générale de musique de Leipsick* (ann. 1836, n° 13). Dachstein fut d'abord prêtre catholique à Strasbourg, puis adopta la réforme de Luther en 1524, se maria, et fut vicaire et organiste de l'église Saint-Thomas de la même ville.

DACIER (Anne LEFÈVRE), fille du célèbre Tannegui Lefèvre, naquit à Saumur en 1651, épousa Dacier en 1683, et mourut à Paris le 17 août 1720, à l'âge de soixante-neuf ans, après avoir passé dans des souffrances continuelles les deux dernières années de sa vie. Il n'est point de l'objet de ce livre d'examiner ici les travaux de cette femme célèbre; je ne citerai que son édition de Térence (Paris, 1688, 3 vol. in-12; Amsterdam, 1691; Zittau, 1705; Rotterdam, 1717, etc.), dans laquelle on trouve une dissertation assez bonne *sur les flûtes des anciens*. Elle a été traduite en allemand par Frédéric-Chrétien Rackemann, et insérée par Marpurg dans ses *Essais critiques et historiques sur la musique*, t. II, p. 224-232.

DACOSTA (Isaac-Franco), clarinettiste distingué, est né à Bordeaux le 17 janvier 1778. Son père, qui exerçait la profession du commerce, était amateur de musique et jouait bien du violon. Il initia le jeune Franco aux premiers éléments de l'art qu'il aimait. Le premier instrument que joua Dacosta était le flageolet; mais bientôt il l'abandonna pour la clarinette, sur laquelle il fit de rapides progrès, presque sans autre guide que lui-même. A l'âge de quatorze ans, il entra dans la musique d'un régiment en garnison à Bordeaux : son engagement était de quatre ans. Ce temps fut mis à profit par lui dans des études persévérantes qui lui firent acquérir une habileté précoce. Il était à peine par-

venu à l'âge de dix-huit ans, lorsqu'il se fit entendre au théâtre de Bordeaux, avec un brillant succès. Il conçut alors l'espoir de se faire un nom honorable dans l'art, et prit la résolution de se rendre à Paris. Ce projet reçut son exécution en 1797. Un de ses amis, pianiste de talent, l'accompagnait dans son voyage, dont la durée ne fut pas moins de trois mois avant qu'ils arrivassent au but, parce qu'ils s'arrêtaient dans les plus petites localités pour y donner des concerts, afin de fournir aux dépenses de la route. Arrivé enfin à Paris, Dacosta fut admis comme élève au Conservatoire, et y reçut des leçons du célèbre clarinettiste Xavier Lefevre. Le premier prix de son instrument lui fut décerné au concours de 1798. C'est alors qu'atteint par la conscription militaire, il entra comme clarinettiste dans la musique de la garde du Directoire, d'où il passa plus tard dans celle de la garde impériale. A la même époque il était attaché à l'orchestre du *théâtre Molière*, d'où il passa, en 1807, à celui du Théâtre-Italien, en qualité de première clarinette. Après la retraite de Lefevre, il lui succéda comme première clarinette à l'Opéra, appelé alors *Académie royale de musique*. Il avait été attaché à la Chapelle impériale pendant plusieurs années : il conserva cette position dans la chapelle du roi, à l'époque de la chute de l'empire, et, de plus, il obtint l'emploi de sous-chef de musique des gardes du corps, par la protection de la duchesse d'Angoulême. Après une longue carrière honorablement remplie, Dacosta s'est retiré de ses emplois en 1842, pour aller finir ses jours dans sa ville natale et vivre du revenu des pensions qu'il a laborieusement gagnées. Octogénaire, au moment où cette notice est écrite, il vit en paix, jouissant de l'estime de ses concitoyens, et sensible encore à l'art qu'il a cultivé avec succès. On a de lui quatre concertos pour la clarinette avec orchestre, un concertino dédié à Beer, quelques fantaisies et thèmes variés, ainsi que plusieurs romances dans lesquelles on remarque du sentiment et du goût.

DAGINCOURT (JACQUES-ANDRÉ) (1), né à Rouen en 1684, fit ses études musicales dans la maîtrise de la cathédrale de cette ville, puis fut organiste de l'abbaye de Saint-Ouen. En 1718 il se rendit à Paris, et y vécut d'abord en donnant des leçons de clavecin. Quelques années après, il obtint la place d'organiste de Saint-Merry. Inférieur à Daquin, à Calvière et surtout à Couperin, il n'était cependant pas sans talent dans l'exécution. Sa douceur lui avait fait beaucoup d'amis qui exagéraient son mérite ; cette bienveillance qui lui était acquise fit faire quelquefois des injustices à ses concurrents dans les épreuves d'orgue où il se présentait. C'est ainsi qu'il l'emporta un jour sur Calvière, bien supérieur à lui, quoique Couperin fût au nombre des juges. Ce fut peut-être aussi cette bienveillance qui lui fit obtenir, en 1727, une des places d'organistes du roi. Vers 1745 Dagincourt renonça à toutes ses places, et se retira à Rouen, où il mourut environ douze ans après. En 1733 il avait publié à Paris un livre de pièces de clavecin, ouvrage faible d'invention, et qui prouve peu d'habileté dans l'art d'écrire.

DAGNEAUX (PIERRE), maître de musique de l'église paroissiale de Saint-Magloire à Pontorson, en Bretagne, dans le dix-septième siècle, a publié une messe à quatre voix de sa composition, intitulée *Missa quatuor vocum ad imitationem moduli : Vox exultationis*; Paris, Robert Ballard, 1666, in-fol.

DAHMEN (JEAN-ANDRÉ), habile violoncelliste et compositeur pour son instrument, naquit en Hollande vers le milieu du dix-huitième siècle. Il vivait à Londres en 1794. On connaît de sa composition plusieurs œuvres de duos et de sonates pour le violoncelle, gravés à Londres, à Paris, et à Offenbach ; trois quatuors pour deux violons, alto et basse, op. 3, Offenbach, 1798 ; et trois trios pour deux violons et basse, Paris, Érard. Dans son œuvre seizième, composé de trois duos pour deux violons, Paris, Naderman, son nom est écrit *Dammen*. Dahmen a eu deux fils qui ont vécu en Hollande : l'aîné était flûtiste à Amsterdam ; l'autre, corniste à Rotterdam.

DALAYRAC (NICOLAS), compositeur dramatique, naquit à Muret en Languedoc, le 13 juin 1753. Dès son enfance, un goût passionné pour la musique se manifesta en lui ; mais son père, subdélégué de la province, qui n'aimait point cet art, et qui destinait le jeune Dalayrac au barreau, ne consentit qu'avec peine à lui

(1) M. l'abbé Langlois lui donne le prénom de François, d'après les registres de la cathédrale de Rouen, dans sa *Revue des maîtres de chapelle et musiciens de la métropole de Rouen*, insérée dans le *Précis analytique des travaux de l'Académie des Sciences, belles-lettres et arts de cette ville*; Rouen, 1850. D'après les mêmes documents, Dagincourt obtint l'orgue de la cathédrale de Rouen en 1706, conserva cette place jusqu'en 1718, et eut pour successeur Laurent Desmazures, de Marseille, d'où il suit que la date de 1733 donnée par Laborde, dans son *Essai sur la musique*, comme celle de la mort de Dagincourt, est fausse. Dans l'intervalle de cinquante-deux ans, pendant lequel Dagincourt conserva sa place d'organiste de la cathédrale de Rouen, il dut avoir des remplaçants, puisqu'il occupa d'autres emplois à Saint-Ouen, à Paris et à Versailles.

donner un maître de violon, qui lui fit bientôt négliger le *Digeste* et ses commentateurs. Le père s'en aperçut, supprima le maître, et notre musicien n'eut d'autre ressource que de monter tous les soirs sur le toit de la maison pour étudier sans être entendu. Les religieuses d'un couvent voisin trahirent son secret ; alors ses parents, vaincus par tant de persévérance, et craignant que cette manière d'étudier n'exposât les jours de leur fils, lui laissèrent la liberté de suivre son penchant. Désespérant d'en faire un jurisconsulte, on l'envoya à Paris en 1774, pour être placé dans les gardes du comte d'Artois. Arrivé dans cette ville, Dalayrac ne tarda point à se lier avec plusieurs artistes, particulièrement avec Langlé, élève de Caffaro, qui lui enseigna l'harmonie. Ses premiers essais furent des quatuors de violon, qu'il publia sous le nom d'un compositeur italien. Poussé par un goût irrésistible vers la carrière du théâtre, il écrivit en 1781 la musique de deux opéras-comiques intitulés *le Petit Souper* et *le Chevalier à la mode*, qui furent représentés à la cour et qui obtinrent du succès. Enhardi par cet heureux essai, il se hasarda sur le théâtre de l'Opéra-Comique, et débuta en 1782 par *l'Éclipse totale*, qui fut suivie du *Corsaire*, en 1783. Dès lors il se livra entièrement à la scène française; et dans l'espace de vingt-six ans, ses travaux, presque tous couronnés par le succès, s'élevèrent au nombre de cinquante opéras. En voici la liste avec les dates : 1° *L'Éclipse totale*, 1782. — 2° *Le Corsaire*, 1783. — 3° *Les Deux Tuteurs*, 1784. — 4° *La Dot*, 1785. — 5° *L'Amant-statue*, id. — 6° *Nina*, 1786. — 7° *Azemia*, 1787. — 8° *Renaud d'Ast*, id. — 9° *Sargines*, 1788. — 10° *Raoul de Créqui*, 1789. — 11° *Les Deux Petits Savoyards*, id. — 12° *Fanchette*, id. — 13° *La Soirée orageuse*, 1790. — 14° *Vert-Vert*, id. — 15° *Philippe et Georgette*, 1791. — 16° *Camille, ou le Souterrain*, id. — 17° *Agnès et Olivier*, id. — 18° *Élise-Hortense*, 1792. — 19° *L'Actrice chez elle*, id. — 20° *Ambroise, ou Voilà ma journée*, 1793. — 21° *Roméo et Juliette*, id. — 22° *Urgande et Merlin*, id. — 23° *La Prise de Toulon*, id. — 24° *Adèle et Dorsan*, 1794. — 25° *Arnill*, 1795. — 26° *Marianne*, id. — 27° *La Pauvre Femme*, id. — 28° *La Famille américaine*, 1796. — 29° *Gulnare*, 1797. — 30° *La Maison isolée*, id. — 31° *Primerose*, 1798. — 32° *Alexis, ou l'Erreur d'un bon père*, id. — 33° *Le Château de Monténéro*, id. — 34° *Les Deux Mots*, id. — 35° *Adolphe et Clara*, 1799. — 36° *Laure*, id. — 37° *La Leçon, ou la Tasse de glace*, id. — 38° *Catinat*, 1800.

— 39° *Le Rocher de Leucade*, id. — 40° *Maison à vendre*, id. — 41° *La Boucle de cheveux*, 1801. — 42° *La Tour de Neustadt*, id. — 43° *Picaros et Diégo*, 1803. — 44° *Une Heure de mariage*, 1804. — 45° *La Jeune Prude*, id. — 46° *Gulistan*, 1805. — 47° *Lina, ou le Mystère*, 1807. — 48° *Koulouf, ou les Chinois*, 1808. — 49° *Le Poète et le Musicien*, 1811. En 1804 il avait donné à l'Opéra un ouvrage intitulé *Le Pavillon du Calife*, en un acte; depuis sa mort on a arrangé cette pièce pour le théâtre Feydeau, où elle a été représentée en 1822, sous le titre du *Pavillon des Fleurs*.

Dalayrac avait le mérite de bien sentir l'effet dramatique et d'arranger sa musique convenablement pour la scène. Son chant est gracieux et facile, surtout dans ses premiers ouvrages; malheureusement ce ton naturel dégénère quelquefois en trivialité. Nul n'a fait autant que lui de jolies romances et de petits airs devenus populaires ; genre de talent nécessaire pour réussir auprès des Français, plus chansonniers que musiciens. Son orchestre a le défaut de manquer souvent d'élégance; cependant il donnait quelquefois à ses accompagnements une couleur locale assez heureuse : tels sont ceux de presque tout l'opéra de *Camille*, de celui de *Nina*, du chœur des matelots d'*Azémia* et de quelques autres. On peut lui reprocher d'avoir donné souvent à sa musique des proportions mesquines ; mais ce défaut était la conséquence du choix de la plupart des pièces sur lesquelles il écrivait ; pièces plus convenables pour faire des comédies ou des vaudevilles que des opéras. Que faire, en effet, sur des ouvrages tels que *les Deux Auteurs, Philippe et Georgette, Ambroise, Mariane, Catinat, la Boucle de Cheveux, Une Heure de mariage, la Jeune Prude*, et tant d'autres ? Dalayrac était lié avec quelques gens de lettres qui ne manquaient pas de lui dire, en lui remettant leur ouvrage: « Voici ma pièce; elle « pourrait se passer de musique ; ayez donc soin « de ne point en ralentir la marche. » Partout ailleurs un pareil langage eût révolté le musicien ; mais, en France, le public se connaissait en musique comme les poëtes, et, pourvu qu'il y eût des chansons, le succès n'était pas douteux. C'est à ces circonstances qu'il faut attribuer le peu d'estime qu'ont les étrangers pour le talent de ce compositeur, et l'espèce de dédain avec lequel ils ont repoussé ses productions. Ce dédain est cependant une injustice; car on trouve dans ses opéras un assez grand nombre de morceaux dignes d'éloge. Presque tout *Camille* est excellent; rien de plus dramatique que le trio de la cloche au premier acte, le duo de Ca-

mille et d'Alberti, et les deux premiers finales. La couleur de Nina est sentimentale et vraie; enfin on trouve dans *Azémia*, dans *Roméo et Juliette*, et dans quelques autres opéras, des inspirations très-heureuses.

Deux pièces de Dalayrac, *Nina* et *Camille*, ont été traduites en italien et mises en musique, la première par Paisiello, et la seconde par Paër; et comme on veut presque toujours comparer des choses faites dans des systèmes qui n'ont point d'analogie, les journalistes n'ont pas manqué d'immoler Paisiello à Dalayrac, et d'exalter l'œuvre du musicien français aux dépens de celle du grand maître italien. Sans doute la *Nina* française est excellente pour le pays où elle a été faite; mais le chœur *Dormi o cara*, l'air de Nina au premier acte, l'admirable quatuor *Come! partir!* et le duo de Nina et de Lindoro, sont des choses d'un ordre si supérieur, que Dalayrac, entraîné par ses habitudes, et peut-être par ses préjugés, n'eût pu même en concevoir le plan. Il est vrai que le public parisien a pensé longtemps comme les journalistes; mais ce n'est pas la faute de Paisiello.

Le talent estimable de Dalayrac était rehaussé par la noblesse de son caractère. En 1790, au moment où la faillite du banquier Savalette de Lange venait de lui enlever le fruit de dix ans de travaux et d'économie, il annula le testament de son père qui l'instituait son héritier au préjudice d'un frère cadet. Il reçut en 1798, sans l'avoir sollicité, le diplôme de membre de l'Académie de Stockholm, et, quelques années après, fut fait chevalier de la Légion d'honneur, lors de l'institution de cet ordre. Il venait de finir son opéra : *le Poète et le Musicien*, qu'il affectionnait, lorsqu'il mourut à Paris, le 27 novembre 1809, sans avoir pu mettre en scène ce dernier ouvrage. Il fut inhumé dans son jardin à Fontenay-sous-Bois. Son buste, exécuté par Cartellier, a été placé dans le foyer de l'Opéra-Comique, et sa vie écrite par R. C. G. P. (René-Charles-Guilbert Pixerécourt), a été publiée à Paris, en 1810, un vol. in-12.

Après que l'assemblée nationale eut rendu les décrets qui réglaient les droits de la propriété des auteurs dramatiques, les directeurs de spectacles se réunirent pour élever des contestations contre les dispositions de ces décrets, et firent paraître une brochure à ce sujet. Peu de temps après la publication de cet écrit, Dalayrac fit imprimer une réfutation de ce qu'il contenait, sous ce titre : *Réponse de Dalayrac à MM. les directeurs de spectacles, réclamant contre deux décrets de l'Assemblée nationale de 1789, lue au comité d'instruction publique, le* 26 *décembre* 1791 ; Paris , 1791, dix-sept pages in-8°.

DALBERG (CHARLES-THÉODORE-ANTOINE-MARIE, prince DE), né au château de Herrnsheim, le 8 février 1744, fut évêque de Ratisbonne, d'Aschaffenbourg et de Wetzlar, archevêque , archichancelier de l'Empire, et prince primat de la Confédération du Rhin. Il mourut à Ratisbonne le 10 février 1817. La vie politique de ce personnage n'appartient pas à un livre de la nature de celui-ci. Savant et philosophe, il fut un des hommes les plus distingués de l'Allemagne dans la seconde moitié du dix-huitième siècle et au commencement de celui-ci. Au nombre de ses ouvrages, on remarque : *Principes d'esthétique* (Francfort, 1794); *de l'Influence des sciences et des beaux-arts sur la tranquillité publique* (Von der Einflusse der Wissenschaften und Schœnenkünste in Beziehung auf œffentliche Ruhe ; Erfurt, 1793, in-8°), enfin quelques morceaux détachés sur les arts, dans les journaux littéraires et scientifiques. On y trouve des considérations sur la musique.

DALBERG (JEAN-FRÉDÉRIC-HUGUES, BARON DE), frère du prince primat de la confédération du Rhin, est né à Coblence en 1752. Après avoir été successivement conseiller de l'électeur de Trèves à Coblence, et chanoine de Worms, il est mort à Aschaffenbourg en 1813. Il était pianiste habile et compositeur de la bonne école. On connaît de lui vingt-huit œuvres de musique pratique, consistant en quatuors pour piano, hautbois, cor et basson ; trios pour piano, violon et violoncelle ; duos pour deux pianos; plusieurs œuvres de sonates, dont quelques-unes à quatre mains ; des variations, des polonaises , des canons, des chansons allemandes et françaises, et enfin une cantate intitulée *les Plaintes d'Ève* (extraite de *la Messiade* de Klopstock), publiée à Spire, en 1785. Le baron de Dalberg s'est aussi fait connaître comme écrivain sur la musique par les ouvrages suivants : 1° *Blick eines Tonkünstlers in die Musik der Geister, an Philipp Haake* (Coup d'œil d'un musicien sur la musique des esprits de Philippe Haake); Manheim, 1777, in-12 de vingt et une pages. — 2° *Von Erkennen und Erfinden* (du Savoir et de l'Invention) ; Francfort, 1791, in-8°. Ce petit ouvrage renferme des vues assez fines sur l'invention et le génie musical. — 3° *Gita-govinda, oder Gesænge eines indianischen Dichters, mit Erlaüterungen* (Gita-govinda, ou Chants d'un poète indien, avec des éclaircissements). — 4° *Untersuchungen über den Ursprung der Harmonie* (Recherches sur l'origine de

l'harmonie), in-8°; Erfurt, 1801. On y trouve des aperçus curieux sur l'affinité des tons et leurs rapports consonnants et dissonants. La partie historique ne présente pas moins d'intérêt; on y remarque des observations : 1° sur les instruments des anciens et leur usage; 2° sur l'échelle musicale d'*Olympe*, citée par Plutarque, et son analogie avec celle des Chinois et une ancienne gamme écossaise; 3° sur plusieurs échelles anciennes; 4° sur la culture de la musique chez les Chinois, les Indiens et les Grecs; 5° sur l'ancienne *lyre* à quatre cordes, particulièrement sur celle d'*Orphée*; 6° sur les premiers essais de la musique à plusieurs parties; 7° *Ueber die Musik der Indier* (Sur la musique des Indiens, traduit de l'anglais de William Jones, et accompagné de notes et d'additions, cent cinquante pages in-4°; Erfurt, 1802). L'original de ce mémoire, composé par W. Jones, président de la Société de Calcutta, a été inséré dans le troisième volume des *Transactions* de cette Société, publié à Londres, en 1792. Il renferme des renseignements intéressants sur cette matière; malheureusement les bornes d'un mémoire académique n'avaient pas permis à son auteur de faire usage de tous les matériaux qu'il avait rassemblés. Le baron de Dalberg, pour suppléer à ses omissions, s'est occupé pendant plusieurs années à recueillir des notices authentiques sur la musique des Indiens, des Persans, des Arabes et des Chinois. Sir Richard Jonhson, ami et collègue de W. Jones, lui communiqua les dessins des mythes musicaux des Indiens, qui n'avaient point encore été gravés à Londres. Pour ne rien laisser à désirer, le traducteur, qui était parvenu à se procurer une collection rare de chansons indiennes, publiée à Calcutta, en 1789, par *W. Hamilton Bird*, en enrichit son travail, en y ajoutant plusieurs airs arabes, persans et chinois, pour en faire la comparaison avec ceux des Hindous. Ce volume et le travail de Villoteau, dans la description de l'Égypte, sont ce qu'il y a de mieux sur la musique des peuples orientaux. — 8° *Die Aeolsharfe, eine allegorischer Traum* (La Harpe éolienne, songe allégorique); Erfurt, 1801, soixante-douze pages in-8°. On y trouve des détails sur le mécanisme de cet instrument; mais l'ouvrage de M. Kastner (*voy.* ce nom) sur le même sujet a rendu celui de Dalberg inutile. — 9° *Ueber griechische Instrumental Musik und ihre Wirkung* (sur la Musique instrumentale des Grecs et ses effets), dans la *Gazette musicale de Leipsick*, neuvième année, p. 17.

Le baron de Dalberg ne s'est point borné à des travaux sur la musique : il est auteur d'un ouvrage estimé sur les religions de l'Orient, auquel il a donné le cadre d'un roman, et qu'il a intitulé *Histoire d'une famille Druse*; ce livre a été traduit en français sous le titre de *Mehald et Zedli*; Paris, 1811, deux volumes in-12.

DALLA BELLA (DOMINIQUE), maître de chapelle de la cathédrale de Trévise, vécut au commencement du dix-huitième siècle. Il se fit connaître comme compositeur de musique d'église et de musique instrumentale. Kiesewetter possédait de cet artiste, en manuscrits, dont plusieurs autographes : Trois messes à 4 voix, une à trois, pour 2 ténors et basse; une *idem* à 8 avec violons; une messe de *Requiem* à 4 voix pour 2 ténors, baryton et basse; une messe funèbre à 4 avec orgue; deux *Gloria* à 4 avec violons; un *Te Deum* à 6 voix en deux chœurs; des psaumes de *Tierce* à 8 voix en deux chœurs, avec violons; le psaume *Deus in adjutorium* à 4 avec orchestre; un *Veni Creator* à 4 avec instruments; un *Salve regina* pour soprano seul avec 2 violons, violoncelle et basse continue; un autre *Salve Regina* à 4 avec orgue; l'hymne *Veni sponsa Christi* à 4 avec violons. Tous ces ouvrages sont aujourd'hui à la bibliothèque impériale de Vienne.

DALLA CASA (LOUIS), professeur de piano, né en Italie et fixé à Paris, s'est fait connaître par une méthode de piano intitulée *l'Art de déchiffrer*. Cet ouvrage, formé sur un plan nouveau, a été approuvé en 1854 par le comité des études du Conservatoire de Paris, et par l'Académie des beaux-arts de l'Institut, sur le rapport de M. Ambroise Thomas.

DALLANS (RALPH), constructeur d'orgues anglais, vivait à Londres vers le milieu du dix-septième siècle. Il est mort à Greenwich, au mois de février 1672. Dallans a construit les orgues du nouveau Collège et de l'École de musique à Oxford.

DALL'ARMI (JEAN), mathématicien, né dans le Tyrol vers la fin du dix-huitième siècle, et qui s'est fixé à Rome vers l'année 1814, a publié dans cette ville : 1° *Ristretto di fatti acustici, letto nell' Academia de' Lincei*; Rome, 1821, édition lithographique autographiée. — 2° *Estratto del Ristretto di fatti acustici, provenienti dall' autore*; ibid., 1821. — 3° *Parte seconda del Ristretto di fatti acustici*; ibid. 1821. Ces recherches sur l'acoustique ont été insérées dans le *Giornale arcadico di Roma*, novembre 1821, p. 164; décembre, p. 321 (1821); janvier 1822, p. 48; février, p. 221 (1822).

DALLERY (CHARLES), constructeur d'orgues, né à Amiens vers 1710, exerça d'abord

la profession de tonnelier dans sa ville natale. Doué d'un esprit d'invention pour la mécanique, il entreprit de réformer celle des orgues, dont le bruit désagréable nuisait à l'effet de ces instruments; réforme que personne avant lui n'avait tenté de faire. C'est à lui qu'on doit les belles orgues de Saint-Nicolas-aux-Bois, de l'abbaye de Clairmarais, en Flandre, et enfin le bel orgue de l'abbaye d'Anchin, instrument à cinq claviers, dont ceux du positif et du grand orgue ont cinq octaves, ceux de récit et d'écho, trois octaves, et celui de pédale deux octaves et demie. Cet orgue est maintenant à l'église de Saint-Pierre à Douai; malheureusement l'emplacement n'était pas assez grand pour le remonter dans ses proportions primitives, et l'on a été obligé de réduire à cinquante-deux le nombre de ses registres, qui était originairement de soixante-quatre. Mais, tel qu'il est, c'est encore un magnifique instrument. L'auteur de cette Biographie l'a joué pendant plusieurs années, et, par l'étude qu'il avait faite des qualités et des défauts de ses différents registres, était parvenu a en tirer des combinaisons de jeux d'un grand effet. On ignore l'époque de la mort de Dallery.

DALLERY (Pierre), neveu du précédent et son élève dans la facture des orgues, est né le 6 juin 1735, à Buire-le-Sec, près de Montreuil-sur-Mer. Jusqu'à l'âge de vingt-six ans, il travailla sous la direction de son oncle, et l'aida dans la construction des orgues dont il vient d'être parlé. Son premier ouvrage fut l'orgue des missionnaires de Saint-Lazare, faubourg Saint-Denis, dont toutes les parties pouvaient déjà servir de modèle sous le rapport de la mécanique. Clicquot, qui fut appelé comme arbitre pour la réception de cet orgue, donna les plus grands éloges à son auteur, le chargea de la reconstruction de l'orgue de la paroisse Saint-Laurent, et finit par s'associer à lui. C'est à la réunion de ces hommes habiles que la capitale dut les orgues magnifiques de Notre-Dame, de Saint-Nicolas des Champs, de Saint-Merry, de la Sainte-Chapelle, de la chapelle du roi à Versailles, et d'une multitude d'autres qui n'existent plus. Leur association cessa avant que Clicquot eût entrepris la construction de l'orgue de Saint-Sulpice. On dit que cet habile artiste, mécontent de ce dernier ouvrage, s'écria que, depuis sa séparation avec Pierre Dallery, il n'avait plus rien fait de bon. C'est de ce moment que date la réputation que ce dernier s'est acquise. Il refit à neuf l'orgue des Missionnaires de Saint-Lazare en lui donnant l'harmonie qui lui manquait. Il fit ensuite le joli orgue de la paroisse de Sainte-Suzanne de l'Ile de France, ceux de la Madeleine d'Arras, de la paroisse de Bagnole, de Charonne, du chapitre de Saint-Étienne des Grés, etc., sans compter les petites orgues de chambre, dont l'invention est faussement attribuée par dom Bédos à un facteur nommé *Lépine*, qui n'en a jamais fait, mais qui a fabriqué des clavecins organisés. Dallery s'est retiré en 1807, et a cessé de travailler après avoir terminé des réparations à l'orgue de Saint-Étienne-du-Mont.

Les descendants des deux facteurs qui viennent d'être nommés n'ont pas soutenu l'éclat du nom qu'ils portaient. Le premier, Pierre-François Dallery, né à Paris en 1764, était élève de son père et de Henri Clicquot. Il fut presque toujours employé à des réparations ou à des reconstructions d'anciennes orgues, et n'eut jamais occasion de faire de grands travaux. L'état de gêne dans lequel il passa presque toute sa vie lui faisait employer de mauvais matériaux qui nuisaient à la solidité de ses ouvrages. Il mourut à Paris en 1833.

Son fils, Louis-Paul Dallery, eut le titre de *facteur du roi*. Il naquit à Paris le 24 février 1797. Son premier ouvrage, exécuté sous la direction de son père, fut l'orgue de la chapelle des Tuileries. Cet instrument lui fit peu d'honneur; car, deux ans après qu'il eut été mis en place, il fallut le démonter : les réparations qu'on y fit ne l'améliorèrent pas, et en 1830 il fallut le remplacer par un orgue d'Érard. Dallery a mieux réussi l'orgue de Bernay en Normandie, qu'il construisit en 1823. Ses travaux principaux consistent dans la reconstruction de l'orgue de Saint-Ouen à Rouen, terminée en 1838, et qui a coûté 30,000 francs; dans la même année, la réparation de l'orgue de la cathédrale de Paris; en 1842, celle de l'orgue de l'église Saint-Thomas d'Aquin; et en 1844, la reconstruction de l'orgue de Saint-Germain l'Auxerrois. Tout cela est plus ou moins médiocre.

DALLERY (Thomas-Charles-Auguste), fils de Charles, naquit à Amiens le 4 septembre 1754, et mourut à Jouy-en-Josas (Seine-et-Oise), le 1er juin 1835. Doué de dispositions naturelles pour la mécanique, il construisit à l'âge de douze ans de petites horloges à équation : plus tard il se livra à la profession de son père, et introduisit dans la partie mécanique des orgues quelques améliorations dont M. Chopin, son gendre, a parlé dans un mémoire présenté à l'Académie des sciences, de l'Institut de France en 1844, mais dont il n'indique pas la nature. Il paraît toutefois que le mérite de Dallery dans la facture des orgues était hors de contestation, car on lui confia la construction d'un grand orgue pour la cathédrale d'Amiens. M. Chopin dit que

la somme accordée pour la confection de cet instrument avait été portée à *quatre cent mille livres*; il y a sans doute une erreur dans ce chiffre, car jamais orgue, quelle qu'en fût la dimention, n'a occasionné une dépense qui approchât de cette somme. Quoi qu'il en soit, celui qui avait été projeté pour la cathédrale d'Amiens ne fut pas fait, parce que les églises furent fermées au milieu des excès de la révolution française. Dallery porta alors ses vues sur d'autres objets ; il construisait des clavecins organisés, et son génie de mécanicien s'appliqua au perfectionnement de la harpe à pédales. A cette époque les demi-tons de la harpe se produisaient par la pression de petits sabots ou crochets sur les cordes, au moyen de tringles de fer que faisaient agir les pédales. Ce mécanisme grossier occasionnait à chaque instant le frisement des cordes et produisait une sonorité défectueuse. Dallery imagina un nouveau système par lequel les chevilles était rendues mobiles, raccourcissaient les cordes en tournant sur leur axe, et produisaient ainsi les demi-tons. Un harpiste habile de ce temps, nommé *Rouelle*, eut connaissance de ce mécanisme ingénieux ; il y fit quelques changements de peu d'importance, et en vendit la propriété à Cousineau, harpiste et luthier de Paris (*voy.* COUSINEAU), qui construisit quelques harpes d'après ce principe ; mais les dérangements fréquents de ce mécanisme compliqué en empêchèrent le succès, et le beau mécanisme à fourchettes, imaginé par Érard, eut bientôt fait oublier l'invention de Dallery. Cet habile mécanicien se distingua surtout par la conception de l'application de la vapeur à la navigation, et de l'hélice comme propulseur. L'essai en fut fait sur la Seine à Bercy, en 1803, et le 29 mars de la même année Dallery en prit un brevet d'invention sur le dépôt de plans et de dessins ; mais, ruiné par la construction de son bateau et des machines qui le mettaient en mouvement, et n'ayant obtenu aucun encouragement du gouvernement, il détruisit le tout. Ce ne fut qu'en 1844 que M. Chopin, ayant présenté un mémoire accompagné de toutes les pièces justificatives à l'Académie des sciences, cette compagnie savante a constaté par son rapport la priorité d'invention de Dallery dans le système de la navigation à vapeur et à hélice qui rend aujourd'hui des services si importants.

DALLOGLIO (DOMINIQUE), violoniste et compositeur, naquit à Padoue au commencement du dix-huitième siècle. En 1735 il se rendit à Saint-Pétersbourg avec son frère, et y resta pendant vingt-neuf ans au service de la cour. Il demanda sa démission en 1764, et se mit en route pour retourner dans sa patrie ; mais il ne put atteindre le but de son voyage, car il fut frappé d'apoplexie près de Narva, où il mourut. On a gravé à Vienne douze solos pour le violon, de sa composition. Il a laissé en manuscrit plusieurs symphonies, des concertos de violon, des solos pour le même instrument, et quelques solos pour l'alto, dont on a conservé des copies en Allemagne.

DALLOGLIO (JOSEPH), frère cadet du précédent, célèbre violoncelliste, naquit à Venise. En 1735 il entra au service de la cour de Russie avec son frère, et s'y fit admirer par la supériorité de son talent pendant vingt-neuf ans. En 1764 il quitta Saint-Pétersbourg, et se rendit à Varsovie, où le roi de Pologne lui conféra la charge de son agent auprès de la république de Venise.

DALL'OLIO (JEAN-BAPTISTE), écrivain cité par Lichtenthal (*Dizzion. e Bibliogr. della musica*) comme auteur des dissertations suivantes : 1° *Memoria sull' applicazione della matematica alla musica* (Mémoire sur l'application des mathématiques à la musique), inséré dans les *Memor. di matem. e di fisica della soc. ital. delle scienze*, t. IX ; Modène, 1802, p. 609-625. — 2° *Memoria sul preteso ripristinamento del genere enarmonico de' Greci* (Mémoire sur le prétendu renouvellement du genre enharmonique des Grecs), dans le même recueil, t. X, p. 636, 939, 1803. Ce mémoire est une réfutation de la lettre écrite par le comte Giordani Riccati à son élève Jean-Baptiste Bortolani, laquelle est insérée dans la *Raccolta Ferrarese di opuscoli scientifici* ; Venise, 1787, t. XIX, p. 129. Bortonali, ne sachant comment expliquer un passage d'un air de Jomelli, avait demandé des éclaircissements à son maître, qui lui répondit qu'il y avait retrouvé le genre enharmonique des Grecs. Il a été publié, dans le *Giornale dell' italiana letteratura* (Padoue, 1805, t. XI, p. 65-70), une lettre d'un anonyme, sous le titre de *Lettere d'un filarmonico*, etc., dans laquelle on prouve que le passage de Jomelli a trompé également le comte Riccati et Dall'Olio. — 3° *Memoria sopra la tastatura degli organi e de' cembali* (Mémoire sur les claviers des orgues et des clavecins), dans les *Mem. di matem. e di fisica*, etc., t. XIII, part. 1, p. 374-380 ; Modène, 1807.

DALLUM (ROBERT), constructeur d'orgues anglais qui a joui d'une grande réputation en son temps, naquit à Lancaster en 1607, et mourut à Oxford en 1665.

DALMIÈRES (LÉON), organiste de la grande église de Saint-Étienne (Loire), actuelle-

ment vivant (1857), s'est fait connaître par les ouvrages intitulés : 1° *Le Cantique*, recueil périodique d'airs, de cantiques et de motets à une ou plusieurs voix, etc. gr. in-8° de 48 pages, paraissant de deux en deux mois, années 1849 à 1857. — 2° *Les Chants chrétiens du village*, cantiques à voix seule, paraissant par séries de 3 cahiers formant 48 pages in-18; Saint-Étienne, chez l'auteur. — 3° Album de romances pour les pensionnats ; ibid. — 4° *Le Plain-Chant accompagné au moyen des notions les plus simples, réduites à cinq formules harmoniques;* avec un Appendice ou Dictionnaire des mots dont l'usage est le plus fréquent; ibid., un vol. gr. in-8°.

DALVIMARE (MARTIN-PIERRE), né en 1770, à Dreux (Eure-et-Loir), d'une famille distinguée, apprit dans sa jeunesse la musique comme art d'agrément, et fut obligé d'en faire une ressource pour son existence, après les troubles de la révolution de 1789. Il avait acquis un talent remarquable sur la harpe; dès qu'il fut arrivé à Paris, il y produisit une assez vive sensation. D'ailleurs, homme du monde, et possédant des connaissances variées qu'il est rare de rencontrer chez un musicien, il était bien accueilli partout, et il eût bientôt des liaisons d'amitié avec les artistes et les gens de lettres les plus renommés de cette époque. On voit par l'acte de mariage du poëte Legouvé (15 pluviôse an XI, ou février 1803, mairie du deuxième arrondissement de Paris), que Dalvimare fut un de ses témoins, et qu'il avait alors trente-deux ans révolus. Admis comme harpiste à l'Opéra dès l'an VIII (1800), il eut sa nomination définitive à cette place au mois de fructidor an IX. A l'époque de la formation de la musique particulière de l'empereur Napoléon, M. Dalvimare en fut aussi nommé le harpiste. Au mois de septembre 1807, il eut le titre de maître de harpe de l'impératrice Joséphine. Un heureux changement dans sa fortune ayant permis à cet artiste de renoncer à l'exercice de son talent pour vivre, il donna sa démission de toutes ses places, le 12 mars 1812, et se retira à Dreux, où il vivait encore en 1837. Par une faiblesse singulière, il n'aimait pas qu'on lui parlât de sa carrière d'artiste, qui n'a rien eu que d'honorable, et voulait faire oublier jusqu'à ses succès. Son premier ouvrage fut une symphonie concertante pour harpe et cor, qu'il composa avec Frédéric Duvernoy, et qu'il publia en l'an VII (1798); cependant il n'a compté pour son premier œuvre qu'un recueil de romances avec accompagnement de piano ou de harpe qu'il a publié quelque temps après, chez Pleyel. Ses autres productions sont : 1° Trois sonates pour harpe et violon, op. 2 ; Paris, S. Gaveaux. — 2° Trois idem, op. 9 ; Paris, Érard. — 3° Trois idem, op. 12 ; Paris, Pleyel. — 4° Trois idem, op. 14 ; Paris, Érard. — 5° Trois idem, op. 15 ; ibid. — 6° Grande sonate avec violon, op. 33; ibid. — 7° Premier duo pour deux harpes; Paris, Cousineau (Lemoine aîné). — 8° Deuxième duo, idem, ibid. — 9° Premier duo pour harpe et piano, op. 22 ; Paris, Érard. — 10° Deuxième duo pour harpe et piano ; Paris, Dufaut et Dubois. — 11° Troisième duo idem, op. 31 ; Paris, Érard. — 12° Recueil d'airs connus variés pour la harpe ; ibid. — 13° Thème varié, op. 21 ; ibid. — 14° Scène pour la harpe, op. 23 ; ibid. — 15° Fantaisie sur le pas russe, op. 24 ; ibid. — 16° Airs russes variés, op. 25; ibid. — 17° Fantaisie et variations sur l'air de *Léonce*, Paris, Frey. — 18° Air tyrolien varié ; Paris, Érard. — 19° Airs des *Mystères d'Isis* en pots-pourris et variés ; Paris, Pleyel. — 20° *Fandango* varié ; Paris, Érard. — 21° Fantaisie sur l'air : *Mon Cœur soupire* ; ibid. — 22° Idem, sur l'air : *Un jeune troubadour;* ibid. — 23° Idem sur un thème donné; ibid. — 24° Idem et douze variations sur un air piémontais ; ibid. — 25° Idem et variations sur l'air : *Charmant Ruisseau* ; Paris, Janet. — 26° Plusieurs recueils de romances, œuvres 4, 13, 15, 20; Paris, Pleyel et Érard. — 27° Beaucoup d'airs et d'ouvertures d'opéras arrangés pour la harpe. — 28° Plusieurs morceaux pour harpe et cor, composés en collaboration avec Frédéric Duvernoy. En 1809 Dalvimare a composé pour le théâtre Feydeau un opéra-comique en un acte, intitulé *le Mariage par imprudence*. La musique de cet ouvrage était faible; la pièce ne réussit point, et l'on dit alors que la plus grande *imprudence* était celle des auteurs qui l'avaient fait jouer. La partition de cet opéra a été cependant gravée à Paris, chez Érard.

DAMANCE (LE PÈRE), religieux trinitaire de la Rédemption des Captifs, organiste du couvent de son ordre, à Lisieux, vécut à la fin du dix-septième siècle. Il a laissé en manuscrit des pièces d'orgue qui sont à la bibliothèque impériale de Paris.

DAMAS (FRÉDÉRIC), musicien peu connu, était, en 1831 cantor à Bergen, petite ville de l'île Rügen, dans la mer Baltique. On a de lui un livre intitulé *Hülfsbuch für Sængervereine der Schullehrer auf dem Lande und in kleinen Landstædten* (Aide-mémoire de l'instituteur des sociétés de chanteurs dans les campagnes et petites villes); Berlin, Röth, 1839. Il a publié aussi des chœurs faciles pour les dimanches et fêtes, à l'usage des campagnes et des

petites villes; ibid. Son premier ouvrage avait paru à Stralsund, en 1819, sous ce titre : *Zifferechoralbuch zu allen Melodien der alten und neuen Stralsundischen Gesangbuch* (Livre choral en chiffres pour toutes les mélodies des anciens et des nouveaux livres de chant de Stralsund), in-8° de 72 pages avec une préface d'une feuille d'impression.

DAMAZE-DE-RAYMOND, littérateur, né à Agen vers 1770, était en 1802 chargé d'affaires de France près de la république de Raguse. Plus tard il revint à Paris, et fut attaché en qualité de rédacteur au *Journal de l'Empire*. Il fut tué en duel, le 27 février 1813, par suite d'une querelle de jeu. Homme peu estimé, il se faisait remarquer par le cynisme de ses articles plus que par le mérite de son style. On a de lui six lettres sur la musique, publiées dans le *Journal de l'Empire*, depuis le 7 juin jusqu'au 11 juillet 1812. Il y attaque scandaleusement le Conservatoire de Paris et les compositeurs célèbres qui y étaient attachés ; mais il y fait preuve d'autant d'ignorance de l'art que de méchanceté. Dans une de ces lettres, il avait annoncé un *Essai sur la musique dramatique, le Grand Opéra, l'Opéra-Comique, le Conservatoire et les Compositeurs vivants*; mais cet écrit n'a point paru, et sans doute il n'est pas regrettable.

DAMCKE (BERTHOLD), né le 6 février 1812 à Hanovre, a fait ses études au gymnase de cette ville, et y acquit ses premières connaissances musicales. En 1833 il entra à la chapelle royale en qualité de viole. L'année suivante, il donna un concert d'orgue dans lequel il fit entendre plusieurs morceaux de sa composition. Après avoir visité plusieurs villes où il se fit connaître avantageusement, il se fixa pendant quelque temps à Francfort-sur-le-Mein, et y compléta son instruction par les leçons de Scheible, de Ries et d'Aloys Schmitt. Il alla ensuite s'établir à Kreuznach, comme directeur de la société de musique et de la *Liedertafel*. Il y forma une société particulière de chant, pour laquelle il écrivit l'oratorio de *Déborah*, des chœurs pour le *Faust*, de Gœthe, et plusieurs psaumes. En 1837 il abandonna cette petite ville pour se rendre à Potsdam, où il était appelé comme directeur de musique de la Société philharmonique, et peu de temps après il y ajouta les fonctions de directeur de l'association pour l'exécution de la musique d'opéra. En 1841 M. Damcke accepta une position analogue à Kœnigsberg, où il demeura jusqu'en 1845. A cette dernière époque il alla s'établir à Pétersbourg, et s'y livra à l'enseignement du piano : enfin en 1855 il s'est rendu à Bruxelles, où il a épousé la sœur de M^{me} Servais,

et s'est fixé comme professeur d'harmonie et de piano. En 1859 il s'est établi à Paris, où il est correspondant des journaux de musique de l'Allemagne et de la Russie. Les ouvrages publiés par cet artiste sont : 1° Des pièces caractéristiques pour piano, op. 13, 16, 25. — 2° Des petites pièces, au nombre de six, pour piano, sous le titre d'*Intermezzi*, op. 17. — 3° Des rondes sur des motifs d'opéras, op. 18, 22. — 4° Des thèmes variés. — 5° Des mélodies, op. 26. — 6° Des chants pour 4 voix d'hommes, op. 4, 19. — 7° Des chants à voix seule, et d'autres productions de genres différents. En 1840 M. Damcke a fait exécuter à Potsdam une ouverture de concert et l'oratorio de Noël. Dans l'année suivante il y fit entendre une ouverture composée pour un drame de Shakspeare, le 32^{me} psaume et un *Ave Maria*. En 1845 il fit représenter à Kœnigsberg l'opéra intitulé *Kætchen von Heilbronn* (Catherine de Heilbronn). On a aussi de cet artiste quelques articles insérés dans les journaux de musique, particulièrement dans la *Revue et Gazette musicale de Paris*.

DAMMAS (HELLMUTH), professeur de chant à Berlin, actuellement vivant, s'est fait connaître par plusieurs œuvres de compositions vocales parmi lesquelles on remarque 6 quatuors pour soprano, contralto, ténor et basse, op. 3; 3 duos pour soprano et contralto avec piano, op. 8; Berlin, Bote et Bock ; 2 duos pour soprano et baryton avec piano, op. 12; Magdebourg, Heinrichshofen ; 4 chants à voix seule avec piano, op. 13; Berlin, Schlesinger; 3 duos pour soprano et baryton avec piano, op. 14; Berlin, Guttentag.

DAMON, sophiste et musicien grec, naquit au bourg d'Oa, dans l'Attique. Il était élève d'Agatocle, et fut le maître de musique de Périclès et de Socrate. C'est à lui qu'on attribue l'invention du mode hypolydien. Platon lui a donné beaucoup d'éloges ; Galien (*de Placit. Hippoc.*) prétend que ce musicien, voyant un jour des jeunes gens que les vapeurs du vin et un air de flûte joué dans le mode phrygien avaient rendus furieux, les ramena tout à coup à un état de tranquillité en faisant jouer un air du mode dorien. Ce conte a été renouvelé plusieurs fois à propos de divers musiciens.

DAMON (WILLIAM), organiste de la chapelle royale, sous le règne d'Élisabeth, naquit vers 1540. Il est principalement connu par une collection de psaumes à quatre parties, qu'il avait composés pour l'usage d'un de ses amis; celui-ci, à l'insu de l'auteur, le livra au public sous le titre de *The psalmes of David in English metter, with notes of foure parts*

set unto them by Guglielmo Damon (les Psaumes de David en vers anglais, notés à quatre parties), Londres, 1579. La nouveauté de l'ouvrage ni la réputation de l'auteur ne purent le mettre en faveur. Ce défaut de succès le détermina à retirer les exemplaires et à les détruire avec tant de soin qu'il serait presque impossible d'en trouver un aujourd'hui. Damon se mit ensuite à en retoucher l'harmonie, et en publia une seconde édition qu'il intitula : *The former book of the music of M. William Damon, late one of Her Majesty's musicians, contayning all the tunes of David's psalms as they are ordinarely soung in the Church, most excellently by him composed into 4 parts; in which sett the tenor singeth the Church-tune*, Londres, 1591. Le second livre parut dans la même année; il ne différait du premier que par la place qu'occupait la mélodie; elle avait passé du ténor dans le dessus. On ignore l'époque de la mort de Damon; mais il est vraisemblable qu'elle précéda la publication de la deuxième édition du premier livre de ses psaumes, car il n'aurait pas dit lui-même au titre de cet ouvrage qu'il en avait *composé excellemment la musique*.

DAMOREAU (M^{me} LAURE-CINTHIE MONTALANT) a été d'abord connue sous le nom de M^{lle} Cinti. Elle est née à Paris le 6 février 1801, et a été admise au Conservatoire de musique de cette ville le 28 novembre 1808, dans une classe de solfége. Ses progrès furent rapides, et bientôt après elle put commencer l'étude du piano. Elle avait atteint l'âge de treize ans avant qu'on songeât à lui faire apprendre les éléments du chant. Je vois par les registres du Conservatoire qu'elle sortit de la classe de piano pour passer à l'étude de la vocalisation en 1814. Les événements politiques qui firent ensuite fermer cette école livrèrent mademoiselle Montalant à elle-même pour continuer ses études. Sa voix acquérait chaque jour plus de pureté, plus de moelleux. Excellente musicienne, et douée d'un précieux sentiment naturel du beau musical, elle sut se bien diriger et mit à profit les leçons pratiques qu'elle recevait par l'audition des chanteurs habiles qui venaient à Paris, et particulièrement au Théâtre-Italien. Les commencements de sa carrière de cantatrice n'eurent cependant pas beaucoup d'éclat. Elle donnait quelques concerts où il allait peu de monde, parce qu'elle n'était pas connue; et puis elle ne venait pas des pays étrangers, et ce lui était un grand tort.

Le Théâtre-Italien, anéanti par la mauvaise administration de madame Catalani, fut rouvert en 1819, et mademoiselle Cinti, alors âgée de dix-huit ans, y fut engagée pour les rôles de seconde femme. Le premier rôle de quelque importance qu'elle chanta fut celui du page dans les *Noces de Figaro*; elle y mit beaucoup de grâce et de charme; mais le temps n'était pas venu pour elle de se faire remarquer des habitués de l'Opéra-Italien. Profitant de tout ce qu'elle entendait, elle se préparait en silence, par des études sérieuses, au brillant avenir dont elle avait le pressentiment. Ce ne fut que vers la fin de l'année 1821 qu'elle essaya ses forces dans les rôles de première femme; son talent avait déjà pris du développement; elle chanta bien, mais elle produisit peu d'effet : les dilettanti d'alors ne pouvaient se persuader qu'on pût bien chanter sans venir d'Italie, ou du moins sans y avoir été. Cependant le talent de mademoiselle Cinti était réel et grandissait chaque jour. En 1822 elle fut engagée par Ebers pour chanter pendant une saison à l'Opéra-Italien de Londres, au prix de 500 livres (environ 12,500 fr.). Les Anglais, qui estiment par-dessus tout la puissance de la voix, ne comprirent pas bien le mérite du chant fin et délicat de la cantatrice française; toutefois celle-ci eut lieu d'être satisfaite de l'effet qu'elle avait produit dans cette saison. Elle revint à Paris plus sûre d'elle-même, et dès ce moment elle commença à prendre dans son pays un rang parmi les cantatrices distinguées. Ses appointements, qui n'avaient été jusque-là que de 8,000 fr., furent portés à 12,000. L'arrivée de Rossini à Paris, en 1823, fut un événement heureux pour mademoiselle Cinti : trop bon connaisseur pour ne pas apprécier à sa valeur le mérite de cette jeune personne, il en dit son sentiment, et l'autorité de son jugement fit cesser les préventions qui avaient existé jusqu'à ce moment contre un des plus beaux talents qu'on eût entendus à Paris.

En 1825 l'administration de l'Opéra, ayant conçu le projet de changer son répertoire et de faire représenter *des ouvrages de Rossini*, comprit qu'elle devait avant tout engager des acteurs capables de chanter ces compositions. Le Théâtre-Italien était alors régi par la même administration; cette circonstance favorisa l'engagement de mademoiselle Cinti pour l'Opéra français; elle débuta le 24 février 1826 à ce théâtre, dans *Fernand Cortez*, et son triomphe fut complet. Jamais on n'avait entendu chanter avec une telle perfection dans le vieux sanctuaire des cris dramatiques. C'est de ce moment que date la renommée de madame Damoreau. Avec le succès, le sentiment de ses forces lui revint; ce succès ne l'éblouit pas, mais il lui fit prendre confiance en elle-même, et la fit redoubler d'efforts. Les rôles de première femme écrits pour elle dans

27.

le *Siége de Corinthe* et dans *Moïse* achevèrent de mettre dans tout son éclat le beau talent qu'elle devait à la nature et surtout à l'art.

Des difficultés s'étant élevées entre l'administration et mademoiselle Cinti dans l'été de 1827, la cantatrice y mit fin en quittant brusquement l'Opéra pour se rendre à Bruxelles. Elle y excita la plus vive admiration dans les représentations qu'elle y donna. Toutefois cette ville n'offrait pas de ressources suffisantes pour un talent tel que le sien, et sa place ne pouvait être remplie à l'Opéra de Paris. Des concessions lui furent faites par l'administration de ce spectacle, et son retour fut décidé. Avant de quitter Bruxelles, mademoiselle Cinti épousa Damoreau, acteur du théâtre de cette ville, qui avait autrefois débuté sans succès à l'Opéra, puis au théâtre Feydeau, et qui joua ensuite en province. Cette union n'a point été heureuse. De retour à Paris, madame Damoreau y reprit avec éclat possession de son emploi à l'Opéra, et le talent qu'elle déploya dans *la Muette de Portici, le Comte Ory, Robert le Diable* et *le Serment*, acheva de mettre le sceau à sa réputation. Une dernière épreuve était nécessaire pour que le public fût persuadé de la beauté de ce talent ; il fallait qu'il fût mis en parallèle avec les deux cantatrices les plus renommées de l'époque, c'est-à-dire mademoiselle Sontag et madame Malibran. L'occasion se présenta en 1829, où ces trois beaux talents se trouvèrent réunis à l'Opéra, dans le premier acte du *Matrimonio segreto*. Jamais réunion semblable n'avait eu lieu ; jamais perfection comparable n'avait ému une assemblée. Madame Damoreau ne resta point au-dessous de ses célèbres rivales : peut-être même y eut-il plus de fini dans sa vocalisation. Son beau talent s'est encore perfectionné depuis ce temps, et je ne crains pas de dire qu'il a été un des plus parfaits qui peut-être a jamais existé parmi les cantatrices.

Des plans d'économie mal entendus empêchèrent de renouveler l'engagement de madame Damoreau à l'Opéra en 1835. Des propositions avantageuses lui furent faites alors pour l'Opéra-Comique ; elles furent acceptées, et l'admirable cantatrice débuta à ce théâtre avec un succès immense vers la fin de l'année. L'administration de l'Opéra comprit qu'elle avait fait une faute en laissant s'éloigner de son théâtre une femme qu'elle ne pouvait remplacer par aucune autre ; mais il était trop tard. Une carrière nouvelle et plus brillante s'était ouverte à l'Opéra-Comique pour madame Damoreau : ce fut pour elle qu'Auber écrivit ses opéras intitulés *le Domino noir, l'Ambassadrice, Zanetta*, et quelques autres ; elle y a laissé des souvenirs ineffaçables. Retirée de la scène en 1843, elle chanta à Londres dans la même année, puis à la Haye, à Gand en 1845, à Pétersbourg, à Bruxelles en 1846, et fit un voyage en Amérique en société avec le violoniste Artôt. Madame Damoreau avait été nommée professeur de chant au Conservatoire de Paris en 1834 : elle a donné sa démission de cette place au mois de janvier 1856, et s'est retirée à Chantilly, près de Paris, où elle vit en ce moment (1860). Madame Damoreau a publié un *Album de romances* (Paris, Troupenas), qui contient des morceaux pleins de charme, et quelques autres petites pièces détachées. Elle a écrit aussi une *Méthode de chant* dédiée à ses élèves ; Paris, s. d., un vol. in-4°. Elle a eu un fils, mort jeune, qui s'est fait connaître par quelques jolies compositions pour le chant, et une fille, cantatrice devenue la femme de M. Wekerlin. (*Voy.* ce nom.)

DAMOUR et BURNETT, noms sous lesquels a paru un volume qui a pour titre : *Études élémentaires de la musique depuis les premières notions jusqu'à celles de la composition, divisées en trois parties : connaissances préliminaires ; — Méthode de chant ; — Méthode d'harmonie* ; Paris, 1838, 1 vol. in-8° de 711 pages. La première partie de cet ouvrage est un plagiat déguisé par la forme ; car tout le fond, et même une partie des exemples, sont empruntés au livre de l'auteur de cette *Biographie universelle*, intitulé *la Musique mise à la portée de tout le monde* ; mais emprunt fait sans intelligence, et sous la forme du dialogue pour déguiser le larcin. Ce fut une spéculation de librairie. Quand il fallut traiter des parties de l'art qui dépassent les notions élémentaires, les plagiaires se virent hors d'état de continuer le travail ; alors le libraire eut recours à Elwart, musicien instruit, qui fut chargé de tout ce qui concerne l'art du chant, l'harmonie et les instruments. Les premiers rédacteurs s'étaient arrêtés à la page 155 ; M. Elwart fit tout le reste, c'est-à-dire, les 556 dernières pages. En homme consciencieux, il ne suivit pas l'exemple de ses prédécesseurs ; car il abandonna la théorie de l'harmonie exposée en abrégé dans la *Musique mise à la portée de tout le monde*, pour en développer une tout éclectique qui lui appartient. M. Elwart ne croit pas à l'existence de MM. Damour et Burnett, dont les noms se lisent au frontispice du livre, et les considère comme des pseudonymes.

DANA (Joseph), compositeur né à Naples et élève de Fenaroli, a écrit pour le théâtre Saint-Charles, en 1791, la musique de deux ballets qui ont pour titre : *la Finta Passa per amore*, et *la Festa campestra*.

DANBY (JEAN), musicien anglais qui vivait à Londres en 1790, a joui d'une grande réputation en Angleterre comme *compositeur de glees*. Il avait établi une école de chant fort estimée, et pour laquelle il a écrit un ouvrage élémentaire intitulé: *la Guida alla musica vocale*, publié à Londres en 1787. Il a fait imprimer aussi plusieurs recueils de *glees*, et l'on en a publié après sa mort une suite à trois, quatre et cinq voix, op. 6.

DANCLA (JEAN-BAPTISTE-CHARLES), violoniste distingué, compositeur et professeur de son instrument au Conservatoire de Paris, est né à Bagnères de Bigorre (Hautes-Pyrénées), le 19 décembre 1818. Doué d'heureuses dispositions pour la musique, il fit de si rapides progrès sur le violon, qu'à l'âge de dix ans il put jouer le septième concerto de Rode en présence de ce grand artiste, qui, frappé de son habileté précoce, le fit entrer au Conservatoire de Paris, le 22 avril 1828. Admis d'abord dans la classe de M. Guérin, alors professeur adjoint, il fut bientôt assez avancé dans ses études pour devenir élève de Baillot. A l'âge de quinze ans il concourut pour son instrument, et obtint le premier prix dès son premier essai. La place de second violon solo de l'Opéra-Comique ayant été mise au concours dans l'année suivante, Ch. Dancla l'emporta sur ses rivaux, quoiqu'il ne fût âgé que de seize ans. Après avoir suivi un cours d'harmonie au Conservatoire, il reçut des leçons de contrepoint et de fugue d'Halévy, et devint élève de Berton pour le style idéal de la composition. Un prix de fugue lui ayant été décerné en 1837, il concourut à l'Institut de France dans l'année suivante, et obtint le second grand prix. Classé parmi les violonistes de l'école française les plus remarquables de l'époque actuelle, M. Dancla, après de brillants succès dans les solennités musicales, particulièrement à la *Société des Concerts*, où il s'est fait entendre plusieurs fois, seul, ou avec son frère Léopold, dans l'exécution de ses Symphonies concertantes, a été nommé professeur de violon au Conservatoire, dans le mois de mars 1857. Les séances de quatuors qu'il a organisées avec ses frères offrent beaucoup d'intérêt aux artistes et aux amateurs. Parmi les distinctions décernées à M. Dancla, on remarque: 1° médaille d'or, au ministère de l'instruction publique, pour un concours de compositions musicales à l'usage des écoles primaires, en 1847; 2° grande médaille d'or, pour un concours semblable ouvert au même ministère, en 1848; 3° médaille d'or, comme premier prix d'un concours ouvert par la Société de Sainte-Cécile de Bordeaux, pour la composition d'un quatuor d'instruments à cordes, en 1857; 4° médaille d'or décernée comme premier prix par la Société impériale d'Agriculture de Valenciennes, pour la composition d'un Hymne à l'Agriculture, chœur de voix d'hommes, sans accompagnement, en 1858; 5° prix de quatuor et de musique de chambre, décerné par l'Académie, sur la proposition unanime de la section de musique de l'Institut.

Les productions principales de cet artiste consistent en: 1° Quatre symphonies concertantes pour violons et orchestre, op. 6, 10, 29 et 98. — 2° Six solos de concerto pour violon et orchestre, op. 77, 93, 94 et 95. — 3° Un concerto de violon et orchestre, op. 78. — 4° Airs variés pour violon et orchestre, op. 1, 3, 9, 17, 31. — 5° Huit quatuors pour instruments à cordes, op. 5, 7, 18, 41, 48, 56, 80, 87. — 6° Quatre trios pour piano, violon et violoncelle, op. 22, 37, 40, 51. — 7° Trente duos pour piano et violon. — 8° Quatorze œuvres de duos pour 2 violons. — 9° Méthode élémentaire et progressive du violon. — 10° Beaucoup d'études pour des objets spéciaux de mécanisme.

DANCLA (ARNAUD), violoncelliste de beaucoup de talent, frère puîné du précédent, est né à Bagnères de Bigorre le 1ᵉʳ janvier 1820, fut admis au Conservatoire et devint élève de Norblin pour son instrument. Il y fit de bonnes études, et obtint le second prix au concours de 1839; le premier lui fut décerné en 1840. Cet artiste s'est fait remarquer particulièrement par le fini de son jeu dans le quatuor. Parmi ses compositions, on remarque: Fantaisie pour violoncelle sur *la Sirène*, d'Auber; études pour le même instrument, op. 2; deux livres de Duos pour violoncelle; Mélodies pour le même instrument; Méthode de violoncelle; *le Violoncelliste moderne*; etc.

DANCLA (LÉOPOLD), second frère de Jean-Baptiste-Charles, et violoniste distingué, est né à Bagnères de Bigorre le 1ᵉʳ juin 1823. Il a reçu, comme ses frères, son éducation musicale au Conservatoire de Paris. Élève de Baillot, il eut le second prix de violon en 1840, et le premier lui fut décerné en 1842. M. Dancla s'est classé depuis lors parmi les plus habiles violonistes. On a publié de sa composition des airs variés et des fantaisies pour le violon, des études pour le même instrument, et trois quatuors pour des instruments à cordes. Mlle Laure Dancla, sœur des précédents, est une pianiste distinguée.

DANDRÉ-BARDON (MICHEL-FRANÇOIS), né à Aix en Provence en 1700, fit son droit à Paris, puis abandonna l'étude des lois pour la peinture et la musique. Élève de Vanloo, et de Detroy, il eut les défauts de leur école. Ses com-

positions instrumentales, ne lui ont pas survécu, et le seul de ses ouvrages dont on se souvienne aujourd'hui est un poème relatif aux querelles occasionnées par la lettre de Jean-Jacques Rousseau sur la musique française; il a pour titre : *l'Impartialité de la musique*; Paris, 1754, in-12. Dandré-Bardon est mort à Marseille, le 14 avril 1785.

DANDRIEU (Jean-François), organiste de Saint-Merry et de Saint-Barthélemy, qui a joui de quelque réputation en France, naquit à Paris en 1684, et mourut dans la même ville le 16 janvier 1740. Il a donné trois livres de pièces de clavecin, un livre de pièces d'orgue, une suite de noëls, et des sonates à trois parties, pour deux dessus de violon et basse, livre 1er et 2e, Paris, 1759, in-fol. En 1719 il publia la première édition d'un ouvrage intitulé *Traité de l'accompagnement du clavecin*. La deuxième édition a paru en 1727, et la troisième en 1777, in-4° oblong. C'est un recueil de basses chiffrées et sans chiffres. Le catalogue de Boyvin, de 1729, indique aussi, sous le nom de *Dandrieu*, une suite de pièces pour les violons, intitulée *les Caractères de la guerre*.

DANEL (Louis-Albert-Joseph), né à Lille, le 2 mars 1787, ancien imprimeur en typographie en lithographie, et fondeur en caractères, retiré des affaires en 1854, après une longue et honorable carrière, a consacré une grande partie de son existence dans l'exercice de divers emplois tous gratuits, pour un but de bienveillance, de philanthropie et d'utilité publique. Membre de l'administration des hospices de Lille, depuis 1830, de la commission d'examen pour l'instruction publique et de la société des sciences et arts de cette ville, M. Danel a cultivé aussi la musique comme amateur distingué, et a prêté son concours aux progrès de la culture de cet art dans le département du Nord, comme vice-président de la commission administrative de l'école de musique de Lille, depuis son origine jusqu'à la nomination d'un directeur. Pianiste, et bon accompagnateur, il fut pendant longtemps l'un des membres les plus actifs de toutes les commissions pour l'organisation des concerts, et en particulier des trois grands festivals décennaux qui ont eu lieu à Lille ; enfin M. Danel a été le fondateur de la société chorale *l'Avenir*, et de plus il est président de la société de Sainte-Cécile, composée de l'élite des amateurs de chant.

Longtemps préoccupé des moyens de rendre la connaissance de la musique populaire et de propager le goût du chant dans les populations des villes et des campagnes, M. Danel, après de longues méditations, des essais partiels, et diverses modifications trouvées par l'expérience, a fait l'exposé d'une méthode nouvelle d'enseignement dans un livre de peu d'étendue qui a pour titre : *Méthode simplifiée pour l'enseignement populaire de la musique vocale*, et dont la quatrième édition a été publiée à Lille, en 1859, in-8° de soixante pages, avec huit planches gravées et sept grands tableaux, pour l'application de la méthode. Ayant, comme tous les auteurs de systèmes d'enseignement populaire de la musique, la pensée qu'il est utile de ne présenter, au début de l'étude de cet art, que des éléments déjà connus, M. Danel a pris ces éléments dans l'alphabet, et en a fait une notation qu'il désigne sous le nom de *Provisoire*. Les consonnes initiales du nom des notes *do, ré, mi, fa, sol, la, si*, c'est-à-dire, D, R, M, F, S, L, S, sont donc les signes de ces notes ; mais attendu que S, signe de *sol*, et S, signe de *si*, pourraient être confondus, il remplace, pour cette dernière note S par B. Tels sont les signes des intonations diatoniques. Ces signes sont ceux de l'octave moyenne de la voix : un point placé au-dessus des lettres indique une octave supérieure; un point au-dessous, une octave inférieure. S'il fallait représenter une octave suraiguë, on aurait deux points au-dessus des lettres, et pour une octave grave, on les mettrait au-dessous; mais cela est inutile dans le chant. A l'égard de la durée des sons, l'auteur de cette méthode en représente les éléments par les voyelles ou diphthongues *a, e, i, o, u, eu, ou*, remplaçant seulement, pour plus de simplicité, dans la notation, *eu* par *u* surmonté d'un trait, et *ou* par la même lettre avec le trait en dessous. Ainsi *a* est le signe de la ronde ; *e*, celui de la blanche ; *i*, de la noire ; *o*, de la croche ; *u*, de la double croche ; *eu* de la triple ; *ou*, de la quadruple. S'il s'agit de la durée réunie à l'intonation, la voyelle représentative de cette durée se joint à la consonne qui est le signe de la note, et l'on a ainsi les deux éléments réunis dans une syllabe. Par exemple, *da* est *ut* ronde, *fo* est *fa* croche, *su* est *sol* double croche ; et ainsi du reste. Les voyelles isolées sont les signes des silences correspondant aux durées des sons. Enfin, pour représenter les signes modificateurs de l'intonation des notes dont on fait usage dans la notation usuelle de la musique, M. Danel a imaginé de prendre les notes caractéristiques des noms de *dièse, bémol* et *bécarre* ; ainsi *z* est le signe du dièze ; *l*, celui du bémol ; *r*, celui du bécarre. Réunissant ces lettres aux syllabes dont il vient d'être parlé, l'auteur de la méthode en forme des mots de trois lettres, tels que *daz*, pour *ut* dièse ronde ; *ral*, pour *ré* bémol croche ; *sur*

pour *sol* bécarre double croche, et ainsi des autres combinaisons. M. Danel appelle *langue des sons* le système de cette notation préparatoire. Les exercices d'intonations se font sur les consonnes seules, sans considération de durée. Puis vient la réunion des deux éléments. Après cette dernière série d'exercice, M. Danel entre par un premier pas dans la notation usuelle, en remplaçant les consonnes initiales par les degrés de la portée et y plaçant les voyelles qui représentent les durées, et notant ainsi des mélodies populaires. De ce premier pas à la notation tout entière, la transition est facile ; car, les différences d'intonations étant représentées dans l'esprit des élèves par les degrés de la portée, il n'est pas difficile de les conduire progressivement à la conception de l'identité de signification des lettres et des syllabes avec les éléments de la notation ordinaire ; en un mot, du système de la langue des sons avec cette notation.

M. Danel, mu par les plus purs sentiments de philanthropie, et faisant un noble usage de sa fortune, a fondé plusieurs cours, non-seulement à Lille, mais dans diverses localités du département du Nord, à Douai, et jusque dans les villages. D'anciens élèves de ces cours sont placés par lui à la tête des nouveaux cours qu'il organise. Lui-même s'y rend de sa personne, afin de s'assurer de la marche régulière des études, et il en supporte les frais avec une générosité qui ne peut être trop louée. Le gouvernement français a récompensé son dévouement en le faisant chevalier de la Légion d'honneur.

DANIEL (Jean), organiste et poëte à Angers, naquit en cette ville dans la première année du seizième siècle. Il composait les vers et le chant de noëls dont il n'a publié que les paroles ; mais ses airs sont restés dans la mémoire du peuple, qui les chante encore pendant l'Avent dans toute la Bretagne angevine. On a de lui deux recueils dont le premier a pour titre : *S'ensuivent six noëls nouveaux*, petit in-8° goth., sans lieu ni date ; le second est intitulé : *Onze*

*Noëls joyeux, pleins de plaisir
A chanter, sans nul deplaisir ;*

petit in-8° goth., sans date et sans nom de lieu. Ces opuscules sont très-rares.

DANIEL (Jean), luthiste, vivait en Allemagne au commencement du dix-septième siècle. Il a fait imprimer une collection de pièces pour son instrument, sous ce titre : *Thesaurus Gratiarum, dass ist Schatzkæstlein, darinnen allerhand Stücklein, Præambulen, Toccaden, Fugen*, etc. *zur Lauten-Tabulatur gebracht, auss verschiedenen Autoribus susammengelesen* ; Hanau, 1615, in-fol. La deuxième partie de cet ouvrage a été publiée dans la même année.

DANIEL (Don Salvador), capitaine espagnol attaché au parti de don Carlos, prétendant au trône d'Espagne, se réfugia en France avec ce prince, et se fixa à Bourges, où il chercha des ressources dans la culture de la musique qu'il avait étudiée dans sa patrie. Il y enseigna le piano, et y obtint les places d'organiste de la cathédrale et de professeur de solfége et d'harmonie au collége royal et à l'École normale. M. Daniel vivait encore dans cette ville en 1843. Partisan du système d'enseignement par la méthode du méloplaste de Galin, il en présenta une application nouvelle dans les ouvrages suivants : 1° *Grammaire philharmonique, ou Cours complet de musique, contenant la théorie et la pratique de la mélodie, les règles de la transposition ainsi que de l'écriture à la dictée ou d'après l'inspiration, la théorie et pratique du plain-chant, et la théorie et pratique de l'harmonie* ; Bourges, 1836, 2 vol. in-4°. Le premier volume seulement a paru. — 2° *Alphabet musical, ou Principes élémentaires de la théorie et pratique de la musique* ; Paris et Bourges, 1838, deux parties, petit in-8°.

DANIEL (Hermann-Adalbert), docteur en philosophie, professeur au Pædagogium royal de Halle (Saxe), et membre de la Société historico-théologique de Leipsick, est né à Halle, d'une famille dont plusieurs membres se sont distingués dans la science de la médecine. Homme d'une érudition peu commune, M. Daniel a donné des preuves de son immense savoir et de l'excellence de son esprit critique dans le livre qu'il a publié sous ce titre : *Thesaurus Hymnologicus, sive Hymnorum canticorum sequentiarum circa MD. usitarum collectio amplissima. Carmina collegit, apparatu critico ornavit, veterum interpretum notas selectas suasque adjecit*, etc.; Lipsiæ, Loeschke, 1855-1856, cinq vol. in-8°. Le cinquième volume contient les suppléments des quatre premiers et les tables. Cet ouvrage remarquable, et ceux qu'a publiés M. F. J. Mone (*voy.* ce nom) sur les hymnes latines du moyen âge et sur les messes latines et grecques en usage depuis le deuxième siècle jusqu'au sixième, offrent des renseignements précieux pour l'histoire du chant de l'Église chrétienne dans les temps primitifs.

DANJOU (Jean-Louis-Felix), et non *Frédéric*, comme l'appelle Gassner (*Universal-Lexikon*, etc., p. 224), est né à Paris le 21 juin 1812. Sa famille ne le destinait pas à la culture de la musique : il était âgé de plus de seize ans, lorsqu'après avoir terminé ses études de collége,

il s'occupa de cet art; mais il y fit de si rapides progrès que dès l'année 1830 il était déjà organiste de l'église des *Blancs-Manteaux*, à Paris. En 1834, il fut attaché en la même qualité à l'église Saint-Eustache, et la place d'organiste de la cathédrale de Paris lui fut confiée en 1840. Homme d'intelligence et de savoir, M. Danjou ne se renfermait pas dans la pratique seule de l'art. Ses fonctions dans les églises lui avaient donné de fréquentes occasions de remarquer la corruption des traditions du plain-chant, les vices de son exécution, et la fausse direction où se laissaient entraîner la plupart des organistes et des compositeurs de musique d'église. Il crut à la possibilité d'une réforme salutaire et radicale dans la musique religieuse, ainsi que dans le plain-chant; il crut aussi au concours et à la protection de l'autorité ecclésiastique : ce fut là son erreur, car il ne rencontra qu'indifférence de ce côté dans les efforts qu'il ne cessa de faire pendant plus de quinze ans pour atteindre son but. Quelques voyages qu'il avait faits dans l'intérieur de la France lui avait fait voir le mauvais état de la plupart des orgues dans les provinces, ainsi que l'absence de cet instrument dans un grand nombre de localités : il comprit bientôt la nécessité de commencer son œuvre en faisant cesser cet état de choses, et ses premiers soins eurent pour objet d'améliorer la construction de la partie mécanique des orgues, qui était alors en France dans un état d'infériorité relative à l'égard des pays étrangers. Il parcourut une partie de l'Allemagne, la Hollande, la Belgique, puis, riche d'observations, il s'associa dans la maison des facteurs d'orgues Daublaine et Callinet, de Paris, y versa toutes ses économies, dirigea ces facteurs dans des voies de perfectionnement, et déploya une activité prodigieuse pendant près de dix ans, visitant tour à tour tous les départements de la France, faisant ériger des orgues là où il n'y en avait jamais eu, se mettant en relation avec les évêques, les curés, les artistes de quelque mérite, excitant le zèle de tous, et ne se laissant décourager ni par l'ignorance ni par l'indifférence qu'il rencontrait à chaque pas.

La situation du chant ecclésiastique préoccupait toujours M. Danjou : en 1844 il crut que le moment était venu de fixer l'attention du public sur cette question, et il publia un écrit qui a pour titre *de l'État et de l'avenir du chant ecclésiastique en France*; Bordeaux, imprimerie de Lafargue (1844); Paris, Parent-Desbarres (s. d.), in-8° de 69 pages. Ce petit écrit n'était que le prélude d'une publication dont l'auteur avait déjà le projet, et dont l'importance devait être plus grande : ce projet fut réalisé dans la *Revue de la musique religieuse populaire et classique*; écrit périodique dont il paraissait chaque mois une livraison d'environ 3 feuilles d'impression, et dont le premier volume fut complété dans l'année 1845. Dirigée avec talent par M. Danjou, la *Revue de la musique religieuse* eut pour collaborateur l'auteur de cette Biographie, M. Stéphen Morelot, ancien élève de l'école des Chartes, jeune homme d'une instruction aussi solide que variée, et bon musicien, M. Laurens, de Montpellier, et quelques autres musicographes. M. Danjou lui-même y publia beaucoup d'articles sur des sujets très-divers, et y fit preuve d'autant de savoir que de justesse d'esprit. L'existence de ce recueil plein d'intérêt se soutint jusqu'à ce que la révolution déplorable de 1848 l'eût anéanti comme beaucoup d'autres publications scientifiques et littéraires. Pendant qu'il était en voie de publication, le grand orgue de l'église Saint-Eustache, nouvellement construit par la maison Daublaine et Callinet, et non encore payé, fut réduit en cendres par un incendie; ce sinistre événement, et les pertes que la même maison avait éprouvées dans la reconstruction de l'orgue de Saint-Sulpice, par la faute d'un des associés (voy. CALLINET), rendit nécessaire une liquidation dans laquelle M. Danjou perdit toutes ses économies. Renfermée, par suite de cet événement, dans la seule direction et rédaction de la *Revue de la musique religieuse*, son activité eut besoin d'un nouvel aliment : elle le trouva dans un voyage en Italie que M. Danjou fit, en 1847, avec son ami M. Morelot, dans le but de faire des recherches dans les bibliothèques de cette ancienne patrie de la science et des arts, concernant l'histoire de la musique. Une multitude de découvertes importantes furent les fruits de cette excursion. Les manuscrits des bibliothèques de Rome et de celle de Florence, dont la plupart étaient inconnus jusque-là, ou du moins mal décrits, fournirent à MM. Danjou et Morelot une ample moisson de documents sur l'histoire de la musique au moyen âge et à l'époque de la renaissance : ils en firent des extraits nombreux, et quelquefois des copies entières: M. Danjou a rendu compte de ces découvertes dans plusieurs lettres remplies d'intérêt qui ont été publiées dans la *Revue de la musique religieuse* (années 1847 et 1848).

Le retour en France de M. Danjou fut signalé par la découverte d'un monument unique en son genre et de la plus haute importance qu'il fit dans une bibliothèque de Montpellier, à savoir, un manuscrit du onzième siècle qui renferme le chant de l'Église romaine en notation double. La première est la notation du moyen âge désignée communément sous le nom de *neumes*; l'autre, qui lui sert d'in-

terprétation, est la notation romaine des quinze premières lettres de l'alphabet, dont le plus ancien exemple se trouve dans le traité de musique de Boëce (1). M. Danjou annonça sa découverte dans la *Revue*, ainsi que son intention d'en publier le *fac-simile* par souscription : ce fut une imprudence; car les envieux commencèrent par nier l'importance du document, tandis que d'autres, plus habiles, obtinrent du gouvernement le privilége de s'en servir, en le dénaturant. Ceux-ci ne comprirent pas mieux la notation latine que les signes neumatiques; mais la possession du manuscrit leur servit de prétexte pour donner une très-mauvaise édition des livres du chant romain prétendu restauré, qui fut adopté dans plusieurs diocèses. Les dégoûts que lui causa cette affaire, ajoutés à ceux de l'indifférence qu'il avait rencontrée chez les ecclésiastiques pour ses sacrifices d'argent et pour ses fatigues excessives, firent prendre tout à coup à M. Danjou, en 1849, la résolution de cesser de s'occuper de musique; résolution bien regrettable de la part d'un homme doué de talent, riche d'une instruction variée et d'une grande expérience. La publication des chants sacrés de l'office divin suivant le rit parisien, mis en faux-bourdon à quatre voix, dont il avait donné huit volumes, celle de la *Revue de la musique religieuse*, et son association dans la maison Daublaine et Callinet, avaient été pour lui la source de pertes considérables. Après vingt ans de travaux et de fatigues, il se trouvait plus pauvre qu'au début; de plus, ses convictions l'avaient rendu l'objet d'attaques passionnées auxquelles il fut trop sensible : tels furent les motifs qui le décidèrent à se jeter en dehors de l'activité musicale. Il se retira d'abord à Marseille, où il prit part à la rédaction d'un journal politique; peu de temps après, il se fixa à Montpellier, et y prit la direction du journal intitulé *Le Messager du Midi*, journal qui jouit d'une grande autorité dans les départements méridionaux de la France. Depuis plusieurs années M. Danjou s'est fixé à Paris, où il s'occupe de télégraphie.

La liste des productions de M. Danjou se compose comme il suit : LITTÉRATURE MUSICALE : 1° De 1832 à 1840, beaucoup d'articles dans la *Gazette musicale de Paris*, dans le *Dictionnaire de la Conversation* et dans l'*Encyclopédie du dix-neuvième siècle*. — 2° *De l'État et de l'avenir du chant ecclésiastique*, brochure in-8°; Paris, 1844. — 3° *Revue de la musique religieuse, populaire et classique*; Paris, 1845-1849, 4 vol. in-8°. Le quatrième volume, interrompu en 1849, a été complété en 1854. — MUSIQUE PRATIQUE : — 4° *Chants sacrés de l'office divin. Recueil de tous les plains-chants du rit parisien en faux-bourdon à quatre voix*; Paris, Canaux, 1835, 8 volumes. — 5° *Répertoire de musique religieuse*; Paris, V° Canaux, 1835, 3 volumes. Cette collection est formée en partie des meilleurs morceaux de musique d'église publiés à Londres par Novello. — 6° Deux messes à 4 voix et orgue, d'une exécution facile, composées spécialement pour les colléges et autres maisons d'éducation; ibid. — 7° Messe brève à trois voix sans accompagnement; Avignon, Seguin aîné, 1848, in-8° — 8° *Tantum ergo* à 4 voix, avec basse solo et orgue; Paris, V° Canaux.

DANKERS ou **DANKERTS** (GHISLAIN) savant contrepointiste du seizième siècle, naquit à Tholen, en Zélande, et fut chantre de la chapelle pontificale à Rome, sous les papes Paul III, Marcel II, Paul IV et Pie IV. Il a publié en 1559, à Venise, chez Gardane, *il Primo e secondo Libro de' madrigali a 4, 5 e 6 voci*. On trouve aussi des motets de ce musicien dans la collection de Salblinger, intitulée : *Selectissimæ nec non familiarissimæ cantiones ultra centum, etc. Augustæ Vindelicorum, Melchior Kriesstein*, 1540, petit in-8° obl.; ainsi que dans un autre recueil qui a pour titre : *Concentus octo, sex, quinque et quatuor vocum, omnium jucundissimi, etc. Augustæ Vindelicorum, Philippus Ulhardus excudebat*, 1545, petit in-4° obl. Dankers fut choisi en 1551, avec Bartholomé Escobedo (*voy.* ce nom), par Nicolas Vicentino et Vicenzo Lusitano, pour juger la discussion qui s'était élevée entre eux sur la connaissance des modes diatonique, chromatique et enharmonique, et prononça en faveur de Lusitano. On trouve à la bibliothèque *Vallicellana*, à Rome, sous la marque R. 56, n° 15, le manuscrit original d'un traité composé par Dankers sur le sujet de la contestation. Ce manuscrit a pour titre : *Trattato di Ghisilino*

(1) Dans une polémique dirigée contre l'auteur de cette Biographie, Kiesewetter avait soutenu (*Allgem. Musikal. Zeitung.*, ann. 1843) que les lettres romaines, présentées par Boëce comme traduction des signes de la notation grecque, n'étaient pas une notation musicale en usage dans l'ancienne Italie, et qu'on ne s'en est jamais servi pour écrire la musique; ce qui n'a point de sens, puisqu'on ne se sert pas d'une écriture inconnue pour en expliquer une autre. A l'argumentation de Kiesewetter, son adversaire fit une réponse très-simple en citant des monuments d'anciens chants notés avec les quinze lettres romaines, qui appartiennent aux neuvième et dixième siècles. La découverte du manuscrit de Montpellier a fourni la preuve que cette notation était connue et s'était conservée jusqu'au onzième siècle; mais ceux qui se sont servis de ce manuscrit n'ont rien compris aux lettres semblables qui s'y trouvent accolées partout; elles ne sont autre chose que des trilles, dont l'usage avait passé de l'Orient en Europe à diverses époques.

Dankerts musico, et cantore cappellano della cappella del Papa, sopra una differentia musicale sententiata nella detta cappella contro il perdente venerabile D. Niccolò Vicentino, per non haver potuto provare che niun musico compositore intende di che genere sia la musica che esso stesso compono, come si era offerto. Con una dichiaratione facilissima sopra i tre generi di essa musica, cioè diatonico, cromatico, et enarmonico con i loro esempj, a quattro voci separatamente l'uno dall'altro, et anco misti di tutti tre i generi insieme, et molte altre cose musicali degne da intendere. Et oltraccio vi sono alcuni concenti a più voci in diversi idiomi del medesimo autore nel solo genere diatonico composti. C'est quelque chose de curieux de voir ces savants hommes du seizième siècle s'épuiser en doctes raisonnements sur les genres de musique chromatique et enharmonique qui ne pouvaient exister de leur temps, puisqu'ils n'en possédaient pas les éléments nécessaires ; et cela parce que les écrivains grecs sur la musique, dont les ouvrages étaient alors étudiés avec ardeur, leur avaient transmis ces termes, qui n'avaient de signification ni dans la tonalité du plain-chant, la seule qui fût alors connue, ni dans l'harmonie qui y est inhérente. Il ne faut pas confondre Ghislain Dankers avec *Jean Ghiselain*, dont il y a un livre de messes publié par Petrucci de Fossombrone en 1513.

DANNELEY (Jean-Feltham), professeur de musique à Londres, est né en 1786, à Oakingham, dans le Berkshire. Son père, chantre du chœur à Windsor, lui enseigna la musique. A l'âge de quinze ans il fut placé sous la direction de Knywett pour apprendre à jouer du piano, et Samuel Webbe lui donna des leçons d'harmonie. Lorsqu'il eut atteint sa dix-septième année, Danneley interrompit ses études musicales pour aller demeurer avec un oncle fort riche qui lui avait promis de lui laisser sa fortune ; mais ayant longtemps tardé à réaliser ses promesses, cet oncle mourut sans avoir fait de testament, et Danneley, retombé dans une situation pénible, fut obligé de reprendre sa première profession. Il se remit avec courage au travail, reçut des leçons de piano de Woelfl, et eut aussi pendant quelque temps C. Neate pour professeur. Après avoir demeuré avec sa mère à Odiham, dans le Hampshire, il fut appelé à Ipswich comme professeur de musique, y resta quelque temps, puis fut nommé organiste de l'église Sainte-Marie de la Tour, dans cette ville. En 1816 il alla à Paris, prit des leçons de Reicha pour la composition, et de Pradher pour le piano, puis alla s'établir à Londres, où il s'est fixé. Danneley a publié quelques légères compositions pour le chant et le piano ; mais ses ouvrages les plus importants sont ceux dont les titres suivent : 1° *An Encyclopedia, or Dictionary of Music; in which not only every technical word is explained, the formation of every species of composition distinctly shewn, their harmonies, periods, cadences, and accentuation, but the various poetic feet employed in Music*, etc. (Encyclopédie ou Dictionnaire de musique, dans lequel non-seulement chaque mot technique est expliqué, la formation de toute espèce de composition exposée, etc.); London, 1825, un vol. in-8°, avec planches. Malgré le titre fort étendu de cet ouvrage et tout ce qu'il annonce, l'Encyclopédie musicale de Danneley n'est traitée que d'une manière fort abrégée. — 2° *A Musical Grammar, comprehending the principles and rules of the science* (Grammaire musicale, contenant les principes et les règles de cette science); London, 1826, in-8°. Ce livre ne contient que les premiers éléments de la musique. Danneley est mort à Londres en 1836.

DANNER (Chrétien-Frédéric), violoniste, né à Manheim en 1745, reçut de son père les premières leçons de musique, et fit de si grands progrès sur le violon, qu'il devint bientôt un des artistes les plus habiles sur cet instrument. En 1761, l'électeur palatin l'admit dans son orchestre, et lorsque cet orchestre passa à Munich en 1778, il l'y suivit. En 1783 il quitta ce service pour la place de directeur des concerts du duc de Deux-Ponts. Il occupait le même emploi en 1812 à la cour du grand-duc de Bade à Carlsruhe. Il fut le maître du célèbre violoniste Frédéric Eck. On a de Danner un concertino (en *fa*) pour le violon, avec orchestre ; Paris, Sieber.

DANNER (Georges), père du précédent, était musicien de la cour de Manheim, et jouait de tous les instruments. Il mourut auprès de son fils, à Carlsruhe, en 1807.

DANNERET (Élisabeth), née à Saint-Germain, vers 1670, débuta comme chanteuse à la Comédie italienne, le 24 août 1694, dans le divertissement du *Départ des Comédiens*. Elle devint ensuite la femme d'Évariste Gherardi. Les journaux du temps nous apprennent qu'elle était également remarquable par la beauté de sa voix et par la sûreté de sa méthode. D'Origny assure, dans ses *Annales du Théâtre italien* (t. I, p. 26), qu'elle entra à l'Opéra après la mort de son mari ; mais ce fait est au moins douteux, car on ne trouve point son nom sur les catalogues des acteurs de l'Opéra.

DANOVILLE (. . .), écuyer, fut élève

de Sainte-Colombe pour la basse de viole, et enseigna à jouer de cet instrument à Paris, sous le règne de Louis XIV. On lui doit un livre qui a pour titre: *L'Art de toucher le dessus et basse de viole, contenant tout ce qu'il y a de nécessaire, d'utile et de curieux dans cette science; avec des principes, des règles et observations si intelligibles, qu'on peut acquérir la perfection de cette belle science en peu de temps, et mesme sans le secours d'aucum maistre*; Paris, Christophe Ballard, 1687, in-8° de 47 pages.

DANYEL (JEAN), bachelier en musique, était chantre de l'église du Christ à Oxford, au commencement du dix-septième siècle. Il a publié une suite de chansons anglaises sous ce titre : *Songs for the lute, viol and voices* ; Londres, 1606, in-fol.

DANZI (FRANÇOIS), compositeur, naquit à Manheim le 15 mai 1763. Son père, musicien de la cour et premier violoncelliste de la chapelle de l'électeur palatin, alors la meilleure de l'Europe, lui donna les premières leçons, et lui enseigna les principes de la musique, du piano et du chant. A l'égard de l'art d'écrire, le jeune Danzi n'eut qu'une éducation pratique ; il n'apprit cet art que par quelques notions d'harmonie qu'il puisa dans les livres, et par la lecture des partitions des grands maîtres. Cependant il reçut quelques leçons de l'abbé Vogler. A l'âge de douze ans il avait déjà écrit plusieurs morceaux pour le violoncelle, et ses progrès sur cet instrument furent si rapides qu'à peine sorti de l'enfance, il fut admis dans la chapelle comme membre de l'orchestre. En 1778, cette chapelle ayant été transportée à Munich, Danzi se rendit aussi dans cette ville, et l'année suivante il écrivit son premier ouvrage pour le théâtre de la Cour. Vers 1790, il épousa Marguerite Marchand, fille du directeur du théâtre de Munich. En 1791, Danzi demanda et obtint un congé illimité pour voyager avec sa nouvelle épouse, cantatrice distinguée, dont le talent s'était développé par les leçons de son mari. Ils séjournèrent longtemps à Leipsick et à Prague. Danzi dirigea dans ces deux villes l'orchestre de la troupe italienne de Guardassoni, et sa femme chanta avec succès les rôles de Suzanne dans les *Noces de Figaro*, de Caroline dans le *Matrimonio segreto*, et de Nina dans l'opéra de ce nom. Pendant les années 1794 et 1795, ces artistes parcoururent l'Italie et s'y firent remarquer par leurs talents, particulièrement à Venise et à Florence. Le dérangement de la santé de M^{me} Danzi obligea son époux à revenir à Munich ; il y arriva en 1797, et dans la même année il obtint le titre de vice-maître de la chapelle électorale. M^{me} Danzi succomba à une maladie de poitrine en 1799, à l'âge de trente-deux ans. Danzi fut frappé si douloureusement de cette perte, qu'il ne put remplir ses fonctions à la cour pendant plusieurs années ; lorsqu'il lui fallut ensuite diriger des opéras où sa femme avait chanté, il éprouva des émotions si pénibles qu'il prit enfin la résolution de s'éloigner de Munich. En 1807 il se rendit à Stuttgart, où il fut nommé maître de chapelle du roi de Würtemberg ; mais les changements politiques qui survinrent dans cette partie de l'Allemagne, l'année suivante, l'obligèrent d'aller chercher fortune ailleurs. Il se rendit à Carlsruhe, et la cour de Bade lui accorda le même titre qu'il avait à Stuttgart et un traitement suffisant pour assurer son existence. Depuis lors il n'a plus quitté Carlsruhe. Il est mort en cette ville le 13 avril 1826. Les compositions religieuses et instrumentales de Danzi lui ont fait en Allemagne la réputation d'un savant musicien ; mais dans ses opéras il a souvent sacrifié les convenances dramatiques à des effets d'instrumentation ou à des combinaisons harmoniques dépourvues du charme de la mélodie, ce qui est d'autant plus étonnant qu'il connaissait bien l'art du chant, et qu'il l'enseignait à merveille. Parmi ses ouvrages, on remarque : I. OPÉRAS : 1° *Cléopâtre*, mélodrame, à Manheim, 1779. — 2° *Azakia*, opérette, à Munich, 1780. — 3° *Das Triumph der True* (le Triomphe de la vérité). — 4° *Der Sylphe*, opéra, à Munich. — 5° *Die Mitternacht Stunde* (Minuit) ; ibid. — 6° *Der Kuss* (le Baiser) ; ibid., 1799. — 7° *Der Quasimann*, opérette ; ibid. — 8° *Elbondokani*, opérette. — 9° *Iphigénie en Aulide*, grand opéra, à Munich, 1807. — 10° *Das Freudenfest* (le Festin), cantate à quatre voix et orchestre, gravée en partition. — 11° *Preis Gottes*, cantate publiée en partition à Leipsick, 1804. — II. MUSIQUE D'ÉGLISE : — 12° Messe à quatre voix et orgue, n° 1 (en *si* bémol) ; Offenbach, André. — 13° Messe à quatre voix et orchestre, n° 2 (en *ré*) ; ibid. — 14° *Messe facile* à quatre voix et orgue ; Paris, Porro. — 15° Le 128° psaume à quatre voix et orchestre, œuvre 65 ; Leipsick, Probst. — 16° *Te Deum*, à quatre voix et orchestre, en manuscrit. — 17° *Magnificat* en *ut* à quatre voix et orchestre, en manuscrit. — III. MUSIQUE INSTRUMENTALE : 18° Symphonie, à grand orchestre, œuvre 10 (en *ré* mineur) ; Leipsick, Breitkopf et Haertel. — 19° Idem, op. 20 (en *ut*), ibid. — 20° *Grande Symphonie*, n° 3 (en *si*) ; Offenbach, André. — 21° Idem, n° 4 (en *ré*) ; ibid. — 22° Symphonie concertante pour flûte et clarinette, op. 41, ibid. — 23° Idem,

pour clarinette et basson; Bonn, Simrock. — 24° Idem, n° 2; Leipsick, Breitkopf et Hærtel. — 25° Trois quintetti pour flûte, hautbois, clarinette, cor et basson, op. 56; Berlin, Schlesinger. — 26° Pot-pourri pour violon et orchestre, op. 61; Offenbach, André. — 27° Trois quintetti pour violon, etc., op. 66, ibid. — 28° Quatuors pour deux violons, alto et basse, op. 5, 6 et 16; Munich, Falter; op. 7, Mayence, Schott; op. 29, Leipsick, Breitkopf et Hærtel; op. 44, Leipsick, Peters; op. 55, Offenbach, André (en tout dix-neuf quatuors). — 29° Concertos pour le violoncelle; n°ˢ 1 et 2; Zurich, Huz. — 30° Concertino, idem, op. 45; Leipsick, Peters. — 31° Sonates pour violoncelle, liv. 1 et 2; Zurich, Huz. — 32° Concertos pour la flûte; op. 30, 31, 42, 43; Leipsick, Breitkopf et Hærtel. — 33° Trios pour flûte, alto et violoncelle, op.71; Offenbach, André. — 34° Sextuor pour hautbois, deux altos, deux cors, violoncelle et contre-basse, op. 10; Mayence, Schott. — 35° Trois quatuors pour basson, op. 40; Offenbach, André. — 36° Concerto pour le piano, op. 4; Mayence, Schott. — 37° Quintetto pour piano, flûte, hautbois, cor et basson, op. 53 et 54; Offenbach, André. — 38° Quatuor pour piano, op. 40; Leipsick, Breitkopf et Hærtel. — 39° Sonate pour deux pianos et violoncelle, op. 42; Offenbach, André. — 40° Sonates pour piano et cor, op. 28 et 44; Leipsick, Breitkopf et Hærtel. — 41° Sonates pour piano et flûte, op. 34; Munich, Falter. — 42° Sonate pour piano et cor de bassette, op. 62; Offenbach, André. — 43° Sonates pour piano à quatre mains, op. 2, 9 et 11; Munich, Falter, Leipsick, Breitkopf et Hærtel; Mayence, Schott. — 44° Sonates pour piano seul, op. 33; Munich, Falter. — 45° Quelques petites pièces pour divers instruments. — IV. MUSIQUE DE CHAMBRE : 46° Airs italiens détachés, avec orchestre; Munich, Falter. — 47° Chansons allemandes pour deux dessus et basse, avec accompagnement de piano, op. 16; Leipsick, Breitkopf et Hærtel. — 48° Idem, op. 17, ib. — 49° Chansons guerrières à quatre voix d'homme, op. 58; Offenbach, André. — 50° Chants grecs à quatre voix d'homme, avec piano, op. 72; Leipsick, Breitkopf et Hærtel. — 51° Six chansons allemandes pour deux dessus, ténor et basse, avec piano, op. 74, ibid. — 52° Environ vingt-cinq recueils de chansons allemandes, de canzonettes italiennes, et de romances françaises pour voix seule avec accompagnement de piano, publiés à Munich; Offenbach et Leipsick.

DANZY (FRANÇOISE). Voy. Mᵐᵉ LEBRUN.

DAPPEREN (D. VAN), professeur de chant au séminaire des instituteurs primaires, à Harlem, est auteur d'un manuel des éléments de la musique et du chant, à l'usage des professeurs d'écoles primaires, qu'il a publié sous ce titre : *Aanvankelijk onderwijs in de Musijk en het Zingen; of handboekje voor onderwijzers, om kinderen deze wetenschappen reeds eenigzins vroegtijdig to leeren beoefenen*, première partie; Amsterdam, Jean Van der Hey, 1818, in-8°. Deuxième partie, ibid., 1820, in-8°. Cet ouvrage est fort bien imprimé avec les caractères de musique de Enschedé, de Harlem. On a aussi de Dapperen des Exercices de chant à l'usage des petites écoles, sous ce titre : *Zangoefeningen voor de Lagere Scholen*, etc.; Harlem, 1819, deux suites.

DAQUIN (LOUIS-CLAUDE), organiste du roi, naquit à Paris le 4 juillet 1694. Ses heureuses dispositions pour la musique décidèrent Marchand à lui donner quelques leçons. Il n'avait que six ans lorsqu'il joua du clavecin devant Louis XIV, qui lui donna des applaudissements et qui le récompensa. Le grand Dauphin, qui était présent, frappa sur l'épaule du jeune artiste et lui dit : *Mon petit ami, vous serez un jour un de nos plus célèbres organistes*. Bernier, qui était alors un des musiciens les plus savants de France, ayant donné quelques leçons de composition au jeune Daquin, celui-ci écrivit à l'âge de huit ans un *Beatus vir* à grand chœur et orchestre. Quand on l'exécuta, Bernier mit l'auteur sur une table pour qu'il battît la mesure et fût mieux vu des spectateurs. Il n'avait que douze ans lorsqu'il obtint l'orgue des chanoines réguliers de Saint-Antoine, et l'on courait déjà pour l'entendre. En 1727 l'orgue de Saint-Paul vint à vaquer. Le concours fut annoncé, et Rameau s'y présenta pour disputer la place à Daquin. On dit que Rameau ayant joué une fugue préparée, Daquin s'en aperçut et ne laissa pas d'en improviser une qui balançait les suffrages. Il remonta à l'orgue, et, arrachant le rideau qui le cachait à l'auditoire, il lui cria : *C'est moi qui vais toucher!* Le plus vif enthousiasme était dans ses yeux : il se surpassa, disent les biographes, et eut la gloire de l'emporter sur son rival.

Daquin vécut soixante-dix-huit ans et excita pendant près de soixante l'admiration de ceux qui l'entendirent. Dix-huit jours avant de mourir, il joua sur l'orgue de Saint-Paul à la fête de l'Ascension, et charma ses auditeurs. Pendant sa dernière maladie, qui ne dura que huit jours, il pensait encore à la fête de Saint-Paul qui approchait, et disait : *Je veux m'y faire porter et mourir à mon orgue*. Il cessa de

vivre le 15 juin 1772, et fut inhumé à Saint-Paul : un très-grand nombre d'artistes et d'amateurs assista à ses obsèques. Les chanoines réguliers de Saint-Antoine, dont il avait joué l'orgue pendant soixante-six ans, firent aussi chanter un service pour lui et accordèrent une gratification à son fils. Les ouvrages de Daquin qui ont été gravés sont : 1° Un livre de pièces de clavecin, en 1735. — 2° Un livre de noëls. — 3° Une cantate intitulée *la Rose*. Il a laissé en manuscrit un *Te Deum*, plusieurs motets, un *Miserere* en trio, des leçons de ténèbres, plusieurs cantates, entre autres celle de *Circé*, de J.-B. Rousseau, et des pièces d'orgue.

Cette notice est tirée de l'*Essai sur la musique* de La Borde : elle a été fournie par le fils de Daquin, et cette circonstance seule explique les éloges exagérés qu'elle contient. Que Daquin ait eu une exécution brillante, une connaissance étendue des effets de l'orgue, on doit le croire, puisqu'il obtint l'estime de ses contemporains ; mais j'ai examiné ses pièces d'orgue, ses noëls, ses pièces de clavecin, et je puis affirmer que tout cela est misérable : on n'y trouve que des idées communes et une ignorance complète de l'art d'écrire. Or qu'est-ce qu'un organiste qui n'a qu'un jeu brillant ! Que pouvait être cette fugue improvisée qui balança les suffrages avec celle de Rameau ? et qui pourra croire cette historiette où l'on dit que Hændel, après avoir entendu Daquin, éprouva tant d'étonnement et d'admiration que, malgré les instances les plus vives, il ne voulut pas jouer devant lui ? Hændel et Daquin ! quel rapprochement ! Ce fait seul doit suffire pour faire apprécier la valeur des louanges qu'on a prodiguées à l'organiste français.

DAQUIN (Pierre-Louis), fils du précédent et bachelier en médecine, était né à Paris, où il est mort en 1797. Quoiqu'il eût cultivé les lettres avec passion, il avait peu de talent, et n'a laissé que des ouvrages médiocres. Parmi ces écrits, celui qui est intitulé : *Lettres sur les hommes célèbres dans les sciences, la littérature et les arts, sous le règne de Louis XV* (Paris, 1752, 2 vol. in-12), contient huit chapitres relatifs à la musique. Ils ont pour titre : 1° *Sur la musique et ses effets*. — 2° *Sur l'opéra*. — 3° *Sur M. Rameau*. — 4° *Sur la cantate, la musique d'église et les maîtres les plus renommés*. — 5° *Sur l'orgue, le clavecin et les premiers organistes du temps*. — 6° *Sur le violon, la basse de viole et les autres instruments*. — 7° *Sur le chant et sur la danse*. — 8° *Sur quelques faits omis, et sur quelques musiciens dont on a oublié de parler*. On trouve dans tout cela quelques faits curieux, mais qui sont écrits d'un style prolixe et ennuyeux. On a dit de ce pauvre littérateur :

On souffla pour le père, on siffle pour le fils.

L'ouvrage dont on vient de parler a été reproduit en 1754, in-8°, sous le titre de *Siècle littéraire de Louis XV*.

DAQUONEUS (Jean), compositeur italien, cité par Walther, d'après Draudius, vivait vers le milieu du seizième siècle. On connaît de lui : 1° *Madrigali a sei et sette voci*; Venise, 1567. — 2° *Madrigalia quatuor vocum*; Anvers, 1594, in-4°. Il y a lieu de croire que le nom de ce musicien est dénaturé par Draudius, qui latinisait tous les noms d'auteurs.

DARCET (Jean-Pierre-Joseph), chimiste français, né à Paris en 1777, mort au mois d'août 1844, a rendu de grands services à la science et a porté la lumière dans une multitude de questions restées sans solution jusqu'à lui. L'examen de ses travaux n'appartient pas à cette Biographie ; il n'y est cité que pour ses recherches sur la fabrication des cymbales et des tamtams, dont il a déterminé les proportions d'alliage à raison de 80 parties de cuivre sur 100, et 20 parties d'étain fin. Cet alliage à l'état chaud est cassant comme le verre et un peu moins lorsqu'il est refroidi : il n'acquiert la solidité et la sonorité que par la trempe. Darcet a trouvé que, lorsque le métal fondu est arrivé au rouge-cerise brun, la cymbale ou le tamtam doivent être plongés dans l'eau froide pour la trempe, qu'on force en raison du son qu'on veut obtenir. Si l'instrument se voile dans cette opération, on en rectifie la forme au moyen du marteau, en le planant à petits coups. Darcet a exposé tous les détails de la fabrication des instruments de cette espèce dans les *Annales de chimie et de physique* (ann. 1834, cahier de mars).

DARCIS (François-Joseph), né à Paris vers 1756, fut élève de Grétry pour la composition, et donna à la Comédie italienne *la Fausse Peur*, opéra-comique en un acte, et *le Bal masqué*. Les essais précoces de ce jeune homme semblaient promettre un compositeur distingué ; mais la fougue de ses passions ne lui permit pas de se livrer à des études sérieuses, et causa sa perte. Doué d'une figure charmante, brave, entreprenant, il aimait les femmes et était homme à bonnes fortunes. Ses désordres devinrent tels, que la police conseilla à son père de le faire voyager. On le fit partir pour la Russie ; mais à peine y fut-il arrivé qu'il se battit avec un officier russe, qui le tua.

DARD (....), bassoniste ordinaire de la chapelle du roi et de l'Académie royale de

musique, a fait graver à Paris, en 1767, six solos pour le basson ou le violoncelle, œuvre 1er, et six autres, œuvre 2e. Il a publié aussi : *Nouveaux Principes de musique, auxquels l'auteur a joint l'histoire de la musique et de ses progrès, depuis son origine jusqu'à présent, pour l'apprendre parfaitement*; Paris, 1769, in-4°.

DARDELLI (le Père), religieux cordelier du couvent de Mantoue, dans les dernières années du quinzième siècle, et au commencement du seizième, fut un des luthiers les plus célèbres de son temps. Il fabriquait des luths et des violes de plusieurs espèces. Le peintre Richard, de Lyon, a possédé, vers 1807, un beau luth fait par ce moine pour la duchesse de Mantoue. Cet instrument, dont le manche était un travail admirable d'ivoire et d'ébène, et dont les côtes des dos étaient séparées par des filets d'argent, portait la date de 1497, avec le nom de *Padre Dardelli*. Sur la table on voyait les armes des ducs de Mantoue, en or et en couleur. On ignore en quelles mains ce précieux instrument a passé après la mort de Richard.

DARDESPIN (MELCHIOR), musicien et valet de chambre de l'électeur de Bavière, naquit vers le milieu du dix-septième siècle. Il a composé la musique des ballets du grand opéra *Servio Tullio*, de Steffani, et celle du ballet donné pour le mariage de l'électeur Maximilien-Emmanuel, en 1715, à Munich. On ignore l'époque de sa mort.

DARGOMYSKY (ALEXANDRE-SERGUÉIEVITSCH), compositeur russe, d'une famille noble de Smolensk, est né le 2 février 1813, dans un village du gouvernement de Toula, au moment de la retraite de l'armée française. Il était âgé de cinq ans lorsqu'il commença à parler : ses parents avaient cru jusqu'alors qu'il serait muet. Dans les derniers mois de 1817, ils le conduisirent à Saint-Pétersbourg pour y faire son éducation ; depuis ce moment il ne s'est éloigné de cette ville que pour faire quelques voyages dans l'intérieur de la Russie, et plus tard dans les pays étrangers. Dès son enfance il montra un goût décidé pour les arts, et en particulier pour le théâtre. Il fabriquait lui-même de petites scènes de marionnettes pour lesquelles il composait des espèces de vaudevilles. A l'âge de sept ans, on lui donna un maître de piano avec lequel il avait d'incessantes discussions, parce qu'il était plus occupé de la composition de petites sonates et rondos que de l'étude du mécanisme de l'instrument. Quelques années plus tard, il apprit à jouer du violon, et devint assez habile sur cet instrument pour faire convenablement la partie de second violon dans les quatuors. C'est alors que la musique lui apparut sous un nouvel aspect : il commença à comprendre la haute portée de cet art. A l'âge de quinze a seize ans il écrivit plusieurs duos concertants pour piano et violon, ainsi que quelques quatuors. Bientôt après, ses parents, éclairés sur sa vocation, confièrent le développement de son talent aux soins de Schoberlechner, pianiste et compositeur distingué, qui lui donna les premières notions d'harmonie et de contrepoint. Parvenu à l'âge de dix-huit ans, M. Dargomysky entra, en 1831, au service de l'État dans le ministère de la maison de l'empereur : cependant ses occupations ne l'empêchèrent pas de continuer ses études musicales. A l'âge de vingt ans il brillait déjà dans les salons par son habileté sur le piano. Lisant à première vue la musique la plus difficile, il fut recherché comme accompagnateur par les meilleurs chanteurs, artistes et amateurs. Dans cette occupation, il acquit la connaissance des voix et se passionna pour la musique vocale et dramatique, qui lui fit négliger celle des instruments. C'est alors qu'il écrivit une immense quantité de romances, d'airs, de cantates et de morceaux d'ensemble, avec accompagnement de piano ou de quatuor. Quelques-unes de ces compositions ont été publiées à Pétersbourg.

Décidé, en 1835, à se vouer entièrement à la musique et à contribuer aux progrès de cet art en Russie, il abandonna ses fonctions administratives, et se livra pendant huit années à l'étude sérieuse des ouvrages de théorie ainsi qu'à la lecture des partitions des maîtres anciens et modernes. Dans cet intervalle, il écrivit plusieurs ouvrages qui obtinrent de brillants succès. En 1845 il entreprit un voyage à l'étranger. Après avoir parcouru l'Allemagne, il s'arrêta quelque temps à Bruxelles, près de l'auteur de cette Biographie, qu'il consulta sur ses ouvrages, particulièrement sur son grand opéra *Esmeralda*, qui, postérieurement, a été représenté avec un brillant succès à Moscou. Une remarquable originalité d'idées et de style distinguent cette production.

Parti de Bruxelles pour se rendre à Paris, M. Dargomysky, après avoir passé quelques mois dans cette grande ville, est retourné à Saint-Pétersbourg, où son talent jouit aujourd'hui d'une estime méritée. Parmi ses nombreuses compositions, dont beaucoup sont restées en manuscrit, on remarque celles-ci, qui ont été publiées ou exécutées dans la capitale de la Russie : 1° *Pour le piano* : douze œuvres de pièces brillantes, avec ou sans accompagnement, telles que variations, fantaisies, trios et *scherzo*. —

2° *Pour l'orchestre* : Grand boléro; grande valse pathétique; Galop bohémien. — 3° *Pour le Chant*, 60 morceaux détachés avec accompagnement de piano, tels que romances, chansons, cantates, ballades, mélodies et morceaux d'ensemble, tous publiés à Pétersbourg. — 4° *Esméralda*, grand opéra en 4 actes, poëme de Victor Hugo, représenté à Moscou, dans l'hiver de 1847, puis à Pétersbourg. — 5° Grande cantate intitulée *la Fête de Bacchus*, poëme de Poushkinn, à grand orchestre avec solos de chant et chœurs, composés de 8 morceaux. — 6° Un grand opéra, dont le titre échappe à la mémoire de l'écrivain de cette notice, représenté à Pétersbourg en 1856, avec un très-brillant succès.

DARONDEAU (Benoni), né à Munich vers 1740, vint s'établir à Paris en 1782, et s'y fit maître de chant. En 1786 il publia son premier *Recueil de petits airs à couplets, avec accompagnement de harpe*, op. 1; quatre autres recueils semblables parurent l'année suivante. Il a composé aussi la musique *du Soldat par amour*, qui a été représenté au théâtre de l'Opéra-Comique en 1789.

DARONDEAU (Henri), fils du précédent, naquit à Strasbourg, le 28 février 1779. Admis au Conservatoire de musique comme élève, il y eut pour maître de piano Ladurner, et Berton pour maître d'harmonie. Il a publié pour le piano : 1° *Fantaisie pour le piano*, op. 1. — 2° *La Fête de Saint-Cloud*, pot-pourri. — 3° *L'Homme du destin*, fantaisie. — 4° *La Jeune Victime*, pot-pourri. — 5° *Air de Wacher*, varié. — 6° *Air favori de Jean de Paris*, varié. — 7° Plusieurs fantaisies et variations sur des airs de *la Neige*, *Roger de Sicile*, la *Barcarole de Venise*, la *Rondé de Saint-Malo*, la *Journée aux aventures*, etc. — 8° Sonates pour le piano, op. 2 ; Paris, Omont ; et quelques recueils de romances. Darondeau a écrit la musique du ballet d'*Acis et Galatée*, qui a été représenté à l'Opéra, au mois de mai 1806. Il a donné au théâtre de la Porte-Saint-Martin : 1° *Les Deux Créoles*, ballet. — 2° *Jenny, ou le Mariage secret*, ballet en deux actes. — 3° *Rosine et Lorenzo, ou les Gondoliers vénitiens*, idem. — 4° *Les Sauvages de la Floride*, idem. — 5° *La Chatte merveilleuse*, idem. — 6° *Pizarre*, idem. Ce musicien fut longtemps attaché comme compositeur, ou plutôt comme arrangeur, au théâtre des Variétés.

DASSER ou **DASSERUS** (Louis), ou plutôt **DASER**, maître de chapelle du duc de Wurtemberg, vivait dans la seconde moitié du seizième siècle. Il abandonna cette situation pour entrer au service du duc de Bavière, et fut le prédécesseur d'Orlande Lassus. Ses ouvrages sont en manuscrit à la bibliothèque royale de Munich, ou ont été imprimés dans cette ville par la munificence du prince. Toutes ses compositions appartiennent au culte catholique. On a de lui une Passion à quatre voix, sous ce titre : *Passionis D. N. Jesu Christi Historia, in usum ecclesiæ Monachii*; Munich, Adamus Berg, 1578, gr. in-folio. Ce volume fait partie de la collection qui porte en tête du frontispice *Patrocinium musices*, parce que le duc de Bavière faisait les frais de l'édition. Jacques Paix a inséré quelques motets de Dasser arrangés pour l'orgue, dans son *Orgeltabulaturbuch* (1re et 2me partie). On trouve en manuscrit les ouvrages suivants de ce compositeur parmi les volumes qui proviennent de la chapelle des ducs de Bavière, à la bibliothèque royale de Munich : 1° Codex XIII, 4 motets à 4, 5, et 6 voix. — 2° Cod. XVI, le psaume CXXXIII à 4 voix. — 3° Cod. XVIII, sept messes, dont six à 4 voix, et la dernière à 6 voix. — 4° Cod. XXII, 3 *Nunc dimittis*, des hymnes à 4, 5, 6 et 8 voix, et des *Répons brefs* de complies. — 5° Cod. XLIV, 3 messes, dont une à quatre voix, une à cinq et une à six. — 6° Cod. XLV, la messe intitulée *Pater noster*, à 5 voix.

DASSOUCY, ou plutôt **ASSOUCY** (Charles **COYPEAU**), fils d'un avocat au Parlement, naquit à Paris en 1604, et eut une existence très-agitée et peu honorable. Très-jeune encore, il s'enfuit de la maison de son père, se rendit à Calais, et faillit être jeté à la mer, comme sorcier, par le peuple de cette ville, pour avoir guéri par stratagème un homme qui était malade d'imagination. Il se réfugia en Angleterre, et y resta plusieurs années, donnant des leçons de musique et de luth pour vivre. Son talent sur cet instrument et le goût qu'il mettait dans la composition de ses chansons lui procurèrent l'avantage, après son retour en France, d'être attaché au service de madame Royale, fille de Henri IV et femme du duc de Savoie. Plus tard il exerça la charge de luthiste et de maître de musique auprès de Louis XIII et de Louis XIV enfant. Il cultivait aussi la poésie burlesque, genre détestable qui eut alors en France une certaine vogue. C'est à propos de ce mauvais goût que Boileau a dit :

Et jusqu'à d'Assoucy, tout trouva des lecteurs.

Étant retourné à la cour de Turin, il y eut quelques fâcheuses aventures, et se mit à errer en France, escorté de deux petits pages de musique qui chantaient ses chansons, et qui donnèrent lieu à d'étranges soupçons. A Montpellier, il fut décrété d'accusation *pour un crime qui est en abo-*

mination parmi les femmes, dit naïvement Auger, de l'Académie française. Dassoucy s'enfuit en Italie pour se soustraire au sort qui le menaçait. A Rome, il fut emprisonné pour avoir écrit contre des prélats en crédit. Pendant sa captivité, il composa un livre de *Pensées sur la Divinité*, qui est ce qu'il a fait de plus raisonnable. Touché de compassion pour l'auteur de cet ouvrage, le pape le mit en liberté, et joignit à cette faveur le don de sa bénédiction, de médailles bénies et d'indulgences; ce qui n'empêcha pas que, de retour en France, d'Assoucy ne fût arrêté, mis à la Bastille, puis envoyé au Châtelet avec ses pages de musique, toujours pour la même cause. Cependant, à défaut de preuves, il fut déclaré innocent et mis en liberté. Il mourut à Paris, vers 1679, à l'âge d'environ soixante-quatorze ans. Son *Ovide en belle humeur*, et le *Ravissement de Proserpine*, traduit de Claudien en vers burlesques, sont les seuls de ses ouvrages recherchés aujourd'hui par les bibliomanes. Comme musicien, il n'a publié qu'un recueil ayant pour titre : *Airs à quatre parties du sieur Dassoucy. A Paris, par Robert Ballard, etc.*, 1653, in-12 obl. Ces airs sont au nombre de 19, et sont dédiés à madame la duchesse de Savoie.

DASYPODIUS (CONRAD), né à Strasbourg en 1532, étudia les mathématiques sous la direction de Herlin, et succéda à son maître dans la place de professeur au collège de sa ville natale. Son nom allemand était *Rauchfuss*, qui signifie *pied velu*; son père le changea en celui de *Dasypodius*, d'un mot grec qui a la même signification. Il mourut à Strasbourg le 26 avril 1600. C'était un savant homme, mais d'un esprit pédantesque et minutieux. L'horloge de la cathédrale de Strasbourg, qui a longtemps passé pour la plus belle de l'Europe, a été faite sur ses dessins, en 1580. Il en a donné la description dans son *Heron mathematicus*; Strasbourg, 1580, in-4°. Blumhof a publié en allemand un *Essai sur la vie, et les ouvrages de Conrad Dasypodius*, avec une préface de Kaestner, in-8°, Gœttingue, 1798. Parmi ses ouvrages, on remarque : 1° *Euclidis Propositiones Elementorum XV opticorum, catropticorum, harmonicorum et apparentium*; Strasbourg, 1571, in-8°. Cet ouvrage est extrait de son analyse géométrique des livres d'Euclide, publiée à Strasbourg; travail fastidieux, où le commentaire est loin d'éclaircir le texte. — 2° Un appendice à ses Institutions de mathématiques, sous ce titre : *Voluminis primi Erotematum appendix arithmeticæ et musicæ mechanicæ*; Strasbourg, 1596, in-8°. — 3° *Lexikon mathematicum græce et latine conscriptum*; Strasbourg, 1573, in-8°. Ce Dictionnaire n'est pas disposé par ordre alphabétique, mais par ordre de matières. Dasypodius y traite (p. 30-54) de la théorie mathématique de la musique.

DATHI (AUGUSTIN), de Sienne, était secrétaire de cette ville vers 1460. Gesner le cite, dans sa *Bibliothèque universelle*, comme auteur d'un traité *de Musica Disciplina*. Cet ouvrage est imprimé.

DATTARI (GIROLFO), né à Bologne, vivait à Venise vers le milieu du seizième siècle. Il a publié : *Le Villanelle a tre, quattro e cinque voci*; Venise, 1568, in-8°.

DAUBE (JEAN-FRÉDÉRIC), né en 1730 à Hesse-Cassel, fut d'abord musicien de la musique particulière du duc de Würtemberg, puis conseiller et premier secrétaire de l'Académie des sciences fondée à Augsbourg par l'empereur François Ier, et enfin se retira à Vienne, où il passa les dernières années de sa vie. Il mourut en cette ville, le 19 septembre 1797. Daube s'est fait connaître comme compositeur par des *Sonates pour le luth, dans le goût moderne*, op. 1, publiées à Nüremberg, in-fol. Parmi les manuscrits autographes de la riche bibliothèque royale de Berlin, on trouve deux symphonies de Daube pour 2 parties de violon, alto, basse et deux cors. Mais c'est surtout par ses écrits sur la musique qu'il a fixé sur lui l'attention des artistes et des amateurs. Le premier a pour titre : *Generalbass in drei Accorden, gegründet in den Regeln der alt und neuen Auctoren*, etc. (l'Harmonie en trois accords, d'après les règles des auteurs anciens et modernes, avec une instruction sur la manière de passer d'un ton dans chacun des vingt-trois autres ; par le moyen de deux accords intermédiaires), Leipsick, 1756, in-4°. Marpurg a attaqué le système de Daube avec vivacité, sous le pseudonyme du docteur Gemmel, dans le deuxième volume de ses *Essais historiques et critiques sur la musique* (*Hist. Krit. Beitr*, p. 325). Le second ouvrage de Daube est intitulé : *Der musikalische Dilettant; eine Abhandlung der Composition, welche nicht allein die neuesten Setzarten der zwei, drey-und mehrstimmigen Sachen; sondern auch die meisten künstlichen Gattungen der alten Kanons; der einfachen und Doppelfuge : deutlich vortrægt, und durch ausgesuchte Beyspiele erklært* (l'Amateur de musique; dissertation sur la composition, etc.); Vienne, 1773, in-4° de trois cent trente-trois pages. — 3° *Anleitung zum Selbstunterricht in der musikalischen Komposition, sowohl für die Instru-*

mental als Vocalmusik : *Erster Theil* (Méthode pour apprendre soi-même la composition de la musique instrumentale et vocale, première partie); Vienne, 1798, 51 pages in-4°. — 4° Deuxième partie du même ouvrage, Vienne, 1798, 68 pages in-4°. La première partie de ce livre est relative à la composition de la mélodie; la seconde, à l'harmonie. Malgré les critiques sévères de Marpurg, les ouvrages de Daube renferment de fort bonnes choses; il y a des vues et de la méthode dans son traité de l'harmonie en trois accords. Sans doute le troisième accord, qu'il considère comme primitif et nécessaire, n'est qu'une des modifications du second; mais c'était quelque chose que de ramener, de son temps, l'harmonie à des éléments simples.

DAUBENMERKL (François-Michel), habile organiste, né en 1746 à Waltershoff, bourg du haut Palatinat, fut élevé par Wopperer, son oncle, pasteur à Floss, et apprit de lui les premiers éléments de la langue latine. L'organiste Rueder, dans une visite qu'il fit au pasteur de Floss, eut occasion de remarquer dans le jeune Daubenmerkl un génie porté à la musique; il lui donna des leçons de clavecin, et, au bout de deux ans, il eut la satisfaction de voir son élève assez avancé pour obtenir la place d'organiste des Jésuites, à l'église de Saint-Georges, à Amberg. Vers le même temps il obtint une place gratuite au séminaire de la même ville; il y fit de grands progrès dans l'étude de la langue et de la littérature grecques. Il travaillait aussi avec ardeur à perfectionner ses talents en musique, et il devint enfin l'un des plus grands organistes de l'Allemagne dans le style de Reinken et de J.-S. Bach; style qui se perd de jour en jour, et dont il ne restera bientôt plus de traces. Se sentant né pour l'état ecclésiastique, Daubenmerkl étudia la théologie et se fit ordonner prêtre. On lui conseillait de parcourir l'Allemagne ou de se fixer dans quelque cour; mais il préféra le repos et l'obscurité. Ainsi ses talents comme compositeur et son jeu admirable sur l'orgue furent ensevelis dans une petite ville d'Allemagne. Nommé organiste de l'église de Saint-Martin à Amberg, il y obtint ensuite un bénéfice et employa une partie de son temps à former des élèves à qui il donnait ses leçons gratuitement. Doué d'un caractère doux et bienveillant, il mena dans le repos une vie philosophique et irréprochable. Il vivait encore en 1812. Aucune de ses compositions n'a été publiée.

DAUBENROCH (Georges), maître d'école à Nüremberg, au commencement du dix-septième siècle, a fait imprimer dans cette ville, en 1613, un *Epitome Musices*, in-8°.

DAUBLAINE ET CALLINET, chefs d'une maison de facture d'orgues. (*Voy.* Callinet.) Daublaine n'était pas facteur; c'était un spéculateur dont le nom servit seulement à établir la raison commerciale de la maison. M. Danjou était en réalité l'intelligence qui donnait de la valeur à cet établissement. (*Voy.* Danjou.)

DAULPHIN (Pierre), musicien français du seizième siècle, n'est connu que par une messe à quatre voix sur le chant : *Je ne puis plus durer*; Paris, Nicolas du Chemin, 1557, in-fol.

DAUM (Gustave), professeur de musique et compositeur à Berlin, où il vit en ce moment (1860), s'est fait connaître par divers ouvrages de musique vocale, parmi lesquels on remarque : 1° *Mein Herz ist in Hochland*, lieder pour soprano ou ténor et piano, op. 1, Berlin, Challier. — 2° *Ave Maria*, lieder pour soprano ou ténor, op. 2; ibid. — 3° *La Nuit de la Passion*, cantate pour voix solo, chœur et piano, op 3; Potsdam, Stuhr. — 4° Deux poëmes pour ténor ou soprano, avec piano, op. 5; Berlin, Challier et C*ie*.

DAUNEY (William), écrivain écossais, a publié un livre rempli d'intérêt, contenant les anciennes mélodies écossaises d'après un manuscrit du temps du roi Jacques VI, avec des recherches historiques sur ces mélodies et sur l'histoire de la musique en Écosse. Cet ouvrage a pour titre : *Ancient scottish melodies, from a manuscript of the reign of king James VI with a Introductory inquiry illustrative of the history of music of Scotland*; Londres, 1838, 1 vol. in-8°.

DAUPRAT (Louis-François), célèbre professeur de cor et compositeur pour cet instrument, est né à Paris le 24 mai 1781, et non en 1792, comme il est dit dans l'*Universal Lexikon der Tonkunst*, publié par M. Schilling. Possesseur d'une jolie voix, il fut placé comme enfant de chœur à la maîtrise de Notre-Dame, et n'en sortit que lorsque les églises furent fermées, pendant les troubles révolutionnaires. Il était encore enfant lorsqu'il se prit d'un goût passionné pour le cor, et ce fut cet instrument qu'il choisit lorsqu'on le fit entrer dans les classes du Conservatoire de musique, qui venait d'être fondé sous le titre d'*Institut national de musique*. Son professeur fut Kenn, un des meilleurs cors-basses de cette époque. (*Voy.* Kenn.) Après six mois de leçons, il fit partie du corps de musique que Sarrette, directeur du Conservatoire, fournit au *camp des élèves de Mars*, de la plaine des Sablons, près de Paris. Plus tard il entra dans la musique du camp de vingt mille hommes qui fut formé au *Trou-d'Enfer*, près de Marly. En 1799 il entra dans la musique de la garde des consuls, et fit la campagne de 1800 en Italie. De retour à Paris, il obtint son congé et fut placé dans l'or-

chestre du théâtre Montansier. A la même époque il rentra au Conservatoire, et Catel lui donna des leçons d'harmonie; puis il fut admis dans la classe de composition dirigée par Gossec et y fit un cours complet. En 1806 on offrit à M. Dauprat un engagement avantageux pour le théâtre de Bordeaux; il l'accepta, demeura dans cette ville jusqu'en 1808, et ne revint à Paris que lorsqu'il fut appelé par l'administration de l'Opéra pour remplacer Kenn, qui demandait sa retraite. Quelque temps après, Frédéric Duvernoy s'étant aussi retiré, M. Dauprat fut désigné pour lui succéder comme *cor solo*. Après vingt-trois ans de service, il quitta ce théâtre, parce que la nouvelle administration lui fit, en 1831, des propositions qu'il ne crut pas devoir accepter. Nommé, en 1811, membre honoraire de la chapelle de l'empereur Napoléon, il succéda à Domnich à la chapelle du roi Louis XVIII, en 1816. Dans la même année, il fut nommé professeur de cor au Conservatoire de Paris. En 1833 le maître de chapelle Paër désigna M. Dauprat pour la partie de cor basse de la nouvelle musique du roi. Lorsqu'il a pris sa retraite de la place de professeur de cor au Conservatoire, il a eu pour successeur son élève M. Gallay.

Un beau son, une manière élégante et pure de phraser, telles étaient les qualités qui brillaient dans le talent de M. Dauprat, quand il se fit entendre dans sa jeunesse, aux concerts de la rue de Grenelle et à ceux de l'Odéon. Tout annonçait en lui un virtuose destiné à la plus brillante réputation; mais une timidité excessive l'empêcha de profiter des succès de ses débuts, et, quoiqu'il n'ait connu dans sa carrière que les applaudissements mérités du public, les occasions où il se faisait entendre sont devenues chaque jour plus rares, et il a fini par prendre la résolution de ne plus jouer dans les concerts. Cette défiance de lui-même fut d'autant plus fâcheuse, que M. Dauprat n'exécutait que de la musique de fort bon goût qu'il composait pour lui, et qui est écrite avec plus de soin qu'on n'en trouve habituellement dans les solos d'instruments à vent. Mécontent du résultat de ses études en composition, il s'était décidé à les recommencer en 1811, sous la direction de Reicha, et c'est aux conseils de ce maître habile qu'il attribue ce qu'il a appris dans l'art d'écrire : il a travaillé avec lui pendant trois années. La liste de ses compositions imprimées et manuscrites renferme les ouvrages dont les titres suivent : I. Œuvres publiés : 1° Premier concerto pour cor alto ou cor basse, avec une double partie principale et orchestre; op. 1; Paris, Zetter. — 2° Sonate pour piano et cor, op. 2; ibid. — 3° Trois grands trios pour cors en *mi*, op. 4; ibid. — 4° *Tableau musical ou scène en duo*, pour piano et cor, op. 5; ibid. — 5° Trois quintetti pour cor, deux violons, alto et basse, op. 6; ibid. — 6° Duo pour cor et piano, op. 7; ibid. — 7° Quatuors pour 4 cors en différents tons, op. 8; ibid. — 8° Deuxième concerto pour cor basse en *fa*, op. 9; ibid. — 9° Sextuors pour cors en différents tons, op. 10; ibid. — 10° Trois solos pour cor alto et cor basse, avec un double accompagnement de piano ou d'orchestre, op. 11; ibid. — 11° Deux solos et un duo pour cor basse en *ré* et cor alto en *sol*, avec accompagnement de piano ou d'orchestre, op. 12; ibid. — 12° Six grands duos pour cors en *mi* bémol, op. 13; ibid. — 13° Vingt duos pour cors, avec mélange de tons, op. 14; ibid. — 14° Trios pour deux cors altos en *sol* et *fa*, et un cor basse en *ut*, avec accompagnement de piano ou d'orchestre, op. 15; ibid. — 15° Trois solos pour cor alto en *mi*, et dans trois gammes différentes, op. 16; ibid. — 16° idem, dans trois autres gammes, op. 17; ibid. — 17° Troisième concerto, pour cor alto et cor basse en *mi*, op. 18; ibid. — 18° Quatrième concerto en *fa*, op. 19; ibid. — 19° Trois solos propres aux deux genres, op. 20; ibid — 20° Cinquième concerto pour cor basse en *mi*, op. 21; ibid. — 21° Air écossais (de *la Dame Blanche*) varié pour cor et harpe, op. 22; ibid. — 22° Premier thème varié suivi d'un *rondo-boléro*, avec accompagnement de piano ou d'orchestre, op. 23; ibid. — 23° Deuxième thème varié, terminé en rondeau, op. 24; ibid. — 24° Trois mélodies, lettres A, B, C, pour cor, propres aux deux genres. La partition des trios, quatuors et sextuors pour cors en différents tons, composés par M. Dauprat, a été publiée en un volume in-8° de 157 pages, avec un avertissement de neuf pages, concernant le mélange des tons dans l'usage de ces instruments. — 25° *Méthode pour cor alto et cor basse* (premier et deuxième cor), divisée en trois parties; Paris, Zetter. Dans cet ouvrage, le meilleur qui ait été publié sur l'art de jouer du cor, M. Dauprat a adopté les dénominations de *cor alto* et de *cor basse*, parce qu'elles donnent une idée exacte du diapason de chacune de ces parties qu'on désignait autrefois sous les noms de *premier* et *second cor*. La première partie est élémentaire; la deuxième renferme plus de trois cents exercices pour chacun des trois genres, des dissertations sur les différents caractères de musique qui conviennent au cor, ainsi que des conseils sur la respiration, le phrasé, etc.; la troisième partie, spécialement destinée aux jeunes compositeurs, leur enseigne les ressources de l'instrument, et la manière de l'em-

ployer dans le *solo* et dans l'orchestre. — 26° Extrait d'un traité inédit du cor à deux pistons ; Paris, 1829. — 11. Œuvres inédits : 27° Symphonies à grand orchestre. — 28° *Nous allons le voir*, opéra de circonstance composé à Bordeaux pour le passage de l'empereur Napoléon dans cette ville. — 29° Ouverture, airs de danse et de pantomime placés dans le ballet de *Cythère assiégée*, joué à Bordeaux en 1808. — 30° *O salutaris*, pour voix de ténor, avec harpe et cor obligé, deux violons, alto, violoncelle et contrebasse d'accompagnement. — 31° plusieurs scènes, duos, trios, romances. — 32° Essai sur le quatrième livre des *partimenti* de Fenaroli. — 33° Cours d'harmonie et d'accompagnement de la basse chiffrée et non chiffrée, et de la mélodie sur la basse. — 34° Théorie analytique de la musique destinée aux élèves de colléges.

M. Dauprat a formé un grand nombre d'élèves, dont la plupart sont devenus des artistes de beaucoup de mérite. Parmi eux on remarque M. Rousselot, qui possédait une sûreté d'attaque et une puissance d'exécution fort rares; M. Gallay, devenu célèbre par sa belle et égale qualité de son, et son style élégant et pur; et MM. Norbert, Méric (époux de la cantatrice Mério-Lalande), Banneux, Bernard, Jacqmin, Meifred, Urbain, Paquis et Nagel, ainsi que quelques amateurs distingués.

DAUSCHER (ANDRÉ), amateur de musique à Kempten, est né à Issny. On a de lui un petit traité de musique et de flûte, sous ce titre : *Kleines Handbuch der Musiklehre und vorzüglich der Querflœte*, etc. ; Ulm, 1801, gr. in-8° de cent quarante-huit pages.

DAUSSOIGNE-MÉHUL (JOSEPH), directeur du Conservatoire royal de Liége, né à Givet (Ardennes), le 24 juin 1790, fut admis comme élève au Conservatoire de musique de Paris au mois de décembre 1799, et eut pour maître de piano Adam. Après avoir fait un cours d'harmonie sous la direction de Catel, il reçut des leçons de composition de Méhul, son oncle. Dix années d'études sérieuses et suivies avaient fait de M. Daussoigne un musicien instruit dans toutes les parties de son art, et avaient développé les dispositions qu'il avait reçues de la nature; en 1807 il concourut à l'Institut de France, et obtint le second grand prix de composition : le sujet du concours était la scène d'*Ariane à Naxos*. Deux ans après, le premier prix lui fut décerné ; et à ce titre il obtint du gouvernement une pension pour aller terminer ses études en Italie. Arrivé à Rome, et n'y trouvant plus de vestiges des anciennes écoles, il se demanda, ainsi que tous les pensionnaires musiciens qu'on y avait envoyés, ce qu'il y pouvait faire. Comme ceux qui s'y étaient trouvés dans la même situation, il éprouvait le désir impatient de produire, et ce désir n'était pas la moindre cause de l'ennui qu'il ressentait. Enfin, agité par le souvenir de sa patrie et par l'espoir de s'y faire un nom distingué, il confia ses chagrins au célèbre artiste dont il était le neveu, et qui n'était pas moins pour lui un ami qu'un parent; celui-ci le tira de peine en lui envoyant le poëme d'un opéra en trois actes intitulé *Robert Guiscard* ; ce poëme, ouvrage de M. Saulnier, était reçu à l'Opéra depuis sept ans. M. Daussoigne en écrivit rapidement la partition, et revint à Paris, tout ému de l'espoir d'un succès ; mais alors commença pour lui une suite de déceptions qui n'a que trop souvent été celle des jeunes compositeurs en France; carrière où l'on voit se dissiper une à une toutes les illusions d'une première ferveur, et qui n'est pour la plupart qu'un affreux cauchemar. Qui le croirait ? Il s'agissait d'un lauréat de l'Institut, d'un jeune artiste dont le début avait eu de l'éclat, d'un homme que la renommée de Méhul semblait devoir protéger, d'un opéra reçu à l'Académie royale de musique depuis longtemps, et dont le droit de représentation ne pouvait être contesté ; le règlement du théâtre prescrivait d'entendre préalablement la musique ; eh bien, rien de tout cela ne servit! M. Daussoigne ne put jamais obtenir cette audition de son ouvrage, qu'on ne pouvait lui refuser! Personne ne contestait ses droits; mais on lui opposait cette force d'inertie contre laquelle les plus fermes volontés sont venues échouer dans les théâtres, et le résultat de toutes ses démarches fut qu'on n'eût pas même la fantaisie de savoir si son ouvrage était bon ou mauvais, et que l'auteur seul a connu sa production.

La mauvaise fortune semblait s'être attachée à M. Daussoigne dans ses travaux. En 1817 il écrivit la musique du *Faux Inquisiteur*, opéra-comique en trois actes, de M. Viennet; une nouvelle lecture du poëme ne lui fut pas favorable, et l'œuvre du musicien fut perdue. L'année d'après, nouveau désappointement. Marsollier avait laissé en mourant un petit opéra-comique en un acte, intitulé *le Testament*. Poëte accoutumé aux succès, et connu par des pièces charmantes, Marsollier paraissait offrir des garanties à M. Daussoigne, qui fut choisi pour écrire la musique de l'œuvre posthume ; mais, après qu'il eut terminé sa partition, les comédiens du théâtre Feydeau s'avisèrent de dire que la pièce était ennuyeuse, et ne voulurent pas la jouer. Il y avait dans cette succession de mésaventures de quoi décourager la persévérance la plus opiniâtre, et le cœur commençait à défaillir à l'artiste quand M. Viennet

28.

vint le ranimer en lui confiant un second ouvrage en trois actes, dont le titre était *les Amants corsaires.* Celui-là est lu au comité de l'Opéra-Comique, reçu par acclamations, et l'enthousiasme va jusqu'à promettre à M. Daussoigne ce qu'on appelle au théâtre *un tour de faveur*. Mais, par une fatalité inexplicable, le duc d'Aumont, premier gentilhomme de la chambre du roi, chargé de la haute administration de l'Opéra-Comique, imagine d'ordonner une nouvelle lecture de toutes les pièces reçues, au moment où l'on allait mettre à l'étude *les Amants corsaires*. Le comité de lecture était accusé d'indulgence pour les pièces qu'il avait reçues; il crut devoir se montrer sévère dans la nouvelle épreuve; vingt ouvrages furent rejetés, et de ce nombre fut le livret des *Amants corsaires*, reçu naguère aux applaudissements de l'assemblée.

Enfin l'espèce de proscription qui semblait poursuivre M. Daussoigne cessa; il écrivit une *Aspasie* en un acte pour le théâtre de l'Opéra, et cet ouvrage fut représenté au mois de juillet 1820. On y remarquait un style large et noble; mais le sujet était froid; la manière de chanter des acteurs de ce temps, mise en parallèle avec celle des chanteurs italiens qui exécutaient le *Barbier de Séville* de Rossini et les compositions de Mozart et de Paër, avait peu de charme pour le public; l'ouvrage n'eût pas de succès. Peu de temps après, l'administration de l'Opéra imagina de faire arranger en récitatif le dialogue de *Stratonice*, opéra de Méhul, et M. Daussoigne fut chargé de ce travail, qui lui mérita les applaudissements des artistes, par l'analogie de son style avec celui de l'illustre auteur de l'ouvrage. Méhul avait laissé imparfait un opéra en trois actes intitulé *Valentine de Milan*; le poëte qui avait fourni le livret ne crut pas pouvoir le faire mieux terminer que par l'artiste qui venait de prouver tant de sagacité dans l'arrangement de *Stratonice* : un tiers environ de la partition restait à faire, M. Daussoigne l'écrivit, et dans ce travail il ne resta point au-dessous du compositeur dont il terminait l'ouvrage. *Valentine*, jouée au théâtre Feydeau le 28 novembre 1822, obtint un beau succès. Le 12 juillet 1824, M. Daussoigne fit jouer à l'Opéra *les Deux Salem*, en un acte. Cette pièce ne fut point heureuse; le poëme avait peu d'intérêt; les efforts du musicien ne purent le soutenir. Toutefois le mérite qui se faisait remarquer dans la partition décida Bouilly, auteur de l'opéra-comique intitulé *les Deux Nuits*, à confier son ouvrage à M. Daussoigne; mais des intrigues de coulisses lui firent ôter cette pièce, dont Boieldieu a depuis lors écrit la musique. Dès ce moment, M. Daussoigne prit la résolution de renoncer à la carrière du théâtre, qui n'avait eu pour lui que des déceptions. Ses dégoûts lui inspiraient le désir de s'éloigner de Paris, nonobstant la position honorable qu'il avait au Conservatoire de musique de cette ville, comme professeur d'harmonie. Des propositions lui étaient faites pour la direction du Conservatoire de Liége; il les accepta, et, au mois de janvier 1827, sa nomination à cette place fut signée par le ministre de l'intérieur, M. Van Gobelschroy. C'est ainsi que M. Daussoigne s'éloigna de Paris et du Conservatoire, où, depuis 1803, il avait rempli des places de répétiteur, de professeur adjoint, et enfin de professeur titulaire pour le solfége, le piano et l'harmonie. C'est lui qui fit établir dans cette école la classe d'harmonie et d'accompagnement pratique pour les femmes, et c'est à lui qu'on doit la manifestation de la singulière aptitude des jeunes filles pour cette science; aptitude telle qu'on les vit presque toujours depuis lors l'emporter sur les hommes dans les concours.

Arrivé à Liége, M. Daussoigne s'est immédiatement occupé de l'amélioration de toutes les branches de l'enseignement, et s'est réservé l'harmonie et la composition. Peu d'encouragements lui ont été donnés; néanmoins son zèle et sa persévérance ont triomphé des obstacles, et lui ont fait produire de beaux résultats dans l'école dont la direction lui est confiée. Comme compositeur, il a eu peu d'occasions de mettre en œuvre ses talents dans sa position actuelle : cependant, en 1828, il a écrit une belle cantate à grand orchestre pour la fête qui fut donnée à Liége, à la réception du cœur de Grétry, et depuis lors il a composé une symphonie avec chœurs, dont le sujet est *Une Journée de la Révolution*. Cet ouvrage, après avoir été entendu au Conservatoire de Liége, a été exécuté, au mois de septembre 1834, à Bruxelles, dans le grand concert donné à l'église des Augustins, avec un orchestre et des chœurs d'environ 500 exécutants et y a produit beaucoup d'effet. C'est une belle et large composition. M. Daussoigne est commandeur de l'ordre de Léopold, membre associé de l'Académie royale des sciences, des lettres et des beaux-arts de Belgique et correspondant de l'Institut de France.

DAUTRIVE (Jacques-François). *Voy.* Autrive.

DAUVERGNE (Antoine), surintendant de la musique du roi et directeur de l'Opéra, né à Clermont-Ferrand, le 4 octobre 1713, est mort à Lyon, le 12 février 1797, à l'âge de quatre-vingt-quatre ans. Son père, premier violon du concert de Clermont, lui enseigna la musique, et l'envoya à Paris, en 1739, pour y achever ses études. Il ne tarda pas à s'y faire connaî-

tre par son talent d'exécution, et fut admis à se faire entendre au Concert spirituel en 1740. En 1741 il entra, comme violoniste, dans la musique du roi, et l'année suivante à l'Opéra. Il avait près de quarante ans lorsqu'il essaya de se livrer à la composition dramatique. Son premier ouvrage fut la musique du ballet des *Amours de Tempé*, qu'on représenta à l'Opéra en 1752; mais c'est surtout par la musique de l'opéra-comique intitulé *les Troqueurs* qu'il se fit remarquer en 1753. Jusque-là ce genre de pièces, qu'on appelle en France *opéras-comiques*, n'avait été que des comédies entremêlées de couplets, tels que nos vaudevilles; mais *les Troqueurs*, écrits à l'imitation des intermèdes italiens, à l'exception du dialogue parlé qui tenait la place du récitatif, ouvrirent une carrière nouvelle aux compositeurs français, et, bien que la musique n'en fût pas forte, cet ouvrage procura à Dauvergne un succès brillant. En 1755 il acheta la charge de *compositeur de la musique du roi* et la survivance de celle de *maître de la musique de la chambre*; ce qui l'obligea de quitter sa place de violoniste à l'Opéra. Mondonville ayant abandonné l'entreprise du Concert spirituel en 1762, Dauvergne s'en chargea. En 1751 on lui avait confié les fonctions de maître de musique battant la mesure, à l'Opéra; il en garda le titre jusqu'en 1755, puis il devint une première fois directeur de ce théâtre, se retira en 1776, eut alors le titre de compositeur de ce spectacle; il rentra dans la direction en 1777, y resta jusqu'en 1778, fut de nouveau directeur depuis le 26 mai 1780 jusqu'en 1782, et une quatrième fois en 1785, jusqu'au 18 avril 1790. Devenu surintendant de la musique du roi, il fut fait chevalier de Saint-Michel le 9 mai 1786. Au commencement de la révolution il quitta Paris, et se retira à Lyon, où il mourut le 12 février 1797. Ses principaux ouvrages dramatiques sont : 1° *Les Amours de Tempé*, en 1752. — 2° *Les Troqueurs*, en 1753, à l'Opéra-Comique. — 3° *La Coquette trompée*, à la cour, en 1753. — 4° *Énée et Lavinie*, à l'Opéra, en 1758. — 5° *Les Fêtes d'Euterpe*. — 6° *Canente*, en 1760. — 7° *Hercule mourant*, en 1761. — 8° *Pyrrhus et Polyxène*, en 1764. — 9° *La Vénitienne*, en 1768. — 10° *Persée*, à la cour, en 1770, en collaboration avec Rebel, Francœur et de Bury. — 11° *Le Prix de la valeur*, en 1776. — 12° *Callirhoé*, en 1773. — 13° *Linus*, en société avec Trial et Berton. — 14° *La Tour enchantée*. — 15° *Orphée*. Ces trois derniers ouvrages n'ont pas été représentés. Dauvergne a aussi composé la musique de quinze motets qui ont été exécutés au Concert spirituel, un livre de trios pour deux violons et basse, publié en 1740, un livre de sonates pour le violon, et deux livres de symphonies à quatre parties, qui ont paru en 1750.

DAUVERNÉ (François-Georges-Auguste), virtuose sur la trompette, né à Paris le 15 février 1800, est neveu et élève de Joseph-David Buhl (*voy.* ce nom). A l'âge de douze ans il commença l'étude du cor, qu'il abandonna quelque temps après pour se livrer à celle de la trompette. Ses progrès sur cet instrument furent si rapides qu'il fut admis le 1er juillet 1814 dans la musique des escadrons de service des gardes du corps du roi, quoiqu'il ne fût âgé que de quatorze ans et quelques mois. Il resta attaché à ce corps jusqu'à la révolution de 1830. Le 1er janvier 1820, Dauverné avait obtenu au concours la place de première trompette à l'orchestre de l'Opéra. Il occupa cet emploi pendant plus de trente et un ans, car il ne prit sa retraite que le 1er juillet 1851. Devenue vacante, la place de première trompette de la musique du roi fut mise au concours le 21 novembre 1829, et Dauverné l'emporta sur tous ses rivaux; mais il ne conserva pas longtemps cet emploi, car la révolution de juillet fit supprimer la chapelle royale. Plus tard, lorsque le roi Louis-Philippe rétablit cette chapelle, Dauverné y fut rappelé, et y resta jusqu'au moment où la nouvelle révolution de 1848 fit supprimer définitivement la musique du roi. Jusqu'en 1833 il n'y avait point eu d'enseignement de la trompette au Conservatoire de Paris; mais Cherubini ayant fondé un cours pour cet instrument dans l'école dont il était directeur, ce fut M. Dauverné qu'il désigna pour en être le professeur : il occupe encore cette position (1860). Il obtint aussi une place de professeur pour son instrument au Gymnase militaire, le 1er juillet 1849, et en remplit les fonctions jusqu'à la suppression de cette institution. On a de cet artiste les ouvrages suivants : 1° *Méthode pour la trompette, précédée d'un Précis historique sur cet instrument en usage chez les différents peuples, depuis l'antiquité jusqu'à nos jours*; Paris, Brandus, 1857, 1 vol. gr. in-4°. — 2° *Collection de 6 solos pour la trompette chromatique, avec acc. de 2 violons, alto, violoncelle et contre-basse obligés, 1 flûte et 2 cors ad lib.*; ibid.

DAUVILLIERS (Jacques-Marin), né à Chartres le 2 septembre 1754, a fait ses études musicales sous un maître de chapelle de la cathédrale de cette ville nommé *Delalande*. Au sortir de cette école, il devint maître de chapelle de Saint-Aignan, à Orléans, et ensuite de la cathédrale de Tours. Lors de la suppression des

maîtrises, à la révolution, Dauvilliers vint à Paris, et voyagea ensuite en Italie et dans d'autres pays. Il a composé plusieurs œuvres, telles que des pots-pourris, des romances, et un solfége, qui a été gravé à Paris, chez Leduc.

DAVAUX (Jean-Baptiste), violoniste amateur et compositeur, né à la côte Saint-André (Isère) en 1737, reçut la vie de parents honnêtes dont la fortune était des plus médiocres, et dont la famille nombreuse était composée de quatorze enfants. Son père ne négligea rien cependant pour lui donner une éducation brillante et solide, et le jeune homme répondit avec beaucoup de zèle aux soins qui lui furent prodigués. Il fit particulièrement des progrès rapides dans la musique, et vint à Paris à l'âge de vingt-trois ans pour y continuer ses études, y cultiver ses talents avec plus d'avantages, et tâcher d'y trouver un emploi. Quelques succès obtenus dans le monde le déterminèrent à se livrer à la composition avec assiduité; il publia des quatuors, des trios, des concertos, des symphonies concertantes, qui, par des mélodies naturelles, quelquefois même un peu triviales, et surtout par une facilité d'exécution convenable à l'inexpérience des musiciens français de son temps, eurent une vogue qui s'évanouit à l'apparition des admirables concertos de Viotti et des quatuors de Pleyel. Ce qui avait contribué principalement à faire la réputation de ses quatuors, c'est qu'on les entendit longtemps exécuter avec une perfection relative fort remarquable par *Jarnovick*, *Guerin*, *Guénin* et *Duport*. Les réunions de ces artistes distingués avaient lieu chez Davaux chaque semaine; les amateurs, attirés autant par ses nobles manières que par le désir d'entendre de la musique agréable, recherchaient avec empressement les occasions de s'introduire chez lui.

Lorsque après la révolution, le général, depuis maréchal de Beurnonville, fut appelé au ministère de la guerre, Davaux fut placé dans ses bureaux. Il y remplissait encore avec distinction le poste qu'on lui avait confié, lorsque le comte de Lacépède, son ami, le nomma chef de division à la chancellerie de la Légion d'honneur. Cette division ayant été supprimée en 1815, lors de la nouvelle organisation de l'ordre, le maréchal duc de Tarente demanda et obtint pour Davaux une pension de retraite dont il a joui jusqu'à sa mort, arrivée à Paris le 22 février 1822.

On a de Davaux : 1° Six quatuors pour deux violons, alto et basse, œuvre 1. — 2° Quatre concertos, pour violon, œuv. 2. — 3° Symphonies concertantes pour deux violons, œuvres 3 et 4. — 4° Deux duos pour violon et violoncelle, œuvre 5. — 5° Six quatuors, op. 6. — 6° Deux symphonies concertantes pour violon, op. 7. — 7° Trois symphonies à grand orchestre, op. 8. — 8° Six quatuors, op. 9. — 9° Six idem, composés d'airs variés, op. 10. — 10° Deux symphonies, op. 11. — 11° Deux idem, concertantes pour deux violons et flûte, op. 12. — 12° Deux idem pour deux violons, op. 13. — 13° Trois quatuors, op. 14. — 14° Six trios pour deux violons et alto, op. 15. — 15° Symphonie concertante pour deux violons, op. 16. — 16° Trois quatuors, op. 17. — 17° Concerto de violon, op. 18.

Davaux a fait insérer dans le *Journal encyclopédique* (juin 1784, p. 534) une *Lettre sur un instrument ou pendule nouveau qui a pour but de déterminer avec la plus grande exactitude les différents degrés de vitesse, depuis le prestissimo jusqu'au largo, avec les nuances imperceptibles d'un degré à l'autre*. Davaux est aussi l'auteur de la musique d'un opéra-comique en deux actes, intitulé *Théodore*, qui fut représenté à la Comédie italienne, en 1785.

DAVENANT (sir William), poëte et écrivain dramatique, né à Oxford en 1605, mort à Londres, en 1668, est auteur d'un poëme qui contient la description d'une fête musicale donnée à l'hôtel de Rutland. Ce poëme a pour titre : *The first Day's Entertainment at Rutland house by declamation and music* (le Divertissement du premier jour à l'hôtel de Rutland, par la déclamation et la musique); Londres, 1657, in-8°. Ce morceau se trouve aussi dans les œuvres complètes de Davenant, publiées à Londres, en 1673.

DAVENPORT (Uriah), professeur de musique à Londres, vers le milieu du dix-huitième siècle, s'est fait connaître par un livre de chants à quatre parties pour les psaumes, avec neuf antiennes, six hymnes, précédés d'une instruction sur la musique et le chant. Ce volume a pour titre : *The Psalm-Singer's companion, containing a new introduction, with such directions for singing, as is proper and necessary for learners : and the Psalms of David new Tun'd*, etc.; Londres, 1785, un vol. in-8°. Cette édition est la troisième.

DAVIA (Lorenza), née à Belluno en 1767, était considérée comme la meilleure cantatrice de l'Opéra-Buffa de Saint-Pétersbourg en 1785. En 1790 elle chantait à Berlin, et deux ans après à Naples.

DAVID, roi-prophète d'Israël, naquit à Bethléem l'an 1074 avant J.-C. Il était le septième fils d'Isaï, possesseur de riches troupeaux dont David était le gardien. Dans cette occupation il trouva de fréquentes occasions de développer la force de corps dont il était doué, en combat-

tant les animaux féroces. Ce fut aussi dans les solitudes où il conduisait ses troupeaux qu'il exerça ses facultés naturelles pour la poésie et pour la musique. La harpe fut particulièrement l'objet d'une étude constante pour lui. D'un usage général en Égypte, dans la Syrie et dans la Mésopotamie, cet instrument avait pénétré chez les habitants alors peu civilisés de la Judée ; car il est remarquable qu'à cette époque reculée, la musique et la poésie résumaient en elles toute la civilisation des Hébreux. David était dans sa vingt-deuxième année lorsque le prophète Samuel arriva à Bethléem, après la réprobation de Saül, et lui donna l'onction royale. Cependant le fils d'Isaï continua de mener la vie pastorale jusqu'au moment où Saül, pour calmer les souffrances aiguës d'une maladie nerveuse, voulut entendre les sons de sa harpe. Le soulagement qu'il en éprouva décida le roi à fixer le jeune pâtre près de lui, et à lui donner un emploi dans sa maison. Vers ce même temps les Philistins firent de nouveau la guerre aux Israélites : l'un deux, géant d'une force prodigieuse, nommé *Goliath*, défiait chaque jour les guerriers d'Israël ; mais aucun d'eux n'osait sortir du camp pour le combattre. David seul eut ce courage, et, plein de confiance dans l'aide du Seigneur, il s'avança contre le géant, n'ayant pour toute arme qu'une fronde dont il se servit avec tant de force et d'adresse qu'il abattit Goliath du premier coup, et lui coupa la tête. Témoins de ce prodige et frappés de terreur, les Philistins prirent la fuite. Poursuivis par les Israélites, ils furent taillés en pièces. Rentré au camp, le peuple fit éclater sa joie par des chants de victoire dont le refrain était : *Saül a tué mille ennemis ; mais David en a tué dix mille !* Ému de jalousie par cette comparaison, le roi se sentit dans le cœur une haine violente contre le jeune vainqueur de Goliath, comme si une voix secrète l'eût averti que celui-là devait être son successeur au trône de la Judée. Non-seulement Saül refusa de donner à David sa fille aînée qu'il lui avait promise en mariage, mais il lui tendit des embûches, et plusieurs fois il essaya de le percer de sa lance. David fut forcé de se soustraire par la fuite au danger qui le menaçait, et d'errer dans le désert. Après plusieurs années de cette existence agitée et misérable, la mort de Saül le fit monter sur le trône de la Judée : il fut sacré une seconde fois à Hébron ; puis il résolut d'assurer l'indépendance et la prospérité de son peuple par la victoire ; fit la conquête de Sion, qu'il augmenta d'une ville nouvelle et où il fixa sa résidence, vainquit les Philistins et les Moabites, subjugua l'Idumée, la Syrie, et porta sa domination au delà de l'Euphrate. Parvenu au comble de la gloire, il la souilla par son adultère avec Bethsabée et par la mort d'Urie, son époux ; mais bientôt il se repentit de ce double crime et composa, en témoignage de sa douleur, les psaumes admirables de la pénitence. Toutefois les malheurs qui troublèrent sa vieillesse furent la punition de sa faute : le fils qu'il avait eu de Bethsabée mourut au berceau ; son fils Absalon se révolta contre lui et l'obligea de fuir ; enfin il ne recouvra la plénitude de sa puissance que par la mort de ce même fils. Parvenu à l'âge de soixante-treize ans et accablé d'infirmités, David mourut, laissant son royaume florissant et tranquille.

Ce grand roi fut le plus habile musicien qu'ait possédé la Judée : il chantait, jouait de plusieurs instruments, particulièrement de la harpe, sur laquelle il improvisait avec enthousiasme. On a révoqué en doute qu'il ait pu jouer de cet instrument en dansant devant l'arche, comme il est dit dans l'Écriture ; mais la danse dont il s'agit n'avait rien de semblable à notre danse populaire. On en a une représentation exacte dans le beau bas-relief de Ninive, récemment découvert, où l'on voit un chœur de musiciens dont plusieurs jouent de la harpe en marquant des pas de danse.

Les 150 psaumes attribués à David n'ont pas tous été composés par lui : plusieurs poëtes, au nombre desquels sont Asaph et Coré, ont imité sa manière, son style et ses images. Quelques-uns expriment les douleurs de son exil lorsqu'il fuyait la colère de Saül ; d'autres appartiennent au temps de ses victoires sur les ennemis d'Israël. Le psaume quarante-cinquième a, de toute évidence, le caractère de la poésie de Salomon. Le psaume 137 se rapporte à la captivité de Babylone ; enfin il en est plusieurs autres qui, par les circonstances qu'ils indiquent, ne peuvent avoir été faits par David. Nul doute que ce roi poëte n'ait composé les mélodies sur lesquelles se chantaient les psaumes qui lui appartiennent ; car, dans la haute antiquité où il vécut, la conception de la poésie était inséparable de celle du chant. Malheureusement il est plus que douteux que des fragments, même défigurés, de ces mélodies soient parvenus jusqu'à nous, tandis que le texte a traversé les siècles.

DAVID (FRANÇOIS), né à Lyon au commencement du dix-huitième siècle, fut d'abord professeur de musique dans sa ville natale, et ensuite à Paris. Il a publié un ouvrage élémentaire sous le titre de *Méthode nouvelle, ou Principes généraux pour apprendre facilement la musique et l'art du chant* ; Paris,

veuve Boyvin, 1732, in-4° oblong. Il y en a une seconde édition, sans date.

DAVID (Antoine), habile clarinettiste, naquit en 1730 à Offenbourg (D. de Bade), et fit ses premières études musicales à Strasbourg. A l'âge de vingt ans, il se rendit en Italie, puis parcourut une partie de l'Europe, s'attachant tantôt à une chapelle, tantôt à une autre. En 1760 il fit un voyage en Hongrie, et se mit au service du prince Breschinski. Son humeur inconstante lui fit encore abandonner cette position, après quelques années, pour se rendre à Pétersbourg. Il y vécut environ dix ans, mais le climat rigoureux de la Russie nuisit à sa santé et l'obligea de renoncer à la clarinette. Cependant la nécessité de se créer des moyens d'existence lui fit adopter le *cor de bassette*, sorte de clarinette alto dont le tube forme un angle obtus, dont le son est voilé, et qui fatigue moins la poitrine que la clarinette ordinaire. Cet instrument venait d'être inventé à Passaw, en Bavière : David fut le premier virtuose qui en joua. En 1780 il retourna en Allemagne et s'arrêta à Berlin, où il forma quelques bons élèves, parmi lesquels on remarquait l'excellent clarinettiste Springer. En 1783 il entreprit un voyage avec celui-ci et le bassoniste Wohrsack, pour donner des concerts dans lesquels il faisait entendre des morceaux concertants pour clarinette, cor de bassette et basson. En 1790, six trios pour ces trois instruments, composés par David, se trouvaient en manuscrit chez l'éditeur de musique Boehme, à Hambourg. David mourut en 1796, à Lœwenbourg (Silésie), dans un état voisin de la misère.

DAVID (Louis), professeur de harpe, né à Paris vers 1765, reçut des leçons de Krumpholz, et fut attaché pendant quelques années au service de la cour de France. Après la catastrophe du 21 janvier 1793, il s'éloigna de Paris, parcourut la Suisse et finit par se fixer à Genève, où il se trouvait vers 1800. Il a publié divers ouvrages, parmi lesquels on remarque : 1° Six sonates faciles pour la harpe; Paris, Boyer. — 2° Trois sonates pour la harpe, avec accompagnement de violon, œuvre 3; ibid. — 3° Trois sonates pour la harpe, œuvre 5; ibid. — 4° Premier recueil d'ariettes et romances, avec harpe ou piano-forte, op. 7; 4° livre, contenant une sonate et 2 airs variés pour la harpe, op. 8. — 5° Six romances avec acc. de harpe ou pianoforte, op. 9. — 6° Les malheurs de *Psyché*, romances avec acc. de harpe, op. 10.

Un musicien du même nom a fait graver à Paris, en 1799, un *Recueil de huit polonaises et un air russe pour le clavecin*.

DAVID (Ferdinand), d'une famille de musiciens distingués, est né à Hambourg le 19 janvier 1810. Après avoir fait ses premières études musicales dans cette ville, il se rendit à Cassel en 1821 pour prendre des leçons de violon de Spohr, dont il est un des meilleurs élèves. En 1824, il y joua avec un brillant succès dans un concert, sous le patronage de son maître. David n'était âgé que de seize ans lorsqu'il entreprit un voyage avec sa sœur, pianiste de quatorze ans déjà remarquable, qui plus tard fut connue sous le nom de *M^{me} Dulcken*: Les deux jeunes artistes se firent entendre à Leipsick, puis à Berlin, et enfin à Dresde, où ils produisirent une vive sensation, en 1826. Quelques années après, Ferdinand David, dont le talent s'était mûri, et qui avait fait de bonnes études de composition, fut attaché au baron de Liphaolt, grand amateur de musique instrumentale à Dorpat, en Livonie, comme premier violon d'un quatuor complété par Kadelsky, Hartmann et le violoncelliste distingué Jean-Baptiste Gross. Le 1^{er} mars 1836, M. David reçut sa nomination de maître de concert à Leipsick, en remplacement d'Auguste Mathaï, décédé au mois de février précédent. Depuis lors il s'est fixé dans cette ville et ne s'en est éloigné que pour de courts voyages, dont un à Londres, en 1839. Artiste de talent comme violoniste, comme chef d'orchestre et comme compositeur, il joint à ces avantages ceux d'une bonne éducation. Homme du monde, poli, bienveillant, il est aimé, estimé, dans la ville où il a fixé son séjour. Devenu l'époux d'une dame anglaise aussi distinguée par l'élégance de ses manières que par sa bonté, et entouré d'une famille charmante, M. David jouit à Leipsick d'une existence heureuse. Parmi ses compositions publiées, on remarque : 1° Deux concertinos pour violon et orchestre, le premier en *la*, op. 3, Leipsick, Breitkopf et Hærtel; le second en *ré*, op. 14, Leipsick, Kistner. — 2° Quatre concertos pour violon et orchestre, œuvre 10 en *mi* mineur; op. 9, en *sol*; op. 17, en *la*; op. 23, en *mi*; Leipsick, Breitkopf et Hærtel, Kistner. — 3° Concerto-polonaise pour violon et orchestre, op. 22; ibid. — 4° Des introductions et variations pour violon et orchestre sur des thèmes originaux ou de divers auteurs, op. 2, 5, 6, 11, 13, 15, 18, 19, 21; ibid. — 5° Introduction, adagio et rondo brillant, op. 7; ibid. — 6° *Andante* et *Scherzo capriccioso*, op. 16, ibid. — 7° Introduction et variations pour la clarinette sur un thème de Schubert; ibid. — 8° 6 caprices pour violon avec accompagnement de piano, op. 20; ibid. — 9° Concertino pour le basson, en *si* bémol, op. 12; ibid. — 10° Concertino pour trombone basse et

orchestre, en *mi* bémol, op. 4; ibid. Le 22 novembre 1841, M. David a fait entendre au concert du Gevandhaus, à Leipsick, sa première symphonie à grand orchestre, dont la *Gazette générale de musique* de cette ville (ann. 1841, n° 48) a vanté la richesse d'idées et la clarté du style. Le 19 octobre 1848 il en a fait exécuter une autre d'un genre romantique, composée sous l'impression du poëme de Goethe, *Verschiedene Empfindungen an einen Platze* (Sensations diverses dans un même lieu). Cette donnée un peu vague ne paraît pas avoir été aussi favorable à l'auteur que la libre inspiration de l'art en lui-même.

DAVID (FÉLICIEN), compositeur, né à Cadenet (Vaucluse) le 8 mars 1810, montra dès ses premières années un penchant invincible pour la musique. Son père, qui cultivait cet art, lui donna les premières leçons avant l'âge de quatre ans. Il avait à peine accompli sa cinquième année, lorsqu'il se trouva orphelin et presque sans ressource. Sa sœur, beaucoup plus âgée que lui, le recueillit et l'éleva. La nature l'avait doué d'une jolie voix d'enfant : ce fut une ressource ; car, lorsqu'il eut atteint l'âge de sept ans et demi, elle lui procura l'avantage d'être admis comme enfant de chœur à la maîtrise de l'église Saint-Sauveur d'Aix. Bientôt il se fit remarquer au chœur par la beauté de sa voix et par son intelligence musicale. Lorsqu'il sortit de la maîtrise à l'âge de quinze ans, il était devenu très bon lecteur *à première vue*, et avait acquis de l'expérience dans la multitude de détails dont se compose le savoir du musicien. Il était d'usage à la maîtrise de Saint-Sauveur d'accorder aux élèves qui en sortaient, après y être resté un nombre d'années déterminé, une bourse pour faire leurs études littéraires au collége des jésuites : Félicien David jouit de cet avantage ; mais, après trois années, il abandonna les bancs de l'école, pour suivre le penchant qui l'entraînait vers la musique. Cependant la nécessité de pourvoir à son existence l'obligea d'entrer chez un avoué. Le travail d'une étude était celui qui convenait le moins à son organisation : il se hâta de s'y soustraire après qu'il eut obtenu la place de second chef d'orchestre au théâtre d'Aix. La position de maître de chapelle de Saint-Sauveur était devenue vacante : David l'obtint en 1829 ; mais bientôt il sentit le besoin d'augmenter ses connaissances, pour écrire avec correction les idées que lui fournissait son imagination : il comprit qu'il ne pouvait les acquérir que près d'un maître habile, qu'il n'espérait trouver qu'à Paris. Pour vivre dans cette grande ville, il fallait de l'argent qu'il n'avait pas ; à la vérité son oncle, homme riche et avare, aurait pu l'aider en cette circonstance ; mais un cœur sec et une intelligence bornée ne pouvaient comprendre quels sont les besoins d'une âme d'artiste. L'oncle résista longtemps, et finit par n'accorder qu'une pension de cinquante francs par mois : c'était bien peu ; ce fut assez pour David, qui attachait peu d'importance aux besoins matériels. Il arriva à Paris, se présenta chez Cherubini, lui soumit ses premiers essais, et fut admis comme élève au Conservatoire : il était alors âgé de vingt ans. L'auteur de cette notice fut le maître qu'on lui donna pour le diriger dans l'étude de la composition. Il suivit aussi le cours d'orgue de M. Benoist pendant quelques mois. Dans le même temps, il prenait des leçons particulières d'harmonie chez M. Reber, pour abréger la durée de ses études et arriver plus tôt au but vers lequel il se dirigeait. Ses progrès étaient rapides, lorsque son avenir parut être compromis tout à coup : son oncle venait de le priver de la minime pension avec laquelle il avait vécu dans les premiers temps de son séjour à Paris. Il fallut songer à d'autres ressources ; David les trouva dans le produit de quelques leçons de piano et d'harmonie qui lui vinrent en aide.

Ce moment était celui où la doctrine nouvelle du saint-simonisme agitait quelques esprits ardents et faisait des prosélytes. Séduit par la parole mensongère des chefs d'une association qui n'était que la résurrection de la secte des anabaptistes, de son nouveau messie, et de ses nouveaux apôtres, avec les modifications produites par la différence des temps, Félicien David s'y laissa enrôler. Son enthousiasme ne lui permit pas de comprendre que la réforme à laquelle il allait dévouer son existence avait pour base le principe d'utilité, et qu'elle n'était qu'une forme du socialisme exploité au profit de quelques ambitions individuelles, c'est-à-dire, ce qui est essentiellement antipathique au sentiment de l'art. Il n'y vit que des apparences séduisantes de simplicité, d'union fraternelle, et surtout une occasion favorable pour produire les chants nécessaires au nouveau culte. Les apôtres saint-simoniens, au nombre de quarante, s'étaient réunis dans une retraite à Ménilmontant, près de Paris : ce fut là que Félicien composa des hymnes pour quatre voix d'hommes dont chacun avait une destination pour l'emploi des diverses parties du jour : les adeptes les chantaient en chœur. Ces chants, au nombre de trente, ont été adaptés plus tard à d'autres paroles, et leur collection a été publiée sous le titre de *Ruche harmonieuse*.

Cependant l'attention du gouvernement avait été éveillée par les progrès du saint simonisme, et les apôtres avaient été cités devant les tribunaux pour donner des explications sur certains points de leur doctrine ; ils étaient accusés d'immoralité et d'atteinte au bon ordre. Au printemps de 1833, un jugement ordonna que l'association saint-simonienne serait dispersée, et condamna son chef à l'emprisonnement. Obligés de se soumettre à cette décision judiciaire, les apôtres saint-simoniens se divisèrent par groupes qui prirent diverses directions. Celui dans lequel se trouvait David décida qu'il se rendrait en Orient pour y prêcher la nouvelle religion. Dans leur route de Paris à Marseille, les compagnons du jeune artiste s'arrêtaient chaque fois qu'ils rencontraient une ville de quelque importance. David y donnait des concerts où les curieux se portaient en foule et dont les produits étaient versés dans la caisse commune. Ils ne rencontraient pas partout les mêmes sentiments de bienveillance et de sympathie. A Lyon, à Marseille, ils trouvèrent de nombreux amis ; mais ils coururent quelque danger en entrant à Avignon, où ils furent poursuivis par les menaces d'une population fanatique et grossière. A Constantinople, ils inspirèrent des soupçons au gouvernement, qui les fit jeter dans des cachots d'où ils ne sortirent que pour être expulsés et conduits à Smyrne. De là ils se rendirent en Égypte, où la prédication eut les résultats qu'il était facile de prévoir. L'existence des apôtres devint bientôt difficile, douloureuse même : David seul retira quelque fruit de son séjour en ce pays, par les chants orientaux qu'il recueillit et dont il fit un heureux emploi dans ses ouvrages, soit en les reproduisant avec adresse, soit par l'imitation de leur caractère et de leurs formes. Séparé de ses compagnons, il voyageait dans la haute Égypte et était arrivé sur le rivage de la mer Rouge, quand la peste l'obligea de s'en éloigner, en traversant le désert, et d'aller s'embarquer à Beyrouth.

De retour à Marseille, après avoir été éloigné de l'Europe l'espace d'environ trois années, il ne s'arrêta en Provence que le temps nécessaire pour revoir les membres de sa famille, puis il se dirigea vers Paris, où il arriva au mois d'août 1835. Sous le titre de *Mélodies orientales*, il y publia presque immédiatement un recueil de chants qu'il avait rassemblés dans ses voyages ; mais le succès de cette collection ne répondit pas à son attente. Affligé de l'indifférence du public, mais non découragé, il se retira à la campagne, chez un ami, y vécut dans l'oubli pendant plusieurs années, et s'y livra à des études et à des travaux qui mûrirent son talent. Ce fut là qu'il écrivit une première symphonie en *fa*, une autre en *mi*, vingt-quatre petits *quintetti* pour des violons, altos et basse, deux *nonetti* pour des instruments à vent, quelques autres morceaux de musique instrumentale, et beaucoup de romances, parmi lesquelles on a remarqué plus tard, *le Pirate*, *l'Égyptienne*, *le Bédouin, le Jour des Morts*, *l'Ange rebelle*, et surtout *les Hirondelles*. De temps en temps Félicien David faisait une courte apparition à Paris pour y publier quelques mélodies qui passaient inaperçues, puis il retournait dans sa retraite. En 1838 il obtint enfin que sa première symphonie fût exécutée dans un des concerts fondés par l'ancien chef d'orchestre Valentino, et dans l'année suivante Musard fit entendre un de ses nonetti ; mais le moment où David devait fixer l'attention publique n'était pas encore venu. Ce ne fut que le 8 décembre 1844, c'est-à-dire plus de neuf ans après son retour en Europe, que l'artiste put enfin recueillir le fruit de ses études persévérantes et de sa foi en lui-même, lorsque son ode-symphonie *le Désert* fut entendue dans la salle du Conservatoire. Dans cette séance mémorable, il y eut un de ces revirements de l'opinion où le public passe tout à coup du dédain à l'enthousiasme ; l'effet produit par cette œuvre ne s'arrêta pas même à l'admiration : ce fut un véritable délire. La presse s'y associa, et la *Gazette musicale de Paris* annonça l'événement en ces termes : « Place, Messieurs, place, « vous dis-je. Ouvrez vos rangs, écartez-vous. « Place, encore une fois, et place large et belle, « car voici : Un grand compositeur nous est né, « un homme d'une singulière puissance, d'une « trempe extraordinaire, un de ces talents si « rares, qui fascinent tout d'un coup une salle « entière, qui la secouent impérieusement, qui « la maîtrisent, qui lui arrachent des cris d'en- « thousiasme et conquièrent en moins de deux « heures une étonnante popularité. Ceci n'est « point de l'aveuglement, de la prévention, de « l'hyperbole. C'est le récit tout simple du suc- « cès le plus spontané, le plus étourdissant, au- « quel nous ayons jamais assisté. Nos oreilles « tintent encore de l'impétueuse explosion des « applaudissements. C'était un entraînement « étrange, irrésistible, unanime. C'était aussi « l'expression franche, loyale, d'une émotion « vraie et profonde. L'auteur du *Désert*, etc. »

Après l'éclat de ce succès au Conservatoire, il fallut satisfaire l'avide curiosité du public par d'autres concerts pour l'exécution de l'œuvre de David : ils furent organisés à la salle Ventadour ; la foule s'y porta pendant près d'un mois,

et ne cessa de donner des témoignages d'enthousiasme. L'excès, en toute chose, a ses dangers, car il amène infailliblement une réaction. L'auteur du *Désert* a pu se convaincre de cette vérité par ses productions subséquentes, où le talent est incontestablement en progrès, et qui cependant n'ont pas excité le même intérêt. L'Allemagne, que David parcourut en 1845 pour y faire entendre son ouvrage, ne lui fut pas aussi favorable que Paris. Les concerts qu'il donna à Leipsick, à Berlin, à Breslau, à Francfort, firent naître plus de critiques que d'admiration. On lui reprocha de produire plus d'effet par les mélodies arabes et par la récitation mélodramatique des paroles, que par la pensée musicale : la simplicité de la forme, qui avait produit une si vive impression sur les auditoires français, fut considérée par les artistes allemands comme le résultat d'une faible conception. Les comptes rendus de la *Gazette générale de musique*, de Leipsick, furent particulièrement très-sévères. Il y eut dans tout cela autant d'exagération qu'il y en avait eu dans l'enthousiasme des Parisiens. L'œuvre de David sera toujours jugée par les connaisseurs sans prévention comme une production distinguée au point de vue où l'auteur s'est placé, c'est-à-dire celui d'un tableau musical. Le genre peut être l'objet de la critique, parce que l'art, dans son immensité, repousse le concours d'un programme, dont l'effet inévitable est de limiter son domaine ; mais, admis comme exception et considéré en lui-même, le *Désert* a des qualités incontestables de couleur locale et d'originalité. Le pédantisme allemand ne tient jamais assez de compte de ce dernier mérite.

Au *Désert* succéda, en 1846, *Moïse au Sinaï*, oratorio écrit d'un style plus large et plus nerveux, mais qui n'obtint pas de succès. La sévérité du sujet et l'absence de mélodies d'un caractère facile et mondain furent les causes principales du froid accueil fait par le public à cette production. Cet échec imprévu ramena David dans l'ordre d'idées qui avait enfanté le *Désert*, et la forme de l'ode-symphonie, appliquée au sujet de la découverte de l'Amérique par Christophe Colomb, fut celle à laquelle il revint. Il avait oublié le précepte *Non bis in idem*. Il y a de belles choses dans cet ouvrage ; mais le sujet n'offrait pas les occasions de variété qui distinguent celui du *Désert* ; l'effet à l'audition ne fut pas le même. *L'Éden*, mystère en deux parties exécuté à l'Opéra en 1848, se ressentit des agitations politiques de cette époque désastreuse : l'attention publique était absorbée par des intérêts politiques trop sérieux pour se fixer sur une œuvre d'art. David se condamna de nouveau au silence et attendit des temps meilleurs. Après plusieurs années de méditations, *la Perle du Brésil*, opéra représenté au Théâtre-Lyrique en 1851, avec un brillant succès, vint relever son courage et donner un démenti aux critiques qui lui refusaient les qualités nécessaires au compositeur dramatique. Il destinait à la première scène lyrique de Paris un grand opéra en quatre actes dont le sujet était *la Fin du monde* ; mais il ne put en obtenir la représentation, et fut obligé d'en modifier les formes et de le transporter au Théâtre-Lyrique. Les répétitions de l'ouvrage se succédaient depuis plusieurs mois, lorsque la direction du théâtre fut changée. Le nouveau directeur ne goûta pas le sujet, et craignit que la mise en scène n'occasionnât des dépenses trop considérables ; les répétitions furent suspendues : elles n'ont plus été reprises.

Le dernier ouvrage de Félicien David jusqu'à ce jour (1860) est le grand opéra en 4 actes intitulé *Herculanum*, qui a été représenté le 4 mars 1859. Tout n'est pas également réussi dans cet ouvrage : l'énergie de sentiment et la variété manquent çà et là dans les mélodies ; mais il y a de belles scènes, dont une d'orgie, et les chœurs sont remarquables par les effets de rhythme.

Outre les productions citées précédemment, on connaît de Félicien David : 1° 24 quintetti pour deux violons, alto, violoncelle et contre-basse, sous le titre *les Quatre Saisons*. Cet œuvre est divisé en quatre séries, chacune de six quintetti. La première est intitulée *les Soirées du printemps* ; la seconde, *les Soirées d'été* ; la troisième, *les Soirées d'automne*, et la dernière, *les Soirées d'hiver* ; Paris, Escudier frères ; Mayence, Schott. — 2° Douze mélodies pour violoncelle ; ibid. — 3° Quelques petites pièces pour piano. — 4° *Les Brises d'Orient*, recueil de mélodies pour piano ; ibid. — 5° *Les Minarets*, 3 mélodies pour piano ; ibid. — 6° *Les Perles d'Orient*, 6 mélodies pour voix seule et piano ; ibid. — 7° Beaucoup de mélodies et de romances détachées. On a gravé les partitions du *Désert*, de *Christophe Colomb*, de *Moïse au Sinaï*, de *l'Éden*, et de *la Perle du Brésil*. David est chevalier de la Légion d'honneur.

DAVIDE (GIACOMO), chanteur célèbre, connu aujourd'hui sous le nom de *David le père*, naquit à Presezzo, près de Bergame, en 1750. Doué d'une voix de ténor sonore et facile, il apprit, par des études de vocalisation bien faites, à en tirer le plus grand parti possible. A l'intonation la plus sûre il joignait un goût parfait qui lui faisait donner à son chant le caractère convenable à tous les genres d'expression. Ayant

étudié la composition sous la direction de Sala, il appropriait toutes ses fioritures à l'harmonie. Mais c'était surtout dans le style sérieux et expressif qu'il brillait, ainsi que dans la musique d'église. En 1785 il vint à Paris, chanta au Concert spirituel, et y produisit une grande sensation dans le *Stabat* de Pergolèse. De retour en Italie, il chanta avec Marchesi au théâtre de la Scala à Milan, pendant deux saisons. En 1790 il était à Naples, et l'année suivante il chantait à Londres. En 1802 il se trouvait à Florence, et, quoiqu'il eût déjà cinquante-deux ans, il avait conservé toute la puissance de sa voix, et une vigueur telle qu'il chantait tous les matins dans les églises, et tous les soirs au théâtre, l'oratorio de *Débora et Sisara*, dans lequel il avait le plus grand succès. En 1812 il revint à Bergame, où il fut attaché à l'église de Sainte-Marie-Majeure. On dit qu'il a essayé de remonter sur la scène, et qu'il a chanté à Lodi en 1820; mais il n'était plus alors que l'ombre de lui-même. Il a formé deux élèves, dont l'un est son fils, et l'autre Nozzari, qui a brillé longtemps à Paris et en Italie. Davide est mort à Bergame le 31 décembre 1830. Ricordi de Milan a publié, sous le nom de *Davide (Pedro) de Bergame*, 15 sonates et 72 petits versets pour l'orgue; j'ignore si ces ouvrages appartiennent au célèbre chanteur, ou à quelque religieux de même nom.

DAVIDE (Jean), fils du précédent, né en 1789, a eu longtemps en Italie la réputation de grand chanteur, quoique sa mise de voix fût défectueuse, et qu'il manquât souvent de discernement et de goût. On ne peut nier toutefois qu'il eût beaucoup de verve, et que sa manière fût originale. Il débuta en 1810 à Brescia, chanta ensuite avec succès à Venise, à Naples et à Milan; dans cette dernière ville, il produisit tant d'effet qu'on l'engagea pour toutes les saisons de l'année 1814, au théâtre de la Scala. Il y fut rappelé en 1818. Ce fut à l'automne de 1814 que Rossini employa Davide pour la première fois dans *Il Turco in Italia*. Depuis lors il a écrit pour lui dans *Otello*, à Naples, en 1814; dans *Ricciardo e Zoraide* en 1818 (même ville); dans *Ermione* et dans *la Donna del Lago*, en 1819. Plus tard Davide chanta à Rome, à Vienne, à Londres et enfin à Paris, où il arriva en 1829. Sa voix alors était usée, nasillarde, et ces défauts, ajoutés à ses bizarreries et à ses traits de mauvais goût, donnaient souvent à son chant le caractère le plus ridicule; mais au milieu de tout cela il y avait des éclairs d'une belle organisation toute italienne qui jetait de vives lueurs; quelquefois même Davide allait jusqu'au sublime et ses défauts disparaissaient. C'est ainsi que, dans une scène du deuxième acte de la *Gazza Ladra*, il a produit la plus vive sensation avec madame Malibran. Depuis son retour en Italie, Davide a chanté à Milan et à Bergame en 1831, à Gênes et à Florence en 1832, à Naples dans la même année, en 1834 et 1840, à Crémone et à Modène en 1835, à Vérone en 1838, et à Vienne dans l'année suivante. Retiré à Naples en 1841, après la perte complète de sa voix, il y fonda une école de chant qui fut peu fréquentée. Sa situation peu aisée l'obligea, quelques années après, à accepter la place de régisseur à l'Opéra italien de Saint-Pétersbourg. On croit qu'il est mort dans cette ville vers 1851.

DAVIES (miss), née en Angleterre vers 1746, était parente de Franklin, qui lui donna l'harmonica qu'il venait d'inventer en 1764. Déjà elle s'était acquis une réputation d'habile pianiste et de cantatrice agréable, lorsqu'en 1765 elle vint à Paris, et s'y fit admirer sur le piano et sur l'harmonica. Dans les années suivantes, elle visita Vienne et les principales villes de l'Allemagne, et recueillit partout les marques de la faveur publique. Vers 1784 elle s'est retirée à Londres, et a renoncé à l'harmonica, à cause de l'effet nuisible qu'il produisait sur ses nerfs.

DAVIES (Cécile), sœur cadette de la précédente, connue en Italie sous le nom de *l'Inglesina*, fut une cantatrice fort habile. Elle eut pour premier maître de chant Sacchini; mais ce fut surtout à Vienne, où elle accompagna sa sœur, qu'elle eut occasion de perfectionner son talent. Logée dans la même maison que le célèbre Hasse, elle enseigna la langue anglaise à sa fille, et reçut de lui, en retour, des leçons de chant. Elle se fit entendre avec beaucoup de succès, comme *prima donna*, à Naples en 1771, à Londres en 1774, et à Florence depuis 1780 jusqu'en 1784; à cette époque elle se retira à Londres, et renonça au théâtre.

DAVOGLIO (François), violoniste, né à Velletri en 1727, vint à Paris, où il se fit entendre au Concert spirituel en 1755. Il a publié dans cette ville, depuis 1780 jusqu'en 1784, six œuvres de solos, de duos et de quatuors pour son instrument.

DAVRAINVILLE (...), facteur d'orgues à cylindres, considéré comme le plus habile en son genre, naquit à Paris, le 30 août 1784. Fils d'un simple fabriquant de serinettes, son éducation fut négligée; mais son instinct pour la mécanique triompha de l'insuffisance de son instruction. Son premier ouvrage remarquable fut un jeu de flûte de trois octaves, qui exécutait quatre ouvertures complètes avec un seul cylindre. Cet ouvrage fut admis à la première exposition de l'in-

dustrie française en 1806. Un autre jeu du même genre, à trente-sept touches, fut mis à l'exposition de 1810. Très-supérieur au premier, il fut l'objet d'une mention honorable et d'éloges décernés par le jury. Occupé pendant plusieurs années par la construction d'une grande quantité d'orgues à manivelles, pour la danse, travail lucratif, mais insignifiant sous le rapport de l'art, Davrainville ne put reprendre qu'en 1815 ses travaux sur les jeux de flûte, dont il livra un grand nombre en Orient. A tous ces jeux étaient appliqués des pièces mécaniques fort ingénieuses et très-compliquées. C'est ainsi qu'en 1823 il exécuta pour l'enfance du duc de Bordeaux un orgue avec des fanfares de trompettes qui avaient tout l'éclat de ces instruments, au son desquels un escadron de cent vingt lanciers et son état-major manœuvrait sur une plate-forme rectangulaire, défilait par pelotons avec conversion, et se rangeait en bataille. Dans les années 1827 et 1828, Davrainville fit pour la nouvelle entreprise des *Omnibus* des jeux de trompettes très-ingénieux que le cocher faisait sonner par les mouvements de ses pieds. A la même époque, il exécuta une machine beaucoup plus importante à laquelle il donna le nom impropre de *métronome*; elle exécutait les trente-deux sonneries de l'ordonnance pour l'instruction des trompettes de cavalerie. Cet instrument fut considéré comme un chef-d'œuvre en son genre, à cause de la pureté, de l'éclat des sons et de l'exactitude des coups de langue. Davrainville a formé plusieurs élèves.

DAVY (CHARLES), et non *Davies*, comme l'écrivent Gerber et Lichtenthal, d'après Blankenburg, savant ecclésiastique anglais, né dans le comté de Suffolk en 1722, fut nommé recteur d'Onehouse, dans ce comté, après avoir terminé d'excellentes études. On lui doit un fort bon ouvrage intitulé : *Letters adressed chiefly to a young gentleman, upon subjects of litterature, including translation of Euclid's section of the Canon; and his treatise on Harmonic; with an explanation of the greek musical modes, according to the doctrine of Ptolemy* (Lettres adressées principalement à un jeune gentleman sur divers sujets de littérature, contenant une traduction de la section du Canon d'Euclide, et de son traité des Harmoniques; avec une explication des modes musicaux des Grecs, suivant la doctrine de Ptolémée); Bury Saint-Edmunds, Payne and son, 1787, 2 vol. in-8°. On n'a rien écrit d'aussi satisfaisant que ce livre sur les modes de la musique grecque. Dans son avertissement, daté du 25 février 1787, Davy dit qu'il était alors âgé de soixante-cinq ans et accablé d'infirmités.

DAVY (JOHN), compositeur dramatique anglais, est né dans la paroisse de *Upton-Hellon*, à environ huit milles d'Exeter, vers 1774. Il avait à peu près trois ans lorsqu'il entra un jour dans une chambre où son oncle, qui vivait dans le même lieu, était occupé à jouer du violoncelle. Le son de cet instrument lui causa tant de frayeur qu'il s'enfuit en poussant des cris, et qu'il en eut presque des convulsions. Pendant plusieurs semaines, on essaya de l'accoutumer à la vue de l'objet qui lui avait imprimé cette terreur; ensuite on le lui fit entendre en pinçant les cordes légèrement; enfin il s'y accoutuma si bien qu'il devint passionné pour l'instrument et pour la musique en général. Il n'avait pas plus de six ans lorsqu'un forgeron du voisinage, chez lequel il allait souvent, s'aperçut qu'il lui manquait vingt ou trente fers à cheval, sans qu'on pût découvrir ce qu'ils étaient devenus. Un jour, quelques sons ayant frappé l'oreille de l'artisan, la curiosité le poussa à suivre leur direction, et bientôt il arriva dans un grenier où le jeune Davy, qui avait choisi huit fers parmi ceux qu'il avait dérobés au forgeron, en avait formé l'octave, les avaient suspendus par une corde, et les frappait avec une baguette pour imiter le carillon de *Crediton*, petite ville des environs. Cette anecdote se répandit, et, son goût pour la musique allant toujours croissant, un voisin, membre du clergé et bon musicien, lui enseigna à jouer du clavecin, instrument sur lequel il fit de rapides progrès. Il apprit aussi à jouer du violon. A l'âge de douze ans il fut présenté au docteur Eastcott, qui, charmé de son exécution sur le piano et de ses dispositions pour la musique, le recommanda à Jackson, organiste de la cathédrale d'Exeter, dont il devint l'élève. Jackson lui enseigna à jouer de l'orgue et de quelques autres instruments, ainsi que les éléments de la composition. Ses études, qui durèrent plusieurs années, étant finies, Davy résida quelque temps à Exeter, où il écrivit plusieurs morceaux à quatre voix pour l'église. Enfin il se rendit à Londres, où il fut placé dans l'orchestre de *Covent-Garden*.

Ce fut alors qu'il se livra à la composition dramatique. Ses premiers ouvrages furent quelques petits opéras pour le théâtre de *Sadler-Wells*. En 1800 il fit représenter sur celui de Hay-Market l'opéra intitulé *What a blunder!* (Quelle étourderie!). L'année suivante il fit, en société avec Moorhead, la musique de *La Pérouse*, et avec Mountain celle de *Brazen Mask* (le Masque de fer), pour Covent-Garden. Voici la liste de ses autres ouvrages dramatiques : 1° *Cabinet* (le Cabinet), 1802. — 2° *Rob Roy*, à Hay-Market, en 1803. — 3° *Miller's Maid*

(la Fille du meunier), idem, 1803. — 4° *Harlequin Quicksilver* (Arlequin Vif-Argent), pantomime à Covent-Garden, 1804. — 5° *Thirty thousand* (Trente mille), avec Braham et Reeve, à Covent-Garden, 1804. — 6° *Spanish Dollars* (les Écus d'Espagne), idem, 1805. — 7° *Harlequin magnet* (Arlequin aimant), avec Ware, idem, 1805. — 8° *Blind-Boy* (le Garçon aveugle), idem, 1808.

M. Davy résidait encore à Londres en 1836. Le docteur Eastcott a publié la première partie de sa vie.

DAY (John) passe pour le plus ancien imprimeur de musique qu'il y ait eu en Angleterre. Il naquit à Danwich, dans le comté de Suffolk, vers le commencement du seizième siècle, et mourut le 23 juillet 1584. Les plus anciens ouvrages sortis de ses presses portent la date de 1544. Ses publications consistent particulièrement en livres de prières et psautiers avec le chant noté. Son psautier noté a été réimprimé plusieurs fois par lui, depuis 1557. On en connaît des édition datées de 1562, 1564, 1569, 1573, 1582, 1583, et 1584, sous ce titre : *The whole booke of psalms, collected into english metre by T. Sternold, J. Hopkin and others, confered with the ebrue ; with apt notes to sing them,* etc., in-4°. Un des ouvrages imprimés par Day qui sont aujourd'hui considérés comme les plus rares est celui-ci : *Certain notes set forth in four and three parts to be song at the morning, communion, and evening praier,* etc., 1560, 4 parties in-fol.

DEAMICIS (Anne), cantatrice distinguée, née à Naples vers 1740, eut d'abord de la réputation dans le genre bouffe ; mais, lorsqu'elle se rendit à Londres en 1762, Chrétien Bach écrivit pour elle un rôle sérieux où elle obtint un si brillant succès que, depuis ce temps jusqu'à celui de sa retraite, elle a continué de chanter dans l'*opera seria*. Burney dit que cette cantatrice fut la première qui exécuta des gammes ascendantes *staccato* et dans un mouvement rapide, montant sans effort jusqu'au contre-*mi* aigu. Cet écrivain ajoute que les grâces de sa personne augmentaient beaucoup le charme de son chant. En 1771 madame Deamicis renonça à paraître sur la scène ; elle épousa vers ce temps un secrétaire du roi de Naples, qui réserva le talent de sa femme pour les concerts de la cour. En 1789 elle chantait encore bien, quoiqu'elle fût âgée de près de cinquante ans ; à cette époque elle se fit souvent entendre chez la duchesse douairière de Saxe-Weimar, dans le séjour que cette princesse fit à Naples. Madame Deamicis a eu deux filles que Reichardt entendit chanter avec beaucoup de goût, en 1790, des airs napolitains à deux voix, que l'une d'elles accompagnait d'une manière originale sur une de ces grandes guitares appelées *colascione*, dont le peuple de Naples se sert habituellement.

DEAN (Thomas), violoniste anglais, et organiste à Warwick et à Coventry, au commencement du dix-huitième siècle. Il fut le premier qui fit entendre, en 1709, en Angleterre, une sonate de Corelli. On trouve quelques pièces de sa composition dans un ouvrage élémentaire intitulé *Division-Violin*. Il fut reçu docteur en musique à l'université d'Oxford, en 1731.

DEBAIN (Alexandre-François), facteur d'instruments, né à Paris en 1809, fut d'abord ouvrier ébéniste. A l'âge de seize ans il avait terminé son apprentissage. Il entra alors dans une fabrique de pianos, où il fut employé à la partie mécanique de l'instrument. Sa rare intelligence le fit passer rapidement de la position d'ouvrier à celle de contre-maître, et lui procura de l'emploi chez les plus habiles facteurs de Paris. En 1830 il entreprit des voyages dans lesquels il fit quelques réparations d'orgues. De retour à Paris en 1834, il y établit une fabrique de pianos et d'orgues qui prospéra par son infatigable activité. Il avait imaginé un système d'action directe du clavier sur les marteaux, qu'il dut abandonner plus tard, à cause de divers inconvénients qu'il y avait remarqués. Bientôt après, ses soins se portèrent sur le perfectionnement des orgues expressives à anches libres. Profitant des travaux de ses devanciers, particulièrement de l'heureuse idée de Fourneaux (*voy.* ce nom), concernant l'application des tables d'harmonie à ces instruments pour modifier le timbre des anches, il combina ce procédé avec la diversité des épaisseurs des lames et de leur position relativement à l'action du vent, de manière à produire quatre registres distincts de sonorité, d'où résulta une variété auparavant inconnue. Le mérite de cette innovation assure à M. Debain une place honorable dans l'histoire de la fabrication des instruments. D'autres facteurs, développant les conséquences de son principe, ont porté le nombre de registres à timbres divers jusqu'à douze et davantage : ils sont même parvenus à la solution du problème difficile de l'extinction du frôlement de l'anche, de manière à donner au son produit par ses vibrations la qualité d'un jeu de flûte ; mais il n'en reste pas moins incontestable que M. Debain est le premier dont les travaux ont conduit à ces résultats. C'est lui aussi qui a donné le nom d'*harmonium* à l'instrument ainsi perfectionné. Malheureusement, plus mécanicien qu'homme de goût et de sentiment, il a

cherché dans l'application de la mécanique aux instruments à clavier des moyens d'exécution indépendants du talent des artistes. C'est ainsi qu'il a construit une machine pour accompagner le plain-chant sur l'orgue par l'action d'une manivelle, au moyen de planches notées dans le système des cylindres d'orgues mécaniques, lesquelles font mouvoir les touches du clavier par des pilotes. Il a donné à cette machine le nom d'*antiphonel*. C'est ainsi encore qu'il a fait des pianos mécaniques établis d'après le même système. Enfin, il en a fait une autre application à l'*harmonium*, où les inconvénients sont plus sensibles encore, car la mécanique anéantit dans les instruments de cette espèce la faculté d'expression qui est leur avantage principal. On doit aussi à M. Debain un instrument dans lequel le son des anches libres se combine avec celui des cordes métalliques : il lui a donné le nom d'*harmonicorde*.

DEBEGNIS (Joseph), né à Lugo, dans les États du pape, en 1793, commença ses études musicales à l'âge de sept ans, sous la direction d'un moine nommé le Père Bongiovanni, et reçut ensuite des leçons de Mandini, célèbre chanteur, et de Saraceni, compositeur, frère de M^{me} Morandi. Au carnaval de 1813, il fit son premier début au théâtre de Modène, dans l'opéra de Pavesi intitulé *Ser Marc Antonio*. De là il se rendit à Forli, à Rimini et ensuite à Sienne, où il joua à l'ouverture du nouveau et magnifique théâtre nommé *il Teatro degli Academici Rozzi*. Il s'y fit remarquer par sa manière plaisante dans les rôles de bouffe non-chantant. Les villes où il se fit entendre ensuite sont Ferrare, Badia, Trieste, Mantoue, Rome, Milan et Bologne. Ce fut dans cette dernière qu'il épousa, dans l'automne de 1816, M^{lle} Ronzi, qui jouissait alors de quelque réputation comme cantatrice. Après avoir parcouru l'Italie jusqu'en 1818, Debegnis débuta à Paris avec sa femme, en 1819, dans les *Fuorusciti* de Paër. Les rôles de Basile, dans le *Barbier* de Rossini, et du Mari, dans *le Turc en Italie*, sont ceux où il obtint le plus de succès dans cette ville. Au printemps de 1822, il passa en Angleterre, où il s'est fait applaudir par ses charges italiennes. Il a débuté à Londres, au théâtre du Roi, dans le rôle de Selim, du *Turc en Italie*. Les concerts publics, les oratoires, et les fêtes musicales lui ont procuré l'occasion d'obtenir des succès de plus d'un genre. Il a aussi dirigé l'opéra de Bath, pendant la saison de 1823.

DEBEGNIS (madame RONZI), femme du précédent. Dans les registres du Conservatoire de Paris, on trouve une demoiselle Ronzi (Claudine), née dans cette ville le 11 janvier 1800, et admise dans une classe de solfège le 9 mars 1809 ; j'ignore si c'est la cantatrice qui devint l'épouse de Debegnis, à Bologne, en 1816. Quoi qu'il en soit, celle-ci, peu de temps après son mariage, fut obligée de se séparer momentanément de son mari pour aller chanter à Gênes, où elle était engagée. En 1819, elle débuta à Paris : mais on la trouva faible. Elle nuisit même au succès du *Barbier* de Rossini, qui ne se releva que lorsqu'elle eut quitté le rôle de Rosine, pour le céder à M^{me} Manvielle-Fodor. Il est juste de dire cependant que le rôle de donna Anna, dans le *Don Juan* de Mozart, n'avait jamais été aussi bien chanté que par elle, avant que M^{lle} Sontag s'en fût chargée, en 1828. M^{me} Debegnis avait reçu pour ce rôle des leçons de Garat, dont elle avait beaucoup profité. Elle a suivi son mari en Angleterre, et y a eu des succès. On dit que depuis lors la voix et le talent de cette cantatrice se sont beaucoup améliorés. Elle a brillé longtemps à Naples sur la scène du grand théâtre Saint-Charles. Elle s'est retirée de la carrière dramatique en 1843, après avoir chanté pendant vingt-sept ans.

DEBILLEMONT (Jean-Jacques), compositeur, né à Dijon le 12 décembre 1824, commença l'étude du violon à l'âge de neuf ans. Lorsqu'il eut atteint sa quinzième année, il partit pour Paris et fut admis dans la classe d'Alard. Quelque temps après il entra à l'orchestre de l'Opéra-Comique. A la même époque, le conseil général du département de la Côte-d'Or vota en sa faveur une pension annuelle de 800 francs, à l'aide de laquelle il put continuer ses études de composition sous la direction de MM. Leborne et Carafa. De retour à Dijon, après les avoir terminées, il a écrit et fait représenter sur le théâtre de cette ville quatre opéras intitulés : 1° *Le Renégat* (en un acte). — 2° *Le Bandolero* (en quatre actes). — 3° *Feu mon Oncle* (en un acte). — 4° *Le Joujou* (en un acte). Il a fait exécuter aussi, à l'église de Saint-Bénigne, une messe solennelle avec orchestre, pour la fête de Sainte-Cécile, et dans un concert il a fait entendre une symphonie dramatique qui a pour titre *les Vêpres Siciliennes*. On connaît en outre beaucoup d'œuvres légères de Débillemont, des romances, nocturnes, et d'autres morceaux de chant, tels que quatuors, quintettes et sextuors. Cet artiste a fourni plusieurs articles de critique au *Messager des théâtres*, de Paris, et à divers journaux publiés à Dijon.

DEBLOIS (Charles-Guy-Xavier VAN-GRONNENBRADE, dit), né à Lunéville le 7 septembre 1737, fut élève de Giardini et de Gavi-

nées pour le violon. Pendant vingt-huit ans il a été l'un des premiers violons de la Comédie italienne, où il a rempli souvent les fonctions de chef d'orchestre. Il a composé quatre symphonies qui ont été jouées souvent à ce théâtre comme ouvertures; de petits airs en quatuors, une sonate, des romances, et un opéra-comique en un acte, intitulé *les Rubans, ou le Rendez-Vous*, qui a été représenté pour la première fois le 11 août 1784.

DECKER (JOACHIM), organiste et compositeur, vivait à Hambourg au commencement du dix-septième siècle. Parmi ses ouvrages, le plus important est le livre de cantiques et de musique chorale à 4 voix, qu'il a composé en collaboration avec Jacques Prætorius et David Scheidemann, et qui a été publié à Hambourg en 1604. Le titre de ce volume est: *Melodeyen Gesangbuch darinn D. Luthers ond ander Christen gebreuchlichsten Gesenge, ihren gewohnlichen Melodeyen nach, durch Hieronymum Prætorium, Joachimum Deckerum, Jacobum Prætorium, Davidem Scheidemannum, musices und verordnete Organisten in den vier Caspelkirchen zu Hambourg, in vier Stimmen ubergesetzt, begriffen findt.*

DECKER (CHARLES DE), général-major au service de la Prusse, mort à Mayence au mois de juillet 1844, cultiva la musique avec succès comme amateur. Il a extrait de la théorie de M. le professeur Marx, de Berlin, un tableau figuré de la tonalité, destiné à rendre sensible à l'œil les relations des tons, leurs harmonies et leurs successions. Cet ouvrage a pour titre: *Bildliche Darstellung des Systems der Tonarten, ihrer Harmonien, Modulationen und Verwandsschaften*; Berlin, 1838, in-8° de trente et une pages, avec une planche lithographiée. Une deuxième édition a paru à Berlin, en 1842, in-8°.

DECKER (CONSTANTIN), pianiste et compositeur, est né le 29 décembre 1810 à Fürstman, village de la Marche de Brandebourg. Après avoir appris les éléments de la musique dans les écoles primaires, il se livra seul à l'étude du piano, et particulièrement de l'harmonie, du contrepoint et de la fugue dans les meilleurs ouvrages sur cette matière, et aussi par la lecture des partitions des grands maîtres, pendant qu'il suivait les cours de l'université de Berlin. Il a résidé momentanément à Halle, Leipsick, Breslau, Kœnigsberg, et en dernier lieu à Potsdam. En 1838 il a fait représenter à Halle un opéra de sa composition, intitulé *die Gueusen in Breda* (les Gueux à Bréda). On connaît de lui environ vingt-cinq œuvres de musique instrumentale et de chant, parmi lesquels on remarque un quatuor (en *ut* mineur) pour deux violons, alto et basse, œuvre 14, Leipsick, Hofmeister, publié en 1837; une grande sonate pour piano, œuvre 10 (en *la* bémol), Berlin, Trautwein; sonate facile pour le même instrument, œuvre 11, Leipsick, Klemm; des fantaisies idem, op. 8 et 22; Berlin et Leipsick; des chants à voix seule avec piano, des romances, et des duos avec piano, œuvres 6, 12, 13, 19.

DECKERT (JEAN-NICOLAS), luthier à Grosbreitenbach, près d'Arnstadt, vers la fin du dix-huitième siècle, construisait des pianos carrés et à queue qui étaient estimés de son temps autant pour la qualité du son que pour la modicité du prix. Il est mort en 1826.

DECOMBRE (AMBROISE), luthier estimé, naquit à Tournai vers 1665. Dans sa jeunesse il alla en Italie et travailla dans l'atelier d'Antoine Stradivari. De retour dans sa ville natale, il s'y établit et commença à se faire connaître par de bonnes basses vers 1695. Ses derniers produits sont de 1735. Decombre réussissait mieux dans sa fabrication des violoncelles que dans celle des violons. On connaît aussi de lui quelques bons altos. Les instruments de Decombre ont de la sonorité et de l'égalité dans toutes leurs cordes; mais le volume du son, bien qu'intense, manque d'éclat et de portée.

DECORTIS (LOUIS), professeur de violoncelle au Conservatoire de Liége, est né dans cette ville, le 15 septembre 1793. Fils d'un violoncelliste habile, il reçut d'abord des leçons de son père, puis fut successivement élève de Hus-Desforges, Benazet et Norblin, pendant le séjour qu'il fit à Paris. Comme professeur et comme exécutant, M. Decortis s'est acquis l'estime de ses compatriotes. Il a publié pour son instrument: 1° Air varié pour violoncelle, avec quatuor ou accompagnement de piano, op. 1; édité en Allemagne. — 2° Polonaise pour le violoncelle, op. 2. — 3° Thème varié idem, op. 3, Mayence, Schott. — 4° Thèmes variés pour violoncelle avec quatuor, œuvre 4. — 5° Polonaise pour le même instrument avec quatuor; op. 12. M. Decortis a en manuscrit un *concertino*, une fantaisie, et plusieurs airs variés.

DEDEKIND (HENRI), *cantor* et compositeur de l'église de Saint-Jean à Lunebourg, vers la fin du seizième siècle, naquit à Neustadt. Il a fait imprimer: *Breves Parochlæ Evangeliorum von Advent bis Ostern, für 4 und 5 Stimmen*, 1592.

DEDEKIND (HENNING), *cantor* à Langensalza; dans la Thuringe, vers 1590, fut nommé prédicateur du même lieu en 1614, et devint en-

suite pasteur à Gibsée, en 1622. Il y mourut en 1628. Ses ouvrages connus sont : 1° *Neue ausserlesene Tricinia auff für treffliche lustige Texte geselzt* (Nouveaux Chants à trois voix pour la suite des vendanges, etc.); Erfurt, 1588, in-4°. Il est vraisemblable que cette collection n'est qu'une nouvelle édition de l'ouvrage publié sans date et sans nom de lieu, sous ce double titre latin et allemand : Δωδεκάτονον *musicum Triciniorum novis iisdemque lepidissimis exemplis illustratum : Neue ausserlesen Tricinia auf treffliche lustige Texte geselzt*, etc. — 2° *Eine Kinder-Musik, für die jetzt aller anfangende Knaben in richtige Fragen und gründliche Antwort bracht* (Musique des enfants, consistant en questions et réponses rationnelles à l'usage des écoliers de l'époque actuelle, etc.); Erfurt, George Baumann, 1589, in-8° — 3° *Præcursor metricus musicæ artis, non tam in usum discipulorum, quam in gratiam præceptorum, conscriptus*; Erphordiæ typis Georgii Baumanni, 1590, in-8°; de cinq feuilles. — 4° ΔΩΔΕΚΑΣ *Musicarum deliciarum Soldaten Leben darinnen allerlei martialische-Kriegshædel*, etc. (Douzaine de délices musicales de la vie des soldats, etc., à cinq parties, pour l'usage de toutes sortes d'instruments); Gedruckt, Erfurt, bey Fried. Melchior Dedekinden, 1628.

DEDEKIND (Constantin-Cheetien), fils d'un prédicateur de Reinsdorf, naquit le 2 avril 1628. Il fut successivement musicien au service de l'électeur de Saxe, poëte lauréat, et percepteur des contributions des cercles de Misnie et de l'Erzgebirge (montagnes des Mines). On voit, par une inscription placée au bas de son portrait, qu'il vivait encore en 1697. Ce fut un compositeur fécond, qui écrivit une multitude d'ouvrages pour l'église et la chambre. Les principaux sont : 1° *Aelbianische Musen-Lust*, etc. (Divertissements de la muse de l'Elbe, consistant en cent soixante-quinze chansons choisies des poëtes célèbres à voix seule et basse continue, etc.); Dresde, 1657, 4 vol. in-4°. — 2° *Davidische geheime Musik-Kammer*; Dresde, 1663, in-fol.; recueil contenant trente psaumes allemands à voix seule et basse. Le volume forme cent sept pages sans la dédicace. L'auteur dit dans la préface qu'il fut élève de Christophe Bernhardi, maître de chapelle à Dresde. — 3° *Süsser Mandel-Kærnen, Erstes Pfund von ausgekærnelen Salomonischen Liebes-Worten, in 15 Gesangen mit Vohr-Zwischen und Nach-Spielen, auf Violinen zubereitet* (Amandes douces, premier livre de sentences d'amour de Salomon, en quinze chants, etc.); Dresde, 1664, in-fol.

— 4° Deuxième livre du même ouvrage. — 5° *Belebte oder ruchbare Myrrhen Blætter, das sind zweystimmige besseelte heilige Leidens-Lieder*; Dresde, 1666, in-fol. de vingt-quatre pages. Cet ouvrage consiste en duos à deux voix avec la basse continue. — 6° *Die Sonderbahre Seelen-Freude, oder geistlicher Concerten, erster und zweyter-Theil.* (Concerts choisis, première et deuxième parties); Dresde, 1672. — 7° *Musikalischer Jahrgang und vesper Gesang, in 120 auf Sonn-Festag schicklichen zur Sænger Uebung, nach rechter Capellmanier gesetzten deutschen Concerten* (Année Musicale et chants de vêpres, etc.); Dresde, 1674, trois parties. — 8° *Davidischer Harfenschall in Liedern und Melodeyen* (Résonnance de la harpe de David en cantiques et en mélodies); Francfort, grand in-12. — 9° *Singende Sonn-und Fest-Tags Andachten* (Cantiques spirituels pour les dimanches et fêtes), Dresde, 1683. — 10° *Musikalischer Jahrgang und Vesper-Gesang in 2 Singstimmen und der Orgel* (Année musicale et chants des vêpres, à deux voix et orgue); Dresde, 1694, in-4°.

DEDLER (. . . .), musicien à la cathédrale d'Augsbourg, vers 1610, a publié : 1° *Quinque Missæ breves cum totidem offertorii 4 vocum cum organo et instrumentis*, op. 1; Augsbourg, Lotter. — 2° Messes allemandes à quatre voix, orgue ou orchestre, *ad libitum*, ibid. Ces compositions sont faibles d'invention et de style.

DEERING (Richard), descendant d'une ancienne famille du comté de Kent, fut élevé en Italie. Lorsque son éducation fut terminée, il retourna en Angleterre, et y résida quelque temps; mais, d'après une pressante invitation, il se rendit à Bruxelles, où il devint organiste des religieuses anglaises. A l'époque du mariage de Charles I^{er}, il fut nommé organiste de la reine, et il occupa ce poste jusqu'à la mort du roi. En 1610, il prit les degrés de bachelier en musique, à l'université d'Oxford; il est mort vers 1657, dans la communion romaine. Il a laissé les ouvrages suivants de sa composition : 1° *Cantiones sacræ, quinque vocum, cum basso continuo ad organum*; Anvers, 1597. — 2° *Cantica sacra*; Anvers, 1616.

DEFESCH (Guillaume). *Voy.* **FESCH** (Guillaume DE).

DEFFÈS (Pierre-Louis), compositeur, est né à Toulouse, le 25 juillet 1819, et a fait ses premières études musicales au Conservatoire de cette ville. A l'âge de vingt ans il se rendit à Paris, et fut admis au Conservatoire le 22 novembre 1839. Il devint élève d'Halévy pour la

composition, et obtint un accessit de contrepoint au concours de 1843. Le premier grand prix de composition lui fut décerné au concours de l'Institut en 1847, pour la cantate dont le sujet était l'*Ange de Tobie*. Devenu pensionnaire du gouvernement français à cette occasion, M. Deffès se rendit à Rome en 1848, visita une partie de l'Italie et parcourut l'Allemagne. De retour à Paris en 1852, il dut, comme beaucoup d'autres lauréats des grands concours de composition, attendre plusieurs années un livret d'opéra pour essayer son talent sur la scène. Son début se fit le 5 juillet 1855, par un petit Opéra comique en un acte, intitulé *l'Anneau d'argent*, où l'on remarque une bonne facture, une certaine délicatesse de sentiment, une harmonie élégante, mais où il y avait peu de nouveauté. Un deuxième ouvrage, joué le 10 mai 1857 au théâtre des Bouffes-Parisiens, sous le titre : *la Clef des champs*, a fait voir le progrès du jeune compositeur dans l'intelligence de la musique scénique. Des fragments d'une symphonie à grand orchestre écrite par M. Deffès pendant ses voyages, ont été exécutés dans la séance publique de l'Académie des beaux-arts de l'Institut, en 1851. Au mois de mars 1857 il a fait exécuter une messe solennelle à la cathédrale de Paris, dans laquelle les artistes ont remarqué de beaux morceaux. En 1858 M. Deffès a fait jouer au Théâtre-Lyrique, avec succès, un opéra en deux actes, intitulé *Broskovano*, et le 30 septembre 1859 il a donné au même théâtre *les Violons du roi*, opéra-comique en trois actes, où l'on a remarqué quelques bons morceaux.

DEGEN (Henri-Christophe), né au commencement du dix-huitième siècle, dans un village près de Glogau, était en 1757, violoniste solo et pianiste à la chapelle du prince de Schwarzbourg-Rudolstadt. Il s'est fait connaître par quelques compositions pour le violon et le piano, et par plusieurs cantates pour l'église, qui sont restées en manuscrit.

DEGEN (Jean Philippe), né à Wolfenbütel en 1728, fut d'abord violoncelliste à l'orchestre de Nicolini à Brunswick. Lorsque cet orchestre fut dissous, en 1760, Degen passa au service du roi de Danemark. Il est mort à Copenhague, au mois de janvier 1789. On ne connaît de sa composition qu'une cantate pour la Saint-Jean, avec accompagnement de piano, qu'il a publiée à Copenhague, en 1779.

DEGESLIN (Philippe-Marie-Antoine). *Voy.* Geslin.

DEGOLA (André-Louis), né à Gênes, en 1778, commença ses études musicales à l'âge de dix-sept ans, sous la direction de Luigi Cerro. Quatre ans après il composa une messe qui annonçait du talent, et quelques morceaux pour le théâtre de Gênes, où l'on trouvait de l'imagination. En 1799 il écrivit pour le théâtre de Livourne un opéra bouffe intitulé *Il Medico per forza*, qui obtint du succès; mais bientôt après il quitta la carrière du théâtre et devint maître de chapelle et organiste de l'église principale de Chiavari, où il se trouvait encore en 1816. M. Degola a été pendant plusieurs années organiste de l'église principale de Versailles; Il donnait, à Paris, des leçons de musique vocale et d'harmonie. Il a composé dans le genre instrumental plusieurs symphonies, des quintettes, sextuors et sérénades pour divers instruments. On a aussi de lui une grande quantité de messes, de vêpres, d'hymnes, et d'autres morceaux de musique sacrée. Il a publié à Paris : 1° *L'Utile et l'agréable*, recueil pour le piano. — 2° Méthode de chant. — 3° Méthode d'accompagnement pour le piano, la harpe et la guitare. — 4° Thème varié pour le piano, avec accompagnement de quatuor. — 5° Plusieurs romances. On ignore si cet artiste vit encore au moment où cette notice est revue (1860).

DEGOLA (Giocondo), compositeur de la même famille, né à Gênes, est mort dans cette ville, jeune encore, le 5 décembre 1845. Son premier opéra, intitulé *Adelina*, fut représenté à Gênes en 1837. Deux ans après il donna dans la même ville *la Donna Capricciosa*, opéra bouffe. Son meilleur ouvrage est celui qu'il écrivit à Milan en 1841, sous le titre de *Don Papirio Sindaco*. La plupart des morceaux ont été publiés avec accompagnement de piano, à Milan, chez Ricordi. Cet opéra bouffe fut suivi de *un Duello alla pistola*, représenté dans la même ville l'année suivante, et qui ne réussit pas. Ricordi a publié quelques ariettes et des nocturnes à deux voix composés par Degola.

DEHE (Scipion), prêtre bergamasque et professeur de chant au séminaire de Bergame, vers le milieu du dix-huitième siècle, est auteur d'un livre intitulé : *Dialoghi fra Callogisto e Filotete sopra varie questioni speculative e pratiche intorno al canto*. Bergamo, per Francesco Traina, 1761. Cet ouvrage, publié sous le voile de l'anonyme, est dédié par l'imprimeur à l'auteur lui-même (*Voy. Dizzionario di opere anonime e pseudonime di scrittori italiani*, di G. M. T. I, p. 290).

DEHEC (Nassovius), né en Allemagne vers 1710, fut premier violon à l'église de Sainte-Marie-Majeure, à Bergame. Il a fait graver à Nuremberg, en 1760, six trios pour le violon. On connaît aussi quelques autres ouvrages de sa composition, qui sont restés en manuscrit.

DEHELIA (Vincent), maître de chapelle à l'église de Saint-Pierre de Palerme, naquit en Sicile au commencement du dix-septième siècle. On connaît de lui l'ouvrage qui a pour titre : *Salmi ed Hinni di vespri ariosi a 4 e 8 voci*; Palerme, 1636, in-4°.

DEHN (Siegfried Wilhelm), conservateur de la section de la musique à la bibliothèque royale de Berlin, est né à Altona, le 25 février 1796. Il fit ses études au gymnase, se livra de bonne heure à la pratique de la musique, et s'adonna particulièrement au violoncelle, instrument sur lequel il acquit de l'habileté. Plus tard il suivit les cours de l'université de Leipsick ; mais il y était depuis peu de temps, lorsque le soulèvement général de l'Allemagne contre la domination française, en 1813, fit prendre les armes à toute la jeunesse pour la délivrance de la patrie. M. Dehn paya de sa personne dans cette guerre appelée *sacrée*. Rentré dans ses foyers après la signature de la paix, il reprit ses études et se rendit à Berlin pour recevoir, de Bernhard Klein, des leçons d'harmonie et de composition. Sous la direction de cet habile maître, M. Dehn acquit une connaissance profonde de toutes les parties du contrepoint et de l'art d'écrire la musique, que lui-même a enseigné plus tard à un grand nombre d'élèves. Dirigé par ses goûts vers la littérature et l'histoire de la musique, et aidé dans ses recherches par sa connaissance des langues anciennes et modernes, il lut les ouvrages principaux sur ces matières, visita les bibliothèques, entretint des relations avec les musiciens érudits, et parcourut plusieurs fois l'Italie et l'Allemagne. Après avoir amassé des trésors de notes et de faits, il trouva sa récompense dans sa nomination de conservateur de la bibliothèque royale de Berlin, pour la partie musicale. Aucun choix ne pouvait être plus heureux, dans l'intérêt du dépôt qui lui était confié ; car le désir d'en augmenter les richesses devint en lui une passion véritable. Par ses soins, par ses démarches et par ses sollicitations, la Bibliothèque royale fit l'acquisition de la précieuse collection musicale de Poelchau, dont il avait fait le catalogue, et qui était aussi remarquable dans la théorie, la littérature et l'histoire de l'art, que dans le choix des œuvres des plus grands compositeurs de toutes les écoles, et ses nombreux manuscrits originaux, particulièrement les ouvrages des principaux membres de la famille des Bach. Depuis lors, et par de fréquents voyages remplis de fatigues, M. Dehn a réuni dans la Bibliothèque royale de Berlin une multitude d'ouvrages précieux qui se trouvaient épars dans toutes les provinces du royaume de Prusse, et jusque dans les lieux les plus éloignés et les moins connus. Doué d'une santé robuste et travailleur infatigable, il mettait en partition les œuvres des anciens maîtres, particulièrement d'Orland de Lassus, dont il avait ainsi achevé 500 motets ; enfin il écrivait des ouvrages théoriques, faisait d'immenses recherches bibliographiques, entretenait une correspondance étendue, donnait des leçons de composition, et consacrait une grande partie de chaque journée aux soins réclamés par la bibliothèque royale. C'est par ses soins qu'un grand nombre d'œuvres admirables de Jean-Sébastien Bach, dont les manuscrits étaient dans cette bibliothèque, ont été publiés. Il en faisait lui-même des copies pour la gravure, avec le soin minutieux qu'il donnait à toute chose, et en surveillait l'exécution typographique. C'est ainsi qu'il a fait connaître six concertos de ce grand homme pour toutes sortes de combinaisons d'instruments, lesquels ont été publiés sous ce titre : *Six concertos composés par Jean-Sébastien Bach, publiés pour la première fois, d'après les manuscrits originaux*, Leipsick, Peters, 1850 ; tous les concertos du même maître pour un, deux, trois et quatre clavecins, ibid.; un recueil de ses cantates comiques, ibid. Ce fut Dehn qui détermina, par ses instances, le professeur Griepenkerl à publier les deux collections d'œuvres complètes de Bach pour le clavecin et l'orgue, lesquelles ont paru chez le même éditeur, et qui lui fit connaître les manuscrits originaux des ouvrages inédits. On lui doit aussi la publication d'une collection de compositions pour le chant à 4, 5, 6, 8 et 10 voix de maîtres des seizième et dix-septième siècles, sous ce titre : *Sammlung alterer Musick aus dem 16ten und 17ten Jahrhundert*; Berlin, Gustave Crantz. Après la mort de Gottfried Weber, Dehn se chargea de la direction et de la rédaction de l'écrit périodique sur la musique intitulé *Cæcilia*, que publiait la maison Schott, de Mayence, et tous les volumes, depuis le vingt et unième jusqu'au vingt-sixième et dernier, parurent par ses soins. Après avoir traduit en allemand la notice de Delmotte (*voy.* ce nom) sur Orland de Lassus, il s'était livré à de longues et laborieuses recherches pour éclaircir certains faits restés incertains concernant la vie de cet homme célèbre : il avait réuni pour cet objet de précieux documents qu'il se proposait de publier avec une analyse détaillée de toutes les œuvres de ce grand musicien. Maintes fois je l'avais pressé de s'occuper de ce travail à l'exclusion de tout autre, et de publier une des monographies les plus intéressantes pour l'histoire de l'art au seizième siècle : il en avait fait la promesse, mais la mort le surprit avant qu'il eût rédigé son ouvrage : frappé d'un coup

d'apoplexie le 12 avril 1858, au moment où il venait d'entrer à la bibliothèque royale pour son service journalier, il expira immédiatement, laissant sans appui une famille intéressante.

Les ouvrages théoriques composés par Dehn sont ceux dont voici les titres : 1° *Theoretisch-praktische Harmonielehre mit angefügten Generalbassspielen* (Science théorique et pratique de l'harmonie, avec les éléments de l'accompagnement de la basse continue); Berlin, 1840, un vol. in-8°. Une deuxième édition de ce livre a été publiée à Leipsick en 1858. La théorie de Dehn, rompant définitivement avec la doctrine empirique et fausse de l'abbé Vogler adoptée par Gottfried Weber, Frédéric Schneider, et la plupart des didacticiens allemands du dix-neuvième siècle, entre dans la seule voie de salut pour cette science, à savoir, la spécialité des accords pour chaque note de la gamme, en raison de la tonalité et de la modulation. — 2° *Lehre vom Contrapunkt, dem Canon und der Fuge, nebst analysen von Duetten, Terzetten, etc. von Orlando di Lasso, Marcello, Palestrina, etc., und Angabe mehrerer Meister Canons und Fugen* (Science du contrepoint, du canon et de la fugue, suivie d'analyses de duos, trios, etc., d'Orland de Lassus, de Marcello, de Palestrina, etc., et d'exemples de canons et de fugues des meilleurs maitres); Berlin, Schneider, 1858, 1 vol. gr. in-8°. Cet ouvrage, purement pratique, a été trouvé dans les papiers de Dehn, et publié après sa mort par M. Bernard Scholz, ancien élève de l'auteur. Sa traduction de la notice de Delmotte sur Orland de Lassus a été publiée sous ce titre : *Biographische Notiz über Roland de Lattre, bekannt unter dem Namen : Orland de Lassus;* Berlin, Gustave Crantz, 1837, in-8°.

DEI (Silvio), maître de chapelle de la cathédrale de Sienne, naquit dans cette ville, en 1748. Il se livra de bonne heure à l'étude de la musique, sous la direction de Carlo Lapini, et s'adonna exclusivement à la composition de la musique d'église. On cite particulièrement un *Recordare* qu'il composa en 1806, et un *Confitebor* daté de 1807. Il vivait encore en 1812.

DEICHERT. Deux frères de ce nom se sont fait connaître à Cassel depuis 1830 jusque vers 1850. L'ainé, violoniste et compositeur pour la danse, jouait aussi fort bien de la clarinette basse. En 1846 il fut nommé directeur de musique à l'université de Marbourg. Le plus jeune est pianiste et compositeur pour son instrument. Il a publié plusieurs œuvres au nombre desquelles est un recueil d'études pour le piano.

DEIMLING (Louis-Ernest), amateur de musique et habile organiste, né dans le département du Haut-Rhin, vivait à Pforzheim en 1795. Il a publié, sous les initiales D. L. E., un livre intitulé : *Beschreibung des Orgelbaues und der Verfahrungsart bey Untersuchung neuer und verbesserter Werke; ein Buch für Organisten, Schulmeister und Orts vorgesetzte, etc.* (Description de la construction de l'orgue et des procédés dans l'examen des orgues nouveaux ou réparés, etc.); Offenbach, 1792, deux cent seize pages in-4°. Une deuxième édition de cet ouvrage, ou plutôt la même, avec un nouveau frontispice, a été publiée en 1796. Celle-ci porte l'indication du nom de l'auteur.

DEINKELFEIND (Gaspard), auteur inconnu d'une critique du traité de la Mélodie de Nichelmann (*voy.* ce nom), qui a paru sous ce titre : *Gedanken eines Liebhabers der Tonkunst über Herr Nichelmanns Tractat von der Melodie* (Idées d'un amateur de musique sur le traité de la mélodie de M. Nichelmann ; Nordhausen, 1755, in-4°. Deinkelfeind vécut vraisemblablement dans la ville où son opuscule a été imprimé.

DEINL (Nicolas), né vers 1660, en Allemagne, eut pour maître de musique vocale Schwemmer, et pour maître de composition Wecker. Il étudia aussi cet art sous J. Phil. Krieger de Weissenfels, qu'il quitta en 1685. En 1690 il fut nommé organiste à Nuremberg, et en 1705 il devint directeur de musique à l'église du Saint-Esprit de la même ville, où il est mort en 1730. Il a laissé beaucoup de compositions manuscrites pour l'orgue et pour l'église.

DEISS (Michel), musicien attaché au service de l'empereur Ferdinand Ier, vers le milieu du seizième siècle, a composé à l'occasion de la mort de ce prince, au mois de juillet 1564, le motet à quatre voix *Quis dabit oculis nostris*, que Pierre Joannelli a publié dans le cinquième livre de son *Thesaurus musicus*. Ce recueil contient huit autres morceaux de la composition de Deiss, à cinq et à six voix. Le mérite particulier de ce musicien consiste à faire chanter les voix d'une manière naturelle et facile. Son motet pour la fête de l'apôtre saint Jacques, *Misit Herodes rex manus*, est particulièrement remarquable sous ce rapport. Abraham Schad a inséré des motets de Deiss dans son *Promptuarium musicum*. (*Voy.* Schad.)

DÉJAZET (Jules), dont les prénoms véritables étaient *Pierre-Auguste*, naquit à Paris le 17 mars 1806, et mourut à la fleur de l'âge à Ivry, près de Paris, le 29 août 1846. Admis au Conservatoire le 25 octobre 1820, il y devint élève de Zimmerman pour le piano. En 1823 il obtint au concours le deuxième prix de cet

instrument : le premier lui fut décerné au concours de l'année suivante, en partage avec Alkan. (*Voy.* ce nom.) En 1824 il devint élève de l'auteur de cette biographie, pour la composition. Doué d'une organisation douce et mélancolique, bienveillant, modeste, et toujours disposé à prêter le secours de son talent aux artistes qui avaient recours à son obligeance, Déjazet jouissait de beaucoup d'estime et de considération. Malheureusement il portait en naissant le principe d'une affection de poitrine qui abrégea ses jours. Parmi ses compositions, qui sont au nombre d'environ quarante œuvres, la plus remarquable et la plus sérieuse est un grand trio pour piano, violon et violoncelle ; Paris, H. Lemoine. Il a publié aussi plusieurs duos pour piano et violon sur des thèmes d'opéras, œuvres 19, 21 et 31, et pour piano et violoncelle, œuvres 2, 13 et 39 ; des fantaisies pour piano seul, œuvres 3, 20, 22, 30 et 35 ; des rondeaux pour le même instrument, œuvres 5, 8, 9, 11, 12 ; des thèmes variés, des valses, des quadrilles de contredanses et des romances. Déjazet avait le goût de la culture des fleurs poussé jusqu'à la passion : le jour qui précéda sa mort, il s'en occupait encore.

DELABARRE (Louis-Albert) , hautboïste, est né à Soissons (Aisne) le 12 juillet 1809. Admis au Conservatoire de Paris le 19 janvier 1832, il devint élève de Vogt pour son instrument, et obtint le second prix au concours en 1836. Le premier prix lui fut décerné l'année suivante. En 1838 il fit un voyage en Belgique avec le compositeur Clapisson, et s'établit dans la même année à Gand, où il fut attaché au Conservatoire en qualité de professeur, ainsi qu'au théâtre et à l'orchestre du Casino. Quelques années après il suivit à Bruxelles M. Ch. L. Hanssens, qui y était appelé comme chef d'orchestre de la société *de la Grande Harmonie*, puis comme directeur de la musique au Théâtre-Royal. M. Delabarre obtint l'emploi de premier hautbois dans l'orchestre de ce théâtre : il occupe encore cette position (1860). Cet artiste s'est fait entendre avec succès aux concerts donnés dans les villes principales de la Belgique, et a fait plusieurs voyages à Londres et à Édimbourg. On a publié de sa composition : 1° *Ma Normandie*, duo concertant pour piano et hautbois ; Paris, Bernard Latte. — 2° *Le Lever de l'Aurore*, duo idem ; Paris, Catelin. — 3° *Noël*, morceau de salon pour hautbois et piano ; Paris, Bernard Latte. — 4° *Souvenir d'Allemagne*, air varié pour hautbois et orchestre ou piano ; Paris, Richault. — 5° *Les Bluets*, fantaisie pour hautbois, avec acc. de piano ; Paris, Heu. — 6° *La Montagnarde*, divertissement pour les mêmes instruments ; Paris, J. Meissonnier. — 7° *La Romanesca*, morceau de concert avec quatuor ou piano ; Paris, Richault. — 8° *Morceau* de concert sur deux mélodies d'Halévy, avec orchestre ou piano ; Paris, Brandus. — 9° *La Berceuse indienne*, fantaisie concertante et facile pour hautbois et piano ; Paris, Richault. — 10° *Souvenir d'Irlande*, morceau de concert avec quatuor ou piano ; ibid. — 11° *Souvenirs d'Écosse*, morceau de concert, avec orchestre ou piano ; ibid. — Les numéros 7, 8, 10 et 11 sont ceux que l'auteur a traités avec un soin particulier. M. Delabarre a en manuscrit une fantaisie sur les thèmes de *Guillaume Tell* pour hautbois et piano.

DELACOUR (Vincent-Conrad-Félix), né à Paris le 25 mars 1808, a fait ses études de composition au Conservatoire de cette ville, où il fut admis le 6 octobre 1822. Il y fut d'abord élève de Naderman pour la harpe, et de Dourlen pour l'harmonie. Il obtint au concours le deuxième prix d'harmonie en 1825. Il entra ensuite dans le cours de contrepoint et fugue de l'auteur de cette biographie ; mais il n'acheva pas ses études, ayant entrepris un voyage en Italie en 1827. En 1830 il était attaché comme harpiste au théâtre royal de Berlin, et brillait par son talent dans les concerts. De retour à Paris, il rentra au Conservatoire en 1833, comme élève de Berton pour la composition. En 1835 le deuxième grand prix lui fut décerné au concours de l'Institut, pour la composition de la cantate. En 1834 il avait été le collaborateur de Chaulieu (*voy.* ce nom) pour la publication du Journal de musique intitulé *le Pianiste*, qui n'eut qu'une année d'existence. Delacour est mort à Paris le 28 mars 1840, peu de jours après avoir donné un concert dans lequel il avait fait entendre plusieurs ouvrages de sa composition, particulièrement un sextuor pour divers instruments et des morceaux de chant où l'on remarquait du talent. Cet artiste, mort à l'âge de trente-deux ans, n'a publié qu'un *Ave verum*, à 4 voix et orgue, un *O salutaris* à 3 voix, et quelques romances.

DELACOURT (Henri), musicien français du seizième siècle, fut d'abord chantre à la cathédrale de Soissons, ainsi qu'on le voit dans un acte passé par le notaire Delortin, de cette ville, le 19 avril 1547, lequel se trouvait en la possession de Monteil et a été vendu avec sa collection de chartes et de manuscrits ; puis il passa au service des empereurs Ferdinand Ier et Maximilien II. Pierre Joannelli a inséré six de ses motets, à 4, 5 et 6 voix, dans son *Novus Thesaurus musicus*. Ces morceaux sont fort bien écrits.

DELAGRANGE (Pierre-Antoine), docteur en médecine à Paris, au commencement du dix-neuvième siècle, est auteur d'un *Essai sur la musique considérée dans ses rapports avec la médecine*; Paris, 1804, in-4°.

DELAGRANGE (Anna), cantatrice. *Voy.* Lagrange.

DELAIR (Étienne-Denis), maître de clavecin et de théorbe, né à Paris vers 1662, vivait encore en 1750, comme on le voit par l'arrêt du parlement du 30 mai de cette année, en faveur des organistes et maîtres de clavecin, contre Guignon, roi des violons. On a de ce musicien : *Traité d'accompagnement pour le théorbe et le clavecin, qui comprend toutes les règles nécessaires pour accompagner sur ces deux instruments*; Paris, 1690, in-4° oblong, gravé. On ne sait pourquoi J.-J. Rousseau attribue à cet auteur l'invention de la formule harmonique appelée *règle de l'octave*, ou du moins affirme qu'il fut le premier qui la publia. Cette formule était connue depuis longtemps en Italie, à l'époque où Delair a publié son livre. Rousseau se trompe également lorsqu'il dit (*Dictionnaire de musique*, article Accompagnement) que l'ouvrage de Delair parut en 1700, car il porte la date de 1690. Le plus curieux est que Delair ne dit pas un mot de la règle de l'octave.

DELAIRE (Jacques-Auguste), né à Moulins (Allier) le 10 mars 1796, montra dès son enfance d'heureuses dispositions pour la musique. Après avoir terminé ses études, il se rendit à Paris pour y suivre les cours de droit. Ayant été reçu avocat, il s'occupa d'abord de la plaidoirie; mais en 1820 il entra dans l'administration des finances, et partagea son temps entre la musique et les devoirs de sa position. Élève de Reicha pour l'harmonie, il cultiva la composition avec amour. En 1830 il a été nommé secrétaire de l'Athénée musical de Paris. M. Delaire a fourni à la *Revue musicale* plusieurs articles qui se font remarquer par la justesse des aperçus et la lucidité du style. Il s'est fait connaître comme compositeur par divers ouvrages dont les titres suivent : 1° *Stabat mater* à 4 voix et orchestre, exécuté dans l'église cathédrale de Moulins, le jeudi saint, 31 mars 1825. Ce morceau a été exécuté depuis lors à Paris, dans l'église Saint-Roch, pendant la semaine sainte, en 1826 et 1827, et à Saint-Eustache, le 14 avril 1829. — 2° *La Grèce*, scène lyrique, avec chœur et orchestre, chantée au concert donné par les amateurs, au profit des Grecs. — 3° Symphonie à grand orchestre, exécutée au concert des amateurs, en 1828, et à l'Athénée musical, en 1830. — 4° Messe solennelle (en *ré* majeur). — 5° Quatuors pour deux violons, alto et basse. — 6° Grand quintette pour piano, violon, alto, violoncelle et contrebasse. — 7° Des romances publiées à Paris chez Pacini, madame Dorval et Aulagnier. On a aussi de M. Delaire quelques brochures intitulées : 1° *Mémoire en faveur des beaux-arts, à l'occasion de la fixation de la liste civile*; Paris, 1831. — 2° *Examen de la question proposée par la société libre des beaux-arts : Que sont les beaux-arts en eux-mêmes? Quel est leur but?* Paris, 1830. — 3° *Observations soumises à la commission chargée de l'examen du projet de loi sur la propriété littéraire*; Paris, 1841, in-4°. — 4° *Observations d'un amateur non dilettante au sujet du Stabat de M. Rossini*; Paris, 1842, in-8°. Cet écrit est anonyme. M. Delaire a été décoré de la croix de la Légion d'honneur pour ses services administratifs.

DELAMOTTE (F.), musicien français fixé à Londres vers la fin du règne d'Élisabeth, a fait imprimer un livre qui a pour titre : *a Brief Introduction to musicke collected by Delamotte*; Londres, 1574, in-8°. Ce livre a paru chez Vautrollier, imprimeur de Rouen, qui s'était d'abord établi à Londres, et qui alla ensuite exercer son industrie à Édimbourg (1).

DELARIVE (...). Sous ce nom a paru dans le *Journal de physique* de Paris (1800), un *Mémoire sur les tubes harmoniques à hydrogène*.

DELARUE (l'abbé Gervais), ecclésiastique à Caen, correspondant de l'Institut, membre de la société des antiquaires de Londres, de l'Académie de Caen, naquit en cette ville, au mois de juin 1751, et y mourut en 1833. En 1793, il avait été forcé de s'expatrier et s'était retiré en Angleterre. Rentré en France dans l'année 1798, il se livra à de grands travaux littéraires. Au nombre des ouvrages de ce savant distingué, on trouve : *Essais historiques sur les bardes, les jongleurs et les trouvères normands et anglo-normands*; Caen, Mancel, 3 vol. in-8°. Il est fâcheux que l'esprit du système ait souvent égaré l'abbé Delarue dans son travail et compromis l'exactitude des faits.

DE LA RUE (Pierre). *Voyez* Larue (Pierre de).

(1) Le même imprimeur a publié un recueil de madrigaux de divers auteurs, à plusieurs parties. M. Wolf (*Biblioth. Britan.*, art. Vautrollier) a fait une singulière méprise sur ce recueil; il l'a cité sous le titre de *Discantus Cantiones*, ne s'étant pas aperçu que le mot *Discantus* est l'indication de la partie de dessus qu'il avait sous les yeux.

DELATOUR (l'abbé A.), professeur au petit séminaire de Vaux-Poligny, diocèse de Saint-Claude (Jura), est auteur d'un livre qui a pour titre : *Exercices et formules du chant grégorien, précédés de notions élémentaires sur le plain-chant, d'un essai sur la culture de la voix dans ses rapports au chant grégorien, et de règles pratiques sur l'expression dans l'exécution du chant*; Paris, J. Lecoffre, 1855, 1 vol. in-12.

DELÂTRE (Olivier), musicien belge, vécut dans la première moitié du seizième siècle : il est quelquefois indiqué dans les recueils sous son prénom seul *Olivier*. C'est ainsi qu'il est désigné dans les livres 24° et 25° de la collection publiée par Pierre Attaingnant sous ce titre : *Trente-cinq Livres de chansons nouvelles de divers auteurs, en deux volumes*; Paris, 1539-1549, in-4° obl. On y trouve cinq chansons d'Olivier (Delattre) à quatre parties. Une autre chanson à quatre parties, sous les noms et prénom *Olivier Delattre*, se trouve dans le huitième livre du *Parangon des chansons*, livre 1-10; Lyon, chez Jacques Moderne, dit *Grand Jacques*, 1540-1543, in-4° obl. Un motet à cinq voix, sur le texte *Sancti mei*, se trouve sous les mêmes noms dans le premier livre (p. 7), du recueil qui a pour titre : *Sacrarum Cantionum vulgo hodie moteta vocant, quinque et sex vocum ad veram harmoniam concentumque ab optimis quibusque musicis in philomusorum gratiam compositarum libri tres*; Antwerpiæ per Joannem Latum et Aubertum Waltrandum, 1554-1555, in-4° obl. Enfin on trouve une chanson française à 4 voix, indiquée sous le nom *O. Delatre* dans le recueil intitulé *Jardin musical, contenant plusieurs belles fleurs de chansons choysies d'entre les œuvres de plusieurs auteurs excellents en l'art de musique, ensemble le Blason de beau et laid tetin, propices tant à la voix comme aux instruments. Le premier livre*. En Anvers, par Hubert Waelrant et Jean Laet. Avec privilège (sans date), in-4° obl. La chanson de De'âtre commence par ces mots : *Tant faut-il que soit*.

DELÂTRE (Claude Petit-Jan), maître des enfants de chœur de l'église cathédrale de Verdun, brilla comme compositeur de motets et de chansons à plusieurs voix, depuis environ 1540 jusqu'en 1580. Il est plus connu et plus cité sous le nom de *Petit-Jan*, qui est vraisemblablement un sobriquet, que sous celui de *Delâtre*. En 1576 il obtint le prix de la lyre d'argent au concours ou *Puy de musique* d'Évreux en Normandie, pour la composition d'une chanson à plusieurs voix, dont les premiers mots étaient : *Cerfz plus doux*. Ces renseignements, tant sur le prénom (Claude) de ce musicien, que sur sa position et les circonstances de ce concours, sont fournis par un manuscrit du seizième siècle, dont le contenu a été publié par MM. Bonnin et Chassant, sous ce titre : *Puy de musique, érigé à Évreux, en l'honneur de madame sainte Cécile* (Évreux, 1837, in-8°, page 54). D'autre part, la collection publiée à Louvain, en 1552, par Pierre Phalèse, sous ce titre : *Hortus musarum in quo tanquam flosculi quidam selectissimarum carminum collecti sunt*, etc., et le sixième livre d'un autre recueil sorti des presses du même imprimeur et qui a pour titre : *Liber sextus cantionum sacrarum vulgo moteta vocant, quinque et sex vocum ex optimis quibusque musicis selectarum* (Lovanii, 1558), nous apprennent que le nom de famille de Petit-Jan était *Delâtre*. On lit aussi dans la liste des auteurs du recueil cité précédemment, sous le titre de *Jardin musical*, etc., *Petit-Jan de Lâtre*. Nul doute qu'il fut Belge de naissance, car *Jan* est le nom flamand de *Jean*, tandis que le nom français à cette époque était *Jehan*. Outre les recueils qui viennent d'être cités, ceux dont les titres suivent contiennent des compositions de ce musicien : 1° *Cantiones sacræ, quas vulgo moteta vocant, ex optimis quibusque hujus ætatis musicis selectæ. Libri quatuor*; Antwerpiæ, apud Tilemannum Susato, 1546-1547, in-4°. — 2° *Liber primus cantionum sacrarum vulgo moteta vocant, quinque et sex vocum, ex optimis quibusque musicis selectarum*; Lovanii, ap. Phalesium, 1556, in-4° obl. — 3° *Liber sextus*, etc.; ibid., 1558. — 4° *Liber octavus*, etc.; ibid., 1558. — 5° *Recueil de fleurs produites de la divine musique à trois parties, par Clément non Papa, Thomas Créquillon, et aultres excellents musiciens. Premier, deuxième et tiers livres*; à Louvain, de l'imprimerie de Pierre Phalèse, libraire juré. L'an 1559, petit in-4° obl. — 6° *La Fleur des chansons à trois parties, contenant un recueil produit de la divine musique de Jean Castro, Severin Cornet, Noé Faignent et autres excellents aucteurs, mis en ordre convenable suivant leurs tons*; à Louvain, chez Pierre Phalèse, et Anvers, chez Jean Bellère, 1574; in-4° obl. La chanson de Petit-Jan Delâtre, qui se trouve dans ce recueil et qui commence par ces mots : *Auprès de vous*, est d'un style agréable et facile.

DELATRE ou **DELATTRE** (Roland). *Voy.* Lassus (Orlandus).

DE L'AULNAYE (François-Henri-Stanislas), littérateur, né à Madrid de parents français, le 7 juillet 1739, fut ramené fort jeune en France, et fit des études brillantes à Versailles, où son père occupait un emploi. Après avoir terminé ses études littéraires, il apprit la musique et en étudia la théorie avec passion. A l'époque de la fondation du Musée de Paris, il devint un de ses membres et en fut nommé le secrétaire. Il eut part à l'édition des œuvres de J.-J. Rousseau, publiée en 1788 par l'abbé Brizard, et ajouta des notes à tous les écrits de ce philosophe, concernant la musique. Son père lui avait laissé une fortune considérable qu'il dissipa. Pendant les troubles de la révolution, il se tint caché, parce qu'il avait attaqué cette révolution dans quelques pamphlets publiés à l'étranger; il reparut en 1796, et fut forcé de se mettre aux gages des libraires pour exister. Vivant dans le plus complet isolement, il contracta des habitudes grossières, finit par tomber dans la misère, et mourut dans l'hospice de Sainte-Perrine, à Chaillot, en 1830, à l'âge de quatre-vingt-onze ans. Parmi ses nombreux écrits, on remarque ceux qu'il a publiés sur des objets relatifs à la musique, et dont voici les titres : 1° *Lettre sur un nouveau* Stabat *exécuté au Concert spirituel;* Paris, 1782, in-8°. — 2° *Mémoire sur la nouvelle harpe de Cousineau;* ibid., 1782, in-12. — 3° *Lettre à Dupuis, de l'Académie des inscriptions, sur les nouvelles échelles musicales* (dans le *Journal des Savants,* février 1783). — 4° *Mémoire sur un nouveau système de notation musicale,* avec trois planches (dans le recueil du *Musée de Paris,* n° 1er, 1785, in-8°). — 5° *De la Saltation théâtrale, ou Recherches sur l'origine, les progrès et les effets de la pantomime chez les anciens,* dissertation couronnée par l'Académie des inscriptions; Paris, 1790, in-8°. Cette dernière production est un ouvrage utile par l'esprit de recherche qui y règne.

DELCAMBRE (Thomas), virtuose sur le basson, naquit à Douai (Nord) en 1766. Ayant appris la musique à la collégiale de Saint-Pierre, il entra fort jeune comme musicien dans un régiment qui était en garnison dans cette ville. A l'âge de dix-huit ans, il se rendit à Paris, et y devint élève d'Ozy pour le basson. Ses progrès furent rapides, et bientôt il se fit remarquer par la beauté du son qu'il tirait de l'instrument, et par le brillant de son exécution. En 1790 il entra à l'orchestre du théâtre de *Monsieur,* et y partagea l'emploi de premier basson avec Devienne. C'était l'époque des fameux *Bouffons italiens;* l'orchestre, dirigé alors par Puppo, était excellent. Delcambre forma son goût par l'habitude d'entendre de la musique rendue avec une perfection jusqu'alors inouïe. Les concerts du théâtre Feydeau, en 1794, lui fournirent l'occasion de faire applaudir son talent dans un concerto de sa composition, et dans les symphonies concertantes de Devienne pour hautbois, flûte, cor et basson, qu'il jouait avec Salentin, Hugot et Frédéric Duvernoy. Admis comme professeur au Conservatoire de musique de Paris, à l'époque de sa formation, il en remplit les fonctions jusqu'à la fin de 1825, où il prit sa retraite après trente ans de service. Ce fut aussi vers le même temps qu'il se retira de l'orchestre de l'Opéra, où il était entré, après avoir obtenu la pension de retraite au théâtre Feydeau. De tous ses emplois, il n'avait conservé, dans ses dernières années, que celui de premier basson de la chapelle du roi. Une promotion de chevaliers de la Légion d'honneur ayant été faite en 1824, il obtint la décoration de cet ordre. Il est mort à Paris le 7 janvier 1828. Un beau son, une exécution nette et pure, étaient les qualités distinctives du talent de Delcambre; mais il manquait en général d'élégance et d'expression. Cet artiste a publié : 1° *Six sonates pour le basson avec accompagnement de basse,* œuvre 1er. — 2° *Six duos pour deux bassons,* œuvre 2e; Paris, 1796. — 3° *Six duos,* idem, œuvre 3e; Paris, 1798. — 4° *Concerto pour basson principal, avec accompagnement d'orchestre,* œuvre 4e.

DELDEVEZ (Édouard-Marie-Ernest), compositeur et violoniste, est né à Paris le 31 mai 1817. Admis au Conservatoire de musique de cette ville le 1er mars 1825, à l'âge de huit ans, comme élève de solfège, il obtint au concours de 1829 le second prix de cette partie élémentaire de l'art, et le premier prix en 1831. Élève d'Habeneck pour le violon, il se distingua par ses progrès sur cet instrument. En 1831 le deuxième prix lui fut décerné au concours, et dans l'année 1833 il obtint le premier. Pendant ce temps il faisait des études de contrepoint et de fugue, sous la direction d'Halévy; le second prix de cette partie de l'art de la composition lui fut décerné en 1837, et le premier dans l'année suivante. Devenu élève de Berton pour le style idéal, il se présenta au grand concours de composition de l'Institut de France en 1838 : le deuxième prix lui fut décerné pour sa cantate intitulée *Loyse de Montfort.* Les études de cet artiste au Conservatoire depuis son entrée jusqu'à sa sortie embrassent une période de plus de quinze ans. Un recueil de chants avec accompagnement de piano, publié à Paris en 1839, fut la première production qu'il mit au jour. Le 6 décembre 1840,

Il fixa sur lui l'attention des artistes et des amateurs parisiens par un grand concert qu'il donna au Conservatoire pour y faire entendre quelques compositions importantes, au nombre desquelles on remarquait une symphonie, une ouverture intitulée *Robert Bruce*, et la cantate *Loyse de Montfort*. Ces divers ouvrages se faisaient remarquer par la distinction des idées et par une facture élégante. Quelques années s'écoulèrent ensuite sans que de nouvelles productions de M. Deldevez occupassent le monde musical des progrès de son talent. En 1844 il écrivit la musique du troisième acte du ballet intitulé *Lady Henriette*; dans l'année suivante il composa toute la partition du ballet *Eucharis*, qui ne réussit pas, mais dont la musique fut applaudie par les artistes; puis *Paquita*, ballet, en 1846; *Ver-Vert*, ouvrage du même genre, en 18..1. Une messe de *requiem* du même artiste, pour honorer la mémoire d'Habeneck, a été exécutée dans l'église de la Madeleine, en 1853. On connaît aussi de M. Deldevez une ouverture de concert exécutée au Conservatoire en 1848. En 1859, cet artiste a été nommé second chef d'orchestre à l'Opéra de Paris. Le catalogue de ses œuvres publiées jusqu'à ce jour (1860), la plupart en grande partition, est ainsi composé : 1° Ouverture de concert, op. 1; Paris, Richault. — 2° Première symphonie, op. 2; ibid. — 3° *Robert Bruce*, grande ouverture, op. 3; ibid. — 4° Six morceaux de chant avec acc. de piano, op. 4; ibid. — 5° *Lady Henriette*, 3° acte, op. 5; ibid. — 6° *Paquita*, ballet en 2 actes, op. 6. — 7° Messe de *requiem*, op. 7; ibid. — 8° Deuxième symphonie, op. 8; ibid. — 9° Trio pour piano, violon et violoncelle, op. 9; ibid. — 10° 1er et 2e quatuors, pour 2 violons, alto et violoncelle, op. 10; ibid. — 11° *Eucharis*, ballet en 2 actes, et *Mazarina*, ballet en 5 tableaux, op. 11; ibid. — 12° *Ver-Vert*, ballet, op. 12; ibid. — 13° Six études caprices pour violon seul, op. 13; ibid. — 14° *O salutaris*, pour soprano et ténor, avec orgue ou piano, op. 14; ibid. — 15° Symphonie hérot-comique (3°), op. 15; ibid. — 16° *La Vendetta*, scène lyrique pour soprano et ténor, op. 16; ibid. — 17° *Velléda*, scène lyrique pour soprano, chœur et orchestre, op. 17; ibid. — 18° Chœurs religieux pour soprano, contralto, ténor et basse, op. 18; ibid. — 19° Œuvres de compositions des violonistes célèbres, depuis Corelli jusqu'à Viotti, choisies et classées; ibid. — 20° *Le Violon enchanté*, grand opéra en un acte, ouverture en grande partition, op. 20. — 21° *Yanko le Bandit*, ballet en deux actes, op. 21; ibid. — 22° Quintette pour 2 violons, alto, violoncelle et contrebasse, op. 22; ibid. — 23° Trio (2°) pour piano, violon et violoncelle, op. 23. — 24° On a aussi du même artiste des duos pour piano et violon sur plusieurs de ses œuvres, des divertissements, airs de ballets et valses pour piano, une *étude-fantaisie* pour le même instrument, un *duo énigmatique* pour piano et violon, six romances avec piano, *le Dernier des Mohicans*, ballade pour baryton, avec piano, etc.

DELEHELLE (JEAN-CHARLES-ALFRED), compositeur, né à Paris, le 12 janvier 1826, a fait ses études musicales au Conservatoire de cette ville, et a eu pour maîtres de composition Colet et Ad. Adam. (*Voy.* ces noms.) En 1851 le premier prix lui a été décerné au grand concours de l'Institut de France, pour sa cantate intitulée *le Prisonnier*. En sa qualité de pensionnaire du gouvernement, par suite de ce succès, il a résidé depuis lors jusqu'en 1856 à Rome, à Naples, et a visité les villes principales de l'Allemagne.

DELEMER (ADOLPHE-HENRI-JACQUES), ancien professeur d'élocution à l'Athénée de Bruxelles, et depuis 1851 professeur des sciences industrielles et commerciales dans la même école, a publié une nouvelle édition d'un mémoire de Villoteau sur la musique des Égyptiens, extrait de la *Description de l'Égypte*, et y a ajouté quelques réflexions. Cette brochure a paru sous ce titre : *Musique de l'antique Égypte dans ses rapports avec la poésie et l'éloquence, par M. Villoteau, etc.; mémoire qui traite de l'éducation en général et des moyens de gouvernement qu'elle offrait en Égypte; publié avec quelques réflexions*, etc.; Bruxelles, 1830, 80 pages in-8°. Les réflexions de M. Delemer commencent à la page 59.

DELEZENNE (CHARLES-ÉDOUARD-JOSEPH), mathématicien et physicien, est né à Lille (Nord) le 4 octobre 1776. D'abord professeur de mathématiques et de physique dans sa ville natale, il se borna plus tard à l'enseignement de la physique, et n'a pris sa retraite que lorsque l'âge lui a rendu le repos nécessaire. Après avoir contribué à l'institution de la *Société des sciences, de l'agriculture et des arts de Lille*, dont il fut membre dès 1806, il a enrichi les mémoires de cette société d'un grand nombre de notices et de dissertations sur des sujets de physique expérimentale et de mathématiques, dont un certain nombre ont pour objet la théorie mathématique de la gamme et des intervalles des sons. M. Delezenne est correspondant de l'Institut et chevalier de la Légion d'honneur. De ses nombreux mémoires, on ne citera ici que ceux qui ont pour objet l'acoustique et la théorie de la

musique : pour ses autres ouvrages, on pourra consulter les *Mémoires de la Société des sciences, etc., de Lille*, tomes I, II, III, VI, VII, XI, XII, XIII, XIV, XV, XVI, XVIII, XXI, XXII et XXIII. Les mémoires relatifs à l'objet de cette notice sont : 1° *Mémoires sur les valeurs numériques des notes de la gamme* (vol. V, p. 1 à 57; mars 1827). — 2° *Notes sur le nombre, des modes musicaux* (idem, p. 57 à 72; 4 mai 1827). — 3° *Note sur l'ouvrage de M. de Prony, concernant le calcul des intervalles musicaux* (vol. X, 1833). — 4° *Sur les principes fondamentaux de la musique* (vol. XXVI, p. 39 à 128 : séance du 1er décembre 1848). — 5° *Acoustique. Sur la formule de la corde vibrante* (vol. XXVIII, p. 12 à 64, 1850). — 6° *Expériences et observations sur le ré de la gamme* (vol. XXIX, p. 1 à 106; 1851). — 7° *Sur la transposition* (vol. XXXI, p. 24 à 90; 1853). — 8° *Expériences et observations sur les cordes des instruments à archet* (idem, p. 91 à 114). — 9° *Note sur le ton des orchestres et des orgues* (vol. XXXII, p. 1 à 23; 1854). — 10° *Considérations sur l'acoustique musicale* (vol. XXXIII, p. 180 à 220; séance du 3 août 1855). — 11° *Table des logarithmes acoustiques, depuis 1 jusqu'à 1200, précédée d'une instruction élémentaire* (vol. XXXV, 78 pages; années 1857). Bien que M. Delezenne soit fidèle à la théorie en quelque sorte *officielle* des géomètres en ce qui concerne les intervalles des sons dans la gamme, et qu'il admette des tons majeurs et mineurs dans cette gamme, et les deux demi-tons comme majeurs, néanmoins il en diffère par quelques points, parce qu'il a eu recours souvent à l'expérimentation. C'est ainsi que dans son écrit intitulé : *Expériences et observations sur le ré de la gamme*, il est arrivé à la démonstration d'intonations diverses de cette note, qui modifient d'un comma ses rapports avec les autres sons de la gamme. En général, ses travaux ont pour objet les applications pratiques de la théorie.

DELFANTE (ANTOINE), compositeur italien dont on ne connaît qu'un opéra intitulé *il Ripiego deluso*, qui a été représenté à Rome en 1791.

DELGADO (COSME), habile chanteur portugais, né à Cartaxo, dans le dix-septième siècle, a composé beaucoup de musique qui se trouve au couvent de Saint-Jérôme, à Lisbonne. Il est aussi auteur d'un ouvrage théorique intitulé *Manual de musica, dividido en tres partes, dirigido ao muito alto e esclarecido principe cardenal Alberto, archiduque de Austria, Regente destes reynos de Portugal*. Ce livre n'a point été imprimé.

DELHAISE (NICOLAS-JOSEPH), professeur de violon et compositeur, naquit à Huy (en Belgique) en 1767. Sa profession fut d'abord celle de tailleur de pierres; mais le goût de la musique se développa en lui avec tant de force qu'il prit la résolution de se livrer à sa vocation et de renoncer à son premier état. Le violon était l'instrument qu'il avait choisi; d'abord il n'eut d'autre ressource pour vivre que de jouer des contredanses; mais il mit tant de persévérance dans ses études qu'il parvint à acquérir un talent fort agréable, et qu'il devint le maître à la mode dans la ville de Huy et dans les environs. Doué d'une rare intelligence, il apprit seul, et par la lecture de quelques traités de musique, les éléments de l'harmonie, et parvint à écrire avec assez de correction quelques compositions qu'il a publiées à Liége et à Bruxelles. Delhaise est mort à Huy en 1835. Les ouvrages de sa composition qui ont été publiés sont : 1° Contredanses pour clarinette et violon, liv. 1; Bruxelles, Plouvier. — 2° Quadrille en quatuor pour deux violons, alto et basse; ibid., et Paris, Richault. — 3° Duos très-faciles et progressifs pour deux violons; Bruxelles, Plouvier. — 4° Études faciles pour violon, avec basse; ibid.

DELHAISE (NICOLAS-HENRI), fils du précédent, né à Huy, en 1799, apprit dès son enfance à jouer de presque tous les instruments à vent. Devenu plus tard imprimeur dans sa ville natale, il y fonda, en 1826, une société d'harmonie, et en fut nommé directeur. Dans un concours qui fut ouvert à Gand, en 1824, M. Delhaise obtint le prix unique de solo en exécutant des variations de sa composition sur plusieurs instruments. Ses ouvrages publiés sont : 1° Trois grands duos pour 2 flûtes; Paris, Adler. — 2° Trois, idem, œuvre 2me; Bruxelles, Plouvier. — 3° Thème varié pour flûte et orchestre; ibid. — 4° Trois airs variés pour flûte seule; ibid. — 5° Douze valses pour le même instrument.

DELHASSE (FÉLIX-JOSEPH), écrivain politique et littérateur, né à Spa le 5 janvier 1809, a travaillé au *Libéral* et a été un des principaux rédacteurs du *Radical*, journaux de Bruxelles qui ont eu chacun une année d'existence. M. Delhasse a eu aussi une part anonyme dans la rédaction du *Diapason*, journal de musique publié à Bruxelles par les frères Schott, pendant quelques années. Il en était un des rédacteurs habituels, mais sous le voile de l'anonyme. M. Delhasse fournit aussi des notes nécrologiques sur les musiciens au *Guide musical*, autre journal qui a succédé au *Dia-*

pason, et que publie la maison Schott, de Bruxelles. Il a donné, sous le voile de l'anonyme, un *Annuaire dramatique*, dont il a paru un volume chaque année depuis 1839 jusques et compris 1847, Bruxelles, Tarride et J.-A. Lelong, 9 vol, in-18 et in-12. Cet ouvrage est fort bien fait : il est regrettable que sa publication se soit arrêtée. On y trouve des éphémérides dramatiques pour chaque jour de l'année, de bonnes notices sur des musiciens belges et étrangers, et des tablettes nécrologiques sur les artistes de toute l'Europe. M. Delhasse a écrit aussi (en collaboration avec M. Aimé Paris) un pamphlet anonyme intitulé *H. Vieux-Temps; Erratum de la Biographie universelle des Musiciens, par M. Fétis*; Bruxelles, Wouters et Cⁱᵉ, 1844, in-8° de 7 pages. Cet écrit avait déjà été publié dans un journal qui paraissait à la même époque, sous le titre *le Débat social*. Enfin M. Delhasse est auteur de plusieurs ouvrages étrangers aux théâtres et à la musique, et il a eu part aux *Supercheries littéraires* de M. Quérard, pour lesquelles il fournissait des notes.

DELITZ (...), habile facteur de clavecins et d'orgues, né à Dantzick, fut mis fort jeune en apprentissage chez le célèbre facteur d'orgues Hildebrand, élève de Silbermann. Après plusieurs années de travaux et d'études dans l'art de fabriquer des instruments, il fit une excursion à Kœnigsberg et ne retourna à Dantzick qu'avec le projet de se rendre en Saxe ; mais Hildebrand, déjà âgé, le détermina à rester près de lui, et le chargea de la direction de beaucoup d'ouvrages. Après la mort de son maître, Delitz continua de travailler à la construction des orgues, et se distingua particulièrement dans un bel instrument qu'il plaça à Thorn ; dans le grand orgue de Sainte-Marie, à Dantzick, composé de cinquante-trois jeux, trois claviers à la main et pédales ; dans l'orgue de l'église du Sépulcre de la même ville ; dans celui de l'église du Saint-Esprit, et dans le petit orgue de l'église paroissiale, etc. Gerber attribue aussi à ce facteur l'invention du clavecin organisé avec un jeu de flûte et divers changements ; il assure que Wagner, de Dresde, ne fit qu'améliorer cette idée dont il s'attribua l'honneur lorsqu'il fit connaître l'instrument du même genre qu'il appela *Clavecin royal:* Gerber se trompe, l'idée du clavecin organisé est plus ancienne.

DELIUS (Henri-Frédéric), médecin allemand, né à Wernigerode (Saxe), le 8 juillet 1720, était fils d'un ministre évangélique et fut destiné à la carrière évangélique, dès son enfance. Après avoir fréquenté le gymnase d'Altona, dans les années 1732 et 1738, il alla continuer ses études à Halle, puis suivit les cours des universités de Berlin, de Leipsick et d'Helmstaedt ; il obtint le grade de docteur en médecine à Halle. Il exerça d'abord sa profession dans sa ville natale, puis à Bayreuth, et enfin à Erlang. Devenu président de l'Académie des Curieux de la nature, dont le siége était dans cette dernière ville, il fut fait comte palatin, noble de l'Empire, conseiller et médecin de l'empereur. Il mourut le 22 octobre 1791. Dans le nombre immense de dissertations académiques publiées par ce savant, on en remarque une dont le sujet est la négation de l'action du son ou de la musique sur le système nerveux ; elle a pour titre : *Animadversiones in doctrinam de irritabilitate, tono, et sensatione corporis humani;* Erlang, 1752, in-4°.

DELLA BELLA (Dominique), maître de chapelle de la cathédrale de Trévise au commencement du dix-huitième siècle, fut un compositeur estimable de musique d'église et de pièces diverses pour les instruments. Le conseiller Kiesewetter, de Vienne, possédait de cet artiste les ouvrages suivants : 1° Deux messes dans le style de chapelle, à 4 voix. — 2° Une messe à 4 voix dans le style moderne. — 3° messe (*Kyrie, Gloria et Credo*) à 8 voix avec violons et orgue. — 4° Messe pour 2 ténors et basse (*Kyrie, Gloria et Credo*). — 5° *Gloria* à 4 voix concertées, avec violons et orgue. — 6° Messe de *Requiem a capella* pour 2 ténors, baryton et basse. — 7° Messe funèbre à 4 voix et orgue. — 8° Psaume *Deus in adjutorium* à 4 voix et orchestre. — 9° Trois psaumes pour Tierce à 8 voix en deux chœurs, avec violons et orgue. —10° *Te Deum* à 6 voix en deux chœurs. — 11° *Veni Creator Spiritus* à 4 voix concertées avec instruments. — 12° *Veni Sponsa Christi* à 4 voix avec des violons. — 13° *Salve Regina* pour voix de soprano seule avec 2 violons, violoncelle et basse continue. Tous ces ouvrages, dont plusieurs partitions sont originales, se trouvent maintenant dans la bibliothèque impériale de Vienne. On a imprimé de la composition de Della Bella : *Dodici Sonate a 2 violini, violoncello obligato et cembalo;* Venise, 1704.

DELLAIN (Charles-Henri), musicien de l'orchestre de la Comédie italienne, vécut à Paris depuis 1756 jusqu'en 1787. Il a composé la musique de *la Fête du Moulin*, divertissement représenté au Théâtre-Italien en 1758. Il est aussi l'auteur d'un ouvrage intitulé : *Nouveau Manuel musical, contenant les éléments de la musique, des agréments du chant et de l'accompagnement du clavecin;* Paris, 1781, cinquante-deux pages in-4°.

DELLA-MARIA (Dominique), compositeur dramatique, naquit à Marseille en 1768, de parents italiens. Son père, Dominique De'la-Maria, qui jouait bien de la mandoline, vint en France avec un de ses amis, violoniste habile, avec lequel il donna des concerts à Marseille; puis il s'établit dans cette ville, s'y maria, et donna des leçons de musique et de son instrument. Le fils de cet artiste, objet de cette notice, se livra de bonne heure à l'étude de la musique, et montra, dès sa plus tendre jeunesse, les plus heureuses dispositions pour cet art. Il excellait sur la mandoline et possédait un talent remarquable sur le violoncelle. A dix-huit ans il fit représenter au théâtre de Marseille un grand opéra dans lequel on reconnut, parmi les défauts inséparables d'un premier essai, les traces du talent. Peu de temps après il partit pour l'Italie, persuadé qu'il lui restait peu de chose à apprendre, quoique ses études musicales, faites dans une ville de province, eussent été très-faibles. Il ne tarda point à reconnaître son erreur, et, pendant un séjour de dix ans en Italie, il étudia sous la direction de plusieurs maîtres. Le dernier fut Paisiello, qui avait pris pour lui beaucoup d'amitié. Sorti de l'école de ce grand compositeur, il écrivit pour quelques théâtres secondaires de l'Italie six opéras bouffes, dont trois ont eu du succès. Plus tard il se plaisait à faire entendre des morceaux de l'un d'eux, intitulé *Il Maestro di capella*.

Della-Maria arriva à Paris en 1796, absolument inconnu; mais le hasard lui aplanit les difficultés que rencontrent presque toujours à leur début les artistes ou les gens de lettres. Voici ce que dit à ce sujet Alexandre Duval, dans une notice sur Della-Maria, qui a été insérée dans la *Décade philosophique* (10 germinal an VIII):
« Un de mes amis, auquel il avait été recommandé, me pria de lui donner quelque poëme. « Sa physionomie spirituelle, ses manières simples, vives et originales, m'inspirèrent de la confiance: elle fut justifiée. Je finissais alors la petite pièce du *Prisonnier*, que je destinais au Théâtre-Français. Le désir de l'obliger m'eut bientôt décidé à en faire un opéra. Quelques coupures, quelques airs, l'eurent aussitôt métamorphosée en comédie lyrique. Il ne mit que huit jours à en composer la musique, et les artistes de l'Opéra-Comique, qui, séduits comme moi, l'avaient accueilli avec intérêt, mirent aussi peu de temps à l'apprendre et à la jouer. Cette pièce commença sa réputation. »

Le succès, qui fut éclatant, tint à deux causes. La première fut la diversion opérée par le style chantant, brillant et facile de Della-Maria, au milieu de la musique forte d'harmonie des maîtres habiles de cette époque, mais où le sentiment mélodique ne se faisait apercevoir que d'une manière secondaire. La deuxième cause du succès se trouve dans la perfection du jeu des acteurs chargés des rôles principaux. On se rappellera longtemps l'ensemble délicieux que formaient les talents d'Elleviou et de mesdames Saint-Aubin et Dugazon; dans *le Prisonnier*: ces comédiens excellents, qui trouvaient dans la musique de cet ouvrage des proportions analogues à leurs moyens, y brillaient sans effort. Dans cet opéra, Della-Maria ne s'élève pas à de fortes conceptions, mais sa manière est à lui, et c'est, comme on sait, la condition importante pour obtenir des succès de vogue. Malheureusement cette manière alla s'affaiblissant dans les opéras qui suivirent *le Prisonnier*; on en trouve encore quelques traces dans l'*Opéra-Comique* (en un acte), dans l'*Oncle valet* (en un acte) et dans *le Vieux Château* (en trois actes); mais *Jacquot, ou l'École des mères* (en trois actes), joué en 1799, était une production peu colorée, et il n'y avait plus rien dans *la Maison du Marais* (en trois actes), ni dans *la Fausse Duègne* (en trois actes), qui ne furent représentés qu'après la mort de l'auteur. Tous ces ouvrages furent écrits en quatre ans, et, dans ce court espace, Della-Maria semble avoir épuisé tout ce que la nature lui avait donné d'idées.

Doué d'un caractère doux et facile, ce jeune artiste s'était fait de nombreux amis: Duval, l'un d'eux, se disposait à se rendre à la campagne avec lui, dans l'intention de travailler à un nouvel ouvrage, lorsque Della-Maria, revenant vers son logis, le 9 mars 1800, tomba évanoui dans la rue Saint-Honoré. Il fut recueilli par une personne charitable chez qui il expira au bout de quelques heures, sans pouvoir proférer une parole. Comme il ne se trouvait sur lui aucune indication de son nom ni de sa demeure, les agents de la police firent des recherches pendant plusieurs jours avant de découvrir qui il était. Ainsi périt, à l'âge de trente-six ans, un artiste dont la renommée a eu de l'éclat. Della-Maria a laissé beaucoup de musique inédite, composée de psaumes, de sonates pour divers instruments, et de fragments d'opéras. Ses manuscrits ont été recueillis par sa famille et se trouvent à Marseille, ainsi que sa mandoline et son violoncelle.

DELLA VALLE (Pierre), voyageur, né à Rome, le 2 avril 1586, cultiva avec succès les lettres et les arts. Après avoir pris du service militaire contre les Vénitiens, puis contre les Barbaresques, il retourna à Rome, puis voyagea en Palestine, en Syrie, en Égypte et en Perse: il revint dans sa patrie le 28 mars 1626. Della Valle

publia la relation de ses voyages, ainsi que plusieurs autres ouvrages, et vécut avec honneur dans la société des gens de lettres et des artistes. Il mourut à Rome le 26 avril 1652. L'éditeur des œuvres de Doni a inséré dans le deuxième volume de cette collection une lettre de Della Valle à Lelio Guidiccioni, intitulée : *Della musica dell' età nostra che non è punto inferiore, anzi è migliore di quella dell' età passata* (pages 249-264). Cette lettre est datée du 10 janvier 1640 ; elle contient de précieux renseignements pour l'histoire de la musique en Italie à cette époque.

DELLA VALLE (GUILLAUME), savant cordelier, né à Sienne, vers le milieu du dix-huitième siècle, fit profession au couvent de sa ville natale, passa ensuite à Rome, y resta pendant plusieurs années, puis fut nommé secrétaire de son ordre à Naples, en 1785, et enfin se retira à Sienne, où il est mort dans les premières années du dix-neuvième siècle. Il a écrit des *Lettere Sanesi* sur les beaux-arts, qui ont été publiées en trois volumes in-4° ; elles sont principalement relatives à la peinture. On a du P. Della Valle : *Elogio del Padre Giambattista Martini, minore conventuale* (letto il 24 novemb. 1784) ; Bologna, 1784, in-8°. Cet éloge a été aussi publié dans l'*Antologia romana*, t. XI, 1784, in-4°, p. 190, 201, 209, 217, 225, 233, et 241. Le même écrivain a fait paraître ensuite des *Memorie storiche del P. M. Gio-Battista-Martini, min. convent. In Bologna, celebre maestro di capella*; Napoli, 1785, in-8° de cent cinquante-deux pages. Ces intéressants mémoires contiennent beaucoup de choses curieuses, qu'on ne trouverait point ailleurs, sur les maîtres de chapelle de Bologne et sur le P. Martini ; ils sont suivis de lettres de ce savant musicien, de l'abbé Mattei, d'Eximeno, et de l'auteur de l'ouvrage.

DELLEPLANQUE (...), né à Liége en 1740, fut professeur de harpe à Paris, et mourut dans cette ville en 1801. Il a fait graver plusieurs ouvrages de sa composition, depuis 1775 jusqu'en 1796. Les plus connus sont : 1° *Sonates pour la harpe*, op. 1. — 2° *Sonate avec accompagnement de violon*, op. 2. — 3° *Airs variés pour la harpe*, op. 4. — 4° *Marche variée.* — 5° *Pot-pourri.* — 6° *Sonate avec accompagnement de violon et basse.*

DELLER (FLORIAN), compositeur allemand, né à Louisbourg, s'y retira en 1768, après avoir visité plusieurs villes, telles que Vienne et Munich, et y mourut vers 1774. Il n'avait point eu de maître, et s'était instruit par la lecture des partitions des grands artistes. Ses principaux ouvrages sont : 1° *La Contessa per amore*, opéra-comique. — 2° *Pygmalion*, ballet héroïque. — 3° *Die beyden Werther* (Les deux Werther), ballet. Il a écrit aussi plusieurs messes, des motets, et des trios pour deux violons et violoncelle, avec basse continue.

DELMEERE (JEAN), né à Audenarde, Flandre orientale, en 1523 (1), devint organiste de l'église Sainte-Walburge dans la même ville, en 1546, et succéda à Gérard Van Aspère dans cet emploi. L'année suivante, il fut ordonné prêtre. Plus tard il remplit les fonctions de chantre de la même église, de carillonneur, et de *facteur* de la chambre de rhétorique *Pax vobis*. Excellent musicien et vraisemblablement compositeur, il fit des réformes importantes dans l'organisation de la musique à Sainte-Walburge, en 1549, et y introduisit des améliorations qui sont désignées sous le nom de *nouvelle musique* (*nieuwe musycke*) dans les registres de l'église. D'après les termes des actes contenus dans ces livres, il paraît que les réformes consistèrent dans l'organisation du chœur qui fut composé de quinze chanteurs, hautes-contre, ténors et basses, non compris les enfants de chœur pour les parties aiguës, et dans l'abandon du *déchant* ou chant improvisé sur le livre, qui était encore en usage, pour y substituer la musique écrite et les œuvres des grands maîtres de ce temps. Les comptes de l'église Sainte-Walburge de 1549, 1551 et 1562 à 1563, mentionnent des sommes payées pour de nouveaux livres de chant sur parchemin. Delmeere mourut à Audenarde en 1591.

DELMOTTE (HENRI-FLORENT), né à Mons (Belgique), en 1799, fit ses études au collége de cette ville. Fils de Philibert Delmotte, littérateur et savant bibliographe, il avait été disposé de bonne heure au goût des lettres et des sciences. Ses progrès furent rapides, et dès sa plus tendre jeunesse il montra beaucoup d'aptitude et de facilité à apprendre. Son père le destinait au barreau, mais la faiblesse de sa poitrine fit renoncer à ce projet, et le notariat fut la carrière qu'il embrassa. Toutefois les travaux littéraires occupèrent la plus grande partie de sa trop courte vie. Pendant quelques années il fut notaire à Baudour ; plus tard il revint à Mons exercer la même profession, qui ne l'empêcha pas de succéder à son

(1) Cette date est fournie par les informations du magistrat d'Audenarde contre les bourgeois de cette ville qui avaient pactisé avec les sectaires en 1566. Dans ces informations, faites en 1567, Delmeere, alors âgé de quarante-quatre ans, paraît comme témoin. Ces renseignements sont donnés par M. Edmond Vanderstraeten dans ses *Recherches sur la musique à Audenarde avant le XIXe siècle*, p.19 et 20. Une faute d'impression s'est glissée dans cet écrit, où il est dit que Delmeere naquit en 1533 : étant âgé de quarante-quatre ans en 1567, il devait être né en 1523.

père dans la place de bibliothécaire de la ville. Passionné pour l'étude, il passa la plus grande partie de sa vie au milieu de ses livres, et peu de temps s'écoulait sans qu'il publiât quelque opuscule où brillaient à la fois une originalité d'idées peu commune et une rare instruction. Les précieuses qualités de son cœur lui avaient fait beaucoup d'amis ; malgré l'état de souffrance qui fut presque constamment le sien, il portait au milieu d'eux une gaieté douce, facile et spirituelle, qui donnait beaucoup de charme à sa conversation. Peu soigneux de sa santé, il ne donna malheureusement point assez d'attention à la gravité d'une maladie de poitrine dont il était atteint depuis longtemps ; le danger s'accrut progressivement, et le 9 mars 1836, Delmotte cessa de vivre. Il était vice-président de la Société des sciences, des arts et des lettres du Hainaut, et membre correspondant de l'Académie de Bruxelles. La Société des *Bibliophiles de Mons*, dont il était président, a fait imprimer une notice biographique sur ce digne et savant homme. La plupart des écrits de Delmotte sont étrangers à l'objet de cette biographie ; je ne mentionnerai que ceux qui y ont du rapport. Dans un journal qui était publié à Mons en 1825, sous le titre *le Dragon*, il a publié deux articles remplis d'intérêt sur le célèbre compositeur Orland de Lassus. Depuis lors, des découvertes qu'il avait faites dans les manuscrits de la bibliothèque publique de Mons lui ont fait revoir et étendre ce travail pour en faire une monographie qui a paru après sa mort, sous le titre de *Notice biographique sur Roland Delattre, connu sous le nom d'Orland de Lassus*; Valenciennes, 1836, in-8°, de 8 feuilles avec planches. Dehn, conservateur de la section de musique de la bibliothèque royale de Berlin, a donné une traduction allemande de cet écrit, avec des notes, sous ce titre : *Biographische Notiz über Roland de Lattre, bekannt unter dem Namen : Orland de Lassus*; Berlin, 1837, gr. in-8° de 139 pages. L'autorité du chroniqueur Vinchant, qui a servi de base au travail de Delmotte pour le nom de l'artiste, sa naissance, et les circonstances qui lui auraient fait changer de nom pour prendre celui de *Lassus*, a été contestée depuis la mort de l'auteur de la notice. Voy. LASSUS (Orlandus).

Des travaux assez étendus ont été faits aussi par Delmotte sur le célèbre musicien *Philippe de Mons*; leur résultat était destiné à faire partie d'une *Biographie montoise* à laquelle il a travaillé pendant plus de dix ans, mais qui n'était pourtant qu'ébauchée.

DELOCHE (D.), ancien élève de l'École normale, agrégé des sciences, ancien recteur, inspecteur d'académie, né à Paris, est auteur d'un petit ouvrage qui a pour titre : *Théorie de la musique, déduite de la considération des nombres relatifs de vibrations;* Paris, Étienne Giraud, 1857, in-8° de 106 pages. Il y a de bonnes choses dans cet opuscule, où l'auteur reconnaît certains faits qu'il n'énonce malheureusement qu'avec timidité, et qu'il n'explique que comme des anomalies, au lieu de les poser tels qu'ils sont, c'est-à-dire comme principes d'une théorie numérique de la tonalité conforme à la doctrine esthétique de l'art : tels sont : 1° l'égalité des tons, sans laquelle il est impossible d'avoir les demi-tons attractifs, c'est-à-dire mineurs, caractères essentiels de la tonalité moderne; — 2° et conséquemment la tendance ascendante du *dièse* et descendante du *bémol*. Le défaut de netteté à l'égard de ce point de départ nuit à la clarté des déductions dans le reste de l'ouvrage de M. Deloche.

DELORTH (HENRI), violoniste de l'orchestre du théâtre des Beaujolais, a publié un petit ouvrage qui a pour titre : *Moyen de rectifier la gamme de la musique et de faire chanter juste;* Paris, 1791, in-8°.

DELPANE (DOMINIQUE), chapelain-chantre de la chapelle pontificale, né à Rome vers 1029, fut reçu comme sopraniste dans cette chapelle, le 10 juin 1654. Il a fait imprimer dans cette ville, en 1673, un recueil de motets à deux, trois, quatre et cinq voix. Il y a en manuscrit beaucoup de musique d'église de sa composition dans les archives de la chapelle Sixtine.

DEL-RIO (MARTIN-ANTOINE), né à Anvers, de parents espagnols, le 17 mai 1551, fit ses études à Paris et retourna ensuite dans sa ville natale, pour faire son droit. Après avoir aussi étudié quelque temps à l'université de Salamanque, il y fut reçu docteur en 1574. Trois ans après, il fut nommé sénateur au conseil souverain de Brabant, et successivement auditeur de l'armée, vice-chancelier et procureur général ; mais, s'étant dégoûté des affaires, par suite des troubles des Pays-Bas, il retourna en Espagne et se fit jésuite à Valladolid, en 1580. Il enseigna la théologie plus tard à Douai, à Liége, en Styrie, à Salamanque, et à Louvain, où il mourut le 19 octobre 1608. Au nombre de ses ouvrages on trouve celui qui a pour titre : *Disquisitionum magicarum libri sex*, Louvain, 1599, in-4°, souvent réimprimé; il y traite *de Musica magica*, *lib.* 1, p. 93 *et suiv.* André Duchesne a abrégé et traduit ce livre en français; Paris, 1611 in-4°, et in-8°, deux vol.

DELSARTE (FRANÇOIS-ALEXANDRE-NICOLAS-CHÉRI), professeur de chant à Paris, né à So-

lesme (Nord) le 19 novembre 1811, a été admis au pensionnat du Conservatoire de Paris le 1er juillet 1820, où il reçut d'abord des leçons de vocalisation de Garaudé, et obtint le deuxième prix en 1828; puis il devint élève de Ponchard pour le chant. En 1830 il débuta sans succès dans *Maison à vendre*, et renonça dès lors à la carrière du théâtre pour se livrer à de nouvelles études sur l'art du chant. Bien que sa voix ne fût pas douée de bonnes qualités de sonorité, il se fit une réputation dans les salons par sa manière de dire la musique sérieuse et de phraser le récitatif. Bientôt il eut une école dans laquelle il mettait en usage une méthode quelque peu excentrique, mais qui eut des partisans dévoués. Depuis environ vingt ans (1860), M. Delsarte a continué de se livrer à l'enseignement. Il a donné aussi quelques concerts historiques de chant, à l'imitation de ceux qu'avait donnés longtemps auparavant l'auteur de cette Biographie. M. Delsarte s'est occupé des moyens les plus efficaces pour obtenir dans le piano l'accord le plus satisfaisant. Considérant que le rapport de sons le plus facilement appréciable est l'unisson, il a imaginé un appareil placé à l'Exposition universelle de l'industrie, à Paris, en 1855, sous le nom de *Guide-accord*, ou *sonotype*. Cet appareil, applicable à tous les pianos, consiste en un sillet mobile placé dans une direction inverse de la courbe du chevalet, lequel met toutes les cordes à l'unisson lorsque l'accord est parfait. Ce but une fois atteint, le sillet mobile est relevé, et l'accord du piano a toute la justesse du système du tempérament égal. L'invention de M. Delsarte est la plus simple et la plus utile de toutes celles qu'on a imaginées pour arriver avec certitude et facilité au but d'un bon accord du piano.

DELUSSE (CHARLES), professeur de flûte à Paris, né en cette ville en 1731, entra comme flûtiste à l'Opéra-Comique, en 1758. Le 18 août 1759, on représenta à la foire Saint-Laurent un opéra-comique intitulé *l'Amant statue*, dont il avait fait la musique, et Guichard les paroles : il ne faut pas confondre cet ouvrage avec un autre du même nom, paroles de Desfontaines et musique de Dalayrac, qui n'a rien de commun avec celui-là, soit pour le sujet, soit pour la forme. Delusse avait publié précédemment plusieurs compositions pour son instrument, entre autres *Six duos pour deux flûtes*, gravés à Paris; *six sonates pour flûte, avec basse continue*; *six petits divertissements pour deux flûtes* : tout cela est complètement oublié aujourd'hui. En 1760 il fit paraître une méthode de flûte, intitulée *l'Art de la flûte traversière*, ouvrage fort inférieur à celui de Quantz, publié quelques années auparavant. Au mois de décembre 1765, il fit insérer dans *le Mercure* une *Lettre sur une nouvelle dénomination des sept degrés de la gamme*, dont une nouvelle publication fut faite séparément en 1766, petit in-12 de quatorze pages, avec figures. Il y propose de substituer aux mots *ut, ré, mi*, etc., extraits de l'hymne à Saint-Jean par Gui d'Arezzo, les voyelles *a, e, i, o, u, ou, eu*, et même d'employer ces voyelles au lieu des notes ordinaires, pour écrire le chant. Cette innovation, qui n'offrait rien d'utile, ne fut point adoptée.

Delusse était fabricant d'instruments à vent, et montra beaucoup d'habileté dans leur confection ; ses flûtes et ses hautbois étaient surtout remarquables pour leur bonne qualité ; ces derniers sont encore recherchés, à cause de leur beau son et de leur grande justesse. Il exécuta, en 1780, une flûte double, qu'il appella *flûte harmonique* : elle était composée de deux flûtes à bec réunies dans un même corps, et sur lequel on pouvait exécuter des duos. Cette invention était renouvelée des anciens, comme on le voit par quelques passages de Pollux, de Pausanias et d'Athénée, et par plusieurs bas-reliefs antiques. C'est aussi à Delusse qu'on doit le *Recueil de romances historiques, tendres et burlesques, tant anciennes que modernes, avec les airs notés*, Paris, 1768, in-8°, qu'on a attribué par erreur à Laujon, dans le catalogue de la Vallière, n° 15109.

DELVER (FRÉDÉRIC), maître de clavecin à Hambourg vers la fin du dix-huitième siècle, a fait imprimer dans cette ville trois recueils de romances, en 1796 et 1797, et une sonate pour le piano avec accompagnement de violon.

DEMACCHI (LUIGI), musicien piémontais de l'époque actuelle, n'est connu que par un opéra en un acte (*la Sposa velata*), représenté à Novare en 1840, et par un traité de musique qui a pour titre : *Grammatica musicale o Teoria dei principi elementari di musica, compilata dietro le norme di Asioli e di altri rinomati autori*; Milan, Ricordi.

DEMACHI (JOSEPH), ou peut être *Demacchi*, comme le précédent, né à Alexandrie-de-la-Paille, vers 1740, fut d'abord attaché à la musique du roi de Sardaigne, en qualité de violoniste, et s'établit à Genève en 1771. Il a fait imprimer dix-sept ouvrages de sa composition, tant à Lyon qu'à Paris. Ils consistent en symphonies concertantes, quatuors, trios et duos pour le violon. Ses duos pour violon et alto, op. 1, et pour deux violons, op. 7, ont eu du succès lorsqu'ils ont paru.

DEMANTIUS (Christophe), compositeur, né à Reichemberg en 1567, fut d'abord chantre à Zittau, vers 1596, et passa ensuite à Freyberg en 1607, pour y remplir les mêmes fonctions. Il mourut en ce lieu, le 20 avril 1643. On a de lui les ouvrages suivants : 1° *Magnificat* 4, 5 et 6 *voc. ad 8 usitatos et 12 modos musicos*; Francfort. — 2° *Weltliche Lieder mit 5 Stimmen* (Chansons mondaines à 5 voix); Nuremberg, 1595, in-4°. — 3° *Der Sprach Job. cap. II. vers.* 10. *mit 5 Stimmen*; Nuremberg, Kauffmann, 1596, in-4° obl. — 4° *LXXVII auserlesene liebliche Polnischer und Teutscher Art Tæntze mit und ohne Texte, von 4 und 5 Stimmen, neben andern künstlichen Galliarden mit 5 Stimmen* (Soixante-dix-sept Airs de danse polonais et allemands, choisis et agréables, avec et sans paroles, à quatre et cinq voix, etc.); Nuremberg, 1601, in-4°. — 5° *Triades precum vespertinarum ad 8 tonos et modos concinnatæ*; Nüremberg, 1602. — 6° *Isagoge artis musicæ ad incipientium captum maxime accommodata. Kurtze Anleitung recht und leicht Singen zu lernen, nebst Erklærung der griechischen Wœrtlein, so bey neuen Musicis im Gebrauch sind*; Nuremberg, 1605, in-8°. La seconde édition est de Nuremberg, 1607, in-8°; il y en a une de la même ville, datée de 1617. La septième porte la date de Freyberg, 1621, in-8°; enfin il y en a de cette dernière ville datées de 1632, de 1642, de 1650, de Jéna 1656, et de Freyberg, 1671, in-8°. Un autre ouvrage élémentaire de Demantius, de la plus grande rareté, se trouve à la bibliothèque royale de Berlin, sous ce titre : *Forma musices. Gründlicher und Kurtzer Bericht der Singekunst* (Instruction courte et fondamentale sur l'art du chant); Budissin, Michael Wolrab, 1592, in-8° de douze feuillets. — 7° *Conviviorum Deliciæ, newe, liebliche Intraden und Ausszuge, neben kunstlichen Galliarden und frœlichen polnischen Tæntzen mit 6 Stimmen*; Nuremberg, 1608, in-4°. — 8° *Convivalium concentuum farrago, in welcher teutsche Canzonetten und Villanellen mit 6 Stimmen zu sampt einem Echo und zweyen dialogis mit 8 Stimmen verfasset*; Nuremberg, 1609, in-4°.—9° *Corona harmonica, oder auserlesene aus den Evangelien auf all Sonntage und vornehmste Feste durchs gantze Jahr mit 6 Stimmen und auf allerhand Instrumentem zu gebrauchen*; Leipsick, 1610. — 10° *Threnodiæ, dass ist senkliche Klaglieder über den abschiedt des Churfurstens Christian II von Sachsen*; Leipsick, 1611, in-4°. — 11° *Erster Theil newer teutsche Lieder, so zwor durch Georgium Langium mit 3 Stimmen*; Leipsick, 1615, in-4°. — 12° *Zweiter Theil derselben*; Leipsick, 1615, in-4°. — 13° *Timpanum Militare, oder 24 Streit und Triumph-Lieder, von 5, 6, 8 und 10 Stimmen*; Nuremberg, Kauffmann, 1615, in-4°. — 14° *Te Deum laudamus 5 voc.*, Freyberg, 1618. — 15° *Das canticum S. Augustini und S. Ambrosii Te Deum Laudamus, in laudem omnipotentis Dei, mit 6 Stimmen*; Freyberg, Hoffmann, 1618, in-4°.— 16° *Triades Sionix Introitum, Missarum et Prosarum 5, 6 et 8 vocum*; Freyberg, 1619. — 17° *Threnodiæ, dass ist auserlesene trostreiche Begræbnissgesænge, so bey chur- und Fürstlichen Leichen-Begængnissen und Beysetzungen benebst andern christlichen Mediationibus und Todesgedanken, für 4, 5, und 6 Stimmen*; Freyberg, 1620, in-8°.

DEMAR (Jean-Sébastien), né à Gauaschach, près de Würtzbourg, en Franconie, le 29 juin 1763, a eu pour premier maitre de composition Richter, maitre de musique de la cathédrale de Strasbourg. Après avoir été pendant trois ans instituteur et organiste à l'École normale de Weissembourg, il partit pour Vienne, où il reçut des conseils de Haydn. De là il alla en Italie, et y acheva ses études sous son oncle Pfeiffer, musicien habile. Il vint enfin en France, arriva à Paris en 1788, et se fixa à Orléans, où il est mort en 1832. Il était organiste de Saint-Paterne. Demar a composé plusieurs messes, un *Te Deum* à grand orchestre, trois opéras, six œuvres de symphonies, deux concertos de violon, quatre concertos de piano, trois concertos de harpe, un *idem* de cor, quatre quatuors pour le violon, deux recueils de musique militaire à grand orchestre, dix œuvres de duos pour le violon, trois duos pour le cor, quatre duos pour la harpe et le piano, quatre œuvres de sonates pour le piano, quatre œuvres de sonates pour la harpe, trois méthodes élémentaires, la première pour le violon, la deuxième pour le piano et la dernière pour la clarinette. Sa méthode de violon a pour titre : *Nouvelle Méthode abrégée de violon, avec tous les principes indispensables à l'usage des commençants*.

DEMAR (Joseph), frère du précédent, est né en 1774, à Gauaschach en Franconie. Il a eu pour maitre de violon Laurent-Joseph Schmitt, maitre des concerts du duc de Würtzbourg; on le cite comme un virtuose sur le violon et la viole d'amour. Il était attaché à la chapelle du grand-duc de Würtzbourg en 1812. Il a composé plusieurs messes à grand orchestre, et beaucoup de duos de violon.

DEMAR (Thérèse), fille de J. Sébastien, née à Paris, fut élève de son père, et se fit connaître comme harpiste dans les concerts publics, en 1808 et 1809. Elle a publié environ trente œuvres de musique pour la harpe, qui consistent en préludes, pots-pourris, airs variés, fantaisies, etc., dont la plupart ont été gravés à Paris, chez Mme Duhan.

DEMELIUS (Chrétien), naquit à Schlettau, petite ville près d'Annaberg, en Saxe, le 1er avril 1643. Son père, qui était brasseur, aimait beaucoup la musique. Il voulut que Demelius cultivât cet art, et le confia aux soins de Christophe Knorr, organiste, pour l'étude des principes de l'art. Le jeune Demelius fut envoyé ensuite à l'école de Zwickau, où il reçut des leçons de chant pendant cinq années. De là il passa à l'école de Nordhausen, en 1663, où il obtint la place de précepteur des enfants du bourgmestre Ernest. Il les accompagna à l'université de Iéna, en 1666, et cette circonstance lui fournit l'occasion d'apprendre la composition sous la direction d'Adam Dresen. Revenu à Nordhausen, vers la fin de 1669, il y fut nommé chantre de la ville, et occupa cette place jusqu'à sa mort, arrivée le 1er novembre 1711. Demelius a publié, en 1688, un livre de cantiques pour l'usage des églises de Nordhausen, dont on a fait plusieurs éditions. Il a composé aussi un recueil de motets à quatre voix, qui a été imprimé à Sondershausen en 1700, sous ce titre : *Vortrah von VI gesetzten Motetten und Arien, von 4 Stimmen*, in-4°. Enfin on a de lui un traité élémentaire de musique, sous ce titre : *Tirocinium musicum, exhibens musicæ artis præcepta tabulis synopticis inclusa, nec non praxin peculiarem, cujus beneficio nonnullorum menstum spatio tirones ex fundamento musicam facillime docere poterit docturus*; Nordhausen, in-4°, sans date. J.-J. Meyer, recteur à Nordhausen, a fait une élégie latine sur la mort de Demelius, où il a fait entrer tous les termes techniques de la musique.

DEMEUR (Jules-Antoine), flûtiste et compositeur, né à Hodimont-Lez-Verviers (Belgique), le 23 septembre 1814, eut pour premier maître de musique M. Leclou, de Verviers. Admis comme élève au Conservatoire de Bruxelles, en 1833, il reçut des leçons de Lahou pour son instrument. Dans la même année il entra dans la musique du régiment des guides, et dans l'année suivante il fut engagé comme deuxième flûte au théâtre royal. Le deuxième prix lui fut décerné aux concours du Conservatoire, en 1835, et le premier, en 1836. Deux ans plus tard la place de première flûte solo lui fut donnée au théâtre royal. En 1840 il fut nommé répétiteur de flûte au Conservatoire. Peu de temps après, le directeur de cette école, ayant résolu de substituer l'enseignement de la flûte de Bœhm à celui de l'ancienne flûte, envoya Demeur à Paris pour se livrer à l'étude de cet instrument, sous la direction de M. Dorus. De retour à Bruxelles, après avoir acquis de l'habileté sur le nouvel instrument, il en fut nommé professeur en 1842. Parmi les élèves qu'il a formés se place en première ligne Reichert, le flûtiste le plus extraordinaire peut-être qui ait jamais existé pour les difficultés, la beauté de l'embouchure, l'art de modifier le son et de chanter, et dont la renommée serait aujourd'hui universelle, si l'abus des liqueurs fortes n'avait fini par porter une atteinte funeste à ses facultés. M. Demeur, ayant épousé Mlle Charton, alors cantatrice du théâtre royal de Bruxelles, donna, en 1847, sa démission de professeur au Conservatoire, dans le but de voyager avec sa femme, et la suivit dans les villes principales de la France, dans les pays étrangers, et en dernier lieu en Amérique. Il n'a publié de sa composition qu'une fantaisie sur les airs de la *Figurante* pour flûte et orchestre, Bruxelles, Lahou, et une fantaisie sur les motifs de la *Sonnambula*, ibid. Ses ouvrages inédits consistent en quatre airs variés pour flûte, orchestre ou piano, un trio pour piano, flûte et violoncelle, et deux concertos.

DEMHARTER (Joseph), pianiste et compositeur, vivait à Augsbourg vers 1815. Il a publié dans cette ville, chez Gombart, une messe à quatre voix avec quatuor et orgue, des chants populaires de la Bavière à quatre voix, avec accompagnement de piano, des variations sur *God save the King* pour le piano, un rondeau avec orchestre, op. 7, pour le même instrument, et quelques autres productions du même genre.

DEMMLER (Jean-Michel), né à Gross-Actingen, dans la Bavière, est mort en 1785, à Augsbourg, où il était organiste de la cathédrale. Il jouissait de la réputation d'un habile claveciniste. Ses compositions, dont on n'a rien imprimé, consistent en une cantate intitulée *Deucalion et Pyrrha*, plusieurs symphonies, et des concertos pour le clavecin.

DÉMODOQUE, musicien de l'antiquité, né à Corcyre, vivait avant Homère, qui en parle avec éloge en plusieurs endroits de l'*Odyssée*. Il fut disciple d'Automède de Mycènes, et l'on croit que ce fut lui qu'Agamemnon laissa près de Clytemnestre, pour veiller à sa conduite. Ptolémée Éphestion, cité par Photius, dit qu'Ulysse,

disputant le prix dans des jeux célèbres en Tyrrhénie, y chanta au son de la flûte le poëme de Démodoque sur la prise de Troie, et fut déclaré vainqueur.

DÉMOCRITE, philosophe de l'antiquité, naquit à Abdère, ville de la Thrace, 470 ans avant l'ère chrétienne. Héritier de richesses considérables, il les employa à voyager en Égypte, dans la Perse, dans l'Inde et en Italie, pour acquérir des connaissances étendues dans toutes les branches des sciences. A Athènes, il suivit les leçons de Socrate et d'Anaxagore. De retour dans sa patrie, et ruiné par ses longs voyages, il trouva un asile chez son frère Damasis. Cependant une loi des Abdéritains privait des honneurs de la sépulture quiconque avait dissipé son patrimoine; pour se soustraire à cette ignominie, Démocrite fit une lecture publique d'un de ses ouvrages philosophiques, et l'admiration qu'il excita par cette lecture fut telle, que ses compatriotes décidèrent que ses funérailles seraient faites aux frais de l'État. Après une longue vie passée dans la retraite, dans l'étude et dans la méditation, ce philosophe célèbre mourut, dit-on, à l'âge de cent neuf ans. Dans la liste étendue des ouvrages attribués à Démocrite par Diogène Laërce, et parmi lesquels il est vraisemblable qu'il y en a beaucoup de supposés, on trouve sept livres sur la musique qui n'ont point été retrouvés jusqu'à ce jour.

DÉMOTZ DE LA SALLE (l'abbé), né à Rumilly, en Savoie, vers la fin du dix-septième siècle, était de la même famille que le général Démotz-de-l'Allée, qui commandait les forces d'Hyder-Aly, dans le Maïssour. Après avoir terminé ses études, Démotz entra dans les ordres et fut pourvu d'une cure dans la partie du diocèse de Genève qui appartenait alors à la France. Il fit insérer dans le *Mercure* le plan d'une nouvelle méthode de notation pour la musique, qui fut approuvé par l'Académie des sciences en 1726, mais vivement critiqué dans un petit écrit intitulé *Remarques sur la méthode d'écrire la musique de M. Démots*; Paris, 1726, in-12. Le système de Démotz consistait à supprimer la portée, et à ne faire usage que d'un seul caractère de note qui, par sa position verticale, horizontale, ou inclinée en divers sens, indiquait le degré d'élévation du son. Cette invention n'était pas nouvelle : Burmeister, en 1601, Smidt, en 1607, et le père Souhaitty, en 1677, en avaient proposé d'analogues. Démotz fit paraître pour sa défense une brochure qui avait pour titre : *Réponse à la critique de M*** contre un nouveau système de chant, par M***, prêtre*; Paris, 1727, in-12, de 42 pages. On y trouve les approbations de l'Académie des sciences, de Campra, de Clérambault, de Lallouette, et de plusieurs autres maîtres du temps. Il publia ensuite : 1° *Méthode de plain-chant selon un nouveau système, très-court, très facile et très-sûr*; Paris, 1728, in-12.— 2° *Bréviaire romain, noté selon un nouveau système de chant*; Paris, 1728, in-12 de 1550 p. — 3° *Méthode de musique selon un nouveau système*; Paris, 1728, in-8° de 232 pages. Brossard attaqua ce système, et fit voir qu'il ne pouvait être utile, dans une *Lettre en forme de dissertation, à M. Démotz, sur sa nouvelle méthode d'écrire le plain-chant et la musique*; Paris, 1729, in-4° de 37 pages. Le système de Démotz eut cependant une sorte de succès; il préparait même de nouvelles éditions de ses livres notés, avec des changements qui furent approuvés par l'Académie des sciences, en 1741, lorsque la mort de l'auteur vint empêcher l'exécution de ce projet.

DEMUNCK (François), virtuose violoncelliste, né à Bruxelles le 6 octobre 1815, était fils d'un professeur de musique de cette ville. Son père lui enseigna les éléments de cet art et le fit entrer au Conservatoire à l'âge de dix ans. Il y devint élève de Platel pour le violoncelle, et fit sous cet habile maître de rapides progrès. La nature l'avait doué d'un sentiment énergique et délicat qui lui donnait une qualité de son sympathique et une expression naturelle. A l'âge de dix-neuf ans il obtint au Conservatoire, en 1834, le premier prix de violoncelle, en partage avec Alexandre Batta. Dans l'année suivante il fut nommé suppléant de son professeur : après la mort de Platel, il lui succéda dans l'enseignement. Cette époque est celle où son talent acquit tout son développement. Vers 1840, il était considéré par les artistes comme destiné à se placer à la tête des violoncellistes de son temps. Malheureusement cette époque est aussi celle où des liaisons mauvaises l'entraînèrent dans des désordres qui lui firent négliger le talent qui lui promettait un si bel avenir. Il cessa de travailler, perdit par degrés le brillant et la sûreté de son exécution : enfin il compromit même sa santé. Après avoir passé une saison à Londres, où il produisit une vive sensation, il obtint en 1845 un congé pour voyager en Allemagne. Peu de temps après il s'éloigna de Bruxelles avec une cantatrice, et visita les villes des Provinces rhénanes, puis la Saxe et la Prusse, donnant des concerts, puis disparaissant de la scène musicale pendant plusieurs mois. Déjà sa constitution physique avait

reçu de rudes atteintes, et son talent avait diminué. En 1848 il alla s'établir à Londres : il y fut attaché pendant quelque temps comme violoncelliste au théâtre de la reine, puis y vécut dans une situation précaire et dans un affaiblissement physique et moral dont ses amis prévoyaient les tristes conséquences. De retour à Bruxelles vers le printemps de 1853, il y dépérit de jour en jour et mourut dans cette ville, le 28 février 1854, à l'âge de trente huit ans et quelques mois, laissant deux fils, Camille et Ernest, tous deux élèves du Conservatoire, et dont l'heureuse organisation promet pour l'avenir deux talents distingués, le premier sur le violon, l'autre sur le violoncelle. On n'a publié de Demunck qu'une *Fantaisie avec des variations sur des thèmes russes, pour violoncelle et orchestre*, op. 1; Mayence, Schott.

DENEFVE (JULES), né à Chimay (Hainaut) en 1814, apprit les éléments de la musique en cette ville, et fut admis comme élève de violoncelle au Conservatoire de musique de Bruxelles, au mois d'octobre 1833. En 1835 un accessit lui fut décerné au concours pour cet instrument. Par la mort de son professeur Platel, il devint ensuite élève de Demunck, et obtint le deuxième prix au concours de 1836. Dans le même temps, il suivit le cours d'harmonie et de composition professé par l'auteur de cette notice; mais il n'acheva pas ses études, parce qu'une place de professeur de violoncelle de l'école communale, ainsi que la position de premier violoncelle du Théâtre et de la Société des concerts, lui furent offertes à Mons (Hainaut), où depuis lors il s'est fixé. Dans l'espace de quelques années il est devenu directeur de l'école de musique, chef d'une Société d'harmonie, fondateur et directeur depuis 1841 de la Société de chant d'ensemble connue sous le nom de *Roland de Lattre*, et chef d'orchestre de la Société des concerts. Comme compositeur, il a écrit un grand nombre de chants en chœur pour des voix d'hommes, qui ont été publiés à Bruxelles, chez Schott, à Anvers chez les frères Possoz et à Paris, chez Heugel et Cie; quelques-uns de ces chants sont devenus populaires. M. Denefve a fait représenter au théâtre de Mons : 1° *Kelly, ou le Retour en Suisse*, opéra en un acte (1838). — 2° *L'Échevin Brassart*, en 3 actes (1845). — 3° *Marie de Brabant*, scène lyrique en un acte (1850).

Il a écrit aussi plusieurs cantates, dont une a été exécutée par 600 chanteurs lors de l'érection de la statue de Roland de Lattre (*Orlandus Lassus*), en 1858; une messe de requiem; plusieurs ouvertures et symphonies, et un grand nombre de morceaux d'harmonie pour les instruments à vent. En 1841 le roi Léopold lui a décerné une médaille d'or pour une cantate exécutée en sa présence, à Mons; au concours ouvert par la Société des sciences, arts et lettres du Hainaut, pour une ouverture en harmonie militaire, le prix lui a été décerné; en 1846, il a obtenu le second prix au concours ouvert à Bruges pour la composition d'un chant de victoire; la Société royale des beaux-arts et de littérature de Gand lui a décerné une médaille en 1851, pour son ouverture guerrière avec chœurs; la deuxième médaille a été sa récompense, en 1853, au concours ouvert à Dunkerque pour la composition d'une symphonie avec chœur. Cet artiste intelligent et actif est membre de la Société royale des beaux-arts et de littérature de Gand, correspondant du cercle artistique d'Anvers, et membre honoraire des Sociétés de chœur les plus importantes de la Belgique et du nord de la France.

DENEUFVILLE (JEAN-JACQUES), fils d'un négociant français qui s'était établi à Nuremberg, naquit dans cette ville le 5 octobre 1684. Dès son enfance il s'adonna à l'étude de la musique, et apprit le clavecin et la composition sous la direction de Pachelbel. Au mois de novembre 1707, il entreprit un voyage en Italie pour perfectionner son goût et son savoir. Il s'arrêta à Venise, où il publia un œuvre de pièces pour le chant avec accompagnement de plusieurs instruments. Il revint dans sa ville natale par Graetz et Vienne, et arriva à Nuremberg au mois d'avril 1709. Il y fut bientôt nommé organiste et compositeur de la ville; mais il ne jouit pas longtemps de ces avantages, car il mourut dans sa vingt-huitième année, le 4 août 1712. Ses principaux ouvrages sont : 1° *Honig-Opfer auf andachtige Lippen triefend, oder der allersüsseste Nahmen Jesus* (Offrande de miel pour humecter les lèvres dévotes, ou les Douceurs du nom de Jésus, en quatre devises); Nuremberg, 1710. — 2° *IV Encomia : Sit nomen Domini benedictum; Non est similis tui, Domine; Beatus vir, cujus est nomen Domini spes ejus; Confitemini Domino, quoniam excelsus nomen ejus, a voce sola, tre stromenti e continuo*; Venise, 1708. Je crois que l'ouvrage cité précédemment n'est que la deuxième édition du premier. — 3° *Et l'artiste Arion für Klavier* (Six Airs variés pour le clavecin).

DENEUX DE VARENNE (JULES), amateur distingué de musique, flûtiste et compositeur, est né à Amiens en 1820. Son premier maître de musique fut un artiste de quelque mérite nommé *Ferr*, alors chef d'orchestre du théâtre d'Amiens et flûtiste habile. Plus tard

M. Deneux se rendit à Paris et y reçut des leçons particulières de Tulou, dont il fréquentait le cours au Conservatoire, en qualité d'auditeur, ce qui a fait croire qu'il était élève de cette école. Un beau talent d'exécution a été le résultat des études persévérantes de M. Deneux. De retour à Amiens, il apprit l'harmonie et la composition d'après la méthode de Reicha et les leçons de M. Boulogne, organiste de la cathédrale de cette ville et musicien instruit. Bientôt il se fit connaître du monde musical par ses compositions qui reçurent partout un bon accueil des artistes et des amateurs. L'autorité que lui donnaient ses succès et ses divers genres de mérite, ainsi que sa position de fortune indépendante, l'ont fait choisir, en 1848, pour la présidence de la Société philharmonique d'Amiens, qui lui est redevable de l'éclat de ses concerts depuis cette époque, grâce à ses soins aussi actifs qu'intelligents, ainsi qu'à ses relations d'amitié avec les artistes les plus célèbres. M. Deneux a réuni à ses fonctions dans cette Société celle de capitaine commandant la musique de la légion de la garde nationale. Il est aussi membre titulaire de l'Académie des sciences et arts du département de la Somme. Parmi les ouvrages publiés par M. Deneux, on remarque plusieurs airs variés ou fantaisies pour flûte, avec accomp. de piano, quatuor ou orchestre ; un duo concertant pour flûte et piano, sur des thèmes d'*Anna Bolena*, en collaboration de M. Boulogne ; des morceaux composés par Servais, Vieuxtemps et autres artistes célèbres, transcrits pour la flûte, etc. ; environ quarante de ces morceaux de divers genres ont été gravés à Paris, chez Brandus, Chaillot, Escudier, Meissonnier, Pacini, et à Bruxelles, chez Schott. M. Deneux a composé aussi environ douze morceaux pour harmonie militaire, et une méthode de flûte ; ces ouvrages sont restés en manuscrit, ainsi qu'un grand traité d'harmonie et d'instrumentation.

DENIS (JEAN), ou **DENYS**, organiste de Saint-Barthélemy, à Paris, et, suivant le titre d'un livre qu'il a publié, *maître faiseur d'instruments de musique*, vécut dans la première moitié du dix-septième siècle. Le P. Mersenne, son contemporain, le cite, ainsi que Jean Jacquart, comme les meilleurs facteurs d'épinettes qu'il y eût alors (1636) en France, et comme les successeurs de la réputation d'Antoine Polin et d'Émery, ou Demeries. (Voy. *l'Harmonie universelle, Traité des instruments à chordes*, liv. III, p. 159.) Denis a fait imprimer un livre qui a pour titre : *Traité de l'accord de l'espinette avec la comparaison de son clavier avec la musique vocale, augmenté en cette édition des quatre* chapitres suivants : 1° *Traité des sons et combien il y en a.* — 2° *Traité des tons de l'église et de leurs estendues.* — 3° *Traité des fugues et comme il les faut traiter.* — 4° *La Manière de bien jouer de l'espinette et des orgues*; à Paris, par Robert Ballard, 1650, petit in-4°. J'ignore quelle est la date de la première édition ; elle n'est point indiquée dans la deuxième. Dans un chapitre de son livre, lequel est intitulé *Advis à Messieurs les organistes*, J. Denis dit qu'un organiste de la Sainte-Chapelle, nommé *Florent le Bien-Venu*, fut son maître de musique vocale et instrumentale.

DENIS (....), né à Lyon au commencement du dix-huitième siècle, fut maître de musique des cathédrales de Tournay et de Saint-Omer, après avoir exercé la profession de musicien à Lyon, à Rouen, à Marseille, à Lille, à Bruxelles, à Anvers, et dans beaucoup d'autres villes. Il s'est fait connaître par un ouvrage élémentaire intitulé *Nouveau système de musique pratique, qui rend l'étude de cet art plus facile, en donnant de l'agrément à la solfiation* (solmisation), *et en soutenant ainsi l'ardeur des commençants*; Paris, 1747, in-4° oblong. Ce musicien est vraisemblablement le même que l'auteur de deux livres de sonates cités par Walther, d'après le catalogue de Boyvin publié à Paris en 1729.

DENIS (PIETRO), maître de musique des dames de Saint-Cyr, vers 1780, et professeur de mandoline à Paris, était né en Provence. Il a publié plusieurs ouvrages théoriques et pratiques dont voici les titres : 1° *Méthode pour apprendre facilement et en peu de temps la musique et l'art de chanter*; Paris, in-4°, sans date. — 2° *Méthode pour apprendre la mandoline;* Paris, 1792. — 3° *Quatre recueils de petits airs pour la mandoline;* — 4° *Traité de composition par Fux*, traduit du *Gradus ad Parnassum* de cet auteur; Paris, Boyer, in-4° gravé. Cette traduction est fort mauvaise ; l'exécution typographique n'est pas meilleure.

DENK (J.-J.). On a sous ce nom une dissertation qui a pour titre : *De musices vi medicatrice;* Vindobonæ, 1822. Il est vraisemblable que l'auteur de cet écrit est médecin.

DENNE-BARON (RENÉ-DIEUDONNÉ), compositeur et littérateur, né à Paris le 1er novembre 1804, est auteur de l'*Histoire abrégée de la musique en France*, résumé rapide qui se trouve dans le volume intitulé *Patria* (Paris, Paulin, 1845, in-8°). M. Denne-Baron est le rédacteur des notices de musiciens qui sont insérées dans la *Biographie générale*, publiée par M. Didot ; Paris, 1852 et années suivantes.

DENNER (Jean-Christophe), célèbre facteur d'instruments, naquit à Leipsick le 13 août 1655. Il n'était âgé que de huit ans lorsque son père, fabriquant de cors de chasse et de flûtes, alla s'établir à Nuremberg. Dès son enfance, Denner apprit à fabriquer des instruments de musique, particulièrement des flûtes, et il acquit tant d'habileté dans la construction de celles-ci, qu'on les préféra aux flûtes de tous les autres facteurs de l'Allemagne. Il se distingua surtout par la justesse qu'il donna à ses instrumuments. On lui attribue l'invention de deux bassons portatifs dont l'un eut le nom de *Stock fagott* (basson à canne), et l'autre, celui de *Racketten-fagott* (basson à raquette ou à fusée). Ce dernier, assez semblable à une petite trompette par sa forme et par ses dimensions, était d'un maniement assez facile; mais il paraît qu'il fatiguait la poitrine, à cause des neuf tours que faisait son tube, et qu'il était difficile de saisir exactement les trous pour les boucher sur ce tube si souvent recourbé. Ces défauts paraissent avoir été cause de l'oubli où cet instrument est tombé. On doit à Denner une découverte beaucoup plus importante : je veux parler de la clarinette, qu'il inventa en 1690, suivant quelques biographes, et vers 1700, selon d'autres. Cet instrument, qui est devenu la base des orchestres d'harmonie, et qui joue un grand rôle dans les autres, n'a d'analogie avec aucun autre instrument à vent, et prouve que son inventeur possédait une grande puissance d'imagination (1). On n'en comprit pas d'abord le mérite, car plus de soixante années s'écoulèrent avant qu'on l'introduisît dans les orchestres, surtout en France (Voy. Gossec); mais depuis lors on en a tiré les plus beaux effets.

Après une vie honorable et active, Denner mourut à Nuremberg le 20 avril 1707. Ses deux fils ont marché sur ses traces, et ont fabriqué d'excellents instruments pendant plus d'un demi-siècle.

DENNENGER (Jean-Népomucène), claveciniste et virtuose sur le violon, était directeur de musique et maître des concerts à Oehringen en 1788. Il a fait graver un concerto de clavecin à Manheim, en 1788, et trois sonates pour le même instrument, avec accompagnement de violon et basse, op. 4, à Offenbach, en 1794.

DENNIS (Jean), écrivain anglais, plus connu par la bizarrerie de son caractère que par le mérite de ses ouvrages, naquit à Londres en 1657. Son père, qui était sellier dans la Cité, voulant lui donner une éducation libérale, l'envoya à l'université de Cambridge, où il fit d'assez bonnes études, et d'où il fut chassé pour avoir tenté d'assassiner un étudiant. Revenu en Angleterre, après avoir voyagé en France et en Italie, il se trouva possesseur d'une fortune assez considérable qui lui avait été laissée par un de ses oncles. Il se lia alors avec des hommes distingués par leur naissance ou par leur mérite, tels que les comtes Halifax et Pembroke, Dryden, Congrève, Wicherley, etc.; mais l'excès de sa vanité et son caractère insociable éloignèrent bientôt de lui ses amis. Il se fit auteur, et attaqua dans une foule de pamphlets l'honneur et la réputation des personnes les plus recommandables, ce qui lui attira quelquefois d'assez méchantes affaires. Enfin, après avoir dissipé sa fortune, il mourut délaissé et dans un état voisin de l'indigence, à l'âge de soixante-dix-sept ans, le 6 janvier 1733. Dennis a publié une diatribe assez piquante sur l'établissement de l'Opéra-Italien à Londres, sous le titre de *an Essay on the Italian Opera*; Londres, 1706, in-8°.

DENSS (Adrien), luthiste allemand, vécut vers la fin du seizième siècle et au commencement du suivant. La collection de ses œuvres est contenue dans un recueil qui a pour titre : *Florilegium omnis fere genere cantionum suavissimarum ad testudinis tabulaturam accommodatarum, longe jucundissimum. In quo præter fantasias lepidissimas continentur diversorum authorum, cantiones selectissimæ, ut pote : motetæ, neapolitanæ, madrigales, trium, quatuor, quinque, sex vocum; item passamesi, gagliardæ, allemandes, courantes, voltæ, branles et ejus generis choreæ variæ*; Coloniæ Agrippinæ, excudebat Gerardus Grevenbruck, 1594, in-fol. Cet œuvre contient 4 motets, 80 napolitaines à 3, 4, 5 et 6 parties, 11 fantaisies, et 50 danses de différents caractères, en tablature de luth.

DENTICE (Fabrice), compositeur napolitain, vivait à Rome dans la seconde moitié du seizième siècle. Galilée vante son habileté sur le luth et dans la composition (*Dialogo della musica*, p. 138.) Il a publié à Venise, en 1581, des motets à cinq voix, sous le titre de *Madrigali spirituali*, et des Antiennes à 4 voix, en 1586. Dentice est aussi auteur d'un *Miserere* composé originairement à six voix. On trouve ce *Miserere* réduit à quatre parties par D. Michel Pacini, chantre chapelain de la chapelle du duc d'Altemps, avec les versets intermédiaires ajoutés par

(1) Le principe acoustique de la clarinette offre cette différence avec celui des autres instruments à vent, qu'elle n'*octavie* pas, mais qu'elle *quintoie*, lorsque le son voulu ne se produit pas.

J. Marie Nanini, dans un volume de la chapelle Sixtine, in-fol., sous le n° 2923. Dans la collection manuscrite connue sous le nom de *Collection Eler*, qui est à la Bibliothèque du Conservatoire de musique de Paris, on trouve des motets en partition de Fabrice Dentice. Enfin on a imprimé de ce musicien : *Lamentationi* (sic) *a 5 voci, aggiuntovi li Responsori, Antifone, Benedictus et Miserere*; Milan, chez les héritiers de François et Simon Tini, 1593, in-4°. On doit à Pierre Maillart (*voy.* ce nom) un renseignement sur Dentice, qui n'a point été connu des biographes : il dit, dans son livre sur les tons (p. 171), qu'il a entendu cet artiste, en Espagne, jouer du luth avec une perfection qui lui a fait éprouver une des plus vives émotions qu'il ait jamais ressenties. Ce séjour de Fabrice Dentice en Espagne paraît avoir eu lieu avant 1590.

DENTICE (Louis), gentilhomme napolitain, de la même famille que le précédent, vécut vers 1550; il est connu par *Due Dialoghi della musica*; Naples, 1552, in-4°. Le Père Martini, indique une édition de cet ouvrage (*Storia della musica*, t. I, p. 454) datée de Rome, 1653; M. l'abbé Baini dit que les deux dialogues ont été imprimés plusieurs fois à Rome et à Naples depuis 1533 jusqu'en 1554 (*Mem. storico-critiche della vita e delle opere di Giov. Pierluigi da Palestrina*, t. II, n° 578). Dentice traite principalement, dans ces dialogues, des proportions et de la tonalité de la musique des anciens, et prend pour guide le traité de Boëce. Dans la biographie des hommes illustres du royaume de Naples (*Biografia degli uomini illustri del regno di Napoli, ornata dei loro rispettivi ritratti, volume che contienne gli elogi dei maestri di cappella, cantori, e cantanti più celebri*; Naples, 1819, in-4°) ; on cite aussi un autre ouvrage de Dentice, intitulé *la Cura del mali colla musica*, qu'on dit avoir été publié, mais sans indiquer le lieu ni la date de l'impression. Louis Dentice a écrit un *Miserere* à deux versets, alternativement à 5 et à 4 parties; il l'a dédié à la chapelle pontificale, où il a été souvent exécuté. C'est un des meilleurs morceaux de ce genre qui ont été faits pour cette chapelle, où il est conservé.

DENTICE (Scipion), noble napolitain, frère du précédent, naquit vers 1560 et entra dans la congrégation de l'Oratoire, après avoir fait de bonnes études. Musicien distingué, il cultivait aussi les sciences philosophiques et mathématiques avec succès. Il mourut à Naples en 1633, à l'âge d'environ soixante-quatorze ans. Le premier livre de ses madrigaux, à cinq voix, dédié au duc de Ferrare, fut imprimé à Naples en 1591, par les héritiers de Matthias Canger, in-4°. Le second parut à Venise chez Angelo Gardano, en 1596. Les troisième et quatrième livres furent publiés à Naples, en 1602, par les soins d'Antoine Paci; et enfin le cinquième fut aussi imprimé à Naples par Jean-Baptiste Soitile, et dédié à l'archevêque de Naples, cardinal Aquaviva, en 1607. Le marquis de Villarosa, à qui j'emprunte une partie de ces renseignements (*Memorie dei compositori di musica del regno di Napoli*, p. 67), dit que Dentice a écrit aussi des antiennes, des répons, des leçons de ténèbres pour la semaine sainte, beaucoup d'hymnes, des messes, des *Magnificat*, et un grand nombre de motets qui sont vraisemblablement restés en manuscrit.

DENZI (Antoine), compositeur et chanteur italien, fut engagé pour chanter à Prague chez le comte de Sporck, en 1724. Il y brilla cette même année dans le rôle d'*Orlando furioso*, de Ristori, et se fit applaudir en 1726 dans le *Nerone* et dans l'*Armenione* d'Orlandini. En 1727, le comte de Sporck le chargea de la direction de son théâtre, et pendant l'exercice de ses fonctions il fit représenter plus de cinquante-sept opéras; mais il y mit tant de luxe que la fortune du comte commençait à en souffrir, et que celui-ci fut obligé de supprimer son opéra italien. Denzi prit alors ce spectacle à ses frais; mais cette spéculation ne fut point heureuse : il y perdit toutes les richesses qu'il avait acquises précédemment. Alors, dans l'espoir de rétablir ses affaires, il composa l'opéra national intitulé *Praga nascente da Libussa e Primislao*, qui fut représenté en 1734. Il dédia cet ouvrage à la noblesse de Bohême, et y joua lui-même le rôle de *Ctirad*. Le succès fut si grand, et les représentations furent si multipliées et si productives, que Denzi se trouva plus riche qu'il n'était auparavant. Diabacz, à qui ces renseignements sont empruntés (Voy. *Allgem. histor. Kunstler-Lexik. für Bœhmen*, t. I, col. 321), ignorait combien de temps Denzi demeura à Prague, le lieu où il s'est retiré, et la date de sa mort.

DEPERET (Gabriel), membre de l'Académie des sciences de Turin, au commencement du dix-neuvième siècle, a fait insérer dans les Mémoires de cette Académie (années 1805-1806, part. II, p. 241-320) une dissertation qui a pour titre : *du Principe de l'harmonie des langues; de leur influence sur le chant et sur la déclamation*. Ce mémoire a été lu le 5 mars 1806. Il a été réimprimé à Paris en 1809, in-8°.

DEPRÈS ou **DESPRES** (Josquin), fut un des plus grands musiciens de la fin du quinzième siècle, et celui dont la réputation eut le plus d'éclat. Les anciens écrivains, et même les Italiens de nos jours, le désignent en général par son prénom de *Josquin*; cependant on trouve aussi son nom écrit de beaucoup de manières différentes, telles que *Jusquin*, *Jossien*, *Jodocus*, *Jodoculus*, *Depret*, *Dupré*, *a Prato*, *del Prato*, *a Pratis*, *Pratensis*, etc. Son nom véritable était *Desprès*. Quant au prénom de *Josquin*, contracté du flamand *Jossekin*, il signifie *le petit Josse*, ou *petit Joseph*, sorte de diminutif amical employé autrefois pour désigner certains artistes célèbres. Nul n'a joui d'une plus brillante réputation pendant sa vie, et n'a conservé sa renommée aussi longtemps après sa mort. Les Allemands, les Italiens, les Français, les Anglais l'ont unanimement proclamé le plus grand compositeur de son temps, et le plus habile maître qu'ait produit l'ancienne école gallo-belge, si fertile en savants musiciens. Glaréan a dit de lui que la nature n'a jamais produit d'artiste plus heureusement organisé, ni qui possédât une science plus réelle et plus étendue (1). Il ajoute que nul mieux que lui ne savait exciter les affections de l'âme par ses chants, que nul n'avait plus de grâce et de facilité dans tout ce qu'il faisait, et que, semblable à Virgile, qui n'a point de maître dans la poésie latine, il n'en avait point dans son art (2). Gaffori en parle avec la même admiration (*Pract. Music.*; lib. III, cap. 13); Spataro le qualifie du titre de premier des compositeurs de son temps (*Tractato de musica*, etc., Venise, 1532); Adrien Petit Coclicus, on plutôt Coclius, l'appelle *Princeps musicorum, quos mundus suscipit et admiratur*; et Zarlino, si bon juge en ce qui concerne la musique, affirme qu'il tenait la première place parmi ses contemporains (*teneva ai suoi tempi nella musica il primo luogo* (3). On ne finirait pas si l'on voulait citer toutes les autorités qui prouvent la haute estime dont Josquin Desprès a joui pendant sa vie et après sa mort. Des faits viennent à l'appui de ces éloges pour démontrer la puissance de son nom. Corteggiano de Castiglione, voulant prouver que les esprits ordinaires ne jugent du mérite des ouvrages que sur la réputation de leurs auteurs, rapporte l'anecdote suivante : Un motet ayant été chanté devant la duchesse d'Urbin, il fut écouté avec la plus grande indifférence, parce que le nom de l'auteur était inconnu ; mais, dès qu'on eut appris que le morceau était de Josquin, les marques d'une admiration excessive éclatèrent de toutes parts. Zarlino rapporte aussi une anecdote semblable (1). Le motet *Verbum bonum et suave* était chanté depuis longtemps à la chapelle pontificale de Rome, comme une composition de Josquin, et considéré comme une des meilleures productions de l'époque, lorsque Adrien Willaert, qui dans la suite est devenu célèbre, quitta la Flandre pour visiter l'Italie. Arrivé à Rome, il entendit exécuter ce motet, et déclara qu'il était de lui. Dès cet instant, le morceau fut mis à l'écart, et cessa d'être exécuté. M. l'abbé Baini a exprimé dans un style très-élégant cette prééminence de Josquin Desprès sur tous ses contemporains (2) : *Un tal Jusquin des Pres, o del Prato*, dit-il, *in brev' ora diviene con le sue nuove produzioni l'idolo dell' Europa. Non si gusta più altri, se non il solo Jusquino. Non v' è più bello, se non è opera di Jusquino. Si canta il solo Jusquino in tutte le cappelle allora esistenti : il solo Jusquino in Italia, il solo Jusquino in Francia, il solo Jusquino in Germania, nelle Flandre, in Ungheria, in Boemia, nelle Spagne il solo Jusquino.* (Josquin des Près ou del Prato devint en peu de temps l'idole de l'Europe. On ne goûte plus que Josquin; nul ouvrage n'est beau s'il n'est de Josquin; Josquin est le seul dont on chante la musique dans les chapelles alors existantes. Josquin seul en Italie, Josquin seul en France, Josquin seul en Allemagne; en Flandre, en Hongrie, en Bohême, en Espagne, rien que Josquin.)

L'Italie, l'Allemagne et la France se sont disputé la gloire d'avoir donné la naissance à ce grand musicien. Les Italiens, se fondant sur la traduction qu'on avait faite autrefois de son nom en ceux de *Jacobo Pratense* et de *Jusquin del Prato*, l'ont fait naître à Prato, en Toscane. Forkel dit, dans son Histoire de la musique (3), que le lieu de la naissance de Josquin n'est point connu, mais qu'on le croit originaire des Pays-Bas. Néanmoins cet historien cite Vitus-Ortel de Windsheim, qui le met au rang des meilleurs

(1) « Cui viro, si de duodecim modis ac vera ratione musica, notitia contigisset ad nativam illam indolem, et « ingenii, qua vigult, scrimoniam : nihil natura augustius « in hac arte, nihil magnificentius producere potuisset. « Ita in omnia versatile ingenium erat, ita naturæ acumine « acvi armatum, ut nihil in hoc negotio ille non potuisset. » *Dodecach.*), p. 362.

(2) « Nemo hoc symphoneta affectus animi in cantu efficacius expressit, nemo felicius orsus est, nemo gratia « ac facilitate cum eo ex æquo certare potuit, sicut « nemo Latinorum in carmine epico Marone mellius. » *Ibid.*

(3) *Soppimenti music.*, p. 314.

(1) *Ibid.*, p. 315.

(2) *Memorie storico-crit. della vita e delle opere di Gio. Pierluigi da Palestrina*, t. II, p. 107.

(3) *Allgemeine Geschichte der Musik*, t. II, p. 580.

compositeurs allemands, tels que Senfel, Henri Isaac et autres (1). Pour appuyer cette prétention, Forkel dit qu'on peut d'ailleurs considérer Josquin comme compositeur allemand, puisque les Pays-Bas font partie de l'Allemagne. Il oublie qu'à l'époque où Josquin Després a vu le jour, une partie de la Belgique faisait partie du duché de Bourgogne, et que le reste formait des États indépendants, tels que le comté de Flandre, le comté de Hainaut et l'évêché de Liége. D'un autre côté, les biographes et les critiques français font des efforts pour démontrer que c'est en France que Josquin a pris naissance. Sans compter Collète, auteur d'une histoire du Vermandois, et Claude Héméré, à qui l'on doit des tables chronologiques des doyens de Saint-Quentin, lesquels ne le disent pas positivement, mais le font entendre, on peut citer Mercier, abbé de Saint-Léger, qui considère le grand musicien comme Français (2) sur l'autorité de le Duchat, qui le fait naître à Cambrai, et Perne, auteur d'une notice sur Josquin Desprès (*Voy.* la *Revue musicale*, Paris, 1827, t. II, p. 266), qui adopte la même opinion. Voici le passage sur lequel l'abbé de Saint-Léger se fonde pour assigner Cambrai comme le lieu de la naissance de Josquin : c'est la note 48 de le Duchat sur le nouveau prologue du 4ᵉ livre du *Pantagruel* de Rabelais (édit. d'Amsterdam, 1711, t. IV, p. 44). « Dix d'entre ceux que Rabelais nomme icy, dit « le Duchat, furent les disciples de cet excel- « lent musicien (Josquin), qui estoit de Cambray « et duquel il y a plusieurs chansons imprimées « avec la note à Paris, à Lyon, à Anvers et en « d'autres lieux. » Ce passage, et l'opinion émise par le Duchat sur le lieu de la naissance de Josquin, ne concluent point en faveur de ceux qui croient que ce compositeur était Français, car il ne faut pas oublier que la Flandre française, à laquelle appartient Cambrai, fit longtemps partie des Pays-Bas ; qu'elle était indépendante comme le pays dont elle est un démembrement, qu'elle fut ensuite réunie au duché de Bourgogne par l'alliance des ducs avec les comtes de Flandre, et qu'elle ne devint une province française qu'après que Louis XIV en eut fait la conquête. Cette conquête ne peut faire considérer comme Français ceux qui étaient nés dans le pays avant qu'elle se fît (3).

(1) Germanorum musica, utpote *Josquini*, *Senfelii*, *Isaaci*, etc. Vincit reliquarum nationum musicam et arte, et suavitate et gravitate.
(2) Dans ses notes manuscrites sur les Bibliothèques françaises de Lacroix-du-Maine et de Duverdier, qui sont à la Bibliothèque impériale de Paris.
(3) L'autorité de Glaréan suffirait seule pour prouver que

Au reste, l'assertion de le Duchat, que rien n'autorise, est démentie par des écrivains presque contemporains de Josquin Desprès, qui disent que ce musicien était né dans le Hainaut. Parmi ces écrivains, on remarque Lacroix-du-Maine, Duverdier et Ronsard. « Josquin Des Près, dit « le premier (*Biblioth.*, t. II, p. 47, édition « de Rigoley de Juvigny), *natif du pays de* « *Hainault* en la Gaule Belgique, l'un des pre- « miers et des plus excellents et renommés mu- « siciens de son siècle. Il a mis plusieurs chan- « sons en musique, imprimées à Paris, à Lyon, « à Anvers et autres lieux par une infinité de « fois. » Duverdier dit aussi (*Biblioth. franç.*, t. III, p. 83) : « Josquin des Prez, *Hen- « nuyer de nation*, et ses disciples Mouton, « Vuillard, Richafort et autres, etc. » Enfin le poëte Ronsard, dans sa préface d'un recueil de chansons à plusieurs voix, adressée à Charles IX, s'exprime ainsi : « Et pour ce, Sire, « quand il se manifeste quelque excellent ouvrier « en cet art (la musique), vous le devez soigneu- « sement garder comme chose d'autant excellente « que rarement elle apparoist, entre lesquels ce « sont, depuis six ou sept vingt ans, eslevez « Josquin Desprez, *Hennuyer de nation*, et « ses disciples Mouton, Vuillard, Richafort, Ja- « nequin, etc. (1). » Il n'y a donc point de doute : Josquin Desprès était né dans le Hainaut. J'ai dit dans la première édition de la *Biographie universelle des Musiciens*, qu'il est permis de croire que le lieu même de sa naissance fut *Condé* (*Condatæ Haginæ*) : on verra plus loin que des découvertes récentes ont confirmé ma conjecture.

Le conseiller Kiesewetter a trouvé dans la bibliothèque de Saint-Gall un manuscrit (sous le numéro 463) qui contient des compositions de quelques maîtres des quinzième et seizième siècle, dont une de Josquin Desprès a cette inscription : *Jodocus Pratensis*, *vulgo Josquin du Prés*, *Belga Veromanduus omnium princeps*. Sur cette indication, le savant allemand fait un long pathos à sa manière, pour arriver à la conclusion que Josquin *était Picard*, parce qu'à l'époque où il naquit, le Vermandois était réuni à la Picardie sous la domination des ducs de Bour-

Josquin naquit dans les Pays-Bas : *Jodocus a Prato*, dit-il, *quam vulgus Belgica lingua, in qua natus* ὑποκοριστικῶς *Jusquinum vocat, quasi Jodoculus*.
(1) Meslanges de chansons, tant des vieux auteurs que des modernes, à cinq, six, sept et huit parties ; Paris, par Adrien Leroy et Robert Ballard, 1572. M. de Reiffenberg m'a repris sur cette citation, et prétend que la préface de Ronsard est adressée à Henri II ; j'ai sous les yeux ce recueil que j'ai cité, et j'affirme que le nom de Charles IX est écrit en toutes lettres.

gogne (1). Autant vaudrait dire qu'il était Bourguignon. L'autorité de ce manuscrit paraît à Kiesewetter décisive et avoir beaucoup plus de valeur que celle de la Croix-du-Maine, de Duverdier et de Ronsard; mais son opinion à cet égard n'est pas soutenable; car un inconnu qui a fait n Suisse, dans le seizième siècle, une copie de quelques œuvres de musique, n'a pu être mieux informé que le poëte Ronsard, né en 1524, et fils d'un seigneur, maître d'hôtel de François 1er, qui avait vécu à Paris dans le même temps que l'illustre musicien; enfin, il ne pouvait connaître aussi bien les faits que la Croix-du-Maine et surtout Duverdier, dont on sait l'exactitude dans les recherches biographiques et bibliographiques. M. de Coussemaker, qui a reproduit l'inscription du manuscrit de Saint-Gall (2), l'a mutilée en supprimant le mot *vulgo*: il a induit en erreur M. Ch. Gomart (3).

La date précise de la naissance de Josquin Després est un mystère que les efforts des biographes n'ont pu pénétrer. Il est des auteurs qui l'ont fait remonter jusqu'en 1440, mais il est peu vraisemblable qu'elle soit si ancienne, car il est remarquable que *Tinctoris*, qui écrivit son traité du contrepoint en 1477, et qui a cité les noms de tous les musiciens célèbres de son temps, n'a pas écrit une seule fois celui de Josquin Després, qui certes aurait eu déjà une brillante renommée s'il eût alors atteint l'âge de trente-sept ans. Claude Héméré, qui nous a appris que ce grand musicien fut d'abord enfant de chœur de l'église collégiale de Saint-Quentin, et qui a trouvé des preuves irrécusables de ce fait dans les registres du chapitre de cette ville, ne désigne point l'époque; il ajoute seulement que Josquin devint ensuite maître de musique de la même église (4). Collète confirme ces faits dans ses *Mémoires pour servir à l'histoire du Vermandois* (t. III, p. 157); mais il néglige aussi de préciser les dates. Au reste, Josquin Després n'a pas dû naître plus tard que 1450 ou 1455, car il fut chantre de la chapelle pontificale antérieurement à 1484, et il ne devait pas avoir moins de vingt-cinq ans lorsqu'il fut admis dans cette chapelle.

(1) *Allgem. musikal. Zeitung*, 1838, n° 21, p. 369 et suiv.
(2) *Notice sur les collections musicales de la bibliothèque de Cambrai*, p. 5.
(3) *Notes historiques sur la maîtrise de Saint-Quentin et sur les célébrités musicales de cette ville*, p. 23.
(4) Voici comment s'exprime Claude Héméré : *Fuit ille cantandi arte clarissimus infantulus* (Josquinus), *cantor in choro Sancti Quentini tum ibidem musicæ præfectus, postremo magister symphoniæ regiæ*. (*Tabell. chronolog. Dec. Sancti Quintini*, p. 101.)

S'il pouvait rester quelque doute sur les prétentions des Italiens et des Allemands à l'égard de la patrie de Josquin Després, la seule circonstance prouvée du lieu de ses études suffirait pour démontrer qu'il n'en est pas d'admissibles, car il est tout à fait invraisemblable que ses parents aient pris la résolution de l'amener de la Toscane ou du milieu de l'Allemagne dans une petite ville du nord de la France, pour en faire un enfant de chœur; tandis que la proximité de Condé et de Saint-Quentin justifie l'opinion de ceux qui croient qu'il était né dans cette ville du Hainaut. M. de Coussemaker, ne tenant aucun compte de l'autorité de Ronsard, de la Croix du Maine et de Duverdier, et ne s'occupant que de la note de le Duchat, dont la valeur est nulle, à cause de l'époque où elle fut écrite, s'exprime ainsi à ce sujet : « Si « les faits rapportés par Claude Héméré et Col« liette sont exacts, et nous n'avons aucun motif « pour les révoquer en doute, il est, selon « nous, plus probable que Josquin est né à « Saint-Quentin qu'à Cambrai; car, indépen« damment de la preuve produite par M. Kiese« wetter (preuve !), on aura peine à croire que « les parents de Josquin l'aient envoyé à la maî« trise de Saint-Quentin, quand il y avait une maî« trise à Cambrai, où ils demeuraient, à moins « de supposer, ce qui n'est guère vraisemblable, « qu'il n'y eut pas de place vacante à la maîtrise « de Cambrai, lorsque Josquin s'y présenta. »

Il n'est pas douteux que Josquin eut pour maître de contrepoint Jean Ockeghem, premier chapelain de la chapelle de Charles VII, puis trésorier de Saint-Martin de Tours. Ce fait est démontré par deux déplorations qui furent composées sur la mort de ce maître, l'une par Josquin Després lui-même, l'autre par Guillaume Crespel, élève du même musicien. On trouve dans la première :

Acoustrez-vous d'habits de deuil,
Josquin, Brumel, Pierchon, Compère,
Et plorez grosses larmes d'œil ;
Perdu avez vostre bon père.

Et dans l'autre :

Agricola, Verbonnet, Prioris,
Josquin Des Prez, Gaspard, Brumel, Compère,
Ne parlez plus de joyeux chants, ne ris,
Mais composez un *Ne recorderis*,
Pour lamenter nostre maistre et bon père.

Ockeghem demeurait à Tours avant 1475; il est peu vraisemblable que Josquin se soit rendu auprès de lui dans cette ville pour recevoir ses leçons. On doit croire plutôt qu'il fit ses études fort jeune sous ce maître avant que celui-ci eût quitté Paris. Ce dut être de 1465 à 1470 qu'il les commença; car, à cette époque, les études

d'un musicien contrepointiste étaient longues et difficiles, parce que les méthodes d'enseignement consistaient dans l'analyse d'une multitude de faits particuliers ; les règles générales étaient alors à peu près inconnues. Ce qui est parvenu jusqu'à nous de traités de musique du quinzième siècle démontre cette vérité jusqu'à l'évidence. Or Adami de Bolsena nous apprend (*Osservazioni per ben regolare il coro de' cantori della cappella Pontificia*, p. 159 (1) que Josquin Desprès fut chantre de la chapelle pontificale sous le pape Sixte IV, qui n'occupa le saint-siége que depuis 1471 jusqu'en 1484. Adami ajoute que son nom est gravé avec ceux des plus anciens chantres de la chapelle pontificale, dans le chœur de cette chapelle, au palais du Vatican. Cependant il ne se rendit en Italie qu'après avoir été maître de musique pendant un temps plus ou moins long à la cathédrale de Cambrai, si l'on doit s'en rapporter à Jean Manlius, qui, dans ses remarques *Sur les lieux communs* de Mélanchthon (Collect., t. III, cap. *de Studiis*), cite une anecdote relative au séjour de Josquin dans cette ville. Un chanteur s'y était permis de broder un passage d'un motet de sa composition ; Josquin s'emporta contre lui et lui dit : « Pourquoi ajoutez-vous ici des ornements ? Quand ils sont nécessaires, je sais bien les écrire (2). »

Ce fut après son arrivée à Rome que Josquin Desprès commença à donner l'essor à son génie, et que sa réputation s'étendit. Sa supériorité sur tous ses rivaux, sa fécondité, et le grand nombre d'idées ingénieuses qu'il répandit dans ses ouvrages, le mirent bientôt hors de toute comparaison avec les autres compositeurs. Il paraît qu'après la mort de Sixte IV, il se rendit à la cour d'Hercule 1er d'Est, duc de Ferrare, et que ce fut pour ce prince qu'il écrivit sa messe intitulée *Hercules Dux Ferrariæ*, l'une de ses plus belles productions (1). La magnificence de la cour de Ferrare, et la protection que le prince accordait aux hommes distingués de tout genre, aurait probablement offert à Josquin un avenir heureux s'il avait voulu se fixer, et si son humeur inconstante ne l'avait determiné à quitter l'Italie pour se rendre en France à la cour de Louis XII, où il accepta, non une place de maître de chapelle, comme l'ont dit plusieurs auteurs, et particulièrement Claude Héméré et Colliète, car, ainsi que le remarque Guillaume du Peyrat (*Recherches sur la chapelle des rois de France*, p. 434 et 474), cette charge ne fut créée que sous le règne de François 1er, mais celle de premier chantre, comme Glaréan le dit (Dodecach., p. 468 (2). Mersenne donne à Josquin la simple qualification de musicien du roi (*Harmonie universelle, livre de la voix*, p. 44.) Il rapporte une anecdote qui semble prouver en effet que cet artiste célèbre fut attaché au service de Louis XII. Ce prince, qui aimait beaucoup une chanson populaire, demanda un jour à Josquin d'en faire un morceau à plusieurs voix où il pût (le roi) chanter sa partie. La proposition était embarrassante parce que Louis XII n'était pas musicien et n'avait qu'une voix faible et fausse ; cependant le compositeur triompha des difficultés en faisant du thème un canon à l'unisson pour deux enfants de chœur ; à la partie du roi, qu'il appelle *vox regis*, il ne mit qu'une seule note qui se répétait pendant tout le morceau, et il garda pour lui la basse. Le roi s'amusa beaucoup de l'adresse de son musicien, qui avait trouvé le moyen de le faire

(1) Mi par cosa ragionevole pria di comminciar quest' opera il dar notizia al collegio de' cantori della cappella Pontificia di Jacopo Pratense, detto Jusquin del Prato, celeberrimo compositore di musica ne' suoi tempi, scolaro di Giovanni Okenhelm, del quale parla Glareano. Egli fù cantore della detta cappella sotto Sisto IV, e sul nostro coronel palazzo Vaticano si legge scolpito il suo nome.

(2) Il y a des difficultés assez grandes sur l'occupation de la place de maître de chapelle de la cathédrale de Cambrai par Josquin Desprès. Il n'a pu, dit-on, en remplir les fonctions qu'antérieurement à 1483, puisque ce fut sous le règne de Sixte IV qu'il fut chanteur de la chapelle pontificale. Cependant Martin Hanart, chanoine de la cathédrale de Cambrai, était aussi maître de chapelle de cette cathédrale ; il occupait cette place en 1477, à l'époque où Tinctoris lui dédia son *Traité des notes et des pauses*. Il faudrait donc que ce musicien fût mort ou eût quitté sa place entre les années 1477 et 1483 ; cependant quelques mots de la préface d'un recueil de motets publié par Pierre Attaignant à Paris, en 1530, peuvent faire croire qu'il vivait encore au commencement du seizième siècle. (*Voyez* Hanart). Il se pourrait toutefois que Josquin Desprès eût été nommé maître de la chapelle de Cambrai après son retour d'Italie, et avant de se rendre à Paris pour solliciter un emploi ou un bénéfice de Louis XII, qui ne monta sur le trône qu'en 1498 : quinze ans se sont écoulés depuis la mort de Sixte IV jusqu'à l'avénement de Louis XII. Cette époque n'offrirait pas les mêmes difficultés que la première.

(1) Patrizzi nous fournit à cet égard un renseignement positif, dans l'épître dedicatoire de son livre *Della Poetica* à la belle duchesse d'Urbino, Lucrèce d'Este, fille d'Hercule II, qui fut aimée du Tasse. Voici ses paroles : « Ferrara adunque, per liberalità della serenissima casa « vostra, si può dire d'essere nuova genitrice e delle grande « lettere, e della matematica, e della medicina. E non « meno si può dire, rigeneratrice della musica, poi ch' « ella fu rigenerata.... ed escreitata dai Guisquini, da « gli Adriani, e dai Cipriani, e da tanti altri che qui heb- « bero sostegno, etc. »

(2) M. l'abbé Baini pense que Josquin fut d'abord au service de Louis XII, et qu'il passa ensuite à celui d'Hercule 1er, duc de Ferrare : *Jusquin del Prato, che servi in Francia Luigi XII, e quindi Ercole I, duca di Ferrara*. (*Mém. stor.-crit. della vita e delle opere di Giov. Pierluigi da Palestrina*, t. I, p. 118.) Cela est peu vraisemblable, car Louis XII ne monta sur le trône qu'en 1498, et Hercule 1er d'Est mourut le 15 janvier 1505.

chanter juste. On trouve dans le *Dodecachorde* de Glaréan ce morceau singulier (p. 469), qui a confirmé tous les écrivains dans l'opinion que son auteur a été maître de chapelle du roi de France. Toutefois il paraît au moins douteux que Josquin Desprès ait réellement occupé une place dans la musique de Louis XII, car son nom ne se trouve dans aucun des comptes de la chapelle de ce prince. Il est plus vraisemblable qu'il a vécu libre à Paris, attendant le bénéfice qui lui avait été promis.

Il paraît d'ailleurs que son sort n'était pas heureux dans cette ville, et qu'il n'y trouvait pas les avantages auxquels ses talents lui donnaient des droits; car il adressa à l'un de ses amis d'Italie (Serafino Aquilano), des plaintes amères sur la position critique où il était, et sur le désordre de ses affaires. Cet ami lui répondit par le sonnet suivant, où l'on trouve de la raison et de la philosophie exprimées avec assez peu de goût:

Giosquin, non dir che'l ciel sia crudo ed empio
Che t'adornò di sì sublime ingegno :
E s'alcun veste ben, lascia lo sdegno,
Che di ciò gode alcun buffone, o sempio.

Da quel ch' io ti dirò prendi l' esempio :
L' argento e l' or, che da sè stess'è degno,
Si mostra nudo, e sol si veste il legno,
Quando s'adorna alcun theatro e templo.

Il favor di costor vien presto manco,
E mille volte il dì, fa pur giocondo,
Se muta il stato lor di nero in bianco.

Ma chi ha virtù gira a suo modo il mondo,
Com' huom che nuota e ha la zucca al fianco,
Metti l' sott' acqua pur, non teme il fondo.

Dans sa détresse, Josquin s'était adressé à un courtisan qu'il avait connu en Italie, et l'avait prié d'obtenir du roi en sa faveur quelque bénéfice qui pût lui procurer une existence tranquille. Ce seigneur lui avait promis ses bons offices, et chaque fois que Josquin lui parlait de l'objet de ses désirs, il répondait: *Lascia fare mi* (Laissez-moi faire). Fatigué de tant de vaines promesses, Josquin se vengea en composant une messe dont le thème obligé était *la, sol, fa, ré, mi*, et, suivant l'usage de ce temps où l'on composait toute une messe sur un seul thème, répéta si souvent cette phrase que celui qui était l'objet de cette plaisanterie s'aperçut enfin que la cour riait à ses dépens. Le roi, que l'anecdote avait beaucoup amusé, promit au musicien de s'occuper de son sort; toutefois, après une longue attente, le pauvre Josquin ne se trouva pas dans une meilleure position. Il essaya de rappeler à Louis XII la promesse qu'il lui avait faite, dans le motet: *Memor esto verbi tui*, etc. (Souvenez-vous, seigneur, de vos promesses); mais le roi n'entendit pas, ou feignit de ne pas entendre le sens du motet, et Josquin n'eût plus d'autre ressource qu'une plainte indirecte. Un autre motet, *Portio mea non est in terra viventium* (Je n'ai point de partage sur la terre des vivants), fut écrit par lui et exécuté à la cour; le roi, dit-on, ne put résister plus longtemps, et le bénéfice que le compositeur attendait avec tant d'impatience lui fut enfin accordé. Il exhala sa joie dans un troisième motet sur les paroles: *Bonitatem fecisti cum servo tuo, Domine* (Seigneur, vous avez usé de bienfaisance envers votre serviteur); mais, soit envie, soit réalité, on dit alors que le désir l'avait mieux inspiré que la reconnaissance, et que le dernier motet ne valait pas le précédent.

Quoi qu'il en soit, il eut enfin ce bénéfice, objet de ses désirs; Claude Hémeré et Collète disent que ce fut un canonicat à la collégiale de Saint-Quentin. Ces auteurs fixent à l'année 1524 l'époque où Josquin en prit possession; mais on verra tout à l'heure qu'ils ont été induits en erreur sur la date, car Josquin ne vécut pas jusqu'en 1524. D'ailleurs, ce ne serait pas Louis XII qui aurait récompensé le talent et les services de Josquin Desprès à cette date, mais François 1er, car le premier de ces rois était mort le 1er janvier 1515.

Sur l'autorité d'Aubert le Mire (*Miræus*), Perne a cru que le bénéfice accordé à Josquin Desprès était un canonicat à l'église de Condé (voyez la *Revue musicale*, t. II, p. 271 et suiv.); mais son erreur est manifeste à cet égard, puisque Condé n'appartenait pas alors à la France. Cette ville était dépendante du comté de Hainaut, et Louis XII n'avait aucun droit d'y conférer un bénéfice. Voici le passage d'Aubert le Mire, il peut donner lieu à quelques remarques intéressantes :

« Il existe à Condé, ville du Hainaut, un cé-
« lèbre chapitre de chanoines réguliers fondé
« depuis plusieurs siècles. Josquin Desprès,
« excellent musicien, le premier qui mit de
« l'ordre dans l'art de la composition musicale,
« et l'augmenta de beaucoup de parties, fut, d'a-
« près le témoignage des anciens, doyen de cette
« collégiale. Il mourut l'année de J.-C. 1501,
« et il a été inhumé sous le jubé de Condé, de-
« vant le maître-autel (1). »

Les faits rapportés par le Mire démontrent que Josquin abandonna son canonicat de Saint-

(1) Est autem Condatum (vulgo Condé), Hannoniæ oppidum, in quo monialum insigne canonicorum collegium a multis jam sæculis resedit. Hujus collegii decanus patrum memoria fuit Josquinus Pratensis, musicus excellentissimus, qui primus fere artem musicam in ordinem redegit, multisque cam partibus auxit. Obiit anno Christi 1501. Condati odeo ante oram summam conditus. (A. Miræi *de Canonic. Collegiis*, cap. 16, p. 42.)

Quentin, pour se retirer dans sa patrie, où des avantages égaux ou supérieurs lui étaient offerts. Conrad Peutinger, à qui nous devons une collection précieuse de motets publiée à Augsbourg, en 1520, dit que Josquin Després fut maître de chapelle de l'empereur Maximilien I*er*, et il a été copié en cela par Lucas Lossius. Si le fait est vrai, Josquin aurait passé au service de ce prince après avoir quitté son bénéfice de Saint-Quentin; et Maximilien, ayant réuni les Pays-Bas à l'Empire en 1515, lui aurait donné le canonicat de Condé, en récompense de ses services. Une découverte récente ne permet plus de mettre en doute la réalité des faits rapportés par le Mire. M. Jules Prignet, rédacteur de l'*Impartial du Nord*, journal hebdomadaire publié à Valenciennes, avait entrepris de démontrer, dans un article du 13 janvier 1856, que Josquin Després est né à Condé, et qu'il y mourut comme cela a été établi dans la première édition de la *Biographie universelle des Musiciens*. M. Ch. Deulin, amateur des arts dans cette ville, bien que partageant l'opinion de M. Prignet, avait, dans une lettre insérée le 25 du même mois dans le même journal, élevé des doutes sur la possibilité de découvrir des documents authentiques contre lesquels il n'y aurait plus d'objection à faire sur ce sujet; cependant il terminait sa lettre par un appel au zèle de ses concitoyens pour qu'ils se livrassent à des recherches nouvelles. Cet appel a été entendu. M. Mangeant, bibliothécaire de la ville de Valenciennes, a signalé, par une lettre insérée dans l'*Impartial du Nord*, le 27 janvier 1856, la découverte qu'il a faite dans l'*Histoire de Condé*, par le maréchal de Croy, dont un manuscrit se trouve dans la bibliothèque confiée à sa garde. Au XXXI*e* chapitre de cet ouvrage, intitulé : *Mémoires et sépultures les plus anciennes de l'église Notre-Dame de Condé*, on lit, fol. 453 :

« En dessous le Robin entre les formes ou
« sièges y at sépulture de cuivre sur pierre avec
« les personnages gravés. En la première y
« at :
« Chy gist M*e* Gilles de Quarouble chanoine de
« Soignies, doyen et chanoine de cette église,
« qui trépassa l'an 1431. Priez Dieu pour son
« âme. »

« *Du côté du prévôt l'épitaphe Jesquin
« Desprets. Y a cy gist.* »

Nul doute donc ; Josquin Després mourut à Condé comme doyen de l'église Notre-Dame, et y a été enterré. Mais, par une singularité remarquable, le maréchal de Croy, qui porte dans son ouvrage l'exactitude des détails jusqu'à l'excès lorsqu'il s'agit de personnages obscurs,

s'arrête après les mots *cy gist*, pour l'épitaphe de Josquin Després, comme si l'homme dont il s'agit avait été de si mince valeur, qu'il ne méritait pas de mention plus étendue.

Quant à la date de 1501, je faisais remarquer dans la première édition de cette biographie, ou qu'elle résultait d'une faute typographique, ou que le Mire a été induit en erreur. En effet, disais-je, on a vu que Josquin fut élève de Jean Okeghem. Après la mort de celui-ci, il composa un chant de déploration qui a été cité précédemment ; d'où il suit qu'il a survécu à son maître. Or, un passage d'une épître de Jean le Maire de Belges, prouve que Okeghem vivait encore en 1512 (*voy.* OKEGHEM) ; il faut donc que le décès de Josquin soit postérieur à cette date. D'ailleurs Jean-Georges Schielen cite, dans sa Bibliothèque choisie (*Biblioth. enucleata*, p. 327), un traité de musique composé par Josquin, sous le titre de *Compendium musicale*, qui portait la date de 1507. On ne peut croire que l'existence de cet ouvrage soit supposée, car Berardi en parle comme l'ayant vu (*Staffetta musicale*, p. 12). Enfin, et ceci est encore plus remarquable, Adrien Petit, surnommé *Coclius* ou *Coclicus*, musicien français qui devint maître de musique à Nuremberg, vers le milieu du seizième siècle, et qui était né en 1500, a publié à Nuremberg, en 1532, un traité de musique où il expose la doctrine de Josquin Després dont il était élève. Voici le titre de ce livre : *Compendium musicæ descriptum ab Adriano Petit Coclio, discipulo Josquini Des Près, in quo præter cætera tractantur hæc :* 1° *De modo ornate canendi ;* 2° *De regula contrapuncti ;* 3° *De compositione.* On trouve dans la deuxième partie de cet ouvrage un chapitre sur le contrepoint, qui a pour titre : *De regula contrapuncti secundum doctrinam Josquini de Pratis.* Il est évident qu'un homme né en 1500 n'a pu avoir pour maître un autre homme mort en 1501. J'ai dit qu'il y a vraisemblablement une faute d'impression dans le texte de le Mire : j'ai présumé qu'on doit lire : *Obiit anno Christi* 1521, ou 1531.

Ce raisonnement et ma conjecture viennent d'être justifiés par la découverte inattendue de toute l'épitaphe du tombeau de Josquin Després; découverte faite par M. Victor Delzant, né près de Condé, qui y a résidé pendant douze ans, et qui s'occupe de recherches sur son histoire. Un manuscrit de la bibliothèque publique de Lille, coté n° 118, a pour titre : *Sépultures de Flandre, Hainaut et Brabant.* Le volume est un *in-folio* de 326 pages ; l'écriture est du dix-septième siècle. C'est là que M. Delzant a trouvé (p. 58)

l'épitaphe de Josquin Després, ainsi conçue :

A CONDÉ
Au chœur :

Chy gist sire Josse Desprès,
Prevost de Cheens (De céans) fut jadis :
Priez Dieu pour les Trepassez qui leur doint son paradis.
Trepassa l'an 1521, le 27 d'aoust :
Spes mea semper fuisti.

Une autre découverte non moins importante faite par M. Delzant est celle d'un acte authentique, sur vélin, passé à Condé pour la vente d'un immeuble, tenant d'une part à...., et de l'autre, *à Maître Josse Desprets prévôt*. L'acte ne porte pas de date; mais l'écriture est du seizième siècle. Desprès était donc propriétaire d'une maison à Condé. Dans sa lettre d'envoi de ces renseignements, M. Delzant remarque qu'il est peu vraisemblable que Josquin, déjà vieux lorsqu'il vint prendre possession de son bénéfice à Condé, ait acheté cette maison et se soit donné les embarras de la propriété à un âge où l'on cherche le repos. Il croit que l'illustre artiste avait reçu cet immeuble par succession de ses père et mère et qu'il y était né. Ainsi donc mes conjectures sur le lieu de naissance de Josquin Després, sur son retour dans sa ville natale où il passa ses dernières années, et sur l'époque de sa mort, sont confirmées par des documents authentiques.

La perte de ce grand musicien fut vivement sentie par toute l'Europe; une multitude de poëmes, de *déplorations* et d'épitaphes furent composées par les poëtes et les nombreux élèves sortis de son école. Swertius a conservé l'inscription qui, selon lui, se trouvait autrefois sous son buste, dans l'église de Sainte-Gudule de Bruxelles (1), et un chant funèbre composé par Gérard Avidius de Nimègue, élève de Josquin. (V. *Athen. Belgic.*) Un recueil intitulé *le Septième Livre, contenant vingt-quatre chansons à cinq et six parties, par feu de bonne mémoire et très-excellent en musique Josquin Desprez, avec trois épitaphes du dict Josquin*, composées par divers auteurs (Anvers, Tilman Susato, 1544, in-4° obl.), renferme l'une des épitaphes mise en musique à sept voix, par Jérôme Vinders. On y trouve aussi la déploration d'Avidius, mise en musique à quatre voix par Benoît Ducis, et a six voix par Nicolas Gombert. (*Voy.* ces noms.)

Luther, ce célèbre réformateur, joignait à des connaissances étendues le talent de la poésie et de la musique. Il était même habile dans la composition et bon juge en ce qui concernait cet art. Il a dit, en parlant de Josquin : *Les musiciens font ce qu'ils peuvent des notes, Josquin seul en fait ce qu'il veut*. Si l'on examine avec attention les ouvrages de ce compositeur, on est frappé en effet de l'air de liberté qui y règne, malgré les combinaisons arides qu'il était obligé d'y mettre pour obéir au goût de son siècle. Il passe pour avoir été inventeur de beaucoup de recherches scientifiques qui dans la suite ont été adoptées par les compositeurs de toutes les nations, et perfectionnées par Pierluigi de Palestrina ou par quelques autres musiciens célèbres de l'Italie; toutefois la plupart de ces inventions sont d'une époque antérieure au temps où il vécut. L'imitation et les canons sont les parties de l'art qu'il a le plus avancées; il y a mis plus d'élégance et de facilité que ses contemporains; il paraît avoir été le premier qui en a fait de réguliers à plus de deux parties. Quelquefois les contraintes de ce genre de recherches l'ont obligé à laisser l'harmonie des voix nue et incomplète; mais il rachète ce défaut par une facilité de style inconnue avant lui. Ses chansons ont plus de grâce, plus d'esprit que tout ce qu'on connaît du même genre et de la même époque; il y règne en général un certain air plaisant et malin qui paraît avoir été son caractère distinctif, et qui s'alliait d'une manière assez bizarre avec ses boutades chagrines. M. de Winterfeld a accusé Josquin d'avoir porté cet esprit de plaisanterie et même de moquerie dans sa musique d'église (*voy.* la première partie du livre sur la vie et les ouvrages de Jean Gabrieli), et conséquemment de n'avoir pas mis dans celle-ci le sentiment religieux et grave qui lui convient : en écrivant cet article, j'ai sous les yeux la collection presque complète des messes et un grand nombre de motets de Josquin Després en partition, et je ne vois guère que la *Messe de l'homme armé* qui puisse donner lieu à un pareil reproche; peut-être en faut-il accuser le rhythme de la mélodie qui sert de thème; ce rhythme est sautillant, et la répétition de quelques-unes de ses phrases, dans des mouvements plus ou moins rapides, est la cause principale du style plaisant et moqueur de cette

(1) J'ai fait de vaines recherches à Bruxelles pour découvrir l'épitaphe et le buste; aucun renseignement n'a pu m'être fourni. J'ai aussi consulté, mais sans fruit, l'ouvrage intitulé : *Basilica Bruxellensis, sive monumenta antiqua, inscriptiones et cœnotaphia œdis DD. Michaëlis et Gudulæ.* Amsteh, 1677, in-8°. Il ne s'y trouve aucune indication du monument cité par Swertius, et l'on n'en trouve pas davantage dans la deuxième édition de ce livre, publiée à Malines en 1743, in-8°.

composition. J. Pierluigi de Palestrina lui-même, si grave, si religieux observateur du sens des paroles dans ses ouvrages, n'a pu éviter l'inconvénient que je viens de signaler, dans la messe qu'il a écrite sur la chanson de l'*Homme armé*. La messe de Josquin, *la, sol, fa, ré, mi*, est sans doute une plaisanterie, et la répétition continuelle de la phrase est peu convenable pour le style religieux ; mais il faut considérer que ces sortes de recherches étaient dans le goût du temps où vivait le compositeur. On doit en dire autant de l'usage de chanter ensemble des paroles de différentes prières, et même de chansons vulgaires et obscènes, dans les messes et dans les motets : cet usage s'était introduit dans l'église dès le douzième siècle, et il s'est maintenu longtemps après Josquin. C'était une absurdité, mais cette absurdité n'est pas plus l'œuvre de Josquin que celle de ses contemporains et de ses successeurs. Ce musicien est souvent aussi grave, aussi religieux, aussi convenable, dans sa musique d'église qu'aucun autre compositeur de son temps. Je citerai à cet égard comme des morceaux irréprochables, et comme des sources de beautés remarquables pour le temps, l'*Inviolata* à cinq voix sur le plain-chant ; le *Miserere*, également à cinq voix, où l'on trouve un des plus anciens exemples connus de la réponse tonale à un sujet de fugue ; le *Stabat mater*, composition touchante établie sur une large combinaison du plain-chant ; le motet *Præter rerum seriem*, à six voix ; l'antienne à six *O Virgo prudentissima*, avec un canon à la quinte entre le ténor et le contralto, et les cinq salutations de J.-C., à quatre voix, morceaux du style le plus noble. Il en est un grand nombre d'autres qui pourraient être ajoutés à cette liste. L'observation de M. de Winterfeld n'est donc pas fondée.

Il en est une autre plus juste qui a été faite par l'abbé Baini (*Memor. stor. crit. della vita e delle opere di G. Pierl. da Palestrina*, t. I^{er}, en. 195), c'est que l'extension exorbitante donnée souvent par Josquin aux différentes voix peut faire croire qu'il a composé une partie de sa musique pour des instruments, et qu'il y a ensuite ajouté les paroles. Ce défaut fut celui de beaucoup de maîtres du quinzième et du seizième siècle. On en voit un exemple fort remarquable dans un morceau à trois voix qui termine le *Traité de l'exposition de la main musicale* de J. Tinctoris, où le supérius descend jusqu'au *sol* grave de la basse, et monte graduellement jusqu'au *mi* aigu du soprano. Il n'existe point de voix qui ait cette étendue ; cependant on a placé sous les notes les paroles *Kyrie dic Domine, sed eleyson dic miserere*.

Au premier aspect, lorsqu'on examine les compositions de Josquin Després, et lorsqu'on les compare à celles de ses prédécesseurs, on ne voit pas qu'aucune invention importante lui appartienne, ni qu'il ait changé dans les formes de l'art ce qui existait avant lui. Ainsi l'harmonie n'est dans sa musique que ce qu'elle est dans celle d'Ockeghem, d'Obrecht et de quelques autres maîtres de l'époque précédente, soit par la constitution des accords, soit par leur enchaînement. La disposition des parties, la tonalité, le système des imitations et des canons, la notation, tout est semblable dans ses ouvrages aux productions d'une époque antérieure. Mais un examen approfondi de ces mêmes ouvrages y fait découvrir une perfection plus grande dans chacune de ces parties, un caractère particulier de génie qui n'existe point chez les autres. Les formes de sa mélodie sont souvent entièrement neuves, et il a eu l'art d'y jeter une variété prodigieuse. L'artifice de l'enchaînement des parties, des repos, des rentrées, est chez lui plus élégant, plus spirituel que chez les autres compositeurs. Mieux que personne il a connu l'effet de certaines phrases obstinées qui se reproduisent sans cesse, particulièrement dans la basse, pendant que la mélodie de la partie supérieure brille d'une variété facile, comme si aucune gêne ne lui était imposée. Il n'a point connu la modulation sensible, parce que celle-ci n'a pu naître que de l'harmonie dissonante naturelle, qui a changé le système de la tonalité, près d'un siècle après lui ; mais il avait compris la puissance de certains changements de tons, et il a quelquefois employé de la manière la plus heureuse le passage à la seconde mineure supérieure du ton principal ; sorte de modulation qui, appliquée à la tonalité moderne, a été reproduite avec un grand succès par Rossini et quelques autres compositeurs de l'époque actuelle.

Bien que Josquin écrivît avec facilité, il employait beaucoup de temps à polir ses ouvrages. Gláréan dit qu'il ne livrait ses productions au public qu'après les avoir revues pendant plusieurs années. Dès qu'un morceau était composé, il le faisait chanter par ses élèves ; pendant l'exécution, il se promenait dans la chambre, écoutant avec attention, et s'arrêtant dès qu'il entendait quelque passage qui lui déplaisait pour le corriger à l'instant. Ces soins sont d'autant plus remarquables, que sa vie fut agitée, et qu'il produisit beaucoup, comme font d'ordinaire les hommes de génie.

Tout démontre que Josquin Després fut le chef des compositeurs et le type de la musique de

son temps; que sa réputation fut universelle; qu'il fut l'artiste qui exerça le plus d'influence sur la destinée de l'art, depuis la dernière partie du quinzième siècle jusque vers le milieu du seizième; et peut-être est-il permis de dire qu'il conserva cette influence plus longtemps qu'aucun autre, car elle commença à se faire sentir vers 1485, et ne cessa qu'après que Palestrina eut perfectionné toutes les formes de l'art, c'est-à-dire plus de soixante-dix ans après. Quelles que soient les modifications que l'art a subies, et quelque difficulté qu'il y ait aujourd'hui d'apprécier le mérite des compositions de Josquin, n'oublions pas que l'artiste qui obtint un succès si universel ne peut être qu'un homme supérieur. Il y a donc plus de préjugés que de véritable raison dans les opinions émises par des écrivains modernes contre le mérite de Josquin. Arteaga a dit, en parlant de ses ouvrages, qu'en écoutant la musique qu'il a composée sur les sonnets de Pétrarque, on croit voir le Satyre de l'Aminte du Tasse, essayant de violer de sa main grossière les délicates beautés de Silvie. En écrivant ce passage, Arteaga était sous l'influence des opinions tranchantes de la fin du dix-huitième siècle. Le Vénitien André Majer n'est pas mieux fondé dans les diatribes qu'il a lancées depuis lors contre les musiciens belges, et particulièrement contre Josquin (1). Toutes ces sorties font voir dans leurs auteurs peu de connaissance de l'art et peu de philosophie esthétique.

J'ai dit que les productions de Josquin Després sont en grand nombre. Je vais donner une indication de toutes celles qui sont venues à ma connaissance, et de leurs diverses éditions ou copies manuscrites. I. MESSES. Dans la collection des messes de divers auteurs publiée à Venise par Octave Petrucci de Fossombrone, on trouve trois livres de messes de Josquin Després. Le premier, qui porte la date du 27 septembre 1502, au premier tirage, et du 27 décembre de la même année, au second, contient les messes dont les titres suivent : 1° *Super voces musicales*, La, sol, fa, ré, mi; 2° *Gaudeamus*; 3° *Fortuna disperata*; 4° *l'Homme armé*; 5° *Sexti toni*. Glaréan a publié dans son *Dodecachorde* l'*Agnus Dei* de la première de ces messes, le *Benedictus* de la deuxième, le *Benedictus* de la troisième, l'*Agnus Dei* de la quatrième, et le *Benedictus* de la dernière. Dans une collection manuscrite de la Bibliothèque du Conservatoire de musique de Paris, on trouve en partition les messes *la*, *sol*, *fa*, *ré*, *mi*, et de l'*Homme armé* à quatre et à six voix. Le deuxième livre de messes de Josquin publié par Petrucci contient celles dont les titres suivent : 1° *Ave Maris stella*; 2° *Hercules dux Ferrariæ*; 3° *Malheur me bat*; 4° *Lami* (L'Ami) *Baudichon*; 5° *Una musque de Buscaya* (thème d'une chanson espagnole); 6° *Dung aultre amor* (D'un autre amour). Glaréan a publié le *Pleni sunt cœli* et l'*Agnus Dei* de la deuxième messe. Le troisième livre des messes de Josquin renferme : 1° *Missa Mater patris*; 2° *Faysans regrets*; 3° *Ad Fugam*; 4° *Di dadi* (Messe des Dez); 5° *De Beata Virgine*; 6° *Sine nomine*. Ces trois livres, qui renferment dix-sept messes à 4 voix, sont de format petit in-4°. obl. Le beau travail de M. Antoine Schmid (*voy*. ce nom) sur Ottaviano de Petrucci, inventeur de la typographie de la musique en caractères mobiles, nous fournit des renseignements exacts sur les diverses éditions des trois livres de messes de Josquin Després. Nous y voyons que la deuxième édition du premier livre a été publiée par Petrucci, en 1514, non plus à Venise, mais à Fossombrone; que le second livre a paru en 1515, et le troisième en 1516, tous trois dans le format petit in-4° oblong. Le contenu de chaque livre est semblable à celui de la première édition. M. Adrien de la Fage possède un exemplaire complet d'une édition des trois livres de Messes de Josquin Després inconnue à tous les bibliographes jusqu'à ce jour. C'est la reproduction exacte de l'édition de Petrucci : on lit à la fin des volumes ces mots : *Hoc opus impressum est expensis Jacobi Juntæ Florentini, bibliopola in urbe Roma, ex arte et industria eximiorum impressorum Johannis Jacobi Pasati Montichiensis Parmensis Diœceseos et Valery Dorich Gheldensis Brixiensis diœceseos. Anno Domini M.DXXVI Mense Augusti.*

Dans une très-rare collection qui a pour titre : *Liber quindecim missarum electarum quæ per excellentissimos musicos compositæ fuerunt*, et qui a été publiée à Rome, en 1516 (in-fol. m°), par André Antiquo de Montona, on trouve les deuxième, troisième et cinquième messes du 3° livre. Glaréan a publié *Et in terra pax* et *Agnus Dei* de la messe de *Beata Virgine*. Une autre collection, non moins rare, a été publiée sous ce titre : *Liber quindecim missa-*

(1) Voici le sens de ses paroles, traduit littéralement : « Incapables d'inventer par eux-mêmes la moindre mélodie, ils (Josquin et les autres maîtres belges) étalèrent tous leurs galimatias musicaux sur les intonations du plain-chant, *le moins propre de tous à soutenir l'union de plusieurs voix.* » (*Discorso sulla origine, progressi e stato attuale della musica italiana,* part. 2°.)

rum a præstantissimis musicis compositarum. Norimbergæ, apud Joan. Petreium, 1539, in-4° obl. Ce précieux recueil renferme les quatre premières messes du premier livre, la cinquième (*De Beata Virgine*) du troisième livre, et la première du second livre (*Ave maris stella*) de Josquin Després. Les autres auteurs dont les compositions s'y trouvent sont Ant. Brumel pour les messes 6 et 13, Henri Isaac, Lupus, Pierre de la Rue, François de Layolle, Breittengasser, Jean Ockeghem, et Pierre Moulu. Enfin il existe une troisième collection rarissime qui a pour titre : *Missæ tredecim quatuor vocum a præstantissimis artificibus compositæ.* Norimberg, arte Hieronymi Graphei, 1539, petit in-4° obl. On y trouve les messes *Fortuna*, l'*Homme armé, Pange lingua, Da pacem,* et *Sub tuum præsidium,* de Josquin. Les trois dernières ne sont pas comprises dans les trois livres publiés par Petrucci. Deux messes d'Obrecht, trois de Pierre de la Rue, deux d'Isaac, et une de Brumel complètent le recueil. La plus singulière de toutes les compositions contenues dans le troisième livre publié par Petrucci est la messe des dez. Cette messe porte à la marge de chaque morceau deux dez dont le nombre de points indique la proportion des temps de mesure et de prolation des différentes parties. Le système de notation de ces proportions présente d'assez grandes difficultés pour la traduction en notation moderne. J'ai mis en partition tous les morceaux de cette messe. Doni (*Libraria*, Vinegia 1550) cite cinq livres de messes de Josquin Després ; toutefois il est douteux que les deux derniers aient été publiés. Je possède en partition toutes les messes citées précédemment. Théophile Folengo, connu sous le pseudonyme de *Merlin Coccaie*, a écrit dans le livre 25e de son poëme macaronique, une prophétie où il indique les titres de deux autres messes de Josquin (*Huc me Sydereo*, et *Se congé*). Voici le passage :

O Felix Bido, Carpentras, Silvaque, Broier,
Vosque leoninæ cantorum squadra capellæ,
Josquini quoniam cantus frisolabitis illos,
Quos Deus auscultans cœlum monstrabit apertum.
Missa *Super voces Mussorum*, *Lassaque fare mi*,
Missa *super sextum, fortunam*, Missaque *Musque*
Missaque *de Domina, Sine nomine*, *Duxque Ferrariæ*,
Partibus in senis cantabitur illa *Beata*,
Huc me sydereo, Se congé, etc.

Les volumes manuscrits des archives de la chapelle pontificale contiennent deux messes sur la chanson de l'*Homme armé*, par Josquin Després, l'une à quatre voix, qui a été publiée dans la collection de Petrucci, l'autre à six. On conserve aussi parmi les manuscrits de cette chapelle les autres messes de ce compositeur dont les titres suivent : 1° *Pange lingua* ; 2° *De nostra Domina*, à quatre voix (c'est la messe de *Beata Virgine* qui a été publiée) ; 3° *De Domina*, à six voix ; 4° *De Village* ; — 5° *Des rouges nés* ; 6° *Da pacem, Domine* ; 7° *De tous biens plaine* (pleine). Le nombre des messes de Josquin Després qui sont connues jusqu'à ce jour est donc de vingt-sept. De plus les *Fragmenta Missarum* publiés à Venise par Petrucci, petit in-4° obl. (sans date), renferment les Credo des messes *La Belle se sied* ; *Super de tous biens* ; *Chiascun me crie* ; les *Kyrie, Sanctus* et *Agnus Dei* de la Messe fériale, et le *Sanctus* de la messe *de Passione*. D'où l'on voit que l'illustre compositeur a écrit au moins trente-deux messes. Plusieurs extraits de ces messes ont été insérés par Sebald Heyden dans son livre intitulé *de Arte canendi* (Nuremberg, 1540, in-4°). II. MOTETS. 1° Le premier livre des *Motetti de la Corona*, publié à Venise en 1514, par Octave Petrucci, contient de Josquin Després les motets à quatre voix : *Christum, ducem redemis*, et *Memor esto verbi tui*. — 2° Le troisième livre, publié en 1519, contient : *Ave nobilissima Creatura* ; *Ave Maria, gratia plena* ; *Alma Redemptoris* ; *Domine ne in furore* ; *Huc me sydereo*, à six voix ; *Miserere mei Deus*, à cinq voix ; *Præter rerum seriem*, à cinq, *Stabat mater*, à cinq. Ce *Stabat* a été publié postérieurement par Grégoire Faber, dans son livre intitulé *Musices practicæ erotematum* (p. 116-139), et Choron en a donné une édition en partition (Paris, Leduc, 1807). Le quatrième livre des Motets de la couronne, renferme : *Inviolata integra* ; *Lectio actuum Apost.* ; et *Missus est angelus*, à cinq voix ; *Misericordias Domini* ; *O Crux, ave, spes* ; *O pulcherrima mulierum*, à quatre. D'autres collections imprimées par Petrucci de Fossombrone en 1503, 1504 et 1505, contiennent aussi des motets de Josquin. Je ne connais pas le premier livre qui est marqué de la lettre A, et a pour titre : *Motetti di più sorte*. Le second livre, marqué B, contient les *Motetti de Passione*. Dans le troisième livre, marqué C, il y a sept motets de Josquin à quatre voix, à savoir : *Ave Maria* ; *Missus est angelus Gabriel* ; *Factum est autem cum baptisaretur* ; *Ergo sancti matires* (sic) ; *Concedo nobis, Domine* ; *Requiem æternam*, et un morceau du *Liber generationis Christi*, dont il sera parlé plus loin. Ce troisième livre porte la date de 1504, le 15 septembre. Le quatrième livre, qui a paru en 1505, contient les motets de Josquin *Alma Redemptoris mater* ; *Ut plebi*

radiis soror obvia; *Gaude Virgo Mater Christi*; et *Vultum tuum deprecabuntur*, tous à 4 voix. Dans le premier livre de motets à 5 voix, publié en 1503, petit in-4° obl., il y a deux morceaux de Josquin, lesquels sont sur les textes *Illibata Dei Virgo nutrix*, et *Requiem æternam*. Le troisième livre contenant quarante-sept motets, a été publié en 1504; la plus grande partie de ces motets est de Josquin Desprès. Le quatrième livre, achevé d'imprimer le 4 juin 1505, renferme cinquante-cinq motets, dont cinq (*Ave Regina, Gaude Virgo; Virgo saluti; Vultum tuum*, et *Veni Sancte Spiritus*), sont de Josquin Desprès. Dans le cinquième livre (Venise, 1505), on ne trouve que deux motets de cet auteur, *Homo quidam*, et *Requiem*. En 1520, Conrad Peutinger publia à Augsbourg une collection de motets de divers auteurs, intitulée : *Liber selectorum cantionum quas vulgo motettas appellant, sex, quinque et quatuor vocum*; il y a inséré quatre motets à six voix de Josquin (*Præter rerum seriem; O Virgo prudentissima; Anima mea liquefacta est; Benedicta est cælorum regina*), trois à cinq voix (*Miserere mei Deus; Stabat mater dolorosa*, et *Inviolata integra*), et un *De profundis* à quatre. Pierre Attaingnant, imprimeur de Paris, a publié plusieurs livres de motets de Josquin, depuis 1533 jusqu'en 1539. En 1549 le même imprimeur fit paraître un autre recueil de motets inédits de ce compositeur, sous ce titre : *Josquini Des Prez, musicorum omnium facile principis tredecim modulorum selectorum opus, nunc primum cura solerti impensaque Petri Attingentis, regii typographi excussum*, in-4° obl. goth. Le titre porte la date de 1459; mais c'est évidemment une transposition de chiffres, car l'art d'imprimer la musique n'était pas connu alors, et Attaingnant n'existait pas. Un livre de motets de Josquin, choisi dans les collections de Petrucci, a paru sous ce titre : *Cantilenas varias sacras, quas motettas vocant*, Antverpiæ, typis Tilmani Susati, anno 1544, in-4° obl. Adrien Le Roy et Robert Ballard ont donné une autre édition de ces motets, et l'ont intitulée : *Josquini Pratensis, musicis præstantissimi, moduli, ex sacris litteris delecti, et in 4, 5, 6 voces distincti*; Parisiis, 1555, in-4° obl. Le Dodécachorde de Glaréan renferme *Ave verum* à deux et trois voix; *De profundis*, à quatre; *Domine non secundum; Liber generationis* à quatre; *Magnus es tu Domine*, à quatre; *O Iesu fili David*, à quatre; et *Victimæ paschali laudes*, à quatre, de Josquin. On trouve aussi des psaumes de ce musicien dans la collection intitulée : *Psalmorum selectorum a præstantissimis hujus nostri temporis in arte musica artificibus in harmoniæ quatuor, quinque et sex vocum redactarum, tom. I, II, III et IV Noriberga, ex officina Joannis Montani et Ulrici Neuberi*, anno 1553-54, in-4°. Une autre collection de psaumes, publiée par Georges Fœrster, et imprimée à Nuremberg, en 1512, par Jean Petrejus, renferme aussi des motets de Josquin Desprès. On en trouve encore dans le recueil qui a pour titre : *Selectissimæ nec non familiarissimæ cantiones ultra centum*, etc., Augustæ Vindelicorum, Melchior Kriesstein, 1540, petit in-8° obl., ainsi que dans les *Cantiones septem, sex et quinque vocum*, ibid., 1545; dans les *Concentus octo, sex, quinque et quatuor vocum*, etc., Augustæ Vindelicorum, Phil. Uhlardus excudebat, 1545, petit in-4° obl.; dans les *Modulationes aliquot quatuor vocum selectissimae*, etc., Noribergæ per Joh. Petreium, 1538; dans le recueil de chants à deux voix intitulé *Bicinia gallica, latina et germanica, et quædam fugæ, tomi duo*, Vitebergæ, apud Georg. Rhaw, 1545, petit in-4°; dans les livres de motets de divers auteurs imprimés par Pierre Attaingnant. Enfin la collection de Salblinger, publiée à Augsbourg, en 1545, les principes de musique pratique de Jean Zuger (Leipsick, 1554, in-4°), le deuxième volume de l'histoire de la musique, par Burney, le deuxième volume de l'histoire de Hawkins, le deuxième de celle de Forkel et le premier de celle de Busby, contiennent des motets de Josquin, ou des extraits de ses messes en partition. On connaît aussi quelques autres compositions de musique religieuse, telles que le *Liber generationis Christi*, à 4 voix, dont une copie manuscrite du seizième siècle est à la bibliothèque royale de Munich, cod. X., et que j'ai en partition; le *Miserere mei Deus*, à 5 voix, qui est dans le même volume à la bibliothèque royale de Munich; le *Stabat Mater*, publié en partition par Choron, Paris, le Duc; le *De profundis* à 6 voix, dont je possède une copie datée de 1498; des Psaumes, dont quelques-uns ont été publiés dans la collection qui a pour titre : *Tomus primus Psalmorum selectorum a præstantissimis musicis in harmoniæ quatuor et quinque vocum redactorum*; Norimbergæ apud Johan. Petreium, 1538, petit in-4° obl. *Tomus secundus*, etc., ibid, 1539. *Tomus tertius*, etc., ibid. 1542. Le recueil de 34 hymnes, intitulé : *Sacrorum hymnorum liber primus*,. Vitebergæ, apud Georgium Rhaw, 1542, en contient deux de Josquin. III. CHANSONS FRANÇAISES. 1° *Le Septième Livre, contenant vingt-quatre chansons à cinq et six parties, par feu de bonne mé-*

moire et très-excellent en musique Josquin Des Prez, avec trois épitaphes du dict Josquin, composées par divers auteurs; Anvers, Tilman Susato, 1545, in-4°; 2° *Livre contenant trente chansons très-musicales* (à quatre parties) *par Josquin Des Prez*; Paris, imprimé par Pierre Attaingnant, 1549, in-8° obl. 3° *Le premier, le segont et le tiers Livre des chansons à quatre et à cinq parties du prince des musiciens Jossequin De Prez*; Paris, Nicolas Du Chemin, 1553. On trouve aussi beaucoup de chansons de Josquin Desprès dans un grand nombre de recueils de divers auteurs : ne pouvant les citer tous, j'indiquerai seulement les plus importants. A leur tête se place, et par l'ancienneté et par la rareté excessive, celui que Petrucci a publié à Venise, en 1503, sous le titre *Cantic. U° Cento cinquanta*. On y trouve six chansons françaises de Josquin, à quatre voix, lesquelles ne sont pas dans les autres recueils. Ces cent cinquante chants forment le troisième livre d'une grande collection qui a pour titre général : *Harmonice musices Odhecaton*. Le premier livre, marqué A, a seul ce titre; il contient cent quatre chants : le second livre a pour titre particulier : *Cantil B. numero cinquanta*. La dédicace du premier livre est datée du 15 mai 1501, et l'impression du second livre (1) porte la date du 5 février de la même année, ce qui semble contradictoire. Nous devons encore citer : *Vingt et six belles chansons des plus excellents autheurs de ce jour, mises en lumière par Pierre Attaingnant*; Paris, 1529, in-8° obl. On y trouve sept chansons de *Josquin Des Pretz* (sic) à quatre parties; *Les Joyeulx refreins de la ville et de la cour a quatre et cinque parties par bons et excellents musiciens tant anciens que nouveaux*; Paris, Nicolas Duchemin, 1551, in-4°. Ce recueil contient cinq chansons de Josquin, dont trois à quatre parties, et deux à cinq. Les paroles en sont très-libres : La ville et la cour n'avaient pas alors les oreilles fort chastes. Quelques-unes des chansons françaises de Josquin Desprès sont contenues dans le recueil qui a pour titre : *Meslanges de chansons tant des vieux autheurs que des modernes, à cinq, six, sept et huict parties, à Paris, par Adrien Le Roy et Robert Ballard*, 1572, in-4°.

DEQUESNE (JEAN) n'est connu que par cette note des comptes de Blaise Hutter, secrétaire de l'archiduc Ernest, gouverneur des Pays-

(1) On trouve dans le second livre la chanson de *l'Homme armé*, à 3 voix, par Josquin, et deux autres chansons à 4 par le même. Le premier livre renferme quatre chansons à 4 voix, et à 3 voix de ce maître.

Bas (1630) : « A Jean Dequesne, musicien qui « avait dédié des pièces de sa composition à son « Altesse, 13 florins 20 sols. » (Archives du royaume de Belgique, à Bruxelles, liasse C. 4. D.) Le nom est vraisemblablement mal écrit dans ce compte, et tout porte à croire qu'il y a identité du musicien dont il s'agit avec *Jean Des. quesnes* (voyez ce nom), dont le prénom est le même.

DEREGIS (GAUDENCE), né à Agnona, près de Verceil, en 1747, fit ses premières études musicales au séminaire de Casadalda, à Varallo, sous la direction du chanoine Comola; il passa ensuite à Borgo-Sesia, où son oncle Joseph Deregis lui enseigna la composition, et devint enfin maître de chapelle de la collégiale d'Ivrea, en 1775. Il est mort dans ce lieu en 1816, et a laissé en manuscrit beaucoup de messes et de vêpres a grand orchestre, dont on vante le style large et savant.

DEREGIS (LUC), d'Agnona, près de Verceil, cousin du précédent, naquit en 1748. Il apprit la musique à Bologne, et fut nommé chanoine et directeur de la chapelle de Borgo-Sesia, où il a composé des messes, des motets et un *Te Deum* qui passent pour être excellents. Deregis est mort le 30 août 1805, des suites d'une chute de cheval.

DEREY (...), chanoine et maître de musique de la Sainte-Chapelle de Dijon, naquit dans cette ville vers 1670. Il a composé le plain-chant musical d'un antiphonaire, d'un graduel et d'un cérémonial à l'usage des Ursulines de Dijon, qui ont été publiés chez Christophe Ballard, en 1711, 3 vol. in-4°.

DERHAM (WILLIAM), théologien anglais, naquit le 26 novembre 1657, à Stroughton, près de Vorcester. Il fit ses études à Blockley et au collége de la Trinité à Oxford. Devenu recteur à Upminster, dans le comté d'Essex, en 1689, il borna son ambition à cette place qu'il conserva jusqu'à sa mort, arrivée en 1735. Dans sa jeunesse (en 1696) il avait publié un traité de l'horlogerie et de l'art de noter les cylindres pour les carillons, sous ce titre : *The Artificial Clock-maker*; la quatrième édition de cet ouvrage a paru à Londres, en 1734, in-12, avec de grandes augmentations et des corrections. Le titre de la cinquième, publiée en 1759, in-12, est celui-ci : *The Artificial Clock-maker, or a treatiese of watch and clock work; shewing to the meanest capacities the art of calculating numbers to alter clockwork, to make chimes and set them to musical note, and to calculate and correct the motions of pendulums*. Derham a inséré dans les *Transactions*

philosophiques (t. XXVI, n° 313, p. 2), un mémoire sur la propagation du son, intitulé : *Experiments and observations on the motion of sound*. Un autre mémoire du même auteur a paru dans le même recueil (ann. 1707, p. 380), sous ce titre : *Account of experiments on the motion and velocity of sound*.

DÉRIVIS (Henri-Étienne), né à Alby (Tarn), le 2 août 1780, entra comme élève au Conservatoire de musique de Paris, au mois de frimaire an VIII (décembre 1799), et y reçut des leçons de chant de Richer. Le 11 février 1803 il débuta avec succès à l'Opéra, par le rôle de Zarastro, dans *les Mystères d'Isis*, et dans la même année il fut admis à la chapelle du premier consul Bonaparte. Doué d'une voix de basse sonore et puissante, d'une taille avantageuse et d'une figure dramatique, Dérivis aurait pu devenir un chanteur distingué et un acteur remarquable, s'il eût été bien dirigé, dès ses premiers pas, dans la carrière dramatique; mais il n'avait alors que de mauvais modèles dans ses chefs d'emploi; l'école de chant de l'Opéra n'était que celle des cris : il y apprit à jeter sa voix avec effort pour en augmenter la puissance, et cette vicieuse méthode usa avant le temps une des constitutions les plus robustes de chanteurs qu'il y ait eu. Tout semblait favoriser Dérivis dès son entrée au théâtre : Adrien, succombant aussi à la fatigue de la mauvaise manière de chanter qu'il enseignait à ses élèves, se retirait jeune encore; Dufresne était trop faible pour être autre chose qu'un double; en sorte que le débutant se trouva chef d'emploi en peu d'années. Il joua d'origine tous les premiers rôles de basse des opéras nouveaux qui furent représentés depuis 1805 jusqu'en 1828. Le 5 mai de cette dernière année il joua pour la dernière fois, dans une représentation à son bénéfice, le rôle d'Œdipe, un de ceux où il montrait du talent comme acteur. En 1826, Rossini avait arrangé pour lui le rôle de Mahomet dans le *Siége de Corinthe*, et pour la première fois Dérivis avait essayé de vocaliser des traits rapides; mais sa voix avait un timbre trop puissant pour avoir de la légèreté; d'ailleurs les habitudes de cet acteur étaient trop anciennes pour qu'il pût changer de manière; il dut se retirer devant la révolution chantante qui s'opérait alors à l'Opéra. Depuis ce temps il a voyagé pour donner des représentations dans les départements, et s'est même engagé dans quelques troupes d'opéra de province. En 1834 il jouait à Anvers. Le 1er février 1856, il est mort à Livry (Seine-et-Oise).

M^{lle} Naudet, élève du Conservatoire de Paris, qui devint ensuite la femme de Dérivis, débuta à l'Opéra par le rôle d'Antigone, dans *Œdipe à Colonne*, le 1^{er} nivôse an XII (3 janvier 1804), n'obtint qu'un succès médiocre, et se retira peu de temps après. Elle est morte à Paris en 1819.

DÉRIVIS (Prosper), fils des précédents, est né à Paris le 28 octobre 1808. Admis au Conservatoire de musique comme élève du pensionnat le 8 avril 1829, il reçut des leçons de Pellegrini pour le chant et d'Adolphe Nourrit, pour la déclamation lyrique, obtint un prix au concours de 1831, et débuta à l'Opéra, le 21 septembre de la même année, par le rôle de Moïse, dans l'opéra de ce nom. Depuis cette époque, il a travaillé avec ardeur à développer les avantages de la belle voix de basse dont la nature l'a doué; ses progrès ont été constants. En 1840 il s'est rendu en Italie, a chanté à Milan en 1842 et 1843; à Vienne dans cette dernière année; à Gênes, à Trieste et à Parme en 1844; à Rome, et de nouveau à Gênes en 1845. Dans l'année suivante il rentra à l'opéra de Paris, où il n'est pas resté.

DERKUM (Franz), violoncelliste à Cologne, a fait longtemps partie de quatuor du violoniste Hartmann, élève de Spohr, avec Frédéric Weber et B. Brener. J'ai entendu ce quatuor à Bonn, en 1845, aux fêtes musicales de l'inauguration de la statue de Beethoven. M. Derkum accompagnait avec délicatesse et précision. Les renseignements me manquent sur la vie de cet artiste; et je ne puis que constater qu'il a fait représenter au théâtre de Cologne, en 1846, un opéra intitulé *Alda*; qu'il avait fait exécuter à Coblence une ouverture à grand orchestre en 1841, et qu'il a publié plusieurs recueils de *Lieder*, pour 4 voix d'homme, à Cologne, chez Eck, et à Bonn, chez Simrock.

DERODE (Victor), né dans le département du Nord, membre de la Société des Sciences, de l'Agriculture et des Arts de Lille, de la Société d'Émulation de Cambrai, chef d'un institut d'éducation, se trouvait encore près de Lille, en 1852, puis s'est fixé à Dunkerque, où il vivait en 1857. Il est auteur d'un livre qui a pour titre : *Introduction à l'étude de l'harmonie, ou Exposition d'une nouvelle théorie de cette science*; Paris, Treuttel et Würtz, 1828, un vol. in-8° de 374 pages, avec sept planches et deux tableaux. Cet ouvrage est d'un genre absolument neuf, et a pour base un système qui appartient tout entier à son auteur. Après avoir donné des notions préliminaires, conformes aux théories connues, de quelques expériences d'acoustique et des lois qu'on en déduit, M. Derode arrive à la gamme et au nom

des intervalles : c'est là que commence la série de ses idées particulières. Selon lui, cette gamme, dont on a fait l'un des éléments de la musique, n'a pas l'utilité qu'on lui accorde généralement ; il ne la considère point comme un principe constitutif de l'art. Déduisant toutes les conséquences de cette première donnée, M. Derode ne voit dans le *ton* qu'une convention purement arbitraire, et seulement *une invention de méthode*, quoique ce soit sur *la tonalité* que reposent la mélodie et l'harmonie, telles qu'elles tombent sous les sens, la composition, l'art du chant, la construction des instruments, etc. Les intervalles ne lui paraissent pas non plus devoir être présentés comme des relations de différents sons, mais comme des proportions tirées de la division d'une corde. On voit que dans ce système, c'est le principe mathématique qui domine, et c'est en effet sur le principe mathématique que repose la théorie de M. Derode ; en sorte que toutes les considérations de rapports métaphysiques des sons en sont exclues ; cependant, par une sorte de contradiction, en certains cas fort difficiles, l'auteur est forcé d'avouer que l'arithmétique et l'algèbre ne sont de nul secours pour expliquer les faits, et qu'il faut prendre pour règle la sensation.

Ce système n'a point eu de succès et ne pouvait en avoir ; car il a pour base une considération qui est en opposition directe avec le principe de l'art, lequel est essentiellement métaphysique.

DEROSIERS (NICOLAS), musicien français, vivait en Hollande vers la fin du dix-septième siècle. Il avait été précédemment attaché à la musique de la chambre de l'électrice palatine, à Mannheim. Il s'est fait connaître par les ouvrages suivants : 1° Trois livres de trios pour divers instruments. — 2° Ouvertures à trois parties et concerts à quatre pour divers instruments ; Amsterdam, Étienne Roger. — 3° Douze ouvertures pour la guitare, œuv. 5 ; La Haye, 1688. — 4° Méthode pour jouer de la guitare. Cette méthode a été réimprimée à Paris, sous ce titre : *Nouveaux Principes pour la guitare* ; Ballard, 1689, in-4°. — 5° *La Fuite du roi d'Angleterre*, à deux violons ou deux flûtes et basse ; Amsterdam, 1689. — 6° Livre de pièces de guitare avec deux dessus d'instruments et une basse continue ; ibid.

DEROSSI (JOSEPH), compositeur, né à Bientina, près de Pise, vers le milieu du dix-septième siècle, a publié, à Venise, en 1680, un livre de messes à seize voix réelles. Un autre musicien, nommé *Fabrice Derossi*, a composé, vers le même temps, des duos pour deux voix de soprano, avec accompagnement de clavecin.

DEROSSI (LAURENT), est connu comme compositeur de duos pour deux voix de soprano avec accompagnement de clavecin.

FIN DU TOME SECOND.

www.ingramcontent.com/pod-product-compliance
Lightning Source LLC
Chambersburg PA
CBHW051345220526
45469CB00001B/118